邁世之風

有關王羲之資料與人物的綜合研究

祁　小春 著

 石頭出版

邁世之風　有關王羲之資料與人物的綜合研究

封面題字　白謙慎

作　　者　祁小春
初　　審　劉　濤
執行編輯　洪　蕊
美術編輯　鄭雅華

出 版 者　石頭出版股份有限公司
發 行 人　龐愼予
社　　長　陳啟德
副總編輯　黃文玲
會計行政　陳美璇
行銷業務　謝偉道
登 記 證　行政院新聞局局版台業字第4666號
地　　址　台北市大安區敦化南路二段34號9樓
電　　話　886-2-27012775（代表號）
傳　　眞　886-2-27012252
製版印刷　鴻柏印刷事業股份有限公司
出版日期　2007年 8 月 初版
　　　　　2021年 2 月 三版二刷

定　　價　新台幣 880 元
郵政劃撥　1437912-5 石頭出版股份有限公司

ISBN　978-986-6660-25-2
有著作權　翻印必究

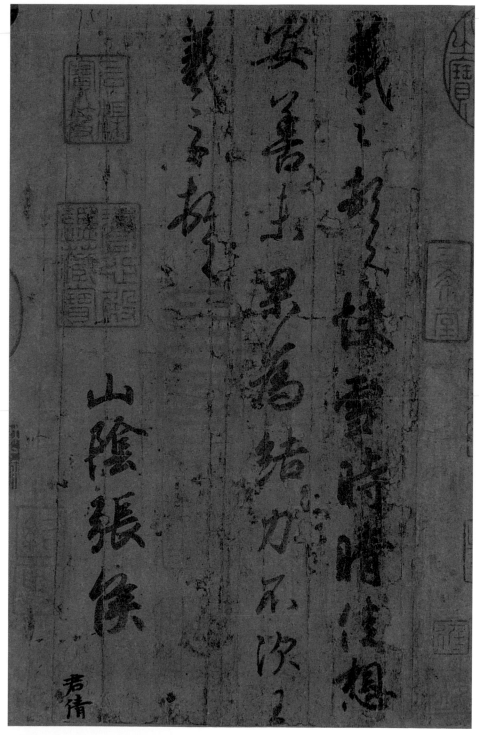

彩圖1　東晉　王羲之《快雪時晴帖》唐搨摹本　紙本　32×19.3公分　臺北故宮博物院藏

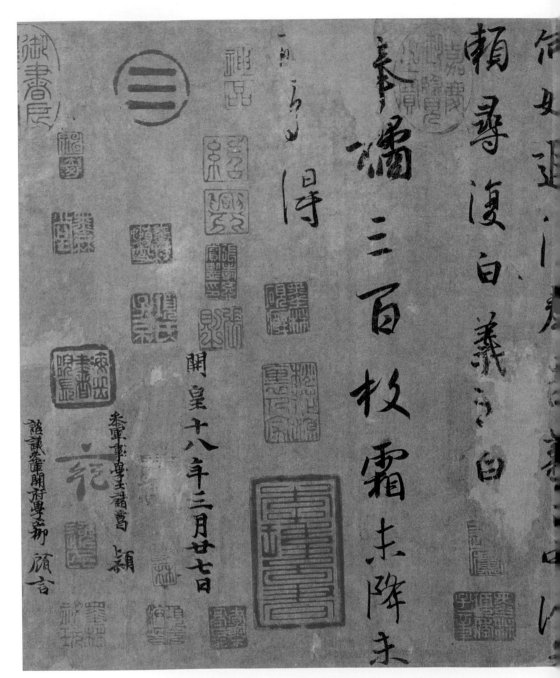

彩圖2　東晉　王羲之《平安》、《何如》、《奉橘》三帖　唐搨摹本　紙本　24.7×46.8公分　臺北故宮博物院藏

此粗平安脩載來十餘

人之東多集存想明日

當還也遠又□由同

垣花

寒

懷充

藝之白不審

尊

豐

score

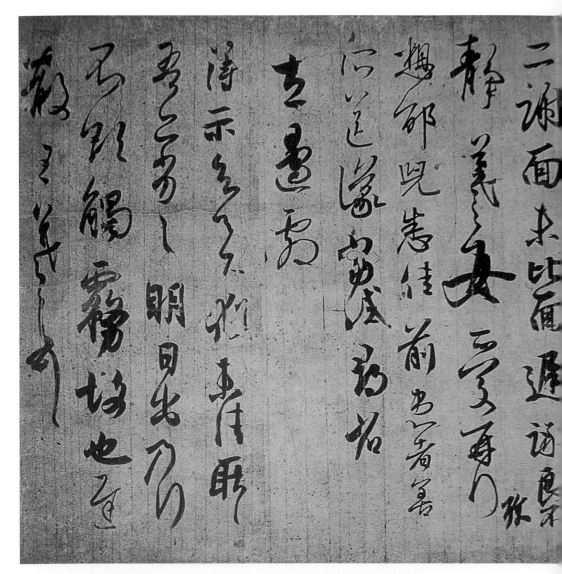

彩圖3　東晉　王羲之《喪亂》、《二謝》、《得示》三帖　唐搨摹本　紙本　26.4×58.8公分　日本宮內廳藏

羲之頓首喪亂之極

先墓再離荼毒追

惟酷甚號慕摧絕

痛貫心所痛當奈

何雖即脩復未獲

奔馳哀毒益深奈

何奈何臨紙感哽不知何言

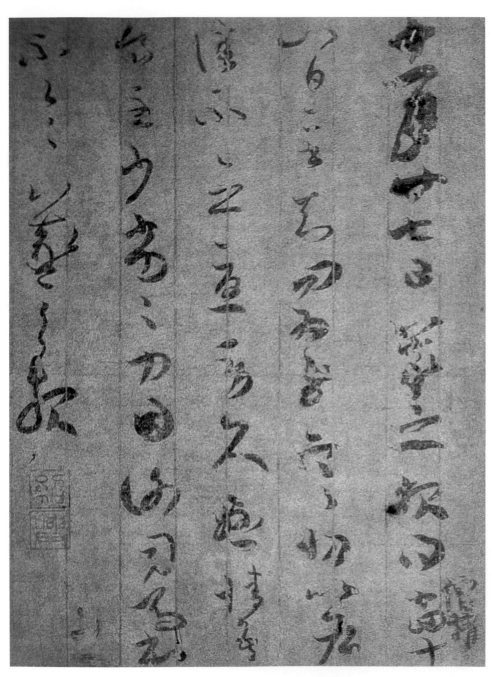

彩圖4　東晉　王羲之《寒切帖》搨摹本　紙本　26×21.5公分　天津博物館藏

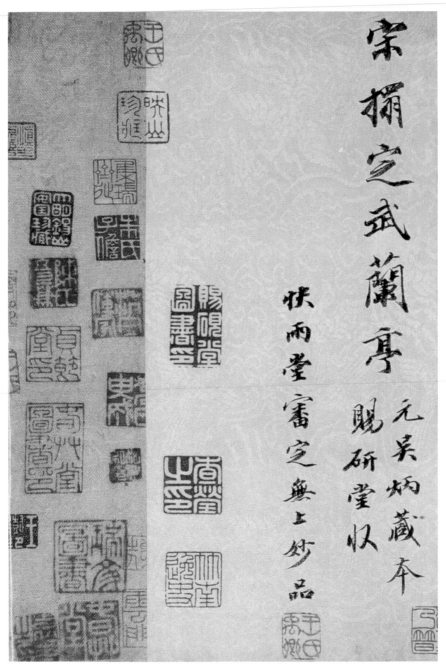

彩圖5　東晉　王羲之《蘭亭序》宋拓定武本吳炳本　紙本　縱25公分　東京國立博物院藏（「前題」）

觀宇宙之大俯察品類之盛
所以遊目騁懷足以極視聽之
娛信可樂也夫人之相與俯仰
一世或取諸懷抱悟言一室之內
或因寄所託放浪形骸之外雖
趣舍萬殊靜躁不同當其欣
於所遇暫得於己快然自足不
知老之將至及其所之既惓情

續前頁

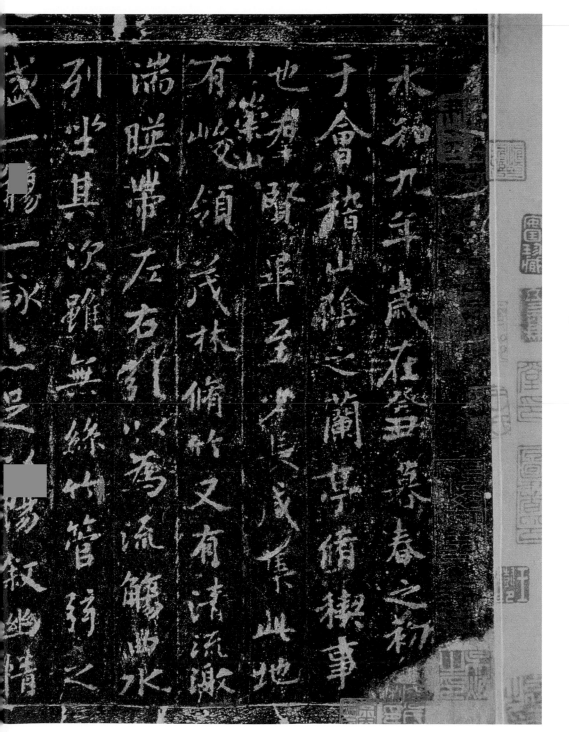

永和九年歲在癸丑暮春之初

會於會稽山陰之蘭亭脩稧事

也群賢畢至少長咸集此地

有崇山峻領茂林脩竹又有清流激

湍暎帶左右引以為流觴曲水

列坐其次雖無絲竹管弦之

盛一觴一詠亦足以暢叙幽情

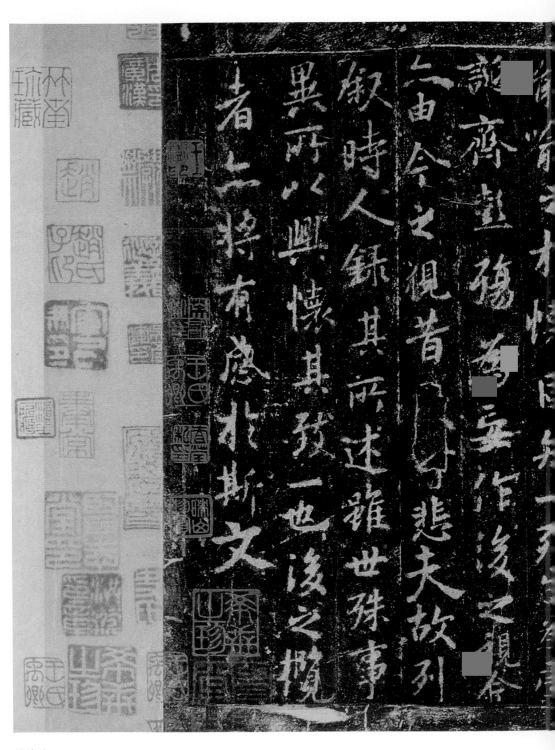

續前頁

趣舍萬殊靜躁不同當其欣
於所遇暫得於己快然自足不
知老之將至及其所之既倦情
隨事遷感慨係之矣向之所
欣俛仰之間以為陳迹猶不
能不以之興懷況修短隨化終
期於盡古人云死生亦大矣
不痛哉每攬昔人興感之由
若合一契未嘗不臨文嗟悼不

目　錄

14

【上編】　資料研究 **27**

第二章　王羲之尺牘研究（上）
關於尺牘及其相關問題的考察 **97**

第三章　王羲之尺牘研究（下） **145**

第四章　蘭亭序問題

序

王玉池

祁小春博士撰寫的《邁世之風——有關王羲之資料與人物的綜合研究》一書已由臺灣石頭出版社出版，這是一件值得慶幸的事。

在我知道的研究王羲之的專家當中，祁小春先生是最認眞、最專注、工作也最細緻和深入、也是成績最好的一個。小春先生原來學的是古籍版本專業。後來到日本從著名書論家杉村邦彥先生研究書法史論，後進日本立命館大學大學院攻讀東洋文化史，博士論文是〈王羲之論考〉（單行本已於2001年由日本東方出版刊行），洋洋數十萬字。假如除去那些資料性的書籍不算，對王羲之作這樣細緻、這樣深入的科學研究，大概還是第一人。小春先生在讀完博士以後，並未停止他的研究工作，而是在原有基礎上作更深入、更細緻的研究。鑒於傳世的王羲之的可靠資料極少，傳說的材料又眞僞混雜，需要作認眞的甄別和整理工作；再加上王羲之遺留的部分言論和書信都是用當時的語言寫成，事過境遷，今人已不易理解，也許要作不少詮釋工作。這些，都屬於作科學研究必不可少的基礎工作，而這一工作又可以說是一種十分龐雜、相當困難、需要付出巨大勞動的事業。近些年來，小春先生已在這些認識基礎上作了許多事情。譬如在王羲之家史方面，對於幾乎已成定論的「官奴」爲王獻之「小名」說就提出懷疑。他以大量的材料說明，「官奴」不應該是獻之的小名，而應該是除獻之以外、其胞兄中的一個。（祁文〈再議官奴說〉已發表，收在《書法叢刊》2003年第四期）

在舉世矚目的「蘭亭論辨」方面，小春先生以《蘭亭序》文中的「攬」字爲例，進行了個案研究。指出「攬」字既不合乎當時的諱避習慣，也不符合歷來的諱避規則，作僞者本想以此作爲文章出於王羲之之手的證明材料，反倒弄巧成拙，露出了有意作僞的馬腳。（已發表的相關文章分別有〈蘭亭序攬字考〉，（日）《書論》第31號，1999年；〈關於《蘭亭序》眞僞的兩個疑問〉，《蘭亭論集》，蘇州大學出版社，2000年；〈從《蘭亭序》的眞僞論及六朝士族的避諱〉，（日）《中國言語文化研究》第4號，2004年）

在《蘭亭序》之文本和墨跡本問題上他更是出語驚人，揭出了一個過去少爲人注意的方面。即今本《蘭亭序》文在《晉書》和《藝文類聚》刊載前後，其墨跡本絕不見於任何正史和正規的文獻記載，重要的有關人士如虞世

南、褚遂良、唐太宗等均未提及，只見於野史和小說性質的（如〈蘭亭記〉等）文章之中。故他得出「大約眞跡並不存在，傳世的《蘭亭序》複製品或許就是『唐人書法錄晉人文章耳』的結論。也就是說，《晉書》所錄〈蘭亭記〉文是據傳世文獻所錄，當時並無墨本傳世，墨本是據《晉書》所載文章造出來的。

小春先生還認爲，今本《蘭亭序》文章中有許多抄襲王羲之詩篇和時人詩文的痕跡，說明今本蘭亭文，很可能是後人據以僞造的。小春先生對〈蘭亭記〉和《隋唐嘉話》等傳說也有很多很有說服力的駁論。如認爲按年齡和輩分說，虞世南和傳說中的辯才應是師兄弟，同師於智永。賺蘭亭之舉爲何不見虞參與？卻出來一個不見經傳的蕭翼其人？辯才亦不在《高僧傳》中。故他認爲蕭翼、辯才都可能係小說家虛構出的人物。……

王羲之尺牘文詞晦澀，不易解讀。至於爲何如此？其書式淵源和歷史究竟怎樣？這些問題過去很少有人作專門研究。但是，如果不弄清楚這些問題，勢必會影響到如何正確理解王羲之尺牘法帖的內容，影響到對王羲之研究資料的運用。小春先生在王羲之尺牘法帖研究方面，超出了一般法帖範圍，他從私書家信史和文章體裁史的角度出發，對以王羲之爲主的晉人尺牘名義、形式、用語等諸方面，作了全面性的探討考察。在資料運用上，他以敦煌所出唐人書儀對晉人尺牘加以比較，作了由唐至晉的溯源性研究。其考察結果，不僅弄清楚了尺牘家書私信史的淵源關係，在王羲之的尺牘形式、用語等考察、詮釋方面，也都有極大的突破，取得了相當可觀的研究成就。就目前來看，這一嘗試性探討還是前所未有的。

總之，小春先生關於王羲之的研究，皆植根於原始材料，對於各家研究，也廣收博取，可以說是竭澤而漁。故有較強的說服力。再加其思路清晰，論證規範，又不失於武斷，都是文章的優點。自然，上述王羲之研究中所涉及的問題相當複雜，有些問題需要反覆討論甚至需要時間的考驗才能最後定論。小春先生表示：「我的有些看法若能夠作爲一說得到學界的注意，也就達到目的了。」這正是史家的科學態度。

王羲之（包括其子王獻之）研究是一個系統工程，還有許多重要問題有待於解決。希望能夠堅持作下去，對王羲之研究做出更多的貢獻。

2005年5月26日

自 序

　　在使用或曾經使用過漢字的東亞國家，王羲之這個名字幾乎無人不曉。自有漢字以來，我們的祖先就注意漢字書寫的美觀，並將其發揚成抒發人的內心情懷、展現個人氣質風度的一門獨特的東方藝術。這是祖先偉大智慧的體現，也是他們對世界文化作出的獨特貢獻。被人們奉爲「書聖」的王羲之，就是中國書法藝術的集大成者，以其瀟灑秀逸的書法藝術獨步古今，其成就可謂空前絕後，世世代代備受人們尊崇。在中國歷史上，還沒有哪一位書家的地位和影響能夠與王羲之相提併論。他不但永遠是人們的崇拜對象，更是歷代書學家、書法家的永恆的重要話題。

　　與此同時還存在著一個弔詭的現象：王羲之書法眞蹟早已悉數亡佚，留下來的只有臨摹本及刻本，今日人們已經無法觀賞到這位書聖的眞筆墨蹟，但這卻絲毫沒有影響王羲之在人們心目中的至高無上的地位。

　　不僅如此，就連這位書聖到底是個什麼樣的人，人們也所知甚少。甚至就連他的生卒年也諸說紛紜，至今也尚無定論，只能大致推定他是活躍於東晉穆帝時代前後，即西曆四世紀中葉時期的人物。他出身於當時最爲顯赫的簪纓名門琅邪王氏，從父王導是東晉王朝的建國元勛，官至丞相。本人是有名的「王氏三少」之一，青年時代出仕，一生中擔任過不少官職，會稽內史是其所任的最後官職。因他在會稽任上帶有右軍將軍的軍號，故世稱「王右軍」。永和十一年（355），王羲之辭官，隱居會稽郡境內，優遊於浙東山水之間。去世後被認爲葬於會稽之剡縣（今浙江嵊州市）。

　　即使到了近代，有關王羲之的學術研究雖然取得了豐碩的成果，但仍有許多不盡如人意之處，大約表現在以下兩個方面：

　　一、以往的王羲之研究，多偏重於其書法藝術以及法帖資料等領域，很少將王羲之作爲一位歷史人物置於中國文化史中加以考察。比如傳世文獻中有關王羲之的資料整理與研究等基礎工作，相對來說就比較薄弱。有關王羲之生平事跡、思想人格、生活狀況及其有關的傳記資料方面的研究可謂夥矣，但多屬局部性的探討，很少在總體的文化視野上作全面考察。

　　二、現今出版的有關王羲之專題的著作，專業性的研究考論較少，文學傳記性質的普及性讀物較多。作者中儘管不乏王學專家，但這些普及讀物爲講

求通俗易懂與故事性，未能進行較為深入的探討。

對於一個不世出的偉大藝術家，後人所知竟然如此之少，與對他在人們心目中的崇高地位形成了鮮明對照，很難想像類似的事會發生在哪個西洋大藝術家身上。這不能不說是一種中國特有的文化現象，它產生的機制到底是什麼？

筆者以為，這現象的發生既有主觀原因，也有客觀原因。

從主觀原因來看，王羲之在後人心目中已經由一位傑出的書法家昇華為一尊書法偶像，成為中國書法藝術和書法文化精神的象徵。對於素有尊崇古老傳統文化習慣的東方民族來說，這一象徵的存在也許是必不可缺的，是民族文化心理上的需要。因此，王羲之書法真蹟是否存在已經不重要了，重要的是「王羲之」這個名字所具有的文化內涵。

也許出於無神論民族需要用聖人代替上帝的緣故吧，儒家文化中確實存在著濃重的「聖化情結」。中國古代，人們對於在某一領域作出了傑出貢獻的偉大人物，往往喜歡敬之為「聖人」。比如字聖倉頡、酒聖杜康、文聖孔子、亞聖孟子、茶聖陸羽、詩聖杜甫以及畫聖吳道子等，不遑枚舉。晉人葛洪（283－363年）曾對這種封「聖」風氣作過如下議論：

> 世人以人所尤長，眾所不及者，便謂之聖。故善圍棋之無比者，則謂之棋聖，嚴子卿、馬綏明於今有棋聖之名焉；善史書之絕時者，則謂之書聖，故皇象、胡昭於今有書聖之名焉；善圖畫之過人者，則謂之畫聖，故衛協、張墨於今有畫聖之名焉；善刻削之尤巧者，則謂之木聖，故張衡、馬均於今有木聖之名焉。（《抱朴子・內篇》卷十二「辯問」）

據此可知，在葛洪及其以前的時代，還出現過許多曾稱名一時的大小聖人。在中國歷史上，無論是甚麼偉大的人物，一旦被追封為聖人而被後世歌頌讚美，其人的真實也就逐漸隱晦乃至消失，而代之以另一幅神聖的面孔進入人們的記憶，接受崇拜者的禮贊。不但如此，在被傳頌的過程中，各種各樣的逸事傳說也被附會到其人身上，加速其神聖化。於是後世所知的那位歷史人物就不只是「眾所不及者，便謂之聖」之能人，而是假眾人之手再造出來的脫盡凡身的神聖。自王羲之首次被唐太宗李世民備加推崇以來，經歷代文人墨客蜂擁

禮贊，自然要最終完成這「崇拜導致模糊、淡忘以及再生」的「造聖」過程，最終淪為一個抽象的文化符號與象徵，至於他本人作為真實的歷史人物的本來面目如何，反倒不是大眾關心的事了。

從客觀原因來看，要還原書聖的本來面目也面臨著文獻學研究的困難，具體表現在以下幾個方面：

一、歷代流傳的一些王羲之逸事軼聞，真偽混雜，其可信度難以辨別檢證，不容易把握。

二、傳世的有關王羲之的文獻資料本來就不多，而且散見於各種文獻之中（包括一般人很少接觸到的書跡法帖資料）。將其一一匯集整理，並作文獻學上細緻詳密的考證，是研究上不可缺少的基礎作業。但是，個人囿於研究條件，往往難以勝任這一項繁難的工作。

三、王羲之的個人書簡文字即傳世的尺牘法帖，是研究王羲之極其重要而珍貴的資料。對於這些傳世的尺牘法帖，也存在著逐一鑒別考訂其真偽的艱巨任務。此外，晉人尺牘用語有其相當的獨特性，正確解讀法帖文本比較困難。

由於上述客觀困難的存在，從研究歷史人物的角度來看，就明顯感覺到文獻資料不足，研究成果自然可想而知。例如常見的一些王羲之傳記，十之八九是將王羲之的逸事傳說當作史實來敘述的，至於其文獻之真偽甄別等問題，幾乎根本不予涉及，似乎早已經解決。這其實反映了研究者面臨的無奈：文獻奇缺，不得不對文獻中那些逸事傳說，抱著姑妄信之、姑妄用之的僥倖態度。

那麼真實的王羲之究竟是甚麼樣的呢？能否還書聖以本來面目？嘗試解答這些問題，就是撰寫本著的目的之一。在此過程中，筆者力圖排除先入為主的聖人崇拜心理，在充分參考借鑒先行研究基礎上，盡可能對所有王羲之的相關研究資料做全面整理，確認其資料價值，在此基礎上展開各項具體問題的探討。在考論過程中，也盡可能地重新發掘、整理和有效利用有限的研究資料。對於迄今少有人論及和留意的一些問題，也作了相應的論述考證，提出一己考察心得，供大家參考指正。其目的是去偽存真，將王羲之作為真實的歷史人物，置於文化史中加以考察和研究。筆者以為，只有這樣才更能凸顯出這位偉大的藝術家的價值和意義。

此外，筆者還對王羲之研究範圍做了進一步擴展，盡可能拓寬相關問題

的涉及面，並充分留意歷史上各種因素可能對王羲之其人物、思想、生活等方面所產生的影響，盡最大可能還原出一個基本符合歷史本來面目的王羲之來。至於書中涉及到的一些尚有爭議的問題，筆者在提出自己的看法時，也盡己所知介紹了學術界有關研究進展，尚待研究解決具體問題與課題，以及今後的研究方向等等，以利於斯學今後之研究。

祁小春

致謝辭

藉拙著出版之機，謹向所有指導、關心和支持我的導師、前輩以及友人
表達我由衷的感激之情。

1998年3月，我在日本立命館大學大學院完成了東洋史博士的後期課程，
提交博士論文〈王羲之考〉。該論文由以立命館大學文學部教授、中國文化史
專家、我的博士課程導師中村喬先生爲主審，文學部教授、中國古代史專家本
田治先生以及京都教育大學教授、中國書法史論專家杉村邦彥先生爲副主審的
論文審查委員會作了認眞細致的審閱評議。諸位先生還在我進行論文答辯時提
了許多寶貴意見。根據這些意見，我對〈王羲之考〉作了全面修改訂正，更名
爲《王羲之論考》（下略稱《論考》），於2001年5月交日本東方出版刊行問世。
拙著正是在《論考》的基礎上完成的。值此，向審查論文的諸位先生再次表達
我的衷心謝意和感激之情。

自《論考》問世以來，我看了不少研究論文和文獻資料，獲得國內王學
研究的大量資訊，並有幸與王羲之研究專家王汝濤、王玉池和劉濤三位先生作
了富於啓迪性的學術交流，在此基礎上陸續撰寫了一些有關王羲之的新論文。
其中一部分已在國內外學刊雜誌上發表，或在學術研討會上宣讀。這次一併收
入拙著中，是爲第二、三、四章和兩篇個案研究。此外，拙著雖然保存了《論
考》的第五、六、七章的主幹部分，但在內容上都作了大量的增補修訂。因
此，就內容而言，拙著並非《論考》的中譯本，而是在其基礎上重新撰寫的新
書。

拙著中的許多觀點，是筆者個人的研究心得，未必與其他學者的觀點相
同。筆者期待拙著中的不同意見能夠引發出討論。如果說拙著尚有其優點或者
特點可言的話，在於它含有大量的學術資訊，這對於今後的王學研究或許能起
到一定的嚮導作用，俾後之來者可藉此了解王學的先行研究，開闢新的研究道
路。

拙著得以付梓，首先必須感謝美國波士頓大學藝術史系教授白謙愼先
生。白先生曾在美國的相關學刊上發表了英文書評，向西方學界介紹拙著。此
後更經他的鼎力推薦，臺灣石頭出版社遂決定出版拙著。白先生還應囑爲拙著
書名題簽，使得增色不少。

在拙著撰寫過程中，王玉池、王汝濤、劉濤三先生都給予我熱情指導與積極幫助。年過八旬的王汝濤先生對拙著給予了積極評價，贈予「引徵宏富，新意迭出」的評語；王玉池先生親自爲拙著作序；劉濤先生則花費了許多寶貴時間和精力審閱全書。我知道，這都是前輩們對我的關愛和鼓勵，作爲後學，唯當引以自勵，繼續努力。在此謹向三位先生一併致謝！

最後，我由衷感謝臺北石頭出版社社長陳啟德先生慨允出版拙著，感謝洪文慶總編輯、洪蕊、黃文玲以及黃思恩原編輯等石頭出版社同仁的大力協助。

祁小春　2006年12月30日於京都

邁世之風

24

關於本書

執行編輯　洪蕊

以往研究王羲之的著作，內容多偏重法帖書跡的眞僞，根據法帖摹本、刻拓本、敦煌臨本以及日本、美國藏古代搨摹本等進行考察。這些書跡資料的考察雖然必要，卻也問題不少。

祁小春先生以深厚紮實的文獻學之功力，投入書法史論研究凡十餘年，成就《王羲之論考》（日本：東方出版，2001年）一著。本書則在前著基礎之上更加深入、細緻和全面地針對有關王羲之的重要課題進行探究，主張以文獻尺牘研究作爲一切考證推衍的基礎。研究的重點涵蓋書跡及文本的眞僞，以帖證事、以事證帖。在論證方法上嚴謹而具有理性，在資料掌握上竭澤而漁，決非一般經驗判斷、老生常談之論可比。全書精彩之處包括：

第一，有關王羲之尺牘。小春先生將之解構，除了瞭解整體書式構造外，並旁參其他同時代或稍晚的書簡資料，考釋、歸納王羲之尺牘書式的特徵與規律。此項研究，目前在相關學術領域中具有獨創性。

第二，有關《蘭亭序》。不落以往局限於書風、書跡的考證，跳出非具體的經驗性概觀，著重文獻學方法，對《蘭亭序》的背景傳說與文本內容層層推衍，同時也對資料的本身，如文獻內容、文獻出現時間、獲取「眞跡」時間、文獻涉及人物、蘭亭複製品出現時間、與文獻的「史料」價值等，作了進一步檢證與歸納。

第三，有關東晉的避諱。小春先生藉由《蘭亭序》傳世帖本中出現的「攬」字作爲疑點，將六朝士族的避諱習俗與方式作了詳盡分析。除了音、義、形這三個方面，更參考古禮，旁徵博引大量史料，歸納秦漢至魏晉南北朝避諱改字的方法，縝密探討該時代的避諱規則，再次揭示《蘭亭序》的眞僞本質。

第四，有關王羲之的人物。這是本書下編，也是最具趣味的部分。根據上編所引述文獻，結合現今學界研究成果，從王羲之的生卒年、家世家族、人物性格、宗教信仰等各個方面，引導讀者一睹此一千古風流人物的眞實風貌。

讀者將欣賞到小春先生對於歷代文獻典籍，有系統地掌握、歸納與爬梳剔抉的風格。跟隨作者縝密的考據推證思路，一步步接近眞實的王羲之，正是閱讀本書最大的樂趣。

上編　資料研究

在王羲之研究領域裡，有關他生平方面的可信資料極為匱乏，而一些不太可靠的民間傳說，逸事異聞反倒不少，且為人們喜聞樂道，傳頌至今。甚至可以說，古往今來，人們對王羲之這位書聖的認識和印象基本是建立在這種逸事、傳說之上的。當然，我們不能說南朝以來流傳的各種逸事傳說皆為虛誕妄作，應承認其中含有真實的成份。對於傳說逸事，文學者流將其作為創作素材而加以提煉創作成文學作品，固然無可厚非（實際上這類讀物相對來說比較多），但是作為歷史研究則不能如此，須對之做文獻資料上的甄別辨認，慎重使用。【1】從此意義上也可以說，王羲之研究的首要任務還是整理資料。

王羲之研究領域中最主要的幾個課題，幾乎都是圍繞著真與偽、信與疑而爭論的老問題，而且迄今仍多懸而未決，如《蘭亭序》及一些傳王羲之撰的書論之真偽、傳世王羲之法帖文和書跡真偽以及王羲之生卒年等等，這些問題雖然也屬王羲之研究範圍，但在研究程度上仍然處在資料的檢討階段上。資料問題之所以占據了研究的大半，其原因還是因可信的史料太少，所謂文獻不足徵也。其次是傳世資料真偽混雜，缺乏信憑度。所以，涉足王羲之研究領域的學者不管論述哪一方面的問題，在引用資料時幾乎無一例外，皆須下一番篩沙淘金、去偽存真的工夫，即需要做所謂基礎研究。基礎資料的研究在王羲之研究中所占比重甚大，換言之，有關王羲之基礎史料的研究構成為王羲之研究的一大特色。學者們期望從這些流傳千年、真假難辨的資料中開掘出真實可靠的史料，作為支持自己立論的根據。遺憾的是，現今有關王羲之基礎史料的先行研究做得並非盡如人意，學者之間多半是各自為陣，局部研究雖然做得不少，但缺乏共同協調的整體性研究。到目前為止，尚未見到一部輯佚整理的王羲之文集，更不用說校注本了。然而在同一年內，卻能有兩部《法書要錄》的校勘本同時問世。【2】當然，由於存在大量辨析真偽的問題，這種基礎研究工作的難度非常大。但筆者相信，只要學者之間能夠相互合作、分擔協助、吸收前人今人的研究成果，這一基礎研究總有希望做好。

本著的研究也從基礎史料開始。正如目錄所示，上編第一章第一部分的撰述資料，其範圍包括王羲之自己撰寫的詩文書信或自述的言談話語資料（至於傳為王羲之撰的一些書論文獻，擬於今後在王羲之書跡研究中做專門論考，在

此省略不論。）；第二部分的傳記資料，其範圍包括當時或後世對王羲之生平事跡的記錄資料。二者皆爲研究王羲之其人其事不可或缺的基礎資料。本章以下將分別考察和論述這兩類資料。關於第二、三章的尺牘問題研究，以及第四章《蘭亭序》問題研究（包括個案研究），就其文獻性質而言，實際上也應屬於撰述資料的範圍，但由於王羲之尺牘和《蘭亭序》這兩個研究課題，其所包含的文化史背景以及相關問題十分廣泛和複雜，其性質遠遠超過王羲之撰述資料範圍，已成爲一個相對獨立的研究領域。所以，在本著中對此類問題另闢章節做了專門的探討研究。

第一章

王羲之研究的基礎資料

王羲之的撰述資料是研究王羲之生平事跡、思想生活等方面最直接的第一手資料，熟悉瞭解並且研究這些資料，是王羲之研究的基礎，從某種意義上也可以說就是研究王羲之問題本身。

古人的撰文往往以文集的形式傳世。王羲之去世後，亦曾有文集傳世。《隋書》卷三十五〈經籍志〉著錄「《晉金紫光祿大夫王羲之集》九卷，梁十卷，錄一卷」。據《晉書》本傳記載，王羲之去世後，朝廷「贈金紫光祿大夫，諸子遵父先旨，固讓不受」云云，故此題云「金紫光祿大夫」之《王羲之集》恐非右軍「諸子」所編。《新舊唐書・藝文志》著錄《王羲之集》五卷，卷數較《隋書》著錄大爲減少，不知是因文集內容悉爲法帖之屬？抑或隋志所著錄的文集之殘遺？均已無從確認。

《隋書》和《新、舊唐書》所著錄的《王羲之集》既已不可復見，然散見於歷代文獻中的撰述資料仍有不少。如《世說新語》並劉孝標注、《晉書・王羲之傳》及各相關傳記。書論文獻中，唐代《法書要錄》、宋代《墨池編》、《書苑菁華》等也保存不少相關資料。此外，歷代各種類書如唐代《北堂書鈔》、《藝文類聚》，宋代《太平御覽》中，也有不少片斷引文。宋代刻帖之風盛行，各種集帖單帖收刻了大量王羲之尺牘，爲保存這些資料傳世起到了極其重要的作用。

明清以來，人們喜好輯錄散見於古籍中的前人文章以再現業已亡佚的歷代名人文集。其中最著名者當推明張溥（1602－1641）的《漢魏六朝百三家集》與清嚴可均（1762－1843）的《全晉文》之編。王羲之文集也因此得以輯錄。張溥輯《王右軍集》爲一家之集，嚴可均在此基礎上博取《世說新語》及劉注、《晉書・王羲之傳》、《法書要錄》、《墨池編》、《書苑菁華》、《藝文類聚》、《太平御覽》等傳世文獻，增補了《王右軍集》漏收或未見資料甚多，內容達五卷之多（卷二十二至二十六）。嚴氏之輯，雖不能恢復隋、唐《王羲之集》之舊觀，但若從內容豐富、形式完整、使用便利等方面來看，堪稱爲王羲之撰述資料之集大成者。

現代有關整理匯集的王羲之資料集，主要有以下幾種。

日本方面有：

①、中田勇次郎著《王羲之を中心とする法帖の研究》

②、中田勇次郎著《王羲之》

③、森野繁夫、佐藤利行編《王羲之全書翰》

④、宇野雪村主編《王羲之書跡大系》

中國方面主要有：

①、劉濤主編《中國書法全集・王羲之王獻之卷》中之〈作品考釋〉

②、上海書畫出版社編《王羲之王獻之全集》

③、劉茂辰編撰《王羲之王獻之全集箋證》

④、劉秋增、王汝濤主編《王羲之志》

　　今人之編，在前人基礎上做得更加完善，特別在資料收集方面，如近代發現的一些法帖摹本、刻拓本以及敦煌臨本和日本、美國所藏古代搨摹本等，都是古人難以見到的新資料，可據以補足前人所集之闕。比如日本所傳著名的唐搨摹本《喪亂帖》自不待言，又如傳日本平安時代的著名書家藤原行成（972－1027）所臨一系列王羲之尺牘，其中絕大部分都不見於中國現存刻帖以及書

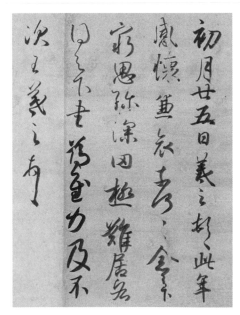

圖1－1　傳　藤原行成臨《初月廿五日》、《知遠近》二帖　紙本　24.0×842.4公分　東京國立博物館藏

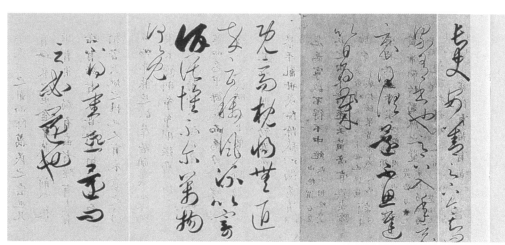

圖1－2　傳　藤原行成　臨王羲之諸帖　東京國立博物館藏

目的著錄記載。【3】儘管爲臨書，也許未必能如實傳達原帖書法面貌，但作爲王羲之尺牘文本文獻，顯然是有價值的。

　　王羲之的撰述資料，是王羲之研究中最爲重要的基礎資料，然而問題最多的恰恰也是在此。通觀現存撰述資料，除了眞僞難辨的《蘭亭序》、相傳爲王羲之所撰的一些書論，以及散見於《世說新語》（劉注）、《晉書》本傳以及諸類書中的一些隻言片語以外，所剩的幾乎只有那四百餘通的書翰尺牘文了。這些書翰尺牘文分別以文獻（文本）和書跡（法帖）兩種形態流傳於世。因此，在考察撰述資料時，應以王羲之尺牘作爲重點。

（一）現今傳世的王羲之法帖資料

　　王羲之法帖十九爲尺牘。尺牘是日常往來書信，古人稱「相聞書」，所談之事亦極其具體，內容極爲豐富。王羲之的尺牘，披露出其思想及生活部份細節，且多爲史書所不載。從中可以瞭解王羲之的行跡、愛好、習慣、性格以及他的交遊圈。可以說這些尺牘是研究王羲之以及東晉士族的重要資料，有其特殊意義。周一良曾論道：「王羲之書札，信手寫來，不加雕飾，最足以窺見作者之思想風貌。其中亦頗有助於知人論世，可與本傳參證者。」（《周一良集》第二卷〈《晉書》札記〉「王羲之書札」條）誠爲的論。宋代已有學者開始據法

帖內容論證王羲之生平事跡，考證法帖真偽。如蘇軾（1036－1101）《東坡題跋》、黃庭堅（1045－1105）《山谷題跋》、米芾（1051－1107）《跋秘閣法帖》、姜夔（1155－1235）《絳帖平》、黃伯思（1079－1118）《東觀餘論》。尤其是黃伯思的〈法帖刊誤〉（《東觀餘論》卷上），以帖證事（這裡指用帖文內容考證文獻失載之事），以事證帖（在此指用已知的有關王羲之可信記載，以檢驗帖文真偽），首開斯學先河。歷代帖學家大多論證書跡真偽，關注法帖的流傳。清代考證風氣大盛，法帖研究漸有轉機。姚鼐（1731－1815）《惜抱軒題跋》考證王羲之法帖多涉其生平事。魯一同（1804－1863）《右軍年譜》（黃賓虹、鄧實編《美術叢書》第三冊）一編，考證王羲之生卒年徵引《十七帖》之《七十帖》及《江州還臺帖》內容，提出王羲之生於晉永嘉元年（307）、卒於興寧三年（365）的觀點，至今仍是其生卒年諸說中比較有力的一說。

今人研究王羲之的論文著述，大都能夠引王羲之法帖作為引證資料，但是也存在著盡信法帖，不加甄別，率爾引證的傾向。所以，一些王學研究專家，如王汝濤、王玉池、劉濤以及日本方面的學者們，都十分重視王羲之法帖的考證，並且做了很多紮實的研究工作。

研究王羲之法帖並不輕鬆。由於甄別法帖真偽的難度相當大，因而在研究中出現了一種重字輕文的現象。即學者們一般多重王羲之法帖的書跡真偽，而往往忽略或回避討論其文本的真贗問題。如論述王羲之生平事跡、才藝為人時，多引尺牘內容以為證明，而很少論及該帖文是否可信。其實，傳世的王羲之法帖，並非每帖都可信（關於此問題還將在下文涉及）。所以，筆者主張做好基礎研究工作，即從王羲之尺牘內容裡，一點一點地發掘考證，清理出可信的史料。（關於王羲之尺牘研究，將在第二、三章中詳論）

現今傳世的王羲之法帖資料究竟有多少？其性質如何？哪些相對較為可靠？以下就此問題略為敘述筆者的看法。

眾所周知，王羲之的書法真跡現今已無一件傳世。究其原因，一是紙張不易經久保存；其次是因歷史上天災人禍不斷，致使王羲之書跡屢聚屢散。比如南朝的宋、齊、梁三朝皇室貴族就曾多次鳩集散逸，且所獲甚豐，然最終也未能免於劫難。在南朝至隋代期間，王書曾歷經「三劫」：宋末之喪亂是第一劫；梁元帝亡國，焚宮中所藏圖書是第二劫；至於隋煬帝南巡途中，船覆淪棄，所載盡毀於一旦，則為第三劫。【4】宋齊梁三朝去王羲之時代未遠，皇

室貴族所收集的王書，應多爲上好眞跡無疑，當然贋品也不是沒有，爲此各朝內府宮廷皆有鑑定專家負責把關。如梁代徐僧權、唐懷充、姚懷珍、滿騫、朱異（482－548）、沈熾文、隋代的江總、姚察等。此外南朝宋虞龢、梁陶弘景（456－536）等人也都曾經向皇帝提出過自己的鑑定意見。（均見〈論書表〉及《梁武帝與陶隱居論書啓九首》，《法書要錄》卷二）那些鑑定者的押縫署名，也成爲我們今天判斷王書刻帖、摹本、臨本是否由來有緒的一個重要依據。至初唐，太宗專尙王右軍書，以天子之威，又假以金帛之力，詔令收集天下王書，重爲購賞。「由是人間古本，紛然畢進。……右軍之跡，凡得眞行二百九十紙，裝爲十七卷；草書二千紙，裝爲八十卷」，其事詳〈唐朝敘書錄〉（《法書要錄》卷四）及唐韋述〈敘書錄〉（同）。唐初所收王羲之書跡，可能眞僞相雜的情況甚於南朝，所以太宗「令魏少史、虞永興、褚河南等定其眞僞」（〈敘書錄〉），而「遂良備論所出，一無舛誤」（〈唐朝敘書錄〉）。故在唐代，尙有相當數量的王羲之眞跡存世應該不成問題。唐代以後則每下愈況，至於宋刻《淳化閣帖》時，其中僞跡已紛至迭出，爲米芾、黃伯思等人詬病。（參見《東觀餘論》卷上〈法帖刊誤〉及「米元章跋秘閣法帖」諸條）降及元、明、清各朝，王羲之眞跡逐淹沒殆盡，不復出人間矣。

至今王羲之眞跡已無一件存世，現在我們所能見到的只有下眞跡一等或二、三等的複製品。這些複製品是否可靠？對此問題，因研究角度的不同而答案各異。所謂研究角度有二：一是研究書法；二爲研究文本。若從這兩個角度出發，以眞贋作爲判斷標準，對傳世王羲之書跡分類的話，從理論上講，應該存在以下四類：

甲類：文眞字眞；乙類：文眞字似；丙類：文眞字假；丁類：文字皆假。

由於王羲之的眞跡實際上已無存世，故甲類的存在可以排除，所餘者只有乙、丙、丁三種情況存在。從研究書法字跡的角度看，最具價值者唯有乙類，即那些書跡比較可靠的搨模、摹寫、臨本及刻帖。歷代書家所推崇的右軍法帖，基本屬於這一類。但從研究文獻文本角度看，有價值的王羲之尺牘則不僅限於乙類，它也還可以包括文眞字假者，即所謂「抄右軍文」的丙類、比如南朝人的「戲學」之書、南唐人的「倣書」等，即入此類。【5】而我們所關心的問題乃是文獻的眞僞，因此就研究角度而言，丙類無論爲誰所臨摹或臨摹得優劣與否，甚至即便臨摹得面目全非亦無關緊要，只要其「文眞」就有價值。

因此，同樣是研究王羲之法帖資料，相對於書法研究而言，文獻的研究要寬泛得多，因而所占有的資料量也要大得多（包括乙、丙二類）。此外在研究方法上，文獻的文本研究的特點也決定了其多具理性，可以避免書跡研究中常會出現的經驗主義的因素。

（二）現存王羲之法帖資料的分類

　　王羲之法帖以及歷代各種文獻記載，若按其流傳形式加以分類，其基本資料大致可以分爲兩大類：A類資料，以刻帖、墨蹟（臨摹本）爲載體，以書跡形態流傳的一類；B類資料，以書籍爲載體，以抄寫和印刷的文獻形態流傳的一類。其具體內容如下：

　　A：歷代所刻的集帖（叢帖）、單帖及其釋文以及法帖搨摹本、摹寫本、臨
　　　　本，即上述的乙、丙、丁三類資料。此類屬書跡形態。
　　B：歷代文獻資料。此類屬文字形態。

　　A類的資料範圍爲書寫的墨蹟本、搨摹本、臨摹本及據以鑴刻的各種法帖。自唐宋刻《十七帖》、《淳化閣帖》問世以來，宋、元、明、清以至民國各個時期都盛行收集著名書家的書跡，以集帖（叢帖）、單帖的形式行世，其間大量的王羲之法帖也被收刻。此外歷代傳世的王羲之墨蹟搨摹本、臨摹本亦爲數不少。當然，其中也有不少眞贋混雜之物，不易甄別。

　　在日本，以王羲之書跡形態資料爲主、經過收集整理並附加釋文解說的專門編著書，如前面已經提到的中田勇次郎《王羲之を中心とする法帖の研究》和《王羲之》、宇野雪村主編《王羲之書跡大系》等。

　　B類的資料範圍比較寬廣，從嚴格意義上講，它還應該包含一部分A類資料在內（例如流傳域外的或近代發現的敦煌臨本、以及民間藏品等，就未能被歷代文獻收集著錄）。王羲之法帖資料除了A類的書跡流傳形式外，還散見於歷代文獻中的集錄著錄。其特點是傳文不傳字，多爲書跡已佚而其文猶存的文本。具體而言，B類資料多爲法帖釋文文獻。歷代傳存的這類文獻主要有以下幾種：

　　①、《右軍書目》，唐褚遂良（596－658或659）編（《法書要錄》卷三所收）

②、《右軍書記》，唐張彥遠編（《法書要錄》卷十所收）

③、《王右軍集》，明張溥編（《漢魏六朝百三家集》卷一百十八所收）

④、〈王羲之集〉，清嚴可均編（《全晉文》卷二十二所收）

在上舉文獻中，雖然也包括A類的一部分內容，但總體說來，所收者皆爲書跡已亡佚不傳的法帖。在中國，對①、②做標點校勘的現有出版物有：范祥雍和洪丕謨分別點校的兩種《法書要錄》版本（參見【2】）。在日本主要有中田勇次郎的《王羲之》。此書對諸資料不但做了標點校勘，而且重新整理編輯，並爲各帖編號，便於引用。

本著以下凡引用王羲之法帖釋文，均從此帖號。此外森野繁夫、佐藤利行編《王羲之全書翰》所收範圍包括A、B法帖的所有釋文，皆句讀注釋，編號歸類，並附有〈帖目對照表〉、〈語句索引〉、〈人名索引〉、〈地名索引〉，使用方便。【6】

（三）現存文獻資料的價值確認

爲了在王羲之研究中合理利用上述資料，首先需要對於其文獻價值加以確認。作爲比較可信的資料，應該首推唐代褚遂良《右軍書目》（以下簡稱《褚目》。參見書後【附二】）和張彥遠《右軍書記》（以下簡稱《書記》。參見書後【附三】）兩種。

初唐內府收集了大量王羲之書跡，估計其中有不少王羲之的眞跡。唐褚遂良是最得太宗信任的王書鑑定專家。褚遂良曾值「天下爭齎古書詣闕以獻，當時莫能辨其眞僞」之際，「備論所出，一無舛誤」。（前出）《褚目》所錄王帖，是「貞觀年河南公褚遂良中禁西堂，臨寫之際便錄出」（《褚目》跋尾）之物，所以，我們今天判斷的依據，只能是以相信褚遂良的鑑別不誤爲前提。《褚目》不錄全帖文，唯著錄帖文首行數字以及每帖行款。有此兩條，可爲稽查傳世法帖是否流傳有緒提供依據。A類法帖中，凡見於《褚目》著錄者，應屬於來路比較可靠、文獻價值較高的一類法帖。

張彥遠於《法書要錄》自序中稱其家世「傳法書名畫」，其祖「金帛散施之外，悉購圖書古來名跡」，他自稱「收藏見識，有一日之長」。《書記》著錄所據王帖，當爲流傳於唐代的眞跡或臨、摹本。以帖內容而論，即使《書記》

中收有乙、丙二類非眞跡法帖，亦不影響其文獻價值所在，況且其中還有不少見於《褚目》的帖文。反之《褚目》所闕的帖文，一部分也可通過《書記》著錄的帖文予以補全。關於此問題，可參見拙文〈關於王羲之尺牘法帖校勘整理的方法問題——兼評《法書要錄》兩種版本〉（參見【2】）。

關於A類資料，亦即王羲之的傳世墨蹟（臨摹本）及刻帖之價值確認問題。如前所述，南朝至隋代期間，內府都有鑑別眞僞的專家。在公認爲王羲之書法名跡中，《喪亂帖》、《初月帖》、《寒切帖》、《平安帖》等均有梁人徐僧權押縫署名；《奉橘帖》亦有梁人唐懷充、隋人姚察押縫署名等（均見書前圖1、2、3諸帖）。若這類法帖亦見於《褚目》、《書記》著錄，則其可信性更高。例如，《褚目》著錄一帖「羲之白，不審尊體比復如何五行」，今以《奉橘帖》對勘，不但文字數相同，而且行款也一致。【7】儘管今所見之《奉橘帖》爲搨摹本，字跡或容有失眞，然帖文必出於王羲之無疑。在A類的一些帖中，即使無押縫署名，但只要見於《褚目》、《書記》著錄，其爲王羲之的文字之可能性極大。這類資料多散見於各類歷代叢帖單帖中，考其帖文內容，又多與王羲之事跡契合，似非造僞者所能辦。反之，我們也可以再據這些在文獻文本上被證明可信的法帖來考察王羲之書法的面貌，從而歸納出一部分比較可信的王羲之書跡資料。總之，凡見於《褚目》、《書記》等著錄的法帖，當爲王羲之撰述文獻中最爲可信的一批資料。

關於《褚目》、《書記》的整理情況。中田勇次郎已經做完全部整理校勘的基礎作業。【8】根據他的統計，《褚目》共著錄王羲之法帖二百六十七帖，其中除去《樂毅論》、《黃庭經》、《東方朔贊》、《宣示表》等帖外，二百六十餘帖基本上屬於王羲之撰述文獻。遺憾的是《褚目》只著錄帖首數字而不及全文，據《書記》著錄法帖釋文以及A類資料以補全其原文者，不過三、四十帖，其中絕大部分法帖文字已無從知曉了。張彥遠的《書記》共收錄四百四十三帖，不但帖文錄全，而且在某些帖文之後，連徐僧權、姚懷珍、唐懷充、君倩、褚遂良、徐浩（703－782）等鑑定家的押署亦一併著錄，足見其資料來源之可靠。雖然《書記》中也偶爾收錄了一些僞帖（如《與郗家論婚帖》，以內容考之知其僞，張彥遠收帖時似已覺察，故特於帖文下註「書跡似夫人」），但大部分帖應該是來歷可靠之物。可以說，《書記》乃是收集王羲之撰述文獻最爲豐富且價值較高的一個資料群。據中田勇次郎統計，在傳世的王羲之書跡

中，共有五十餘帖見於《書記》。（同上）若考察王羲之書跡，這些珍貴帖文在Ａ類資料中無疑最值得重視。

至於上舉文獻之外的傳世資料，因為來路不明，使用時應慎之又慎，尤其是出現於後世刻帖中的所謂王羲之法帖，不僅字偽，文偽的可能性也極大。總之，在王羲之研究領域中，如果對上述ＡＢ兩類基礎資料進行系統的整理，不但可以為今後的研究提供比較可信的基礎資料，省卻學者們見帖必考的重複工作，更可以為將來編輯校注一部完善的《王羲之文集》打下基礎。

王羲之法帖在撰述資料中所占比重很大，而且絕大部分的法帖又多屬於簡札書翰性質之類，這些都是考察研究王羲之所需要的重要資料。王羲之的尺牘問題比較複雜，它涉及到許多歷史與文化層面的討論，迄今為止，相關研究還比較薄弱。故本書將另闢章節，就王羲之尺牘做專門考察。

二 王羲之的傳記資料

在有關王羲之的傳記資料中，最基礎、最傳統而且被引用最多的文獻，主要有以下幾種：

①、唐修《晉書》王羲之本傳

②、南朝劉宋虞龢〈論書表〉

③、南朝劉宋劉義慶（403－444）《世說新語》以及梁劉孝標（462－521）注

④、梁陶弘景《真誥》及注

⑤、唐張彥遠《法書要錄》

⑥、宋朱長文（1039－1098）《墨池編》

此外，歷代類書中亦散見部分相關史料。以下就上面列舉的基本資料以及相關問題略作解說。

（一）唐修《晉書》王羲之本傳

1、關於唐修《晉書》王羲之本傳

王羲之的傳記資料，以《晉書》卷八十〈王羲之本傳〉最爲詳細。《晉書》一百三十卷，唐貞觀年間（627－649）房玄齡（579－648）等奉唐太宗李世民（599－649）敕命編修，以臧榮緒（415－488）《晉書》爲藍本，兼收博采各種晉史、筆記小說等文獻編撰而成。從文獻角度看，《晉書·王羲之傳》的記載應該比較可靠。

然而這部官修《晉書》仍然存在一些誤訛。關於這一點，前人已多有指陳，如清王鳴盛（1722－1797）《十七史商榷》、趙翼（1727－1814）《二十二史札記》均對唐修《晉書》的內容記載、文字謬誤作了詳細的論述。至於今人的觀點，可以參考中華書局標點版《晉書》的〈出版說明〉。【9】具體到《晉書·王羲之傳》中也存在一些誤失。目前有關《晉書·王羲之傳》的譯注，中國方面似未見有人爲之。日本方面有興膳宏《中國散文——世界文學大系七十二》、中田勇次郎《王羲之》、杉村邦彥〈《晉書·王羲之傳》譯注〉【10】、高畑常信譯《藝舟雙楫》、森野繁夫、佐藤利行《王羲之全書翰》等。其中杉村邦彥所作譯注最爲詳盡，惜尙未完稿。

上舉日本學者的譯注意在訓讀翻譯，故對於《晉書》王傳記載的謬誤問題很少涉及。因此，以下擬對此作專門討論。

2、唐修《晉書·王羲之傳》記載謬誤的檢討
以下按《晉書·王羲之傳》原文順序逐一檢討。

本傳

羲之幼訥於言，人未之奇。年十三，嘗謁周顗，顗察而異之。時重牛心炙，坐客未啖，顗先割啖羲之，於是始知名。

按，此條非《晉書》之謬，所以舉出是爲了澄清一個誤解，故一併記於此，以資參考。《世說新語·汰侈篇》十二：「王右軍少時，在周侯末坐，割牛心啖之，於是改觀。」劉注：「俗以牛心爲貴，故羲之先食之。」對比本傳，可以發現二者記載有質的差異。《世說》未言周顗（269－322）割牛心與羲之食，而是說羲之雖處末坐，於人之先自取牛心而食。對此問題，日本清水凱夫提出了《晉書》王傳所以如此記載，乃是有意圖地對《世說》記載做了修

改的看法。他認爲，《世說》所採錄這一段少年王羲之的逸事，其目的倒不如說是對於王羲之那種大膽無禮的行爲帶有批評意味的，所以才以之歸於「汰侈」篇。而絕非像《晉書》所記載的那樣，是爲了表現少年王羲之的優良器質。【11】按，筆者亦認爲《晉書》王傳中，確實存在編撰者爲了美化王羲之而修改《世說》記載的痕跡，但此處記載是否如此，似不宜貿然下結論。其實南朝宋何法盛《晉中興書》已有與《晉書》王傳相類似的記載。《太平御覽》卷二百三十八引《晉中興書》：「王羲之，字逸少，導之從子也。初訥於言，人未之知。年十三，嘗謁周顗，顗異之。時重牛心炙，座客未啖，先割啖羲之，於是始知名」云，《晉書》當據此。故不能認爲《晉書》編撰者於此是有意圖的修改。然正如清水所指出，《世說》列此逸事於「汰侈」篇，再看其記載內容，可以推知，至少《世說》對此事的態度是略帶批評性的。

本傳

　　尤善隸書，爲古今之冠，論者稱其筆勢，以爲飄若浮雲，矯若驚龍。深爲
　　從伯敦、導所器重。

　　《世說新語·容止篇》三十：「時人目王右軍，飄如遊雲，矯若驚龍」，應爲本傳所據。當時士族品評人物的風氣很盛，而人物品評與詩、文、書、藝等的品藻方式之間彼此也頗有相通之處。儘管如此，《世說》將此逸話置於「容止」篇，其採錄方針明顯是關注人物的儀表風采，且觀〈容止篇〉於此條前後所收錄的其他逸事，也均爲與容止有關而與書法無關的內容。唐太宗所推重的王羲之主要是在其書而非在其人，因此，本傳在此處將評「人」之語移爲評「書」，當是《晉書》編撰者順應太宗旨意所作的有意修改。【12】
　　又，本傳稱王敦（276－324）、王導（276－339）爲羲之從伯父，非是。《世說新語·賞譽篇》五十五劉注引《王氏譜》云：「羲之是敦從父兄子。」按，王導與敦同年生，故王導應爲羲之從叔父。

本傳

　　陳留阮裕有重名，爲敦主簿。敦嘗謂羲之曰：「汝是吾家佳子弟，當不減
　　阮主簿。」裕亦目羲之與王承、王悅爲王氏三少。

此處所據，當出自《世說新語‧賞譽篇》五十五：「大將軍（王敦）語右軍：『汝是我佳子弟（劉注：按《王氏譜》：「羲之是敦從父兄子。」），當不減阮主簿。』（劉注：《中興書》曰：「阮裕少有德行，王敦聞其名，召爲主簿。知敦有不臣之心，縱酒昏酣，不綜其事。」）。又同篇九十六：「阮光祿（裕）云：『王家有三少，右軍、安期、長豫。』」（劉注：阮裕、王悅、安期、王應並已見。）長豫爲王導長子王悅的字。劉注未明言安期爲何人，而於其後列王應之名。此記載與本傳有異，故《世說》所記安期究爲何人，須加以檢討。王承字安期，太原人，屬太原王氏一族。其子王述（303－368），後來成爲王羲之的上司、政敵。據《晉書》卷七十五〈王承傳〉載，王承曾與王導等名臣一同輔佐元帝，爲建立東晉王朝政權的功臣之一。他於元帝南渡後不久即去世，享年四十六。由此可知，王承該當王羲之父輩，且爲太原王氏一族，非屬琅邪王氏。所以從王承的年齡、身分等情況看，本傳將王承與王羲之並列爲「王氏三少」的記載明顯與史實不符。【13】王承若被排除，則《世說》所記之「安期」應指王應之字。此據《世說‧識鑒篇》十五劉注引《晉陽秋》云：「應字安期，含子也。敦無子，養爲嗣，以爲武衛將軍，用爲副貳，伏誅。」可證。王應與王羲之同輩，均屬琅邪一族子弟，且爲王敦嗣子。故身爲王敦部下的阮裕目王導長子王悅、養子王羲之以及王敦養子王應爲「王氏三少」者，較近於事實。

本傳

> 起家秘書郎，征西將軍庾亮請爲參軍，累遷長史。亮臨薨，上疏稱羲之清
> 貴有鑒裁。遷寧遠將軍、江州刺史。

按，本傳所載王羲之官歷多有遺漏。《世說‧品藻篇》四十七：「王脩齡（胡之）問王長史（濛）：『我家臨川（王羲之）何如卿家宛陵（王述）？』長史未答。脩齡曰：『臨川譽貴』，長史曰：『宛陵未爲不貴。』」劉注：「《中興書》曰：『羲之自會稽王友改授臨川太守。王述從驃騎功曹出爲宛陵令……。』」虞龢〈論書表〉亦有「羲之所書紫紙，多是臨川時跡，既不足觀，亦無取焉」之記述。又陶弘景《眞誥》記〈闡幽微〉一「韋導」條下注云：「韋導字公藝，吳人，即韋昭之孫也。博學有文才，善書。仕晉成、穆之世。

為尚書左民部郎,中書黃門侍郎。代王逸少為臨川郡守,以母憂亡,年六十四歲。」據此,可知王羲之於秘書郎之後,還歷任了會稽王友、臨川太守,而此為本傳遺漏。【14】《晉書斠注》卷八十〈王羲之傳〉注云:「《寰宇記》一百十荀伯子《臨川記》云,王羲之嘗為臨川刺史……按,右軍未為臨川內史,此荀氏之誤。」據上知《臨川記》所載是而《晉書斠注》非也。

《晉書》卷七十九〈謝安(320-385)傳〉

> 尋為尚書僕射,領吏部,加後將軍。……嘗與王羲之登冶城,悠然遐想,有高世之志。羲之謂曰:「夏禹勤王,手足胼胝;文王旰食,日不暇給。今四郊多壘,宜思自效,而虛談廢務,浮文妨要,恐非當今所宜。」安曰:「秦任商鞅,二世而亡,豈清言致患邪?」

按,《世說・言語篇》七十有與此相似記載,其云:「王右軍與謝太傅共登冶城。謝悠然遠想,有高世之志。王謂謝曰:『夏禹勤王,手足胼胝;文王旰食,日不暇給。今四郊多壘,宜思自效,而虛談廢務,浮文妨要,恐非當今所宜。』謝答曰:『秦任商鞅,二世而亡,豈清言致患邪?』」應為《晉書・謝安傳》所據。關於王、謝冶城對話的時間,似應在咸康五年(339)。謝安早年隱居,其弟謝萬(320-361)於升平三年(359)敗於慕容氏而被朝廷廢為庶人後,他才決意出仕,而升平三年王羲之已經退官隱居,並無上京記錄。故王羲之與謝安於京城近郊之冶城對話之事,似於時間不合。〈謝安傳〉以此事置於安正式出仕之後,疑誤。關於此問題,清人魯一同《右軍年譜》以及近人余嘉錫《世說新語箋疏》引程炎震注等,均指出其誤,並認為對話者可能不是謝安而是謝尚(308-357)。清人姚鼐甚至懷疑《世說・言語篇》此條記載的真實性。【15】

本傳

> 及(殷)浩將北伐,羲之以為必敗,以書止之,言甚切至。浩遂行,果為姚襄所敗。復圖再舉,又遺浩書曰:「知安西敗喪,公私惋怛……」。……又與會稽王箋,陳浩不宜北伐,並論時事曰:「古人恥其君不為堯舜……。」

按，永和八年（352）四月，殷浩（？－356）北伐的前哨戰在許昌的誠橋展開，謝尚及其部下姚襄爲張遇所敗。同年九月，殷浩正式開始率師北伐。本傳基本採錄了王羲之〈遺殷浩書〉、〈與會稽王箋〉二書簡全文。然從書簡中「知安西敗喪」一語可以推知，此〈遺殷浩書〉乃謝尚（308－357）敗於張遇後不久所書。謝尚部下姚襄反叛晉朝，逆襲殷浩軍而破之，其時在謝尚失敗一年以後的永和九年（353）。此事可據以下文獻記載證實。

《晉書》卷八〈穆帝紀〉「永和八年（352）」條：「三月，使北中將荀羨鎮淮。夏四月，安西將軍謝尚帥姚襄與張遇戰於許昌之誠橋，王師敗績。九月，中軍將軍殷浩北伐。」

《資治通鑑》卷九十九《晉紀》「二十一永和八年」條：「浩上疏請北出許、洛，詔許之。以安西將軍謝尚、北中將荀羨爲督統，進屯壽春。……謝尚、姚襄共攻張遇於許昌。……丁亥，戰於潁水之誠橋，尚等大敗，死者萬五千人。……浩之北伐也，中（右）軍將軍王羲之以書止之，不聽。既而無功，復謀再舉。羲之〈遺殷浩書〉曰：（文與本傳引同，略）。又〈與會稽王牋〉曰（文與本傳引同，略）。」

由此可知，《資治通鑑》有關此事的記載與本傳不同，《資治通鑑》以王羲之〈遺殷浩書〉、〈與會稽王箋〉二書置於謝尚敗北之後。〈遺殷浩書〉中雖涉及謝尚及其部下姚襄敗北事，然未言及殷浩爲姚襄所敗事。也就是說，王羲之寫〈遺殷浩書〉、〈與會稽王箋〉二書時，姚襄仍爲謝尚部下，尚未反叛。本傳所載：「浩遂行，果爲姚襄所敗。復圖再舉，又遺浩書曰」云云，實際上是誤將〈遺殷浩書〉、〈與會稽王箋〉二書的撰寫時間（永和八年）向後錯置了一年，放在了殷浩敗於姚襄之後（永和九年），此於史實、時間均不合。

本傳

時東土饑荒，羲之輒開倉振貸。然朝廷賦役繁重，吳會憂甚，羲之每上疏爭之，事多見從。又〈遺尚書僕射謝安書〉曰：……

按：王羲之任會稽內史時謝安尚未爲僕射。此處「安」字疑爲「尙」字之誤。清人錢大昕（1728－1804）《考古拾遺》卷一考云：「按，羲之任會稽內

史曰，謝安未爲僕射，當是謝尙之僞。據尙傳，永和中拜尙書僕射，出爲督豫州刺史，鎭歷陽。在任有政績，上表求入朝，因留京師署僕射事。羲之與尙書，蓋在朝署僕射事時也。」

本傳

 或以潘岳〈金谷詩序〉方其文，羲之比于石崇，聞而甚喜。

 按，《世說‧企羨篇》三：「王右軍得人以〈蘭亭集序〉方〈金谷詩序〉，又以己敵石崇，甚有欣色。」本傳所出當據此記載，而本傳以〈金谷詩序〉文爲潘岳所撰，此與《世說》不同。王羲之的蘭亭聚會與西晉石崇（249－300）的金谷園聚會十分相似，而石、王又分別爲此二會的主辦者，而且皆爲宴會詩集撰寫了序文，故當時人以之相比擬。潘岳（247－300）確實曾撰寫過〈金谷集詩〉，爲《文選》所收，至於他是否撰寫過〈金谷集詩序〉？尙未見文獻記錄。反之，《太平御覽》卷九百十九、《世說‧品藻篇》五十七、同〈容止篇〉十五劉注等文獻所引〈金谷詩序〉文，均以之爲石崇之撰。故本傳之潘岳撰之記述或許有誤。

本傳

 時驃騎將軍王述少有名譽，與羲之齊名，而羲之甚輕之，由是情好不協。述先爲會稽，以母喪居郡境，羲之代述，止一弔，遂不重詣。述每聞角聲，謂羲之當候己，輒灑掃而待之。如此者累年，而羲之竟不顧，述深以爲恨。及述爲揚州刺史，將就徵，周行郡界，而不過羲之，臨發，一別而去。先是，羲之常謂賓友曰：「懷祖正當作尙書耳，投老可得僕射。更求會稽，便自逸然。」及述蒙顯授，羲之恥爲之下，遣使詣朝廷，求分會稽爲越州。行人失辭，大爲時賢所笑。既而内懷愧歎，謂其諸子曰：「吾不減懷祖，而位遇懸邈，當由汝等不及坦之故邪！」述後檢察會稽郡，辯其刑政，主者疲於簡對。羲之深恥之，遂稱病去郡，於父母墓前自誓曰：…

 按，王述（303－368）與王羲之不和事件，乃引發王羲之退出官場、隱逸山林的直接原因。如前所述，《晉書》編撰者爲迎合唐太宗崇王之聖意，對本

傳所引文獻內容作了故意而巧妙的修改，而以此處反映得最為顯著。現錄出《世說‧仇隙篇》五相關記載，以資比較：

> 王右軍素輕藍田（王述），藍田晚節論譽轉重，右軍尤不平。藍田於會稽丁艱，停山陰治喪。右軍代為郡，屢言出弔，連日不果。後詣門，自通，主人既哭，不前而去，以陵辱之。於是彼此嫌隙大搆。後藍田臨揚州，右軍尚在郡，初得消息，遣一參軍詣朝廷，求分會稽為越州，使人受意失旨，大為時賢所笑。藍田密令從事數其郡諸不法，以先有隙，令自為其宜。右軍遂稱疾去郡，以憤慨致終。

此條劉孝標注引《中興書》曰：

> 羲之與述志尚不同，而兩不相能。述為會稽，艱居郡境，王羲之後為郡，申慰而已，初不重詣，述深以為恨。喪除，徵拜揚州，就徵，周行郡境，而不歷羲之。臨發，一別而去。羲之初語其友曰：「王懷祖免喪，正可當尚書，投老可得為僕射，更望會稽，便自邈然。」述既顯授，又檢校會稽郡，求其得失，主者疲於課對。羲之恥慨，遂稱疾去郡，墓前自誓不復仕。朝廷以其誓苦，不復徵也。

　　由上可見，本傳所記基本取自《世說》以及《中興書》。相比之下，最為明顯的是，《世說》中筆者劃線處的文字，被《晉書》的作者悉數略去不述，如此引用取捨，當是有意為之。而所刪文字內容十分重要，如謂王羲之最終因此事「以憤慨致終」，如果是事實，對於考察王羲之性格為人都是十分重要的史料。不僅如此，《世說》記載得十分具體詳細，不似杜撰，或當有事實為依據。此事記入〈仇隙篇〉，亦可見《世說》編者之取捨基準因內容而定。《世說》所收王羲之逸事尚多，褒貶兼採，十分客觀。若《世說》、《中興書》等文獻亡佚，則後世只能聽信本傳所記而不復知其事之緣由委曲矣。關於此問題，筆者另有專述，【16】茲不詳論。

本傳

義之既去官，與東土人士盡山水之遊，弋釣爲娛。又與道士許邁共修服
食，採藥石不遠千里，遍遊東中諸郡，窮諸名山，泛滄海，嘆曰：「我卒
當以樂死。」

按，筆者懷疑本傳所記之許邁（300－348）或爲許詢之訛。現從三方面予
以論說。

第一、道士許邁是王羲之好友，王羲之永和十一年（355）退官後，許邁
已不在世。此由以下資料得以證明：《雲笈七籤》卷百六所收〈許邁眞人
傳〉，其中未見其生卒年記錄。《晉書》卷八十〈王羲之傳〉後所附〈許邁傳〉
云：「始羲之所與共遊者許邁。許邁，字叔玄，一名映，丹陽句容人也。家世
士族，而邁少恬靜，不慕仕進。……永和二年，移入臨安西山，登巖茹芝，眇
爾自得，有終焉之志。乃改名玄，字遠遊。與婦書告別，又著詩十二首，論神
仙之事焉。羲之造之，未嘗不彌日忘歸，相與爲世外之交。……玄自後莫測所
終，好道者皆謂之羽化矣。」據此知許邁於永和二年（346）出家隱居山林，
後來王羲之曾往造訪。然而此項資料也未明記許邁卒年。中田勇次郎《王羲之
年譜》「永和二年」條則據之謂「此年以後，許邁卒」。（同氏著《王羲之》所
附）然陶弘景《眞誥》卷二十《眞胄世譜》於許邁生卒年有簡略記載：「按，
手書授六甲陰陽符云：……永昌元年，年二十三歲。則是永康元年庚申歲生
也。而《譜》云：永和四年秋絕跡於臨安西山，年四十八。此則永寧元年辛酉
生，爲少一年。今以自記爲正，絕跡時四十九矣。」又《華陽陶隱居集》卷下
《許長史舊館壇碑》亦謂許邁於永和四年嘉遯不反。陶弘景所據者，當爲許邁
自敘以及道教經典文獻，應比較可靠。又據《眞誥》卷十七陶注云：「先生
（許邁）年乃大楊君（羲）三十歲，先生初入東山時，楊始年十六，絕跡時，
年十九。如此明楊小便好道也。」按，楊羲生於咸和五年（330），十九歲正當
永和四年（348），與《眞胄世譜》之說合。據此可知，「大楊君三十歲」的許
邁永康元年（300）生，永和四年（348）絕跡（即去世）。又，《眞誥》卷十
六〈闡幽微〉二之「王逸少有事繫禁中已五年，云事已散」條陶注云：「永和
十一年去郡，告靈不復仕。先與先生（許邁）周旋，亦頗慕道。」此處的「先
與先生周旋」之「先」字值得注意，交代了時間順序，即謂許與王之交往乃在

王告靈退官以前。關於此事，本傳末的記載亦留有痕跡：「始羲之所與共遊者許邁」，與「先」一樣，此「始」字值得注意。兩種文獻記載上出現的一「始」一「先」並非措詞上的偶然，應有所本，均道出了二人早期交遊時間的消息。可以推斷，本傳所記王在告靈退官以後還與許交往之事，時間上不合。

　　第二、本傳上述記載是否爲誤記？筆者認爲，也許是編撰者誤將許詢與許邁混同所致。換言之，王羲之退官後，和他一道熱心從事道教活動的友人既非許邁的話，則許詢的可能性很大。王羲之好友許詢，字玄度。《晉書》無傳，有關他的較早資料有以下幾種：《世說‧言語篇》六十九劉注引《續晉陽秋》；《文選》三十一〈江文通擬許徵君自序詩〉李善注引《晉中興書》；《太平御覽》卷四百八十引《晉中興書》；宋高似孫《剡錄》引《晉中興書》；《文選集注》六十二引公孫羅《文選抄》、《隱錄》；《晉書》卷六十七〈郗愔（313－384）傳〉以及許詢後裔唐人許嵩《建康實錄》卷八的〈許詢、郗愔傳〉等。這些文獻中均有關於許詢事跡的記載，與王羲之交往的記述亦皆有所涉及。據《剡錄》載云：「（許詢）隱在會稽幽究山，與謝安、支遁遊處，以弋釣嘯詠爲事。」此記載與本傳頗相似。又據許嵩《建康實錄》卷八〈許詢傳〉云：「常與沙門支遁及謝安、王羲之等同遊往來」同書〈郗愔傳〉謂愔載：「常與姊夫王羲之、高士許玄度等棲心絕穀，十許年方起。」而《晉書》卷六十七〈郗愔傳〉：「會弟曇卒，益無處世意，在郡優遊，頗稱簡默，與姊夫王羲之、高士許詢並有邁世之風，俱棲心絕穀，修黃老之術。後以疾去職，乃築宅章安，有終焉之志。十許年間，人事頓絕。」唐張懷瓘（約活躍於唐開元713－741年時人）《書斷》中云：「謝安，字安石，陳郡陽夏人，十八徵著作郎，辭疾。寓居會稽，與王羲之、許詢、桑門支遁等遊處十年。」據以上記錄可知，《晉書》本傳所謂「羲之既去官，與東土人士盡山水之遊，弋釣爲娛」之「東土人士」應指許詢、謝安、支遁（314－366）等人。其中，與退官後的王羲之共「山水之遊，弋釣爲娛」的友人是許詢，與之共修黃老之術（煉丹服食、遠遊採藥）的也是許詢，而非許邁。王羲之在浙東與郗愔、許詢一起過了十數年「棲心絕穀，修黃老之術」的生活，郗愔在其弟郗曇於升平五年（361）死後，仍繼續與王羲之、許詢同遊，而王羲之亦卒於升平五年。故與晚年王羲之同游之人只能是許詢而非許邁。【17】

第三、誤將許詢與許邁混同之原因何在？筆者懷疑，這很有可能是《晉書》編撰者所據《中興書》記載之錯簡致訛，因爲本傳的記載，當轉錄自何法盛《晉中興書》。現錄《太平御覽》卷四百八十引《中興書》的相關記載如下：

> 羲之既去官，與東土人士盡山水之遊，弋釣爲娛。與道士許元度邁共修服
> 食，采求藥石，不遠千里。

本傳在此作「許邁」，《晉中興書》作「許元度」。許邁字叔玄，又名映，後更名玄，字遠遊，從未有過「玄度」之名，而許詢字正好爲玄度。因此筆者疑《晉中興書》此處可能有脫衍文字，基於這一假設，現作以下推測：

《建康實錄》和《晉書·郗愔傳》與《晉中興書》所據很可能出於同源資料，現列出相關記載如下：

> 道士許元度邁共修服食，采求藥石，不遠千里。（《晉中興書》）

> 高士許詢並有邁世之風，俱棲心絕穀，修黃老之術。（《晉書·郗愔傳》）

> 高士許玄度等棲心絕穀。（《建康實錄·郗愔傳》）

> 道士許邁共修服食，采藥石不遠千里。（《晉書》王羲之本傳）

可見諸文獻皆記爲許詢，唯本傳作許邁。故疑許邁可能因郗愔傳之「高士許詢並有邁世之風」之「邁」而訛致爲「許邁」？

無獨有偶，以「許邁」和「許詢」字、名相近而誤屬者，在其他古籍中亦曾出現，如宋高似孫《剡錄》中即其例。余嘉錫《世說新語箋疏·言語篇》六十九余氏按語論宋高似孫《剡錄》中記許詢與許邁相混事云：「嘉錫按，《剡錄》傳（即許詢傳）末有『入剡山，莫知所止。或以爲昇仙』數語，乃《御覽》五百三所引《中興書》，其文本兼敘高陽許詢、丹陽許玄（邁）二人之事。此數語乃玄事也，而高似孫誤屬之詢。知其所輯，不可盡據矣。」從上例可知，文獻上誤屬「二許」事並非偶發現象。

本傳

> 時劉惔爲丹陽尹，許詢嘗就惔宿，床帷新麗，飲食豐甘。詢曰：「若此保全，殊勝東山。」惔曰：「卿若知吉凶由人，吾安得保此。」義之在坐，曰：「令巢許遇稷契，當無此言。」二人並有愧色。

按，此段文字亦見《世說‧言語篇》六十九：

> 劉眞長爲丹陽尹，許玄度出都，就劉宿，床帷新麗，飲食豐甘。許曰：「若保全此處，殊勝東山。」劉曰：「卿若知吉凶由人，吾安得不保此！」王逸少在坐，曰：「令巢、許遇稷、契，當無此言。」二人並有愧色。

本傳所據當出《世說》。程炎震對本傳將此事繫於永和十一年（353）以後作如下議論：「劉惔爲尹，《晉書》不著何年。〈德行篇〉云『劉尹在郡，臨終綿惙』。惔傳亦云『卒官』。傳又記孫綽詣褚裒以永和五年卒，則惔之死，必先於裒。而簡文輔政在永和二年，知惔之爲尹，亦在二年以後，五年以前矣。《晉書‧王羲之傳》敘此於永和十一年去官之後，殊謬。」【18】

（二）南朝劉宋虞龢〈論書表〉

虞龢〈論書表〉包含許多有關王羲之事跡傳說、書法逸事的記載，由於時代較早記載內容較爲可靠，故此表已成爲王羲之研究中極其重要的資料。

《隋書‧經籍志》著錄虞表：「〈上法書表〉一卷，虞和撰」。《法書要錄》卷二輯錄，但目錄誤作「梁虞龢〈論書表〉」，且將其歸入梁文之部類，誤。虞龢爲劉宋人，可由唐寶臮〈述書賦〉（《法書要錄》卷六）、張懷瓘〈二王等書錄〉（《法書要錄》卷四【19】）等。據之可知，劉宋明帝曾於三吳之地鳩集散逸二王書跡，並詔虞龢、巢尚之、徐希秀、孫奉伯等人加以檢閱品第，以供賞玩。今觀虞龢此表文體，亦屬呈達皇帝的表文，疑即爲當時上奏明帝的之書表。又，表中有「再詔尋求景和（宋前廢帝年號，465年）時所散失」、「及泰始（明帝年號）開運」等語，據以比勘對照該表後之「六年九月中書侍郎臣虞龢上」署款，可推知此「六年九月」當即宋明帝泰始六年（470）。

傳世文獻中幾乎不見有關虞龢的記載，唯《南史》卷七十二〈丘巨源傳〉

略有涉及，【20】乃知虞龢爲會稽餘姚人，（泰始六年）曾任中書侍郎、拜廷尉。關於虞龢的著述，除了〈論書表〉外，據《新唐書・藝文志》著錄，還有「虞龢法書目錄六卷」。於此可見，他確是一位精研法書之人。又據竇臮〈述書賦〉竇蒙注，謂〈論書表〉於唐時尚有眞跡傳世，爲起居舍人李造得之云云。然近人余紹宋謂《法書要錄》所收此表，以其文脈欠貫通，疑其已非全帙，並認爲此表文中或有脫漏錯簡。【21】

　　虞龢〈論書表〉中記載不少王羲之逸事，尤以書法方面爲多。蓋虞生活的時代去王羲之未遠，而且此表所記內容多與《世說新語》相同，且所記多被《晉書》卷八十〈王羲之傳〉、《南史》卷三十六〈羊欣傳〉等史書採用，故可以認爲，此表所記內容可信程度較高，作爲王羲之研究資料，尤其是王羲之書法研究資料很有參考價值。

（三）南朝劉宋劉義慶《世說新語》及梁劉孝標注

　　南朝宋劉義慶編著、梁劉孝標注《世說新語》一書，是一部廣爲人知、膾炙人口的古典名著。

　　編撰者劉義慶（403－444），南朝彭城（今江蘇省徐州市）人，劉宋宗室，爲劉宋高祖劉裕弟長沙王劉道憐次子。生於東晉安帝元興二年（403），其叔臨川王劉道規無子，過繼爲嗣子。劉義慶十三歲襲封爲南郡公，永初元年（420）繼位臨川王。元嘉初期（424－），歷經散騎常侍、秘書監、度支尚書、丹陽尹、輔國將軍等；六年（429），任尚書左刺史；十七年（440）爲南兗州刺史，加開府儀同三司；二十一年（444）歿於京師，享年四十二。關於劉義慶生平，《宋書》及《南史》均有傳，《宋書》卷五十一稱其：「性簡素，寡嗜欲，愛好文義，才辭雖不多，然足爲宗室之表」，當時有不少文人名士聚集在他門下。除《世說新語》外，劉義慶還著有《幽明錄》二十卷、《宣驗記》等三十卷、《小說》十卷、《徐州先賢傳》十卷、《典敍》以及文集八卷等，惜多已散佚，現只存較爲完整的《世說新語》一書傳世。

　　劉孝標（462－521）本名峻，孝標爲其字。生於宋武帝太明六年（462），卒於梁武帝普通二年（521），享年六十。劉孝標以注《世說新語》最爲著名，引書四百多種，補充豐富了原書內容，與《世說新語》並行，具有極爲重要的資料價值。此外，他還有文集八卷。

　　《世說新語》記東漢至宋初間約一千五百餘名士的各種言行逸事，而劉孝標則廣引群籍爲之注。全書內容之豐富，涉及了東漢至南北朝期間人們的言語、風俗、習慣、行爲、逸事、生活、思想、文學、哲學、宗教等各個方面，爲研究漢末魏晉南北朝文學、歷史、語言不可缺少的重要資料。《世說新語》作爲研究王羲之的資料，其價值亦自不待言。

　　《世說新語》無定名，據《隋書·經籍志》著錄此書：「世說八卷，宋臨川王劉義慶撰。世說十卷，劉孝標注」，其最初似被稱作《世說》；又據唐虞世南（558－638）《北堂書鈔》引文標題亦同於《隋書》，故至少在唐代初期尚沿用舊名。又據南宋汪藻《世說敘錄》稱該書至梁、陳時改題爲《世說新書》，唐段成式《酉陽雜俎》以及現存唐寫本殘卷也題作《世說新書》，此外《新唐書·藝文志》亦有「王方慶續世說新書十卷」的著錄，根據這些記載可以推測，在唐代《世說》與《世說新書》二名並存於世。至於《世說》爲何又被稱作《世說新書》？宋黃伯思在《東觀餘論》卷下「跋世說新語後」條中有如下解釋：

　　《世說》之名肇于劉向，其書已亡。故義慶所集名《世說新書》。段成式《酉陽雜俎》引王敦澡豆事，尚作《世說新書》，不知何人改爲《新語》？

　　黃認爲與劉向書同名之故而改，至於何以改稱《世說新語》書名，宋人似已不能詳其故也。推測此書初稱《世說》，後來大約與漢劉向之書同名的緣故，遂改稱《世說新書》，以「新」書區別劉向舊籍。或到了五代、宋以後，終於固定爲現在人們所習慣稱呼的《世說新語》這一書名。【22】

　　劉義慶著、劉孝標注《世說新語》，是一部廣爲人知的著名古代經典文獻，古今中外許多學者從各種角度對此書作了大量的、專門性的研究。【23】因此，有關此書內容及研究課題等問題，此不一一贅述，僅就該書有關王羲之的記載作爲敘述重點。

　　《晉書·王羲之傳》中的大量記錄均采自《世說新語》及劉注，所以，此書不但可以校補《晉書》本傳記載之不足，也能據之校證本傳記載的疏漏與謬誤。故其文獻價值十分珍貴。此外，我們還可以通過此書瞭解東晉南朝人是怎樣看待、評價王羲之，與唐代後的評價又有哪些不同？對這些問題進行深入考

若章云豈有勝公人而行非者故一

無所問桓公奇其意而不責也

王右軍與王敬仁許玄度並善二人

亡後右軍為論議更克孔嚴誄之曰

明府昔與王許周旋有情及逝沒之

後無慎終之好民所不取右軍甚

愧

圖1－3　唐抄本《世說新書·規箴篇》局部　京都國立博物館藏

察，也是對書聖王羲之進行再評價的一個重要方法。從這個意義上講，在王羲之研究領域裡，《世說新語》具有其他文獻（如《晉書》等唐代以來的文獻）所無法取代的價值。

以下將《世說新語》及劉孝標注中所見王羲之父子相關記載，按該書所在卷數、篇名號、條目號順序加以排列，以簡表形式列出，以便索引。

《世說新語》及劉注王羲之事跡記載略表		
〔卷次〕	篇名號碼	條目號碼
·王羲之		
上卷上	言語篇二	六十二、六十九、七十。
上卷下	文學篇四	三十六。
中卷上	方正篇五	二十五、六十一。
中卷上	雅量篇六	十九、二十八。
中卷下	賞譽篇八	五十五、七十二、七十七、八十、八十八、九十二、九十六、一○○、一○八、一二○、一四四。
中卷下	品藻篇九	二十八、二十九、三十、四十七、五十五、六十二、七十五、八十五。
中卷下	規箴篇十	二十。
下卷上	容止篇十四	二十四、二十六、三十。
下卷上	企羨篇十五	三。
下卷上	棲逸篇十八	六。
下卷上	賢媛篇十九	二十五、二十六、三十一。
下卷下	排調篇二十五	五十四。
下卷下	輕詆篇二十六	五、八、十九、二十。
下卷下	假譎篇二十七	七。
下卷下	汰侈篇三十	十二。
下卷下	忿狷篇三十一	二。
下卷下	仇隙篇三十六	五。

王羲之家族（子）記載除了上面重出以外，還有以下記載：		
◎王凝之		
上卷上	言語篇二	七十一。
下卷上	賢媛篇十九	二十八。
・王徽之		
中卷上	雅量篇六	三十六。
中卷下	賞譽篇八	一三一、一五一。
中卷下	品藻篇九	七十四、八十。
下卷上	傷逝篇十四	十六。
下卷上	任誕篇二十三	三十九、四十六、四十七、四十九。
下卷上	簡傲篇二十四	十一、十三、十六。
下卷下	排調篇二十五	四十三、四十四、四十五。
下卷下	輕詆篇二十六	二十九、三十。
・王獻之		
上卷上	德行篇一	三十九。
上卷上	言語篇二	八十六、九十一。
中卷上	方正篇五	五十九、六十二。
中卷上	雅量篇六	三十七。
中卷下	賞譽篇八	一四五、一四六、一四八。
中卷下	品藻篇九	七十、七十七、七十九、八十二、八十六、八十七。
下卷上	傷逝篇十四	十四、十五。
下卷上	簡傲篇二十四	十五、十七。
下卷下	排調篇二十五	五十、六十。
下卷下	忿狷篇三十一	六。

　　本傳稱王羲之「少有美譽」、「清貴有鑒裁」，從上表〈賞譽篇〉及〈品藻篇〉顯示的王羲之相關逸事最多這一情況來看，本傳所記皆有根據。蓋《世說新語》

類目名，頗與其所收逸事之內容相關聯，有些甚至可以據之斷定逸事內容性質。【24】所以《世說新語》類目名稱的語意與其所收逸事之關係，在研究上也是不容忽視的一個問題。【25】

　　《世說新語》劉注中有關王羲之資料多能訂補《晉書》王羲之本傳之訛誤與不足。但是須要指出的是，《世說新語》有關記錄有時也會出現訛誤。比如〈假譎篇〉七所記王允之（303－342）逸事誤植爲王羲之，即爲顯例，此誤已由劉注指出。另外，此書性質屬小說類，所載內容的可靠性畢竟與史書文獻不可同日而語。所以，利用此書亦須愼重。在這點上，劉注廣引各類史書文獻，作爲史料，其可靠性顯然要可靠得多。以下列出《世說新語》的主要版本如下，以備參考：

①、《世說新語》三卷。明袁褧嘉趣堂刻本。有商務印書館《四部叢刊》影印本。

②、《世說新語》八卷。明吳瑞徵刻本。

③、《世說新語》八卷。明淩濛初三色套印本。有劉辰翁等人批點。

④、《世說新語》三卷。日本金澤文庫所藏宋刻本。有1956年北京文學古籍刊行社影印本，分上下二冊，上爲原文，下爲宋汪藻《世說敍錄》（包含《考異》一卷，《人名譜》一卷）、王利器《世說新語校勘記》。

⑤、《世說新語》三卷。清光緒十七年思賢講舍刻本。王先謙校訂，有1982年上海古籍出版社影印本。書分上下二冊，上爲原文，下爲葉德輝《世說新語注引用書目》、《世說新語佚文》、王先謙《校勘小識》、《校勘小識補》和《世說新語考證》以及汪藻《世說敍錄》、《唐寫本〈世說新書〉殘卷》。

⑥、《世說新語箋疏》。余嘉錫撰。中華書局，1987年。

⑦、《世說新語校箋》上下二冊。徐震堮撰。中華書局，1984年。

⑧、《世說新語》上中下三冊。目加田誠撰。日本：明治書院《新釋漢文大系76》本。1978年。全書原文下附日語訓讀文，後附《通釋》、《語釋》兩項，前者爲現代日語翻譯；後者爲語意解釋，兼有校勘注釋。書後附《人名索引》、《世說新語注引用書目》。

（四）南朝梁陶弘景《眞誥》

1、王羲之研究與《眞誥》

為了說明王羲之研究與《眞誥》之間具有的關係，須先從《眞誥》陶注記載以及論證王羲之卒年問題說起。

《眞誥》的內容及陶注與王羲之研究具有怎樣的關係？對《眞誥》記載加考察將對王羲之研究產生怎樣影響？【26】進而言之，既然《眞誥》具有如此重要的研究意義，那麼其中的記錄是否可靠？這些問題就不能不予以究明。

眾所周知，《晉書》本傳唯記王羲之「年五十九卒」而未載其生卒之年，故此事遂為千古之謎。圍繞王羲之生卒年問題，後世出現了各種各樣的說法。【27】近世著名學者余嘉錫引用《眞誥》陶注確認了王羲之卒年。他在其著《世說新語箋疏‧企羨篇》三注中論云：

《太平廣記》二百七引羊欣《筆陣圖》曰：「王羲之三十三書《蘭亭序》。」宋桑世昌《蘭亭考》八引同。嘉錫案：《晉書》羲之本傳但云年五十九卒，不著年月。陶弘景《眞誥》十六〈闡幽微〉注云：「逸少為會稽太守，永和十一年去郡，告靈不復仕。至升平五年辛酉歲亡，年五十九。」《眞誥》雖不可信，而隱居之注，考證不苟，必有所據。張懷瓘《書斷》卷中亦云：「升平五年卒，年五十九。」後來如黃伯思《東觀餘論》卷下「跋瘞鶴銘後」，謂王逸少以晉惠帝大安二年癸亥歲生，至穆帝升平五年辛酉歲卒。《蘭亭考》載李兼跋，與伯思同，因以推知右軍蘭亭之遊，年五十有一。大抵皆據《書斷》為說也。至錢大昕《疑年錄》一獨移下十八年，謂生大興四年辛巳，卒太元四年己卯。且以《東觀餘論》為誤，而不言其何所本。遍檢《晉書考異》、《諸史拾遺》、及《養新錄》諸書，亦並無一言。第以其說推之，則永和九年正得年三十有三，疑即本之羊欣《筆陣圖》耳。考本書〈汰侈篇〉曰：「王右軍少時，在周侯末坐，割牛心啖之，於此改觀。」本傳亦曰：「年十三，嘗謁周顗，顗察而異之。時重牛心炙，坐客未啖，顗先割啗羲之，由是始知名。」按元帝大興紀元盡四年，改元永昌。周顗即以其年四月為王敦所害。若如錢氏之說，則當顗之死，右軍方在繈褓之中，安能與其末座啖牛心炙耶？蓋所謂羊欣《筆陣圖》者，本不可信，遠不如《眞誥》、《書斷》之足據也。

生卒年是王羲之研究中的一個課題，由於《真誥》記載的發現，遂使升平五年卒說幾乎可成為定論。【28】可見《真誥》的資料價值之重要。

余氏所謂「《真誥》雖不可信」一語值得注意。其實此言道出了自古以來學者們普遍對《真誥》所持的一種的態度，其代表者當推胡適。三十年代胡適撰〈陶弘景的《真誥》考〉（《胡適文集》第五冊）一文。據胡氏稱：「這是我整理《道藏》的第一次嘗試，敬獻給蔡子民（元培）先生六十五歲生日紀念文集。」該文主要考證了兩個方面的問題，一是以《真誥》文句與《四十二章經》有相諧之處，以為陶弘景剽竊了《四十二章經》的結論；一是認為《真誥》不可信，「自然全是鬼話」。胡適之論在當時影響很大，但隨著學術的進步，特別是道教研究的不斷深入，在今天看來，胡適的這種觀點已經很難成立，有不少人撰文反駁其論。【29】關於這個問題在此不做詳細介紹。總之，從結論上說，余嘉錫之「《真誥》雖不可信，而隱居之注，考證不苟，必有所據」的主張，一般還是為當今學界所接受的。

傳世王羲之研究資料極為匱乏，因此必須網羅所有可資利用的資料。《真誥》雖屬道教典籍，但由於時代比較接近以及王羲之本人曾經信仰過道教，所以有些生平事跡會在其中有所反映，《真誥》就屬於這類文獻。在陶弘景編注的《真誥》中，不但出現了王羲之生卒年記載，還有一些與王羲之本人或其周邊親、友事跡相關的記錄。這一現象意味著《真誥》資料可能來源於能夠接觸到包含王羲之在內的東晉皇族、士人圈內。當然，此書畢竟為道教典籍，如胡適所言，為了宣傳宗教，其中確實充滿了不少荒謬的仙言鬼語，不足取信。但正如其中「隱居之注，考證不苟，必有所據」，我們確實不能無視陶注。其實即使《真誥》本文，也是在當時或前代人生前的真實事實基礎上，出於宗教觀點而加以神聖化或詭怪化的記錄，其內容不能說完全是杜撰出來的。因此，作為研究資料，其中值得參考之處還是不少。非但如此，在研究歷史關係方面，《真誥》也是不可或缺的重要參考資料。陳寅恪著名論文〈天師道與濱海地域之關係〉，堪稱以《真誥》證史的典範之作。至於日本學者吉川忠夫著書《王羲之——六朝貴族の世界》、論文〈王羲之と許邁——または王羲之と《真誥》〉（《書道研究》第八號）等論著，也都是利用了《真誥》資料在王羲之與道教研究方面所做出的新嘗試。近來，《真誥》的文獻價值逐漸被人們認識，凡有關王羲之研究論著，已多能注意利用其中資料。

《眞誥》對古代書簡文書史以及晉人尺牘、尤其是二王尺牘法帖的研究，也具有重要參考價值。《眞誥》卷十七、八〈握眞輔〉中收有不少晉人楊羲（330－？）與許謐（305－376）以及許翽（小字玉斧。341－370）的書簡文。由於這些資料以道教典籍傳世，因而在形式與內容上較以書法形式傳世的二王法帖尺牘完整。因爲道教經典的傳授與傳播屬於極其嚴肅的宗教事業，其形式與內容的完整是宗教傳播的最基本要求，故所傳內容多較爲完整，一般不會出現像二王法帖那種任人隨意節臨複製、或爲牟利之人整帖剪割拼湊之現象。【30】楊、許尺牘都是一些日常的簡短便條，其形式、內容、書式、用語都與二王尺牘極爲相近，而且同是晉人書簡，將二者作比較研究，已經成爲王羲之法帖研究中的一個新的課題。（詳後〈王羲之尺牘研究〉諸章節）

如前所述，關於《眞誥》的研究，由於種種原因，長期以來學者們對《眞誥》不夠重視。除了一些傳統的道教書籍中的解題、提要對此書作了或詳或略的介紹外，眞正稱得上具有研究意義的成果的確很少。在國內，研究《眞誥》的專著並不多，限於管見，迄今僅見鍾來因著《長生不死的探求——道經《眞誥》之謎》一書。【31】此外則是局部的、兼及的有關論著，如趙益的論考【32】以及近來王家葵著《陶弘景叢考》等，即屬此類。在日本，由於道教研究的歷史比較長，基礎研究成績斐然，相關論著也相當多。除了石井昌子的專著《眞誥》【33】外，最值得介紹者，是日本京都大學人文科學研究所的基礎性研究成果【34】：

①、〈眞、誥譯注稿〉【35】
②、麥谷邦夫《眞誥索引》【36】
③、《六朝道教の研究》【37】

筆者所見大致如上。我們所關心的問題並不在《眞誥》研究本身，而是如何利用其中資料研究王羲之，特別是余氏所引《眞誥》陶注有關生卒年的記載是否可靠的問題。換言之，從研究王羲之的立場出發，胡適的觀點所引帶出來的問題是：《眞誥》的資料性究竟如何？今天，人們當然不再認爲陶弘景編注的《眞誥》全是鬼話連篇，因爲其中已經有不少記載被證實爲事實。其中所記晉人生卒，也含有不少眞實的史實成份。以下就《眞誥》及陶弘景注所據資料

來源，測定其記載的正確率。

2、《眞誥》與陶注資料的信憑性

以下先就《眞誥》與其編注者陶弘景的背景情況，作一個大致的梳理。

（1）、《眞誥》及其編注者陶弘景

今本《眞誥》爲梁陶弘景編注。陶弘景（456－536）字通明，自號華陽隱居，晚號華陽眞逸，謚貞白。丹陽（今南京）人。陶弘景是中國道教史上著名的道教思想家、也是梁代最有名的書法研究家。陶弘景讀書萬卷，十分博學，性好著述，尊奇異，尤精通陰陽、五行、風角、山川、地理、方圖、產物、醫術、本草之學，兼善琴、棋、書法。曾爲齊高帝時諸王侍讀，齊武帝時任左衛殿中將軍。與此同時，陶師事道士孫游岳，歷訪名山，專心於道。於齊武帝永明十年（492）辭官，隱居句容句曲山（茅山）。梁武帝即位後，凡有吉凶征討大事，必咨詢陶弘景，人稱「山中宰相」。關於陶弘景的生平傳記，除了《梁書》卷五十一、《南史》卷七十五本傳以外，還有其從子陶翊所撰〈華陽隱居先生本起錄〉（《雲笈七籤》卷一百七）等相關資料。陶弘景儘管身爲道士，卻與梁朝皇室保持了極其密切的關係，比如至今仍然傳世的梁武帝與陶弘景反覆討論書法的一組往返書簡（《法書要錄》卷二所收），以及陶弘景去世時，梁簡文帝曾親自撰寫〈華陽陶先生墓誌銘〉等就足以證明。

陶弘景還是道教上清派茅山宗的代表人物。上清派是東晉時代眾多道教宗派的一支流派，主奉《上清大洞眞經》。信奉上清派的人多數爲東晉時期江南的士族文士，所謂文人道教是爲其特徵。王羲之一生的大部分歲月是在江南渡過的，在王羲之研究領域，他與早期上清派的關係也引人注目（關於此課題另有專論討論，詳第六章）。

爲了明瞭起見，先列出這一支教流派的早期人物至陶弘景爲止的傳承關係如下：

・**東晉時期**：魏華存（又稱魏夫人）→楊羲→許謐（又名穆）→其子許翽（小名玉斧）→其子許黃民→馬朗、馬罕兄弟→殳季眞。

・**晉宋時期**：陸靜修→孫岳游→陶弘景

關於上清派人物關係以及活動時期的詳細情況，可以參見鍾來因編製的《上清經派創始人活動年表》。【38】

在傳承關係人名中，許謐之兄即王羲之好友許邁，因而上清派初期人物魏華存（252－334）、楊羲與許謐、許翽父子均可能與王羲之有直接或間接的關聯。

地處江南的上清派，信教者多為士族文人，因而王羲之與早期上清派人物有所關聯是不難想像的。上清派創始人魏華存與二許均信奉天師道，上清派實亦自天師道派生出來的一支道教組織。《晉書》王羲之本傳稱琅邪王氏世事張氏五斗米道，王羲之女即為魏華存之孫媳，王羲之友人許邁又是許謐親兄弟等，【39】從這些關係來看，頗耐人尋味，也使得王羲之與上清派關聯的輪廓顯得更加清晰起來。（關於這方面的考察，詳第六章）

現在再看上清派經典《真誥》是如何問世的。據《真誥》卷十九〈翼真檢〉陶弘景所撰〈真誥敘錄〉云：

> 伏尋《上清真經》出世之源，始於晉哀帝興寧二年（364）太歲甲子。紫虛元君上真司命南嶽魏夫人下降，授弟子琅邪王司徒公府舍人楊某（羲），使作隸字寫出，以傳護軍長史、句容許某（謐）並弟三息上掾某某（翽）。二許又更起寫，修行得道。凡三君（楊羲、二許）今見在世者，經傳大小十餘篇，多掾寫，真唉四十餘卷多楊寫。

據此知上清派主奉的《上清大洞真經》傳自「三君」，且陶弘景親眼所見者皆為「三君」們的手跡。《真誥》也許與《上清大洞真經》一樣，都是陶於同時通過同一種途徑得到一系列「三君」手跡資料中的一部分。據陶從子陶翊撰〈華陽隱居先生本起錄〉記載：

> 此一誥並是晉興寧中眾真降授楊、許手書遺蹟。顧居士已撰，多有漏謬。更詮次敘注之爾，不出外聞。

此「誥」即《真誥》，顧居士指顧歡，字景怡，又字玄平。《真誥》最初的編集人。據此記錄知道陶弘景得到的《真誥》文本為楊、許手跡，屬第一手

原始資料。又知顧歡所編漏謬頗甚，陶在顧書基礎上再行編訂。今本《眞誥》有「顧玄平云」字樣，當指顧原書內容，亦可見顧、陶兩書之關係。陶弘景是通過何種方式取得楊、許手跡資料，亦可據陶翊撰〈本起錄〉記錄以略窺其一二：

於是更博訪遠近而求正之。戊辰始往茅山，便得楊、許手書眞跡，欣然感激。至庚午年，又啓假東行浙越，處處尋求靈異。至會稽大洪山，謁居士婁慧明。又到餘姚太平山，謁居士杜京產。又到始寧峁山，謁法師鍾義山。又到始豐天臺山，謁朱僧標及諸宿舊道士，並得眞人遺跡十餘卷。

陶弘景於永明十年（492）辭祿，據此可知其獲得楊、許眞蹟在出仕期間的戊辰年，即齊武帝永明六年開始往訪茅山（南京附近的江寧），大獲楊、許手書；繼而於庚午年（490）八月，東行至會稽，又歷訪餘姚、天臺山等地。值得注意的是，陶弘景大獲楊、許手跡的地域，分佈在建康周圍以及浙東會稽一帶，這裡正是楊、許等人生前的主要活動地方，也是王羲之後半生生活的地區。聯繫到《眞誥》中楊羲等人言及王羲之，再加上許謐兄許邁與王羲之這層關係，王羲之與楊、許之間彼此相識的可能性極大。另外，陶弘景所以能得到大量楊、許眞跡，大約和陶氏本與許家後裔關係甚密有關。據陳國符《道藏源流考》附錄七道學傳輯佚「許靈眞」條引《事相》卷一〈仙觀品〉曰：

許玉斧玄孫靈眞，梁代在茅山。敕立嗣眞館，以褒遠祖之德也。陶隱居所住朱陽館即許長史舊宅也。

住在許氏舊宅，當與許氏裔孫過從甚密方有可能。故其得以獲得楊、許手跡當在情理之中。

總之，《眞誥》中的楊、許手跡，多爲陶弘景苦心尋訪獲得，並據以增補完善了顧歡舊本《眞誥》。今本《眞誥》中多存「三君」手書眞跡一事，據陳國符考證得以明確。關於「三君」手書眞蹟的具體流傳情況，陶弘景〈眞誥敍錄〉所述頗詳。又，王家葵以年代順序編《眞跡流傳表》，尤爲詳備，可資參考。【40】下面再來看看《眞誥》一書的構成與內容。

（2）、《眞誥》的內容構成以及資料整理情況

關於《眞誥》一書的內容，一般道教書籍解題多有介紹。現綜合其評介大要如下：書中所收宏富，其中有早期上清派經典的大量經文。如《大洞眞經》、《黃庭內景經》、《大智慧經》、《太上四明玉經》、《太素丹景經》、《清靈眞人說寶神經》等等。由於內容多涉及扶乩降筆事，故經中有許多上清神話、天神鬼帥、眞人仙妃等來往於雲天人間、陰曹陽界，與上清派道士授受往還，贈詩答賦，情節曲折迷離。而扶乩之語頗晦澀，不易理解。

《眞誥》原爲七卷，《道藏》所收今本爲二十卷，似爲陶氏重編以成者。據陶弘景〈眞誥敘錄〉注，有關原七卷本之提要說明如下，以見其內容大要（「（ ）」內標明今二十卷《眞誥》本的卷次所在）：

〈運題像〉第一（卷一至卷四）：此卷並立辭表意，發詠暢旨，論冥數感對，自相儔會，分爲四卷。

〈甄命授〉第二（卷五至卷八）：此卷並詮導行學，誡厲怠惰，曉諭分挺，炳發禍福，分爲四卷。

〈協昌期〉第三（卷九至卷十）：此卷並修行條領，服御節度，以會用爲宜，隨事顯法，分爲二卷。

〈稽神樞〉第四（卷十一至卷十四）：此卷並區貫山水，宣敘洞宅，測眞仙位業，領治所關，分爲四卷。

〈闡幽微〉第五（卷十五至卷十六）：此卷並鬼神宮府，官司氏族，明形識不滅，善惡無遺，分爲二卷。

〈握眞輔〉第六（卷十七至卷十八）：此卷是三君在世自所記錄，及疏書往來。非《眞誥》之例，分爲二卷。

〈翼眞檢〉第七（卷十九至卷二十）：此卷是標明眞緒，證質玄，悉隱居所述。非《眞誥》之例，分爲二卷。

與王羲之研究有關的資料主要集中在〈闡幽微〉、〈握眞輔〉及〈翼眞檢〉之中。

〈闡幽微〉中列出不少在冥界被封爲「鬼官」的東晉士族，其中王羲之以及與之相關者亦多在籍。這些人名之下一般都有陶注，記述生前事蹟，有詳有

略。余嘉錫發現的有關王羲之卒年資料即出於此。現錄出其中與王羲之有直接關係的人名如下（以括號標明其人與王羲之之間的關係）：

- **周顗**（王羲之兄籍之妻父周嵩之兄。早年以食牛心炙試王羲之才能而賞拔者）
- **周撫**（？－365。王羲之友人）
- **郗鑒**（269－339王羲之妻父）
- **郗愔**（王羲之妻弟，友人）
- **王敦**（王羲之從叔父）
- **殷浩**（王羲之友人）
- **韋導**（王羲之臨川太守的後任者）
- **庾亮**（289－340。王羲之上司）
- **謝尚**（王羲之友人）
- **王導**（王羲之從叔父）
- **王悅**（王羲之從兄弟）
- **王廙**（276－322。王羲之叔父）

在〈闡幽微〉中，收錄不少陶弘景所謂的「三君」在世時「疏書往來」尺牘文。這些形式與內容保存完好、更有陶氏細心校注的晉人尺牘，是研究王羲之法帖書式、用語的重要資料。僅從《眞誥》所錄楊、許尺牘文情況即可知，陶氏對《眞誥》的著錄校勘注釋工作做得非常詳細（下文詳述）。〈闡幽微〉比較詳細地反映了《眞誥》資料的由來、形式、特徵以及陶氏的校勘考證方法等內容，爲後人運用《眞誥》資料提供了校勘學上重要的依據。因此，〈闡幽微〉可以稱得上爲一部「《眞誥》校勘記」。

在〈翼眞檢〉中，正如陶所云：此卷「悉隱居所述」。其中《眞冑世譜》是陶氏所附的一件許氏家譜，此譜爲研究上清派重要人物許氏一族的珍貴資料。比如王羲之好友許邁與上清派創始人許謐是兄弟關係，以及許邁的生卒年等問題，均由此譜得以解明。

陳國符認爲《眞誥》所收資料來源於晉人楊、許之所撰，對其文獻價值評價極高。如果仔細檢讀《眞誥》卷一至十八，確實可以發現陶氏對《眞誥》中

圖1-4　《眞誥》卷六　局部　明正統道藏太玄部本

各種資料的形式、內容的記述極爲詳盡，如對楊、許手書的紙張頁數、紙質、書體、墨色、書者姓名、手跡保存狀態、文字殘存脫漏等情況做了翔實的校注記錄。如：「右三條楊君草於紙上」（卷一）、「右二條有長史寫」（卷一）等著錄隨處可見，有時陶氏更加小字注，說明資料的詳細狀況。試舉其注例如下，以見大略：

例一：從前卷有待歌詩十篇。按戒來至此凡八紙，並更手界紙書，後半截行書，字即是楊書。淨睰天地行，此前當並有楊續書，後人更寫別續之耳。所以前脫三十四字，楊所書，今未知何事。（卷六）

例二：長史自書，凡眞書及古書作仿髴字皆作仿佛字，此則是仿髴也。此字已下至也字并朱書。（卷十）

例三：右有此搋寫，依紙墨亦言前篇，而中間有此欠。此行後又割，恐別復有事，並遺落，深可恨惜耳。（卷十三）

　　此外還有以㊇表示原蹟闕字，亦用注文詳細標明。如：

例四：此中一字，楊本穿壞不可識，掾亦仍闕無。（卷十）

陶氏在〈眞誥敍錄〉（卷十九）中，還對其所經眼的手書的狀況及其整理編集情況作了說明：

> 又按三君多書荊州白牋，歲月積久，或首尾零落，或魚爛欠失，前人糊揭，不能悉相連補……其餘或五紙三紙、一紙一片，悉後人糊連相隨，非本家次比。今並挑扶，取其年月事類相貫，不復依如先卷。

觀上舉諸校勘注釋例，益信余嘉錫所言「隱居之注，考證不苟，必有所據」之確爲事實。陶弘景所整理的多爲晉人手跡眞跡，姑且不論內容如何，僅以所出來源而言，在文獻學上即屬第一手資料，十分可貴。如上述，《眞誥‧闡幽微》中收有不少「三君」在世的「疏書往來」尺牘文。這些形式、內容保存好、更有陶氏精心校注的第一手晉人尺牘手跡文本，對於王羲之法帖書式、用語研究具有重要的參考價值。關於這些非關道教教義的日常書簡爲何收入的理由，陶氏這樣解釋（〈眞誥敍錄〉卷十九）：

> 三君書跡有非疏眞唉，或寫世間典籍，兼自記夢事及相聞尺牘，皆不宜雜在《眞誥》品中。既寶重筆墨，今並撰錄，共爲六卷。顧所遺者，復有數條，亦依例載上。

可以這樣說，這些本來「不宜雜在《眞誥》品中」的「相聞尺牘」資料有幸保存下來，實乃因陶「寶重筆墨」之緣故。以下錄數則《眞誥》所收楊、許尺牘文，以見陶注之不苟，兼作爲與王羲之尺牘比較研究的參考資料。

《眞誥》卷十七所見楊羲尺牘文選例（小字爲陶弘景原註）：

例一：羲頓首頓首，吉日攸慶，未覲延情，奉告承尊體安和以慰。羲燒香始訖，正爾當暫還家，靜中，晚乃親展，謹白，不具。楊羲頓首頓首。

例二：頓首頓首，奉告，承尊體安和以慰，劉家昨夜去，使人惻惻，似中後定

也。羲明日早與主簿至墓上省之也，晚或復覲。楊羲頓首頓首。

例三：羲白，二吏事近即因謝主簿屬鄭西曹，鄭西曹亦以即處聽，但事未盡過耳，事過便列上也。自已以爲意，此段陳冑王戎之徒，實破的也，謹白。此書失上紙。

例四：羲白，公弟三女昨來委瘵，且來小可，猶未出外解，群情反側，動靜馳白。頃疫癘可畏，而猶未歇，益以深憂。給事許府君侯。此六字折紙背題。

例五：羲白，雲芝法不得付此信往，羲別當自齎。謹白。長史許府君侯，侍者白。（筆者註：「侍者白」原爲小字，以不合九字書，當作原文）此九字題折紙背。尋楊與長史書，上紙重頓首，下紙及單疏並名白，又自稱名，云尊體，於儀式不正可解，即非接隸（棣？）意，又乖師資法，正當是作貴賤，推敬長少謙揖意爾。侍者之號，即其事也，都不見長史與楊書，既是經師，亦不應致輕，此并應時制宜，不可必以爲准。

例六：羲白，明日當往（原闕「往」字，據兪本補）東山，主簿云當同行，復有解廚事，小郎又無馬，羲即日答公教，明日當先思共相并載，致理耳，不審尊馬可得送來否？此間草易於都下，彼幸不用，方欲周旋三秀，數日事也。謹白。右此前五書，並是在縣答長史書，或是單疏，或失上紙也。

例七：羲白，昔得小挍細白布、青紙、香珠之屬，然此逼左道虛妄之說，是故不復稍說耳。自當以此物期之甲申也，諸所曲屈，筆不能盡。謹白。自挍楊多有諸感通事，長史既恆念憶，故楊每及之也。世中多不愜意，信幽顯，所以不欲備說。爾來已經太元九年、元嘉二十一年甲申矣，不知此所期謂在何時，謂丁亥數周之甲申乎？

例八：羲白，野中未復近間，然華新婦已當佳也，惟猶懸心。奉覲乙二，羲

白。承今日穫稻，昨已遣陳伋經紀食飲守視之，謹白。長史許府君
侯。此六字題折紙背，應在山廨中，答書十月五日也。

例九：羲白，承撰集得五許人，又作序，眞當可視，乃益味玄之徒，有以獎
　　　勸，伏以慨然。羲聞似當多此比類，暮當倒笈尋料，得者遣送，謹
　　　白。已具紙筆，須成，當自手寫一通也，願以寫白石耳，願勿以見
　　　人。此當是煮石方，或是五公腴法。楊書至此後並是掾去世後事，不知誰領錄得
　　　存，當是黃民就其伯間得也。

例十：見告，今具道夢，聊復以白，願不怪忤，若尊意爲此囝囝者，願見還，
　　　當即以付火。此書無題，亦是函封。掾恒面來共記，託以睡夢耳。於時諸遊貴或
　　　聞楊降神，信者多所請問，不信者，則與誚詆，故有此言以屬之。

　　　　例一、二爲標準的「頓首」起首句尺牘，其書式用語以及文字的簡短均與
王羲之尺牘相似。例三、四、五以及十的陶注對原尺牘的形式作了十分詳細的
著錄。是研究王羲之以及魏晉人法帖形式以及魏晉民間日常書信形式的重要參
考資料，通過例六諸例陶注可知，陶不但對其所整理資料熟習，而且對資料的
主人楊、許間的細微小事也瞭若指掌。所以我們有充分理由相信陶弘景編《眞
誥》中的相關資料由來有緒。
　　　　陶弘景還是一位非常熟知王羲之事蹟及其書法的專家。這一點，除了在他
的《眞誥》注中可以得到見證之外，在傳世有名的〈《梁武帝與陶隱居論書啓》
九首〉（《法書要錄》卷二）中，亦可見其所知甚詳。如：

　　　逸少自吳興以前諸書，猶爲未稱，凡厥好跡，皆是向在會稽時永和十許年
　　　中者。從失郡告靈不仕以後，略不復自書，皆使此一人，世中不能別也。
　　　見其緩異，呼爲末年書。逸少亡後，子敬年十七八，全倣此人書，故遂成
　　　與之相似。

　　　　此中記逸少任吳興太守、用代書人、亡後子敬十七八歲諸事均不見其他記
載，可以想見陶對王羲之資料熟知程度。這點在《眞誥》陶注中也不例外。如

圖1-5《眞誥》卷十六「王逸少有事繫禁中已五年，云事已散」條 局部（同前）

余嘉錫曾引生卒年資料，也是其顯例。《眞誥》卷十六〈闡幽微〉二「王逸少有事繫禁中已五年，云事已散」條陶注云王羲之「至升平五年辛酉亡，年五十九。」（關於生卒年以及與道教關係等問題，在後之第五、六章中有詳細探討）

如前文已提及，在《眞誥·闡幽微》一中，有一則關於王羲之臨川太守繼任者韋導的資料：

韋導字公藝。吳人，即韋昭之孫也。博學有文才，善書。仕晉成、穆之世。爲尚書左民部郎，中書黃門侍郎。代王逸少爲臨川郡守，以母憂亡，年六十四歲。

《晉書》本傳不記王羲之任臨川太守事，此資料之重要，已在前文〈關於唐修《晉書·王羲之傳》中謬誤的檢討〉論及。此外，陶弘景在《眞誥》注中還以王羲之資料證他人事跡。如《眞誥·闡幽微》一有一條注云：

荀卿即荀中侯……右此前一段所說不記何年月，以後王逸少事檢之，則猶應是乙丑年也。

陶弘景之所以能「檢蹟」、「檢之」，說明他確實掌握不少「王逸少事」的資料。從上述綜合考慮，《眞誥》陶注所整理的資料的可信度確實很高。

（3）、檢證《眞誥》陶注人名生卒年記錄的信憑性

王家葵在《陶弘景叢考》（前出）中爲證《眞誥》陶注文獻之價值，特舉證史、校勘、輯佚諸方面爲例。在列舉古人生卒年記載方面，除言及余嘉錫引陶注證王羲之卒年一例外，還例舉了王國維《古本竹書紀年輯校》取《眞誥》卷十五陶注所引《竹書紀年》佚文「啓即位三十九年亡，年七十八」以考史事。他還據《眞誥》陶注所記張魯卒年，補證了史載之闕。【41】由此皆可見《眞誥》陶注之可靠。

以下再具體測定《眞誥》陶注所記晉人生卒年記錄之正確率。《眞誥》卷十五、十六〈闡幽微〉中收有不少秦漢魏晉時期人物，陶注分別於其下施以小注，略記生平、官歷及卒年。現以晉人爲主，列〈《眞誥・闡幽微》中陶注晉人卒年檢證表〉於下，以《晉書》各傳、帝紀等史書文獻記錄予以比較，以測定陶注記錄之正確率：

《眞誥・闡幽微》中陶注晉人卒年檢證表		
人名	《眞誥》陶注所記晉人卒年	《晉書》諸文獻所記晉人卒年
周顗	永昌元年卒	同
周撫	興寧三年卒	同
郗鑒	咸康五年卒	同
紀瞻	泰寧三年卒	同（或作「太寧」）
虞潭	咸陽（康）八年卒	《晉書》本傳無記載
魏釗	永和七年卒	《晉書》無記載
顧和	永和七年卒	同
殷浩	永和十二年卒	同
溫嶠	咸和四年卒	同
杜預	太康五年卒	同
何充	永和二年卒	同
庾亮	咸康六年卒	同

陶侃	咸和四年以後卒	咸和九年卒
蔡謨	永和十二年卒	太元十二年卒【42】
顧衆	永和二年卒	同
王羲之	升平五年卒	《晉書》本傳無記載。 唐張懷瓘《書斷》同。
鄧攸	咸和元年卒	同
謝鯤	卒年五十三	《晉書》鯤傳《世說》劉注諸 文獻作卒年四十三【43】

　　從上表來看，陶注有關人物卒年的記錄，除了謝鯤卒年或可能出於筆誤以外，其他的記錄都相當準確，以蔡謨之例（參見【42】）尤能見之。此外，卷八言及謝奉、王允之事，陶注所記王允之生平及享年四十而卒等，皆與《晉書》王允之記錄一致。

　　綜上所述，我們可以認爲陶弘景編注的《真誥》中有關王羲之卒年及其他相關記錄，應該比較可靠。

（五）唐張彥遠《法書要錄》

1、張彥遠與《法書要錄》

　　唐張彥遠編輯的《法書要錄》（十卷）一書收有大量珍貴的早期中國書法史論文獻，其中不乏與王羲之研究相關的基本資料。因此，確認該書所收文獻的性質以及版本、校勘等情況，也是王羲之研究中一項最基礎的作業。

　　張彥遠，字愛賓，河東蒲州（今山西省永濟縣）人。生卒年不詳，大約生活於唐德宗時期（780－881）。張彥遠的高祖名嘉貞、曾祖延賞、祖父弘靖、父文規，皆爲唐朝高官，其事蹟分別見《舊唐書》卷百二十九、《新唐書》卷百二十七。張彥遠的小傳附於高祖張嘉貞傳後，記載彥遠「博學有文才，乾符中，至大理卿」，寥寥數語，不見其他事蹟。

　　《法書要錄》卷首有一篇張彥遠自序，【44】言及其編輯此書的目的，也說到其家庭世代愛好書畫圖書，藏品非常豐富，爲收藏世家，同時也是一個書法（尤其善二王書）世家。不難想像，張彥遠本人喜好收藏，而且具備良好的書畫鑑賞能力，與他接受這種家庭環境的薰陶不無關係。張彥遠在《書記》所

收集的（或所見的）二王法帖釋文，是研究王羲之的最爲珍貴的資料。至於《書記》所錄之帖的眞僞，以及是直接錄自書跡法帖，還是從其他文獻過錄而來等問題，今人已無從得知其詳。故我們對於這一批法帖內容的價值認定，只能建立在相信張彥遠當年所鑒不誤前提之上。

《法書要錄》十卷收錄自東漢至唐代重要書論文字凡三十四篇，基本包羅了我國早期書論資料。漢代以來散逸的書法文獻，多賴此書得以幸存。特別是卷三褚遂良的《褚目》，著錄了一批可信度極高的王羲之法帖（部分文字、行款）；卷十張彥遠輯《書記》收集二王法帖釋文約四百八十餘條，其文獻價值並不僅限於王羲之的書法研究，即於東晉士族的生活、思想、文化、言語、文書等研究領域，也是不可多得的珍貴資料。

清修《四庫全書總目》卷百二十「《法書要錄》」條提要，對此書內容作了詳細說明，並給予極高評價：

> 是編集論書之語，起於東漢，迄於元和，皆具錄原文。如王愔《文字志》之未見其書者，亦特存其目。唯一卷中王羲之〈教子敬筆論〉一篇、卷三中蔡愔〈書無定體論〉一篇、卷四中顏師古注《急就章》一篇、張懷瓘《六體書》一篇有目無書，然目錄下俱注「不錄」字。蓋彥遠所刪，非由闕佚。其《急就章》注當以無關書法見遺，餘則不知其故矣。其書採拓繁富，漢以來佚文緖論多賴以存。即庚肩吾《書品》、李嗣眞《後書品》、張懷瓘《書斷》、竇臮〈述書賦〉各有別本，實亦於此書錄出。自序謂有好事者得此書及《歷代名畫記》，書畫之事畢矣，殆非誇飾也。末爲《右軍書記》一卷，凡王羲之帖四百六十五，付王獻之帖十七，皆俱爲釋文。知劉克莊《閣帖釋文》亦據此爲藍本，則沾漑於書家者非淺尠矣。

從前欲一讀《法書要錄》，頗爲不易，只能從諸如《津逮秘書》（下略稱《津逮》）、《學津討源》（下略稱《學津》）、《王氏書苑》以及《四庫全書》等明清叢書中尋檢。民國以來，刊行了《叢書集成初編》、《藝術叢編》等書，其中縮印了《津逮》，《法書要錄》才得以普及。上世紀八十年代，相繼出版了兩種點校本：一爲1961年由范祥雍點校，啓功、黃苗子參校，1986年人民美術出版社出版的《法書要錄》本（以下簡稱范校本，初版於1964年）；一爲洪丕謨

圖1-6 范祥雍校本《法書要錄》局部　　　　圖1-7 宋刊本《書苑菁華》局部 北京圖書館藏

點校，1986年上海書畫出版社出版的《中國書學叢書》本（以下簡稱洪校本）。目前，這兩種校本最為通行。另外，日本以前也有學者作過《法書要錄》的校注工作，後大約是因為前舉兩種校本出版的緣故，此事逐中途而廢。【45】

　　《法書要錄》是一部重要的古典書法文獻資料集，對於書法研究者、書法家及廣大書法愛好者而言，十分需要一部嚴謹認真的校勘本，以便於學習研究之用。因此很有必要就兩種通行校本的得失加以討論，以利於研究使用。

　　2、關於《法書要錄》的校勘問題——兼評兩種校勘本

　　范校本以明《津逮》為底本，明王世貞（1526-1590）《王氏法書苑》為對校本，再以諸本參校，如宋朱長文《墨池編》（清雍正刊本）、陳思《書苑菁華》（清乾隆刊本）及《太平御覽》、《太平廣記》、《百川學海》、《藝文類聚》等類書所引佚文。在法帖釋文的校勘上，參考了《十七帖》、《淳化閣帖》等法帖書跡文獻以及宋黃伯思《東觀餘論》、明顧從義（1523-1588）《法帖釋文考異》、清王澍（1668-1743）《淳化秘閣法帖考正》等釋文考論。范校本校勘十分專業，所用參校資料的範圍甚廣，故其校勘值得信賴。然而范校本也存在

某些缺失。現歸納如下：

（1）、參校版本的選擇應該更加講究。比如《書苑菁華》、《書斷列傳》（即《書斷》）等均有宋刊，應引入參校。

（2）、未能留意《法書要錄》所收文獻內容之間的互校關係。如卷三的褚遂良《褚目》與卷十的張彥遠《書記》之間，就存在這種互校關係，事實上據《書記》是可以補足不少《褚目》闕文，也可以據諸法帖文與《褚目》、《書記》互校。

（3）、在法帖釋文校勘上只使用《淳化閣帖》一種書跡文獻，而未能注意到《淳化閣帖》以外的其他叢帖，而在這些叢帖中仍有不少未見於閣帖的王羲之法帖。如《澄清堂帖》、《汝帖》、《鼎帖》、《寶晉齋法帖》、《二王帖》、《東書堂帖》等即是。另外《二王帖評釋》、《式古堂書畫彙考》等前人釋文考證資料也未能利用。

（4）、校本中存在一些文字誤植的現象。如目錄中「張懷瓘書估」之「估」字誤作「話」。此雖屬偶誤，然此誤易使文義出現歧義，況且既處於卷首目錄位置，過分醒目，應該加以訂正。

儘管有上述吹毛求疵的小失，但范校本作為目前最佳的《法書要錄》校勘本，是學界公認的事實。

至於洪校本，由於專業水準的欠缺以及粗心馬虎等因素，致使該校本存在不少問題。自從此書作為書畫美術的專業出版社以《中國書學叢書》系列形式出版以來，在中國大陸、港臺以及海外的專業人士中廣泛流傳。現今從事書畫美術研究者及書家，幾乎人手一冊，普及面極廣。因此，指出洪校本的不足和利用此書時應注意的問題，乃是嘉惠學林的好事。洪校本存在的主要問題如下：

（1）、與范校本同樣存在版本選擇上的不慎問題，而洪校本的問題更甚。洪校本以《津逮》為底本，而對校本卻只用《學津》本一種，無其他參校資

圖1-8　洪（丕謨）校本《法書要錄》局部

料。至於其原因，據洪氏的解釋是：「在另外幾種版本中，明刻本和《王氏書畫苑》本雖各有長處。但記得魯迅曾在〈且介亭文集·病後雜感之餘〉一文中指出，清代的考據家有人說過『明人好刻古書而古書亡，因為他們妄行校改。』……為避免版本出入太大而致出校過多，流於繁瑣起見，故只選用《學津討源》一種對校。」（洪校本〈點校後記〉語）。首先洪氏雖詆明刊本未善，然其所用《津逮》本亦為明末刊本；其次，《學津》本源自《津逮》，在版本上二者屬同一系統，以二者互校，實際上意義不大。因為互校的結果不可能發現此版本系統以外問題與謬誤（范校本即未用此本作校）。非但如此，洪氏未能使用其他參校資料，這也是其所校質量遠不如范校本的主要原因之一。例如，《津逮》本中的張懷瓘《書斷》卷下有闕文，多達四百餘字，《學津》本亦復如是。此闕文范校本已據《墨池編》補足，而因洪校本使用的對校本為《學津》，此闕文當然無法校補，故只能付諸闕如，一仍《津逮》本之謬誤。洪氏盛贊《津逮》「校訂精審，素負盛名」（同上），然以上例觀之，似未必然。

（2）、與范校本相比，洪本在校勘上顯得粗心，故文字的誤謬脫衍現象疊見層出。例如卷二〈梁庾元威論書〉文中「金縢、玉英、玄圭」之「玄圭」脫去；卷十《書記》中王羲之《丹陽帖》全文脫漏，而這些都是《津逮》、《學津》本原有而爲洪氏所校失者，洪氏援引魯迅「明人好刻古書而古書亡」之言以詆明人，不知自己亦蹈此弊。又如卷三《褚目》，其中標題「草書都五十八卷」之「草」字本爲「行」字之訛，此訛字亦本可據《墨池編》得以校正，即使不參校《墨池編》，以此文內容作理校，亦不難察知其誤。因爲在《褚目》標題「草書都五十八卷」下著錄爲「第一，永和九年，二十八行，《蘭亭序》」。《蘭亭序》爲天下第一行書，故知此「草」即「行」字之誤明矣。此類校失之例尚多，如卷十《書記》首敘《十七帖》文中有「以數相從」，此「數」當據《墨池編》改作「類」字等皆是。

（3）、卷十《書記》著錄二王法帖釋文約四百八十餘通，其中重出者有三十餘處、合計十八帖，而洪校本只校出九帖。在二王尺牘釋文方面，洪校本亦見衍奪現象，如「七日告期」帖文的「未能闊心汝，汝臨哭悲慟何可言」一句，衍一「汝」字。

（4）、洪校本未能留意《法書要錄》所收文獻內容之間的互校關係。范校本同樣存在這一問題。關於以《褚目》與《書記》互校以及據諸法帖文與《褚目》、《書記》互校工作，日本中田勇次郎《王羲之を中心とする法帖の研究》以及《王羲之》二書（均前出）已經做了系統的整理工作，研究者可以參照。

　　總之，從以上例舉的情況也可看出，洪校本存在的問題確實相當嚴重，故特此指出。

（六）宋朱長文《墨池編》

1、關於宋朱長文的《墨池編》

北宋朱長文所編《墨池編》廣收北宋以前的歷代書法史論文獻，其中有關王羲之研究的資料亦爲數不少，是繼《法書要錄》以來又一部極其重要的書法文獻集成。同《法書要錄》一樣，有關《墨池編》的校勘也是早期中國書法史論的基礎作業之一。

朱長文（1039－1098）字伯原，號潛溪隱夫，蘇州人。他很早就隱居山

林，潛心著述，無意仕進。後來名聲漸顯，爲世人所知，北宋元祐年間應召爲太學博士、秘書省正字。朱長文一生著述甚富，據說著書達三百卷之巨。在書學方面編有《墨池編》，自撰〈續書斷〉一文。他與北宋書法家米芾之間的關係似相當密切，朱死後米曾爲其撰《樂圃先生墓表》（《寶晉英光集》所收）。有關朱長文生平的詳細情況，可參見《宋史》卷四百四十四本傳。

　　《墨池編》成書於北宋治平三年（1066），收錄大量秦漢至唐宋各時代書法史論文獻。該書分爲「字學」、「筆法」、「雜議」、「品藻」、「贊述」、「寶藏」、「碑刻」、「器用」八類。關於卷次問題，下文詳述。

　　與《法書要錄》相比，《墨池編》增加了以下新的內容：

秦　李斯〈用筆法〉

漢　許愼〈說文解字序〉；蕭何、蔡邕〈筆法〉；鍾繇〈筆法〉

晉　衛恆〈四體書勢〉；王羲之〈筆勢論〉、〈書論四篇〉、〈天臺紫眞筆
　　法〉、〈用筆賦〉、〈草書勢〉；王獻之〈進書訣表〉；索靖〈書
　　勢〉；楊泉〈草書賦〉；劉邵〈飛白書勢〉

齊　王僧虔〈書賦〉

梁　武帝〈書評〉；庾肩吾〈上東宮古蹟啓〉；簡文帝〈答湘東王書〉；
　　元帝〈上東宮古蹟啓〉

　　當然，其中有不少篇什是後人僞託古人之作，若不論眞僞，其文獻的時間下限均不會晚於唐代，作爲早期書史書論資料，亦有參考價值。

　　如上所列，在《墨池編》一書中所分的衆多門類中，「碑刻」和「器用」兩門中著錄了不少金石碑刻、筆墨紙硯方面的資料，因而可以說，《墨池編》的文獻收錄範圍較《法書要錄》有突破，體例上開闢了後世著錄書畫金石書籍凡例之先河，起到著錄方法上的示範作用。正如《四庫全書總目》所稱：「後來《書苑菁華》書編雖遞有增益，終不能出其範圍。」（同書卷百十二）事實確實如此，明代的《古今法書苑》、清代的《佩文齋書畫譜》、《六藝之一錄》以及近代的《書畫書錄解題》、《美術叢書》等書畫書籍，編輯體例大抵承襲《墨池編》的著錄體例。

　　總之，在中國傳統的美學史、畫（論）史、書（論）史以及王羲之研究等

領域中，《墨池編》與《法書要錄》同樣都是不可或缺的基本文獻。

2、關於《墨池編》的版本問題

就現今的書法書論研究而言，學者的研究論著中經常引用《墨池編》資料，然卻很少注意其版本校勘的問題。與《法書要錄》不同的是，迄今為止，《墨池編》尚無校勘本行世，故讀者利用《墨池編》時，首先將會遇到的就是如何選擇版本的問題。以下就此問題作簡單論述。

（1）、《墨池編》的成書、版本系統與卷數

現存的《墨池編》共有兩個系統：一種為明隆慶年間薛晨刊六卷本，明萬曆年間李時成刊六卷本係據隆慶本重刻，此外，清文淵閣《四庫全書》本亦屬此六卷本系統；另一種為清雍正年間朱長文二十二世後裔朱之勵刊本，二十卷，附《印典》八卷（以下略稱「清刻本」）。在此之前，未見有二十卷本傳世。清刻本卷首王澍跋以為，明末毛氏《津逮秘書》列於目而未刊者，乃缺乏善本之故，【46】可證二十卷本極其稀少，或根本不傳。明刊六卷本系統，今有臺灣國立中央圖書館刊行「藝術賞鑒選珍」系列影印明萬曆李時成刊本（以下略稱「明刻本」）。清刻本，目前尚未有整理校勘本或影印本出版。清刻本雖時代較晚，然編校刊刻俱佳，如今已屬於善本，一般讀者難得一見。所以，相對而言，明刻本影印本比較容易尋檢，因而流傳頗廣，影響也很大。

關於《墨池編》的成書情況，未詳之處尚有不少，然略加考察即可得知原書非六卷。《四庫全書總目》以為原書為十二卷，非是。《總目》卷百十二《墨池編》條引〈述書賦〉及「器用」後所附朱長文識語，考云：

> 竇臮〈述書賦〉下自稱此書十卷，又「器用」門下稱因讀蘇大參文房四
> 譜，取其事有裨於書者，勒成兩卷，贅《墨池編》之後。是長文原本當為
> 十二卷，今止六卷，殆後人所并歟。

按，《總目》所據《墨池編》中〈述書賦〉後所附朱長文識語如下：

> 予既編此書十卷，復得索靖、楊泉、劉邵、王僧虔賦，惜非完篇。張懷

圖1-9　明萬曆 李時成刻《墨池編》六卷本　局部

圖1-10　清雍正年間　朱長文二十二世後裔朱之勵刊本　局部

瓘、寶泉蓋亦未嘗見此。乃知古人論書之作甚多而傳之者鮮。吾徒可不爲
之珍錄哉！（明刊本卷四〈述書賦〉後附朱識語）

又「器用」所附朱長文識語原文如下：

余偶讀讀蘇大參文房四譜，因取其事有裨於書者，勒成兩卷，贅墨池編之
後。（明刊本卷六「器用」後附朱識語）

據筆者對校明、清兩種刻本目錄的結果顯示，誠如朱所言，〈述書賦〉以
下至「器用」之間收錄了索靖（239－303）、楊泉、劉邵、王僧虔（426－
485），等人以及唐人文獻三十篇，這些文章的數量約占全書的一半左右。若從
《總目》原本十二卷說，則書中〈述書賦〉與「器用」之間，勢必難以容得下
占全書約二分之一的三十篇之量，故《墨池編》原本的容量必在十二卷以上而
後可。而清刻本的二十卷數，應較近於《墨池編》原貌。

　　清刻本的資料來源與世傳諸版本系統迥然不同，乃是朱長文二十二世後裔
朱之勵據朱氏世代家傳舊稿，兼參校其他舊抄本刊刻以成。據清刻本卷末所附
朱之勵跋語云：

世藏正本，爲鼠殘闕，訪求全帙足成。康熙辛卯壬辰歲，先得二部：……
一係隆慶間四明薛晨刻本；一係萬曆間蘄水李時成刻本。薛板增損不倫，
字欹脫謬。李板即以薛氏本重刻，又將二十卷併爲六，均失本來面目。…
…兒像賢獲舊抄一帙，紙色甚古，令與家藏模和，魯魚亥豕雖多，卻無
薛、李等家之謬，可稱善本，補續舊藏。甲午夏，授弟侄子犖，分任校
鋟，公之海內。力有不繼者，悉純孝及鑰戮力成之。厥工既定，付述雕版
始末並流傳姱僞如此。

　　此外，清刻本卷首還收錄一篇朱長文原序，此序不見於明刻諸本，疑即家
傳舊稿原有者，頗爲珍貴。其序中有以下數語：

乃刊定衰寫，以義相別。又以所著者成二十通目，曰《墨池編》，以藏於家。

合觀上引二文，有幾點得注意：第一，長文序稱「成二十通目」，之勵跋稱「又將二十卷并爲六，均失本來面目」，則原本卷次確應爲二十卷無疑。明刻本不但謬誤甚多，且竄亂原卷次，改爲六卷。第二，前長文序稱「以藏於家」，後之勵跋稱「家藏」。另外，王澍跋亦證朱家曾有「家藏正本」。【47】故可推知，朱氏確實藏有家傳的《墨池編》舊稿，而且清刻本即以此稿爲基礎兼參校舊抄本校訂以成。第三，朱之勵跋稱「勝國隆慶」乃前朝遺民之語，在清當列禁。然未見刪除者，乃以稀覯之故也。宜乎乾隆修《四庫全書》時，館臣未見此書。（詳下文）

至此大概可以確認，清刻本《墨池編》二十卷本基本保持了朱書原貌，《總目》之所謂原書十二卷說，不足爲信。

（2）、關於明萬曆李時成刻《墨池編》六卷本的訛誤

前引朱長文後裔朱之勵論明刻本「增損不倫，字畝脫謬」。經過實際調查，情況也確實如此。如前所述，明刻系統的六卷本《墨池編》，已由臺灣影印本與四庫全書等出版問世，流傳甚廣，若不正其訛誤，將對書法史論以及王羲之研究帶來不利影響。以下略作檢討。

明刻本在卷次上有誤，而且在目錄、文字以及內容方面亦存在妄加增竄的問題。現據清刻本予以糾謬。

①、明刻本的目錄錯誤

明刻本多有目錄篇名與本文不合現象。列表如下：

卷 次	目 錄 篇 名	正 文 篇 名
一	唐李陽冰論小篆書	唐李陽冰上李大夫論古篆書
一	唐玄度十體書	唐玄度論十體書
一	唐韋續五十六種書	唐韋續纂五十六種書
二	唐虞世南書目	唐虞世南書旨述
二	宋歐陽修與石守道書一首	宋歐陽修與石守道書二首
四	唐舒元輿玉箸志	唐舒元輿玉箸篆志
四	唐何延之蘭亭序記	唐何延之蘭亭始末記

從上表可見，目錄篇名不僅有文字誤植，有些篇名如〈唐虞世南書目〉、〈唐何延之蘭亭序記〉極易引起誤解；一些收入書中的本文，在目錄中卻沒有反映出來，如〈古今傳授筆法〉；本文與目錄所在位置顛倒錯位，如〈唐韓愈題科鬥書表〉應置〈唐韓愈石鼓歌〉之前。通過這些例子可見，明刻本的編輯相當草率。

②、明刻本的文字謬誤

眾所周知，古典文藝理論文獻與古典哲學理論文獻同樣，在文字表現方面往往比較抽象深奧。古人撰寫這類文章頗為用心，遣詞造句往往斟文酌句，寄寓微言大義，所以此類文獻的文字校勘佳否，直接影響人們對古典理論能否正確理解，所謂差之毫釐，失之千里。《法書要錄》、《墨池編》等均收錄了大量古代書法史論的早期文獻，因此對於這類文獻的版本校尤其重要。筆者曾試以《墨池編》中所收〈唐韋述敘書錄〉短文為例，以清刻本為主，參校《法書要錄》、《書苑菁華》等文獻。校勘結果顯示，明刻本在一篇不過四百餘字的短文，其訛誤之多，相當驚人。【48】以此推之明刻本《墨池編》全書，其訛謬程度可想而知。

③、明刻本妄加增改竄亂文章內容之謬

清末葉德輝（1864－1927）曾在《書林清話》卷七「明人刻書改換名目」、「明人刻書添改脫誤」、「明人不知刻書」諸條中，歷數明刊本普遍存在的謬誤。葉氏所斥之弊病，從明刻本《墨池編》中皆能一一得以驗證。例如葉氏斥明刊本「往往羼雜己注，或竄亂原文，觸目皆是」，明刻本《墨池編》亦有之。卷五「寶藏」所收〈張彥遠釋二王記札〉中，將《蘭亭序》文從文中移至卷首，置於《十七帖》之前，並於其下接續編者（薛晨）的跋文以及明人文徵明的長跋，此即「羼雜己注，竄亂原文」的典型之例，在宋人朱長文編錄的唐人張彥遠所輯文獻中，居然出現明人之文，足見其荒誕。又卷六「碑刻」中收宋、元、明各代碑刻多數。對此《四庫全書總目》亦注意到了，卷百十二《墨池編》條提要曰：

又此本碑刻門末載宋碑九十二通、元碑四十四通、明碑一百十九通，皆明

萬曆中重刻時所增。明人竄亂古書，往往如此。幸其妄相附益，尚有蹤跡可尋。今並從刪除，以還其舊。至其合併之帙，無關宏旨，則亦姑仍之。

　　然對於《總目》上述說法，筆者猶有疑問。第一，所謂「皆明萬曆中重刻時所增」者似非事實。實際上，在早於明萬曆李時成刻本的隆慶薛晨刻本中，亦收錄宋、元、明諸碑。第二，今檢文淵閣《四庫全書》本《墨池編》，其中依然收錄了宋、元、明諸碑。可見《總目》提要所云「今并從刪除，以還其舊」並非事實。再檢《四庫全書》本《墨池編》卷首附「提要」，可以發現其內容已與《總目》有微妙變化：未見《總目》所謂「明人竄亂古書，往往如此。幸其妄相附益，尚有蹤跡可尋。今並從刪除，以還其舊」之語，不知何故，代之以「今姑存之而訂正於此焉」。由此推測：所謂「并從刪除，以還其舊」之事，也許當初館臣確實準備去做，而實際上卻並未付諸實施。第三，清乾隆年間修《四庫全書》時，應能見到雍正朱之勵二十卷刊本，然未參考，不知何故。或真如前所述，乃流傳不廣之故并據朱之勵跋語「勝國隆慶」未刪，亦可推測此書未廣為流傳。總之，關於《墨池編》一書，明刻本與《四庫全書》本乃至《四庫全書總目》提要等中，確實存在一些值得注意的問題。

　　④、〈唐張彥遠釋二王記札〉竄亂原文之謬
　　明刻本《墨池編》中〈唐張彥遠釋二王記札〉，存在以明代叢帖所收王羲之法帖竄亂原文的現象。此弊之性質其實與前項所論同謬。然從王羲之研究資料的角度來看，這一問題自有其特殊性，故在此單獨討論。
　　《總目》論明刻本「幸其妄相附益，尚有蹤跡可尋」，是指其明顯可見之謬，如宋代之書出現元明碑刻等誤即是。但是，其中有謬誤卻並非那麼「有蹤跡可尋」。現舉二王尺牘釋文為例。按，二王尺牘為研究王羲之的重要資料。〈唐張彥遠釋二王記札〉（即《書記》），以《法書要錄》卷十所見《書記》與《墨池編》本互校，是校讀王羲之帖釋文的重要手段之一。中田勇次郎在《王羲之を中心とする法帖の研究》以及《王羲之》二書（均前出）中，即以此二書互校王羲之尺牘文，其結果顯示《墨池編》（清刻本）確勝《法書要錄》，可見《墨池編》資料價值之重要。
　　然今檢明刻本〈唐張彥遠釋二王記札〉，發現其中多出不少《法書要錄》

所未見的尺牘文。經審定乃知，基本上是從《淳化閣帖》等宋、明叢帖中移植而來的一些帖文。眾所周知，宋、明叢帖確實收有不少不見於《書記》的王羲之法帖，然其中眞僞參半，而以僞帖居多。【49】作爲文獻可靠性較低，其文獻價值無法與唐張彥遠所輯《書記》相比。《書記》所收皆爲流傳於唐代的王羲之書帖，而且其中還有不少見於《褚目》著錄之舊帖，作爲唐內府秘藏文獻價值極高。然而明刻本卻以宋明叢帖所收之雜帖，摻入唐人文獻。此確爲葉德輝所斥明人擅自「添改」古書之弊的典型。

　　以上討論的結果說明，使用《墨池編》的文獻資料，其最佳版本爲清刻本，對於明刊系統以及《四庫全書》諸本，使用時須要謹愼，或者乾脆不用。

注釋————

【1】比如王羲之好鵝、王徽之愛竹傳說歷來被傳爲佳話，深入人心。但如果對此事做一番認眞客觀的探討，就會發現歷史的本來面目也許會很令人掃興，不像後人想像的那樣理想和浪漫。《晉書·王羲之傳》等史書記載，琅邪王氏世事天師道之事，已無疑議。關於王羲之好鵝、其子徽之愛竹等逸事，似與服食或道教有關，而非文人高雅。近人陳寅恪於此事有論考。對王羲之愛鵝，陳的看法是「依醫家言、鵝之爲物，有解五臟丹毒之功用，既然《本草》列爲上品，則其重視可知。醫家與道教古代原不可分，故山陰道士之養鵝，與右軍之好鵝，其旨趣實相契合，非右軍高致而道士鄙俗也。」對王徽之愛竹，陳的看法是「天師道對於竹之爲物，極稱賞其功用。琅邪王氏世奉天師道，故世傳王子猷（徽之）好竹如是之甚。疑不僅高人逸致，或亦與宗教信仰有關。」（〈天師道與濱海地域之關係〉一文，陳寅恪《金明館叢稿初編》所收）。關於王羲之於道教關係，在第六章有專論。

【2】范祥雍《法書要錄》點校本（北京：《中國美術論著叢刊》系列，人民美術出版社出版，1984）和洪丕謨的《法書要錄》點校本（上海：《中國書學叢書》系列，上海書畫出版社出版，1984）兩種均於 1984年出版。關於這兩個校本的優劣及所存在的問題，詳拙文〈關於王羲之尺牘法帖校勘整理的方法問題——兼評《法書要錄》兩種版本〉。（《北京高校圖書館學刊》1997年第二期所收）

【3】日本東京國立博物館所藏傳藤原行成《秋萩歌帖》後，附有其所臨王羲之尺牘十二帖五十七行：《初月廿五日》（五行）、《知遠近書》（五行）、《絕不得小奴問》（三行）、《向遣信》（五行）、《知阿勗》（二行）、《□付卌欲盡》（二行）、《鄉里人》（九行）、《六

月十九日》（八行）、《知比得丹楊書》（五行）、《想清和》（七行）《既高枕》（四行）、
《不得重熙還問》（二行）。其中除了《想清和》（《東書堂帖》）與《知比得丹楊書》（《淳化
閣帖》）以外，均不見中國現存的刻帖以及書目著錄記載。此外日本正倉院所藏奈良時代佚
名者所臨王羲之尺牘等，亦屬此類。

【4】唐以前，王羲之書帖曾經三劫，其事具詳唐張懷瓘〈二王等書錄〉（《法書要錄》卷
四）。其中述及宋、齊、梁三朝皇室貴族曾多次鳩集散逸，所獲甚豐，然最終亦不免於毀
佚，以宋、梁、隋煬帝那三次損失最具毀滅性，故稱之為「三劫」。

【5】南朝宋虞龢〈論書表〉：「孝武撰子敬學書戲習，十卷為帙，傳云「戲學」而不題。
或眞、行、章草，雜在一紙，或重作數字，或學前輩名人能書者，或有聊爾戲書，既不留
意，亦殊猥劣。」（《法書要錄》卷二）。宋黃伯思〈跋祕閣第三卷法帖後〉云：「此卷偽帖
過半，自庾翼後一帖等十七家，皆一手書，而韻俗筆弱，濫廁諸名跡間。始予觀之，但知
其偽，而未審其所從來。及備員祕館，因彙次祕閣圖書，見一書函中盡此一手帖，每卷題
云：『倣書第若干』。此卷偽帖及他卷所有偽帖者皆為。其餘法帖中不載者尚多，並以澄
心堂紙寫，蓋南唐人聊爾取古人詞語，自書之爾。文眞而字非，故斯人者自目偽「倣書」，
蓋但錄其詞而已，非臨摹也。」又於「記與劉無言論書」條云：「淳化法帖中有南唐人一
手書頗多，如偽作山濤、崔子玉、謝發、卞壼，皆是一手寫古人帖語耳，第三卷最多。今
祕閣□，數匣尚在，皆澄心堂紙書，分明題曰倣書，不作傳摹與眞跡。而當時侍書王著編
彙殊不曉，特取名以入錄，故與眞跡混淆，卻多有好帖不入，殊可惜也。」（均見《東觀餘
論》卷上）

【6】森野繁夫、佐藤利行編《王羲之全書翰》存在的問題主要可以歸結為以下三點：一、
書中廣收王羲之尺牘文並施以標點校注，然注釋對於帖之眞假問題不及一辭，這樣極容易
給讀者造成此書所收皆為「王羲之書翰」的誤解；二、此書所收帖均按書翰的內容分類，
然王羲之尺牘的內容極其豐富多樣，往往一通書翰敘述若干事，或者有復數個人名出現，
因此這種分類法就顯得捉襟見肘，很難起到分類應有的按類索驥的作用；三、不熟悉魏晉
尺牘用語，因而出現了對語意的錯誤解釋和明顯的標點錯誤，這些都屬硬傷。以下略舉數
例試以校正，以見其失：

 P18 《范公帖》：「須臾見故，當勸果之。」校正：「見故」斷句不對，應斷作「須
 臾見，故當勸果之」。

 P18 《九月二十八日帖》：「摧切心情，不得自甚痛，當奈何。」校正：《墨池編》
 朱本「甚」作「堪」，朱本是。又，「痛當奈何」為右軍尺牘恆語，故此數言應

作「摧切心情，不得自堪，痛當奈何」。四字成句，文從字順。

P53 《行政十五日帖》：「行政十五日，不復得問。」校正：該書誤釋「行政」爲現代語之「行政」意，誤。此「行」即用如行字本意，140帖（中田編號）之「桓公未有行日」，《初月帖》之「停行」，皆此意。

P65 《安石定目絕帖》：「安石定目絕，令人悵然，一爾，恐未卒有散理。」校正：「悵然一」即草書「悵悵然然」（即「悵然悵然」）之省略式，「一爾」一詞不通，此「爾」字當爲「汝」意。原句應讀爲：「安石定目絕，令人悵然悵然，爾恐未卒有散理。」

P68 《源書以發帖》：「源書以發帖」。校正：該書注解人名「源」與王羲之關係「未詳」，並推斷爲隨殷浩北伐的王氏一族中某人云。殷浩字淵源。此「源」當指浩，應解作「殷浩之書信已發」。

P244 《追尋傷悼帖》：「吾昨頻哀感，便欲不自勝舉，且服散行之。」校正：「不自勝」乃尺牘恆語，「便欲不自勝舉」不通，應作「吾昨頻哀感，便欲不自勝。舉且，服散行之」。

P296 《白雨帖》：「羲之頓首，白雨無已。」校正：該書解釋「白雨」意思不明，疑爲秋雨之意。此「白」即言說意，應讀爲「羲之頓首白，雨無已」。按，西域樓蘭出土的晉人書簡殘紙有「某頓首言」、「某再拜白」即其類似用例也。

P473 《湯藥諸人帖》：「湯藥諸人佳也。」校正：該書解釋「湯藥」爲人名，不確。疑此帖「湯藥」前有闕文，應作「……湯藥。諸人佳也……」。

P474 《勞弊帖》：「然叔兄子孫有數人，足慰目前憒，至取答委曲，故具示。」校正：「情至（致）」「足慰目前」爲右軍尺牘常用語，如〈與謝萬書〉有「足慰目前」句（見《晉書·王羲之傳》），而《兒女帖》之「今內外孫有十六人，足慰目前，足下情致，委曲，故具示」則在書式、用語上幾乎與此句相同。故應作「然叔兄子孫有數人，足慰目前，情至，取答委曲，故具示。」其中二帖語句互有詳略，如「情至」即「足下情至」、「委曲」即「取答委曲」之省略。

P575 《汝不帖》：「汝不可，言未知集聚日。」校正：右軍尺牘中對輩卑者多用「念汝不可言，……不可言」（對尊長、平懷輩用「伏……」「伏惟……」）等句式用法，「……不可言」爲其尺牘常用語。此帖疑前有闕文，應作「……汝不可言，未知集聚日。」

P583 《奉告帖》：「悲酸大都可耳。」校正：該書解作「悲酸大都還可以」之意，不

通。按，「悲酸」爲右軍尺牘中出現頻度較高的感嘆詞，一般獨立使用而不作主語用。

【7】摹搨本《奉橘帖》，今藏臺北故宮博物院。全帖五行，每行字數不等。現將帖文按實際行數錄之如下：「羲之白，不審尊體比復如何？遲復奉告。羲之中冷無賴，尋復白，羲之白。奉橘三百枚，霜未降，未可多得。」（參照書首彩圖2）

【8】參見中田勇次郎編著《王羲之を中心とする法帖の研究》第一章〈褚遂良の王羲之書目〉、第二章〈張彥遠の二王書目〉。

【9】中華書局標點版（1974年初版本）《晉書》的「出版說明」說：「此書的編撰者只用臧榮緒《晉書》作藍本，並兼采筆記小說的記載，稍加增飾。對於其他各家的晉史和有關資料，雖然也曾參考過，卻沒有充分利用和認眞加以選擇考核。因此成書之後，即受到當代人的指責，認爲它『好採詭謬碎事，以廣異聞，又所評論，競爲綺艷，不求篤實』。劉知幾在《史通》裡也批評它不重視史料的甄別去取，只追求文字的華麗。……由於《晉書》成於眾手，從歷史編纂學的角度來看，還是存在不少問題，前後矛盾，失去照應，敘事錯誤、疏漏，指不勝屈。」

【10】杉村邦彥《晉書王羲之傳譯注》。分別連載於《書論》第十六號（1980年）、二十三號（1984年）、二十八號（1992年），尚未出全。

【11】清水凱夫論文〈唐修晉書の性質について（下）──〈王羲之傳〉を中心として〉。按，儘管清水於此處的指謬值得商榷，然其基本觀點應當肯定。因爲這種現象在王傳的其他地方確實存在，明顯可見編撰者對《世說》等相關記載作了意圖性修改，其目的當爲迎合唐太宗欲獨尊王羲之書法之「聖意」。

【12】關於此處記載，清水凱夫認爲：「《世說‧容止篇》所收反映王羲之風貌的『時人目王右軍，飄如遊雲，矯若驚龍』這一段逸話，被本傳毫無根據地撰寫成『尤善隸書，爲古今之冠，論者稱其筆勢，以爲飄若浮雲，矯若驚龍』，巧妙地修改爲記述『古今之冠』王羲之『筆勢』性質的逸話。唐太宗在本傳的〈論贊〉中，將在書法方面具有『獨步』地位的王羲之的『筆勢』比喻爲『勢如斜而反直，鳳翥龍蟠』，編撰者的修改，大約是領會了太宗『鳳翥龍蟠』妙喻，順應其旨而作出的一個掉換大手筆。本來，如果說《世說》所描述的是王羲之的那種若『遊雲』般地自如自在、無拘無束、悠揚不迫之外在風貌與宛如驚龍般傲人的內在性格的話，那麼，《晉書》對此的改動與〈汰侈篇〉如出一轍，實際上是對王羲之本來性格的修改。」（已出）關於王羲之性格方面的論述後面將有專論論述，其中以涉及本傳修改問題。

【13】唐張懷瓘《書斷》以王悅爲王沈。「沈」爲訛字，應更正。關於此問題，後知周一良已有〈王氏三少〉一文（收於《周一良集》第二卷），對此誤已有訂正，並引《晉書・王敦傳》中王導與王含書內容，證安期爲王應。王導與王含書有「仲玉、安期亦不足作佳少年」語，王含子王瑜（仲玉）、安期（王應）二名並列。又，日人岸本整潮亦有論文〈王氏三少考〉（《書論》第十五號，1979年）論之，其意見與筆者大致相同，可以參照。

【14】今人有關王羲之官歷的研究論著頗多，其中以王汝濤論文〈王羲之任臨川太守江州刺史時間考〉（王汝濤近著《王羲之及其家族考論》所收）一文，考王羲之任臨川太守等事論之至詳。然該文得出庾懌爲補王羲之臨川太守之缺的結論。今檢《眞誥》注知韋導乃臨川後任者，故對王之結論，似還有商榷之餘地。

【15】詳本書後附拙編《王羲之年譜》「咸康五年」條。

【16】詳本第五章之二〈王羲之生涯事蹟考述〉以及第七章之一「傲」之秉性與王羲之的性格〉各篇。

【17】許詢亦卒於升平五年，似先王羲之而歿。《世說・規箴篇》二十：「王右軍與王敬仁、許玄度並善。二人亡後，右軍爲論議更克。」唐張彥遠《書記》56帖有：「七日告期，痛念玄度，不能不懸心也……惋念玄度……耶告」語，又同101帖言「痛念玄度」，前帖亦見《褚目》174，應較爲可靠。又21帖亦云：「玄度先乃可耳，……其夜便至此，致之生而速之。每尋痛惋，不能已。」此等皆可證許詢先王羲之卒。

【18】引自余嘉錫《世說新語箋疏》所錄（P127）。

【19】唐竇臮〈述書賦〉：「宋虞龢表聞於明皇帝，齊簡穆書答於竟陵王（竇蒙注：宋中書侍郎虞龢上明帝表，論古今妙跡，正行草楷，紙色標標軸，眞僞卷數，無不畢備，表行於世。眞跡故起居舍人李造得之。）」張懷瓘〈二王等書錄〉：「（宋）明帝科簡舊秘，并遣使三吳，鳩集散逸，詔虞龢、巢尙之、徐希秀、孫奉伯等，更加編次。」

【20】《南史》卷七十二〈丘巨源傳〉：「又時有虞通之、虞龢、司馬憲、袁仲明、孫詵等，皆有學行，與廣坿名。通之、龢皆會稽餘姚人，通之善言易，至步兵校尉。龢位中書郎、廷尉，少好學，居貧屋漏，恐濕墳典，乃舒被覆書，書獲全而被大濕。時人以比高鳳。」

【21】余紹宋《書畫書錄解題》卷六「凡數千言，文氣不貫，疑有脫簡。朱長文《墨池編》所載二王書事，即其一節。知此文之遭割裂已久，故多不相連屬也。」

【22】范子燁考唐寫本《世說新書》殘卷實爲六朝古卷，即《世說新書》書名要早於《世說》，並認爲《世說新書》之名出自劉孝標。（詳范氏近著〈《世說新語》研究〉第三章第

二節及第四章第一節）。至於《世說》後「新語」二字之增，余嘉錫《四庫提要辨證》同意黃伯思之說，認爲是劉義慶爲區別劉向書而加。魯迅《中國小說史略》、徐震堮《世說新語校箋·前言》則以爲是後人所加。究竟如何，不得而知。

又，關於《世說新語》原名問題，學者們多有專門研究，比較有代表性的論著有楊勇〈《世說新語》「書名」、「卷帙」、「版本」考〉、松岡榮志〈《世說新語》原名重考〉以及周本淳〈《世說新語》原名考略〉諸篇，可以參閱。

【23】從古至今，尤其近現代的有關《世說新語》的研究論著十分豐富，舉不勝舉。近年范子燁博士論文〈《世說新語》研究〉，在總結參考前人研究的基礎上（尤其還能參考日本方面的研究成果），對《世說新語》作了更進一步的研究考證。在以《世說新語》資料進行王羲之研究時，范著頗有參考價值。如《蘭亭序》真偽問題探討中的一個重要問題，就是劉孝標引〈臨河敘〉是否爲全文。范書第五章〈宋人刪改《世說新語》問題考論〉中就曾專門例舉探討此問題，頗有啓發意義。

【24】如前文已涉及〈汰侈篇〉所記少年王羲之先食牛心炙逸事，由類目之名可知，編者對此事的態度是略帶批評性的，不像《晉書》所載顯示，是爲了揭示年少王羲之的優良器質。又，《世說新語·容止篇》三十稱：「時人目王右軍，飄如遊雲，矯若驚龍。」本傳據以論其書。然《世說新語》編者既然將此逸話置於〈容止篇〉，其收錄方針顯然是意在對人物儀表風采的關注，而且〈容止篇〉於此條前後所收的他人逸事，均與容止有關而與書法無關的內容。這些結論都可證明，類目名稱可以作爲所收逸事內容性質的一種根據。

【25】關於《世說新書》類目名含意，寧稼雨〈《世說新語》書名與類目釋義〉一文對此解釋詳盡，可以參考。

【26】關於這方面的問題，近來王玉池在〈《真誥》《顏氏家訓》《南史》中的二王史料〉（王玉池著《二王書藝論稿》所收）一文中已經指出，可以參考。

【27】關於王羲之的生卒年問題，本書第五章之一〈王羲之的生卒年、世系及其家族〉中有專論。

【28】學界亦有不贊同升平五年卒說者，如張榮慶即對此持異論。詳《書法研究》1991年第4期所收張榮慶〈王羲之升平五年卒說獻疑——與王玉池先生商榷〉與王玉池〈就王羲之卒年等問題答張榮慶先生〉二文。

【29】專論胡文者，就管見所及，有殷誠安〈貞白先生本清白——試論胡適〈陶弘景的《真誥》考〉及《真誥》與《四十二章經》的關係〉一文專門討論胡說。此外，鍾來因著書《長生不死的探求——道經《真誥》之謎》第一章〈引論——從胡適的〈陶弘景的《真誥》

考〉說起〉和石井昌子著《眞誥》中有關章節，均專門討論胡適觀點。

【30】宋黃庭堅《山谷題跋》謂王獻之書中「讀之了不可解者，當是賤素敗、逸字多爾。」又如范祥雍點校本《法書要錄》范序云「二王書跡，自齊、梁以來珍如拱璧，尺牘常被牟利之人剪割拼湊，以求高價。所以原蹟有些在當時已無法讀通，今所見《淳化閣法帖》二王書不乏此例。」

【31】鍾來因《長生不死的探求——道經《眞誥》之謎》一書在部分章節中的探討頗有啓發意義，如第四章〈《眞誥》記載的東晉中期政治上的重大事件〉即是。又在第五章第六節〈釋〈許遠遊與王羲之書〉〉中，作者發現並解釋了許邁與王羲之的一封書簡和內容，這對於王羲之研究意義重大。這些都是本書的價值所在。然由此書之名已可見，作者在書中主要的意圖是「探求」有關「長生不死」問題的，因而房中術、長生術等方面特爲其書所側重，而於《眞誥》作者、成書、內容以及與道教史關係等方面的考證與探討，就稍顯薄弱。但此書爲國內首次探討《眞誥》的專著，雖存有一些不足，其筆路藍縷之功實不可沒。

【32】王家葵近著《陶弘景叢考》第三章〈《眞誥》叢考〉，於文獻考論甚詳，並能以敦煌卷子寫本殘卷、《本草經集注》等文獻資料與道藏本《眞誥》校堪考訂，頗有創獲。又，關於版本與本文問題的探討，還有趙益論文〈《眞誥》的源流與文本〉可以參考。

【33】石井昌子此書是一部專門整理研究《眞誥》的專著，全書以作者多篇研究論文組成。此前石井昌子還著有《道教學の研究——陶弘景を中心に》一書，其中第三章〈眞誥成立の諸問題〉專門分析論證《眞誥》的成書情況。然筆者對石井氏《眞誥》研究的總體印象是，整理多於論考，考察重點偏重於文獻而薄於歷史或語言、文化等層面。

【34】東方文化研究所自1991年始組成了以吉川忠夫爲主的「六朝道教研究II」共同研究班，匯集了約十餘名專家，每隔一周即舉行一次讀書會，至96年止爲期五年，重點對《眞誥》做基礎性研究。而據吉川忠夫介紹，會讀《眞誥》的時間實際更早於此，因爲從「六朝道教研究I」開始時，目的就是爲了讀解《眞誥》。也就是說其作業總共費時約十年。（見《六朝道教の研究》序）

【35】〈眞誥譯注稿〉。分別連載於《東方學報京都》（日本：東方文化研究所發行）第六十冊以降。尚未出單行本。

【36】麥谷邦夫《眞誥索引》。（京都大學人文科學研究所）全書巨帙，語句索引極爲詳備，使用便利，乃至今爲止研究《眞誥》最爲便利的基礎工具書。

【37】吉川忠夫主編《六朝道教の研究——京都大學人文科學研究所研究報告》。此書爲參加《眞誥》會讀的研究班成員各自執筆撰寫的論文集。所收均爲研究者根據他們長期以來

所進行的基礎研究，分別就各自的專長和研究所得而撰寫的論文。故此書稱得上是一部高質量的研究《眞誥》論文專集。爲參考起見，現錄此書目錄如下：

①許邁傳（吉川忠夫）；②許氏の道教信仰──《眞誥》に見る死者たちの命運（小南一郎）；③《眞誥》以前の諸眞誥の編年について──「衆靈教戒所言」の諸々眞誥を中心として（荒牧典俊）；④六朝時代の上清經と靈寶經（神塚淑子）；⑤《眞誥》における日月論とその周邊（加藤千慧）；⑥《眞誥》における人の行爲と資質について（龜田勝見）；⑦《眞誥》に見える「羅酆都」鬼界說（松村巧）；⑧《眞誥》と風水地理說（三浦國雄）；⑨南朝陵墓と王權──王者を生む墓について（南澤良彦）；⑩《眞誥》の詩と色彩語──あかい色を中心として（釜谷武志）；⑪《眞誥》所收の書簡をめぐって（原田直枝）；⑫陶弘景における服藥、煉丹（坂出祥申）；⑬陶弘景の醫藥學と道教（麥谷邦夫）；⑭書寫の歷史の中での陶弘景と《眞誥》（興膳宏）；⑮陶弘景の佛教と戒律（船山徹）；⑯南嶽魏夫人信仰の變遷（愛宕元）；⑰李商隱と《眞誥》（深澤一幸）；⑱《眞誥》と《雲笈七籤》；⑲宋元道教における《眞誥》についての若干の考察（横手裕）。

【38】見鍾來因《長生不死的探求──道經《眞誥》之謎》第三章〈上清經派與《眞誥》〉。

【39】關於王羲之與魏夫人及其二子劉璞、劉遐以及二許等人的關聯考察，詳本書第六章之二〈王羲之與仙道的關係及其背景〉。

【40】陳國符著《道藏源流考》附錄〈引用傳記提要〉有詳細考證，其結論如下：「《眞誥》乃楊許手書，注則弘景所增。雖然，楊許晉人，故《眞誥》卷一至十八確爲晉人撰述，其注則陶弘景所增。卷十九及二十爲弘景所述。晉葛洪《抱朴子》及此書實爲治晉南朝道教史之要籍。」又可參見王家葵所編《眞跡流傳表》，王家葵著《陶弘景叢考》第三章〈《眞誥》叢考〉）。

【41】王家葵在《陶弘景叢考》第三章〈《眞誥》叢考〉第四節〈《眞誥》的文獻學研究〉論道：「《眞誥》除了提供了王羲之生卒年證據外，張魯的卒年亦爲《眞誥》獨有。《三國志・張魯傳》僅記其建安二十年（215）歸降曹操，拜鎭南將軍，薨，諡曰原侯。未載卒年。《眞誥》卷四陶注：『按，張系師爲鎭南將軍，建安二十一年亡，葬鄴東。後四十四年，至魏甘露四年，遇水棺開，見屍如生，出著床上，因舉塵尾大笑，吒又亡。乃更殯葬，其外書事跡略如此。』」

【42】姜亮夫據《晉書》本傳爲太元十二年（387）說。姜編《歷代名人年里碑傳總表》「蔡謨」條如下著錄：「蔡謨，字道明，考城人。年七十六歲。晉懷帝永嘉六年壬申（312）生

……晉孝武帝太元十二年丁亥（387）卒。」並注明其所據文獻「《晉書》卷七十七年譜作太康二年辛丑」，非是。按蔡謨卒年，據《晉書》卷七十七〈蔡謨傳〉云「十二年卒，時年七十六。」此處所謂「十二年」，以本傳時間順推，當是永和十二年。現約錄其傳文：「簡文時爲會稽王，命曹曰：『蔡公傲違上命，無人臣之禮……。』皇太后詔曰：『謨先帝師傅，服事累世。且歸罪有司，內訟思愆。若遂致之於理，情所未忍。可依舊制免爲庶人。』謨既被廢，杜門不出，終日講誦，教授子弟。數年，皇太后詔曰：『前司徒謨以道素著稱……以往年之失，用致黜責。自爾已來，閭門思愆，誠合大臣罪己之義。以謨爲光祿大夫、開府儀同三司。』於是遣謁者僕射孟洪就加冊命。謨上疏陳謝曰：『臣以頑薄，皆忝殊寵……。』遂以疾篤，不復朝見。詔賜几杖，門施行馬。十二年，卒，時年七十六。」由是可知蔡謨罷官「數年」後方卒，則其時間非永和而不可。永和十二年（371）正是簡文帝爲會稽王時，於時間上吻合。簡文帝咸安元年（371）即帝位，次年（372）薨。若爲太元十二年卒，已是簡文帝死後第十五年矣，顯然與時間不符。又據《晉書》卷八〈穆帝紀〉「永和六年（350）」條記載：「十二月，免去司徒蔡謨爲庶人」，則知其罷官在永和六年，若從本傳經「數年」說法，永和十二年於時間正合。是姜說不足信。此亦可反證《眞誥》陶注記載之正確也。

【43】《眞誥》卷十六：「左禁監是謝幼輿以鄧岳爲司馬」條注云：「幼輿名鯤，即謝安伯謝尚父也。爲王敦長史，豫章郡太守，年五十三病亡，贈太常，諡康侯。」除了「五十三」以外其他均與文獻記載相符。「五」疑爲「四」之筆誤。按，《晉書》、《眞誥》諸書但言享年而不記生卒年。據1964年南京郊外出土《謝鯤墓誌》其銘文曰：「晉故豫章內史、陳〔國〕陽夏謝鯤幼輿，以泰寧元年十一月廿〔八〕日亡，假葬建康縣石子岡。在陽大家墓東北〔四〕丈。妻中山劉氏。息尚，仁祖。女眞石。弟褒，幼儒。弟廣，幼臨。舊墓在熒陽。」郭沫若據《晉書》享年「四十三」與墓誌亡於「太寧元年」之記載，逆推謝鯤生於晉武帝太康元年（289）。詳郭文〈由王謝墓誌的出土論到蘭亭序的眞僞〉，《蘭亭論辨》上編所收。

【44】《法書要錄》張彥遠自序云：「彥遠家傳法書名畫，自高祖河東公（張嘉貞）收藏珍秘。河東公書蹟俊異，尤能大書。《本傳》云：不因法師而天姿雄勁。定州《北嶽碑》爲好事所傳。曾祖魏國公（張延賞）少稟師訓，妙合鍾、張、尺牘尤爲合作。大父高平公（張弘靖）幼學元常，自鎭蒲陝，跡類子敬，及處台司，乃同逸少。書體三變，爲時所稱。金帛施之於外，悉購圖書、古來名蹟，收於篋笥。元和十三年，憲宗累訪珍跡，當時不敢緘藏，遂皆進獻。長慶初，又於閫州失散，傳家所有，十無一二。先君（張文規）尙書，

少耽墨妙，備盡楷模。彥遠自幼至長，習熟知見，竟不能學一字，夙夜自責。然而收藏鑒識，有一日之長，因採掇自古論書，凡百篇，勒爲十卷，名《法書要錄》。又別撰《歷代名畫記》十卷。有好事者得餘二書，書畫之事畢矣，豈敢言具哉！」

【45】杉村邦彥曾校注《法書要錄》注釋部分十分詳細，惜未完成。詳【10】

【46】清刻本卷首王澍跋云：「惜乎原板不存，俗刻謬僞，世唯轉相傳寫，以爲枕中之秘。海虞毛氏《津逮秘書》列於目錄，是種闕而未刊，諒無善本故也。」

【47】王澍跋（同上）云：「公之裔孫元秀先生諱之勵，卓行孝思，吳人莫不奉爲矜式。乃以家藏正本重付剞劂，字板精雅，較讎確當，誠非尋常書籍所可同日而語。」

【48】現將校勘結果列出如下，見明刻本《墨池編》文字謬誤之一斑。

　·〈唐韋述開元記〉

　　標題中「開元記」，諸本作「敘書錄」，應從改。疑明刻本以此文開頭有「開元」二字，遂將「敘書錄」改作「開元記」。

　·張旭

　　旭，諸本作「昶」，應從改。按，原文爲「出二王眞跡及張芝、張旭（昶）等古跡」。張芝、張昶爲兄弟，均爲東漢書法家，故以兄弟名並列。此一望文義，即知其誤。又，張旭生卒年不詳，大約活動於唐開元、天寶間。而韋述所敘開元內府古跡事，自然不會有時人（唐人）張旭書跡，否則就不會稱「古跡」了。

　·總一百六十卷

　　六，諸本作「五」。疑「六」字誤。

　·集太宗貞觀中，搜訪王右軍等眞跡

　　集，諸本作「自」。按，作「集」者於文義不通，當從改。

　·其草蹟又褚河南眞書小字，帖紙影之

　　褚，諸本作「令」，應從改。按語言習慣，「又」字後一般接動詞，此處應接「令」字方妥。唐太宗確有命褚遂良校訂王羲之眞蹟之事，故諸本作「令」文義與此事正合。

　·太宗又令魏、褚等

　　太宗，諸本於「太宗」後尚有「其後」二字。此文所述事均按時間的先後順序展開，加「其後」則更加明確。疑明刻本脫落。

　·《蘭亭》一本相傳將入昭陵玄宮

　　本，諸本作「時」，應從改。按，蘭亭序眞跡不當有複數存在當爲，故作「一本」者不合常理，當作「一時」解。

・總見在有一百五十八卷

　一百五十八卷，諸本作「八十卷」。按，《唐盧元卿法書錄》亦載與《唐韋述敘書錄》所記大致相同之事，其中亦作「八十卷」，與諸本同。故知「一百五十八」之數爲訛，當據改。

・《黃庭》、《告誓》等四篇

　篇，諸本作「卷」。按，此文於書跡皆稱「卷」，唯於此處忽改作「篇」，疑誤。

・敕令

　令，諸本作「命」。

・奏進上書

　奏，諸本作「奉」。

【49】當然不是說叢帖所收所有王帖皆僞，而是僞帖相對較多，有些不僅書跡非眞，即其文亦非屬「抄右軍文」者。今舉《淳化閣帖》所收二王帖爲例，參考諸家校考意見，以見明刻本《墨池編》收此之謬。

・《適得書帖》：

　適得書，知足下問。吾欲中治，甚憒憒。向宅上淨佳眠，都不知足下來一，甚無意，恨

　不暫面，王羲之。

此帖不見於《褚目》、《書記》，唯《淳化閣帖》卷六收刻，明刻本當即據此移入。按，關於此帖之僞，前人多論及之。宋黃伯思《東觀餘論》卷上「法帖刊誤」論《適得書帖》爲「近世不工書者僞作耳，特非筆無晉韻」。又謂「『宅上淨佳眠』、『過此如命』（見下帖）等乃今流俗語，不待觀筆跡已可辨之」。清王澍亦同意黃說，謂：「此帖不論字非右軍，即其詞句亦只是後來流俗語，長睿之駁良是。」（《淳化秘閣法帖考正》卷六）黃、王均帖學大家，所論應不謬。

・《知欲東帖》：

　知欲東，先期共至謝奕處，云何欲行，想妄耳，過此如命。

此帖亦僅見《淳化閣帖》卷六。黃伯思謂其不可信，已如上引。以此帖書風觀之，以與前舉《適得書帖》一致，均爲連綿體草書，當出同一人之手。王羲之書跡無連綿體草書，王獻之的一筆書爲行草。唐代才開始流行連綿體草書。宋姜夔《續書譜》論連綿體草書云：「自唐以前，多是獨草，不過兩字連屬。若累數十字而不斷，號曰連綿遊絲。此雖出於古人，不足爲奇，反爲大病。古人作草如今人作眞，其相連處特是引帶。」王澍亦論此帖書風云：「右軍雖鳳翥龍翔，實則左規右矩，未有連綿不斷者。至顚、素，始專此

法，魏晉時未之有也。此帖字相連屬，如筆不停輟者。然既乏頓挫，兼帶俗韻，乃近世不工書者偽作，不刊之論也。」（同上）

第二章

王羲之尺牘研究（上）——關於尺牘及其相關問題的考察

緒言　王羲之尺牘：一批以書法幸以傳存的奇怪書簡

尺牘與書法結緣，據已知文獻記載應起於漢代，而書寫從實用性向書法藝術性的轉化，也是從漢代開始的。那時的書法已不僅僅只是一項簡單的書寫技巧，而是作爲文字形體之美的一種藝術被人們尊重和鑒賞。例如《漢書》卷九十二〈遊俠傳〉記載，陳遵「性善書，與人尺牘，主皆藏去以爲榮」，應是反映這一方面情況的較早記錄。進入魏晉時代，隨著人們對書法審美意識自覺的不斷提高，對書法之美的理解、鑒賞與審美意識也隨之呈現多樣化（書體的或風格的）的趨勢。梁庾肩吾（487－551）〈書品論〉所謂：「妙盡許昌之碑，窮極鄴下之牘」（《法書要錄》卷二），道出了碑銘與尺牘的書法審美之不同。南北朝時期，南北對峙，彼此間在各個領域、特別是文化諸領域的往來交流，幾乎處於隔離狀態，書法也自不例外。雖然同樣是文字的書寫行爲，但在書法審美趣味和鑒賞方式等方面，南北之間卻存在著顯著的差異。當時南方盛行以行、草書爲主的尺牘書法，梁朝書家王褒（513－576）入關之後，擅長碑榜書法的北周書家趙文深曾改學王褒之書，【1】即可略見一斑。

自漢代發明造紙術以來，人們可以在紙上書寫文字。隨著製造技術的進步，紙張這種書寫材料日益廉價普及，這對以行草書爲主要書體的尺牘書法產生了不可估量的影響。【2】早在漢代，尺牘書即與草書結下不解之緣。三國兩晉時期，國家先後發布了三次禁碑法令。一是建安十年（250）曹操首次下令禁碑，二是西晉咸寧四年（278）武帝下詔禁碑，三是東晉義熙中（405－418）裴松之上表建議禁碑而得准行，因此導致魏晉南朝時期的碑刻數量明顯少於漢朝，碑銘書法凋敝不振，同時也促進了以行草書爲主的尺牘書法的盛行。由於政治文化中心的南移，這種書風在江南成爲書法主流，並且出現了以二王爲代表的著名書家群，形成了極具特色的書法流派，奠定了後世法帖系統的基礎，最終成爲中國傳統主流書法的經典楷模。

生活在江南的書法家王羲之時逢尺牘書法大興的東晉，在世時他書寫了大量尺牘，而且有相當一部分流傳後世。但有一點需要說明，王羲之尺牘得以傳世乃是一個特例，而非普遍現象。因爲文獻的性質往往是決定其能否流傳重要原因之一。下面就此問題略作申述。

一般來說，平日往來的日常私書家信，目的在於傳達私事，事畢即廢棄，

不作長久保存。究其原因，一方面，這類書簡基本上僅限於私事的範圍，其內容一般不爲外人所知，且外人對此也無興趣。所以除了某些特殊人物以外，官方與民間的收藏者很少去收集、保存一般人的家書私信。另一方面，這類書簡缺乏文學性與文獻價值（史料性等），因而官方、民間的文史編撰者一般不予採錄。所以，漢魏兩晉時期的個人私信能以各種形式大量流傳後世者，只有王羲之一人而已。之所以如此，其原因可歸結爲以下幾點：

1、王羲之的書法盛名與「書聖」效應。王羲之在世時其書法就已爲世人所寶重。去世後，他在中國書法藝術史上的「書聖」地位逐漸確立，所以人們求購、鑒賞、珍藏其書跡成爲風氣。由於歷代書家臨摹王書，帝王貴族收藏王書，好事者趨利僞造王書，王羲之尺牘的複製品大量出現，遂使王羲之書跡的傳世量增大。雖然歷經劫難，至今王羲之眞跡已經蕩然無存，但複製品卻大量保留下來。

2、尺牘的書翰性質本身，也決定了王羲之尺牘在數量上超出其他文本類型的書跡。通觀歷代收藏的王羲之法帖，其中十之八九爲書翰尺牘之屬，也就是說在王羲之書法中占相當多數的是他的平日往來的私信家書。可以想像，如果王羲之每天都能寫上幾通尺牘，如此日積月累，其數量必相當可觀。在古代，尺牘書寫的格式範本曰「書儀」，據現存文獻資料，最早的「書儀」爲西晉書法家索靖所書《月儀》，因尚有刻帖傳世，據此可大致知其內容大概。《月儀》雖然字跡未必眞，但其文字似頗有淵源，或即爲後人抄晉人文者。同儀按十二月次序編排，供人學習尺牘，可見晉人書寫尺牘的習慣與盛行。王羲之出身於士族大家，既善書又多與諸名士交遊往還，故他一生所寫的尺牘數量可想而知。況且王羲之本人還精於書儀。據《初學記》、《太平御覽》等類書所引其《月儀》佚文，知他確曾有過書儀類方面的撰著。王羲之勤於尺牘書寫，也許有表率「善尺牘」的用意。

3、士族的日常禮儀家法反映在書簡中。東晉士族頗重禮儀而尤重喪禮，喪禮祭祀活動相當頻繁，此亦於書簡中有所反映。所謂喪弔告答書簡，即此之屬。在歷代書家法帖中，王羲之等南方士族的弔哀尺牘所占比重較大，也是此

禮俗習慣曾盛行一時的反映。禮儀在魏晉士族日常生活中不可或缺，而喪弔告答尺牘既是吉凶禮儀的載體，也是其表現形式之一。身爲大家士族一員的王羲之也曾書寫過大量喪弔告答書簡，並且流傳下來的也相當不少。另外在當時，士族們的家族友朋之間可能是具備了比較捷快的郵寄傳送條件，因而得以頻繁收寄書信。這也可能是促使尺牘數量增多的原因之一。【3】

4、文獻的複製和傳播方式使然。一般來說，古代文字的複製傳播形式有兩種：一種是文獻載體的傳播形式，一種是以保存文字形態爲目的的傳播形式。兩者側重點不同，前者重在傳意，其複製特徵是傳抄（抄本）或刻板印刷（刻本）；後者重在傳形，其複製特徵是描摹（臨摹本）或刻帖以及金石墨拓（拓本）。王羲之法帖文獻不但被傳意的複製方式保存了下來，同時其書跡也有賴於傳形的複製方式保存和流傳了下來。這一雙重的複製傳播，使得法帖得以大量留存。當然，第4點還包括其他類型書跡，並非限於尺牘一種。

歷代王朝皇室（內府）或國家機構（秘書省）所搜集珍藏之名跡，由於長期集中於某一處保管，很容易遭兵火之災而毀燼於一旦。王羲之法帖有幸得以保存傳世，一個重要的原因就是多半散存於民間。另據一種傳統的說法，宮廷內府一般不收問疾弔喪之帖。

宋歐陽修（1007－1072）《集古錄跋尾》卷四論云：
　所謂法帖者，其事率皆弔哀候病，敘睽離，通訊問，施於家人朋友之間，
　不過數行而已。

沈括（1031－1095）《夢溪筆談》卷十七亦云：
　晉宋人墨蹟多是弔喪問疾書簡。唐貞觀中購求前世墨蹟甚嚴，非弔喪問疾
　書跡，皆入內府，士大夫家所存，皆當時朝廷所不取者，所以流傳至今。

歷代的朝廷內府搜集書法，確實存在過回避不吉之事，【4】然據唐褚遂良《王羲之書目》所著錄的內府所收王羲之法帖，其中亦頗見弔喪問疾書簡，故知宋人所言未必盡然。沈所云士大夫家藏者皆爲朝廷所不要之物，其說雖不知確否，然民間多存王羲之書跡【5】，應近於事實。

據上舉第1和第3點，王羲之尺牘多數得以倖存傳世，與其書法藝術爲世人所重密切相關。在現存古代文獻中，王羲之的平日往來私書家信能夠流傳至今，應該說是一種歷史的偶然，若非恃其書法之力，恐怕早已散逸殆盡。故從文獻角度來看，當後人面對這些歷史上偶存片鱗只爪的私信家書時，其實還是相當陌生的。大凡臨習過王羲之等魏晉南北朝人法帖者，大概都會有這樣的體會：這些尺牘書法雖然十分精彩，但文詞卻不易判讀。所以，從某種意義上說，這些尺牘是古代文獻中的一批罕見的奇怪文書。至於這類文書屬於何種性質的文獻？其形式內容如何？以下著重探討這一問題。

在人們習見的傳世法帖中（包括各種臨摹本以及刻本），以王羲之爲代表的魏晉六朝士族的尺牘，無論其內容（如文體、用語）還是形式（如書式）似乎都比較特殊，傳世文獻中也收有不少漢、晉人的尺牘文章，但類似王羲之法帖這類尺牘卻極爲罕見。若將這兩類尺牘相互比較，就不難發現：二者在文體、書式、用語、記述方式等諸方面均有所不同。傳世文獻所收歷代名人尺牘文的特徵主要有以下幾點：

（1）、尺牘的文體規整。
（2）、遣詞造句平和流暢、文從字順。
（3）、記述富於條理性。
（4）、貴議論重主張，少涉私事。

所以，這類文獻雖名曰尺牘書翰，但即使作爲一篇文章來閱讀欣賞，較諸正統文學作品也毫不遜色。然而以王羲之法帖爲主體的日常私書家信則與之大異其趣，其特徵主要表現在：

（1）、文體書式簡素。
（2）、記述隨意約略。
（3）、行文跳躍性強，用語隱晦。
（4）、多涉私事，非當事者不易解讀。

當然，在當時書寫這類尺牘者不僅只有王羲之，其他人的尺牘之所以多不

見傳，是因爲內容不符文獻採錄要求，書跡價值不足以傳世之故。另外還有一種看法認爲：這類法帖尺牘的文字已殘損而非完篇，故難於讀解。（參見第一章注【30】）若文章已非完篇，這當然應是未被採錄的理由之一，然也未必盡如此。今傳世法帖尺牘雖然有一部分文字殘闕不全，但絕大部分還是文從字順的。之所以會產生以上看法，主要原因還應在於法帖的文、字比較晦澀、不易判讀。讀之既不易通，人們自然會懷疑其殘闕不全或爲贋品。

也許有人要問：以王羲之爲代表的那些魏晉尺牘法帖，和傳統意義的所謂尺牘之關係如何？在文章史上又屬何種體裁？其語詞何以晦澀難懂？關於這些問題，古人雖已有過一些的探討，但還不夠系統深入，尤其於尺牘文本身的考察則非常少見。到了近現代，才逐漸有人開始注意到這一問題。

近人余嘉錫曾論云：

晉人書帖語，率多不可解，甚者至不可句讀，固緣當時文體不同，亦由臨摹失眞，加以草書難辨，釋者不能無誤故也。【6】

周一良亦論六朝人法帖云：

六朝人法帖之書札中，每多當時習語不可解處，而文字難於辨識，益增困難，王羲之書札亦不例外。【7】

余、周二氏將王羲之尺牘難解的原因歸於時代習語和書跡辨認。錢鍾書對王羲之尺牘文的特殊性及用語的神秘性提出了獨自的看法：

王羲之雜帖。按六朝法帖，有煞費解處，此等太半爲今日所謂便條、字條。當時受者必到眼即了，後世讀之，卻常苦思而尚未通……家庭瑣事，戚友碎語，隨手信筆，約略潦草，而受者了然。顧竊疑受者而外，舍至親密契，即當時人亦未遽都能理會。此無他，匹似一家眷屬，或共事僚友，群居閒話，無須滿字足句，即已心領意宣；初非隱語、術語，而外人猝聞，每不識所謂。蓋親友交談，亦如同道同業之上下議論，自成「語言天地」……彼此同處語言天地間，多可勿言而喻，舉一反三。【8】

錢氏對六朝雜帖所下的定義是「便條」、「字條」，這很值得注意，因爲這意味此類文字在傳統意義的文章中並不具備正統性，故文獻多不收錄，世人知之者亦鮮，遑論研究。

　　以下對於歷史上尺牘文章之名義、性質以及類別諸問題，擬做一個大致梳理，並在此基礎上，以王羲之尺牘爲中心，從文章的類別、書式、用語諸方面加以探討。

一　關於尺牘的名義

（一）文獻所見尺牘記載實例

　　研究王羲之尺牘，首先必須對尺牘的概念及其在古代文獻中的具體含意加以確認與歸納，以瞭解其名義、類別、功用及形式。

　　尺牘【9】，又名尺檮、尺翰、尺簡、尺素等，一般是指書簡，但同時又兼有書寫書簡的書法之意。實際上，尺牘這一概念比起其名詞上的定義要複雜得多，因爲它在古代文獻中，往往具有多重含意。爲了避免羅列概念而流於抽象解說，下面先通過例舉古代文獻記載的實例，藉以瞭解古人對這一詞匯的實際使用情況、檢定其含義，以見其流變。現按文獻性質，將其分爲甲、乙兩類，甲類爲史籍文獻，乙類爲書法文獻。（所輯範圍，主要限定在漢魏兩晉南北朝，但考慮到尺牘與書法的關係，故兼錄一部分唐代以來的記載，主要爲書法方面）

甲類文獻記載例
（1）《漢書》卷九十二〈遊俠傳〉： （陳遵）長八尺餘，長頭大鼻，容貌甚偉。略涉傳記，贍於文辭。性善 書，與人尺牘，主皆藏去以爲榮。請求不敢逆，所到，衣冠懷之，唯恐在後。時列侯有與遵同姓字者，每至人門，曰陳孟公，座中莫不震動，既至而非，因號其人曰陳驚座云。
（2）《後漢書》卷十四〈宗室四王三侯列傳〉有關北海敬王劉睦： （劉）睦能屬文，作《春秋旨義終始論》及賦頌數十篇。又善史書，當世以爲楷則。及寢病，帝驛馬令作草書尺牘十首。

（唐張懷瓘《書斷‧上》亦引其事而文字略有小異：「後漢北海敬王劉穆（睦）善草書，光武器之，明帝爲太子，尤見親幸，甚愛其書法。及穆臨病，明帝令爲草書尺牘十餘首，此其開創草書之先也」。）

（3）《後漢書》卷六十下〈蔡邕傳〉：

初，帝好學，自造皇羲篇五十章，因引諸生能爲文賦者。本頗以經學相招，後諸爲尺牘及工書鳥篆者，皆加引召，遂至數十人（註：其他版本有作「數千人」者）。

（4）《三國志‧魏書》卷十一：

（胡）昭善史書，與鍾繇、邯鄲淳、衛顗、韋誕並有名，尺牘之蹟，動見模楷焉。

（5）晉潘岳〈楊荊州誄〉（《文選》卷五十六、羊欣《采古來能書人名》以《全晉文》卷九十二收）：

草隸兼善，尺牘必珍，足不輟行，手不釋文，翰動若飛，紙落如雲。

（6）《晉書》卷五十五〈夏侯湛傳〉：

若乃群公百辟，卿士常伯，被仇佩紫，耀金帶白，坐而論道者，又充路盈寢，黃幄玉階之內，飽其尺牘矣。

（7）《晉書》三十八卷〈齊獻王傳〉：

齊獻王攸，字大猷，少而岐嶷。及長，清和平允，親賢好施，愛經籍，能屬文，善尺牘，爲世所楷。（《世說新語‧品藻篇》九注引《晉陽秋》同）

（8）《晉書》卷八十二〈習鑿齒傳〉：

溫出征伐，鑿齒或從或守，所在任職，每處機要，蒞事有績，善尺牘論議，溫甚器遇之。

（9）《晉書》卷百二十九〈沮渠蒙遜傳附段業傳〉：

業，京兆人也。博涉史傳，有尺牘之才，爲杜進記室，從征塞表。

（10）南朝宋虞龢〈論書表〉（《法書要錄》卷二）：

盧循素善尺牘，尤珍名法，西南豪士，咸慕其風，人無長幼，翕然尚之，家贏金幣，競遠尋求。

（11）《宋書》卷七十一〈徐湛之傳〉：

湛之善於尺牘，音辭流暢。

（12）《宋書》卷七十四〈臧質傳〉：

質年始出三十，屢居名郡，涉獵史籍，尺牘便敏，既有氣幹，好言兵權。

（13）《宋書》卷四十二〈劉穆之傳〉（《南史》卷十五同傳）：

穆之與仇齡石併便尺牘，常於高祖坐與齡石答書。自旦至日中，穆之得百函，齡石得八十函，而穆之應對無廢也。

（14）《高僧傳》卷十二（南朝宋）〈釋道照小傳〉：

釋道照，姓麴，平西人。少善尺牘，兼博經史。

（15）《南齊書》卷四十一〈周顒傳〉：

太祖輔政，引接顒。顒善尺牘，沈攸之送絕交書，太祖口授令顒裁答。

（16）南齊王僧虔〈論書〉（《法書要錄》卷一）：

顏騰之、賀道力，並便尺牘。

（17）梁庾元威〈論書〉（《法書要錄》卷二）：

王延之有言：勿欺數行尺牘，即表三種人身。豈非一者學書得法，二者作字得體，三者輕重得宜？

（18）梁元帝〈上東宮古跡啓〉（《書苑菁華》卷十五）：

齊攸尺牘，顧已缺然，北海楷隸，終成難擬。

（19）《梁書》本紀三〈梁武帝〉下：

又撰《金策》三十卷。草隸尺牘，騎射弓馬，莫不奇妙。

（20）《梁書》卷十三〈范雲傳〉：

范雲，字彥龍，南鄉舞陰人，晉平北將軍汪六世孫也。年八歲，遇宋豫州刺史殷琰於塗，琰異之，要就席，雲風姿應對，傍若無人。琰令賦詩，操筆便就，坐者嘆焉。嘗就親人袁照學，晝夜不怠。照撫其背曰：「卿精神秀朗而勤於學，卿相才也。」少機警有識，且善屬文，便尺牘，下筆輒成，未嘗定稿，時人每疑其宿構。

（21）《梁書》卷二十一〈柳惲傳〉：

柳惲，字文暢，河東解人也。少有志行，好學，善尺牘。

（22）《梁書》卷二十五〈徐勉傳〉：

勉居選官，彝倫有序，既閒尺牘，兼善辭令，雖文案填積，坐客充滿，應對如流，手不停筆。又該綜百氏，皆為避諱。

（23）《梁書》卷四十七〈褚修傳〉：

褚修，吳郡錢唐人也。父仲都，善《周易》，為當時最。天監中，歷官《五經》博

士。修少傳父業，兼通《孝經》、《論語》，善尺牘，頗解文章。

（24）《魏書》卷七十二〈曹世表傳〉：
魏大司馬休九世孫。祖謨，父慶，併有學名。世表少喪父，舉止有禮度。性雅正，工尺牘，涉獵群書。

（25）《魏書》卷七十一〈夏侯道遷傳〉：
道遷雖學不淵洽，而歷覽書史，閒習尺牘，札翰往還，甚有意理。
（按《北史》卷四十五〈夏侯道遷傳〉文字略異：「道遷雖學不深洽，而歷覽書史，閒習尺牘。好言宴，務口實，京師珍羞，罔不畢有。」）

（26）《北史》卷三十八〈裴寬傳附漢傳〉：
漢善尺牘，尤便簿領，理識明贍，斷割如流。

（27）《北史》卷四十三〈郭祚傳〉：
少孤貧，姿貌不偉，鄉人莫之識。有女巫相祚後當富貴。祚涉歷經史，習崔浩之書，尺牘文章見稱於世。

（28）《北史》卷四十七〈陽尼傳附靜傳〉：
性淳孝，操履清方，美詞令，善尺牘。

（29）《北史》卷八十三〈顏之推傳〉：
推聰穎機悟，博識有才辯，工尺牘，應對閑明，大爲祖珽所重，令掌知館事，判署文書。遷通直散騎常侍，俄領中書舍人。帝時有取索，恒令中使傳旨，之推稟承宣告，館中皆受進止。所進文書，皆是其封署，於進賢門奏之，待報方出。兼善於文字，監校繕寫，處事勤敏，號爲稱職。

（30）《南史》卷四十二〈蕭子雲傳〉：
出爲東陽太守，百濟國使人至建鄴求書，逢子雲爲郡，維舟將發。使人於渚次候之，望船三十許步，行拜行前。子雲遣問之，答曰：「侍中尺牘之美，遠流海外，今日所求，唯在名跡。」子雲乃爲船三日，書三十紙與之，獲金貨數百萬。性吝，自外答饟不書好紙，好事者重加賂遺，以要其答。

（31）《南史》卷六十八〈蔡景歷傳〉（《陳書》卷十六同傳）：
景歷少俊爽，有孝行。家貧好學，善尺牘，工草隸。

（32）《南史》卷七十一〈顧越傳〉：
越遍該經藝，深明毛詩，傍通異義。特善莊、老，尤長論難，兼工綴文，閒尺牘。長七尺三寸，美鬚眉。武帝嘗於重雲殿自講老子，僕射徐勉舉越論義，越抗

首而請，音響若鍾，容止可觀，帝深讚美之。

（33）《南史》卷七十一〈房法壽附彥謙傳〉（《北史》卷三十九同傳）：
又善草隸，人有得其尺牘者，皆寶玩之。

（34）北齊顏之推《顏氏家訓》卷六〈書證〉第十七：
若文章著述，猶擇微相影響者行之，官曹文書，世間尺牘，幸不違俗也。

（35）北齊顏之推《顏氏家訓》卷七〈雜藝〉第十九：
江南諺云：尺牘書疏，千里面目也。

（36）《北齊書》卷三十九記載〈崔季舒〉：
少孤，性明敏，涉獵經史，長於尺牘，有當世才具。

<center>乙類文獻記載例</center>

（37）唐顏元孫〈干祿字書序〉（《書苑菁華》卷十六）：
所謂通者，相承久遠，可以施表、奏、牋、啓、尺牘、判狀，固免詆訶。

（38）唐張懷瓘《書斷‧上》（《法書要錄》卷七）：
史游製草，始務急就，婉若迴鸞，攫如舞袖，遲迴縑簡，勢欲飛透，敷華垂實，尺牘尤奇，並功昔日，學者為宜。

（39）唐張懷瓘《書議》（《法書要錄》卷四）：
四海尺牘，千里相聞，蹟乃含情，言唯敘事。披封不覺欣然獨笑，雖則不面，其若面焉。

（40）唐孫過庭《書譜》（《書苑菁華》卷八）：
謝安素善尺牘，而輕子敬書。子敬嘗作佳書與之，謂必存錄。安輒題後答之，甚以為恨。

（41）唐孫過庭《書譜》（《書苑菁華》卷八）：
曾不傍窺尺牘，俯習寸陰。

（42）唐竇臮〈述書賦‧上〉（《法書要錄》卷五）：
叔整鬱然，署押而已，伯仁軟慢，尺牘近鄙。

（43）唐竇臮〈述書賦‧下〉（《法書要錄》卷六）：
（沈）熾文時有，何妥近睹，雖正姓名，美其傲古，恨連書於至寶，無尺牘之行伍。

（44）唐張彥遠《法書要錄》序：
曾祖父魏國公少稟師訓，妙合鍾‧張，尺牘尤為合作。

（45）宋朱長文《續書斷序》（《墨池編》卷九）： 若夫尺牘敘情，碑版述事，惟其筆妙，則可以珍藏，可以垂後，與文俱傳。或其 繆惡，則旋棄擲，漫不顧省，與文俱廢。
（46）宋陳思《書小史》（《四庫叢書》本）卷八（北朝）「郭祚」條： 祚涉獵經史，習崔浩尺牘，文章見稱於世，尤善行書。
（47）宋陳思《書小史》（《四庫叢書》本）卷八（北朝）「夏侯道遷」條： 邊覽書史，嫻習尺牘。
（48）宋陳思《書小史》（《四庫叢書》本）卷八（北朝）「曹世表」條： 性雅正，工尺牘，涉獵群書。
（49）宋陳思《書小史》（《四庫叢書》本）卷八（北朝）「李苗」條： 善屬文，工尺牘。
（50）宋陳思《書小史》（《四庫叢書》本）卷九（唐）「殷開山」條： 開山涉書，工爲尺牘·（原注：竇蘋云：「尺牘，書題也，見前漢陳遵傳」）
（51）明陶宗儀《書史會要》卷三（南朝宋）「劉穆之」條： 性敏捷，便尺牘·書法嫻雅絕塵。
（52）明陶宗儀《書史會要》卷四（南朝梁）「柳惲」條： 好學善尺牘。

很明顯，甲、乙兩類文獻記載的目的與取向範圍是不盡相同的，而尺牘之意亦因之而有所變化：甲類「尺牘」之含意甚廣，情況也比較複雜，因而需要檢討其具體含意。乙類「尺牘」之含意則僅限於書法，即其中所有關於「尺牘」的記載均被作爲尺牘書跡而加以收錄（除了（37）例外）。對於此類也需要檢討其具體含意。因爲某些記載很可能不一定指書法，然而卻被後人誤作書法加以收錄的可能性很大。以下對兩類記載實例試作具體分析：

（二）文獻記載例的含義分析
甲類：

總的來看，史籍記載（1）、（2）、（3）、（4）、（5）、（10）、（17）、（18）、（19）、（27）、（30）、（31）、（33）諸例，意指某人善於「書」尺

牘，即稱讚書法技藝的水準。如（5）例晉潘岳〈楊荊州誄〉：「草隸兼善，尺牘必珍，足不輟行，手不釋文，翰動若飛，紙落如雲，」一望即知乃就書法而言；而（6）、（7）、（8）、（11）、（12）、（13）、（14）、（15）、（16）、（20）、（21）、（22）、（23）、（24）、（25）、（26）、（28）、（29）、（32）、（34）、（35）諸例，則大抵指某人善於「撰作」尺牘這類文章，稱讚其撰寫水平。如（15）例《南齊書·周顒傳》：「太祖輔政，引接顒。顒善尺牘，沈攸之送絕交書，太祖口授令顒裁答」，此明顯記述其善於撰尺牘文，與書法技藝無關。

由於尺牘一詞兼多重含意，有時可能會造成概念上的含混不清。如（2）《後漢書·宗室四王三侯列傳》有關北海敬王劉睦：「（劉）睦能屬文，作《春秋旨義終始論》及賦頌數十篇。又善史書，當世以為楷則。及寢病，帝驛馬令作草書尺牘十首。」此處尺牘含意所指，當兼「撰作」和「書寫」兩義。【10】此事在唐張懷瓘《書斷》中被引用時，則明顯偏重於書法性質。其文被修飾為：「後漢北海敬王劉穆（睦）善草書，光武器之，明帝為太子，尤見親幸，甚愛其書法。及穆臨病，明帝令為草書尺牘十餘首，此其開創草書之先也。」再看以下兩例：

（7）《晉書·齊獻王傳》：「齊獻王攸，字大猷，少而岐嶷。及長，清和平
　　允，親賢好施，愛經籍，能屬文，善尺牘，為世所楷。」
（11）《宋書·徐湛之傳》：「湛之善於尺牘，音辭流暢。」

此二例「尺牘」之記載，若無其他參考文獻，是不易判斷其意所指究竟為「撰作」還是「書寫」。

此外還有因使用場合的不同其意隨之變化之例。（13）例《宋書·劉穆之傳》：「穆之與仇齡石併便尺牘，常於高祖坐與齡石答書。自旦至日中，穆之得百函，齡石得八十函，而穆之應對無廢也。」此意非指書法，而實際上劉穆之是善書的。【11】（51）例明陶宗儀《書史會要》謂劉穆之：「性敏捷，便尺牘，法嫻雅絕塵」云，明顯與（13）例相關，或據之收入，或別有所本。

乙類：

（35）以下是從唐代以來的一些書法文獻中選錄的記載例。文獻的編著者是把這些記載當作為書法史料加以採錄無疑。即使如此，亦有非用於書法之意者，如（45）之「尺牘敘情，碑版述事」即其例。

乙類的最大問題還在於，編撰者對其所採錄的記載未作嚴格甄別。比如：甲類（21）例《梁書·柳惲傳》：「柳惲，字文暢，河東解人也。少有志行，好學，善尺牘」這段記載究竟是否指書法？似有待考之必要，如無旁證，則很難確知其意。然而看（52）例可知，明陶宗儀則認定了柳惲「善尺牘」乃善尺牘書法之意，並採之錄入《書史會要》，不知何據。若其所據為《梁書》記載，那就有重新檢討的必要了。又如：甲類（25）例《魏書·夏侯道遷傳》云：「道遷雖學不淵洽，而歷覽書史，閑習尺牘，札翰往還，甚有意理。」又《北史·夏侯道遷傳》亦載云：「道遷雖學不深洽，而歷覽書史，閑習尺牘。好言宴，務口實，京師珍羞，罔不畢有。」從這兩例記載看，夏侯道遷所善的只是文翰意義上的尺牘，而非指書法，不知宋陳思何據，將夏侯道遷「邊覽書史，嫻習尺牘」之事跡錄入《書小史》，認定「書史」和「尺牘」必與書法相關。

以上不難看出，古人行文中「尺牘」一詞的使用，因人、因時、因事、因場合的不同，其含義常會發生微妙改變。在這一點上，文獻中的「善尺牘」一語與「善史書」【12】十分近似，均含書寫（書寫尺牘的書法）和撰作（撰寫尺牘的文章）二重含意。有關尺牘書法，前文已就兩者之間的關係略做概述，茲不贅述。至於後者，即撰作尺牘的文章，則是以下將要重點討論的問題。

除了書法之意以外，尺牘一語在一般情況下多體現為其本來之含意：書簡文章。現擇甲類記載若干例，以考察尺牘作為書簡文章的具體含意。

1、用如「文章」之意例：

（7）《晉書》三十八卷〈齊獻王傳〉：「愛經籍，能屬文，善尺牘，為世所楷。」「愛經籍、能屬文」與「善尺牘」並舉，指「為世所楷」者當為其文章也。

（8）《晉書》卷八十二〈習鑿齒傳〉：「所在任職，每處機要，蒞事有績，善尺牘論議。」「尺牘議論」則應指議論文章。

（11）《宋書》卷七十一〈徐湛之傳〉：「湛之善於尺牘，音辭流暢。」

按，謂「音辭流暢」者，非文章不可以當之。

（12）《宋書》卷七十四〈臧質傳〉：「涉獵史籍，尺牘便敏。」以「涉獵史籍」為因，「尺牘便敏」為果。此亦謂作文章。

（20）《梁書》卷十三〈范雲傳〉：「少機警有識，且善屬文，便尺牘，下筆輒成，未嘗定稿，時人每疑其宿構。」此文章之意昭然，不贅論。

（23）《梁書》卷四十七〈褚脩傳〉：「兼通《孝經》、《論語》，善尺牘，頗解文章。」

（24）《魏書》卷七十二〈曹世表〉：「性雅正，工尺牘，涉獵群書。」以「涉獵群書」並舉，此亦謂作文章。

（28）《北史》卷四十七〈陽尼傳附靜傳〉：「美詞令，善尺牘。」謂「美詞令」者，非文章不可以當之。

（32）《南史》卷七十一〈顧越傳〉：「特善莊、老，尤長論難，兼工綴文，閒尺牘。」此指文章之意明顯。

2、用如「文書」之意例：

（22）《梁書》卷二十五〈徐勉傳〉：「既閑尺牘，兼善辭令，雖文案堆積，坐客充滿，應對如流，手不停筆。又該綜百氏，皆為避諱。」此謂文書之意甚明。

（26）《北史》卷三十八〈裴寬傳附漢傳〉：「漢善尺牘，尤便簿領。」「尺牘」與「簿領」對舉，似應指文書。

（29）《北史》卷八十三〈顏之推傳〉：「工尺牘，應對閑明，大為祖珽所重，令掌知館事，判署文書。……所進文書，皆是其封署……監校繕寫，處事勤敏，號為稱職。」此亦謂文書之意甚明。

3、用如「信札」之意例：

（13）《宋書》卷四十二〈劉穆之傳〉：「穆之與仇齡石併便尺牘，常於高祖坐與齡石答書。自旦至日中，穆之得百函，齡石得八十函，而穆之應對無廢也。」由「答書」而知此當指書簡。

（15）《南齊書》卷四十一〈周顒傳〉：「顒善尺牘，沈攸之送絕交書，

太祖口授令顥裁答。」此云答「絕交書」，知為書簡答書耳。

（25）《魏書》卷七十一〈夏侯道遷傳〉：「歷覽書史，閑習尺牘，札翰
往還，甚有意理。」此亦言書簡。

　　按，尺牘本義即為書信，所以用於此義，古已有之，並不僅限於南北朝。
如《史記》卷一百五〈扁鵲倉公列傳〉：「緹縈通尺牘」當指書簡；《漢書》
卷三十四〈韓信傳〉：「發一乘之使，奉咫尺之書，以使燕，燕必不敢不聽。」
顏注：「八寸曰咫。咫尺者，言其簡牘或長咫，或長尺，喻輕率也。今俗言尺
書，或言尺牘，蓋其遺語耳。」

　　綜上所述，可知文獻中非關書法的「善尺牘」一語具有兩層含意：一是抽
象的泛指某人擅長文翰，意謂其人學問修養很好；一是實指某人擅長公私文書
信簡（有時還表示某人具有較強的處理公牘文書的能力之意）前者見（7）、
（8）、（11）、（12）、（20）、（23）、（24）、（28）、（32）諸例；後者之
例，見（22）、（26）、（29）與（13）、（15）、（25）諸例。由這些記載例可
知尺牘既有文章之意，又有文書、書簡之意。

　　然而尺牘究竟屬於何類文體種類？在中國文章史上對這種文體又是如何加
以界定的？以下就尺牘的文章體裁問題進一步討論。

二　尺牘的文章及其形式

（一）尺牘的文章體裁及其公私分類

　　尺牘在魏晉南北朝，其概念與傳統意義的「文」是有所區別的。梁劉勰
（約466－約539）《文心雕龍‧總述篇》謂：「今之常言，有文有筆。以為無韻
者筆也；有韻者文也。」關於文筆說，清代阮元（1764－1849）、阮福父子均
有闡述發明，近人劉師培亦承其說，而許同莘在其著書《公牘學史》中，於
「筆」考之頗詳。其結論是：「表奏書檄之屬皆謂之筆，不謂之文。蓋敘事達
旨，施於實用，與文人之冥心孤往，駢秘抽研各不相涉。故有能為表奏書檄而
不能賦詩為文者，亦有詩文造詣極深而不能勝記室參軍之任者。」【13】蓋
「筆」與「文」之別，要在其屬於實用之文而非文學之文也。

　　在中國文章史上，尺牘並不是一種單一的文章體裁，其所包含文種比較

多。若據梁蕭統（501－531）《文選》分類，其中「表」、「啓」、「牋」、「書」等文體，都應屬廣義上的尺牘範圍；又據《文心雕龍》分類，其中「無韻之筆」（從史傳到書記十篇）中的詔策、檄移、章表、奏啓、議對、書記等，亦應屬廣義的尺牘範圍。宋歐陽修於〈與陳員外書〉（《歐陽永叔集》八《居士外傳》卷十六）中，就尺牘與尺牘諸文體之間的關係論述如下：

> 古之書具，惟有鉛刀、竹木。而削札爲刺、止於達名姓；寓書於簡、止於舒心意、爲問好。唯官府吏曹、凡公之事，上而下者則曰符、曰檄；問訊列對、下而上者，則曰狀；位等相以往來，曰移，曰牒。非公之事，長吏或自以意曉其下以誡以敕者，則曰教；下吏以私自達於其屬長，而有所問候請謝者，則曰箋、記、書、啓。

歐陽修認爲尺牘原爲書信，後來隨著官府吏曹的文書應用之需要，逐漸演變爲多種文體。趙樹功認爲，尺牘是一個「大家族」，「以寫作材料的不同，它派生出簡、札、牒等；以通信對象的不同，又分化出箋、啓、狀、書、教、移、表等等。」（同氏功著《中國尺牘文學》第一章〈尺牘概論〉）寫作材料實屬尺牘形制問題，暫不討論（詳參【9】）。至謂尺牘諸文體，乃尺牘所「派生」之說確爲的論。能夠「派生」就說明尺牘本身是一個文章體系，而不單純是一種文體或文章。至於尺牘與一般文章，即所謂「文」之區別，據趙樹功的解釋是：「古代的尺牘，還不單是『書』的異名，而是全部實用、即用於區別『文』的符、檄、書、啓等的代稱」，並認爲文獻所謂的「善尺牘」等說法「皆是指這些實用文體而言。」（同上）這一界定可以說基本準確，【14】尺牘區別於文章的最大特徵即在於其實用性。

尺牘諸文體名稱，雖然有一部分隨時代歷史的發展變化而有所變動，但總的來說是相對穩定的。如冠以表、狀、書、箋、啓等名義的文體，兩千年來依然如故，未發生名詞上的變化。爲了便於比較，我們再通過清代文章分類的情況，以見尺牘類文體所在範圍之發展變化軌跡。清曾國藩（1811－1872）編《經史百家雜鈔》，將文章分爲三門十一類：

第一，著述門：論著類（著作之無韻者）、詞賦類（著作之有韻者）、序跋類（他人之著作序述其意者）。

第二，告語門：詔令類（上告下者）、奏議類（下告上者）、書牘類（同輩相告者）、哀祭類（人告於鬼神者）。

第三，記載門：傳志類（所以記人者）、敘記類（所以記事者）、典志類（所以記政典者）、雜記類（所以記雜事者）。【15】

其中「告語門」統攝所有尺牘文類。其下之「書牘類」細目爲：「書、啓、移、牘、簡、刀筆、帖」；「奏議類」細目是：「書、疏、議、奏、表、札子、封事、彈章、牋、對策」。與早期的文章分類相比有兩處變化需注意：

（1）、尺牘文體名稱一直沿用下來，並未發生改變。

（2）、某些尺牘文體名稱雖然未變，但卻被賦予了新的含意，因而較以前變得更加複雜化了。

比如在「書牘類」與「奏議類」中均有「書」名，看似混亂，而實際上此「書」已非彼「書」。因爲這裡的「書」之概念被擴大化和具體化了：屬「奏議類」者爲公牘；屬「書牘類」爲私信。由此可見，隨著時代和社會發展的須要，文書的功用也日益發達而趨於明細化，原先比較單一的尺牘類文種，也變得更加複雜與多樣化了，【16】而其變化的最大特點就體現在文書的公私區別之上。

趙樹功認爲，以通信對象的不同而產生了不同的尺牘類別（《中國尺牘文章史》，前出）。然而在性質與功用上，他沒再作更進一步的公私分類。前引歐陽修〈與陳員外書〉中，論述了尺牘隨著官府吏曹的文書應用，而漸演變爲多種文體的事實，指出了尺牘實際上是隨公事需要而發展起來的一種公文。許同莘論云：「古人但云牘簡不云公牘者，後世私人筆札亦云謂之牘，故加公字別之。古人治事，有公而無私，凡書於牘書者，其事皆公事，其言皆公言，言牘則公字之義已具，不待言也。」（許同莘《公牘學史》卷一〈上古三代〉一節）吳麗娛則直接指出「尺牘既是書疏的代名，則一切公私書疏都應該包括在內」、「尺牘一詞往往用以指代公文。」（吳麗娛著《唐禮摭遺——中古書儀研究》第三章第一節中〈尺牘的來源及其意義〉。後文略稱《摭遺》）吳說提示了兩個值得注意的問題：一是在尺牘分類上應有公、私之別；二是從文書學角度看，尺牘多指公文，而私人書簡並未受到太多重視。筆者認爲，尺牘雖有公私

文書之別，而王羲之尺牘多半為日常私書家信，故考察的著眼點應主要放在其「私」之性質上對尺牘應認識到其有公私類別之分，這樣才有利於作更為具體之研究。【17】關於區別與分類，可以借鑒宋司馬光（1019－1086）《書儀》（《學津討原》本）的「奏表」、「公文」、「私書」、「家書」分類法，前兩項屬公牘文書，後兩項屬私信書簡。

「私書」主要適用於社會交往，一般根據其人身分，在禮儀上可分為尊、平、卑三種場合，書式大致相同，而在稱謂用語以及格式的繁簡上，則略有變化。「家書」和「私書」的區別在於：具書人與受書人之間應有親緣關係，而在書寫規則上則大致相同。有鑒於此，以下主要以私信家書類書簡作為考察對象，至於公牘文書，除了在論證上確有必要之外，一般不再做更多涉及是因：

首先，王羲之的尺牘多為日常私書家信（僅有極少一部分公牘文書），其性質與晉代公牘文書有所不同。

其次，研究尺牘書信史，也應區分其有公、私性質之別。其實文書學研究的主要對象乃是公牘文書，其中既包括詔令奏議，也含有書牘文翰。由於公文皆由歷代政府的嚴密統一的條規律令加以規定，比如奏表等等，執行者只要循既定之例、按其規定格式套用即可。所以公牘在形式、內容乃至禮節、用語等方面都被高度統一化和規範化，並且有其傳承性，因而在研究上也比較容易把握。另外從文獻資料來看，公牘文書屬於典章制度，歷代不但有相應的記錄文獻傳世，而且也有大量的文書（或實物）文獻傳存，研究資料相對來說比較豐富，這些都是文書學能夠成為一門研究學科的先決客觀條件。而私信史研究就與公文有所不同，研究起來十分不易。這是因為：

（1）、由於文獻價值的欠缺，私信最不易保存和流傳。因此歷代的私信書簡傳世稀少，資料匱乏。

（2）、私信書簡的撰寫不必像公牘文那樣必須嚴格遵守規則章程，在形式上也比較隨意自由，更由於私信內容多為親朋之間的私事，所以其內容，自然不如人們所熟知的公文那麼容易被理解。當然，並不是說私人書信可以完全不講究寫作規範而各行其是，其實古人的私信雖然書寫比較自由，但仍然會受到一定的制約。比如古代流行的書儀，就是專門指導一般人如何寫信的格式範本

（主要以私人書簡爲主）。與公文的規程條例相比，私信除了受禮儀因素限制以外，在其他方面並沒有太多官方的強制性色彩。

（3）、大凡實用之物其變數都比較大。私信家書類的書簡與人們的日常生活息息相關，因而也最容易受到生活習慣、禮儀語言等因素變遷的影響而發生變化。古代各時期的書儀被反覆增減修訂，也都是爲了適應這種變化。人們也許會注意到這一現象：不同時代的古人文章皆似曾相識，而不同時代的古人書信則大多相異其趣，甚至大相逕庭。如果用書面語和口語做比喻的話，公文屬於前者，相對來說變化不大或者變化緩慢；私人書信則屬後者，可能會因時因地因人的變遷而發生很大的變化。此外，私家書信中往往還有一些只有通信者雙方才能讀懂的隱語，這也是後人讀解古人書信比較困難的又一原因。

基於上述理由，以下就將王羲之尺牘置於魏晉南北朝時期士族的私書家信範疇內作考察。關於公牘問題，可以參看民國時期許同莘所著《公牘學史》一書（前出）。但由於此書對文書與文章二者之間未作明顯界定，故內容顯得過於寬泛博雜，缺少具體翔實的探討。儘管如此，書中所引述的文獻資料十分豐富。在文書學史研究領域中，就目前來說，此書雖然已問世近七十年了，然可以說它仍不失爲一部比較完整詳備的公牘專史論著，具有相當的參考價值。

（二）漢魏兩晉南北朝時期的書簡文章—實用性與議論性的區別

通觀兩漢魏晉南北朝時期的各種傳世文獻所收私人尺牘，可以發現它們在內容與形式上不盡相同。然從《文選》卷四十一至三「書」類（「牋」中收錄有一部分）所收的二十四通私人書簡來看，彼此內容雖異，卻有其相通之處。如〈司馬子長報任少卿書〉、〈楊子幼報孫會宗書〉等皆申述作者的人生不遇，而〈魏文帝與吳質書〉、〈魏文帝與朝歌令吳質書〉、〈曹子建與楊德祖書〉等則又屬文學討論。在這些書簡中，雖然作者們各自圍繞不同主題進行議論或提出主張，但動機卻是相同的，即以非公開的私人之間對話的場合爲前提，從理論上說，這類尺牘的性質應不超越私信範圍。然而事實上，這些私人書信卻被公開並且以文獻形式流傳下來了。究其原因，是因爲其內容上具有較高的政治思想以及文學等方面的價值，非僅爲敘述私人瑣事的書信。劉勰因爲看好這

些書簡的文學價值，在《文心雕龍》中對前代著名書簡讚賞不已：

> 漢來筆札，辭氣紛紜。觀史遷之〈報任安〉，東方之〈謁公孫〉，楊惲之
> 〈酬會宗〉，子雲之〈答劉歆〉，志氣槃桓，各含殊采；併杼軸乎尺素，抑揚
> 乎寸心。逮《後漢書》記，則崔瑗尤善。魏之元瑜，號稱翩翩；文舉屬
> 章，半簡必錄；休璉好事，留意詞翰，抑其次也。嵇康〈絕交〉，實志高而
> 文偉矣；趙至敘離，乃少年之激切也。至如陳遵占辭，百封各意；禰衡代
> 書，親疏得宜：斯又尺牘之偏才也。（《書記》卷二十五）

與此相反，絕大多數書簡一般均敘述私事，缺乏上述文獻價值，故難以流傳。王羲之法帖即多屬此類，若非書法因素，恐難於流傳到後世。由於各式各樣的私信存在，為了便於研究，就必須加以分類。日本有一些學者在其相關研究中，曾對此做過分類，其中所具代表性的分類有三種：

1、中田勇次郎的分類。他認為漢魏六朝這類書簡可以分為「議論」與「存問」兩類：「一類是議論書簡，這種書信大抵篇幅較長；另一種為存問書簡，書寫這類書信之目的在於問候對方，猶如今天所使用的明信片一樣。稱作存問書或相聞書。」（同氏〈尺牘の藝術性〉）

筆者贊成前者「議論」的分法，至於「存問」或「相聞」之分，只是沿用古來的一種稱呼，但這種分法並不能涵蓋所有私信書簡。比如弔喪告答書簡，其性質實即為一種文體化的喪禮儀式，顯然既非「議論」也非「存問」，然而在性質與形式上，又確實屬於私信範圍。在魏晉六朝士族的生活中，服喪祭祀活動十分盛行，故反映這類禮儀的私信書簡也較為日常化，數量亦多，故弔喪告答一類書簡顯然不能等同於一般的存問性書簡。此外，在唐人寫本書儀中亦見「相聞儀」，其與「與伯書」、「與叔書」、「與姑書」、「修兄弟書」等書儀名皆為並列關係，可知「相聞」在書儀中歸類於寄友朋書信，與寄家族書還有區別，而以「相聞」的具體含意而言，其寄書對象的範圍應不包含親族在內。

2、福井佳夫的分類。他認為六朝書簡文大致可以劃分為：「實用性」和「文學性」兩大類。（〈六朝書簡文小考〉）他具體歸納概括定義如下：

「實用性書簡」：作者以不公開書信內容為前提，目的是為了傳達私事。內容表達簡潔真率，不引用典故，多用習語口語，只重文詞暢達而不重文學與修辭上的修飾。

「文學性書簡」：作者大概是有意識地公開自己書信的內容，所以傳達私事目的比較稀薄，實用性不強，而文詞美觀華麗，引經據典，行文極注重修辭學上的語詞裝飾，以突出美文的觀賞性。

實用性書簡包括西晉陸雲（262－303）的平日往來的私信書簡（《全晉文》卷一百二、三）、二王日常尺牘法帖類等。福井氏的實用性書簡的界定應無問題，然其文學性書簡之界定，則有難圓其說之處。他認為自六朝宋鮑照（414－466）〈登大雷岸與妹書〉的出現，是以書簡形式出現的文學作品的正式開端。【18】此說未敢苟同。因為在鮑照以前，也不乏以「賦文」手法撰寫的書簡。如陸雲的弔喪尺牘、《真誥》卷二所收東晉許謐尺牘等，都有四言句及四六駢儷的「賦文」體痕跡。

3、原田直枝曾以「文言」與「口語」來區別這兩類書簡。（同氏〈《真誥》所收書簡をめぐって〉一文。吉川忠夫主編《六朝道教の研究》所收）這是一種只重文章形式而不及內容的分法。即使如此，其「文言」之分亦難成立。因為古人書信大抵為文言文體，實用性書簡雖然其中亦有「口語」成份，但畢竟不全都是口語文，其非口文部分，即「文言」之文也。所以有關文言、口語之劃分，似乎不太準確。另外，持第二種分類意見的福井氏也是將口語作為實用性書簡的一個特徵來看的。

筆者以為，「實用性書簡」之分可依福井氏說，至於他的「文學」或「鑒賞」性之界定，似不如中田勇次郎的「議論性書簡」之界定更為準確。蓋「議論」大抵敘述作者的主張，而主張則可包含政治、思想、文學、宗教以及歷史等各個方面，較易區別於僅傳達一兩件私事的書簡。

在當時，一般士族文人作書簡時，都會根據不同場合及需要而選用此兩類不同的文體，即如福井氏所謂：六朝的文人們生活在口語與文言（應該是實用與議論）的二重言語世界中，（同上）此說可以贊同。例如《晉書》王羲之本傳所收著名「三書」：〈遺殷浩書〉、〈與會稽王箋〉、〈與謝萬書〉，即為王

義之所作的議論性書簡；而傳世法帖尺牘文則類歸實用性書簡。區分私人書簡的實用性與議論性，不僅因內容不同所致，亦由形式相異使然。比如議論書簡文偏長，實用書簡較短，就是最明顯的形式區別。

然而有一點必須指出，從書信形式及文書學的角度看，實用性書簡大多完好地保存了書信的原貌，因而也更具有文書學上的史料價值。而文獻所轉載的多數議論性書簡文，其中大部分都被編輯者作過刪節改動，比如刪除書信原有的寒暄套語等等。更爲嚴重的是，有時編者只是引述原文大意，如此則盡失原作面貌矣。現引王義之的三通議論性書簡爲例以觀之。

《晉書》王義之本傳引〈與會稽王箋〉文作：
古人恥其君不爲堯舜，北面之道，豈不願尊其所事，比靈斯往代，況遇千載一時之運？

《資治通鑑》卷九十九《晉紀》「二十一永和八年」條引〈與會稽王昱箋〉作：
爲人臣者誰不願尊其主比靈斯前世！況遇難得之運哉！

二者雖大意接近，但文詞語句早已相去甚遠、面目皆全非矣。又本傳載〈遺殷浩書〉云：
知安西敗喪，公私悵悒，不能須臾去懷，以區區江左，所營綜如此，天下寒心，固以久矣，而加之敗喪，此可熟念。往事豈復可追，顧思弘將來，令天下寄命有所，自隆中興之業。政以道勝寬和爲本，力爭武功，作非所當，因循所長，以固大業，想識其由來也。自寇亂以來，處內外之任者，未有深謀遠慮，括囊至計，而疲竭根本，各從所志，竟無一功可論，一事可記，忠言嘉謀棄而莫用，遂令天下將有土崩之勢，何能不痛心悲慨也。任其事者，豈得辭四海之責！

《資治通鑑》（卷九十九《晉紀》二十一）引作：
今以區區江左，天下寒心，固已久矣。力爭武功，非所當作。自頃處內外之任者，未有深謀遠慮，而疲竭根本，各從所志，竟無一功可論，遂令天下將有土崩之勢。任其事者，豈得辭四海之責哉！

《晉書》本傳與《資治通鑑》（卷一百《晉紀》二十二）所載〈誡謝萬書〉皆為引文，前半部分文字略同，至與後半則各異。

本傳

> 願君每與士之下者同，則盡善矣。食不二味，居不重席，此復何有，而古
> 人以為美談。

《資治通鑑》則約略節引作：

> 願君每與士卒之下者同甘苦，則盡善矣。

至於《晉書》、《資治通鑑》所引孰近原作？今已無從得知。當然，也不排除後者從前者簡約節引，適當添加潤色而成的可能，但從文獻流傳角度看，其性質並未改變：倘若《晉書》所引不存，後人則無法以據核實，或可能會以為《資治通鑑》所引即為原文。

以上對一般意義上的尺牘之名義、文章體裁以及分類等方面做了大致的考察，以下再具體探討私人書信尺牘。

三　書儀與王羲之尺牘研究的關係

研究王羲之尺牘，不僅需要瞭解尺牘在歷史上的名稱、含意、體裁、分類、性質等具體內容，更應該尋求一種比較可行的研究方法。當然，最根本的方法應從王羲之尺牘本身加以分析歸納，以找出其特徵與規律。除此之外，借助於各種旁參資料做比較，也是不可缺少的方法之一。因此，收集整理並利用這類旁參資料就很有必要。就目前所掌握的文獻史料來看，可以作旁參資料的主要是與王羲之大約同時的書簡資料，如西晉陸雲尺牘、《真誥》所收楊、許尺牘、西域樓蘭所出晉人書簡殘紙等（下文詳述），另外還有一項重要資料，即敦煌石室所出的唐人寫本書儀。以下先就書儀做重點論述。

（一）關於書儀問題

書簡一般由書式和用語二要素構成，私人書簡較之於公牘文書，儘管在形

式方面的要求並不那麼嚴格，但仍有一定的程式和要求，這就是書儀。書儀是研究古代書信的重要資料。何謂書儀？周一良〈書儀源流考〉作如下定義：「所謂書儀，就是寫信的程式和範本，供人模倣和套用。」《隋書‧經籍志》、《新舊唐書‧藝文志》著錄的隋唐書儀，除了宋司馬光《書儀》中尚存零星逸文外，已經亡佚不傳，故今人對書儀比較陌生。《隋書‧經籍志》將書儀歸入儀注類，敘其源流如下：

> 儀注之興，其所由來久矣。自君臣父子，六親九族，各有上下親疏之別。養生送死，弔恤賀慶，則有進止威儀之數。唐、虞已上，分之爲三，在周因而爲五。周官，宗伯所掌吉、凶、賓、軍、嘉，以佐王安邦國，親萬民，而太史執書以協事之類是也。是時典章皆具，可履而行。周衰，諸侯削除其籍。至秦，又焚而去之。漢興，叔孫通定朝儀，武帝時始祀汾陰后土，成帝時初定南北之郊，節文漸具。後漢又使曹褒定漢儀，是後相承，世有制作。然猶以舊章殘缺，各遵所見，彼此紛爭，盈篇滿牘。而後世多故，事在通變，或一時之制，非長久之道，載筆之士，刪其大綱，編於史志。而或傷於淺近，或失於未達，不能盡其旨要。遺文餘事。亦多散亡。今聚其見存，以爲儀注篇。

儀注在傳統的文獻目錄著錄中一般被列入史部類（如《新唐書‧藝文志》），然亦有列入經部者（如馬端臨《文獻通考》）。關於其性質，姜伯勤認爲：「注儀與禮學有密切關係，但卻又只能視作經學中禮學的因時制宜的一種變通。」【19】實際上注儀就是將禮學付諸實踐的方法。《隋書‧經籍志》所謂唐虞三代及周秦之儀，已不可考，姑且不論。今據文獻記載而可得知者：作爲士大夫的一種書面表達的規範，書儀肇始於漢魏、盛行於六朝、普及於唐五代而式微於兩宋，歷時之長，幾覆蓋整個中世紀，新陳更易之速，殆令各時代書儀皆面目各異。蓋書儀本爲實用之物，應人們生活變化的需要而頻繁更新。王重民謂：「書儀隨時代禮俗而變遷，故諸家纂述，不能行之久遠。」（《敦煌古籍敘錄》）周一良總結唐代書儀之撰，謂自唐初裴矩至開元杜友晉爲百年；從杜至元和鄭餘慶又近百年；自鄭至五代劉岳定，又約百年。他認爲：「大致每經百年『士大夫之風範』即因時代及社會變化而有所變化。」（〈敦煌寫本書

儀考（之二）〉。《敦煌吐魯番文獻研究論集》第四輯所收）指出了書儀所以變化之劇的原因所在。至於書信實物，亦因其作多為私事，事了遂棄，不作保存，這也是歷代書儀、書信原件多不存世的主因之一。由於書儀、書信的文獻與實物所傳不多，故有關專門研究亦不多見。

書儀的研究始於近代，敦煌學的興盛帶動此項研究的展開。上世紀初，在敦煌莫高窟石室所出文書寫本中，發現了百餘件唐五代時期的寫本書儀殘卷，而且多屬久已失傳的珍貴文獻。於是，書儀問題開始引起專家學者的注意，相關的研究論著也相繼問世。在日本，書儀的研究起步比較早，不少學者做了初步研究；在中國，早期從事此項研究者有王重民等學者。自七十年代北京大學成立中古史中心以來，以周一良教授為主的敦煌學研究小組，開始對敦煌所出寫本書儀進行正式整理研究。其中周一良、趙和平諸先生對寫本做了認真的校勘整理。迄今為止，已經整理出版或發表的相關學術論著相當多，比如趙和平輯校整理的《敦煌寫本書儀研究》（下略稱《寫本》）、《敦煌表狀箋啟書儀輯校》（下文略稱《輯校》）、周一良、趙和平著《唐五代書儀研究》（下略稱《研究》）等，皆為敦煌寫本書儀先行研究方面取得的最重要成果，為今後深入研究打下良好的基礎。【20】現就書儀的有關分類情況作簡單說明。

山田英雄指出：「書儀多屬私文書而非公牘，因為公牘的式樣具有很大的強制性，而私人文書的個人色彩較強，並無嚴密劃一的強制性，這也是書儀多為個人撰作的主要原因之一。當然，不能說在個人的撰作中就一定缺乏規範意識，因為如果製作了在社會上完全無法通用的書儀，那麼也就等於失去了書儀存在的意義。」（前出〈書儀について〉）山田氏此論有一定的道理，然而在敦煌所出的大量寫本書儀中，也還有相當一部分公牘或兼有公牘性質的文書存在。所以，為了整理研究的需要，有必要進一步區分。按周一良、趙和平對唐五代敦煌寫本書儀的分類，傳統的書儀可以分成為三種類型：A朋友書儀、B吉凶書儀、C表狀箋啟類書儀。【21】

周一良就此三類書儀所下的定義是：「第一種是以十二月為綱來安排的、可以算是最早形態的書儀，其淵源可追溯至西晉索靖的或更早的《月儀》。……第二種類型，是所謂吉凶書儀。現在我們所知南北朝書儀尚無此名稱，但謝朓的《弔答書》和王儉的《吉凶書儀》也許就是這一類型的先驅。……第三種類型的書儀，是既非按月編排，又不分吉凶兩大類，而是涉及各方面公私事務

的書儀。有的附答書，有的不附。……趙和平同志建議，參照鄭餘慶書儀篇目的第五項，可以定名爲表狀箋啓類書儀。」（同上）吳麗娛對此三類型書儀的產生由來作了如下總結：「尺牘文翰的修養與世家大族的交友之道及優美辭令相結合，於是有月儀的產生；與世族禮法結合，於是有吉凶書儀的；與表章書檄等朝廷官府公文牘結合，於是有表狀箋啓類書儀文集。」並認爲「此三種書儀是魏晉以迄唐五代所見最多的書儀類型」（《撼遺》上編〈書儀編〉，前出）。如周、吳所論，第一、二類文書雖兼有公、私兩種性質，但顯然是以「私」爲主的，第三類中絕大部分可以看成是公文。因第三類書儀與本文所要探討的私信問題關係不大，故暫以詳論，而前兩類將是需要討論的重點問題。

以下將A、B兩類〔C類暫不涉及〕的早期書儀源流和演變簡單列述出來，並視需要加上相應的補充資料和筆者意見。現存漢魏至唐宋的書儀及文獻所載書儀之概況，列表如下：

傳世書儀並文獻記載書儀概況表					
項目 時代	書　名	作者	現存及文獻著錄	類　型 A、B	備　考
1 約漢魏	《月儀》十二卷	不詳	不傳。《隋書·經籍志》著錄。	A 朋友書儀類	經部小學類於東漢蔡邕、孫吳項峻書目下注。
2 西晉	《月儀》	傳索靖	有帖本傳世。	A 朋友書儀類	闕四、五、六月份。
3 東晉	《月儀》	王羲之	不傳。《初學記》卷四，《太平御覽》卷二十九引正月文。	A 朋友書儀類	僅存正月部分。
4 宋	《書儀》一卷	鮑昭	不傳。《日本國見在書目錄》。	B 吉凶書儀？	注儀家類。
5 宋	《內外書儀》四卷	謝元	不傳。《隋書·經籍志》著錄。	B 吉凶書儀？	史部儀注類。
6 宋	《書儀》二卷	蔡超	不傳。《隋書·經籍志》著錄。	B 吉凶書儀？	史部儀注類。
7 齊	《書筆儀》二一卷	謝朓	不傳。《隋書·經籍志》著錄。	B 吉凶書儀？	史部儀注類。亦見於《舊唐書·經籍志》、《日本國見在書目錄》。

8 齊	《弔答書》十卷	王儉	不傳。《隋書・經籍志》著錄。	B 吉凶書儀？	史部儀注類。
9 宋	《書儀》十卷	王弘	不傳。《隋書・經籍志》著錄。	B 吉凶書儀？	史部儀注類。亦見《舊唐書・經籍志》。
10 梁	《皇室儀》十三卷	鮑行卿	不傳。《隋書・經籍志》著錄。	B 吉凶書儀？	史部儀注類。亦見《舊唐書・經籍志》。
11 齊	《吉書儀》二卷	王儉	不傳。《隋書・經籍志》著錄。	B 吉凶書儀？	史部儀注類。亦見《舊唐書・經籍志》。
12 梁	《書疏儀》一卷	周舍	不傳。《隋書・經籍志》著錄。	B 吉凶書儀？	史部儀注類。
13 梁	《錦帶書》	傳蕭統	傳世。	A 朋友書儀類	《四庫提要》以爲宋人附會之作。
14 北周	《書儀》十卷	唐瑾	不傳。《隋書・經籍志》著錄。	B 吉凶書儀？	《四庫提要》以爲宋人附會之作。
15 南朝	《婦人書儀》八卷	不詳	不傳。《隋書・經籍志》著錄。	B 吉凶書儀？	史部儀注類。
16 陳	《僧家書儀》五卷	釋曇瑗	不傳。《隋書・經籍志》著錄。	不詳	史部儀注類。
17 隋	《杜家立成雜書要略》一卷	杜正玄三兄弟	傳世。	A 朋友書儀類	日本正倉院所藏。周文考成書於唐武德年間。
18 唐	《大唐書儀》十卷	裴矩	不傳。《舊唐書・經籍志》著錄。	B 吉凶書儀？	《新唐書・藝文志》著錄爲裴矩、虞世南撰。
19 唐	《書儀》三卷	裴茝	不傳。《新唐書・藝文志》著錄。	B 吉凶書儀？	原注：朱儔注。茝元和太常卿。
20 唐	《鄭氏書儀》二卷	鄭餘慶	不傳。《新唐書・藝文志》著錄。	B 吉凶書儀？	有敦煌寫本殘卷。
21 唐	《書儀》二卷	裴度	不傳。《新唐書・藝文志》著錄。	B 吉凶書儀？	有敦煌寫本殘卷。
22 唐	《書儀》二卷	杜有晉	不傳。《新唐書・藝文志》著錄。	B 吉凶書儀？	有敦煌寫本殘卷。
23 唐	《書儀》一卷	鄭洵瑜	不傳。《宋史書・藝文志》著錄。	B 吉凶書儀？	

24 唐	《唐人十二月朋友相聞書》（亦稱《唐人月儀帖》）	不詳	有墨蹟本傳世。	A 朋友書儀類	故宮本。闕正、二、五月份。又有《鬱岡齋帖》刻本《唐無名氏月儀》、不闕月份、內容基本相同。
25 五代	《吉凶書儀》二卷	劉岳	不傳。《宋史·藝文志》著錄。	B 吉凶書儀	
26 北宋	《書儀》八卷	司馬光	有刊本傳世。《宋史·藝文志》著錄。	B 吉凶書儀	

　　此外還有一些也被認為屬於書儀類的文獻，如《隋書·經籍志》著錄南朝人梁修端《文儀》二卷，因其不傳，不知其是否屬書儀，故未列出。然今據敦煌所出寫本《文儀集》（忻州刺史某撰〔伯五五五○〕）內容，知其亦書儀之屬。加以梁氏之《文儀》又列於諸書儀書之間，故此書應屬書儀類無疑。據文獻記載知道，漢魏時期的月儀為最早出現的書儀，但已不傳。以下略述傳世書儀（以前表時代編號依序）：

　　1　據文獻記載，在漢魏時期已有月儀存在，但已不傳。《隋書·經籍志》經部小學類於東漢蔡邕（133－192）、孫吳項峻書目下注云：「又《月儀》十二卷。」周一良認為此「十二卷」當是按十二月編排，每月一卷。雖作者不詳，但應該早於索靖之前。

　　2　西晉索靖《月儀》

　　所謂月儀即朋友之間往來書信，按十二個月編排，先敘四時景候等寒暄語而主述闊別敘舊之情。現存索靖《月儀》闕四、五、六月份。據周一良考證，此《月儀》雖未必定出於索靖之手，但大致可以確定為晉人之作。

　　3　王羲之《月儀》佚文

　　據《初學記》卷四〈歲時部〉下「元日第一」王羲之《月儀》：「日往月來，元正【22】首祚，太簇告晨，微陽始佈。罄無不宜，和神養素。」（《太平御覽》卷二十九〈時序部〉元日亦引）此文體裁近似索靖《月儀》。然遍檢王羲之傳世尺牘，卻無此類駢句之書簡文。（此問題下面還將討論。）

　　13　傳梁昭明太子蕭統（501－531）《錦帶書》又稱《錦帶書十二月啓》

圖2-1　左圖：西晉　索靖《月儀帖》局部。右圖：姚鼐跋　秘閣本　宇野雪村藏

　　陳振孫《直齋書錄解題》作梁元帝蕭繹（508－554）撰。此《錦帶書》亦沿襲索靖《月儀》體系，以月份為單位。從主太簇正月、夾鐘二月直到大呂十二月，結合季節時候寫成書劄，每月一通，約百餘字。然《四庫全書總目提要》卷一三七（子部類書類存目）謂此書「其每篇自敘之詞皆山林之語，非帝胄所宜言。且詞氣不類六朝，亦復不類唐格。疑宋人按月令集為駢句，以備箋啓之用。後來附會，題為統作耳。」然日本學者川口久雄認為：「唐慧琳《一切經音義》中已引此書，我國於西曆八九一年編輯的《日本國見在書目錄》中亦見此書，故紀昀之說不足信。至少在唐代，此書就以昭明太子之作的名義流傳於世無疑。」【23】

　　17　隋《杜家立成雜書要略》一卷

　　日本正倉院藏，為光明太后（701－705）御筆所鈔。內藤湖南在〈正倉院尊藏二舊鈔本に就きて〉（《內藤湖南全集》第七卷《研幾小錄》所收）一文中

認爲此乃月儀之屬，但懷疑作者是唐杜友（有）晉。周一良亦同意屬月儀之說，但不同意作者爲杜友晉，贊成福井康順提出的杜氏三兄弟爲作者的說法，並補充考證此書成於唐初武德年間。【24】

24 《唐人十二月朋友相聞書》墨蹟本及《唐無名氏月儀》刻帖本

按，此二書帖均以書跡形式傳世。前者闕正、二、五月份，後者不闕。二者內容基本相同，故疑後者係據前者翻刻而成者。其詳可參閱《月儀三種》後附西林昭一的解題。【25】

圖2-2 日本 光明太后御筆《杜家立成》局部卷 縱27.1公分 日本正倉院藏

從上表還可以看到，魏晉至於唐宋間的書儀中，除了一部分A類書儀以及B類的宋司馬光《書儀》八卷存世外，其他多已失傳，只見於文獻著錄而已，其詳情不得而知。然而幸運的是，唐代書儀文獻雖已不傳，但在敦煌所出文書中卻發現大量唐五代時期各種類型的書儀寫本，這些珍貴資料在某種程度上彌補了唐五代書儀文獻失傳之憾。因爲在以後的討論中將要引用這些寫本資料，現據趙和平《寫本》所整理的敦煌寫本書儀目錄（〔〕中編號從《敦煌遺書總目索引》）以〈趙和平校輯《敦煌寫本書儀研究》目錄表〉【26】的形式列出。

趙和平校輯《敦煌寫本書儀研究》目錄表	
書儀名稱・撰者・寫本編號 凡無原題書名者，整理者趙和平均予以擬出書名，加〔〕號表示。下同	類型（A、B）
1 朋友書儀一卷 〔伯二五〇五、二六七九、三三七五、三四二〇、三四六六〕 〔斯三六一v、五四七二、五六六〇、六一八〇、六二四六〕 〔松貞堂本I 上圖本〕	A朋友書儀

2〔武則天時期的一種書儀〕 〔伯三九〇〇〕	A朋友書儀
3 吉凶書儀　京兆杜友晉撰 〔伯三四四二〕	B吉凶書儀
4 書儀鏡 〔斯三二九、斯三六一合併〕	B吉凶書儀
5 新定書儀鏡　京兆杜友晉撰 〔伯三六三七〕	B吉凶書儀
6 文儀集　忻州剌史某撰 〔伯五五五〇〕	B吉凶書儀
7〔唐前期書儀〕 〔斯一七二五〕	B吉凶書儀
8〔唐前期書儀〕 〔伯四〇二、四〕	B吉凶書儀
9〔吐蕃占領敦煌初期漢族書儀〕 〔斯一四三八背〕	B吉凶書儀
10 大唐新定吉凶書儀一部並序　鄭餘慶撰 〔斯六五三七背〕	B吉凶書儀
11〔新集吉凶書儀上下兩卷（吉儀卷上）張敖撰集〕 〔伯二六四六〕	B吉凶書儀
12〔新集吉凶書儀上下兩卷·凶儀卷下張敖撰集〕 〔伯二六四六〕	B吉凶書儀
13 新集諸家九族尊卑書儀　張敖撰 〔伯三五〇二背〕	B吉凶書儀
14〔晚唐時的一種吉凶書儀〕 〔伯四〇五〇與斯五六一三〕	B吉凶書儀
15 新集書儀 〔伯三六九一〕	B吉凶書儀
16〔伯三六八一書儀殘卷〕	B吉凶書儀

表中所錄寫本主要是A、B兩類書儀，即「朋友書儀」與「吉凶書儀」兩種。至於C類的「表狀箋啓類書儀」，趙和平另有《敦煌表狀箋啓類書儀輯校》一書（已出）做了專門整理，本論暫不作涉及C類書儀，故不錄出。關於A、B兩類書儀的撰者、內容以及校勘存闕等情況，可參閱《寫本》、《輯校》所收的相關研究文章以及趙和平撰寫的諸書儀解題，茲不詳錄。

（二）王羲之與書儀之關係

　　書儀是中世紀禮學文化的載體之一，其核心實質是如何反映和執行禮儀規程，所以書儀的形式與內容隨禮儀文化的變遷而變化。書儀源於家禮、家訓，其淵源與士族禮儀禮俗密切相關。我們知道，敦煌諸書儀大抵源自南朝之舊儀。比如敦煌寫本《朋友書儀》，據趙和平考證乃因襲增刪《梁武帝纂要》而成（見《寫本》中趙氏《朋友書儀》題解）至於敦煌吉凶書儀，先後有姜伯勤論文〈唐禮與敦煌發現的書儀〉和史睿論文〈敦煌吉凶書儀與東晉南朝禮俗〉（均已出）對其源流做了詳細考證。姜文認爲杜友晉諸儀中所引述改訂的所謂「舊儀」，並非在杜之前的隋《李家書儀》或初唐裴矩、虞世南的《大唐書儀》，實際是時代更爲久遠的「南朝以來直至唐初裴矩之世的舊有書儀」。（同上）史文則就有關唐人吉凶書儀的起源與東晉南朝的禮俗關係問題作了考證。

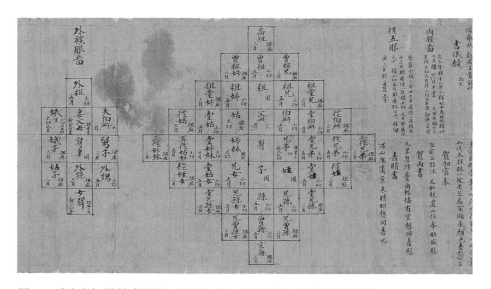

圖2-3　唐人寫本《新定書儀鏡》〔伯三六三七〕局部 紙本 法國國家圖書館藏

史氏認爲：「南朝士族家儀、家訓中關於吉凶禮儀、弔賀書信的規定和南北朝時期的民間風俗，是敦煌吉凶書儀的核心內容，與書儀起源問題關係最爲密切。」在論證方法上，史文「結合傳世文獻與敦煌寫本書儀，分析南北朝士族生活交往方式與吉凶書儀產生的關係」。（同上）儘管史文在具體論證中亦存在值得商議之處，【27】但其最終所得出的吉凶書儀起源於東晉南朝之結論，無疑是正確的。【28】依照史氏的看法，敦煌書儀源於東晉南朝，可追溯到王羲之時代，這對於探究王羲之尺牘具有參考價值。當然，姜文的研究目的在於探討唐開元禮之流變，而史文則主要在於證明中古禮俗之變遷；在研究方法上，姜氏從敦煌書儀中鉤沉「舊儀」以觀唐代書儀之變，史氏據敦煌書儀考鏡吉凶書儀之源，故同樣是引徵唐人書儀資料，二者在論證的性質和側重點上，顯然與我們所要考察的對象，即王羲之以及晉人尺牘是不盡相同的。正因爲如此，在考證二者之淵源關係方面，本論與姜、史的論考，或可形成某種互補研究之關係。

王羲之不但精於尺牘書法，而且也許還精通尺牘文章，而後者正是與書儀密切相關的文體。作爲這一相關性的考察，筆者首先擬做如下推測：

1、書儀撰者多出自南朝士族。觀上〈傳世書儀並文獻記載書儀概況表〉可知，雖然六朝人的書儀內容已不能知其詳，然撰者的情況尚大致能考出。在這些撰者中，除了唐瑾爲北周士族外，餘者皆出於南朝的高門世族，而其中五種書儀則直接出自王、謝世家。如南朝宋王弘（？－344）爲王導曾孫、謝元爲謝靈運（385－433）之從弟。按，王、謝士族世代通好、互結連環之姻戚關係。以王羲之一支而言，其子凝之娶謝奕女道蘊；而謝奕曾孫謝靈運，實即王羲之女之外孫【29】，故王、謝家法禮儀應彼此大致相通。凡此種種，皆不難想像王羲之可能與書儀有關。書儀在南朝時期非常流行，除了文獻著錄其書目以外，還可以從南北朝人經常談論書儀一事得到間接證明。如顏之推（531－約590）在《顏氏家訓·風操篇》中所記載的「江南輕重各有謂號，具諸書儀。」又如梁陶弘景《眞誥》注中也提到過當時的書儀和以前的所謂「昔時儀」。【30】「昔時儀」應指陶所見梁以前之舊儀，或即文獻所載的鮑昭、謝元、蔡超、謝朓、王儉、王弘等所撰之儀也未可知。

2、王羲之應該精於書儀。這實際上就引帶出一個耐人尋味的問題：王羲之與書儀撰作之關係。筆者推測，王羲之非但精於尺牘之書，亦當精於尺牘之文。類書中引王羲之《月儀書》佚文（《太平御覽》卷二十九），即可證其曾作過類似的書寫範儀。王汝濤推測王羲之《月儀書》應是在索靖《月儀帖》的基礎上，加大了篇幅，拓展了內容，並推測：「王羲之至少還有這樣一種專著問世。」（王汝濤〈《月儀書》與《蘭亭序》〉〈同氏著《王羲之及其家族考論》所收〉。

3、王氏家族與禮學的關係。謂王羲之精於書儀，於史亦可得徵。按，六朝禮學最為發達，而南方尤重喪禮。究其原因，正如清儒沈垚所指出，六朝以有門第而精禮學（〈與張淵甫書〉，同氏《落颿樓文集》卷八），禮學因維繫士族門第而興，此為史學界所共認。故六朝士族多為禮學世家，因而書翰禮儀，為其家族內重要的家法家訓之一，而琅邪王氏一族尤為重視。按，書翰禮儀根源在於禮學。蘇紹興在《兩晉南朝的士族》一書的〈兩晉南朝琅邪之經學〉一節中，論及王氏一族之禮學造詣時，有如下論述：「《困學紀聞》載：『朱文公謂六朝人多精禮學。當時至有以此專門名家，每朝廷有大事，常用此等人議之。』此等人者何？門閥華胄之禮學名家是也。琅邪王氏既係士族冠冕，累世簪纓，自然對朝儀舊事瞭若指掌，且著之載籍，以為家學。於是王氏一族，遂多詳悉故實，深為當道者倚重，成為保持祿位之一重要依憑。」並於同章對此問題作了專門考察。（蘇紹興著《兩晉南朝的士族》）敦煌寫本《書儀鏡》序文所稱書儀「士大夫之風範在是矣」可謂中的之言。琅邪王氏一族尺牘，子孫世代奉守相傳，自六朝以來尤為世人所重，起到了某種「士大夫風範」作用，如前舉王導之曾孫、著《書儀》十卷的王弘，即為其例。《宋書》卷四十二本傳稱弘：「既以民望所宗，造次必存禮法。凡動止施為及書翰儀體，後人皆依倣之，謂王太保家法。」而士族高門的禮儀家法本身，也往往就是一種顯示地位和身分的象徵，因而被世人效倣追求。正如周一良所指出：「大約王弘、王儉等人的書札和禮法，被當時士族所推重，成為模倣的典範。掌握他們寫信的風格體裁，是士族高門文化修養的內容。」（前出〈書儀源流考〉）在公文方面，王氏一族亦頗出專能者。按，六朝掌記室參軍之職者，擅長辭筆（即公牘）乃其最基本的職業技能。王羲之曾為庾亮參軍、長史，為時不短，深得賞識。若分析王羲之被庾亮賞識的原因，固然多端，但作為庾亮部下，王羲之出色發

揮了包括擅長公牘辭筆在內的工作能力，是否應是被賞識的原因之一呢？王羲之堂兄弟、王彬之子彪之（304－377）精通掌故朝儀在當時有名的，其曾孫王準之頗傳家學，時人稱之爲「王氏青箱學」，而他亦著有《書儀》一書。又南朝梁庾元威〈論書〉亦記王廙五世裔孫王延之名言：「勿欺數行尺牘，即表三種人身。」（《法書要錄》卷二）這些皆可證明，王氏一族的善尺牘，不論公文私信，皆爲世人競相倣效，且引以爲楷模規範，這其中必有王家獨特的家族法禮的因素起作用，而絕不會僅僅是因爲書法。吳麗娛說：「世族的家禮形成不但影響朝廷制禮，且與書儀的製作相輔相成，在中古時代達成了全社會禮教化的共識，」（吳著《摭遺》）指出這一現象產生的根源所在。關於書儀製作與南朝士大夫家法禮法的淵源關係之探討，屬專門研究領域，而且史睿、吳麗娛等於此已有詳細考論，不復贅論。【31】

基於上述王羲之與書儀之關聯性的推測分析，且考慮到南朝舊儀與唐人書儀二者間的淵源關係，我們有理由認爲，以唐人書儀作爲考察王羲之尺牘的旁參資料，儘管二者在時代上相去尚遠，但從理論上說這種比較研究是可行的。

（三）王羲之尺牘與書儀之淵源關係

略檢敦煌唐人書儀尤其是凶儀部分，不難發現其中的書式用語有不少與王羲之等晉人尺牘酷似之處。如王羲之《庾新婦帖》：「庾新婦入門未幾，豈圖奄至此禍，情願不遂，緬然永絕，痛之深至，情不能已」（《書記》115帖）、《淳化閣帖》卷三收刻的《謝發帖》：「晉安素自強壯，且年時尚可，當延遲期。豈謂奄至於此自畢。遠境二三惋愕，不能已已」、約與王羲之同時代的西域樓蘭晉人殘紙《張超濟【32】帖》：「陰姑素無患苦，何悟奄至禍難，遠承凶諱，益以感切。念追惟剝截，不可爲懷，奈何」等，大致可以代表晉人弔喪告答尺牘的基本書式語詞。

檢唐人書凶儀，亦有大量類似文式。如杜友晉《吉凶書儀》「新婦喪父母告答子孫書」（《寫本》P216）一則中云：「新婦盛年，素無疹積，雖嬰微疾。冀憑積善，以保終吉，何圖忽念倉卒，奄至此禍。悲傷痛念，不自□□，念哀摧悲慟，男女等偏露，撫視切心，情何可處？孫云念攀號擗踴，觸目崩絕，不用偏露等語。痛當奈何！當復奈何」，與晉人比較，書式用語基本相同，感覺不出晉

圖2—4　晉《謝發帖》(《淳化閣帖》卷三)

唐之間約四、五百年的時代距離。關於此類問題，將在後文「王羲之弔喪告答書的考察」中繼續探討，茲不詳說。

　　下面再討論稱謂用語之例。《淳化閣帖》卷三有王羲之《與嫂帖》云：「伏想嫂安和，自下悉佳。松上下至，乖隔十八年，復得一集，且悲且慰……」帖中「上下」之意，向無確解。

　　按，《新定書儀鏡》引盧藏用《儀例》一卷：「舊儀謂父為『大人』，為〔母稱〕『上下』。父曰『大人』誠所易言（了）；母稱『上下』，未識所因。比訪之通人，亦未能曉。嘗試思之：古人謂父母〔皆〕為『大人』，前漢張博，後漢崔〔駰〕咸有其（此）語；又加上下者，別父為上，母為下耳，故通云大人上下。後人不達其本，至於無父謂母亦為上下，殊失本意，今亦刊正。」（《寫本》P361）是知舊時稱母為「上下」。關於此事，周一良考魏晉南北朝時「上下」語具三層意思：父母、母親、家人。姜伯勤、史睿以及吳麗娛等的考論中都曾引證。【33】明乎此義，考上帖「松上下至」之「上下」，私意以為

應指松之母，亦即王羲之嫂。按，二王諸帖中多見「上下」語，如《書記》328「數上下問」、88「上下安也」、218「上下近問，少慰馳情」、265「阿刁近來到卞，上下皆佳」、360「上下集聚，欣慶也」、200「兄弟上下遠至此，慰不可言」、98「熊伯上下安和爲慰」、119「上下可耳」、355「比上下可耳」、《全晉文》雜帖「想上下無恙，力知問」以及王獻之《鵝群帖》「獻之等再拜，不審海鹽諸舍，上下動靜，比復常憂之」、【34】《使君帖》「故當攜其長幼，詣汝上下」等等，其中所云「上下」，據其文意分別可解作父母、母親、家人諸意，其中以「上下」稱母之用法者，即如盧藏用所謂「舊儀」之用法。

　　撰寫尺牘畢竟屬於個人行爲，除了在大體的禮儀上會受到一定約制以外，相對來說還是比較自由的。故私人書信往往各具特色，呈現多樣性特徵，因此不能說只

圖2−5　樓蘭晉人殘紙「濟逞」書簡　紙本
瑞典國立民族學博物館藏

要掌握了某一時代的書儀，即可據之讀解任何時期的所有書簡尺牘。因爲書儀與公牘不同之處在於禮、法二字，對使用者來說即是循禮與遵法，禮可以擇而法不可不遵，所以書儀對於使用者，實際上只是起一個大致參考的範本作用。此其一。出於供人模倣和套用目的，書儀中所提供的預想應付各種場合的範文例句，往往是爲那些不能或不善作文之人所設，再加上流行於當時的書儀，其內容必廣爲世人所知，故一般的士族文人必然恥於照搬套用。山田氏注意到這一個現象，謂：「《全唐文》所見唐人各種書狀與書儀未必一致」（前出〈書儀について〉），就很能說明問題。其實假若晉代書儀傳於今世，其情形亦當與山田氏所指出的現象差不多，書簡文與書儀之間必會有很大距離。王羲之曾撰《月儀》，但從他的尺牘中卻從來不見有類似「日往月來，元正首祚，太簇告晨，微陽始佈。馨無不宜，和神養素」（類書所引佚文，前出）之類語句，即

其證明。此其二。因此，利用敦煌所出唐五代寫本書儀資料研究王羲之尺牘，除了時代差異因素以外，也還必須考慮到個人書簡所具有的多樣性因素。錢鍾書總結王羲之雜帖特性，謂其皆可自成「語言天地」（前出），此正體現出在豐富多樣的晉人尺牘中的一種個性特徵。

　　以上我們從王羲之尺牘研究的角度，對古代尺牘及其相關問題作了考察，下面將在此基礎之上，對王羲之尺牘作詳細考察。

注釋──

【1】《周書》卷四十七〈趙文深傳〉：「文深雅有鍾、王之則，筆勢可觀。當時碑牓，唯文深及冀雋而已。……及平江陵之後，王褒入關，貴遊等翕然並學褒書。文深之書，遂被遐棄。文深慚恨，形於言色。後知好尚難反，亦攻習褒書，然竟無所成，轉被譏議，謂之學步邯鄲焉。至於碑牓，餘人猶莫之逮。王褒亦每推先之。宮殿樓閣，皆其跡也。……世宗令至江陵書景福寺碑，漢南人士，亦以爲工。梁主蕭詧觀而美之，賞遺甚厚。天和元年，露寢等初成，文深以題牓之功，增邑二百戶，除趙興郡守。文深雖外任，每須題牓，輒復追之。」按，王褒即王導九世孫，書學蕭子雲，爲南派書法正宗。

【2】關於尺牘所使用的書體問題，因時代而變化，不可泥求。王國維〈簡牘檢署考〉論及古代尺牘所用書體，現引相關部分以爲參考：「上古簡策書體，自用篆書。至漢晉以降，策命之書亦無不用篆者。《獨斷》云：『策書篆書。三公以罪免亦賜策，文如上策而隸書，以尺一木，兩行。惟此爲異。』《通典》五十五晉博士孫毓議曰：『今封建諸王裂土樹藩，爲冊告廟，篆書竹冊，執冊以祝，訖藏於廟……四時享祀，祝文事訖不藏，故但《禮》稱：祝文尺一白簡，隸書而已。』然則事大者用策，篆書，事小者用木，隸書，殆爲通例。《隋志》言『北齊封拜冊用篆字』，蓋亦用漢晉之制也。孔安國《尚書》序云：『以所聞伏生之書，考論文義，定其可知者爲隸古定，更以竹簡寫之。』則漢時六經之策，似用隸書。然孔傳贗作不足信。又漢經籍雖有古今文之分，然所謂今文，對古籀言之，亦不能定其爲篆爲隸；唯漢時宮籍獄辭，亦書以簡，則容有用隸書之事。又書傳所載，似簡策亦有用草書者，則殊不然。《史記·三王世家》褚先生曰：『臣幸得以文學爲侍郎，好覽觀太史公之列傳，列傳中稱三王世家文辭可觀，求其世家終不能得。竊從長老好故事者，取其封策書，編列其事而傳之……謹論次其眞草詔書，編於左方。』顧氏炎武《日知錄》二十一據此遂謂『褚先生親見簡策之文，而孝武時詔已用草書』。然褚先生所謂眞草詔書，蓋

指草稿而言。封拜之策，諸王必攜以就國；則長老好故事者所藏，必其草稿無疑，未足爲草書策之證也。宋黃伯思《東觀餘論》上〈漢簡辨〉云：『近歲關右人發地得古甕，中有東漢時竹簡甚多，往往散亂不可考，獨永初二年討羌符，文字尙完，皆章草書，書跡古雅可喜，其詞云云。』則漢時似眞有草書之簡。然據趙彥衛《雲麓漫鈔》七所記，則不云竹簡，而云木簡，且謂吳思道親見之於梁師成所，其言較爲可據。則以章草書簡，均無確證，或竟專用篆隸矣。」（《王國維遺書》第九冊）

又，關於尺牘使用的行草書體問題，由於文獻記載頗爲混亂，故歷來說法不一。在此問題上，筆者傾向於贊同周一良的看法。周認爲尺牘所用行草書體即文獻記載的行狎書、相聞書。周的考論，爲理順書史文獻上的一個重要名實問題提供了證據。現節引周一良考論以供參考：「從東晉時書法而言，尺牘與碑刻之風格，即使同出於一人之手，亦確可有所不同。……而有關史料更可以證明。劉宋時人羊欣《古來能書人名》言鍾繇書有三體：『一曰銘石之書，最妙者也；二曰章程書，傳秘書，教小學者也；三曰行狎書，相聞者也。』（或據《魏書》二四〈崔玄伯傳〉：『尤善草隸行狎之書』及『行狎特盡精巧』之文，謂當作行押。然談愷本《太平廣記》二〇九引作『三曰狎書，相聞書也』，奪行字，但亦作狎不作押。押字蓋後人因花押語而誤，然先人花押只一字，且必永遠相同，自不可能形成一種書體也。狎有熟悉隨便之意，如陳後主稱江總孔範等爲狎客，行狎之狎當亦此意。日本谷口鐵雄氏《六朝書論》一譯註羊欣之書，據《集韻》一《韻會》，以爲押音義皆同狎，而押書與押尾、押署之押爲兩事。）又言衛瓘採張芝法，以父衛覬法參之，『更爲草藁，草藁是相聞書也』。王僧虔（426－485）〈論書〉亦言鍾繇三體：『三曰行狎書，行書是也』。相聞爲通訊息之意。所謂行狎書與草藁當即一事，即用於函札之書體也。羊欣又云京兆杜幾『三世善草藁』，『晉丞相王導善藁行』。宋王愔《文字志》記古書三十六種中有『藁書』。梁庾元威〈論書〉又並列行狎書與藁書。唐張懷瓘《書斷》稱『鍾繇行押書』，押當是狎之誤。唐竇臮〈述書賦〉上稱晉劉璞之書法云：『正隸敦實，藁草沈輕』，此與鍾繇之書有三體，皆說明同一人之書法因用途之異而可以有所不同。（參見錢鍾書先生《管錐編》二二六節論書體與文體相稱）。庾元威〈論書〉中論尺牘書法之弊有云：『濃頭纖尾，斷腰頓足，一八相似，十小難分，屈筆如勻，變前爲草』。屈筆二語未詳，一八相似二語，所描寫之現象，在凝重方整、隸意頗濃之書體中、不可能發生，必是解散隸體，行楷而帶隸書風格者，始可存在。在晉人寫本《三國志》及東晉時後涼寫經中以及《王興之墓誌》等，不可能發生，而在《李柏文書》、王羲之《十一月十三日帖》等『相聞書』中，則完全可能也。《晉書》三八〈齊王攸傳〉言其『善尺牘，爲世所楷』。張懷瓘《書斷》

下亦言司馬攸『善尺牘，尤能行草書』。竇臮〈述書賦〉形容司馬攸書法為『重則突兀蘦華，輕則參差鬥牛』，顯然為凝重方整、隸體甚濃之碑誌及寫本書體中不可得見之現象。《宋書》四二〈劉穆之傳〉言：『穆之與朱齡石並便尺牘。常於高祖座與齡石答書，自旦至中，穆之得百函，齡石得八十函，而穆之應對無廢也』。王僧虔〈論書〉言：『顏縢之，賀道力並便尺牘』。梁虞龢〈論書表〉稱東晉農民起義領袖盧循：『素善尺牘，尤珍名法。西南豪士，咸慕其風』。所謂尺牘，即草藁或相聞書。從以上記述，可以設想，魏晉以來碑誌及經生抄寫儒家、佛教經典為一風格之書體，隋唐以後經生猶沿襲之。由尺牘、藁草、相聞書發展而有行楷，為另一風格之書體，陳隋時期為界限，智永為代表性人物。歐陽修《六一題跋》四「陳張慧湛志」條云：『陳隋之間字書之法極於精妙，而文章頹壞，至於鄙俚』。」（《周一良集》第二卷〈魏晉南北朝史札記〉「王羲之書札」條）此外，討論有關尺牘與書法方面的論文還有勞榦論文〈漢代的「史書」與「尺牘」〉，其中相關部分的論述亦可作參考。（《大陸雜誌》第二十一卷第一二期合刊）。又，中田勇次郎〈尺牘の藝術性〉（同氏著《中田勇次郎著作集》第一卷）一文亦有詳論，可以參考。

關於魏晉代各時期的各類書體類型問題的探討，日本西川寧的博士論文〈西域出土晉代墨蹟の書道史的研究〉（《西川寧著作集》第四卷）的有關章節，已做詳細的實證性考察。該文通過對比歸納西域出土的魏晉人的木簡殘紙墨蹟，分析總結出魏晉代各時期的隸、楷、草、行書類型，大致弄清楚魏晉時期行狎書的基本形態，可以參考。

總而言之，關於書法與尺牘的相關研究是一個大課題，迄今為止論之者即多，論著亦豐，在此略舉較有代表性論文：林海京〈讀《顏氏家訓》論魏晉六朝書法的特徵〉（《中國書法全集》第20卷〈魏晉南北朝名家〉），叢文俊〈文獻所見魏晉士大夫書法風尚之真實狀態的考證〉（《叢文俊書法研究文集》）等等。這些論文對尺牘和書法之關係、士大夫尚尺牘書風以及相關聯的文化背景與意義等，都作了比較深入的闡發，但也留有不少有待研究的餘地。例如書寫尺牘者，會因其尺牘的性質內容而選擇書體，如弔喪答問書信，有時按禮儀要求，就必須使用楷書或行楷書體。這些都是可以深入探討的問題，然迄今為止未見有關論述，至於對尺牘文問題的探討，則更為少見。本文重在尺牘文本身的討論，故不專對書法問題做深論。

【3】關於此問題，筆者在一些文章中略有涉及，如〈再議官奴說〉（《書法叢刊》2003年第四期）。另外，作為獨立篇章刊載出來者，有筆者與劉濤先生的討論稿〈晉人尺牘傳遞時間的討論〉（《書法報》2004年6月21日，第25期，總第1016期）此外，關於此方面的早期論文有勞榦〈漢代的「史書」與「尺牘」〉一文亦頗有參考價值。

【4】《周一良集》第二卷「王羲之書札」條援引宋徽宗宣和中求畫避名不祥例，認為「亦足為古代朝廷搜集書法而避不祥之佐證事實。」

【5】誠如董逌《廣川書跋》卷十「為方子正書官帖」條所說：

> 世疑官本法帖多弔喪問疾，蓋平時非問疾弔喪，不許尺牘通問，故其書悉然。余求之，故不當也。唐貞觀嘗購書四方，一時所得，盡入秘府，張芝、鍾繇、張昶、王羲之父子書至四百卷，漢·魏晉·宋·齊·梁·陳雜跡又三百卷，惟喪疾等疏，比之凶服器，不及入宮，故人間所得者，皆官庫不受者也。唐世兵火，亦屢更，書畫湮滅，不能存其一二。逮淳化中，詔下搜訪，已無唐府所藏者矣，其幸而集者，皆唐所遺於民庶者，故大抵皆弔問書也。

【6】余嘉錫之說出其文〈寒食散考〉。余嘉錫著《余嘉錫文史論集》所收。

【7】周一良說出其著《周一良集》第二卷〈王羲之書札〉。

【8】錢鍾書說出其著《管錐編》第三冊一〇五全晉文卷二二「王羲之法帖」條。

【9】關於尺牘由來，據漢許慎《說文解字》云：「牘，書板也，長一尺」；《史記》百一十〈匈奴傳〉：「漢遺單于書，牘以尺一寸，辭曰『皇帝敬問匈奴大單于無恙』，所遺物及言語云云。中行說令單于遺漢書以尺二寸牘，及印封皆令廣大長，倨傲其辭曰『天地所生日月所置匈奴大單于敬問漢皇帝無恙』，所以遺物言語亦云云」；又《漢書》卷三十三〈韓信傳〉：「奉咫尺之書」顏師古曰：「八寸曰咫。咫尺者，言其簡牘或長咫，或短尺，喻輕率也。今俗言尺書，或言尺牘，蓋其遺語耳」，皆可為證。歷代典籍多引許說，如《後漢書·蔡邕傳》註等，說明古人還是普遍接受這個解釋的。關於尺牘由來制度，王國維〈簡牘檢署考〉於此考證至為精詳，可以參考。據王國維考秦漢版牘，最長者為漢尺二尺，次為一尺五寸，再其次為一尺，最短的五寸。版牘，一般不用於抄寫書籍，而用於公私文書、信件。二尺之牘，用以寫檄書詔令；一尺五寸的牘多為傳信公文；一尺牘多用以寫書信，所以書信古稱「尺牘」；五寸牘多為通行證，是通過關卡哨所的憑證。可知尺牘原即用於文章較短得書信書寫而有別於文章。關於尺牘來源形制等問題，本文不深涉。

【10】清人姚鼐跋祕閣續帖本所收《月儀帖》云：「按，東漢明帝愛北海王劉睦書，驛馬令作草書尺牘十首。此豫擬與人尺牘月儀之權輿。」（《月儀帖三種》後附姚鼐跋文書影。日本：二玄社《書跡名品叢刊》本。參見圖2－1）可見姚認為劉睦所善者為尺牘之作，而非僅僅是指尺牘之書。

【11】《宋書》卷四十二〈劉穆之傳〉云：「高祖書素拙」，穆之曰：「此雖小事，然宣彼四遠，願公小復留意。」高祖既不能厝意，又稟分有在。穆之乃曰：「便縱筆為大字，一字

徑尺，無嫌。大既足有所包，且其勢亦美。」高祖從之，一紙不過六七字便滿。

【12】文獻所見「史書」之義，劉濤〈「史書」與「八體六書」〉（《書法研究》2003年第4期）一文條列三種解釋，一指書體（唐人指為史籀作大篆，清人釋為隸書），二指古代教授學童的字書，三指令史之書。又，早期有勞榦〈漢代的「史書」與「尺牘」〉論文是討論這一問題的專論，可參考。

【13】關於文筆之分類，學者意見並不完全一致。近人許同莘著書《公牘學史》論道：「劉氏（即劉勰《文心雕龍》）又云：『今之常言，有文有筆。以為無韻者筆也；有韻者文也。』阮文達論文體，以為六朝至唐有文與筆之分。阮文達之子福，引劉氏此語以證文筆之說，謂有情辭聲韻者為文，直言無文采者為筆。然陸機（261－303）〈文賦〉，於詩、賦、碑、誄、箴、銘、頌、論、奏、說十者，統謂之文。論、說與奏，皆非有韻之文也。惟六朝掌記室參軍之職，每以擅長辭筆見稱。（許氏引證之文略）……據此則表奏書檄之屬皆謂之筆，不謂之文。蓋敘事達旨，施於實用，與文人之冥心孤往，騁秘抽研各不相涉。故有能為表奏書檄而不能賦詩為文者，亦有詩文造詣極深而不能勝記室參軍之任者。流風遞扇，界若鴻溝。」近代劉師培亦承清人阮氏說，於《中國中古文學史》〈文學辨體〉一節道：「凡偶語韻詞謂之文，非偶語韻詞概謂之筆」，並解釋「筆」云：「官牘史冊，古蓋稱筆。……故其為體，惟以直質為工，據事直書，弗尚藻彩。」總之，儘管具體之區分容有小異，要「筆」之相對於「文」而言，應屬「據事直書，弗尚藻彩」、「非偶語韻詞」之文，亦即實用文種一類，殆無疑義。

【14】尺牘並非一直處在非「文」位置，例如六朝後期出現不少鑒賞類的書簡文。如鮑照〈登大雷岸與妹書〉等即其代表。關於此問題，詳參福井佳夫論文〈六朝書簡文小考〉（古田敬一、福井佳夫編《中國文章論・六朝麗指》第三章所收）。這種以書簡形式撰寫華麗文章，實與正統文學作品一樣。

【15】曾國藩編《經史百家雜鈔》序例。《曾文正公（國藩）全集》所收。（臺灣：沈雲龍主編《近代中國史料叢刊續集第一輯》本）。

【16】據《文心雕龍》卷二十五《書記》云：「三代政暇，文翰頗疏。春秋聘繁，書介彌盛。」可見尺牘原本為單純書簡，隨著日後之「政繁」而日益複雜起來。

【17】丸山裕美子〈書儀の受容について——正倉院文書にみる「書儀の世界」〉（《正倉院文書研究4》），此是近來利用敦煌寫本書儀資料對日本傳世文書進行細緻比較分析的論文。然而該文在引用唐以前書簡資料（如王羲之尺牘文）作比較時，對公私文書的區別不太注意，如論「頓首頓首死罪死罪」時不分公文私信，一概類比，難免有疏漏之嫌。

【18】福井佳夫在〈六朝書簡文小考〉一文中認爲：「在六朝期，類似這種傳達機能稀薄的書簡卻頗有不少。在這些書簡中，很少或完全沒有具體要傳達的內容，此類書簡與其說有實用性，不如說更具備鑒賞性，或者稱之爲鑒賞性書簡似更合適。這類書簡在六朝以前不太多見，可以認爲是六朝特有的。宋鮑照（414－466）的〈登大雷岸與妹書〉書簡，被認爲是具有此種鑒賞性意義的最早期書簡。」「據我所知，類似這種構成的書簡文（〈登大雷岸與妹書〉書簡這種中間長達一一六句的賦文的書信）在此以前從來未見，或可認爲此文即鑒賞書簡的正式開端。」

【19】關於書儀與「注儀」以及禮學之關係，參考姜伯勤論文〈唐禮與敦煌發現的書儀——〈大唐開元禮〉與開元時期的書儀〉中〈注儀在禮學中的意義〉一節（姜著《敦煌藝術宗教與禮樂文明》所收）。

【20】日本從事敦煌寫本書儀方面研究的代表性的早期論文有：那波利貞〈《元和新定書儀》と杜有晉の編する《吉凶書儀》とに就いて〉（日本：《史林》四五ノ一）、山田英雄〈書儀について〉（《對外關係と社會經濟——森克己博士還曆紀念文集——》）。後有那波利貞著《唐代社會文化史研究》中所收兩篇論文，即第一章第二節之二〈中唐以後に於ける書儀類の編纂流行に就きて〉和同章第二節之三〈中唐以後に於ける接客儀類の著述出現に就きて〉。近來也有一些研究兼論此事者，如丸山裕美子論文〈書儀の受容について——正倉院文書にみる「書儀の世界」——〉等即是。

在中國方面，早期從事此研究者爲王重民，其研究見於《巴黎敦煌殘卷敍》、《敦煌古籍敍錄》中的各項解題。近來問世的基礎性的整理研究專著有，趙和平編輯校著《敦煌寫本書儀研究》，周一良、趙和平著《唐五代書儀研究》，以及《敦煌表狀箋啓書儀輯校》。此外有關這一方面具體研究論著，可參閱趙和平著《敦煌表狀箋啓書儀輯校》書後所附〈索引二・有關敦煌寫本書儀論著簡目〉。近來問世的據唐人書儀考察唐代禮儀或據以追溯南北朝禮俗源流等問題的研究論著也有不少，其中比較重要者，姜伯勤著《敦煌藝術宗教與禮樂文明》，其中〈唐禮與敦煌發現的書儀——〈大唐開元禮〉與開元時期的書儀〉尤爲重要；史睿論文〈敦煌吉凶書儀與東晉南朝禮俗〉（《敦煌文獻論集》所收）以及吳麗娛著書《唐禮摭遺——中古書儀研究》中各章節。

【21】分別見周一良〈敦煌寫本書儀考（之二）〉、趙和平論文〈敦煌寫本書儀略論〉。二文均收在周一良、趙和平著書《唐五代書儀研究》。又，山田英雄在其論文〈書儀について〉中按日本文書學習慣劃分爲「月儀類」與「書札禮」（即「綜合書儀」之屬，或稱「吉凶書儀」）兩大類。

【22】按，南宋陸游《老學庵續筆記》一卷云：「王羲之先諱正，故法帖中謂『正月』爲『一月』，或爲『初月』，其他『正』以『政』字率以『正』代。」張淏《雲谷雜記》卷二云：「王羲之祖尚書郎諱正，故羲之每書正月，或作『一月』，或作『初月』；他『正』字皆以『政』字代之，如『與足下意政同』之類即是。後人不曉，反引此爲據，遂以『正』、『政』爲通用，非也。」周密（1232－1308）《齊東野語》卷四「避諱」條謂：「王羲之父諱正（祖父名之誤，其父名曠），故每書正月爲初月，或作一月，餘則以代之。」故類書引王羲之《月儀》片言：「日往月來，元正首祚」中有「正」字，現既知王羲之不書「正」而以「初」、「一」代之，則類書所引有「正」者，其諱字當爲後人改回者明矣。即與《晉書・王羲之傳》引〈蘭亭序〉文，將帖本「攬」字改回作「覽」之例同。

【23】關於傳梁昭明太子蕭統《錦帶書》的眞僞問題，至今亦無定論。川口久雄在其著《三訂平安朝日本漢文學史の研究》中就其眞僞問題雖未作斷言，但否定了《四庫提要》的宋人附會說，確定至少應在唐代以前。此外有人認爲此書即使爲僞作，亦當參考了六朝時期的書儀而爲，故應有一定參考價值。如福井佳夫在其論文〈六朝書簡文の書式について——昭明太子「十二月啓」を中心に——〉中舉出兩條理由力證之：一，與傳世索靖《月儀》文比較，兩者極爲相近；二，以六朝書簡的書式爲「三段構造」，力證此書已存其式。筆者以爲，福井佳夫以《錦帶書》作爲參考是可以贊同的，但論證方法不敢苟同。因爲其第一理由是建立在索靖《月儀》必眞的前提下對比的，索靖以外的可資比較的文獻則闕如，故其結論不太可靠。第二理由，即所謂的書簡「三段構造」，幾乎是可以適用於古今任何時代的書信格式，非六朝書簡所獨有。

【24】福井康順論文〈正倉院御物杜家立成考〉認爲「杜家」應指隋杜正玄、正藏、正倫三兄弟（日本：《東方學》第十七號所收）。周一良解說此書「也是從中國傳入的。此書包括三十六組書札，每組一題。……皆附有答書。體裁以四言字句爲主，先結合季節寒暄，再進入本題。這種有往有來的體裁，與索靖《月儀》相同，但不以月爲題，而是涉及各個方面。」關於作者，他同意福井說，認爲成書時間應在唐武德年間（〈書儀源流考〉）。又，關於《杜家立成雜書要略》，整理出版者有日本文化交流史研究會所編著《杜家立成雜書要略注釋と研究》一書，其中「研究篇」收有〈《杜家成立》の成立〉、〈《杜家成立》の內容と構成〉、〈《杜家成立》の表現と用語〉、〈《杜家成立》のわが國將來とその影響〉四篇專文，可以參考。

【25】參見二玄社刊《月儀三種》書後附西林昭一的解題。日本：二玄社刊《書跡名品叢刊》系列所收。

【26】關於敦煌所出唐人寫本書儀的著錄情況，可參見吳麗娛《摭遺》後附錄〈敦煌書儀寫卷目錄〉，其中所錄書儀最詳；又有丸山裕美子〈書儀の受容について——正倉院文書にみる「書儀の世界」——〉一文亦附〈書儀リスト〉，其中（1）「現存書儀」（2）「敦煌寫本書儀」（3）「トルファン出土書儀」三表所列甚詳，可以參照。

【27】史睿論文〈敦煌吉凶書儀與東晉南朝禮俗〉在援引作爲證據的資料方面略有缺憾。現簡述如下：在既知唐人書儀內容的情況下，如何據以考察和推測其前代書儀書信，最直接的方法就是用唐人書儀與前代相關資料加以比較。所謂前代相關資料，包括實物性文獻（如歷代文獻所收的各類尺牘以及歷代法帖所收各類尺牘）與記載性文獻（如文獻涉及到有關書信書寫方式、用語、稱謂等內容記載或者片段局部內容的引用等），利用實物性文獻作比較，是最爲有效的研究方法。然而史氏選擇的卻是後者，即文獻記載。爲了探究東晉南朝時期書儀狀況，史氏從《太平御覽》輯出徐爰《家儀》佚文，又從《顏氏家訓》記載中鉤稽出有關書儀的片斷記載，作爲比較考察以及據以立論的證據資料。《家儀》佚文和《顏氏家訓》的記載不是沒有參考價值，這種以小見大的考證方法也不是不可取。事實上《顏氏家訓》記載極具參考價值，而史氏也據之考證出不少晉唐間書儀傳承事例。然而筆者以爲，以此類文獻記載性文字作爲主要證據，畢竟隔了一層，在論證上不如實物性文獻更直接有力。比如，史氏爲證明徐爰《家儀》佚文中已初具唐代吉凶書儀的基本要素，從短短五六十字的佚文中竟歸納出四點所謂因素來。其中第四的「與禮儀行爲相關的書面或口頭的套語」尤其勉強，有擴大詮釋證據之嫌。今讀《家儀》佚文，確實看不出有此因素。

其實能夠鉤稽出南北朝人書信的書面或口頭套語的文獻還是存在的，這就是傳世的王羲之等東晉南北朝人尺牘文。這些尺牘文不但保存了當時人的書面或口頭套語，還能據其中大量弔喪告答帖，鉤稽出史氏推測《家儀》本應有的「東晉士大夫不可須臾離身的凶禮」（同上）原貌，而這些內容在《家儀》或《顏氏家訓》等記載文獻中，卻是無法尋見的。

【28】杜友晉《新定書儀鏡》引盧藏用《儀例》云規定稱謂的書儀產生於齊梁。對此，史文有詳盡考證，結論爲「士族禮法由言傳身教到著之竹帛、由整齊門內到規範人倫，大致在南朝宋梁時代，而後又不斷發展。」

【29】南朝宋虞龢〈論書表〉載：「謝靈運母劉氏，子敬之甥，故靈運能書。」（《法書要錄》卷二）《世說新語・品藻篇》八十七注引〈劉瑾集敘〉云：「瑾字仲璋，南陽人，祖遐，父暢。暢娶王羲之女生瑾。」除了劉瑾以外，劉暢與王羲之女還生有一女，嫁謝瑍生謝靈運。

【30】陶弘景於《眞誥》卷十七、八所收楊羲、許翽尺牘注中，提及書儀。如以下二則（小

字爲陶注）。

楊羲尺牘：

> 羲白，雲芝法不得付此信往，羲別當自齎。謹白。長史許府君侯，侍者白。（筆者注：「侍者白」原爲小字，以不合九字數，當作原文。）此九字題折紙背。尋楊與長史書，上紙重頓首，下紙及單疏並名白，又自稱名云尊體，於儀式不正可解，即非接隸意，又乖師資法，正當是作貴賤，推敬長少謙揖意爾。侍者之號，即其事也，都不見長史與楊書，既是經師，亦不應致輕，此並應時制宜，不可必以爲准。

許翽尺牘：

> 鹽茗即至，願賜檳榔，斧常須食，謹啓。恒須茗及檳榔，亦是多痰飲意，故云：可數沐浴，濯水疾之痕也。此書體重小異，今世呼父爲尊，於理乃好，昔時儀多如此。

【31】詳參史睿〈敦煌吉凶書儀與東晉南朝禮俗〉一文以及吳麗娛《摭遺》第七章第一節〈古代禮與家法結合的吉凶書儀製作背景〉。

【32】西川寧〈王羲之前期〉文，考證此當與《李柏文書》約同時，大致在西曆330－356期間。見《書道全集》第三卷。河出書房1954年版。

【33】分別見《周一良集》第二卷〈魏晉南北朝史札記〉之〈《宋書》札記〉「上下、尊、老子」條、姜伯勤論文〈唐禮與敦煌發現的書儀〉（姜著《敦煌藝術宗教與禮樂文明》所收）、史睿論文〈敦煌吉凶書儀與東晉南朝禮俗〉以及吳麗娛《摭遺》P254中相關考論。

【34】王獻之《鵝群帖》帖爲《淳化閣帖》等收刻，也有墨跡本傳世。宋人黃庭堅、黃伯思等人皆以之爲僞作（詳《中國書法全集》十九鵝群帖解題。P414），其實或不盡然，因爲此帖中所言事，後世作僞之人未必知之。筆者認爲，此帖可能是王獻之寄兄渙之家的書簡，帖中所言「海鹽」應指王渙之。關於王渙之，正如清姚鼐云：「逸少諸子，唯渙之官位無考」（《惜抱軒法帖題跋》三），其仕官後世人幾乎不知。據近年南京郊外出土《謝球墓誌》，記王羲之孫女王德光云：「父煥之，海鹽令」（南京市博物館‧雨華台文物局〈南京司家山東晉謝氏家族墓〉一文，《文物》2000年第7期），知「海鹽」即謂王煥（渙）之。

第三章

王羲之尺牘研究（下）

緒言　關於王羲之尺牘的研究狀況及其資料

　　關於王羲之尺牘，迄今為止，除了一些有關文學史、文書史、書法史、法帖學以及中古言語詞彙等研究論著中略有涉及外，很少有專門的研究。從現有研究情況看，其中凡涉及到尺牘的問題時，多敷衍陳說，很少有比較具體深入的討論。【1】以筆者所見，現今專門探討王羲之尺牘的書式用語的論著主要有以下三種：日本中田勇次郎著書《王羲之を中心とする法帖の研究》第一章〈褚遂良の王羲之書目〉第四節〈王羲之書目中の尺牘の書式〉和第七章〈王羲之の尺牘〉；上田早苗論文〈王羲之の知問——その樣式をめぐって——〉，以及徐先堯著書《二王尺牘與日本書紀所載國書之研究》（關於後者暫不作評介【2】）。中田、上田的論述作為先行研究，在探討王羲之尺牘方面做出了極為有益的嘗試。上田氏還注意到《眞誥》所收東晉人楊羲的尺牘，並以之與王帖做比較。然而我們認為，只做簡單的對比，其所得終究有限，因為它缺少具備共通性與規範性的一種尺度作參照，而這一尺度就是書儀。可以說，未能利用書儀考察王羲之法帖尺牘，是中田、上田二氏研究中的一大缺憾。

　　書儀是書簡的書寫格式，普適性、概括性強，對於研究尺牘內在規律極具參考價值。儘管魏晉南北朝直到唐五代為止的書儀資料幾乎都已失傳，其詳不得而知，慶幸的是近代在敦煌石室發現了近百餘種唐五代寫本書儀。唐代距王羲之生活的東晉時代晚幾百年，故運用唐人書儀資料考察王羲之尺牘是否具有比較參考之價值，此無疑尚需確認。據近年來學者們對敦煌唐人書儀所做的研究結果表明，唐人書儀的淵源來自南朝舊儀。因此，利用唐人書儀對王羲之尺牘做比較考察，具有雙重意義：它既可以據之以追根溯源，恢復一部分六朝書簡舊觀，也可以在此基礎上進一步解明王羲之尺牘中的許多疑問。可以說，唐人書儀是考鏡中古時期尺牘源流的重要參考。至今為止，已有不少學者對此領域做了許多具體研究工作，如前所述，周一良、趙和平等對敦煌書儀的整理做了大量最基礎、最具開拓性的工作，具體於書儀的淵源探討和程式及用語研究等方面，姜伯勤、史睿、吳麗娛等也都做過專門考察。姜氏論文基本揭示出唐杜友晉諸儀中的「舊儀」來源於南朝；史氏論文以士大夫禮俗為主，對唐人吉凶書儀的源流做了細緻的探討；吳氏著書雖然著眼於利用書儀資料研究中古禮制，其廣博深入的考論已涉及到許多文化史領域，其中也包含了對於吉凶書儀

的溯源及書儀格式用語等具體問題的考察。特別需要指出的是，吳氏在論證中還注意到運用王羲之尺牘作爲參證。【3】總之，上述考察的結論皆對如下事實予以明確：唐人吉凶書儀源於東晉南朝士族家法、家儀，東晉尺牘與唐人書儀之間確實存在某種淵源關係，因而從理論上論證了用唐人書儀考察比較王羲之尺牘是可行的。

具體考察王羲之尺牘，首先需要確定其性質所屬。依唐人書儀的分類，日常性尺牘屬「吉凶書儀」（亦即「綜合書儀」）類型。關於吉凶書儀的性質，學者對此已有界定，要而言之，其核心不外乎禮學二字。史睿指出：「書儀將豐富而複雜的禮學義理融入士大夫的禮儀行爲、親屬稱謂及相關用語之中，是士族維護自身社會文化地位的工具，在生活中實踐並發展禮儀文化。」（史氏論文〈敦煌吉凶書儀與東晉南朝禮俗〉。已出）吳麗娛認爲：「吉凶書儀以社會生活中常用之吉凶禮儀和相關禮文書式爲出發點，不但涉及家族內外，也涉及『四海』、朝廷和官場等不同社會層面，從而在發展上，上承朋友書儀，下啓表狀箋啓書儀，包羅萬像。」（《摭遺》第二章前言，P33）。書儀實際上具有雙重的規範意義，姜伯勤在論及書儀所歸類的注儀時，對注儀作了如下定義：「一方面是五禮操作中制度的細節變通，一方面是謁見及上書時的語言規範及文書規範。」（〈唐禮與敦煌發現的書儀〉）可知書儀本具有「士大夫規範和書信範本雙重功能」。（史睿語，同上）魏晉南北朝士族於禮儀特重喪禮，王羲之等尺牘多告哀弔答內容即爲此習俗盛行的一種反映。宋沈括謂：「晉宋人墨跡，多是弔喪問疾書簡」（《夢溪筆談》卷十七「書畫」條），歐陽修亦云：「所謂法帖者，其事率皆弔哀候病，敘睽離，通訊問」（《集古錄跋尾》卷四），皆有感於此現象之普遍存在。其實一直到了唐代，這種告哀弔喪之習亦猶未衰減，觀敦煌所出唐人書儀以凶儀居多即其證，這些都是中古士人重視喪禮的間接反映。

爲了便於考察，依照唐人「吉凶書儀」類別，可將王羲之的日常性尺牘分爲吉、凶兩類。由於吉事並非日常恆有，【4】所以包括吉慶在內，凡不同於凶喪類的尺牘悉皆歸入「存問型」類中，分作「存問」、「弔喪」兩大類型。在敦煌寫本唐人書儀中，時代最早、最系統全面的吉凶書儀，應屬杜氏三儀，即：①《吉凶書儀》（〔伯三四四二〕，《寫本》P166－222），②《書儀鏡》（斯三二九、斯三六一合併，《寫本》P243－294），③《新定書儀鏡》（〔伯三

六三七〕，《寫本》P305－367）三種。考察魏晉南北朝尺牘溯源，若以唐人書儀作參考，固然其年代越早就越接近於魏晉原貌，故以下將使用的書儀資料，主要以年代較早的杜氏三儀爲主，兼取其他書儀。（至於杜氏三儀的具體情況，將在後面論述王羲之的告哀弔答尺牘部分中具體說明）其中主要參考宋司馬光《溫公書儀》、元劉應李《新編事文類聚翰墨全書》（略稱《翰墨全書》）二種較具代表性的資料。

考察王羲之的尺牘，實際上就是考察魏晉人的書信。因此凡與王羲之大致同時的尺牘，當然應納入研究範圍。然這類傳世資料並不多，就目前所掌握的資料來看主要有：

①《全晉文》（卷百至一百四）所收陸雲日常尺牘，此爲傳世極少的相關資料。西晉文學家陸雲（262－303）卒於王羲之生年，二人所處時代前後銜接。所以陸雲與王羲之的日常書簡在時代上是基本相同的。《全晉文·陸雲集》中也有收不少「議論型」書簡，此類尺牘亦如《晉書·王羲之傳》所收〈遺殷浩書〉、〈與會稽王箋〉一樣，與實用性日常書簡有所區別。

②近代於西域樓蘭遺址發現的晉人書信的殘紙。儘管殘紙多已裂破缺損，然其中亦存若干保存較爲完好者。即使文書殘缺，經過整理綴合後，也可以大致窺見當時書信原貌。殘紙中有不少與王羲之時代大致相同的實物，如有名的前涼《李柏文書》書於346年，乃是與王羲之同時代的書簡實物。這些都是用作比較研究的重要參照資料。【5】

③梁陶弘景《眞誥》（二十卷）中，卷十七、十八所收楊羲、許翽二人往還書簡。這些書簡文本爲日常往來的存問型尺牘，性質屬於私信，在一般情況下文獻是不予採錄的。由於道教典籍《眞誥》將其收錄，才使得這一批書簡文字完好地保存下來，而且陶弘景曾對這些書簡做了詳細注釋，是研究晉人書簡的重要的參考。

以下分三個部分，對王羲之尺牘加以考察：

一、王羲之尺牘書式的考察——以日常存問型尺牘爲主

二、王羲之弔喪告答書的考察

三、王羲之尺牘是否存在單書複書的形式？

圖3-1　前涼　李柏尺牘稿本　紙本　25.3×29.9公分　日本龍谷大學圖書館藏

一　王羲之尺牘書式的考察—以日常存問型尺牘為主

（一）尺牘的構成

　　書信的形式，一般由稱謂、開頭語、正文、結束語、落款以及封題等項目構成，並形成其相對固定的書寫格式，即書式。書式普遍存在於古今書簡之中，若將古代（主要為魏晉南北朝時）和近代（元以後）的尺牘構成做一個大致的比較，可約略為以下幾項：

　　古代尺牘：日期、署名→開頭語→正文→結束語→落款（署名）
　　近代尺牘：稱謂→正文→結束語→落款（署名、日期）

　　在書寫格式上不難發現，古今書簡並沒有太大的差別，所異者僅在於「日

期署名」前後位置上的掉換及稱謂使用的不同而已。一般來說，王羲之尺牘開頭作「某月某日羲之頓首……」只自署其名而很少稱對方名；而近現代尺牘，則多以對方稱謂開頭。清王澍嘗論：「古人凡與人書，多以己名置所與書人之前，言某人致書於某人也，今人多倒置。」（《淳化祕閣法帖考正》卷六「《司州帖》」條）道出署名位置在古今書信格式上的差異特徵。古今書信格式雖然簡單如上所示，然而實際情況卻十分複雜。比如構成書信格式的各項要素、特定用語及內容之間的關係等，皆因時代不同而發生變化，致使古今書信面目迥異。這些問題正是以下將要考察的重點所在。

　　爲了深入具體探討尺牘，須先將尺牘的格式略化爲一種模式，以利於對其局部做逐項分類考察。福井佳夫曾以「三段構造」來概括六朝的書簡格式（《六朝書簡文の書式について》，已出）。這一概括並不完全準確，因爲它過於籠統，可適用於古今所有的書簡格式，無法反映出六朝書簡格式的特徵。所以僅有三段是不夠的，還需要具體化。我們在此不妨將尺牘劃分爲「起首」、「正文」、「結尾」三個段位，並且更於起首、結尾之下各設A、B兩個區間，以便分別對應各類長短繁簡不同的書簡。必須說明的是，歷代對尺牘的各項名稱語並無統一稱呼，如梁陶弘景稱啓首語爲「起端語」之類等，【6】所以在此所擬三段之名，只是爲了便於考察行文的權宜稱呼。至於三段構造之分，也只是簡略的形式概括，實際上尺牘書式有繁簡式之別，內容亦因事而有增省變化，故不能以三段結構按步就班地去套用所有尺牘文書。

　　爲了便於分析比較，我們選擇王羲之尺牘、唐人杜友晉《吉凶書儀》範文各一通，試納入尺牘的三段格式表中，以比較異同，確認尺牘各項內容在三段格式中的所在位置：

〈表1〉

比較項目　　構成	王羲之尺牘文：《書記》174帖	唐人書儀：杜氏《吉凶書儀》答婚書
與受書人尊卑關係：與平懷書	與受書人尊卑關係：與極尊書	
起首　A	九月二十五日羲之頓首，	月日名頓首頓首，
B	便涉冬日，時速感歎，兼哀傷切，不能自勝，奈何！	乖展稍久，傾仰唯積！
正文	得七月末時書爲慰。始欲寒，	辱某月日書，用慰延佇。孟春猶寒，

	足下常疾，比何似？每耿耿！ 吾故不平復，憂悴。	體內如何？願館舍休宜，名諸疹弊， 言敘尚餘，唯增眷仰，願敬重。
結尾 A	力困不一一。	謹還白書，不具。
B	王羲之頓首。	姓名頓首頓首。

以上的橫向比較結果顯示，晉、唐尺牘文二者之間，確實存在如下相通之處：

首先，在格式上二者大致相近，對應於三段的行文順序基本一致：起首段A區間書日期、名、具禮語等，一般多為定式套語，B區間書時節問候語。正文段敘事，如奉書答書、問候祝頌、通報近況等文辭，隨事應時，並無硬性規定；結尾段A區間綴以結束語詞，亦多為定式套語；B區間署名具禮，一般多署全姓名，起首、結尾段的具禮之語（如「頓首」等）基本前後統一，「某（名）頓首」、「某某某（姓名）頓首」之型較為常見。

其次，二者各段位置中之行文和語詞，所表達的含意亦大致相同，特別是某些格式套語，儘管語詞不盡相同，但表意基本相似。例如正文段：王帖「得七月未時書為慰」與唐儀「辱某月日書，用慰延佇」對應；王帖「始欲寒，足下常疾，比何似？」與唐儀「孟春猶寒，體內如何？」對應；結尾段：王帖「不一一」與唐儀「不具」對應。文面雖異，表意則大致相同。類似這種可資比較之例於王帖和唐儀中尚多。總之，確認二者的相通與可比性，其意義十分重要。王羲之等魏晉南北朝尺牘雖然傳世不多，然唐人書儀卻大量存世，據唐儀探討王羲之尺牘中與之對應的語詞含意、行文規律以及尊卑關係等情況，無疑是可行的。非但如此，運用此方法，對於魏晉南北朝書簡的研究也具重要意義（關於此問題，後文還將詳證）。以下循此方法，對王羲之尺牘類型加以歸納。

（二）構成尺牘的諸要素

在分析王羲之尺牘之前，應對構成尺牘的諸要素予以確認。據〈表1〉可見，三段所分別對應的各項內容，實際上也是構成尺牘的基本要素。對此問題的考察，有學者曾經做過嘗試。如上田氏就曾根據王羲之以及《真誥》楊義等晉人的尺牘例文作了比較歸納，其中一些見解頗有參考價值。但是上田之說的局限性在於，首先，是不知前人對此已有所論述，其所論均未能引用參考前人

之說；其次，僅以晉人王、楊尺牘作爲考察對象，未能兼顧到晉、唐、宋各時代尺牘之間存在的關聯，只有橫向比較，未做縱向考察；再次，在歸納方法上，他也就是因帖定式、就文設目，流於繁瑣，缺少概括性。【7】

晉南北朝及隋唐五代，雖各類書儀齊備，但其內容基本上是示列範文套語，對於構成尺牘書式的諸要素，未有具體的歸納總結。在唐儀中，我們只能看到一部分零星的敘述，比如杜氏《新定書儀鏡》通例第二（《寫本》P363－364）在論及尊卑所用語詞時，對構成尺牘前介部分的諸項目略有涉及：

> 凡與祖父母書云：言疏、違離、違侍、尊體起居、思慕、燋慮、惶灼、奉告、約束、寢膳、眠食、珍和涕戀、戀慕、拜侍、不備等。……凡與伯叔父母書云：言疏、違離、尊體勝豫、思戀、拜觀、奉告。……凡與兄書云：白疏、馳結、連奉、體內勝常等語。……

此外，其中還列了「自敘」、「傾仰」、「枉問」、「翹企」、「所履清適」等項目（或當用語詞）。很明顯，尺牘的敘述項目及其相關用語、預想場合及其用語等，均處於混沌未分狀態，缺乏系統完整的體例。

宋代以降，比較系統完整說明尺牘書式的實用性書籍陸續出現，這也是書信隨著其用途的日益廣泛以及書寫方式發展成熟所帶來的必然結果。

以下根據整理文獻記錄和考察尺牘實物這兩類「文本」的收穫，歸納出構成尺牘的基本要素。

關於尺牘的構成要素，見於文獻說明者有元人劉應李《新編事文類聚翰墨全書》，該書的說明比較翔實，且附有例式。其中甲集卷四列出「書劄記事往復條目」二十九目，歸納出當時（主要是宋代）構成簡札的基本要素，並且舉出簡、札「首末式」示範例，標示諸條目在簡札中的敘述順序和所在位置。

除了文獻記敘，還有學者根據古人尺牘實物對尺牘諸要素所做的歸納總結。朱惠良據臺北故宮博物院所藏宋人尺牘，對宋代尺牘的形式、內容等方面做了十分有益的探討。【8】朱氏認爲，宋代的繁式尺牘書式之最完備者，至少包括九項目，並舉宋陸游《致仲躬侍郎尺牘》爲例說明。以下錄出《翰墨全書》和朱氏總結宋人尺牘諸項目如下，以供參考（均依原順序排列，編號爲筆者所加）：

圖3-2 元　劉應李《新編事文類聚翰墨全書》甲集卷四　明刊本　京都大學附屬圖書館藏

〈表2〉

《翰墨全書》所歸納的諸項目	朱氏據宋人尺牘所歸納的諸項目
1.【前具禮】再拜頓首之類	1.【具禮】致書人表示對受書人尊敬之語，如「惶恐」「頓首」「再拜」「端肅」「稽首」「和南」……等。
2.【時令】孟春謹月孟春猶寒之類	
3.【稱呼】相公郎中學士之類	
4.【燕居】官員職任士人德業之類	2.【稱謂】表示致書人與受書人間長幼親疏之關係，如「老伯」「尊親」「尊契家丈」「契兄」「老兄」「賢弟」「鄉友」「老友」……等。
5.【神相】神明扶衛	
6.【福履】千福多福清勝之類	
7.【間闊】久近違別	3.【題稱】表示對受信人尊敬之辭令，如「閣下」「座前」「台座」「尊執」「侍使」「足下」「左右」「膝下」……等。
8.【瞻仰】思慕瞻望	
9.【敘述】曾承訪承惠書問往來之類	
10.【領書】得書欣慰回書用此	4.【前介】本事之前的開場白，多敘間闊、

11.【敘賀】榮達仕宦吉慶之類	瞻仰、起居、台候、恭維、時令或神明祐助……之語。
12.【頌德】稱頌道德政事	
13.【期望】不日昇擢	5.【本事】信之主要內容,因人因事而異,包羅萬像。
14.【托庇】福蔭安好	
15.【自敘】敘不才或在職或居常	6.【祝頌】表示對受書人關切祝福之詞,如「善保珍重」「千萬珍重」「切冀保重」「千萬以時自厚」「茂介新祺」「茂迎景福」……等。
16.【入事】於托薦尊之類	
17.【奉書】因便專人奉啓之類	
18.【復書】答來書回書用此	
19.【恩幸】即日趨承	7.【結束】結束信函之詞,如「謹拜復不備」「不備」「謹此敘復不宣」「匆匆不宣」「不宣」「率略不罪不罪」「右謹具呈」「謹上狀不次」「謹狀」、「不次」……等。
20.【未見】比及面會	
21.【問候】台用何似	
22.【保重】善保尊顏	
23.【頌祝】多納福祐	
24.【問眷】合眷內外安好	8.【日期】書信之日期,通常只紀月日,故需經考察,始知年代。
25.【請委】恐有使令	
26.【草略】修書不謹	9.【署押】信末之簽名或畫押,名後多加附行禮,如「某頓首再拜」「某咨目頓首」「某頓首」「某惶恐再拜」「某悚息再拜」「某拜覆」「某拜稟」「某啓」「某手啓」「某手狀」……等。
27.【結跋】不具不備	
28.【後具禮】書翰記事後再用此法	
29.【月日】書後用月日謹修,札子後用右謹具呈月日具位札子	

《翰墨全書》項目後附劉應李註云:「凡書札記事往復,不外前件條目,但先後詳略不同耳。」可見其所列項目比較詳備,利用者可據實際需要,因事隨時、增減詳略以選擇使用。此外同書卷七「活套門」中,還分別於各項目之下,引錄歷代尺牘的相關實例,供使用者參考。然與卷四相比,「活套門」的項目排列順序略有不同,前後位置發生變動。這一情況說明該書所歸納的項目,乃為作者適當選定,並無嚴格統一的規定。也正因為隨意性強,故各項目的編排也顯得混雜無章。如將尺牘的形式項目和內容項目混在一起不做區別等,是其不足。從所列諸要素項目的解說以及引用文例來看,這些要素項目還應該按照其性質分為反映尺牘的形式與內容兩大類(詳下)。但總體說來,

圖3－3　宋　陸游《致仲躬侍郎尺牘》紙本　31.7×54.4公分　臺北故宮博物院所藏

《翰墨全書》所歸納出來的各個項目及排列順序，基本上能夠反映和涵蓋一件普通書簡的所有內容，這一歸納，十分便於考察尺牘結構的各項組成部分。

　　朱氏據宋人尺牘的實物加以比較，所得結論較有說服力。至於有些朱氏未舉項目以及項目的概念與範疇，則可據《翰墨全書》加以補足完善。從古代尺牘的傳承關係來看，儘管上列項目反映的是宋代的尺牘書式，但在很大程度上也適用於晉、唐尺牘，因而自有其參考價值。

　　現以宋陸游（1125－1210）《致仲躬侍郎尺牘》、《翰墨全書》所錄簡札首末式示範例置三段表中，並分別標注朱氏列舉的項目在尺牘文中所處的位置：

〈表3〉

段位	項目	陸游《致仲躬侍郎尺牘》（括號內於語詞對應的項目名爲朱氏所定）	《翰墨全書》所錄簡札首末式示範例。（括號內於語詞對應的項目名爲劉書原有。或式行文則改行表示）
起首A	具禮	游頓首再拜（具禮敬語）上啓。仲躬侍郎老兄（稱謂）台座（題稱）。	（筆者注：原書此段略）

B	前介	拜違言侍，又復累月，馳仰無俄頃忘。顧以野處窮僻，距京國不三驛，邈如萬里，雖聞號召登用，皆不能以時脩慶。惟有愧耳。 （多敘間闊、瞻仰、起居、台候、恭維、時令、神明之語）	某伏以（時令） 共惟某官稱呼（燕居、神相），臺候動止千福。 某（奉啓、恩幸、問候、保重、祝頌） 某（間闊、瞻仰、敘述） 某共審（敘賀）伏惟歡慶 某敬以某官稱呼（頌德、期望）
正文	本事	東人流殍滿野。今距麥秋尙百日。奈何。……亦未知竟何如。日望公共政如望歲也。 （信之主要內容，因人因事而異，包羅萬象）所冀以時崇護。即慶延登（祝頌）。	某（自敘、托庇、入事） 某（問眷、請委）
結尾A	結束	不宣	（筆者注：原書此段略）
B	押署 日期	游頓首再拜上啓。 正月十六日。	（筆者注：原書此段略）

通過勘察陸游書簡文與《翰墨全書》簡札首末式所標記的各個項目，可確切把握其在尺牘中的位置順序及含意功用。此外，若以之與晉唐尺牘對照比較，還能夠尋找出尺牘在繼承、發展過程中的一些變化痕跡。現用下表以示晉、唐、宋的尺牘異同，並做簡要說明：

〈表4〉

比較項目	王羲之尺牘文：《書記》174帖	唐人書儀：杜氏《吉凶書儀》答婚書	宋陸游《致仲躬侍郎尺牘》
構成	與受書人尊卑關係： 與平懷書	致、受書人尊卑關係： 與極尊書	致、受書人尊卑關係： 與平懷書
起首 A	九月二十五日羲之頓首。	月日名頓首頓首。	游頓首再拜上啓。仲躬侍郎老兄台座。
B	便涉多日，時速感歎，兼哀傷切，不能自勝，奈何！	乖展稍久，傾仰唯積！	拜違言侍。又復累月。馳仰無俄頃忘。顧以野處窮僻。距京國不三驛。邈如萬里。雖聞號召登用。皆不能以

			時脩慶。惟有愧耳。
正文	得七月未時書爲慰。始欲寒，足下常疾，比何似？每耿耿！吾故不平復，憂悴。	辱某月日書，用慰延佇。孟春猶寒，體內如何？願館舍休宜，名諸疹弊，言敘尙餘，唯增眷仰，願敬重。	東人流殍滿野。今距麥秋尙百日。奈何。……亦未知竟何如。日望公共政如望歲也。所冀以時崇護。即慶延登。
結尾 A	力困不一一。	謹還白書，不具。	不宣
B	王羲之頓首。	姓名頓首頓首。	游頓首再拜上啓。正月十六日。

1、起首段

A：「前具禮」一般包括致書人「名＋白」（此處之「白」代指「頓首」、「再拜」、「言」、「報」、「告」）兩個項目。晉人尺牘一般在此之前還加日期「月日」，唐宋以降，此舊式已漸式微，「月日」多署信末。宋代以來，除了有一部分尺牘仍沿續舊式以外，大部分都在起首處添署收信人名號稱謂，此書寫習慣一直沿續至今。晉、唐尺牘除在較正式的場合外，一般於起首處添署收信人稱謂的情況並不多見（今檢西域樓蘭晉人殘紙有一條云「三月廿三日郡內具大人坐前，前者……」是爲一例，見《樓蘭殘紙木簡》。又，以「告」開頭者，一般後續書收信人名，如王羲之「告姜」諸帖。然此類多屬與卑者簡札便條，非正式尺牘書式），因而「稱呼」、「題稱」用語甚少。由於宋人尺牘普遍於起首處添署收信者名，故在書信用語中「稱呼」、「題稱」的使用相當盛行。

B：在此處一般需要寒喧一兩句客套話，作爲書信進入正文的鋪墊，即所謂「前介」部分。寒喧性項目種類繁多，如「燕居」、「時令」、「神相」、「福履」、「間闊」、「瞻仰」等最爲多見，多爲既定格式，古今皆然。例如唐儀有云「凡修書，先修寒溫（即「時令」），後便明（問）【9】體氣（即「神相」、「福履」）」（〔伯三九〇六〕），道出尺牘特徵所在。又唐張敖《新集諸家九族尊卑書儀》亦云：「凡修書者，述往還之情（即「敘述」、「領書」、「奉書」、「復書」），通溫涼之信（即「問眷」），四時遞改，則月氣不同，八節推移，則時候皆別（皆「時令」）……先標寒暑（亦即「時令」），次讚彼人

（即「頌德」），後謙自身，略爲書況（即「自敘」）……」（《寫本》P602），大抵說明了書信的前介部分所應須敘述的項目內容。然這些項目的所在位置並非十分固定，有時也可移至正文中，比如在《翰墨全書》簡札首末式中，「前介」與「正文」則幾乎不分。所以，起首段B區間與正文之間，實際上只是一個相對的劃分界線而已。

2、正文段

　　進入正文，則應敘述「本事」。儘管內容「因人因事而異，包羅萬象」（朱氏語），但其中仍有一定的敘述順序和行文規則。承「前介」寒喧語詞之後，正文一般多先置放「敘述」、「領書」、「奉書」或「復書」項，亦即如唐儀所謂「凡修書者，述往還之情，通溫涼之信」之意。此乃尺牘的一般通例，而於王羲之等晉人尺牘中尤爲多見。此外，還有「自敘」、「未見」、「問候」、「保重」、「問眷」等亦有出現。唐、宋尺牘於正文後多綴以「祝頌」語詞，如唐之「唯增眷仰，願敬重」、宋之「所冀以時崇護。即慶延登」之類，晉人尺牘中則不多見。

3、結尾段

　　A：「結束」即「草略」、「結跋」之語詞，用以結束信文，其語詞多爲形式化套語。而以時代論，「不宣」似出現較晚，在晉人尺牘中幾乎未見，或始於唐代也未可知。【10】

　　B：唐宋以降，於書信末多署日期「月日」（日期有時亦在署名之前），於晉則絕少見之。此大約與複書形式的簡化以及書信形制的變化有關，暫不深論。後具禮語與前具禮語必須前後統一，前爲「頓首」、「白」、「報」，則後亦須與之作相同的對應，唯其多署全名而不省略姓之特徵，與前具禮不同。也就是說，起結之具禮語作「名白……姓名白」之型者，最爲普遍。

　　以上總結的尺牘構成諸要素，基本能夠反映古代尺牘的構成全貌和晉、唐、宋尺牘的異同，但這些也只是大致說明了尺牘的一般框架構造而已，至於許多具體問題，則並非如此簡單。以下以「起首」、「正文」、「結尾」三段爲綱，以構成尺牘的諸要素爲目，對以王羲之爲代表的晉人尺牘的構造形式作進

一步考察。

（三）中田勇次郎對王羲之尺牘的考察與歸納

　　考察王羲之尺牘程式，必須首先選定一個標準模式，以便於比較歸納，總結規律。在爲數眾多的傳世王羲之法帖中，欲篩選出具有代表性的尺牘作標準模式，就必須盡量做到：來歷可靠，形式完整。這一方面，中田勇次郎已有嘗試性考察。（同著〈王羲之書目中の尺牘の書式〉與〈王羲之の尺牘〉二節，前出。以下所引均出此）中田選帖主要採自《褚目》、《書記》，因爲此二目皆爲唐人經眼著錄的王羲之法帖釋文，作爲文獻流傳有緒，由來可靠。中田所選共十八帖，皆逐一校勘考訂，【11】歸納書式，詮釋語句。其內容亦相對完整，涵蓋面大，大致能夠反映出王羲之尺牘的各種類型，故可作爲標準尺牘的一個模式群。現將中田所選十八帖置於三段表中，作成〈王羲之尺牘模式列表〉於文後，以便參照。中田解說部分，亦酌錄之。又表中「與受書人尊卑關係」爲中田所舉例帖原無，爲筆者所加。至於涉及到的相關問題，在後文均附有筆者的「補說意見」。以下以中田說爲主，按照尺牘三段的順序逐項考察。

1、關於前、後具禮語

　　通過〈王羲之尺牘模式列表〉（附於本節之後）我們看到，處於起首、結尾段中的語詞一般變化不大，相對固定的格式套語頻繁出現。前具禮項的基本格式爲「月日名白……」。具禮語詞依據尊卑關係和禮數的輕重程度之不同而選擇使用，一般不出「白」、「告」、「報」、「頓首」、「再拜」、「敬問」等語詞範圍。中田所總結的常見具禮項，共有以下九種類型：

（1）、月日	（2）、月日羲之白	（3）、月日告
（4）、月日羲之報	（5）、月日羲之頓首	（6）、月日羲之頓首頓首
（7）、月日羲之敬問	（8）、月日羲之死罪	（9）、臣羲之言

　　中田指出，日期（月日）有時省月書日、有時月日俱省，直書「名白」。如作「羲之白」、「羲之報」、「羲之頓首」等，而且前具禮與後具禮的敬語必須前後統一、首尾對應，除極個別例外，大體如此，此乃尺牘之通例。以下爲

中田據《褚目》、《書記》歸納出的前後具禮語詞用例（《褚目》的帖目編號，可參照書末【附2】唐褚遂良《晉右軍王羲之書目》帖目表）：

31 帖：六月十九日羲之白……王羲之白
181 帖：二十七日告姜……耶告
241 帖：十二月二十四日羲之報……王羲之報
197 帖：九月二十八日羲之頓首頓首……王羲之頓首
111 帖：十月十一日羲之敬問……羲之敬問
184 帖：羲之死罪……羲之死罪
165 帖：臣羲之言……臣羲之言

中田認為，儘管有時也會出現前後不統一的現象，如「告……白」、「白……頓首（或再拜）」等，但絕大多數仍遵循起結前後必須對應之原則。關於具禮語詞的使用，中田的具體意見如下：

「白」用於一般場合；「告」則用於親近晚輩，如書寄兒女時就用得較多；「報」一般用於復信；「頓首」用於比較鄭重的場合，重疊作「頓首頓首」表示禮數恭敬；「敬問」用例並不多見；「死罪」表達惶恐敬畏之意，為古代尺牘常用套語，用於書呈上級、尊長場合，在性質上有別於日常性存問尺牘；「臣羲之言」則為上表皇帝、皇太后的專門用語。在王羲之尺牘中，起首、結尾署名「羲之……王羲之」屬恭敬用例，也比較常見。但也偶有不署名而署字者，如130帖「王逸少頓首」即其例，但這類用法似乎並不多見。至於148帖「八月十五日具疏羲之再拜」用法則較為特殊，除此之外尚未見第二例。上述書式一般用於比較正式場合，王羲之尺牘其實頗具多樣性，並不僅局限於此，如寄家族親友尺牘，寫法則比較輕鬆隨意，行文簡潔實用，有些詞句多做省略。還有首句不書日期之例。如《褚目》145帖「得書知問」、253帖「得書為慰，汝轉平復」、119帖「書未去，得疏為慰」、186帖「向書至也，得示承尊夫人轉平和」、263帖「省別具懷」等，皆屬起首省略式，據《書記》補足其全帖文，知其結尾大都承以「羲之」、「羲之問」、「羲之遣」等簡單署名，與之對應。此乃王羲之尺牘中較為簡略的一種書式，一般書寄親近人物用此。

普通的存問性尺牘，在問候季節時候後，一般先敘雙方收、復信情況，繼

以詢問對方安否、報知自己近況等，然後以結尾用語結束全文，此爲通常信文順序。例如《褚目》104、115、122、244等帖文，無不如此。從信文內容來看，大多數所敘並非重要之事，書信的目的似乎只是爲了問候對方，彼此互道近況安否而已。不難想像，在當時士族生活圈中，他們主要以這種簡潔的問候方式相互聯繫，溝通和增進彼此間友情和關懷。

2、關於前介部分

按尺牘慣例應該敘「時令」道「寒溫」。但在王羲之的一些尺牘的前介部分中，中田發現了一個特殊現象：即多於敘季節四時之後，往往頻發感嘆，情似訴哀。此即在王羲之尺牘中常見的所謂感嘆訴哀現象。下面是中田就此問題的看法：

在王羲之尺牘中，有一現象值得注意，即在起首式敘四時節候變化之後，往往頻發感懷，且多是一種哀傷愁苦之情。此現象在其尺牘中較多見，從內容上看，像是在表達時節性問候，而實際上卻更像是寄託自內心的哀愁。究其原委，也許和王羲之尺牘多慰病弔喪內容，因而在心情上易受感哀情緒影響有關也未可知。但似乎也未必能一概而論，應該探討其更深層的原因所在。即此現象多少反映出生活在那個時代的貴族性格情感中，對於時節變化所具有一種獨特的感受性，進一步說，也是魏晉時代人們所共有的某種性情特徵。

以下中田據《褚目》錄其例帖如下：

115　初月一日**羲之報**，忽然改年
147　三月十九日**羲之頓首**，末春哀痛
187　五月十日**羲之報**，夏中感遠
　36　秋中諸感切懷
213　新歲月感傷
180　十一月十八日**羲之頓首頓首**，冬月感歎兼傷

針對這一現象，上田有其不同的看法。他認爲：「王羲之先記年月，繼而述季節推移之語詞，並發出對此之感懷，感懷之語多充滿哀傷色彩。一般認爲（筆者按，此即指中田上說），這是因爲王羲之對於季節變化而充滿的哀傷情

感，但是，從王羲之尺牘中不難看出，其前文中所敘時節問候之語，頗落常套，或者說其表現方法亦有略涉陳腐之嫌。其實王羲之不僅在前文、即使在主文中亦經常添附這類季節問候語，然而這些無非就是臚列一些諸如夏熱、秋涼、冬寒之類的三言兩語而已。因此，僅根據這些書簡用語，便認為王羲之對於時節變化的感受性極為敏銳細膩等，似乎並無太大說服力。」（同文）關於此事，筆者後文有說。

3、關於王羲之尺牘中的特殊用語的詮釋

今人考察中古言語，因時代久遠疏隔，對其中不少語義即便借助專門工具書尋檢，也很難確知其含意。因而，學者們在研究考釋魏晉南北朝詞語時，比較常用的就是歸納分析法，【12】多有創獲。中田亦以同樣方法對王羲之尺牘做詳細研究，特別在尺牘特殊用語方面，頗有心得。以下擇錄其論述大要，以資參考：

在王羲之尺牘中，使用率最高的尾語詞當為「——」。「——」即「乙乙」之草書速寫，或以為此應讀如「具」。然據《書記》122帖「適都使還諸書具——，須面具懷」之例觀之，「具」與「——」並用，知此說法未必成立。但是《右軍書記》等古代法帖釋文皆釋作「——」，姑從此釋。

「——」用例極多，有單獨作「——」者，亦有於前連綴其他語詞作「遲面——」、「面——」、「遲——」者。由於尺牘用語存在省略現象，故讀之者往往須要補足其所略之語，方可讀通。比如「適得……書」句型，省略「得」而成「適……書」之例就相當多，故「面——」、「遲——」當為「遲面——」之省略式。

「——」作「不——」的用法最為多見，如「遲面，不——」、「面近，不——」等皆是。「遲面」或「面近」，即今語「甚麼時候我們再會面」之意。此外還有「冀行復面」，亦即今語「盼望甚麼時候再見面」之意。「行復」一語多見於晉人尺牘，然《世說新語》等文獻卻未見此用例。

「力」的用例也極為頻繁出現，如「力不——」、「力不具」等等，但此語顯然與「不具」是有所區別的。此外還有「力及，不——」、「及不——」、「力無不——」、「力困不——」等用法，儘管其中有些語詞因法帖釋文的誤讀誤釋及原帖模失等因素，造成與原文略有出入現象，但「力不——」等語在王

帖中出現得相當頻繁，故可以肯定此語乃比較常用的尺牘用語之一。「力」後還常接續其他字詞，如接「遣」、「還」作「力遣不一一」、「力遣不具」、「力還不具」等。此處「遣」字意指派遣書信使者前往；「還」字意指回覆對方來信。類似用法，有時還寫作「力書不一一」。

「數字」亦常見於王羲之尺牘。如「力數字」、「力及數字」、「自力數字」、「復數字」等，皆作結語。類似用例還有「不次」，如「力不次」、「力還不次」、「及還不次」等。

「知問」一語也多見於尺牘。「知問」意指接到對方的問候，通過來信得知對方的問候，即「得書知問」是最爲普通用法之一。然而在結尾句中，此語常與各種語詞結合使用，變化較大。如作「遲知問」，意指等待對方來信，但在一般場合下則往往指讓對方知道這裡消息，即「知問」實際上就是「令知問」之意。有時此語在使用程度上意思更加輕緩，如「力知問」、「力知問不具」、「力遣知問」、「尋知問」、「尋復知問」、「還知問」、「轉復知問」、「故知問具示」等即是其例，或可簡作「故問具示」、「故具示」等。在回覆對方時，常用「還具示不」，或可作「故復旨示」、「還示不具」、「故復白」等。

「故」字於尺牘中最多見，如「故爾」，意爲依然如舊、無大變化，然用於結尾句中之「故」，意思就稍有變化，解作特意、特別之意。「不復一一」亦比較常見，如「向書已具，不復一一」則屬於一般用法，有時也有用如「諸問想足下別具，不復一一」之例。

據以上諸例可知，王羲之尺牘用語在使用時，因時間、場合而變化，自然天成，並不受格式拘束，趣盡尺牘語詞之妙。在這些尺牘用語中，有不少當時通用、有特殊含意的習慣用語。在王羲之尺牘中，使用彼此類似、詞義相近的用語例甚多，如「當奈何奈何」、「不可言」、「不能已已」、「不可居處」、「君可不」、「大都轉佳」、「小大皆佳」、「此粗平安」、「念勞心」、「懸情」、「情至」、「深至」、「故爾」、「小爾」、「猶爾」、「爲慰」、「悒悒」、「平平」、「勿勿」、「劣劣」、「耿耿」、「可耳」等等，在尺牘文中常見。不僅如此，在敘述同一事時，其表達方式也不拘成法，用語極盡變化，充分體現了晉人特有的那種自然。這一自然的流露，也同樣浸透於晉人書法之中，成爲晉人書法中特有的一種意趣。在尺牘用語的使用上，由於這種自然的流露與尺牘書法彼此相得益彰，形成了構成尺牘之美的一個重要因素。特別是王羲之本

人所作尺牘，又極具如下個性：豐富的情感和慈愛溫厚，以一種自然文雅的文風傳達出來，使其尺牘之文亦具有很高的品鑒欣賞的價值。

（四）尺牘所反映的尊卑關係—補充意見之一

中田在解釋「頓首」、「白」、「報」、「告」等尺牘具禮語詞時，提到了一個很重要的現象，即尺牘具禮語詞反映出具書、受書人之間的尊卑關係。遺憾的是他未能就此問題做進一步考察。我們知道，弄清王羲之與受書人的尊卑關係，頗關法帖內容的解讀，這對於考證王羲之生平、考察東晉士族生活與思想等，都很有意義，故在此略做探討。

在〈王羲之尺牘模式列表〉上欄中，特別增添了「與受書人尊卑關係」一項。欲確定王羲之尺牘中授受雙方的尊卑關係，可借助於尺牘形式和特定語詞加以判斷，在這一方面，豐富的唐人書儀資料為我們提供了參考依據。按唐人書儀，依照致信人和受信人之間的特定關係，對所應選擇的書信形式、稱謂以及特定語詞等，都做了詳盡的規定。具體而言，這種關係主要分成內外家族和四海朋友兩大類：前者因長幼大小、親疏遠近以定尊卑，反映了致信人與家族各成員之間的關係，其形式多為家書；後者據年輩官品、地位名望而定高下，反映了致信人與社會各層之間的關係，其形式多為私信。總之，這種特定關係體現了信件授受雙方都應遵循的等級秩序，為此致信人在寫信時，對於不同關係的人就必須相應選擇使用不同的稱謂語詞。

在唐人書儀中，對於這類稱謂語詞有一整套詳細的劃分準則。其規格可以具體分為以下若干等級：極尊、稍尊、平懷、稍卑、極卑，或者極重、大重、小重、平懷、小輕、極輕。在家族凶儀中，這套規格又具有雙重含意：既要體現服喪者與死者的長幼輕重關係，又要反映致信人與受信人的尊卑高下之關係。需要指出的是，各種書儀都一再強調「凡修弔書」，因「幽明無異，重亡者也」，故可於禮數上「無問尊卑」，但這種禮遇只適用於亡故之人，並不包含受信人。即致信人在信中對於不同的人須使用不同的語詞，這一原則是不會改變的。然而從研究角度來看，正因為古代書信中存在這些嚴格的禮儀規定，反而為今人考察古人尺牘提供了一個可靠的判斷依據，其作用如同古人使用避諱字一樣，今人可藉以考稽、判斷和確定古籍文獻和實物的時代、作者等。以下從唐人書儀中輯出反映尊卑關係的範文各一則，以資參考：

1、與極尊書

出處尊卑	杜氏《吉凶書儀》(《寫本》P180)
構成	與受書人尊卑關係：**與極尊書**同居繼父，父之摯友，疏居屬長，見藝師，姑夫、姨夫，族祖祖叔。
起首　A	**名白**
B	**曠覿**未、稍、既、已久，馳係惟深。奉某月日問，伏慰下情。未不得云書絕不奉問，無慰下情；又云奉近問，伏深馳悚。
正文	**孟春猶寒，不審**並平闕之，繼父稱號，父友稱丈人，師稱先生，餘尊臨時所稱。**尊體何如？伏願勝豫。**亦云動止常勝。**即日蒙恩，**若別有事意，隨時便言，他皆倣此。**拜謁未期，伏增延結，願珍重。**
結尾　A	**今因信往，附白記不具。**
B	**名再拜。**某姓官位座前芳某官姓名白記。

2、與稍尊書

出處尊卑	同上（《寫本》P181）
構成	與受書人尊卑關係：**與稍尊書**謂已所事，或官位若高，姊夫妻兄。
起首　A	
B	**闕展**未、稍、既、已久，係仰增深。
正文	**孟春猶寒，惟勝豫。**此等闕字，不須平闕。**名推遣，**亦云推常、推度。**未即諮敘，更增翹軫，願珍重。**
結尾　A	**今因信往，附白記不具。**
B	**姓名再拜。**謹姓名白書封謹通某姓官位侍者，稍尊前人稱前

3、與平懷書

出處尊卑	同（《寫本》P181－182）
構成	與受書人尊卑關係：與平懷書
起首　A	
B	執別雖近，傾注已深，使至損書云辱書、枉書及芳翰、芳札等。慰沃何極！亦云忽辱榮問、用慰延佇。
正文	春首猶寒，願清勝也。王事云（之）餘，想多暇豫？此之詞理，隨事制儀：至如奇賞逸趣，風煙琴酒□□□□不可論言，任取文章耳。名驪々耳至如屑々、棲々、匆々、卒々，此例亦廣，不能邊舉。披吾未卜，延詠增勞，□鳥之困，勿悋金玉，千萬珍重。
結尾　A	謹白書不具。
B	姓名呇。 謹姓名白書亦云脩承封。 謹通某姓官位左右，若稍尊前人稱侍者。

4、與稍卑書

出處尊卑	同（《寫本》P182）
構成	與受書人尊卑關係：與稍卑書
起首　A	
B	為別雖近，眷想已勞。使至枉問，用慰懷抱。
正文	想清宜也。云如宜比何似也。僕粗推遣耳，近書云僕之情況，不言可悉。言敘未即，增以歎滿（懑）。
結尾　A	遣此不具。
B	姓名呈。亦云呇。 謹姓名白書，亦云書。 簡姓某官足下，或不言足下。

5、與卑者書

出處尊卑	同上（《寫本》P182）
構成	與受書人尊卑關係：與卑者書
起首　A	
B	久不相見，憶念每盈。
正文	猶寒，□□適也。傾少理耳，亦稱吾，亦稱名。未即相見，更增歎滿（懣）。善將攝慎、衛愛。
結尾　A	及此不多。
B	姓名報。亦云呈。 封姓名書 呈某姓官亦云送某官，亦云簡某官。

　　以上所輯書儀範文主要適用於私書家信，它反映了具書人在家族、社會（四海）的各種場合中寫信時所應遵循的禮儀，故書簡的形式稱謂及行文用語等，亦因禮儀的重輕程度而出現尊卑的變化。我們據唐人書儀尊卑範文，可用以與王羲之尺牘做比較考察，如通過形式稱謂、行文用語等特徵，考察王羲之與受書人之間的尊卑關係。現舉唐人書儀中「與極尊書」範文和王羲之尺牘文各一則試作比較：

比較項目	王羲之尺牘文：《書記》292	唐人書儀：杜氏《吉凶書儀》（《寫本》P180）
構成	與受書人尊卑關係：與極尊書	具、受書人尊卑關係：與極尊書
起首　A	羲之死罪	名白
B		曠覲未、稍、既、已久，馳係惟深。
正文	近因周參軍白牒，伏想必達，此春以過，時速與深，兼哀傷摧切割心情，奈何！須與寒食節，不審尊體何如？不承問以經月，馳企。民疾根治滯，了無差候，轉久憂深。	奉某月日問，伏慰下情。未不得云書絕不奉問，無慰下情；又云奉近問，伏深馳悚。孟春猶寒，不審並平闊之，繼父稱號，父友稱丈人，師稱先生，餘尊臨時所稱。尊體何如？伏願勝豫。亦云動止常勝。即日蒙恩勝若別有事意，隨時便言，他皆倣此，拜謁未期，伏增延結，願珍重。
結尾　A	叔□遺信，自力粗白不宜備	今因信往，附白記不具。
B	羲之死罪。	姓名再拜。

按，「死罪」乃承漢代公文常用起首語，且又自稱「近因周參軍白牒」，疑王羲之寫此帖時或者在官？然觀帖中又自稱「民」，則又似無此可能。待考。

（1）、具禮：

中田在解釋尺牘前後具禮語詞時，對「頓首」、「白」、「報」、「告」等做了含意上的界定。他認爲「白」用於一般場合；「告」則用於親近晚輩，如書寄兒女時就用得較多；「報」一般用於復信；「頓首」用於比較鄭重的場合，重疊作「頓首頓首」表示禮數愈加恭敬；「敬問」用例並不多見；「死罪」表達惶恐敬畏之意云云。按，據唐杜氏《新定書儀鏡》通例第二云：「凡書末，尊行皆『告』；長皆『報疏』，長加敬字；舅云『問疏』，加『丈人』云敬；謂女婿云『白』，平懷云『謹諮』，小重云『呈』云『疏』，皆爲姑族以上。」（《寫本》P364）唐儀之規定，雖施用於家族之間，但其尊卑區別，當通用於四海。

又按，唐儀的規定可能保存了晉南北朝書式遺法，若然，則據此可補充與修正中田的有關「白」、「報」、「告」等的解釋。

另外有一個現象須要注意，即具禮語詞的連用問題。「頓首」與「白」、「告」、「報」、「言」等意畢竟不一樣，前者意爲施禮，後者意爲發言，所以二者未必一定截然分開使用。魏晉人尺牘中，有連用「頓首」與「白」、「報」，作「頓首白」、「頓首報」之例。如王羲之帖有「羲之頓首白，雨無已……」（《書記》388）、「三十日羲之頓首報」（《褚目》134帖）用例，又西域樓蘭晉人書簡殘紙亦可見有「某頓首言」、「某再拜白」類似用例，此可證這種書式當時確實存在。還有「白報」連用例，如前引樓蘭晉人殘紙「濟逞」尺牘有「濟超白報……」（圖2－5）即是。按，「白」本義爲發言說話，而「報」除了此含意以外，還有專用於報哀的特殊意義，含意不重複，故皆可連用。

此外還有一個特例，即具禮語詞中含有發信地名的問題。王羲之著名的《初月帖》起首云：「初月十二日山陰羲之報」。對此一般都釋作「山陰羲之」，即將「山陰」解爲發信者居住地。上田早苗在《王羲之書跡大系》同帖解題中，據傳王羲之書《遺教經》後署「山陰王羲之」、《論婚書》（《書記》339）前署「瑯琊王羲之」，以爲書者名前的地名應爲居住地名或籍貫地名，並據此斷定《初月帖》乃王羲之永和十一年（355）四十九歲退官後隱居山陰時

的晚年書跡。（《王羲之書跡大系・解題篇》）中國學界亦承其說（如《中國書法全集》第19卷中「《初月帖》」條劉濤解題）按，杉村邦彥則懷疑此說，他根據帖中言及「行停」、「昨至此」等內容，認爲帖中所言的「山陰」，應當指旅次或外出途中的發信地，「山陰羲之」應讀作「羲之於山陰」。杉村還根據前涼《李柏文書》尺牘中有「五月七日，海頭（塗抹）西域長史〔關內〕候李柏頓首頓首……月二日到此……」文句，後句與《初月帖》「昨至此」一致，而「月二日到此」的「此」字被塗去，於旁改作「海頭」，據此可證帖文月日後的「海頭」確爲發信地而非居住地。此外他還參證比較《寒切帖》的內容、書風特徵等因素，推測《初月帖》當書於永和七年（351）王羲之任會稽內史以前。【13】杉村說近是。

對於魏晉尺牘中以地名置於致書人名前這一現象，王國維在考證西域出土諸魏晉簡牘時論云：

> 右書首言「敦煌具書畔毗再拜」，以致書之地冠於人名上，諸書中皆多有之。如「具書爲者玄頓首言」（四十四）、「具書敦煌」（四十六）、「樓蘭□白」（五十四）、「樓蘭□白疏惲惶恐白」（五十六）皆是。此亦古人書式之僅存者。（羅振玉、王國維編著《流沙墜簡》「簡牘遺文考釋三」。引文括號中編號爲原書圖版所有）

王國維認爲地名前置人名上乃爲古人書信舊式。今舉王羲之《初月帖》爲例，爲王說更增添一個新證。另外，王國維亦認爲於人名前所置之地名，乃「致書之地」，杉村的「發信地」說近於王說。

（2）、稱謂：

如上之例，一般對尊者自稱時，用自名如「羲之」，對官自稱「民」，不稱「吾」、「僕」；稱對方爲「尊」或官職，不稱其字或「足下」、「汝」等。《新定書儀鏡》通例第二云：「凡尊長通稱『吾』，小重、平懷皆稱名，平懷以上通用『謹』字……平懷左右云『足下』。」（《寫本》P364）以此規定對照晉、唐尺牘，則基本一致。

（3）、敬謙語：

《新定書儀鏡》通例第二又云：「凡下情『不具』、『不宣』、『伏惟』、

圖3－4　王羲之《初月帖》摹搨本　遼寧省博物館藏

『珍重』等語，通施尊長。」（《寫本》P364）以此比照晉、唐尺牘行文，彼此
無不相同。如上表「伏想……」、「伏……」、「不審尊體何如」等用法，晉、
唐則完全一致。據「不審」之下的唐人書儀小字註，要求書寫「尊體」時須
「平闕」，今檢唐摹本王羲之《何如帖》，其中「羲之白，不審尊體比復何如」
之「尊」字上空格（參彩圖2），可印證晉人亦循「平闕」之規矩。據此可間接
推證，凡法帖中有遇此而不「平闕」者，很可能是在被模寫鑴刻時妄改所致。

　　（4）、文辭省略：

　　寄尊者之書，所使用敬謙語詞一般不省略，而寄卑者書則多省略。現錄唐
儀和王羲之尺牘二則比較如下，二者均屬與卑者書文：

項目	王羲之尺牘文：《澄清堂帖》《鼎帖》《絳帖》《寶晉齋法帖》《玉煙堂帖》均收刻	唐人書儀：杜氏《吉凶書儀》（《寫本》P167）
構成		與子、侄、孫書

項　目 構成	與受書人尊卑關係：與卑者書	具、受書人尊卑關係：與卑者書
起首　A	十二月六日告姜、道等	
B	歲月忽終，感嘆情深。念汝不可往。	不見汝久，憶念纏懷亦云盈懷，亦言憶念不可言
正文	得去十月書，知姜等平安。壽故不平復，懸心！頃異寒，各可不？壽以差也。吾近患耳痛，今微差。獻之故諸患。	比絕書疏，增以懸念亦曰懸憂。猶寒，念無恙佳健。即此翁、婆萬福。吾如常，汝父母並健此語謂與孫書。餘大小推度，未即見汝，歎慨何極？
結尾　A	匆匆，力不一一，	好自愛慎謹慎。及此不多，
B	二月（耶？）告	翁、婆、耶、孃、次弟伯、叔、姑告

（按，「姜」為王羲之女兒字，此為寄女書。王羲之法帖中告姜帖尚有不少，比較對照可見，此帖「後具禮」中的「二月告」一語不符合尺牘書寫習慣，且帖前既書日期為「十二月六日」，非「二月」甚明，故「二月告」或為「耶告」字之摹失也未可知）。

（1）、稱謂：

一般以輩分自稱如「翁」、「婆」、「耶」、「孃」，或「吾」等，稱對方為「汝」或直呼其名（如「姜」。一般呼其字或小名）。在與卑者書中，稱謂使用的最大特點就是多用人稱代詞（如「吾」、「汝」等），一般不使用題稱（如「足下」等），也不自稱己名（如「羲之」）。

（2）、敬謙語：

一般不用，但對亡故者或有例外。

（3）、文辭省略：

一般套語定式語詞，多有簡略。但有時由省略過甚而造成後人難於讀解，在王羲之與卑者書中此情況尤為明顯。

以上所舉之例，自然不能概括全部，目的只是說明晉唐尺牘之間確實存在很深的關係，彼此具有可比性。至於具體項目的比較，後文時有引證，茲不一一例舉。

（五）尺牘前後署名的對應問題——補充意見之二

從總體上來看，筆者基本贊同中田對王羲之尺牘的歸納和總結，然而也有一些需要加以論證或者補充說明的，即在尺牘前後的具禮項中有關署名的起結首尾的對應問題。

首先，以王羲之爲代表的晉人尺牘中，前、後具禮語詞以「月日、名白……姓名白」型（依唐人書儀，此「白」代指「頓首」、「再拜」、「言」、「報」、「告」等具禮語，下同）起結最爲常見，且於歷代公私書簡及書儀中用例亦多，非王羲之尺牘獨有，所以不能以之視爲只是王羲之尺牘的特徵。一般來說，禮儀尊卑有輕重程度之別，在一通尺牘文中，凡述禮語詞（包括具禮語詞）也都須保持前後一貫，切忌前尊後卑、此輕彼重，此乃尺牘的基本規則。唐張敖《新集吉凶書儀》之「內外族題書狀樣」條特作如下解說：「凡應修書狀，切須頭尾輕重相稱，勿令頭輕尾重，頭重尾輕，兩頭語輕，中心語重，如此之類，切不可也」（《寫本》P537），即謂此理。

其次，關於具禮項署名問題。在王羲之尺牘中，前具禮僅署名而後具禮則姓名併署，即以「名白……姓名白」型起結最爲普遍。上田認爲：「『頓首』型尺牘比較正式，一般用於鄭重場合；其次爲『羲之白……王羲之白』之『白……姓名白』型。但檢《眞誥》所收楊羲類似尺牘，亦有『羲白……羲白』及『羲白……謹白』兩種類型，而且於結尾處均僅書名而不著姓、或姓名皆無，以此類型求之於王羲之帖，則未見一例，王帖均作『名白……姓名白』型。也許用『白』一類的尺牘在使用上比較寬鬆，姓名併記與否因人而異（權衡對禮儀深淺輕重，自我把握分寸）。王羲之尺牘中以『報』作頭語的尺牘，結尾處亦不著『王』姓，即爲『羲之報……羲之報』型，此似爲通例。另外還有頭語『告』型尺牘，亦似專用於寄其家族成員者，如『二十七日告姜。汝母子佳不？力不一一，耶告』（《書記》112）等尺牘即是。『耶』即父之俗稱。」（摘譯《王羲之の知問》一文相關部分之大意）對於上田是說，筆者認爲並非盡然。

關於尺牘具禮項的署名方式有兩點不能忽視：

1、尺牘後具禮項本來並非必須姓、名併署，通常所見的類型乃爲「名白……（姓）名白」，結尾處不一定必著姓，省略亦可。其他如「頓首」、「報」

等型尺牘亦然。上田比較王、楊尺牘，指出二者在結尾署名處的微妙差異，這確實值得注意。然上田依據王、楊尺牘在「名頓首……姓名頓首」型上的用法一致，便得出後具禮必然姓、名併記以示禮儀鄭重之結論，並且還認為使用「白」、「告」型尺牘，於禮較為寬鬆，故可略姓或姓名皆略云云。對此筆者難以苟同。如按照上田的說法，將無法解釋《喪亂帖》等王帖中的署名現象。王羲之的《喪亂帖》及《二孫女帖》（《寶晉齋法帖》）等尺牘中，起結皆作「羲之頓首……羲之頓首」，後具禮的署名均無「王」姓。上田也注意到這一現象，由於無法解釋，遂疑《喪亂帖》為做帖、偽帖云，顯然武斷。其實具禮「頓首」型尺牘雖然禮重，但此與署名是否著姓並無太大關係。王羲之寄呈上級皇室的上表文均作「臣羲之言——臣羲之言」（《褚目》23、《書記》165）、「羲之死罪——羲之死罪」（《書記》361），其所循禮儀的鄭重程度，理應超過「頓首」，然而亦不見其著姓。雖然王羲之或楊羲等晉人尺牘著姓之例較多，然亦容有例外，類似《喪亂帖》等用例還有不少，這說明使用「頓首」雖於禮鄭重，但與文末是否著姓無關。今檢唐人書儀，可知其中既有「名白……姓名白」之例，也有「名白……名白」之例，並不固定。杜氏書儀有一則與卑者書（《寫本》P182-18）範文，後具禮署名為「姓名報」。此乃尊對卑之範文，然亦姓名併記，是可證著姓與否實與禮之輕重無關，推之於魏晉尺牘，亦當如此。（中田認為「報」型尺牘一般用於復信，由杜氏書儀「姓名報」例看，知其未必盡然）其實此事即如今之簽名落款一樣，簽名者可姓名併記，亦可略姓書名，亦可姓名全略（如楊羲尺牘「羲白——謹白」用法然）。若預想對方已知為己書時，寫信者署名時當然可以省略其姓，這在家族親友書簡中尤為自然。因此，若謂此現象反映收、發信人關係親疏是有可能的，（檢唐人杜友晉《吉凶書儀》「父母喪告答妻書」條，其尾語「名白」下有注小字云：「與妻書不稱姓者親」，此可推證魏晉或亦如此）但謂其必與禮節輕重薄厚有關，似近牽強。

　　2、署名問題還與尺牘形式有關。此事涉及到書簡的單、複書形式問題，若為複書，一般上紙書「頓首」下紙書「白」，所以凡「白」型尺牘，或許原為下紙的可能性就不能排除，故不能據之斷定其禮數規格必遜於「頓首」。關於單、複書問題，下文另有詳論。

（六）尺牘日期（月日）的省略──補充意見之三

王羲之有一些尺牘起首不署日期，中田以爲乃省略所致，上田亦有同樣看法，認爲「日期並非必記，有時也可省略。一般來說，記月、日爲通例，亦有少數省略月而僅記日的現象。」（《王羲之の知問》。前出）按，中田、上田均未言及省略原因所在，筆者以爲應從以下三方面探討原因：

1、被編輯者刪除。只錄尺牘正文，刪略起首、結尾套語，此於古籍文獻中最爲常見，而即使在一些法帖中，也有可能出現這種情況。如《十七帖》所收諸帖，均不見尺牘常有的起、結書式「月日名白……白」。此或許爲褚遂良等人依據「取其書跡及言語，以類相從成卷」（見《書記》中「《十七帖》」條）的編輯原則，對《十七帖》做了剪輯所致。既然編輯，就不免要刪節，當時國子監可能出於編製一套專用草書教材需要，在編輯上不但統一了書風（按，至於楷書《來禽帖》，疑其可能本非正文，而是臨時寫在書信封皮上的「附語」。或也可能今所見《十七帖》諸帖，已非當年國子監書法教材舊觀，或原來還有一部楷書教材也未可知），同時也統一了書式，將原有的具禮項語詞「月日名白」之類悉數刪去也未可知。至於其他法帖或法帖釋文，在被後人摹寫、摹刻或抄錄時是否也有刪減現象，已不得而知。

2、複書書寫格式的要求使然。一般使用複書形式的書簡爲二紙，即所謂一紙寒喧，一紙論事。因此日期（月日）皆書於上紙起首處，下紙不復再書。王羲之、楊羲諸尺牘中的不書月日之帖，或原爲下紙也未可知。

3、與收、發信人之間的距離遠近有關。此可據《眞誥》所收楊、許尺牘的內容得證。楊羲帖文有「羲明日早與主簿至墓上省之也，晚或復覲」內容，據可推知收、發信者相距不遠。又楊羲尺牘中常見「旦白反」、「承昨雨不得詣公，想明必得委曲耳，明晴，暫覲乃宣」、「信還，須牛，明日食竟遣送」等語，通過信件內容，可以得知楊、許彼此相距甚近，書札的往復時間可朝發夕至，最長亦不會超出一、兩日，故在書寫此類帖前，自無須加署月日。王羲之有一尺牘言「旦書至」（《書記》215），帖前亦無月日，此也可以爲證。由此可以推知，在王羲之的一些未署日期的尺牘中，也許就存在這種原本無須署月

日的書簡。例如王羲之寄家人親族及兒女尺牘，其中就有不署月、日，或僅僅署日者。《褚目》所收寄女姜諸帖，日期皆有日無月，如111帖「二十日告姜」、113帖「二十七日告姜氏母子」、118帖「六日告姜，復雨始晴」、131帖「三十日告姜」、132帖「二十二日告姜」等，根據所在地推斷，這種情況多為同住一地乃至一處。此事亦涉及到士族起居生活習慣問題的考察。按，若數日或當日不得一見，即須以簡札「便條」相問之，此乃當時士族大戶之習慣。蓋士族多為世代合族同居者，由於共同的生活起居，故家族之中極為講究尊卑禮讓，晚輩對長輩須盡所謂「晨昏定省」之禮。《魏書》卷四十七〈盧玄傳〉載其家族：「同居共財，自祖至孫，家內百口。尊卑怡穆，豐儉同之，親從昆弟，常旦省謁諸父，出坐別室，至暮乃入。」同卷五十七〈崔挺傳〉：「挺三世同居，門有禮讓。始挺與弟振同居，振亡之後，孝芬等承奉叔母李氏，若事所生。旦夕溫清，出入啟覲」等，皆此之類。吳麗娛論及士族「起居」云：「它的來源大概是起自家庭內子弟對長輩的晨昏定省。晨昏定省是問安問起居，出門在外或與父母尊長不住在一起時，也應寫信做同樣的事。」（《撝遺》第一章〈月儀和朋友書儀〉P13）可以想像，與尊長輩同住一處一地，每天行「啟覲」之禮時，或親詣或差人傳遞簡札請安問候。若此之類，則自然不必署月日。又如《褚目》235帖有「六月十一日羲之敬問，得旦書三行」，據此推測：「敬問」者，應屬卑下對尊者所行的晨昏定省之禮，故有「得旦書」之謂，而且據此可知二者所居必不遠；此外據《褚目》著錄此帖文僅「三行」，可推知其內容應屬問候請安性質，故語詞無多。關於家族成員之間的書信遞送所需時間，自與居住遠近有關，但對於外住外任的親族友朋，其書信傳遞情況如何？具體情況尚不能確知。士族間的書信傳遞因其家族結構、生活、交往形式等因素影響，這些都是今後需要進一步考察的新課題。【14】

總之，在王羲之尺牘中有日期者居多，如上述推測，大約皆與具、受信人的居住地之距離較遠有關。

（七）「訴哀」現象與「經節」之弔的關係——補充意見之四

中田指出，王羲之尺牘往往有於敘述四時節候變化之後繼而頻發哀感的現象，並從王羲之本人以及當時人的性情、性格中尋找答案。

筆者的看法是，中田所指出的現象確實值得注意。按，古今尺牘恆例，在

進入正題的前介部分，都有臚列四時景候語詞的習慣。即如唐《新定書儀鏡》所謂「凡書陳時應言感思」(《寫本》P363)、張敖《新集諸家九族尊卑書儀》所云「凡修書者，述往還之情，通溫〔涼〕之信，四時遞改，則月氣不同，八節推移，則時候皆別」(《寫本》P602)者，然並未言及需要「訴哀」。觀諸唐儀，除凶儀範文以外，確實未見有頻發哀感之現象。王羲之尺牘為何如此？筆者以為可能有如下兩種可能：一即如中田所言，反映了在那個時代貴族獨特的感受性，他們對於四時的變化很容易聯想到光流易逝、人生苦短，因而悲從中來，不禁頻頻發出悲哀的感嘆；二是王羲之尺牘中所以頻出悲嘆訴哀語詞，或許是為大、小祥、禫等祭祀所發也未可知(《晉書》卷三十三〈王祥(185－269)傳〉載其著遺令訓子孫，特別要求須子孫「大小祥乃設特牲」，可見此禮必於王氏家族尤重視)，故王帖中大凡言及祭祀即將到來或已過時，必隨後綴以哀嘆悲苦之辭，以示慰問。這種習慣似乎在晉南朝士族之間比較盛行，據《顏氏家訓》卷二〈風操〉第六記「南人冬至歲首，不詣喪家，若不修書，則過節束帶以申慰」。說的應該就是這種禮儀習慣。史睿嘗考此種習俗實即所謂「經節之弔」。史睿論道：「敦煌書儀將此類弔慰稱之為『經節』之弔，所『經』之『節』既包括通常喪期之大小祥、禫服，還包括之後的冬至、歲首等傳統民俗節日。」(史文前出)王羲之確有不少寫於冬至或歲首前後的書帖，如中田氏上面所錄「115初月一日羲之報、忽然改年」、「213新歲月感傷」、「180十一月十八日羲之頓首頓首、冬月感歎兼傷」等，觀其起首日期，皆當冬至、歲首之際，而內容亦多悲嘆「訴哀」者。由於經節祀儀時節，皆為士族彼此熟知之事，故具書人述及此事時，其詳委多省略而不須一一道出。例如王羲之有「十月十五日羲之頓首。月半哀傷切心，奈何奈何，不可忍居」(《褚目》104、《書記》35)，其中「月半」即十五祀儀，此為士人所共知，故書中僅言省稱「月半」即可，而不知此「經節」之祀者，則會誤以為王羲之對時節變化過於感傷，此係顯例。此類似之例尚多。

《全晉文·王右軍集》(卷二十二至二十六)收一帖云：

二月廿日羲之頓首，二旬，期等小祥日近，傷悼深至，切割心情，奈何奈何！……

此帖明確提到「祥日」將近，故「傷悼深至」，比較容易理解。

又《書記》185帖：

> 七月五日羲之頓首，昨便斷艸，葬送期近，痛傷情深，奈何奈何！得去月
> 二十八日告，具問慰懷，力還不次，王羲之頓首。

此帖亦說到感嘆「痛傷情深，奈何奈何」的原由是「葬送期近」，亦不難
理解。除了王羲之以外，在其他晉人尺牘中亦可見此現象。

《淳化閣帖》卷二謝安《六月廿帖》云：

> 六月廿日具記，道民安惶恐言，此月向終，惟祥變在近，號慕崩慟，煩冤
> 深酷，不可居處……。

此帖言及「祥」祀「在近」，因而感到哀傷，也不難理解。又，唐人書儀
張敖《新集吉凶書儀上下卷·凶儀卷》下有一則「經節」書儀「弔人父母經時
節疏大小祥亦同」，其範文云：

> 厶頓首頓首，日月易流，奄及厶節，伏惟攀慕號絕，荼毒難居，痛當奈
> 何！痛當奈何！……（《寫本》P577）

又，唐《新定書儀鏡》四海弔答書題廿首中「弔小祥大祥及除禫」例，云：

> 名頓首頓首，日月迅速，承以厶月日俯就祥制禫云奄及，禫制。惟孝感罔
> 極，攀慕號擗，哀苦奈何！哀痛奈何！……。（《寫本》P325）

此類範文與謝安等帖十分相近，皆言及因經「厶節」（如大小祥、禫等祀
儀）即將到來而「攀慕號絕」、「攀慕號擗」，皆可證之。不僅如此，據此相通
之處也能兼證唐人書儀確實源於南朝舊儀。

總之，王羲之尺牘中的「訴哀」現象，其原因很可能不僅僅只是因時節變化而發，「經節之弔」亦當為其中一因。故王羲之尺牘應分感嘆或哀感、哀痛兩類，前者因時節之變化而感嘆，後者由喪服祭祀而悲痛，在用詞的程度上也不同。如前舉《秋月帖》：「忽然秋月，但有感歎」、《書記》214帖：「忽然改年，新故之際，致歎至深」、同241帖：「歲盡感嘆」、295帖：「明二旬，頓增感切」以及傳藤行成臨王羲之《初月二十五日帖》「此年感懷兼哀，奈何奈何」等等，僅限於感嘆或哀嘆而已，與為祭祀而發的哀痛之辭「痛悼傷惻，兼情切割」（189帖）、「哀摧傷切」（196帖）、「感遠兼傷，情痛切心」（351），「哀傷切心」（359帖）相比，猶有程度輕重之不同。

（八）尺牘特殊用語「力」以及相關詞語的詮釋——補充意見之五

中田勇次郎對王羲之尺牘用語「力」的解釋十分正確，但也有學者持不同看法，所以對此有必要補充論證。

按，王羲之尺牘結尾句多用「力」。《中國書法全集》19〈三國兩晉南北朝王羲之王獻之〉二之「《秋中帖》」條釋「力」意，與中田說一致。就目前研究情況看，同意此說之學者占絕大多數，比較具有代表性。如王小莘、郭小春在〈王羲之父子書帖中的魏晉習俗語詞〉一文中，【15】對此說又具體解釋為以下三意：1、勉力、盡力；2、表體力、體力之所及；3、親自、親力。

然據啟功釋「力」解作「送信人」意，此說與眾不同。啟功在〈晉代人書信中的句逗〉（《啟功書法論叢》所收）一文中論《快雪時晴帖》（參見書首彩圖1）論道：「這裡除前後寫信的人名和受信人張侯（侯是尊稱）外，『快雪』等八個字，也很明白。只有『未果』等七個字不易點斷。這正是那位朋友垂詢的問題。我學書法，也曾不止一次地臨寫這個帖，也曾對這七個字的句逗感到困惑。後來從『力不次』得到初步的解釋：回憶幼年時，家中有婚、喪諸事，有親友送來禮物，例由管賬的人填寫一張『謝帖』，格式是右邊印一個『領』字（如不能接受的禮物，即改『領』，寫一個『璧』字，表示璧還），中間上端印一個『謝』字，下半印受禮家的主人姓名，左邊空處由管賬者臨時寫『力若干』（付給力的酬勞錢數）。這個『力』即指送禮人。當時世俗稱賣勞力的人甚至稱為『苦力』，文書上即寫一『力』字。聯想到帖中的『力』字，應該即指送信人。又按古代旅行，走到某處停下來，稱為『次』，表示旅程的段落。杜

甫詩有『行次昭陵』一首，即是『行到昭陵』。那麼『不次』當是不能停留，需要趕快回去，所以王羲之寫這短札作答覆。再看『未果』，當然是未能達到目的，未能實踐約會一類事情的用語，事未實現，自然心懷不暢，那麼『結』字應是指心情鬱結。這樣繫聯的解析，大致可能差不多了。只有對方究竟要約王羲之作什麼？就無從猜測了。」

按，對於啓功上述說法，筆者以爲並不盡然，且啓功對《快雪時晴帖》的解釋也涉及到王羲之尺牘的其他方面問題，故在此略申說如下。

1、斷句問題。

《快雪時晴帖》摹搨本四行。啓功斷句如下：「羲之頓首，快雪時晴，佳想安善。未果爲結力不次，王羲之頓首。」

傳世摹搨本四行墨本《快雪時晴帖》由來有緒，當源自《褚遂良右軍書目》60帖「羲之頓首快雪時晴 六行」（《法書要錄》卷三）。然褚目所著錄原帖爲「六行」，與傳世摹本行數（四行）不符。可以推測，摹搨本帖文殘闕的可能性極大，故不宜以之作爲一通完整之帖文加以斷句，此其一也；按，參照《書記》189帖文「僕故是常耳、劣劣解日，力不次，王羲之頓首」以推證此帖，二者「力不次」用法相近，故句應斷爲「未果爲結，力不次」。啓功以「佳想安善」斷其句，并認爲此乃晉人佳句（嘗見啓功有「佳想安善」書作，其落款題云「晉人書簡，語多婉變，不獨筆妙也」。），似亦與晉人尺牘語詞慣用形式不合。按，晉人尺牘常用「想……安善」（對尊者可用「伏想……安善」或「伏惟……安善」） 語詞句式詢問對方，乃致書人表達其詢察或祈願對方近況良好的推測型語氣，屬於典型的特定問候語式。如王羲之的《安善帖》云：「……得六日告爲慰。寒！想各安善，司馬與無還問，耿耿！ ……」（《二王帖》上、《寶晉齋法帖》卷三所收）又如《想清和帖》中云：「……安石過停數日，日無爲樂，益增想。想孔長史安善，足下令知問……」（明張溥《王右軍集》二所收），「想……安善」之用法皆同。一般來說，用此推想句前皆報己況，如「佳」、「寒」、「增想」。因此「佳想安善」的「佳」字，應是敘自己這裡的天氣情況，不當置「想安善」前而合作一句或一語。

2、「力」字之意。

　　《漢書》卷九十四〈匈奴傳〉：「夫力耕桑以求衣食。」唐顏師古（581－645）注云：「力，謂竭力也。」同書卷九十五〈南粵王傳〉「樓船力攻燒敵」，注云：「力，盡力也」。王羲之尺牘結尾句所用「力」字亦用此意，一般在敍述身體狀況不佳時多用此字，解作竭力、盡力、勉力之意，在唐代則寫作「扶力」（詳後），均爲此意。王帖中「吾故不平復，憂悴，力困不一一」、「僕左邊大劇，且食少，至虛乏，力不一一」、「至爲虛劣，力及數字」、「患之，不得書，自力數字」、「吾故羸乏，力不一一」、「僕平平，力及不一一」、「吾爲轉差，力及不一一」、「吾劣劣，力不一一」等用語，皆可證之，尤其是「至爲虛劣，力及數字」，其意顯爲：因身體虛弱，勉強寫上幾個字，於禮節未能一一周全。凡此之類，皆爲表示抱歉懇請諒解之禮節性套語。「一一」實即法帖「乙乙」所釋之字，還有釋爲「不具」之草書。宋人車若水《腳氣集》卷上云：「王右軍帖多於後結寫『不具』，猶言『不備』也，有時寫『不備』。其『不具』草書似『不一一』。蔡君謨帖並寫『不一一』，亦不失理，然專學精道者，亦有誤看。」此說非是。中田認爲：「或以爲此應讀如『具』，然據《書記》122帖有『適都使還諸書具一一，須面具懷』用例，『具』與『一一』並列使用，故其說未必能成立。《書記》等古來法帖釋文皆釋作『一一』，姑從之」（前出）。其說是也，其實在唐代，「不一一」與「不具」仍在繼續使用。例如杜友晉《新定書儀鏡》「與妻父母書」答書範文結尾即有「因使還，略此不一一」語（《寫本》P308），又張敖《新集諸家九族尊卑書儀》錄「與妻書」範文末云：「今因使往，略附兩行，不具一一」（《寫本》P613），是亦可知「不一一」即「不具一一」之略式。又帖中「未果」語，似亦與此意有關。杜友晉《書儀鏡》「謝平懷問疾書」範文末有「謹因使不果一一」語（《寫本》P256），用法應同「不具」。總之到了宋時，對於古代尺牘的一些語詞含意及其用法，人們已相當生疏。

　　「力」連接「不次」用法，於唐人書儀亦可見晉人尺牘遺緒。杜友晉《書儀鏡》「弔小祥大祥及除禫」答書範文尾語作：「扶力遣疏，荒繆不次，孤子姓名頓首頓首」（《寫本》P289），《新定書儀鏡》亦有同文（《寫本》P326）。又張敖《新集吉凶書儀》亦多見類似尾語，如「謹扶力奉還疏，荒迷不次」（《寫本》P576）、「扶力奉疏，荒迷不次」（《寫本》P581）、「（扶）力還疏，

荒塞不次」（《寫本》P583）等即是。又張敖《新集諸家九族尊卑書儀》「朋友有疾相問書」一則範文末云：「謹於疾中，扶力還狀，不宣」（《寫本》P609），亦同此意。這些晚唐書儀用例應承中唐杜儀而來，而更溯其源緒，則可直追南朝而遙接魏晉。讀唐人儀範文，知此「力」字即竭力、盡力之意，似不能按啓功之「送信人」意思作解。

3、再說「不次」。

「次」字或有如啓功所解的所謂使者「行到」之意。如唐張敖書儀（《寫本》P527）「與四海平懷書」一則範文結尾云：「人使之次，不絕知聞，幸也。謹奉狀不宣」即用如此意。然筆者以為，「不次」不單純是「次」的否定詞，它已成為了一個具有特定含意的語詞。它含有兩層意思：其一，此乃弔喪書特有語詞；其二，此乃作為一般尺牘文之謙辭，與「不一一」、「不具」、「不宣」、「不備」意同，以下略述其同異。

其一，「不次」在晉、唐一般皆用於弔喪書，綴於哀苦悲嘆語詞之後而用。如王羲之《姨母帖》中尾語「慘塞不次」即其用法之例，此與唐人弔喪類書儀之作「慘塞不次」、「荒塞不次」、「荒謬不次」、「荒迷不次」、「鯁塞不次」等意義相通，用法一致。唐《新定書儀鏡》「四海弔答第三」條云「凡凶書皆云不次」、「與居喪慘感，皆云不次」（《寫本》P366）、元劉應李《翰墨大全》甲集卷十一「不備不宣套」條，亦列「不次」於「服孝」語類下，釋其意云：「謂哀苦中語言，即此亭也，或慰他人亦用之者，以悼亡故也，惟有具慶下不可用之。」這些都可證書信尾語「不次」多用於喪服悼亡之場合，且由來已久。若以啓功所解的使者「不能停留，需要趕快回去」之意解，則不符此意。

其二，在王羲之尺牘中，「不次」與「不一一」（即「不具一一」）意思相同，即：未能一一詳盡，此實為尺牘特定歉辭用法，即因苦哀「荒謬」而致使禮數不周，懇請（對方）寬恕。其實「不次」與「不一一」、「不具」、「不備」以及稍後的「不宣」（鄭儀敘云：「姨舅云不具再拜，今改云不宣再拜」，可見其漸變之跡。《寫本》P481）等，作為書信結尾的一系列特定套用語詞，雖在使用上因尊卑關係而異（如《新定書儀鏡》通例第二云：「凡下情『不具』、『不宣』……等語，通施尊長」，可見使用上有尊卑的不同。《寫本》P364），但是基本含意卻大致相同。只是到了後世，人們才漸漸對其用法不甚了了。如

宋人魏泰言：「近世書問，自尊與卑即曰『不具』，自卑上尊即曰『不備』，朋友交馳即曰『不宣』。三字義皆同，而例無輕重之說，不知何人定爲上下之分」（魏泰《東軒筆錄》卷十五），即其證明。由此可見，「不次」與「不具」、「不備」、「不宣」等一樣、在使用上有禮節尊卑上的差異。

以下根據唐人書儀用例，檢證魏說的諸用語之尊卑關係。卑對尊用例：杜氏《吉凶書儀》「子侄及孫告答尊長書」複書範文末云：「謹言白疏，鯁塞不次祖父母云不備」（《寫本》P209）由此知「不次」、「不備」皆「自卑上尊」，而後者更甚。又同「與妻父族書妻姑姊附之」範文末云：「今因信往，謹附白記，不宣姊云不具」（《寫本》P170），據此知稍晚出的「不宣」似用於卑對稍尊，與魏說略不同。不知「不宣」是否進入宋代才變成對平懷語，可以用於「朋友交馳」？

尊對卑用例：同上附與姊書注云：「姊云不具」，前引張敖書儀「與妻書」末云：「今因使往，略附兩行，不具一一」，據此知唐代的「不具」多施於「自尊與卑」，但此「卑」似指性別上的男女尊卑，非關輩分，如對姊、妻等平輩，而且還證實了「不備」確實是用於「自卑上尊」書，也可以證「不具」確是用於「自尊下卑」。由此可見，這些書面用語到宋代已鮮有人能知其來意了，故魏泰有「不知何人定爲上中下」之疑問。

總之，《快雪時晴帖》中的「不次」不論爲上述兩種含意的哪一種，均與啓功所謂使者「不能停留，需要趕快回去」之意相去甚遠。

唐人諸儀中的「扶力遣書，荒謬不次」等語詞，可以爲王帖中「力不次」諸語作注腳，並通過互相比勘，可以尋找出其大致含意所在。結論是：「力」並非「送信人」。

另外，還有一個現象值得注意。王帖常用的「力」字，似乎並不多見於魏晉人尺牘。如《淳化閣帖》等所收王氏以外的尺牘絕少有此用法，比如陸雲、楊羲、許翽等晉人尺牘就不見有此用法。這是否只是王氏一族及其周圍人尺牘的某種特徵？待考。

（九）尺牘特殊用語的省略與書法之關係——補充意見之六

中田總結尺牘特殊用語時，發現了語詞的省略現象，然卻未能指出此現象與書法的相關性，以下就此事其略述拙見，以資參考。

錢鍾書論六朝法帖特點時，曾說書信的寫讀雙方存在一個獨自的「語言天地」，其特徵是書者「可勿言而喻」，受者則能「到眼即了」、「心領意宣」，因而可獲寫者「隨手信筆，約略潦草……而受者了然」之效果（《管錐編》，已出），錢氏以為，尺牘內容因多涉私事，故書信寫讀雙方彼此皆可心照不宣，因而文詞語句多有省略。

　　其實，錢氏對尺牘省略現象的說明，也適合於尺牘的定型語詞（即特定用語、套語等）。尺牘定型語詞的省略，如「得書知問」、「力不一一」等略式，中田已作總結。現在的問題是，這些定型語詞對書寫具有怎樣的影響。從傳世王羲之法帖看，可以發現這一影響還是很明顯的。因為尺牘定型語詞具有特定含意、使用方法及既定位置等書寫規矩，而接受一方對此也都是有所知的。所以書寫者書寫定型語詞時，往往對此盡量簡化甚至記號化，而不須擔心對方不識。比如在尺牘中使用率最高的「足下」、「頓首頓首」、「奈何」、「一一」等定型語詞，我們通過《得示帖》末的「頓首」二字寫法可以看出，若不依附於尺牘署名「王羲之」後，其究為何字幾乎無法辨認。另外弔喪告答帖中的一些哀痛語詞，也是定式套語的堆砌。如「悲痛傷切」、「不能自忍」、「哀痛酸切」、「何可堪勝」、「悲當奈何」、「痛當奈何」等，都是最為常見的定型哀痛語詞。在書寫這些定型語詞時，也盡量約略。如《喪亂帖》中「痛當奈何」、「奈何奈何」，簡略得幾乎已成記號。由於尺牘定型語詞具有廣泛的既知性，故書者可盡量約略語詞、省化字形。

附王羲之尺牘模式列表
〈模式1〉

<table>
<tr><td rowspan="2" colspan="2">內容
構成</td><td>帖文出處：</td><td>《褚目》122、《書記》174</td></tr>
<tr><td>與受書人尊卑關係：</td><td>與平懷書</td></tr>
<tr><td>起首</td><td>A</td><td colspan="2">九月二十五日羲之頓首。</td></tr>
<tr><td></td><td>B</td><td colspan="2">便涉冬日，時速感歎，兼哀傷切，不能自勝，奈何！</td></tr>
<tr><td>正文</td><td></td><td colspan="2">得七月末時書為慰，始欲寒。足下常疾，比何似？每耿耿！吾故不平復，憂悴。</td></tr>
<tr><td>結尾</td><td>A</td><td colspan="2">力困不一一。</td></tr>
<tr><td></td><td>B</td><td colspan="2">王羲之頓首。</td></tr>
</table>

【中田解說】見《褚目》122、《書記》174，流傳頗有來歷。起首日期、「九月二十五日」，次具信人名「羲之」具禮「頓首」，構成尺牘起首式；帖末以「力困不一一」終結全文，結尾承起首「王羲之頓首」落款。內容先敘述時節問候，次答謝對方書問、詢問對方安否，並告以自己的近況。這就基本具備了一通書簡的完整形式。此帖來源較為可靠，為王羲尺牘的代表作之一。

【中田語釋】帖末的「力困不一一」為尺牘習語。「力」當指勉力而為之的意思。有時也寫作「力不一一」、「力及不一一」、「力遣不一一」、「力書不一一」等，唯此「力困」幾乎未見相同例，「困」字用於此處，於文義似稍嫌未安，疑為「因」字之訛。

〈模式2〉

構成 內容		帖文出處：	《褚目》104、《書記》359
		與受書人尊卑關係：	與平懷書
起首	A	十月十五日羲之頓首。	
	B	月半哀傷切心，奈何奈何，不可忍居。	
正文		得十三日書，知問。此何似？恒耿耿。吾至勿勿。	
結尾	A	小佳，更致問。	
	B	王羲之頓首。	

【中田解說】見《褚目》104、《書記》359。起首結尾句式的具禮語前後呼應。先敘時節問候，次謝對方書問，詢問安否、告之近況。作法循規蹈矩，頗見備尺牘程式，可見此帖確是遵循某種書式規範。

【中田語釋】「月半」指月十五日，乃為亡故的親族某氏所舉行的一種祭祀儀。「此何似」之「此」字或原作「比」，疑因摹失致訛。

〈模式3〉

構成 內容		帖文出處：	《褚目》244、《書記》189
		與受書人尊卑關係：	與平懷書
起首	A	六月十六日羲之頓首。	
	B	秋節垂至、痛悼傷惻、兼情切割、奈何奈何！	
正文		此雨過，得十日告，知君如常，吳興轉勝，甚慰。想得此涼日佳、患散乃委頓。耿耿！且以佳興消息。【16】僕故是常耳。劣劣解日。	
結尾	A	力不次，	
	B	王羲之頓首。	

【中田解說】見《褚目》244、《書記》189。以日期、「羲之頓首」起首爲句，復以「王羲之頓首」爲結尾詞。此帖亦屬標準的存問性尺牘，敘時節問候、答謝書問、互道安否等內容，一如既定格式。

【中田語釋】「力不次」與「力不一一」語義相同，類似者在其他帖中亦可見之·如《快雪時晴帖》中即有「力不次」。

〈模式4〉

構成	內容	帖文出處：	《褚目》103、《書記》295
		與受書人尊卑關係：	與平懷書
起首	A	十九日羲之頓首。	
	B	明二旬，頓增感切，奈何奈何！	
正文		得十二日書，知佳爲慰。僕左邊大劇，且食少，至虛乏。	
結尾	A	力不一一，	
	B	王羲之頓首。	

【中田解說】此帖見於《褚目》103、《書記》295，書式內容一如既定格式。此帖不但爲《褚目》所著錄而比較爲可信，且其中之有「左邊劇」一語亦見於《二謝帖》（與《得示帖》、《喪亂帖》連爲一紙，爲最爲可靠的王書法帖之一）。《二謝帖》乃雜集諸王尺牘中的片言只語以成者，「左邊劇」或即集自於此帖亦未可知。若然，此帖的信憑性則相當之高矣。

【中田語釋】王本、毛本無「頓增」「頓」字，或爲衍字。

〈模式5〉

構成	內容	帖文出處：	《書記》225
		與受書人尊卑關係：	與卑書
起首	A	十一月七日羲之報。	
	B		
正文		近因數卿書，想行至。霜寒，弟可不？頃日了不得食，至爲虛劣。	
結尾	A	力及數字，	
	B	羲之報。	

【中田解說】見《書記》225。以日期、「羲之報」起首，「羲之報」結尾。內容由時節問候、謝答書問、詢問近況安否、告知自己的健康狀況等既定的文面所構成。

【中田語釋】「力及數字」王羲之尺牘常見之禮節性習語，作勉力執筆，聊書數字之意解，此類似用法於他帖尚有不少。朱本「近因數卿書」作「近因缺千卿書」、「弟可不」作「弟不佳」。「千卿」疑「子卿」之誤，《書記》366帖有「羲之死罪，見子卿具一一」語可證。若從「弟不佳」，則此處當解作：弟身體不佳。姑從王本、毛本作「弟可不」解。

〈模式6〉

構成 內容		帖文出處：	《褚目》115、《書記》353
		與受書人尊卑關係：	與卑書
起首	A	初月一日羲之報。	
	B	忽然改年、感思兼傷、不能自勝、奈何奈何！	
正文		冀更寒，諸疾比復何似？不問（得）多日，懸心不可言！吾猶小差，甚劣劣！	
結尾	A	力遣不知，	
	B	羲之報。	

【中田解說】此帖頗有來歷，分別見於《褚目》115、《書記》353。起首日期「羲之報」，結尾之落款再承「羲之報」以為首尾對應。帖文敘事均循既定順序：述時節、問安否，再告以近況。與前舉數帖一樣，均為典型的存問尺牘書式。

【中田語釋】「力遣不知」，一般王羲之尺牘常見作「力遣不一一」，「不知」疑為「不一一」或「不具」之誤，法帖釋，文中常有因誤釋草書致訛之例。又，「冀」字王本、毛本均作「異」，作「異」者於文義通順。

〈模式7〉

構成 內容		帖文出處：	《書記》241
		與受書人尊卑關係：	與卑書
起首	A	十二月二十四日羲之報。	
	B	歲盡感歎！	

正文		得十二日書，爲慰。大寒，比可不？
結尾	A	吾故羸乏。力不一一，
	B	王羲之報。

【中田解說】見《書記》241。儘管帖文極爲簡略，然以自有其格式存焉。然其敘書式順序等內容均與前數帖相同，完整無缺。

〈模式8〉

構成 ＼ 內容		帖文出處：	《書記》173。《寶晉齋法帖》。
		與受書人尊卑關係：	與卑書
起首	A	九月三日羲之報。	
	B		
正文		敬倫遣（遮）諸人，去晦祥禫，情以酸割，念卿傷切，諸人豈可堪處？奈何奈何！	
結尾	A	及書不一一，	
	B	羲之報。	

【中田解說】見《書記》173，此外《寶晉齋法帖》亦收刻此帖。以日期、「羲之報」起首，結尾落款承以「羲之報」作爲對應。雖於首尾呼應上與前舉諸帖大致相同，但其性質乃屬弔喪告哀類尺牘，故在敘述行文和順序方面上與存問性尺牘略有不同（筆者注：關於弔喪告哀類尺牘另有考察）。

【中田語釋】先言「敬」、「倫」、「遮」等人於晦日行了「祥」（父母歿後第二十五個月的祭祀禮）「禫」（第二十七個月的祭祀禮）之祀，推察對方的心情一定十分悲苦，擔心能否承受得了。繼以嘆息之詞。「敬倫遮」，朱本「遮」作「遣」，《寶晉齋法帖》作「逢」。據《褚目》109有「得阿遮書七行」、《書記》139有「不知遮何日西？言及辛酸，卿不可懷」、藤原行成臨王羲之尺牘有「近日得遮書、比平安爲慰」等語，「遮」名多見於王羲之尺牘文中，故此處似應作「遮」解。王導子王劭字敬倫，若此帖「敬倫」乃王劭，則此祭乃爲其父母之喪禮而後可。然以年代推之，尙有疑問。此外《淳化閣帖》卷八的《採菊帖》中亦見「倫一字」之名，故「敬倫」是否爲一人尙有疑問。儘管如此，「敬倫」爲王氏一族中某人之名當無疑義，或此帖乃王羲之因其從兄弟某氏的不幸亡故而寄給其家族的弔問信也未可知。【17】

　　帖末「及書不一一、羲之報」，毛本《書記》作「及書不既，羲之批」。「不既」，拓本不作「不一一」，看其字形似作「不具」，「批」或是草書「報」字形的誤讀而致訛。

內容	帖文出處：	《書記》361。又名《稚恭帖》，米芾《書史》、《式古堂書畫彙考》著錄，《東書堂帖》收刻。
構成	與受書人尊卑關係：	與極尊書
起首 A	羲之死罪！	
B	伏想朝廷清和。	
正文	稚恭遂進鎮，東南齊擊，想剋定有期也。	
結尾 A		
B	羲之死罪	

【中田解說】《書記》361。此乃以「羲之死罪」起、結的尺牘類型。「死罪」為古代文書常見的正式用語，此帖當為王羲之寄朝廷高官之書。書信中自稱「死罪」，說明了其性質與平日來往尺牘自當不同，應視為另一類型的書簡文書。此帖又名《稚恭帖》，初見於米芾《書史》，後亦為《式古堂書畫彙考》著錄，是比較有名的傳世行書法帖之一。

【中田語釋】帖中所稱「稚恭」者，乃庾翼之字。庾翼與殷浩皆為當時著名武將，並稱於世。此信稱頌了朝廷平定戰爭，國家安寧，加以庾翼鎮守武昌，東西降服，天下大治等內容。此帖亦為《東書堂帖》收刻。

〈模式10〉

內容	帖文出處：	《書記》214。宋岳珂《寶眞齋法書贊》著錄有唐摹本，名《初月帖》，草書，六行。
構成	與受書人尊卑關係：	與卑書
起首 A	初月一日羲之白。	
B	忽然改年，新故之際，致歎至深，君亦同懷。	
正文	近過得告，故云腹痛，懸情。災雨比復何似？氣力能勝不？	
結尾 A	僕為耳。力不一一，	
B	王羲之。	

【中田解說】見《書記》214。宋岳珂《寶眞齋法書贊》著錄有唐摹本，名《初月帖》，草書，六行。此帖為正月一日所書，起首為「羲之白」，結尾承以「王羲之」，故疑其下脫「白」字，或其下有點，原讀作「白」。書式均循其既定順序：時節問候、謝答書問、互道安否等，與前舉數尺牘均

無大異。

【中田語釋】《寶眞齋法書贊》著錄文字與此頗異，無「改年」二字、「至深」作「良深」、「近過」作「近信過」、「比復」作「以復」、「爲耳」作「爲爾耳」。「以復」似應作「比復」爲是。因與《書記》文字有異，故無法斷定二者是否爲同一之物。《全晉文》卷二十五收此帖，其文作「不知夜來下意竟乏，新故之交……」，無「初月一日羲之白、忽然改年」十一字。疑《全晉文》與他帖錯混所致。

〈模式11〉

	內容	帖文出處：	《書記》261
構成		與受書人尊卑關係：	與卑書
起首	A	七月十五日羲之白。	
	B	秋月感懷彌深。	
正文		得五日告，甚慰。晚熱盛，君比可不？遲復後問。僕平平。	
結尾	A	力及不一一，	
	B	王羲之白。	

【中田解說】見《書記》261。起首日期「羲之白」，結尾「羲之白」，前後呼應，是知此類書式確爲王羲之尺牘通例。凡出現前後不統一現象，如起首言「白」而結尾卻作「頓首」之類等，則其帖被後人做過手腳的可能性極大，或者多半是僞帖。書式一如前舉諸帖：時節問候、抒發感歎。看起來近於格式化，而究其所以，或反映了當時人對季節變化的一種敏銳的感受性和對時光流逝的一種無奈的哀愁之情。

〈模式12〉

	內容	帖文出處：	《褚目》235、《書記》111。《汝帖》收刻。
構成		與受書人尊卑關係：	與平懷書
起首	A	十月十一日羲之敬問。	
	B		
正文		得旦書知佳，爲慰。吾爲轉差。	
結尾	A	力及不一一，	
	B	羲之敬問。	

【中田解說】見《褚目》235、《書記》111著錄。以日期、「羲之敬問」起、結。「敬問」用例鮮見，在一般場合不大使用。類似之例僅見《書記》229、《淳化閣帖》卷八《尊夫人帖》尾句有之。有書跡本傳世，《汝帖》收刻，與《褚目》、《書記》各本比較，文字略有出入，姑從朱本。

〈模式13〉

構成＼內容		帖文出處：	《書記》296
		與受書人尊卑關係：	與卑書
起首	A	十二日告李氏甥。	
	B		
正文		得六日書爲□。吾劣劣。	
結尾	A	力不一一，	
	B	羲之白（書）。	

【中田解說】見《書記》296。帖首言「告李氏甥」，帖尾「羲之白」，前後不對應，與通例未合。「羲之白」疑爲後人誤加？或作釋文者將「羲之」後之點誤讀爲「白」？不得而知。此處當作「告」，蓋以「告」起首結尾之例多見於他帖，是本帖應視爲有誤之例帖。帖文極其簡潔，可見王羲之寄其至親之人簡潔隨意如此者，並非定拘格式。

【中田語釋】所闕之字「□」似應作「慰」字。

〈模式14〉

構成＼內容		帖文出處：	《淳化閣帖》卷七收刻。
		與受書人尊卑關係：	與平懷書
起首	A	七月六日羲之白。	
	B		
正文		多日不知問，邑邑！得二日書。知足下昨（比）問，耿耿！今已佳也。	
結尾	A		
	B		

【中田解說】此帖《淳化閣帖》卷七收刻，另有眞蹟本曾經傳世，在王帖中屬上乘之作。此帖有唐貞觀六年正月十七日華萼樓敕書，應是〈唐朝敘書錄〉所載「貞觀六年正月八日，命整理御府古今工

書鍾、王等眞蹟，得一千五百一十卷」中之物，帖後有宋、元、明諸名家題跋，蔚爲壯觀。此帖原本雖已不傳，但據說《淳化》、《十七帖》皆不及之，其佳善可以想像，此帖乃貞觀御府舊藏珍品之說當可信。惟帖僅存前半部分，然亦存既定書式之基本格式。《式古堂書畫彙考》著錄此帖，詳其中介紹。

〈模式15〉

	內容	帖文出處：	《書記》216
構成		與受書人尊卑關係：	與平懷書
起首	A		
	B		
正文		三日先疏，未得去，得四日疏、爲慰。兄書已具，	
結尾	A	不復一一。	
	B		

【中田解說】見《書記》216。此帖與以上諸帖書式比較，屬極其簡略之帖。

【中田語釋】「兄書」疑「先書」之誤，《書記》414帖有「先書已具，不得一一」句例可證。此帖言事迄文即止，爲極簡單實用的尺牘之例。

〈模式16〉

	內容	帖文出處：	即傳世摹搨墨蹟本《得示帖》。
構成		與受書人尊卑關係：	與平懷書
起首	A		
	B		
正文		得示知足下猶未佳。耿耿！吾亦劣劣！明日出乃行，不欲觸霧故也，遲散。	
結尾	A		
	B	羲之頓首。	

【中田解說】此帖儘管起首無日期署名，但從形式上看，仍是一通較爲完整的尺牘，所以應視爲王帖中形式極爲簡潔的尺牘特例。《得示帖》與《喪亂帖》連紙中的一帖，是較爲可靠的尺牘之一。

〈模式17〉

	內容	帖文出處：	《褚目》74，《淳化閣帖》卷七，《快雪堂帖》亦收刻。
構成		與受書人尊卑關係：	與平懷書
起首	A		
	B		
正文		晚復毒熱，想足下所苦，並以佳，猶耿耿！吾至頓劣，冀涼言散。	
結尾	A	力知問，	
	B	王羲之頓首。	

【中田解說】見《褚目》74，《淳化閣帖》卷七，後《快雪堂帖》亦收刻此帖，行書，與《快雪時晴帖》、《官奴帖》同屬一類。起首無日期署名，不知是否原闕抑或王羲之亦曾寫過這種簡略形式？

〈模式18〉

	內容	帖文出處：	見於《褚目》23、《書記》165。
構成		與受書人尊卑關係：	與極尊書
起首	A	臣羲之言。	
	B		
正文		寒嚴，不審聖體御膳何如？謹付承動靜。	
結尾	A		
	B	臣羲之言。	

【中田解說】見《褚目》23、《書記》165。此帖乃呈皇太后問候請安之上表文書，非同於日常性存問尺牘。即使如此，書式亦以「臣羲之言」起首結尾，內容為時節問候，謹問聖體健康之文句套路。這類正式上表，一般都用楷體恭書。《餘清齋帖》等中亦收有《霜寒帖》，與此當屬同一類之帖。

二　王羲之弔喪告答書的考察

（一）弔喪告答書的本質

在這一部分，將主要利用唐人書儀資料對以王羲之為主的晉人弔問書簡加

以考察。爲此首先須對唐人書儀、特別是凶儀的性質有一個大致瞭解。

　　眾所周知，唐人書儀的作用不單只是教人如何寫信，還具有指導人們如何去遵循家族、社會禮儀的教化功能，它反映唐代士大夫日常生活中的遵禮規程。姜伯勤論唐人書儀云：「在敦煌發現的大量書儀寫本，不能簡單視之爲一種書牘範文，其中，尤其是所謂吉凶書儀一類，除有書札範本的內容，屬一種士民日常生活中吉禮與凶禮的儀注。」在論及凶禮時他還有如下議論：「在門閥制時代，凶禮實在太重要了。凶禮中的五服制度，實質上涵蓋著現代人所說的『親等制度』，它根據斬縗、齊縗、大功、小功、緦麻等五種喪服的區別，來確定一等親至五等親的範圍，它牽涉到一個家庭或家族內成員的法律地位、權力、繼承及司法上的責任連帶，牽涉到仕途、婚姻及與宗法制度有關的各種問題，也牽涉到皇家的皇族與外戚、士庶的內族與外族間的財產與權力的分配。」（姜伯勤著《敦煌社會文書學導論》第一章）吳麗娛亦論：「書儀所面對的乃是複雜的家族關係以及多層次的社會關係……如何在不同的書信中，通過種種等級、程式乃至於詞語、稱謂以體現親親尊尊之意，不消說是禮的具體表現形式之一」，「書儀的弔哀書、祭文等是爲喪禮服務的」（吳著《摭遺》，分別見第八章，P237以及第十一章，P369）。姜、吳二氏指出了中古時代禮儀特別是喪禮對人們社會生活所起的重要作用，在這一方面，東晉高門大族的王氏家族也自然不會例外。王氏一族極重禮學，禮作爲王氏家學傳統，族中精於此道者世代不乏人，且名家輩出。在諸禮儀中，喪禮則尤爲王家重視。《晉書·王祥傳》（《晉書》卷三十三）記載王祥在臨終前曾著遺令訓子孫，敘述喪葬禮儀甚詳，此可見王氏家族至少於西晉時即已備重喪禮之制。值得注意的是王祥對於「祥」祀的重視，他在遺訓中要求其子孫「爲朝夕奠」、「大小祥乃設特牲」，（同上）這一家族傳統似乎一直被王家世代繼承了下來。王家之重喪禮，這在王羲之的一部分弔喪告答書中亦多有所反映。

　　弔喪告答書札源於喪禮制度，並且反映這一制度的某些具體規程，其性質有別於一般的日常存問書札。如果說相聞存問書隨著時代、制度、生活習慣的變化而出現調整、變遷的話，那麼喪弔告哀書在這一方面則略有不同，因爲後者是以儒家禮教爲依歸的。眾所周知，禮教是中國封建社會賴以生存和維繫的宗法倫理的精神支柱，具有跨越朝代的超穩定結構，此乃弔喪書文變化相對不大的根本原因所在。如前所述，唐人書儀之所以能保存南朝尺牘的某些遺緒，

與當時的士民日常生活中盛行的禮儀習俗有關。通觀整個中古時代，禮儀制度尤其是喪禮儀制，幾乎未發生太大變化。此亦可據晉、唐人的弔喪書在程式和用語上相對變化不大而得以反證。究其原因，即在於喪禮制度的普及與習俗化。在唐人書儀的凶儀中我們看到，除了臚列大量弔喪告答的書札範文以外，同時還錄出不少諸如「祭文」、「弔辭」以及「口弔儀」等範文例句，供人們參加喪禮儀式時使用。這些範文例句其實與弔喪告答書的語詞十分相似，有些完全相同。關於這一方面，唐張敖《新集吉凶書儀》有詳細記錄。【18】該儀在說明了參加弔喪儀式者需要遵循的具體程序後，還特意爲參加者輯錄出了應付各種場合的現場對答「口弔儀」範文。如「弔人父母亡云：不圖凶禍，尊丈人、丈母傾背，伏惟攀慕號絕！答：最逆深重，不自死滅，上延所恃母云所怙。不勝號絕！」（《寫本》P584）這類弔喪場合用語，也是祭文、弔詞、弔喪告答書中的基本語詞，其中的哀痛語詞如「攀慕號絕」之類，幾乎完全相同。喪禮制度的變化甚微使得喪儀用語的相對穩定，千百年來這一套特殊語詞，作爲弔喪告答的專用語被固定並沿用了下來。正因爲如此，就不難理解晉唐弔喪告答書的文面何以如此相似、毫無時代差異感的原因所在了。另外，從研究中古尺牘文書史的角度來看，既然可以確定東晉六朝尺牘與唐人書儀存在這種淵源關係，那麼當然也就可以利用唐人書儀去研究東晉六朝人的尺牘。由於大量存世的唐人書儀種類繁多、形式完整而且場合語詞極其豐富，將這些珍貴的書儀資料用於王羲之尺牘的探源性考察和參證上，其研究意義無疑十分重大。

（二）關於參證資料—唐人書儀中的凶儀資料

　　唐人寫本書儀中，撰作時代較早、保存凶儀資料較富者爲唐人杜友晉所撰「三儀」，即：《吉凶書儀》〔P3442〕、《書儀鏡》〔S329、S361合併〕【19】以及《新定書儀鏡》〔P3637〕三種。現就此「三儀」情況簡單概述如下：

　　1、《吉凶書儀》（下文簡稱「《吉凶》」）：關於杜友晉撰《吉凶書儀》的時間，有各種不同的說法，據周一良、趙和平考證，應該在唐開元二十五年（737）左右（參見趙和平《研究》中杜友晉《吉凶書儀》解題），周一良〈敦煌寫本書儀考（之二）〉（均收入《研究》）。同儀分上下二卷，卷上吉儀、卷下凶儀。吉儀殘缺嚴重，現存內容爲：〈內族吉書儀並論婚報答書十首〉、〈婦

人吉書儀八首〉、〈僧尼道士吉書儀七首〉、〈四海吉書儀五首〉；凶儀內容則相對完好，現存內容爲：〈凡例一首〉、〈凶儀纂要一首〉、〈表凶儀一十一首〉、〈啓凶儀四首〉、〈內族凶儀二十一首〉、〈外族凶儀一十七首〉、〈婦人凶儀九首〉（其中〈舅姑喪告答夫書〉下殘）、〈僧尼道士凶儀三首〉（闕）、〈四海弔答凶儀二十一首〉（闕）、〈祥禫斬草遷葬冥婚儀十三首〉（闕）。趙和平認爲：「完整的杜友晉《吉凶書儀》應該包含二十個部分，凶儀卷下則有十部分內容，這樣，我們就把杜友晉《吉凶書儀》的輪廓大致鉤勒出來了。」（見《研究》同儀解題。P232）

2、《書儀鏡》：趙和平認爲是杜友晉之作，編撰時間應在唐天寶六年以前。【20】現存內容有：〈賀四海加官秩書題〉、〈賀四海婚嫁書〉、〈賀四海男女婚姻書〉、〈囑四海求事意書〉、〈奉口馬奴婢書〉、〈與稍尊問疾書〉、〈謝尊人問疾書〉、〈謝平懷問疾書〉、〈賀四海正書〉、〈與四海賀冬書〉、〈弔四海遭父母喪書〉、〈弔伯母叔喪書〉、〈弔四海遭兄弟喪書〉、〈弔四海遭妻子喪書〉、〈四海奴婢亡書〉、〈弔四海傷犬馬之書〉、〈參謁法官貴求身名語〉、〈得身名拜謝〉、〈謝衣服語〉、〈謝車馬〉、〈四海平蕃破國慶賀書〉。〈四海書題〉、〈與道士書〉、〈與妻父母書〉、〈與姊夫書〉、〈與親家翁書〉、〈與妻姨舅姑書〉、〈與同門書〉。接下來便是凶儀部分。標題爲「《書儀鏡》凶下」，次列「凡例五十條」、後接〈父母喪告兄姊書〉、〈父母喪告弟妹書〉、後又接「四海弔答書儀廿首」。關於《書儀鏡》詳細著錄情況，參見趙和平《研究》中同儀解題。

3、《新定書儀鏡》（下文簡稱「《新鏡》」）：因寫本中有「新定書儀鏡・吉上・凶下・京兆杜友晉撰」一行題記，故知撰者亦當爲杜友晉。周一良認爲此即杜氏《吉凶書儀》的簡本。寫本前一部分分上下兩欄，上欄多錄內外族書儀。如〈與姊夫書〉、〈與親家翁母書〉、〈與妻姨舅姑書〉等。後面下接「新定書儀鏡・凶下」所收凶儀告哀儀較多，如「五服告哀書一十二首」等。其中還有一份弔書「凡例五十條」，作爲凶儀資料極爲珍貴。下欄前半部分多錄實用性書啓便條類，如〈屈讌書〉、〈借馬書〉、〈遺物書〉、〈求物書〉、〈問疾書〉、〈雨後書〉、〈召蹴踘書〉等。少數〈與僧尼書〉、〈與道士書〉亦含其

中。後半部分收「四海弔答書」等書儀也為數不少。如〈弔遭父母喪書〉、〈弔小祥大小及除禫〉等。寫本至後半部分，又分為上中下三欄，上欄基本延續前面的內容，下欄錄「內外族及四海弔答辭」等。中欄收錄了為數不少的各種「祭文」。值得注意的是中欄的祭文哀辭和下欄的口頭弔答辭多與上欄的凶儀用語相同，於此可見喪禮的言、行、文的一致性。關於對此問題的考察，可參見吳著《摭遺》第十一章第二節〈喪禮程式和弔祭〉（同書P367）。另外，上舉書儀一般都附有答書。

本論所引證的凶儀資料，主要以趙和平校輯的《寫本》所錄杜氏三儀為主，兼酌參其他唐人凶儀。關於唐人寫本書儀的現存以及校勘等詳情，可參照《寫本》中趙和平所撰的相關解題，本文引證時不再重複說明。

（三）王羲之弔喪告答書的類別及其結構

1、弔喪告答書的類型模式

王羲之等晉人弔喪告答書札可按其內容分為兩類：一為報喪類，主要痛悼告答死去的親人；二為祭祀類，主要為告答喪葬祭祀等事宜。兩類書札表述內容雖異，其程式語詞則大體相同，可以視為同一類的書札，統稱之為弔喪告答類書札，簡稱弔喪書。

以下選擇較具典型性的王羲之等晉人弔喪書二十二則，依報喪、祭祀分成兩類，作成〈晉人弔喪書帖表〉列示如下，以便於考察其內容與形式。

〈表1〉晉人弔喪書帖表

類 別		A 類報喪書
1	出處	王羲之帖《書記》110帖
起首		九月十八日羲之頓首：
正文 A		茂善晚生兒不育，痛之惻心，奈何奈何！
B		轉寒，足下可不可不？不得問多日，懸情。
結尾 A		吾故劣，力不具。
B		王羲之頓首
2	出處	王羲之帖《書記》108帖
起首		十一月十八日羲之頓首頓首：

	正文 A	從弟子夭沒，孫女不育，哀痛兼傷，不自勝，奈何奈何？
	B	
	結尾 A	
	B	王羲之頓首。
3	出處	王羲之帖《書記》113帖
	起首	羲之頓首：
	正文 A	二孫女夭殤，悼痛切心，豈意一旬之中，二孫至此，傷惋之甚，不能已已，可復何如？
	B	
	結尾 A	
	B	羲之頓首。
4	出處	王羲之帖《書記》186帖
	起首	七月十六日羲之報：
	正文 A	凶禍累仍，周嫂棄背，大賢不救，哀痛兼傷，切割心情！奈何奈何！
	B	
	結尾 A	遣書感塞。
	B	羲之報。
5	出處	王羲之帖《書記》192帖
	起首	六月十一日羲之報：
	正文 A1	道護不救疾，惻怛傷懷，念弟聞問，悲傷不可勝。奈何奈何！
	A2	曹妹累傷兒女，不可為心，何如！
	B	得二十三日書為慰。
	結尾 A	及還不次。
	B	王羲之報。
6	出處	王羲之《姨母帖》，傳世摹搨墨蹟本《萬歲通天進帖》之一。
	起首	十一月十三日羲之頓首頓首：
	正文 A	頃遘姨母哀，哀痛摧剝，情不自勝，奈何奈何！
	B	
	結尾 A	因反慘塞不次。
	B	王羲之頓首頓首。
7	出處	王羲之《州民帖》，《寶晉齋法帖》所收。
	起首	州民王羲之死罪：
	正文 A	賢□逝沒，甚痛，奈何！

	B	
結尾	A	白牋不備,太尉門左,不可言,同此酸慨!
	B	王羲之頓首。
8 出處		王洽帖,《淳化閣帖》卷二所收。
起首		洽頓首言:
正文	A	不孝禍深,備嬰嬰荼毒,蔭恃亡兄仁愛之訓,冀終百年永有憑奉,何圖慈兄一旦背棄,悲號哀摧,肝心如抽,痛毒煩冤,不自堪忍,酷當奈何!痛當奈何!
	B	重告惻至,感增斷絕,執筆哽涕,不知所言。
結尾	A	
	B	洽頓首言。
9 出處		郗鑒帖,《淳化閣帖》卷二所收。
起首		鑒頓首頓首:
正文	A	災禍無常,奄承遘難,念孝性攀慕兼剝,不可堪勝,奈何奈何!
	B	望遠未緣敘苦,以增酸楚。
結尾	A	
	B	鑒頓首頓首。
10 出處		陸雲「弔陳永長書五首之五」。《全晉文》卷一百三〈陸雲集〉所收。
起首		
正文	A	永曜素自強健,了不知有此患,險戲之災,遂不可救。豈惟貴門獨喪重寶,此賢之殞,邦家以瘁!情分異他,痛心殊深,已矣遠矣,可復奈何!追想遺規,不去心目,悠悠無期,哀至悲裂,不知何言。可以言知,酷楚而已。
	B	
結尾	A	
	B	
11 出處		陸雲「弔陳永長書五首之二」
起首		雲頓首頓首:
正文	A	天災橫流,禍害無常,何圖永曜,奄忽遇此?凶問卒至,痛心摧剝,奈何奈何!想念篤性,哀悼切裂!當可堪言。
	B	
結尾	A	無因展告,望企鯁咽,財遣表唁,悲猥不次。
	B	雲頓首

類 別		B 類祭祀書
12	出處	王羲之帖《書記》173帖
	起首	九月三日羲之報：
	正文 A	敬倫遮諸人去晦詳禪，情以酸割，念卿傷切，諸人豈可堪處？奈何奈何！
	B	
	結尾 A	及書不既。
	B	羲之批（報）。
13	出處	王羲之帖《書記》177帖
	起首	六月二十七日羲之報：
	正文 A	周嫂棄背，再周忌日，大服終此晦，感摧傷悼，兼情切劇，不能自勝，奈何奈何！穆松垂祥除，不可居處，言已酸切。
	B	
	結尾 A	及領軍信書，不次。
	B	羲之報。
14	出處	王羲之雜帖，《全晉文》王右軍集（卷二十二至二十六）。
	起首	二月廿日羲之頓首：
	正文 A	二旬，期等小祥日近，傷悼深至，切割心情，奈何奈何！
	B	近得告爲慰。
	結尾 A	力及數字。
	B	王羲之。
15	出處	傳世摹搨墨蹟本王羲之《喪亂帖》
	起首	羲之頓首：
	正文 A	喪亂之極，先墓再離荼毒，追惟酷甚，號慕摧絕，痛貫心肝，痛當奈何奈何。雖即脩復，未獲奔馳，哀毒益深，奈何奈何！
	B	臨紙感哽，不知何言。
	結尾 A	
	B	羲之頓首頓首。
16	出處	王羲之《長風帖》，《淳化閣帖》卷二所收（原誤題鍾繇）。
	起首	
	正文 A	得長風書，靈柩幽隔三十年，心想平昔，痛慕崩絕，豈可居處。抽裂不能自勝。謝書已具日安厝，即其情事長畢，奈何！松等隕慟，哀情頓泄，亦難可言。

	B	郗還未卜，聊示，友中郎相憂不去，心感遠懷，近增傷惋。每見范母子哀號，使人情悲。
結尾	A	
	B	
17 出處		王羲之帖《書記》107帖
起首		四月五日羲之報：
正文	A	建安靈柩至，慈蔭幽絕垂卅年，永惟崩慕，痛貫五內，永酷奈何！
	B	無由言告，臨紙摧哽！
結尾	A	
	B	羲之報。
18 出處		王羲之帖《書記》281帖
起首		羲之頓首：
正文	A	賢女殯斂永畢，情以傷惋，不能已已。兄足下憨悴深至，何可為心？奈何奈何！不能無時之痛，憂卿便深。
	B	今何如？患深達既往。
結尾	A	吾志匆匆，力知問，臨紙惻惻。
	B	王羲之頓首。
19 出處		王羲之帖《書記》185帖
起首		七月五日羲之頓首：
正文	A	昨便斷屾，葬送期近，痛傷情深，奈何奈何！
	B	得去月二十八日告，具問慰懷。
結尾	A	力還不次。
	B	王羲之頓首。
20 出處		王羲之《舊京帖》，《寶晉齋法帖》三所收。
起首		十月十七日羲之頓首頓首：
正文	A	舊京先墓毀動，奉諱號慟，五內若割，痛當奈何奈何！
	B	
結尾	A	
	B	王羲之頓首頓首。
21 出處		王操之《舊京帖》，《寶晉齋法帖》卷八所收。
起首		十月十七日州民王操之頓首頓首：

正文	A	舊京先墓毀動，聞問傷惻，痛不可言。
	B	
結尾	A	未得陳慰，白牋不備。
	B	操之再拜。
22	出處	謝安帖，《淳化閣帖》卷二所收。
起首		道民安惶恐言：
正文	A	此月向終，惟祥變在近，號慕崩慟，煩冤深酷！不可居處。
	B	比奉十七、十八日二告，承故不和甚，馳灼大熱，尊體復如何？
結尾	A	謹白記不具。
	B	謝安惶恐再拜。

　　以上所選二十二帖，從整體來看，除有繁簡之異而外都大致相同，具有顯著的格式化傾向，可以說代表了各類晉人弔喪書的基本形式。其中西晉陸雲尺牘頗值得注意。陸雲尺牘文辭最為工穩，四字一語，略帶駢文色彩，具有早期月儀、朋友書儀的行文特徵。然若細讀之仍可發現，其內容項目俱全，並未偏離弔喪告答書的基本格式規則。

2、弔喪書和存問書的書式比較

　　據〈表1〉各類書札格式，可見與存問書之異同，以下例舉具體分析：

〈表2〉

類別		王羲之弔喪書帖	王羲之存問書帖	
出處		《書記》110 帖	《書記》189 帖	
起首		九月十八日羲之頓首：	A	六月十六日羲之頓首：
			B	秋節垂至，痛悼傷惻，兼情切割，奈何奈何！
正文	A	茂善晚生兒不育，痛之惻心，奈何奈何！		此雨過，得十日告，知君如常，吳興轉勝，甚慰。想得此涼日佳，患散乃委頓，耿耿！且以佳興消息。僕故是常耳，劣劣解日！
	B	轉寒，足下可不可不？不得問多日，懸情。		
結尾	A	吾故劣，力不具。		力不次，
	B	王羲之頓首。		王羲之頓首。

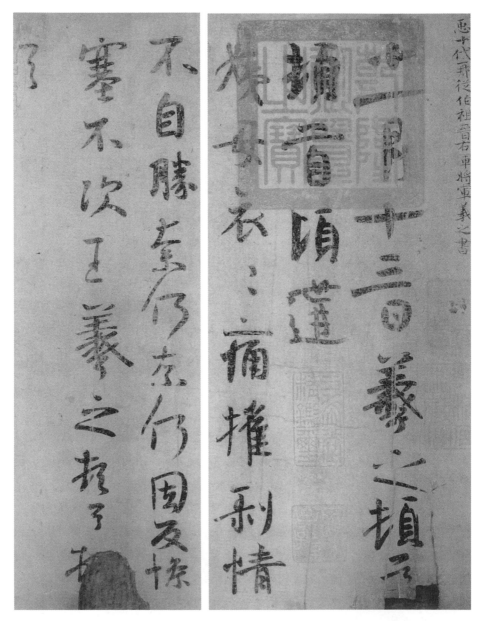

圖3－5　王羲之《姨母帖》傳世摹搨本（《萬歲通天進帖》之一）紙本　遼寧省博物館藏

圖3－6 王羲之《舊京帖》（《寶晉齋法帖》卷三）

圖3－7 東晉　王操之《舊京帖》(《寶晉齋法帖》卷八）

由〈表2〉歸納二者之異同如下：

（1）、起首：

弔喪書在前後具禮格式「月日名白⋯⋯名白」及尊卑禮節性語詞的使用上，大致和存問書相同。存問書一般於前介和正文前半部分，皆循例敘寒溫、明（問）體氣，因而可供作選擇表述的內容範圍也相對較寬。唐宋以降，這一區間的項目品類極為豐富，如「燕居」、「時令」、「神相」、「福履」、「間闊」、「瞻仰」等，可供書翰人隨意套用，書札文面亦隨之而變得多彩而富於變化。弔喪書則與之相反，也許是為了體現一種肅穆氣氛，在前介部分很少有寒喧語詞。一般在具禮項結束之後，行文直入正題（進入正文），此乃與存問書的最大不同之處。唐儀稱「死喪之初，禮宜貴於寧戚；悲號之際，情豈假於炫文？」（唐張敖《新集吉凶書儀》序，《寫本》P518。又見鄭儀，同P480），大約弔喪書不飾寒喧語詞的緣故即在於此，而反映在書札形式上，則體為起首段中沒有或極少見到前介之文。這一特點從〈表1〉所錄諸帖中都可以看出。因此，在以下的弔喪書表格中，可以取消起首段中的A、B區間項，而將其下移置於正文段中。

（2）、正文：

弔喪書和存問書的不同特徵在於：行文和內容因循格式而相對固定，故分出A、B二區間項以對應正文段。其內容除弔喪告答外，有時還兼敘他事。如上帖A區的「茂善晚生兒不育，痛之惻心，奈何奈何」，行文比較格式化，內容不外敘不幸（某氏突然亡故之類）、訴哀痛（悲哀慘痛、無奈之類），且其中所使用的哀辭也大致雷同。正如《新鏡》所謂「雖有服制異而哀辭⃞同」（《寫本》P356）者，可見哀詞的使用受尊卑影響並不是很大。進入B區，則開始轉換話題，主要以問候報知近況等內容為主，如「轉寒，足下可不可不？」之類。然而在晉人弔喪告答書札中，B的敘述並不多見，此觀〈表1〉可知，其中僅有極少一部分書帖如此，只是到了唐代，B內容才漸漸增多（詳後）。一般來說，弔喪書的主旨十分明確，告、答雙方的目的就是為了盡儀禮之責。故晉人弔喪書之正文，主要以弔喪敘哀為主，一般不涉他事，因此在B處亦無話可說。偶而有言及他事者，亦只不過寥寥數語而已。儘管晉人尺牘一般涉及B的問候內容不多，但在A的語詞敘畢，即將進入結尾段之前，有時也往往夾敘

一些諸如希望前往弔問，終因事由未果之類的遺憾以及書寫弔問信札時的心情之語。如王洽帖：「重告惻至，感增斷絕，執筆哽涕，不知所言」（〈表1〉8）、郗鑒帖：「望遠未緣敘苦，以增酸楚」（同9）、王羲之帖：「臨紙感哽，不知何言」（同15）、「無由言告，臨紙摧哽」（同17）等等即是。從某種意義上講，這類語詞實際上已經具有結語意味，故常常游離正文與結尾段之間。它，究竟應屬正文還是結語？往往不易區別，有時也不宜區別。比如《陸雲帖》有「無因展告，望企鯁咽，財遣表唁，悲猥不次」（同11）、王羲之帖云「無由言告，臨紙摧哽」（同17）、「吾志勿勿，力知問，臨紙惻惻」（同18）等，即屬此類。需要指出的是，尺牘結構三段之分，乃是爲了便於考察所設，故在實際運用中也不必拘泥以求。

（3）、結尾：

結尾段的A區間所使用的結束語詞，一般在言及遺書事時，或以哀苦語詞以襯託悲痛氣氛，如「遺書感塞」（〈表1〉4帖）、「因反慘塞不次」（同6）等即是。但總體來看，晉人弔喪書的結尾語詞與一般書信大致相同，沒有後來唐儀那種幾成一律的「謹附白疏，慘愴不次」之定式。當然，唐儀弔書的格式也並非唐人獨創，其淵源當來自於其前代。如上舉王羲之《姨母帖》的結語「因反慘塞不次」，即爲典型的返答書結尾語詞，而在唐儀中，則作「因人還遣此，慘愴不次」（《寫本》P336）、「因使遣答，荒塞不次」（同P328），皆同此意。另外弔喪書結語多用「不次」一語，此爲弔喪書專用尾語，晉帖中雖多如此作，但也有例外。如王羲之《弔喪帖》亦有作「力不具」（〈表1〉第1帖）、謝安帖亦有作「謹白記不具」（見〈表1〉第22帖）者，即其特殊之例。唐儀中一般作「不次」，五服內族之禮隆者則作「不備」。（關於這個方面的問題，在上文「補充意見之五」和下文相關部分中有詳論。）

3、晉唐弔喪告答書之比較

爲了直觀把握王羲之等晉人弔喪書的形態特徵，現擇王羲之《庾新婦帖》與唐儀弔新婦範文各一通，試做比較。前者從稱謂（稱對方爲「汝」）與內容等來加以判斷，可定爲尊與卑者之弔書；後者爲父母告子孫書，二書在尊卑關係上相近。

出處　內容比較	王羲之帖《書記》115帖	唐杜氏《吉凶》〔伯3442〕「新婦喪父母告答子孫書」（《寫本》P216）
起首		耶孃告：
正文　A1		非意凶禍，大新婦殞逝，悲念傷悼，不能已已。念何可忍？攀號擗踊，荼毒難居。痛當奈何！痛當奈何！
A2	庚新婦入門未幾，豈圖奄至此禍，情願不遂，緬然永絕，痛之深至，情不能已。況汝豈可勝任？奈何奈何！	新婦盛年，素無疹積，雖嬰微疾。冀憑積善，以保終吉，何圖忽念倉卒，奄至此禍。悲傷痛念，不自□□，念哀摧悲慟，男女等偏露，撫視切心，情何可處？孫云念攀號擗踊，觸目崩絕，不用偏露等語。痛當奈何！當復奈何！
B1		猶寒，比何似？孫云念無橫。
B2	無由敘哀，悲酸。	吾見不見云聞。此哀哭，殊寡情懷，未即集見，臨紙悲咽。
結尾　A		及書鯁塞不次。
B	耶孃告。	

　　已如前述，弔喪書的主要目的在於弔喪告答，故內容多集中在正文段中。起首、結尾皆極簡潔，不假詞飾。尤其在起首的前介區域，基本上闕如不敘，此或因「悲號之際，情豈假於炫文」（前出）之故也未可知。總之，此乃弔喪書的特點之一。正因爲有此特殊情況，我們需要對弔喪書的結構做相應調整：如〈表3〉所示，取消存問書起首段原有之A、B區間，下移至正文段（根據內容段落，在此再分作A1、A2、B1、B2，以便於內容考察。通觀〈表3〉左右各項目，唐儀顯然比王帖完整，具備了各項內容：

　　　（1）、起首：「耶孃告」
　　　（2）、正文：A1「非意凶禍……」A2「新婦盛年……」
　　　　　　　　　　B1「猶寒……」B2「吾見此哀哭……」
　　　（3）、結尾：A「及書鯁塞不次」B「耶孃告」

　　相比之下，王帖在項目上僅有正文A2、B2兩項，顯然不如唐儀那麼完整

全面。然而並不能因此斷定闕項是因原帖殘闕所致，因為全帖原即如此的可能很大。在我們所能見到的晉人弔喪書中，尚未見一通完整如唐儀者。換言之，唐儀雖全，但晉時的舊式則未必一定如此。為了進一步探討究明這些問題，以下還需要再做進一步舉例考察。

〈表4〉

內容比較＼出處		王羲之《書記》186帖	唐《吉凶》（P205）「兄弟姊妹喪告答諸卑幼書」
起首		七月十六日羲之報	耶孃伯叔告：與弟妹書云報
正文	A1	凶禍累仍，周嫂棄背，大賢不救，哀痛兼傷，切割心情！奈何奈何！	禍出不圖，弟妹喪云不意凶禍。兄姊傾逝。弟妹云殞逝。悲痛傷切，不能自忍。念哀痛酸切，何可堪勝！痛當奈何！痛當奈何！
	A2	*亡嫂居長，情所鍾奉，始獲奉集，冀遂至誠，展其情願，何圖至此，未盈數旬，奄見棄背，情至乖喪，莫此之甚。追尋酷恨，悲惋深至，痛切心肝，當奈何奈何！兒子荼毒備嬰，不可忍見，發言痛心，奈何奈何！*〔注1〕	兄姊弟妹盛年，冀憑靈祐積善，何圖奄至此禍，某乙亡者子女。一朝孤、偏露，撫視增悼，不能勝忍。痛當奈何！痛復奈何！
	B	*轉寒，足下可不可不？不得問多日，懸情。*〔注2〕	
結尾	A	遣書感塞。	遣書鯁塞，不次，
	B	羲之報。	耶孃伯叔告弟妹云報。月日。

〔注1〕：斜體字文詞係從《書記》178帖移入。

〔注2〕：斜體字文詞係從《書記》110帖移入。

　　從〈表4〉對比來看，二者各項形式對應，內容合致，所不同的是王帖原文並非如上表所列的那麼完整。因遍檢傳世晉人尺牘，並未發現有一件項目完備如唐儀者，為了便於作內容上的比較，我們從其他王帖中尋找相應內容的語詞行文，並將其移植過來插入王帖正文段中A2及B區間中（即〔注1〕〔注2〕的斜體字部分）。這樣一來，比較的結果表明，儘管晉札不如唐儀各項全面，但唐儀所有之內容晉札亦不闕，所不同者在於，晉札多為簡短小札，應需要而

取項入書，無唐儀那種集大成式的形式。

晉、唐尺牘的比較，最明顯的不同之處即反映在正文的B區間中。按，唐儀在此區間，其行文語詞定式往往為一些照例敘述問候的語詞。如上表範文：「猶寒，比何如？……」等，在形式和語詞上，與存問書的文面實無太大的差異。唐杜氏《吉凶》於這類語詞下注云：「此通寒溫，依諸儀輕重」（〈外孫外甥喪告答外族書〉範文，《寫本》P214）即謂此意。而在王羲之等晉帖中，則很少見到這種現象，一般於此都是闕如不書，如〈表1〉1—4、6—13、15、17、20、21、22諸帖，皆無不如此。不僅傳世的法帖釋文、書跡文獻如此，樓蘭晉人殘紙實物亦復如是。如濟逞殘紙書札云：「濟逞白報：陰姑素無患苦，何悟奄至禍難，遠承凶諱，益以感切。念追惟剝截，不可為懷，奈何！」其後未見任何接續文辭，且這一件殘紙又較為完整無殘，不存在文字斷闕問題。在晉札中，正文B存問性語詞儘管少見，但並非完全沒有，如上表王帖正文B區補入的斜體字「轉寒，足下可不可不？不得問多日，懸情」（見〔注2〕）即其例，可與唐儀「猶寒，比何如？……」文面詞義相對應。此外，還有一些類似用例，如〈表1〉1、5、14、16、18、19、22諸帖的正文B區，皆有時節存問性語詞，但較為簡短，僅以數語略作點綴而已，不像唐儀那樣，既正式又冗長。以上比較的結果表明：

第一，凡唐儀所有之各項，在晉札中亦能找出相應的內容與之對應；但在晉札中，卻很難見到一件項目完整如唐儀之形式的尺牘。從這一特徵來看，可以說唐儀是在繼承前代尺牘規則的基礎之上，對形式和各項目等又做了相應調整和擴增，最終形成了現在我們所看到的唐人書儀範文的這種標準模式。

第二，與唐儀相比，晉人弔喪書一般很少夾敘問候時節近況等存問性內容。據此可證：晉時弔喪書的專用性很強，一般不兼作存問之用。到了唐代，兼用特點日見顯著，實用性得到增強，一札兼二事之用現象極為普遍。這在唐儀弔喪書中，多可見兼夾敘存問內容，似已成定式，則足以證明這一點。

以上主要考察了報喪類書的情況，而祭祀類書實則與之大同小異。由於祭祀類書乃為了告答喪葬祭祀事宜，並非報喪，故其內容與報喪類書略微不同，唯訴悲苦的哀痛語詞則大抵相同。此類格式均循弔喪書格式，唯正文內容較簡單，茲不詳說。詳見下表列。

〈表5〉

出處 內容比較	《書記》78帖	《新鏡》（《寫本》P325）「弔小祥大祥及除禫」
起首		名頓首頓首：
正文　A	日月如馳，嫂棄背再周，去月穆松大祥，奉瞻廓然，永惟悲摧，情如切割！汝亦增慕，省疏酸感。	日月迅速，以日月迅速，承以厶月日俯就祥制。禫云奄及禫制。惟孝感罔極，攀慕號擗，哀苦奈何！哀痛奈何！
B		春中已喧，惟動靜友祐。厶疾弊少理，不獲奉慰，但增悲仰。謹書慰。
結尾　A		慘愴不次。
B		姓名頓首頓首

4、弔喪告答書中所反映的尊卑內外之關係

　　與存問書同樣，弔喪書在禮節上也有尊卑上下、內族外族的等級規定。據唐儀云：「凡五服哀辭唯有三等：重、中、輕。重者父母、嫡孫承重爲祖父母；中爲祖父母、外祖父母及諸尊長等；輕者爲兒女弟妹及諸卑幼等」（《新鏡・四海弔答第三》。《寫本》P365），並且具體列示以尊卑、內外爲原則的規定語詞凡例。可見弔喪書大致可分重、中、輕三種禮節規格，此較之於存問書的極尊、稍尊、平懷、稍卑、極卑，或者極重、大重、小重、平懷、小輕、極輕等，相對較爲寬鬆，其原因或與弔喪書性質有關。因爲這類書信必須明確亡者、受信人與致信人三者之間的尊卑、內外關係，故在書信中要照顧到多重的尊卑輕重禮儀，爲了避免因繁文縟禮而導致書信複雜煩瑣，就需要爲簡化禮儀而作出相應的規定。杜氏《新鏡》云：「凡修弔書，皆須以白藤紙，楷書，無問尊卑，皆須爲別項首。幽明有異，重亡故也」（《寫本》P324），又云：「凡凶書，論亡者無問尊卑，皆爲行首平闕，以幽明有異，重亡者也」（同P358），又「凡凶書，無問尊卑，皆用白藤紙，楷書，重亡故也。如無藤紙，白淨亦通」（同P358）等，均強調對「亡者」可以「無問尊卑」，一律按照從重對待。這樣一來，實際上與一般書信相同，只須遵循致、受信人之間的尊卑禮節就可以了。此爲弔喪書在尊卑上相對寬鬆的緣由之一也未可知。另外，唐儀所說的「皆用白藤紙，楷書」這一規矩，在王羲之法帖中亦有所反映。比如《姨母帖》

（見〈表1〉6。摹搨本）、《九月三日帖》（〈表1〉12。《寶晉齋法帖》）、《建安帖》（〈表1〉17。《澄清堂帖》）及《官奴帖》（《寶晉齋法帖》）等弔喪尺牘，皆作楷書或行楷書體（唐張彥遠《書記》著錄各帖釋文，偶於行款項末注明書體，凡弔喪類多爲眞書或眞，此行亦其證。）【21】而且行首平闕也一如儀規。比如《姨母帖》的「姨母」改行、《何如帖》和《建安帖》的「尊體」、「慈蔭」之上，皆以點示意空格，皆其例也。

　　儘管在尊卑方面相對寬鬆，但弔喪書畢竟是喪禮具體規程的一種表現形式，應循之禮節都必須講求。實際上，唐儀雖然規定了對亡者禮儀可一律從重，但也並非絕對如此。從唐儀的所錄的範文來看，它們之間還是存在一定差異的。比如《吉凶》所錄「伯叔祖父母喪告答祖父母、父母伯叔姑兄姊書」一則範文云：「伏惟念哀痛抽切若亡者卑即云哀念痛悼，何可堪忍⋯⋯」（《寫本》P202）由小字注可見，哀痛語詞的「哀痛抽切」、「哀念痛悼」等，在使用規定上因亡者的尊卑不同而不同，因此不能一概而論。此外，因遭喪者與弔喪者（即致、受信人）的立場不同，語詞也不盡相同，在這一方面喪禮是有其嚴格規定的。下文有具體討論，茲不詳論。

（四）王羲之弔喪告答書語詞

　　遭喪者所致之書，是向四海親友告哀訴悲；而弔喪者之書信，雖文面亦表悲苦哀痛，但主旨卻是爲了安慰居喪者，儘管雙方所使用的語詞有時相似，但卻存在使用上的嚴格規定和程度上的輕重差別。如王羲之尺牘書常見的「號慕摧絕，痛貫心肝」、「永惟崩慕，痛貫五內」等，皆爲遭喪者用以自況的哀痛語詞，這些哀辭只能是遭喪祀者自用，弔喪者則不能用之。此類哀辭在唐儀《新鏡》中有嚴格規定，同書「四海弔答第三」條云「凡中喪已下，皆不得爲『煩冤荼毒』及『號天叩地』等語」（《寫本》P366），說明了哀辭存在重、中、輕三種程度上的區別。〈表1〉8之王洽弔兄亡帖云「痛毒煩冤，不自堪忍」，可證晉時此語確用於中喪以上。又同22之謝安《六月廿帖》所弔者不知爲謝安何人，但據帖稱「尊體復如何」，知收信人應尊於謝安；又其中云：「號慕崩慟，煩冤深酷」語詞，據唐儀可知，謝安對喪亡人所用語詞乃循重禮。反之也有弔喪者的專用語詞，因爲居喪者不能用之，故可以據以作爲判定致、受書人身分的依據之一。（此問題後文詳論）

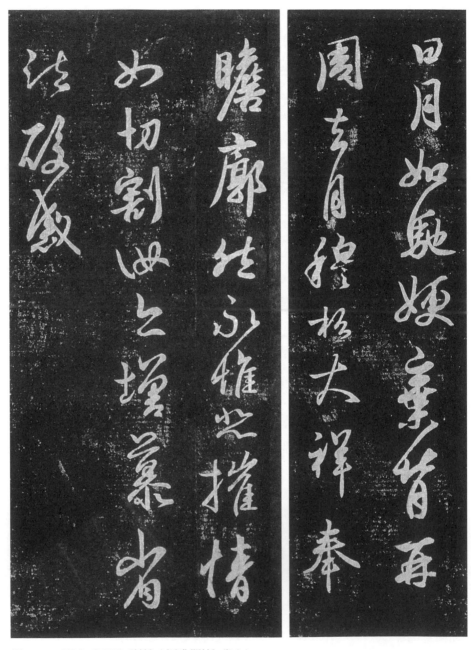

圖 3－8　王羲之《日月如馳帖》（《淳化閣帖》卷六）

（1）、起首：

　　如前所述，起首段除了沒有前介內容以外，「月日名白」等日期、具禮項與一般存問性尺牘書基本相同。但具禮語詞的使用，有時會受喪禮規定的制約。王羲之等晉人書札，用於弔喪書的常見具禮語詞主要有「頓首」、「白」、「報」、「告」，然根據尊卑內外關係，在具體使用時顯然有嚴格規定，此與存問書亦無甚區別。中田論王羲之書帖中之「報」時，認爲是復信答書專用（前出），其說並不完全正確。現據唐《吉凶》，節錄部分相關範文如下，以見其區別：

〈父母喪告答兄弟姊妹書〉（《寫本》P197）：
　　「月日妹**白**告弟妹云某兄某氏姊**報**。」
〈父母喪告答同堂再從三從兄弟姊妹書〉（同P198）：
　　「月日名**白**告弟妹云某兄某氏姊**報**，與子孫及孫及侄云**告**。」

　　於此可見「報」在禮節規格上雖略高於「告」，但亦屬於尊對卑之語。又據《新鏡》凡例稱：「凡書末，尊行皆告；長皆報、疏，長加敬字；舅云問疏；加丈人云敬；謂女婿云白；平懷云謹諮，小重云呈、云疏」（《寫本》P364）。按，因書之前後具禮語的使用均當統一，故此雖云「書末」，也意味著起首具禮語詞亦當同此。以此檢之於王羲之言「報」諸帖，亦無不合者。如王帖有「羲之報……念弟聞問」（〈表1〉5帖）、「羲之報……念卿傷切」文（同11帖），其中皆用尊對卑句式「念……。」蓋對尊、平輩一般用「伏惟……」、「惟……」，是知此二帖均爲尊與卑輩書也。又王羲之有弔亡諸嫂帖，其中有云「羲之報……穆松垂祥除，不可居處」（同13帖）。收信者「穆松」爲王羲之兄子，且起首具禮語又爲「報」字，雙重證據均可證明此爲尊與卑輩之書札。

　　理解「報」的具體含意很重要，可據以考證王帖中的收信人輩分。比如王羲之《建安靈柩帖》（同17帖）亦以「羲之報」起首具禮，觀帖文內容無法斷定其與受信人之間的尊卑關係，然據具禮語所使用的「報」字，則可推知此帖收信人當爲王之卑輩，爲確定收信人身分提供了參考。

　　至於「頓首」。在通常情況下其禮節規格理應高於「白」、「報」、「告」等具禮語詞。按，「頓首」源於古禮。《周禮・春宮大祝》鄭注云：「稽首，拜頭至地也；頓首，拜頭叩地也；空首，拜頭至手，故謂拜手也。」是知其原

本禮重，故在一般場合下，「頓首」之禮節應高於「白」。然在唐儀中，「頓首」似有其特殊含意。據《新鏡》稱：「凡有父爲叩頭，無父（有？）母云『頓道（首）』，此皆慘愴恤弔答所稱耳，若無父者論感愴亦可言『頓首』。表疏不拘此例。」（《寫本》P362—363）所謂「表疏不拘此例」，知此規定非針對所有書札，而只限於弔喪書類。但我們所關心的是，晉人弔喪書是否有此規矩？按，《寶晉齋法帖》收刻王羲之父子《舊京帖》二通（分見〈表1〉20、21以及圖3-6、7），考二帖的日期、內容皆相同，均爲十月十七日書，信中又同訴舊京先墓毀動事，因而據此可以推測，王氏父子《舊京》二帖，或即爲同月同日就同一事所寫的，若然則說明王羲之尚在世時，其子王操之仍可用「頓首」。由是可證晉時弔喪書尚無「無父有母云頓首」規矩，「頓首」一語仍同表疏一樣，可以「不拘此例」。

（2）、正文

　　弔喪告答書的主要內容都集中在正文段，此段相對來說格式化傾向較爲明顯，可粗分爲A、B兩個區間。

　　A 區間：

　　報喪書的主要內容是說明緣由，即告人自家遭遇不幸、訴悲痛情，或述哀禍降臨突然、簡直難以置信。繼而再訴悲痛之情、想像遭喪者（如喪主）及其家族的痛苦可悲可憐的境況等等。其基本格式可歸納爲「（悲哀痛苦語詞）……奈何」之型式，詳如下表：

〈表6〉正文段 A 區間語詞類比表

《書記》	報喪類
（79）	延期官奴小女，病疾不救，<u>痛愍貫心</u>。吾以西夕，情願所鍾，唯在此等。豈圖十日之中，二孫夭命，<u>愴傷之甚，未能喻心</u>，可復何如？
（108）	從弟子夭沒，孫女不育，<u>哀痛兼傷，不自勝</u>！奈何奈何？
（110）	茂善晚生兒不育，<u>痛之惻心，奈何奈何</u>！
（113）	二孫女夭殤，悼痛切心，豈意一旬之中，二孫至此，<u>傷愴之甚，不能已已，可復何如</u>？
（115）	庾新婦入門未幾，豈圖奄至此禍，情願不遂，緬然永絕，<u>痛之深至，情不能已</u>。況汝豈可勝任？奈何奈何！

（116）	君服前賢弟逝沒，一旦奄至，痛當奈何！當復奈何！
（170）	司馬雖疾篤久，頃轉平除，無他感動，奄忽長逝，痛毒之甚，驚愴摧慟，痛切五內，當奈何奈何！
（176）	延期、官奴小女並得暴疾，遂至不救，愍痛心，奈何！吾以西夕，至情所寄，唯在此等，以慰問餘年。何意旬日之中，二孫夭命，日夕左右，事在心目，痛之纏心，無復一至於此，可復何如？
（178）	亡嫂居長，情所鍾奉，始獲奉集，冀遂至誠，展其情願，何圖至此，未盈數旬，奄見棄背，情至乖喪，莫此之甚。追尋酷恨，悲愴深至，痛切心肝，當奈何奈何！
（186）	凶禍累仍，周嫂棄背，大賢不救，哀痛兼傷，切割心情！奈何奈何！
（192）	道護不救疾，惻怛傷懷，念弟聞問，悲傷不可勝，奈何奈何！
（197）	報知庾君遂不救疾，摧切心情，不得自甚，痛當奈何！深當奈何！
（281）	賢女殯斂永畢，情以傷愴，不能已已。兄足下愍悴深至，何可爲心？奈何奈何！
（298）	群從彫落將盡，餘年幾何，而禍痛至此，舉目摧喪，不能自喻。且和方左右時務，公私所賴。一旦長逝，相爲痛惜，豈惟骨肉之情？言及摧愴，永往奈何！
（357）	期小女四歲，暴疾不救，哀敏痛心，奈何奈何！吾衰老，情之所寄，唯在此等，奄失此女，痛之纏心，不能已已，可復何如？
（398）	庾雖篤疾，謂必得治力，豈圖凶問奄至，痛愴情深。半年之中，禍毒至此，尋念相摧，不能已已，況弟情何可任？遘等荼毒備盡，當何可忍視？言之酸悲，奈何奈何？可懷君懷。
姨母帖	頃遘姨母哀，哀痛摧剝，情不自勝，奈何奈何！
哀禍帖	頻有哀禍，悲摧切割，不能自勝，奈何奈何！
州民帖	賢□逝沒，甚痛，奈何！
王洽帖	不孝禍深，備豫嬰荼毒，蔭恃亡兄仁愛之訓，冀終百年永有憑奉，何圖慈兄一旦背棄，悲號哀摧，肝心如抽，痛毒煩冤，不自堪忍，酷當奈何，痛當奈何！
郗鑒帖	災禍無常，奄承遘難，念孝性攀慕兼剝，不可堪勝，奈何奈何！
謝安帖	每念君，一旦哀窮，煩冤號慕，觸事崩蹶，尋繹荼毒，豈可爲心，奈何奈何！
謝安帖	此月向終，惟祥變在近，號慕崩慟，煩冤深酷，不可居處。

王獻之	不謂鄱陽一門，艱故至此，<u>追尋悲悵，益不自勝</u>，奈何奈何！
謝發帖	晉安素自強壯，且年時尚可，當延遐期。豈謂奄至於此自畢。遠境二三，<u>悵愕！不能已已。</u>
陸雲帖	天災橫流，禍害無常，何圖永曜，奄忽遇此？凶問卒至，<u>痛心摧剝，奈何奈何！</u>想念篤性，<u>哀悼切裂！當可堪言。</u>
陸雲帖	永曜素自強健，了不知有此患，險戲之災，遂不可救。豈惟貴門獨喪重寶，此賢之殞，邦家以瘁！情分異他，<u>痛心殊深，已矣遠矣，可復奈何！</u>
祭祀類	
喪亂帖	喪亂之極，先墓再離荼毒，<u>追惟酷甚，號慕摧絕，痛貫心肝</u>，痛當奈何！奈何！
舊京帖	舊京先墓毀動，<u>奉諱號慟，五內若割</u>，痛當奈何！奈何！
（78）	日月如馳，嫂棄背再周，去月穆松大祥，奉瞻廓然，<u>永惟悲摧，情如切割</u>，汝亦增慕，省疏酸感。
（83）	鄱陽兄大降，制終去悔（晦），<u>悼甚永絕，悲傷痛懷</u>，切割心情也。
（107）	建安靈柩至，慈顏幽絕垂卅年，<u>永惟崩慕，痛貫五內，永酷奈何！</u>
（407）	兄靈柩垂至，<u>永惟崩慕，痛貫心膂，痛當奈何！</u>計慈顏幽翳，垂卅年，而吾勿勿，不知堪臨，始終不發，<u>言哽絕！當復奈何？</u>
（177）	周嫂棄背，再周忌日，大服終此晦，<u>感摧傷悼，兼情切劇，不能自勝，奈何奈何！</u>
（185）	昨便斷艸，葬送期近，<u>痛傷情深，奈何奈何！</u>
（173）	敬倫遮諸人去晦詳禫，<u>情以酸割</u>，念卿傷切，諸人<u>豈可堪處？奈何奈何！</u>
王廞帖	此禫便當假葬，<u>永痛抽剝，心情分割，不自勝</u>。念汝等<u>追痛摧慟，纏綿斷絕，何可堪任</u>。痛當奈何，當復奈何！
王操之	舊京先墓毀動，聞問傷側，痛不可言！

　　通觀〈表6〉，可見「（悲哀痛苦）……奈何」型乃描述哀痛心情狀態的特定程式，頗有規律可循，可大致歸納為：

　　悲哀→承受→哀嘆

三個陳述程序。悲哀主要是傾訴和形容自己以及對方的心情如何悲痛的哀辭，基本是臚列現成的語詞。如「哀痛兼傷」、「痛之惻心」、「號慕崩慟」、「追

惟酷甚，號慕摧絕，痛貫心肝」、「悲號哀摧，肝心如抽，痛毒煩冤」等語詞（餘見〈表6〉中下劃底線部分的語詞），皆是此類。

承受主要是傾訴形容自己或對方的心情難以承受不幸之類語詞，基本上也是成句套語。敘說自己悲苦狀態時，語多帶「自」。如「不自堪忍」、「情不自勝」、「不能自勝」、「不能自喻」或「不能已已」之類。餘如「情不能已」、「不可堪勝」、「不可居處」等，也可施之於雙方。敘及對方狀況時，多用設問語氣，以示體察推測之意。如「何可堪任」、「豈可堪處」、「豈可爲心」、「豈可勝任」、「不可堪勝」、「何可爲心」、「難爲情地」（《淳化閣帖》卷六《嫂安和帖》）等等。

哀嘆主要是訴說對不幸事降臨所感覺到的一種無可奈何之情。語詞多作「奈何奈何」、「痛當奈何」等等，且時作重疊或重複，以增加渲染悲情。至於「奈何」一語之用在晉時是否僅限於弔喪，尚不得知，然至少唐代用在弔喪書中，是有其嚴格規定的。唐《吉凶》卷下凡例云「凡稱奈何者，相解之語。舊儀云不孝奈何，酷罰奈何，乃自抑之語，非爲孝子語也，只可弔書稱奈何，孝子可自爲閑解。」（《寫本》P184）據此可知「奈何」之用意在於「相解」（安慰）居喪者（孝子），故居喪者自用之似有不妥。至於晉人是否亦曾如此使用，尚無法確認。把握弔喪書的結構及用語特徵，有時甚至可以幫助我們解決法帖考證方面的一些疑難問題。例如《寶晉齋法帖》卷三收王羲之《二孫女不育帖》（參見「圖個2—4」），分作四行鐫刻如下：

> 羲之頓首二孫女不育傷
> 天命。痛之纏心，不能已已。可
> 悼切心豈圖十日之中二孫
> 復如何羲之頓首。

按，原帖的正確文順應是：

> 羲之頓首。二孫女不育，傷
> 悼切心，豈圖十日之中，二孫

天命。痛之纏心，不能已已。可

復如何？羲之頓首。

　　若以弔喪書行文格式和特定用語來檢證《寶晉齋法帖》之帖，其行文顯然
不通。如「傷」字後應接「悼」作「傷悼切心」，而不應接「天命」；「二孫」
後接「復如何」成存問句，既與弔喪無關，且所在位置亦不應在結尾語之前，
從弔喪特定語來看，「傷悼切心」、「可復如何」之類已為既成語詞，不能分
割。至於行文格式也有誤。按照弔喪書慣用式，敘述哀辭的成句定式「不圖…
…」、「不意……」或「豈圖……」乃報喪訊，其後當繫以「棄背」、「天命」
（按，唐儀格式多為「不圖凶禍……傾背、傾逝、倉卒、夭折、殞逝、夭逝」
等。見下文〈表7〉）或「凶問奄至」、「奄至此禍」、「至此」等表示死喪亡禍
降臨之語，而此處卻後接「痛之纏心，不能已已可」之類的哀嘆語詞，而按照
書式規矩，這些語詞本應綴於其後。再檢同為王羲之弔孫女亡的其他三帖，也
可察知上疑是有根據的。其三帖文如下：

《書記》113帖：
羲之頓首，二孫女夭殤，悼痛切心，豈意一旬之中，二孫至此。傷悢之
甚，不能已已。可復如何？羲之頓首。

《書記》79帖：
延期、官奴小女，並疾不救，<u>痛愍貫心</u>。吾以西夕，情願所鍾，唯在此
等。<u>豈圖十日之中，二孫天命</u>，悢傷之甚，未能喻心，<u>可復如何</u>。

《書記》176帖：
延期、官奴小女，並得暴疾，遂至不救，<u>痛愍貫心</u>。奈何！吾以西夕，至
情所寄，唯在此等，以榮慰餘年。<u>何意旬日之中，二孫天命</u>。旦夕左右，
事在心目。痛之纏心。無復。一至於此。<u>可復如何</u>？臨紙咽塞。

　　三帖均依照既定格式「豈圖……天命」、「何意……天命」行文，且既定
語詞「痛愍貫心」、「可復如何」也未作分割。按，《書記》113帖的文面與此

帖幾乎相同，此二帖應是王羲之寄給複數個收信人的同一內容信札，而以113帖校勘《寶晉齋法帖》所刻《二孫女不育帖》，其訛昭然。而古人如米芾（《寶晉齋法帖》卷九有米臨，行款與此一致）、董其昌（《戲鴻堂法帖》卷十四），今人如中田勇次郎等，均未能察知，遂至以訛傳訛而於今日也。此問題還將在後文中詳說。（參見〔個案研究〕〈官奴考〉及其注【8】）是可知《二孫女不育帖》第二行和第三行確係顛倒錯位，疑為刻工摹勒鑴刻時疏忽所致，因而我們還可以繼續推證，或此誤已在《寶晉齋法帖》刻成前即存在，米芾所見之《二孫女不育帖》既已如此，故他依照臨摹。此文錯行，應是摹刻時致誤，是米所藏之物必是拓本或摹本而非真跡無疑。

　　晉人弔喪書根據致書人與亡者、收書人之間的尊卑內外關係，其所選擇使用的語詞有輕重程度上的不同，所以閱讀晉人弔喪書時，首先需要明確致書者的身分為遭喪者還是弔喪者。遭、居喪者發書之目的，是向親友四海告哀訴悲；而弔喪者發書之目的，儘管文面亦悲哀痛苦，但其主旨則是為了安慰前者。在弔喪書中，雙方所使用語詞儘管有時非常近似，但實際上仍存在嚴格的區別。如在王羲之尺牘書中常見的「號慕摧絕，痛貫心肝」、「永惟崩慕，痛貫五內」等，此類皆為家遭不幸者用以自況悲痛之哀辭，屬遭、居喪者自用，而慰弔他人的弔喪者則不可用之。

　　居喪、弔喪者與亡者之間的尊卑關係，也影響到前者對其使用語詞的選擇。如前引唐儀《新鏡》之「四海弔答第三」條所稱「凡中喪已下，皆不得為『煩冤荼毒』及『號天叩地』等語」云云，可知在唐代，亡者若為「中喪」以上，居喪者、弔喪者才可用「煩冤荼毒」等極端之語，此規矩很可能源自舊儀。按，晉人弔喪書中亦多見類似語。如上表引王洽告兄亡書中有「備豫嬰荼毒」、「痛毒煩冤」語，與「煩冤荼毒」同屬一類，且確實用在中喪（兄）以上。此例可證唐儀所載習慣於晉已有。再看《淳化閣帖》所收謝安二帖：

　　安頓首頓首，每念君，一旦哀窮，<u>煩冤號慕</u>，觸事崩踴，<u>尋繹荼毒</u>，豈可為心？奈何奈何！臨書悽悶，安頓首頓首。

又：

　　道民安惶恐言，此月向終，惟祥變在近，號慕崩慟，<u>煩冤深酷</u>，不可居

圖3-9　東晉　謝安二帖（《淳化閣帖》卷二）

處。比奉十七、十八日二告，承故不和甚，馳灼大熱，<u>尊體復如何</u>？謹白
記不具，謝安惶恐再拜。

　　此二帖中均使用了「煩冤號慕」、「煩冤深酷」之語，可知亡者之於謝
安，當屬其中喪以上的輩分。至於受書人輩分，在前後二帖中則有所不同。前
帖謝安用「念……」句型，對方輩分必卑於謝安明矣；後帖謝安問「尊體…
…」、又稱「再拜」，則知對方輩分必應尊於謝安。若循唐儀規則，知其尊當在
「五服內凶」之內。【22】從二帖的內容來判斷，謝安不僅對收信者盡尊卑之
禮，也對亡者盡尊長卑幼之禮。但據唐儀規矩，在凶書中書者須「重亡者」，
故可以對之無問尊卑的（前出），然觀晉人凶書，其對亡者還是有尊卑輕重之
別的。謝安帖如此，王羲之帖亦然。如上表之輕者云「甚痛，奈何」、重者云
「痛毒之甚，驚惋摧慟，痛切五內，當奈何奈何！」可見二者在禮節輕重程度
上的差異，這說明王羲之所用語詞，乃根據亡者尊卑內外親疏之別而有所不
同。又如在王諸帖中，凡內容有關先墓（《喪亂帖》）、亡兄、亡嫂等喪亡弔祀

對象，所用哀辭皆極其酷哀悲苦。如稱「永惟崩慕」、「痛切心肝」、「號慕摧絕」、「五內若割」等，其禮之重，一望即知。反之，若亡者爲卑幼，其內心雖極其悲哀，但所擇用的哀辭表達卻十分爲節制。如王羲之在弔孫女亡帖中訴情甚哀，稱「吾以西夕，至情所寄，唯在此等，以榮慰問餘年。何意旬日之中，二孫夭命！日夕左右，事在心目。痛之纏心，無復一至於此！可復何如？」又云：「延期官奴小女，病疾不救，痛愍貫心。吾以西夕，情願所鍾，唯在此等。豈圖十日之中，二孫夭命，惋傷之甚，未能喻心，可復何如？」（均已出）可見其內心情狀甚爲苦痛，然表哀程度亦僅止於「痛之纏心」、「痛愍貫心」、「惋傷之甚」而已。

以上說明晉人所用哀辭，即使對亡者也是需要「問尊卑」的。唐儀的「不問尊卑」規矩之所以發表有異於前代，不知是否爲唐改革所致。總之，弔喪告哀的語詞從根本上講是由喪禮的禮制所決定的，這也是弔喪書「（悲哀痛苦）……奈何」之所以發表成爲一種定式的原由所在。晉人弔喪書哀辭的具體使用規則及其含意，可借助於唐儀加以印證而得知者甚多，唐儀的凶儀中保存了大量類似的語詞和範文，而且系統完整，分類明細。其中杜氏《吉凶》「凶儀纂要一首」時代較早，也較全面。

以下按重、中、輕三等順序，將其中傾訴哀痛的語詞錄之如下：

〈表7〉

祖父母：	棄背、追慕無及、五情分裂、悲痛哀慕。
父母：	攀號擗標、糜潰、煩冤、荼毒、號天叩地、貫徹骨髓、無狀罪逆、不孝酷罰、偏罰、屠楚、禍酷、罪告、告毒、觸目崩絕、屠裂、痛貫骨髓、號絕、堪忍、假延視息、偷存、窮思、孤思、哀思、荒迷、纏綿、曰前、苦前、至孝、至哀、孤子、哀子。
伯叔姑兄姊弟妹：	不圖凶禍、傾背、傾逝、凶姊痛割、悲痛、摧割、五情分裂、哀痛抽切、摧咽哽塞、永痛、甚痛。禍出、殞逝、喪逝、悲痛、摧割、哀念、傷悼、悲悼、傷切、抽割、摧慟、不自勝忍。
子姪及孫：	倉卒、夭折、殞逝、夭逝、悲痛等語。
外祖父母：	不圖凶禍、棄背、哀慕、抽割、思慕。
舅姨：	外氏凶圖、傾背、悲割、哀慟抽切。
夫：	凶釁、招禍、傾背、哀慕、號慟痛割、分割、哀摧、抽慟、貫裂心髓、禍酷、荼毒、摧咽、悲塞。

妻：喪逝、哀痛、傷切、悲痛、摧咽。	
新婦：殞逝、悲念、傷悼、哀痛、哀慟。	
婿：凶變、殞逝、痛悼、摧咽、哀念、傷切、哀悼、悲念、傷悼。	
妻父母：傾背、悲痛、摧割，語與婿親略同。	
[?]父母：凶釁、招禍、棄背，攀慕、五情麋潰、攀號、擗摽。	
四海：聞問、承問、惻怛、驚怛、悲惻。	
和尚：輕重與父母同。	

（以上錄自《寫本》P185—186）

由上表可知，唐代的弔喪哀辭，因人因事其使用各有不同，規矩十分嚴格。從這些豐富的語詞之中不難發現，有不少見於晉札，這只要將〈表6〉和〈表7〉略加比較便可一目了然。唐儀所收的相關語詞及其說明，是考察晉人尺牘語詞具體含意的重要旁參資料。

B 區間：

正文轉入B區間，其內容一般都是敘述尋常的問安問候之類，猶如存問書行文，但書札性質畢竟還是弔喪書，所以其間也多少需要夾敘一些諸如未能往弔唁的遺憾、悲戚之語。晉人弔喪書中，多無B區間的時節問候之語，僅見者只有以下幾帖

〈表8〉正文段 B 區間語詞類比表

《書記》	報喪類
（110）	轉寒，足下可不可不？不得問多日，懸情。
（192）	得二十三日書爲慰。
（281）	今何如？患深達既往，吾志勿勿。
（185）	得去月二十八日告，具問慰懷。
王雜帖	近得告爲慰。
長風帖	郗還未卜，聊示，友中郎相憂不去，心感遠懷，近增傷惋。每見范母子哀號，使人情悲。
謝安帖	比奉十七、十八日二告，承故不和甚，馳灼大熱，尊體復如何？

　　然而在唐儀中，正文B項的時節問候至爲重要。如上引父母喪告答祖父母父母書之「孟春猶寒，不審尊體起居何如……」之類的內容，爲必不可少的內容項目，幾乎已成定式。唐儀多見，語詞基本雷同，姑不詳舉。關於晉、唐尺牘正文B項內容比較，上文已詳論，茲不贅說。

　　A、B區間語詞的總結

　　以上大致說明了弔喪書正文段所使用的語詞情況，爲了直觀把握這些語詞的具體使用情況，以下例舉《吉凶》範文一則（《寫本》P196），以見其實際用法：（此範文爲行重型禮的弔喪書，使用複書形式，故有上下紙）

例〈父母喪告答祖父母、父母書父亡告母，母亡告父〉：

「月日名女云某女言：無狀招禍，禍不滅身，上延耶孃。攀號擗踊，五內糜潰！煩冤荼毒，不自堪忍！不孝罪苦，伏惟哀悼抽割，父亡告母云哀慕摧割；母亡告父云哀慟抽切。何可勝忍！未由拜訴，伏增號絕，謹言書疏荒迷不備，名再拜。」、「名言：耶孃以某月日，忽嬰某疹，各具論病狀。冀漸瘳損，何圖不蒙靈祐，以某月日奄遘凶禍。亦云奄鍾棄背。號天叩地，貫徹骨髓，肝心屠滅，無所逮及。無狀罪苦，荼毒罪苦。伏惟悲悼哀痛，父亡告母云哀擗抽慟；母亡告父云悲痛抽割。何可堪居！」、「孟春猶寒，不審尊體起居何如？名不能死亡，假延視息，不奉近誨，伏增荒灼，若得書即云奉某月日書誨示，伏增號戀。伏願珍和，尋續言疏。謹言。」

　　從上範文的語詞用例以及小字注，可知各種語詞在實際使用時的具體含意與作用。如「父亡告母云哀慕摧割，母亡告父云哀慟抽切」的哀辭規定，爲我們檢證晉帖所弔人的身分提供了重要參考。此範文爲與尊者書之例，屬重禮型書。至於輕、中禮型的範文例，可參見〈表2〉、〈表3〉，茲不再錄。

　　爲全面瞭解唐儀弔喪書中語詞的具體規定，以利晉帖研究之參考，以下節錄若干相關範文中的語詞用例：

〈兄弟姊妹喪告答祖父母、父母伯叔兄姊書〉：

「**禍出不圖**弟妹亡云不意凶禍，次第兄**傾逝**弟妹云殞逝。」

〈祖父母喪告答父母伯叔姑書〉：

⑩「不審尊體起居伯叔姑云不用起居字何如？」

〈父母喪告答兄弟姊妹書〉：

⑩「**伏惟**告弟妹云念摧痛抽割」、「**未由拜洩**告弟妹云集洩。但增哽咽」、「**未由拜訴**弟妹云集洩、又云聚洩。倍增號絕」、「**不審體履何如？**弟妹云比何似」、「**不審體履何如？**弟妹云汝氣力何似。」

〈父母喪告答祖父母、父母書父亡告母、母亡告父〉：

⑩「**伏惟哀悼抽割**父亡告母云哀慕摧割；母亡告父云哀慟抽切。」

〈伯叔祖父母喪告答同堂再從伯叔姑書〉：

⑩「**伏惟攀號擗踴，荼毒難居**從兄弟姊妹云哀慕摧割，何可堪處」、「**伏惟攀慕號踴，觸目崩絕**再從弟　妹云摧慕抽割，何可堪忍。」

〈伯叔祖父母喪告答祖父母、父母伯叔姑兄姊書〉：

⑩「**伏惟念哀痛抽切**若亡者卑即云哀念痛悼可可堪忍」、「**不審尊體何如？**兄姊云體履何如，弟妹云比何如？。」

〈伯叔父母姑喪告答祖父母、父母伯叔姑兄姊書〉：

⑩「**伏增**弟妹及諸卑幼云聚洩、**增望**摧咽。」

〈夫妻喪告答兒女書〉：

⑩「**汝父傾逝**妻云汝母傾逝，**悲慕摧割**妻云悲慟摧割」、「**何圖告哀即云以某月日奄及凶禍**妻云此禍，**悲慟號慕**妻云悲慟傷切。」

　　以這些的語詞規則參證比較晉札，則十之八、九基本一致，可以作為考察王羲之尺牘語詞的參考基準。儘管如此，晉、唐之間畢竟時代隔遠，其中會有不盡一致者。比如：

　　尊：不圖……

　　卑：不意……

　　據唐儀知「圖」、「意」字詞之用，也存尊卑之別。按晉帖，凡亡者為尊平輩，則皆用「不圖」、「豈圖」、「何圖」，與唐儀一致。王羲之弔孫女夭亡諸帖，如《書記》9帖作「豈圖」、113帖作「豈意」亦皆合唐儀。唯176帖作「何意」，則與之不同，或為字訛？待考。

　　尊：……傾逝

　　卑：……殞逝

按，〈表7〉於祖父母下列「棄背」，又據《新鏡》凡例稱：「凡重喪云棄背；中云傾逝，輕云殞歿」（《寫本》P366），又張敖《新集吉凶書儀》則給出具體年齡界限：「百歲已下八十已上云棄背，八十已下六十已上云傾背，六十已下四十已上云傾逝」（「弔尊卑儀」條《寫本》P587），是知「棄背」在唐時，似概指年高者，非必對八十以上之人才能用的專語。然王羲之弔嫂帖云「周嫂棄背」（《書記》186帖），稱嫂棄背，顯然與唐儀的祖父母之輩、八十以上之規定不符（見〈表7〉），其詳尚需待考。此類不合之例尚多，不一一列舉，但這些都是在據以檢證晉札語詞時需要特別注意的。

（3）、結尾

弔喪告答書的結尾語詞，即信札的尾語，與存問書大致相同，分為A、B兩區間。B區間為署名具禮項，語詞用法與存問書完全一致。但據唐儀凡例云：「凡五服內凶之末，皆稱拜，不合有頓首之語。」（《新鏡》。《寫本》P327）不知晉時是否已有此規矩？今檢晉弔喪書，書末具禮語作「拜」或「再拜」者並不多見，〈表1〉中只有21王操之、22謝安二帖有具禮之詞，分別作「操之頓首再拜」、「謝安惶恐再拜」。再觀帖文皆自稱「州民」、「道民」，故可知為寄與所在地方長官、上司的書札。或者稱「再拜」是否為僅限於官場之用？皆不得而知，待考。

以下將晉、唐人弔喪書結尾段A、B區間的尾詞，分別以表對比形式列出如下，以資比較：

〈表9〉晉、唐人弔喪書結尾段 A、B 區間尾詞對比表

晉人結尾段 A、B 區間語詞表			唐儀結尾段 A、B 區間語詞表		
出處《書記》	A 區間	B 區間	A 區間	B 區間	出　處
（110）	吾故劣，力不具，	王羲之頓首。	謹言疏悲塞不次，	名再拜	《吉凶》祖父母喪告答父母伯叔姑書（《寫本》P194）
（281）	吾志匆匆，力知問，臨紙惻惻。	王羲之頓首。	謹言疏鯁塞不備，	名言	伯叔父母姑喪告答祖父母父母伯叔姑姑兄姊書（同P202）
（177）	及領軍信書不次，	羲之報。	遣書鯁塞不次，	耶孃伯叔告弟妹云報。	兄弟姊妹喪告答諸卑幼書（P205）

（185）	具問慰懷，力還不次，	王羲之頓首。	因使附白疏，荒塞不次，	ム再拜。	《新鏡》父母喪告兄姊書（P327）
（186）	遣書感塞	羲之報。	遣書荒塞不次，	哥告ム。	父母喪告弟妹書（P329）
（192）	及還不次，	王羲之報。	遣此，慘愴不次，	耶孃翁婆告。	子亡父母告孫兒女書（P330）
（115）	無由敘哀，悲酸。		遣書悲咽不次，	耶孃告。	長女亡父母告次女書（P331）
（116）	臨紙咽塞，	王羲之頓首頓首	謹附白疏，慘愴不次，	名再拜。	祖父母亡告父母書（P331）
姨母帖	因反慘塞不次，	王羲之頓首頓首。	謹奉白疏不次，	名再拜。	姑兄姊亡弔父母伯叔書（P334）
州民帖	白牋不備，太尉門左，不可言，同此酸慨，	王羲之頓首。	因人還遣此，慘愴不次，	大哥告ム。	弟妹亡弔次妹書（P336）
謝安帖	謹白記，不具，	謝安惶恐再拜。	因使慘愴不次，	位姓名頓首。	新婦亡弔親家翁母書（P347）
王廞帖	遣悲涕，不次，	廞疏。	謹附白疏，慘愴不次，	姓名頓首。	妻亡弔丈人丈母書（P348）
王操之	未得陳慰，白牋不備，	操之頓首再拜。	謹疏慰，慘愴不次，	姓名頓首頓首。	弔小祥大祥及除禫（P325）
陸雲帖	無因展告，望企鯁咽，財遣表唁，悲猥不次，	雲頓首。	謹因位姓名使往，慘愴不次，	位姓名頓首。	弔起服從政（P326）
陸雲帖	今遣吏並進薄祭，不得臨哀，追增切裂，幸損至念，書重不知所言。		謹奉白疏，慘愴不次，	ム郡姓名頓首頓首。	張敖《新集吉凶書儀上下兩卷》凶儀卷下弔人父母喪疏（P575）
陸雲帖	今遣吏恭集薄祭，不得臨喪，以敘悲苦，計往人到貴舍之日，揮涕而已。		謹扶力奉疏，荒迷不次，	ム再拜。	父母亡告伯叔姑等（P581）

陸雲帖	臨書慘塞，投筆傷情。		謹奉言疏，哀塞不次，	ム再拜。	妻亡告妻父母伯叔等（P582）

　　從晉、唐弔喪書的結尾 A 區間所用尾詞情況來看，二者的語詞使用都比較格式化。其文義內容主要分兩類：一類敘致書人寫信時的心情狀態以及身心體力等情況。如「吾志勿勿，力知問，臨紙惻惻」、「吾故劣，力不具」、「謹扶力奉疏，荒迷不次」、「臨書慘塞，投筆傷情」、「臨紙咽塞」等；一類言遣使、寄書之事，兼含悲情。如「遣書悲咽不次」、「遣書感塞」等。因晉人書札省減字詞的現象較為普遍，故多難於讀解。然今以唐儀與晉札比勘，其意十之八、九可得其解，意義不可謂不大。比如第一類敘致書人身心、體力狀態的語詞，多為表達因此而無力致書之意。如「吾志勿勿」、「吾故劣」及「至為虛劣，力及數字」云云，實即唐儀「扶力奉疏，荒迷不次」、「謹於疾中，扶力還狀，不宣」（《寫本》P609）等語詞之意。在王羲之等晉人尺牘結語中，此類語詞頻繁出現，既是訴心情身體欠佳不適，又是一種套語的陳飾，為的是襯托書信者因哀痛而極度傷情精神狀態。

　　按「勿勿」一語常見於王羲之尺牘。一般解釋為健康狀態不甚佳之意，但歷來對此解釋卻頗有歧意。王利器《顏氏家訓集解》論云：「世中書翰，多稱勿勿，相承如此，不知所由，或有妄言此忽忽之殘缺耳」，並舉《說文》解作「忽遽者稱為勿勿」之意。郭在貽〈六朝俗語詞雜考〉釋「勿勿」條，認為顏之推說法不確：「晉人雜帖中所謂勿勿，乃疲頓，困乏，心緒惡劣之意，無一可解作勿（郭引作「勿」，《集解》注引諸本皆作「忽」）遽者」，並作詳細考證，郭說是也。【23】今檢唐儀晉《新鏡》凡例云：「自敘皆云蒙恩，若患?，不直陳其狀，不得云『勿』、『劣』」（《寫本》P364），可知唐人書儀世家，尚知「勿」、「劣」為患病或不佳狀態之意，可資補證。

　　現就關於弔喪書尾次「不次」、「不具」、「不備」的使用情況略作說明。從〈表9〉可見，晉人弔喪書用「不次」、「不具」；唐人則用「不次」、「不備」。其中「不次」晉唐共通，且使用率極高、可見「不次」與弔喪書的淵源關係甚久。關於「不次」等語詞的解釋，已見前文（補充意見之五），茲不贅論。總之從結論上講，「不次」、「不具」、「不備」以及後來的「不宣」等語詞其意本同，唯在使用場合和禮節程度上有所區別。從以上歸納情況來看，晉

時「不次」雖然多用於弔喪書，但與「不具」一樣，它也可以用於存問書。也就是說晉時「不次」尚未完全專用化。在唐代，「不具」、「不次」的使用明顯趨向專用化，前者唯用於存問書，而後者只用於弔喪書。此外，「不備」也與「不次」一樣，成爲弔喪書的專用語詞之一，且於尊卑禮節程度上低於「不次」。以下從唐儀範文中節錄若干相關的語詞使用例，以見「不次」、「不備」在使用場合與尊卑禮節上的異同。

例〈兄弟姊妹喪告答祖父母、父母伯叔兄姊書〉：
「謹言疏悲塞不備伯叔姑云不次。」
例〈父母喪告答兄弟姊妹書〉：
「謹白疏告弟妹云遺書悲塞不次，名再拜兄姊云某兄某氏姊報。」
例〈伯叔祖父母喪告答同堂再從伯叔姑書〉：
「謹白疏告弟妹云遺書、諸卑幼及書荒迷不次。」
例〈父母喪告答妻書〉：
「名白與妻書不稱姓者親。」
例〈伯叔父母姑喪告答祖父母、父母伯叔姑兄姊書〉：
「謹言疏兄姊云白疏，弟妹云遺書，諸卑幼云及書，鯁塞不備伯叔姑兄姊弟妹及諸卑幼並云不次。」

　　唐人書儀範文雖多，但基本尾詞大抵如上所列舉。以唐儀所謂凡弔答書「結尾云扶力白答，荒塞不次，名頓首頓首」（《新鏡》P325）的規矩與晉札比較，雖二者之間語詞略有不同，但在尺牘中的內容含意及其所在位置，則應大體相同，此等無疑乃中世紀弔喪告答書的基本格式。其遺緒直至宋元以降，亦有部分被繼承下來，因已不關晉人尺牘，茲不贅說。

（五）小結
　　以上通過對王羲之以及晉人尺牘與唐人書儀文的比較研究，使我們對於王羲之尺牘有了一個新的認識，尤其是在特殊套語和書儀格式方面，可以說有了一個大致明確的總體性把握。對這些唐儀範例的證明以及從中歸納總結出來的規律，可以爲我們解讀考釋王羲之以及晉人尺牘法帖提供可資借鑑的參考。

三 王羲之尺牘中是否存在單書複書的形式？

（一）何謂單書、複書？

　　單書、複書是古代書信的兩種形式，單書以一張信紙書寫，複書用兩張（或以上？）信紙書寫。照常理說，一封書信的篇幅長短，一般取決於其所傳達的內容多寡，從而最終決定其所使用的信紙張數。然而古代的書信，有時卻並非完全如此，具體而言，古代書信所使用的信紙數也許並不取決於信文篇幅的長短，而取決於禮數的輕重。比如一封簡短的書信，其所要傳達的內容只要用一張紙就足以容納，卻使用兩張信紙。這樣做的目的是，寄信者出於對信中表達內容的高度重視，以及對收信人的禮節鄭重的考慮。單書與複書的講求，正是禮儀在書信形式上的一種反映。比如《後漢書》卷二十三〈竇融傳〉注引馬融〈與竇伯向書〉曰：「孟陵奴來，賜書，見手跡，歡喜何量，見於面也。書雖兩紙，紙八行，行七字。」從這封信的記載情況看，一百來字的書簡共用兩紙，似乎應是複書形式。單、複書問題頗關尺牘書式的形式，是考察王羲之尺牘書式首先必須弄清楚的一個重要問題。因為瞭解王羲之法帖尺牘是否為單複書，不但可以考察並掌握其尺牘用語書式和用語的基本特徵，也可以通過尺牘在形式上所反映出來的尊卑禮儀，推測王與收信人之間的關係，為進一步考察其尺牘內容奠定堅實可信的資料基礎。

　　關於單、複書的形式構成，敦煌唐人杜友晉書儀中多有敘述。以下擇要略錄三種杜氏書儀中有關單、複書形式的記載。

《吉凶書儀》〔伯3442〕云：

　　凡複書以月日在前，若作單書，移月日在後，其結書尾語亦移在後。

《新定書儀鏡》〔伯3637〕和《書儀鏡》〔斯329〕之「四海弔答書儀」雙行小字注云：

　　諸儀複書皆須兩紙，今刪為一紙。

又《新定書儀鏡》錄「黃門侍郎盧藏用儀例一卷」（《寫本》P359）中云：

　　古今書儀皆有單複兩體，但書疏之意本以代詞，苟能宣心，不在單複。

《新定書儀鏡》（《寫本》P360）序云：

> 周備儀首末合宜，何必一封之中都爲數紙。今通婚及重喪吊答，量留複
> 體，自餘悉用單書。舊儀每一封皆首末具載，非直述作頻重，稍亦疑晤
> （貽誤？）晚生。

同上「通例第二」云：

> 凡複書月日在前，單書月日在後。

趙和平在《寫本》中《新定書儀鏡》之後所附的題解（趙氏論文《敦煌寫本書儀略論》亦收之。見《研究》P23），據唐人書儀所載說明以及書儀例，對單複書的形式作了詳細考察。趙氏總結出四點特徵，要約言之：一是舊儀皆有單複兩體。二是「諸儀複書皆須兩紙，今刪爲一紙。」所謂「今」者，乃相對於舊儀而言的杜儀撰作時期。三是複書月日在前，單書則月日在後；複書尾語在中，單書尾語在後。四是複書形式信札今已不見，唯單書尚能從法帖以及敦煌書儀中略窺其端倪。

又，宋司馬光《溫公書儀》卷九「慰人父母亡疏狀」條前，引述前人鄭、裴舊儀就單複書問題做如下說明：

> 鄭儀：書止一紙云「月日名頓首」，末云：謹奉疏，慘愴不次。名頓首。裴
> 儀：看前人稍尊即作複書，一紙「月日名頓首」；一紙「無月日」末云：
> 謹奉疏，慘愴不次。郡姓名頓首。封時取月日者，向上如敞體，即此單
> 書。劉儀：短疏、覆疏、長疏三幅書，凡六紙。考其詞理重複如一……。

裴茝、劉嶽書儀已不傳，今敦煌所出鄭餘慶書儀亦殘闕此文，故司馬光引述此佚文可以作杜儀的補充說明。據此可知，複書第二紙不署月日，是因爲可將日期寫在封上，故可以略。且其紙非僅限於「一紙」之數。關於單書，在形式上古今基本無大異，茲不詳說。唯需要指出的是，今所見王羲之等魏晉南北朝法帖（釋文），不見有唐代以降那種「月日在後」形式。這說明「月日在後」乃是一種晚起的書寫習慣。爲了明瞭複書的具體式樣，下面將趙和平據杜氏《吉凶書儀》中通婚書復原的複書形式轉錄列示如下，以見其基本形式（《寫本》P374）：

第一紙：

　　月日名頓首頓首，闊敘既久未久，雖近，傾屬良深若未相識云，籍甚徽
　　猷，每深傾屬。孟春猶寒，體履何如？願館舍清休。名諸疹少理，言展未
　　即，唯增翹軫。願敬德厚，謹遣白書不具。姓名頓首頓首。

第二紙：

　　名白，名第某息某乙弟云弟某乙，侄云弟某兄弟某子，未有伉儷，承賢若
　　干女妹侄孫隨言之。令淑（有聞），願託高媛，謹因姓某官位，敢以禮
　　（請），姓名白。

封題：

　　郡姓名白書若尊前人，即云某郡官姓名
　　謹謹通某姓位公閣下

　　據上引唐人記載、趙氏總結特點以及趙氏復原的複書例形式等可以得知，
單、複書二者的最大區別在於：

　　1、在形式上，使用紙張數的不同和簽署日期（月日）的位置不同：單書
一紙，署日期於信尾；複書二紙，署日期於信首。

　　2、在內容上，單書寒喧之後論事。複書一紙寒喧，一紙論事。也有在第
二紙中適當地重複第一紙中相應的寒喧套語。

　　關於敦煌唐人書儀中的單、複書問題，除了趙文以外，陳靜論文〈「別紙」
考釋〉中相關部分以及吳著《摭禮》，都有專門論述，其中以吳論最詳，可以
參考。【24】現在我們所關心的主要問題是，包括王羲之在內的存世晉人尺牘
中，是否存在單、複書形式？其實唐人書儀已明言複書源於「舊儀」，並說
「古今書儀皆有單複兩體」，儘管答案是肯定的，但就一些具體問題仍然須要考
察。在此方面吳氏在其著《摭禮》的有關章節中曾經做過一些考證，現引述如
下並加論證。

（二）關於吳氏所舉複書的證據問題

　　吳氏為了證明魏晉人尺牘中，已見複書之跡像及魏晉民間存在「長嫂少弟

有生長之恩」的「孤叔爲嫂期」之禮，曾例舉王羲之弔嫂亡與哀孫女夭亡諸帖
爲證，疑其即爲複書。（吳著《攗遺》書，P274－75以及P382）吳氏所舉弔
嫂亡帖有二，即《書記》186帖與178帖。現錄出如下：

186帖：

　　七月十六日義之報，凶禍累仍，周嫂棄背，大賢不救，哀痛兼傷，切割心
　　情！奈何奈何！遣書感塞。義之報。

178帖：

　　頓首頓首，亡嫂居長，情所鍾奉，始獲奉集，冀遂至誠，展其情願，何圖
　　至此，未盈數旬，奄見棄背，情至乖喪，莫此之甚。追尋酷恨，悲惋深
　　至，痛切心肝，當奈何奈何！兄子荼毒備嬰，不可忍見，發言痛心，奈何
　　奈何！王羲之頓首頓首。

　　吳云：「此二帖在原書（筆者注：指《書記》）中並未排列在一起，但顯
然都與亡嫂有關。首帖報告嫂亡，並稱嫂爲：『周嫂』。此帖仍是嘆恨嫂亡…
…。『周嫂』即「期嫂」，唐人因避唐玄宗諱，改期爲周。以長嫂爲母，故爲
之服期（周）而稱期（周）嫂，恐是魏晉風尚。而從第二帖接續第一帖『重敘
亡人』的情況看，內容上下連貫，並且第一帖月日在前，第二帖無月日，『結
書尾語』在中的情況也符合敦煌書儀所說，所以我懷疑這兩帖本是一件複
書。」

　　筆者認爲，此二帖並不能構成複書關係。理由如下：第一，按書儀習慣，
上紙鄭重具禮，故多稱「頓首頓首」；下紙言事，多略而僅稱「言」、「白」
（也有上下紙用語相同者，皆作「名頓首」，下紙不略）。即第一紙「月日名頓
首頓首……姓名頓首」、第二紙「名白……姓名白」乃其通例，上舉趙和平還
原的複書之例，亦如此式。第二紙書「頓首」情況本不多見，而在第一紙已書
「報」的情況下，第二紙又書「頓首」之例則更爲罕見，何況「報」乃用施於
卑輩之語。【25】在一封信札中，先「報」後「頓首」，正犯書儀「頭輕尾重」
之忌。【26】第二，吳氏以後帖「無月日」，據以作第二紙之證。但卻沒注意
到此帖頭「頓首頓首」之前，亦闕「羲之」名，故原帖中的月日與名一起脫落

的可能性比較大。此外，魏晉尺牘的單書也是月日在前（後文將論及），在王羲之等魏晉人的傳世尺牘中，尚未發現唐代那種「月日在後」的寫法。又吳氏以帖中「周嫂」原應為「期嫂」，以證王羲之以長嫂為母，故為之而服期。這個結論或許不謬，然尚嫌證據不足，因此事與複書無關，在此姑且不詳論。【27】

　　儘管如此，筆者以為，王羲之尺牘中還是有可能發現複書痕跡的。比如吳氏所舉那一組弔祀亡嫂諸帖中，即有蹤跡可尋者，惜吳氏未能注意。以下錄出檢證：

《書記》177帖：

　　六月二十七日義之報，周嫂棄背，再周忌日，大服終此晦，感摧傷悼，兼情切劇，不能自勝，奈何奈何！穆松垂祥除，不可居處，言已酸切，及領軍信書不次，義之報。

又78帖：

　　日月如馳，嫂棄背再周，去月穆松大祥，奉瞻廓然，永惟悲摧，情如切割，汝亦增慕，省疏酸感。

　　此二帖從內容、形式看，所述為同一事，發信時間及收信人也前後完全一致，已具備了構成複書的一些條件：1、寫信時間相同（均在再周忌日之後）；2、均言祥除事；3、收信者均為兄子穆松；4、對兄子使用「報」，於弔喪告答書之禮儀亦合。今檢唐人書儀中弔大小祥及除禫範文，唯單書例，【28】無複書形式，無法據以比勘對照，故此二帖究竟是否為複書尚無法定論。此外《淳化閣帖》卷二收王洽（323－358）《不孝帖》、《兄子帖》，此二帖按前後順序排列，內容相關，皆為弔兄亡事。筆者疑此二帖即原為一件複書二紙，被《淳化閣帖》誤分刻為二帖。茲錄之如下：

《不孝帖》：

　　洽頓首言：不孝禍深，備嬰荼毒，蔭恃亡兄仁愛之訓，冀終百年永有憑奉，何圖慈兄一旦背棄，悲號哀摧，肝心如抽，痛毒煩冤，不自堪忍，酷當

圖3－10 王洽《不孝帖》（左）、《兄子帖》（右）二帖（《淳化閣帖》卷二）

奈何！痛當奈何！重告惻至，感增斷絕，執筆哽涕，不知所言。洽頓首言。

《兄子帖》：

洽頓首言：兄子號毀，不可忍視，撫之摧心，發言哽慟。當復奈何奈何！
洽頓首言。

王洽二帖所告同爲弔兄亡一事，收信人也是兄家孝子，即兄子某人。據清王澍考「亡兄」即其兄王恬，並據《晉書》卷六十五〈王導傳〉載「（王）悅無子，以弟恬子琨爲嗣」，認爲「兄子」即王琨云。（《淳化秘閣法帖考正》同帖條）其說近是。按，弔喪告答書的敘述形式，其順序一般先是告問喪事、傾訴哀苦，然後寄語居喪者，敘體察對方悲痛心情、感歎無奈、安撫慰問語詞，此爲弔喪書通例。此形式不但多見於晉人弔喪書札，在唐代的書儀中也比較常

見。【29】據《兄子帖》內容，具禮頓首之後，忽然出語安撫兄子（喪主）而不說明緣由，這顯然是緣由已有所交代。即有了《不孝帖》言兄亡事在前，才有可能如此行文。前舉王羲之《書記》178帖之後半部，亦作「兄子荼毒備嬰，不可忍見，發言痛心，奈何奈何」，內容文辭與《兄子帖》幾乎一致，可見《不孝帖》與《兄子帖》內容前後銜接，吻合無間，完全可以合爲一帖，所以筆者懷疑，此二帖極可能原爲一件複書。若然，據二帖具禮語皆作「洽頓首言」，可知複書的第一、二紙起首具禮語亦可一致，未必一定作前敬後簡之式。

吳著（《摭遺》P275－276）又舉《九月二十五日帖》、《旦極寒帖》、《延期官奴小女帖》三帖（即《書記》174、175、176三帖，帖文略省略不錄），即疑其可能爲複書。吳氏謂此三帖「順序成自然段落，內容像是與夫人作書，從第一帖『兼哀傷切，不能自勝』與第三帖之『延期官奴小女，並得暴疾，遂至不救』事似有關，故斷爲一件」。按，吳氏以此三帖在《書記》中之排列前後相接屬，且內容亦有關連，遂疑爲一件複書。此說難以苟同，現辯之如下：一，《書記》所收王帖，其排列順序彼此間在形式內容上並無連屬關係；二，第一帖稱對方爲「足下」（稱「足下」禮在平懷之下【30】），而第二帖又稱對方爲「夫人」，故知二帖之收信人不同，輩分亦異，何況與妻書是會否使用「頓首頓首」語也是疑問；三，第一帖言「兼哀傷切，不能自勝」乃承上句之「時速感嘆」而發，觀其辭，應屬因「經節」事而「訴哀」之語，非弔喪孫女之夭亡之辭也。王羲之書帖多有因「經節」而「訴哀」現象（詳上文〈王羲之尺牘書式的考察〉之（七）中的相關討論），「訴哀」語和因家族不幸所用的「弔喪」之語本有輕重之別。故此帖所嘆者，與第三帖「延期官奴小女，並得暴疾，遂至不救」一事應無關涉。

此三帖既然不能斷定爲複書，那麼魏晉時期的複書究竟是怎樣一種形式？與唐代是否相同？以下據《眞誥》所錄楊、許尺牘予以進一步檢證。

(三) 陶弘景《眞誥》所收的楊、許尺牘及相關問題

在梁陶弘景編《眞誥》卷十七、八中，收錄不少楊羲（330 ？）、許翽（341－370）平日來往尺牘。由於楊、許本爲上清派茅山宗的創始人（詳第六章〈王羲之與道教的關係〉），因而他們的書簡也作爲道教典籍收入《眞誥》傳

世，而道教典籍的傳播屬於宗教事業，其形式內容的完整性是宗教典籍傳播的最基本要求。因此楊、許尺牘較之於傳世的二王法帖，內容形式完整，保存狀態完好，無後人造假作偽、商賈割裁斷裂之虞。楊羲等人生活的時代（東晉南朝）與地域（江浙一帶）均與王羲之相近。而且其尺牘也都是一些日常性的簡短書簡，在形式、內容、書式和用語等方面都與二王尺牘極為相似，因此在研究上，可以將楊、許尺牘作為與王羲之法帖同時代的同類性質的資料來看待，也就是說，從楊、許尺牘總結出來的特徵規律，也同樣適用於王羲之尺牘。吳氏研究複書問題，就未能注意到《真誥》資料；而中田、上田二氏考察王羲之尺牘，亦未能注意到敦煌寫本唐人書儀。【31】有此二憾，則此問題又不能不重論之矣。

羲頓首頓首旦白反不散風燥奉告承安和
行奉勤白書不具楊羲頓首頓首
羲白雲芝法不得付此信往羲別當自齋謹
白長史許府君侠
侍者楊白此九字題折賦
晉下紙及早號並名白
儀式不正可解既非接隸詐意又乖侍者之法正於頡肯
即當是作賣賤推敲長少謙詐意尔侍者是經師
亦都不見長史與揚書既是經師
不應致輕此並應時
制宜不可必以為唯

圖3-11 楊羲書簡陶注言及「單疏」部分（《真誥》卷十七）

　　檢《眞誥》陶注楊羲、許翽尺牘，發現陶弘景已言及單書、複書。以下錄出四首楊羲尺牘並陶注：（尺牘文依《眞誥》原排列順序。小字爲陶弘景原注）

　　①義頓首頓首，宿昔更冷，奉告，承尊體安和以慰。此覲返命，不具。楊羲頓首頓首。

　　②義白，得主簿書，云野中異事，郗書別答，奉覲乙二，謹白。此背無題，恐失下紙。

　　③義頓首頓首，旦白反，不散風燥。奉告，承安和，行奉勤白書，不具。楊羲頓首頓首。

　　④義白，雲芝法不得付此信往，義別當自齎。謹白。長史許府君侯，侍者 白。此九字題折紙背。【32】尋楊與長史書，上紙重頓首，下紙及單疏並名白，又自稱名。云尊體，於儀式不正可解，既非接隸意，又乖師資法，正當是作貴賤，推敬長少謙揖意爾。侍者之號，即其事也，都不見長史與楊書，既是經師，亦不應致輕，此並應時制宜，不可必以爲准。

　　據陶注內容，以下兩點值得注意：

1、複書的存在可以確定

　　③、④二帖當爲一件複書，是可以肯定的，不然就無從解釋陶注。據此可知東晉尺牘的複書形式爲：上紙重複作「頓首頓首」（③帖），下紙名白，或自稱名（④帖）。此與唐人書儀完全合致。現將楊文與唐人書儀（上引趙錄通婚書）的基本型編製表如下，以資比較：

楊羲複書尺牘			唐人複書書儀	
首尾語	首語	尾語	首語	尾語
第一紙	義頓首頓首	行奉勤白書，不具。楊羲頓首頓首	日月名頓首頓首	謹遣白書，不具。姓名頓首頓首
第二紙	名白	姓名白	名白	姓名白
封　題	長史許府君侯　侍者白		郡姓名白書	
			謹　謹通某姓位公閣下	

由比較看出，二者的基本型及用語都大致相同，是知唐人書儀的第一紙「月日名頓首頓首……姓名頓首頓首」、第二紙「名白……姓名白」之複書格式，其源頭可直溯東晉。進而由此可間接推證，傳世王羲之法帖中有不少以「羲之頓首頓首」（即陶注所云「重頓首」形式）起頭的尺牘，其為複書上紙的可能性較大；同理，帖前不署日期而直接以「羲之白」起頭的尺牘，為第二紙的可能性也較大。由於存在複書現象，對晉人書帖尺牘中的具禮語詞「頓首」、「白」的含意，就應該慎重對待，不能簡單地據以作為衡量禮儀規格輕重的標準。【33】

2、關於陶注所稱的「單疏」、「上紙」、「下紙」

陶注稱「單疏」。「疏」與「書」字意互通，「單疏」即單書，是可推知複書也當稱作「複疏」。「上紙」、「下紙」指複書的第一紙、第二紙之意。

為了便於說明分析，現輯出與單、複書及封題相關的陶注楊羲書簡，列出表如下，以資參考。

〈表10〉

· 複書「下紙」尺牘（帖文順序皆依《真誥》排列。帖號為筆者所附）
1羲白，二吏事近即因謝主簿屬鄭西曹，鄭西曹亦以即處聽，但事未盡過耳，事過便列上也。自已以為意，此段陳胄王戎之徒，實破的也，謹白。此書失上紙。
2羲白，奉賜絹，使以充老母夏衣，誠感西伯養老之惠。然羲受遇過泰，榮流分外，徒銜戢恩眷，無以仰酬，至於絹帛之錫，非復所當，小小供養，猶足以自供耳。謹付還，願深見亮。羲白。
3羲白，此間故為清淨，既無塵埃，且小掾住處亦佳，但羲尋遠，不得久共通耳。尋更白，羲白。此二條共紙書，又似失上紙。
4羲白，符書訖，有答教事，脫忘送，適欲遣，承會得告，今封付，別當抄寫正本以呈也。不審竟得服制蟲丸未？若脫未就事者，當以如年為始耶。羲前所得分者即服，日日為常，不正聞有他異，唯覺初時作六七日聞（閒？）頭中熱，腹中校沸耳，其餘無他，想或漸有理，謹白。
5羲白，主簿孝廉，在此奉集，惟小慰釋，小掾獨處彼方，甚當悒悒。羲比日追懷，眷想不可言，上下頃粗可，承行垂念，謹白。
6羲白，昨及今，比有答教事，甚忽忽，始小閒爾，頃在東山所得手筆及所聞本末，往當以呈，比展乃宣，羲白。

7羲白，奉告，具諸一二動靜，每垂誨示，勞損反側，羲白。

8羲白，五色紙故在小郎處，不令失也，謹白。

9羲白，明日當往（原闕「往」字，據俞本補）東山，主簿云當同行，復有解廚事，小郎又無馬，羲即日答公教，明日當先思共相併載，致理耳，不審尊馬可得送來否？此間草易於都下，彼幸不用，方欲周旋三秀，數日事也。謹白。右此前五書，並是在縣答長史書，或是單疏，或失上紙也。

10羲白，承撰集得五許人，又作序，真當可視，乃益味玄之徒，有以獎勸，伏以慨然。羲聞似當多此比類，暮當倒笈尋料，得者遣送，謹白。已具紙筆，須成，當自手寫一通也。願以寫白石耳，願勿以見人。此當是煮石方，或是五公脓法。楊書至此後並是掾去世後事，不知誰領錄得存，當是黃民就其伯間得也。

11羲白，漢書載季主事，不乃委曲，稽公撰高士傳，如為清約，輒寫稽所傳季主事狀贊，如別謹呈。洞房先進經已寫，當奉，可令王曠來取。一作已白，恐忘之，謹又白。今所有紅牋紙書者，即是此也。

12羲白，承昨雨不得詣公，想明必得委曲耳，明晴，暫覲乃宣。羲白。此三書似失上紙，並是在都時答。

13羲白，別紙，事覺憶有此，乃至佳，可上著傳中也，輒待保降，當咨呈求姓字，亦又當見東卿。此月內都當令成畢也，動靜以白。此又失上紙，書語是初送神仙傳答也，保降者，須保命君來也。又注此並書，並似在縣下時，非京都也。

・複書「上紙」尺牘

14羲白，得主簿書，云野中異事，郗書別答，奉覲乙二，謹白。此背無題，恐失下紙。

・尺牘的封題

15給事許府君侯。此六字折紙背題。

16長史許府君侯。此六字題折紙背上也。

17長史許府君侯，侍者白。此九字題折紙背。

18長史許府君侯。此六字題折紙背。

・用函封書寫的尺牘

19羲白，孔安國撰孔子弟子亦七十二人，劉向撰列仙亦七十二人，皇甫士安撰高士宗亦七十二人，陳長文撰耆舊亦七十二人。此陳留耆舊也。此一書首尾具而不見題，當是函封也。

20信還，須牛，明日食竟遣送。右此書失上紙，亦應是函封，在縣下時。

觀前引楊羲尺牘文，基本上按照複書的「一紙寒喧」（③帖），「一紙論事」（④帖）的格式書寫。關於第二紙（下紙）的論事部分，楊羲稱之爲「別紙」。例如〈表10〉第13帖云：「羲白，別紙：事覺憶有此，乃至佳……」，後陶注：「此又失上紙。」楊羲自言此紙爲「別紙」，【34】而陶注又稱此紙尙「失上紙」，則此紙必爲複書「下紙」無疑。類似情況還有不少，〈表10〉第1－13帖皆如是。陶弘景乃目驗楊羲書簡眞跡之人，故其所注應該可信。

又，〈表10〉第9帖的陶注云：「右此前五書，並是在縣答長史書，或是單疏，或失上紙也。」據此可以推定：

A在形式上。據陶注知東晉尺牘的複書「下紙」的形式，應該大致與單書（「單疏」）相同。由於彼時尙無唐代以降，才出現的日期（月日）置後習慣，故單書若省略日月，實際上與複書「下紙」無甚區別。其次，據〈表10〉第3帖陶注「此二條共紙書，又似失上紙」，可知〈表10〉第2、3帖同書於一紙（下紙）之上。這個現象說明了東晉尺牘的複書「下紙」概念，乃相對於「上紙」而言的，與紙數無關。一張「下紙」可容二書；同理，一書也可能占據多張「下紙」。《盧藏用儀例》所謂「何必一封之中都爲數紙」（杜友晉《吉凶書儀》，已出）即此意。從常理來看，複書「上紙」近乎於禮節狀子，作用僅在「敍寒喧，明（問）體氣」而已，只有轉入「下紙」，方談正事。正事有長有短，長者須增紙數，故「下紙」不可能有張數限制，此理甚明。大約「別紙」的由來即本於此，特別是具有「附件」性質的「別紙」（詳參見陳靜〈「別紙」考釋〉一文）。

B在用語上。檢讀陶注楊羲尺牘，可得出如下印象：凡陶注言失去「上紙」之帖，必以「名白」起結，〈表10〉第1－13帖皆如此。而前舉的①、③以「名頓首頓首」起結者，則未見陶注說明失去「上紙」之例。此現象間接證明了我們上面的推測：即王羲之以「羲之頓首頓首」起結的尺牘，其爲複書「上紙」的可能性較大；而以「羲之白」起結者，其爲「下紙」或單書的可能性較大。當然，這一推定是相對而言的，不可作爲判斷王羲之尺牘是否爲單複書的唯一基準。因爲事實上楊羲尺牘中還存在以「名白」起結的複書「上紙」，如〈表10〉第14帖即是。此帖據陶注云「此背無題，恐失下紙」，則爲「上紙」無疑。據此進而可證，凡「上書」紙背不書封題者，一般封題只書於「下紙」背後。前舉的④帖有封題文字，而④帖已被證明爲「下紙」，可爲其證。據此可

進一步推，因〈表10〉第15－18帖皆有封題書背，所以其爲複書「下紙」的可能性極大。

3、關於封題及「長史許府君侯，侍者白」之含意

　　前舉④帖末有「長史許府君侯，侍者白」文字，陶注稱爲「題」，實乃書信的封題。〈表10〉第15－18帖中存有封題文字。類似者亦見於王羲之尺牘，如《快雪時晴帖》帖末有「山陰張侯」、《書記》106有「謝侯」、《小大佳帖》、《鄉里人擇藥帖》帖末有「謝二侯」（均見《淳化閣帖》）等皆是。另外〈表10〉第19－20帖似爲書於函封的尺牘，函封就是封皮。【35】第19帖陶注云：「此一書首尾具而不見題，當是函封也」，知此帖爲單書；20帖陶注云：「右此書失上紙，亦應是函封」，因知此帖爲複書下紙，二帖均書於封皮之上。

　　關於陶注封題，上田氏認爲：「書寫收信人名的書式，楊羲尺牘的陶注非常重要，很有參考價值。據陶注可知題封共有三種形式：一、單疏封題記於折紙背後；二、二紙封題記於下紙；三、封題記於函封外包面上。……使用函封寫信，一般不在尺牘的起結處寫信人名，而是於函套的某處記入。函封就是將書信折疊後，裝入信匣予以封緘。所以收信人得信時，首先必須如《吳季重答東阿王書》所說的『質白，信到，奉所惠貺，發函伸紙』那樣，發披封函，伸展書翰以讀。」（《王羲之の知問──その樣式をめぐって》。前出）按，上田氏的分析是正確的，然其「二紙封題記於下紙」之說，似欠詳察。筆者以爲，封題應該皆題於折紙背後，據〈表10〉第15－18帖封題，陶弘景皆注明爲「題折紙背」可證。封題文字之所以在《眞誥》中被轉入了「正文」，當因謄寫時平展折紙，紙背文字遂與正文同處在一張紙面上之緣故。王羲之法帖中所見封題人名，亦當由此之故。總之，東晉尺牘的封題，一般書於複書的「下紙」和單書的折紙背後，或外包的函封上，而傳世的某些帶有封題文字的法帖，也可據此推定其可能爲複書「下紙」或單書。

　　現在再來探討封題「長史許府君侯，侍者白」的含意。「侯」本爲爵名，然魏晉時期也用作敬稱。唐杜友晉《新定書儀鏡》錄舊儀記錄云：「舊儀父存不得云公，當爲侯。皆是爵位，尊崇前人（筆者注：書儀謂「前人」者多指對方，即收信人）之意」（《寫本》P362）。吳氏論云：「士大夫間被以侯稱多見於魏晉濫封公侯以後，而東晉南朝猶多」，並就「侯」字稱呼有所詳考（參見

《擖禮》P255）。很明顯，楊以「君侯」稱許，乃是敬語。關於「侍者白」一語，陶注以爲有乖禮儀。按，「侍者」之意即爲在傍侍候之人，與「左右」意同。古人書信稱對方不直稱其人，惟稱侍者、左右以示尊敬。到了唐代，此稱雖然已經略有降格而用於對平懷，但還稍微保留了一些尊重意味。如杜氏《吉凶書儀》「四海吉書儀五首」之「與平懷書」末封題兩行分別作：

謹姓名白書 亦云脩封

謹通某姓官位 左右，若稍尊前人稱侍者。

又張敖《新集吉凶書儀》「內外族題書狀樣」條有「平懷亦云記室，次亦侍者、執事」（《寫本》P537），同《新集諸家九族尊卑書儀》亦有「執事、侍者已上並往還平懷書通言之」（《寫本》P604）的說明。在東晉南朝時代，「侍者」仍屬卑對尊語，尚不能施於平懷，故陶注對楊羲用此語表示不解。按，前引④帖後之陶氏注文，自「云尊體……」起，已結束單複書問題的討論，轉而議論他事，即針對①帖中楊羲對許長史稱「承尊體安和以慰」一語發起議論。許謐（305－376）雖長楊羲（330－？）二十五歲，然在東晉南朝道教的上清派門中，楊羲爲許謐（長史）「經師」，傳經於許，故許應執弟子禮。正因爲如此，陶才覺得頗爲不解，說有乖於書簡「儀式」和「師資法」。後來陶只能從許年齡長於楊方面來作解釋，認爲楊所以「作貴賤」之禮，實因「推敬長少謙挹意爾」，並認爲封題稱「侍者白」，也是出於此意。【36】

4、關於不署月日的問題

在《眞誥》所收楊羲寄許謐尺牘中，還有一個現象值得注意，即皆不署月日。此似應原文如此，非陶弘景在編輯時將月日刪去。因爲同收在《眞誥》楊羲尺牘之後的許翽尺牘，大部分月日皆存。【37】筆者的看法是：《眞誥》所收楊羲寄許謐的一組尺牘，觀其內容可知多屬便條、字條性質，因而可以推測，楊、許二人的居住地相距也許很近，信件當日即可送到，所以不必署月日。通觀楊羲諸帖，可以發現其所言之事多發生在「早」、「晚」、「今」、「昨」之間，不像寄給遠方人的口氣。比如有一帖云：「羲明日早與主簿至墓上省之也，晚或復覯」、又一帖云：「承今日穫稻，昨已遣陳伋」等等，皆可

為證。又〈表10〉第9帖為楊羲向許長史借馬便條，帖云：「羲白，明日當往東山，主簿云當同行，復有解廚事，小郎又無馬，羲即日答公教，明日當先思共相併載，致理耳，不審尊馬可得送來否？此間草易於都下，彼幸不用，方欲周旋三秀，數日事也。謹白。」因明日外出，但「小郎」無馬，希望借馬並今天送來，數日後即還云云，可見二人相距必甚近。

　　同理亦可以推知王羲之等晉人尺牘法帖中，亦當有此。關於此問題已在前面的「（六）尺牘日期（月日）」的省略—補充意見之三」中論述。結論是，對於有些未署月日的尺牘法帖，其原因也許並不是書者省略或流傳中殘缺所致，而很可能與居住距離有關。

注釋——

【1】韓玉濤〈王羲之《喪亂帖》考評〉論道「請聽啊：左一個『奈何』右一個『奈何』！『奈何』『奈何』，不絕於耳！呼天搶地，何憂之深也！這才是右軍真面。一部右軍的雜帖，應當叫做《奈何集》，毫不過分。確實，他是『情種』，他是『哀樂過人』的。因此，就存世作品而言，他的哀傷，也就不會令人『咄咄』了。其實，這也並沒有什麼可奇怪的，下邊還將闢專節論述。這裡想指出的只是即便是家事，擴而大之，兼及友朋，右軍『末年』的情懷，也是悲涼的。他確實天真，他確是情種，『哀樂無端』，老而彌篤。在一片動地連天的『奈何』聲中，我們感到，他的『末年』，『思慮』太不『通審』了；『志氣』太不『和平』了。孫過庭所云，不客氣地講，實在足一派鬼話！」（《中國書法全集》第18卷）。

　　以王羲之尺牘中頻出「奈何」，即得出王羲之性情哀樂過人的結論，斷定王羲之尺牘可稱為《奈何集》。蓋不知魏晉南北朝時代因禮制特別是喪禮需要，士族家族親友之間，告哀弔答尺牘的使用十分盛行。此風氣一直延續到隋唐仍然未衰，觀敦煌所出唐人寫本書儀多此內容即可證。此類告哀弔答尺牘的特徵就是陳哀述痛、感嘆奈何，一如例行公事，其語詞皆慣用套語，幾成程式。魏晉法帖多見此類，非王羲之個人特有之「情懷」，亦非唯其尺牘所獨有。韓氏不知，主觀地得出上述結論，不能成立。舉此例意在說明，具體細緻的尺牘研究之重要。

【2】中田勇次郎著書《王羲之を中心とする法帖の研究》、上田早苗論文〈王羲之の知問——その樣式をめぐって〉（《東洋藝林論叢——中田勇次郎先生頌壽記念論集》）以及徐先堯著書《二王尺牘與日本書紀所載國書之研究》（又徐氏先有論文〈二王尺牘之特徵，二王尺

牘與日本書紀所載國書〉連載於《國立臺灣大學歷史學系學報》第三、五期）均為專門研究的先行之作。唯徐先堯的研究除覆述中田說之外，並無新的闡發，且謬誤頗多，茲不引述。詳參筆者〈評徐先堯〈二王尺牘與日本書紀所載國書之研究〉〉一文（載《西北大學學報》（哲學社會科學版）2006年5月專輯號）。

【3】吳氏的考論未能注意到《真誥》楊、許尺牘文以及陶注；在引證和把握王羲之尺牘內容時，因不熟悉王帖，故存在一些枝節問題需要檢討。

【4】按，吉凶本意即指婚喪禮儀。然而實際上婚慶之事並非常有，且非定期性禮儀，加以六朝有所謂「婚禮不賀」之習（關於此事，史睿論文有詳論，可參考），所以日常生活中的婚禮之頻繁性與定期性，顯然無法與喪葬祭祀之禮相比。因此將「吉」事也歸入一般日常性的「存問型」內，不再單分一類。

【5】本文主要使用的資料為日本書道教育會議所編《スウェン・ヘディン樓蘭發現殘紙・木簡》。此外，侯燦爛、楊代欣編《樓蘭漢文簡紙文書集成》以及西川寧博士論文〈西域出土晉代墨蹟の書道史的研究〉亦附大量相關資料，併作參考。關於利用西域樓蘭殘紙與王羲之尺牘作比較研究，日本伊藤伸論文〈ヘディン文書〉の書道史的價值〉（《書道研究》1988年第10期。日本：美術新聞社。）亦做過一些嘗試性考察，可以參考。

【6】《真誥》卷十一「昔年十餘歲時」條下陶注云「而前紙斷失，亦非起端語也。」

【7】上田《王羲之の知問》一文中，對王羲之尺牘的構成要素歸納如下：

　　1、知問的文例及其要素

　　2、〔日期〕——名——頭語

　　3、前文：

　　4、主文的構成和內容（其一），下又詳分：（1）收到對方來信，（2）從來信得知對方安否消息，（3）對（2）發出感懷，（4）近來的天氣，（5）詢問對方安否，（6）報告自己近況，（7）末文和結語。

　　5、主文的構成與內容（其二），下又詳分：（5）詢問對方安否，（6）報告自己近況，（7）末文和結語。

　　6、題與封

　　　　按，以上錄出上田構成分類，聊供參考，因其所分過於細瑣，今所不取。

【8】朱惠良論文〈宋代冊頁中之尺牘書法〉。國立故宮博物院《宋代書畫冊頁名品特展》圖錄P10-20。

【9】此處「明」應作「問」。詳張小艷論文〈敦煌書儀誤校示例〉（《文史》2005年第二輯）

〈涉書體格式而誤〉一節。

【10】晉人尺牘中確實少見「不宣」。據唐鄭餘慶《大唐新定吉凶書儀》序（《寫本》P481）中論及據改舊儀時云：「姨舅云不具再拜，今改云不宣再拜。」按，唐宋以後，「不宣」用法十分普遍，故此「不宣」之改，也許未必僅限於「姨舅」。

【11】中田用於校勘《褚目》、《書記》帖文的版本共有三種：1、唐張彥遠《法書要錄》本，明毛晉《津逮秘書》本收，簡稱「毛本」。2、宋朱長文《墨池編》本（清康熙雍正間朱氏就閒堂刻本）簡稱「朱本」。3、明王世貞《王氏書畫苑》本，簡稱「王本」。中田校勘以「朱本」為底本、「毛本」、「王本」作參校本。凡出《褚目》、《書記》之帖文，皆標注中田所作編號，如「《褚目》122、《書記》174」。至於各帖前之順序號，則為筆者所加。另外需要事先加以說明的是，以下各帖文的句讀一仍中田原文，至於解說內容的譯述基本忠實中田原意，然在某些地方也略有改動，並非完全直譯。

【12】蔡鏡浩〈魏晉南北朝私詞語考釋方法論——〈魏晉南北朝詞語匯釋〉編撰瑣議〉一文（載《辭書研究》1989年第六期），其根據自己的研究經驗，列舉九條研究方法，並對這些方法做了詳盡闡釋。所列九條方法如下：一，比類歸納；二，利用互文，對文；三，利用異文；四，利用同義並列詞組與複合詞；五，鉤沉舊注；六，方言佐證；七，因聲求義；八，尋繹詞義演變軌跡；九，考察歷史文化背景。在這些方法中，其中大部分適用於尺牘法帖文研究與考釋。

【13】杉村邦彥〈王羲之の尺牘を問う〉一文（同氏著《墨林談叢》所收）。杉村所舉理由詳下：

一、起首署「山陰王羲之」的書式，已通過西域所出的《李柏文書》、《濟逞尺牘》等材料證明確為發信地。

二、眾多王尺牘中，如此者僅《初月帖》一例，故「山陰」若為居住地，則不合情理。

三、揆帖中「行停」、「昨至此」之文意，也可以作為其旅次之旁證。

四、如此一來，王羲之書寫《初月帖》的時間下限，應該是他於永和七年赴任會稽山陰之前旅遊其地時所書，但從理論上講，王羲之永和十一年（355）辭去會稽內史後，離開山陰前往南邊的剡縣（嵊州）隱居，其晚年旅遊經過山陰書寫《初月帖》的可能性不是不存在。但通過考證《寒切帖》內容的結果可以證明《寒切帖》書寫於永和七年（351）之前，而以《初月帖》與之比較，二者的書跡特徵也非常接近（如首尾的「羲之報」署名特點、尤其是「羲」字寫法、「之」與「報」之間的連帶筆法等。此外如「十」、「二」、「月」、「書」、「不」、「為慰」、「佳不」、「劣劣」、「力」等寫法兩

者皆十分相近），可間接證明《初月帖》亦書於永和七年之前。其詳見下。

五、《寒切帖》中「謝司馬」爲謝奕而非謝安。理由是謝安任桓溫的司馬已是升平四年
（360），即王羲之的最晚年，而《初月帖》的書法與被認爲是王羲之晚年書的《喪亂帖》
書風相差太遠（此當據西川寧論文〈喪亂帖年代考〉觀點。西川認爲當書於永和十二
年（356）。《西川寧著作集》第四卷所收）。所以「謝司馬」或當爲謝奕。謝奕嘗爲桓
溫司馬，其事可見《晉書·謝安傳附奕傳》。其中載桓溫招奕爲「安西司馬」即「安西
將軍司馬」，未言年代。《晉書》卷八〈穆帝紀〉「永和元年（345）八月」條載桓溫於
此年任「安西將軍」併「領荊州刺史」，故謝奕爲其司馬亦當在此年以後。又《世說·
簡傲篇》八記「桓宣武作徐州，時謝奕爲晉陵，先粗經虛懷，而乃無異常。及桓還荊
州，將西之間，意氣甚篤，奕弗之疑。唯謝虎子婦王悟其旨，每曰：桓荊州有意殊
異，必與晉陵俱西矣。俄而引奕爲司馬。」可見桓溫是永和元年爲安西將軍、荊州刺
史，奕亦當在桓赴任荊州不久被其招爲司馬。再據《晉書》卷八〈穆帝紀〉「升平元年
（357）六月」條載謝奕已從司馬之官進昇爲安西將軍。則謝奕任司馬的時間可以鎖定
在永和元年（345）八月以後至升平元年（357）六月以前。如此一來，王羲之書寫
《寒切帖》的時間上限，應該是在永和元年（345）八月以後。即據此推定王羲之書寫
《初月帖》的時間帶大致在永和元年八月以後至永和七年之間。

儘管如此，如果要使得上述推論成立，不但必須排除王羲之永和十一年辭去會稽內史
之後又去山陰旅遊的可能性，還要排除《初月帖》中的「謝司馬」一定不是升平四年
任司馬的謝安。何況《喪亂帖》是否爲王羲之的晚年書？能否作爲晚年書的參照標本
也還沒有「定論」。比如王玉池〈王羲之《喪亂帖》之「先墓」地點及書寫時間考〉
（《二王書藝論稿》所收）一文就認爲《喪亂帖》應書於永和七年。

杉村的考論還未能排除這些疑問，所以此問題仍然應當闕疑待考。

【14】作爲這一問題的延伸思考，史睿曾對東晉南朝士大夫的「分居各爨」風俗有所論及，
現摘錄以資參考：「東晉南朝士族的家族結構和生活方式決定了他們的交往形式，而他們
的交往形式又促進了書儀的興起和流佈。東晉南朝之俗，宗族之間分居各爨，親屬關係相
對北朝而言較爲疏離。……分居各爨的風俗爲東晉南朝嚴格的清議所容忍，可見這是社會
上普遍通行的家族倫理觀念，與其他家族禮法並不抵觸。南方士大夫還曾正面議論過其合
理性，如顏之推言及兄弟關係，一則曰：『兄弟之際，異於他人，望深則易怨，地親則易
弭。譬猶居室，一穴則塞之，一隙則塗之，則無頹毀之虞；如雀鼠之不卹，風雨之不防，
壁陷楹淪，一無可救矣。僕妾之爲雀鼠，妻子之爲風雨，甚哉』，再則曰：『娣姒者，多爭

之地也，使骨肉居之，亦不若各歸四海，感霜露而相思，佇日月之相望也」，表達了南朝士族家族禮法的新觀點。江南分爨風俗造成親屬之間多不相識，而僅以書信通問。……」（史睿《敦煌吉凶書儀與南朝禮俗》）

【15】王小莘、郭小春〈王羲之父子書帖中的魏晉習俗語詞〉（《廣西大學學報》哲學社會科學版第22卷第2期，2000年4月）

【16】關於「消息」的解釋。中田把「以佳興消息」翻譯爲「有何有趣之事請通知」之意，釋「消息」爲「音訊」。按，「消息」一語，歷來解釋頗不相同。

一、《顏氏家訓》卷二〈風操〉第六有「益知聞名，須有消息，不必期於顛沛而走也」語。據《顏氏家訓集解》王利器注此語義云：「器案：本書文章篇：『當務從容消息之。』〈書證篇〉：『考校是非，特須消息。』是消息爲顏氏習用語。尋漢、魏、六朝人消息都作斟酌義用。」並博引文獻證之，結論爲「義俱用爲斟酌」。

二、錢鍾書《管錐編》（已出）第三冊中論晉人雜帖中之「消息」有將息、安息之義。

三、郭在貽〈六朝俗語詞雜考〉釋「消息」條引清人盧文弨說，謂有「節度」、「克制」之意，郭並據此說而引申，解其意作「小心謹慎」。

　　按，「消息」一詞在魏晉南北朝有多種意思，而僅就晉人雜帖用例以推其義，錢說是也。檢王羲之帖，「消息」一詞頻出，其意有二：一爲將息、休息之意；二爲音訊、消息之意。如《書記》37：「無復他治，爲消息耳」、同351：「比各何似，相憂不忘，當深消息，以全勉爲大」、同309：「傷寒可畏，令人憂，當盡消息也」、同196：「昨紫石散，未佳，卿先羸甚羸甚，好消息」、同204：「消息比佳耳」、《淳化閣帖》有一帖云：「一善消息，德周轉勝也」、又一帖云：「想散患得差，餘當以漸消息耳」，凡此等等，其義皆如將息、安息，即如錢氏所解。又《書記》372：「比日復何似？善消息，遲後問」、同95：「耿耿，善將息，吾腫得此霖雨轉劇」、《淳化閣帖》有一帖云：「耿耿，善將適，吾積羸困」。則「善消息」、「善將息」、「善將適」等，皆用於同義，可證。《書記》22：「可令謝長史具消息」、同252：「足下知消息，今故遣問」、同218：「可語期，令知消息」、同98：「可令熊知消息」、同332：「欲知消息」、《淳化閣帖》有一帖：「未復慶等近消息，懸心」，凡此之類，其意皆用如音訊、消息。

【17】中田疑此帖當爲王羲之寄王氏家（或王導家）人信，然檢《書記》398帖：「庾雖篤疾，謂必得治力，豈圖凶問奄至，痛惋情深，痛惋情深。半年之中，禍毒至此，尋念相摧，不能已已，況弟情何可任？遮等荼毒備盡，當何可忍視？言之酸悲，奈何奈何？可懷君懷。」此帖乃因庾亮去世，安慰其家人之書。其中喪主（受安慰之居喪者）即爲「遮」，

則「遮」必爲庾家人無疑。故是否寄王家之書,尚有待考證。又,關於「倫」,《淳化閣帖》卷三收王渙之《二嫂帖》云:「不審二嫂常患復何如?馳情。倫、直等平安,計嫂、倫奴等已應在道……。」王羲之《諸從帖》亦有此句式「諸從並數有問,粗平安,唯脩載在遠,音問不數,懸情。……」因而可以推知,此「倫」應是渙之向對方報知其近況平安者,而非屬被問及是否平安的對方之人,或渙之子輩也未可知。

【18】唐張敖《新集吉凶書儀》(《寫本》P584)中有詳細說明:「凡欲弔四海孝,不問輕重,先須修名紙,具ム郡姓名,即著白襤衫往。先令人將名紙入,孝子見名,復位哭,其名送安靈筵前箱子內,執事即去,引弔人於西階,徐行入堂,先於靈三五聲,合拜即拜,拜訖即弔孝子,餘但臨時裁而行之。」其後錄「口弔儀」對答範文。

【19】關於《書儀鏡》是否爲杜友晉所作的問題,目前尚無定論。趙和平以《書儀鏡》的S361寫本中部有「書儀鏡凶下」書題,且內容與《新定書儀鏡》對應部分相同,故認爲此乃杜友晉作。吳麗娛則認爲「《新定書儀鏡》內、外夫族喪服圖等爲《書儀鏡》所無,而《書儀鏡》比前者增加了諸多『四海』往來書疏,故定爲別一件。」(《摭遺》第二章,P46)榮新江則認爲撰者可能不是杜友晉(見〈敦煌本〈書儀鏡〉爲安西書儀考〉一文)。在此暫從趙說。

【20】榮新江認爲撰作時間應在天寶中後期(容文前出),吳麗娛則認爲應在天寶末或更晚(前出吳著《摭遺》第二章。P46)。本文暫從趙說。

【21】王羲之弔喪書帖中亦有不作行楷書者,如《喪亂帖》即爲潦草書體。筆者疑此爲草稿書,正式寄出時或需要謄清一過。(詳拙文〈王羲之的《喪亂帖》也許是一件底稿?〉,《書法報》第11期,2006年3月15日)關於王之書帖是否留底稿問題,本書〔個案研究〕〈官奴考〉一文中對此有專門論述,可參考。

【22】《新定書儀鏡》凡例:「凡五服內凶之末,皆稱拜,不合有頓首之語。」(《寫本》P327)

【23】分別見王利器《顏氏家訓集解》第三〈勉學〉第八、郭在貽〈六朝俗語詞雜考〉(郭在貽著《訓詁叢稿》)釋「勿勿」條。

【24】陳靜論文〈「別紙」考釋〉收《敦煌學輯刊》1999年第一期(總第35期)。吳說詳同書第九章〈吉凶書儀中的單複書〉一節。P259。

【25】檢敦煌唐人諸儀規定,「報」似較「白」稍低、而較「告」略高。杜氏《吉凶書儀》「與卑者書」落款爲「姓名報」,同儀還有一則於「月日名言」下注:兄弟云白,弟妹云報,諸卑幼云告」。本帖收信人爲「兄子」,而王羲之用「報」,若晉唐之儀未有大變、則可

推知其待侄兒如弟妹，則待嫂亦如母矣。王羲之與其嫂卻存在「長嫂少弟有生長之恩」之關係，抑或此一「報」字道出其中消息？

【26】張敖《新集吉凶書儀》「內外族題書狀樣」條云：「凡應修書狀，切須頭尾輕重相稱，勿令頭輕尾重，頭重尾輕，兩頭語輕，中心語重，如此之類，切不可也。」（《寫本》P537）

【27】吳氏以帖中「周嫂棄背」之「周嫂」原當作「期嫂」，因避唐玄宗諱乃改之。按，此說非是。一、王羲之兄王籍之娶周嵩女，此可據《通典》卷六十載劉隗上表彈劾王籍文內容得知。其表文云：「世子文學王籍有叔母服，未一月納吉娶妻，虧俗傷化，宜加貶黜，輒下禁止。妻父周嵩知籍有喪而成婚，無王孫恥奔之義，失為父之道。王廙王彬於籍親則叔父，皆無君子幹父之風，應清議者，任之鄉論。」故羲之嫂乃姓「周」氏當無疑義；又《晉書》卷六十一〈周嵩傳〉載嵩乃「王應嫂父」。王應為王敦兄王含子，敦無子嗣，以兄子王應為繼子。含有二子：長子王瑜，次子王應。嵩既為王應嫂父，是知嵩又有一女嫁王應兄王瑜。於此可見，周、王二氏聯姻之關係頗深（按，《褚目》137帖又有稱「大周嫂」者，或即為其從兄王瑜妻周氏？）。二、《書記》177帖亦有「周嫂棄背再周」語，前後二「周」並舉，是知前者為姓氏，後者乃服期之「周」。「再周」指大祥服期，至唐仍舊（杜友晉《吉凶書儀》「國哀大小祥除奉慰表」注云「大祥云再周」。《寫本》P189）作「周」也。《書記》78帖也屬與嫂關聯之書簡，其中亦有「嫂棄背再周」語。此帖刻入《淳化閣帖》卷三，王羲之書跡原即作此。是知魏晉時「再周」已用作服期意。服期之「再周」既用於「嫂」後，則「嫂」前之「周」不應復含此意；三、王帖中多出現「期」字。《書記》185帖有「葬送期近，痛傷情深」，此「期」字未改。「期」字用如人名者更多，因為「延期」乃王羲之六子中某人之小名，故在其尺牘中頻見「期」名。《書記》所收王羲之帖文多有「延期」、「期」語，如有名的《期小女》等帖即是。今檢《書記》56、58、65、79、139、149、176、200、218、273、275、280、300、317、357、372諸帖中，皆見「期」字，皆未嘗因諱而改。故吳之「期」改「周」說不能成立。又按，吳氏證王羲之服「孤叔為嫂期」禮，結論應不誤。今舉一例以為補證。王羲之〈誓墓文〉中有「羲之不天，夙遭閔凶，不蒙過庭之訓，母兄鞠育，得漸庶幾」（《晉書》王羲之本傳），可知他自幼失父，靠母兄鞠養，而具體關心照料其生活者，必兄嫂無疑。所以兄嫂和王羲之之間確實存在「長嫂少弟有生長之恩」，因而王羲之視長嫂如母而為之服期是可能的，此或為吳氏觀點之一佐證。

【28】關於大小祥除諸儀，杜氏《吉凶書儀》有闕文之目，唯存「國哀大小祥除奉慰表」

（《寫本》P188），然此與家儀不同，不能比勘。又《新定書儀鏡》（《寫本》P325）有「弔大小祥及除禫」儀一首云：「名頓首頓首，日月迅速，承以厶月日伏（俯）就祥制。禫云奄及禫制。惟孝感罔極，攀慕號擗，哀苦奈何！哀痛奈何！春中已喧，惟動靜友佑。厶疾弊少理，不獲奉慰，但增悲仰。謹疏慰，慘愴不次，姓名頓首。」此單書語句，多與王帖合，如「日月迅速」對「日月如馳」等，可證唐儀來源甚古。

【29】在進入單書時代的唐代，這一行文順序仍然保留下來。趙和平爲著與複書形式作比較，曾從《新定書儀鏡》輯出一件「子亡父母告孫兒女書」單書（《寫本》P374），其內容結構如下：「不意凶喪，汝父厶月日喪逝，哀痛貫割，不能自勝！念汝輩荼毒難居，哀苦奈何！哀痛奈何！……」此文後半之「念汝輩荼毒難居，哀苦奈何！哀痛奈何」，相當於《兄子帖》內容。

【30】杜儀「四海吉書儀五首」中，「與平懷書」稱人「左右」，「與稍卑書」稱人「足下」。《寫本》P181－182。

【31】雖然上田也注意到運用楊、許尺牘與王羲之尺牘做比較，但他畢竟未見敦煌唐人書儀，不知中國書信史上有單、複書形式的存在，儘管考察甚詳，但所得終歸有限。

【32】本文中「侍者白」原作小字，以不合陶注所云九字書之數，改作原文。

【33】按「頓首」源於古禮。《周禮·春宮大祝》鄭注云：「稽首、拜頭至地也。頓首、拜頭叩地也。空首、拜頭至手，故謂拜手也」，知其禮本重。但用於文書等便已格式化，禮數已不如其初義。一般皆認爲「頓首」禮節高於「白」。如中田論：「王羲之書目中の尺牘の書式」中，『白』用於一般場合……『頓首』則在比較鄭重嚴肅之場合下使用，若重疊爲『頓首頓首』，則愈示禮恭意敬。」（《王羲之を中心とする法帖の研究》中〈王羲之書目中の尺牘の書式〉一節）今觀楊羲複書，對同一人在同一封信的第一、二紙中「頓首」、「白」併用，只是複書形式使然，並無禮數輕重差別，故知其不可一概而論。

【34】陳靜論文〈「別紙」考釋〉（前出）認爲「複書第二紙一開始並未定名，直到唐末五代才有專門的名字，即別紙」。而現據此已可知，東晉楊羲尺牘既已言及「別紙」，故陳說非是。

【35】有關唐代封皮問題，詳參周一良《敦煌寫本書儀（之二）》。（《研究》P60）

【36】王家葵認爲，楊之許信乃用卑致尊禮數，故懷疑許、楊也許本來並不存在師生關係。他在著書《陶弘景叢考》第三章〈眞誥叢考〉中指出：「按《眞誥》的說法，楊羲乃二許的『經師』，地位實在許之上……（引《眞誥》文略）。但《眞誥》卷十七中保存的楊羲致許謐的三十餘通書信，所顯示的情況卻並非如此……（引《眞誥》文略）。按，六朝人書札

體例今已不可詳知，但陶弘景作爲時代相先後之人，已從書信的尊卑體格看出問題，即楊致許函使用的乃是卑者稟上尊高的禮數，而非師下弟子的語氣。」

【37】《眞誥》卷十八有一則許翽無月日尺牘云：「玉斧言，此間釜小，可正一斛，不與甑相宜。又上稻應得釜用，都有大釜容二斛已上者，願與諸藥俱致，無見可否，足借，斧當於縣下少一行十許字。謹啓。此求米及大釜，皆是用作甑飯所須也。云穀未熟，當在九月中，此一書，長史在都下。」陶注因此帖無月日，故於注中考其月日云「當在九月中」。可證編者陶弘景是不可能自刪日期的。

第四章

蘭亭序問題 ── 從文獻學的角度重新考察

緒言　研究方法的檢討

　　傳說〈蘭亭序〉是王羲之撰文並書寫的一篇詩集序文，眞蹟雖不傳，但自初唐以來，其複製品以各種形式流傳後世。《蘭亭序》乃係於書聖王羲之名下的一件珍貴書跡，不但文章膾炙人口，書法更是精美絕倫。在古代文化遺產中，這一件文書雙璧的瑰寶可謂獨一無二，極具民族文化的象徵意義。尤其在書法藝術方面，《蘭亭序》具有至高無上的權威性，對中國人的文化生活產生了極其深遠的影響。縱觀中國文化史，具有《蘭亭序》這樣強大的生命力和影響力的藝術作品，確實非常罕見。

　　《蘭亭序》流傳於世已有千百多年的歷史，從某種意義上說，《蘭亭序》的歷史亦是一部人們頂禮膜拜、歌頌讚美王羲之的歷史。清朝末年，才有個別學者開始懷疑《蘭亭序》文章與書法是否出自王羲之？疑問的提出，儘管局限於金石學者範圍，並未動搖《蘭亭序》之「天下第一行書」的地位，卻在中國書法界乃至文化界掀起波瀾。特別是發生在六十年代的那一場以郭沫若爲主導的《蘭亭序》眞僞大論辯，更爲眾所周知。【1】那場大辯論，雖然性質仍屬於學術爭鳴，但終究無法擺脫當時政治因素的影響，故其結局並不令人滿意，以至於事過四十年後的今天，質疑那場論辯的公平性的話題仍然經常被人提起，成爲《蘭亭序》研究領域中揮之難去的一片陰影。也正因爲如此，遂使得討論問題的性質變得比較複雜，總結當時爭論的特徵不難發現，意氣衝突與理性討論的交織乃「蘭亭論辨」的一大特色所在。

　　《蘭亭序》眞僞問題的討論，涉及歷史、哲學、思想、文學、美學、文字、書法藝術、書寫技法、碑帖考證以及石刻印刷史等多方領域，彼此相互關連，不可分割，形成了交叉重疊，相輔相成的連動關係，致使蘭亭學的外延也因此而不斷地被展拓。比如，從文學史角度研究〈蘭亭序〉在魏晉文學中的地位、探討分析梁昭明太子蕭統的《文選》爲何未收錄〈蘭亭序〉問題；從法帖學的角度去考證《蘭亭序》的各類臨摹刻帖的版本源流、與他帖之間的關係（如與唐懷仁集王書《聖教序》之關係），以及版本拓本之眞僞優劣；從書法角度去考察《蘭亭序》的書寫臨摹等學習方法，分析欣賞並解說其書法藝術風格；從文化史學以及民俗學的角度去考察蘭亭詩會的形式與內容；從文章學角度去分析欣賞〈蘭亭序〉文及各種蘭亭詩的文學表現手法及其藝術性等。其實

研究角度雖然各不相同，而彼此實則密切相關。例如，考察〈蘭亭序〉爲何未入《文選》問題，實際上就離不開對魏晉文學史和文學作品的分析研究。至於《蘭亭序》眞僞問題的探討，則更是包羅萬象，幾乎涉及了上述相關的所有研究領域。從此意義上講，《蘭亭序》研究完全可以從王羲之研究中分離出來，成爲一個相對獨立的「蘭亭學」。

從寬泛的文化史層面來看，蘭亭學固然是一個相當不小的研究領域，其中各種具體問題的研究，也確實需要有博大的文化關照爲之啓迪引導，爲之開闊視野。但是，這並不等於一些具體問題的探討就可以忽略不計、先行研究可以不問、基礎作業可以不做。《蘭亭序》是一幅書法作品，同時也是一篇文學作品，然而這只是它的一面，由於傳說《蘭亭序》的作者乃書聖王羲之，致使人們在仰慕讚美之餘，往往忽視了其還有作爲歷史文獻是否眞實的另一面。可以說在蘭亭學研究史上，把《蘭亭序》作爲一件歷史文獻加以認眞考察的論著並不多。研究歷史文獻，有其獨自的方法和程序，而其他與之相關的學術研究，只能起旁證與參照作用，而並不能代替文獻研究本身。文獻研究要解決的問題十分具體，比如首先須考證文獻的出現時間、作者、內容、流傳過程等具體問題，一言以蔽之，必須認眞地檢證文獻本身的性質。其實，《蘭亭序》的最大課題就是其文本的眞僞，爭論的焦點在於，全文的作者是否爲王羲之，文章、書蹟有無後人依託僞造的可能等，這些問題無疑屬於文獻研究的範疇。

「蘭亭論辨」的關鍵是《蘭亭序》文本與書跡的問題，對此學者們的意見彼此對立，大致可分爲三派：即認爲《蘭亭序》文、書皆眞的肯定派；站在其對立面的否定派；既不全肯定也不完全否定的中間派。肯定、否定派的主要觀點已爲眾所周知。中間派的主要觀點是：王羲之所寫《蘭亭序》的原本也許存在過，但字跡卻不是今天流傳下來的這種面貌，現今傳世的《蘭亭序》書跡多半被後人做過手腳，已失原貌。即，肯定《蘭亭序》之文爲眞，對書跡則持懷疑態度。

筆者認爲，迄今爲止的《蘭亭序》研究並不盡如人意，其中最值得總結和反省的就是方法論，而這個問題似乎很少被人注意。《蘭亭序》是歷史上遺留下來的懸案。筆者嘗謂：宋代的學者在沈醉於賞鑒《蘭亭序》書法之美的同時，卻失去了一次後人難以得再的機會，那就是對其文、書眞僞問題沒有給出一個可靠的說法。因爲當時宋人猶能見到許多唐代文獻，然而卻坐失了證實的

良機，遂使此事終成千古疑案，後世爲之聚訟不已。

《蘭亭序》眞僞疑問的提出非常有意義，而且能有許多學者參與進來，展開討論、商榷乃至論辨，更是推動學術進步的幸事。然而筆者一直有這樣的感受，也許蘭亭問題的討論，從一開始就已經陷入了某種誤區之中。所謂的誤區，指的是兩次眞僞質疑、討論甚至引起爭鳴的契機，皆源自於書法問題，並且都是以此作爲討論的切入點而展開的。清末李文田（1834－1895）因跋定武蘭亭拓本而提出質疑；上個世紀六十年代郭沫若借出土的東晉王、謝墓誌書跡以證僞辯難。從書法角度引發對《蘭亭序》眞僞的討論本無可非議，但後續的研究卻過分拘泥於書法問題，則不能不說有些偏離了方向，即未能以〈蘭亭序〉作爲一件歷史流傳的文獻而加以探討。討論書法固然有助於這一主題的研究，但它解決不了根本問題。比如，考證出東晉人的字體風格，是否就能據以斷定《蘭亭序》的眞與僞呢？它充其量只不過是一個旁證而已。何況所謂書法、書風、書體等，本屬一種相對的抽象概念而已，其中有許多並不確定的因素存在。然欲以相對而抽象之概念（書法風格）去證明絕對而具體之事實（書跡眞僞），這種論證方式本身就存在問題。書法鑒賞並不能等同或代替筆跡鑒定，因爲前者在方法上不可避免地存在隨意性和經驗性因素，故其所得結論，也只能是一個大致的概觀而已，它不可能是具體而確實的答案。儘管如此，有關晉人書法筆意、書體書風以及當時有無楷書字形等問題，卻一直是「蘭亭論辨」的熱門話題，這一類考察研究已成爲探討《蘭亭序》眞僞問題的主流。

從共性與個性的觀點來看，一個人一生寫字，各個時期的筆意風格自然有所不同；同一時代的書家們也都各有自家書寫風格。在這一前提下，欲借助於一種寬泛的共性的尺度，來測定某年某月某日某時，某人在某一種精神狀態下乘興揮毫所書寫下來的字跡應該是哪一種面目，指望以這種求證方式獲得客觀的結論，是不太現實的。再從書體演變歷史的角度來看，在隸書向楷書的過渡時代，似楷猶隸或似隸猶楷的各種各樣的文字資料並存，這些都可以給眞僞爭論雙方提供各自需要的證據，所以其結果還是什麼也證明不了。宗白華教授在評蘭亭論辨時曾指出：「這很可能是公說公有理，婆說婆有理的問題」。【2】斯言可謂一針見血。實際上，這是宗氏對這種論辯性質提出的質疑。在《蘭亭序》問題上，類似上述的問題實在不少，而筆者對此則持懷疑態度。比如說，我們論證王羲之其人性格達觀與悲觀，對老莊思想是喜歡還是厭惡，這就能確

定他應否在〈蘭亭序〉文中流露出悲觀情緒？並據此以斷定文、書的眞僞？在根本無法確定〈蘭亭序〉與〈臨河敘〉孰爲全文的情況下，卻在文章的篇幅上以甲之全證乙之不全或反之，如此證明的結果，對於解決《蘭亭序》眞僞究竟能起多大直接作用？推測出《文選》不收〈蘭亭序〉的原因，就能直接證明〈蘭亭序〉在齊梁間是否傳世？在討論《蘭亭序》眞僞問題上，李文田和郭沫若等提出了幾點懷疑意見，於是有人出來據理力爭，駁斥李、郭之說，似乎只要李、郭之說被駁倒，《蘭亭序》就是眞文眞書了。其實即使李、郭之說不能成立，也只能說明其證據不充分、證明方法有缺陷而已，與《蘭亭序》是眞是僞並無必然關係。須知《蘭亭序》若無可疑處，就不會有人出來質疑；有可疑處，即便李、郭二氏不出來質疑，今後也會有其他學者提出。問題的關鍵在於《蘭亭序》爲王羲之所作的根據不足，而不是李、郭之說的根據如何。從以上這些論證思路我們看到，顯然問題的實質在於，它們缺乏論證上必要的內在聯繫。

　　研究方法往往可以左右研究方向。導致《蘭亭序》眞僞研究陷入誤區的原因之一，應該說與上述研究方法上存在的偏差不無干係。一個很簡單的問題是：人們相信《蘭亭序》文本書跡俱眞，但這是在大量的調查研究、稽古考證的基礎上得出的結論，還是僅僅是因爲盲信古人？就現狀而言顯然是後者，至於前者則鮮有人爲之。其實正確的研究方法恰恰就在前者，即運用文獻學方法對《蘭亭序》予以徹底檢證，才是解決問題的關鍵所在。用歷史文獻來檢證《蘭亭序》的眞眞假假、是是非非，是本論將要討論的核心問題。

　　需要說明的是，就廣義而言，在王羲之研究領域裡，所謂「蘭亭學」的各分支研究，是理應被包含在內的。但是本著研究之宗旨在於，以王羲之作爲一個歷史人物、而不是僅僅作爲一位書法家加以考察，故對於其書法藝術的研究只是「輔」而非「主」。因此，有關《蘭亭序》書法藝術、揭摹本、臨本以及相關碑帖的源流考證等許多問題，在此只能根據需要略作涉及，不作專題討論。

一　檢證記述《蘭亭序》由來的傳說

（一）關於記述《蘭亭序》由來的傳說資料

　　東晉穆帝永和九年（353）癸丑三月三日，當時任會稽內史的王羲之與他

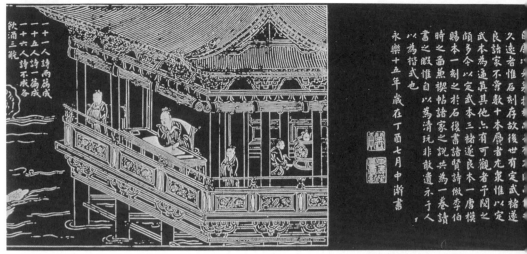

圖4-1 宋 李公麟《蘭亭修禊圖》原畫刻石 明永樂間益王摹刻拓本 卷 高34公分（未完，見下頁）

的親朋好友孫綽（310－367）、謝安等四十餘位名士，為修禊之事【3】而於會稽山陰（今浙江紹興）舉行流觴曲水之會。集會要求每人即興賦詩，不成者罰酒。【4】據說在歡宴之餘，王羲之乘興揮毫，為與會者所作的蘭亭詩集作序，是為後世赫赫有名的〈蘭亭序〉。

　　〈蘭亭序〉初無定名，南朝宋劉義慶《世說新語‧企羨篇》記作〈蘭亭集序〉、同書梁劉峻注引文作〈臨河敘〉、唐人有稱其為〈蘭亭記〉、〈蘭亭會序〉。到了宋代，蘭亭研究極其盛行，故此序名稱繁多。比如歐陽修稱作《修禊帖》，蔡襄稱作《曲水序》，蘇軾稱作《蘭亭文》，黃庭堅則稱作《禊飲序》，

至南宋，高宗稱之為《禊帖》等，不一而足。人稱《蘭亭序》或簡稱《蘭亭》，乃是最為通俗的名稱。

　　在進入正式討論之前，首先需要明確有關《蘭亭序》的三個概念：

（1）、《蘭亭序》真蹟本

（2）、　從真蹟本臨摹下來的諸複製品

（3）、《晉書‧王羲之傳》所載三百二十四字文本〈蘭亭序〉（下略稱「今本〈蘭亭序〉」）

（續前頁）

　　雖然三者之間相互關聯，但彼此之間有時還是有很大區別的。以下逐條說明。

　　（1）、《蘭亭序》真蹟本。世已不傳，然而真蹟是否真的存在過？它又是如何出現的？（1）與（2）、（3）之間的關係如何？這些都是以下將要討論的重點。

　　（2）、複製品。從理論上講它是（1）的分身，應該或多或少地保存（1）的本來面貌，所不同的應該只是複製水準的高低精粗而已。但是，如果（1）根本就不存在的話，（2）的來源就可能是另一回事了。比如它是否是據（3）

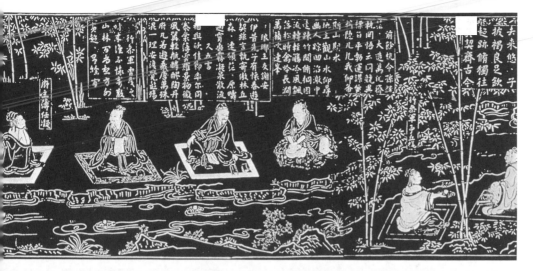

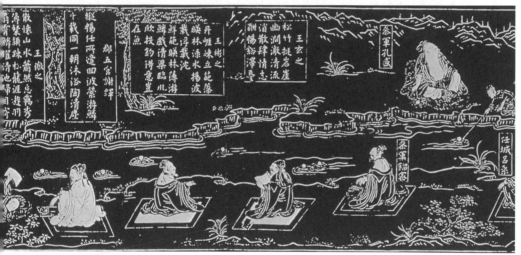

的文本製造出來的書蹟？總之，其他各種可能性都可能因此而出現。

（3）、全文見於《晉書・王羲之傳》。但它是否是根據（1）眞蹟本、（2）複製摹本抑或古文獻如文集抄本等錄入？皆已不得而知。總之，不能把（3）簡單地等同（或源自）於（1）、（2）的所謂書蹟文本。

筆者的基本看法是：大約是先出現了（3），於是引出來（1）、（2）的相繼問世。也就是說，今本〈蘭亭序〉全文文本因《晉書・王羲之傳》收錄問世以後，這才開始陸續出現了各種書跡本，隨後又出現了記敍「眞跡」由來的各種傳說。《晉書・王羲之傳》收錄的今本〈蘭亭序〉之文本，應有其來源。但

是，是本於眞蹟本還是前代文集的鈔本？這是問題的關鍵。下面從（３）開始討論。

今本〈蘭亭序〉文本究竟出於何時？唐太宗貞觀二十二年（648）房玄齡、褚遂良等奉敕修《晉書》，於王羲之本傳中收錄了此文，作爲正史文獻記載，以《晉書》最早。此外還有上述的（２），即唐人搨摹本、臨本及以唐以來陸續出現的各種碑帖刻本，其中有相當一部分至今傳世，與唐修《晉書》收錄文字相同。唐代後期文獻，有張彥遠《法書要錄》卷十《右軍書記》收錄全文（《書記》338）。關於詳載王羲之蘭亭集宴事以及今本〈蘭亭序〉全文輯錄，見唐修《晉書》卷八十〈王羲之本傳〉。

此外，記錄了王羲之宴集蘭亭事，但未涉及〈蘭亭序〉全文的文獻還有不少，雖然這些資料在內容上較爲簡略，然在時間上均早於唐修《晉書》。如東晉王隱《晉書》、南朝宋羊欣（370－442）《筆陣圖》、劉義慶（403－444）《世說新語》、南齊臧榮緒（415－488）《晉書》、梁劉孝標（峻）（462－521）《世說新語》注，以及北魏酈道元（約466－527）《水經注》等等。【5】還有唐武德五年至七年（622－624）歐陽詢（557－641）等所編《藝文類聚》，其中所引晉王羲之三日蘭亭詩序，在時間上也要略早於唐修《晉書》。

圖4－2　宋刊本《世說新語・企羨篇》第十六劉注引〈臨河敘〉部分（日本前田育德會藏）

據此可確認如下事實：作爲會稽內史，王羲之確曾在其治下的會稽山陰蘭亭之地，舉行過蘭亭宴集，也曾撰寫過蘭亭詩序文。問題是，上述諸文獻所記載的蘭亭詩序，與唐修《晉書》所錄的三百二十四字今本〈蘭亭序〉是否爲同一文本？比如說，〈臨河敘〉之文爲《世說新語》注者劉孝標從何處引錄？因其篇幅明顯短於今本〈蘭亭序〉，則其爲節錄文還是全文？若爲後者，今本〈蘭亭序〉多出〈臨河敘〉一百六十七字又從何來？是否爲後人附加之僞文？這是《蘭亭序》眞僞聚訟的焦點之一。不過有一點可以肯定，即劉注所引〈臨

河敘〉文，無論是全文還是節錄，其為王羲之所撰之文當無疑義。反之，正因〈臨河敘〉的存在，可證今本〈蘭亭序〉即便有偽，也不可能全偽，至少其中與〈臨河敘〉重疊的文字確有來歷。否定派認為今本〈蘭亭序〉乃是於〈臨河敘〉基礎上再創作的看法，即基於〈臨河敘〉的存在。問題是如何看待多出〈臨河敘〉一百六十七字的今本〈蘭亭序〉文，因為這些多出文字幾乎不見於唐以前的文獻載錄，直到唐初才出現於唐修《晉書》王傳之中。從古代文獻的流傳情況來看，這一現象多少有些迷離不解，故也招來了後世對其來路不明的種種猜疑。

在唐修《晉書》以前的文獻中，只有《藝文類聚》是唐人編撰，同書卷四歲時中「三月三日」條所引蘭亭詩序文，與唐修《晉書》的異同之處很值得注意。該書成於武德七年（624），在時間上早唐修《晉書》二十餘年。然而其所錄王羲之蘭亭詩序卻是一篇在篇幅上與〈臨河敘〉大抵相當的短文，而在文章的詞句順序上又與唐修《晉書》所錄序文基本相同。為何如此？值得研究。

因為《藝文類聚》乃由歐陽詢親董其事，【6】所以收錄〈蘭亭詩序〉文的當事人，也只能是歐陽詢本人。那麼歐陽詢與今本〈蘭亭序〉的關係如何？由文獻中反映出來的文字差異意味著甚麼？問題遂緣此而變得愈加複雜，先就此問題略作討論。

現據《藝文》引文、《世說新語》劉注引〈臨河敘〉文及《晉書》所錄〈蘭亭序〉全文，作成三文對照表如下，以便於直觀比較：（其中凡有異同出入的文字均用粗體加底線強調，引文字下標雙底線部分為各自的「多出文字」）。

〈三種蘭亭序文本對照表〉

《藝文類聚》引蘭亭詩序文	《世說新語》劉注引〈臨河敘〉	唐修《晉書》錄〈蘭亭序〉文
晉王羲之三日蘭亭詩序曰：	王羲之〈臨河敘〉曰：	羲之自為之序以申其志，曰：
永和九年，歲在癸丑，暮春之初，會於會稽山陰之蘭亭，脩禊事也，群賢畢至，少長咸集，此地有崇山峻嶺，茂林脩竹。又有清流激湍，映帶左右，<u>引以為流，</u>	永和九年，歲在癸丑，莫春之初，會於會稽山陰之蘭亭，修禊事也。群賢畢至，少長咸集。此地有崇山峻嶺，茂林修竹。又有清流激湍，映帶左右。引以為流觴	永和九年，歲在癸丑，暮春之初，會於會稽山陰之蘭亭，修禊事也，群賢畢至，少長咸集。此地有崇山峻嶺，茂林修竹，又有清流激湍，映帶左右，引以為流觴

流觴曲水，列坐其次，雖無絲竹管弦之盛，一觴一詠，亦足以暢敘幽情。是日也，天朗氣清，惠風和暢，**仰觀宇宙之大，俯察品類之盛，所以遊目騁懷，足<u>以</u>極視聽之娛**，信足樂也。	曲水。列坐其次。是日也，天朗氣清，惠風和暢，**娛**目騁懷，信可樂也。雖無絲竹管絃之盛。一觴一詠，亦足以暢敘幽情**矣**。故列序時人，錄其所述。<u>右將軍司馬太原孫丞公等二十六人，賦詩如左，前餘姚令會稽謝勝等十五人，不能賦詩。罰酒各三斗。</u>	曲水。列坐其次。雖無絲竹管弦之盛，一觴一詠，亦足以暢敘幽情。是日也，天朗氣清，惠風和暢，仰觀宇宙之大，俯察品類之盛，所以遊目騁懷，足以極視聽之娛，信可樂也。<u>夫人之相與，俯仰一世，或取諸懷抱，悟言一室之內，或因寄所托，放浪形骸之外。雖趣舍萬殊，靜躁不同，當其欣於所遇，暫得於己，快然自足，不知老之將至。及其所之既倦，情隨事遷，感慨係之矣。向之所欣，俛仰之間，已爲陳跡，猶不能不以之興懷。況修短隨化，終期於盡。古人云，死生亦大矣，豈不痛哉！每覽昔人興感之由，若合一契，未嘗不臨文嗟悼，不能喻之於懷。固知一死生爲虛誕，齊彭殤爲妄作，後之視今，亦猶今之視昔，悲夫！故列敘時人，錄其所述。雖世殊事異，所以興懷，其致一也。後之覽者，亦將有感於斯文。</u>

現將問題點列示如下：

（1）、《藝》與〈臨〉比較：篇幅大致相近，多「仰觀宇宙之大，俯察品

類之盛，所以」句。此外文詞順序以及字詞亦略異：「歲在」作「歲次」《臨》「暮」作「莫」；「遊目」作「娛目」；「幽情」後無「矣」。【7】

（2）、《藝》與〈蘭〉比較：前者無「夫人之相與」以下一百數十餘字。詞語順序以及字詞大致相同。

（3）、《藝》與〈臨〉和〈蘭〉的不同點：「引以爲流，流觴曲水」分作二句，而〈臨〉、〈蘭〉皆作「引以爲流觴曲水」一句。中多一「流」字；「信足樂也」的「足」字〈臨〉、〈蘭〉皆作「可」。

按，（3）現象可能是文獻在傳抄寫刻時常有的訛誤造成的，暫且不論，問題主要在前兩點。從（2）現象來看，《藝》引文在篇幅上與〈臨〉基本相近，無今本〈蘭亭序〉文中「夫人之相與」以下一百數十餘的議論文字，但是從（1）的文句順序以及字詞上看，《藝》引文與〈臨〉異，卻與〈蘭〉文大致相同。尤其是「仰觀宇宙之大，俯察品類之盛，所以」之句，爲〈蘭〉所有而〈臨〉所無。因此《藝》引文與今本〈蘭亭序〉所據者，應是同一個底本，或者也可以說，前者爲節錄，後者爲全錄。這就意味著今本〈蘭亭序〉文本在武德年間就已歸唐朝了。然而筆者認爲，這只是一個孤證而已，還不能據以定案。理由如下：

首先，在所有唐以前的文獻中（如《世說新語》）並劉注，以及輯錄了大量晉代文獻的類書中（如《太平御覽》等），未見一條《蘭亭序》佚文（尤其是「夫人之相與」以下一百數十餘字）；其次，在古籍傳抄流傳過程中，情形十分複雜，甚麼情況都可能出現，而所謂「據改」現象（即傳抄中被後人據今本而人爲地「改正」原本）也常常可以見到。因而《藝》引文的行文順序與今本〈蘭亭序〉一致現象，並不能排除乃爲人據今本〈蘭亭序〉文「校改」的可能。總之，此事不宜急忙定論，尚待再考。但在此不妨把兩種可能性都考慮進來，對今本〈蘭亭序〉文本出現的時間上下限，作一個推測：

上限：在武德五至七年間（編《藝文類聚》）

下限：在貞觀二十二年（修《晉書》）

自古以來，人們都將傳說中的《蘭亭序》真蹟本與今本〈蘭亭序〉文本混爲一事，筆者認爲還是應該區別看待，因爲畢竟不能排除真蹟並不存在的可能性，也就是說不能排除所謂「真蹟」及其諸複製品皆據今本〈蘭亭序〉文本而製造出來之可能。以下就對傳說中的所謂「真蹟」由來做考察。

唐修《晉書》收錄三百二十四字的今本〈蘭亭序〉文本，由於文字內容與據說是從「真蹟」複製而來的各種臨摹本《蘭亭序》相同，所以當然可以認為，王羲之當時所書的草稿真蹟可與今本〈蘭亭序〉文劃等號，因此，檢證「真蹟」的意義就十分重要。所謂蘭亭序真蹟又是如何問世的？具體的時間和流傳經過怎樣？在唐宋間，記敘有關真蹟由來的傳說很多，相對來說，最早最直接且最有代表性的文獻主要有以下六種：

（1）、唐何延之〈蘭亭記〉
（2）、唐劉餗《隋唐嘉話》
（3）、唐牛肅《紀聞》
（4）、《唐野史》
（5）、北宋錢易《南部新書》
（6）、南宋吳說跋唐閻立本（601－673）繪《蕭翼賺蘭亭圖》

上六種之間的記載內容或有出入詳略，以何延之的〈蘭亭記〉時代最早、內容最詳。茲引敘六說梗概如下：

（1）、唐何延之〈蘭亭記〉【8】

①蘭亭序乃晉右將軍會稽內史、琅邪王羲之逸少所書之詩序也。右軍蕭散名賢，雅好山水，尤善草隸。以晉穆帝永和九年暮春三月三日宦遊山陰，與太原孫統承公……等四十有一人，修祓褉之禮，揮毫製序，興樂而書，用蠶繭紙、鼠鬚筆，遒媚勁健，絕代更無。凡二十八行，三百二十四字。右軍亦自愛重此書，留付子孫。由王徽之一系傳至七代孫智永。……梁武帝以欣、永二人皆能崇於釋教，故號所居之寺為永欣焉。事見《會稽志》。其臨書之閣，至今尚在。智永禪師年近百歲乃終，其遺書並付與弟子辯才。辯才俗姓袁氏，梁司空昂之玄孫。

②貞觀中，太宗以聽政之暇，銳志翫書，臨羲之真草書帖，購募備盡，唯未得蘭亭。尋知此書在辯才處，謂侍臣曰：「右軍之書，朕所偏寶。就中

逸少之蹟，莫如蘭亭。求見此書，勞於寤寐。此僧暮年，又無所用。若爲得一智略之士，設謀計取之。」房玄齡奏曰：「監察御史蕭翼者，梁元帝之曾孫。今貫魏州莘縣，負才藝，多權謀，可充此使，必當見獲。」太宗遂遣蕭翼赴越州賺取《蘭亭》。

③蕭翼不辱使命，賺取《蘭亭序》歸來獻上太宗，太宗得之大悦，命供奉榻書人趙模、韓道政、馮承素、諸葛貞等四人，各榻數本，以賜皇太子諸王近臣。

④貞觀二十三年，太宗臨崩謂高宗曰：「吾欲從汝求一物，汝誠孝也，豈能違吾心耶，汝意何如？」高宗哽咽流涕，引耳而聽命。太宗曰：「所欲得蘭亭，可與我將去。」及弓箭不遺，同軌畢至，隨仙駕入玄宮矣。

⑤今趙模等所榻在者，一本尚直錢數萬也。人間本亦稀少，絕代之珍寶，難可再見。

（2）、唐劉餗《隋唐嘉話》【9】

王右軍《蘭亭序》，梁亂出在外，陳天嘉中爲僧永所得。至太建中，獻之宣帝。隋平陳日，或以獻晉王，王不之寶。後僧果從帝借拓。及登極，竟未從索。果師死後，弟子僧辯得之。太宗爲秦王日，見拓本驚喜，乃貴價市大王書《蘭亭》，終不至焉。及知在辯師處，使蕭翼（或作翊）就越州求得之，以武德四年入秦府。貞觀十年，乃拓十本以賜近臣。帝崩，中書令諸遂良奏：「《蘭亭》先帝所重，不可留。」遂秘於昭陵。

（3）、唐牛肅《紀聞》【10】

王羲之嘗書《蘭亭會序》。隋末，廣州好事僧得之。僧有三寶，寶而持之。一曰右軍《蘭亭》書，二曰神龜，（以銅爲之。龜腹受一升。以水貯之。龜則動四足行。所在能去）三曰如意。（以鐵爲文。光明洞徹。色如水晶）

太宗特工書，聞右軍蘭亭眞跡，求之得其他本，若第一本，知在廣州僧，而難以力取。故令人詐僧，果得其書。僧曰：「第一寶亡矣，其餘何愛。」乃以如意擊石，折而棄之；又投龜一足傷，自是不能行矣。

（4）、《唐野史》【11】

貞觀中，太宗嘗與魏徵論書，徵奏曰：「王右軍昔在永和九年，莫春之月，修禊事於蘭亭，酒酣書序。時白雲先生降其室而歡息之。比帖流傳至於智永，右軍仍孫也，爲浮屠氏於越州雲門寺，智永亡，傳之弟子辯才。」上聞之，即欲詔取之。徵曰：「辯才寶此過於頭目，未易遽索。」後因召至長安，上作贗本出以試之，辯才曰：「右軍作此三百七十五字，始夢天台子眞傳授筆訣，以『永』字爲法，此本乃後人模倣爾。所恨臣所收眞蹟，昔因隋亂，以石函藏之本院，兵火之餘，求之不得。」上密遣使人搜訪，但得智永千文而歸。既而辯才託疾還山，上乃夜祝於天，是夜夢守殿神告以此帖尚存，遂令西臺御史蕭翼持梁元帝畫《山水圖》，大令書《般若心經》爲餌，賺取以進。翼至越，舍於靜林客舍，著紗帽，大袖布衫，往謁辯才，且詭以願從師出家，遂留同處。乃取《山水圖》並《心經》以遺之。辯才曰：「此兩種料上方亦無之。去歲上出《蘭亭》模本，唯老僧知其僞，試將眞蹟睨秀才，如何？」翼見之，佯爲輕易，且云：「此亦模本爾。」辯才曰：「葉公好龍，見眞龍而慴；以子方之，顧不虛也。」一日，辯才持缽城中，攜翼以往。翼潛歸寺中，給守房童子以和尚令取淨巾，遂竊《蘭亭》及《山水》、《心經》復回客舍，方易服報觀察使，至後亭召辯才，出示之。辯才驚駭，舉身仆地，久之方甦。翼日即詣闕投進，上焚香受之，百僚稱賀。拜翼「獻書侯」，賜宅一區，錢幣有差；及賜辯才米千斛，二十萬錢。上於內殿學書，不捨晝夜，既成，書以賜歐陽詢等。

（5）、北宋錢易《南部新書》丁集【12】

蘭亭帖，武德四年歐陽詢就越僧求之，始入秦王府。麻道嵩奉教搨兩本，一送辯才，一秦王自收，嵩私搨一本。於時天下草創，秦王雖親總戎，蘭

圖4-3 傳閻立本《蕭翼賺蘭亭圖》卷 絹本 設色 27.4×64.7公分 臺北故宮博物院藏

亭不去肘腋，及即位後，學愈不倦。至貞觀二十三年，褚遂良請入昭陵，
天下所見，但摹本耳。

（6）、南宋吳說跋唐閻立本畫《蕭翼賺蘭亭圖》【13】

右圖寫人物一軸，凡五筆，唐右丞相閻立本筆。一書生狀者，唐太宗朝西
臺御史蕭翼也；一老僧狀者，智永嫡孫、會稽比丘辯才也。太宗雅好法
書，聞辯才寶藏其祖智永所蓄右將軍王羲之蘭亭脩禊敘眞蹟，遣蕭翼出使
求之。翼至會稽，不與州郡通變姓名，易士服徑詣辯才，朝暮還往，情意
習恰。一日，因論右軍筆蹟，悉以所攜御府諸帖示辯才，相與反復折難眞
贋優劣以激發之。辯才迺云：「老僧有永禪師所寶右軍蘭亭眞蹟，非此可
擬，藏之梁間，不使人知。與君相好，因以相示。翼既見之，即出太宗詔
札，以字軸寘懷裏。」閻立本所圖，蓋狀此一段事蹟。

為明瞭起見，分別將上列《蘭亭序》眞蹟流傳過程用單線簡約表示如下，
以見其大致脈絡及相互異同。主要項目：人物、時間、地點以及複製品情況。

（1）、何延之〈蘭亭記〉：
　　・人物：智永→辯才→蕭翼→唐太宗。

・人物關係：王羲之七世孫智永；梁武帝司空袁昂（461－540）玄孫、智永弟子辯才；梁元帝曾孫、唐監察御史蕭翼。

・時間：貞觀中得《蘭亭序》→貞觀二十三年（649）入昭陵。

・地點：越州永欣寺。

・複製品：搨書人趙模、韓道政、馮承素、諸葛貞製作搨本。

（2）、劉餗《隋唐嘉話》

・人物：智永→陳宣帝→有人→晉王（隋煬帝）→智果→辯才→蕭翼（一作歐陽詢。說見下文）→秦王（唐太宗）。

・人物關係：以智果為辯才師，而未明示智永與智果、辯才關係。

・時間：梁末→陳天嘉→陳太建中→隋→唐高祖武德四年（621）→太宗貞觀十年（636）→太宗崩年（貞觀二十三年）→昭陵。

・地點：梁內府→智永→陳內府→晉王府→越州辯才→唐太宗內府→昭陵。

・複製品：智果借搨，唐太宗為秦王時見過搨本。

（3）、牛肅《紀聞》：

・人物：廣州好事僧→唐太宗使者某→唐太宗。

・時間：隋末。

・地點：廣州→唐太宗內府。

（4）、《唐野史》

・人物：魏徵（580－643）策劃→辯才→蕭翼→唐太宗。

・人物關係：王羲之仍孫智永；智永弟子辯才。

・時間：貞觀中。

・地點：越州雲門寺。

・複製品：太宗有贗品（摹本），又臨書以賜歐陽詢。

（5）、錢易《南部新書》丁集

・人物：越僧→歐陽詢→唐太宗。

‧時間：武德四年→貞觀二十三年（649）入昭陵。

‧地點：越州。

‧複製品：麻道嵩搨三本，一本自留，一本給辯才，一本給秦王。

（6）、吳說跋唐閻立本繪《蕭翼賺蘭亭圖》

‧人物：智永→辯才→蕭翼→唐太宗。

‧人物關係：以辯才為智永嫡孫。

‧時間：唐太宗貞觀年間。

‧地點：會稽→唐內府。

　　上述六說，以（3）說內容最離奇，大概是移植、摻雜了其他故事附會而
成。此說幾乎無人相信，在此不作討論。（5）、（6）說晚出宋代，前者除搨
書人麻道嵩未見諸說外，其餘基本與（2）說相同，或即源出於《隋唐嘉話》
而有所增飾；後者之唐人繪人物畫，是否為閻立本之作，尚有疑問。至於南宋
吳說謂繪畫內容乃賺蘭亭之事云云，並無根據，乃據賺蘭亭故事以附會畫中內
容者。關於此事，近人莊嚴、史樹青已有專文辨析之。至於吳說所記賺蘭亭經
過，則更屬荒唐，此不詳論（均見【13】）。（4）說為野史，其事多涉神怪，
不足為信。然其所述頗詳，作為流行於唐宋間的一種傳說，還是有辨明之必要
的。關於（1）和（2）則為蘭亭學的兩種最主流說法，多為學者引用。故以下
將重點討論此二說。

　　因（1）和（2）大致出於盛唐，其他除（5）、（6）以外，也應相差不
遠。以下為行文方便，除需要特指的書名以外，把（1）、（2）、（3）、（4）
均概稱之為「盛唐傳說」。

（二）檢證盛唐傳說

　　以上諸說均源於稗鈔野史，性質屬傳奇小說，在文獻學上與正史等紀實性
文獻是有本質區別的。那麼，盛唐傳說中是否有紀實成份？回答是可能有也可
能沒有。說可能有，是因為所記畢竟是前人遺聞逸事；說可能沒有，是因為其
可能含有局部乃至全部的虛構創作。欲確定其中存在紀實成份，則需要證明
之，而方法也只能是通過旁徵資料和歷史史實加以檢證，如用正史的記載等，

而不可用被檢資料以自證。譬如說，若把盛唐傳說的性質類比爲小說《三國演義》，那麼我們當然可以假定其中有紀實成份，但哪些是紀實？哪些是虛構？則必須予以檢證，方法就是運用其他可靠史料作旁證。如以《三國志》等小說的故事原型史料加以檢證，而不可以小說本身的故事情節來自證。但是現在的難處在於，可資檢證盛唐傳說的史實原型的文獻並不存在，故檢證必須分兩步走：一，考察爲何沒有文獻記錄的原因；二，盡可能尋找出可資參考的相關文獻史料，以間接證明。以下就循此步驟，參考歷代比較有代表性的觀點論說並今人的先行研究成果，間做考評，對盛唐傳說進行逐一檢證。

1、關於《唐野史》之記載——檢證盛唐傳說問題之一

　　《唐野史》不知作者，來路不明，其所記大約爲流行於唐宋之間諸說中的一種。宋人趙彥衛《雲麓漫鈔》卷六收錄此文，並於其後列舉七謬，辯其所記之妄。趙彥衛論云：

> 今人多惑野史之言，不知最爲謬。按《唐書》開元二十二年，初置十道採訪處置使，至德三年改採訪爲觀察處置。太宗時焉得有觀察使？一謬也；又龍朔二年改門下省爲東臺，中書省爲西臺，太宗時焉得有西臺御史？二謬也；《三藏記》云：「玄奘法師周遊西宇十有七年，唐貞觀十九年二月六日奉敕於弘福寺翻譯聖文，凡六百五十部。」《心經》預焉，右軍時焉得有《心經》？其謬三也；唐太宗一朝文字最爲詳備，所謂拜「獻書侯」，與夫賜宅及百僚稱賀等，不應史冊不載，其謬四也；《蘭亭》蓋是右軍適意書，他日別書之，終不及前，豈有白雲先生、天臺子眞、守殿神告等事？其謬五也；蕭翼爲御史，焉得遣出關而朝野皆不知，至與僧爲侍人？其謬六也；太宗開國之文君，不應賺脫一僧而取翫好，其謬七也。觀其詞有「賺取」、「眈秀才」，皆浙人語，必是會稽人撰此以神其事，不可不知也。

　　按，趙彥衛所辯，已從根本上否定了此文的可信性。其實趙氏的詰難亦有適合於針對〈蘭亭記〉等盛唐傳說而言者，如第四、六、七之疑皆是。唯《唐野史》尚有三謬，趙氏未及言之。其一，所謂「右軍作此三百七十五字」之《蘭亭序》不存在；其二，所記辯才譏笑蕭翼「葉公好龍，見眞龍而憎」之言

尤謬。蕭翼正是因為欲賺取《蘭亭序》，才佯裝成非為此而來的樣子以麻痺辯才，辯才既譏蕭「葉公好龍」，豈非已預知蕭之來意動機耶？其三，又云「翼日即詣闕投進」。長安越州距離，非「日即」可達到。凡此種種，皆為說故事者大意疏忽所致，可見即便作為小說，此亦決非上乘。《唐野史》所記實難徵信，後世亦鮮有引此說立論者，茲不詳辯。

2、關於文獻的時間——檢證盛唐傳說問題之二

　　《蘭亭序》真蹟假如存在的話，那它是何時出現的呢？傳統看法認為，唐修《晉書・王羲之傳》所錄全文，即源自於真蹟本。若然，則其出現時間至少不應晚於唐初修《晉書》之時。但記述真蹟由來流傳的盛唐傳說，則皆遲至盛唐以後才出現，而初唐（618—712）至盛唐（712—766）相差近一個世紀。唐初以前未見文獻記載《蘭亭序》真蹟流傳之原因，可以解釋為秘藏於民間不為人知，那麼真蹟在唐初間出現時，為何不見當時的官方的正式記錄或史傳記載？（關於《舊唐書》、《新唐書》對蘭亭出世未作記載問題，後文詳議），【14】亦不見當世、當時、當事之人談論此事？這一現象多少有些異常。王羲之《蘭亭序》真蹟若真的突然現世，應算一件不小的事情，何況唐太宗本人又是王羲之書法的崇拜者，對此事不應不置一辭。此事若真有之，則在當時即使不至於引起朝野轟動，也絕不應銷聲匿跡一至於此。趙彥衛疑此事之不經，他說：「唐太宗一朝文字最詳備……不應史冊不載」（前出），可謂言中問題之要害。因為這一反常現象，實在不像唐朝皇帝與朝廷對待王羲之書帖所應有的態度。武則天（624－705）時，王導後裔王方慶向武則天進獻王氏一族（含王羲之）的書蹟《萬歲通天進帖》。武則天的態度是立刻「御武成殿示群臣，仍令中書舍人崔融為《寶章集》，以敘其事，復賜方慶，當時甚以為榮」，事見《舊唐書》卷八十九〈王方慶傳〉。至於正史以外的記載就更多了，而且時代亦早於《舊唐書》。如〈唐朝敘書錄〉（《法書要錄》卷四）、竇臮〈述書賦〉下竇蒙注（同書卷六）等，皆唐人所記。然而在唐太宗的貞觀朝，卻既見不到這樣朝野「當時甚以為榮」的場面記載，也不見當時「群臣」中有何在朝廷拜觀了《蘭亭序》真蹟後留下的目睹見證記錄。與武則天朝形成鮮明對照的是：論崇拜王書，唐太宗遠在武則天之上；論文獻與書法之價值，《蘭亭序》真蹟亦遠在《萬歲通天進帖》之上。更重要的是，進獻《萬歲通天進帖》的事在當時就

有朝野記錄證實，廣為人知，不待後世民間稗史小說追記此事。以是觀之，貞觀時唐太宗若獲《蘭亭序》真蹟，至少也應如同武則天時獲《萬歲通天進帖》那樣，既有官方和民間的記載，又不乏「群臣」旁證，而絕不會留給後世之野史稗鈔傳奇小說家以創作這段故事之餘地。

其次，倘若唐初真有獲《蘭亭序》真蹟之事，則必有見證其事之人。對王羲之書法備加尊崇的唐太宗、直承王羲之書法真傳的虞世南和歐陽詢，以及由魏徵推薦給唐太宗的王羲之法帖鑑定權威褚遂良等人物，都應該是經手過《蘭亭序》真蹟的當事者，然而此事就是不見於唐初史傳記載，也不見唐太宗、歐、虞、褚等人對此留下一言一辭。唐修《晉書》王傳錄序全文，這說明唐太宗是見過《蘭亭序》全文本的，如果此文本源於真蹟，自當能見到。本傳後所附太宗親自御撰的「傳贊」中，對王書極盡激賞美譽之能事，如「盡善盡美，其惟王逸少乎」、「心慕手追，此人而已」等等，唯於他曾寤寐以求的《蘭亭序》書法，竟然未及一字；虞世南編《北堂書鈔》、歐陽詢編《藝文類聚》皆不錄今本〈蘭亭序〉全文；世傳所稱之虞、歐臨《蘭亭序》本，並無可靠的根據。褚遂良為鑑定王書高手，能專為王羲之楷書撰一篇《搨本樂毅論記》（《法書要錄》卷三）備述原委，極讚「筆勢精妙，備盡楷則」，卻也未見對《蘭亭序》書法作過一句贊評，唯一與《蘭亭序》有關的證據，大概就只有《褚目》那一條著錄《蘭亭序》的文字了。然而該目中亦有後人文字痕跡，故為後人增損的嫌疑尚無法消除。【15】至於世傳所謂唐初閻立本繪蘭亭畫卷，如前文所述，已有莊嚴、史樹青二氏為文辨其偽誤甚明，茲不贅論。

從初唐到盛唐約百年間，當今本〈蘭亭序〉文本及其與之相應的各類臨摹搨刻複製品在世上盛行了將近一個世紀之後，坊間終於出現了說明《蘭亭序》真蹟原委由來的追記性文字。其中時代最早、內容最詳且最具代表性者，即是何延之的〈蘭亭記〉。說它是一篇「追記」文字，是因為其中記載並非當時之事，而是何延之從一位老人那裡聽來的舊事，其中所及內容，看不出有何文獻記錄的依憑。儘管這些文字的性質屬小說家言，遠非官修正史等文獻可比，但由於記載了《蘭亭序》真蹟現世的詳細經過，這為長期以來一直來路不明的蘭亭懸案給出了一個說法，或者說總算有了一個交代。但是，傳說中《蘭亭序》真蹟的現世和流傳的記述，給人的總體印象是：與其說是在記錄某一事實，倒不如說更像是在解釋某一傳說。

朱關田在〈《蘭亭序》在唐代的影響〉一文中說：「《蘭亭序》因其初隱寺院，且秘而不宣，及賺入內廷，更是深藏若虛，其後又隨主入穸，遂成神秘，深奧庶不可復測。不數年間，能一睹神采者，或僅近臣書人而已。」（前出）朱氏相信「唐太宗賺得《蘭亭》及其隨葬昭陵者，蓋確有其事」的。然令人不解的是，以常理而言，開創大唐王朝基業的一代天子李世民，連逼父、弒兄、屠弟等都毫不忌憚天下非議，還有甚麼事會令太宗皇帝懼怕？若真賺來了他心愛之寶《蘭亭序》，不知究竟有何顧慮，非得如此諱莫如深不可？對此，朱氏沒有解釋，也無法解釋。按朱氏所述，《蘭亭序》真蹟若在唐初突然現身的話，無疑應屬一件大事。不知是否是因為「深奧庶不可復測」的緣故，唐朝官方以及當事人等，並未對此作任何文字記錄，於是使得街巷傳聞疊起，猜測紛紜，各種說法不逕而走，最終導致由野史稗鈔出來解釋此事始末的局面出現。然而當時是否確曾存在過可靠的記錄或當時人的言談呢？這裡當然不能排除其曾經存在後又亡佚的可能，但這需要檢證。前提應是：現今所能見到的史料文獻固然有限，但在五代北宋時期，編修《舊、新唐書》的史家所能見到的前代圖書文獻檔案，應該是相當豐富的。因此，參考《舊、新唐書》的相關記載，是檢證此疑問必不可少的程序。從結論上說，遍檢《舊、新唐書》諸史傳，未見任何有關《蘭亭序》真蹟現世的記載。尤可怪者，《新唐書》編撰者歐陽修本人，就是《蘭亭序》書法的愛好者。他不但曾收藏過多種《蘭亭》善本，而且還在《新五代史·溫韜傳》中詳述了溫韜盜發昭陵之事（此事將在後文詳述），懷疑《蘭亭序》真蹟因此遭盜。他在《集古錄跋尾》中曾經慨嘆道：「獨蘭亭真本亡矣！」（卷四《晉蘭亭脩禊》）是可見其對《蘭亭序》真蹟及其去向的強烈關心。可以推想，如果他當時見到唐代文獻中有關於《蘭亭序》真蹟來源的可靠記載的話，不應讓《新唐書》於此事付諸闕如，之所以未記載，還是因為確實未見到這些前期記錄。關於這個問題，日本學者清水凱夫教授曾有所考辯。他在論文〈唐修晉書の性質について（下）——王羲之傳を中心として〉中，在調查《舊、新唐書》的相關記載並經過分析考察之後，表示其獨到的看法。現譯述其大意如下：

正如《舊唐書》、《新唐書》對武則天接受王方慶獻上家傳《萬歲通天進帖》一事作了詳細記載那樣，可見《舊、新唐書》對於記載書法方面的史實，

是相當仔細地加以收錄的。然而對於《蘭亭序》的有關記錄則徹底予以排除，完全不收錄。《舊、新唐書》的編者在編修史書時，至少應該能看到《太宗實錄・起居錄》等記載當時《蘭亭序》由來史實的文獻資料，也完全有可能參考諸如傳奇小說何延之〈蘭亭記〉、劉餗《隋唐嘉話》以及《法書要錄》所收的記載文字。那麼如果從《蘭亭序》眞蹟的出現，到隨唐太宗陪葬昭陵這一段經歷爲事實的話，則應屬極具重大歷史意義的大事，而對此等大事卻不著一字記載是不太可能的。另外，《舊、新唐書》對武則天接受了王方慶獻上家傳法帖，並向臣下公開一事記載得相當詳細，然而相比之下，唐太宗獲《蘭亭序》一事之重要性無疑遠遠超過此事，若爲史實，不可能不予記載。尤其是二書在褚遂良傳中均對褚善鑑王帖一事作了極爲詳細的記載，如果《蘭亭序》眞是經褚鑑定而來的話，必定會以某種形式記載下來，之所以完全不予記載，恐怕不外乎以下理由：即在沈昀、歐陽修等《舊、新唐書》的編者看來，傳世《蘭亭序》相當可疑，所以他們有意識地將有關《蘭亭序》記事全部排除不載。或許他們已經發現褚所鑑定的所謂眞蹟原來是贗品也未可知。【16】

他的結論是：

> 王羲之眞筆《蘭亭序》的出現情況十分可疑，其後半部爲僞作的可能性極大。《晉書》編者，也許就是那位把《蘭亭序》鑑定爲眞蹟的褚遂良，將《蘭亭序》全文收進《晉書・王羲之傳》。臣下爲了誠心迎合太宗李世民心願，改修一篇與「書聖」王羲之地位相符的傳記文字，以及將出現於世的《蘭亭序》確保爲王羲之眞蹟等作法，都只不過是爲了達到這一目的而必須辦理的手續而已。（同上）

　　清水提出的看法很重要，爲考察《蘭亭序》眞蹟由來流傳的考證、唐代王羲之書聖地位的形成以及《晉書》王傳記載的性質等問題，提供了一個新的切入點。迄今爲止，學者凡論及盛唐傳說，無不是以之自證、或彼此相證（如以《隋唐嘉話》比較〈蘭亭記〉），很少比照參證正史等比較可信的文獻，故凡此之類的論證，一般都較缺乏說服力。當然，我們不是說清水的推測及其結論必

然止確（比如，他認爲褚遂良爲了迎合太宗崇愛王書心理，遂把贋品《蘭亭序》書跡當眞品鑑定，並採錄進《晉書》王傳等，這些說法並無根據），但至少他的檢證方法還是比較可取的。此外清水在論證上還有一些枝節性的問題有待於修正，如他認爲歐陽修等因懷疑《蘭亭序》爲僞，故不載諸正史云云，實際情況並非如此。按，從歐陽修對《蘭亭序》搨本的收藏以及相關題跋來看，他還是非常看中《蘭亭序》書法的，【17】這在書法史上也是衆所周知之事。筆者仍然認爲，歐陽修在所編撰的正史中未記此事的原因，已如前述，恐怕還是文獻不足徵之故。因此我們可以推測，大約歐陽修當時也並未見到過唐代的有關的最初的原始記錄資料，或也許那些記錄就根本就不曾存在過。至於歐陽修對於那些晚出的、專以傳奇獵奇爲能事的稗史小說（如〈蘭亭記〉等），在編纂正史時不予採錄，乃是作爲一位嚴肅的史學家的理所當然態度。

　　然而今本《蘭亭序》的文本既然見於唐修《晉書》王傳（因武德七年編《藝文類聚》所收的〈蘭亭詩序〉，尚無法確定其與今本蘭亭是否爲同一文本，故暫不論），這至少說明在唐貞觀十三年至二十二年間，〈蘭亭序〉的文本已經以某種文獻形式傳世了，並成爲編修者據以錄入《晉書》王傳的資料來源。所謂某種文獻形式，一種可能性是：當時尚存的王羲之文集。按唐修《隋書》卷三十五〈經籍志〉三十著錄「晉金紫光祿大夫王羲之集九卷」，而《晉書》之修雖較《隋書》晚，但都完成於貞觀朝，故〈經籍志〉所錄王羲之文集，館臣在修《晉書》時應還能夠見到。此外亦不排除單篇的《蘭亭序》傳抄本存世之可能；另一種可能性是：直接錄自眞蹟本或搨本等書跡資料。因前者的情況已無從考察，暫擱置不論。以下繼續討論後者，即所謂「眞蹟」本的來龍去脈。

3、關於獲取《蘭亭序》「眞蹟」的時間——檢證盛唐傳說問題之三

　　據何延之〈蘭亭記〉記載，《蘭亭序》眞蹟本的流傳順序是：從王羲之至智永這段時間內，《蘭亭序》屬於家傳秘藏期，外人不知。待智永傳至辯才時，世人始知《蘭亭序》眞蹟本尚存人間，消息傳到唐太宗那裡，遂引發出所謂賺蘭亭事件。結果眞蹟本得之於貞觀中，同二十三年陪葬於昭陵。何延之說《蘭亭序》眞蹟本在「貞觀中」獲得，此乃大略的時間段，無法確切，故略而不論。至於他所稱《蘭亭序》眞蹟本一直密藏未出之說，對後世影響至大。如宋黃庭堅《山谷題跋》卷四云：「右軍禊帖敘草，號稱最得意者，宋齊以來，

似藏在秘府，士大夫間，未聞稱述……永師晚出，所見妙蹟，惟有蘭亭」、宋郭雍云：「晉右將軍爲世所寶，於今八百餘年。其間以書法垂世者無慮數百千輩，莫不敬而神之，未有以一言竊議者，可謂古今獨步矣。脩禊詩序，又其所自愛重，付之子孫者，則又可知，獨不甚聞於宋齊間，時尙未出也。唐興，文皇得之，而後盛行於世」（《蘭亭考》卷八）等等，這些說法代表了後世的一般看法。然此說亦有矛盾，下文將論及此事。

至於劉餗《隋唐嘉話》所記內容，筆者的直觀印象是：其行文與魏晉隋唐間早期書論文字頗爲相似。比如《隋唐嘉話》前半部分的記載文字，就與智永的〈題右軍樂毅論後〉（《法書要錄》卷二）非常相似，有些詞句完全一樣，以下錄出其中一些「關鍵詞」以資比較。

·智永〈題右軍樂毅論後〉文：

「樂毅論者」、「梁世模出」、「陳天嘉中」、「得以獻文帝」、「始興薨後」、「皆求不得」、「處處追尋，累載方得」

·《隋唐嘉話》文：

「王右軍《蘭亭序》」、「梁亂出在外」、「陳天嘉中」、「獻之宣帝」、「或以獻晉王」、「果師死後」、「終不至焉」、「就越州求得之，以武德四年入秦府」

由此不難發現，二者的描述語詞非常相似。總而言之，這類傳說文字往往似曾相識，亦不知其孰先孰後、孰僞孰眞，可見文獻混亂狀況之一斑。需要說明的是，我們並非對作爲史學家的劉餗本人的資質有何懷疑。《隋唐嘉話》畢竟不是正史，屬於筆記性質之類，內容多爲採集來的異聞，至於其眞假與否，採集者是無需負此責任的。

《隋唐嘉話》所載眞蹟流傳的時間順序爲：梁時曾在內府，後散出在外，經歷了陳、隋兩朝，於武德四年入秦府。直到昭陵陪葬爲止，一直爲太宗所有。關於武德四年入秦府說，與《紀聞》所記「隋末」說時間相近。

若依照《隋唐嘉話》的說法，則眞蹟本曾經藏於梁府，後又經歷了陳、隋之世，直到唐初歸太宗以前，一直流傳於世。關於曾藏梁府之說，宋姜夔（約1155－1221）早已表示懷疑。他說：「考梁武收右軍帖二百七十餘軸，當時惟言《黃庭》、《樂毅》、《告誓》，何爲不及《蘭亭》？」（《蘭亭考》卷三）按，《法書要錄》卷二收《梁武帝與陶隱居論書啓》往復諸篇，其中二人備論梁府所藏古人書跡，重點以議論王書眞僞事爲主，卻未言及《蘭亭序》一字。比如其中陶弘景曾說王羲之「凡厥好跡，皆是向在會稽時永和十許年中者」，按理說《蘭亭序》是最有資格算作「好跡」之列，卻隻字未被提及。陶氏在另一通啓中稱「逸少有名之跡不過數首，《黃庭》、《勸進》、《像贊》、《洛神》」，在歷數「有名之跡」中，還是未及《蘭亭序》一字。【18】不僅梁武帝、陶弘景如此，尋檢其他梁、陳時文獻，亦未見有言及《蘭亭序》者。由此可以推斷：梁府中曾藏《蘭亭序》的可能性不大，因而所謂眞蹟從梁府流出說實難於信徵。

據上引記載，唐太宗獲得《蘭亭序》眞蹟的時間，在後世形成了二說，一是《蘭亭記》的「貞觀」說；一是《隋唐嘉話》的「武德」說。關於「武德」說，宋人王銍嘗論曰：「在秦邸，豈能詭遣臺臣？」（《蘭亭考》卷八）認爲當時的秦王李世民尙不具備遣人獲取的條件。今人徐復觀在〈蘭亭爭論的檢討〉中也傾向於王說，並列舉史實考證「武德」說不能成立，懷疑《隋唐嘉話》記載的眞實性。【19】此外，清水凱夫也論證了《隋唐嘉話》「武德」說之不符合事實（清水之說還涉及當事人與《蘭亭序》之關係，在下文中一併介紹）。總之，因爲在時間上出現了不符合史實的記載，因而《隋唐嘉話》內容的可信度，也勢必將大打折扣。

4、關於涉及的人物——檢證盛唐傳說問題之四

從各種盛唐傳說所涉及的登場人物來看，中心人物乃索取一方的唐太宗和被索取一方的辯才。在賺取眞蹟的過程中，此二人都比較固定。至於中間的行動計劃執行人蕭翼以及其他人物，就相對變化較大，因而也使得傳說變得較爲複雜。以下就傳說中的中心人物蕭翼和辯才作重點討論。

（1）、關於蕭翼——其人是否子虛烏有？

在賺取眞蹟的全過程中，起最關鍵作用的重要人物，就是奉太宗之命前往賺取的御史蕭翼。考察蕭翼其人，應當注意到以下兩點：一是不能以稗史小說當作信史依據，應在其他旁證資料中尋找檢證的可能性；二是對文獻的使用不應忽視校勘學上可能存在的問題。

第一點已如前論，實屬研究方法。以〈蘭亭記〉和《隋唐嘉話》爲信史，並據以自證或以兩者互證。這種方法因其論證前提本身就存在問題，所以得到的結論也難以爲信，然而現今這類論說卻不在少數。比如在看待蕭翼問題上，徐邦達曾因〈蘭亭記〉和《隋唐嘉話》皆記蕭翼之事，遂據以類比互證，得出了「這裡（指《隋唐嘉話》）也說使蕭翼就越州求得之，只沒有講到騙取之事。想來《蘭亭》之入李世民手，確實是蕭翼從辯才那裡弄來的」（徐文《古書畫僞訛考辨》）的結論。還有郭沫若、徐復觀等人的論文，亦復如此。這也是迄今爲止研究蘭亭序值得反思的問題之一。

關於第二點，即校勘問題。有關蕭翼的記載，實際上除了何延之〈蘭亭記〉一家之言之外，並無其他可資互證的文獻記載。前引諸文獻涉及蕭翼記載者

圖4-4　宋　桑世昌《蘭亭考》卷三所收《劉餗傳記》局部（清乾隆間鮑氏《知不足齋叢書》本）

有：何延之〈蘭亭記〉、劉餗《隋唐嘉話》、《唐野史》及南宋吳說《跋唐閻立本繪蕭翼賺蘭亭圖》四種。四種中《唐野史》之謬、吳說之既晚且多附會，皆已辨之如上。至於《隋唐嘉話》有關蕭翼的記載，亦有疑點存在，因爲此「蕭翼」原當作「歐陽詢」。按，中華書局版《隋唐嘉話》【20】記載「使蕭翼就越州求得之」，此即爲徐邦達所本。然據宋桑世昌《蘭亭考》卷三所收《劉餗傳記》（即《隋唐嘉話》異稱），此處文作「乃遣問辯才師，歐陽詢就越州求得之」。其實如果站在懷疑否定盛唐傳說立場上來看，所謂〈蘭亭記〉、《隋唐嘉話》所記孰是孰非或者唐太宗究竟遣誰去賺取之事本無意義，沒有深究之必要，然而由此而引帶出來的新問題卻不可忽視，即如莊嚴所言「太宗根本未遣蕭翼往永欣寺計賺蘭亭。」（《唐閻立本繪蕭翼賺蘭亭圖卷跋》參見【13】）莊嚴主要是據《蘭亭考》本、《隋唐嘉話》和《南部新書》均作「歐陽詢」而得出此結論的。萩信雄在〈文獻から見た蘭亭序の流轉〉【21】一文中，據宋姜夔、王銍引錄此文皆作「歐陽詢」，又以元人鄭杓《衍極》卷三劉有定之註所引亦同，且這些文獻均早於中華書局本所據本，因而斷定此處作「蕭翼」當誤，應以《劉餗傳記》之作「歐陽詢」爲是。萩氏雖未見莊嚴之文，而結論不謀而合，所引證資料更勝莊氏。筆者以爲，二人的看法是正確的，因爲從資料的總體情況來判斷，作「歐陽詢」而非「蕭翼」，似更近於實情。【22】也就是說，《隋唐嘉話》所記派遣人物不是蕭翼。這樣一來，記載蕭翼其人者，也只是何延之〈蘭亭記〉一家之言而已。然而問題並未就此結束。

唐太宗所派遣之人既然不是蕭翼而是歐陽詢，那麼就會出現如下問題：其一，《劉餗傳記》與《南部新書》所記武德四年派歐陽詢去越州的可能性如何？其二，蕭翼雖然被排除，那麼他是怎麼出現的？究竟是何許人也？在歷史上，他除了賺《蘭亭序》一事以外，有無其他事跡及其相關的記錄？以下分別論之。

其一，即關於武德四年歐陽詢是否有可能去越州的問題。對此徐復觀有其獨自看法。他認爲，首先「越州在武德四年（621）時，與中原隔絕，不可能與長安有交通來往。」其次，據《資治通鑒》相關記載，考歐陽詢和虞世南在武德二年時尙仕竇建德，至四年四月建德敗亡之後，二人才入唐。而秦府八月開府之十八學士中，有虞世南而無歐陽詢。五年歐陽詢受命編《藝文類聚》時，他雖歸唐後入仕朝廷，但未曾入秦府。所以，徐氏得出「以歐陽詢赴越州

求得」說尤為荒謬之結論（引文見【19】）。但由此引帶出的問題是：既然歐陽詢無南下賺《蘭亭序》之可能，但為何在此又偏偏是他而不是別人？此現象似乎並非偶然。筆者認為，這或許揭示出了歐陽詢與今本〈蘭亭序〉文本、書跡或多或少存在某些關聯。如傳說的定武蘭亭出於其手；武德年間所編《藝文類聚》已收王羲之〈蘭亭詩序〉文，與今本〈蘭亭序〉在行文上有相同處；若將這些情況聯繫起來看，有些問題就很值得深思。另外，儘管武德年間歐陽詢不可能去越州，但也不能排除他從別的渠道得到今本〈蘭亭序〉文本或書跡本之可能。若然，則〈蘭亭記〉所記「貞觀中」賺蘭亭事在時間上就出現問題了。這些問題涉及到：《晉書》本傳所據文本，源自「貞觀中」蕭翼所賺蘭亭眞蹟本？還是其他別的文本（比如歐陽詢所藏本）？這些疑問一時尚尋找不出可信的答案，故暫且存疑，以俟今後再考。

其二，即關於蕭翼究竟為何許人問題。筆者認為，蕭翼在諸傳說中忽隱忽現，實因有關他的事跡之描述並非基於史實，而是出於各種傳說故事的情節需要，因而致使諸傳說中的人物錯位變化很大。此無他，蓋傳播之授受雙方，本重在故事情節而忽視枝節故也。萩氏對此現象作了頗有啟發性的推測：他懷疑或許在歷史上並無監察御史蕭翼其人，他可能是在故事中被創作出來的一個舞臺角色。【23】以前史樹青曾有文評及蕭翼賺蘭亭事之乖謬，但未考其人（見其文〈從《蕭翼賺蘭亭圖》談到《蘭亭序》〉），因而萩氏的這一看法，作為蘭亭學研究中的一個新觀點值得注意。對此筆者亦有同感，且所疑之人並不限於蕭翼，在賺取蘭亭的傳說故事中，與他共演賺蘭亭這出戲的另一個主角辯才，其眞實性也值得懷疑。

（2）、關於辯才——從辯才、虞世南、智永三人的關係來考察

辯才亦不見於史傳記載。對此人莊嚴曾表示懷疑，他說：「辯才之名只見何、劉兩家記載，未見他書，歷史上是否實有其人？」（同文）然莊氏僅限於疑問，並未考證。按，檢諸唐代釋家傳記，未見俗姓袁氏之辯才；又據唐張懷瓘《書斷》中「智果」條記載，當時只有僧果、僧述、僧特並從師智永習書法，亦未言及辯才。據近來發現的清康熙間重修《金庭王氏族譜》所收隋沙門尚果〈瀑布山展墓記〉文，知智永還有一弟子名尚果，也不是辯才。【24】〈蘭亭記〉稱辯才乃梁司空袁昂玄孫。關於袁昂，《梁書》卷三十一有傳，其

於書史名聲尤重，曾奉梁武帝敕命作〈古今書評〉（《法書要錄》卷二收），世傳梁武帝〈古今書人優劣評〉，即後人從此文附益而成。袁昂的評書精要，多爲後代論書者引述。如其所評「王右軍書如謝家弟子，縱復不端正者，爽爽有一種風氣」之語，作爲評王書語之經典而爲後世稱道。若〈蘭亭記〉所述爲事實，辯才的家世當與書法淵源極深，特別是在書史上，應與智永有著特殊因緣關係。然而奇怪的是，張懷瓘所知的智永書法弟子中並無其人。師從智永學書的弟子，有方外也有世俗，後者以唐代書法大家虞世南名聲最著。《舊唐書》卷七十二〈虞世南傳〉稱：「同郡沙門智永善王羲之書，世南師焉，妙得其體。」據此可作如下推測：一，若虞世南與辯才同師智永，則彼此間不僅應該相識，而且還屬於非同尋常的同門師兄弟關係。貞觀朝（627－649）共有二十二年，虞卒於貞觀十二年，約在貞觀中期，享年八十。據〈蘭亭記〉載蕭翼賺蘭亭的時間即在「貞觀中」，亦當在貞觀十二年前後。〈蘭亭記〉又記其時辯才「時年八十餘」，則辯才應與虞大致同齡或高於虞，爲師兄輩也。然而歷史上卻沒有留下有關這一方面的任何記載。其二，虞世南投智永門下習書，史傳及書論文獻多有記載，不當有誤。虞是爲了學正宗王羲之書法才投於王氏後裔智永門下的，智永若藏有祖傳《蘭亭序》（或者得到了從梁府流出來的）眞蹟，又有何必要對其書法弟子虞世南、僧述、僧特隱秘不宣，只密傳於並不太關心書法的辯才？其三，虞曾經爲智永的入門書法弟子的這一段經歷，唐太宗當然應該知道。倘若唐太宗眞有賺蘭亭的行動計劃，則策劃行動一定要依靠虞，並且以他爲中心而展開，而不應該找初次與唐太宗見面的蕭翼。所以如果太宗派遣和智永無關的蕭翼或歐陽詢去辯才處「賺取」或「詐取」《蘭亭序》，其做法多少有悖常理。據此進一步推論：無論虞世南是否知道智永藏有《蘭亭序》，倘若唐太宗眞欲從辯才處智取此物，首先想到的應該是動用虞世南的關係。因爲若要使賺取計劃成功，只有利用智永與虞的師徒關係，才有勝算，或者唐太宗至少也需要向虞咨詢有關智永收藏王書及其弟子辯才等詳細情況，才近於常理。唐太宗與虞世南的君臣關係十分融洽，此事於史傳昭然可見。僅從虞世南名可不避太宗李世民諱「世」一事，即足見一斑。儘管如此，在唐代文獻中卻找不到他們君臣間曾有過討論《蘭亭序》相關的文字記錄。其四，虞世南卒於貞觀十二年，活到〈蘭亭記〉所稱賺蘭亭的「貞觀中」。據王汝濤考證，蕭翼賺蘭亭的時間「必在貞觀十一年以前」。【25】若然，則虞世南當卒

圖4－5　傳　智永書《眞草千字文》局部　冊
每紙 24.5×10.9公分　日本小川家藏墨蹟本

於賺蘭亭以後。然而作爲辯才同門的師兄弟，虞世南即使或因老病不能親往說辯才，也當致函辯才爲唐太宗索要《蘭亭序》。或即便不作此舉，至少也會爲太宗的賺取計劃出謀劃策。總之，絕不會如〈蘭亭記〉所記那樣，在賺取過程中一切均與虞氏無關。退一步說，即便〈蘭亭記〉所稱「貞觀中」指的是在貞觀十二年虞去世之後，但虞世南生前根本不知智永藏《蘭亭序》，也不認識有辯才師兄弟，此事畢竟有乖事理。此事還正涉及到世傳虞世南臨《蘭亭序》本問題，若虞世南死於太宗賺得《蘭亭序》眞蹟本之前，那麼後世所謂「蘭亭八柱」首帖乃虞臨之說則不攻自破矣。

　　除了蕭翼、辯才以外，還有一位與此事關係最深的人物，他就是上面多次提及的智永禪師。智永生卒年不詳。與其相關的文獻記載都比較簡單，唯記他爲陳永欣寺僧，王羲之七世孫，善書，繼承右軍家法，以寫《千字文》著名等，如是而已。據智永弟子隋沙門尚皋〈瀑布山展墓記〉

稱：「大業辛未……因記先師（智永）遺語」云，可知智永在隋大業七年（611）時已經去世，應是梁、陳間人，排除了傳說他入隋入唐之可能性。【26】至於其家世情況，除了〈蘭亭記〉略有所記載以外（《書斷》智永條、《隋唐嘉話》及《尚書故實》等只是略及數字而已），亦不見於其他文獻。關於智永的祖父及身世情況，因文獻失載，其詳不得而知，這可能與智永出家爲僧有關。不過〈蘭亭記〉記述了他祖父輩的較爲詳細的情況，然需要指出的是，這又是一家之言，眞實性如何無法檢證。【27】

據〈蘭亭記〉稱，《蘭亭序》眞蹟本乃由王羲之五子王徽之一系傳至七代孫智永，智永臨終前又將其託付給弟子辯才。《隋唐嘉話》則稱梁亂之際，《蘭亭序》從梁內府流出，陳天嘉年間爲智永所得。後經陳宣帝、隋煬帝、僧果，僧果去世後，歸弟子辯才。唐太宗於武德四年獲之，遂入秦王府。在書法史上，智永不但是與王羲之有血緣關係的裔孫後人，而且在書法上也是最能繼承右軍家法者，被認爲是一位繼承傳播王羲之書法、起到了承前啓後作用的卓越書法家。唐張懷瓘《書斷》記載智永書法「師遠祖逸少，歷記專精，攝齊昇堂，眞草唯命，夷途良轡，大海安波。微尙有道之風，半得右軍之肉。兼能諸體，於草最優。氣調下於歐、虞，精熟過於羊、薄。智永章草、草書入妙，隸入能。」（《法書要錄》卷八）可見評價之高。關於智永的書法以及事跡，在當時早已名聞遐邇，不煩多舉。

〈蘭亭記〉與《隋唐嘉話》都稱智永經手過《蘭亭序》眞跡，但蹊蹺之處亦在於此。如上所述，虞世南身爲智永書法的得意門生，然他似乎根本就不知道有《蘭亭序》眞蹟存在之事。清水凱夫曾就虞世南的事跡與《隋唐嘉話》所記在時間上不合提出過質疑。他認爲，假如《隋唐嘉話》所記爲事實，那麼《蘭亭序》若於武德四年入秦府，能夠鑑定眞蹟者，除虞世南外無人可當。據《隋唐嘉話》所述，智永雖經手《蘭亭》卻未曾秘藏。如此則身爲智永弟子的虞世南怎麼會不知道此事呢？虞世南所編《北堂書鈔》，於「三月三日」條目中廣收晉人詩賦字句，唯獨不採〈蘭亭序〉一字，而在「船」字條目中，亦只收藏榮緒《晉書》「汎舟西河」寥寥數句，這些跡象都顯示，實際上他並不知《蘭亭序》的存在，否則必當以某種方式予以抄錄下來。清水氏的結論是：《隋唐嘉話》所謂武德四年《蘭亭序》入秦王府的記載，只不過是一個虛構的故事而已，毫無任何事實根據。【28】

綜上所述可見，由於虞世南的存在，使得這個傳說中的智永、辯才、虞世南三人之間的關係，出現了一系列抵牾矛盾之現象。其實，在此現象的背後，或許隱藏這種可能性：就如同懷疑蕭翼是否真有其人一樣，也許辯才也不過是一個虛構人物，他和蕭翼二人的生平事跡，只是存在於傳奇小說的故事之中。惟其如此，才容易解釋智永諸弟子中何以無辯才之名，以及傳為同門師兄弟的虞世南和辯才，為何彼此不識、毫無關係等疑問。更重要的是，史傳不見蕭、辯其人任何事跡，就足以說明二人身世了。大概《隋唐嘉話》作者（不一定就是劉餗本人，劉主要還是資料搜集者）也正是看到這一點，為了彌合傳說故事的漏洞，於是使出化兩代人為三代人的手法，在智永和辯才之間，又加進來一個過渡人物，即史上實有其人的智永弟子智果，以代智永作辯才之師，藉以昭信於世。總之，在這些人物、事實關係中出現的種種隨意性的背後，讓人們越發感覺其傳奇故事的色彩之濃厚。

5、《蘭亭序》的各種複製品出現的時間上限——檢證盛唐傳說問題之五

從理論上說，沒有《蘭亭序》真蹟本就不會有複製品；因為真跡出現的時間下限不會在複製品之後，所以如果確定了複製品出現的最早時間，也就可以追溯真蹟本出現的大致時間。根據盛唐傳說的記述，知《蘭亭序》真蹟本在其出現時，已有人製作了搨本。現以貞觀中唐修《晉書》為時間界限，將早於此前的複製品出現的諸傳說，歸納如下：

· 唐何延之〈蘭亭記〉：蕭翼對辯才拿出《蘭亭序》真蹟時佯說「必是響搨偽作耳」。若所記為事實，則當時應已有響搨本。

· 唐劉餗《隋唐嘉話》卷下：智果借搨本，秦王見過其搨本。

· 《唐野史》：太宗召辯才來，以贗品試之。則獲真蹟前已有贗本。

（以上唐文獻）

· 宋錢易《南部新書》丁集：麻道嵩搨本，一本自留，一本給辯才，一本給秦王。

· 宋桑世昌《蘭亭考》卷五（未註明作者出處）：「隋僧智永亦臨寫刻石。」

· 宋吳說（《蘭亭考》卷六）跋：「〈蘭亭禊前敘〉，世傳隋僧智永臨寫。」

· 宋榮芭（《蘭亭考》卷七）跋：「《定武蘭亭敘》凡三本，李學究本傳爲
　陳法極字智永所橅。」

· 宋張嶠說（《蘭亭考》卷七）題：「《蘭亭》所傳智永與唐諸公臨摹
　也。」

（以上宋文獻）

　　由此可見，若追溯這些記錄的源頭，又是那些盛唐傳說之屬。如果予以檢
證，實際上等於又回到上面所討論過的老問題上來，茲不重複。《隋唐嘉話》
是記載《蘭亭序》複製品的較早資料，特別是其中所謂隋搨，影響很大，多爲
後人援引，故就此問題略作申述。

　　《隋唐嘉話》所述給後世傳遞了一個毫無根據的信息：即《蘭亭序》曾有
過源自於眞蹟的隋搨本。此說影響甚大，使後世人皆相信眞有其事，以至於有
人甚至相信今本《蘭亭序》在隋代乃至更早以前就已經出現了。比如黃庭堅就
如此認爲：「右軍禊帖敘草，號稱最得意者，宋齊以來，似藏在秘府。」（《山
谷題跋》卷四）明董其昌（1555－1636）也說過六朝時已有《蘭亭序》刻石，
稱自己所得之開皇本，即爲隋時所搨本。並說當年唐太宗就是因爲見了隋搨
本，才萌動從辯才那裡賺取《蘭亭序》眞蹟的念頭云（其說均見《容臺集》卷
四）。黃、董所以相信《蘭亭序》及其搨本在隋時已存在，可能是以《隋唐嘉
話》記述爲根據的。書壇領袖尚如此這般，盲從者更是篤信不疑。於是此說遂
大行於世，終無人考其究竟。六朝時已有《蘭亭序》刻石的說法容易使人產生
如下誤解：今本《蘭亭序》早在南朝已有之，在時間跨度上，可從初唐向上推
移至隋陳，而遙接梁齊。還有一點，《蘭亭序》的原貌，也因傳說變得更加神
秘莫測了。因爲若據《隋唐嘉話》說法，當然可作以下合乎邏輯的推理：唐太
宗從辯才處賺取來的《蘭亭序》也許並非眞蹟，而是當年智果所做的複製品
（搨本或臨本）。因此在傳世《蘭亭序》諸多複製品中，即使存在一些可疑之
處，如文章可疑、字體不古、書法俗媚等現象，均可歸咎於唐太宗被人誆騙，
所得非眞，或者因經過隋人做了手腳所致等原因上。有人相信，王羲之是曾書
寫過今本三百二十四字本〈蘭亭序〉的，並認爲其眞蹟也曾經存在過，只不過
已不是今天看到的這種面貌罷了。這正是在蘭亭眞偽問題上中間派的主要持論
依據之一。但卻不知，這一切卻都是建立在以《隋唐嘉話》記載可信的前提之
下得出的判斷，若《隋唐嘉話》所載爲虛妄，則許多有關蘭亭序的觀點主張，

亦將隨之消失不存矣。

　　至於宋人的諸多說法，因皆未明示出處，故無法印證。然這些宋人之說恐怕多半也是在當時興起的蘭亭熱【29】之環境下誕生的雜說。正如宋人樓鑰所謂「禊序之傳，詩歌序跋，不知其幾，愈出愈新，贊揚不盡！」(《蘭亭考》卷末跋) 鄭雙槐所謂：「信以傳信，疑以傳疑、事物皆然，而字畫為尤甚！」(《蘭亭續考》卷一) 故在此不復贅說。

　　在討論《蘭亭序》文獻問題上，筆者希望盡可能不涉及書法。但既然論及《蘭亭序》複製品，就很難避開書法 (更準確地說應是其書跡)，況且現今流傳下來的複製品，畢竟是以書跡形式傳世的。檢證一件書跡的真偽，借助於筆跡學的鑒定，無疑是極為重要的旁證。按常理說，複製品若真源自於所謂真蹟，那麼它的書跡就應該距離真蹟不會太遠，因而《蘭亭序》複製品是否反映東晉人書面貌的問題就不能不予注意。當然，不管所得結論如何，它們都不能作為肯定與否定《蘭亭序》文、書的確證，而只能是一個旁證而已。關於清人質疑《蘭亭序》書蹟問題，下面將有所涉及。

6、應如何看待〈蘭亭記〉和《隋唐嘉話》的「史料」價值？──檢證盛唐傳說問題之六

　　〈蘭亭記〉與《隋唐嘉話》所記內容究竟孰是孰非？是否存在所謂「何 (延之) 實劉 (餗) 虛」或「劉實何虛」？從以上分析可知，二者畢竟不是史傳文獻，屬稗史傳奇。從紀實性看，不能說二者具備多大的可靠性，因而所謂甲虛乙實或孰是孰非的前提亦不復存在。若欲據之以徵史論事，先須檢測其中是否存在紀實成份。這個問題不能含糊，更不能回避。通過前文考察，我們已經發現了不少問題，特別是主人公蕭翼和辯才二人，如果其人確為虛構，則〈蘭亭記〉中其他記載的可靠性也將受到懷疑，其文獻價值亦難以存在。然而現今研究《蘭亭序》的學者，卻往往對這一段傳說情有獨鍾，他們相信〈蘭亭記〉、《隋唐嘉話》二者中多少會有些實錄成份存在。在討論〈蘭亭記〉是否可信問題上，一些比較有代表性的觀點都存在這種一廂情願的傾向。臺靜農〈智永禪師的書學及其對於後世的影響〉(前出) 文後附〈何延之〈蘭亭記〉中的史料問題〉一文，是為迄今為止僅見的檢證〈蘭亭記〉史料的專論。但臺氏的主要觀點也傾向於認為〈蘭亭記〉「其中必有若干真實的資料，即其書為

偽，其內容卻不盡偽。」（臺氏上文）但是，臺氏在檢證中卻並未找到能證明其中有「若干眞實的資料」的依據。歸納臺氏所提出的證據爲：

第一，以宋人黃庭堅、秦觀等名家皆信何延之說，應該有其理由。按，宋人對何說之看法並不一致。如晁補之（1053—1110）、王銍、沈揆、魯伯秀等人皆斥其謬，姜夔亦對何延之所述感到困惑不解（諸人之論皆收《蘭亭考》中）。

第二，臺氏以賺蘭亭事屬詭秘，不載文獻乃因「以帝王愛好藝術，猶之玩聲色狗馬，本不載諸實錄，外人那得知之？偶因參與其事的近臣，傳出、輾轉、流傳，於是各異其辭了。」在臺氏看來，以唐太宗愛藝術之事等同「玩聲色狗馬」，故認爲太宗不事聲張，不載實錄。此說殊不可解。按，唐太宗在御撰《晉書》王傳「傳贊」中，毫不掩飾自己寶愛王羲之書法之深情，甚至表示自己寧願「心摹手追」王羲之書法。對於「傳贊」這一段載諸正史的文字，是否能以「玩聲色狗馬」解釋呢？再者，在武則天時，王方慶獻上《萬歲通天進帖》之事光明正大，朝野盡知，然爲何獨太宗得了《蘭亭序》便非得出現「那得外人知之」的情況不可？

第三，臺氏綜合盛唐傳說，以〈蘭亭記〉與《隋唐嘉話》互證，兼以宋人筆記《南部新書》爲旁證，求得諸說之共通點，便謂此乃諸故事所出之「母體」，言下之意，即謂此乃史實。這種論證方法是不能成立的，筆者已在前文多次談及，茲不贅論。

與臺氏意見相反，莊嚴認爲〈蘭亭記〉根本不可信。他在〈唐閻立本繪蕭翼賺蘭亭圖卷跋〉一文中考證分析，得出如下結論：「（1）蘭亭在六朝之際，名尚不著。唐太宗嗜二王書，蘭亭遂入御府，始顯大名。（2）蘭亭入御府，爲武德二年，一說武德四年，在太宗爲秦王時，乃歐陽詢就越求得。（3）太宗根本未遣蕭翼往永欣寺計賺蘭亭。（4）賺蘭亭一說，起於唐何延之，時在開元年間。故傳閻立本、王維諸人所繪賺蘭亭圖，皆先於開元自不可信。又何氏作記雖在中唐，其說不甚流行。至五代以後遂成爲小說性、戲劇性之文藝故事。（5）吳傳朋所作記與何延之記多不相符，所題之畫今亦不見，皆不可以憑信。（6）蘭亭眞本，殉葬昭陵一說，亦不足信。」莊氏所疑固然不無道理，然其所出證據實不能出唐宋傳說文獻外，且未能作外證考察，在方法論上與臺氏實無不同，故所得結論不能令人信服。

另外還有兩位學者的對立觀點也比較具有代表性。郭沫若在上個世紀六十年代的蘭亭真偽問題辯論中站在「何（延之）虛劉（餗）實」立場，認為〈蘭亭記〉「記述得十分離奇」，斥其為「完全是虛構的小說」，不如《隋唐嘉話》所記「翔實」（〈由王謝墓誌的出土論到蘭亭序的真偽〉）；與此相反，徐復觀認為「何實劉虛」，在《〈蘭亭〉爭論的檢討》文中專設「何延之〈蘭亭記〉再肯定」一節，力證〈蘭亭記〉可信，反斥《隋唐嘉話》之謬。然而郭、徐所辯，皆據〈蘭亭記〉、《隋唐嘉話》本身引證立論：郭以為〈蘭亭記〉所述內容荒誕離奇，近於子虛烏有，無紀實性可言，難以信徵；徐則相信〈蘭亭記〉所述應為事實。郭氏論辯以《蘭亭序》真偽問題為立論前提，乃是從根本上否定今本《蘭亭序》為真。既然如此，他亦當否定記述《蘭亭序》由來的〈蘭亭記〉和《隋唐嘉話》而後可，也只有這樣才符合論證邏輯，而不應該去論證此為「虛構」，彼乃「翔實」，更不當依據《隋唐嘉話》的「武德四年」說，來力證他的所謂歐陽詢《藝文類聚》採錄文乃因「不觸犯秦王的逆鱗」假說之成立。【30】郭氏論證上存在的缺陷，導致結論上的偏失，世人多有指責，在此姑不多說。

至於徐復觀的論證方法及其所得結論，筆者亦不敢苟同。他也是在斷定〈蘭亭記〉最後那一部分，【31】即何延之自述的那段經歷皆為「事實」的前提之下，對何延之所述的故事細節展開論證。換言之，即援引何說為據以證何文正確。這種論證方法其實與郭氏之失並無二致，故其所得之結論，也不能令人信服。【32】

值得一提的是，觀最近蘭亭研究，仍未見有人對這一段盛唐傳說做任何檢證。【33】其實問題的關鍵就在於，為了證明《蘭亭序》是真或非真，人們在對待這些傳說文獻上，往往相信真實史料必存於〈蘭亭記〉、《隋唐嘉話》之間，因而皆以之作為信史加以運用，並且只截取於自己立論有利的部分作證據，很少對這些資料的做更全面更深入的考察。

現將上面檢證分析的結果以及存在的問題等，歸納如下：

首先，因為《晉書·王羲之傳》收錄今本〈蘭亭序〉全文，則《蘭亭序》文本應出於初唐，然不知其所據是否來自真蹟本。若是，則當時沒有記載此事的可信文獻記載以及當事人的談論記錄以為依據，更檢證《舊唐書》和《新唐

書》等正史文獻，亦不見有與唐太宗獲《蘭亭序》有關的任何記載。這說明在舊、新二唐書編者當時所能見到的前朝文獻檔案中，有關獲取《蘭亭序》眞蹟的史料也許根本就不存在。資料的闕如和事實的有無是否相關？是否意味著所謂賺取之事根本就可能爲子虛烏有？這些疑問若得不到合理解釋，就難以相信歷史上存在過賺《蘭亭序》眞蹟的事實。

其次，〈蘭亭記〉和《隋唐嘉話》等文獻的出現頗晚，在時間上屬於非即時性的追憶記錄。在描述唐太宗獲取《蘭亭序》眞蹟的整個過程中，荒誕離奇，抵牾矛盾，既有悖於常理，亦難印證於史實。細勘賺取《蘭亭序》全過程的記敘，幾乎無一處可以史料文獻直接或間接證明其確係爲史實。〈蘭亭記〉和《隋唐嘉話》在時間、人物等環節上存在的疑點最爲突出，尤其是傳說中的主人公蕭翼，若他確係後人創作出來的虛構人物，則〈蘭亭記〉的全部記述悉爲虛構的可能性就無法排除。《隋唐嘉話》同樣也不例外。據前引徐復觀以及清水的考證，皆足以證明《蘭亭序》眞蹟自武德四年入秦府及歐陽詢赴越州求得說法之荒謬。我們不能因爲劉餗是著名史學家劉知幾之子，具有「父子三人更莅史官」等資歷，就順理成章地相信他的《隋唐嘉話》一定嚴謹，必然含有紀實成份、有史料價值，須知史家能著正史，亦能寫稗史、傳奇、筆記、小說等。在對待盛唐傳說記事上，筆者比較贊同莊嚴的看法。他認爲：「只是歷來名家，對賺蘭亭事深信無疑，筆者所不可解。筆者以爲此一樁事，純屬中唐文人一時好事，捕風捉影，憑虛搆寫，一般人喜其趣味雋永，彷彿煞有介事，愈到後來，流傳愈廣，弄假成眞，不辨眞假。」（前出），莊嚴所言，乃發自一種直觀感覺，並無很強硬的證據支持，然而通過以上的檢證結果，我們以爲推翻莊說要比證成莊說更加困難。

現在的問題是，考察《蘭亭序》眞蹟的由來，除了這些盛唐傳說記載外，就再也找不出比這些更早或更可靠的資料了，所以人們對這些野史稗鈔多少還是心存姑妄信之的想法，以爲〈蘭亭記〉所記也許並非全是沒由來的傳奇，《隋唐嘉話》也不都是無根據的嘉話。這種情結也反映在當年的蘭亭眞僞辯論中，當時無論肯定派、否定派抑或中間派，在不同程度上均把〈蘭亭記〉和《隋唐嘉話》當作史料加以運用，信其爲事實，或至少有一部分爲事實，其論證結果可想而知。這也是導致蘭亭論辯以無結果而不了了之的原因之一。再看當今蘭亭研究情況，以之爲信史的傾向依然如故。筆者以爲，認可〈蘭亭

記〉、《隋唐嘉話》爲信史亦無不可，重要的是需要論證它可信。而經過上面的檢證，我們有理由不相信其爲信史，不可信不是說其中一定沒有可信成份，問題是無法證實。

檢證了盛唐傳說內容，分析了其中相關的問題所在，或許應該就《蘭亭序》真蹟問題是否存再給出一個結論。筆者以爲，現在還不是作定論的時候，因爲對於這個問題，還有再考察的必要。就現階段而言，筆者傾向於贊同萩信雄的看法。萩氏在〈文獻から見た蘭亭序の流轉〉一文中論道：「不妨作一個大膽的推測，所有的這一切，也許都是在〈蘭亭序〉被《晉書・王羲之傳》收錄以後才開始發生的。可以想像，正是因爲有了《晉書》的文章，於是基於此文本的作品開始出現，作品的搨本也隨之誕生，跟著就是各種被製造出來的搨摹本等接踵而至。」（前出）這一看法，不妨暫時作爲一個參考性的答案。

另外，筆者還想補充一點：即盛唐傳說正是在這種情況之下，順應這一形勢的要求而誕生的。其目的是爲了對這一段沒有翔實記錄的空白歷史作一個說明和解釋。於是，當時有些人將其各自聽來的傳聞訴諸野史小說，這也是各種傳說彼此互有出入、版本各異的原因所在。而其中尤以何延之〈蘭亭記〉的描述最爲繪聲繪色。

（三）關於《蘭亭序》真蹟結局的傳聞及其考證

根據以上檢證結果，也許有必要把《晉書・王羲之傳》所錄〈蘭亭序〉文本與唐太宗賺來的所謂《蘭亭序》真蹟二者加以區分，因爲王傳所錄〈蘭亭序〉文本是否源於真蹟尙難以確證，即使源於真蹟，這是否可靠也成問題。總之，傳說中的真蹟無論其真假有無，姑且按照這個傳說行蹤繼續追尋其下落。

從以上列舉的文獻來看，記載真蹟情況比較一致之處就是故事的結尾，即《蘭亭序》真蹟經過種種周折，最終歸於唐太宗，後來陪葬於昭陵。真蹟入昭陵說，在各種文獻記載中出入不大，這一點可能反映出盛唐以來人們普遍看法，不像在出世和流傳過程中的傳說那樣，被描述得撲朔離迷。

關於真蹟殉葬昭陵說，見於唐人文獻者，除前舉以外，還有以下三種均言入葬昭陵事：

1、《蘭亭考》卷三收北宋周越《法書苑》引唐末李綽《尙書故實》：

太宗酷學書法。有大王眞跡三千六百紙，率以一丈二尺爲一軸。褚遂良以
《蘭亭》爲第一，太宗寶惜者獨《蘭亭》爲最，置於座側，朝夕觀覽。嘗一
日，附耳語高宗曰：「吾千秋萬歲後，與吾《蘭亭》將去也。」及奉諱之
日，用玉匣貯之，藏於昭陵。（《太平廣記》卷二百九所引較此略有文字欠
落，無「褚遂良以《蘭亭》爲第一，太宗」數字。）

2、《法書要錄》卷三所收唐武平一〈徐氏法書記〉：

太宗於右軍之書，特留睿賞。貞觀初，下詔購求，殆盡遺逸，萬機之暇，
備加執玩。《蘭亭》、《樂毅》，尤聞寶重。嘗令搨書人湯普徹等搨《蘭
亭》，賜梁公房玄齡已下八人。普徹竊搨以出，故在外傳之。及太宗晏駕，
本入玄宮。

3、《法書要錄》卷四所收唐韋述〈敘書錄〉：

《蘭亭》一時相傳云，將入昭陵玄宮，長安神龍之際，太平、安樂公主奏請
借出外搨寫，《樂毅論》因此遂失所在。【34】

　　《蘭亭序》陪陵一事是否屬實，或者即便屬實，被陪葬的《蘭亭序》是否爲
非眞蹟的搨摹本等，皆是疑問，因爲缺乏資料和證據，無從檢證。儘管如此，
通觀《蘭亭序》研究諸論述，凡涉及此處，皆語焉未詳。故以下不厭煩冗，特
此輯出宋代所撰修正史文獻及其相關資料，在可知的資料範圍內，予以考證，
以見《蘭亭序》入葬昭陵後又復出人間之傳聞始末，爲今後治斯學者考稽之
用。
　　據宋歐陽修《新五代史》卷四十〈溫韜傳〉，五代的後梁開平二年（908）
時，溫韜曾經盜掘昭陵，然所盜物品中並未言及《蘭亭序》。其記載文曰：

溫韜，京兆華原人也。少爲盜……韜在鎮七年，唐諸陵在其境內者，悉發
掘之，取其所藏金寶，而昭陵最固，韜從埏道下，見宮室制度閎麗，不異
人間，中爲正寢，東西廂列石床，床上石函中爲鐵匣，悉藏前世圖書，

鐘、王筆跡，紙墨如新，韜悉取之，遂傳人間，惟乾陵風雨不可發。

上記雖未明言《蘭亭序》亦在劫中，然觀其中描述，已足以令人想像《蘭亭序》恐亦遭遇此劫矣。歐陽修還在《集古錄跋尾》言及此事，亦未直接提到《蘭亭序》，其跋乃針對「蘭亭脩禊敘」而發，實有隱示在劫之意（見【17】）。按，歐陽修未言溫韜盜昭陵記錄的資料來源，故後人但從其說，而鮮有考證此事由來者。盜發昭陵之事，大約當時之人皆有風聞，唯有關墓中詳情，如葬品及鐘、王墨蹟等一段記錄，恐非親歷其事者不能詳知若此。筆者考定，此事之諸說源頭，實應出自五代隱士鄭玄素。據薛居正（912－981）《舊五代史》卷九十六〈鄭玄素傳〉記載，【35】知鄭玄素乃溫韜之甥，曾跟隨溫韜發盜昭陵，從韜處得鐘王墨蹟事：

> 鄭玄素，京兆人。避地鶴鳴峰下，苹古書千卷，採薇蕨而弦誦自若。善談名理，或問：「水旺冬而冬涸，泛盛乃在夏，何也？」玄素曰：「論五行者，以氣不以形。木旺春，以其氣溫；火旺夏，以其氣熱；金旺秋，以其氣清；水旺冬，以其氣冷。若以形言，則萬物皆萌於春，盛於夏，衰於秋，藏於冬，不獨水然也。」人以為明理。後益入廬山青牛谷，高臥四十年。初，玄素好收書，而所收鐘、王法帖，墨蹟如新，人莫知所從得。有與厚者問之，乃知玄素為溫韜甥，韜嘗發昭陵，盡得之，韜死，書歸玄素焉。今有書堂基存。

據此可見，散佈這一傳聞的關鍵人物顯然是鄭玄素。又宋馬令《南唐書》亦載此人傳記，內容與新舊五代史頗有詳略出入，可以互補。同書卷十五〈鄭玄素傳〉載云：

> 鄭元素，京兆莘人也。少習詩禮，避亂南遊，隱居於廬山青牛谷，高臥四十餘年，採薇食蕨，弦歌自若，構橡剪茅於舍後。匯集古書始至千餘卷。元素，溫韜之甥也，自言韜發昭陵，從埏道下見宮室，制度閎麗，不異人間。中為正寢，東西廂列石床，床上石函中有鐵匣，悉藏前世圖書，鐘、王墨蹟，紙墨如新，韜悉取之。韜死，元素得之為多。【36】

上面的文獻記載雖涉及鄭玄素曾跟隨溫韜發昭陵，並見到鍾王墨蹟之事，但依然未直接言及《蘭亭序》。然而北宋的鄭文寶（952－1012）在他所著兩書中皆記載此事。其一《江南餘載》【37】直接提到《蘭亭序》。據《江南餘載》卷下載：

> 進士舒雅，嘗從鄭元素學。元素爲雅言：溫韜亂時，元素隨之。多發關中陵墓。嘗入昭陵，見太宗散髮，以玉架衛之。兩廂皆置石榻，有金匣五，藏鍾、王墨蹟，《蘭亭》亦在其中。嗣是散落人間，不知歸於何所。

另一部鄭著《南唐近事》，宋曾宏父《石刻鋪敍》卷下引錄此書記述云：

> 處士鄭元素，爲溫韜之外甥，隱廬山青牛谷四十餘年。自言從韜發昭陵，入隧道至元宮，見宮室制度閎麗幽深，殆類人世間。正寢東西廂，皆列石榻，上列石函，中有鐵漆匣，悉藏前代圖書及鍾、王墨蹟，祕護謹嚴，紙墨如昨，盡爲所掠。韜死不知流散之所。

按鄭玄素，《南唐書》、《江南餘載》、《南唐近事》所引皆作鄭元素，當爲同一人，因其名觸及宋始祖玄朗諱，故宋刊爲改之。關於鄭玄素的詳細情況，因文獻記載不多，所知僅此。據《江南餘載》的說法，乃鄭玄素自述曾見《蘭亭序》，然此事究竟爲事實還是這位鄭道士的虛假自炫？皆不得而知。現將以上記載要點歸納如下：

- ‧《新五代史》溫韜：未言出處，未言《蘭亭》在，溫韜盜出墨蹟，遂傳人間。
- ‧《舊五代史》鄭傳：鄭玄素自言，未言《蘭亭》在，溫韜盜走墨蹟，後歸鄭玄素。
- ‧《南唐書》鄭傳：鄭玄素自言，未言《蘭亭》在，溫韜盜得墨蹟，後歸鄭玄素。
- ‧《江南餘載》：鄭玄素自言，言有《蘭亭》在，溫韜只盜走金玉，棄墨蹟而去。
- ‧《南唐近事》：鄭玄素自言，未言《蘭亭》在，溫韜盜走墨蹟，後墨蹟不知去向。

可見溫韜盜陵一事，除了歐陽修《新五代史》未言其記錄來源以外，其他文獻均記出自鄭玄素之口。又觀《新五代史》所述「從埏道下，見宮室制度閎

麗，不異人間」以下所描述的文辭語句，與其他文獻所引鄭玄素自述語言幾乎相同，是知歐陽修所用史料，亦當出於鄭說，看來這個傳聞源頭出於鄭氏，則可以定讞矣。至於《蘭亭序》是否真在墓葬中，以及後來的下落歸屬等，則諸說法殊不一致。《舊五代史》與《南唐書》記鄭從溫處得鍾王墨蹟；《江南餘載》與《南唐近事》卻言盜墓時未取，故鍾王墨蹟散落人間。總之，不知鄭言是否屬實，亦無從詳考。宋初之時，此類傳聞似乎頗爲流行。如南宋沈揆曾云：「溫韜發唐諸陵，《蘭亭》復出人間。」（《蘭亭續考》卷一）但到了元代，鄭杓《衍極》卷三劉有定註所記，則已與上舉文獻有所不同了：

> 或云《蘭亭》真跡，玉匣藏昭陵，又刻一石本。溫韜發掘，取金玉棄其紙。宋初耕民入陵，紙已腐，惟石尚存，遂持歸爲搗帛石。長安一士人見之，購以百金。所謂古庸本也。後入公使庫。馮京知長安，失火，石遂焚，乃令善工以墨本入石·薛尚作鎮，其子紹彭又刻一本易之，所謂今庸本也。

事至於此，傳說附會色彩逐漸濃厚，已難於徵信。但不論傳聞還是記載，事實上從此而後，其事便皆茫然不可考也。以後的文獻中就再也沒有出現過有關「真蹟」現世的記錄，也就是說，所謂《蘭亭序》真蹟的追蹤，也只能到此結束。

二　關於〈蘭亭序〉的文章

（一）〈蘭亭序〉與〈臨河敘〉的關係

　　前文對《蘭亭序》做了外證考察，以下就其文章做內證分析。本文立足於文獻性質的探討，除了論證上的必要以外，盡量避免涉及文章的文學性、思想性等問題的討論。儘管這些問題也非常重要，對論證〈蘭亭序〉文獻的性質具有間接參考作用。但正如前述，討論這類問題無論結果如何，都無助於解決文獻學所要解決的問題。

　　關於今本三百二十四字〈蘭亭序〉的文章主旨，唐修《晉書》本傳稱爲「羲之自爲之序以申其志」，也就是說，王羲之在此文中抒發和寄託了自己的情懷抱負。《世說新語·企羨篇》三載：「王右軍得人以〈蘭亭集序〉方〈金谷

詩序〉，又以己敵石崇，甚有欣色。」由此看來，不管王羲之是否以之「申志」，他對自己寫的這篇文章很是在意，所以當有人以之與西晉石崇〈金谷詩序〉相提並論時，他聽到後便「甚有欣色」。然而問題的關鍵並不在於這類文學方面的評價，而是劉孝標註文所引〈臨河敘〉文所帶來的文獻學上的疑問。《世說新語・企羨篇》三劉注所引〈臨河敘〉，文可參見前文〈三種蘭亭序文本對照表〉，茲不再錄。

　　清朝末年，廣東順德人李文田據此對今本蘭亭的書法與文章提出三點疑問。他在跋汪中（1744－1794）舊藏定武蘭亭中列舉「三疑」，並認為：「有此三疑，則梁以前之《蘭亭》與唐以後之《蘭亭》，文尚難信，何有於字？」按，李文田提出的「三疑」對後世影響極大，成為以後〈蘭亭序〉真偽問題爭論的焦點所在。關於「三疑」的論考文章已相當多，在此中就此不一一列舉，唯視必要，引述其中較有代表性的意見。此外有一點需要指出，關於李文田對《蘭亭序》書法的懷疑，並非李氏一家看法，在清中期以降的碑派學者、書家中，是頗具代表性的。【38】

　　下面逐條檢驗評述李文田的「三疑」（下引文均為李跋原文）。

　　1、李文田認為：「《世說新語・企羨篇》劉孝標注引王右軍此文，稱曰〈臨河敘〉，今無其題目，則唐以後所見之《蘭亭》非梁以前〈蘭亭〉也，可疑一也。」針對此說，啟功辯云：「今傳《蘭亭》帖，二十八行，三百餘字，乃王羲之草稿，草稿未必先題目，這是常事，也是常識。況且《世說》本文稱之為〈蘭亭集序〉，注文稱之為〈臨河敘〉，已各不同，能夠說明劉義慶和劉峻所見的本子不同嗎？」（啟功〈《蘭亭帖》考〉）按，《世說新語》既已明記〈蘭亭集序〉名，省稱之即為今俗稱之〈蘭亭序〉。【39】李文田意在引申證明今本蘭亭非梁時之舊，然以名稱標題之異為疑證，缺乏說服力。

　　關於〈蘭亭集序〉與〈臨河敘〉的篇名互異原因，宋黃庭堅認為後者即〈蘭亭序〉別名。他說：「注云王羲之〈臨河敘〉，則是敘又名〈臨河〉，劉孝標當有所據。」（《蘭亭考》卷八）異名歷來皆無疑義。後因李文田此疑一出，遂引起議論。高二適認為〈臨河敘〉不是正式序名，猜測〈臨河敘〉乃「劉孝標的文人好為立異改上去的。」【40】對此郭沫若反駁云：「要否定『臨河』二字，在我看來，需要有比劉孝標更古的資料。劉義慶稱〈蘭亭集序〉，而劉

圖4-6 李文田跋汪中舊藏定武蘭亭書跡（北京圖書館藏）

孝標以〈臨河敘〉注之，〈臨河敘〉也正說到蘭亭，可見『蘭亭臨河』是千五百年前的定論。」【41】郭沫若還認為前者為劉義慶所命名，後者雖然不敢定為王羲之命名，但劉孝標當時所見古抄本應如是。【42】商承祚的觀點與之近似。【43】按，關於〈蘭亭集序〉與〈臨河敘〉各自所據之本的問題，既然二者有名稱之異，則所據本不同之可能也就不能排除。假定劉義慶所謂〈蘭亭集序〉即為《王羲之文集》（《隋書》卷三十五〈經籍志〉三十著錄《晉金紫光祿大夫王羲之集》）所收文本，則劉孝標所據則應非屬此本。因為《世說新語》劉注從文集所引者，一般皆注明文集名。如同書〈文學篇〉七十一注云：「（夏侯）湛集載其敘」，同篇九十一注云：「（謝）萬集載其敘」等，皆是其

例。因此，劉注所引〈臨河敘〉很可能來自非《文集》系統的抄本，或其他名稱相異的本子，即如郭所謂「古抄本」者。

除了高二適以外，多數學者的意見都承認〈蘭亭集序〉與〈臨河敘〉皆為原篇名，只是在何時、何人命名問題上，各自的看法略同。還有人提出〈蘭亭集序〉與〈臨河敘〉本非篇名說。周紹良認為《世說新語》之「蘭亭集序」，劉注之「臨河敘」皆敘述語而非正式篇名。前者是「當時人對這篇沒有題目的作品的通稱」；後者「乃為蘭亭集序四字作解之意，並非篇名」，並據《世說新語・輕詆篇》二十六「高柔在東」條劉注作「孫統為柔集序曰」引以為證。【44】此外還有許莊叔〈《蘭亭》後案〉一文，觀點與周文相近，唯對其結論難以苟同。如他以為劉注引文「王羲之臨河敘曰」一句應讀作「王羲之臨河，敘曰」，並據以否定〈臨河敘〉為篇名，怪宋以來之人皆「誤讀」此句，然而許氏卻未能出示任何證據，以證明如此斷句何以不誤。【45】

衡量以上諸說，筆者以為高、許之論無據，故暫且不論。周文觀點不失為一說，作為一種可能性不能排除。然以常理推之，古人文章若無正式名稱，則勢必造成引稱時的不便。所以筆者以為，還是黃、郭、商三氏之說應更合情理。

2、李文田認為「《世說》云人以右軍〈蘭亭〉擬石季倫〈金谷〉，右軍甚有欣色。是序文本擬〈金谷序〉也，今考〈金谷序〉文甚短，與《世說》注所引〈臨河敘〉篇幅相應。而定武本自『夫人之相與』以下多無數字。此必隋唐間人知晉人喜述老莊而妄增之。不知其與〈金谷序〉不相合也。可疑二也。」

現將《世說新語》及劉注中有關〈金谷詩序〉條內容抄錄如下，以資比較。《世說新語・品藻篇》五十七載：「謝公云『金谷中蘇紹最勝』。紹是石崇姊夫，蘇則孫，愉子也。」劉注曰：

> 石崇〈金谷詩序〉曰：「余以元康六年，從太僕卿出為使，持節監青、徐諸軍事、征虜將軍。有別廬在河南縣界金谷澗中，或高或下，有清泉茂林，眾果竹柏、藥草之屬，莫不畢備。又有水碓、魚池、土窟，其為娛目歡心之物備矣。時征西大將軍祭酒王詡當還長安，余與眾賢共送往澗中，晝夜遊宴，屢遷其坐。或登高臨下，或列坐水濱。時琴瑟笙築，合載車中，道路並作。及住，令與鼓吹遞奏。遂各賦詩，以敘中懷。或不能，罰酒三斗。感性命之不永，懼凋落之無期。故具列時人官號、姓名、年紀，

又寫詩著後。後之好事者，其覽之哉！凡三十人，吳王師、議郎、關中侯、始平武功蘇紹字世嗣，年五十，爲首。

此外清孫星衍（1753－1818）從《世說新語·容止篇》十五劉注中，輯得此序一則佚文（《續古文苑》十一。余嘉錫《世說新語箋證》引）：「石崇〈金谷詩序〉曰：『王詡字季允，琅邪人』」。余嘉錫又從《太平御覽》卷九百十九引得石崇〈金谷詩序〉一則佚文：「吾有廬在河南金谷中，去城十里，有田十頃，羊二百口，雞豬鵝鴨之類莫不畢備。」（《世說新語箋證·品藻篇》五十七條注）

李文田據《世說新語》所載，認爲王右軍蘭亭詩序之作有意擬石崇〈金谷詩序〉，進而論定〈臨河敘〉在篇幅上正當與〈金谷詩序〉相仿，應皆爲短文，而今本蘭亭篇幅較長，其多出〈臨河敘〉一百六十七字，是爲後人妄增云云。李跋此段質疑內容，可再分成以下若干小問題：

（1）、王羲之作〈蘭亭序〉是否有意模倣石崇〈金谷詩序〉？

蘇東坡云：「季倫於逸少，如鴟鳶之於鴻鵠，尚不堪作奴而以自比，決是晉宋間妄語。」（東坡跋《斫鱠圖》。《蘭亭考》卷八）按，王羲之書聖之名，實顯著於唐太宗以降，至宋則尤爲皇帝文人所鍾愛，在這種崇王風氣之下，人們對《世說新語》所載，自然會產生抵觸情緒。東坡作是評，爲意氣之使然，其所責難，並無依據。王羲之是否擬石崇〈金谷詩序〉而作〈蘭亭序〉？對此問題看法頗不一致，但蘭亭之集，實效倣石崇金谷園雅集故事，當屬事實。關於這一方面已有不少研究，而以逯欽立〈《蘭亭序》是王羲之作的，不是王羲之寫的〉（逯欽立著《漢魏六朝文學論集》所收）一文考論最詳。逯氏對這兩次集會的形式、參加人員、作詩方式以及主辦者身分年齡等許多細節上，做了比較分析，得出的結論是「王羲之蘭亭之集實踵金谷之會」。（同文）在集會形式上雖然仿效石崇，然文章是否亦有仿效成份？我們若將二文稍做比較，即可發現在遣詞造句、行文順序以及寫景抒情等方面，二者確有不少相似之處。所以，李文田此說，大致不謬。

（2）、〈臨河敘〉與〈金谷詩序〉的原作篇幅長短仍無法確定。

在李文田看來，劉注引〈臨河敘〉之篇幅較今本〈蘭亭序〉爲短，可用作證明後者文長因而可疑之證據。爲了證明〈臨河敘〉原有篇幅不長，其依據的

參照物卻是《世說新語·品藻篇》五十七劉注引石崇〈金谷詩序〉。理由是，此文也「甚短」，「與《世說》註所引〈臨河敘〉篇幅相應」，於是得出了〈臨河敘〉原有篇幅應不長之結論。

　　按，正如前引〈金谷詩序〉佚文，可知〈品藻篇〉劉注所引序文非完篇，故李氏之〈金谷詩序〉篇幅「甚短」之說並不能成立。據余嘉錫考證，劉注引〈金谷詩序〉非完文，可基本確定。【46】至於劉注引文不全原因，余氏懷疑「亦出於宋人晏殊輩之妄刪，未必孝標原本如此也」。（同上）余氏還認為，劉注引〈臨河敘〉文，也有可能遭到宋人的刪節。此外，清嚴可均亦認為，〈臨河敘〉是劉孝標從文集中「節錄」而來的。【47】這樣一來，不僅〈金谷詩序〉非全，〈臨河敘〉也完全有可能是一篇節錄文字（姑且不論其出於劉注節錄抑或宋人妄刪）。因此，在〈臨河敘〉原本是否真「短」尚無法確認的情況下，以此文之「短」以攻今本〈蘭亭〉之「長」的前提就不復存在。雖然李文田證明〈臨河敘〉文「短」的證據被否定了，但這並不等於〈臨河敘〉原本就一定是一篇「長」文，更不能以今本〈蘭亭〉文之「長」而非〈臨河敘〉文之「短」，更何況〈臨河敘〉是否為一篇完文，目前仍然無法證實（劉注乃節錄或經宋人刪節只是一種推測）。以下再舉正反質疑各一，以見斷定斯事之難。

　　若謂〈臨河敘〉為劉注節錄文，與〈金谷詩序〉相比，則前者被節之佚文為何未見於其他文獻類書轉引？〈金谷詩序〉佚文既見於《太平御覽》卷九百十九引，又見於《世說》其他篇中的劉注引文。按，《世說新語》設三十餘門，分類記述魏晉名士言談事跡，內容包羅萬象，加以劉注徵引宏富，為人稱道。若〈臨河敘〉為節錄，則當有佚文存在。而《世說新語》除了〈企羨篇〉外，在他處被劉注再引的可能性也應該是很大有的（比如上舉孫星衍即從《世說新語·容止篇》十五劉注中輯得〈金谷詩序〉佚文）。總之，倘若〈臨河敘〉佚文存在，既不見於劉注再引，也無散見於其他類書中的跡象，就迄今所知資料來看，唯一能證明〈臨河敘〉為節錄文的證據卻還是唐修《晉書·王羲之傳》所引〈蘭亭序〉文。總之，若謂〈臨河敘〉為節錄文，則需要解釋為何其佚文不存的現象。

　　若謂〈臨河敘〉為完文，則猶及見到《世說新語》原本的唐、宋人，為何沒有察覺到劉注所引〈臨河敘〉與今本蘭亭文之間的差異？日本藏有唐抄殘本，可證唐人尚得見《世說》原本；宋人晏殊輩得以妄刪《世說》，反證當宋

之時，人們是可以見到未經刪節的完好本的。宋人研究蘭亭甚熱，此爲是周知事實（詳【29】），那麼當時人見到劉注〈臨河敘〉比〈蘭亭序〉短，卻爲何未見有人出來說話？前引黃庭堅云：「注云王羲之〈臨河敘〉，則是敘又名〈臨河〉，劉孝標當有所據」一段，即可見他是見到過劉注〈臨河敘〉引文的，他發現了文字差異如此之大，應該有所議論，但他只是議論了篇名的不同而已。這說明在宋人看來，劉注引〈臨河敘〉乃節本，所以就不需要拿來與〈蘭亭序〉作篇幅的長短比較和議論了。總之，若謂〈臨河敘〉爲完文，則需要解釋宋人何以見其文短而不以爲怪。

以上所述現象，雖然還沒有肯定的答案，但此問題無疑是值得研究的。儘管如此，〈臨河敘〉爲原文抑或節錄文的討論結果，都不能作爲證明〈蘭亭序〉文獻眞僞的直接證據，故在此暫不展開詳論。

（3）、今本蘭亭「夫人之相與」以下多出〈臨河敘〉的一百六十七字否爲後人附加之僞文？（詳前〈三種蘭亭序文本對照表〉）

這的確是一個非常棘手的難題。一件歷時甚久的文獻，在流傳過程中甚麼情況都可能發生。《蘭亭序》的流傳過程，歷來被認爲是：王羲之當場即興寫就序文草稿，間有塗改痕跡，這件草稿本保存下來，而後流傳。後眞蹟不存，但各類複製品皆依循手稿之舊，保存草稿塗改痕跡。從理論上講，由於塗改痕跡的存在，複製品應該在很大程度上保存了草稿的原貌，而不至於相差太遠。在那次集會之後，〈蘭亭序〉除了草稿外，一定還會有寫定本。就像所有的歷史文獻的流傳方式那樣，以抄本形式存世，或自藏或流傳，最終被編入文集傳世，即李文田所謂文集本。現以〈臨河敘〉與今本〈蘭亭序〉諸帖本做文獻上的歸類，則顯然前者屬於文集本，後者屬草稿本，二者之間存在差異，乃古籍文獻學的常識。現在我們假定，如果今本〈蘭亭序〉諸帖不僞的話，那麼造成〈臨河敘〉與之文字差異的原因無非是：出於作者對自己的文稿（如初稿、修正補訂稿及未定稿）所作刪削所致；再者就是被引用者節錄或被編輯者刪節。如此一來，多出文字的問題便可得到合理解釋了，何必是〈蘭亭〉而非〈臨河〉？若今本〈蘭亭序〉諸帖的眞僞無法確定，則情況將會如何？首先問題是，說〈臨河敘〉非全文之根據，是以今本蘭亭文乃全文爲前提的，此前提一旦消失，則〈臨河敘〉爲全文的可能性就隨之出現，今本蘭亭文多出文爲後人依託的疑問也就無法排除。這就是李文田提出質疑的推證依據。不僅如此，

〈臨河敘〉文中尚有四十餘字爲今本〈蘭亭〉所無。這個情況說明，即使〈臨河敘〉不全，但也可以作爲證僞《蘭亭序》諸帖非原稿的一個重要參考證據而存在。

3、李文田以爲「即謂《世說》注所引或經刪節，原不能比照右軍文集之詳，然『錄其所述』之下，《世說》注多四十二字。註家有刪節右軍文集之理，無增添右軍文集之理。此又其與右軍本集不相應之一確證也。可疑三也」。

按，爲明瞭起見，將「故列序時人，錄其所述」之下的多出文字錄出如下：

> 右將軍司馬太原孫丞公等二十六人，賦詩如左，前餘姚令會稽謝勝等十五
> 人，不能賦詩。罰酒各三斗。【48】

劉注引〈臨河敘〉多出今本〈蘭亭〉之文，曾經是當年《蘭亭序》眞僞論辨中的一個重要的爭論焦點，因爲這個問題直接關係到今本〈蘭亭〉眞僞，以下就此詳細討論。

李文田跋文中以劉注多出四十二字（筆者注：應爲四十數之誤）。又，商承祚文作三十九字，不知所據何本。（詳前〈三種蘭亭序文本對照表〉）爲今本〈蘭亭序〉所無，以注家「無增添右軍文集之理」而疑今本《蘭亭序》文非右軍之舊。近人多詆李氏此說爲謬，認爲以劉注多出四十字，非王羲之蘭亭詩序正文部分。主要有如下幾種解釋：高二適認爲：「或係飲禊中人寫的而爲劉添進。」（高文〈《蘭亭序》的眞僞駁議〉）黃君實認爲是「爲劉孝標撮取〈蘭亭詩〉後之附錄爲註，所謂文外記事也。」（黃文〈王羲之《蘭亭序》眞僞辨〉）唐風也認爲乃非正文的「附錄」性質的文字。（唐文〈關於《蘭亭序》的眞僞問題〉）商承祚則贊成唐風「附錄」說，認爲人名名單另附，不入正文：「此卷不是羲之所寫，後人亦不去臨摹了。」（商文〈論東晉的書法風格並及《蘭亭序》〉）周汝昌認爲是劉的「撮敘」，這種「列敘」並不是「序」的一部分，「一般之助手事後代爲匯錄即足，原不勞作序起草時一一記齊全」。（周文〈蘭亭綜考〉）周傳儒認爲「序爲一事，詩另爲一事，將要說詩，故舉賦詩之人，以其非右軍作，故未歸入〈蘭亭序〉。此理至明，足見並未妄添蛇足」。（周文〈論《蘭亭序》眞實性兼及書法發展方向問題〉）總之，主張非正文說者，多將

劉注引文多出文字的寫作權推給劉孝標，似不太妥當。當然，也有不同意非正文說者，如李長路就認爲〈臨河敘〉的多出文字，當爲王羲之所作。他說：「有人說〈臨河敘〉是劉孝標節錄的注文，不是全文。我要問：爲何『序帖』沒有〈臨河敘〉注文末四十字？難道百餘年後的劉孝標能夠自己加上『賦詩如右』與『罰酒三斗』的人數嗎？」（李文〈略論王羲之的思想與書風——「蘭亭論辨」之續〉）逯欽立在《蘭亭序》是王羲之作的，不是王羲之寫的〉文中，也認爲〈臨河敘〉多出文字爲王所作，並據此而斷定《蘭亭序》亦是節本。

筆者認爲，劉注在「撮敘」引文時，不加區別地把他自己的敘述論文字羼入引文中的可能不大。爲了證明此事，李長路「與會人數」的說法對筆者頗有啓發。按，劉注多出文字內容，是有關列述參加者的名單，故有必要先來討論參加者的人數問題。

關於蘭亭與會者人數，傳世文獻記載略有微小出入：據劉注引〈臨河敘〉記載爲：「右將軍司馬太原孫丞公等二十六人，賦詩如左，前餘姚令會稽謝勝等十五人，不能賦詩，罰酒各三斗」，合而計之，正好四十一人。宋桑世昌《蘭亭考》卷一以及張淏《雲谷雜記》卷一記全部人名均爲四十二之數（詳【48】），當以四十二人數爲是。按，較諸傳世文獻的四十二人數之記載，〈臨河敘〉所記所以少一人者，未包括述事者（即執筆人）王羲之本人在內故也。從這一數字上微妙的差異，應看出問題所在：即「右將軍司馬太原孫丞公」以下四十字，確應出於王羲之手筆。王本人親撰此文，列舉來會者人數，其中未把自己包括在內，因此而「少」了一人。這就更加能夠證明〈臨河敘〉多出文確爲原始記錄。所以，對於主張非王羲之撰文說的諸家意見，似有再考之餘地。

此外還有一種看法，認爲劉注出於蘭亭集會的原始記錄文本。周紹良認爲劉孝標所使用的本子不是從《右軍文集》中來的，而是蘭亭集會當時的原始記錄形式，並認爲文集絕對不會採錄原始記錄形式的文章，結論是李文田之所疑不能成立，所以「不能否定〈蘭亭序〉的眞實性」（周文〈從老莊思想論《蘭亭序》之眞僞〉）。周氏雖然否定了李文田的劉注引文出於《右軍文集》之說，但卻又陷入了另一自相矛盾的境地：究竟是文集本接近眞蹟還是「原始記錄形式」的文本接近眞蹟？既然劉孝標所引的本子是蘭亭集會當時的原始記錄形式文本，就應屬現場揮毫書寫的文本，而今本〈蘭亭序〉有塗抹痕跡，被認爲是王羲之即興揮毫書寫的草稿，也理應屬於現場書寫的「原始記錄形式」文本。

也就是說，屬於原始記錄形式文本於此二者中必有其一，既然周認爲前者〈臨河敍〉是原始記錄形式文本，則後者的《蘭亭序》帖本則非是，何來「不能否定〈蘭亭序〉的眞實性」耶？

歸納上述觀點，我們認爲：首先劉注多出文字非出自劉本人之手，乃是錄王右軍之文；其次，劉注多出文字從文書形式上看，無論正文還是附記，均爲王羲之本人執筆寫定；再次，今本《蘭亭序》（各種複製品）一系傳爲王羲之即興揮毫書寫的手稿本，有塗抹痕跡可證，然其中「故列敍時人，錄其所述」之下並未「列敍時人」，而〈臨河敍〉則列出一部分人名，所以若今本〈蘭亭序〉眞爲右軍文，則其文稿至少有兩個版本以上才能說得過去。

其實由上引周紹良說，就已經引出一種折中的觀點來，即〈臨河敍〉、〈蘭亭序〉皆爲右軍文說，唯一存在異議的是，究竟二者孰先孰後、孰正本孰草稿而已。

麥華三主張〈臨河敍〉爲正式發表之文，〈蘭亭序〉爲草稿。論曰：「蓋繭紙原稿，爲當日與會之作，『夫人』以下大段理論，一彈三嘆，有目共賞。然詞氣不無小頹，甚非從政者所宜。所以刪去該段改成短篇之〈臨河敍〉，即劉孝標所引者，乃當時所發表之詩序也。如果是，則兩篇文章，皆出羲之手筆也。稿本與發表之文多不同也。」（麥氏《王羲之年譜》永和九年條。油印本）儘管此論假設成分頗多，無由證實，然亦能言之成理，略勝周說。

在日本，吉川忠夫和西川寧二氏的觀點較有代表性。吉川氏認爲，〈臨河敍〉多出文字爲正文，乃王羲之在收進《文集》或《詩集》時，爲求文章完好而加進正文中去的。（吉川著《王羲之——六朝貴族の世界》）這樣就導致了後來〈蘭亭序〉的稿本與文集本兩種版本現象的出現。

西川氏則認爲《蘭亭序》也許不是一次性完成的，但他的假設卻與麥氏相反，即〈臨河〉先而〈蘭亭〉後。他認爲：王羲之在蘭亭會後，也許覺得自己當時寫的〈臨河敍〉文並不滿意，故做了修改。因爲當時畢竟是乘興寫就，文章過於簡單，尤其事後見到孫綽所撰〈蘭亭後序〉，又想起石崇〈金谷園詩序〉。比較之下，越發覺得有必要重新改寫，於是在改寫〈臨河敍〉過程中，增補追加（或刪除）了一些內容。（西川文〈張金界奴本について〉）西川氏之假設不是沒有可能，正如麥氏所論，古人「稿本與發表之文多不同」，不同的原因是作者增損原稿造成的。若按照麥氏與西川的假設，則今本〈蘭亭序〉

與〈臨河敍〉兩者之間彼此多出文字的原因，都可以得到一個合理解釋：是王
羲之在第二次修改序文時增損改動所致。然而西川的假定有一個潛在前提：在
時間上先〈臨河〉而後〈蘭亭〉。如此一來，王羲之當場即興寫下的應該是
〈臨河敍〉，而非塗抹痕跡斑斑可見的帖本《蘭亭序》。實際上西川說雖然兼顧
了二文皆眞之願望，卻無意中間接否定了《蘭亭序》書跡爲第一時間的臨場之
作，而西川卻是《蘭亭序》書跡的肯定派。所以，與周說相似，其說到底未能
從此矛盾中化解出來。因此，在〈臨河〉、〈蘭亭〉二文皆出於王羲之諸說
中，惟有麥氏的假定尙存可能性，儘管其假定尙有待於證實。

（二）對〈蘭亭序〉多出文內容的檢討

　　上節通過李文田「三疑」的分析，對〈蘭亭序〉與〈臨河敍〉的關係以及
存在的問題作了檢討，從中可以發現，問題的關鍵還是〈蘭亭序〉多出〈臨河
敍〉的文字，即「夫人之相與」以下一百數十餘字的問題。從文獻流傳角度來
看，〈臨河敍〉與〈蘭亭序〉存在文字上的差異並非異常現象，因爲這可能有
作者刪訂文稿的因素，也可能有註者引文節錄以及在流傳、傳抄過程中出現的
衍、奪文等因素所致。然而〈蘭亭序〉則因爲其書法因素的存在而有其特殊
性。如果是爲了僞造書法而製作一篇文章的話，這就需要要從文章內容來檢證
其文獻的眞僞了。今本〈蘭亭序〉文本出於唐修《晉書》之時（或者更早一
點，在武德七年編《藝文類聚》時）大致可以確認。這實際上也是其中「夫人
之相與」以下一百數十餘字議論文的最早問世的時間。所以，「夫人之相與」
以下的多出文字，就成爲檢證的主要對象。

1、〈蘭亭序〉是否眞爲佳文

　　在討論〈蘭亭序〉文章眞僞問題前，我們不妨先來客觀地探討一下〈蘭亭
序〉是否眞爲佳文的問題。這一篇流傳千古的名文究竟如何？對於一部文學作
品，大抵是說好容易說壞難。因爲褒美不需要證據，而貶斥則須要出示令人信
服的證據。舉例來說，蕭統《文選》未收〈蘭亭序〉原因，在宋代就引起過其
文佳否的議論。如有人說「感事興懷太悲」（陳謙虛語，《蘭亭考》卷七），然
右軍書簡尤多悲痛感哀語又如何解釋？又有人說「絲竹管弦」語犯重複（陳正
敏語，《蘭亭考》卷八），然此語已見於前漢〈張禹傳〉，非始於王羲之自創；

還有人說「天朗氣清」是寫秋景（陳虛中語，《蘭亭考》卷八），而時在三春之季，蔡邕也用「天氣肅清」語。況羲之本來就是寫四時候景套語高手，曾撰《月儀書》可為證，尚不至於犯遣詞用語不當之病。按，筆者檢《晉書》卷八〈穆帝紀〉，其中「永和九年」條記載：「三月，旱。」此旱應指東晉以首都建康為中心的江東廣闊地域，會稽去建康不遠，也應處在無雨氣候範圍。故王羲之謂「天朗氣清」，毋寧說正好印證了當時的實際天氣情況。由此可見，欲貶斥其文不佳，不能空口無憑，也需要證據。

〈蘭亭序〉確實是一篇名揚千古的佳作美文，備受古今禮贊，茲不贅說。這裡僅選出一些「壞話」來，看看其挑剔得是否有道理，是否比宋人更有說服力，也許這樣的探討才會更有意義。

吉川幸次郎曾對〈蘭亭序〉文章有過如下評價：這篇序文從「夫人之相與，俯仰一世」這一段開始以後，文章先敘述人生無常的哲學觀，然而後來又對這一人生無常的哲學觀加以否定，簡直不明白文章究竟想要說明甚麼，文章的議論重點究竟放在何處。他還認為這篇文章存在著重點不明確，思路混亂，理論展開亦多矛盾與曖昧之處等問題。（此說係譯引自吉川幸次郎文〈蘭亭序をめぐって〉）另外，西川氏也有同感，他認為：「夫人之相與，俯仰一世」以下的一百六十餘字在文章氣脈上，終覺不太連貫，而〈臨河敘〉雖然簡潔，但卻很真率，不可否認，其文帶有很強的臨場感（前出）。這裡引吉川、西川二人觀點，並非欲藉以否認〈蘭亭序〉為佳文，而意在通過外人（文化背景略微不同的外國人）的某些看法，為重新審視《蘭亭序》提供一個新鮮的角度。當然，現在所要討論的是文獻問題，故對此文的判定基準與文學水準高低並無關緊要，因為那是一個見仁見智的問題，猶如書法鑒賞，屬於藝術批評範疇，不存在絕對的基準。換言之，如果我們想要發現「硬傷」，則只能從文獻角度去考察求證，找出它有無不自然或拼湊痕跡。倘若《蘭亭序》為贗作，這些細節才恰恰是偽造者最不容易照顧周全的。

2、〈蘭亭序〉文中值得注意的個別現象

吉川幸次郎指出，〈蘭亭序〉其文並非佳作，其中存在文章重點不明確、思路混亂、理論展開亦多矛盾與曖昧之處等現象。文中有混亂矛盾之弊，筆者亦覺有此同感，若以〈蘭亭序〉文與〈臨河敘〉略加比較，就不難發現中確有

一些不自然的地方。

（1）、其文中有一處文句為：「故列敘時人，錄其所述，雖世殊事異，所以興懷，其致一也，後之攬者，亦將有感於斯文。」眾所周知，〈蘭亭序〉是一篇詩集的序文，即王羲之為當日雅聚蘭亭盛會者所作詩集而撰。「列敘時人」意為列出與會者之名；「錄其所述」意即匯集與會者所作詩篇，編排以成蘭亭詩集。從邏輯上考慮，下文承上文之意而應有所交代。後世確曾有一部分當時人所作的蘭亭詩篇傳世，這說明王羲之確曾匯錄蘭亭詩集，故「錄其所述」是可以說通的。然而問題是，上文既然說了要「列敘時人」，下文卻對此沒有了交代。「時人」應指當時與會者而非後人，然〈蘭亭序〉承此而下，不是給予交代，反而大發議論，感慨與「時人」無關的「世殊事異」的「後之攬者」將會作如何之感慨。此處的思路顯然前後不銜接，拼湊之跡頗為明顯。比照〈臨河敘〉，就可以發現此處交代得很清楚：「故列敘時人，錄其所述。右將軍司馬太原孫丞公等二十六人，賦詩如左；前餘姚令會稽謝勝等十五人不能賦詩，罰酒各三斗」云，在此「錄其所述」不但可與下文「賦詩如左」對應，而且在「列敘時人」之後，也相應列出「孫丞公等二十六人」和「謝勝等十五人」人名，兩序相比較優劣立判。可是迄今為止，這個細節尚未有人注意。

（2）、《世說新語‧品藻篇》五十七劉注引石崇〈金谷詩序〉，其中「故具列時人」句後緊跟「官號、姓名、年紀，又寫詩著後。後之好事者，其覽之哉！凡三十人，吳王師、議郎、關中侯、始平武功蘇紹字世嗣，年五十，為首」，這一記敘方式〈臨河敘〉較今本〈蘭亭序〉「擬」〈金谷詩序〉的痕跡更為明顯，究竟哪個更近原始文獻，不能不加考慮。《世說新語》載王右軍因有人將〈蘭亭集序〉比〈金谷詩序〉，又將自己比石崇，聞之甚喜。可見〈蘭亭集序〉應該有擬〈金谷詩序〉之處，而〈臨河敘〉確有這一特徵。

（3）、眾所周知，王羲之雖信仰道教、崇黃老之術，然其對莊子卻是有所保留的，並非全盤接受。這種崇老抑莊思想，在東晉時代名士間很有市場，因而也可以是一種思潮。王述子王坦之（330－375）嘗著《廢莊論》，主張興老廢莊，力斥莊子哲學，這大概也反映了王羲之等士族名士的相似看法。【49】這種思想情緒在今本〈蘭亭序〉文中也有所反映：「固知一死生為虛誕，齊彭殤為妄作，」王羲之尺牘中也說道：「省示，知足下奉法轉到，勝理極此。此故蕩滌塵垢，研遣滯慮，可謂盡矣，無以復加。漆園比之，殊誕謾如下言也。

吾所奉設，教意政同，但爲形跡小異耳。方欲盡心比事，所以重增辭世之篤，今雖形係於俗，誠心終日，常在於此。足下試觀其終」（《書記》395帖）。文中將漆園莊子之言看成是「誕謾如下言」，郭沫若曾指出尺牘所反映的思想爲偽作者所依託的可能性極大，筆者也基本同意這一看法。當然也不得不說此證據也是一柄兩刃劍，亦可據以反證今本《蘭亭序》多出文之可信，展開論證的也許會無結果，暫不論。【50】

3、使用王羲之的其他詩、文詞句

　　如前所述，東晉永和九年王羲之與友朋在會稽蘭亭舉行了曲水流觴之宴。據宋桑世昌《蘭亭考》卷一載當時參加此會的一共有四十二名，其中十一人作四言、五言詩各一首，十五人各成一首，十六人詩不成，被罰酒三斗云云。王羲之所作的四言、五言詩各一首，收在唐張彥遠《書記》338《蘭亭序》文後（《法書要錄》卷十），《書記》中除了有《蘭亭考》所收五言詩一首以外，還收五言詩四首。王羲之傳世的詩本來就不多，所以這些詩作中的詞句，很有可能被作偽者據以利用，作爲偽造〈蘭亭序〉詞句的材料來源。以下將王羲之詩中比較值得注意的詞句列出備考（特別是以下劃線標注的部分）：

　　王羲之蘭亭詩：

　　·欣此暮春·散懷一丘·仰眺碧天際·俯瞰綠水濱·萬殊靡不均·有心未能悟·未若任所遇·寄暢在所因·莫非齊所托·相與無所與·形骸自脫落·修短定無始

奇怪的是，〈蘭亭序〉文中卻也偏偏多見這類詞句和用法。現列表加以比較：

王羲之詩句與蘭亭文語句比較表		
王羲之詩句	蘭亭序文句	說　　明
欣此暮春	當其欣其所遇向之所欣	「欣」之用法一致
散懷一丘	遊目騁懷	「散懷」與「騁懷」用法一致
仰眺碧天際俯瞰綠水濱	仰觀宇宙之大，俯察品類之盛俯仰之間	「俯」「仰」用法一致
萬殊靡不均	趣舍萬殊，靜躁不同	「萬殊」同，「不均」與「不同」相近

有心未能悟	悟言一室之內	「悟」之用法接近
未若任所遇	當其欣其所遇	「所遇」用法一致
寄暢在所因	暢敘幽情因寄所託	文面以及「寄」「暢」的表現手法接近
莫非齊所托	因寄所託	「所託」之用法一致
相與無所與	人之相與	「相與」之用法一致
形骸自脫落	放浪形骸之外	「形骸」之用法一致，文義大致相同
修短定無始	修短隨化	「修短」之用法一致

　　〈蘭亭序〉本是王羲之爲參加蘭亭會的人所作的詩而撰寫的詩集之序文，詩集中亦收有王羲之本人所作之詩。然而序文和自作詩中出現的彼此類似的詞句現象，無論從何角度看，不得不說有些奇怪。在這個問題上，逯欽立看法是：「我認爲《蘭亭序》是王羲之的文章，王羲之的〈蘭亭詩〉就可以作爲證明。」並抄錄王羲之五言詩一首五章與蘭亭文作比較，以證《蘭亭序》文之可信。（逯欽立文〈《蘭亭序》是王羲之作的，不是王羲之寫的〉）而筆者的意見正好與之相反，以爲王羲之若眞的撰寫了今本〈蘭亭序〉一文，他大概不會在其中重複詩中已經用過的詞句的。

　　此外，今本〈蘭亭序〉中尚有與王羲之的〈遺殷浩書〉、〈與會稽王箋〉十分相似的的詞語。例如《晉書‧王羲之傳》引〈遺殷浩書〉：「遂令天下將有土崩之勢，<u>何能不痛心悲慨也</u>」、「<u>廣延群賢，與之分任</u>」、「<u>或取怨執政，然當情慨所在，正自不能不盡懷極言</u>。」因〈與會稽王箋〉文：「今雖有可欣之會，<u>內求諸己，而所憂乃重於所欣</u>。」其中不難發現，劃線文字部分與《蘭亭序》的詞句及表現手法極爲相近。

　　從這些現象可以看出，某人在各種詩文中所使用過的語詞表現，又統統被聚集在其人的某篇文中，這一現象不像是作文，而更像是造文，即集某人之詞語以造某人之文。

4、使用王羲之同時代或前時代人的文章詞句

　　〈蘭亭序〉中還多引用或襲用他人文句，當然這不能排除作者原本即如此作文的可能性。現略引出而不作結論，僅以資參考而已。

　　〈蘭亭序〉「後之視今，亦猶今之視昔」即用《漢書》卷八十八〈京房傳〉

之「臣恐後之視今，猶今之視前也」；又「固知一死生爲虛誕，齊彭殤爲妄作」，即出西晉詩人劉琨（270－317）的〈答盧諶書〉中之「然後知聃周之爲虛誕，嗣宗之爲妄作」（劉琨〈答盧諶書〉，《文選》卷二十五）。又，葛洪的《抱朴子・內篇・論仙》中之「以仙道爲虛誕，謂黃老爲妄言」諸文句等。

從王羲之卒於升平五年（361）說，則晉元帝建武元年（317）劉琨卒時，王羲之已十五歲，而葛洪雖然年長於羲之卻比他晚卒，所以可以說劉琨與葛洪基本上算王羲之同時代的人物。劉琨著名於當時文壇，王羲之當然不會不知道他。劉琨曾爲石崇門下幕僚，是參加石崇著名的金谷園集會的人物之一。《世說新語・企羨篇》三所記（前引），證明王羲之對石崇金谷園集會的「企羨」心情，逯欽立認爲「在晉人眼目中，王羲之蘭亭之集實躋金谷之會」，並以金谷集賦詩和參加金谷集會的人數跟蘭亭會加以比較，發現兩者極其相似，因得出「王羲之是有意倣效石季倫」之結論，【51】十分正確。蘭亭與會者大多知道金谷集會，則劉琨的文章大概皆爲人所知，所以，若〈蘭亭序〉文爲王羲之作，即意味著他當眾模仿劉琨之語。同理，〈蘭亭序〉最後「後之攬者，亦將有感於斯文」兩句，亦公然套用石崇〈金谷詩序〉最後之「後之好事者，其覽之哉」。雖然王羲之對石崇金谷園集會很「企羨」，在序文形式和敘述方法上也許存在某些模倣跡象，但他是否會如此近於套用地使用石季倫語句呢？此事尚有存疑之必要。

〈蘭亭序〉中還能見到不少與葛洪相似語句。在此並非必欲推導出某種結論，只是作爲參考，將〈蘭亭序〉文中與《抱朴子》相似的用語及表現方法，列表以資比較：

《抱朴子・內篇》與〈蘭亭序〉文句比較表		
〈蘭亭序〉文句	《抱朴子・內篇》文句	《抱朴子・內篇》文句出處
修短隨化	好丑修短	論仙
	莫知其修短之能至也	論仙
	生死有命，修短素定	對俗
	命之修短，實由所值	塞難
趣舍萬殊	沈羽之流，萬殊之類	論仙
	豈況仙人殊趣異路	論仙
	萬殊紛然	對俗
	道者，萬殊之源也	塞難

固知一死生爲虛誕，齊彭殤爲妄作，後之視今，亦猶今之視昔，悲夫！	以死生爲朝暮	論仙
	以仙道爲虛誕，謂黃老爲妄言	論仙
	老彭之壽，殤子之夭	論仙
	謂爲妄誕之言	釋滯
	所撰列仙，皆復妄作，悲夫！	論仙
	而不知古之富貴者，亦如今之富貴者	金丹
	焉知來者之不如今	金丹
放浪形骸之外	形骸已所自有也	論仙
	忘其形骸	論仙
豈不痛哉	豈不悲哉	論仙
仰觀宇宙之大，俯察品類之盛	神馳於宇宙	論仙
	語之以宇宙之恢闊	微旨
	仰望物之微祥，俯定卦兆之休咎	對俗
	能仰觀俯察，歷變涉微	明本
	有天地之大，故覺萬物之小，有萬物之小，故覺天地之大	塞難
視聽之娛	內視反聽	論仙
或取諸懷抱，悟言一室之內	在乎掌握懷抱之中	微旨
猶不能不以之興懷	猶不能得長生也	微旨

上表所列，並非暗示有人必從此處得句僞造，只是意在證明〈蘭亭序〉的文句確存在與《抱朴子》相似之處。比如「修短」、「萬殊」、「虛誕」、「妄作」「形骸」、「仰觀」、「俯察」等用語和「仰」與「俯」句子的對應用法等，因爲過於近似，不免懷疑其未必出於偶然。【52】畢竟在晉以前及晉文中，除了《抱朴子》以外，這類詞語以及用法並不多見，而〈蘭亭序〉文中卻頻繁出現，而且相當集中。至於《抱朴子》是否必一定被〈蘭亭序〉作者參照，尚無法實證。

以上考察，雖多推測而乏確證，因而也不可能得出實質性的結論。但筆者認爲，作爲一種考察思路也許不失其意義所在。總之，今本《蘭亭序》多出〈臨河敘〉的一百六十七字中存在的上述現象須要解釋。作爲一項綜合研究，有很多問題也許會在不厭其煩的推測解釋過程中，尋找到解答的突破口也未可知。

注釋———

【1】1965年郭沫若發表了〈由王謝墓誌的出土論到蘭亭序的眞僞〉，從文章、書法兩方面質疑《蘭亭序》眞僞。當時有高二適發表〈《蘭亭序》眞僞駁議〉針鋒相對，二文遂引起一場關於《蘭亭序》眞僞問題的大論辯。文物出版社輯出其中有代表性的文章近二十篇成論文集《蘭亭論辨》。關於這方面的詳細介紹，可以參閱紀紅〈「蘭亭論辨」是怎樣的「筆墨官司」〉（《書屋》2001年第1期），穆欣〈關於《蘭亭序》眞僞的筆戰〉（《文匯讀書周報》1994年12月3日），鄭重的〈回眸「蘭亭論辨」〉（《文匯報》1998年11月26日）等。專門研究文章有毛萬寶的〈蘭亭論辨研究〉系列文章（分別載於《書法導報》1991年10月9日，11月13日，1992年1月29日，4月1日，7月8日，10月21日，12月23日）。

【2】紀紅〈「蘭亭論辨」是怎樣的「筆墨官司」〉文引「作者1998年12月9日陳明遠訪談」。

【3】「修禊」爲古人袚除不祥之祭，常在春秋兩季於水濱舉行。春季則常在三月上旬的巳日，一般併有沐浴、采蘭、嬉遊、飲酒等活動。三國魏以後定爲三月初三日，稱爲袚禊。關於孫綽卒年，又據唐許嵩《建康實錄》卷八記其卒於咸安元年（371）。

【4】按，晉士族於三月三日多行「修禊」行事，琅邪王氏一族，除了王羲之以外的記錄也有不少。《太平御覽》卷三十引《晉中興書》：「王導謂從兄敦曰：『王仁德未著而名位猶輕，兄名已振，宜有以共相匡擧。』會三月三日中宗出禊，乘肩輿，敦、導併騎從。紀瞻使人覘之，既聞敦、導騎從，乃大驚，自出拜於道左。中宗從容謂導曰：『卿，吾之蕭何也。』」可見一斑。王敦、王導，皆王羲之從叔父。

【5】今據類書等所載相關部分，錄出如下：

一、《太平御覽》卷百九十四引王隱《晉書》：「王羲之初度江，會稽有佳山水，名士多居之。與孫綽、許詢、謝尙（謝安之誤）、支遁等宴集於山陰之蘭亭。」（《太平廣記》卷二百七王羲之條、宋桑世昌《蘭亭考》卷八亦引此文）

二、《北堂書鈔》舟部引臧榮緒《晉書》：「王羲之爲會稽太守，汎舟西河，作蘭亭宴集。」

三、《太平廣記》卷二百七王羲之條引羊欣《筆陣圖》：「三十三書《蘭亭序》，三十七書

《黃庭經》。」筆者按，近有鍾來茵〈再論王羲之對《蘭亭序》的著作權無可懷疑〉文（《江蘇社會科學》1997年第二期。）誤斷此句作：「……三十三。書《蘭亭序》三十七」，因此誤讀成：「世傳右軍《蘭亭序》寫過三十七遍」之意，並據以力證《蘭亭序》是經過反覆修改過的草稿云云。謬極。

四、《世說新語·企羨篇》三：「王右軍得人以〈蘭亭集序〉方〈金谷詩序〉，又以己敵石崇，甚有欣色。」劉峻《世說新語》上引文注曰：「王羲之〈臨河敘〉曰：『永和九年……。（略）』」按，關於〈臨河敘〉內容及與今本〈蘭亭序〉關係，後有詳論，茲暫不涉及。

五、酈道元《水經注·漸江水注》：「蘭亭亦曰蘭上里，太守王羲之、謝安兄弟，數往造焉。」

【6】《舊唐書》卷一百八十九〈歐陽詢傳〉：「武德七年，詔與裴矩、陳叔達撰《藝文類聚》一百卷。奏之，賜帛二百段。」

【7】今《世說新語》諸本劉注引〈臨河敘〉文「歲在癸丑」作「歲次」，與傳世〈蘭亭序〉文作「歲在」不同。按，檢日本前田育德會所藏宋刊《世說新語》殘本〈企羨篇〉第十六中，其字亦作「在」。關於〈臨河敘〉「暮」作「莫」。清人孫星衍在《續古文苑》卷十一所收〈臨河敘〉文後附按語云：「此文唐人所傳石刻名爲《蘭亭敘》，詳略小異，無篇末四十字。而『莫』作『暮』……皆俗書，晉代所未有，疑唐時刻本漫漶重書之誤。」于碩（郭沫若）在〈東吳已有「莫」字〉一文提出出土資料東吳永安五年《彭盧買地鉛卷》，證實東晉已有此字（《蘭亭論辨》上編；又收入《郭沫若全集》歷史編第三卷）。又，清吳士鑑、劉承幹同注《晉書斠注》卷八十注謂「信可樂也」〈臨河敘〉文作「信可樂人」，不知其所據何在。

【8】何延之，盛唐時人，具體情況不詳。〈蘭亭序〉大約亦撰寫於開元年間（713－741）。今唐張彥遠《法書要錄》卷三、宋朱長文《墨池編》卷十四、陳思《書苑菁華》卷十三、明王世貞《古今法書苑》卷三十六收此。此外、《太平廣記》卷二百零八「賺蘭亭序」條、宋桑世昌《蘭亭考》卷三「紀原」亦收之，文或有節略。

【9】《隋唐嘉話》作者劉餗，字鼎卿，主要活動於盛唐時期，爲著名史學家劉知幾次子。官右補闕、集賢殿學士。《新唐書》卷一百四十五〈劉知幾傳〉：「父子三人更蒞史官，著《史例》，頗有法。」《隋唐嘉話》屬於唐代筆記小說類，記載南北朝至唐開元年間人物事蹟，以太宗和武后兩朝爲多。兩《唐書》以及《資治通鑑》中的某些史料即有取材於此書者。故論者一般認爲此著出於史家之手，所述史實可信度較高。據《新唐書·藝文志》記

載，劉餗有《國朝傳記》（簡稱《傳記》）三卷，一作《國史異纂》，此書向無傳本。但據《酉陽雜俎》等所引《傳記》佚文多見於《隋唐嘉話》，則大致可以認爲《隋唐嘉話》即《傳記》之異稱。今通行本爲1979年中華書局據《顧氏文房小說》等版本之校點本。

【10】《紀聞》文引自《太平廣記》卷二百八。《紀聞》作者牛肅，約生於唐武則天時，卒於代宗朝。關於牛肅事蹟，可詳參卞孝萱〈《紀聞》作者牛肅考〉（《江海學刊》1962年7期）。此書所載皆開元、乾元間徵應及怪異事。《新唐書·藝文志》著錄牛肅《紀聞》10卷，《宋史·藝文志》併著錄有崔造注本，已佚。《太平廣記》採錄《紀聞》101條，又有《記聞》20條。「記」或爲「紀」之誤，合之則得121條。

【11】據宋趙彥衛《雲麓漫鈔》卷六所引（中華書局《唐宋史料筆記》本）。此外宋曾宏父《石刻鋪敘》卷下（清乾隆間鮑氏《知不足齋叢書》本）雜引唐人諸說中，亦有此文，頗支離混亂。又《蘭亭考》未見。

【12】此文據桑世昌《蘭亭考》卷三所引，與中華書局本（中華書局《唐宋史料筆記》本。其所據底本爲《學津討原》和《粵雅堂叢書》，未參校宋人著述中引文）略有出入。《四庫全書總目提要》：「（《南部新書》）舊本卷首題錢後人，蓋以姓譜載錢氏出錢鏗也。易字希白，吳越王倧之子，眞宗朝官至翰林學士。是書乃其大中祥符間知開封縣時所作。皆記唐時故事，間及五代。」知錢易此書撰於大中祥符（1008－1012）年間。《南部新書》採錄逸聞遺事，朝章國典，且考證不苟，頗得學者好評。學者一般認爲，此書錄佚聞瑣語，而朝章國典，因革損益，亦夾雜其中，雖小說家言，而不似他書之侈談迂怪，於考證尚有裨益。此外此書所記唐代政治制度和官場典故較多，而唐之令式均已亡佚不傳，詔敕也僅《唐大詔令集》傳世，故此書所載狀、敕、令、式等史料極其珍貴；所記人物故事，皆可補史傳；其他如音樂百戲、節慶風俗、衣食器物等瑣屑雜事，也可資社會生活之研究。

【13】此據《蘭亭考》卷三所收錄之者。此外，宋施宿《嘉泰會稽志》卷十六「翰墨」條亦錄其文，其後附記云：「吳傅朋記閻立本畫，畫亡而跋猶存。立本太宗時人，蓋亦親見當時事者。」按，吳說將傳閻立本所繪人物畫卷附會爲賺蘭亭之事，已有近人莊嚴、史樹青分別撰文〈唐閻立本繪蕭翼賺蘭亭圖卷跋——古畫專論之一〉（臺灣：《大陸雜誌》第十五卷第九期）與〈從《蕭翼賺蘭亭圖》談到《蘭亭序》〉（《文物》1965年第12期、《蘭亭論辨》上篇），辨析其謬，認爲畫既非閻立本作，畫之內容也非涉蘭亭事。至於吳跋所記賺蘭亭事，亦被認爲乃從何延之〈蘭亭記〉脫胎而來，即如施宿於吳跋後附記所謂：「諸家所跋蘭亭敘，多本延之之說」者，唯故事情節稍有變化而已。然其變化亦甚可怪，如謂「西臺御史蕭翼」者，疑從《唐野史》移植而來。宋人趙彥衛《雲麓漫鈔》卷六辨《唐野史》之

謬有云：「龍朔二年改門下省為東臺，中書省為西臺，太宗時焉得有西臺御史？」官職不合史實。再如謂蕭翼一見辯才示《蘭亭序》，便立刻劈手奪下揣入懷中云云，已悖「賺」義旨趣；又如謂智永為辯才之祖，辯才為智永嫡孫云云，謂智永有子孫，出家人養育子孫，更近荒唐，此亦可見其不可信。

【14】傳世有關文獻中，如唐徐浩〈古跡記〉，韋述〈敘書錄〉、盧元卿〈法書錄〉等，記載貞觀間收購鑒定王羲之等魏晉法帖事經過，並列舉帖名卷數等，皆甚詳備，唯不及《蘭亭序》一字。要此類記載頗與《新、舊唐書·藝文志》記載相近，或均源出同一官方記錄也未可知。除此之外，只有武平一《徐氏法書記》頗有回憶與神秘色彩，與〈蘭亭記〉一樣，皆自述從前人那裡聽說的故事，說太宗對「《蘭亭》、《樂毅》，尤聞寶重」云，顯然可信性不如前者（均見《法書要錄》卷三、四）。

【15】傳世墨蹟本中，有著名「蘭亭八柱」之一、之二的唐人臨本，據傳分別為虞世南、褚遂良所臨。而最為宋人盛贊的定武石刻，據說是歐陽詢所臨。然而事實證明，這些說法沒有一個可信。關於這個問題，啟功有〈《蘭亭帖》考〉，論之甚詳，可以參考（《啟功叢稿》所收）。此外張德鈞〈《蘭亭序》依託說的補充論辨〉中對歐陽詢所臨定武蘭亭及虞、褚臨本的說法作了詳細考辨，得出的結論是，這些說法乃「宋朝人晚出之浮說」，「其實，宋朝人種種創說，詩歌序跋，愈出愈奇（樓鑰語），越說越像，不管說歐、說虞、說褚，全都是無稽之談」，不足據以為證（《學術月刊》總第107期，1965年11月）。近年朱關田〈《蘭亭序》在唐代的影響〉文中，考察諸文獻記載，也認為歐、虞、褚與《蘭亭序》實際沒有太多關聯，所謂歐，虞，褚臨本的說法也不可信。（《蘭亭論集》所收）

又，《法書要錄》卷三所收唐褚遂良《右軍書目》「行書部五十八卷」著錄：「第一，永和九年，（下注：二十八行，《蘭亭序》。）纏利書。（下注：二十二行。）」按，以行書各卷所收帖文行數比較，平均一卷約收二、三十行，唯此二帖合計五十行，占為一卷，似嫌過多，頗不自然。疑褚目原文本無「第一」蘭亭帖，或為後人摻入。按，《右軍書目》後有：「晉右軍王羲之正書、行書目，貞觀年河南公褚遂良中禁西堂臨寫之際便錄出。唐初有史目，實此之標目，蓋其類也」一行跋文。朱關田認為此目「書貞觀而不紀年，河南公又封之於高宗朝，顯然出自後人或即《法書要錄》編錄者張彥遠之手」（同上），朱說是。又此跋稱「唐初」，則已知其為中唐以後人口吻。類此說明此目已經後人之手，是亦不能排除《右軍書目》中有後人竄入文字之可能。

【16】清水氏論文〈唐修晉書の性質について（下）──王羲之傳を中心として〉（《學林》雜誌第二十四號）。按，清水氏引證《舊、新唐書》記載史料有如下幾條：

- 《舊唐書》卷八十〈褚遂良傳〉：

 褚遂良，散騎常侍亮之子也。（中略）貞觀十年，自祕書郎遷起居郎。遂良博涉文史，尤工隸書，父友歐陽詢甚重之。太宗嘗謂侍中魏徵曰：「虞世南死後，無人可以論書。」徵曰：「褚遂良下筆遒勁，甚得王逸少體。」太宗即日召令侍書。太宗嘗出御府金帛購求王羲之書跡，天下爭齎古書詣闕以獻，當時莫能辯其真偽，遂良備論所出，一無舛誤。

- 《新唐書》卷一百五〈褚遂良傳〉：

 貞觀中，累遷起居郎。博涉文史，工隸楷。太宗嘗嘆曰：「虞世南死，無與論書者！」魏徵白薦遂良，帝令侍書。帝方博購王羲之故帖，天下爭獻，然莫能質真偽。遂良獨論所出，無舛冒者。

- 《新唐書》卷五十七〈藝文志〉一「二王、張芝、張昶等書一千五百一十卷」條：

 太宗出御府金帛購天下古本，命魏徵、虞世南、褚遂良定真偽，凡得羲之書行二百九十紙，為八十卷，又得獻之、張芝等書，以「貞觀」字為印。草跡命遂良楷書小字以影之。其古本多梁、隋官書。梁則滿騫、徐僧權、沈熾文、朱異，隋則江總、姚察署記。帝令魏、褚卷尾各署名。開元五年，敕陸玄悌、魏哲、劉懷信檢校，分益卷秩。玄宗自書「開元」字為印。

- 《舊唐書》卷八十九〈王方慶傳〉：

 則天以方慶家多書籍，嘗訪求右軍遺蹟。方慶奏曰：「臣十代從伯祖羲之書，先有四十餘紙，貞觀十二年，太宗購求，先臣并已進之。唯有一卷見今在。又進臣十一代祖導、十代祖洽、九代祖珣、八代祖曇首、七代祖僧綽、六代祖仲寶、五代祖騫、高祖規、曾祖褒，并九代三從伯祖晉中書令獻之已下二十八人書，共十卷。」則天御武成殿示群臣，仍令中書舍人崔融為《寶章集》，以敘其事，復賜方慶，當時甚以為榮。

此外，還有《法書要錄》卷三所收唐徐浩〈古跡記〉、卷四所收唐韋述〈敘書錄〉、唐元和三年盧元卿〈法書錄〉、張懷瓘〈二王等書錄〉等，與《新舊唐書‧藝文志》記載類似，均未提及〈蘭亭序〉，且其記載內容頗近相，似源於同一資料記錄。在此略不錄。

【17】歐陽修《集古錄跋尾》云：「蘭亭脩禊敘，世所傳本尤多而皆不同，蓋唐數家所臨也。其轉相傳摹，失真彌遠，然時時猶有可喜處，豈其筆法或得其一二耶，想其真蹟宜如何也哉。唐末之亂，昭陵為溫韜所發，其所藏書畫皆剔取其裝軸金玉而棄之。於是魏晉以來諸先賢墨蹟遂復流落於人間。……今予所得，皆人家舊藏者，雖筆畫不同，聊並列之，以見其各有所得，至於真偽優劣，覽者當自擇焉。」（《蘭亭考》卷六）

【18】或以爲梁武帝與陶弘景所討論的主要對象爲楷書，故無需涉及《蘭亭序》。按，討論楷書確實是主題內容，但也未必局限於此，如陶弘景第三封啓中所及諸書簡之帖，當屬行草體書。此外，二人在探討廣義的書法名跡問題時，範圍已不限於正楷書跡矣。

【19】徐復觀〈蘭亭爭論的檢討〉考證「武德說」不足信條理由爲：「按，武德三年（620），李世民轉戰山西一帶，旋奉命討王世充。四年四月雖破竇建德、王世充，七月返長安，開天策府，設館於宮西，延四方文學之士，但十二月以奉命出征劉黑闥。且淮河以南，在李靖於武德七年（624）剋丹陽平輔公祐以前，沈法興、李子通、杜伏威、輔公祐等互爭兄長，非唐勢力所及。越州在武德四年（621）時，與中原隔絕，不可能與長安有交通來往。《蘭亭》以是年入秦府，乃不可能之事。又武德二年（619），竇建德以虞世南爲黃門侍郎，歐陽詢爲太常卿。故二人入唐，亦當在武德四年四月建德敗亡之後。秦府八月開府之十八學士，有虞世南而無歐陽詢（以上皆見《資治通鑑》卷八十七、八十九）。武德五年（622）歐陽詢受命編《藝文類聚》，則是他歸唐後入仕朝廷，而未曾入秦府。『以歐陽詢赴越州求得』之說尤其荒謬。由此可知劉餗所記，雖與何延之所記在本事上有互證的作用，但在具體內容上則乖謬百出，不足採信。」（原載《中國藝術精神》，後入《蘭亭論集》）

【20】《隋唐嘉話》，程毅中點校，中華書局《歷代史料筆記叢刊》本。按，點校者在「點校凡例」中稱該書「以《陽山顧氏文房小說》爲底本……凡曾見於明代以前各書引錄者，亦在校記中注明，以備參考。」但現在所見幾種宋人引錄文似並未參校。

【21】萩信雄〈文獻から見た蘭亭序の流轉〉。文載《墨》雜誌2001年第148號「王羲之蘭亭序」特輯。

【22】同上萩信雄文。其所舉宋人引錄之例爲：姜夔、王銍，其文分別見於《蘭亭考》卷三、八。姜夔云：「劉（餗）謂太宗見搨書驚喜，使歐陽詢求得之」；王銍云：「劉餗父子世爲史官，以討論爲己任，於是正文字尤審。則辯才之師智果，非智永；求《蘭亭敘》者歐陽詢，非蕭翼也。此事鄙妄，僅同兒戲。太宗始定天下，威震萬國，尫殘老僧，敢靳一紙耶？誠欲得之，必不狹陋若此。況在秦邸，豈能詭遣臺臣，亦狠信之何耶！」此外筆者還找出二例，爲萩氏所未注意者，即《蘭亭續考》卷一南宋人沈揆所引《隋唐嘉話》文亦作「歐陽詢」，並謂：「世言遣蕭翼詭計取之者，妄也！」同書同卷引南宋魯伯秀跋引《隋唐嘉話》文亦作「使歐陽詢求之」，並謂：「言蕭翼取者妄也」。可見姜、王、沈、魯等人當時所見的《劉餗傳記》原本即作「歐陽詢」而非「蕭翼」。又，北宋錢易《南部新書》亦有「秦王俾歐陽詢詐求」之記，其所記之事雖不同於《劉餗傳記》，但派遣人亦作歐陽詢，則此相同之處似非偶然，說明唐人的一般看法，可作旁證（如莊嚴即主要以此爲證）。

按，宋人斥何《記》蕭翼賺蘭亭故事之荒謬者，非止王銍。如「蘇門四學士」之一的晁補之，亦曾直斥何記所謂蕭翼賺蘭亭事之荒謬：「《太平廣記》載唐太宗遣蕭翼賺《蘭亭敘》事，蓋譎以出之，輒歎息曰：《蘭亭敘》若是貴耶，至使萬乘之主捐信於匹夫！」（《蘭亭考》卷八）中華書局所據版本皆晚，疑為後人據《蘭亭記》改致。又檢宋曾宏父《石刻鋪敘》（清鮑氏《知不足齋叢書》本）卷下引錄作「蕭翼」。據書後鮑跋，知其書參校數種清人校本，亦疑為清人據《蘭亭記》之說改之成此者。

【23】萩氏的蕭翼不存在之假說，尚少有人論及。現將萩文所疑歸納如下，以資參考：

一、宋人已對蕭翼賺蘭亭故事多有批評（見前注引）。

二、宋代文獻所記太宗派尋求《蘭亭序》之人乃歐陽詢而非蕭翼。

三、檢《新、舊唐書》，均無有關此人的任何記錄。《全唐詩》雖收其詩，但是否真為其作尚有疑問。筆者按，《全唐詩》所收詩即從何記採入。又，《蘭亭考》卷十收高似孫搜集來的兩首所謂蕭翼詩，內容為吟詠其拄杖訪蘭亭事。高跋云：「右蕭翼詩辭，不多見。此二詩在雲門作，所謂『拄杖負書』者，正訪《蘭亭》時也。」蕭詩本不多見，然一旦發現，卻偏偏又是與賺蘭亭事有關之作。疑為後人據何記故事附會以成者。

四、據何記介紹說蕭翼乃「梁元帝曾孫」，而辯才「俗姓袁氏，梁司空昂之玄孫」；一個是梁武帝七子梁元帝曾孫，一個是曾奉敕為梁武帝撰寫〈古今書評〉的司空袁昂玄孫，讓書法史上彼此相關人物的後裔去串演一個傳奇故事裡兩個相互鬥智的主角，這一奇巧得近於人為安排的情節，多少有些舞臺戲劇效果。

【24】檢唐代釋僧諸傳記，名辯才者僅得襄陽李氏一人。《全唐文》卷九百十六收辯才〈心師銘〉，前附辯才小傳云：「辯才，俗姓李氏，襄陽人。七歲依峴山寂禪師受經法，年十六出家本郡寺，復就荊州玉泉寺納具，就長安安國寺懷威律師、報恩寺義頒律師請業。至德初，宰臣杜鴻漸奏住龍興寺，加朔方管內教授大德，大曆三年詔充章信寺。大曆十三年卒，年五十六，諡能覺，仍賜紫。」此人還見於佛籍，如《宋高僧傳》卷十六〈唐朔方龍興寺辯才傳〉以及《大正藏》所收《淨土往生傳》卷下〈唐朔方釋辯才傳〉（第五十一冊）、《佛祖統紀》卷二十七〈唐襄陽辯才法師傳〉（第四十九冊）、《往生集》卷一〈辯才傳〉（五十一冊）。則此辯才非彼辯才明矣。

又唐張懷瓘《書斷·下》：「隋永欣寺僧智果，會稽人也。煬帝甚善之，工書銘石，甚為瘦健。嘗謂永師云：和尚得右軍肉，智果得右軍骨。夫筋骨藏於膚內，山水不厭高深，而此公稍乏清幽，傷於淺露。若吳人之戰，輕進易退，勇而非猛，虛張誇耀，毋乃小人儒乎？果隸、行、草入能。時有僧述、僧特，與果並師智永。述困於肥鈍，特傷於瘦

怯。」（《法書要錄》卷九）未言有辯才其人。

　　據宋米芾（1068－1100）說，他曾經見過辯才弟子的書跡。《寶章待訪錄》云：「唐辯才弟子草書千文，黃麻紙，書在龍圖閣直學士吳郡騰元發處。騰以爲智永書，某閱其前空兩『才』字全不書，固以疑之；後復空『永』字，遂定爲辯才弟子所書，故特闕其祖師二名耳。」（黃賓虹、鄧實編《美術叢書》第一冊）按，米芾所見存世辯才弟子草書，則辯才應確有其人而後可。然筆者並不認爲如此。一、避諱之禮，只限於有家族血緣的直系，如父子祖孫等，釋家師徒法名同字者多，一般不在諱列。如智永弟子亦名智果，即其例也；二、六朝至隋唐以前，僧、道名多不須避諱。關於此事，近人陳垣《史諱舉例》、陳寅恪〈崔浩與寇謙之〉一文皆有論述。又逍遙天在其《中國人名的研究》一書「南北朝名字的宗教氣氛」條中，引清趙翼《陔餘叢考》之「元魏多以神將爲名」條後議論道：「按，趙氏所論倒果爲因。事實上元魏的這種命名，乃受漢人的影響。自漢季佛法東漸，至六朝而盛，張陵的五斗米道也於此時盛行，故當時的知識分子，思想多是仙佛聖賢雜糅，命名也受影響，小名已不少僧哥、摩訶之類。觀《南北史表》，僧字在命名上的流行，僅次於『之』字，如烏丸王氏有僧辯、僧智、僧愔、僧修。琅邪王氏更不避同名之諱……。」三、智永法號爲法極，字智永。六朝人字多無須諱之（以上有關避諱問題，詳後附〔個案研究〕〈從《蘭亭序》的「攬」字論及六朝士族的避諱〉）。四、米老本爲藝術家，其鑑定書帖與黃伯思考據派不同，屬於望氣派，經驗主義色彩極濃。

　　關於智永弟子尙杲，據清康熙三十七年（1098）重修《金庭王氏族譜》收隋大業七年（611）永欣寺沙門尙杲〈瀑布山展墓記〉中稱其「嘗聞先師智永和尙云」。見圖5－1清康熙間重修《金庭王氏族譜》卷四所收隋沙門尙杲撰〈瀑布山展墓記〉。此外《書法》雜誌1983年第一期所收沈定庵、張秀銚〈謁王羲之墓〉一文亦有轉引。

【25】王汝濤在〈古永欣寺在紹興考〉文中論云：「從時間上看，褚之《書目》，徐浩定爲貞觀十三年，亦與〈蘭亭記〉所記相符。〈蘭亭記〉記蕭翼取得蘭亭後，立刻馳驛告知越州都督齊善行的情節。而《舊唐書·太宗紀》「貞觀十二年二月」條下，記齊善行已調夔州都督，故蕭翼取蘭亭必在貞觀十一年以下。」（《王羲之及其家族考論》所收）

【26】關於智永入唐記載並論考，均詳臺靜農論文〈智永禪師的書學及其對於後世的影響〉（《靜農文集》所收）。今據尙杲文可以排除入唐可能。至於智永究竟活動於何時代，尙不可知。按，〈蘭亭記〉所稱「智永禪師年近百歲乃終」的說法不知是否有據，若爲事實的話，逆溯一百年，則其生年當在梁武帝朝（502－550）。〈蘭亭記〉引《會稽志》載「梁武帝以欣、永二人皆能崇於釋教，故號所居之寺爲永欣焉」。這也說明了智永年輕時經歷了梁

武帝時代。《法書要錄》收智永〈題右軍樂毅論後〉，張彥遠作「陳釋」，文中有智永引陶隱居言，可見他在時代上應比武帝、陶弘景要晚得多。《會稽志》所記若為事實，則智永年輕時代應該處於梁武帝朝。梁武帝在位四十八年，賜號永欣寺事雖不詳其具體於何時，但時間上下限不能出武帝朝。另一方面，賜寺號事應出於智永成人（年齡應在二十歲左右）出家之後（當然不排除未成年而出家之可能），故可大致推定其生年應在賜號二十年以前。一般來說賜寺號不應在武帝初期，否則智永就會出生過早，其生年將出梁而入齊，這顯然與史傳「陳僧」相去太遠。王玉池〈王羲之生卒年代問題〉一文對此事有所論及：「智永何時逝世，史亦失載。尚杲碑文大業七年已稱『先師遺語』，則其下界應在大業七年（611）以前。何延之〈蘭亭記〉說他活了百歲。假定尚杲修墓時已過世三年，活了九十八歲，相對時間應是西元510－608年，即生於梁天監九年左右，卒於隋大業四年前後。」（王玉池著《王羲之・附錄》一所收）這一推測應該大致合理。又，李長路〈王羲之七代孫智永祖先世系初探〉（《二十世紀書法研究叢書——考識辨異篇》所收）一文中的觀點與王說相近，他推測智永生卒年「約510－約610」之間。

　　筆者所疑者乃梁武帝賜號永欣寺一事。若然，將意味梁武帝及陶弘景應認識這位精於書法的王右軍裔孫智永。陶弘景（456－536），卒於梁武帝大同二年（536），得年八十一。如果王汝濤所推測的「大同五年前後智永已三十歲」之假設成立，按理說也應有機會認識智永，更何況他還是一位對浙東及王羲之事跡、書法相當熟悉的人物。然而卻不聞武帝、陶弘景曾言及智永，如二人討論王羲之書法時，也未曾提及其人，倒是智永在文中引述了陶言。據此我們得出的印象是，智永似乎不像是與武帝、陶氏同時之人，應晚他們一代。諸多因素只是基於推測而已，此事待考。

　　又，永欣寺是在今之紹興抑或湖州？尚未能明瞭。紹興未見有永欣寺記載，倒是有雲門寺，位於紹興以南三十里，傳說王獻之故居，後捨為雲門寺云云。

【27】〈蘭亭記〉中有關智永祖先世代的記載：「永即右軍第五子徽之之後，安西成王咨議彥祖之孫，盧陵王胄昱之子，陳郡謝少卿之外孫也。與兄孝賓俱捨家入道。」據王汝濤的意見，這一記載「無法據以考證」。關於智永祖為「安西成王」及父為「盧陵王胄昱」事，王考云：「《宋書》、《南齊書》、《梁書》均無安西成王的封號……《南齊書》、《梁書》均有盧陵王，但是『盧陵王胄昱』是甚麼意思呢？智永之父不會名『胄昱』，如果是這樣，他就被封為盧陵王了。如果說胄是官名，他單名一個昱字，也不對頭。唐制太子左右衛率下面武官有『胄曹參軍』，不知宋、齊、梁是否設此官，但諸王府肯定無此官。」（〈隋唐琅邪王氏考〉，王汝濤著《王羲之及其家族考論》所收）關於此問題，李長路〈王羲之七代孫

智永祖先世系初探〉一文認為,「胄」下可能奪一「子」字,聊備一說。總而言之,〈蘭亭記〉記述智永的祖、父官名人名,亦如所記賺蘭亭始末內容一樣,均無法證實,因而亦不能排除其因「傳奇」而杜撰之可能。

關於智永方面的詳細考證,除李長路文外,可以參照臺靜農論文〈智永禪師的書學及其對於後世的影響〉。

【28】現將清水凱夫論文〈唐修晉書の性質について(下)──王羲之傳を中心として〉中有關部分引譯如下:「假如萬一眞如《隋唐嘉話》所說的那樣,《蘭亭序》於武德四年入秦府爲事實的話,那麼,當時能鑑定其眞僞的,除了《舊唐書》虞傳所稱『同郡沙門智永善王羲之書,世南師焉,妙得其體』的虞世南以外,當無別人。虞世南之師智永乃王羲之七世裔孫,《隋唐嘉話》說他在陳天嘉年間得到了因侯景之亂從梁王室散出在外的《蘭亭序》,在經過一段保有期間後,於陳太建中以之獻給了陳宣帝。這就說明智永並沒有密藏過《蘭亭序》。所以師從智永學得王羲之書法,盡得其妙的同郡弟子虞世南,是不會不知道此事的。智永不但不會隱匿,相反還會拿出來作爲書法範本,讓他這位書法高足好好揣摩臨習的。」清水論證:「虞世南所編《北堂書鈔》設『三月三日』條目,廣收張華〈上巳篇〉、磐尼〈皇太子上巳日詩〉、張協〈洛禊賦〉、王廙〈洛都賦〉、阮瞻〈上巳會賦〉、陸機〈權歌行〉、〈竹林七賢論〉、蔡邕〈祝文〉、成公綏〈洛禊賦〉等字句,唯獨不採〈蘭亭序〉一個字。通覽《北堂書鈔》,在『船』字項目裡,只能見到臧榮緒《晉書》裡的『汎舟西河』之句,如『王羲之爲會稽太守,汎舟西河,作蘭亭宴集』之類,對蘭亭宴集只作極其簡單的涉及。這原因大概是因爲虞世南本人實際上不知道傳世《蘭亭序》的存在所致。如果他眞的知道此物存世,必然會以某種方式將其抄錄下來。這些跡象意味著劉餗《隋唐嘉話》的記載武德四年傳世《蘭亭序》入秦王府,只不過是些毫無任何事實根據的虛構故事。」

【29】宋人研究《蘭亭序》風氣極盛。按,自從唐初出現《蘭亭序》以來,其實在唐代談論它的人對並不多,所以與之相關的文獻資料很少,這也許是因爲它出現得太突然的緣故也未可知。大約在唐代,人們聞右軍劇蹟忽現人間,皆欲爭先一睹爲快,競相致之以把玩臨習,尚來不及冷靜下來仔細思考追究《蘭亭序》本身以及圍繞著臨本、拓本所發生的一切事。再加上當時《蘭亭序》的流傳尚未普及,臨摹本與刻本也十分稀有,尚處在只限於少數人「秘玩」狀態。進入宋代,這些情況都得到極大改觀,尤其是隨著刊刻書籍的雕版印刷業的發達與普及,促使刻帖隨之與起,《蘭亭序》的流傳普及即假此以行。因而一般人也都可能有接觸《蘭亭序》的機會,於是人們可以:商討談論臨習《蘭亭序》書法的經驗,評品比較《蘭亭序》各種版本優劣,甚至探討議論《蘭亭序》的相關問題,如討論

〈蘭亭序〉爲何未被昭明太子《文選》收錄等問題的話題十分盛行。總之，只有到宋代才開始出現了眞正意義上的「蘭亭學」。關於宋代「蘭亭學」方面的研究，水賚佑〈宋代《蘭亭序》之研究〉一文（華人德、白謙愼編《蘭亭論集》收）論之頗詳。水賚佑在第二節中列舉了四條「宋代盛行《蘭亭序》的原因」：一、北宋初期的書家都喜習王字；二、宋代帝王都熱衷於習王字，重《蘭亭》，以帝王之尊，直接影響著南宋一代書風；三、文人書家對《蘭亭》的推崇；四、帖學的興起，促進了《蘭亭序》的大量臨摹和翻刻。案，一至三條理由本質上沒有太大區別，皆意在說明宋人皆喜歡《蘭亭序》，似無細分之必要。第四條才是根本性的理由，尤其是雕版印刷業的迅速普及，方是帖學發達的最根本之理由，《蘭亭序》流傳普及，即藉此以行。

　　大凡某項研究的盛行，其背後勢必有某種風氣爲之帶動推行。如前所述，由於宋人較唐人普遍具備了更多的接觸和臨習《蘭亭序》的條件，故當時人們品評鑒賞與考察《蘭亭序》，並彼此交換版本資訊和學習心得，便也成了的一種風氣。宋代《蘭亭序》研究的產生背景，與這種風氣的盛行密切相關。到了南宋末，出現了桑世昌編撰《蘭亭考》及俞松編《蘭亭續考》二書，此二書乃早期比較具有代表性的蘭亭研究文獻。由於二書中輯錄了不少唐宋以來有關《蘭亭序》的早期研究史料（其中還包括已佚不傳的資料），歷來多爲治蘭亭學者引用。

【30】于碩（郭沫若）在〈蘭亭並非鐵案〉文（《文物》1965年第10期，《蘭亭論辨》上編）中以劉餗《隋唐嘉話》的「以武德四年入秦府」作爲論據，承認《蘭亭序》是在武德四年入秦王府的，於是推導出歐陽詢等明知太宗所得今本《蘭亭序》乃僞物，之所以不在《藝文類聚》全載其全文，是因不願自欺；而不敢全載〈臨河敘〉之文，則是擔心觸犯唐太宗逆鱗，折衷辦法就是現今《藝文類聚》所錄的「與〈臨河敘〉相近的〈蘭亭序〉的前小半段」云云。對此清水凱夫在論文〈唐修晉書の性質について（下）——王羲之傳を中心として〉「關於晉書收載的《蘭亭序》眞僞」一節中指出：「郭氏既然已經明確肯定傳世《蘭亭序》乃僞作，那麼這也就意味著他必然也認定《隋唐嘉話》中記載獲取《蘭亭序》的故事亦屬虛構才合乎情理，然而郭文的整體卻是建立在這樣一種矛盾的前提下展開自己的論說的：一邊否定獲取《蘭亭序》之傳說，一邊卻又只相信獲取《蘭亭序》的所謂「武德四年」之時間，這種論證法是恣意和不合理的。」（前出）

【31】據何延之〈蘭亭記〉卷末自述云：「登會稽、探禹穴、訪奇書，名僧處士，猶倍諸郡。固知虞預之著《會稽典錄》，人物不絕，信而有徵。其辯才弟子玄素，俗姓楊氏，華陰人也，漢太尉之後，六代祖佺期爲桓玄所害，子孫避難，潛竄江東，後遂編貫山陰，即吾

之外氏近屬，今殿中侍御史瑒之族。長安二年，素師已年九十二，視聽不衰，猶居永欣寺永禪師之故房，親向吾說。聊將退食之暇，疏其始末，庶將來君子，知吾心之所存。付永彭年、明察微、溫抱道、超令叔等兄弟。其有好事同志、須知者無隱焉。於時歲在甲寅季春之月，上巳之日，感前代之修禊而撰此記。主上每暇隙，留神藝術，跡逾華聖，偏重《蘭亭》。僕開元十年四月二十七日任均州刺史，蒙恩許拜掃。至都，承訪所得委曲，緣病不獲詣闕，遣男昭成皇太后挽郎、吏部常選騎都尉永寫本進。其日奉日曜門宣敕，內出絹三十匹賜永，於是負恩荷澤，手舞足蹈，捧載周旋，光駭閭里。僕跼天命，伏枕懷欣，殊私忽臨，沉屙頓減，輒題卷末，以示後代。」

【32】徐文是在斷定何延之自述的那段經歷皆爲「事實」的前提下，對何的自述細節展開論證的，如他認爲何自言其認識辯才弟子玄素法師、何自言其所記來源於法師「親向吾說」等等皆可信，這樣就不免牽強。更加令人難於理解的是，徐竟相信何延之自炫的那段故事：皇帝唐玄宗親自向他尋訪打聽此事，他於是將〈蘭亭記〉寫成一部進本，讓兒子何永獻上，後來到皇帝賜絹厚賞云。對此徐還作如下解釋：「等到富有文人性格的明皇即位後，打聽到此一故事的記錄在何延之手上，便向他訪所得委曲……整個故事都是以太宗爲中心而展開的。我不相信有任何臣子能當著明皇的面前，編造他的開國祖先的假故事。」筆者以爲，徐氏論理的前提，先以何氏自言的一部分爲「事實」依據，然後推證何氏自言的另一部分是否近於「事實」，所以徐說他不能相信何延之會「當著明皇面編造假故事」。但他卻未曾想，首先何延之向玄宗上呈進本之事是否存在？存在的證據何在？我們不能忘了這些情節只不過是何延之的個人的表述，並沒有任何第三者的旁證資料，可以支持其說中的哪怕是某一情節爲事實。連資料的可信性尚未確認與證實，便據之以論證，遂下結論，恐怕爲時尚早。而且從常識上看，此事的內容也難以令人相信。試想唐太宗賺取《蘭亭序》，又不是甚麼見不得人的醜聞，大約還不至於非得弄成如此詭秘不可，以至於連其子孫都不讓知道吧。至於說到了盛唐開元，玄宗皇帝居然對此毫無所知，皇家檔案的有關記錄亦片紙不存，尊爲大唐皇帝的玄宗渴望瞭解此事「委曲」，居然不得不屈駕親自向民間人「打聽」眞實消息。這段如此其荒誕不經、有悖常理的傳奇，實爲小說家言，很難相信這是事實。

　　另外，徐氏此觀點較有代表性，持類似觀點的專文也不少，比如日本塚田康信〈《蘭亭記》の研究〉（《福岡教育大學紀要》第三十二號）、馬靜〈《蘭亭記》讀後記〉（山東臨沂王羲之研究會編《王羲之研究》所收）等皆是。前者雖曰研究，實爲翻譯和詞語注釋《蘭亭記》文，間有評論，無考論。後者先怪郭沫若未讀〈蘭亭記〉全文而只據《太平廣記》節

錄文（按，桑世昌《蘭亭考》卷三所收〈蘭亭記〉爲全文，而郭在文中所引資料均出《蘭亭考》，因而斷定郭未讀全文並無根據），故未能客觀看待此書。接下來又據〈蘭亭記〉所述力證其內容可信。按，此類論文，大抵多爲讀後感之屬，論證〈蘭亭記〉所記爲眞的所謂根據，即是讀來覺得可信，於是視爲信史，對〈蘭亭記〉中記述的時間、人物、事情過程等未做任何檢證。另外，許莊叔的〈《蘭亭》後案〉一文間有論及此問題者。許文基本上與徐文論證方式相同，即認定〈蘭亭記〉是「寫《蘭亭》的專史，作者作過親身採訪，掌握了各有關史料，故委曲備盡，是『實錄』……似此第一手材料尚不足爲信，那史也無從講了。這〈記〉既得當時朝廷的賞賜，又爲講書法的專著採錄，史料價值無疑早經審定，不是一兩句話抹殺得了的。」（許語。《蘭亭論集》所收）許氏未能出示任何證據證明其所謂「實錄」的根據所在，唯一的證據就是覺得何記可信，於是認定其爲「第一手材料」，斷言「史料價值無疑早經審定」。無證據且武斷，許文立論皆大率如此，茲略不論。

【33】如叢文俊論文〈關於魏晉書法史料的性質與學術意義的再認識〉（華人德、白謙慎編《蘭亭論集》所收）就很有代表性。叢文標題有「史料性質」，意必對盛唐傳說有所考釋，比讀其文，方知所謂「史料性質」仍是書體字形資料，與史傳文獻無關。此外，叢文在〈《蘭亭序》僞託說何以不能成立〉一節中考證史實，立論亦建立在認爲〈蘭亭記〉、《隋唐嘉話》二者必有一眞之前提上展開論證的。

【34】啓功認爲唐韋述〈敘書錄〉所述太平安樂公主奏請借出外搨寫，後來「遂失所在」的是指《樂毅論》而非指《蘭亭序》。見啓功〈《蘭亭帖》考〉文，《啓功叢稿》所收。

【35】見《舊五代史》中華書局標點本校勘記據《永樂大典》卷18881所錄存。

【36】宋馬令《南唐書》三十卷（《四部叢刊續編》影印明刊本）。需要說明的是，從所引文獻可以顯見歐書之不足。按，《舊五代史》成書於五代結束不久，薛居正乃親歷其時代之人。故其所修《舊五代史》採集的資料之來源，當較爲可靠。相比之下，歐陽修的《新五代史》因刪去許多重要史料而遭後代學者詬病。即以采擇此資料言之，與宋馬令《南唐書》相比，兩者資料來源相同，取捨標準大異其趣。刪簡之甚，以至若薛、馬之書不存，後世之人幾乎莫知此事源出鄭道士之口也。

【37】據《宋史》卷一百五十七〈藝文志〉三，鄭文寶名下無此書，此書被列入不知作者書目。南宋陳振孫《直齋書錄解題》亦稱不知何人，但據《四庫全書提要》考證的結論，認爲此書實即據鄭文寶《江表志》稿本刪落是正以成。鄭文寶，字僕賢，寧化人。宋初著名的歷史學家，文學家和書法家。錢鍾書《宋詩選注》的作者簡介中稱他：「很多才多藝，對軍事也頗爲熟練。……根據司馬光和歐陽修對他的稱賞，想見他是宋初一位負有盛名的

詩人。」鄭文寶在書法方面最負盛名的事是據徐鉉摹寫本重刻秦《嶧山刻石》，其石被推為最佳摹刻。又，此文據清鮑氏《知不足齋叢書》本引。

【38】對《蘭亭序》書跡提出大膽質疑的最著名人物當推清末李文田，他在〈跋汪中舊藏定武蘭亭〉中，對今本蘭亭的文章提出了「三疑」的同時，也對定武蘭亭書跡加以質疑：「鄙意以為定武石刻未必晉人書，以今所見晉碑皆未能有一種筆意，此南朝梁陳以後之蹟也。……故世無右軍之書則已，苟或有之，必其與《爨寶子》、《爨龍顏》相近而後可。以東晉前書與漢魏隸書相似，時代為之，不得作梁陳以後體也。」（李文田〈跋汪中舊藏定武蘭亭〉）李氏此說在清中期以降崇碑之風氣日盛的時代頗具代表性，並非只是李氏的獨自想法。按，李氏此說實因清乾隆間人趙魏之跋而更進一步發明者。汪中跋曾引趙魏觀點如下：「（趙）文學語（江）編修云：南北朝至初唐，碑刻之存於世者往往有隸書遺意。至開元以後始純乎今體。右軍雖變隸體，不應古法盡亡。今行世諸刻，若非唐人臨本則傳摹失真也。」（見郭文〈由王謝墓誌的出土論到蘭亭序的真偽〉引）又如著名經學大師、「南北書派論」的首倡者阮元（1764－1849），在其三篇跋語中就曾流露出這種看法。今錄阮氏三跋如下，以見清人對此之一般看法。一、〈晉永和泰元磚字拓本跋〉云：「此磚新出於湖州古塚中，近在《蘭亭》前後十數年。此種字體，乃東晉時民間通用之體。墓人為壙，匠人寫坯，尚皆如此。可見爾時民間尚有篆隸遺意，何嘗似羲、獻之體？所以唐初人皆名世俗通行之字為隸書也。羲、獻之體，乃世族風流，譬之麈尾、如意，惟王、謝子弟握之，非民間所有。但執二王以概東晉之書，蓋為《閣帖》所愚蔽者也。況真羲、獻，亦未必全似《閣帖》也。不獨此也，『宋元嘉字磚』亦尚近於隸，與今《閣帖》內字跡無一相近者。然則唐人收藏珍秘，宋人輾轉勾摹，可盡據乎？」（《揅經室集》下‧三集卷一）二、〈毘陵呂氏古磚文字拓本跋〉云：「……且晉、宋間隸體，如聚書手在於目前矣。王著所摹晉帖，餘舊守無徵不從之例，而心折於晉、宋之磚，為其下真蹟一等，古人不我欺也。試審此冊內永和三、六、七、八、九、十年各磚，隸體乃造坯世俗人所寫，何古雅若此！且『永和九年』反文隸字，尤為奇古。永和六年王氏墓，當是羲之之族，何與《蘭亭》絕不相類耶？羲仙知古者也，試共商之。」（《揅經室續集》卷三。原附據拓本「永和六年八月一日王氏」墓字，其中「王」作「玉」字，疑書寫者訛誤所致）三、〈永和右軍磚〉云：「余固疑世傳王右軍書帖為唐人改勾偽託，即《蘭亭》亦未可委心，何況其餘？曾以晉磚為證，人多不以為然，貴耳賤目，良可浩歎。頃從金陵甘氏得「永和右軍」四字晉磚，純乎隸體，尚帶篆意，距楷尚遠。此為彼時造城磚者所書，可見東晉間字體大類如此。唐太宗所得《蘭亭序》，恐是梁陳時人所書。歐、虞二本、直是唐人書法錄晉人文章耳。」（清

人甘熙《白下瑣言》卷三第四十六則錄此跋。宗白華〈論《蘭亭序》的兩封信〉過錄此跋。《蘭亭論辨》上編收）據此可見，阮元於《蘭亭序》書跡真偽問題再三閃爍其辭，不欲明言實指。其中言詞最爲激烈者爲第三跋，而他並未將此跋收入其自定的《揅經室集》、《續集》（見書前阮序），幸有甘氏《白下瑣言》收錄此跋，否則阮氏此見解幾泯滅無聞矣。至於原因，可能首先是《蘭亭序》乃大問題，不宜作斷定。阮元作爲一代學宗，發言謹愼，如其自謂「無徵不從」者，此跋並無實證，遂刪棄之；再者也許與甘氏所得「永和右軍」磚乃偽物有關。「永和」與「右軍」毫無關係，古磚文字此類書寫體例亦未之見，偽物可能性極大。所以如此書寫，大約是讓人聯想起王右軍與《蘭亭序》，亦未可知。也許阮氏後來發現其偽，故未收入此跋文。其實即使其物眞偽，也並不影響阮氏以上這番議論的價值。

此外清朝主張碑學者包世臣也有類似主張。《藝舟雙楫》中詠《龍藏寺》絕句詩：「中正沖和《龍藏》碑，擅場或出永禪師。山陰面目迷梨棗，誰見匡盧霧霽時？」下自注云：「隋《龍藏寺》出《李仲璿》《敬顯儁》兩碑而加純淨，左規右矩近《千字》。〈書評〉謂右軍筆勢雄強，此其庶幾？若如閣帖所刻，絕不見雄強之妙，即定武蘭亭亦未稱也。」（《安吳四種》卷十二）

從上我們可以看出，李文田看似直承阮、包說，但由於阮氏第三跋未收進文集之故，所以他也許並未見到此跋，而所論卻與阮氏暗合若是。這也說明，對待傳世的《蘭亭序》書蹟上，不相信王羲之會寫出這種風格的學者不在少數，頗代表當時學者們的觀點。比如，郭沫若的〈新疆新出土的晉人寫本〈三國志〉殘卷〉文（《蘭亭論辨》上編）引清人趙之謙（1829－1884）《章安雜說》（趙氏手稿本藏北京圖書館）：「安吳包愼伯言：『曾見南唐拓本《東方先生畫贊》、《洛神賦》，筆筆皆同漢隸』，然則近世二王書可知矣。重二王書始自唐太宗，今太宗御書碑具在，以印證二王書，無少異。謂太宗即二王可也」，並自言「此論實千萬世莫敢出口者，姑妄言之」云云，此亦足見其爲清季書家之一般看法（趙之謙與李文田本爲契友，常在一起探討金石書法）。然今之肯定派多駁難李說而不及汪中、趙魏、阮元以及趙之謙等清代金石碑派學者，把李說僅看作爲一個孤立的個人觀點加以糾彈駁斥，無視在崇碑思潮盛行的當時，這種學術風氣與環境具有其普遍意義。筆者舉此，只是想說明複製品書跡亦頗有與晉人書蹟未合之處以外，並無舉以爲證據之意，亦無意就書蹟問題展開討論。筆者以爲，阮氏的「唐太宗所得《蘭亭序》，恐是梁陳時人所書。歐、虞二本、直是唐人書法錄晉人文章耳」之說對於文獻研究不無啓發意義。總之，大約眞蹟並不存在，傳世的複製品或許就是「唐人書法錄晉人文章」也未可知。

【39】宋吳淑《事類賦注》卷十五「王公蠶繭」句下引《世說》曰:「王羲之書《蘭亭序》,用蠶繭紙,鼠鬚筆,遒媚勁健絕代更無。」若此佚文確為劉義慶之舊文,則〈蘭亭序〉名早已見於《世說》。按,《事類賦注》編纂者吳淑(947－1002),南唐宋初人。除了此書外,吳淑還參加過《太平御覽》、《太平廣記》、《文苑菁華》等類書的編纂。清末葉德輝將此條引文輯入《世說新語佚文》中(《世說新語》附。光緒十七年思賢講舍刻本)。按,檢此引文,與唐何延之〈蘭亭記〉所記相同,疑非《世說》舊文。

【40】高文〈《蘭亭序》的真偽駁議〉。原載《光明日報》1965年7月23日,後收《蘭亭論辨》下篇。

【41】郭文〈《駁議》的商榷〉。原載《文物》1965年第9期,後收《蘭亭論辨》上篇。

【42】同上。郭云:「劉孝標是一千五百年前的人,他對〈蘭亭序〉稱作〈臨河敘〉當是他所見到的抄本如是作。不然,《世說‧企羨篇》明明說『王右軍得人以〈蘭亭集序〉方〈金谷詩序〉』,他何以偏要改稱〈臨河敘〉?可見〈臨河敘〉是古抄本上的題目。〈蘭亭集序〉則是劉義慶給予的稱號。〈臨河敘〉是否王羲之自己的命名雖不敢必,但〈駁議〉所說『「臨河」二字,吾意係劉孝標的文人好為立異改上的』,恐怕不好這樣意必吧?」

【43】商承祚〈論東晉的書法風格並及《蘭亭序》〉云:「兩者皆為晉人不同的命名,二劉以所見的抄本標目各異,也就入目不同。」(原載《中山大學學報》哲學‧社會科學版。1966年第一期。後收《蘭亭論辨》下篇)

【44】周紹良〈從老莊思想論《蘭亭序》之真偽〉。原載《中國社會科學》,1980年第4期。後收入《紹良叢稿》,齊魯書社,1984年。

【45】許文收入《書學論集——中國書法研究交流會論文選集》。許於其文中證曰:「『臨河』是三月三日修禊的專用語。『河』指『河曲』……那《世說注》『王羲之臨河』是劉孝標用它來解釋指『蘭亭集』修禊宴會是怎麼回事,就很明白了。『敘曰』按注例等於『其敘曰』。上已提到的劉注正文出現的篇幅,例用代詞。這裡因用瞭解釋正文題名的『王羲之臨河』一語,所以『其』字省了——也許可能是脫文。總之『王羲之臨河』應當讀斷,把『臨河』連『敘』讀是違反《世說》劉注文例的」云云。按,許氏於劉注中未能找出如此行文第二例證明,遂疑劉注原當有「其」字,但被「省了」或「可能是脫文」。於是下結論:「總之,『王羲之臨河』應當讀斷,把『臨河』連『敘』讀是違反《世說》劉注文例的。」此乃以臆測代證據的正證明方法,無法贊同。

【46】余嘉錫《世說新語箋證‧品藻篇》五十七條注云:「嘉錫案:《御覽》九百十九引石崇〈金谷詩序〉曰:『吾有廬在河南金谷中,去城十里,有田十頃,羊二百口,雞豬鵝鴨

之類莫不畢備。」字句多出孝標注所引之外。案本書〈企羨篇〉曰：『王右軍得人以〈蘭亭集序〉方〈金谷詩序〉，又以己敵石崇，甚有欣色。』若如此注所引，寂寥短章，遠不如《蘭亭序》之情文兼至，右軍何取而欣羨之哉？以《御覽》證之，知其所刊削多矣。疑亦出於宋人晏殊輩之妄刪，未必孝標原本如此也。……孫星衍《續古文苑》十一曰：「案，〈容止篇〉注又引石崇〈金谷詩序〉曰：『王詡字季允，琅邪人。』蓋三十人皆有爵里名氏，〈品藻篇〉不曾備引也。」

【47】《世說新語箋證‧企羨篇》三劉注引〈臨河敘〉下余注云：「案，今本《世說》注經宋人晏殊、董弅等妄有刪節，以唐本第六卷證之，幾無一條不遭塗抹。況於人人習見之〈蘭亭序〉哉。然則此序所刪之字句，未必盡出於孝標之節錄也。」（同上）需要指出的是，余氏是在相信傳世〈蘭亭序〉爲全文的前提下得出〈臨河敘〉文一定被刪的結論的，因彼時尚未有所謂眞僞問題的辯論，一般人還是相信〈蘭亭序〉之文爲眞的。其實在余氏以前，已有人提出〈臨河敘〉爲節錄了。嚴可均《全晉文》卷二十六錄〈臨河敘〉文後跋稱：「此與帖本不同，又多篇末一段，蓋劉孝標從文集節錄者。」但嚴並未出示證據，和余氏同樣，他們都是以〈蘭亭序〉爲完文眞來檢證〈臨河敘〉的，故有此結論。

【48】關於具體參加者的人名問題，據宋張淏《雲谷雜記》云：「予嘗得蘭亭石刻一卷，首列王羲之序文，次則諸人之詩，末有孫綽後序。其詩四言二十二首，五言二十六首，自王羲之而下凡四十有二人，成兩篇者十一人：右將軍王羲之、琅邪王友謝安、司徒左西屬謝萬、左司馬孫綽、行參軍徐豐之、前餘杭令孫統、前永興令王彬之、王凝之、王肅（或作「宿」）之、王徽之、陳郡袁嶠之；成一篇者十五人：散騎常侍郗曇、行參軍王豐收、前上虞令華茂、潁川庾友、鎮軍司馬虞說、郡功曹魏滂、郡五官謝釋、潁川庾蘊、行參軍曹茂之、徐州西平曹華、滎陽柏（或作「桓」）偉、王元之、王蘊之、王渙之、前中軍參軍孫嗣。一十六人詩不成，各罰酒三觥：侍郎謝瑰、鎮國大將軍掾卞迪、行參軍事丘旄、王獻之、行參軍楊模、參軍孔熾（或作「盛」）、參軍劉密、山陰令虞谷、府功曹勞夷、府主簿後棉、前長岑令華耆、府主簿任凝、前餘杭令謝藤（或作「勝」）、任城呂系、任城呂本、彭城曹諲。諸詩及後序文多不載，姑記作者姓名於此，庶覽者知當世一觴一詠之樂云。」（可參見圖4－1）

【49】關於王坦之，《晉書‧王羲之傳》載，羲之嘗謂諸子：「吾不減懷祖（王述），而位遇懸邈，當由汝等不及坦之故邪。」可見坦之在羲之眼中的地位。

【50】見郭沫若《蘭亭序》與老莊思想。前出周紹良文章〈從老莊思想論《蘭亭序》之眞僞〉爲證郭此論之失，列舉六點以證明東晉王羲之以及周圍士族思想中的「反莊」風氣，

雖所得結論與郭全不同，要其所舉例證，乃爲事實無疑。

【51】逯欽立〈《蘭亭序》是王羲之作的，不是王羲之寫的〉論曰：「第一，金谷集的賦詩，是一人兼賦四言詩和五言詩的，如潘岳的《金谷集作》，《昭明文選》卷二十一編入他的五言一篇，李善作注又引了他的四言詩兩句。可見潘岳的《金谷集作》是兼四言詩和五言詩的，潘既如此，其他與會者可以類推，蘭亭賦詩同樣也是一個兼賦四言和五言的。柳公權書〈蘭亭詩〉云：『四言詩王羲之爲序，序行於代，故不錄。其詩文多，不可全載，今載其佳句而題之，亦古人斷章之義也。』又於孫綽五言詩序下云：『文多不備載，其略如此，其詩亦裁而綴之，如四言焉。』可見蘭亭集的兼賦四言和五言，是有意識地這樣安排的，當然也是有意識地倣效石崇的金谷集的。第二，金谷集會，凡三十人，其中『吳王師、議郎、關中侯、始平武功蘇紹字世嗣，年五十爲首。』金谷之會，自然以石崇爲首，而按年序列，蘇紹才名列第一。這本來是很偶然的，可是蘭亭之集，王羲之剛好是在五十歲後（考證部分略），其他與會者年歲都比他小，於是在『列敍時人』中，這位右將軍就名列第一了。可見，王羲之所以在五十歲遊宴集蘭亭，也是有意這樣安排的。」

【52】周汝昌認爲「劉宋的劉義慶和劉勰就都曾隱然加以運用」《蘭亭序》語意，以其文乃從《蘭亭序》脫化而來，並舉《世說·棲逸篇》之「清流激發於堂宇」；《文心雕龍·物色篇》之「流連萬象之際，沉吟視聽之區」等語句加以證明。（周文〈蘭亭綜考〉）。按，周氏但以他文中有些字詞略同於〈蘭亭序〉，便謂是脫化而來，乃後人「隱然加以運用」，其說甚爲牽強。類似「流連萬象之際，沉吟視聽之區」語詞，並不具有明顯的個性特徵。若然，則謂天下文章皆從〈蘭亭序〉「脫化」而來可也。

《蘭亭序》的「攬」字與六朝士族的避諱

一　緒言

《太平御覽》三六二引何法盛《晉中興書》：

> 咸和元年，當征蘇峻。司徒導欲出王舒爲外援，及更拜爲撫軍將軍會稽內史，秩中三千石。舒上疏以父名會，不得作會稽。朝議以字同音異，於禮無嫌。舒陳音雖異而字同，乞換他郡。於是改會爲鄶〔原註：古會切〕。舒不得已就職。

　　《晉書》卷七十六〈王舒傳〉也有相似記載。這條資料告訴我們：王羲之的堂叔伯父王舒被朝廷任命爲會稽內史時，曾拒絕赴任，要求改授，理由是「會稽」地名犯其父「王會」名諱。朝廷認爲二「會」字同音異，並無大妨。王舒則認爲字音雖異而字同，請求另除他郡。爲此朝廷特意把會稽改成「鄶稽」，使之音形皆異。王舒儘管仍不情願，但終礙於不以家事辭王事，遂「不得已就職」。後來其子王允之（王羲之堂兄弟）也有會稽之任，亦以同樣理由要求改授（王舒父子的例子還將在下文詳論）。

　　由此可見，琅邪王氏對避諱一事非常在意，絕不含糊，無論是音異字同還是字異音同之字，都不能通允。既然王舒對以「鄶」代「會」都不情願認可，那麼王羲之又怎麼可以在《蘭亭序》中主動地以「攬」代「覽」，直犯其曾祖王覽名諱？筆者對此疑惑既深，嘗撰文質疑之。【1】

　　本文在舊文基礎上，對古代避諱學及中古避諱實例作初步分析歸納，以期深入的探討《蘭亭序》的避諱現象。然本文並不只是限於研究這一個問題。眾所周知，在魏晉南北朝，士族名士競相放浪，以不拘禮節爲尚，但是這一時期恰好又是中國封建社會歷史上最「講禮」的時代。這只要看看《通典》中議論禮節之多爲晉人，即可見其一端。爲了解釋這一矛盾現象，本文擬通過詳論歷代諱禮，深入魏晉南北朝士族生活的這一細部，藉以展現士族生活中所謂「講禮氛圍」的場景，以期深化對東晉貴族生活文化的認識。所論爲一家之言，其謬誤在所不免，切望識者予以指正。

二　關於避諱字「攬」

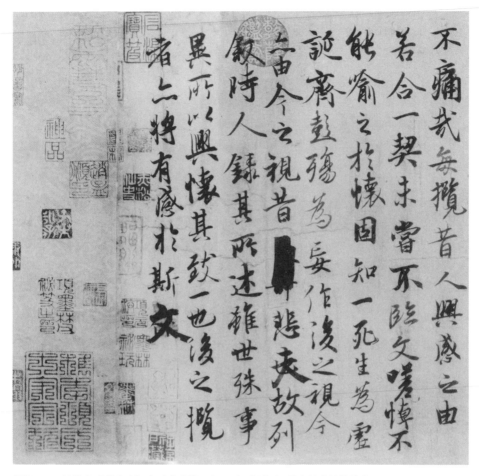

圖個1-1 神龍本《蘭亭序》中兩處「攬」字 局部 搨摹本 北京故宮博物院藏

　　《蘭亭序》帖本（指傳世二十八行，三百二十四字的各種臨摹本以及刻帖拓本）中「攬」字凡二見，即「每攬昔人興感之由」與「後之攬者亦將有感於斯文」（傳世本均作「攬」，唐修《晉書‧王羲之傳》錄文作「覽」）。梁劉孝標《世說新語》【2】〈企羨篇〉三注引王羲之〈臨河敘〉文中無此二句。又遍檢傳世右軍詩文尺牘亦不見此字。王羲之曾祖父名覽（206-278），故通說以爲《蘭亭序》文中「攬」字乃右軍爲避其先祖家諱，以「攬」代「覽」【3】。此說是否成立似從未引起學者注意。筆者以爲，《蘭亭序》中恰恰是因爲有此「攬」字，反而令人生疑，以致於《蘭亭序》眞實問題又不得不再開議論矣。

為了使本文立論前提成立，必須首先討論以下兩個問題：

1、王羲之究竟會不會避諱？若須避諱，王氏父子祖孫名中皆同名「之」字的現象又何以解釋？

答案是肯定的。魏晉南北朝人重諱，於士族尤嚴。《顏氏家訓》卷二〈風操篇〉六所謂「今人避諱，更急於古」【4】道出南北朝避諱森嚴的事實。歷來學者對此均無異詞，如清人趙翼曰：「六朝時最重犯諱」（《陔餘叢考》卷三十一）、陳垣曰：「避諱至晉，漸臻嚴密」（《史諱舉例》卷八「晉諱例」條）、陳寅恪曰：「六朝士族最重家諱」（〈崔浩與寇謙之〉）等，已成史家常識，不煩贅辭。王羲之本人也同樣如此，他曾因避其祖王正之諱，將「正月」改寫作「初月」或「一月」，【5】可知他確實是遵守當時的諱禮。至於王羲之父子何以名中均含「之」字，前人對此論之甚詳，結論是那不屬於避諱範圍，【6】故可暫置不論。

2、《蘭亭序》中「攬」字究竟是不是避諱改字？

《蘭亭序》帖本均作「攬」，若非避諱，此字作提手旁終究無法解釋。我們知道，攬可以省寫作覽（形聲字省形符者例證甚多），而覽寫為攬則不正常。只有兩種原因：一是訛誤；二是避諱。從古至今幾乎所有論者都認為原因是後者。當然，也不能完全排除此字並非諱字的改字的可能，但這種可能性畢竟不大，故在此也不作專門討論【7】。筆者以為，認定《蘭亭序》的「攬」雖為避諱改字，但改得比較牽強，因為不符合當時的避諱習慣。理由如下：

（1）、古人避諱改字，本為禮教習俗之事，然以其帶來諸多麻煩不便，是無人喜而為之。為之者，不得已也。因此，人們只有在實在無法繞開諱字的情況下，諸如草擬誥詔公文，或書寫專有名詞（如人名地名）時，才以改字代諱。然而〈蘭亭序〉是自撰之文，並非擬寫公文，作者可以自由地遣詞造句，無須「遇諱」改字。王羲之有何必要犯其先祖王覽之家諱，非用「覽」不可？與「覽」同義字多矣，如讀、觀、詠、誦、閱、見、看、省、睹等字，都不犯諱，王羲之何以皆棄之不用，必拘泥於改「覽」為「攬」以書蘭亭文？

（2）、若謂王羲之獨鍾「覽」字，覺得文中無此「覽」字就不足以增飾其

文華詞藻，捨之則絕難有合用者。那麼今遍檢傳世右軍文（除去一些後世依託偽文以外【8】）以及大約四百餘通法帖尺牘文（《法書要錄》所收褚遂良《王羲之書目》、張彥遠《右軍書記》諸帖文及傳世諸法帖文），何以不見第二個「攬」或「覽」字？

（3）、按，「攬」義，《說文》解作：「撮持也」；《廣雅》《釋詁》皆以「持也」作解；《釋名・釋姿容》解作「斂」。義均釋作撮、持意、即如今之抓取、總攬意（或亦含拂拭義），在一般情況下，是不含覽字的「以目閱讀、以口詠誦」之意。而〈蘭亭序〉文中用「攬」，於文義難通【9】。王羲之為何要在文中反覆（兩次）使用這一文義不通的「攬」字？

（4）、「覽」與「攬」在《廣韻》中均為「盧敢切」，屬同音字。用「攬」代雖能避「覽」之形而未能異其音，不合當時避諱習慣。如此一改，遂使〈蘭亭序〉成為一篇只能觀覽不能念誦的啞文。

我們感覺到，〈蘭亭序〉中所用的「攬」字既有悖邏輯，亦不合情理、違拗常識，這一現象如何解釋？〈蘭亭序〉會不會真如前人所指出的那樣，其多出〈臨河敘〉的一百六十七字文為後人附加之偽作？作偽者是否故意以「攬」羼入文中，以使世人相信為王羲之真筆？若真是如此，筆者認為其作偽的馬腳恰好暴露於此。

其實利用諱字假託前人之作的例子在歷史上並不罕見，清人周廣業精研避諱學，積三十年成《經史避名彙考》（前出，以下略稱《彙考》）一書，博引旁徵，資料豐富，堪稱集斯學之大成。他曾指出「假託前人」是造成古籍文字中出現當諱而未諱、或當不諱而諱現象的原因之一【10】，也就是說，後人偽造前人文字，其常用伎倆之一就是利用避諱之習俗，製造諱字，以使偽作變得可信。而〈蘭亭序〉中的「攬」字，就涉此嫌疑。

為證明這個推論，首先必須考察《蘭亭序》所用「覽」的改字「攬」，是否合乎當時的避諱方法和習慣。為此有必要先說明一下避諱學，並結合秦漢三國兩晉南北朝期的避諱實情，對改字「攬」從其義、音、形三方面加以探究。

三　關於避諱改字的方法

（一）避諱的由來—與本論的關聯問題

避諱源於古禮。據《左傳·桓公六年》載「周人以諱事神，名終將諱之」，可知於周時已行諱禮。現據《禮記》，【11】將其中與避諱法有直接關係的條例列出，以利問題的討論。須要指出的是，這些條例只是後人據之以避諱的理論依據而已。至於後世遵守的情況，則因時因地因人而疏嚴異同。

1、卒哭乃諱（曲禮上）：意指人死後哭三天即開始避其名。即所謂「卒哭而諱，生事畢而鬼事始。」（檀弓下）此雖諱禮之基本，但到後世發展到有時亦須避生諱的程度。如漢代《史記》諱「徹」改「通」、《漢書》諱「莊」改「嚴」即是。晉明帝敬王導若長尊，見之但稱其字「茂弘」（《晉書》卷三十五〈王導傳〉）而諱言導名，甚至爲了避導生諱，詔其「奏事不名」。所以在王羲之尺牘中很少見有直稱對方之名的，即使對其子女亦但稱字或小字。

2、舍故而諱新（檀弓下）：意爲中止舊諱轉避新諱。舍故即已祧不諱。陳垣謂：「祧者，遠祖之廟除太祖爲不祧之祖外，大抵七世以內則諱之，七世以上則親盡。遷其祖於祧，而致新主於廟，其已祧者則不諱也。」《史諱舉例》卷五「已祧不諱例」條。以下略稱「舉例」）按，此乃帝王諱禮，周廣業以爲諸侯五廟，又謂古人五世親盡（均見《彙考》卷三）。據此知古人對待從第五世祖以上的遠祖，是可以「已祧不諱」的。筆者傾向於東晉琅邪王氏家族應遵循古禮，大約避諱不止於三世。

3、君所無私諱，大夫之所有公諱（曲禮上）：意即不得以私諱妨礙公事。《通典》卷一百〇四〈禮篇〉六十四「授官與本名同宜改及官位犯祖諱議」條引晉人議論「給事黃門侍郎譙王無忌議，以爲《春秋》之義不以家事辭王事，是上之行乎下也。夫君命之重，固不得崇其私」，即此義之註腳。上引晉王舒所以不得已而赴任會稽，即屈服於此義。

4、詩書不諱，臨文不諱（曲禮上）：意指在教、學詩書時，誦讀可以不必在意避諱。然在魏晉南北朝諱禮嚴格的時代，此事也受到限制。參見下列〈魏晉南北朝士族犯諱實例表〉中諸例。

5、入門而問諱（曲禮上）：指在與人交往時，須注意避免冒犯對方家諱。以六朝例之，詳參以下〈魏晉南北朝士族犯諱實例表〉，可見避諱一斑。

6、二名不偏諱（曲禮上）：意指名爲二字者，不二字連稱即不算犯諱。又云：「二名不偏諱。夫子母『徵在』，言『徵』不言『在』，言『在』不言

『徵』。」魏晉南北朝士族人名中不諱「之」之理由或即本此？「不偏諱」本只適用於「二名」，即雙名。以琅邪王氏人名譜而論，就已知情況來看，王氏一族中王覽一輩至王羲之父叔伯輩爲止，皆爲單名，故須避諱，不存在「不偏諱」問題。其下大致可分爲二系：一系爲王曠、廙、彬三支以及王舒一支，此系以下之子孫皆雙名，單名遂止於此世。如其代表者王曠子王羲之這一世以降，名中皆含「之」，父子祖孫名中皆有「之」字而不須避諱，至長者甚至可以延續五、六世；另一系則主要是王氏中以王導爲主的最爲龐大繁茂的一支。此系以下仍延續單名，故父子祖孫依然避諱如舊，無「不偏諱」問題。至於二系之人名至王羲之這一代，含「之」與不含「之」二系，何以遽分彼此，且涇渭分明？其原由不得而知。關於王羲之父祖輩以上何以皆單名之原因，論者以爲與東漢以來人習用單名有關。【12】

　　7、禮不諱嫌名（曲禮上）：意指與諱字音同之字不須諱。其具體例子可以參考下文對〈魏晉南北朝士族犯諱實例表〉諸例的歸納分析。

　　關於以上諸避諱條例的性質，據虞萬里總結爲以下幾點：1 是喪葬中的諱禮；2 是告諱法；3 是區別不同場合的不同避諱對象；4 是允許不諱的場合；5 是循行諱禮的措施；6、7 是名諱的限制與諱法（虞文〈先秦諱禮析論〉，前出）。這些古禮所記條規，成爲後世避諱應遵循的基本原則。陳垣說：「避諱至晉，漸臻嚴密。《通典》卷一〇四〈禮篇〉所載諱議，大半出於晉人。」（《舉例》卷八「晉諱例」條）從《通典》所收晉人對諱禮的議論可知，當時這幾項基本原則確實就是他們遵守避諱禮的指南。以下結合「攬」問題，以見當時人具體是如何避諱的。先討論避諱法。

（二）秦漢三國兩晉南北朝的避諱改字之基本方法—同訓代換、同義互訓

　　陳垣謂：「避諱常用之法有三：曰改字，曰空字，曰缺筆。」（《舉例》卷六「已避諱而以爲未避諱例」條）另外再加一種不太常用的「改音」方法。【13】隋唐以前避諱方法比較單一，多用改字、空字之法，而缺筆與改音（陳垣認爲此法始於唐）之法則出現稍晚，至唐代以後才開始普遍使用。因《蘭亭序》所用「攬」字乃改字之法，與空字、缺筆之法無關，故以下只討論改字法。

下面以清人周廣業《彙考》和陳垣《舉例》，再參考諸史文獻記載以及前人近人並今人涉及諱事的有關論述，對當時改字法避諱問題重新檢討，以見當時避諱實況，並欲究明〈蘭亭序〉之改字「攬」的疑問。爲此，特按時代順序、當避諱者人名及當時人的避諱方法，編成〈秦漢三國兩晉南北朝國諱例表〉（簡稱〈國諱表〉）如下：

〈秦漢三國兩晉南北朝國諱例表〉

時　代		諱　名	避　諱　方　法
秦	秦襄公	子楚	呼楚國爲荆
	秦始皇	正、政	改正月爲端月
楚	項羽	籍	改籍氏爲席氏
漢	高祖	邦	改邦爲國
	高祖后	雉	呼雉爲野雞
	惠帝	盈	改盈爲滿
	文帝	恆	改恆山郡爲常山郡
	景帝	啓	微子啓呼作微子開
	武帝	徹	改徹爲通
	昭帝	弗	改弗爲不
	宣帝	詢	改詢爲謀
	哀帝	欣	改欣爲喜
	光武帝	秀	改秀爲茂
	明帝	莊	改莊爲嚴
	和帝	肇	改肇爲始
	殤帝	隆	改隆爲盛
	順帝	保	改保爲守
	桓帝	志	改志爲意
	靈帝	宏	改宏爲大
	獻帝	協	改協爲合
三國	魏 齊王	芳	芳林園改作華林園
	吳 景帝	休	休陽縣改作海陽縣
	太子	和	禾興縣改嘉興縣

		宣帝	懿	改懿爲茂或益、懿德改作茂德
		景帝	師	太師改作太宰、京師改作京都
		文帝	昭	王昭君改作王明君、昭武縣改作臨澤縣、蔡昭姬改作蔡文姬（沿用至今）
晉		武帝	炎	炎改作盛、劉炎更名劉邲
		愍帝	業	建鄴改作建康、鄴縣改作臨漳【14】
		元帝	睿	《宋書》王叡以元德字稱
		成帝	衍	王衍呼作王夷甫、《世說新語》猶沿此稱
		康帝	岳	改岳爲獄、岱
		簡文帝	昱	育陽縣改作雲陽縣
南	宋	順帝	準	平準令改作染署令
	齊	高帝	道成	蕭道先之名改稱景先
朝	梁	武帝父	順之	改順爲從
北	魏	獻文帝	弘	改弘爲恆
朝	齊	神武帝	歡	改歡爲欣

從〈國諱表〉實例可以看出，秦漢三國兩晉南北朝時的避諱法主要爲改字法，且其所改之字必與原諱字在字義上保持一致或相近，即「同義互訓」。陳垣謂：「秦初不諱，其法尙疏。漢因之，始有同訓相代之字。」（《舉例》卷八「非避諱而以爲避諱例」條）陳氏又引沈兼士之說：「考兩漢諸帝避諱所改之字，皆爲同義互訓，而無一音近相轉者。」（同書卷六「非避諱而以爲避諱例」條）通過實例也不難看出，早期的避諱方法一般來說的確比較單一，基本上是「同訓相代」、「同義互訓」之法，雖至於晉，亦未大變，如陳、沈兩氏所論。

現再舉一具體實例，以觀晉人改諱字時所應遵循的原則。〈國諱表〉中晉康帝諱「岳」，當時掌禮大臣對改「岳」諱字的議論，今猶存於《通典》卷一百〇四〈禮篇〉六十四「山川與廟諱同應改變議」條中。其法則爲：代用字與原諱字在字義上須互通，即所謂「辭訓宜詳」「取義爲訓」之法【15】，《顏氏家訓》卷二〈風操篇〉六所謂「凡避諱者，皆須得其同訓以代之」之法，可以與此相印證。清人趙翼在論及隋唐以前的古人臨文避諱之法時，也指出了同樣的原則，即「以諱而改用文義相通之字以代之」（《陔餘叢考》卷三十一。按，趙一共列舉了三種諱法，另外兩法分別爲「以『同』字代諱字」和「人名以其

字行」，因與本論無關，從略）。陳垣總結此法的規則是：「各諱皆有一同義互訓之字相代」（《舉例》卷一「避諱改字例」條）。

此外還有一些極端的避諱改字例，即所謂「嫌名避諱」。如三國時，孫權立太子「和」，「禾興」遂改「嘉興」；東晉簡文帝司馬「昱」時，改「育陽」為「雲陽」等。但這過於嚴格的避諱並不普遍，因為同音字過多，實行起來將諱不勝諱。

至此可以初步認定，避諱的改字，須用與原諱字同義同訓之字代替。此證之於〈國諱表〉實例，無不如此，應該說此乃改字法的一項基本原則。以是觀之，〈蘭亭序〉改字「攬」在字義上與「覽」不通，難合當時「皆須得其同訓以代之」之改字法規則。當時的國諱的避諱方法，除了上述必須同訓代換、同義互訓外，有時還更加嚴格，甚至不得用字中含同形同音之字以代諱字。上舉三國孫權和東晉簡文帝司馬昱的這類例子，都可以看成是一種更為嚴格的避諱法。國諱之法如此，門閥士族私諱家諱，亦當去此未遠。

（三）六朝避諱實態—諱字的改字不得既同其形又同其音

現在再討論當時人如何遵守私諱家諱，並進一步考察避諱改字的字音、字形問題。魏晉南北朝士族家諱之嚴，前人多有論及，然究竟有多嚴格，卻是今人難以想像的。筆者以為，考察當時士族犯諱的實例，不但能具體說明這個問題，而且還有助於瞭解避諱禮俗中的一些具體規矩與講究。

以下錄出一部分魏晉南北朝士族之間的比較具有代表性的「犯諱」實例，編成〈魏晉南北朝士族犯諱實例表〉（簡稱〈犯諱表〉）。

〈魏晉南北朝士族犯諱實例表〉

（1）《晉書》卷三十四〈羊祜傳〉 荊州人為祜諱名，屋室皆以門為稱，改戶曹為辭曹焉。
（2）同書卷六十八〈賀循傳〉（父名邵）： 元帝為安東將軍，復上循為吳國內史，與循言及吳時事，因問曰：「孫皓嘗燒鋸截一賀頭，是誰邪？」循未及言，帝悟曰：「是賀邵也。」循流涕曰：「先父遭遇無道，循創巨痛深，無以上答。」帝甚愧之，三日不出。
（3）同書卷二十，禮中，志第十（孔安國父名愉）： 太元十三年，召孔安國為侍中。安國表以黃門郎王愉名犯私諱，不得連署，

求解。有司議云：「名終諱之，有心所同，聞名心瞿，亦明前誥。而《禮》復云：『君所無私諱，大夫之所有公諱』，無私諱。又云『詩書不諱，臨文不諱』。豈非公義奪私情，王制屈家禮哉！尚書安衆男臣先表中兵曹郎王釣名犯父諱，求解職，明詔爰發，聽許換曹，蓋是恩出制外耳。而頃者互相瞻式，源流既啓，莫知其極。夫皇朝禮大，百僚備職，編官列署，動相經涉。若以私諱，人遂其心，則移官易職，遷流莫已，既違典法，有虧政體。請一斷之。」從之。

（4）同書卷八十四〈殷仲堪傳〉：
仲堪父，素患耳聰，聞床下蟻動，謂是牛鬥。孝武素聞之，而不知其人。至是，從容問曰：「患者爲誰？」仲堪流涕曰：「臣進退惟谷。」

（5）同書卷七十五〈王述傳〉（代殷浩爲揚州刺史）：
初至，主簿請諱。述曰：「亡祖先君，名播天下，內諱不出門，餘無所諱。」

（6）《世說新語·方正篇》十八：
盧志於衆坐問陸士衡（機）：「<u>陸遜</u>、<u>陸抗</u>是君何物？」答曰：「如卿於<u>盧毓</u>、<u>盧珽</u>。」士龍（陸雲）失色，既出戶，謂兄曰：「何至如此？彼容不相知也」，士衡正色曰：「我父祖名播海內，寧有不知？鬼子敢爾。」

（7）同書〈任誕篇〉五十：
王大服散後已小醉，往看桓（玄）。桓爲設酒，不能冷飲，頻謂左右：「令溫酒來」。桓乃流涕嗚咽。王欲去，桓以手巾掩淚，因謂王曰：「犯我家諱（桓溫），何干卿事？」

（8）同書〈文學篇〉七十七：（庾亮）
庾闡始作〈揚都賦〉，道溫、庾云：「溫挺義之標，庾作民之望。方響則金聲，比德則玉亮。」庾公聞賦成，求看，兼贈贶之。闡更改「望」爲「俊」，以「亮」爲「潤」云。

（9）同書〈排調篇〉二十五「記庾翼子」：
庾園客詣孫監，值行，見齊莊在外，尚幼，而有神意。庾試之曰：「孫安國何在？」即答曰：「庾稚恭家。」庾大笑曰：「諸孫大盛，有兒如此！」又答曰：「未若諸庾之翼翼。」註引〈孫放別傳〉曰：「放兄弟並秀異，與庾翼子園客同爲學生。園客少有佳稱，因談笑嘲放曰：『諸孫於今爲盛。』盛，監君諱也。放即答曰：『未若諸庾之翼翼。』放應機制勝，時人仰焉。司馬景王、陳、鍾諸賢相酬，無以踰也。」

（10）《南史》卷十九〈謝超宗傳〉（父名「鳳」）：
宋文帝謂謝莊曰：「超宗殊有<u>鳳毛</u>。」時謝道隆在座，出候超宗曰：「且侍至尊宴，說君有鳳毛。」超宗徒跣還內，道隆謂其覓毛，待至暗不得，乃去。

（11）同書卷二十二〈王慈傳〉（父名「僧虔」）：
謝鳳子（謝）超宗嘗候（王）僧虔，仍往東齋詣（王）慈。慈正學書，未即放筆。超宗曰：「卿書何如僧虔？」慈曰：「慈書如雞之比鳳」，超宗狼狽而退。

（12）同書同卷同傳：
慈十歲時，與蔡興宗子約，同詣佛寺，正遇沙門懺，約戲慈曰：「今日諸僧，可謂虔虔。」慈曰：「卿今如此，何以興蔡氏之宗？」

（13）同書卷二十三〈王亮傳〉（父名「攸」）：
（亮）遷晉陵太守，時晉陵令沈贊之性狂疏，好犯亮諱，亮不能堪，因啟代之。贊怏怏造座曰：「下官以親諱被代，未知明府諱，是有心悠，無心攸，乞告知。」亮不履下床而走。

（14）同書卷二十三〈王絢傳〉（父名「彧」）：
（絢）年五六歲時，讀《論語》至「周監乎二代」，外祖何尚之戲之曰：「何不改為『耶耶乎文哉』？」絢應答曰：「尊者之名，又安可戲？寧可道草翁之風必舅！」（案，詳見表後）

（15）同書卷六十〈殷鈞傳〉（父名「叡」）：
自宋齊已來，公主多驕淫無行。鈞形貌短小，為主所憎，每被召，輒滿壁書殷叡字，鈞輒流涕而出。主又命婢束而返之，鈞不勝甚忿。

（16）《魏書》卷一五〈司馬朗傳〉：
（朗）方九歲，人有道其父字者，朗曰：「慢人親者，不敬其親也。」客亟謝之。

（17）同書卷二十三〈常林傳〉：
（林）年七歲，有父黨造門問曰：「伯先在否？汝何不拜？」對曰：「臨子字父，何拜之有？」

（18）《顏氏家訓》卷二〈風操篇〉六：
臧逢世，臧嚴之子也。（中略）郡縣民庶，競修箋書。朝夕輻輳，幾案盈積。書有稱「嚴寒」者，必對之流涕。

（19）同書同卷：
梁武帝小名「阿練」，子孫皆呼練為「白絹」。

（20）同書同卷：
或有諱雲者，呼紛紜為紛煙；有諱桐者，呼梧桐樹為白鐵樹。

（21）同書同卷：
梁世謝舉，甚有聲譽，聞諱必哭，為世所譏。

（22）《太平御覽》三六二引何法盛《晉中興書》：
咸和元年，當征蘇峻。司徒導欲出王舒爲外援，及更拜爲撫軍將軍會稽內
史，秩中三千石。舒上疏以父名會，不得作會稽。朝議以字同音異，於禮
無嫌。舒陳音雖異而字同，乞換他郡。於是改會爲鄶〔原註：古會切〕。
舒不得已就職。

（23）《北齊書》卷二十四〈杜弼傳〉（北齊高祖父諱樹聲）：
相府法曹辛子炎諮事，云須取署，子炎讀「署」爲「樹」。高祖大怒曰：「小
人都不知避人家諱！」杖之於前。弼進曰：「《禮》，二名不偏諱，孔子言
「徵」不言「在」，言「在」不言「徵」。子炎之罪，理或可恕。」高祖罵之
曰：「眼看人策，乃復牽經引《禮》！」叱令出去。弼行十步許，呼還，
子炎亦蒙釋宥。

（24）《南齊書》卷四十一〈張融傳〉（父名暢）：
上使融接北使李道固，就席，道固顧之而言曰：「張融是宋彭城長史張暢
子不？」融嚬蹙久之，曰：「先君不幸，名達六夷。」

（25）《梁書》卷十六〈張稷傳〉（父名永）：
（稷）復爲司馬、新興、永寧二郡太守。郡犯私諱，改永寧爲長寧。

（26）同書同卷二十九〈蔡撙傳〉：
帝嘗設大臣餅，撙在坐。帝頻呼姓名，撙竟不答，食餅如故。帝覺其負氣，
乃改喚蔡尙書，撙始放箸執笏曰：「爾。」帝曰：「卿向何聾，今何聰？」
對曰：「臣預爲右戚，且職在納言，陛下不應以名垂喚。」帝有慚色。

（27）《周書》卷四十八〈宗如周傳〉：
嘗有人訴事於如周，謂爲經作如州官也，乃曰：「某有屈滯，故來訴如州
官。」如周曰：「爾何小人，敢呼我名！」其人慚謝曰：「祇言如州官作
如州，不知如州官名如周。早知如州官名如周，不敢喚如州官作如周。」
如周乃笑曰：「命卿自責，見侮反深。」

案(14)，《太平廣記・詼諧二》卷二百四十六：「晉王絢，或之子。六歲，外祖何尙之，特
加賞異。受《論語》，至『郁郁乎文哉。』尙之戲曰：『可改爲『耶耶乎文哉！』』（吳蜀之
人，呼父爲耶。）絢捧手對曰：『尊者之名，安得爲戲，亦可道草翁之風必舅。』」（《論語》
云，草上之風必偃，翁即王絢外祖何尙之，舅即尙之子偃也。）

　　近人陳登原曾在其著《國史舊聞》卷二十一「嚴家諱」條中，舉例論述了
三國以降至於兩晉南北朝間士族避私諱家諱的情況，並做如下總結：
　　1、三國之時，已嚴家諱，非特己所弗言，並亦禁人勿言。

2、六朝以降，自家之諱，已至禁人勿言。同音之字，甚至亦付之諱。

3、聞諱而哭，蓋以嚴家諱爲孝子標準之一。

4、家諱之避，地方官居然已懸諸令甲。

根據上舉實例以及陳氏的總結，可將當時士族之間在「犯諱」時出現的避諱特徵進一步歸納如下：

士族彼此間談話時必須時刻注意，不能直接說出對方私諱家諱之字，其直犯之例有（2）、（6）、（7）、（9）、（10）、（11）、（12）、（13）、（14）、（15）、（16）、（20）、（21）、（23）、（26）、（27）。嚴格時甚至連同音字也須回避，即所謂「嫌名」者是也，如（1）、（8）、（14）、（23）、（25）即其例。陳垣認爲：「嫌名之諱，起於漢以後」（《舉例》卷五「避嫌名例」條）。按，《禮儀・曲禮》曰「禮不諱嫌名」，即古禮一般並不要求避「嫌名」，因爲同音字太多，諱不勝諱。顏之推曾舉「呂尚之兒，如不爲上；趙壹之子，儻不作一」爲例，認爲如要嚴格遵守這種嫌名之諱，將會「下筆即妨，是書皆觸」，或「交疏造次，一座百犯」（《顏氏家訓》卷二〈風操篇〉六）。然而此諱之行，因時因人而寬嚴行止，並不普遍，如〈國諱表〉亦僅見因「和」改「禾」、因「昱」改「育」兩例，〈犯諱表〉也只有（14）、（22）例。

若任職地名或上司名與家諱抵觸時，當事者可以要求移官易職，改授易名，甚至解職，這也是晉代一大特色。如（3）、（22）、（25）即是。又如《通典》卷一百〇四〈禮篇〉六十四「父諱與府主名同議」條引錄「晉右將軍王遐司馬劉疊，父名遐，疊求解職事」，即因此而求解職之例。此類之例，進入南朝尚多，茲不多舉。

此外，〈犯諱表〉中與王羲之直接有關的例子有其上司王述（5）、堂叔伯父王舒（22）以及琅邪王氏一族的後裔王慈（10）、（11）等。

最後一點值得注意的禮節，就是不能直呼對方名字，這是從避生諱發展而來的，如（8）、（11）、（12）、（26）、（27）即是。晉人尺牘對平下輩多稱爲「足下」，親近者則稱其字或小名，雖父與子書，亦鮮見直呼其名者，大約與此習慣有關。

觀上述士族們在日常生活中所犯諱禁事例，這些事例實際上也就等於告訴我們：這些也是當時在紙上不能見和不能寫的避諱規矩。比如（5）、（15）、（18）、（25）之例子。由此可見，六朝時從皇室到士族，避諱情形確實極其森

嚴。從犯諱例之多，可以想見當時禮禁之嚴，以至於時人動輒得咎。從某種意義上說，那是一個諱禮愈嚴而愈易觸犯之時代。

下面再據〈國諱表〉及〈犯諱表〉之例，考察〈蘭亭序〉改字「攬」在音、形上是否抵牾的問題。

首先，「攬」與「覽」同音亦同形。姑且不說保留原有字形，僅在原字上加偏旁的避諱方法在隋唐以前極為少見，即或有之，亦必須互訓，且不得同音，此可據〈國諱表〉、〈犯諱表〉上的諸實例得以證實。而「覽」、「攬」卻是同聲同韻。即使加了手旁，那也只解決了「形」而並未解決「音」的避諱。

在三國兩晉南北朝，改字雖有加偏旁之例，但如遇其字仍存諱字的聲、形之部（除了常用的偏旁部首以外，如「覽」中之「見」），亦當皆避而不用。如〈國諱表〉中吳太子名「和」，「禾」不得用。晉愍帝諱「業」，「建鄴」以避「業」諱而改作「建康」，「鄴縣」改作「臨漳」，是以知「禾」、「鄴」字雖非直犯諱字「和」、「業」，但亦被改去不用。又如〈犯諱表〉（20）之「或有諱雲者，呼紛紜為紛煙」之例，理亦同此。可知在一般情況下，改字雖外加偏旁部首，但只要字中仍保存與諱字同形同音之部者，都算不得為改字。是以「禾」不得代「和」、「鄴」不得代「業」、「紜」不得代「雲」。甚至還有字中保留與諱字同形而異音之部者，亦難以通行。如（22）的「會」與「鄶」（古會切）本屬異音字，但因形同而遭王舒拒絕。然而〈蘭亭序〉的「攬」卻可以代「覽」，確是難以理解。

〈蘭亭序〉中的以「攬」代「覽」之現象，以義言之：二字未能互訓；以音言之：二者同音；以形言之：「攬」字含「覽」形在內。因此，以「攬」代「覽」，顯然不合當時避諱習慣。

基於此，我們現在假定，王羲之於蘭亭盛會當日果然即興寫了「攬」字，則他面對四十餘位與會名士，不知如何把〈蘭亭序〉吟誦給大家聽？是否會「正色」、「流涕嗚咽」、「狼狽而退」、「不履而走」、「聞諱必哭」、「對之流涕」？很難想像，那四十來位到場的「攬者」（其中還包括王羲之的三子凝之、徽之、獻之），又當如何「有感於斯文」？【16】王羲之不惜在眾多名流雅集之時，公開違反當時的避諱習俗，作此驚世駭俗之舉，究竟是何原因？若無其他可以說得過去的理由，則此現象實在有悖常理。

四　關於幾個特殊例子的說明

（一）關於「政」與「正」

　　也許有人會問，既然王羲之不能以「攬」代「覽」，那他為何可以用「政」代「正」？這豈不也是「加偏旁但與原字同音並含原字」的改字避諱之法？筆者以為，「政」字的情況比較複雜，不可與「攬」字等量齊觀。

1、關於王羲之為避諱而改「正」為「政」

　　王羲之祖父名正，故有是說。此說似始於帖學研究頗為發達的宋代。南宋陸游《老學庵續筆記》謂：「王羲之之先諱正，故法帖中謂『正月』為『一月』，或為『初月』，其他『正』字率以『政』代之。」張淏《雲谷雜記》卷二云：「王羲之祖尙書郎諱正，故羲之每書正月，或作『一月』，或作『初月』；他『正』字皆以『政』字代之，如『與足下意政同』之類即是。後人不曉，反引此為據，遂以『正』、『政』為通用，非也。」周密《齊東野語》卷四「避諱」條謂：「王羲之父諱正（祖父名之誤，其父名曠），故每書正月為初月，或作一月，餘則以政代之。」【17】

　　王羲之書正月為初月或一月，確是事實（後文詳說），然宋人所謂王以「政」代「正」為避諱之說，筆者以為未必盡然。王羲之書帖中確有「正」書作「政」的現象，如《十七帖》之《七十帖》之「足下今年政七十耶」即其例，其他法帖中亦有類似寫法。然而問題是：為何「正」字有時可改用「一」、「初」，有時卻又用「政」來代？

　　按照避諱改字必須「同義互訓」的原則，「一」與「初」無疑是「正」的改字，但王羲之在「足下今年政七十耶」等處所用的「政」字其實並非改字，也不是為避「正」諱而加上了反文旁，與「覽」旁加手邊成「攬」完全不同。王羲之在此只是使用了另外一個與「正」無關的字而已，猶如今人書寫「做」為「作」一樣，不能認為後者為前者避諱的改字。或者更準確一點說，王羲之書「政」字有其避諱的意圖，但他並未行使改字避諱的手段。以下從其字之音、形、義與避諱之關係等方面詳證之。

2、「正」與「政」的避諱歷史

必須承認，要弄清古代的「政」與「正」的避諱情況十分不易。因為秦始皇諱政（一說為正），當時因避此諱，情況就變得極其複雜，給後世的考察辨別帶來一定的困難。因此，先秦時期這二字的關係究竟如何，學者之間曾有過意見分歧。限於篇幅，無法詳論此二字的避諱史淵源、用例及諸家觀點，僅就相關問題加以討論。

周廣業《彙考》卷五就秦諱「正」、「政」二字，旁徵博引，收集了大量先秦文獻中有關的使用例證。然而也正是因為資料豐富全面，遂出現相互矛盾抵牾之處。正如周本人所說的「『正』、『政』、『征』三字古多通借，雜出秦諱，甚難區別」那樣，對此還較難梳理出一個清晰的變化脈絡。但是就周廣業所搜集的大量資料來看，可以斷言秦始皇之前「正」與「政」確實互通，所以始皇時避諱禁及此二字。陳垣論曰：「或謂秦始皇名政，兼避正字。故《史記》秦楚之際月表，稱正月為端月，此避嫌名之始也。不知政與正本通。始皇以正月生，故名政。《集解》引徐廣曰：『一作正。』宋忠云：『以正月旦生，故名正。』避正非避嫌名也。」（《舉例》卷五「避嫌名例」條）又說「正之有征音，非為秦諱」（同書卷六「非避諱而以為避諱例」條），否定了其為嫌名或改音諱字的可能性。

3、「正」與「政」在詞性上的區別

前人論諱，只注意諱字的改字方法，即形音義的互換與改變，卻未嘗留意諱字的詞性問題。所以人們在整理歸納避諱規律時，常為相互矛盾的資料而感到困惑不解。如上引宋人之說，雖然他們注意到了王羲之避「正」諱現象，如指出王羲之以「一月」、「初月」代替「正月」，但卻無法解釋：王既然在「足下今年政七十耶」中以「政」避「正」，但為何不以「政」月代「正」月這一矛盾現象。

欲解釋這一現象，必然要涉及到避諱字的詞性問題。從周廣業搜集的大量例證資料來看，秦時雖禁「政」、「正」，但多只是限於名詞，對於用如動詞者（類似讀如「征」聲或用如「征」義者）則寬鬆得多，甚至可以不避諱。例如周廣業所舉「酈道元《水經注》載李斯書〈銅人銘〉云『正法律，同度量。』在始皇二十六年，卻未避正字。」即其一例，類似例子還有不少。（詳參周書，茲不一一列舉）因此筆者認為，「正」、「政」所以不須諱者，若非秦時

避諱改作征音之故（周以爲秦前「正」有「征」音。陳垣亦以爲「『正』有『征』音、非爲避秦諱」），就應是與其亦通「征」音義、能作動詞用有關。到了王羲之時代，可以說「政」、「正」在詞性上的區別已經十分明確。以下從字義、字形、字音各方面詳論之。

（1）、字義

古之「正」「政」，猶今之「作」「做」，二字本有可互通與不可互通之別。如非名詞時（比如副詞、動詞形容詞），「正」、「政」之義本可互通。《七十帖》中的「政」字是作爲副詞使用的，故不存在以此代彼以避其諱的問題。

·「正」、「政」可互通例：

用如動詞者，如習見的「斧正」、「郢正」、「教正」、「校正」，亦可作「斧政」「郢政」「教政」「校政」；用如副詞者，先秦已有。如《墨子·節葬篇》：「上稽之堯舜禹湯文武之道，而政逆之；下稽之桀紂幽厲之事，猶合節也。」「政」即恰好意，與王羲之《七十帖》所用合。又年代稍後的北周庾信（513－581）的《賀平鄴都表》：「政須東南一尉，立於比景之南；西北一侯，置於交河之北」【18】等，皆與「正」通用之，「政」亦恰好意。王羲之《七十帖》之「政」字的詞性與詞義正與上舉諸例相同，同作爲副詞互通互用，並非避諱。

·「正」、「政」不可互通例：

凡用如名詞時，「政」、「正」二者涇渭分明，基本互不通假。如政務、政令、政書、攝政、當政等之「政」字，一般不與「正」通用；反之，如正史、正音、正宮、正房或端正等「正」字，一般亦不與「政」通用。【19】所以，王羲之在使用名詞的「政」、「正」時，如果書「正」而以「政」代，那還可以說是避諱。但王羲之並沒有這麼做，如在《初月帖》等法帖中，凡遇「正月」，均作「初月」或「一月」而不作「政月」。

再舉一例，見庾信《周太子太保步陸逞神道碑》（《全後周文》卷十三《庾信集》所收。清嚴可均輯《全上古三代秦漢三國六朝文》本），記陸逞曰：

父政。御正以官觸父名，不拜。會稽有王會之名，其子不爲太守；博陵有王沈之封，其兒不爲刺史。

「御正」爲北周官名，陸逞不拜，以「正」觸犯其父諱「政」故也。其意與王羲之以「初月」代「一月」同，用如名詞，則須諱耳。

爲何用如名詞則須避諱？因爲古人避諱之禮，本來的目的就是爲避先人之名諱而設，因此避諱學又稱避名學。所以名詞之用，自然要比非名詞要求得嚴格，這就造成了「正」與「政」在使用時所出現的複雜情況。

（2）、字形、字音

如前所論，古代諱字的代用不得含同形同音字，但偏旁部首的形音不在此限。因偏旁部首是構成成千上萬漢字的基本單位，其作爲本字的使用意義遠不如作爲組構新字的「配件」意義重要。因此部首實際上也跟文字筆畫的點、橫、撇、捺一樣，是作爲「配件」組字而非本字使用，皆可存其形音而不諱，就如存點、橫、撇、捺於一字之中同理，正不必在意字中某一局部同形同音，這也好比「覽」字中含部首「見」一樣，王羲之未嘗因「覽」而諱「見」也。

「正」字的情況實際上頗近「見」字，與「言」、「手」、「木」、「石」「金」、「日」、「月」等，皆屬部首字形，故王羲之書「政」，自無需嫌其中含「正」形音。又，「政」字通動詞征伐之「征」，【20】而王羲之並不避「征」字，【21】這說明了含部首「正」的字的確不須避諱。其實這個道理亦同於上舉之「作」「做」，其字音雖相同，其字義雖可互通，其字形亦同屬人旁，然而二者畢竟不是一字，所以儘管同音也無妨。當然，在討論這一字避諱時，還須考慮其他因素的存在，特別是在用法上。「征」爲動詞，不存在這個問題。至於其他字中含「正」形又爲名詞的字，就可能要避而不用。如王羲之「正月」作「初月」，陸逞因「政」不赴御正之任，即其例也。

總之，前人很少注意到王羲之在「正」、「政」二字使用上存在的微妙差異。如清王澍曾論：「近人不解此義（指王羲之避諱），多以求正爲政，或以孔語解之曰：政者正也，不妨通用。又以郄人善用斤，移爲郄政。愈遠愈僞，可一笑也。」（《淳化祕閣法帖考正》卷六）郭沫若亦承其說曰：「（王羲之）他帖正字作『政』，爲避其祖王正之諱正同。其實後人愛寫『雅政』、『斧政』、『郄政』等，都還替東晉王家避諱呢。」（〈由王謝墓誌的出土論到蘭亭序的眞僞〉「再書後」一節）周紹良論王羲之避「正」諱改「政」時說：「王羲之一些書札中凡端正之『正』俱改用政事之『政』以避其祖父王正諱。」

（前出）皆是也。而周紹良謂王羲之「端正」之「正」字亦避諱作「政」之說
尤誤。檢王羲之尺牘，未見類似之例。

（二）關於「會」與「鄶」字

現在再討論前文開頭所引王舒的「會」、「鄶」改字之例。前文所舉的
「犯諱實例」（20）節錄了《太平御覽》三六二引何法盛《晉中興書》所載王舒
避諱例子。關於此事、《晉書》卷七十六〈王舒傳〉也有記載：

> 時將征蘇峻，司徒王導欲出舒爲外援，乃授撫軍將軍，會稽內史，秩中二
> 千石。舒上疏辭以父名，朝廷議以字同音異，於禮無嫌。舒復陳音雖異而
> 字同，求換他郡。於是改會字爲鄶，舒不得已而行。

能否將此處的以「鄶」代「會」與〈蘭亭序〉中的以「攬」代「覽」加以
類比？筆者認爲顯然是不可以的。第一，王舒既非帝王，所拘之諱又非國諱，
故不能改地名以就其私。換言之，他只有選擇不去的權利而無決定改字的權
力。第二，據「朝廷議以字同音異，於禮無嫌」的議論，知「會稽」之「會」
與普通之「會」字在當時即已非同音字（與「鄶」同爲「古會切」。《太平御
覽》三六二引何法盛《晉中興書》此文「鄶」註「古會切」，至今亦然）。第
三，朝廷雖然以改「會稽」爲「鄶稽」作爲特殊恩典施之於王舒，【22】然而
他並沒有滿意，只是無奈於禮儀有「君所無私諱」之訓，士大夫不得以私諱妨
礙公事，所以他只好「不得已而行」。

由此例可知，「字同音異」或「音異字同」的字皆不可代諱字。即使朝廷
將「會」字改爲讀音和字形均與諱字不同的「鄶」字，王舒還是不滿意，所謂
「不得已而行」反映了當時的實情。度其原因，大概不外爲該改字仍含「會」
字在內，算不得有效的避諱。對朝廷命令尚且如此挑剔，何況是出自本人自
撰？王舒即王導等人的從弟，爲王羲之父輩。王舒所拘避諱之禮，當即琅邪王
氏一族皆須遵守的家諱禮法無疑。例如琅邪王氏後裔王導曾孫王弘，以精通家
族禮法而有「王太保家法」之稱，他有「日對千客，不犯一人之諱」的記憶力
而得世人贊譽，【23】皆可間接證明。無獨有偶，王舒次子、王羲之的堂兄弟
王允之亦經歷過與其父親同樣的遭遇。【24】然此事亦與其父王舒同樣，屬於

在「君所無私諱」壓力下的被動行為，即王允之礙於「君命之重，固不得崇其私，國之典憲，亦無以祖名辭命」之大義名分，不得已而行之，而絕非發自本人內心意願的主動行為。而身為同族子弟的王羲之，自無可以例外的理由。基於此理，我們認為王羲之不應寫出與「覽」字不同訓但同音且含諱字的「攬」字。

另外，通過這一討論也證實了一個現象的存在，即與諱字「字同音異」或「音異字同」之字，皆不可代。看來當時諱字之代用字不得同形同音，確為事實。

由以上文獻記載可知，「鄶」字乃變通之法，權宜之計，並非當時避諱慣例。〈蘭亭序〉為私人自撰文，既非「國之典憲」，又無王舒父子「不得已」而為之的不情願，這就是不得以「鄶」反證「攬」為避諱的根本理由所在。

（三）關於「昭」與「邵」字

陳垣《舉例》卷八「晉諱例」條列文帝司馬昭（211－265）。避諱例：「昭陽」改「邵陽」「昭武縣」改「邵武」。按，晉代正式的詔誥祭文等「昭」皆改作「明」，因知「明」乃當時官方正式所定之改字（參見清周廣業《彙考》卷十。周氏列改字「明」入晉諱「令式」類，列「邵」入「地理」類，並有詳考，可以參考），較「邵」改字為正式。故《舉例》卷八「晉諱例」條列「邵」而不列「明」，似有所失。

既然當時的改字原則須是「同義互訓」，則「昭」之改字「邵」兩者義非同訓，如何可以代諱字？現簡論如下：

在避諱方法中確實有一種不須字義「互訓」的改字方法，那就是避諱改音。即將應諱之字讀如另外一字的發音，寫作「音某」（出於語言使用習慣的考慮，所改之音大都不會與原諱字音相差太遠，所以多為音近之字）。實際上這是為唸讀時避諱方便，非為書寫而設。為書寫所設者一般多為「同義互訓」的改字，〈國諱表〉中所舉大抵如是。這樣，原來只是為了借其音讀的「音某」改音字，漸漸也被人們在書寫中使用起來，於是便造成了某一諱字也許會有複數的改字現象出現。如「昭」在書寫上規定的改字為「明」，然而在其他文獻中又出現了「邵」「韶」等改字，而後世卻不知其為改音字。當然這種現象並不常見，陳垣則認為避諱改音「不過徒有其說而已」（《舉例》卷一「避諱改音例」條）。

其實，「邵」與「昭」乃是從「召」而形音截然不同的兩個字。從理論上講，正因為彼此異音，「邵」字才能充「昭」之改音字。以下通過與「邵」同音的「韶」與「紹」字來證明。

先看「韶」字。

關於「韶」是否為「昭」之改音字，歷來意見不一。陳垣主張昭有韶音，非為晉諱，【25】此說非是。清周廣業以及虞萬里均認為「韶」乃「昭」之改音字。【26】周書博引旁徵，證據充分，惜陳氏未能見周書。【27】虞文則又在周氏基礎之上更進一步，闡釋發明，證成「韶」確為「昭」字改音字之事實。因此筆者從周、虞之說。既然「韶」確為「昭」之改音字，則二者必定與之音異，同時也可證明「邵」音亦與「昭」不同。

再看「紹」字。

晉明帝名「紹」而不嫌「昭」諱，可證其音本異，故算不得犯諱。明帝為司馬昭玄孫輩，二帝世隔僅五代，故在明帝時，「昭」諱當尚未祧。前引陳垣論「已祧不諱例」時，說天子七廟，除太祖為不祧之祖外，大抵七世以內則諱，七世以上親盡，可遷其主於祧，而致新主於廟，其已祧者則可不諱。司馬昭至明帝尚未滿七世（實際上皇家國諱往往終其一朝而諱之，並不止於七世），據此亦可間接證明「邵」與「昭」本不相犯，故「邵」可以如同「韶」一樣，是「昭」的改音字。

最後再看同音異字。

當然也有一些極端例子，其嚴格程度近似避嫌名。如「照」字，本來與「昭」在字義、形上並不一致，屬於同音異字，唯音相同而已，但也不能作為改字來使用。《顏氏家訓》卷二記述梁時劉氏兄弟「並為名器，其父名昭，一生不為照字，惟依《爾雅》火旁作召耳」，即其例。可見六朝時同音而字形微異如「照」字，亦須盡避。是以顏之推嘆曰「凡文與正諱相犯，當自可避；其有同音異字，不可悉然」。

然而「昭」與「邵」雖彼此為音、形、義三者皆異之字，但兩者畢竟皆從召（刀聲），其音相近。所以，在避諱極端嚴格的情況下，比如要避嫌名時，此類「音聲相近」（《禮記‧曲禮》上「禮不諱嫌名」鄭註）的字亦可能被要求避諱，這也能間接證明為何當時官方正式所定之改字是「明」而不是「邵」的理由。

五 結語—但問題並未結束

　　既然「攬」非避諱改字，那麼其字又為何會出現呢？與「覽」同義字甚多，王羲之何以皆棄之不用，而必用違反避諱原則的「攬」字作改字，從而犯其先祖王覽之家諱以書蘭亭文？這樣做的必要性何在？難道王羲之真是寫錯字了嗎？首先，王羲之不是民間那些不太識字的工匠書手；其次，大凡寫錯字，皆屬偶然現象，一錯再錯、連續兩次書錯的可能性不大。所以，之所以必書「覽」而不可的唯一理由，就是因為抄襲套用了他人文章語詞。筆者認為，〈蘭亭序〉最後兩句「後之攬者，亦將有感於斯文」乃套用石崇〈金谷詩序〉最後之「後之好事者，其覽之哉」。《世說新語·企羨篇》三記王羲之聞人拿〈蘭亭集序〉與〈金谷詩序〉相比擬，甚是高興，故王羲之對石崇金谷園集當然會很「企羨」，從某種意義上講，蘭亭之集確實有踵金谷之會的意思。【28】但先不論王羲之到底有無可能公然襲倣石季倫文句，假定王羲之的〈蘭亭序〉就是對〈金谷詩序〉模倣之作，模倣的又為何不是全文或全文的大部分，卻要偏偏挑出〈金谷詩序〉的最後那一句來加以模倣，從而主動冒犯家諱呢？

　　總之，今本〈蘭亭序〉中疑點層出不窮，其中多出〈臨河敘〉那一百六十七文字中，不僅存在著清人李文田、近人郭沫若等人指出的各種問題，更存在本論所提出的避諱改字「攬」這一更為令人疑惑難解的現象，所以很難想像《蘭亭序》的書、文出自王羲之，後人摻雜作偽的可能性依然存在。《蘭亭序》從帖字到文章，疑問點頗多，倘若這些疑問得不到令人信服的解釋，就不應急於斷定為王羲之所作。

　　從另一個角度來看，正如本文開頭所言，魏晉南北朝士族名士競相以放蕩不羈為尚，然而此一時期又恰恰是歷史上最「講禮」的時代。蓋避諱屬於凶禮範圍，凶喪之禮尤為魏晉南北朝士人所重。究其原由，當為儆於清議嚴厲之故，因為在當時因禮數不慎而招致淪廢之事屢見不鮮，故士族反而多重孝道，周全禮數，而於喪禮尤其不敢怠慢。【29】通過以上揭示的「講禮氛圍」以及相關討論，可以確知當時士族確十分重禮及其規矩與程度。近人許同莘在論及此事時，引沈垚之說並有如下議論，「沈垚曰：『六朝人禮學極精。唐以前士大夫重門閥，雖異於古之宗法，然尚與古不甚相遠，史傳中所載多精粹之言。至明則士大夫皆出草野，議論於古絕不相似。』沈氏此言，具有特識。後人習

聞竹林放曠之說，遂以概當時習俗，此耳食之談耳。南朝宰相，王導、謝安而外，首推王儉，亦深於禮學者。」【30】蓋以王氏一族之精於禮學，世代相傳，其子弟於諱禮自然不容有所怠懈，皆由本論得以證明。

注釋——

【1】日語論文〈蘭亭序攬字考〉，《書論》第三十一號，後收入拙著《王羲之論考》第二章中。中文論文〈關於《蘭亭序》眞偽的兩個新疑問〉在日文稿的基礎上增補修訂，收入《蘭亭論集》中（華人德、白謙愼主編）。

【2】〈臨河敘〉原文據宋刊本《世說新語·企羨篇》第十六（日本前田育德會藏）以及余嘉錫《世說新語箋疏》本。

【3】按，現今研究蘭亭研究者在眞偽問題上儘管彼此觀點對立，但在認同「攬」乃「覽」之避諱改字這一問題上，尚無異詞。如郭沫若、周傳儒、周紹良諸氏皆持此觀點。

　　郭沫若說：「至於二覽字作『攬』乃避其曾祖王覽之諱……有人根據覽字避諱來證明《蘭亭序》是王羲之的作品，那卻是太天眞的看法。」（見〈東吳已有「暮」字〉一文，署名「于碩」。《文物》第11期，1965年。後收入文物出版社1973年出版的《蘭亭論辨》、《郭沫若全集》歷史編第三卷）。

　　周傳儒說：「……這『攬』字是有問題的。觀覽之『覽』，與延攬之『攬』，意義迥別，不可混淆。除王羲之諱祖諱曾祖外，他人不會一諱再諱。何況當年在場的四十二名大知識分子，豈能瞠著眼睛看王羲之寫別字而不作聲？……根據這個世系（按，指周據《晉書》王姓各傳以及《王氏譜》列出的王氏簡略家譜）我們可以完全肯定，只有王羲之這房才能有這樣的忌諱。這是顚撲不破的鐵證、本證，任何人不能否定的。只有右軍本人，才能以『政』代『正』、以『攬』代『覽』。除了羲之本人記得清楚以外，他人不會去代查家譜。甚至智永，即使不出家，而在子、孫、曾、玄、來之外，也記不清了，何況王姓大族，誰能忌諱那麼多？智永爲羲之七代孫、王正九代孫、王覽十代孫，這就證明智永不是改竄人。」（〈論《蘭亭序》的眞實性兼及書法發展方向問題〉，《中國社會科學》1981年第1期）

　　按，周說前半部分，即論證攬爲諱字，覽與攬字義不同，不可混淆等，都是正確的看法。唯其在後半部分之論證存在明顯錯誤。如他說：「只有王羲之這房才能有這樣的忌諱」就不正確。按，王覽以下除王正一系子孫外，尚有王裁、基、會、彥、琛幾支，都須「忌諱」，非獨王羲之「這房」；又如他說：「只有右軍本人，才能以『政』代『正』、以『攬』

代『覽』。除了羲之本人記得清楚以外，他人不會去代查家譜。甚至智永，即使不出家，而在子、孫、曾、玄、來之外，也記不清了，何況王姓大族，誰能忌諱那麼多？智永爲羲之七代孫、王正九代孫、王覽十代孫，這就證明智永不是改竄人」云云，但卻沒有出示能夠支持此論成立的任何證據，他認爲局外人都不知道或不會代查王家家譜，故「記得清」王家之諱、把『覽』寫成『攬』字的就只能是王羲之，顯然是想當然的說詞。他甚至還斷言連智永「也記不清」王氏家族的世系祖宗名諱，眞是這樣，這就意味著智永也忘記那昔日具有「王馬共天下」的輝煌無比的簪纓家史了，那實際上是不可能的。對於他的「證明智永不是改竄人」結論，不能不說其推論方法在邏輯上是難以站得住腳。

周紹良說：「按，閱覽之『覽』與延攬之『攬』，含意不同，不能互相代替；但《蘭亭序》中的『每攬昔人興感之由』與『後之攬者』兩『攬』字，均當作『覽』。以王羲之的學問，不會用錯，這裡寫作『攬』，顯然是有原因的。這便是：王羲之曾祖名覽，所以他改寫『覽』爲『攬』，以避家諱。這和王羲之一些書札中凡端正之『正』俱改用政事之『政』以避其祖父王正之諱是一樣的。在這點上，如果是作僞者，絕不能想到這樣縝密，連家諱也俱避而不書，以保證其眞實性。所以這是有力的內證，說明《蘭亭序》無疑出於王羲之之手，而且由這兩句，說明後半段確實是王羲之之作而無須懷疑。」（〈從老莊思想論《蘭亭序》之眞僞〉，《紹良叢稿》所收）

按，周紹良此論與周傳儒頗近似，前半部的議論無可非議，唯後半部分所下結論，頗近武斷。首先，周之「正」與「政」避諱說有誤，本論後文有詳述。其次，周猜測作僞者絕對想不到利用人之家諱作僞，大約就是郭沫若所譏諷的「太天眞的看法」。按，利用避諱字造假書畫、假刻本及假古董，歷來就是造假者慣用技倆。周此說實欠謹愼，根本無法證明其「無疑出於王羲之之手」的結論能得以成立。其三，周謂：「連家諱也俱避而不書」的「空字」避諱之事實並不存在。事實上，《蘭亭序》不管是誰書的，都沒有「避而不書」，而是用改字「攬」以書之。

以「攬」代「覽」爲避諱的說法，亦多見於前人，而以清周廣業《經史避名彙考》（後文簡稱《彙考》）卷三十五「王羲之」條引證最詳。現錄出其有關部分，以資參考（引文中又加引文，繁複過多，故不一一施加單、雙引號）。周云：「周世授《夢餘日札》：班《史》省書覽涕，覽全攬，拭也（筆者按：此引誤。檢《漢書》無「省書覽涕」。此句實見《後漢書》《通鑑》卷四十一同）。右軍〈蘭亭敍〉，後之攬者，以覽爲攬，避其家諱也。章世豐曰：覽與攬音全義別，右軍確是避王覽諱。《漢書》應是掔，傳寫僞溷耳。廣業按：《蘭亭敍》攬字兩見，每攬昔人興感之由，亦從手旁。（以下爲小字註文）張懷瓘《書斷》

云：序三百二十四字，有重者皆別構體。亦不盡然。唐懷仁《集聖教序》載高宗御札云：內典諸文，殊未觀攬。高宗書覽字，不應從手旁，特王書更無覽字耳。《說文長箋》乃云：蘭亭記作攬爲俗，又全覽，本作攬，謬甚！」

前人雖已注意到覽、攬避諱，然即使於避諱學精博如周廣業者，亦對諸如「覽與攬音全義別，右軍確是避王覽諱」之類明顯有悖於當時避諱實情的說法，未作深究。蓋周氏囿於陳說而不敢懷疑《蘭亭序》眞僞故也。此外，日本江戶時代著名書家市河米菴（1779－1858）亦曾就此避諱說有所議論。他在其著《米菴墨談》卷一「蘭亭序」條中謂：「又『覽』之作『攬』者，乃右軍爲避曾祖覽之諱而加『手』。類此者《十七帖》中尚有『足下今年政七十耶』之『正』作『政』例，是爲避其祖父諱也。或『正月』又作『初月』、『一月』等，皆爲此故也」（中田勇次郎校注《米菴墨談》）。

【4】王利器《顏氏家訓集解》中華書局《新編諸子集成》本。

【5】如遼寧博物館摹搨本《萬歲通天進帖》第二帖王羲之《初月帖》云：「初月十二日，山陰羲之報……」即是其例。

【6】關於王羲之父子以及子孫輩之名何以得不諱「之」問題。周廣業對此現象的解釋是：「『之』是語助，二字作名，所重原在上一字。然父子祖孫，名皆連『之』，有如昆季，亦所不可也。」（《彙考》）卷二）

胡適解釋此現象以爲「東晉人往往把單名拉長一字，其法以加『之』字最爲普通。不管『之』字前的字是否動詞，是否可有『之』字作『止詞』。『羲之』只是『羲的』，等於『阿羲』。故我現在假定東晉劉宋時人的『之』字雙名，並無特殊意義，只是三百年單名的習慣的餘波，只是從單名變到雙名的一個最便利的最普遍的方法。」（《胡適學術文集·語言文字研究》）

陳寅恪以爲此事實與琅邪王氏世奉天師道有關，他在〈崔浩與寇謙之〉一文中論道：「蓋六朝天師道信徒之以『之』爲名者頗多，『之』在其中，乃代表其宗教信仰之意，如佛教徒之以『曇』、『法』爲名相類。東漢及六朝人依公羊春秋譏二名之義、習用單名。故『之』字非特專之眞名，可以不避諱，亦可省略。六朝禮法，士族最重家諱、如琅邪王羲之、獻之父子同以『之』爲名，而不以爲嫌犯、是其顯著之例證也。」（《金明館叢稿初編》所收）又云：「六朝人最重家諱，而『之』、『道』等字則在不避之列，所以然之故雖不能詳知，要是與宗教信仰有關。」（同上）陳氏此說影響最大，以後多爲論者引用。如逯遙天即是主張此說的主要代表之一，他在《中國人名的研究》「南北朝名字的宗教氣氛」條中，引清趙翼《陔餘叢考》之「元魏多以神將爲名」條後議論道：「按，趙氏所提，有倒果爲

因之嫌，事實上元魏的這種命名，乃受漢人的影響。自漢季佛法東漸，至六朝而盛，張陵的五斗米道也於此時盛行，故當時的知識分子，思想多是仙佛聖賢雜糅，命名也受影響，小名已不少僧哥、摩訶之類。觀《南北史表》，僧字在命名上的流行，僅次於『之』字，如烏丸王氏有僧辯、僧智、僧愔、僧修。琅邪王氏更不避同名之諱……。」

筆者以爲，較周、胡二說，以陳說比較有說服力。但需要指出的是，不管哪一種說法，皆屬推測。六朝人名雖然帶「之」者多與宗教有關，然亦有無關者。不能一概而論。陳寅恪指出了這一現象也許與宗教有著某種關係，但這也只能是疑似，並無確證支援，即陳所謂「所以然之故」、「不能詳知」者是也，未可遽定。

按，羲之獻之父子名同「之」而不嫌者，或可以從其「名二字」之虛實與「不偏諱」兩方面尋找答案。

所謂虛實，上引周廣業說以爲『之』是語助，二字作名，所重原在上一字」，陳氏說以爲『之』字非特專之眞名、可以不避諱、亦可省略」之說，均以爲「之」乃虛字，亦可省略，不必重視。按，此說確爲事實，其例可從文獻中得證者甚夥，如劉隗彈劾羲之兄王籍之，《晉書》卷六十九劉隗稱「王籍之」，而《通典》卷六十引劉隗彈劾文則稱「王籍」即是其例。至於所謂偏諱，詳本文「避諱的由來及——本論關聯的問題」一節。

又，陳寅恪「六朝人最重家諱，而『之』、『道』等字則在不避之列，所以然之故雖不能詳知，要是與宗教信仰有關」之說，或者不謬，然據之以證以下事例，則似覺難以自圓其說。據王氏名譜，知名同「之」者輩乃自王羲之一輩開始，而《晉書》卷八十〈王羲之傳附凝之傳〉載：「王氏世事張氏五斗米道，凝之彌篤」，「世事」者則應指王凝之以上之世代事五斗米道而後可。然王氏一族上下以王羲之這一代爲分界，上世人名中並不含「之」，反倒是以下至五、六世代名皆同「之」字。若依陳氏的「之」乃天師道信教記號之說衡之，則當以王羲之以下之世代事五斗米道方合其說。又，陳氏以爲非止於名中含「之」，即「道」等可不避諱之字亦有代表其宗教信仰之意，如佛教徒之以「曇」、「法」爲名相類云。這也許出於以下兩種原因而不避諱，不一定與宗教有關：一是古人避諱只限於名而不及其姓（孟子云「諱名不諱姓，姓所同也。名所獨也。」）與字，一是「二名不偏諱」。關於不諱字，其例多不勝舉，如王羲之岳父郗鑒字道徽，其孫郗恢字道胤（可不避祖字）；孫女則名郗道茂（即使祖字當避，此二名，可不偏諱）即可證（「道」爲表字，非名）。再如陳垣舉例論及「南北朝父子不嫌同名例」現象時只說：「此南北朝風也」（《舉例》卷五）而未說明原因。其所舉王羲之一族例已如上述，此外他還舉了不避「僧」字例。如宋王弘子僧達，孫僧亮、僧衍，從子僧謙、僧綽、僧虔，從孫僧祐等例。其實這些應該視

為「二名不偏諱」之例，即使如此，也僅僅限於叔侄，未見父子直系。按，家諱一般只限於直系，不及旁系。非直系者，有時甚至還有子孫與曾祖叔伯重名亦不為嫌之例。如羊祜從兄名祉，其六世從孫亦名祉；祜姪名忱，六世從孫祉之子亦名忱。分見《晉書》、《魏書》羊祜、羊祉傳。又如王彬子王彪之、王興之（309—340）。然彪之四世裔孫亦名興之。皆其例也，故此事不可與直系混為一談。如果王氏之單名者如「弘」、「孺」、「錫」、「遠」等，亦為其子孫所犯，則可謂其「不嫌同名」，而事實上並未見此例。

此外，陳垣舉出南北朝人不諱「字」例，以為奇異，似亦不能證明「不嫌同名」乃「當時風尚」。案，古人時有諱名不諱字之習慣，陳氏未察。周廣業《彙考》卷二：「《禮記正義》，古者諱名不諱字。禮以王父字為氏明不得諱也。屈原云：『朕皇考曰伯庸』是其驗也。」又《顏氏家訓》卷第二〈風操〉第六曰：「古者，名以正體，字以表德，名終則諱之，字乃可以為孫氏。孔子弟子記事者，皆稱仲尼；呂后微時，嘗字高祖為季；至漢爰種，字其叔父曰絲；王丹與侯霸子語，字霸為君房；江南至今不諱字也。」可見南朝當時並不諱字，甚至還有子孫以父祖字為氏的傳統，疑南北朝祖孫父子不嫌字即承此遺風而來。以晉代來看，雖然偶有諱字之事，如〈犯諱表〉（9）、（16）、（17）例，然多不十分鄭重，戲謔成份很濃，因而恆為後世詬病。如周廣業也以魏晉人以父字為戲為怪，謂：「魏晉以來，以父字為戲者甚多，禮教淪喪，即此可見。」（《彙考》卷二）究其原委，誠如顏氏所謂「不諱字」之故。現更舉例以證實，除了上舉郗氏祖孫例外，最著名的莫過於王濛之例了。濛父名納字文開，《晉書》卷百九十三濛傳載濛：「喜慍不形於色，不修小潔，而以清約見稱。善隸書。美姿容，嘗覽鏡自照，稱其父字曰：王文開生如此兒邪！」又如《太平御覽》三七六引何法盛《晉中興書》記：「晉胡母輔之子謙之，醉與父語，常呼父字，輔之亦不怪。」此外還有王導字茂弘，其曾孫王弘不諱曾祖字；明帝敬導若長尊，見之但稱其字「茂弘」（《晉書》卷三十五〈王導傳〉）而諱言導名，為了避導生諱甚至還特意下詔令：奏事不名（避生諱之習慣起於漢代。如《史記》諱「徹」改「通」、《漢書》諱「莊」改「嚴」）。可見字本無關乎諱。另外，張懷瓘《書估》有「子敬十五、六歲時，常白父逸少云：『古之章草，未能宏逸』」記載，若所引獻之為原話，則子不避父「逸」字明矣。有關於此方面的論述，田餘慶《東晉門閥政治》論桓溫身世問題時也有所涉及，可以參考（見同書P145）。

【7】我們當然也不完全排除「攬」非避諱改字之可能性。從古人避諱禮以及魏晉南北朝人當時犯諱實例來看，魏晉南北朝士大夫犯諱多止於其祖，犯到曾祖諱的實例很少見。儘管在性質上犯諱與避諱不同，其犯諱例本不具有普遍性，因而沒有記錄下來的可能性也是存

在的，而且以東晉琅邪王氏家族而言，遵循五世親盡的古禮治家，似乎也符合常理。但是，因為畢竟還沒有更直接有力的證據證明魏晉南北朝士族的諱禮親盡於五世，所以三世即遷祧之可能性依然無法排除，也就是說，王羲之不須要避曾祖王覽之諱的可能性仍然存在。現就此事簡述如下：

關於士大夫避諱究竟止於幾世，尚不知其詳，然東晉琅邪王氏一族，乃強勢豪族之家，禮教尚嚴。雖不能確知其家諱盡於幾世而祧，然推測王氏一族當有以古禮教治家之傳統，遵守「五世親盡」禮，大約不謬。王羲之父曠、祖父正、曾祖王覽，高祖王融，覽下高祖融而居四世祖位，若依照「五世親盡」，對從第五世以上先祖不須再諱的話，則王羲之須諱「覽」而不必諱「融」，亦猶王獻之之須諱「正」而不必諱「覽」也。嘗以此事與劉濤商討，劉以晉人犯諱之例多止於父祖，避祖父以上諱例所見不多，遂疑當時士族避諱盡於三世，若然，王羲之也許不必避曾祖「覽」諱云。筆者以為劉之所疑不無道理，嘗檢《通典》卷一百〇四「父諱與府主名同議」條，其中有晉博士謝詮就「晉右將軍王遐司馬劉曇，父名遐，曇求解職事」的議論：「按禮，諸侯諱祖與父，大夫士並稱伯父母及姑」云。當時此禮之行究竟如何，尚不得知其詳。然就王羲之而言，今遍檢其存世文字，不見第二個「覽」字，這能否說明王羲之是在儘量迴避不用「覽」呢？還有一點需要考慮的是，出於對本朝開國皇帝的敬重，在有些朝代有終其一朝而諱之者。作為一族之創業者王覽，或本族世代中也當享有此遇。王覽為王氏創業者，故王羲之等不書「覽」字，大概有此因素存在，不可簡單地以三代、五代遷祧制度比況。總之，當時士族避諱究竟止於幾世，因尚無直接證據證明，只得闕疑。現舉兩例以證之。一、考王獻之《授衣帖》（《淳化閣帖》）有云「政在此耳」。若此「政」為避曾祖父名諱「正」而用（如其父《十七帖》之「足下今年政七十耶」。此乃有避諱意圖而未用避諱方法。詳後文專論「政」字），則知王家避諱確至於曾祖明矣。二、《宋書》卷六十一記劉敬先：「本名敬秀，既出繼而紹妃褚秀之孫女，故改焉。」按，褚秀乃廬陵王劉紹妃之祖父。起初因廬陵王劉義真無子，太祖以第五子紹為嗣，紹亦無子，以南平王鑠子劉敬先為嗣。褚秀乃外戚，不在國諱例，然在敬先即屬曾祖輩，以內諱當改名。基於此論，為了慎重起見，我們在討論「攬」為改字這一通說之前，應該不能排除其他可能性的存在。為此首先要對下面兩個問題做分析：

問題A：「攬」如果不是避諱改字，那麼《蘭亭序》中「攬」是誰寫的？為何要這樣寫？可能性有二：第一種可能是王羲之本人信手寫上的。儘管有人說過「右軍書多不講偏旁」（宋王得臣《麈史》），但這種可能性不大。因為如果不是為了避諱而隨意加偏旁，則文義難通。另一種可能就是後人妄加。觀傳世《蘭亭序》諸帖，「攬」字的寫法確實有點特

別，提手旁都顯得略小，不能排除後人加上的可能性。關於「攬」字的提手旁是否爲後人後來加上的問題，杉村邦彥教授曾向筆者問及此事，他說不一定是後人所加，或即爲王羲之酒後不留神先寫出了「覽」字，後來覺得不妥，因爲未避諱，遂加補了提手旁云。筆者對此的看法是：若「覽」字眞須避諱，則自幼經受過嚴格庭訓的王右軍，會對祖諱銘記於胸中，不太可能出現如此「不留神」的疏忽。此可參考本文所附〈魏晉南北朝士族犯諱實例表〉諸例，皆可證之。若是後人所加，則《蘭亭序》就可能是一個半眞半假的東西。按，劉濤來信中談及他的看法：「我一直不排除《蘭亭》是一個半眞半假的東西。所謂眞，相信這種體式王羲之時代存在；所謂假，經過後人的加工，有局部的改變。」然而後人是出於甚麼目地而妄加的呢？僅僅是在局部做了手腳，還是整篇皆出於僞造？我們說，妄加的動機無非是出於僞造，目的無非是欲使人相信其出右軍之筆。然而如果右軍眞的不用避諱而書寫了「覽」字，那麼後人替他補加手提旁的可能性幾近於無。因爲《蘭亭序》既然爲右軍眞筆，畫蛇添足去改動眞跡之字、以讓人信其爲眞的必要性也就不存在了。是謂其局部做過手腳似於理難通。「攬」字既爲妄加，則全篇皆出於僞造的可能性就極大。因此筆者對《蘭亭序》「半眞半假的」的看法尚持保留意見，在此獻疑，以俟再考。

問題B：「攬」如果確實是避諱改字，那麼王羲之會不會這樣改寫呢？這種避諱方法符不符合當時的習慣？其實「攬」字爲右軍避家諱的看法，自古迄今，殆無異論。換言之，這說明人們實際上已經默認了這個事實：王家避諱至曾祖四世。從這個「既成事實」的意義上講，我們接下來應該去證明的就是「攬」之避諱方法是否符合當時習慣，實際上此事也就等同於證明《蘭亭序》之眞僞，其意義不可謂不大，從而這個問題的討論便也成爲本文討論的主旨所在。

由此可見，問題A和問題B雖各自前提不同，但在結論的某一方面卻有其殊途同歸的意義：即無論「攬」字是後人妄加還是原作本有，二者都有可能成爲《蘭亭序》爲後人僞造的證據。由於「攬」非避諱字的看法並不具有普遍性，可留待於今後繼續討論。

【8】按，宋朱長文《墨池編》卷二收有舊題王羲之〈書論〉一篇，云：「夫書者，玄妙之伎也，若非通人志士，學無及之。大抵書須存思，余覽李斯等論筆勢，及鍾繇書，骨甚是不輕，恐子孫不記，故敘而論之」，其中有「覽」字。按，關於此類後人僞託王羲之撰文以及書法逸事傳說頗爲不少，大抵爲南北朝以至隋唐好事者爲之。其內容多荒誕無稽，且混雜訛誤，張冠李戴現象亦層出疊見。比如《墨池編》所收王羲之〈書論四篇〉之一〈筆勢論〉，述王羲之幼年學書逸事，大致與此文相同的文章還收入唐韋續《墨藪》中，題作《王逸少筆勢傳》，又收入宋陳思《書苑菁華》卷十八，題作《王羲之筆勢傳》，然檢《太平廣

記》卷二〇七，其文題作羊欣《筆陣圖》，檢《事類賦》卷十五，則作《世說》文等等，可見一斑。即使收輯此文的朱長文，亦未信其真為羲之文，他在卷二的幾篇王羲之論筆法的文後跋曰：「晉史不云羲之著書言筆法，此數篇蓋後之學者所述也。今並存於編，以俟詳擇。」張天弓論文〈王羲之書學論著考辨〉（《全國第四屆書學討論會論文集》所收）論證了傳世的九篇王羲之論書文章皆係偽託，可以參考。

此外，《全晉文》卷二十七王獻之集中收有〈進書訣表〉一文，亦係輯自《墨池編》（卷二王羲之文後所附），其中有「留神披覽」語。按，《墨池編》所收此文已經不全，此文名《飛鳥帖》，傳唐褚遂良臨本，現藏臺北故宮博物院。《故宮歷代法書全集》第一收此帖，較《墨池編》本多出百餘字，可見此類帖文之混亂。總之此帖內容荒誕，頗含神話色彩，類似此文的還有傳王羲之文〈天臺紫真傳授筆法〉（《墨池編》卷二。《書苑菁華》卷十九標題作「白雲先生書訣」），《飛鳥帖》中所謂「書訣」，即指白雲先生授王羲之之書訣。更有甚者，其中居然有「臣念父羲之之字法，為時第一，嘗有白雲先生書訣進於先帝」（此句《墨池編》節本無）云云，王獻之書帖中赫然出現其父諱「羲之」，偽託之跡昭然若揭，自不待論。

【9】筆者提出《蘭亭序》文中用「攬」會使文義不通的看法，理由是基於「覽」與「攬」在字義上通常是不能混用的，這從文獻以及石刻資料等大都可以證明。但這也只能說是相對而言，在別字俗字混用最甚的南北朝時代可以說甚麼情況都有可能出現，故不能說絕對無此書例（比如1966年於山西大同北魏司馬金龍墓中出土的屏風漆畫《列女古賢圖》題字中，就有「君子省攬愚夫之智」的寫法，管見所及，此為僅見一例。此屏風漆畫收於《中國美術全集·繪畫篇》一，P161），問題的實質在於，需要判別其書寫是偶發性的個別誤書，還是具有一定的時代共通性。

一般來說，學者多認為此二字義不同，不可互通。如清初趙起士認為此用法「於義無當」，他在論及後人不解「攬」意而襲用之弊時云：「後人不知相據，用之以為古，不知其於義無當。」（趙起士《寄園寄所寄》十二卷）周廣業引章世豐說云「覽」與「攬」音同義別（《匯考》卷三十五），近人論《蘭亭序》者，也承認「覽」、「攬」字義不同，不得混用。如周傳儒云：「觀覽之『覽』與延攬之『攬』，意義迥別，不可混淆」，周紹良亦云：「按，閱覽之『覽』與延攬之『攬』，含意不同，不能互相代替」（分別參見周傳儒〈論《蘭亭序》的真實性兼及書法發展方向問題〉、周紹良〈從老莊思想論《蘭亭序》之真偽〉二文）。在日本亦有學者注意到這一問題，日本近代思想家幸田露伴在〈蘭亭文字〉一文中，注意到手旁「攬」字在文中其意難通，他說：「羲之果然是以此攬字用如覽之意嗎？若真

是這樣，那就不太妥當了。」(《露伴全集》第九集所收) 此外，源川進在〈擴蘭亭字原考〉中也認為，從《蘭亭序》文脈來看「覽」、「攬」二者不能通用(《二松舍大學論集》所收)。

總而言之，類似用「攬」代「覽」以避諱的作法似未合「互訓」改字之法，因為這種作法會導致文義不通，帶來閱讀上的混亂。為了避免這種文字使用上的不便現象，在唐代以前，即在尚未實行缺筆避諱法的漢魏兩晉時期，人們對避諱改字是極其講究字義必須「互訓」的，也只有這樣才能避免混亂。清人趙翼論曰：「然或雖有同音之字而義無可通，則不免窒礙。近世缺點畫之法最為簡易可遵矣。」(《陔餘叢考》卷三十一) 若移此論以喻「攬」「覽」，亦不得不說其「窒礙」矣。

【10】周廣業在論及古籍中出現的本應諱而未諱或應不諱而諱之現象時，總結了四條原因：一曰體製攸關；一曰刊落不盡；一曰校寫訛易；一曰假託前人(《彙考》卷六)。所謂「假託前人」，即指後人利用避諱字來造假前人文字。

【11】《通典》卷一百○四〈禮篇〉六十四「卒哭後諱及七廟諱字議」條所舉主要諱禮如下：卒哭乃諱；禮不諱嫌名；二名不偏諱；逮事父母則諱王父母，不逮事父母則不諱王父母；君所無私諱，大夫之所有公諱；詩書不諱，教學臨文不諱；大功小功不諱；入門而問諱等等。且引註頗詳(據中華書局王文錦等點校本)。又清周廣業《彙考》卷三以及虞萬里〈先秦諱禮析論〉(《文史》第四十九輯。後收於《榆枋齋學術論集》)於此亦皆有詳細徵引論述，可以參考。由此可以推測，雙名之復活或與「之」名有關，比如「之」為虛字之用抑或恢復雙名之痕跡？此與道教相關，抑或恢復雙名之起因？皆屬值得思考的問題。

【12】陳寅恪引「東漢及六朝人依公羊春秋譏二名之義、習用單名」(前已出) 之傳統說法來解釋此現象，似不確切(關於此問題，詳清周廣業《彙考》卷一，茲不詳引)。而陳垣則解釋為因王莽禁二名，他說：「自王莽禁二字為名後，單名成俗者二三百年。其時帝王既無二名，自無所謂偏諱。宋齊而後，二名漸眾。」(《舉例》卷五「二名偏諱例」條。關於王莽禁二名記載，亦可參見《漢書》卷九十九〈王莽傳〉) 此說較「依公羊春秋譏二名之義」說或近於事實，但也不是沒有疑問。比如王莽之禁何以延續二三百年？對此宋人王楙的看法是：「僕謂莽竊取國柄，未幾大正天誅，漢家恢復大業，凡蠱偽之政，一切掃除二更張之，不應獨於人名尚仍莽舊。然後漢率多單名者，殆非為莽也。」(見《野客叢書》卷二十二條「後漢無二名」。王文錦點校，中華書局《學術筆記叢刊》本，1987年) 然而琅邪王氏至王羲之這一代，子孫已有用「之」成雙名者，此或即「二名」解禁之先聲亦未可知。考魏晉人名出現「之」的時間，大抵與王羲之世代相同或稍晚，如太原王氏一族，從王述之子開始名中含「之」，其出現時期亦大致與琅邪王氏相近。據此可知，「二名」

之復活則不必待「宋齊而後」才有，其於東晉時已見端緒。

又按，明漢人單名之事十分重要，有助考證。如東漢延熹八年（165）《西嶽華山廟碑》有「遣書郎書佐新豐郭香察書」，究竟是雙名「郭香察」「書」還是單名「郭香」「察書」？歷代意見不同。然以東漢人取單名之事實推斷，似作「郭香」爲是。

【13】陳垣認爲：「唐以前避諱，多用改字法；唐以後避諱，改字缺筆，二法並用。」（《舉例》卷六「已避諱而以爲未避諱例」條）今人虞萬里論及唐代避諱形式時說：「唐代避諱形式有代字、省字、缺筆、變體等。代字之法，古已有之。省字之法，亦有前承。」（虞萬里《榆枋齋學術論集》「唐五代字韻書所反映之唐代避諱與字形」一節）他也認爲唐以前主要只有代字、省字之避諱形式。筆者認爲，所謂缺筆、變體之法，實際上都屬於一種避諱形式，就是增損諱字之形以達避諱目的之法，損即缺其筆劃，增則加其偏旁，「攬」即屬於後者。隋唐以前雖然偶有其例者，然普遍使用此法之時代，不應早於隋唐。江彥昆在其編著的《歷代避諱字匯典》的「前言」中，對中國歷代避諱方法作了更爲詳細的總體歸納：1作某；2標諱；3省闕；4代字；5改稱；6缺筆；7變體；8更讀；9曲說；10塡諱。其中「代字」與本論有關，節錄江對「代字」的解釋如下：「凡遇必要避諱之字，改以他字代替，以同義字爲最常見。……此外，隋唐以前，尙有以音同音近字代諱字者：司馬遷父名談，《史記》因稱張孟談爲張孟同……南北朝宋范曄父名泰，而《後漢書》改書郭泰作郭太。……又後世間也有以形近字代諱字的，如唐高祖李淵父名昺，兼避嫌名秉，而《北史·崔鑒傳》改崔秉爲崔康……即取形近。」

【14】一、關於晉愍帝之諱名究竟是「業」還是「鄴」，因文獻記載頗有混亂，遂致影響人們對當時避諱情形的判斷。按，此事頗關諱字之改字方法，應當予以澄清。

周廣業《彙考》卷十「晉孝愍皇帝諱業」條考定晉愍帝之諱當爲「業」字，是。又後世人多以爲晉元帝司馬睿都建業（今南京）時，因避愍帝鄴諱而改都名建業爲建康，非也，應作改「建鄴」爲「建康」，因爲晉武帝時建業已改作建鄴。按，孫吳時孫權改秣陵爲建業（見《三國志》卷四十七〈孫權傳〉），後晉武帝平東吳後，又改還秣陵，並於太康三年（282）分秣陵北爲建鄴，改業爲鄴。後人如司馬光《通鑑考異》、王楙《野客叢書》卷九「古人避諱」條、周密《齊東野語》卷四「避諱」條均承此說。陳垣《舉例》卷六亦引《冊府元龜》三所記晉「愍帝諱鄴，字彥旗。建興元年即位，改建鄴爲建康，改鄴爲臨漳」。（此處陳乃略引，今據中華書局1960年刊《冊府元龜》本原文抄錄）爲據，駁清人黃本驥《避諱錄》（《三長物齋叢書》）之「晉愍帝名業，改建業爲建鄴」說之謬。按，黃以愍帝名業之說其實不謬，然改建業爲建鄴之說則顯然不對。而陳氏信《冊府元龜》所記晉愍

帝名鄴說而未能詳考，亦其失也。又最近所見李德清著《中國歷史地名避諱考》「建康縣」條也依然主張此說。關於此事，清人周廣業已經考之甚詳，茲不贅敘。總之，不管鄴、業孰後孰先，是因為鄴與業不能互代才改作建康的。

二，關於鄴縣（今河南邯鄲臨漳縣）之改臨漳。按，晉干寶《晉紀》中有「上諱業，故改鄴為臨漳。漳，水名也。」（清湯球輯，喬治忠校注本《眾家編年體晉史》所收）據此知晉時「鄴」不能代「業」。關於以上兩點與避諱關係之詳考，可參見周廣業《彙考》卷十晉「孝愍皇帝諱業」條。

【15】《通典》卷一百〇四〈禮篇〉六十四「山川與廟諱同應改變議」條引晉人有關避諱議論（刪云）：「東晉康帝諱岳。太學言：『被尚書符，解列尊諱無舊詁，是五山之大名。按《釋山篇》曰：「山大而高曰嵩。」今取諱宜曰嵩，如體訓宜詳。其嵩議未允，當更精詳禮文正上。』徐禪議：『謹按輙關博士王質、胡訥、許翰議。按《爾雅》無舊訓，非可造立。五山之名，取其大而高也。其《詩》曰：「於皇時周，陟其高山。」高山則岱、衡、華、恆也。《周禮》謂之五嶽，詩人謂之高山。字無詁訓，而有二名。今若舉名之別，宜曰高，取義為訓，宜如前曰嵩。』」

【16】雖然古禮有「臨文不諱」（《禮記·曲禮》上）之說，但那只是指念讀古書時遇到諱字可以不避，絕非指在自撰文中也可以犯諱。趙翼《陔餘叢考》卷三十一「避諱」條論「臨文不諱」云：「臨文者，但讀古書遇應諱之字不必諱耳，非謂自撰文詞亦不必諱也。」

【17】按，類書頗有引王羲之《月儀書》片言者。如《初學記》卷四引曰：「日往月來，元正首祚」中有「正」字。今既知王羲之不書「正」而以「初」、「一」代之，則類書文獻所引有「正」之者，其諱字當為後人改回者明矣，其如《晉書·王羲之傳》引〈蘭亭序〉文「攬」作「覽」之例同。此亦以文獻證諱字之局限性也，引論者不可不慎。

【18】此據清倪璠注，許逸民校點《庾子山集注》本，中華書局《中國古典文學基本叢書》本。

【19】按，此所謂名詞的「正」不混「政」，指的是在一般情況下如此，凡事不能排除特殊情況的出現。如《漢書》卷四十三〈陸賈傳〉有「夫秦失其正，諸侯豪傑並起」注曰「正亦政也」。如果當時「正亦政也」不特殊，大概也不必注出了。這種特殊情況的出現與古籍輾轉傳寫和雕版訛誤有關，應該目驗當時人手寫的文字實物資料，如石刻以及竹簡帛書等，不可一概而論。

另外，這裡須要說明的是，關於作為名詞意義上的「正」，若從詞類的嚴格分類上講，此「正」字應是形容詞。但這裡列舉的都是名詞詞組，所以，為了減少因概念繁雜引起的

行文混亂，這裏姑且把「正」當作名詞意義上的詞彙來處理，不再細分了。

　　另外，周紹良曾論王羲之避「正」諱改「政」曰：「王羲之一些書札中凡端正之『正』俱改用政事之『政』以避其祖父王正諱」云（前出）。周說不確，今檢王羲之尺牘，未見類似「端正」之名詞意義上的「正」被寫作「政」。

【20】可參看清王念孫（1744-1832）《讀書雜誌》一「政」條。《大戴禮記‧用兵》：「諸侯力政，不朝於天子」。

【21】王羲之法帖文中多出現「征」字，如唐褚遂良《褚目》4帖「周公東征」、張彥遠《書記》155帖云：「胡云征事未有日」、123帖云：「得征西近書，委悉爲慰」、417帖云：「王征東郎最言」等皆是。又，周廣業以《禮記‧月令》「征鳥厲疾」之「征鳥」當秦人避「正」諱而加雙人旁以成者。周引《儀禮‧大射禮》註「正、鵠皆鳥之捷黠者」而證「征鳥」即「正鳥」，秦儒避諱加雙立人旁。進而推出「此諱改字變音及加減偏旁之始」的結論（《彙考》卷五）。按，加偏旁改字者未見他例，若此說果然，則僅此一例而已（在此且不說是否因古籍輾轉傳寫和雕版訛誤致此）。在秦時此二字本互通，其例甚多，此事已爲周書徵引證明。而於此忽然又謂「征」乃秦儒爲避諱所加，又是孤證，其說似近牽強。至於改字變音之說，如本文所述，陳垣基本上否定了其嫌名或改音諱字的可能性。虞萬里對周之「此諱改字變音及加減偏旁之始」的結論也持疑問態度，以爲秦既然改正月爲端月，似無必要改音，況秦漢之時有無四聲尚成問題，他認爲「秦漢有無四聲，以及秦漢即使有四聲，其時是否已能自覺、明確地區分，並以之運用於避諱，此乃較爲玄虛之問題」，並認爲對此「實以不作肯定回答之爲近實」（見虞氏論文〈避諱於古音研究〉，《榆枋齋學術論集》所收）。

【22】《晉書》卷五十六〈江統傳〉引統上疏文曰：「故事，父祖與官職同名，皆得改選，而未有身與官職同名，不在改選之例。」是知西晉時已有「父祖與官職同名皆得改選」之制。

【23】《南史》卷五十九〈王僧孺傳〉記載王弘「日對千客，不犯一人之諱。」按，王弘即王導曾孫，傳世著名法帖《伯遠帖》的書寫者王珣之子。《宋書》卷四十二本傳載弘：「既以民望所宗，造次必存禮法。凡動止施爲及書翰儀體，後人皆依倣之，謂爲王太保家法。」

【24】《通典》卷一〇四〈禮篇〉六十四「授官與本名同宜改及官位犯祖諱議」條引晉人記錄如下：「東晉咸康八年（342），詔以王允之爲衛將軍、會稽內史。允之表郡與祖會名同、乞改授。詔曰：「祖諱孰若君命之重邪？下八座詳之。」給事黃門侍郎譙王無忌議以爲「《春秋》之義、不以家事辭王事，是上之行乎下也。夫君命之重、固不得崇其私。又國之典憲，亦無以祖名辭命之制也。」

【25】陳垣《舉例》卷一「避諱改音例」條曰：「昭有韶音，唐人以爲避晉諱，亦非也。」及卷六「非避諱而以爲避諱例」條曰：「昭有韶音，非爲晉諱。」

【26】分別參見周廣業《彙考》卷十及虞萬里《榆枋齋學術論集》〈避諱與古音研究〉一節。

【27】陳垣《舉例》序云：「嘉慶間，海寧周廣業曾費三十年歲月，爲避諱史料之搜集，著經史避名彙考四十六卷，可謂集避諱史料之大成矣。然其書迄未刊行，僅蓬廬文鈔存其敘例，至爲可惜。」

【28】逯欽立對此問題有詳細考論。見逯欽立〈《蘭亭序》是王羲之作的，不是王羲之寫的〉一文。逯欽立著《漢魏六朝文學論集》所收。

【29】關於士族與清議，可參照周一良〈兩晉南朝的清議〉（收入《周一良集》第一卷），其文考論甚詳。

【30】說見許同莘《公牘學史》卷三〈魏晉六朝〉一節（所引出自沈垚清《落颿樓文集》卷八）關於此方面詳細研究，可以參考蘇紹興論文〈兩晉南朝瑯琊王氏之經學〉中述王氏禮學之造詣一部分。蘇紹興著《兩晉南朝的士族》所收。

下編　人物研究

　　上編對王羲之研究文獻資料以及研究問題等方面做了大致梳理，並就迄今為止某些未能注意到或未能深入探討的相關問題予以重點考察。下編使用上述研究資料，借鑑古今學者的相關研究成果，全面考察王羲之的生平事跡，並在此基礎上力求作出比較客觀的評價。

第五章

王羲之的家世以及生涯事跡

一　王羲之的生卒年、世系以及家族

（一）王羲之的生卒年問題

　　考察王羲之生涯事跡，一部正確的年表必不可少，而製作年表最基本要求是確定王羲之生卒年。然而由於《世說新語》劉注、《晉書》本傳等歷史文獻沒有記載王羲之生卒年，於是後世出現了許多說法，孰是孰非，至今未有定論，以致生卒年問題成為王羲之研究中的一個懸案。以下綜合諸家之說並予評議分析。

　　《晉書》本傳僅記載王羲之「年五十九卒」。此外未見任何記述其生卒年的內容。王羲之為東晉人，享年五十九歲，皆無異議（詳後），唯此五十九年間應起止於東晉的哪一時段，乃是疑問所在。迄今為止，王羲之生卒年凡有六說：

1、太安二年（303）生 —— 升平五年（361）卒
2、永安元年（304）生 —— 隆和元年（362）卒
3、光熙元年（306）生 —— 興寧二年（364）卒
4、永嘉元年（307）生 —— 興寧三年（365）卒
5、太興四年（321）生 —— 太元四年（379）卒
6、太安二年（303）生 —— 太元四年（379）卒

1、太安二年（303）生 —— 升平五年（361）卒說

　　此據唐張懷瓘《書斷》中王羲之條「升平五年卒，年五十九」以立說。較此更早的記載有梁陶弘景編《真誥》卷十六〈闡幽微〉「王羲之」條下陶注：「至升平五年辛酉歲亡，年五十九」，享年則與《晉書》本傳「年五十九卒」一致，可知「年五十九卒」之說在唐代以前就已存在。另外，唐張彥遠《歷代名畫記》卷五、宋黃伯思《東觀餘論》卷下〈跋瘞鶴銘後〉、董逌《廣川題跋》卷六〈書黃學士瘞鶴銘後〉、桑世昌《蘭亭考》卷八引李兼說、清包世臣（1775－1855）《書譜辨誤》等記載，皆同此說。又據近年發現的清康熙三十七年王皓主修《金庭王氏族譜》記載的王羲之享年亦同此。【1】

　　現在學界多採用此說。在中國，具有代表性的論述年表有：徐邦達〈王羲之卒年歲舊說的評議〉（同氏著《歷代書畫家傳記考辨》所收）、麥華三《王羲

之年譜》（北京圖書館藏油印本，承王玉池先生惠贈複印件）、潘德熙〈王羲之年譜〉（《書法》1982年第一期）、李長路、王玉池《王羲之王獻之年表與東晉大事記》（後略稱《大事記》）以及王汝濤《王氏家族王羲之、王獻之生平大事表》（同氏著《王羲之及其家族考論》所收。後略稱《大事表》）等，此外還有不少專門探討此說的相關論文問世，如王玉池〈王羲之的生卒年代可以確定〉（同氏著《二王書藝論稿》所收）等。在日本，年譜類主要有：鈴木虎雄〈王羲之生卒年代考〉（《日本學士院紀要》二十卷一號）、中田勇次郎《王羲之年譜》（同氏著《王羲之》所收）等，又森野繁夫、佐藤利行《王羲之全書翰》初版所附年譜取第4說（興寧三年卒），再版時改依此說等。此外，從此說的相關論文，除了鈴木文以外，還有福永光司的〈王羲之の思想と生活〉（《愛知學藝大學研究報告》1960年第9期）、杉村邦彥的〈王羲之の生涯と書について〉（同氏著《書苑彷徨》第二集所收）等。

　　就目前所知，最早記錄此說者爲梁代陶弘景的《眞誥》注。陶弘景十分熟悉王羲之的書法及其生平事跡。比如在《眞誥》卷十五中的另一條陶注這樣一條記錄：「右此前一段所說不記何年月，以王逸少事檢之，則猶應是乙丑年也。」據此不難看出，能夠以王羲之事跡的時間檢證參照，這只有在充分掌握了翔實可信的王羲之資料才能做到。升平五年卒說還不僅限於《眞誥》記錄，陶弘景在與梁武帝的書簡中，也曾有類似敘述：「逸少亡後，子敬年十七、八。」（《梁武帝與陶隱居論書啓》，《法書要錄》卷二）考王獻之生於建元二年（344），至十八歲時，正好爲升平五年。《眞誥》陶注與陶氏《論書啓》所見記錄，不但可以彼此印證，而且還能各自互證（以子敬「十七、八」歲對應王羲之卒年；以干支「辛酉」對應「五年」），排除了古籍中常見的因文獻傳抄寫刻致訛誤的可能，證明了陶氏所據記錄原本如此。在上編第一章的〈南朝梁陶弘景《眞誥》〉一節中，已述及上清派早期人物與王羲之的關係。陶弘景就是上清派茅山宗的代表人物，他所輯《眞誥》，主要收集的是這一支教派的創始者楊羲、二許等人在降神活動時留下來的原始記錄。上清派創始人許謐之兄許邁與王羲之關係十分密切。從這層關係看，陶所使用的資料來源應該比較可靠。如果張懷瓘《書斷》等唐宋諸家所記均源於據陶注，說明唐、宋以來此說已成爲定說而爲人們普遍接受；反之，如果諸家所本來源各異，卻與《眞誥》異途同歸，那麼此說的可信度應該更高。從陶弘景至張懷瓘，即南朝梁代至大

唐開元之間，畢竟經過了二百餘年，因缺少其他相關資料，難以得知此間是否還存在其他異說。近年發現的《金庭王氏族譜》中保存了一篇隋人文章〈瀑布山展墓記〉，此文值得重視。

該文作者為隋沙門尚杲，為王羲之七世裔孫智永的弟子。現照錄其文如下，以資參考：

圖5－1　清　康熙間重修《金庭王氏族譜》所收隋沙門尚杲撰〈瀑布山展墓記〉

> 嘗聞先師智永和尚云：「晉王右軍乃吾七世祖也，宅在剡之金庭，而卒葬於其地。我欲蹤跡之而罷，毫不能也。爾在便宜詢其存亡。」杲謹佩不遺。大業辛未（大業七年），杲遊天臺，過金庭，卸錫雪溪道院，訪陳跡，覽佳山。因記先師遺語，求右軍墓，得於荊榛之麓，略備山陵之制，墓而不墳，樸而不甍。杲懼久加荒穢，丘陵莫辨，徵其八世孫乾復等共圖之。立誌石作饗亭，以便歲時禋祀。嗚呼！升平去大業纔二百五十餘年，而荒湮若此，則千載之後，將何如哉！
>
> 吳興永欣寺沙門尚杲識。

尚杲的文章有兩點值得注意：首先，智永既為王羲之七世孫，當知其先祖卒年。因為智永作為王家後裔子孫，自然應該熟悉王氏宗族牒譜以及王家喪服祭祖規儀。據何延之〈蘭亭記〉引《會稽志》文載：智永與兄是為了每年能夠「便近」拜掃右軍墓，才移居永欣寺。智永作為王家子孫，當知其祖王羲之卒年，因而可推知其弟子尚杲亦當從智永處得知。其次，文中記尚杲受師智永之囑託前往金庭尋墓地遺址併行掃祭之事。按，古人掃祭先祖必擇期而為之，尤重週年整數之祀時。如逢五、十、十五、五十、百年之期，祀儀必隆。尚杲以隋大業七年（611）辛未，徵右軍八世孫王乾復等共同重修王羲之墓，其所擇

年分當與右軍亡祀之週年數有關。以大業七年逆溯二百五十年，正好爲升平五年（361），故尚杲所嘆「升平去大業纔二百五十餘年」當非概數而爲實指。更重要的是，升平五年之數上符《眞誥》、下合《書斷》，凡事容有巧合，然不能其巧有若此也。〈瀑布山展墓記〉是支持王羲之升平五年卒說之最有力的間接證據之一。

　　王羲之卒於升平五年雖可定論，然其具體月份，已不可知。據《世說新語·規箴篇》二十記王脩（334－357）、許詢（不詳）死後，猶有王羲之議論他們之事；《晉書》卷六十七〈郗愔傳〉記載其弟郗曇（？－361）死後，愔仍從王羲之、許詢遊。（唐許嵩《建康實錄》卷八亦載此事）從上舉資料看，如果王羲之卒於升平五年，則當與郗曇、許詢卒於同年，而時間則略。據《世說》、《晉書·郗愔傳》、《晉書》及《建康實錄》記載，知許詢先右軍而亡。又王羲之雜帖中亦多見其痛弔許詢的文字，是亦可證許詢先王羲之卒。【2】據《晉書》卷八〈穆帝紀〉「升平五年一月」條記載，郗曇卒於升平五年一月，而據〈郗愔傳〉載，其於弟郗曇死後還與王羲之、許詢同遊，則許詢必卒於郗曇之後、王羲之之前，因三人均卒於升平五年，其順序當爲：郗曇（一月卒）→許詢→王羲之【3】若《金庭王氏族譜》所載的王羲之「升平五年辛酉五月十日卒」可信，則許詢應卒於一至五月之間。

2、永安（又稱建武、永興）元年（304）生 —— 隆和元年（362）卒說

　　此據傳王羲之撰〈筆陣圖〉後署「時年五十有三……永和十二年四月十二日書」以立說。按，宋朱長文《墨池編》（明刊本卷一、清刊本卷二）所收題作〈晉王羲之筆陣圖〉。《法書要錄》卷一所收此文題作〈王羲之題衛夫人筆陣圖後〉，與《墨池編》文本大致相同。觀其內容多離奇荒誕，如言「或恐風燭奄及，聊遺教於子孫耳，可藏之，千金勿傳」之類，難以相信爲王羲之自撰，大抵爲後世僞託之作。

3、光熙元年（306）生 —— 興寧二年（364）卒說

　　此據《漢魏六朝百三家集》之《王右軍集》卷二所收〈題衛夫人筆陣圖後〉後署「時年五十有三……永和十四年四月十三日書」以立說。對於此說，清人魯一同（詳第4說）已指出其謬，論曰：「考永和盡於十二年，不當有十四

年，決爲僞作，不足據證。」按，此文與第2說所據之文同（《法書要錄》卷一所收者不署年月日），不復贅論。

4、永嘉元年（307）生 —— 興寧三年（365）卒說

此說出自清魯一同《右軍年譜》（黃賓虹、鄧實編《美術叢書》第三冊）。魯氏據《書記》137帖《江州還臺帖》、《十七帖》中《七十帖》內容，推出此說。《江州還臺帖》中有「桓公以江州還臺」語，魯氏認爲桓公（即桓溫（312－373）「還臺」事在興寧二、三年間，而「升平以前，未嘗有還臺事也」因得出興寧三年羲之尙健在的結論。另外魯氏又據王羲之與周撫（？－365）的《七十帖》中有「足下今年政七十耶……吾年垂耳順」語，引作此說之補證。羲之在此帖中自稱垂耳順，就是說快到六十歲了。故羲之其時應正處在最晚年的五十九歲之時，而周撫正當七十歲。魯氏據《晉書‧周撫傳》載其興寧三年卒，因而認定羲之五十九歲之時即在興寧三年。以下詳論其說：

（1）、據《七十帖》內容只能證明：王羲之寄周撫此信時，周正好七十歲，王五十九歲（快到六十歲）。周撫的生年、享年均不詳，唯知其卒年。此「七十」乃王書《七十帖》時周撫的當時年齡，而非享年，因此不能據之以推出王亦卒於興寧三年。

（2）、《江州還臺帖》云：「桓公以江州還臺，選每事勝也，不可，當在誰耳。」魯氏據以云：「興寧二年（364）桓溫自江陵入朝，乃興寧二年七月事，其移鎮姑孰，則在興寧三年二月，於是固讓內錄，遙領揚州，故謂之還臺。升平以前，未嘗有還臺事也。」魯氏所據此雜帖，起首、結尾皆無王羲之署名，不能排除他帖摻入右軍帖中之可能，僅以此爲證，魯氏的結論缺乏說服力。至於帖中內容，究竟是否眞如魯氏所云也存疑問。比如：「桓公」是否指桓溫？張榮慶就認爲可能是「桓沖」；【4】「江州」在這裡爲地名抑或人名，以及帖文應如何斷句等，皆未能證明。鈴木虎雄〈王羲之生卒年代考〉認爲此帖所云爲桓溫事，然卻置於永和七年。魯氏此說在論證中未知因素過多，難以確實，故後之學者已多指責，而以李長路所論最詳。李氏列出魯氏文（句）錯、人錯、地錯、事錯、時錯五錯，並證其誤，可資參考。（李長路、王玉池《大事記》李序）

（3）、魯氏提示的《七十帖》資料還是很有價值的。在認可王羲之五十九

歲卒說的前提下，「足下今年政七十耶……吾年垂耳順」一語明確告訴我們，王羲之卒年的下限不會超過周撫卒年的興寧三年，因而可以斷言，凡超越此下限的卒年說均無法成立。據此，王羲之卒於太元四年（379）的第5說應當排除。

關於小名與生辰生年之關係。據《世說新語·雅量篇》十九劉注引《王氏譜》：「逸少，羲之小字」；《太平御覽》卷四百十七引《郭子》「王家阿菟」下原注：「羲之小名吾菟」；宋刊本《世說新語》附錄〈琅邪臨沂王氏譜〉所載亦如是。是知王羲之的小字或小名（幼名，猶今乳名）叫「阿菟」、「吾菟」，且「逸少」亦似由小字而轉爲正字。按，「菟」、「逸」皆從兔，按魯氏之說，王羲之生年的永嘉元年爲丁卯年，正當兔年，此是否意味王羲之生於兔年？筆者很久以前曾考慮過這個問題，然終以未得確證而止。【5】

魯氏此說影響頗大，從其說的主要有翁同文〈畫人生卒年考〉（《故宮季刊》四卷第二期）、郭沫若〈由王謝墓誌的出土論到蘭亭序的眞僞〉（《蘭亭論辨》上編）等；日本方面有八幡關太郎《王羲之年譜》（《支那藝苑考》）、外山軍治〈王羲之とその周邊〉（神田喜一郎等監修《書道全集》第4卷。平凡社1954年版）、吉川忠夫《王羲之──六朝貴族の世界》、伏見沖敬《王羲之年譜》（《王羲之書跡大系·研究篇》）等。

5、太興四年（321）生 ── 太元四年（379）卒說

此據《太平廣記》卷二百七卷「王羲之」引羊欣（359－432）《筆陣圖》中所記：「三十三書《蘭亭序》、三十七書〈黃庭經〉」以立說。與此基本同文者，亦見《墨池編》所收傳王羲之〈論書四篇〉（清刻本卷二）。

清人錢大昕《疑年錄》始主此說，後從之者遂多。如吳榮光《歷代名人年譜》、梁廷燦《歷代名人生卒年表》、朱傑勤《王羲之評傳》、王仲犖《魏晉南北朝史》、譚正璧《中國文學家大辭典》、吳海林、李延沛《中國歷代人物生卒年表》均承此說，《辭海》「王羲之」條亦列此說，足見影響之大。

關於此說，已有學者辨其謬誤。魯一同曰：「羊欣《筆陣圖》則云羲之年三十三書〈蘭亭敍〉。據此上推，當生於元帝太興四年辛巳，其明年爲永昌元年，周顗（269－322）已死，逸少裁及周歲，何得有十三歲謁顗之事？敬元親師大令，乃其不悉其家世？其所差謬至十餘年，斯可怪焉。」此辨是也。

（1）、即如魯氏所論，《晉書》卷六十九載周顗卒於永昌元年（322），若

從此說，此時王羲之才二歲，與《晉書》本傳所載王羲之「年十三嘗謁周顗」事在時間上顯然不合。

（2）、若從太興四年（321）生，則王羲之年齡較之於其周圍的家族親友，明顯過於年輕。【6】而其中最不自然的就是王與其妻郗璿年齡差距。郗璿生卒年不詳，然據《晉書》卷六十七〈郗鑒傳〉，其弟郗愔以「太元九年（384）卒，時年七十二」，據此推算，郗愔生於建興元年（313），也就是說郗璿必生於建興元年以前而後可。若從此說，則郗璿應比丈夫王羲之年長十歲左右，果然若此，著名的「郗鑒擇婿」、「東床袒腹」的美談當因之而大為遜色矣，更與情理不合。

（3）、此《筆陣圖》內容詭秘、文字荒誕，非王羲之所撰自不待言，即使羊欣也不會作此劣文，當為後世偽託之作。王汝濤有專文討論此問題，【7】可以參考，茲不復論。

（4）、如上述第4說所論，王羲之太元四年（379）卒一說已超過魯氏給出的王卒年時間下限，故此說無法成立。

6、太安二年（303）生——太元四年（379）卒說

此說出自姜亮夫《歷代人物年里碑傳綜表》。其實此說不過是在上述五說的基礎上，取生年之上限與卒年之下限推定出的一個大致生卒年範圍。若據此說，則王羲之享年非止於五十九，而是七十六，成為六說中唯一不從五十九歲享年的新說。揆姜說之意，或意在揭示出一個大致的時間範圍，而非確指具體年分。總之，此說一般不被學者採從。然而近來有張榮慶懷疑五十九歲卒說，認為王羲之享年不止五十九，實際上要比此更長，結論與此說大抵相同。王玉池對此有專文商榷，可以參考。【8】

綜合以上諸說，我們認為只有第1和第4說最為有力，比較而言，第1說又顯然較4說更加可信。近來有關王羲之研究的論著幾乎都採用此說，第1說在學界中幾乎已成定說，被普遍承認。本著也採用太安二年（303）生——升平五年（361）卒說。

（二）王羲之的世系

敘述王羲之生涯之前，須對其家族的世系、直系先祖以及家族成員等狀況

有一基本瞭解。現今有關王羲之研究論著，幾乎都附有一張詳簡不一的王氏先祖譜系的世系表，以便於讀者從總體上加以把握。在這些世系表中，較爲詳細且頗具有代表性的主要有以下三種（按所附著述的最終出版的時間順序）：

① 、杉村邦彥著《書苑彷徨》第二集（前出）後附《琅邪臨沂王氏世系表》（1986年）。
② 、王玉池《二王書藝論稿》（前出）後附《琅邪臨沂王氏世系表》（2001年）。
③ 、王汝濤《王羲之及其家族考論》（2003年，下略稱《考論》）所收論文〈魏晉琅邪王氏家族研究〉附王氏各系的《世系簡表》。

上列三種世系表，因考論的對象與目的不同而形制略異。杉村邦彥表和王玉池表主要以王羲之一系爲中心而展開，前者所列極爲詳細，起於周靈王晉、迄於陳智永，凡人物字、小字主要的官職封爵以及配偶子孫等可以考知者，一併列入；所引用資料凡有異同者，皆予注明；後者起於東漢王融，迄於唐代王操之一系十三世。王表雖然形式較杉村表簡略，但補入了新出資料，如近年南京出土的東晉南朝墓誌以及《金庭王氏族譜》所載相關內容。王汝濤文是對毛漢光〈中古大氏族之個案研究——琅邪王氏〉一文所作的補充研究，研究對象是以王氏家族全體爲主，故其表對王羲之一支並無偏重，在性質上不同於前兩表。王汝濤表分形成期、創業期和守成期三部分論述，從創業期開始，根據論述需要，於下更列出多種分表，時間起迄於魏晉之間。此表可貴之處，在於明確了王氏世系各支之間的關係，欲考察王羲之家族及周圍關係，參考此表極爲便利。

上列三表總體說來各有特色，亦可互補，都具有重要參考價值。由於有了此三表，已足資研究者參考使用，故不復列製。但爲了便於論述，以下簡示琅邪王氏世系，以便大致概覽王氏世系的源流：

周靈王太子晉→宗敬（司徒）→（七世略）→錯（魏將軍）→賁（中大夫）→渝（上將軍）→息（司寇）→恢（伊陽君）→元→頤→翦（秦大將軍）→賁（字典、武陵侯）→離（字明、武城侯）→威、元→（三世略）→吉（字子

陽、昌邑中尉、諫大夫）→**駿**（字偉山、御史大夫）→**游**、崇（字德禮、大司空、扶平侯）→**遵**（字伯業、中大夫、義鄉侯）→**皆**、仁（清州刺史）、音（字少玄、大將軍掾）→**誼**、**叡**（字通曜、荊州刺史）、典、融（字巨偉）→**祥**（字休徵、太保、睢陵侯）、**覽**（字玄通、光祿大夫、即丘子）→**正**（字士則、尚書郎）→**曠**（字世弘）→**羲之**（字逸少、會稽內史）→玄之、凝之（字叔平、會稽內史）、渙之（海鹽令）、**肅之**（字幼恭、中書郎）、**徽之**（字子猷、黃門侍郎）、**操之**（字子重、侍中尚書、豫章太守）、**獻之**（字子敬、中書令）、女（字孟姜）

關於王氏一族的具體情況，《新唐書》卷七十二〈宰相世系表〉二中記載最為詳細：

> 王氏出自姬姓。周靈王太子晉以直諫廢為庶人，其子宗敬為司徒，時人號曰王家，因以為氏。八世孫錯，為魏將軍。生賁，為中大夫。賁生渝，為上將軍。渝生息，為司寇。息生恢，封伊陽君。生元，元生頤，皆以中大夫召，不就。生翦，秦大將軍。生賁，字典，武陵侯。生離，字明，武城侯。二子：元、威。

王氏出自姬姓，從周靈王太子晉至漢王吉，約歷十幾世。漢代之王氏，表記：「王氏定著三房：一曰琅邪王氏，二曰太原王氏，三曰京兆王氏」。由此可知，同宗的王氏在漢代分為琅邪，太原，京兆三房，而王羲之這一系屬琅邪王氏一房。關於此系，〈宰相世系表〉云：

> （王）元避秦亂，遷於琅邪，後徙臨沂。四世孫吉，字子陽，漢諫大夫，始家皋虞，後徙臨沂都鄉南仁里。生駿，字偉山，御史大夫。二子：崇、遊。崇字德禮，大司空、扶平侯。生遵，字伯業，後漢中大夫、義鄉侯。生二子：皆、音。音字少玄，大將軍掾。四子：誼、叡、典、融。融字巨偉。二子：祥、覽。覽字玄通，晉宗正卿、即丘貞子。六子：裁、基、會、正、彥、琛。

王氏一族源出周秦那一段記錄，究竟有無憑據，已經無從考察，此屬專門研究，【9】在此暫不涉及。就琅邪王氏而言，其遠祖自王元避秦亂始遷琅邪，後又由王吉遷入臨沂都鄉南仁里的記載，應該可靠。琅邪王氏從王吉開始直到南渡為止，世代皆居其地。如南京郊外出土的《王興之墓誌》載其籍貫為「琅耶臨沂都鄉南仁里」。案，王興之（309－340）為王彬子、王羲之從兄弟，據此誌或可做如下推測：至王羲之這一代為止的南渡前王氏諸子弟，也許出生於琅邪臨沂之都鄉南仁里。但籍貫並不一定是出生地。其詳不得而知。

圖5-2　《王興之墓誌》拓片 原石37.3×28.5公分　南京博物館藏

在王氏諸遠祖中，除了漢代的王吉有較詳記載外，其他人均不詳。關於王吉之生卒年，蘇紹興在〈兩晉南朝琅邪王氏之經學〉（同氏著《兩晉南朝的士族》所收）一文中認為：「約為西元前118年至48年，身歷武帝中葉、昭帝及宣帝三代。」關於王吉事跡，《漢書》卷七十二有傳，稱其少好學明經，以郡吏舉孝廉，遷雲陽令，後舉賢良為昌邑中尉。曾因上疏苦諫昌邑國王游獵而知

名。後國王因行淫亂被廢，其臣下皆因不諫王過、未能輔道而遭獄誅，唯王吉以忠直數諫而得免死云。〈王吉傳〉記載的王吉是好學、忠諫、廉潔，其子駿、駿子崇等後代子孫也以清廉知名，因而爵祿官位亦逐步上昇。可以說，此時期是構築王氏門族的基礎時期，即所謂王氏大族的形成期。而構築基礎期的要素，除了優秀的品性以外，還有一個不容忽視的條件就是「明經」。在漢代「明經」乃士族起家的最爲重要的資本和資格之一。蘇氏認爲，琅邪王氏自西漢以來即以經學傳家，漢武帝自建元五年（前139）五經博士之設以後數十年間，「儒業日盛，學者益廣，王吉少時求學，正處於此有利時機中」、「王吉生逢其時，遂得開創琅邪王氏一族家傳術業之祖。」（均見前文）

王氏遠祖周太子晉以直諫知名，至於漢代，王吉直諫之事見載史乘。可見忠諫乃是王氏一族的傳統家風，而王羲之尤能秉承發揚，這從他與會稽王、殷浩以及謝萬的書簡足見其忠諫秉性之一斑。此外《世說新語》也有不少關於他直言的記載。

東漢至西晉，是琅邪王氏發展爲門閥世族的關鍵時期，也可以稱之爲琅邪王氏的創業期。其間王氏一族已有衰落之勢，而王祥（185－269）、王覽（206－278）兄弟二人對王氏家族的重新崛起與振興起了至關重要的作用，因而他們在其家族中具有至高無上的地位。在此時期，王祥的步入仕途是王氏後來發展成爲世家大族的關鍵。田餘慶認爲，王氏一族是自王祥於曹魏黃初之時開始「正式仕途，遂以顯達，開魏晉琅邪門戶興旺之端」的，【10】這應是事實。王祥、王覽傳記皆見於《晉書》本傳，他們的事跡、德性、人品、學識、禮儀以及孝道等，奠定了王氏家風之基本準則，這一傳統隨著家族勢力的不斷提高而逐漸形成和完善。

王祥是中國歷史上著名「二十四孝」故事中的人物之一，以「臥冰求鯉」事跡而廣爲頌揚，爲後世行孝的楷模。其事見《晉書》卷三十三〈王祥傳〉：

> 王祥，字休徵，琅邪臨沂人，漢諫議大夫吉之後也。祖仁，青州刺史。父融，公府辟不就。祥性至孝。早喪親，繼母朱氏不慈，數譖之，由是失愛於父。每使掃除牛下，祥愈恭謹。父母有疾，衣不解帶，湯藥必親嘗。母常欲生魚，時天寒冰凍，祥解衣將剖冰求之，冰忽自解，雙鯉躍出，持之而歸。母又思黃雀炙，復有黃雀數十飛入其幕，復以供母。鄉里驚嘆，以

爲孝感所致焉。有丹柰結實，母命守之，每風雨，祥輒抱樹而泣。其篤孝
純至如此。

又，《世說新語・德行篇》十四劉注亦記此事，據此可見王祥純孝品性之
一端。又據本傳：王祥爲避漢末之亂，攜母、弟隱居不出，直到六十歲以後才
被徵召出仕。晉武帝即位後，官拜太保，進爵爲公，加置七官之職。讀《晉
書・王祥傳》，王祥臨終前「著遺令訓子孫」之事值得注意。遺令中備述喪禮
巨細靡遺，足見王祥十分精通儀禮之學，尤其是喪禮。其實，士族大家重經
學、通禮學本屬比較普遍的現象，但是王氏家族對此尤其精通。後來的王彪之
（304-377）是東晉公認的禮學大家，當與王氏一族世代重禮不無關係。在王
羲之多數弔喪帖中，亦可窺知其對此相當熟悉。（此事在前編王羲之尺牘研究
中已有論述）總而言之，王氏家風的形成，是在王祥、王覽時期奠定的基礎。
　　王覽是王祥的異母弟，王羲之的曾祖父。王覽其人其事，《晉書》卷三十
三〈王祥傳附覽傳〉記載：

覽字玄通。母仇，遇祥無道。覽年數歲，見祥被楚撻，輒涕泣抱持。至於
成童，每諫其母，其母少止凶虐。仇屢以非理使祥，覽輒與祥俱。又虐使
祥妻，覽妻亦趨而共之。仇患之，乃止。祥喪父之後，漸有時譽。仇深疾
之，密使鴆祥。覽知之，徑起取酒。祥疑其有毒，爭而不與，仇遽奪反
之。自後仇賜祥饌，覽輒先嘗。仇懼覽致斃，遂止。覽孝友恭恪，名亞於
祥。及祥仕進，覽亦應本郡之召，稍遷司徒西曹掾、清河太守。五等建，
封即丘子，邑六百戶。泰始末，除弘訓少府。職省，轉太中大夫，祿賜與
卿同。咸寧初，詔曰：「覽少篤至行，服仁履義，貞素之操，長而彌固。
其以覽爲宗正卿。」頃之，以疾上疏乞骸骨。詔聽之，以太中大夫歸老，
賜錢二十萬，床帳薦褥，遣殿中醫療疾給藥。後轉光祿大夫，門施行馬。
咸寧四年卒，時年七十三，謚曰貞。有六子：裁、基、會、正、彥、琛。

　　王祥、王覽品性爲人，總體可以概括爲：祥孝、覽悌。孝悌之道並非抽象
空泛的說教，而是作爲王氏之家風、士族之教養而世代相承相傳。這種家風對
後世的王氏子弟的影響至大，即以王羲之父子爲例，他們的行爲方式也充分體

現了其家風教養。如《書記》所收弔亡兄「建安靈柩」諸帖，是王羲之痛悼其死別了三十年的亡兄的書簡，對其兄的敬愛痛惜之情溢然紙上，孝悌倫理在具體的場合以兄弟之愛的形式得到極爲自然的體現，對於王氏子弟來說，這種家傳的孝悌教養成爲他們極爲自然的、眞摯情感的流露。無獨有偶，歷史上著名的「人琴俱亡」的感人故事，也發生在王羲之子徽、獻兄弟之間。這個表達兄弟手足情深的故事，被《世說新語》及《晉書》等文獻所採錄，遂成爲一段千古佳話。【11】

　　王正是王覽之子，王羲之祖父。關於王正，上引《晉書・王覽傳》云：「正字士則，尙書郎」，此外《世說新語・識見篇》十五劉注引《王彬別傳》曰：「祖覽，父正，並有名德。」史書所載王正事跡，僅此而已。至於緣何如此，原因不詳，也許是過早去世未能留下太多事跡的緣故。據《新唐書・宰相世系表》二中云：「正字士則，晉尙書郎。三子：廙、曠、彬。」王正三子，表中順序有誤，此三人中以王曠最長，依次爲廙、彬。

邁世之風

382

（三）王羲之的家族

　　王曠爲王羲之的生父。史書文獻有關王曠身世和事跡的記載，確有難解之謎。有晉一代，王曠、廙、彬三兄弟皆爲有名人物，但在《晉書》中，廙、彬有傳，唯王曠闕如。此一現象頗難理解，因爲無論其出身還是事功，王曠均非無名之輩。論出身，他是高門大族琅邪王氏之正宗子弟，祖覽父正，絕非旁門支系。王正妻夏侯氏，乃當時琅邪王司馬覲的姨姐，晉元帝司馬睿（276－322）母親的姊妹，故王曠三兄弟爲晉元帝的姨兄弟，與晉室有親戚關係；論事功，王曠是建議司馬睿南渡過江的第一策劃人。此事在《晉書・王羲之傳》以及晉裴啓《語林》中都有記載。據魯迅《中國小說史略》（《魯迅全集》第八卷）考證，晉裴啓《語林》撰於西元362年，即王羲之去世的第二年，故《語林》所記應該比較可靠。當然，南渡事關國運存亡，斷非一人一時之一言所能力定乾坤，【12】但至少王曠是此策建議者之一，應無疑義。僅此一項，對於後來得以延續晉祚約百年的東晉王朝來說，他應該算得上是一位功臣。王曠在功勞業績上與其從弟導、敦等輩也許無法相比，但比其胞弟王廙、王彬，當不至於遜色太多。然通觀晉代史料文獻，與王氏諸兄弟們相比，王曠的記錄卻少得出奇。此原因何在？已成爲王羲之研究中的疑案之一。現將記錄有關王曠的史料

整理照錄如下：

（1）、《晉書》卷八十〈王羲之傳〉：
父曠，淮南太守。元帝之過江也，曠首創其議。

（2）、《太平御覽》卷百八十四引晉裴啓《語林》：
大將軍（王敦）、丞相（王導）諸人在此時閉戶共爲謀身之計。王曠士宏來，在戶外，諸人不容之。曠乃剔壁窺之曰：「天下大亂，諸君欲何所圖謀？將欲告官。」遽而納之，遂建江左之策。

（3）、《世說新語・言語篇》六十二劉注引《文字志》：
王羲之字逸少，琅邪臨沂人。父曠，淮南太守。

（4）、唐懷瓘《書斷》中「王羲之」條：
祖正，尚書郎；父曠，淮南太守。

（5）、《資治通鑑》卷八十六「惠帝永興二年十二月」條：
初，陳敏既克石冰，自謂勇略無敵，有割據江東之志。其父怒曰：「滅我門者，必此兒也！」遂以憂卒。敏以喪去職。司空越起敏爲右將軍、前鋒都督。越爲劉鈞所敗，敏請東歸收兵，遂據歷陽叛。吳王常侍甘卓，棄宮東歸，至歷陽，敏爲子景娶卓女，使卓假稱皇太弟令，拜敏揚州刺史。敏使弟恢及別將錢端等南略江州，弟斌東略諸郡，江州刺史應邈、揚州刺史劉機、丹陽太守王曠皆棄城走。

（6）、《晉書》卷四〈惠帝紀〉「永興二年十二月」條：
右將軍陳敏舉兵反，自號楚公，矯稱被中詔，從沔漢奉迎天子；逐揚州刺史劉機、丹陽太守王曠；遣弟恢南略江州，刺史應邈奔弋陽。

（7）、《晉書》卷一百〈陳敏傳〉：
敏因中國大亂，遂請東歸，收兵據歷陽。會吳王常侍甘卓自洛至，教卓假

稱皇太弟命，拜敏為揚州刺史，並假江東首望顧榮等四十餘人為將軍、郡守，榮並偽從之。敏為息娶卓女，遂相為表裏。揚州刺史劉機、丹陽太守王廣（曠）等皆棄官奔走。

（8）、《太平御覽》卷三百三十七引王曠〈與揚州討陳敏書〉：
賊下屯固橫江。

（9）、《三國志》《魏志·裴潛傳》裴松之注：
晉元帝為安東將軍，（裴）郃為長史。侍中王曠與司馬越書曰：「裴郃在此雖不治事，然識量宏淹，此下人士大敬附之。」

（10）、《晉書》卷五〈懷帝紀〉「永嘉三年七月」條：
劉元海遣子聰及王彌寇上黨，圍壺關。并州刺史劉琨使兵救之，為聰所敗。淮南內史王曠、將軍施融、曹超及聰戰，又敗，超、融死之。上黨太守龐淳以郡降賊。

（11）、《資治通鑑》卷八十七「懷帝永嘉三年夏」條：
太傅越遣淮南內史王曠、將軍施融、曹超將兵拒（劉）聰等。曠濟河，欲長驅而前，融曰：「彼乘險間出，我雖有數萬之眾，猶是一軍獨受敵也。且當阻水為固以量形勢，然後圖之。」曠怒曰：「君欲沮眾邪！」融退，曰：「彼善用兵，曠暗於事勢，吾屬今必死矣！」曠等逾太行與聰遇，戰於長平之間，曠兵大敗，融、超皆死。

同條注引〈帝紀〉：
七月，劉聰及王彌圍壺關，（劉）琨使兵救之，為聰所敗。王廣（曠）等及聰戰，又敗。龐悖以郡降賊。

同條注又引〈十六國春秋〉：
淵五月，遣聰攻壺關，敗干述、黃肅。六月，晉遣王廣（曠）等來討。七月，戰於長平，晉師敗，劉悖以壺關降。

邁世之風

據以上文獻中僅有的片斷記錄，將王曠事跡整理歸納如下：

1、王曠字世宏，曾任侍中、丹陽太守、淮南內史。【13】

2、他與從弟王敦、王導一樣，也是建議元帝過江南渡的主要人物之一。按，據《世說新語・賞譽篇》五十五劉注引《王氏譜》云：「羲之是敦從父兄子」，而王導與敦同年生，故知王曠長於王導、王敦。

3、王曠在晉惠帝永興二年（305）年十二月任丹陽太守時，曾與陳敏戰，敗於敏。據《晉書》卷四〈惠帝紀〉「永興二年八月」條記載：「揚州刺史曹武殺丹陽太守朱建」，據此推測，王曠任丹陽太守，應在永興二年八月朱建死後至同年十二月之間。

4、據（10）、（11）之記載，琅邪王司馬睿（即後之晉元帝）於永嘉元年（307）七月任安東將軍。此時敗於陳敏的王曠爲司馬睿側近人物，曾爲了司馬睿而向東海王推薦人材，王曠在此年尚爲侍中。而永嘉三年（309）他已任淮南內史，由此推測，他任內史的時間應在永嘉一二年之間。

5、永嘉三年，出任淮南內史的王曠率領部將施融、曹超等與劉聰會戰，結果遭受慘敗，施、曹二人戰死，而王曠從此下落不明。

王曠的情況大致如上。自上黨戰役之後，王曠是生是死是降，史書無任何記載，不得而知。關於此問題，王汝濤曾有王曠未死、投降劉聰而北居之假說，後又撰〈千七百年未解之謎〉撤回其說，重做探討【14】，雖然未得出具體結論，但該文引證分析，頗有啓發意義。【15】對此問題，筆者認爲：王曠在這次戰役中生還的可能性不太大，也許戰死或被俘後遇害。《晉書・王羲之傳》所錄王羲之〈誓墓文〉曰：

> 羲之不天，夙遭閔凶，不蒙過庭之訓。母兄鞠育，得漸庶幾，遂因人乏，
> 蒙國寵榮。進無忠孝之節，退違推賢之義。

開頭數語，讓人聯想到著名的西晉李密〈陳情表〉，行文遣詞比較相近，【16】如述幼年喪父的「夙遭閔凶」一語甚至完全一致，羲之撰文時或許對李文有所參考也未可知。在〈誓墓文〉中王羲之自稱幼年未蒙庭訓，靠母兄鞠育

長大，此足以說明其幼年喪父。又對父母表達「進無忠孝之節」一語，也間接否定了王曠背叛晉國投降劉聰的可能。本傳載「朝廷以其誓苦，亦不復徵之」，也許王羲之曾將此文轉達給朝廷、公表於世。此外《書記》99帖有「今猶告誠先靈，以文示足下，感懷慟心」語，「告誠先靈」即誓墓（《真誥》卷十六「王羲之」條下陶注云「永和十一年去郡告靈，不復仕。」義同此），「以文示足下」即說明王曾將〈誓墓文〉傳諸親友。由此不難看出，若其父有變節事敵之劣跡，義之必隱諱而不宣，不太可能於〈誓墓文〉中大談「忠孝之節」。若王曠死於戰劉聰那一年，正值義之七歲，此後有關王氏家族的重要大事，王曠均未出現。正如王汝濤指出：自313至315年間，劉隗彈劾王義之兄王籍之於叔母喪期結婚事，責怪其叔父王廙、王彬沒有盡好管教義務（詳下文），卻沒提其父王曠；322至324年間，王敦起兵攻建康時，王導一輩王氏兄弟紛紛登場，各有表現，獨未言及王曠（同上文）。這些現象應能說明，王曠彼時確已不在世上了。

順便提一下：若永嘉三年（309）王曠已亡，從義之太安二年（303）生之說，則彼時義之才六歲。與〈誓墓文〉中所言「不蒙過庭之訓」情況相符。若進一步逆推，永興二年（305）曠為丹陽太守時，義之二歲。若能考知王曠此前所任官職及其所在地，王義之出生地也許大致可以鎖定矣。

關於史書文獻對於王曠記載不多的原因，筆者認為應從兩方面看：第一，劉聰之戰以前，有關王曠的記載本來也不是很多，戰後不見記載，應與王曠過早去世有關。第二，《晉書》之所以未為王曠立傳，從客觀上看，比較合理的解釋應是相關資料的缺少或闕如所致。到了唐代，史官所據的晉人文獻不能排除已有部分遺失的可能。從主觀上看，唐貞觀年間編纂《晉書》，唐太宗李世民親自為王義之傳作傳贊，對王義之書法推崇備至。因而可以相信，太宗應該是不會希望在其敕修的《晉書》中沒有〈王曠傳〉的。所以《晉書》最終無曠傳之原因不應是有關文獻疏忽遺落，大概確是找不到，而不得不付諸闕如的緣故。其實，類似情況《晉書》中亦有他例，如王興之妻父宋哲，郭沫若曾謂「其權重殆幾乎和王導相等，《晉書》何以不為立傳？殊覺可異。」【17】推測其中原因，大概與王曠相似。

王曠死後，似先假葬於臨川。魯一同《右軍年譜·叢談》云：

又有一帖：「墳墓在臨川，行欲改就吳中。」又《吳興帖》：「葬事不可倉卒，在九月」云云。逸少先人自尚書郎正以上，墓並在北。在臨川者即淮南太守曠之墓。必逸少爲太守時，葬改就吳中，則爲會稽內史時所遷葬也。

從魯氏例舉之帖可以作如下推測，王曠死於何處已不可考，但最終似乎是葬在南方，曾由臨川改葬吳中。【18】王羲之永和十一年於父母墓前誓墓，地點或即在吳中。

王羲之有兄王籍之，已無疑義，不但有文獻記載，而且從王羲之法帖中亦可得知。《晉書》六十九〈劉隗傳〉：

世子文學王籍之居叔母喪而婚之。隗奏之，帝下令曰：「詩稱『……殺禮多婚，以會男女之無夫家』正今日之謂也。可一解禁止，自今以後，宜爲其防。」

記王籍之在服叔母喪期內成婚，遭劉隗彈劾，而帝以下不爲例而未追究。《通典》卷六十載劉隗當時的上表文：

王籍有叔母服，未一月納吉娶妻，虧俗傷化，宜加貶黜，輒下禁止。妻父周嵩知籍有喪而成婚，無王孫恥奔之義，失爲父之道。王廙、王彬於籍親則叔父，皆無君子幹父之風，應清議者，任之鄉論。

據此彈劾文可知：一、王廙、王彬爲王籍之叔父，則其爲王曠子、羲之兄無疑；二、王曠、王廙、王彬三兄弟中曠最長；三、王籍之娶周嵩女。由此得知，王羲之嫂爲周氏，王有一系列問弔周嫂之帖，當即此人。史載王羲之十三歲謁周顗，而顗弟周嵩與王家爲姻戚關係。周嵩有二女均適王氏，其中一女即爲王羲之兄嫂。又據《晉書》卷六十一〈周嵩傳〉載嵩乃「王應嫂父」。按，王應即王含子，含弟王敦無子嗣，以兄子王應爲繼。含有二子，長子王瑜，次子王應，嵩既爲王應嫂父，則知嵩又有一女嫁王應兄王瑜。於此可見王、周聯姻之關係。

關於王籍之的相關事跡，文獻所載甚少，唯在王敦反亂平定後，遭受到牽連，應屬於可知的一件大事。《晉書》七十六〈王彬傳〉：

> 敦平，有司奏彬及兄子安成太守籍之，併是敦親，皆除名。詔曰：「司徒導以大義滅親，其後昆雖或有違，猶將百世宥之，況彬等公之近親」，乃原之。

「乃原之」是全部赦免還是微加處分？不得而知。至於其他情況，因史載不詳，多不可知。據前舉清鈔本《王氏宗譜·琅邪王氏宗譜》卷十三「王籍之」條（見【13】）引《高陽許氏譜》：「曠長子，字文伯。晉爲琅邪王文學，歷安成太守。卒年五十六，葬沂州。配許氏，會稽內史旼女。子三：蟠之、騰之、益之。」觀此記載，如官職琅邪王文學，安成太守等，與史載一致，唯名字、婚配、卒年以及葬地等記錄不知是有否根據。其中可知者，至少所謂娶稽內史許旼女以及葬沂州云云，似與史載抵牾。

王籍之生卒年不詳，王汝濤《大事表》推定爲元康八年（298）至咸和六年（331）前後，但未出示證據。關於王籍之的生卒年時間，據王羲之的一組迎亡兄靈柩帖內容，或可略察一二。迎亡兄靈柩有三帖：《書記》107、407帖以及《淳化閣帖》卷二《長風帖》。前二帖《淳化閣帖》卷六亦收刻。三帖均訴與兄死別三十年事：「慈蔭幽絕垂卅年」、「計慈

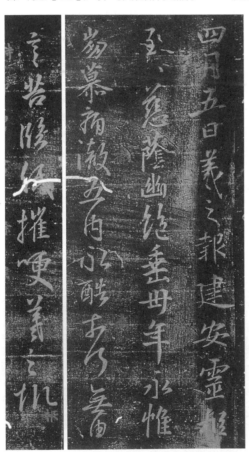

圖5-3 王羲之《建安帖》（《澄清堂帖》孫氏本卷一）

顏幽翳垂卅年」、「靈柩幽隔卅年」。現照錄如下：

《書記》107帖：

四月五日羲之報，建安靈柩至，慈陰幽絕垂卅年，永惟崩慕，痛貫五內，
永酷奈何，無由言告，臨紙摧哽，羲之報。

《書記》407帖：

兄靈柩垂至，永惟崩慕，痛貫心脊，痛當奈何！計慈顏幽翳垂三十年
【19】，而吾匆匆，不知堪臨，始終不發，言哽絕！當復奈何？……。

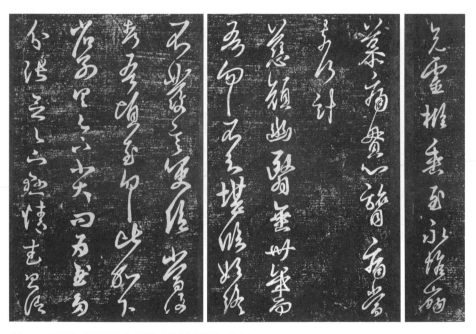

圖5－4　王羲之《兄靈柩垂至帖》（《淳化閣帖》卷六）

按，《淳化閣帖》因「慈顏」改行，遂將「計……」以後另作《慈顏幽翳》
一帖，誤，今重新綴合為一帖錄出。

《淳化閣帖》卷二誤題三國鍾繇（151－230）《長風帖》：

得長風書，靈柩幽隔三十年，心想平昔，痛慕崩絕，豈可居處。抽裂不能

自勝。謝書已,具日安厝,即其情事長畢,奈何!松等隕慟,哀情頓泄,亦難可言。郗還未卜,聊示,友中郎相憂不去,心感遠懷,近增傷惋。每見范母子哀號,使人情悲。

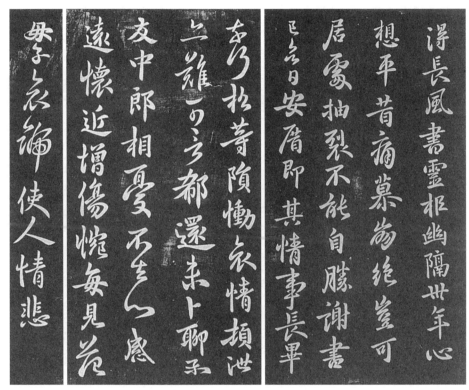

圖5-5 王羲之《長風帖》(《淳化閣帖》卷二)

王汝濤在〈千七百年未解之謎〉(前出)文中,疑上三帖中可能有言父母靈柩之事,以帖中有「慈顏」語以及「十三年」等內容故。《書記》407帖「三十」誤作「十三」,已校勘改正(詳【19】),不是問題。帖中改行稱「慈顏」,清王澍以爲言母之故。【20】按「慈」字本指父母之愛,加之示敬,但並無硬性規定。王羲之〈誓墓文〉稱其自幼「母兄鞠養」,則知其兄於羲之親如父母,故得以此語表敬。今觀上三帖,均言一事。尤其是《長風帖》中有安慰兒子「松等」語,益可證所迎者爲兄籍之靈柩。松即穆松(按,《寶晉齋法帖》卷三亦收有王羲之《事長畢帖》,其文前後殘闕,帖云:「事長畢,舉隕絕、當復奈何。穆松不可忍見,但有塞鯁。」揆其文辭內容,知與《長風

帖》，當言一事，且明「松」即「穆松」），在王羲之與嫂諸帖中多次出現（詳後）。又王汝濤認為「建安」二字難解，疑為分指臨川新建縣和安成，前者為羲之父母當權葬之地，後者為籍之葬地。並謂：「建與安二地靈柩同遷會稽，至為方便，故曰建、安靈柩至」云（同上文），其說不免牽強。關於此事，筆者傾向於贊同姚鼐貶徙之說。姚鼐《惜抱軒法帖題跋二》（姚鼐《惜抱軒全集》）「兄靈柩垂至帖」條：

> 王彬傳載：王敦平，有司奏彬及安成太守籍之除名，帝不許。吾謂籍之即右軍兄也。王彬有諫敦之善，故官祿無替；籍之非其倫，故徙之建安而死。謫徙之人，故不獲歸葬。逸少年五十九升平五年卒，逆推王敦敗亡時，年二十二，遭其兄之徙，與隔絕又三十年，則五十一歲，正在會稽時也。意是時乃乞其兄柩得返葬焉，故有《四月五日帖》言「慈顏幽絕垂卅年」及此帖「慈顏幽翳垂三十年，而吾匆匆，不知堪臨，始終不（發）」之語。蓋正欲解職，會葬其兄，而恐不得其時耳。《得長風書帖》，閣摹誤置鍾繇書內者，則云：「具日安厝，即其情事長畢」，則是終不得送葬之恨。此數帖辭意相連，而王虛舟謂《慈顏幽翳》：此帖謂言其母。則大謬矣。

如姚鼐推測，王敦事平後，王彬因冒死諫敦之忠節而獲得免罪不究，【21】但王籍之則無有明顯可以將功折罪的理由，大概難免於被處罰。姚鼐認為謫徙建安，客死他鄉，以受謫身分不獲歸葬，這是有可能的，也能比較合理的解釋「建安」之意，但是否徙建安後旋即死亡，尚須考證。王汝濤《大事表》推定王籍之死於咸和六年（331），自此年後推三十年，正好為升平五年（361）。若從王汝濤之說，此三帖可定為王羲之晚年書跡。

王羲之有兄必有嫂。王籍之服喪期娶周嵩女成婚遭劉隗彈劾事，已如前引述，是則羲之嫂即周嫂無疑。周嫂亦多見於王羲之尺牘。《淳化閣帖》卷六《嫂安和帖》：

> 伏想嫂安和，自下悉佳。松上下至，乖隔十八年，復得一集，且悲且慰。何者喻。嫂疾至篤，憂懷甚深。穆松難情地。自至猶小差，然故匆匆，冀得涼漸耳。

此帖前半部述嫂安和，而至後半部則忽言嫂疾病嚴重，前後矛盾，疑原爲二帖，被誤作一帖而刻在一起。即至「何者喻」爲止是一帖，以下又是一帖。前半部自訴與嫂家人分別十八年之後，終於實現了這次久別重逢的聚會，使王羲之悲喜交集，感慨不已。後半部分言得悉嫂病重，十分焦急憂慮。其中還言及兄子穆松。按，「穆松」之名在王帖中頻出，有時簡稱「松」。【22】又，凡此類尊對卑書簡，文中一般多以「汝」稱對方，是知帖乃與侄輩書。宋米芾以爲此帖僞，殆指書跡而言，其文則未必非眞，疑爲後人戲抄右軍文之類，即黃伯思所謂文眞而字非的「倣書」。《書記》178帖亦云嫂事：

邁世之風

392

> 頓首頓首，亡嫂居長，情所鍾奉，始獲奉集，冀遂至誠，展其情願。何圖至此，未盈數旬，奄見棄背。情至乖喪，莫此之甚。追尋酷恨，悲惋深至，痛切心肝，當奈何奈何！兄子不忍見，發言痛心，奈何奈何！王羲之頓首。

此帖當爲繼《嫂安和帖》之後不數月所寄之書。即王羲之與闊別了十八年的兄嫂家人相聚後，不到數旬嫂即因病去世了，所以才有《嫂安和帖》後半部「嫂疾至篤，憂懷甚深」的又一問疾書簡。《嫂安和帖》言嫂疾至篤，致使「穆松難爲情地」；此帖言嫂亡，令「兄子荼毒備嬰」，【23】「松」、「穆松」與「兄子」對舉並用，爲「松」、「穆松」即王羲之兄子之又一證。再看《書記》186帖：

> 七月十六日羲之報，凶禍累仍，周嫂棄背，大賢不救，哀痛兼傷，切割心情，奈何奈何，遣書感塞，羲之報。

如前所述，帖中稱「周嫂」當爲周嵩女、籍之妻周氏。又《書記》78、177二帖亦言及周嫂去世兩周年之際，穆松行「祥」祭一事，【24】其中亦出現「穆松」，羲之稱以「汝」，正合兄子輩分，是知此帖乃寄其兄之子之書。另外，有學者以王羲之尺牘中常出現「延期」名，遂論定爲王羲之兄子，並無確證（見森野繁夫、佐藤利行《王羲之全書翰》）。就現在可知資料來看，唯穆松是可以確定爲符合王羲之兄子身分的人。

以上諸帖皆屬王羲之寄兄嫂、兄子的相關書簡。從中可以看出，王羲之對兄嫂之感情非常深厚，或與感念「母兄鞠育」（〈誓墓文〉）之恩有關。其兄鞠養王羲之，具體生活上的照顧，必由其嫂親爲，故吳麗娛考證王羲之服「孤叔爲嫂期」禮（《摭禮》），這一看法是正確的。因爲王羲之敬嫂若母，看來不是沒有原因的。按，嫂叔之服因於《禮記》無根據，是否應服此禮，此問題曾在魏晉時代引起過不小的爭辯，直到唐代仍然爭訟不已。問題的焦點是，自漢末以來，因高門大族的「累世同居」風氣而造成的「長嫂少弟有生長之恩」、「長年之遇孩童之叔，劬勞鞠養，情若所生」等現實問題應如何解決。在魏晉，事實上「嫂叔服」是否應行已不僅僅停留於理論探討，而早已存在於士族的現實生活當中，王羲之服「孤叔爲嫂期」禮即一例證（參閱《通典》卷九十二「嫂叔服」諸條議論）。

王羲之妻郗璿，據《世說新語・雅量篇》十九劉注引《王氏譜》載，郗璿名璿，字子房。同書〈賢媛篇〉中亦出現兩次。另外《書斷》中「王羲之」條下記「妻郗氏，甚工書」。至於王羲之與郗璿成婚的著名佳話「郗鑒擇婿」、「東床坦腹」，《晉書》本傳、《太平御覽》卷三百七十一及八百六十引王隱《晉書》、《世說新語・雅量篇》十九等，皆有類似記載，似應實有其事。但他們二人究竟何時結婚，未能確知。按，《世說新語・雅量篇》十九載此事爲：「郗太傅（鑒）在京口」時，這是造成混亂的主要原因。一、《世說》稱「太傅」，然郗鑒（269－339）只任過太尉，本傳亦稱「太尉」；二、郗鑒在京口（鎮江），本傳則無此。余嘉錫《世說新語箋疏》同條引程炎震考證，謂郗鑒赴京口時間爲咸和四年（329）。若然，則此時右軍已二十七歲，顯然超過了提親的結婚年齡，是郗鑒在京口與時間不符。王汝濤在〈王羲之幾個家族親屬小考〉（同氏著《王羲之及其家族考論》）中，據《太平御覽》卷三七一作「郗太尉在京日」，澄清了「太傅」爲「太尉」、「京口」爲「京日」之訛，證實了諸《世說》本均誤。王汝濤又考太寧二年（324）八月王敦敗亡時，郗鑒仍在京，因定是年前後羲之結婚。在此暫且從其說。【25】

王羲之與郗璿共育七男一女。據《晉書》王羲之傳載，王羲之「有七子，知名者五人」，唯記五人玄之、凝之、徽之、操之、獻之之事。按，王羲之有七子，亦可於《兒女帖》中之「吾有七兒一女」一語得證。至於剩下的二人以及兄弟排行問題，魯一同《右軍年譜・叢談》云：

義之七子，《晉書》本傳載其五：玄之、凝之、徽之、操之、獻之。本集與郗家論婚書傳其六，玄之、凝之下有肅之。黃長睿《東觀餘論》云：王氏凝、操、徽、渙、獻，書跡俱載，皆得家範而體各不同。凝之得其韻；操之得其體；徽之得其勢；渙之得其貌；獻之得其源。王元美云：長睿以渙之爲右軍子，當有的據，可補史傳之缺。王氏譜云：徽之，右軍第五子；操之字子重，右軍第六子。則七子次序當曰：玄之、凝之、肅之、渙之、徽之、操之、獻之。玄之善草書見羊欣《能書人名》。

按，《世說新語》劉注引所引文獻記載，可確知王凝之（？－399）爲第二子（〈語言篇〉七十一劉注引《王氏譜》）；肅之（生卒年不詳）爲四子（〈排調篇〉五十七劉注引《王氏譜》。魯氏列爲三子，誤）；徽之（約335－383）爲五子（〈雅量篇〉三十六劉注引《中興書》）；操之（339－396）爲六子（〈品藻篇〉七十四劉注引《王氏譜》）。玄之（生卒年不詳）爲長，《晉書》本傳謂其早卒，然他曾參加過蘭亭集宴，故至少於永和九年（353）以前尚在世。獻之（344－386）爲末，已見多種文獻記載。是其七子之順當爲：

玄之、凝之、渙之、肅之、徽之、操之、獻之

本傳唯記五子，略玄、操而詳凝、徽，尤詳獻之，至於肅、渙二子，則未及一言。宋黃伯思爲列六子書法，增渙之。明王元美乃據《東觀餘論》知之，故謂可「補史傳之缺」，是知史傳失載渙之久矣。蓋因《晉書》唯載五子，故肅、渙鮮爲後人知，以至於傳於後世的《金庭王氏族譜》，於此亦不甚了了，竟列七子爲：玄之、凝之、徽之、操之、獻之、璠之、穆之，中闕肅、渙而代以璠、穆，並以穆之爲末子，此顯然不可靠。大約編譜者因史傳缺二子名，遂以璠之、穆之補之，以彌合七子之數。

關於史書失載的王渙之，王汝濤謂早卒，【26】其實不然。據近年南京郊外出土的《謝球墓誌》銘文，可略知一二。【27】墓誌銘文（正面）曰：

球妻瑯瑯王德光，祖義之，右軍將軍、會稽內史。父渙之，海鹽令。

據知墓主謝球之妻王德光，即羲之孫女、渙之女。王羲之的名字出現在地下出土的東晉墓誌上，實屬首見，意義不小。首先，此不但可證《東觀餘論》所據不妄，也可訂正由宋以來世傳之訛：王渙之不作「渙」，而是從火字旁的「煥」；其次，爲王羲之研究以及琅邪王氏世系表增補了新資料：王煥之曾任海鹽令，其女名王德光，謝球妻。清姚鼐曾歎云：「逸少諸子，唯渙之官位無考」（《惜抱軒法帖題跋三》），可見煥之事跡官歷幾乎不爲人知，而據《謝球墓誌》可補史闕。另外，王獻之曾有《鵝群帖》（《淳化閣帖》卷十等收刻），中有「獻之等再

圖5—6 《謝球墓誌》拓片　南京市博物館

拜，不審海鹽諸舍，上下動靜，比復常憂之」語，此「海鹽」當指其兄煥之，因而此帖可能爲王獻之寄兄煥之家的書簡。宋人黃庭堅、黃伯思等人皆以《鵝群帖》僞，書跡或然，現在據《謝球墓誌》，知其文未必盡僞也。筆者以爲，此帖中或許混雜進一些僞贗文字，但其中還是保存了一部分原有內容。如帖中所言「海鹽」事，似非後之造僞者所能知之。

前引《金庭王氏族譜》所錄王羲之諸子中有「璠之」、「穆之」雖然有誤，然其誤或自有其因。筆者懷疑，該譜乃誤將羲之兄子「穆松」或即爲「穆之」。該譜誤將羲之兄子「穆松」繫義之諸子之中。若然，則其所依據的資料應當頗有來歷，因爲迄今爲止尚無人知「穆松」爲王家人。又據前舉清抄本《王氏宗譜・琅邪王氏宗譜卷》十三「王籍之」條引《高陽許氏譜》載其有一子曰「蟠之」，疑即與《金庭王氏族譜》所載「璠之」爲同一人。若然，則

「璠之」、「穆之」皆由譜中其兄一支中混入，以二譜互證，知其各自所據，且必有來源。此事尚需待考。

　　王羲之除了七男之外，尚有一女。他在《十七帖》的《兒女帖》中自述：「吾有七兒一女」。關於王羲之女的記載，僅見《世說新語》劉注，知王羲之女嫁於劉暢，並生劉瑾。劉瑾歷尚書、太常卿。【28】然王羲之女究竟名何？史籍失載。杉村邦彥據《二謝帖》，疑王羲之女可能名叫王愛，【29】或許不失為一說（或為其小名或小字，然決非其字。詳下文）。據周紹良所發現的唐代墓誌，【30】基本可以考定王羲之女字「孟姜」。今陝西省醴泉縣昭陵博物館藏有唐永淳元年（682）《臨川郡長公主李孟姜墓誌》原石，因拓片漫漶不可判讀之字頗多，現參考王汝濤錄文，節錄其誌銘文中有關內容：

圖5－7　《臨川郡長公主李孟姜墓誌》原石藏陝西省醴泉縣昭陵博物館（照片為西安碑林博物館研究員路遠先生提供）

　　公主諱□□，字孟姜……貞觀初，聖皇避暑甘泉，公主隨傳京邑，載懷溫清，有切晨昏。乃自□表起居，兼手繕寫。聖皇覽之，欣然以示元舅長孫無忌曰：「朕女年小，未多習學，詞跡如此，足以□人。朕聞王羲之女字孟姜，頗工書藝，慕之為字，庶可齊蹤。」因字曰孟姜，大加恩賞。仍令宮官善書者侍書，兼遣女師侍讀……。

文中「王羲之女字孟姜」語乃出自唐太宗，當有確為可信記載為據。自此可明四事：

1、王羲之女字孟姜，亦善書藝，可補書史之闕。

2、唐太宗崇拜王羲之書法，稱之為「盡善盡美，獨此一人」，欲「心慕手追」（《晉書》王羲之傳贊），此早已為世人所知，但竟然取王羲之女之字以字其女，亦可見太宗崇王到了何等程度。

3、傳世二王法帖中，原本不可解讀的一系列有關「姜」帖皆釋然可讀。

4、唐太宗女臨川郡長公主李孟姜亦工書。

就王羲之家世研究而言，最重要的是第3點。

《褚目》著錄不少與「姜」有關之帖。如111帖「二十日告姜。三行」、113帖「二十七日告姜氏母子。五行」、118帖「六日告姜復雨始晴。五行」、131帖「三十日告姜。九行」、132帖「二十二日告姜。五行」、157帖「初月一日告姜忽此年。四行」等皆是，其中131帖和118帖，可據《右軍書記》112帖和180帖予以補全，其帖文如下：

112帖：

二十七日告姜，汝母子佳不？力不一一。耶告。此一帖行書。

（112帖末小字「此一帖行書」為張彥遠注文）

180帖：

六日告姜，復雨始晴，快晴，汝母子平安。力諸不一一。耶告。

兩帖皆署名「耶告」，即猶今言「父字」，可知此二帖均為寄女之書。文中云「汝母子」，當指孟姜母子，即孟姜和其子劉瑾。前引《世說》劉注載：「瑾有才力，歷尚書、太常卿」，他就是王羲之《兒女帖》中所言「足慰目前」的「今內外孫有十六人」中之一人。王羲之諸帖中出現的「姜」，歷來不明究竟為何人，如中田勇次郎曾推測以為「姜」乃羲之諸子中某人（《王羲之を中心とする法帖の研究》第一章〈王羲之の尺牘〉）。今既知「姜」乃「孟姜」，則相關的諸帖內容便容易讀解了。另外，通過這些書函，我們還可直接感覺到王羲之性格中的一面：特別疼愛女兒王孟姜。比如《書記》67帖：

吾去日盡，欲留女過吾，去自當送之，想可垂許？一出未知還期，是以白意。夫人涉道康和。足下小大皆佳，度十五日必濟江，故二日知問，須信還知，定當近道迎足下也。可令時還，遲面以日爲歲。

　　森野繁夫認爲，此帖是王羲之向女兒的婆家（劉遐子劉暢家）發的書函，並釋帖文大意如下：「我外出的日子越來越近了，在此之前，請無論如何讓她再來我這兒一趟吧，我會親自把她送回婆家去的。希望得到允許……請經常讓她回娘家來，我正度日如年地翹首以盼與我女兒見面的那天！」（同氏著《王羲之傳》）王羲之愛女心重，於此可見一斑，看來他爲女兒起個「愛」的小名，也不是不可能的，如前舉杉村氏所論。

　　在王羲之法帖中還屢屢出現「官奴」名。「官奴」是否爲王獻之的小名問題，其事甚爲複雜。本章後所附〈官奴考〉一文，對此問題做了專門討論。結論是：「官奴」非王獻之小名，乃是在羲之七子中除王獻之以外的其他六人中某人的小名。

　　關於王羲之子女問題，還有李長路〈王羲之七兒一女考略〉（《二十世紀書法研究叢書・考識辨異篇》所收）一文，對此問題做過專門探討，可以參考。

二　王羲之生涯事跡考述

（一）王羲之的少年時代

　　以下以《晉書》王羲之本傳以及相關文獻史料的記載爲經線，以東晉時局、歷史事件及其相關人物的活動爲緯線，相互貫穿交織，對王羲之的生涯事跡做綜合考察。凡涉及到年代或文獻的考訂（特別是《晉書》本傳）等具體問題，可分別參考上編〈對唐修《晉書・王羲之傳》記載謬誤的檢討〉（簡稱〈檢討〉）及後附拙編《王羲之年譜》（簡稱《年譜》），除了特殊需要以外，在本章中不再贅說。以下，先就王羲之早年生活的那個時代與社會狀況，做一個概觀性介紹。

　　西晉王朝自惠帝以來，從元康元年至光熙元年（291－306），經歷了史稱「八王之亂」的社會大動蕩。這一動亂前後長達十六年之久，社會秩序陷入極度混亂，流民四起，經濟破壞，國力疲弊。儘管如此，西晉諸王爲了加強各自

圖5-8　東晉地圖（繪製者：裴情那）

勢力，竟然不惜向匈奴、鮮卑等北方胡族謀求軍事上的支持，其結果導致胡人乘機入侵，揭開了「五胡亂華」的序幕，中原大地繼「八王之亂」之後，接踵而來的又是「永嘉之亂」。二亂【31】的結果，導致西晉王朝全面崩潰，一部分皇室、貴族以及大量北方民眾紛紛南下，於西元317年晉元帝司馬睿在建康（今江蘇南京）建立了東晉政權。

東晉王朝的建立與鞏固，貢獻最大者，首推北方士族琅邪（臨沂）王氏，其代表人物為王導及其諸兄弟。王導字茂弘，王覽孫，王裁子，歷任東晉元、明、成三帝丞相。客觀地說，正是由於王導的作用，才穩定了偏安江南的東晉政權，保持了南北對峙的局勢，挽救了面臨徹底滅亡命運的司馬氏王朝，晉朝的國運又因此而得以延續百年之久。在晉元帝司馬睿為琅邪王時，王導即與他保持了良好的個人關係。東晉初建時期，王導發揮了其傑出的政治才能和治國手段，他竭力提高司馬睿的威望，籠絡江東士族，以北方士族為主體的東晉政權因此而在江南站穩了腳跟。【32】琅邪王氏對於東晉政權的建立與穩定，功業至偉，因而這一家族的勢力和影響力也隨之增大，逐漸形成了「王與馬共天下」的局面，中國歷史由此進入了士族與皇族共同治理天下的所謂門閥時代。【33】

西晉惠帝太安二年（303）癸亥，時值「八王之亂」伊始，作為後來顯赫名門貴族子弟的王羲之誕生。《晉書》卷八十王羲之本傳云（後略稱本傳）：

> 王羲之，字逸少，司徒導之從子也，祖正，尚書郎。父曠，淮南太守。

《世說新語·語言篇》六十二劉注引《文字志》曰：
> 王羲之字逸少，琅邪臨沂人。父礦（曠），淮南太守。

一般傳記文獻表述人物，都是按照遠祖、祖、父的順序記載，然王羲之本傳卻於其祖父正、生父王曠之前插進了從叔父王導。【34】《晉書》之所以採取用這一順序表述，大約因王羲之幼年喪父，故以東晉王朝中最著名的功臣、琅邪王氏一族的代表人物王導以代其父。這是出於家庭背景和社會地位角度的表述。梁陶弘景《真誥》卷十六「王羲之」條注作「逸少即王廣兄曠之子」、張彥遠《歷代名畫記》亦然，這大約是考慮到家學師承關係的表述。總之，這

圖5-9
南京市麒麟門外的石獸天祿

它象徵著虎踞龍盤的六朝勝地，
是絢麗多彩的六朝文化現今留存
於地面上的唯一遺跡。

兩種記載都應與羲之早年喪父有關。關於少年時代的王羲之，各種文獻都記載
他幼年時曾經口訥。本傳稱：

> 羲之幼訥於言，人未之奇。

《太平御覽》卷二百三十八引《晉中興書》：

> 初訥於言，人未之知。

《世說新語‧輕詆篇》五：

> 王右軍少時甚澀訥，在大將軍許，王、庾二公後來，右軍便起欲去。大將
> 軍留之曰：「爾家司空、王丞相已見。元規，復可所難？」

　　本傳所記大概本於《晉中興書》、《世說新語》。關於王羲之幼年口訥，可
從兩個方面來看：一是中國古代傳統文獻記載人物的特有表現手法，一是客觀
事實。筆者認為，對於王羲之記載，這兩種可能性都存在，是一種互補關係。
孔子有「君子訥於言而敏於行」之語，老子亦有「大言若訥」之言。在中國傳
統的觀念中，口訥現象不但不被認為是生理上的缺陷，反而被賦予了一層新的
意義：作為一種前兆，它預示某一君子偉人的即將誕生。正因為有了可令人產

生聯想的表述方式，在《晉書》中，〈王羲之傳〉如此，〈葛洪傳〉亦如此，
【35】皆記載「口訥」事實而不爲避嫌。王羲之幼年口訥，也許與他身體不佳
有關，據文獻記載他幼年曾患癲癇，【36】此疾若爲客觀事實的話可能對其性
格的形成產生某些影響。此外，劉注引《文字志》稱「羲之少朗拔，爲叔父廙
所賞」，此記載應反映了少年王羲之性格上的又一特徵，本傳謂成人後的王羲
之性格「以骨鯁稱」，這大概由他自幼「朗拔」而逐漸形成起來的一種鯁直性
格。

　　文獻所載王羲之十三歲以前的逸事，假託附會的成份較多，不太可靠。例
如傳王羲之十二歲竊讀其父藏前代《筆說》，父遂授之云云，皆不足信（詳拙
編《年譜》「建興二年」條）。此以外還有張冠李戴者，如《世說新語·假譎篇》
七載王羲之在王敦處聞敦謀議逆反事，佯熟睡躲過殺身之禍云，乃誤混王允之
爲王羲之。【37】

　　王羲之十三歲時見周顗，顗識其才而賞之，由是知名。本傳、《太平御覽》
卷二百三十八引《晉中興書》所記並同，《世說新語》亦載其事，雖文字互有
出入，其事應可信。本傳記載：

　　年十三，嘗謁周顗，顗察而異之。時重牛心炙，坐客未啖，顗先割啖羲
　　之，於是始知名。

《世說新語·汰侈篇》十二：
　　王右軍少時，在周侯末坐，割牛心啖之，於是改觀。（劉注）：「俗以牛
　　心爲貴，故羲之食之。」

　　比較《世說》、《晉中興書》，知與本傳所記事同而細節略異（關於此問
題，可參閱上編《檢討》）。
　　少年王羲之的才能爲周顗所賞識，此逸事作爲美談，歷代廣爲傳頌。然周
顗善待羲之，當不惟因其才智非凡而已，應與王、周二家原本關係密切有關。
按，周顗弟周嵩有二女均適王氏，而其中一女即爲王羲之嫂。據《通典》卷六
十載劉隗上表彈劾王籍文，知王羲之兄王籍之妻爲周嵩女。王羲之有一系列問
嫂弔周嫂帖（《書記》78、177等），亦可證。又《晉書》卷六十一〈周嵩傳〉

稱嵩乃「王應嫂父」，王應爲王敦兄王含子，敦無子嗣，以兄子王應爲嗣。含有二子，長子王瑜，次子王應，瑜娶周嵩女。可見周、王二氏聯姻之關係之深，儘管王羲之在十三歲時王籍之、王瑜也許尚未娶周嵩女，但王、周二家關係非同一般是無疑義的。這也是以後互相結姻的基礎。瞭解這一層關係很重要，蓋魏晉士人彼此相互標榜，並及子弟，實存相互賞拔之意，事多關乎利益，絕非一時即興的率意行爲。呂思勉論及門閥之弊時曾指出，此風氣「顯爲名者未有不陰爲利者也。」（同氏著《兩晉南北朝史》第十八章〈晉南北朝社會等級〉第二節〈門閥之制下〉）周顗此舉，或亦應作如是觀。

　　眾所周知，自三國曹魏時期，開始施行所謂「九品中正制」，這是一種選拔人材的制度。具體實施方法是，政府在全國各州郡選擇賢而有識見的官員任「中正」，查訪評定州郡才學品質兼優人材，分成上上、上中、上下、中上、中中、中下、下上、下中、下下九等，作爲朝廷（吏部）授官的依據。隨著門閥士族勢力的不斷強大，此一選官制度的性質也發生了變化。正如唐長孺所指出：「制度初創之時，本以家世、才德並列，綜合二者定品，至少在曹魏時家世還不是定品的唯一標準。然而如所周知，及至晉代，才德標準已是非常次要，主要取決於家世」（同氏著《魏晉南北朝隋唐史三論》），而且「中正」一般出自世家大族，結果是「上品無寒門，下品無世族」。在魏晉南北朝時代，此制度成了門閥士族子弟出仕的主要保障。當時的門閥士族爲維護和延續家族勢力，必須讓他們的子弟順利進入仕途。由於個人聲譽和中正評判是選拔任用的主要憑據，品第人物之風氣大熾，流弊所及，以至「父譽其子，兄誇其弟，以爲聲價。其爲子弟者，則務鄙父兄，以示通率。交相僞扇，不顧人倫。世人無識，沿流波詭，從而稱之。於是未離乳臭，已得華資。甫識一丁，即爲名士。淪胥及溺，凶國害家。」（余嘉錫《世說新語箋疏・賞譽篇》五十二條引李慈銘注）士族彼此相互標榜吹噓，甚至達到肉麻程度，生逢其時的王羲之亦難免俗。【38】周顗賞拔羲之，固然有出於知人愛才的緣由，但也應聯繫歷史背景與當時的社會環境以觀此事。

　　少年時代的王羲之大概確實有其才智不凡的一面，故在當時受到人們的高度讚賞也是名至實歸之事。但也須看到，贊譽中亦有爲出仕而製造輿論宣傳的另一面。身處當時的社會背景和生活環境之下，作爲名門豪族子弟出身的王羲之，其父兄長輩以及親友對於其將來的出仕騰達，當然寄予厚望。此時東晉的

權相重臣、王氏家族的代表人物王導、王敦，都紛紛出場對王羲之倍加贊譽。

《世說新語‧品藻篇》二十八：

　　王右軍少時，丞相（王導）云：「逸少何緣復減萬安邪？」

　　萬安爲劉綏字，在當時獲得社會上的極高評價，當然他也是一位名門子弟。【39】而王導在東晉王朝中以坐二望一的權臣身分，公開向世人宣稱，王羲之並不亞於名聲顯極一時的劉綏。同樣，作爲從叔父的東晉大將軍王敦，也有類似表態。

本傳：

　　時陳留阮裕有重名，爲敦主簿。敦嘗謂羲之曰：「汝是吾家佳子弟，當不減阮主簿。」裕亦目羲之與王承、王悅爲王氏三少。【40】

　　高門權勢者的言行能左右世間輿論導向。由於王導、王敦的極力贊譽推舉，又加上王羲之也確有出眾之才智，於是朝野輿論翕然尙之，王羲之譽貴於當時。在這一方面《世說新語》多有記載，茲檢出部分當時人贊譽之語引錄如下。

〈賞譽篇〉七十二：

　　庾公云：「逸少國舉。」故庾倪爲碑文云：「拔萃國舉。」

同篇八十：

　　殷中軍道王右軍云：「逸少清貴人。吾於之甚至，一時無所後。」（劉注）《文章志》曰：「羲之高爽有風氣，不類常流也。」

同篇一百：

　　殷中軍道右軍：「清鑒貴要。」（劉注）《晉安帝紀》曰：「羲之風骨清舉也。」

同書〈品藻篇〉三十：

時人道阮思曠：「骨氣不及右軍，簡秀不如眞長，韶潤不如仲祖，思致不如淵源，而兼有諸人之美。」

同篇四十七：

脩齡（王胡之）曰：「臨川（王羲之）貴譽。」

同篇八十五：

王孝伯問謝公：「林公何如右軍？」謝曰：「右軍勝林公，林公在司州前亦貴徹。」

〈容止篇〉三十：

時人目王右軍：「飄如遊雲，矯若驚龍。」

《太平御覽》卷四百四十七引《郭子》：

祖士少道右軍：「王家阿菟（原注菟：羲之小名吾菟），何緣復減處仲？」

本傳：

（庾）亮臨薨，上疏稱羲之清貴有鑒裁。

不難看出，大部分贊語中貫穿一個「貴」字。此字乃高門士族對輿論產生強有力影響的一個縮影，是瞭解門閥士族子弟本質的一個關鍵詞。

高門大族彼此聯姻，是維護和發展本族勢力必不可少的手段之一，也是平衡、牽制門閥之間彼此權益的重要方法。郗、王兩家的結親，不可避免地打上門閥社會特有的時代烙印。田餘慶認為：「郗鑒選中了王導姪王羲之，嫁女與焉。郗、王二族交好，所以郗氏求婚，首先選定琅邪王氏這一家族，然後於此家族範圍內訪求之。這就是說，婚姻先是求族，然後擇人。」（見田著《東晉門閥政治·郗、王家族的結合》。已出，後文簡稱《政治》）關於王、郗兩家聯姻交好，一是出於門閥利益，二是政治局勢的需要。這種聯合乃保持家族勢力不墜的維繫方式，前者自不待言；這次聯姻亦關時局，當時庾、王有對峙之

勢，王與郗的聯合雖有針對庾氏專恣之目的存在，但總體看來，郗氏始終是作爲庾、王二族之間的一支平衡的力量而存在（參閱田著《政治》）。

太尉郗鑒派人向王導提親，正當王羲之即將踏上仕途之際，【41】結果王羲之被鑒選中爲女婿，歷史上有名的「東床坦腹」故事亦由此而來。本傳：

> 時太尉郗鑒使門生求女婿於導，導令就東廂遍觀子弟。門生歸，謂鑒曰：「王氏諸少並佳，然聞信至，咸自矜持。惟一人在東床坦腹食，獨若不聞。」鑒曰：「正此佳婿邪！」訪之，乃羲之也，遂以女妻之。

此事的記載始見於《世說新語・雅量篇》十九：

> 郗太傅在京口，遣門生與王丞相書，求女婿。丞相語郗信：「君往東廂，任意選之。」門生歸，白郗曰：「王家諸郎，亦皆可嘉，聞來覓婿，咸自矜持。唯有一郎，在床上坦腹臥，如不聞。」郗公云：「正此好！」訪之，乃是逸少，因嫁女與焉。（劉注）《王氏譜》曰：「逸少，羲之小字。羲之妻，太傅郗鑒女，名璿，字子房。」

按，《世說》所記於時間未合，疑有誤。【42】王汝濤據《太平御覽》卷三七一作「郗太尉在京日」，斷定「太傅」爲「太尉」、「京口」爲「京日」之訛，證實《世說》的傳世諸南宋本有纂改之謬誤。王據此進而推測，郗鑒提親嫁女應在太寧二年（324），時羲之二十二歲，尚無仕官。【43】此從王說（詳《年譜》）。

（二）王羲之的仕途生涯

考述王羲之仕途生涯，會涉及到一些比較複雜的問題。因爲對王羲之仕官時期的政治主張及政績作爲等，必須做出相應的評價，然而這些卻不是非孤立的個人行爲，它與當時的政壇格局、歷史事件以及當政人物等密切相關，而王羲之政治生涯，就不可避免地受到這些因素的制約。因此，對於這些問題的評價與看法因人而異，見仁見智，也很難於強求一致。需要說明的是以下凡涉及到對王羲之的評論意見，只代表筆者自己的觀點。

本傳：

> 起家秘書郎，征西將軍庾亮請爲參軍，累遷長史。亮臨薨，上疏稱羲之清
> 貴有鑒裁。遷寧遠將軍、江州刺史。

《世說新語‧品藻篇》四十七：

> 王脩齡問王長史：「我家臨川（王羲之）何如卿家宛陵（王述）？」（劉注）
> 《中興書》：「羲之自會稽王友，改授臨川太守。」

很明顯，本傳記載漏去會稽王友、臨川太守。從以上三條記錄來看，王羲之仕官的順序如下：

秘書郎→會稽王友→臨川太守→庾亮參軍、長史→江州刺史

秘書郎屬中書省屬官，是掌管皇室內府典籍的清閑官職，屬六品官，門閥士族出身的優秀子弟出仕之初多任此職，爲起家官，也是過渡性的閑職。至於王羲之何時出任秘書郎，尚無定論。清包世臣認爲當在太寧二年（324），【44】王汝濤以此時王羲之尚無官任。王羲之可能是在太寧二年後至轉任會稽王友之間出任秘書郎。會稽王友，即輔佐陪伴會稽王司馬昱。司馬昱（320－372）字道萬，元帝司馬睿少子，三歲即封爲琅邪王，七歲被改封爲會稽王，二十五歲拜爲撫軍大將軍、錄尚六條書事，二十六歲參與輔政。西元366年，進位丞相、錄尚書。371年廢帝被廢，桓溫立司馬昱爲帝，是爲簡文帝。他在咸和元年（326）爲會稽王，其時年僅七歲。王羲之也可能在此時或稍後，轉任爲會稽王友。本傳未記王羲之曾任臨川太守一職，但此任《世說》及劉注、虞龢〈論書表〉以及梁《真誥》陶注等南朝文獻皆有記載，【45】故可以認爲王羲之確曾有過臨川之任。儘管具體時間尚無法確定，但大致可推定，他從咸和元年（326）以後至咸和九年（334）爲止約八年左右，歷任會稽王友、臨川太守，其間也許有因服母、兄喪而暫時離職之事。【46】可以大致確定的是，從咸和九年（334）開始，王羲之正式爲庾亮參軍，因爲庾亮爲征西將軍的時間可以確定在這一年。【47】（以上有關王羲之任職的具體時間之考證，可參見《年譜》）

從二十四、五歲起家秘書郎，至三十二歲出任庾亮參軍，這一段長達約九年的仕途，對於東晉一流門戶的琅邪王氏子弟王羲之來說，似乎算不上十分順

利，或者說十分不順利更加確切。之所以如此，主客觀的原因都有，而且彼此關聯。毛漢光在〈中古大士族之個案研究——琅邪王氏〉論文中考云：「一個起家即拜六品的王氏，若一帆風順，可能不久便能遷第五品，則其年歲可能只有二十左右。」（收入《中國中古社會史論》。已出）若以琅邪王氏諸子弟的出仕時間衡量，王羲之應屬於較晚起家者。毛漢光在同文〈升遷速度之研究〉一節中，還列舉六點王氏子弟未能任官的原因：

1、早卒　2、父兄謀逆　3、品德不良　4、庶出　5、襲爵承嗣

6、拒絕徵召

此外，他還列舉出其他原因不詳者，如王會子王邃、王廙（當為曠，毛氏誤）子王籍之等。毛氏據其統計論定，影響仕官的最大原因還是1、早卒，至於2、3、4【48】、6之例則不多見，當屬特例。筆者以為，王羲之可能屬第2例，即受「父兄謀逆」連累。

如前所述，太寧二年（324）王羲之二十二歲，可能就在此時與郗氏結婚，但尚無官職（從王汝濤考）。年二十二而無官，這可能與此前王敦的反亂事件有關。

王敦，字處仲，王覽之孫，王基之子，王導從兄弟，娶武帝女襄城公主為妻。其傳記被列入《晉書·叛臣傳》中（卷九十八）。王敦在元帝渡江初鎮守江南時，名聲尚未顯著，後於建興三年（315），遷鎮東大將軍，加都督江、揚、荊等六州諸軍事，江州刺史。建興四年西晉亡。次年與右將軍王導等擁立司馬睿為主（後為元帝），官拜大將軍。王敦為荊州刺史時，其勢力由荊州向江州擴展，經營長江中游流域，軍政大權悉被王敦所控制。對於地處長江下游、勢處被動的建康政權來說，這一格局無疑是一個極大的威脅。對此元帝自然不能坐視，曾試圖以御史中丞劉隗、尚書左僕射刁協等抑制王氏勢力，並暗中作軍事部署。王敦知之，極為不滿，於永昌元年（322）正月，自武昌舉兵東下，直指建康，上疏列舉劉隗、刁協罪狀，欲清君側。三月，王敦率軍攻破建康石頭城，遂據石頭城擁兵不朝，放縱劫掠，肆意殺戮朝臣，並於朝廷地方安插黨羽。一月後還師武昌。不久，元帝以憂憤亡，司馬紹即位，是為晉明帝。太寧元年（323）四月，已懷異志的王敦欲取晉室而代之，移鎮姑孰，屯兵於湖。次年六月，明帝乘王敦病重，下詔討伐。王敦以兄王含為元帥，領水陸軍攻建康。七月王含大敗，王敦得知，憤然而死。此時，王羲之正值二十二歲。

在平亂過程中，儘管王導在朝中竭力與王敦分清敵我、劃清界線，站在擁護晉朝的立場上，積極支持明帝。爲了表達忠誠，導率王氏一族諸群從昆弟子侄二十餘人，每日清晨詣朝臺待罪，最終得到赦免。但是王敦的叛亂使得王氏一族元氣大傷。家族內部，王氏兄弟子侄親族，彼此反目爲敵，相互殘殺，四分五裂，加劇衰落；家族外部，「王與馬共天下」這一政治格局業已動搖，王氏從此由巔峰走向衰弱。平亂之後，王導雖然做出「大義滅親」的姿態而感動了明帝，挽救了王氏一族，但事件並沒有隨王敦之死而消彌，仍給王氏一族投下了恐怖的陰影，使他們感受到王氏大廈隨時都可能坍塌崩潰。王羲之即將步入仕途之時，卻目睹了整個叛亂、平亂的全部過程。可以想見，此事對他內心的衝擊是何等強烈。例如周顗，他不但是王羲之兄籍之的岳父兄，也是獎拔少年王羲之、甚至在關鍵時刻還拯救王氏一族的恩人，然而他卻被王導縱容王敦殺害。就連王羲之的叔父王彬，也因直諫王敦而險遭誅殺。【49】此外，還有王敦誅王澄、王稜於帳下，王舒沉王含、王應於江中等一幕又一幕親族殘殺的慘劇，經此變故，只要還有正常親情與判斷力的人，都會設法遠離權力鬥爭這個是非之地。所以，王羲之渴望離開京師、離開王氏家族集居地的心情也就不難理解了。正如他後來在書信中說道：「吾素自無廊廟志，直王丞相時果欲內吾，誓不許之，手跡猶存，由來尚矣」、「若蒙驅使，關隴、巴蜀皆所不辭」（〈遺殷浩書〉）、「吾爲逸民之志久矣」（《逸民帖》）。隱逸深藏或遠走高飛也許是躲避現實、擺脫這種精神上的不安折磨之最佳選擇。「不樂在京師」（本傳）而嚮往奔赴邊遠地區，不熱心仕途以及欲遠離權力中心朝廷，實際上也是希望遠離以王導爲中心的王氏家族集團圈。

關於王羲之起家出仕未能十分順利之原因：從客觀方面來看，王敦之亂時，自無出仕可能。平亂之後，有司彈劾王彬及羲之兄王籍之爲敦黨，建議除廢。王彬因冒死苦諫敦而得免不究，但籍之可能受到比較重的處罰。清姚鼐考證，籍之被謫徙建安，客死他鄉，且以受謫身分不獲歸葬。如爲事實，在這種情況下，當然也對王羲之的出仕極爲不利。從主觀方面來看，在他即將步入仕途之際，卻心存離京遠仕之念。這或許也是不能順利爲官的原因之一。不過應該看到，上述的主、客觀因素也是彼此互爲因果條件、相互作用的，並非某一因素即可影響左右。可以肯定的是，王敦之亂乃是影響王羲之出仕，並導致王羲之產生遠離建康念頭的主因。若干年之後，王羲之終於能夠按照自己意願，

遠離他所「不樂」的京師，遠離以王導爲首的王氏家族集團，前往武昌入庾亮府中赴任。在庾亮幕府任參軍、長史期間，他備受庾臨信任，庾臨終前還向朝廷推薦王羲之，使其順利地「遷寧遠將軍，江州刺史」。也可以說，此時的王羲之才算終於步入了「正常」意義上的仕宦之途了。

庾亮，字元規，明穆皇后之兄。東晉明、成帝時期，形成了由據守荊州的外戚庾亮，與控制中朝的王導兩大勢力對抗的政治格局。在庾、王之間，明帝親庾疏王，然而王、庾均從維護門閥政治統治和各自的門戶利益出發，其間雖不乏明爭暗鬥，但彼此都還能留有餘地、避免發生直接衝突，維繫了兩派勢力之均衡。關於這一方面的歷史背景與政治格局的分析，可以參考田著《政治》中有關章節，茲不贅述。【50】關於庾亮的爲人，《晉書》卷七十三〈庾亮傳〉記他既有「風格峻整，動由禮節」的一面，又有「美姿容、善談論、性好莊老」的另一面，特別是後者，最爲王羲之仰慕。孫綽曾經撰庾亮碑文稱他：「雅好所託，常在塵垢之外。雖柔心應世，蠖屈其跡，而方寸湛然，固以玄對山水」（《世說新語・容止篇》二十劉注引），給予極高評價。總之，庾亮是一位典型的「儒道兼綜」、「玄禮雙修」類型的政治家兼名士。

在此還有必要分析一下王羲之爲庾亮參軍的背景。當時士族、權臣之間，其子弟除了常規的出仕途徑外，還有相互提攜和交換「人質」這種方式。前者就是彼此間相互辟對方子弟入府任職，以參軍一職最爲常見；後者雖然表面上跟前者沒多大區別，但卻有一種「人質」交換的性質隱含其中。按，魏晉以來，以都督出鎮而留其妻室子女於京師爲質者，乃抑制防止擅兵生變之法，亦有用以鉗制彼此。此事似少有人注意。筆者推測，王羲之入庾府，後者的色彩較濃。如前所述，自王敦叛亂平定以來，東晉政壇上明顯形成了庾亮、王導兩大勢力相對抗的格局。王羲之不但身屬琅邪王氏一族，作爲優秀子弟而被期待，而且其妻族郗氏也是居間平衡的一股勢力。對庾亮來說，徵辟王羲之這種具有雙重背景身分者入府，無疑可以保持與王、郗的勢力均衡。儘管還不能確定庾亮必有此動機，但也不能完全排除。在看待王、庾之間的矛盾對抗關係上，將此因素考慮進去，也許有助於瞭解一些現象的背後可能存在的事實。【51】

咸和九年，王羲之正式赴武昌庾亮府中任參軍。當時的武昌隸屬荊州，處於長江中游地域，武昌與建康的地理位置是上、下游關係，對於東晉首都建康，武昌在軍事上極具戰略意義。當年王敦據此一重鎮起兵，順流而下，直逼

建康，給東晉政權造成了重大的危機。王羲之在庾府任職期間，由參軍而長史，深得庾亮信賴。從當時政局來看，庾、王二族雖然對立，但在武昌庾府中的庾亮、王羲之二人卻保持著良好的個人關係。需要提及的是，當時王羲之叔父王廙、王彬之子王胡之、興之，也是庾亮的幕僚，王羲之的知交好友殷浩也曾在庾亮幕下任職。作爲王羲之的上司，庾亮是一位善解風雅的人物，因而也贏得王羲之的好感和尊敬。有一段記述王羲之在武昌庾府生活時的場景，可見庾亮的風雅情懷以及王羲之對他的評價。

《世說新語‧容止篇》二十四：

> 庾太尉在武昌，秋夜氣佳景清，使吏殷浩、王胡之之徒登南樓理詠。音調始遒，聞函道中有屐聲甚屬，定是庾公。俄而率左右十許人步來，諸賢欲起避之。公徐云：「諸君少住，老子於此處興復不淺！」因便據胡床，與諸人詠謔，竟坐甚得任樂。後王逸少下，與丞相言及此事。丞相曰：「元規爾時風範，不得不小頹。」右軍答曰：「唯丘壑獨存。」

從王羲之對王導的詢問所答可見，他對庾亮讚美景慕之情是發自內心的，似乎並不同意王導對庾亮的評價。當然，作爲東晉政治家的王導，對庾亮如何風雅並不感興趣，其所關心者或許只是對擁重兵鎮守建康上游的庾亮之言行動靜。

王羲之與庾氏共同的風雅趣味，還體現在書法方面。在王羲之時代，王、庾、郗、謝等士族中書法名家輩出，他們之間也常常在一起討論書法。茲錄王、庾二人在書法方面的一段逸事。南朝宋虞龢〈論書表〉（《法書要錄》卷二）記王羲之：

> 在始未有奇殊，不勝庾翼、郗愔，迨其末年，乃造其極。嘗以章草答庾亮，而亮以示翼，深歎服，因與羲之書云：「吾昔有伯英章草十紙，過江亡失，常痛妙跡永絕。忽見足下答家兄書，煥若神明，頓還舊觀。」

虞龢所記此事，亦被本傳全文引用，應較爲可信。一般的說法是，王羲之早年的書法並不佳，直到晚年任會稽內史以後，所書乃稱佳善。【52】但細讀

上文不難察知，其記述是頗爲矛盾的：前既稱羲之初時書未善，不如庾翼（305－345），至末年乃佳。後又述王之章草書令庾翼嘆服不已。這就意味著王羲之早年章草書已是大佳，且已「勝庾翼」，不然的話，庾翼是不會以之比諸張伯英妙跡而讚歎「頓還舊觀」的。按，王羲之答庾亮書雖不知書於何時，然考亮卒時（340）王羲之三十八歲，而書答庾亮時之必在此前而後可，故此章草當是王羲之較爲年輕的三十多歲時的作品。魯一同《王右軍年譜》（已出）係羲之答庾亮章草書事於咸和九年（334），即王羲之任庾亮參軍時。若然，則其時羲之三十二歲，正當所謂其書「不勝庾翼」的年輕時期，但事實卻又證明，其時章草已經足以令庾翼「嘆服」了。〈論書表〉及本傳等所記右軍書法晚乃善的說法，似乎不可一概而論，也許其他書體如此，至少其中年的章草書，非待至其晚年，即已臻妙境。【53】

　　王羲之在庾府任參軍、長史時期，正當三十餘歲，庾亮比他年長十四歲。

圖5－10 王羲之《豹奴帖》（《澄清
　　　　堂帖》孫氏本卷四）

他們之間雖為上下級、長晚輩之關係，但彼此相處得比較融洽。這從庾亮在臨終前，曾向朝廷力薦王羲之一事，也能證明這一點。庾亮弟庾翼臨終前，則是向朝廷舉薦其子。以此事衡量庾亮，就不難看出他看重羲之殆如己子。咸康六年（340）正月，庾亮卒。前此一年（339）七、八月間，王羲之從父王導、岳父郗鑒也相繼去世。對東晉王朝來說，庾、王、郗這些舉足輕重的重要人物的相繼去世，實即預示著一個時代即將結束；而對王羲之來說，器重他的三位前輩在半年內先後去世，意味在其今後的仕途上，失去了可以信賴的三座靠山。由於事情來得過於突然，使得王羲之在精神上未曾有所準備，這對他無疑是一個沈重打擊。就在此時，王羲之寫下了一封十分悲痛的書簡。

《書記》398帖：

> 庾雖篤疾，謂必得治力，豈圖凶問奄至，痛惋情深，痛惋情深。半年之中，禍毒至此，尋念相摧，不能已已，況弟情何可任？遞等荼毒備盡，當何可忍視？言之酸悲，奈何奈何！可懷君懷。

從尺牘內容看，這是一通典型的弔哀告答書簡。信中言「半年之中，禍毒至此，尋念相摧」，則當指庾、王、郗三人相繼去世之事；信中稱喪主為「弟」，可能收信人就是庾亮之弟庾翼。王羲之年齡大翼兩歲，故可稱翼為「弟」，翼以平懷相稱「足下」（參照前引「與羲之書」）。

在此插述一件「冶城對話」逸事。此事被認為發生於此前一年，即咸康五年（339）間。時王羲之與其好友謝安遊於建康郊外，共登冶城，二人之間有一段的對話內容值得注意。

《世說新語‧言語篇》七十：

> 王右軍與謝太傅共登冶城，謝悠然遠想，有高世之志。王謂謝曰：「夏禹勤王，手足胼胝；文王旰食，日不暇給。今四郊多壘，宜人人自效；而虛談廢務，浮文妨要，恐非當今所宜。」謝答曰：「秦任商鞅，二世而亡，豈清言致患邪？」

按，關於王羲之冶城對話之時間和人物等，均有疑問（詳拙編《年譜》

「咸康五年」條）。但王羲之曾登冶城並有此對話，應該是可信的。從對話可以看出，王羲之對當時朝野上下、名士之間盛行的清談風氣不但沒有積極投入其中，反而頗持否定態度。他認爲，這些浮華奢談風氣不但無助於解決國計民生等現實問題，反而會耽誤國家大事。在這次對話中，雖然王羲之似乎未能說服對方，但反映出他不贊成清談的態度，而且是一貫的態度。例如本傳所錄王羲之〈與會稽王箋〉，委婉勸告會稽王：「願殿下暫廢虛遠之懷，以救倒懸之急，可謂以亡爲存，轉禍爲福，則宗廟之慶，四海有賴矣。」同樣身爲士族名士的王羲之，在當時士人皆競談玄虛的風氣下，能具有如此清醒的認識，憂國憂民的務實精神，在其同類中確實不多見。說到有晉一代的名士清談，論者往往多與廢事誤國相係。其實晉世廢事誤國，猶有除卻清談之外的諸多遠因近由，未可絕對化。況且玄談之士如謝安等，也絕非無能之輩，他非但沒誤國，反而是一位救國安邦的大英雄。筆者比較贊同呂思勉的看法：「談玄亦學問之事，初不必其廢事，即晉世所謂名士者，亦或廢事或不廢事，初非一染玄風，即遺俗務也。故以晉南北朝士大夫風俗之惡，蔽罪於清談，溯原於正始，非篤論也。」（《兩晉南北朝史》第十八章第二節〈門閥制度下〉，前出）關於名士清談之事，下文在涉及殷浩、桓溫等永和人物事跡時，還將論及。

如前所述，庾亮去世前曾以「清貴有鑒裁」的評價向朝廷推薦王羲之。類似評王之語，王羲之友人殷浩亦曾說過「清鑒貴要」（《世說新語・賞譽篇》一百）。庾、殷二人評語中的「清貴」、「貴要」之「貴」，或爲虛飾之詞，可適用於所有貴遊子弟，而「鑒裁」、「清鑒」之「鑒」應爲實指，即認爲王羲之對人對事具有敏銳的觀察和判斷能力。庾、殷二人與王羲之相處多年，意氣相投，從某種意義上講，王導也許比較瞭解少年時代的王羲之，而庾、殷則更瞭解成年後的王羲之，所以二人所評的這一「鑒」字，應當作爲瞭解王羲之個人能力的一個關鍵詞。按，殷浩所謂「清鑒」一語，在晉代殆指知人之能力。葛洪《抱朴子・外篇》中專設「清鑒」一目討論，其所用之意即爲知人審物之能力。【54】王羲之善「鑒」，除了上述冶城對話以外，以後還有不少事例，如對殷浩、謝萬等的勸告，其結果皆足證明此一「鑒」字所評之確。

本傳記載，由於庾亮的臨終推薦，於是王羲之遷官寧遠將軍、江州刺史。一般認爲，在庾亮去世的咸康六年正月以後不久，王羲之遂任江州刺史。但由於史載不詳，從江州刺史以後這一段仕官履歷並不十分清楚，因而學者對此亦

持不同看法。其中，有推遷未拜、在江州待命改官說；有任職時間很短、不出一年說；有非在庾亮去的世咸康六年任職說；甚至還有懷疑《晉書》可能記載有錯，誤混其子王凝之的官履繫於其父云（詳拙編《王羲之年譜》「咸康六年」條）。此問題暫不深涉，姑從傳統說法：在此年和以後一段時間，王羲之在江州。王羲之轉江州刺史之後。本傳：

> 羲之既少有美譽，朝廷公卿皆愛其才器，頻召爲侍中、吏部尚書，皆不就，復授護軍將軍，又推遷不拜。

在鎮守江州這一段期間，朝廷多次徵召王羲之到朝廷中樞任職，結果都被他拒絕。按，護軍屬中央政府軍府，任此職意味著必須置籍京師中央。王羲之爲何「推遷不拜」京官？其性格上的「不樂京師」固然應是其原因之一，但也應看到還有其他的因素存在，即他爲人謹慎的一面。瞭解這一點很重要，因爲有助於對「不樂京師」深意的理解。

咸康六年前後，王導、郗鑒、庾亮相繼去世，既標志著東晉王朝一個舊時代的結束，也意味著一個新時代的到來。新舊交替之際，政局往往變數較大，而人物的更替又往往會帶動權力構造版圖的錯位，各門閥派系的勢力均勢必然會因此而本能地蓄勢待發，最終皇室政權與門閥士族出於各自利益的舉措，往往會伴隨著摩擦與衝突，並導致出人意料的結果。比如隨意廢立皇儲，率兵勤王，逼威朝廷，誅殺大臣乃至訴諸戰爭等。如前所述，王導在世時，王羲之因不願意置身大家族生活圈中，欲遠離京師，謀求外任，但現在的情形卻與從前已是大不相同了。王導已逝，赴中朝如身處風雲不測之地，此須冒風險，有「鑒裁」的王羲之大概不能不慎重考慮。具有這種戒備提防之心，在當時官場上既是智慧也是常識，更是政界生活中以求自保的生存術。自王敦叛亂時以來，王羲之看到先輩們所遭遇的慘劇，足以使其刻骨銘心，恐怕也由此而練就了他的善於把握複雜時局的敏銳洞察力與知人論事的判斷力。總之，在中央權力重新分配之際，沒有可以十分信賴的親朋在朝，這大概就是王羲之「頻召不就」、「推遷不拜」京官的主要原因之一。問題是，後來殷浩同樣以此職徵之，王羲之應召赴職了。殷浩不僅是王羲之可以信賴的親友，而且也是後王導時代出現的一個新勢力的代表。無論王羲之的主觀意識如何，至少外界以及殷

浩本人，是把王羲之視爲殷之心腹知己的。殷召王爲「護軍將軍」之目的，據
《資治通鑑》說是「引爲羽翼」（詳下），可見在當時政壇中，殷浩、王羲之確
屬同一派系。

東晉穆帝的永和時期（345－356），可以說是屬於王羲之這一代人的時
代。在這個時期，如會稽王司馬昱、桓溫、殷浩、庾氏兄弟、謝氏兄弟及王氏
一族的王允之、王彪之等，都十分活躍，爲一時俊傑。當是時，他們都已經紛
紛繼承父兄先人之業，開始步入政壇並發揮各自的才能。他們當中有些人的言
動舉止，甚至可以左右東晉政局的未來走向與命運。雖然這些風雲人物各自代
表其自身的門戶利益，但彼此都與王羲之或親或友，關係極其密切。因此，欲
瞭解王羲之在此時期的政治主張以及政績作爲，首先須對當時的歷史背景以及
永和人物有一個大致瞭解。

評價王羲之的政治主張與作爲，往往受以下因素的影響：即應該如何看待
殷浩和桓溫的北伐、東晉政權的內外策略、以及東晉名士們特有的人生觀和當
時的社會風氣、狀況等等。對於這些問題，論者可能會根據各自的歷史觀而做
出不同的判斷，因而也往往影響到人們對王羲之的評價。比如在對待北伐的態
度上，王羲之非殷（浩）、謝（萬）而是庾（翼）、桓（溫）。由於這種態度上
的差異的存在，對王羲之的評價就必然要涉及到應如何看待桓、殷其人以及東
晉政權的策略等問題。對此，也許後人都會根據自己的研究角度得出不同的結
論，這很正常也很必要，但有一點需要強調，作爲考察歷史問題，則應該避免
以成敗而論人論事。

下面對東晉穆帝永和年代（345－356）時期的歷史背景和當時形勢略作敘
述。東晉政權幾次北伐都與王羲之有關。東晉在江南建立政權以來，遼闊的華
北大地成爲北方匈奴、鮮卑、氐、羌、羯等胡族以及部分漢族政權之間交替征
戰的舞臺。在此期間，匈奴族的劉氏前趙政權被同屬其族的石氏勢力所滅，誕
生了後趙石氏政權，其勢力範圍之廣，遍及整個華北。當時與石氏後趙併存於
北方的其他異族勢力有：鮮卑族慕容部（今東北地域）、鮮卑族拓跋部（今山西
北部）、漢族張氏政權（今甘肅地域）等。永和五年（349）四月石虎亡，其十餘
子爲繼承帝位而相繼展開爭鬥。對於東晉政權而言，趁華北之亂，此時一舉北
伐，收復故國山河，正是不可多得的絕佳時機。史載：「時朝野咸謂當太平復
舊」（《晉書》卷七十七〈蔡謨傳〉），可見當時東晉的仁人志士之心願與志向。

此時之東晉，庾亮弟庾翼、庾冰（296－344）二人掌握重兵。庾氏是外戚，效忠晉室，故尚無大事。至於北伐，東晉並非無有此志，而且也陸續有所動作。庾氏兄弟都爲北伐做過準備，尤其是庾翼，曾有過率軍征伐的不小舉動，儘管庾氏兄弟之北伐另有其目的。【55】建元元年（343）七月，東晉朝廷下詔經略中原，庾翼於是率部北伐。正當此時，王羲之特意呈表朝廷，極爲關注庾氏的北伐進展，反映了他的支持態度。【56】此次北伐，庾翼雖然也曾有過「東西齊舉」（王羲之《稚恭帖》）之勢，終因出師不利，無功而返。且其時又逢康、穆二朝新舊交替之際，其事遂寢。未久，外鎮武昌的庾翼於永和元年（345）病死。臨終之前，上表薦請其子繼任，朝廷未允，而以桓溫爲安西將軍，假節都督荊、司、雍、益、梁、寧六州諸軍事（見《晉書》穆帝紀永和元年諸條記載），荊州刺史，代掌庾翼上游軍事。【57】如此一來，庾氏經營多年的基業地盤，悉數轉入桓氏，東晉軍事大權也從庾氏漸易手於桓氏，在東晉軍事版圖上，長江之間又重新形成了上流荊州威逼下游建康之勢。永和二年（346）桓溫率周撫等討西蜀成漢國，歷兩年而蜀地全歸東晉。於是長江上游的廣闊地域，亦盡納入桓溫勢力範圍。永和四年（348），桓溫以平蜀之功進位征西大將軍、開府、封臨賀郡公，威名大振。桓溫勢力迅速坐大，引起朝廷恐懼，爲了對抗桓溫，會稽王司馬昱起用揚州刺史殷浩參綜朝政，以抑制桓勢，桓對此不滿。與此同時，「華北之亂」出現，朝野上下北伐的呼聲高漲，紛紛主張趁機收復故國失地。桓溫此時也上表要求北伐，未被朝廷採納。永和五年石虎之死，正是興師北伐的絕好機會。征北大將軍褚裒上表請伐趙，於是朝廷加封褚裒爲征討大都督，都督青、揚、兗、徐、豫五州諸軍事北伐。征討之初尚屬順利，然褚裒才略不足，結果慘敗。褚裒回朝以後不久鬱憤而死。永和六年，後趙局勢更加混亂。正月，石虎養孫漢人石閔（冉閔）殺後趙帝石鑒以自立，改國號爲大魏，恢復冉姓，史稱冉魏。冉魏建立後，後趙許多將領割據一方，不聽冉命。冉閔大量殺戮胡族，華北地域陷入極度混亂狀態。冉魏還與東晉取得聯繫，請求派兵共同討伐胡人。對於這一突如其來的形勢變化，東晉打算再次北伐。於是任命揚州刺史殷浩爲中軍將軍、假節、都督揚、豫、徐、兗、青五州軍事，準備北伐，卻未用桓溫。永和七年（351）冉魏諸將領紛紛向東晉獻城投降，其中有豫州牧張遇。此後大將姚弋仲也派遣使者請降，姚弋仲與其子襄皆受晉封。姚爲羌人，部衆皆善戰，若善將安撫，對東晉北伐將十

分有利。十二月，桓溫「聲言北伐，拜表便行，順流而下，行達武昌，眾四五萬」。（《晉書》卷九十八〈桓溫傳〉）此行固為北伐，也有顯彰聲威、恫嚇建康之意。中朝聞之驚恐，會稽王司馬昱以書阻勸，桓亦以時機未成熟而罷。雖然朝廷決定由殷浩擔當這次北伐重任，但面對桓溫咄咄逼人的勢頭，殷浩心中大概也頗存有矛盾：一方面他懼怕桓溫氣勢，曾萌去意，以避桓勢，後被王彪之勸阻，乃強撐面子勉力為之，此中隱情，亦不可不察。【58】另一方面，殷浩覺得今後若與桓溫抗衡，須有實績方可樹立聲望。因此，殷浩亦頗願借北伐以建立功業，用以自固，這也當屬實情。東晉當權者主要是想借助殷浩以抗衡桓溫，所以從當時個中情勢觀察，殷浩已身不由己地陷入了矛盾的旋渦之中。

再看王羲之在此間的表現與作為。首先，他認為不宜北伐，尤其對殷浩率軍北伐表示擔心。他的主張主要體現在以下三個方面：一是認為客觀條件不成熟。北伐是一場曠日持久的大規模戰爭，為此必須準備大量的人力物力以備徵用根，而以當時東晉國力，並不具備這種條件。如果強行北伐，則勢必大大加重江南各地的各種賦役，在一些情況本來就不太好的地區（例如當時被稱為東晉糧倉的會稽地區，相繼遭受了災害和飢饉），人民更無法承受賦稅負擔。二是以為「國家之安在於內外和」（本傳）。在大敵當前，正須全力以赴的關鍵時刻，壓倒一切的就是需要內外團結，只有如此方能剋敵制勝。然而這次北伐是在殷浩、桓溫權力鬥爭的背景之下出現、在毫無充分準備的狀況下做出的匆忙決定，取勝把握不大。三是認為北伐之任，用非其人。雖然王羲之先後曾支持過庾翼、桓溫的北伐，但是此時他卻認為，殷浩不具備桓溫那種軍事才略和統軍作戰能力，即本傳之所載「浩將北伐，羲之以為必敗」者也。對於殷、桓的爭奪與對抗，王羲之已預料到殷浩非桓溫對手。基於以上考慮，王羲之此間寫信給會稽王司馬昱，力陳不宜北伐；又連續寫信給殷浩、荀羨，竭力勸說殷浩與桓溫和解，而殷未能聽從。這些書簡的大部分內容皆收於本傳中（詳後文引錄）。

桓溫與殷浩，二人自幼齊名，又各有擅長。殷浩為出色的清談大家，有玄談的智慧而鮮務實的才幹。桓溫則是東晉最著名的人物之一（關於桓溫，田餘慶《政治》中有精闢評價，茲不贅述）。殷浩的北伐，借用王羲之評謝萬北伐之語，那就是「違才易務」。桓溫、殷浩都是王羲之的好友，以個人關係來看，王羲之更近殷浩。殷、王有此關係，應和他二人在庾府曾是同僚有關。以

當時政界派系而言，王羲之屬殷浩一派。如上所述，庾亮生前稱王羲之有「鑒裁」，應包含其有知人之鑒識。王羲之對自己的幾位好友確實看得很準。比如以將才治事而論，王看好的人物是庾翼、桓溫、謝安，而不是殷浩、謝萬，事實也都證明他的判斷無誤。可貴的是，他並不因親疏關係而改變看法，這可從對待殷浩、桓溫的北伐態度看出。筆者以為，在探討王羲之對殷浩北伐所持態度之背景時，這一點也應該被考慮進去。

王羲之對殷浩北伐所表明的態度和主張，以及為此而進行的一系列活動，可以說是他的一生中對政治的最大一次關注與介入，此時也是其仕途生涯中最活躍的一段時期。王羲之之所以介入政治，除了作為正直的士人所具有的憂患意識和強烈責任感驅使外，個人利益的因素當然也不能說一點沒有。作為殷派的王羲之，無論如何都不願意看到殷浩因北伐失敗而失勢。本傳所收王羲之〈遺殷浩書〉的主旨，不外是為了國家、為了殷浩本人也為了王羲之自己，希望殷浩與桓溫和解，停止北伐，如此殷浩才能立於不敗之地。遺憾的是，殷浩並沒有接受王羲之的忠告。其實，就當時的客觀形勢來看，這種忠告也只不過是一種幻想而已，不太可能實現。結果是，殷浩在北伐中因為不能安撫降將，致使張遇、姚襄反叛，終以慘敗而歸，於永和十年（354）被廢為庶人。殷浩失勢後，王述接任揚州刺史，王羲之與王述不和，遂於永和十一年（355）稱病辭官，結束了其仕途生涯。

（三）重大事件中所見王羲之的態度與主張

王羲之的仕途生涯，自庾亮死後到出任「護軍將軍」前的一段時間情況不明，給後人研究帶來想像的空間：也許在江州任上，也許賦閑在家，待命改官。在此期間內，朝廷曾以「侍中」、「吏部尚書」、「護軍將軍」等屢召羲之，皆不就（或以為此事為永和二年殷浩任揚州刺史時所召，未能確知）。永和二年（346）揚州刺史何充卒，殷浩被朝廷任命為建武將軍、揚州刺史（事見《晉書》卷八〈穆帝紀〉「永和二年」條）。殷浩為了豐滿羽翼，徵召王羲之入京，本傳謂「揚州刺史殷浩素雅重之，勸使應命」。此外，本傳還附錄了當時二人往返應答的書簡內容：

（殷浩）乃遺羲之書曰：「悠悠者以足下出處足觀政之隆替，如吾等亦謂為

然。至如足下出處，正與隆替對，豈可以一世之存亡，必從足下從容之
適？幸徐求眾心。卿不時起，復可以求美政不？若豁然開懷，當知萬物之
情也。」

殷浩確實希望王羲之出來跟他幹一番事業，遂以為國家效力為由來說服王
羲之，雖然表面上有些冠冕堂皇，究其實質，無非是想置己之心腹於朝中，以
加強自己的勢力。王羲之雖然對殷浩無二意，但如前文所述，他對做京官委實
不感興趣。於是答書殷浩，拒絕在京任官，反陳外任之願：

羲之遂報書曰：「吾素自無廊廟志，直王丞相時果欲內吾，誓不許之，手
跡猶存，由來尚矣，不於足下參政而方進退。自兒娶女嫁，便懷尚子平之
志，數與親知言之，非一日也。若蒙驅使，關隴、巴蜀皆所不辭。吾雖無
專對之能，直謹守時命，宣國家威德，固當不同於凡使，必令遠近咸知朝
廷留心於外，此所益殊不同居護軍也。漢末使太傅馬日磾慰撫關東，若
不以吾輕微，無所為疑，宜及初冬以行，吾惟恭以待命。」

信中王羲之的態度很明顯，說王導當年就想安排他在朝廷做官，都被他謝
絕了。此番殷浩之請，起初態度依然是不願「居護軍」，而寧願去「關隴巴
蜀」，而且外赴的願望非常強烈。按，護軍即保衛京城的衛戍軍，由護軍將軍
指揮，在東晉，主要負責鎮守以石頭城為中心的京師地區。（案，此處的史實
還涉及到王羲之的生卒年諸說。按，永和二年王羲之四十四歲，而此時在他的
信中已談論到兒女婚嫁之事「自兒娶女嫁」，若依照王汝濤所推測，羲之於太
寧二年（324）二十二歲結婚，則經過二十年後，七子一女中必有結婚成家
者；然若依《太平廣記》引羊欣《筆陣圖》王羲之太興四年（321）生說，則
永和二年王才二十五歲，當此年齡，自無論子女婚嫁之理，此亦《筆陣圖》說
不足信之又一證）儘管如此，王羲之經不起好友殷浩的再次誠意相勸，最終接
受護軍一職。為武官，王羲之任護軍將軍時的事跡基本無考，今僅存部分《臨
護軍教》佚文。佚文雖短，然王羲之任職時所實施的一些措施以及他的仁愛之
心，猶能從中得知一二。【59】儘管如此，王羲之仍未放棄外任的願望。他所
希望的外赴之地，除了上舉的「關隴巴蜀」外，還有宣城（今安徽）。本傳云：

義之既拜護軍，又苦求宣城郡，不許，乃以爲右軍將軍、會稽内史。

　　王羲之任會稽内史的時間，無明確記載。按，永和二年殷浩任揚州刺史，故一般認爲，王羲之應殷浩之勸請，拜護軍將軍，遷右軍將軍、會稽内史也在同年。然據《晉書》卷七十七〈殷浩傳〉，知其曾經兩度被任命爲揚州刺史。第一次在永和二年，殷浩以「會遭父憂去職」，在服完喪後才「復爲建武將軍、揚州刺史，遂參綜朝權」。服喪期爲二年，則「服闋」應在永和四年（348）。據《資治通鑑》卷九十八《晉紀》二十「永和四年」條：

　　浩以征北長史荀羨、前江州刺史王羲之夙有令名，擢羨爲吳國内史、義之
　　爲護軍將軍，以爲羽翼。

　　是知殷浩在永和四年復出後，方擢王羲之爲護軍將軍。宋人李兼亦認同此說，【60】應是。王羲之苦求宣城未許事，應該在永和四年以後一段時間。至於任右軍將軍、會稽内史的時間，不當在永和二年，而應是卸任護軍將軍以後的事。據本傳所記時間順序，義之先拜護軍將軍，以後苦求宣城不許，後遷右軍將軍、會稽内史。因爲護軍與右軍將軍不可能同時兼之，故應有前後過程。又據《太平御覽》卷二百三十八引何法盛《晉中興書》載王羲之：「累遷爲右將軍【61】，不樂京師，遂往會稽」，則知王羲之赴任會稽亦緣「不樂京師」耳。按，王羲之爲會稽，實代王述，王汝濤《大事表》永和七年（351）條謂：「會稽内史王述以喪母，去職守喪。王羲之爲右軍將軍，會稽内史。」又據虞龢〈論書表〉：「義之爲會稽，子敬七、八歲。」王獻之生於建元二年（344），以此推算，則義之任會稽内史應在永和七年左右，與王考大致相同，現從其說。其時王羲之四十六歲。會稽在今浙江紹興，當時歸屬揚州管轄。王羲之任會稽内史，實際上即成爲揚州刺史殷浩下屬的地方官。王羲之大約在永和七年（351）至十一年（355）辭官的四年間，一直任會稽内史。

　　永和五至九年（349－353）之間，是殷浩準備北伐的最關鍵時期。在此期間，王羲之始終心繫北伐，擔心桓、殷二人交惡不和。以下通過《晉書》、《資治通鑑》（以下略稱《通鑑》）等文獻記錄，勾勒出殷浩北伐過程的大致梗概。評論這場北伐戰爭，實際上也關係到對王羲之思想政見的評價問題。所以

為愼重起見，以下所引文獻，將不厭煩冗，盡量全文引出，俾讀之者自見仁智，以避免筆者所敍述而有可能產生的主觀性傾向。本傳記載：

時殷浩與桓溫不協，羲之以國家之安在於內外和，因以與浩書以戒之【62】，浩不從。及浩將北伐，羲之以爲必敗，以書止之，言甚切至。浩遂行，果爲姚襄所敗。復圖再舉，又遺浩書曰：……知安西敗喪，公私愴恨，不能須臾去懷，以區區江左，所營綜如此，天下寒心，固以久矣，而加之敗喪，此可熟念。往事豈復可追，顧思弘將來，令天下寄命有所，自隆中興之業。政以道勝寬和爲本，力爭武功，作非所當，因循所長，以固大業，想識其由來也。自寇亂以來，處內外之任者，未有深謀遠慮，括囊至計，而疲竭根本，各從所志，竟無一功可論，一事可記，忠言嘉謀棄而莫用，遂令天下將有土崩之勢，何能不痛心悲慨也。任其事者，豈得辭四海之責！追咎往事，亦何所復及，宜更虛己求賢，當與有識共之，不可復令忠允之言常屈於當權。今軍破於外，資竭於內，保淮之志非復所及，莫過還保長江，都督將各復舊鎭，自長江以外，羈縻而已。任國鈞者，引咎責躬，深自貶降以謝百姓。更與朝賢思布平政，除其煩苛，省其賦役，與百姓更始。庶可以允塞群望，救倒懸之急。使君起於布衣，任天下之重，尚德之舉，未能事事允稱。當董統之任而敗喪至此，恐闔朝群賢未有與人分其謗者。今亟修德補闕，廣延群賢，與之分任，尚未知獲濟所期。若猶以前事爲未工，故復求之於分外，宇宙雖廣，自容何所！知言不必用，或取怨執政，然當情慨所在，正自不能不盡懷極言。若必親征，未達此旨，果行者，愚智所不解也。願復與眾共之。復被州符，增運千石，征役兼至，皆以軍期，對之喪氣，罔知所厝。自頃年割剝遺黎，刑徒竟路，殆同秦政，惟未加參夷之刑耳，恐勝廣之憂，無復日矣。」

又與會稽王箋陳浩不宜北伐，並論時事曰：「古人恥其君不爲堯舜，北面之道，豈不願尊其所事，比靈斯往代，況遇千載一時之運？顧智力屈於當年，何得不權輕重而處之也。今雖有可欣之會，內求諸己，而所憂乃重於所欣。《傳》云：『自非聖人，外寧必有內憂。』今外不寧，內憂已深。古之弘大業者，或不謀於眾，傾國以濟一時功者，亦往往而有之。誠獨運

之明足以邁眾，暫勞之弊終獲永逸者可也。求之於今，可得擬議乎！夫廟
算決勝，必宜審量彼我，萬全而後動。功就之日，便當因其眾而即其實。
今功未可期，而遺黎殲盡，萬不餘一。且千里饋糧，自古為難，況今轉運
供繼，西輸許洛，北入黃河。雖秦政之弊，未至於此，而十室之憂，便以
交至。今運無還期，徵求日重，以區區吳越經緯天下十分之九，不亡何
待！而不度德量力，不弊不已，此封內所痛心歎悼而莫敢吐誠。往者不可
諫，來者猶可追，願殿下更垂三思，解而更張，令殷浩、荀羨還據合肥、
廣陵，許昌、譙郡、梁、彭城諸軍皆還保淮，為不可勝之基，須根立勢
舉，謀之未晚，此實當今策之上者。若不行此，社稷之憂可計日而待。安
危之機，易於反掌，考之虛實，著於目前，願運獨斷之明，定之於一朝
也。地淺而言深，豈不知其未易。然古人處閭閻行陣之間，尚或干時謀
國，評裁者不以為識，況廟大臣末行，豈可默而不言哉！存亡所繫，決在
行之，不可復持疑後機，不定之於此，後欲悔之，亦無及也。殿下德冠宇
內，以公室輔朝，最可直道行之，致隆當年，而未允物望，受殊遇者所以
窶寐長歎，實為殿下惜之。國家之慮深矣，常恐伍員之憂不獨在昔，麋鹿
之游將不止林藪而已。願殿下暫廢慮遠之懷，以救倒懸之急，可謂以亡為
存，轉禍為福，則宗廟之慶，四海有賴矣。」

觀本傳所記，王羲之前後一共給殷浩寫了三次信：一次在殷、桓交惡之
際；一次在殷浩北伐前；一次在被姚襄擊敗之後。從中不難看出，王羲之多次
寫信給殷浩，忠告苦勸。

本傳所引王羲之與殷浩及會稽王的兩篇長信，是考察王羲之思想政見、為
人性格等方面的重要資料，後人多引據其文以考評王羲之。（關於此問題，將
留待後文中予以討論，在此暫且不展開）《晉書》卷七十七〈殷浩傳〉：

及石季龍死，胡中大亂，朝廷欲遂蕩平關河，於是以浩為中軍將軍、假
節、都督揚、豫、徐、兗、青五州軍事。浩既受命，以中原為己任，上疏
北征許洛。將發，墜馬，時咸惡之。既而以淮南太守陳逵、兗州刺史蔡裔
為前鋒，安西將軍謝尚、北中郎將荀羨為督統，開江西田千餘頃，以為軍
儲。

按，石季龍（虎）死於永和五年（349）。殷浩上疏北伐並獲准之事，在同年二月（詳下引《通鑑》記載）。又據《晉書》卷八〈穆帝紀〉「永和六年」條：

閏月，冉閔弒石鑒，僭稱天王，國號魏。鑒弟祗僭帝號於襄國。丁丑，彗星見於亢。己丑，加中軍將軍殷浩督揚、豫、徐、兗、青五州諸軍事、假節。

據此知殷浩於永和六年（350）已經做好北伐的準備。又同書同卷「永和八年」條：

三月，使北中郎荀羨鎮淮陰。……夏四月，冉閔爲慕容儁所滅。儁僭帝號於中山，稱燕。安西將軍謝尚帥姚襄與張遇戰於許昌之誡橋，王師敗績。九月……中軍將軍殷浩帥眾北伐。

據此知殷浩北伐前哨戰已於永和八年（352）三月展開，晉軍謝尚、姚襄初戰敗於張遇。九月殷浩正式北伐。《通鑑》卷九十九《晉紀》二十一「永和八年」條：

（二月）浩上疏請北出許、洛，詔許之。以安西將軍謝尚、北中郎獎荀羨爲督統，進屯壽春。謝尚不能撫尉張遇，遇怒，據許昌叛，使其將上官恩據洛陽，樂弘攻督護戴施於倉垣，浩軍不能進。三月，命荀羨鎮淮陰，尋加監青州諸軍事，又領兗州刺史，鎮下邳。……
（六月）謝尚、姚襄共攻張遇於許昌。秦主健遣丞相東海王雄、衛大將軍平昌王菁略地關東，帥步騎二萬救之。丁亥，戰於潁水之誡橋，尚等大敗，死者萬五千人。尚奔還淮南，襄棄輜重，送尚於芍陂；尚悉以後事付襄。殷浩聞尚敗，退屯壽春。……
殷浩之北伐也，中（右）軍將軍王羲之以書止之，不聽。既而無功，復謀再舉。羲之遺浩書曰：「今以區區江左，天下寒心，固已久矣。力爭武功，非所當作。……」
又與會稽王昱箋曰：「爲人臣者誰不願尊其主比隆斯前世！況遇難得之運

哉！顧力有所不及，豈不可不權輕重而處之也。……」不從。

（九月）浩以軍興，罷遣太學生徒，學校由此遂廢。

冬，十月，謝尚遣冠軍將軍王俠攻許昌，克之。

《通鑑》記載的東晉北伐進展情況大致與《晉書》相同，而有關謝尚、姚
襄大敗的具體情況，記載尤詳。又《通鑑》所收王羲之與殷浩、會稽王二書
簡，本傳基本全文引用。據上可知王羲之信函當寫於永和八年。按，本傳所記
與殷浩、會稽王的二通書簡在時間有誤。據本傳所記，此間王羲之前後一共寫
過三次信：與殷浩二，與會稽王一。第一通與殷浩書，內容是勸和殷浩、桓
溫，本傳無引文；第二通與殷浩書，應和與會稽王書寫於同時，主旨也基本相
同，目的是爲了阻止北伐，全文均被本傳所引。然而此三信（前一後二）的寫
作時間均不詳，以下就此問題略做探討。

第一封與殷浩書。《通鑑》卷九十八《晉紀》二十「永和四年」條：「羲
之以爲內外協和，然後國家可安。勸浩不宜與溫搆隙，浩不從。」據此知第一
封信應寫於永和四年王羲之任護軍將軍之時，唯其內容本傳未引而不詳。又考
王羲之爲了勸使殷、桓和解，除了以信相勸之外，還做了其力所能及的事情。
據《北堂書鈔》卷百三十二引王羲之〈遺殷浩書〉文：「下官乃勸令畫廉、藺
於屏風。」王羲之告訴殷浩，他爲了二人和解，曾令人在屏風上繪戰國時代趙
國著名故事人物廉頗、藺相如之畫像，以說明將相之和的重要，向殷浩隱示應
與桓溫修好之意。此引文當即第一封信之佚文，本傳未收，且〈遺殷浩書〉全
文已佚，故十分珍貴。

第二封與殷浩書信及與會稽王書。本傳置此二書於「爲姚襄所敗，復圖再
舉」之後所寫。誤，因爲王羲之修此二書時，姚襄仍爲謝尚部下，尚未反叛殷
浩。據上引卷九十九《晉紀》二十一「永和八年」條則記於該年六月至九月
間：「羲之遺浩書曰……又與會稽王昱箋曰」，皆未言及敗於姚襄事。《通鑑》
所記是。按，殷浩敗於姚襄在永和九年（353）末；十月殷浩大敗於姚襄、十
一月其部將劉啓、王彬之攻姚敗死，十二月姚襄遣使詣建康罪狀殷浩。此時殷
浩大勢已去，在不到一兩個月之後的永和十年（354）元月（《晉書・穆帝紀》
載此事爲二月），桓溫即上表彈劾，殷浩被廢爲庶人（詳後引《通鑑》永和
九、十年條以及《晉書・穆帝紀》「永和十年」條記載）。所以，殷浩在敗於姚

襄之後與被廢庶人之前這一段時間內，已不可能有時間和餘力「復圖再舉」了。再以王羲之第二封與殷浩書信內容來看，唯言謝尚敗喪而不及殷浩之敗，也能說明殷浩「復圖再舉」應在謝尚敗後，故羲之才有第二封信之勸（詳上編「檢討」及《年譜》）。

第二封與殷浩書和與會稽王書的全文均被收錄於本傳中。從其內容來看，王羲之的陳述相當坦率。殷浩雖爲羲之上司，但個人關係不錯，故直言勸誡，可以理解。至於會稽王，如前所述，王羲之曾爲會稽王友，年紀明顯大於司馬昱，兩人從前的個人關係應當不錯。【63】建元二年（344）九月晉康帝崩，穆帝即位，年僅二歲。次年永和元年（345），詔會稽王司馬昱錄尚書六條事，二年（346）作爲撫軍大將軍與蔡謨一同輔政。此時會稽王攝政，地位高、權勢大，故王羲之呈寄書忠言直諫，還是需要一定的勇氣。王羲之與殷浩和會稽王的書信，對於瞭解其政治主張、思想以及性格爲人等，極有參考價值。比如本傳所記王羲之以「骨鯁」稱，這一性格也能從此書簡中反映出來。儘管他們之間私交不錯，但是殷浩及會稽王都沒有接受王羲之的忠告。尤其是殷浩，此時他與王羲之畢竟不是當年在庾府中的同僚關係，而是王羲之的頂頭上司，故對於王的再三勸告，殷浩似乎感到十分不快。此事可以從王羲之的一通尺牘得知，《書記》126帖：

> 昨得殷侯書，今寫示君。承無怒意，既而意謂速思順從，或有怨理，大小
> 宜盤桓，或至嫌也，想復深思。

從此信內容看，這像是一封王羲之寄給某友人的信，據信稱，似乎已將殷浩寄王書信抄錄出給對方看了。接下來信中的大意內容爲：「幸好殷浩尚未生氣，他會很快聽從我的意見的，儘管他目前暫時還會對我有所不滿。凡事不拘大小，都須愼重考慮。也許現在他非常討厭我也未可知，但我相信他會認眞考慮並理解我的。」讀了此信可以感受到，儘管王羲之和殷浩在政見上觀點不一致，但王羲之對殷浩充滿了眞誠的友情與信賴，令人感動。遺憾的是殷浩並沒有採納，最終還是發生了王羲之最不願意看到的結局：北伐失敗，殷浩失勢被廢。另外我們從〈遺殷浩書〉中亦可窺見王羲之爲人極重友情的一面，這也是考察王羲之的爲人品行不應忽視的一個細節。

王羲之自永和七年至十一年任會稽內史，居會稽郡山陰縣（今浙江紹興），這段時間也是他生涯中最後一段仕履。其間，於永和九年（353）癸丑三月三日，王羲之召集親朋好友孫綽、謝安等四十一位名士，在會稽山陰舉行了著名的蘭亭集會。與會的名士們曲水流觴，飲酒賦詩。據說王羲之當時乘興揮毫，為蘭亭詩集作序，是為後世赫赫有名的〈蘭亭序〉，全文收錄於《晉書》王羲之本傳中。（關於《蘭亭序》問題，前面已作過專題討論，茲不復述。）

值得注意的是，當時的時局變化也是探察此次蘭亭與會者心情的一個背景材料。永和九年三月，殷浩北伐已進入了第二年，征討正處在關鍵時刻。對王羲之而言，此時，殷、桓矛盾日益加深，北伐之役也正朝著不利方向發展；對於謝氏兄弟安、萬來說，代表謝氏家族的安西將軍從兄謝尚，在去年出師之前大敗於張遇，晉軍死者一萬五千。總之，當時名士們儘管在曲水之畔吟詩醉酒、暢敘幽情，但他們的心中必定也還有不安的一面。至少北伐之成敗應是壓藏在王、謝等人胸中的一個重大心事，或許他們平日都在默默地關注戰事的進展狀況。在此，筆者有一個推測：王羲之在蘭亭宴上所感嘆的「雖無絲竹管弦之盛，一觴一詠亦足以暢敘幽情」（均見於〈臨河敘〉與今本〈蘭亭序〉）以及在蘭亭詩中所吟詠的「雖無絲與竹，玄泉有清音；雖無嘯與歌，詠言有餘馨」，之所以飲宴不設音樂，也許另有其因？因為從常理推斷，以王、謝等之權、財，當不至於無力致之，蓋不欲大事聲張也。或許是考慮到當時舉國上下處於戰爭狀態中，出於一種自肅娛樂之目的也未可知。

永和九年是不同尋常的一年。《通鑑》卷九十九《晉紀》二十一「永和九年」條：

（三月）以安西將軍謝尚為尚書僕射。
（九月）姚襄屯歷陽，以燕、秦方強，未有北伐之志，乃夾淮廣興屯田，訓屬將士。殷浩在壽春，惡其強盛，囚襄諸弟，屢遣刺客刺之，刺客皆以情告襄。安北將軍魏統卒，弟憬代領部曲。浩潛遣憬帥眾五千襲之，襄斬憬，併其眾。浩愈惡之，使龍驤將軍劉啟守譙，遷襄於梁國蠡台，表授梁國內史。
十月，浩自壽春帥眾七萬北伐，欲進據洛陽，修復園陵。吏部尚書王彪之上會稽王昱箋，以為：「弱兒等容有詐偽，浩未應輕進。」不從。浩以姚

襄為前驅。襄引兵北行，度浩將至，詐令部眾夜遁，陰伏甲以邀之。浩聞
而追襄至山桑。襄縱兵擊之，浩大敗，棄輜重，走保譙城。襄俘斬萬餘，
悉收其資仗，使兄益守山桑，襄復如淮南。

（十一月）殷浩使部將劉啟、王彬之攻姚益於山桑。姚襄自淮南擊之，啟、
彬之皆敗死。襄進據芍陂。

（十二月）姚襄濟淮，屯盱眙，招掠流民，眾至七萬，分置守宰，勸課農
桑；遣使詣建康罪狀殷浩，並自陳謝。

再以之對照《晉書》卷八〈穆帝紀〉「永和九年」條：

夏四月，以安西將軍謝尚為尚書僕射。

冬十月，中軍將軍殷浩進次山桑，使平北將軍姚襄為前鋒，襄叛，反擊
浩，浩棄輜重，退保譙城。

十一月，殷浩使部將劉啟、王彬之討姚襄，復為襄所敗，襄遂進據芍陂。

十二月，加尚書僕射謝尚為都督豫、揚、江西諸軍事，領豫州刺史，鎮歷
陽。

　　二書所記大致一樣，唯詳略不同，可知殷浩的北伐戰局發生了新變化：繼
永和八年敗於張遇之後，在永和九年一年中，殷浩先利用後趙降將姚襄，又欲
設計暗殺姚襄而未成。事覺，姚襄反戈一擊，導致殷浩大敗，損兵折將，事後
姚襄還向建安狀告殷浩。如此一來，殷浩內外失據，大勢已去，已經陷於待其
政敵前來問罪的窘境。次年元月，預料中的結果出來了，《通鑑》卷九十九
《晉紀》二十一「永和十年元月」條：

中軍將軍、揚州刺史殷浩連年北伐，師徒屢敗，糧械都盡。征西將軍桓溫
因朝野之怨，上疏數浩之罪，請廢之。朝廷不得已，免浩為庶人，徙東陽
之信安。自此內外大權一歸於溫矣。

浩少與溫齊名，而心競不相下，溫常輕之。浩既廢黜，雖愁怨，不形辭
色，常書空作「咄咄怪事」字。久之，溫謂掾郗超曰：「浩有德有言，向
為令僕，足以儀刑百揆，朝廷用違其才耳。」將以浩為尚書令，以書告

之。浩訢然許焉，將答書，慮有謬誤，開閉者十數，竟達空函。溫大怒，
由是遂絕，卒於徙所。
以前會稽內史王述爲揚州刺史。

再以之對照《晉書》卷八〈穆帝紀〉「永和十年」條：

二月己丑，太尉、征西將軍桓溫帥師伐關中。廢揚州刺史殷浩爲庶人，以
前會稽內史王述爲揚州刺史。

二書所記大致一樣，唯《通鑑》記桓溫上疏數罪廢浩、北伐關中時間係於
元月，《晉書》繫於二月，二者相差不遠，可視爲一二月之間。

這一切的發生似乎都在王羲之預料之中，當初他之所以竭力奔走忠告，只
不過是不願看到所預料之事成爲現實罷了。對王羲之來說，除了國家利益以
外，他與殷浩畢竟是多年好友，正如殷浩所稱「於之甚至，一時無所後」（《世
說新語・賞譽篇》八十）一樣，與王之關係極深。如今殷浩落到這步田地，當
然令王羲之感到嘆惜。《書記》274帖：「殷廢責事，便行也，令人嘆悵無
已」，道出了他彼時的心境。後殷浩死於徙所，王羲之知後又寫了「殷中軍奄
忽哭之」書簡（《褚目》32帖），表達了對舊友亡故的悲痛。至於史書所載殷浩
被廢後，桓溫曾想再次起用他爲尙書令，殷浩欣然相許答之，竟將寫好的書函
開閉數十次，以致空函達溫，遂使溫與之斷絕關係云云，似難以爲信。即便有
此事，桓溫恐怕也是出於一種勝者之戲弄敗者，不太可能眞動此心，況且曾是
備受士族仰慕的一代名士殷浩，當不至對桓溫乞憐如此。【64】

殷浩失勢，王述復出，升遷爲揚州刺史取代殷浩，會稽郡在其治下，王羲之
爲其下屬。王羲之素輕王述，不堪屈居其下之辱，終於在王述就任揚州刺史
一年後的永和十一年（355）稱病辭官，誓墓不出。本傳記載：

時驃騎將軍王述少有名譽，與羲之齊名，而羲之甚輕之，由是情好不協。
述先爲會稽，以母喪居郡境，羲之代述，止一弔，遂不重詣。述每聞角
聲，謂羲之當候己，輒灑掃而待之。如此者累年，而羲之竟不顧，述深以
爲恨。及述爲揚州刺史，將就徵，周行郡界，而不過羲之，臨發，一別而

去。先是，羲之常謂賓友曰：「懷祖正當作尚書耳，投老可得僕射。更求
會稽，便自邈然。」及述蒙顯授，羲之恥爲之下，遣使詣朝廷，求分會稽
爲越州。行人失辭，大爲時賢所笑。既而內懷愧歎，謂其諸子曰：「吾不
減懷祖，而位遇懸邈，當由汝等不及坦之故邪！」述後檢察會稽郡，辯其
刑政，主者疲於簡對。羲之深恥之，遂稱病去郡，於父母墓前自誓曰：…
…。

從表面上看，羲之因與王述不協，乃導致其誓墓辭官的主因。其實，由於
殷浩的失勢，被認爲是殷浩一系的王羲之，在當時的東晉政壇逐漸被邊緣化乃
勢所必然，與王述不協只不過是一個誘因而已。儘管如此，造成王羲之最終致
仕隱逸的原因，也不能完全排除由個人恩怨因素所起的作用。因爲王羲之並無
進入權力中心的政治野心，本傳記他「初渡浙江，便有終焉之志」應屬事實，
他稱「素自無廊廟志」也非虛言，且此志朝野上下盡知，所以王羲之的存在，
對於當時政壇的各個派系來說，都不構成威脅，即使對於王述，也不至於成爲
其強有力的政敵。

按，王述與王羲之不和事件，乃直接誘發了王羲之退出官界、隱遁山林的
重要原因之一。據現有文獻記載，還看不出有何證據能證明不和事件的直接責
任，應歸咎於王述而非王羲之。大概由於王羲之對王述的過分非禮，最終促使
王述採取了純屬個人恩怨性的報復行動，迫使王羲之不得不憤然辭官引退。當
然，也不能排除還有政治上或其他的因素存在。但僅從二人之間發生事端之前
因後果看，王述報復亦在情理之中。但也有令人不可解處：王羲之輕視王述不
假，但實無必要如此過分。以當時官場職務而言，二人是會稽內史的前、後任
關係，王述因母憂暫時離職，由羲之代王述任。且不說私人情誼，即以官場基
本禮數儀規衡量，王羲之的作法確有不近情理之處，何況王述素以孝母聞名，
明知之而故意「凌辱」，此舉則近於將事做絕矣。羲之自結怨恨在其先，則無
怪王述報復於後。筆者認爲，凡人皆有極其複雜的一面，王羲之「凌辱」王
述，作爲當時貴遊子弟、士族名士的王羲之，有此舉動亦不奇怪。（詳第七章
之一〈「傲」之秉性與王羲之性格〉）

（四）王羲之的政見、政績及其評價問題

《晉書》本傳或全文或局部地收錄了的王羲之與友人的四通書簡—〈遺殷浩書〉、〈與會稽王箋〉、〈與謝尚書〉（本傳誤作謝安）以及〈與謝萬書〉。前三通書簡反映了王羲之處世觀，如治世理念、為政思想、時局觀點以及具體實施的行政方案等內容，均為在職時所作；後一通反映了王羲之的出世觀，如隱遁思想、家庭生活等，為其致仕後所作。這些書簡是研究王羲之人物內面重要資料。王羲之任會稽內史的四年間，其主要政治活動與政績可簡單歸納如下：

1、為國家團結安定計，以書信勸和殷浩、桓溫（〈遺殷浩書〉）。
2、致書忠告殷浩、會稽王，力阻殷浩北伐。認為江東地小民疲，以如此脆弱的國力，去發動如此大規模的戰爭，東晉必定難以承受巨大的人力物力之消耗。在具體戰略方面上，他認為保淮非復所及，主張應該放棄河南，集中軍事力量重點退保長江（〈遺殷浩書〉、〈與會稽王箋〉）。在北伐問題上持苟安態度，此亦為後世所詬病之處。然觀以後支持桓溫北伐，應知王羲之並非完全反對北伐，而是認為時機未到以及殷浩難當北伐大任（後文詳論）。
3、建議恢復加強漕運、穀倉管理制度，以利賑災救民（〈與謝尚書〉）。
4、開倉振災，解救東土饑荒。還向朝廷建議減輕繁重的賦役（本傳）。此外，還為振災而採取具體的措施，禁止以米釀酒（《賑民帖》、《斷酒帖》【65】）。
5、建議採取具體措施，防民流逸（〈與謝尚書〉）。

　　有關王羲之的政治思想、政績方面的考察，已經有學者做過一些研究評述，【66】但其中大多未能注意到上舉措施之間的關聯性。按，本傳引出王羲之的幾項改革措施，均與會稽荒政有關，屬於解救東土饑荒的系列方案。如第3項的漕運、穀倉、第4項開倉振災、禁止以米釀酒，第5項防民流逸均是關聯措均。正如田餘慶所論：「三吳成為東晉的戰略後方，還有經濟上的原因，這就是建康的糧食供應，建康以下長江兩岸軍隊的給養，都要仰給三吳。」而當時主要運輸線水道，即由會稽過錢塘，經吳、京口以達建業的浙東運河。田云：「謂西晉之末賀循建議修山陰運河，大概是指山陰向西通至錢塘一段，此段是改修疏浚還是首鑿，尚難確定。」（均見《政治》〈建康、會稽間的交通線〉）

王羲之〈與謝尚書〉所言漕運為「今事之大者未布」，或其所建議恢復的即為浙東運河。漕運不僅是向建康供應糧食的主要運輸手段，也是解救浙東飢饉的基本賑災方法。按，古代遇災賑濟的主要方法就是調粟，即「移粟就人」與「移人就粟」兩種方法，二者都離不開漕運，漕運與賑災相關甚密。朱傑勤看出此中關聯，論之甚精詳，很值得參考。【67】漕運是運輸手段，而國家糧倉是備荒救災的基地，所以管理非常重要。不僅如此，發揮良好的糧倉管理機制，如貸種、納粟拜爵、蠲緩、給復、除蝗、祛疫、養恤等，還可以輔以安置流民，增強救災措施效果，所以王羲之對此十分重視。

可以說，在當時王羲之應該是一位不多見的良吏，「鑑裁」之才確有過人處。從當時整個政壇來看，王羲之的政治才能和作用都相當有限，於經國大略等面，未見其有突出的才略和實績，尚不能與永和間一些卓越人物相提並論。宋黃伯思嘗以王羲之因一時之憤而去職為憾，惜其經國大略不能發揮云，【68】此頗有後人一廂情願的意味。王羲之或真有其能也未可知，但他本人並無此志，這也確是事實。

在王羲之的政治主張中，最有爭議的，大概莫過於其反對殷浩北伐時所提出的所謂苟且偏安之論。在此問題上，後世有兩種截然不同的評價，一是不齒而加以否定；一是嘉許而予以肯定。一個有趣的現象是：從歷史的立場研究東晉問題者，多為否定派，其中以歷史學家居多；從文化藝術（書法）角度研究王羲之者，則多為肯定派，其中以藝術史論學者與書法評論家居多。後者的基本觀點體現為：在全面贊揚肯定王羲之書法藝術之偉大的前提下，對於其他言行事跡採取包容態度，一如唐太宗書評王書，多作「盡善盡美」的詮釋。如在對待殷浩北伐的問題上，也大多所持肯定的態度。（關於此派觀點，已多見於各類相關的文化、藝術或書法史論研究，茲不贅舉）否定派的著眼點往往超出王羲之個人範疇，而是從歷史的、階級的和民族的立場看問題。故在殷浩北伐問題上，多不以王羲之主張為然，其中以清初著名思想家王夫之（1619—1692）的觀點最有代表性，王夫之《讀通鑑論》卷十三中有如下論述（節錄）：

> 羲之言曰：「區區江左，天下寒心，固已久矣。」業已成乎區區之勢，為天下寒心，而更以陵廟邱壚臣民左社為分外之求，昌言於廷，曾無怍媿，何弗自投南海速死，以延羯胡而進之乎？宋人削地稱臣，面縛乞活，皆師

此意，以爲不競之上術，閉門塞牖，幸盜賊之不我窺，未有得免者也。……

若晉則蔡謨、孫綽、王羲之皆當代名流，非有懷姦誤國之心也，乃其侈敵
之威，量己之弱，創胸縮退阻之說以坐困江東，而當時服爲定論，史氏侈
爲訏謨，是非之舛錯亦至此哉！……

嗚呼！天下之大防，人禽之大辨，五帝三王之大統，即令桓溫功成而篡，
猶賢於戴異類以爲中國主，況僅王導之與庾亮爭權勢而分水火哉！則晉之
所謂賢，宋之所謂姦，不必深察其情，而繩之以古今之大義，則一也。蔡
謨、孫綽、王羲之惡得不與汪、黃、秦、湯同受名教之誅乎？……

在王夫之看來，王羲之等懼北胡而求保全江南的偏安想法，實開後世乞活
苟安之先例，爲南宋偏安提供了可以倚恃的理論依據，故擬之與秦檜同類而不
齒，言詞頗爲激烈。很顯然，這一種意識明顯帶有強烈的民族主義色彩。王夫
之寧願認可桓溫逆篡晉祚，也不容忍胡族入主中原的觀點，就極爲典型。王夫
之是認定東晉必有能力贏得北伐之勝利的，故有此過激之論。他所恨的是，東
晉政權能爲之而不作爲，一再延誤北伐戰機，以及滿足現狀的苟安策略。然而
王夫之顯然將是否應該與能否贏得北伐這兩個不同性質的問題混爲一談了，卻
不曾考慮，萬一北伐潰敗，導致胡人長驅直入，最終導致東晉全土淪陷。要
之，這些可能性並非完全不存在，其實王羲之擔心的也就是這一點。因此，在
假定東晉北伐必勝的前提下，否定王羲之的主張有失客觀公正。後世史學家如
近代的呂思勉、王仲犖等，亦承王夫之觀點，而尤以呂氏最爲嚴厲。【69】呂
思勉斥王羲之「本性怯懦之尤，殊不足論」，並認爲王羲之勸殷浩、桓溫和解
一事，無非也是爲苟安計，因爲實際上桓溫已無可能同殷浩和解，所以也不能
罪怪殷浩之不從王羲之忠告云。

筆者以爲，對於北伐問題應從兩個方面來看，一是社會原因，一是個人原
因。先論社會原因。按，東晉北伐，屢征不利，自當有其更深層的原因所在。
陳寅恪分析總結「南朝北伐何以不能成功」的原因有四點：「一爲物力南不及
北，二爲武力南不及北；三爲運輸困難；四爲南人不熱心北伐，北人也不熱心
南人的恢復。」【70】第一、二點正是王羲之據以反對殷浩北伐的理由所在，
第三點也應屬此範圍。至於第四點，亦不須諱言，這在王羲之等當時的南渡北
人士族心中，確有此情。陳寅恪說：「南渡人對於北伐的態度，可以王羲之爲

代表」，並認為王羲之提出的「『須根立勢舉，謀之未晚』，代表了南渡北人對北伐的一般看法」（同上），這就是說王羲之等並非完全反對北伐，而是覺得時機尚未成熟。這點在以後他支援桓溫北伐的態度上可以證明。當然，也不能排除王羲之等南渡的原北方士族，在南渡以來基本安定的環境之中，欲保持現狀而心存苟安之念。至於王羲之本人是否有此想法，不得而知，也不重要。問題是，作為局中人，即便心存此想亦不足為奇，不應上升到民族大義的高度予以斥責。從當時的客觀情況來看，南朝貴族的生活環境，的確比戰亂頻仍的北方要安定優裕得多，士族不願北還，即有此客觀理由存在。陳寅恪在論述當時南北社會的差異時，分別從經濟生活、社會習俗等各個方面，論證了「南北朝有先後高下之分，南朝比北朝要先進」之事實（見同書第二十二篇〈南北社會的差異與學術的溝通〉）。東晉自渡江後初步穩定，到了永和時代，社會各方面尤其是經濟生活方面，已經相當安定富足，對於南渡的原北方高門大族來說，尤其如此。本傳載王羲之〈與謝萬書〉中寫道：「比當與安石東遊山海，並行田視地利，頤養閒暇。衣食之餘，欲與親知時共歡宴，雖不能興言高詠，銜杯引滿，語田里所行，故以為撫掌之資，其為得意，可勝言邪」，此正是王羲之等南渡的原北方士族們樂不思蜀生活的真實寫照。（關於王羲之隱逸思想以及生活，將在第六章中專論，在此暫不詳說）

　　在北伐問題上，王羲之是反對殷浩而支援桓溫的，因而殷、桓的北伐之作為及結果，自然會影響到後人對王羲之的評價。一般認為，因殷浩不聽王羲之勸阻而強行北伐，後遭失敗，因而認為王羲之意見正確。這一點確實不能否認，但也應避免以成敗結果評人論事。儘管東晉北伐的領軍主帥適任與否很重要，但並非決定北伐成敗的全部因素。從這場規模龐大的戰爭來看，還有不少其他因素甚至是極為偶然的因素左右戰局及其結果。比如將帥間的人際關係導致指揮失靈以致倒戈；又比如因某些戰術性失誤而導致全局潰敗。此外由於桓溫殷浩的不和，致使前者在一方觀望北伐，造成後者討伐力量的相對不足，也是敗因之一。呂思勉亦認為「殷浩之敗，實敗於兵力不足」，「知姚襄等之不足恃而用之者，乃不得已也」（同上），總之北伐之敗，並非全由殷浩無能所致，而以桓、殷北伐之勝敗結果評判王羲之主張的是非功過，也是不夠客觀的。

　　次論個人原因。王羲之本無意於政治，此志朝野皆知，可以說他是遊離於權力中心之外的一種另類存在。因而他的意見對於東晉當權者來說，會在多大

程度上予以重視？對於東晉政權的最終決策能產生多大影響？這些問題不能不加以考慮。換言之，弄清王羲之究竟屬於哪一類人物十分重要。儘管王羲之與當時主政者之間的關係極其密切，但他的影響力相當有限。之所以如此，當有其個人原因。筆者以為，欲對王羲之作較為客觀的評價，不應單純地因人論事或因事論人，而應結合東晉尤其是永和年間的世風與人物之特點特徵，做綜合考評。田餘慶論及永和時代及永和名士時說：「永和以來長時間的安定局面，【71】使沈浮於其間的士族名士得以逐漸遂其閑適。他們品評人物，辨析名理，留下的佚聞佚事，在東晉一朝比較集中，形成永和歷史的一大特點。」（《政治》〈永和政局與永和人物〉）其間士族名士特徵，田氏總結為「既無避世思想，一般又是重恬適而輕事功，無積極處世態度。」（同上）實際上正如田氏所論，在東晉名士中，重恬適輕事功的風氣最為最普遍，也最有代表性，此乃當時士族名士所共有的人生觀和價值取向。在永和政壇上，當軸人物如簡文帝、殷浩、謝萬等，同時也是名士階層中眾望所歸的領袖人物，他們是當時重恬適、輕事功的清談名士集團的代表人物。《世說新語・文學篇》九十一記謝萬嘗作《八賢論》，劉注謂其文之旨為「以處者為優，出者為劣」。可見謝萬的「處優出劣」、輕視出仕的態度，甚至超過了名士孫綽的「出處同歸」之論（同上劉注）。在隱逸出世方面，王羲之的人生觀比較接近謝萬，這從王羲之退官後寫給謝萬的書簡（〈與吏部郎謝萬書〉，本傳收錄）中大談隱逸，可見二人意氣相投，實乃同路之人。也正因為如此，王羲之才極力反對桓溫使謝萬帶軍領兵，認為是「違才易務」。

以庾翼、桓溫、謝尚等為代表的出將入相之材，他們的處世觀則與重恬適輕事功的王羲之、謝萬有所不同，其特徵是，既重風流玄談，亦不廢事功。此兩類名士雖有差異，但並非互相排斥。因為士族之間的主流價值觀，是被雙方所接受的，所謂差異唯在各自的偏重程度之不同而已。田餘慶論道：「東晉當軸人物，一般都有水平不等的玄學修養，否則就難於周旋士族名士之間。」（同上）。這應該是符合實情的。以類別之，王羲之應屬重恬適輕事功的名士之列，儘管他並不善於玄談，有時甚至批評，如冶城對話，即其明證。但王羲之並未否定玄學，非但如此，有時甚至十分仰慕清談，這也是事實。【72】重要的是，王羲之對於事功毫無興趣的人生觀，就注定了他與那些有經國濟世大志之實幹者有其本質上的不同。

若對東晉名士做進一步分類，可分成以下四類：慕道、清玄、事功、學術。王羲之總的來說應歸「慕道」一類，早在南朝梁時，陶弘景即已稱王羲之「頗亦慕道」（《真誥》卷十六〈闡幽微〉「王羲之」條注），此為比較客觀的評語。另外顏之推《顏氏家訓》亦評云：「王逸少風流才士，蕭散名人」（同書卷七〈雜藝篇〉十九），此評語亦值得玩味。蓋蕭散最與事功相抵觸，亦與學術學問無關。「蕭散之人」即屬道中之人，此類型的名士在人生價值觀念上，一般只在意要活得自在愜意，儘管他們也有能夠成就經世濟國偉業的能力、地位、條件和機會，但卻並不願傾力為之。其實，在老莊思想的強烈影響下，嚮往遁世隱逸，慕求仙道的人生觀，於當時的豪族貴遊之間相當流行，因為實踐遁世隱逸是他們超越現實世界、走向神仙世界之途徑與手段，而到達神仙世界的彼岸，才是他們的終極目的。所以這類追求蕭散慕道的名士，對自己的人生信仰是懷有相當的優越感的，也令一般人羨慕。【73】

蕭散慕道一派名士的趣尚發展到極致，便導致了視事功為鄙俗風氣的出現，甚者乃至廢棄。例如，在對待行政庶務方面，如果說王羲之在任期間尚能恪守職責的話，那麼其子王徽之在官時則完全是優遊廢務，無心綜事。【74】在這一點上也可以說，蕭散慕道派甚至還不如清玄一流人物，後者雖好談虛玄但並非不務事功。如殷浩、謝安等同屬清談名士，他們並沒有像王徽之那樣走火入魔，盡廢事功；如果說二人在事功作為方面有何不同的話，那也只是結果意義上的殷浩失敗與謝安成功而已。

永和時期，蕭散風流、談吐玄言為士族名士之間流行的一種風氣。但是在門閥政治制度之下，本族之中必須有人出仕以保障家族利益。此間的庾翼、桓溫、謝尚以及王氏族中之俊傑，都是出色的實幹家，在政治上發揮了重要的作用；而會稽王司馬昱、殷浩、謝萬等人雖以風流玄談負盛譽，但在政治上卻未能有太大作為。這些確實是事實，然而後人則多以經世致用的價值觀念評定永和人物，以致足可稱道者也就十無一二了。清人李慈銘謂「人材莫衰於晉」（同氏著《越縵堂讀書記》「晉書」條），大抵代表了這類觀點。

必須注意到，當時名士中能濟世者不一定不好玄談，而擅玄談者又未必無經世才幹。崇尚玄談在當時士族名士層屬於主流文化，不重事功為名士的一般思想，殷浩即屬此類，而且被當時名士奉為玄談的領袖人物。庾翼、桓溫雖以「寧濟宇宙」自負，揚言殷浩只能束之高閣，【75】殷浩之敗也證明了庾言之

不謬，然此正見庾、桓輩於殷浩情結之深。蓋以己之長抑人之短，人之常情，庾作此抑詆之言，正說明在當時名士文化環境的背景下，應有令其自慚不及殷浩之處。【76】在經營實務方面，殷浩確實不敵庾、桓英略，這點歷史已有結論，而後人多以成敗論人事，則有失兼察。若殷浩眞屬無能之輩，以王羲之知人善鑒之銳利，當察而遠避之矣，何以相契若此？王羲之一向敬重殷浩，曾讚浩「思致淵富」，【77】自不待言，他主要佩服的當然還是殷浩的談辨，是其仰慕主流文化的一種心理反映。人各有志，於魏晉時代尤其如此，正不必以國家民族大義等價值觀繩準之。當是時，士族有存志於經世者，亦有自願遁世者；有熱衷治事理政者，亦有嚮往閑適優遊者。在名士中此兩類人生觀並非相互排斥，往往兼而有之，所不同者，唯在能力高低而已。謝安則是少有的全能代表，他在世人心目中是一位理想的晉人名士代表，被後世高度贊揚。筆者嘗想，倘若謝安不喜清談優遊，又不縱情山水，唯以淝水一役而功垂後世，則其在後人眼中，他恐怕也不過是一位能臣而已，必能獨享英名若斯矣。

　　王羲之的智慧在於知人察世，在政壇上，他雖屬殷浩派系，卻能看出浩非國器幹材，亦非桓溫對手。他認為朝廷對殷浩委以北伐重任並以之抗衡桓溫，無異於自擇敗途，所以每為規勸。王羲之與殷浩從本質講應同屬一類名士，皆非扶危濟世之棟梁偉器，所不同者，前者有自知之明，而後者卻無。但是反過來也可以說，殷浩尚存經世之懷，而羲之則本非廊廟之器，這從殷浩致書羲之敦請出仕為社稷蒼生效力，而羲之答書拒之可以看出。從這層意義說，若以經世濟國的願望與才幹而論，王羲之不比殷浩強多少，更無法與庾、桓及王氏家族的王允之、王彪之等同日而語。田餘慶評曰：「王羲之在事功方面與王允之不同，並非經國才器」（同上），持論公允。毛漢光〈中古大族之個案研究——瑯琊王氏〉中，按政治行為將王氏人物分為三種類型：一是無為型；二是積極型；三是因循型。王羲之父子四人，羲、獻被列入因循型，徽之、凝之則置諸無為型。據毛氏解釋因循型：「這類士人政治行為是兢兢業業，不求有功，但求無過，隨波逐流，憂讒畏譏，但並非完全不做一點事情，有時做一點，大部分時間皆蕭規曹隨，因循不變。」毛氏認為，此三種類型可視為王氏對現實社會的三種反應。應該說毛氏界定的因循型，在很大程度上是適合於王羲之的。王羲之不喜經世，然並非等於他毫無經世才幹，他的消極，乃其人生觀使然。不管後人如何看待此種人生觀的價值，至少在當時名士中這種人生觀是令人羨

慕的，嚮往蕭散優遊的隱逸生活方式，如同一些士人希望出仕以成就「寧濟宇宙」之偉業一樣，乃其人生之追求。總之，瞭解與分析當時士族名士具有何種人生觀、屬於何種類型的人物等，是客觀評價王羲之的基礎。

如前引本傳所載，王羲之不堪屈居於揚州刺史王述治下，再加上王述為自己所受前辱而施加報復，時常有意藉故刁難，於是王羲之遣人前往朝廷，提出把會稽郡從揚州獨立出來置為越州的要求。關於要求分會稽為越州一事，歷來多被認為是王羲之一氣之下提出的一個極不近情理的要求，但結合當時情況看，似自有其合理之處。【78】因種種原因，這一建議遭到時賢譏笑，王羲之深懷愧歉。永和十一年（355）三月，王羲之於父母墓前祭奠告靈，發誓從今以後絕意仕途。隨即稱病辭去會稽內史，隱居浙東。【79】據本傳稱，當時朝廷以王羲之誓苦，就不再徵召他出仕了，這意味著他永遠訣別了政壇官場。

關於王羲之的仕途生涯事跡，所知者大抵如上。此外，還有一些尚未能確認的仕履。如陶弘景與梁武帝論書啓中提到「逸少自吳興以前，諸書猶為未稱。凡厥好跡，皆是向在會稽時，永和十許年中者」（《法書要錄》卷二），這是指王羲之在吳興生活過，而且還任太守，其詳均不得而知。關於此事，王似鋒有〈王羲之任職吳興太守二考〉專論此問題，其結論是王羲之不僅曾任職吳興，而且任職時間應在永和四年（348）至六年（350）之間。（見同氏〈王羲之任職吳興太守二考〉，《王羲之研究論文集所收》）但該文所據史料皆唐以後志乘、詩文之屬，尚未見直接有力之證據能夠證實之。

（五）王羲之辭官後的隱逸生活

王羲之辭官以後的生活情況如何？本傳載：

> 義之既去官，與東土人士盡山水之遊，弋釣為娛。又與道士許邁共修服食，采藥石不遠千里，遍遊東中諸郡，窮諸名山，泛滄海，歎曰：「我卒當以樂死。」謝安嘗謂義之曰：「中年以來，傷於哀樂，與親友別，輒作數日惡。」義之曰：「年在桑榆，自然至此。頃正賴絲竹陶寫，恆恐兒輩覺，損其歡樂之趣。」

本傳謂王羲之永和十一年辭去會稽內史後仍與道士許邁同遊一事有誤，因

為此時許邁已不在世（詳「檢討」及《年譜》）。

如前所述，本傳所收王羲之〈與謝萬書〉是在其退官以後的隱居時期所作，其中反映了他的出世觀、隱遁觀、幸福觀以及家庭生活狀況等，綜而言之，它反映了王羲之的人生觀，是研究王羲之人物內面的重要資料。本傳：

> 初，羲之既優遊無事，與吏部郎謝萬書曰：「古之辭世者或被髮陽狂，或污身穢跡，可謂艱矣。今僕坐而獲逸，遂其宿心，其為慶幸，豈非天賜，違天不祥。頃東遊還，修植桑果，今盛敷榮，率諸子，抱弱孫，遊觀其間，有一味之甘，割而分之，以娛目前。雖植德無殊邈，猶欲教養子孫以敦厚退讓。或以輕薄，庶令舉策數馬，彷彿萬石之風。君謂此何如？比當與安石東遊山海，並行田視地利，頤養閒暇。衣食之餘，欲與親知時共歡宴，雖不能興言高詠，銜杯引滿，語田里所行，故以為撫掌之資，其為得意，可勝言邪！常依陸賈、班嗣、楊王孫之處世，甚欲希風數子，老夫志願盡於此也。」

與謝萬書簡所述內容，可以大致分為五個段落：一段追述前賢的隱遁之法；二段敘隱遁生活狀況；三段說教養子女；四段談欲置田購地，構築晚年生活藍圖；五段言志，欲效古人陸賈、班嗣、楊王孫之的處世哲學。（關於王羲之的隱逸思想，第六章之三〈王羲之的隱逸思想及其他〉中有專論。

從羲之自述的生活情況看，他對自己的晚年生活相當滿意，儘管如此，此時的王羲之仍然心繫朝政時局。蓋政局國情的安否，直接關係到門閥士族的整體安危和各家族的自身利益，況且王羲之的群從子弟以及親友，當時出仕為官者不在少數，王羲之與他們之間的個人往來仍然相當密切。當時王羲之最寄予關心的大事，還是桓溫的北伐之戰。

為了大致瞭解桓溫北伐的整個行動過程，在此暫將敘述時間前移至王羲之退官前夕，即永和十年（354）。此時的東晉政局形勢是，桓溫正獨攬大權，並開始全力北伐。於此同時，北方的混亂局勢也漸漸趨於穩定，前秦和前燕的勢力已有所鞏固，因此也就相對增大了北伐的難度。當時東晉所要征伐的主要對象是占據關中的前秦和占據河北河南的前燕。後者剛滅冉魏，勢頭正健；前者則相對來說不太穩定，因此桓溫此次北伐，選擇了前秦作為進攻目標。永和十

年（354），桓溫開始北伐。王羲之對此一直寄予極大關注，他相信桓溫是有能力承擔北伐重任。桓溫統率晉軍精銳步騎兵從江陵、水軍從襄陽出師，溯漢水而北上，目指長安。桓溫一路上力攻強敵，轉戰推進，當打下了最爲艱苦慘烈的「藍田大戰」後，晉軍更加勢不可當，一鼓作氣，推進至灞上，直逼長安。秦主在長安城內堅守不出，意在消耗晉軍，瓦解桓溫速戰速決之勢。時桓溫聲勢威震三輔，北方郡縣紛紛請降，長期在胡族統治下的漢人見到官軍，皆熱烈歡迎，場景感人，有不少遺老不禁流淚感嘆。這次北伐雖然在軍事上取得了東晉政權前所未有的勝利，但終因孤軍深入，戰線拉得過長，後勤供給接應不上，相持狀態不能持久，最後桓溫不得不帶著關中民眾三千多戶，班師南歸，結束了桓溫對前秦的第一次北伐。

　　永和十二年（356）桓溫又開始了第二次北伐。此時王羲之已經辭官。桓溫這次北伐征討的對象，首先就是當初背叛東晉、大敗殷浩的姚襄。永和十一年（355），姚襄占據了許昌。次年朝廷拜桓溫爲征討大都督，督司、冀二州諸軍事，從江陵出師，討伐姚襄。時姚襄正圍攻周成所據的洛陽，久攻不下。桓溫一路挺進，直取洛陽。途中行經金城，史載桓溫此時「見少時爲琅邪時所種柳皆已十圍，慨然曰：『木猶如此，人何以堪！』攀枝執條，泫然流涕」、「與諸僚屬登平乘樓，眺矚中原，慨然曰：『遂使神州陸沈，百年丘墟，王夷甫諸人不得不任其責！』」（《晉書・桓溫傳》）桓溫感慨興亡，令人慨然，無怪王羲之對其英雄氣概倍加讚賞。此時，關心桓溫北伐的王羲之，寫下了著名的《桓公當陽帖》（《淳化閣帖》卷七、《二王帖》中所收）：

　　得都下九日書，見桓公當陽去月九日書，久當至洛，但運遲可憂耳。蔡公
　　遂委篤又加席下，日數十行，深可憂慮，得仁祖廿六日問，疾更委篤，深
　　可憂。當今人物眇然，而艱疾若此，令人短氣！

　　據此帖可知，在北伐期間，桓溫與王羲之之間尚有通信聯絡。帖中說收到桓溫上個月發自當陽（荊州境內）的來信，推想桓軍此時應該已抵達洛陽。信中還擔心後勤補給的運輸是否會有遲誤。因爲上次桓溫北伐罷兵而返的主因就是由於後方供給不利所致，故這次王羲之對供給問題十分擔憂。同年八月，晉軍終於在伊水對陣姚襄，兩軍決戰，時桓溫親自上陣督戰，晉軍大勝姚襄。襄

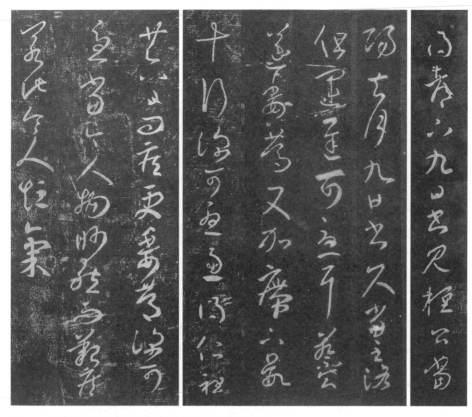

圖5−11 東晉 王羲之《桓公當陽帖》(《淳化閣帖》卷七)

敗逃洛陽北山，後在與前秦交戰中死亡。桓溫率晉軍進入舊都洛陽城，拜祭並修復先帝陵墓。捷報傳到江南，此時王羲之聞之欣喜過望，寫下了一系列書簡，高度讚揚桓溫的勇略。《書記》283帖：

> 得謝范六日書爲慰，桓公咸勳，當求之古，令人歎息，比當集姚襄也。

《虞義興帖》(收《二王帖》)：
> 虞義興適送此，桓公摧寇，罔不如志，今以當平定，古人之美，不足比
> 蹤，使人歎慨無以爲喻。

《破羌帖》：

知虞帥書，桓公以至洛，即摧破羌賊，賊重命，想必禽之，王略始及舊都，使人悲慨深。此公威略實著，自當求之於古，真可以戰，使人歎息。知仁祖小差，此慰可言，適范生書，如其語，無異故須後問，為定今以書示君。

這些書簡反映了王羲之當時的內心感受：首先，他與東晉朝野一樣，為晉軍一舉奪回舊都而歡慶感激。其次，他十分盼望這次能夠擒殺姚襄，因為無論從哪個角度看，王羲之都希望藉以為老友報此一仇，為殷浩北伐的慘敗雪恥；再次，王羲之毫不掩飾自己對桓溫的崇敬之情，稱桓溫這樣的英雄當世無雙，只能求之於古。據現今所能見到的所有王羲之自撰文獻，除了《破羌帖》以外，還沒見過他如此高度地讚揚誇獎過其他人。以當時政壇之派系而言，桓溫是殷浩、王羲之一派的對立一方，但從王羲之信中流露的情感來看，可見其人

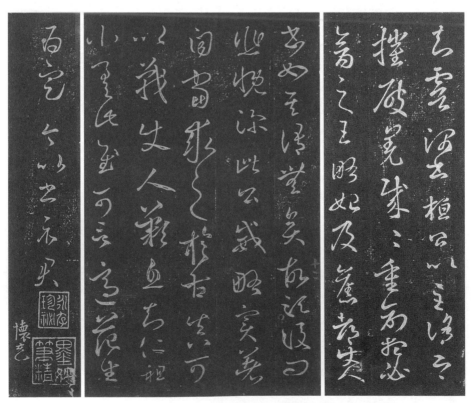

圖5-12　王羲之《破羌帖》(《寶晉齋法帖》卷三)

襟懷寬廣，「鑑裁」人、事頗能秉持客觀，不受個人恩怨影響。

　　然而桓溫的勝利又是短暫的一瞬。因為洛陽當時處於前燕、前秦兩大勢力之間，雖然一時拿下洛陽，欲長期堅守卻非易事。就東晉政權來說，當時立刻北遷還都的條件亦尚未成熟，加以當年南下經營的北人此時已經安定下來，他們不可能放棄精心經營多年的家園，返回仍是征戰殺戮之地、危機四伏的北方故國。於是，桓溫使謝尚鎮守洛陽。還未等謝尚到任，他即已班師南歸，把主要精力都放在經營荊州上了。謝尚還未到任，便於升平元年（358）去世。於是朝廷令謝安之兄謝奕出任使持都督，兗、豫、冀、並四州軍事，安西將軍，豫州刺史。王羲之的《旦夕帖》可能書於此時：

　　　旦夕都邑動靜清和，想足下使還，具時州將桓公告慰，情企足下，數使命
　　　也。謝無奕外任，數書問無他，仁祖日往，言尋悲酸，如何可言？

　　桓溫北伐期間，王羲之除寫了上引諸帖外，還有《書記》277帖、33帖、305帖、413帖、《伏想清和帖》（《二王帖》中）、《荀侯帖》（同）、《還鎮帖》（同）也被認為是在當時所寫的書信。

　　由於東晉北伐的不徹底及無意經營北方，反而助長了前燕、前秦各自的勢力，邊境內外戰爭頻發，對東晉構成極大威脅。升平二年（358），前燕慕容儁軍陷豫州諸郡，朝廷詔令安西將軍謝奕、北中郎將荀羨討伐。同年六月，並州刺史張平遭前秦苻堅攻擊，率眾逃入平陽，苻堅追而破之。八月謝奕卒，東晉因受前燕、前秦威脅，慌忙起用謝安之弟、當時任吳興太守的謝萬，任命他為西中郎將，持節，監司、兗、豫、冀、並四州諸軍事，豫州刺史。同時還任命王羲之妻弟、散騎常侍郗曇為北中郎將，持節，都督徐、兗、青、冀、出五州諸軍事，徐、兗二州刺史。朝廷以謝、郗二人鎮守北方一線，欲進行新一輪的北伐戰爭。

　　從個人關係上講，王羲之與謝氏兄弟安、萬之間的友情深厚，謝安自不必說，從本傳所收〈與謝萬書〉內容可察知，其與謝萬個人的關係亦非尋常。當王羲之聽說謝萬接替豫州刺史，即將率兵征伐時，立刻感覺桓溫用人不當，認為以此重任委諸謝萬，必定失敗。謝萬與殷浩頗有相似之處，而在為人上則遠不如浩。據《晉書》卷七十九〈謝萬傳〉稱：「才器儁秀，雖器量不及（謝）

安，而善自衒曜。故早有時譽，工言論，善屬文」，是一名典型的恃才傲物、玄談務虛的高士。又據《太平御覽》卷六百二十七引《晉中興書》記他「聚斂無厭，取譏當世」。總之謝萬非經世幹家，更不具備統軍打仗的能力。為此王羲之曾寄書桓溫，指出讓謝萬擔任北伐重任是「違才易務」。此書簡《晉書‧謝萬傳》有引文：

> 王羲之與桓溫箋曰：「謝萬才流經通，處廊廟，參諷議，故是後來一器。
> 而今屈其邁往之氣，以俯順荒餘，近是違才易務矣。」溫不從。

王羲之肯定了謝萬才學之長，如讚許他「在林澤中，為自逸上」（《世說新語‧賞譽篇》八十八），但並不認可他有經世之能，以為他無此才器，而桓溫卻委以如此重任是「違才易務」。謝萬的致命處不僅在於不通軍務，更在於其傲慢的性格與作派。作為名士固無大妨，但作為軍中最高指揮官，則極其危險。謝萬率軍，既不會安撫籠絡部下使之聽命於己，也從不屑去激勵將士。對此其兄謝安也極為擔心，據《晉書‧謝萬傳》載：「萬既受任北征，矜豪傲物，嘗以嘯詠自高，未嘗撫眾。兄安深憂之，自隊主將帥已下，安無不慰勉。謂萬曰：『汝為元帥，諸將宜數接對，以悅其心，豈有傲誕若斯而能濟事也。』萬乃召集諸將，都無所說，直以如意指四坐云：『諸將皆勁卒。』諸將益恨之。」與謝安同樣，王羲之也曾直接寄書告誡謝萬，勸其應與部下同甘苦共患難。本傳收〈誡謝萬書〉引文如下：

> 以君邁往不屑之韻，而俯同群辟，誠難為意也。然所謂通識，正自當隨事
> 行藏，乃為遠耳。願君每與士之下者同，則盡善矣。食不二味，居不重席，
> 此復何有，而古人以為美談。濟否所由，實在積小以致高大，君其存之。

對於謝安、王羲之的誡告，謝萬均未接受，結果王羲之所料之事果然發生：升平三年（359）十月，在與前燕的會戰中，據守高平的郗曇原準備出擊前燕，然因病撤回彭城。此時謝萬感到孤軍難抵前燕強敵，遂下令撤退。結果士兵潰散，晉軍不戰自敗，謝萬狼狽而逃，還險些被其部將誅殺。謝萬北伐失敗，結局亦如當年殷浩一樣，被朝廷廢為庶人，郗曇降為建武將軍。此役之

敗，東晉又丟失了大片土地，桓溫奪回的洛陽再次淪陷。東晉有殷浩前車之鑒，卻未能汲取教訓，再次用人失誤，招致失敗。面對慘敗被廢的謝萬，王羲之仍然極重友情，誠心安撫慰勸，希望他重新振作起來。據《世說新語·輕詆篇》十九載：

> 謝萬壽春敗後，還，書與王右軍云：「慚負宿顧。」右軍推書曰：「此禹、湯之戒。」

王羲之自永和十一年以後退出官場，然而他對政局的關注、對友朋的關心卻一點也不減爲官之時。同殷浩當年北伐時一樣，王羲之是出於對國家、對親友前途命運的擔憂，才能有如此表現。升平五年（361），因北伐失利受貶、被廢的郗曇、謝萬二人相繼去世，王羲之亦卒於此年，享年五十有九。據本傳載，朝廷當時曾贈金紫光祿大夫，羲之諸子遵父先旨，固讓不受。

關於王羲之死亡時間與死因，一般文獻皆無記載，惟道教文獻頗存一些零星記錄。陶弘景《眞誥》卷十六〈闡幽微〉二注記王羲之去世時間「至升平五年辛酉歲亡，年五十九」。《太平御覽》六百六十六引《太平經》（按，《太平經》似誤題。《三洞珠囊》所引作《道學傳》）記王羲之因病亡故：

> 王右軍病，請杜恭。恭謂弟子曰：「右軍病不差，何用吾？」十餘日果卒。

按，王羲之辭官後身體情況不佳，常在尺牘文中傾訴病痛，其原因或可能與服食有關。本傳記載王羲之服食採藥；《晉書》卷六十七〈郗愔傳〉亦載愔：「與姐夫王羲之、高士許詢並有邁世之風，俱棲心絕穀，修黃老之術」，可見他退隱後的信教修道活動更加頻繁，而服食則對身體摧殘尤甚。關於魏晉南北朝人服散故事，可參閱余嘉錫〈寒食散考〉（已出）一文，茲不贅引。余文考證謹嚴，史料翔實，其中據王羲之等尺牘法帖考王羲之及其家人服食事，作如下總結：

> 王氏舉家奉五斗米道，右軍又從道士許邁遊，採藥石不遠千里，雅好服食養性。（均見本傳）自言「不去人間而欲求分外」，則其常餌金石之藥可

知。況寒食散本非神仙服食之方,爲人所常用乎?今就諸帖觀之,不獨右軍父子兄弟及其親戚交遊之間,動輒散發,乃至妻女諸姑姊妹,亦無不服散者。可以覘當時之風氣矣。

大概由於身體狀況的欠佳緣故,有時也會影響到王羲之的書法。據陶弘景與梁武帝論書啓稱王羲之「從失郡告靈不仕以後,略不復自書,皆使此一人,世中不能別也」(《法書要錄》卷二),指出晚年王羲之使人代筆事。究其原委,大約也與因服食等損害身體有關。王羲之有一帖云:「足下可不?吾眼少力(劣)」(《褚目》91帖),還有一帖云:「吾至今目欲不復見字」(《書記》243帖),可見他晚年視力不佳(「眼劣」),眼睛都快要看不見字了(「目欲不復見字」)。身體的疲憊乏困、疼痛劣頓固然是艱於書寫的原因之一,而眼睛逐漸失明可能是導致使人代筆的更主要之原因。總之,王羲之最終死於疾病,而病因可能多半與服食有關。

關於王羲之死後究竟葬於何處,有若干說法,現今尚無定論。

1、諸暨縣說(今在浙江省蕭山縣以南)

《太平御覽》卷四十七「羅山」條引孔曄《會稽記》曰:「諸暨縣北界有羅山,越時西施、鄭旦所居,所在有方石,是西施曬紗處,今名苦羅山。王羲之墓在山足,有石碑,孫興公爲文,王子敬所書也。」

2、金庭瀑布山說(今浙江省嵊州市金庭山)

《金庭王氏族譜》王羲之條下記云:「葬金庭瀑布山之原」(詳【1】)此說與宋人輯《剡錄》所載基本一致,或即源於此。又,同譜輯錄《嵊誌列傳》亦載王羲之「年五十九卒,葬金庭觀,乃其故宅。有書樓墨池,墓亦在焉。隋大業間,沙門尚杲爲誌」。同譜附隋沙門尚杲撰〈瀑布山展墓記〉,其中有如下記述值得注意:「嘗聞先師智永和尚云:『晉王右軍乃吾七世祖也,宅在剡之金庭,而卒葬於其地。我欲蹤跡之而罷,毫不能也。爾在便宜詢其存亡。』」據此則知金庭說之古,又非止於宋代了。【80】

3、山陰縣西南蘭渚山下說(今浙江省紹興市郊之蘭亭)

唐何延之〈蘭亭記〉:「自右軍之墳及右軍叔薈已下塋域,並置山陰縣西南三十一里蘭渚山下。」

按，以上三說中，第三說大約以王羲之嘗於此地舉行過蘭亭曲水宴，因而附會王終卒葬其所，因無任何證據，故不太可靠。第一、二說可能性較大，然二者相比，第一說文獻記載雖較古，但據《世說新語·賞譽篇》七十二載庾倩曾有爲逸少作碑文事，與第一說之孫興公爲碑文的記載相抵牾，故可信度要打折扣。第二說出自智永，應較爲可信。若然，則王羲之晚年歸隱之地，則大致可鎖定在古剡嵊州一帶。

注釋——

【1】《金庭王氏族譜》「王羲之」條下記云：「字逸少，號澹齋，西晉惠帝太安二年癸亥七月十一日生，於東晉穆帝升平五年辛酉五月十日卒，葬金庭瀑布山之原。」按，此譜尙未刊佈，承王玉池先生惠贈複印件，筆者錄出。此譜儘管年代已晚，內中不免雜有後人增飾成份，如云王羲之「號澹齋」者，即屬此類。然據稱此譜爲王操之一門所傳，或來源有緒也未可知。且其中記載，頗有其他文獻所未見者，有一定參考價值。

【2】《書記》56帖：「痛念玄度……惋念玄度」、同101帖：「痛念玄度」、21帖有：「玄度先乃可耳，……其夜便至此，致之生而速之。每尋痛惋，不能已」等等，皆可證許詢先亡，王羲之後許而卒。

【3】關於此問題，詳前編〈唐修《晉書》王羲之本傳〉一節。

【4】詳張榮慶〈王羲之升平五年卒說獻疑——與王玉池先生商榷〉。《書法研究》1991年第4期。

【5】潘岳在其著《王羲之與王獻之》中稱：「羲之伯叔、兄弟當中，凡小字沿用生肖者，如阿黑（筆者注：此非生肖）阿龍，阿兔（筆者注：此乃以證明對象作證據）阿犢，阿狨等，皆符合其生辰，準確而無一誤」。但據筆者所檢，似並非如此。例《世說·輕詆篇》八記王導呼王彪之（304－377）小名爲「虎犢」，彪之字叔虎。若從此說，其生辰應該在虎年，但查西元304年卻爲甲子鼠年。可見潘云「準確而無一誤」並非事實。

【6】六橋〈王羲之生卒年辯〉（《書法研究》，1983年第一期）一文認爲王羲之生於321年說不能成立。該文以王羲之年齡與其周圍的上、中、下諸輩分之人做了比較：和上輩叔父輩王導、妻父郗鑒相比其年齡過於懸殊，近似祖孫輩；與同輩親友比較，羲之要比其叔父的任何一個子女年齡都小；與下輩比較，即與最小兒子王獻之比，才大二十三歲，以上還有六子一女，即使一年一子，長子出生時羲之亦不過十七歲左右（應十六歲），且獻之兄姐之

間隔年差距越大，長子出生時王羲之的年齡就越小，而事實上當然不可能如此云。

【7】見王汝濤〈王羲之生於西元321年說證誤〉。（同氏著《王羲之及其家族考論》所收）

【8】見張榮慶文（上出）、王玉池〈就王羲之卒年等問題答張榮慶先生〉。二文均載於《書法研究》1991年第4期。

【9】有關此方面的專門研究，可參考王大良著《中國古代家族與國家形態——以漢唐時期琅邪王氏爲主的研究》上編第一、二、三章；毛漢光論文〈中古大氏族之個案研究——琅邪王氏〉（同氏著《中國中古社會史論》所收）以及王汝濤論文〈魏晉琅邪王氏家族研究〉（同氏著《王羲之及其家族考論》所收）。

【10】見田餘慶著《東晉門閥政治》中〈後論：舊族門戶和新出門戶〉一節。田氏論云：「東漢末年，王祥於戰亂之時扶母攜弟避居廬江，至數十年之久，遠隔地著，其宗族當雖尚或在原地，門戶當已就衰。後來王氏復起，主要是曹魏黃初年間王祥得爲徐州別駕，糾合義眾，助刺史呂虔討平利城之叛有功，始入正式仕途，遂以顯達，開魏晉琅邪門戶興旺之端。」

【11】《世說新語·傷逝篇》十六：「王子猷、子敬俱病篤，而子敬先亡。子猷問左右：『何以都不聞消息？此已喪矣！』語時了不悲。便索輿來奔喪，都不哭。子敬素好琴，便徑入坐靈床上，取子敬琴彈，弦既不調，擲地云：『子敬！子敬！人琴俱亡。』因慟絕良久，月餘亦卒。」《晉書·王羲之傳》附徽之傳亦載此事。

【12】關於南渡一事的策畫，史載有三說，除了王曠說外，尚有：《晉書》卷六〈元帝紀〉：「永嘉初，用王導計，始鎮建鄴」以及《晉書》卷五十九〈東海王越傳〉：「初，元帝鎮建鄴，裴妃之計也，帝深德之」二說。對於此事，田餘慶論道：「以上三說，各從不同方面反映了一些真實情況，可以互相補充，而不是互相排斥。它說明南渡問題不是一人一時的匆匆決斷，而是經過很多人的反覆策畫。概括言之，南渡之舉王氏兄弟曾策畫於密室，其中王曠倡其議，王敦助其謀，王導以參東海王越軍事，爲琅邪王睿司馬的關鍵地位主持其事；裴妃亦有此意，居內大力贊助；最後決策當出於司馬越與王衍二人，特別是司馬越。」（見《東晉門閥政治》中〈司馬睿與王導〉一節）

【13】清王國棟重修《王氏宗譜·琅邪王氏宗譜卷》十三（北京圖書館所藏抄本）載：「曠，正次子，字處季。晉舉秀才，爲軍諮祭酒，遷尚書郎。永興二年拜丹陽太守。元帝渡江，首先創其議。歷揚州刺史領中書事，終淮南太守。贈司徒，葬沂州。見《晉書》。配衛氏，子二，籍之、羲之。」按，此一記載謬誤頗多，如謂曠「正次子」、「字處季」、「舉秀才」等均誤，故所列官職、拜官時間以及贈號、葬地等，亦無從徵信。然其中亦有不見

史傳者，如記王籍之爲羲之兄事等，或其部分來源本有所據。

【14】見王汝濤〈千七百年未解之謎〉（同氏著《王羲之及其家族考論》所收）。又，同氏曾在〈有關王羲之生平家世幾個問題的考辨〉（山東臨沂王羲之研究會編《王羲之研究》所收）一文中，推測王曠被劉聰戰敗後也許未死，可能投降仕劉聰，並在北方娶妻生女云。後在〈千七百年未解之謎〉中對前說有所更正，將疑問限定在待解之謎的範圍內。他說：「究竟怎樣死於北方的呢？昔曾有文妄有推測，且涉及面甚廣。雖亦言之成理，爲某些學者所首肯，然終乏佐證。故今只以失蹤二字，釋此疑案。」

【15】王汝濤〈千七百年未解之謎〉（前出）論文考證不苟，但其中也存在一些值得商榷的細節問題，而這些問題卻涉及到其結論是否成立。在王文〈王曠的下落之謎〉一節，作者主要依據王廙《嫂何如帖》以及《建安靈柩帖》諸帖，對王曠、王羲之母、兄死、葬時間地點做推證，但是，王對於引以爲立論的資料，尚有待深入分析檢測。比如所舉《建安靈柩帖》諸帖，應該都是悼念亡兄的書簡，與其父無關。此事另有詳論，現就王汝濤文引證的《嫂何如帖》一帖，略抒拙見。筆者以爲，對於《全晉文》以及各種叢帖所收晉人雜帖，由於存在不確定因素，引來考證史實時，只能作爲參考或旁證，不便以此作唯一證據。此外，法帖的釋文以及流傳情況比較複雜，在使用時須要加以詳細校勘。《嫂何如帖》的引用即存在此問題。

　　《淳化閣帖》卷二王廙《嫂何如帖》前，還有《七月十三日帖》，云：「七月十三日告籍之等，近日遣王秋書不一一，月行復半，念汝縝思不可堪居，奈何奈何！雨涼。不審……」繼其後的《嫂何如帖》云：「……嫂何如？汝所患遂差未？懸心不可言。阿母蒙恩，上下悉佳，宜可行。鴻瘡如復，斷要取未斷愁人，宜復，一一白。發與別，惘惘不可言。今遣使未北反，書不具。自護。會日消息，廙疏。」釋文與《全晉文》所錄略異，姑從《淳化閣帖》本釋文。王汝濤以《嫂何如帖》爲獨立一帖，內容做以下五點解釋：（一）嫂指王曠妻。（二）書簡寄王彬，問候其病。（三）談母親「蒙恩，上下皆佳」事，當指元帝登基對姨母夏侯氏（曠、廙、彬之母）當有恩賜。夏侯氏可能在建康，此語當爲王彬告知王廙，廙在信中復述，下面加對此事意見「宜可行」。（四）王廙談自己患瘡疾事。（五）談派遣的使者尚未北返。關於《嫂何如帖》內容，清人姚鼐曾做推測，與上引王說略有不同：「籍之蓋即逸少之兄，此即與逸少弟兄書也。逸少父王曠爲淮南太守，既亡。蓋其兄弟猶奉母住在江北，而廙先從元帝渡江，故遣使來北也。阿母者，夏侯氏，元帝之從母，王正之妻。鴻不止爲何人小名，或即逸少乎？此是世將（王廙）家書，而正作章草，則逸少之前，未嘗有作今草者可決也。」（《惜抱軒法帖題跋》一王廙《七月十三日帖》釋文）

姚、王均以爲嫂爲王曠妻、阿母爲王正妻，而在收信者及二帖是否爲一帖的問題上看法有分歧。按，《嫂何如帖》與《七月十三日帖》是否爲一帖，這涉及到收書人的身分，進而也直接關係到對帖文內容的解釋。筆者認爲，此二帖應是一帖，若來源可信，則應是王曠寄侄兒王籍之等的書簡，姚鼐之說是也。現就其尺牘形式略述拙見。

一、《七月十三日帖》和《嫂何如帖》應爲一帖，《大觀帖》收作一帖即可證。

二、《淳化閣帖》乃誤分爲二帖。按，《淳化閣帖》因一帖平闕式改行而誤分爲別帖之例頗多見，如王羲之《弔亡兄靈柩帖》，張彥遠在《書記》中錄爲一帖（407帖），然在《淳化》中卻被分割爲《靈柩垂至》、《慈顏幽翳》兩帖，蓋因不知從「慈顏」一行起爲平闕式改行，而誤以爲另是一帖。此謬與《七月十三日帖》和《嫂何如帖》如出一轍。或以爲「嫂」字無需改行，故當爲另一帖，非也。平闕式在魏晉一般私信中用得比較多，但也不是十分嚴格。如前舉稱亡兄的「慈顏」語就改行，又《建安帖》（《書記》107帖。《澄清堂帖孫氏本》收刻）中「慈顏」二字前，有點以代替空字（此與傳世摹搨墨跡本《何如帖》之「不審‧尊體」的以點代空字改行的用法一致），這些都說明王羲之之書見名用平闕示敬。此類例還有不少，如《姨母帖》對「姨母」、《淳化閣帖》卷六《嫂安和帖》對「嫂」字均作改行，皆可證也。

三、二帖從書法、書式以及內容看，也應爲一帖。關於書法，清王澍已有考證，他認爲：「七月十三日以下九行，玩其筆法，本是一帖，《淳化》以嫂何如下分一帖，非」（《淳化祕閣法帖考正》卷二）。姚鼐亦以作一帖（同上）。

四、《七月十三日帖》最後之「不審」，接《嫂何如帖》之「嫂何如」，乃尺牘「不審……何如」的問候套語，當爲連文無疑。又，二帖中均稱對方爲「汝」，首尾一貫，且前帖首云「告」，是尊對卑的口氣，符合長輩叔父對晚輩侄兒「籍之」的稱謂習慣（當然也符合兄對弟稱的習慣。王汝濤認爲收信者爲王彬，與此不抵觸），這也是二帖本爲一帖之證。

此二帖末署名「曠疏」。按，「名疏」之用在晉尺牘中並非限定於尊對卑，與平懷亦可用之。如《眞誥》所收許翽尺牘首尾句作「拜疏……啓疏」、《淳化閣帖》卷三《王廙帖》與《七月十三日帖》相同，均屬經節告哀帖，其末亦作「廙疏」，此皆其證也。儘管如此，筆者懷疑此「曠疏」或許爲後人妄加，因爲這與《七月十三日帖》起首作「某告」前後不對應，不合首尾「某告……某告」或「某疏……某疏」書式。妄加具禮語現象在刻帖中習見，以王羲之帖居多。

五、關於「阿母蒙恩」。云「某某蒙恩」，乃唐代尺牘的特徵語詞，多見於唐人書儀中，於晉人尺牘則絕少見之。吳麗娛曾就「蒙恩」一語有所考證，其結論是：「蒙恩乃是

致尊長或與極尊（重）書問候和祝福對方後自敘狀況的語言。蒙恩，直敘即得蒙恩惠之意，由於是對尊長的客氣話，實可譯作今『託福』或『承蒙關照，一切都好』之語。」（吳著《攈遺》P249。前出）這與王汝濤解作元帝登基恩賜的說法不同，並非實指獲恩等事宜，只不過是一客套詞語耳。據唐人書儀，可知「某蒙恩」乃自敘狀況語，是發信人的自謙詞。如此一來，帖中蒙恩的「阿母」，應居住在發信人王廙處才符合尺牘用語習慣。即王汝濤所主張的王氏母在王彬處、此帖為寄王彬的說法就有問題了。筆者的看法，此帖中之「阿母」似非曠、廙、彬之母，而應是曠之妻籍之母也。「阿母」在王廙處，廙告侄籍之書，若今言「你母親」也。

　　六、關於法帖釋文也是問題。如結尾「今遣使未北反書不具」一句，王汝濤據此解作「派遣的使者尚未北返」之意。然釋文及斷句是否真應作此尚有異說。按，「今遣使未北反書不具」一句，有斷作：「今遣使未？北反，書不具」者，亦有斷作「今遣使未北，反書不具」者，皆符合尺牘結尾句式。又《大觀帖》釋文「反」作「及」，姚鼐從之，更釋「未」作「來」，其釋文作：「今遣使來北，及書不具」，亦為一解（前出）。所以在許多不確定因素存在的情況下，王汝濤推導出「這幾句最重要：東晉建立時，懷、愍二帝蒙塵，此北返的使者非為公事，若指為探察王曠的下落有關，更合理一些」之結論，似欠謹慎。

　　筆者對此帖尚有疑問：因為「蒙恩」乃唐人尺牘特徵語詞，故不能排除後人綴合唐人雜帖偽造晉人法帖之可能。然以書法觀之，風格頗為統一，或唐五代人雜抄晉唐人書帖之「倣書」也未可知。若然，其中保存一部分晉帖原文的可能性還是存在的。總而言之，因以上問題的存在，以《嫂何如帖》作為史料證據引用，尚須慎重。

【16】李密〈陳情表〉開篇云：「臣以險釁，夙遭閔凶。生孩六月，慈父見背；行年四歲，舅奪母志。祖母劉，愍臣孤弱，躬親撫養。臣少多疾病。九歲不行。零丁孤苦，至於成立。既無叔伯，終鮮兄弟。門衰祚薄，晚有兒息。外無期功強近之親，內無應門五尺之童。」〈誓墓文〉與之十分相近。

【17】不可思議的是，在唐以前的幾部《晉書》中似亦闕王曠資料，因為若有之，則必為唐修《晉書》參用無疑。此問題始終沒有得到合理的解釋，宜乎王汝濤作王曠降劉聰、且於北方苟活之猜想也。又，關於宋哲，詳郭文〈由王謝墓誌的出土論到蘭亭序的真偽〉第一節〈王興之夫婦墓誌〉（前出）。

【18】王汝濤認為，帖文所言乃羲之母、兄墳墓，非王曠。其編《大事表》咸和六年（331）辛卯條云：「推斷羲之母及胞兄籍之，均於此年先後死去，故辭官守喪二年餘。靈柩埋於臨川，有一帖云：『墳墓在臨川，行欲改就吳中（會稽）』，可以為證。」尚未確證，姑從

魯說。

【19】《書記》407帖「垂三十」。按，明毛晉《津逮秘書》本《法書要錄》作「垂十三」，誤。今從朱長文《墨池編》（清刊本）本及《淳化閣帖》書跡訂正。

【20】王澍《淳化祕閣法帖考證》卷六「靈柩垂至帖」條云：「慈顏以母故越行。」

【21】《晉書》卷七十六〈王彬傳〉：「從兄敦舉兵石頭，帝使彬勞之。會周顗遇害，彬素與顗善，先往哭顗，甚慟。既而見敦，敦怪其有慘容，而問其所以。彬曰：『向哭伯仁，情未能已。』敦怒曰：『伯仁自致刑戮，且凡人遇汝，復何為者哉！』彬曰：『伯仁長者，君之親友，在朝雖無謇諤，亦非阿黨，而赦後加以極刑，所以傷惋也。』因勃然數敦曰：『兄抗旌犯順，殺戮忠良，謀圖不軌，禍及門戶。』音辭慷慨，聲淚俱下。敦大怒，厲聲曰：『爾狂悖乃可至此，為吾不能殺汝邪！』時王導在坐，為之懼，勸彬起謝。彬曰：『有腳疾已來，見天子尚欲不拜，何跪之有！此復何所謝！』敦曰：『腳痛孰若頸痛？』彬意氣自若，殊無懼容。後敦議舉兵向京師，彬諫甚苦。敦變色目左右，將收彬，彬正色曰：『君昔歲害兄，今又殺弟邪？』先是，彬從兄豫章太守棱為敦所害，敦以彬親故容忍之。」

【22】王澍《淳化祕閣法帖考證》卷六「嫂安和帖」條云：「松上下，即穆松。古人於字或單稱或兩稱，惟意所適。右軍於郗曇，或稱重熙，或稱熙，正同此。於謝萬或稱萬，或稱阿萬，則更稱名。於名上加一阿字，尤見親厚無間之意。」

【23】「荼毒備嬰」為弔哀告答書常用語，「嬰」即遭受意。晉人尺牘多見此用例，如《全晉文》卷一百三陸雲〈弔陳伯華書〉：「奄嬰哀艱，扳慕不及」、《書記》399帖：「此公立德由來，而嬰斯疾」、《淳化閣帖》卷二王洽帖：「不孝禍深，備豫嬰荼毒」等皆是。唐人仍襲用此語。杜友晉《新定書儀鏡》「姑兄姊亡弔父母伯叔書」云：「次姑忽嬰疾疹」（《寫本》P335。前出）等。

【24】《書記》78帖：「日月如馳，嫂棄背再周，去月穆松大祥。奉瞻廓然，永惟悲摧，情如切割，汝亦增慕。省疏酸感。」177帖：「六月二十七日羲之報，周嫂棄背，再周忌日，大服終此晦，感摧傷悼，兼情切劇，不能自勝。奈何！奈何！穆松垂祥除，不可居處，言以酸切。及領軍信，書不次。羲之報。」

【25】王瑞功〈王羲之生平事跡三考〉（山東臨沂王羲之研究會編《王羲之研究》所收）中〈與郗璿結婚時間考〉一節，專門討論此事。其結論是：王羲之成婚應在322年八、九月間，亦為一說。

【26】見王汝濤《翰墨書聖王羲之世家》P267注：「王玄之、王渙之俱早卒。」

【27】見南京市博物館・雨華區文化館〈南京司家山東晉、南朝謝氏家族墓〉一文介紹。刊《文物》2000年第七期。

【28】《世說新語・品藻篇》八十七劉注引〈劉瑾集敘〉：「瑾，字仲璋，南陽人。祖遐，父暢。暢娶王羲之女，生瑾。瑾有才力，歷尚書、太常卿。」

【29】見杉村邦彥〈王羲之の尺牘を問う〉文（收入同氏著《墨林談叢》）。文中據《二謝帖》「羲之女（此字或釋「每」）愛（此字或釋「憂」）再拜」句，因以「羲之女愛再拜」釋讀之。杉村解釋：「作爲一種說法，我認爲應讀作『羲之女愛再拜』。也許此帖乃羲之爲其女愛（王愛）作示範而書的書簡範書。羲之因平時在帖尾署名寫慣了『羲之再拜』，故寫到『再』第一筆橫畫時，才想起這是爲女兒寫的範本，於是忙將『再』改成『女』，並接下去寫『愛再拜』。今觀『女』字之所以寫得粗大有力，大概因爲書寫時意識到錯寫成『再』，因而急忙改寫，加粗筆畫以遮飾所造成的。」

　　按，關於王羲之女是否名「愛」尚未可確知，然檢《褚目》143帖，其起首句亦有「羲之愛報」字樣，或此「愛」字之前原有「女」字，後因描摹闕失也未可知。要此亦爲杉村說添一佐證也。

【30】據周郢兄來信見告，牛致功近著《唐代碑石與文字研究》中〈唐太宗心目中的王羲之〉一節，亦引用此墓誌銘。王汝濤〈王羲之幾個家屬小傳〉一文有詳細論述，並附全部銘文釋文。

【31】「八王之亂」指西晉皇室諸王爭奪朝權的歷時十六年之久的戰亂。戰亂參與者主要有汝南王亮、楚王瑋、趙王倫、齊王冏、長沙王乂、成都王穎、河間王顒、東海王越，故此。「永嘉之亂」指永嘉五年（311）匈奴胡族兵陷洛陽、擄懷帝北歸的國亂。

【32】關於王導的貢獻，可參陳寅恪〈述東晉王導之功業〉一文（《金明館叢稿初編》所收）

【33】《晉書》卷九八〈王敦傳〉：「（元）帝初鎮江東，威名未著，敦與從弟導等同心翼戴，以隆中興。時人爲之語曰：『王與馬，共天下。』」有關這方面的歷史背景，可參閱田著《政治》中〈釋「王與馬共天下」〉一章。

【34】《世說新語・賞譽篇》五十五劉注引《王氏譜》云：「羲之是敦從父兄子。」王導（276－339）與敦同年生，故知王導爲羲之從叔父。

【35】《晉書》卷七十二〈葛洪傳〉：「爲人木訥。」葛洪在《抱朴子・外篇》自敘中亦自謂：「洪之爲人也，性鈍口訥」，不以爲嫌。

【36】《太平御覽》七百三十九引晉裴啓《語林》：「王右軍少嘗患癲，一二年輒發動。後答許詢詩，忽復惡中得二十字云：取歡仁智樂，寄暢山水陰。清泠澗下瀨，歷落松竹林。

既醒，左右誦之，讀竟，乃歎曰：癲何預盛德事耶？」

【37】《世說新語・假譎篇》七：「王右軍年減十歲時，大將軍（王敦）甚愛之，恆置帳中眠。大將軍嘗先出，右軍猶未起。須臾，錢鳳入，屏人論事，都忘右軍在帳中，便言逆節之謀。右軍覺，既聞所論，知無活理，乃剔吐污頭面被褥，詐熟睡。敦論事造半，方憶右軍未起，相與大驚曰：『不得不除之！』及開帳，乃見吐唾從橫，信其實熟眠，於是得全。于時稱其有智。」劉注云：「按諸書皆云王允之事，而此言羲之，疑謬。」

余嘉錫《世說新語箋疏》同條云：「《御覽》四百三十二引《晉中興書》曰：『王允之字淵猷，年在總角，從伯敦深智之。嘗夜飲，允之辭醉先眠。時敦將謀作逆，因允之醉別床臥，夜中與錢鳳計議。允之已醒，悉聞其語，恐或疑，便於眠處大吐，衣面並污。鳳既出，敦果照視，見其眠吐中，以為大醉，不復疑之。』嘉錫案：今《晉書》允之傳略同，且曰：『時父舒始拜廷尉，允之求還定省，敦許之。至都，以敦、鳳謀議事白舒。舒即與（王）導俱啟明帝。』其非右軍事審矣。《世說》之謬，殆無可疑。又《通鑑》卷九十二《晉紀》「明帝太寧元年」條記載亦與《晉書》等同，《世說新語》此誤，可以定論。」

【38】余嘉錫在《世說新語箋疏》中論之甚切。〈賞譽篇〉八十八條余疏云：

嘉錫案：《御覽》四百四十七引《郭子》曰：「祖士少道右軍：『王家阿菟（原注菟，羲之小名吾菟。），何緣復減處仲？』右軍道士少：『風領毛骨，恐沒世不復見如此人』。王子猷說：『世目士少為朗邁，我家亦以為徹朗』。觀郭子之言，乃知王氏父子假借士少者，感其獎譽之私耳。此正晉人互相標榜之習。逸少賢者，亦自不免。郭子連類敘之，故自有意。汪藻《考異》載敬胤注，亦有祖士少道王右軍一條。今本《世說》傳寫脫去耳。又案：祖約叛賊，觀敬胤注所引王隱《晉書》敘其平生，至可噌鄙。而王導與之夜談，至於忘疲。逸少高識之士，亦稱美之如此，所未解也。」

【39】《世說新語・賞譽篇》六十四：「劉萬安即道真從子，庾公（琮）所謂『灼然玉舉』，又云：『千人亦見，百人亦見』。」

【40】《晉書》本傳「王承」名有誤，見本書第一章之二〈唐修《晉書》王羲之本傳〉的有關檢討。

【41】關於本傳此條記載，亦可參見本書第一章之二〈唐修《晉書》王羲之本傳〉的有關檢討。

【42】《世說新語箋疏・雅量篇》十九引程炎震云：「《晉書》成紀：咸和元年，郗鑒以車騎將軍領徐州刺史。考之鑒傳，初為兗州刺史，鎮廣陵，至是兼領徐州。至蘇峻平後，乃城京口，故地理志亦云然也。然咸和四年，右軍年二十七矣。」詳本書第一章之二〈唐修

《晉》王羲之本傳〉的有關檢討。

【43】王汝濤《大事表》：「或謂王羲之起秘書郎當在此年（324），非。王敦亂平後，有人承王導意污王彬、王籍之爲敦黨，欲免其官（未提及羲之，知羲之尙無官職）。明帝識破其計，未允。」

【44】包世臣《十七帖疏證》「積雪寒凝帖」條考云：「右軍爲王敦從子，最承器賞……太寧二年，敦爲逆，（周）撫率二千人從。敦敗，撫逃往西陽蠻中。是十月，詔原敦黨，周撫自歸闕下。時右軍爲秘書郎，同在都。」

【45】劉宋虞龢〈論書表〉「羲之所書紫紙，多是臨川時跡，既不足觀，亦無取焉。」（《法書要錄》卷二）；梁陶弘景《眞誥》卷十五〈闡幽微〉一「韋導」條下注：「韋導字公藝。吳人，即韋昭之孫也。博學有文才，善書。仕晉成、穆之世。爲尙書左民部郎，中書黃門侍郎。代王逸少爲臨川郡守，以母憂亡，年六十四歲。」（詳《年譜》「咸和元年（326）」條）。

【46】作爲參考，錄王汝濤《大事表》相關論述如下：「推斷羲之母及胞兄籍之，均於此年先後死去，故辭官守喪二年餘。靈柩埋於臨川，有一帖云：『墳墓在臨川，行欲改就吳中（會稽）』可以爲證。」

【47】《晉書》卷七十三〈庾亮傳〉：「陶侃薨，遷亮都督江、荊、豫、益、梁、雍六州諸軍事，領江、荊、豫三州刺史，進號征西將軍，開府儀同三司，假節。亮固讓開府，乃鎭武昌。」同書卷七〈成帝紀〉「咸和九年六月」條：「太尉長沙公陶侃薨。……加平西將軍庾亮都督江、荊、豫、益、梁、雍六州諸軍事。」可知庾亮爲征西的時間是咸和九年。

【48】在魏晉南北朝門閥制度下，士族門戶子弟以庶出而出仕受阻之例不多，高門大戶尤然，此爲門閥時代一大特徵。因爲維護家族門戶的持續與發展乃關係到士族自身的存亡所在，故而不分嫡庶確保後繼有人乃是最爲優先的頭等大事。故當此之時，儒家的嫡庶宗法倫理，則不得不退居其次要地位。田餘慶已指出此現象之存在：「當軸士族在擇定其門戶的繼承人時，往往是兼重人才而不專嫡嗣，寧重長弟而不特重幼子。」（田著《政治・孝武帝與皇權政治》）

【49】《晉書》卷六十九〈周顗傳〉：「初，敦之舉兵也，劉隗勸帝盡除諸王，司空導率群從詣闕請罪，值顗將入，導呼顗謂曰：『伯仁（周顗表字），以百口累卿！』顗直入不顧。既見帝，言導忠誠，申救甚至，帝納其言。顗喜飮酒，致醉而出。導猶在門，又呼顗。顗不與言，顧左右曰：『今年殺諸賊奴，取金印如斗大繫肘。』既出，又上表明導，言甚切至。導不知救己，而甚銜之。敦既得志，問導曰：『周顗、戴若思南北之望，當登三司，

無所疑也。』導不答。又曰：『若不三司，便應令僕邪？』又不答。敦曰：『若不爾，正當誅爾。』導又無言。導後料檢中書故事，見顗表救己，慇懃款至。導執表流涕，悲不自勝，告其諸子曰：『吾雖不殺伯仁，伯仁由我而死。幽冥之中，負此良友！』」

關於王彬險遭王敦殺害之事，見《晉書》七十六〈王彬傳〉。

【50】參見田著《政治》（已出）一書中〈郗鑒在陶、王矛盾和庾、王矛盾中的作用〉、〈庾氏之興和庾、王江州之爭〉、〈庾亮出都以後的政治形勢〉及〈庾、王江州之爭〉各節。

【51】為了證明這一推測，先讓我們看看發生在同一時期的一件事情，以見此手法在當時確實存在。劉弘與部下陶侃之間，就曾有過一次取送抵押「人質」之事。晉惠帝太安二年（303）張昌之亂起，陶侃為荊州刺史劉弘部下，率強兵鎮壓此亂，武威盛譽亦重一時。永興二年（305）陳敏亂起，劉弘任命陶侃為鷹揚將軍、江夏太守，統兵以御陳敏。此時有人離間劉、陶關係（《晉書》卷六十六〈劉弘、陶侃傳〉：「隨郡內史扈瓌間侃於弘曰：「侃與敏有鄉里之舊，居大郡，統彊兵，脫有異志，則荊州無東門矣。」弘曰：「侃之忠能，吾得之已久，豈有是乎！」）。結果是「侃潛聞之，遽遣子洪及兄子臻詣弘以自固」。（同〈陶侃傳〉）同卷劉弘傳亦記此事：「侃遣子及兄子為質。」從此例可看出，在無法解除彼此之間猜忌時，為消除對方疑慮或防範對方反水，彼此須採用古老的「人質」方式，以平衡關係，化解疑慮。本傳載「庾亮請」王羲之「為參軍」，此請是向朝廷，而實際上就是向當朝權臣王導敦請。結果王導以從侄羲之入庾亮府，直到王導、郗鑒相繼去世後，庾亮臨死前方釋之。其實王氏家子弟入庾亮幕府者尚不止羲之一人，當時王廙子胡之、王彬子興之也都在庾府（六十年代在南京郊外出土的著名的東晉《王興之夫婦墓誌》，拓片收於《蘭亭論辨》P27。據墓誌載，王興之亦曾為「征西大將軍行參軍」，此事史書失記）。王正一支曠、廙、彬兄弟三人之子均有份，這恐怕很難說是偶然現象，其中或有其他隱衷也未可知。按，庾、王之間由矛盾發展到對抗，但表面上始終顯得比較平靜。在暗中對抗中，雙方勢均力敵，內牽外制，再加上還有郗氏這支均衡力量存在，所以，庾、王之間最終未發生明顯的爭鬥衝突，保持了均衡態勢。之所以能如此，其中固然有許多因素的作用使然，但王氏子弟居其間的「人質」作用或許存在的。

【52】虞龢〈論書表〉：「羲之所書紫紙，多是少年臨川時跡，既不足觀，亦無取焉」、「羲之為會稽……末年遒美之時」（《法書要錄》卷二）；陶弘景亦稱：「逸少自吳興以前諸書，猶未為稱。凡厥好跡，皆是向在會稽時永和十許年中者。」（《法書要錄》卷二）

【53】關於此問題，劉濤有〈庾翼的書法及其位望〉（《書法研究》，1999年第1期）以及〈庾翼《故吏帖》考辨〉（《書法叢刊》，1999年第1期）二文，均對王羲之、庾翼早年書法問題

以及庾翼履歷有所考證，可以參考。爲此劉濤嘗來信表示如下看法：「庾翼之『頓還舊觀』是推獎之語，歎服的是王羲之章草，此時王羲之正當三十餘歲，並不能據庾翼的讚譽否定王羲之早年書法不勝庾翼之記載。還要考慮到，虞龢寫〈論書表〉時，正是二王書法『稱英』之際，虞龢亦是推重二王書法者。」

【54】葛洪《抱朴子・外篇》設「清鑑」一目專論之。中問者舉例云：「郭泰中才，猶能知人。故入穎川則友李元禮，到陳留則結符偉明，入外黃則親韓子助，至蒲亭則師仇季知，止學舍則收魏德公，觀耕者則拔茅季偉，奇孟敏於擔負，誠元艾之必敗。終如其言，一無差錯。」（引自楊明照《抱朴子外篇校箋》）庾亮稱讚王羲之「有鑑裁」，當包含王羲之的知人鑑事的預料能力。本傳所載「及浩將北伐，羲之以爲必敗，以書止之，言甚切至，浩遂行，果爲姚襄所敗」的事實，正可印證之。此即《抱朴子》所謂「清鑑」之意。

【55】田餘慶〈東晉門閥政治・襄陽的經營〉一章中認爲，庾亮兄弟經營北伐的直接目的，不在於進行境外的軍事活動，而在於取得並牢固掌握襄陽。

【56】《書記》361帖（即《稚恭帖》）：「羲之死罪，伏想朝廷清和，稚恭遂進，遂進鎭，東西齊舉，想剋定有期也。羲之死罪死罪。」「稚恭」乃庾翼字。此帖當書於建元元年（343）。這也是王羲之並非反對北伐的主要證據之一。

【57】《世說新語・識鑑篇》十九：「小庾臨終自表，以子園客爲代。朝廷慮其不從命，未知所遣，乃共議用桓溫。劉尹曰：『使伊去，必能克定西楚，然恐不可復制。』」劉注引《陶侃別傳》：「庾翼薨，表子爰之代爲荊州。何充曰：『陶公，重勳也，臨終高讓。丞相未薨，敬豫爲四品將軍，於今不改。親則道恩，優遊散騎，未有超卓若此之授。』乃以徐州刺史桓溫爲安西將軍荊州刺史。」宋明帝《文章志》曰：「翼表其子代任，朝廷畏憚之，議者欲以授桓溫。時簡文輔政，然之。劉惔曰：『溫去必能定西楚，然恐不能復制。願大王自鎭上流，惔請爲從軍司馬。』簡文不許。溫後果如惔所算也。」

【58】《資治通鑑》卷九十九「永和七年」條：「初，桓溫聞石氏亂，上疏請出師經略中原，事久不報。溫知朝廷仗殷浩以抗己，甚忿之；然素知浩之爲人，亦不之憚也。……屢求北伐，詔書不聽。十二月，辛未，溫拜表輒行，帥衆四五萬順流而下，軍於武昌，朝廷大懼。殷浩欲去位以避溫……」

【59】清吳士鑑、劉承幹《晉書斠注》卷八十〈王羲之傳注〉引類書所存逸文：「《御覽》二百四十羲之爲《護軍教》曰：『今所在要在於公役公平』（原注：《書鈔》六十四《晉中興書》引《琅邪王錄》作「今所任之職在於賦役公平」），其羌（差？）太史忠謹在公者，履行諸營，家至人苦（告？），暢吾乃心。其有老落篤癃、不堪從役，或有飢寒之色、不能

自存者，區分處別，自當參詳其宜。」

【60】宋桑世昌《蘭亭考》卷八引李兼說：「按，《通鑑》云永和四年，殷浩以江州刺史王羲之爲護軍將軍；八年，王羲之遺殷浩書諫北伐；十年，以前會稽太守王述爲揚州刺史。」

【61】正確的官名應爲「右軍將軍」。清姚鼐以爲《晉書》之作「右軍將軍」誤，非是。詳拙編《年譜》「永和四年」條。

【62】清周家祿《晉書校勘記》以「因以與浩書以戒之」爲衍文，未知所據何本。

【63】王羲之起家之初，曾爲彼時尚年幼的司馬昱的會稽王友。《世說新語・排調篇》五十四所記簡文帝與王右軍、孫興公三人的隨意戲謔的逸事，多少反映出他們之間的親密關係。（儘管余嘉錫引舊文證今本〈排調篇〉五十四有誤，但從舊文簡文稱王羲之爲「公」，亦可見會稽王尊重羲之，二人關係應當不錯）

【64】呂思勉不認爲桓溫會釋前嫌而起用對殷浩，謂：「史既稱其（殷）『夷神委命，談詠不輟，雖家人不見其有流放之戚，』乃又言『後桓溫將以浩爲尚書令，遺書告之，浩欣然許焉。將答書，虞有謬誤，開閉者數十，竟達空函。大忤溫意，由是遂絕。』姑無論熱中躁進，矯情鎭物者不爲，而溫之忌浩，至於流毒後嗣，又安肯及其身而起用之邪？」（《兩晉南北朝史》第五章〈東晉中葉形勢上〉第六節〈殷浩桓溫北伐〉）

【65】《二王帖》卷中：「百姓之命，□□倒懸，吾夙憂此，時既不能開倉庾賑之，因斷酒以救民命，有何不可？……」《書記》284帖：「斷酒事終不見許，然守之尚堅，弟亦當同此懷。此郡斷酒一年，所省百餘萬斛米，乃過於租。此救民命，當可勝言。近復重論，相賞有理，卿可復論。」

【66】比較有代表性者：朱傑勤《王羲之評傳》第四「會稽荒政」部分；郭廉夫《王羲之評傳》第二章「政治思想」部分；王瑞功〈王羲之政治生涯述評〉、牛兆英〈論王羲之的政治思想〉二文（均收山東臨沂王羲之研究會編《王羲之研究》）；汲廣運〈王羲之行政管理思想述論〉（王濤主編《王羲之書法與琅邪王氏研究》所收）。

【67】朱傑勤在《王羲之評傳》中所論甚精詳。現引錄如下，以見災瞉賑濟與漕運之關係：「羲之賑災之方，側重漕運，蓋漕運一法，所以便民。在昔未知漕運，遇有饑荒，惟有移民就食，如梁惠王之法——河內凶，則移其民於河東；河東凶亦然者。自有漕運之良法，而一遇凶年，則以粟就人，故其保存亦眾。此實國計民生之先務也。虞都冀州，稽總賦於王畿，而貢物經行，即爲運道之祖。漢興即位關中，始引渭渠以漕山東之粟，旋濬褒斜以致漢中之穀，初不過歲運數十萬石，及其盛時，歲益漕六百萬石，類由河渠疏利，治之有方。魏武篡漢，偏安洛陽，然猶任鄧艾，開廣漕渠以達江淮。至晉代而五胡亂華，勢成割

據，交通不便，漕運久停，迨北伐軍興，轉運供給，西輸許洛，北入黃河，民苦於徵，流亡日眾，東土饑荒，自不暇救。羲之仁心愛民，毅然請朝廷復開漕運。」

【68】黃伯思《東觀餘論》「跋逸少破羌帖後」條：「而此書乃歎宣武之威略，悲舊都之始平，憂國嗟時，志猶不息。蓋素心如此，惜其一憤遠引，使才猷約結弗光於世，獨區區遺翰見寶後人，覽之深爲之興歎。」

【69】如王仲犖《魏晉南北朝史》第五章第一節〈北方世家大族的南渡與東晉王朝的建立〉中論及殷浩北伐失敗：「東晉的世家大族本來就不主張北伐，至此北伐遇到挫折，大地主琅邪王羲之（王導從子）便主張不但應該放棄河南，就是『保淮之志，也非復所及，莫過還保長江。』」呂思勉指出：「殷浩之敗也，王羲之遽欲棄淮守江。羲之本性怯懦之尤，殊不足論。其〈遺殷浩書〉謂當時『割剝遺黎，刑徒竟路，殆同秦政。』又〈與會稽王箋〉，謂今『轉運供繼，西輸許洛，北入黃河。雖秦政之弊，未至於此，而十室之憂，便以交至。今運無還期，徵求日重，以區區吳越經緯天下十分之九，不亡何待？』亦近深文周納，危辭聳聽。」「王羲之密說浩、羨，令與桓溫和同，浩不從。溫與朝廷，是時已成無可調和之勢。晉朝欲振飭紀綱，自不得不爲自強之計。羲之性最怯懦，其說浩、羨與溫和同，亦不過爲苟安目前之計，然亦未能必溫之聽從也。而世或以不能和溫爲浩罪，則瞽矣」（《兩晉南北朝史》第五章第六節〈殷浩桓溫北伐〉）又論「當時不欲出師者，大抵養尊處優、優遊逸豫，徒能言事之不可爲，而莫肯出身以任事，聞浩之風，能無愧乎？」（《兩晉南北朝史》第五章的第六節〈殷浩桓溫北伐〉）此論所指，殆亦斥羲之也。

【70】見《陳寅恪魏晉南北朝史講演錄》第十四篇〈南北對立形勢分析〉第三節〈南朝北伐何以不能成功？〉

【71】關於東晉永和時期何以能出現較爲安定局面的原因，田餘慶的說明是：後趙石氏盛極而衰，對南方壓力大減，是其外因；庾衰桓盛雖成趨勢，但桓尚未能完全代替庾氏發揮其作用，士族門戶的競爭正處在相持與膠著狀態中，一時高下難判，此是其內因。田氏還指出「就連呼聲最高的北伐，也被這種膠著狀態的政局牽制，表現出不尋常的複雜性」（田著〈東晉門閥政治·永和政局與永和人物〉一章）以「膠著狀態」比喻永和政局之相對安定，十分確切。

【72】《世說新語·文學篇》三十六記支道林曾與王羲之「小語」莊子《逍遙遊》，王聞之感其「才藻新奇，花爛映發」，「遂披襟解帶，留連不能已」云。又同書〈雅量篇〉十九劉注引《中興書》載謝安與羲之共遊，談說屬文。是王羲之未嘗廢談說也。

【73】關於當時士族競相尊崇隱逸問題，詳本書第六章〈王羲之與道教的關係〉之三〈王羲

之的隱逸思想及其他〉。

【74】王徽之亦道中人也。《眞誥》卷二十〈翼眞檢〉二〈眞冑世譜〉許邁傳載：其「與王右軍父子周旋，子猷（徽之）乃修在三之敬。」可知在王羲之諸子中，隨其父慕道信教者不惟凝之，獻之，徽之亦是其類也。據《世說新語‧簡傲篇》十一載：「王子猷作桓車騎騎兵參軍，桓問曰：『卿何署？』答曰：『不知何署，時見牽馬來，似是馬曹。』（劉注）《中興書》曰：『桓沖引徽之爲參軍，蓬首散帶，不綜知其府事。』又同篇十三記：『王子猷作桓車騎參軍。桓謂王曰：『卿在府久，比當相料理。』初不答，直高視，以手版拄頰云：『西山朝來，致有爽氣。』」按，本傳附徽之傳亦載其事。王徽之在桓沖幕下任職時「蓬首散帶，不綜府事」。桓沖批評他在府日久，也應該做些正事（料理）了。徽之卻聞之先是高視而不答，後又說了一句莫名其妙的話了事。即使是當時之人，對於王徽之的「雅性放誕，好聲色」之「傲達」亦不能完全接受，只是「欽其才而穢其行（《晉書‧王羲之傳附徽之傳》)」而已。由這些均可見其慕道廢事的程度之甚。

【75】《世說新語‧豪爽篇》七「庾稚恭既常有中原之志」條劉注引《漢晉春秋》：「（庾）翼風儀美劭，才能豐贍，少有經緯大略。及繼兄亮居方州之任，有匡維內外，掃蕩群凶之志。是時，杜乂、殷浩諸人盛名冠世，翼未之貴也。常曰：『此輩宜束之高閣，俟天下清定，然後議其所任耳！』其意氣如此。唯與桓溫友善，相期以寧濟宇宙之事。初，翼輒發所部奴及車馬萬數，率大軍入沔，將謀伐狄，遂次於襄陽。」翼《別傳》曰：「翼爲荊州，雅有正志。每以門地威重，兄弟寵授，不陳力竭誠，何以報國。雖蜀阻險塞，胡負凶力，然皆無道酷虐，易可乘滅。當此時，不能掃除二寇，以復王業，非丈夫也。於是徵役三州，悉其帑實，成衆五萬，兼率荒附，治戎大舉，直指魏、趙，軍次襄陽，耀威漢北也。」

【76】庾翼雖謂殷浩「宜束之高閣」，亦不能說明其無欽羨殷浩之心。《晉書‧殷浩傳》載庾翼：「相謂曰：『深（淵）源不起，當如蒼生何！』庾翼貽浩書曰：『當今江東社稷安危，內委何、褚諸君，外托庾、桓數族，恐不得百年無憂，亦朝夕而弊。足下少標令名，十餘年間，位經內外，而欲潛居利貞，斯理難全。且夫濟一時之務，須一時之勝，何必德均古人，韻齊先達邪！王夷甫，先朝風流士也，然吾薄其立名非眞，而始終莫取。若以道非虞夏，自當超然獨往，而不能謀始，大合聲響，極致名位，正當抑揚名教，以靜亂源。而乃高談《莊》《老》，說空終日，雖云談道，實長華競。及其末年，人望猶存，思安懼亂，寄命推務。而甫自申述，徇小好名，既身因胡虜，棄言非所。凡明德君子，遇會處際，寧可然乎？而世皆然之。益知名實之未定，弊風之未革也。』浩固辭不起。」皆可見。

【77】《世說新語·文學篇》三十六劉注引《語林》曰：「浩於佛經有所不了，故遣人迎林公，林乃虛懷欲往。王右軍駐之曰：『淵源思致淵富，既未易爲敵，且己所不解，上人未必能通。縱復服從，亦名不益高。若佻脫不合，便喪十年所保。可不須往！』林公亦以爲然，遂止。」

【78】田餘慶認爲，王羲之作此請「說明會稽等郡有可分之勢。此議在東晉雖未成爲事實。但宋孝建元年（454）割會稽五郡爲東揚州，實際上實現了王羲之先前之議」。（見田著《政治》〈會稽——三吳的腹心〉）

【79】據《金庭王氏族譜》所收隋沙門尙杲撰〈瀑布山展墓記〉引智永語：「晉王右軍乃吾七世祖也，宅在剡之金庭，而卒葬於其地。」古剡即今浙江嵊州，若智永所述可信，王羲之晚年當隱居於此。又，袁六橋〈王羲之的晚年行蹤〉、張忠進〈王羲之在古剡金庭遺跡考〉二文（山東臨沂王羲之研究會編《王羲之研究》所收）均持此論。

【80】王汝濤論文〈古永欣寺在紹興考〉謂金庭說「宋代出現，有所根據」。（王著《考論》收）但王汝濤在此文中似認可何延之〈蘭亭記〉說，然其主編的《王羲之誌》（《王羲之誌》編輯委員會編·劉秋增、王汝濤主編。已出）第五章附〈墓地考述〉一文中則認可金庭說，且考據詳備。

〔個案研究〕———

官奴考——王羲之晚年生活中諸問題綜考

一　現今有關「官奴說」的研究

「官奴」乃王獻之小名（小字）之說法（下略稱「官奴說」）已流傳了千
百年，儘管並無確證，但從古至今此說幾成定說，檢閱多數專業工具書，亦大
抵如是定論，【1】少有人提出疑問。上世紀八十年代，終於有人開始注意這
個問題。周本淳〈「官奴」非王獻之小字〉（《中華文史論叢》，1980年第一期）
一文（後簡稱〈周文〉）首次以專文討論官奴說，儘管結論有誤（詳下文），其
提出疑問進而引發議論之功不可沒。繼〈周文〉發表數年之後，先後有任平、
虞萬里二氏發現了〈周文〉之誤，分別發表了〈「官奴」辨〉（《書法研究》，
1988年第4期。以下簡稱〈任文〉）、〈「官奴」考辨〉（《溫州師專學報》，1991
年第1期，後收入同氏著《榆枋齋學術論集》。後簡稱〈虞文〉）予以糾辯考
證。尤其是〈虞文〉，在糾正〈周文〉之誤的同時，還對「官奴說」的出現等
相關問題做了細緻考察。不過任、虞二文所得結論仍未出傳統說法，或者說維
護了傳統說法（詳下）。數年前筆者因研究王羲之，開始關注此一問題，曾在
1998年做了題爲〈官奴考〉【2】的研究報告，後稍加整理成〈王獻之即「官奴」
說質疑〉（《東アジア研究》第29號）一文（以下簡稱〈祁文〉）發表。因爲筆
者的結論亦與周、任、虞不同，故「官奴」的解釋已經形成三種說法。在展開
討論之前，有必要先對三說予以平議，以見問題所在。爲明瞭起見，先將上舉
諸氏的結論列示如下：

　　　〈周文〉：「官奴」乃王羲之女
　　　虞、任文：「官奴」乃王獻之。（〈任文〉基本傾向此說）
　　　〈祁文〉：「官奴」非王獻之，官奴當從王羲之七子中除獻之以外的六
　　　　　　　　子中求之。

現簡單歸納周、任、虞三文觀點。再對「官奴說」做進一步的探討，希望
藉此得出較爲客觀的結論。

二　關於〈周文〉的失誤

〈周文〉因其篇幅不長，故將全文錄於注（【3】）中，以資參考。簡而言之，〈周文〉所以主張官奴爲王羲之女，乃循宋人之誤所致。按，南宋世綵堂刻本《柳河東集》四十二卷，在劉禹錫（772－842）〈酬家雞之贈〉詩中「官奴」語下所附宋人注云：

> 褚遂良撰《右軍書目》正書五卷，第一《樂毅論》，四十四行，書賜官奴。行書五十八卷，其第十九有與官奴小女書。官奴，羲之女。是時柳未有子，故夢得以此戲之。

圖個 2-1 劉禹錫詩〈酬家雞之贈〉注（南宋世綵堂刊本《柳河東集》卷四十二）

周氏正是據此以論證傳統的「官奴說」有誤，於是撰文略作補充闡發，作爲一個新發現提出。注文所謂《右軍書目》即《褚目》。按，注《柳河東集》者爲宋人，〈虞文〉考此人爲韓醇（詳下文），在此暫不確定，姑稱之爲「注柳集者」。此人所以誤斷官奴爲羲之女，乃因未遍檢王羲之法帖文，僅據《褚目》之《樂毅論》、《官奴小女》著錄，【4】便下此結論。周氏所誤之因恰與注柳集者同。【5】關於注柳集者並〈周文〉之誤，〈虞文〉已駁辯甚詳，故不贅述。筆者以爲，由注柳集者及〈周文〉之誤引出了一個問題，即應如何整理與讀解法帖資料。很明顯，解決「官奴說」的關鍵是讀解王羲之帖文，只有如此才能判明官奴究竟是王羲之的什麼人。然而實際上有些學者並未仔細或全面地讀解法帖，未能注意到帖文內容間的相互關聯，往往孤立引證，匆忙下結論。在這方面，宋注柳集者、清包世臣及今人周本淳、王元軍等，皆不同程度存在此問題（將分別於下文敘述）。其實這是王羲之研究領域中存在的老問題

了【6】，因此，再把先對與官奴關聯的王羲之法帖做一次梳理。

三 與「官奴」有關的王羲之法帖

以文獻傳世的王羲之法帖多收在《褚目》、《書記》（唐張彥遠《法書要錄》、宋代朱長文《墨池編》等都收入。其中以清雍正刻本《墨池編》本爲善。詳第一章）中，以二者參校，雖互有異同。總的來說，因爲《褚目》只著帖首數字而不錄全文；《書記》則全錄帖文。故凡《褚目》與《書記》互見者，皆可據以補全。此外歷代刻帖中亦有可資參考者，今檢與官奴有直接或間接有關的法帖，大致有以下幾種：（《書記》的整理帖號碼依中田勇次郎所編）

1〔**七月二十五日羲之頓首、期晚生不育**六行〕（《褚目》行書部五十八卷、第四、第一帖）

2〔**期小女四歲，暴疾不救**五行〕（《褚目》行書部五十八卷，第五、第三帖）

3〔**延期官奴小女**七行〕（《褚目》行書部五十八卷，第十、第二帖）

4〔**官奴小女**十一行〕（《褚目》行書部五十八卷，第十九、第一帖。《津逮秘書》本作「十行」，今以《墨池編》以及圖1、圖2拓本改）

5〔**羲之頓首、二孫女**四行〕（《褚目》行書部五十八卷，第五十五、第二帖）

6《書記》79帖：

延期、官奴小女，並疾不救，痛愍貫心。吾以西夕，情願所鍾，唯在此等。豈圖十日之中，二孫天命，惋傷之甚，未能喻心，可復如何。

7《書記》176帖：

延期、官奴小女，並得暴疾，遂至不救，痛愍貫（《津逮秘書》本闕「貫」，據《墨池編》本補之）心。奈何！吾以西夕，至情所寄，唯在此等，以榮（《津逮秘書》本作「禁」，據《墨池編》本改之）慰餘年。何意旬日之中，二孫天命。旦夕左右，事在心目。痛之纏心。無復。一至於此。可復如何？臨紙咽塞。

圖個2-2 王羲之《玉潤帖》(《寶晉齋法帖》卷三)

8《書記》256帖：

官舍也佳，氣節不適，可憂。彼云何（《墨池編》本作「之」）。昨得義
（《墨池編》本作「熙」）書，比佳。甚慰甚慰。得官奴昏寧（《墨池編》本
作「陵」）書，賓（《墨池編》本作「云」）平安。懸心。此粗佳。一日書此
（《墨池編》本作「比」）一一。

9《玉潤帖》(《二王帖》。【7】此帖俗稱《官奴帖》)：

官奴小女玉潤病來十餘日，了不令民知。昨來忽發痼，至今轉篤，又苦頭
癰，頭癰已潰。尚不足憂，痼病少有差者（《快雪堂帖》「者」字刻失），憂
之燋心，良不可言。頃者艱疾，未之有，良由民為家長，不能剋己勤脩，
訓化上下，多犯科誡，以至於此，民唯歸誠，待罪而已。此非復常言常

辭，想官奴辭以具，不復多白。上負道德，下愧先生，夫復何言？

10《數有想帖》（《二王帖》稱作《官奴帖》。按清人有稱《玉潤帖》爲《官奴帖》者，爲了避免稱呼上的混亂，此帖不從《二王帖》帖名）：

數有想，常達還此不快，鄙人得夏常爾，公爲爾差，念足下小大佳，憂卿可耳，想同數得問。官奴婦產，復委篤，憂之深，餘粗可□，知足下念，差免憂之，不具。羲之白。

11《問卿以弟書帖》（《絳帖》《鼎帖》）：

問卿以弟書示之，知叔妹可耳。意絕不得，卿餘粗可耳。知足下念，產後委篤，憂之深耳，想自數得問，官奴婦差，念足下懸憂，卿大小可。羸人得夏常爾，今爲不。數有書，想常達，還此不快，今日熱，以復非常，不知何計，足下知當，勿勿。吾自旦及今，政不舉食，不可下，憂深少佳，復知問。王羲之。

12《二孫女夭殤帖》（《書記》113帖）：

羲之頓首，二孫女夭殤，悼痛切心，豈意一旬之中，二孫至此。傷惋之甚，不能已已。復如何？羲之頓首。

13《期小女帖》（《書記》357帖。《寶晉齋法帖》本）

期小女四歲，暴疾不救，哀愍痛心，奈何奈何。吾衰老，情之所寄，唯在此等，奄失此女，痛之纏心，不能已已。可復如何？臨紙情酸。

14〔羲之頓首，從弟子四行〕（《褚目》行書部四十八卷，第二帖）

15《書記》108帖：

十一月十八日羲之頓首頓首，從弟子夭沒，孫女不育，哀痛兼傷，不自勝。奈何奈何！王羲之頓首。

上與官奴有關的法帖共計十五帖，其中1至5帖爲《褚目》著錄，只有帖目

（即帖文起首數字和行款數），故可據《書記》所著錄的6至13帖帖文予以補全。現利用日本中田勇次郎的校補（同氏著《王羲之を中心とする法帖の研究》第一章〈褚遂良の王羲之書目〉），將《褚目》、《書記》收錄的帖合併同類項於下：（無可校補者，列於最後。《褚目》帖文用黑字。）

A類

2帖目可以13帖文以及《寶晉齋法帖》拓本補全如下（「──」後爲據《書記》及法帖補全的帖文）：

〔**期小女四歲，暴疾不救**五行──哀愍痛心，奈何奈何。吾衰老，情之所寄，唯在此等，奄失此女，痛之纏心，不能已已。可復如何？臨紙情酸。〕

圖個2-3　王羲之《期小女帖》（《寶晉齋法帖》卷三）

B類

3帖目可以6帖文補全如下：

〔**延期官奴小女**七行──並疾不救，痛愍貫心。吾以西夕，情願所鍾，唯在此等。豈圖十日之中，二孫夭命，惋傷之甚，未能喻心，可復如何。〕

按，以帖文內容來看，《書記》176帖亦可做如下合併：

〔**延期官奴小女**七行──並得暴疾，遂至不救，痛愍貫心。奈何！吾以西夕，至情所寄，唯在此等，以榮慰餘年。何意旬日之中，二孫夭命。且夕左右，事在心目。痛之纏心。無復。一至於此。可復如何？臨紙咽塞。〕

然以《褚目》著錄的「七行」帖文字數概算，則此帖字數略嫌過多，似與七行之數不合。據清刊本《墨池編》卷十五收《二王書語》（即《書記》），其

中6帖後注曰：「延期官奴有兩帖，語小異」者，當指此帖。按，王羲之的傳世法帖中，多有文同而語略小異現象，或與留存底稿有關（此問題詳後注【24】）。

C類

4帖目可據9帖文及《寶晉齋法帖》、《快雪堂帖》補全如下：

〔官奴小女十一行——玉潤病來十餘日，了不令民知。昨來忽發痼，至今轉篤，又苦頭癰，頭癰已潰，尚不足憂，痼病少有差者，憂之燋心，良不可言。頃者艱疾，未之有，良由民為家長，不能剋己勸脩，訓化上下，多犯科誡，以至於此，民唯歸誠，待罪而已。此非復常言常辭，想官奴辭以具，布復多白。上負道德，下愧先生，夫復何言？〕

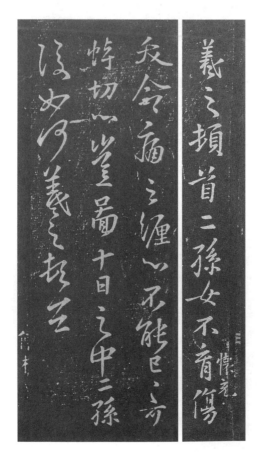

D類

5帖目可據12帖文補全如下：

〔羲之頓首，二孫女四行——夭殤，悼痛切心，豈意一旬之中，二孫至此。傷惋之甚，不能已已。復如何？羲之頓首。〕

　　按，《寶晉齋法帖》收有《二孫女不育帖》，帖文與此帖略有出入，中田氏以為偽作，非也。蓋《寶晉齋法帖》刻此帖時，乃誤將原帖之文顛倒，把原作第三行的「夭命痛之纏心不能已已可」誤刻成第二行，造成錯簡，遂致使語句不通，以致中田氏誤認其偽也。今恢復其原帖文順序如下：

圖個2—4 王羲之《二孫女不育帖》（《寶晉齋法帖》卷三）

義之頓首：二孫女不育，傷悼切心，豈圖十日之中，二孫夭命。痛之纏心，不能已已。可復如何？義之頓首。

如此讀來，就文從字順了，可見《二孫女不育帖》乃爲一通帖完整的書簡。【8】

E類

14帖可以15帖文補全如下：
〔十一月十八日義之頓首——頓首，從弟子四行——夭沒，孫女不育，哀痛兼傷，不自勝。奈何奈何！王義之頓首。〕

　　按此帖文內容，應是先悼從弟之子夭亡，後訴自己孫女「不育」，非僅指從弟之孫女夭亡，故此帖亦應該屬與官奴相關書翰，姑暫附於此。《絳帖》亦收刻此帖。

　　又《褚目》中唯1帖之〔七月二十五日義之頓首、期晚生不育六行〕，其內容無由校補，只得闕如。然從「期晚生不育」文字上判斷，似亦當與官奴小女一樣，乃涉及王義之子「延期」的孩子早夭（「不育」）事，亦列出供參考。

F類

8《書記》256帖（帖文前出）
10《數有想帖》（帖文前出）
11《問卿以弟書帖》（帖文前出）
　　《褚目》中凡與官奴內容有關的法帖基本補全，我們暫將8、10、11

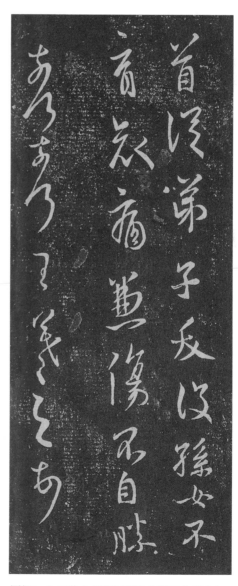

圖個2−5　王義之《從弟子帖》（《絳帖》卷六）

諸帖列入F類，這樣就可以比較清晰地據其內容來判斷官奴與王羲之的關係。F類的三帖沒有直接涉及二孫女病、亡消息，但是8、10兩帖言及官奴婦生官奴女時的情況。又，8帖雖提及官奴之名，但似乎與二孫女之病亡無直接關係。據以上資料的整理，可將其中與官奴小女有關的線索歸納出來。

由法帖資料A、B、D、F類可以看出：王羲之兩孫女分別為延期之女（未知名）和官奴之女（名玉潤），因患暴疾不治，不幸早夭。二孫女去世的時間很接近，均在十天以內。延期之女死時才四歲，玉潤不知亡齡。由法帖資料D之10、11帖可知：玉潤之母「官奴婦」，在出產玉潤的前後期間，身體狀態極為不佳。此外，還可據法帖資料C得知：玉潤亡故前曾患「痼疾」、「頭癰」，十分痛苦。由此推知，玉潤似為一個先天不足的病孩，也許其亡齡應比延期的四歲女要小很多，這也是令王羲之極度悲傷的原由之一。最後，從E類資料可知：王羲之曾將孫女夭折的悲訊告訴了親友。

再來看注柳集者致誤原因。因《褚目》有「官奴小女」著錄，遂致注柳集者誤解其意為：名叫官奴的小女。想注柳集者當據《法書要錄》所錄《褚目》以定論，然而就收在同書卷十的《書記》，卻未能被其注意，當然周氏也同樣沒有注意到，若能讀到《書記》著錄諸帖的所有內容，就不會出此謬誤。因為從這些關聯帖文內容來看，很容易判明官奴乃羲之之子，小女玉潤乃官奴之女、羲之之孫女。至於〈周文〉所引《二王帖》，即上舉9帖，現在知道，如果單憑此帖內容，當然無法讀解「官奴小女」之確切意思，故其所誤在所難免。對於注柳集者和〈周文〉之誤，先後已有任、虞予以糾謬。儘管如此，王元軍《六朝書法與文化》一書仍沿襲誤說，觀其致誤原因，亦大抵與〈周文〉同，以注柳集者之誤說為是。【9】此外，清朝精於王帖考釋的包世臣，亦未免類似疏漏之弊。如他在考證《玉潤帖》時，斷定《玉潤帖》非右軍之作，推定為王凝之書翰云云（其說詳後文）。這一謬誤產生的根本原因，都在於未能遍檢所有相關的王帖內容。

四　〈任文〉與〈虞文〉的考論

任氏〈「官奴」辨〉文之結論是：「『官奴』不可能是王羲之的女兒，而應是王羲之『七子』中一人。至於是否王獻之，如果周氏認為宋《宣和書譜》的

說法可信，那麼早在唐張懷瓘《書斷》中就記載有：『子敬五六歲時學書，右軍潛於後掣其筆不脫，乃嘆曰：此兒當有大名。遂書《樂毅論》予之，學竟，能極小真書，可謂字微入聖，筋骨緊密，不減於父』。按獻之年十五六時即與其父論書，羲之故時獻之年才十八，已有書名；學書幼時以正楷入手。故羲之書《樂毅論》使習之，情理皆合。傳統的『官奴為獻之小字』說沒有充足理由可以推翻。」〈任文〉結論雖然近於拙文，但囿於《宣和書譜》之說，故難以捨棄傳統的「官奴說」。至〈任文〉所據之《宣和書譜》，後有詳論。以下著重介紹虞萬里論文。

虞氏論文〈「官奴」考辨〉相當謹嚴，可以說，筆者再次考察官奴說之興趣正因〈虞文〉而引發。在此問題上，也許各自所得的結論不能令對方信服，但這並不重要，因為任何問題的討論，正需要有反覆辯難的過程，唯其如此，學術才能進步。現在將〈虞文〉要點以及存在的問題歸納如下，並作評述：

（一）〈虞文〉首先將注柳集者的資料舉出（即〈周文〉據以為羲之女的證據），繼引清人姜宸英「題官奴小女玉潤帖後」（《湛園題跋》）【10】有關考論，以示前人對注柳集者之謬已有辨誤。〈虞文〉雖否定了官奴為王羲之女說，卻認為官奴還應當為王獻之，與傳統官奴說一致。

（二）為了進一步證明官奴說成立，〈虞文〉引舊題唐韋續《墨藪》、宋朱長文《墨池編》、陳思《書苑菁華》等所收傳王羲之與子敬《筆勢論》文，以其中有「告汝子敬……今書《樂毅論》一本，及《筆勢論》一篇，貽爾藏之……」語，據以證明「初唐之人固以官奴為子敬小字」（虞語），又以劉、柳贈答詩意來斷定劉夢得「固未以官奴為右軍女也」（虞語），這樣一來，虞在論證上引出以下兩個問題：

首先是文獻的真實性。虞為證「初唐之人固以官奴為子敬小字」引傳王羲之《筆勢論》作為唯一證據。按，此文出於後人假託附會之可能性極大，【11】以之作為證據須要慎重。退一步講，即使《筆勢論》真為王羲之所撰，其中所記羲之書貽王獻之《樂毅論》一事，是否一定能與《褚目》所著錄的「《樂毅論》書付官奴」劃等號？《筆勢論》充其量只能證明王羲之曾書《樂毅論》貽子敬，並沒有說子敬就是官奴。同樣，據《褚目》著錄文字，也只能說明王羲之曾寫《樂毅論》書付官奴而已，並不能因為《筆勢論》等記載了羲之曾書《樂毅論》予子敬之傳說，就把《褚目》所著錄的官奴，牽強地認定為子敬。

因爲在此畢竟不能排除以下的可能性：王羲之既然能爲末子王獻之書寫《樂毅論》，當然也有可能爲其他的六子中的某一子或二子乃至所有兒子寫《樂毅論》，而《褚目》著錄的或許就是其中之一部也未可知。這就是「官奴說」問題的迷霧所在，本論將在下文展開討論。

其次是未見唐人直接言及此事。從劉、柳贈答詩中，也許能夠揣摩出劉夢得「固未以官奴爲右軍女」（虞語）之意，但並無法證明劉即認可官奴即爲子敬。筆者遍檢唐人的與官奴有關的文獻，結果是：在某些相關話語氛圍中（如劉、柳贈答詩）或許能感受出唐人相信「官奴說」，卻未發現有人直接說過官奴即王獻之的任何文字。因此，在沒有直接證據的情況下就斷言「初唐之人固以官奴爲子敬小字」，似乎欠妥。

（三）〈虞文〉認爲官奴爲王羲之女說的致誤根源出在注柳集者，而虞氏已考出注柳集者爲宋人韓醇，應該可信。

（四）〈虞文〉的最後部分，正如作者所自謙的「逞此臆說」那樣，筆者亦認爲是蛇足。【12】因爲離題太遠，在此不擬詳論。

（五）〈虞文〉提出的王羲之卒年存在問題。關於生卒年，本屬王羲之研究中的爭論問題，且頗關「官奴說」探討，然虞氏則採取了一筆帶過不須再論的態度。〈虞文〉在所引《玉潤帖》文之注中說：「清包世臣《藝舟雙楫》及李天馬編述之《張氏法帖辨僞》皆疑《玉潤帖》爲王凝之書，蓋以右軍卒於升平五年（361），不及見大令小女玉年潤。今以帖中『民爲家長』等語觀之，固非凝之的自稱，且右軍實當卒於太元四年（379），故當視作右軍書。」首先，〈虞文〉在結論上認爲《玉潤帖》爲王羲之書，這是正確的，筆者上文所列相關法帖內容，已足以證明這一點。然而問題的關鍵是，王羲之生卒年問題是一大疑案，【13】此爲眾所周知之事。在虞看來或許這已不是問題，故僅在注文提及卒於太元四年，似乎已成定論。這就未免把問題看得過於輕鬆了，須知此問題乃王學中的一大難題，即使現今也仍有學者爲之爭論不已。【14】

五 〈祁文〉的概要

如前所說，筆者因研究王羲之而對此問題有所關注，曾於1998年作過有關「官奴說」的研究報告，後來整理成〈王獻之即「官奴」說質疑〉一文發表。

在此須要說明的是，在撰寫該文時，由於筆者當時的疏漏寡聞，未能注意到此前已有周、任、虞三文問世。特別是〈虞文〉，是最近偶得機緣，讀到虞著《榆枋齋學術論集》（書中收〈虞文〉），才得知虞在1991年就已有專考。因為未能見到任、虞二文，故〈祁文〉中有些考證就不免與之重複。如考注柳集者誤解《褚目》著錄等問題。儘管在論證方法角度及結論上與任、虞二文不一樣，但是畢竟〈任文〉、〈虞文〉先而〈祁文〉後，這些都不能成當時為未見其文的開脫之辭。這一點是需要說明的。

〈祁文〉懷疑官奴非王獻之的前提是，據《十七帖》中相關內容，可以證明王羲之在世時王獻之並未結婚，所以官奴不能與王獻之劃等號。又據王羲之其他相關法帖，亦可證實官奴確為王羲之子，他也確實有一個名叫玉潤的小女兒。〈祁文〉的結論是：官奴不是王獻之，但應是王羲之其他六子中之某一人。

六　「官奴說」的出現

「官奴說」究竟出現於何時？筆者認為，其說誕生的根源就在於《褚目》著錄的兩處文字：「樂毅論四十四行，書付官奴」與「官奴小女十一行」。除了《褚目》著錄以外，尚有法帖拓本行世。大約後世之人見了《樂毅論》後署有「書付官奴」，因不知官奴為何人，故據《書記》所錄帖文及傳世法拓本內容，如《玉潤帖》、《官奴帖》等，以斷定此官奴即王羲之子，再結合王羲之曾書《樂毅論》與獻之的傳說，於是得出了官奴即王獻之的結論。基於這一思路，以下求證兩個問題：

其一，有關「官奴說」的最早文獻記載

其二，「官奴說」誕生過程的推測——因《樂毅論》傳說而無意導致出來的誤解？抑或故意附會出來的逸事？

關於其一。今檢唐以前及唐代文獻，如《世說新語》、《晉書》並其他魏晉南北朝隋唐時期相關文獻，其中確實有一些可以暗示此說成立的文字，如前舉的唐人詩歌中有柳、劉應酬詩，以及晚唐李商隱（812-858）詩〈妓席〉：「樂府聞桃葉，人前道得無。勸君書小字，慎莫喚官奴。」據傳「桃葉」乃王獻之妾，獻之曾為她作〈桃葉辭〉。但是此傳說是否真有其事，尚無法確證。

除此以外，未見王獻之名即官奴的直接記載，能與王羲之有聯繫的「官奴」，就只有法帖《官奴帖》、《樂毅論》以及《褚目》、《書記》等文獻著錄。但是這些資料只能說明王羲之確有一子名官奴，卻無法證明官奴就是王獻之。在南北朝隋唐間流行的一些王羲之逸事、傳說中，也只是提及了王羲之書《樂毅論》與子敬事，並未明言官奴即王獻之。至於有關「官奴說」的明確記載，似到了宋代後才出現。就筆者所檢資料，北宋周越《書苑》與《宣和書譜》這應該是這一方面的最早記錄。據南宋人史容《山谷外集詩注》（上海商務印書館影印元刊本《四部叢刊》續編

圖個2-6　王羲之《樂毅論》書末署「書付官奴」
（《餘清齋法帖》）

第一期）卷八〈謝景文惠哈浩然所作廷珪墨〉詩之「亦不能寫論付官奴」句下注云：

> 周越《法書苑》云：「王獻之字子敬，羲之第七子。五六歲時學書，右軍
> 從後潛掣其筆，不脫，歎曰：『此兒後當有大名。』，遂書《樂毅論》一篇
> 與之，後題云：『書賜官奴』。官奴，子敬小字也。」

周越（生卒年不詳，約為北宋仁宗時人），字子發，宋初著名書家。《墨池編》（清刊本）卷十周越小傳記載「當天聖、慶曆間，子發以書顯，學者翕然宗尚之。」宋之蔡襄（1012－1067）、黃庭堅等也曾學周越書。他著有《書苑》十五卷（陳振孫《直齋書目解題》及《宋書‧藝文志》並作《古今法書苑》

十卷），宋史容注所引周越《法書苑》即指此書。然其書久佚，據近人余紹宋《書畫書錄解題》卷十一列入「未見」書。又上引《墨池編》周越小傳中，據朱長文云，周越「嘗撰《書苑》，屢求之不能致，無以質疑」，據此知朱長文欲求一讀都不容易。除《書苑》外，稍晚的《宣和書譜》中亦載其「官奴說」，同書卷十六附王獻之小傳云：

> 初，羲之與郗曇論婚書云：「獻之有清譽，善隸書，咄咄逼人。」則知羲之深自許可。徒非虛言。嘗書《樂毅論》一篇與獻之學，後題「賜官奴」，即獻之小字。

疑《宣和書譜》所本出於周越《書苑》。按，關於《宣和書譜》作者及成書時代，《四庫全書總目提要》據其中載宋人書終於蔡京（1047－1126）、蔡卞（1058－1117）、米芾，推測即此三人所編，不無道理。關於此問題，余紹宋《書畫書錄解題》卷六「《宣和書譜》」條有詳說，其結論是：《宣和書譜》乃宣和時內臣奉命編輯而成。總之，此書性質即相當於官修的北宋內府藏目，流傳甚廣，影響極大，具有很高的權威性。筆者以為，「官奴說」所以大行於後世而無人置疑者，大概應與此譜之權威性不無關係。另外須要指，《宣和書譜》引以為據的所謂王羲之《論婚書帖》，並不能證明任何問題，其為偽帖之可能性極大。【15】

以下，梳理一下周越《書苑》以及《宣和書譜》所載王羲之書《樂毅論》與官奴逸事之源流。據現有資料，此逸事的原型似最早出於南朝宋虞龢〈論書表〉（《法書要錄》卷二）：

> 羲之為會稽，子敬七八歲，學書，羲之從後掣其筆不脫，歎曰：此兒書後當有大名。

唐修《晉書》卷八十〈王羲之傳附獻之傳〉中所記，與〈論書表〉大致相同，當本於〈論書表〉。《晉書》云：

> （獻之）七八歲時學書，羲之密從後掣其筆不得，歎曰：此兒書後當復有大名。

檢唐張懷瓘《書斷》卷中（《法書要錄》卷八），可以發現逸事的後半部分已有所變化：

> 子敬年五、六歲時學書，右軍從後潛掣其筆，不脫，乃歎曰：此兒當有大
> 名。<u>遂書《樂毅論》與之學。竟能極小眞書，可謂窮微入聖，不減其父。</u>

由此可見，這段逸事從南北朝至宋初的流傳過程中，發生了微妙的變化：南朝宋虞龢〈論書表〉及《晉書》言及「此兒書後當有大名」而止；唐張懷瓘《書斷》則由「七八歲」衍變成「五六歲」，又於後加「遂書《樂毅論》與之學」；至於宋周越的《書苑》以及《宣和書譜》，則在後更加「後題云：『書賜官奴。』官奴，子敬小字也」。（後增文字是否爲周越所爲，尚未能定。又驗之《褚目》以及《樂毅論》拓本，其文均作「書付官奴」，非作「賜」字）

關於其二。據上可知，從南北朝至唐中期，尚未見有「官奴說」的直接記錄；進入晚唐才出現了暗示此說成立的李商隱詩；到了宋代，終於正式出現了「官奴說」的記載，且皆附在同一逸事傳說之末尾。其實即使在宋代，所謂「官奴說」也並沒有普遍被人認可。前文所舉注柳集者即其例，他據《褚目》誤認「官奴」爲義之女，可見他並不知「官奴即王獻之」的說法。可以設想，若後世流行的「官奴說」在那時就已成爲人們共認的「通說」，則注柳集者不會不意識到他的發現有異於「通說」，並且應訂正「通說」之誤。而注柳集者的誤認反而爲我們提供了一個探討所以致誤的推理軌跡，據之可以類推李商隱以及《書苑》、《宣和書譜》作者的思路也許與注柳集者一致（雖然他們所得結論不同）。具體來說就是：他們都是根據王羲之書《樂毅論》予獻之書之傳說，又據《褚目》著錄《樂毅論》及傳世搨本皆有「書付官奴」，再據《書記》中與官奴有關法帖內容，斷定官奴乃義之子，且理所當然的將「書予官奴」與書與獻之重合爲一事，得出官奴等於獻之的結論。這大約就是「官奴說」誕生的過程。須要指出的是，即使《書斷》所載王氏父子逸事傳說有事實依據，也仍然無法排除以下兩種可能性：首先，王羲之也許書寫了不止一篇《樂毅論》，只要存在這種可能，就無法證明《書斷》所載書與王獻之的《樂毅論》是孤本，因爲它有可能是王羲之所書多篇中的一篇。其次，王獻之上面還有六位兄長，《晉書》王羲之本傳說王玄之早卒，那也還有五位，而且都工書。如

上推理，既然《褚目》著錄的「四十四行，書付官奴」的《樂毅論》可以是王羲之所書多篇中的一篇，則「書付官奴」之官奴可以是獻之，也可以是獻之幾位兄長中的任何一人，這兩種可能性都存在。然而本文下面的考證卻可以證明：獻之等於官奴的可能性幾乎可以排除，官奴爲獻之兄長中某人的可能性極大。

七　對「官奴說」的質疑

在〈祁文〉中，筆者提出如下質疑：王羲之在世時王獻之究竟結婚與否？若未婚則不可能有小女（按，羲之《玉潤帖》的「小女」之稱當含二意：一謂幼小，一謂排行，後者庶近之），則官奴小女玉潤非獻之女，官奴也就不是王獻之。弄清此問題不僅可以澄清「官奴說」的積誤，瞭解晚年王羲之生活、願望以及精神狀況等情況，還能證實某些流傳於後世的所謂傳說逸事之性質。關於王羲之去世前獻之已婚，昔人早有持否定意見者，如黃伯思就曾認爲「大令壽四十三，初無後嗣」（《東觀餘論》「法帖刊誤上・追尋帖」條）。清人就曾以王獻之生卒年，考證出一些傳說逸事的荒謬以及王獻之的再婚時間等。【16】清人考證王羲之生平事跡最著明的學者之一，首推包世臣（1775－1855），所著《十七帖疏證》（後略稱《疏證》）堪稱典範。如前已述，包世臣曾對「官奴說」抱有疑問，在《玉潤帖》跋文中指出：王羲之於升平五年已去世，故不可能見到大令之小女玉潤。此爲〈祁文〉質疑「官奴說」的原點所在。因本論以後的討論將主要涉及到包氏觀點，現將其說抄錄如下（簡稱「包跋」）：

> 至《玉潤帖》，世皆署爲右軍，以余審之，實臨海太守凝之書也。右軍卒於辛酉。當穆帝升平五年。大令年十八。升平三四年間，右軍致周益州書有「唯一小者尚未婚，過此一婚，便得至彼」之言，未婚之小者即斥大令。前此升平一年，《旦夕都邑》帖止言「無奕外住，仁祖日往」，尚不及蜀中山川諸奇。嗣有《省足下別疏》及《年政七十》二帖，始訂遊目汶領峨嵋之約，最後乃言待小者婚，乃能至彼。《七十帖》有云「吾年垂耳順」，其時想已五十七八，故知是升平三四年間也，不一二年，右軍遂厭世，焉得見大令之小女玉潤？且言「發瘤」、「瘤疾少有差耶」。臨海奉五斗米最虔，帖稱「家長」，是固兄之稱耳。其書視右軍差欲，而姿態遠遜，又其辭愚

惑，非臨海不至是也。(《藝舟雙楫》卷六〈論書〉二《玉潤帖》跋文)

包氏的盲點在於：他是以官奴必爲獻之作爲前提下來考證《玉潤帖》內容，由於官奴有女和獻之未婚二事的矛盾，遂使包氏感到困惑。爲了化解矛盾，他就不得不力證《玉潤帖》爲王凝之書，卻未敢稍疑官奴是否即爲獻之。如此，其所證結果必誤無疑。然而令人不解的是，以包氏之精研王帖，想必對諸王帖爛熟於胸，王羲之除此以外還有其他與官奴小女相關的法帖，想包氏必悉讀之。然而事實證明，他確實未曾詳檢《書記》。又，今人王玉池亦贊同此說，認爲王凝之信教彌篤，故《玉潤帖》很有可能出其手。【17】可見此問題實有澄清之必要。

按，王羲之有關官奴諸帖中，凡言及延期、官奴女之事者並不止《玉潤帖》一帖，如前舉《書記》79帖：「延期、官奴小女，並疾不救，痛愍貫心。吾以西夕，情願所鍾，唯在此等。豈圖十日之中，二孫夭命，惋傷之甚，未能喻心，可復如何？」以及《書記》176帖：「延期、官奴小女，並得暴疾，遂至不救，痛愍貫心。奈何！吾以西夕，至情所寄，唯在此等，以榮慰餘年。何意旬日之中，二孫夭命。且夕左右，事在心目。痛之纏心。無復。一至於此。可復如何？臨紙咽塞。」觀此二帖，前謂「官奴小女」，即後文「二孫夭命」中之一人，顯見其與《玉潤帖》之「官奴小女玉潤病來十餘日」爲同一人明矣，亦即王羲之孫女。故《玉潤帖》作者非王羲之不能當之，難以強繫王凝之名下，何以知之？帖中稱小女爲「二孫」故也。惜包氏未能詳察，一誤至此。

儘管包跋存在此失誤，但他認爲羲之在世時獻之未婚（「右軍遂厭世，焉得見大令之小女玉潤？」）的看法還是很有啓發意義的，尤其是他的論證方法非常值得借鑒。比如利用《十七帖》考證王羲之父子事跡等，頗多發明創獲。當然，包氏的考證中也有一些值得檢討之處，比如推定《十七帖》諸帖的書寫時間並未出示任何證據，這樣就顯得武斷（此事下文詳論）。

欲知官奴是否爲王獻之，須先證明王羲之在世時，獻之是否成婚，爲此必須考證二王父子的生卒年。關於王羲之生卒年，歸納起來大概有數種說法，其中以晉太安二年（303）生、升平五年（361）卒之說最爲可信，爲學界普遍接受（王羲之生卒年問題前已有論述，茲不詳述）。至於王獻之生卒年，文獻記載比較明確。據《世說新語・傷逝篇》十六劉注云：「獻之以泰（太）元十三

年卒，年四十五。」然唐張懷瓘《書斷》載：「子敬爲中書令，太元十一年卒於官，年四十三。」又宋黃伯思《東觀餘論》所記與《書斷》同：「案，獻之以晉孝武帝太元十一年，年四十三卒。」可見王獻之卒年舊有二說，一爲太元十三年（388）四十五歲卒；一爲太元十一年（386）四十三歲卒。但據二說逆推其生年，均在建元二年（344），因此建元二年乃獻之生年當無疑義。清人姚鼐云：「獻之年四十五太元十三年卒，逆溯升平五年右軍亡時，大令才十七歲。」按，梁陶弘景在《梁武帝與陶隱居論書啓》（《法書要錄》卷二）中謂：「逸少亡後，子敬十七、八。」今以獻之生年推算，右軍卒於升平五年（361）時，獻之正好十七歲，與陶說彌合無間，亦可間接反證王羲之升平五年卒說之可信。

王羲之和王獻之的生卒年大致確定後，接下來須討論王獻之於十七歲以前是否結婚。包跋《玉潤帖》云：「右軍致周益州書有『唯一小者尙未婚，過此一婚，便得至彼』之言，未婚之小者即斥大令。……最後乃言待小者婚，乃能至彼」，包跋文中所引即《十七帖》中《兒女帖》文。包氏認爲《兒女帖》乃王羲之寄當時鎭守蜀地的朋友周撫，據以推測王羲之彼時未能遊蜀，是因爲「唯一小者」王獻之「尙未婚」的緣故，王羲之需要等到「過此一婚」才能前往。這一推理思路十分正確。如此一來，王獻之的結婚和王羲之的遊蜀二事，就聯繫到一起來了。事實上，王羲之一生並未去過巴蜀之地，然而又非常嚮往，至於爲何最終未能實現此願望？比較合理的解釋是，因王獻之還未成婚，所以不能赴蜀。爲了證實這一點，必須進一步考察《十七帖》諸帖的撰寫時間，以求證在王羲之生前獻之是否已婚。若未婚，則官奴小女非獻之小女、官奴說即無法成立。

八　關於《十七帖》

前引包跋引出《十七帖》的內容問題，在討論這些問題之前，首先需要瞭解《十七帖》的史料問題。

唐太宗李世民（597－649）以天子之威，兼以金帛之力，詔令天下廣搜右軍書跡，所得頗豐。在貞觀（627－649）時期內府所藏大量的王羲之法帖中，《十七帖》是其中最「烜赫著名之帖」，即所謂「書中龍」；開元（713－741）

亦然。【18】作爲王羲之的尺牘法帖的《十七帖》，無論內容還是書法，歷來認爲是由來有緒、最爲可信的名跡，帖文內容爲我們瞭解和研究王羲之提供了重要的資料。歷代研究《十七帖》者不乏其人，總的來說，討論鑒賞其書法或考證碑版流傳之論著占其大半，類似宋黃伯思（1079－1118）考辨帖文內容的研究並不多。到了清代，詳細考論《十七帖》內容者漸多，如乾隆時期王弘撰《十七帖述》（《檀几叢書》卷十三）、嘉慶時期包世臣《十七帖疏證》【19】等。近現代以來，中日兩國學者都有許多研究成果問世，而且研究水準均在清人基礎之上有新的突破。【20】

　　《十七帖》是如何出現的？其內容如何？關於此問題尚有不明確之處。今傳世館本《十七帖》共收刻王羲之書翰二十九通（按，由於各個版本系統的編輯方式收錄時的分類合帖以及殘缺狀況等情況的不同，帖數亦隨之而異。此事與帖文內容的探討無關，暫不討論）。據唐張彥遠《書記》記載，當時內府整理王帖的方式是：「取其書跡及言語，以類【21】相從成卷。」今以《十七帖》所收諸帖內容相關、書風相近等特徵來看，也正符合這一基準。除此以外，還有一點值得注意，即《十七帖》中沒有晉人法帖中常見的弔喪問疾之類內容，無忌諱不吉之嫌，很適合皇家內府珍藏。【22】

　　王玉池在論文〈《十七帖》在王羲之書跡中的地位和重要版本述評〉一文中，對《十七帖》的由來作了如下說明：「關於《十七帖》的來源，有材料說是貞觀初年進士裴業所獻。裴業其人情況不詳。估計此組信函最初應是周撫後人收藏。這組信中有少數帖不是給周撫的，應是收藏者不慎混入所致（如給郗愔的信）。」（王著《二王書藝論稿》收。已出）筆者以爲，首先，《十七帖》中諸帖來源未必皆出於一家之藏。因爲它不同於《萬歲通天進帖》，並無文獻明確記載其最初獻自何人，或出自某家，故其來自於徵購或四方進獻，後又經過褚遂良等「取其書跡及言語，以類相從成卷」加以編輯合併而成的可能性也不能排除。【23】當然，《十七帖》中寄周撫一組的書簡源出一家之藏的可能性很大，此外寄郗愔等書簡，則可能出於他藏，後以其草書字跡風格相近之故，遂「以類相從」而被收進《十七帖》中也未可知。其次，假如《十七帖》中大部分書簡來源於一家，其最初爲周撫後人所藏的可能性不大。收藏者如果是周撫後人的話，則在周家中不應「不慎混入」王羲之寄郗愔的書簡，因爲周撫的後人大概無緣得到王羲之給郗愔的信。因此，能有條件將王羲之寄與多方

友人的書簡保存下來，大概既非周家也非郗家或其他親友之家，而應該是王羲之自家，也只有王家之人才最有條件把王羲之的書簡文稿或底稿作統一保管。關於尺牘底稿的問題，擬為專文論之。【24】

關於《十七帖》一組書簡內容，宋黃伯思云：「自昔相傳《十七帖》乃逸少與蜀太守者，未必盡然，然其中問蜀事為多，亦應皆與周益州書也。」（《法帖刊誤卷下》，收《東觀餘論》，前出）可見在黃之前，即已流傳《十七帖》為王羲之寄蜀太守周撫的說法，但黃只是認為《十七帖》中大部分應是寄周撫的書簡而非全部。《十七帖》中凡涉及王羲之問蜀、遊蜀、求藥以及兒女婚嫁等內容的書簡，大概應是寄周撫的。王羲之關心蜀事及希望一遊蜀地之動機，從信中可歸納為三點：一是嚮往蜀地的山川風光；二是欲瞭解蜀地的歷史、物產；三是欲瞭解蜀地的草藥和藥物。收信人周撫，乃王羲之兄籍之妻周氏之從兄，與羲之為遠房親戚關係。史載周撫曾為王敦、王導屬下，故與王、郗兩家關係極密。周撫於永和三年（347）任益州刺史後，直到東晉興寧三年（365）去世止，一直鎮守蜀地。（詳見《晉書》卷五十八〈周訪傳附撫傳〉。）

下據王玉池〈王羲之《十七帖》譯注〉（簡稱〈王注〉）研究，參以諸家之說，對《十七帖》中被認為是寄周撫之書簡加以探討。《十七帖》順序及其書跡，參見書後【附五】《十七帖》所附各單帖。

另外，王玉池還以《淳化閣帖》卷八收刻《周益州送邛竹杖帖》為「少數確係給周撫的信」，認為被《十七帖》漏收（前出）。此帖既言「周益州送此邛竹杖，卿尊長或須今送」，知當為羲之寄與第三者之書簡明矣。帖中言周益州送來邛竹杖一事，並請對方將邛竹杖頒發給尊長。然此帖雖非寄周，卻反證《十七帖》之《邛竹杖帖》所言「去夏得足下致邛竹杖皆至。此士人多有尊老者，皆即分佈，令知足下遠惠之至」者，似確有其事。

九 《十七帖》中「遊蜀」諸帖的書寫時間與王獻之婚事

現在從作書時間和內容兩方面討論上列二十七通被認為是王羲之寄周撫的書帖。歷來研究《十七帖》者，多泛談其內容，不太涉及具體的撰寫時間，唯清人包世臣於《疏證》跋《玉潤帖》中，提出了他的看法，並加考證。現舉一例以證之。如《積雪凝寒帖》有云：

計與足下別廿六，於今雖時書問，不解闊懷。省足下先後二書，但增歎慨。頃積雪凝寒，五十年中所無。想頃如常。冀來夏秋間，或復得足下問耳。比者悠悠，如何可言。

　　包氏據史實，考證出王羲之與周撫最後見面的時間爲太寧三年（325），此後又經過了二十六年，則可推算出《積雪凝寒帖》的書寫時間爲永和七年（351），這是十分精確的考證。【25】唯帖中所云「五十年」者，包氏未遑論及。或許王羲之所言年數不是概數，因爲他不應把自己生前也算在五十年內。此帖王玉池譯作：「最近大雪堆積，十分寒冷。這種情況爲五十年來所未見」，筆者以爲，後一句或應譯爲「自有生以來，我還是頭一次見到」比較合適。按永和七年，王羲之正是四十九歲，古人喜報虛歲，可稱五十。通過此例，已足見包氏考證之精確。以下就《十七帖》中與本論有關的帖文內容加以討論。

　　《十七帖》組帖中收有《七十帖》和《兒女帖》，此二帖無論敘事內容還是書法風格均十分近似，基本上可以看成是王羲之於同一時期內寄與同一人之書簡。信中內容不僅是「問蜀」，而且已經具體談論到如何「遊蜀」的計劃了。其中王羲之還吐露了兒女的婚嫁等自己家庭情況，再次表達了其強烈的遊蜀願望，之所以不能立刻成行，乃因王獻之尚未婚娶。現以這兩帖爲據，參考諸家觀點以勘考相關諸帖之內容，以期解明「官奴說」等問題，並藉以考察王羲之晚年生活狀況之一端。照錄帖文如下：

　　《七十帖》（原帖書跡參見書後【附五】《十七帖》中《七十帖》）：

　　足下今年政七十耶，知體氣常佳，此大慶也，想復勤加頤養。吾年垂耳順，推之人理，得爾以爲厚幸，但恐前路轉欲逼耳。以爾，要欲一遊汶領，非復常言。足下但當保護，以俟此期，勿謂虛言，得果此緣，一段奇事也。

　　《兒女帖》（同上）：

吾有七兒一女，皆同生，婚娶以畢，唯一小者，尚未婚耳，過此一婚，便得至彼。今內外孫有十六人，足慰目前。足下情至委曲，故具示。

前帖云「足下今年政七十耶」，說明王羲之寫此信時周撫正好七十歲。周撫知其卒年而不知其生年和享年，若此帖為王羲之升平五年五十九歲所書，可逆推算出周撫生年為元康三年（293），享年七十二。包世臣《疏證》考云：「撫乙太寧二年（324）自歸，至興寧三年（365）卒於益州，歷四十三年。前在敦所，已涖居顯職，史雖不言其壽數，大都七十餘矣，」包說是也。又，《兒女帖》云：「唯一小者，尚未婚耳者」，小者當指王獻之。【26】

依包跋《玉潤帖》（前錄）之分析，與此相關書信的書寫時間，應作如下順序排列：《都邑帖》→《省別帖》、《七十帖》→《兒女帖》。應該承認，包跋所推定的時間順序基本正確，但在某些細節上仍有推敲的必要。比如，包認為《都邑帖》為升平一年書（詳《疏證》），此較可信。又以「說欲遊蜀而尚未果之故，以堅其約，當是最晚書」（同上）為據斷定《兒女帖》要晚於《七十帖》，此無疑也是正確的。另外包氏還據帖文證《省別帖》和《清晏帖》當為一書，此亦無不可，唯包跋以《七十帖》與《省別帖》、《清晏帖》為同時所書，並繫於「升平三四年間」，而在《疏證》中又無出示證據，所以他的「不一二年，右軍遂厭世，焉得見大令之小女玉潤」之結論就成問題了。包氏所做的「不一二年」乃指「升平三四年間」、羲之「已五十七八」的推算並不精確，應該再下推一年才合理，說詳下文。另外筆者認為，《蜀都帖》的書寫時間也應大致與《兒女帖》同時。因為從帖文中，可以感到王羲之遊蜀計劃已經講得非常具體，看樣子即將付諸實施了。比如「當告卿求迎，少人足耳，至時示意」、「想足下鎮彼土，未有動理耳。要欲及卿在彼，登汶領峨嵋而旋，實不朽之盛事」等即是。其內容反映了王羲之想趁周撫尚在蜀任期間，盡早促成此行，其急不可待心情，溢於紙面。如「遲【27】此期，真以日為歲。但言此，心以馳於彼矣」云云，遊蜀之迫切感，絕不亞於《兒女帖》。總之，包跋雖有小疵（如誤認《玉潤帖》為王凝之書等），但道出王羲之在世時獻之未婚之看法，值得重視。

筆者認為，《十七帖》中與遊蜀、問蜀相關的《七十帖》、《蜀都帖》、《鹽井帖》、《嚴君平帖》、《兒女帖》、《譙周帖》、《漢時帖》、《成都城池帖》

等書簡，在撰寫時間上的間隔不應相差一年以上。這可從兩方面來推證：

第一，從現存的王羲之法帖來看，除了時令或哀痛一類慣例書翰外，在涉及到具體某事的一些組帖中，可以發現它們之間書寫時間的相隔跨度並不大。正因爲如此，書法風格也極爲相近。如「建安靈柩」組帖、「問嫂病」組帖、「孫女病亡」組帖等即是。

第二，如上對《十七帖》出現情況的推測，其中寄周撫的有關遊蜀、問蜀內容的書簡很可能是一次性出現的。也就是說，這一組書簡很可能被人（或王家或周家）在某一期間內有意識地保存下來。所以我們從其中可以感覺以下特徵：這一組書簡不但在內容上彼此相關，前後敘事的銜接呼應也很緊密，而且在書法風格上又是如此相似。這也許說明，各帖之間間隔不會很大，應該在同年內。究竟應該是哪一年？筆者以爲，包氏的「升平三四年間」的說法很難成立，因爲包氏既然也承認「右軍卒於辛酉，當穆帝升平五年」（跋《玉潤帖》），而《七十帖》中又明言「吾年垂耳順」，時間都很明確，不知包氏據何斷定王羲之寫《七十帖》「其時想已五十七八，故知是升平三四年間也，不一二年，右軍遂厭世」的？檢包氏《疏證》，於此亦無詳說。按，包氏謂「五十八」則勉強可通，謂五十七則完全不通。「年垂耳順」就是說王羲之快要到六十歲了，應該不會是五十七歲時說的話。魯一同對此的解釋就很明確，他認爲王羲之此時稱「年垂耳順正五十九歲」（魯一同《右軍年譜》。前出）。鈴木虎雄〈王羲之生卒年代考〉則認爲「垂耳順」應指五十八、五十九歲，並認定《七十帖》及《兒女帖》書於升平四年（360）。【28】

儘管如此，還應考慮到古人喜稱虛歲的習慣，即所稱年齡比實際年齡要大一歲。王羲之五十九歲卒，沒有活到六十。此帖自稱快要到六十歲：若按虛歲，說明此時他快到五十九歲了；若按實歲，則說明此時他已活到五十九歲了。至此，依王羲之升平五年（361）卒、享年五十九歲之通說，則可推定他寫《七十帖》、《兒女帖》等有關遊蜀、問蜀諸帖時的年齡應該在五十八、九歲之間（按虛歲），或在五十九歲之內（按實歲），時間則應在升平四、五年（360-361）之間，或升平五年（361）之內。儘管這種可能性不大，但我們就不妨假設以下情況可能出現：即王羲之剛滿五十八歲就寫了《七十帖》、《兒女帖》，並進一步假定他不是在剛滿五十九歲時去世，而是幾乎度完升平五年整整一年，快到六十歲時才去世。如此一來，王羲之寫《七十帖》、《兒女帖》

的時間上下限，就可以定為升平四年初到五年末，存在將近兩年的時間餘裕。現在假定，以下之事必須按如下時間順序依次發生：

升平四年年初王羲之書《兒女帖》、《七十帖》→獻之與郗道茂立刻成婚→產女兒玉→玉潤得病→羲之因孫女玉潤病寫《玉潤帖》→玉潤不育夭亡，羲之因此又寫「延期官奴小女並疾不救二孫夭命」諸帖→羲之經受這一精神打擊，終於未能了卻「遊蜀」之願隨後亦去世。（推定在年末）

若此，王羲之在世時王獻之與郗道茂結婚生女並不是沒有可能。但需要指出的是，這一假設是以王羲之自稱「耳順」乃按虛歲計算為前提的。若為實歲，其可能性則不復存在。此外，王羲之是否度過升平五年整一年還有疑問，據《金庭王氏族譜》（蒙王玉池先生惠贈複印本）載，王羲之卒於升平五年五月十日。此譜據稱為王操之一門相傳，如可信的話，則羲之卒於升平五年中。

然而實際上，以上的假設也不太可能成為事實。在說明理由之前，先看一件彈劾王羲之兄王籍之事例。《晉書》卷六十九〈劉隗傳〉：「世子文學王籍之居叔母喪而婚之」，因而遭到劉隗的彈劾。按，王獻之妻郗道茂之父郗曇（？－361），據《晉書》卷八〈穆帝紀〉「升平五年一月」條載，卒於本年一月，因此從升平五年一月始，郗道茂便居父喪，以王籍之僅因居叔母喪而婚之就引起朝廷議論，可知按當時的喪禮制度是絕對不可能結婚的。與王羲之同卒於升平五年，曇一月卒，當先於羲之。因為據《晉書》卷六十七〈郗愔傳〉載：「會弟曇卒，益無處世意，在郡優遊，頗稱簡默。與姊夫王羲之、高士許詢並有邁世之風，俱棲心絕穀，修黃老之術」，可證郗愔在郗曇卒後，尚與王羲之在郡優遊。郗曇卒，道茂居父喪，自然不可能與王獻之成婚，王羲之在《七十帖》既然自稱「耳順」，說明他寫此信時已在最晚年的五十八、九歲之間，而信中唯一惦念的仍是遊蜀。隨後他又在《兒女帖》中說「唯一小者，尚未婚耳，過此一婚，便得至彼」，很明顯，王羲之遊蜀願望之所以不能立刻實現，是因他要等獻之「過此一婚」。結果大概又遇到獻之的未婚妻道茂居父之喪，婚事不得不拖延下來，而遊蜀計劃也因而被耽擱，結果他終於升平五年去世，未能等到獻之成婚的那一天，而且其精心規劃的遊蜀計劃最終也未能實現。而遠在蜀地的周撫亦於四年後的興寧三年（365）卒於益州，王羲之與周撫相約的這「一段奇事」、「不朽之盛事」，亦付諸泡影矣。

關於王獻之的婚姻狀況，雖然其具體成婚時間不可考，但可從文獻記載得

知他經歷過兩次婚姻：第一次與郗道茂，後離婚而娶簡文帝三女新安愍公主，育有一女，即後來成爲安禧皇后的王神愛。【29】李長路、王玉池編《王羲之王獻之年表與東晉大事記》繫王獻之與郗道茂的結婚時間在興寧三年（365）年，即周撫去世那一年，雖未明示所據，但筆者以爲如此判斷大致合理。王獻之非官奴至此證畢。【30】

此外有一則法帖內容，亦頗關王獻之結婚時間問題。《淳化閣帖》卷八收刻《中郎女帖》，《絳帖》、《二王帖》、《澄清堂帖》、《大觀帖》等皆收刻，其帖文如下：

中郎女頗有所向不？今時婚對，自不可復得，僕往意君頗論不？大都此意
當在君耶。

觀此帖書法，覺得不大可靠，其爲僞帖可能性極大（詳下文），然而從文獻角度上看，亦不能排除所謂「抄右軍文」的文眞字僞之可能，若然，帖文內容應該予以重視的。

在日本，中田勇次郎認爲此帖是王羲之寄與王獻之的書簡，內容爲議婚而徵求獻之意願。帖中的「中郎」即指郗曇，「中郎女」指郗曇之女郗道茂。因爲郗曇升平二年（358）繼荀羨任北中郎將、徐・兗二州刺史，而其女郗道茂後來確實也與王獻之結婚了。（見同氏著《王羲之を中心とする法帖の研究》第七章〈王羲之の法帖〉）中田以後，吉川忠夫、田上惠一、森野繁夫等

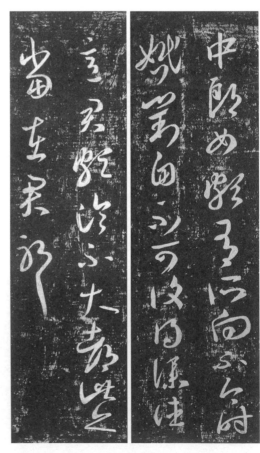

圖個2-7 東晉 王羲之《中郎女帖》（《淳化閣帖》卷八）

人在各自的考論中，都採用了中田的說法。【31】中田對此帖的解釋基本代表了日方學者的看法，現將其釋文大意試譯如下：「你對中郎的閨女應該比較中意了吧？這回給你提親的機會可是不可多得的。我對此事的意向你應當清楚，想你多少會認眞考慮的。當然不管怎麼說，自己的終身大事最終還是要由你自己拿主意決定了。父字。」其中「往意」一語，有釋作「德意」者，中田據《淳化閣帖》所收古法帖中的《慧則法師帖》中有「指宣往意」語，認爲還是應從之作「往意」解；「頗論不」的「論」字或有釋作「冷」字者，應作「論」似乎比較通順，或本作「洽」也未可知。帖文末的「耶」字看作「耶告」（王羲之寄女尺牘之習用語）之略，意即「父字」（均同上）。

在中國，劉濤對此帖的看法雖然與日本學者基本相同，也認爲「中郎」指郗曇，「中郎女」指郗道茂，但他卻認爲此信是寫給郗愔的。因此，他的釋文就與日方大相徑庭了。【32】劉濤的釋文如下：「中郎之女有出嫁的意向嗎？現在婚嫁正是時候，過此時機不會復得。我以前與您談的那些想法，您向中郎談過沒有？我想，此事成否，您的意見很重要。」（同上）

按，如果此信眞是談論與郗曇家結親一事的話，則書寫時間應該在郗曇升平二年任「北中郎將」以後至升平五年一月卒之前。如果按照劉濤解釋，此信寄郗愔，帖文「今時婚對，自不可復得」解釋成「現在婚嫁正是時候，過此時機不會復得」的話，則王羲之在此時爲了王獻之的婚事顯然已經顯得十分焦急了；若按中田的解釋，此信寄獻之，帖文「今時婚對，自不可復得」解釋成「這回給你提親的對象，可是不可多得的」的話，則王羲之在此時已向郗家提親，並曾勸過獻之答應這一椿親事。不管帖文內容取哪種解釋，二者都預示了這樣一種可能性的存在，即王獻之與郗道茂也許會在升平二年至四年之間結婚。

筆者的看法是：一、由於被引作參證此帖【33】的所謂〈與郗家論婚書〉帖，基本上已被定爲僞作，因而不能不說此帖僅是一個孤證而已；二、此帖不見《褚目》、《書記》著錄，再加上帖之首尾又佚月日及署名，因而無法斷定是否眞出於王羲之。因爲在歷代刻帖中，王羲之帖內常常有摻入魏晉人雜帖的情況存在，所以其文獻價值和可信度都將大打折扣；三、以書法觀之，似乎也不像右軍書。清人王澍乾脆斷定：「此帖書法散緩，當是僞作。」（《淳化秘閣法帖考正》卷八）四、退一步說，假定此帖確爲「抄右軍文」之類，其內容或

者可信（不管是寫給郗愔的還是寫給獻之的），但這也只能說明王羲之為了王獻之的婚事曾與郗家提過親，而且心情也很焦急，希望他們能早日成婚一事而已，單從此帖內容看，尚找不出任何可以證明王獻之與郗道茂已經結婚、或預示他們將在不久的時間內肯定結婚的直接證據；五、此帖文意頗有難解處，倘若為真，亦疑其有脫漏，故學者在解釋帖文時各自為說，莫衷一是。蓋帖文之意尚未能求得確解，乃據以徵史論事，不亦難乎？

十　餘論—由本論引帶出來的新問題

本論平議了有關官奴諸說，同時也提出了筆者對此問題的觀點和考證，但也不得不承認，以上的考證結果與定論尚有距離，因為有些問題尚無法徹底究明。比如《兒女帖》與《七十帖》畢竟是兩帖，把前者的書寫時間認定為與後者同時或更晚之根據，只是由帖文內容做出推測，其證據並不過硬。此外，有學者認為，浙東去巴蜀甚遠，當時所寄的《十七帖》諸帖往復時間，也許須要經年累月才能到達，這樣一來，各帖之間相隔時間就不一定在一年以內。這個問題涉及東晉郵驛制度，在此暫不詳論。【34】

通觀上考，給我們留下最深印象的是，王羲之晚年生活中有三件大事縈懷：痛喪早夭的二孫女，強烈的遊蜀願望，獻之婚姻。因為這些皆屬於家門私事，故傳世文獻如《世說新語》、《晉書・王羲之傳》等中均無記載，然而這些私事正是深入細緻研究王羲之難得的珍貴資料。由官奴說的考證，還引帶出了不少新問題。比如王羲之在《兒女帖》中說他「今內外孫有十六人」，然延期、官奴二女到底算不算在內？王羲之在此二孫女去夭亡時曾哀嘆道：「吾衰老，情之所寄，唯在此等」，這說明喪孫是在他晚年期間發生的事，那麼這與「今內外孫有十六人」在時間上又是怎樣的關係？還有《十七帖》中大部分書簡文字都反映了王羲之的強烈遊蜀願望。《晉書》卷八十〈王羲之傳〉引王羲之〈答殷浩書〉中有這樣一段話語：「若蒙驅使關隴、巴蜀皆所不辭」，信中流露出他無仕途榮進之心，但是若能派他前往「關隴巴蜀」，他就「皆所不辭」，願欣然前往任職，可見王羲之對蜀地之嚮往由來已久。但是我們不禁要問：王羲之為何如此熱心嚮往巴蜀？此或許與周撫鎮守彼地以及關心那裡的歷史、風土、人情有關，但也不能排除有其他原因：比如蜀地有好藥可採，或與

天師道有關等。若然,問題就變得更加複雜了。王氏世事五斗米道已爲周知,然周撫所平定、鎮守之蜀地,正爲世事天師道的李氏王國。陳寅恪考西蜀李特起兵,實即「天師道信徒的一次起兵」,【35】《晉書·周撫傳》則稱其爲「左道」,此事又令人聯想到王凝之被天師道孫恩起兵所害,雖則同爲天師道,王氏世事所奉之教也許與之有異。這些問題歷來研究者未能注意,實有細究之必要。

王羲之說「自兒娶女嫁,便懷尚子平之志,數與親知言之,非一日也。」此話可以當眞嗎?所謂「尚子平之志」或逸民志向,在東晉士人中存在並不奇怪。尚子平,即後漢的逸民尚長,他等兒女婚嫁以後,作爲家長圓滿完成兒娶女嫁大事,於是出家遠遊,與志同道合者遊玩五嶽名山。王羲之在《兒女帖》中所說「吾有七兒一女,皆同生,婚娶以畢,唯一小者,尚未婚耳,過此一婚,便得至彼」正指尚子平之志,也就是在《逸民帖》中所謂:「吾爲逸民之懷久矣」之志向。尚子平之志,西晉名士嵇康(223-263)在其名文〈與山巨源絕交書〉【36】表白得最明確,現節錄有關言論,擬爲羲之此志作注腳:

吾每讀尚子平、台孝威傳,慨然慕之,想其爲人。……又讀莊、老,重增其放。故使榮進之心日頹,任實之情轉篤。此由禽鹿,少見馴育,則服從教制;長而見羈,則狂顧頓纓,赴蹈湯火;雖飾以金鑣,饗以嘉餚,逾思長林而志在豐草也。

如果王羲之未能去蜀地的原因是因爲王獻之未婚,作爲家長不能放心的緣故,因此將引出更深層的思考,因爲這涉及到王羲之人生觀等大問題。

按,東晉名士有一個共通特點,即在處世方面表現爲既無徹底避世之意志,又無積極出仕之態度,因而往往言行不一,此例甚多,不遑枚舉。王羲之屢言懷尚子平之志,然令人懷疑的是,他是否眞的嚮往這種棄家室拋妻子的所謂逸民生活?筆者猜測,這也許是他出於某種應酬上的需要而故作的一種姿態、或一種修辭也未可知。因爲王羲之在談到自己晚年生活的理想時,的確有在不同場合說不同話的現象。他所說的「老夫志願盡於此也」【37】之「此」,似乎並不是尚子平式的隱逸之志,而是所謂「坐而獲逸,遂其宿心」的變通隱逸法。那麼他即使有尚子平之志,也不過是難以徹底實現的終極理想。「朝隱」

所以出現於東晉，或與士人的實際處境有關，這是一個值得探討的問題。關於王羲之的隱逸思想，將於第六章之三〈王羲之的隱逸思想及其他〉中專論。

注釋———

【1】俞劍華編《中國美術家人名辭典》P144「王獻之」條目，梁披雲主編《中國書法大辭典》P312「王獻之」條目等，均主此說。在日本，西川寧也主此說，見其博士論文〈西域出土晉代墨蹟の史的研究〉（《西川寧著作集》第四卷）。

【2】日本書學書道史學會第九次大會，1998年11月21日，於日本筑波大學。

【3】周本淳〈「官奴」非王獻之小字〉全文如下：

　　王羲之小楷《樂毅論》是公認真書楷模，注有「付官奴收執」幾字，《宣和書譜》以為王獻之小字「官奴」，大約是因為王獻之書法也非常有名的關係吧，後世多襲用其說。直至1979年版的合訂本於《樂毅論》條下注云：「著名小楷法帖。唐褚遂良列入《晉右軍王羲之書目》正書第五卷中第一，傳為王羲之書付其子官奴（王獻之）的。……『以余考之，其實不然。』」按，〈劉禹錫集・酬柳柳州家雞之贈〉（卷三十七，《外集》卷七）云：「日日臨池弄小雛，還思寫論付官奴；柳家新樣元和腳，且盡姜芽斂手徒。」世彩（筆者按：彩應作綵）堂本《柳河東集》附在四十二卷，於「官奴」下注云：「褚遂良撰〈右軍書目〉正書五卷，第一《樂毅論》，四十四行，書賜官奴。行書五十八卷，其第十九有與官奴小女書。官奴，羲之女。是時柳未有子，故夢得以此戲之。」這個注釋，證之以劉、柳另外二詩、可確信「官奴」為羲之之女而非獻之小字：「小兒弄筆不能嗔，涴壁書窗且賞（排印本誤作「當」，柳集附錄仍作「賞」）勤。聞彼夢熊猶未兆，女中誰是衛夫人？（劉禹錫〈答前篇〉）小學新翻墨沼波，羨君瓊樹散枝柯。在家弄土唯嬌女，空覺庭前鳥跡多。（柳宗元〈疊前〉）」韓愈為〈柳子厚墓誌銘〉，提到柳死時長子周六虛歲才四歲。劉禹錫寫此詩時周六尚未出生，所以說「聞彼夢熊猶未兆，女中誰是衛夫人」。因此「還思寫論付官奴」的「官奴」，只能指女兒。久懷此疑，後讀《二王帖》卷一有《玉潤帖》，首云：「官奴小女玉潤，病來十餘日，了不令民知。……」原來「官奴」的大名叫「玉潤」。可惜古人重男輕女，《晉書・王羲之傳》只記其七子，並未言女有幾，適某氏，故玉潤事跡，無從查考。但「官奴」為王羲之女而非獻之，則可無疑。又「正書五卷第一」，《辭海》說成「正書第五卷中第一」，亦與原義出入較大，並當改正。

【4】《法書要錄》卷三所收《褚目》之「正書部（《津逮秘書》本作『都』，非也。范校本亦

仍其誤，今據《墨池編》本改）五卷」，第一列《樂毅論》，帖下著錄「四十四行。書付官奴」。「行書部（誤同上，據改）五十八卷」，第十九列《官奴小女》，帖下著錄「十行」。

按，古雜帖初無定稱，習慣上取其帖文啓首數字以代帖名，《褚目》正用此法著錄，且於下並錄該帖行數，不錄全帖文。此法不知起於何時，或爲梁之陶弘景首開此著錄帖名法之先河。如《梁武帝與陶隱居論書啓九首》（《法書要錄》卷三）其中陶稱「臣濤言一紙」、「五月十五日一紙」、「尙想黃綺一紙」、「便復改月一紙」、「五月十五日縐白一紙」等或即此法之濫觴，而後爲《褚目》所繼承。唐張彥遠記述《十七帖》的諸帖之命名方法：「十七帖者以卷首有十七日字，故號之。二王書，後人亦有取帖內一句語稍異者，標爲帖名，大約多取卷首三兩字及帖首三兩字也。」（《法書要錄》卷十）按，褚遂良爲貞觀內府收藏與鑑定王帖之主要負責人，又親自校定《十七帖》，並爲之「監裝背」（同上），故諸帖之命名，亦當出自褚本人矣。又按，此法或源於古字書之命名傳統。王國維以爲：「詩、書及周秦諸子，大抵以首句二字名篇，此古代書名之通例也。字書亦然。」並舉《急就篇》、《倉頡篇》、《爰歷》、《博學》等證之。（〈史籀篇證序〉，《觀堂集林》卷五）。

【5】周氏除了讀《二王帖》所收相關帖文外，基本未查王羲之的其他有關法帖。而《二王帖》所收諸帖卻不能告訴他事實的眞相。此問題詳下面的法帖解說部分。

【6】筆者於前編〈關於王羲之的研究資料〉中曾經指出：「所以大凡涉足於王羲之研究領域的學者們，不管論述其中任何一個方面的問題，在引用這些資料時幾乎無一例外，大家都不得不回過頭來或多或少地在這些資料上下一番篩砂淘金、去僞存眞的工夫，也就是說必須做所謂基礎研究。」此文討論問題遇到的情況，恰好可以證明這點。

【7】南宋許開刻《二王帖》三卷，後附《二王帖評釋》。今有清嘉慶二十六年（道光元年，1821）摹刻本收《玉潤帖》，今猶能於《寶晉齋法帖》以及《快雪堂帖》等中見其原帖的大致面貌。此帖俗稱《官奴帖》，書法風格溫潤雅馴，作爲爲數不多的王羲之行書法帖，歷來爲人寶愛。

【8】此問題曾在第三章中根據尺牘書式格式予以檢證，現就其未及者略作補論。

中田勇次郎著《王羲之を中心とする法帖の研究》第一章〈褚遂良の王羲之書目〉中「羲之頓首二孫女四行」條云：「《寶晉齋法帖》收有『羲之頓首，二孫女不育，傷夭命，痛之纏心，不能已已，可悼切心，豈圖十日之中如此？羲之頓首（四行）』一帖。此帖書法既不佳，且文句中亦有拼湊痕跡。可能是後人從《延期官奴帖》（《書記》79）《期小女帖》（《書記》357）以及此《二孫女不育帖》等帖中取其字句掇合而成。因此這些字句看上去多少有點相像之處。褚遂良所見之帖應該是《書記》所著錄之物，《寶晉齋法帖》本大概出

於其他系統。由此亦可見涉及二孫女之夭的法帖多數傳世，甚至還出現了類此偽帖出世。」按，中田過錄的《寶晉齋法帖》帖文與圖5拓本略有出入，拓本《寶晉齋法帖》帖文是：「羲之頓首，二孫女不育，傷夭命，痛之纏心，不能已已，可悼切心，豈圖十日之中，二孫復如何？羲之頓首。」中田過錄文闕「二孫復」三字。檢《寶晉齋法帖》卷九收刻米芾所臨此帖亦缺此三字，知中田勿從米臨帖文過錄，而非本卷三帖文。

中田懷疑《寶晉齋法帖》拓本乃從其他帖中取字句拼湊而成的偽帖，理由是文句不通。然而筆者恰恰認爲《寶晉齋法帖》拓本乃是王羲之與二孫女夭亡相關諸帖中的其中一帖。因爲《書記》113帖與此帖文面極其相近，以之校對，知《寶晉齋法帖》刻此帖時誤將原帖文顛倒，即將原爲第三行的「夭命痛之纏心不能已已可」誤置於第二行中，因而造成錯簡現象，致使語句不通。今試將其恢復原來順序如下：「羲之頓首。二孫女不育，傷悼切心，豈圖十日之中，二孫夭命。痛之纏心，不能已已。可復如何？羲之頓首」，可見如此一來不但文從字順，且頗合聲韻之美，當爲一完整之帖無疑。

案，宋米芾亦未能察知其訛謬，《寶晉齋法帖》卷九附其所臨《二孫女不育帖》行文順序與此大致無異，第四行末「二孫復」三個字欠落而已。通過此現象則又引帶出新問題：《二孫女不育帖》之錯行當非自南宋曹之格刻《寶晉齋法帖》時，應在米芾之前即已訛刻之矣，而米芾確未之察覺而如是照臨。這至少說明米所見者已非眞跡，當爲錯行摹本或刻拓本之類。此謬自米以來以訛傳訛，如明之董其昌《戲鴻堂法帖》卷十四、今之《王羲之書跡大系·解題篇》（P.429）等，皆仍然沿襲其謬。

【9】王元軍在其近著《六朝書法與文化》仍主此說。該書P107「王羲之共有七兒一女」條注如下：

《全晉文》卷二二輯王羲之《吾有帖》云：「吾有七兒一女，皆同生」。《晉書》卷八十〈王羲之傳〉云：「知名者五人，玄之早卒，次凝之」……其女爲誰，尚有爭議。《宣和書譜》卷一六認爲是獻之小字。《柳河東集》卷四二於官奴下注：「褚遂良《右軍書目》正書五卷，第一《樂毅論》四十四行，書賜官奴。行書五十八卷，其第十九有與官奴小女書。官奴，羲之女。」認爲官奴是羲之女，以後說爲是。王羲之書札中有云：「延期官奴小女，病疾不救，痛愍貫心。吾以西夕，情願所鍾，唯在此等。豈圖十日之中，二孫夭命，悁傷之甚，未能喻心，可復如何？」（見《法書要錄》卷一〇《右軍書記》）可知官奴爲羲之小女。

由王文可見，他所以得出官奴爲羲之女之錯誤結論，其因實與〈周文〉相同，皆以注柳集者之誤說爲說，雖檢證右軍法帖而又未得其全。令筆者不可解者，〈周文〉唯見《玉

潤帖》，故未能正確斷定法帖中人物相屬關係，其錯尚可理解。而王氏既然已經注意到《書記》79帖，並引出論證，則單憑此帖之內容，即可判讀出帖中「延期、官奴小女」乃羲之「二孫」之事實也。據此帖內容，而無論如何也讀不出官奴爲羲之之女的意思來。

【10】姜宸英《題官奴小女玉潤帖後》云：「官奴，子敬小字。劉夢得酬柳子厚詩：『還思寫論付官奴』謂子敬也。註柳詩者謂是逸少女名，誤矣。彼不知玉潤是官奴女名也。逸少尚有『官奴婦產，復委篤，憂之深』一帖可證。逸少七男一女，極子孫之盛，而一女疾病，至於憂之燋心，引罪自責，其慈祥樂易可見。他日又云：『得一味之甘，剖而分之，以娛目前。』宜其誓墓於未衰之年，不能以此而易彼也。」（《湛園題跋》）按，〈虞文〉節引姜跋，於其中「逸少七男一女……宜其誓墓於未衰之年」一段悉略去而無說，今補注說明如上。又按，被〈虞文〉略去的姜跋內容頗混亂含糊，其義殊不可解。姜氏前既引「官奴婦產」帖證官奴非羲之女甚明，羲之「憂之深」者，蓋指官奴婦無疑。然於此又忽謂羲之「一女疾病，至於憂之燋心」，所憂者又成羲之的「一女」，前後文字齟齬抵牾如此。頗疑此處有脫衍文字。

【11】此類後人附會二王撰文以及書法逸事傳說頗爲不少，大抵爲南北朝以至隋唐好事者爲之。其內容多荒誕無稽，且混雜訛誤，張冠李戴現象亦層出疊見，無法信徵於人。如《墨池編》卷二收王羲之〈書論四篇〉，其四所述王羲之幼年學書逸事。大致與此文相同的文章還收在題唐韋續《墨藪》裡，題作《王逸少筆勢傳》，又收入宋陳思《書苑菁華》卷十八，題作〈王羲之筆勢傳〉。檢《太平廣記》卷二〇七，其文引作羊欣所撰《筆陣圖》，檢《事類賦》卷十五，則引作《世說》文等等，可見一斑。〈虞文〉此處所引之王羲之《筆勢論》，就連收輯此文的《墨池編》編者朱長文亦未信其真爲羲之文。朱長文在卷二的幾篇王羲之論筆法的文後跋曰：「晉史不云羲之著書言筆法，此數篇蓋後之學者所述也。今並存於編，以俟詳擇。」再如，清包世臣曾在《藝舟雙楫》卷六批評孫過庭《書譜》引王羲之逸事之謬云：「二說者（指《書譜》引王羲之逸事）不知所自出，大約俗傳，非事實」，包評是也。又，今人亦有專門對這些僞託王文做考辨者，張天弓〈王羲之書學論著考辨〉（《全國第四屆書學討論會論文集》所收）論證了傳世的九篇王羲之論書文章皆係僞託，可以參考。然而筆者認爲，從文獻角度看，此類逸事傳說雖多荒謬無稽難以信徵，但以之作間接的參考旁證，亦未嘗不可，唯〈虞文〉以之爲主要證據，則竊以爲不可。其實，虞之「初唐之人固以官奴爲子敬小字」的推論也並非沒有道理，但在資料證據上卻並非如虞所舉，在時間上也非如虞所謂「初唐」。爲此筆者曾遍檢與此相關的晚唐人文獻，能感受出唐人確實相信「官奴說」者，如晚唐詩人李商隱〈妓席〉詩「樂府聞桃葉，人前道得無。勸

君書小字，慎莫喚官奴」（傳說桃葉乃獻之妾，獻之曾爲作〈桃葉辭〉詩）即是。儘管晚唐人開始相信此說，但畢竟還沒有官奴即王獻之的直接文字記載，有正式文字記載到宋初才出現。

【12】〈虞文〉此處考證實無必要。本來〈虞文〉已經證明注柳集者以及周氏的謬誤，並進一步考證出注柳集者爲何人，至此其論證目的已經達到。但〈虞文〉至此似意猶未盡，遂以音韻學考證「官奴」之「官」乃吳音「乖」之訛。虞謂：「余思諸家何以相沿而不覺，豈亦以『奴』字之義而致之乎？」。也就是說虞怪歷代諸家相沿官奴爲羲之女說而不覺，因而推測其原因是「奴」字其義近女，因而引起了人們以之爲羲之女的誤解。按，虞所謂「諸家相沿」官奴爲羲之女這一事實並不存在，歷代持此說的只有宋代注柳集者一人而已，今人周本淳偶讀其文，不加詳考而襲其說。正如本文開篇所言，「官奴」爲王獻之的小名（又叫「小字」）之說法算來已流傳了千百年了，儘管並沒有十分可信的證據能證明此說成立，但從古到今人們基本上都堅信不疑，幾乎已成定說。也就是說歷來「相沿不覺」的應該是獻之說而非羲之女說。此外，魏晉人呼「奴」並非限於女子，男子小名帶「奴」字者其例尚多。如《晉書》卷三十三〈石苞傳〉：「苞少子崇，字季倫。生於齊州，故小字名『齊奴』。」石崇與王羲之某子之小字都帶「奴」字，此非偶合，可見當時起名習慣一斑。

〈虞文〉又考「奴」云：「然則獻之何以稱官奴？右軍七子，獻之最少，幼時壁書方丈，以顯其才，羲之爲寫《樂毅》作帖，鍾愛過於他子。臆『官奴』原呼爲『乖奴』，王家徙居山陰，吳語鼻音或脫落，落鼻化，官、乖不分，呼爲『乖奴』，記作『官奴』。」筆者以爲，只有假定在文獻中作「官奴」，而在羲之法帖中卻作「乖奴」的情況下，爲解釋「乖」字何以訛作「官」字的原因，〈虞文〉的這一考證才會具有校勘學上的意義，如考釋古文字然。但是現在的問題是，文獻與法帖均作「官奴」，並未發生文字上抵牾的現象。如果非要懷疑「官奴」在文字上有訛誤，那麼這訛誤也只能出於王羲之本人，因爲從傳世的《官奴帖》拓本上我們看到，王羲之確確實實寫的是「官奴」而非乖奴。

《官奴帖》自從被《寶晉齋法帖》收刻傳世以來，作爲王羲之的行書經典被歷代書家寶愛至今。比如明董其昌嘗倍讚此帖：「比遊嘉興，得盡睹項子京家藏眞跡，又見右軍《官奴帖》於金陵，方悟從前妄自標評。」又曰「此帖（官奴帖）在《淳熙秘閣續刻》，米元章所謂絕似《蘭亭敘》。昔年見之南都，曾記其筆法於米帖，曰：字字騫翥，勢奇而反正，藏鋒裏鐵，遒勁蕭遠，庶幾爲之傳神。今爲吳太學用卿所藏。頃於吳門出余，快余二十餘年積想，遂臨此本云：抑余二十餘年時書此帖，茲對眞叟，豁然有會，蓋漸修頓證，非一朝夕。假令當時力能致之，不經苦心懸念，未必契眞。懷素有言：豁焉心胸，頓釋凝滯。今

日之謂也。時戌申十月有三日，舟行朱涇道中，日書《蘭亭》及此帖一過，以《官奴》筆意書《禊帖》，尤爲得門而入。」（見《畫禪室隨筆》）前據〈虞文〉所引的《湛園題跋》作者，清書家姜宸英就酷愛《官奴帖》，以之與《蘭亭序》並稱爲眞行書典範，評價極高。也正因爲他喜歡，才發現了注柳文的宋人之謬。關於這方面的資料，不妨列如下，供參考之用。

姜宸英《湛園集》卷八《臨王帖題後》云：「古人行書有眞行，有行草。此所書《官奴帖》與《蘭亭序》皆眞行也，通體眞書，少作牽曳而已。《雨冷》、《鷹嘴》二帖行草也。眞書中間以草字，雖則是草，不可縱筆。故魏晉人多用章草入行。後來率意作書，古法遂不可復見。」（《四庫全書》本）按，蔣光煦刊《涉聞梓舊》本（即《叢書集成初編》影印本）所收《湛園題跋》於此脫落文字甚多，僅存「故魏晉人多用章草入行。後來率意作書，古法遂不可復見」一行。當然，酷愛《官奴帖》書法的並非僅限於姜宸英等書家，學者亦然。比如，清初田雯在《龍涼帖》裡就說過：「余昔嗜摹《官奴帖》，苦無善本，及學之無成，亦漸已之。曾作詩云：『十指如椎筆如杵，有鬼若踞秋毫顚；閉門客謝管城子，老研取作支頭磚。』是也。後得涪公墨蹟，嗜之更篤，又願學焉而未逮。余雖不知書，而於世之以書名者輒敢論其工拙。……」（《古歡堂集》卷四十三）。

【13】〈虞文〉采用的太元四年（379）卒說似據近人姜亮夫《歷代人物年里碑傳綜表》之說。王羲之生卒年一共有五說（詳本書第五章之一〈王羲之的生卒年、世系及其家族〉），此說乃現今王羲之生卒年諸說中最不可信者。

【14】《書法研究》1991年第4期所刊張榮慶〈王羲之升平五年卒說獻疑——與王玉池先生商榷〉和王玉池〈就王羲之卒年等問題答張榮慶先生〉二文。

【15】《宣和書譜》引爲「官奴說」間接證據的所謂《論婚書》帖。《宣和書譜》記：「初，羲之與郗曇論婚書云：『獻之有清譽，善隸書，咄咄逼人。』則知羲之深自許可，徒非虛言。嘗書《樂毅論》一篇與獻之學，後題賜官奴，即獻之小字。」按，所謂王羲之《論婚書》帖爲僞作的可能性極大。《右軍書記》著錄的帖文，因原文較長，茲不全錄，今據以節錄如下：

> 十一月四日右將軍會稽內史瑯琊王羲之，敢致書司空高平郗公足下：……羲之妻太宰高平郗鑒女，誕玄之、凝之、肅之、操之、獻之……獻之字子敬，少有清譽，善隸書，咄咄逼人。仰與公宿舊通家，光陰相接，承公賢女，淑質直亮，確懿純美。敢欲使子敬爲門閣之賓，故具祖宗職諱，可否之言，進退惟命。羲之再拜（原注：此是郗家論婚書，書跡似夫人）。

按，此帖署名王羲之，一般被認爲是王羲之寫給郗道茂父郗曇的求婚書。然通篇謬誤百出，作僞之跡昭然，實係贋作。張彥遠注所謂書跡似羲之夫人者，亦屬敷衍之辭也。首先郗曇未有徵拜司空之事，其兄郗愔則有之。《晉書》卷六十七〈郗愔傳〉云：「以年老乞骸骨，因居會稽。徵拜司空。」然檢《晉書》卷九〈帝紀〉「太元六年（381）十一月」條記載「以鎮軍大將軍郗愔爲司空」，則知徵拜司空已經是王羲之死後十多年以後的事了。是時羲之已與道茂離婚，再娶簡文帝三女新安公主。再者，王羲之信中所列獻之兄弟名，居然漏去王渙之而成六子。王渙之爲羲之子，不但文獻有記錄，近年南京郊外出土的《謝球墓誌》亦銘記「球妻琅琊王德光，祖羲之，右軍將軍，會稽內史；父渙之，海鹽令」（南京市博物館・雨華台文物局〈南京司家山東晉謝氏家族墓〉一文。《文物》2000年第7期）亦可證。此外，王汝濤亦論：「羲之求郗曇女爲子婦，不應給郗愔寫求婚帖」、「當時公私文只有琅邪而不作瑯琊」，認爲「此帖爲無知妄人所造」（王汝濤《翰墨書聖王羲之世家》P268）。按，1965年南京郊外出土的王興之、王閩之諸王氏墓誌及上舉《謝球墓誌》皆作「琅耶（邪）」，亦作可證王說（然此說或只能爲參考佐證，因爲帖文釋文不能排除後人抄錄時所改，而傳世《論婚書》帖本書跡亦不能排除後人「抄右軍文」或「唐人錄晉人語」之可能）。另外，文中所謂「具祖宗職諱」亦不符當時習慣，張彥遠注謂此信書跡「似羲之夫人」。按羲之夫人即郗鑒女郗璿，女兒寫信直呼父名諱，似乎不太可能，若爲羲之書信，也存在對郗曇或郗愔不避郗氏家諱問題，在帖中直書其父「郗鑒」，這種犯諱在當時更是難以想像。

清人周廣業在引證晉代士大夫避諱禮例時，舉此帖而無法解釋，就勉強以之與皇帝納后問名禮並論，云：「然則爲親串者，簡牘通問皆須避忌，乃古人入門問諱之義，今人絕不復講矣。」（周廣業著《匯考》卷三十五）依違不定，只得作此敷衍了事。

【16】姚鼐云：「劉孝標《世說新語》注云：獻之年四十五太元十三年卒，逆溯升平五年右軍亡時，大令才十七歲。然則世云右軍題壁，大令拭去更書之類，皆妄造之言耳。自升平歷哀帝三年，海西公八年，及簡文帝之時而離婚尚主，計子敬爾時年二十六七矣。」《世說》注云：咸安中，詔尚餘姚公主。今《晉書》作新安愍公主。新安蓋是改封。」（《惜抱軒法帖題跋三》「王獻之」條《惜抱軒全集》所收）

【17】王玉池〈王羲之與道教和《蘭亭序》文章問題〉一文（同氏著《二王書藝論稿》所收）說：「清包世臣認爲此帖應係其子王凝之所寫，亦很可能。因凝之信教彌篤。」

【18】據唐張彥遠《書記》記載：「《十七帖》長一丈二尺，即貞觀中內府本也。百七行，九百四十二字，是烜赫著名之帖也。太宗皇帝購求二王書，大王書有三千紙，率以一丈二

尺爲卷，取其書跡及言語，以類相從綴成卷，以貞觀兩字爲二小印印之。褚河南監裝背，率多紫檀軸首，白檀身，紫羅褾織成帶。開元皇帝又以開元二字爲二字小印印之，跋尾又列當時大臣等。」（《法書要錄》卷十）宋黃伯思《跋所書十七帖後》云：「逸少十七帖，書中龍也。」（《東觀餘論》）

【19】《吳安四種》卷十三、《藝舟雙楫》卷六中所收。

【20】關於《十七帖》帖文內容的研究，在日本，有津田鳳卿〈新訂十七帖說鈴〉（西川寧編《日本書論集成》第二卷所收）、藤原楚水《十七帖注釋》（《名碑法帖通釋》叢書所收）；《王羲之書跡大系》之《十七帖》解題（藤原有仁執筆）；中田勇次郎《十七帖》（《中田勇次郎著作集》第二卷所收）；福原啓郎〈王羲之の《十七帖》について〉（《書論》雜誌第二十八號「特集王羲之と十七帖」所收）。在中國，有應成一〈《十七帖》文義釋〉（《書法研究》總第七輯。1982年），《中國書法全集》第十九卷劉濤〈作品考釋〉；王玉池〈王羲之《十七帖》譯注〉（同氏著《二王書藝論稿》所收）等。

【21】《法書要錄》卷十。《津逮祕書》本「類」作「數」，洪丕謨點校本《法書要錄》一仍其舊。以語意推之，疑「類」是而「數」非。范校本則據《墨池編》改作「類」。今檢《宋本東觀餘論》之「《跋十七帖後》」條，有黃伯思過錄張彥遠此文，正作「類」而不作「數」。以此亦可證《墨池編》本之善也。

【22】沈括《夢溪筆談》卷十七：「晉宋人墨蹟多是弔喪問疾書簡，唐貞觀中求購前世墨蹟甚嚴，非弔喪問疾書跡，皆入內府，士大夫家所存，皆當日朝廷所不取者，所以流傳至今。」

【23】《十七帖》諸帖無一般尺牘常見的起結書式，如「月日名頓首頓首……姓名頓首頓首」。因此疑褚遂良等不僅據「取其書跡及言語，以類相從成卷」之基準對《十七帖》加以編輯，而且可能做了一定的刪節。在此筆者有一推測：可能當時是出於編輯一套國子監草書專用教材的需要，編者不但統一了《十七帖》書法風格，同時也統一了書式形式，把信中原有的「月日名頓首頓首……姓名頓首頓首」之類詞句悉數刪除了也未可知。

【24】關於底稿，在此略論之。說起底稿應該包括兩種：一是爲了留底備份有意保存，一是草稿或寫得不滿意而被廢棄不用的正稿。現分兩點來談：

　　一、現試做如下推測：王羲之不但精於尺牘書寫，也精於尺牘文書，如《太平御覽》等類書多引王羲之《月儀書》文即其一證。蓋書翰禮儀本爲魏晉六朝士族家庭的重要禮法之一，琅邪王氏尤爲重視，王家尺牘被奉爲「王太保家法」之一，子孫世代奉守相傳，並且對世人起到某種示範作用。而士族高門的禮數家法本身，也往往就是一種顯示地位和身

分的象徵，因而被世人效倣追求。以琅邪王氏後裔例之，如王彬子王彪之精通掌故朝儀是當時有名的，其曾孫王準之頗傳其家學，時人稱之爲「王氏青箱學」。曾著《書儀》一書，後代多遵循其禮儀。

又如《宋書》卷四十二〈王弘傳〉記載王導曾孫王弘云：「既以民望所宗，造次必存禮法，凡動止施爲及書翰儀體，後人皆依倣之，謂爲王太保家法。」又南朝梁庾元威〈論書〉亦記王廙（276-322）五世裔孫王延之名言：「勿欺數行尺牘，即表三種人身。」（《法書要錄》卷二）皆可證明。這就是王氏一族多善尺牘（應該包含書式與書法二層意義）的一個重要原因。《顏氏家訓·雜藝》第十九記當時江南流傳「尺牘書疏，千里面目」之諺，亦當與士族注重書翰禮儀之風尙有關。又，王羲之生前書名已著，其書翰曾令友人庾翼（305-345）發「煥若神明，頓還舊觀」之嘆（南朝宋虞龢〈論書表〉載「羲之書在始未有奇殊，不勝庾翼、郗愔，迨其末年，乃造其極，嘗以章草答庾亮，亮以示翼，翼嘆服，因與羲之書云：『吾昔有伯英章草書十紙，過江亡失，常痛妙跡永絕，忽見足下答家兄書，煥若神明，頓還舊觀。』」《法書要錄》卷二）那麼，他本人完全有可能意識到或預想到，自己即將寄出的尺牘會被人收藏並流傳後世。王獻之寄簡文帝司馬昱（321-372）書翰裡，囑咐對方保存自己的書翰一事，亦見〈論書表〉：「子敬常牋與簡文十許紙，題最後云：『民此書甚合，願存之。』此書爲桓玄所寶，高祖後得以賜王武剛，未審今何在。」（《法書要錄》卷二）於此可以想見王氏父子對自己書翰的珍重態度，所以有理由認爲，在一般情況下，王羲之在寫尺牘書翰時，無論是於書還是於文，應該是比較謹愼認眞的。因此，王羲之給人寫信時極有可能保留底稿，或者書寫數通，然後擇其中於書法於文字較「合」者寄出，餘下者若未廢棄，則也就成爲某種底稿而留存下來。這也可以用來解釋爲何現存晉人特別是王羲之法帖中有不少文字內容大多相同或相近之現象。如前文列舉的「延期官奴小女」帖，帖文相近文字稍異者就有兩通甚至更多。當然這只是一個推測，因爲不能排除王羲之以同樣的文字寫信給數位親友的可能性，而在現今流傳下來的尺牘文中，基本上無法得知收信人是誰了。同樣，也不能排除他在匆忙急促時所書的急就章一類的尺牘、來不及留存底稿的可能性。或許王羲之的《喪亂帖》大概就屬此類。比較右軍諸帖可以發現：每一通尺牘的前後字體書風大抵統一，唯《喪亂帖》文字內容完整而字體書風前後差異甚大，再據敦煌唐人寫本書儀，知「凡修弔書，皆須以白藤紙，楷書」（杜友晉氏《書儀鏡》等），觀法帖中諸告凶書，亦多行楷，如《玉潤帖》等。因此我寧願相信《喪亂帖》或者就是一件底稿，因正帖不存，不得而知。

二、至於王羲之（或其家人）是否保存自己的書翰底稿，因無直接證據證明，只能作

上述推測。但有兩點可以間接證明此事。首先，王羲之本人對於重要人物寄給他自己的信件，似有作長久保存的習慣。如《晉書》卷八十〈王羲之傳〉引其〈與殷浩書〉云：「吾素自無廊廟志，直王丞相時見欲內吾，誓不許之，手跡猶存，由來尚矣。」可證羲之確曾長期保存王導信札（據森野繁夫《王羲之全書翰》本傳釋文，解「手跡猶存」爲「當時我（寫）的書信還在」，認爲「手跡」是指王羲之自己保存的書信。不管此書信是自己的還是對方的，保存書信之習慣的存在是可以藉以證明的）其次，晉代士族高官確實有保存書簡文稿的習慣。唐許嵩《建康實錄》卷第九「郗超」條引《三十國春秋》云：「超既與桓溫善，而溫有不臣之心，憎深惡以誠超。超臨亡，謂門人曰：『吾有與桓書疏草一箱，本欲焚之，恐大人年尊，必悲傷爲敝。我死後，若大損眠食，可呈此箱。』及卒，憎果悲慟成疾，門人呈此書，皆是與桓溫謀事。大怒，遽焚之，曰『小子死恨晚矣！』」是知郗超對自己寄出的書簡，確實備份保存「書疏草」，即信稿。類推之，王羲之當亦如是。關於尺牘底稿問題將另作專論，茲不贅述。

【25】《疏證》中「《積雪凝寒帖》」條云：「右軍爲（王）敦從子，最承賞器；（周）撫以俯寮爲私人，故與右軍特厚。太寧二年，敦爲逆，撫率二千人從，敦敗，撫逃往西陽蠻中。是年十月，詔原敦黨，撫自歸闕下。時右軍爲秘書郎，同在都。咸和初，司徒王導茂宏輔政，復引撫爲從事中郎，旋出爲江夏相，遷監沔北軍，鎭襄陽，歷守豫章，代毌丘奧監巴東軍，刺益州。計自太寧三年至永和五年，適二十六年。」按，包氏此處作永和五年（349），疑計算有誤或筆誤。應爲永和七年（351）。

【26】王獻之爲王羲之末子，《晉書》王羲之父子傳皆有明確記載，此外南朝宋羊欣（370－442）《采古來能書人名》王獻之條注亦謂「羲之第七子」（《法書要錄》卷一）。按，此注不知是否羊欣本文？即使不是，當是「條疏上呈」的南朝齊王僧虔（426－485）所加。羊欣本人曾從獻之習書，王僧虔也是王氏後裔，故所記當不誤。又，虞龢〈論書表〉記載王獻之逸事：「子敬取帚沾泥汁書方丈一字，觀者如市，羲之見歎美，問所作，答云：『七郎！』」（《法書要錄》卷二）皆可以證明獻之爲羲之末子。另外稱王獻之爲「小者」尚不止其父羲之。《世說新語·品藻》第七十四記載：「王黃門兄弟三人詣謝公，子猷、子重多說俗事，子敬寒溫而已。既出，坐客問謝公『向三賢孰愈？』謝公曰『小者最勝』。」可見羲之的親友謝安亦以此稱之，安於獻之，輩同其父，且兩人往來甚密，故得以此相稱。

【27】按，陳松長〈二王雜帖語詞散釋〉認爲：「遲此期，眞以日爲歲」之「遲」字義，在二王帖中應訓作「思」義（《古漢語研究》1991年第1期）。按，不確，應訓爲期盼等待之意，此於晉人法帖中多可以證明，不煩贅述。

【28】鈴木〈王羲之生卒年代考〉(《日本學士院紀要》二十卷一號):「垂耳順,五十八歲五十九歲並可稱之。但帖(《十七帖》)第十九(《七十帖》)第二十(《兒女帖》)若出同年,其作當在升平四年,羲之四十八歲也。何故?第二十帖言『小者尚未婚』是在獻之議婚前,郗曇卒在升平五年正月,正月曇必疾,羲之不宜與臥疾之人相共議婚矣。以常理推之,議婚至遲亦在曇卒前一年。是以二帖係本年。」

【29】《世說新語‧德行篇》第三十九劉注《王氏譜》:「獻之娶高平郗曇女,名道茂。《獻之別傳》:祖曠,淮南太守。父羲之,右將軍。咸寧中,詔尚餘姚公主,遷中書令,卒。」又據《晉書》王羲之本傳附獻之傳說獻之:「無子,以兄子靜之嗣。」《初學記》十引王隱《晉書》曰:「安禧皇后王氏,字神愛,王獻之女。新安公主生,即安帝姑也。」

【30】近承蒙王玉池教授惠寄一則新資料,可爲余說之成立再添一佐證。茲照錄如下:

嚴可均校輯《全晉文》卷二十四《王羲之》三〈雜帖〉三(第四帖):「官舍佳也,節氣不適,可憂。彼云何?昨得義(疑指庾義,庾亮次子)書,比佳,甚慰甚慰。得官奴、晉寧書。賓(郗超字嘉賓)平安。念懸心。比粗佳。一日書此,一一。」按,晉寧縣,在今湖南省資興縣南。晉寧郡在今昆明市東南。王認爲「官奴」外任晉寧,自當成人,而彼時羲之猶在世,故可以間接證明其非王獻之。筆者按,此帖並非「雜帖」,爲《書記》256帖,來源頗可信賴,故作爲一據舉出。

【31】吉川忠夫說見其著書《王羲之——六朝貴族の世界——》P144;田上惠一說參見《王羲之書跡大系‧解題篇》P276淳化閣帖卷八解題之「《中郎女帖》」條;森野繁夫說參見其著書《王羲之傳》P147及其所編《王羲之全書翰》P229。

【32】見劉濤〈《中郎女帖》條解題〉。《中國書法全集》第19卷。後劉濤又發表〈王羲之《中郎女帖》考辨刊〉(《書法叢刊》2005年第3期所收),認爲尺牘中自稱「僕」、稱對方「君」顯然是平輩禮數,這種稱呼不應用於子輩,故日方認爲收信人爲王獻之的說法顯然是不合書信禮儀的。劉說是。但需要指出的是,這些考證都是假定《中郎女帖》必爲王羲之的書信之前提下展開的,倘若此前提不存,結果則將又是一回事。

【33】見森野繁夫《王羲之》及劉濤〈《中郎女帖》條解題〉(同上),他們均以〈與郗家論婚書〉作旁證資料參證《中郎女帖》所言議婚事。

【34】關於這一方面的具體考察,屬於另一專門的研究領域,不多涉獵,在此僅就筆者一些不成熟的看法揭示如下:

有人曾提出問題,王羲之是通過私人信使送信還是通過官方郵驛寄給周撫?浙東去巴蜀甚遠,若以當時東晉的水陸交通情況來看,一封信的往返是否需要經年累月才能完成?

按，若然，則包氏的將《兒女帖》與《七十帖》的書寫時間銜接得如此之近，是否合乎當時的實際情況？根據已有研究可知，東晉當時的郵驛水陸都比較發達，因此書信文件的傳遞速度也相應要快些。比如，劉廣生主編《中國古代郵驛史》，其中敘述當時水路比較發達，並引《晉書》卷六十八記顧榮、陸玩等人「各解船棄車牛，一日夜行三百里」為證；又敘述水陸相兼的驛路，謂速度更快。並據《太平御覽》引王隱《晉書》記載：顧榮「見王路塞絕，便乘船而還，過下邳，遂解舫為單騎，一日一夜行五六百里」為證。（同書P90，第五章〈魏晉南北朝的郵驛〉中〈兩晉的郵驛通信〉一節）。由此可見當時郵驛交通之發達，所以一封書信大概不會經年累月才送到的。從而筆者推測，當時的尺牘書信之傳遞速度大約不會經年累月才能一得往返，或者說累月或許有之，經年則未必然。否則，王羲之（包括其他魏晉人）的尺牘文中習見的「某月某日羲之頓首」之類啟首句前，應該加上「某年」以示年度區別，如寫作「某年某月某日羲之頓首」才能符合情理。然而這種啟首句絕不見於魏晉法帖。這說明了當時在正常情況下，尺牘的往復傳遞的時間大概很少隔年。今檢《書記》61帖有云：「去冬遣使，想久至⋯⋯」，意謂去冬發信，猜想必早已受到，此雖不知收信者在何處，恐處遠地無疑，可為一信往復不須經年之一證。

其次，觀現存法帖內容可知，魏晉人的所謂尺牘，大抵為當時人因了一些諸如頭痛腳痛之類生活瑣事而信手寫下的便條，內容至為簡潔，常常僅三言兩語便成一帖。錢鍾書論王羲之雜帖條云：「此等太半為今日所謂便條、字條。⋯⋯家庭瑣事，戚友碎語，隨手信筆，約略潦草，而受者了然。」（《管錐編》第三冊，P1180）所以，大約寫這類便條與寫經年累月才能一得往返的萬金家書，在心情上是截然不同的。常寫便條，這說明了收發書信可能是一件輕而易舉的事：因為書信內容可以如此簡潔，證明了收寄信一事可以很頻繁，而收寄信所以能夠頻繁，這也就從側面反映出當時貴族之間是具備了比較捷快的寄送條件。

【35】見陳寅恪著《陳寅恪魏晉南北朝史講演錄》第四篇〈西晉末年的天師道活動〉之四〈李特起兵〉一節。

【36】中華書局版《全上古三代秦漢三國六朝文》第二冊，P1321。

【37】見《晉書》卷八十本傳載錄王羲之〈與吏部郎謝萬書〉文。按，此為王羲之著名的書簡文，為考察王羲之人生觀、思想和生活的重要資料。杉村邦彥曾以《王羲之と嵇康》為題所作學術報告（第二十六回書論研究會大會。筆者為杉村邦彥發表的主持人。2004年8月8日。滋賀縣青年會館，此文後載《書道文化》第一號。日本：四國大學書道文化學會，2005年3月），認為王羲之在思想上受嵇康影響尤多。他認為王羲之〈與吏部郎謝萬書〉多

少有意無意地受到〈與山巨源絕交書〉影響。報告認爲，〈與山巨源絕交書〉文：「吾新失母兄之歡，意常淒切。女年十三，男年八歲，未及成人，況復多病，顧此恨恨，如何可言。今但願守陋巷，教養子孫；時與親舊敍闊，陳說平生。濁酒一杯，彈琴一曲，志願畢矣。」所表達的人生理想，幾乎全爲王羲之〈與吏部郎謝萬書〉襲承。然杉村文未能論及尚子平之志。

第六章

王羲之與道教的關係

緒　言

　　魯迅曾就中國歷史的研究方法作了如下論述：「中國根柢全在道教……。以此讀史，有許多問題可迎刃而解。」【1】筆者在研究王羲之時，深有同感。若將王羲之作爲一位歷史人物做研究考察的話，其道教信仰問題就無法回避。

　　王羲之與道教之關係，在以往的研究中雖有所涉及，然亦僅停留在諸如服食養性、寫經換鵝等逸事的敘述，未見有深層的研討探究。觀近來相關論著，考論六朝書家、王羲之與道教關係的內容漸多，給人總的印象是，觀點受陳寅恪〈天師道與濱海地域之關係〉【2】一文的影響較大。田餘慶在其著《東晉門閥政治》中論及陳文時，有如下評論：「陳先生綜貫會通各種史籍，於其所探賾諸事雖未遽下斷語，但推測十九中的。」（同書〈孫恩、盧循、徐道復的家族背景〉一節）此評告訴我們，儘管陳氏推測十九中的，但正因爲是「推測」而非「斷語」，所以對有些現象還須要予以證明。舉例而言，如陳氏所舉天師道，並未據其衍變情況做時間和地域的區別。例如三國時的張魯天師道的信仰內容、流傳系統以及佈教形式等，是否能與東晉東部的神仙道教（爲行文方便，後文簡稱「仙道」）相提並論？在討論具體問題時，使用泛稱「道教」或「天師道」總是容易引起混亂，故有必要對名稱的概念加以界定，區別對待。【3】又陳文〈崔浩與寇謙之〉論及天師道信徒多以「之」命名現象，謂代表其宗教信仰，故可以不避諱。此說已被學界普遍承認，幾成定說。不避諱的原因或許誠如陳氏所言，但還必須看到，到目前爲止畢竟尚未見可資證實此說的直接史料。這就是說，陳氏之說尚處於推測階段，與定論應有距離。觀近來論有關六朝以及王羲之的相關研究多承此說，然卻不見有爲之具體闡釋者。至於其他問題，諸如王羲之愛鵝、王徽之好竹等逸事，是否如陳氏所推測，其中必有道教因素？如何證明？總之，筆者認爲，對於一些尚需實證的推測還是應該持愼重態度的。

　　實際上在探討王羲之與道教關係的一些具體問題時，不可避免要涉及到另外一個學術研究領域——中國早期道教史。這屬於另一研究領域，但與本研究有關，故於此就早期道教的大略情況做概括性介紹。

一　引論：漢末以來天師道以及神仙道教概述—早期天師道及神仙道教性質的異同

　　天師道也稱五斗米道。天師道是教團成員的自稱，五斗米道爲當時人對天師道的俗稱。天師道爲東漢末期的張陵（約東漢時人。創道之後又改稱張道陵）、張衡（？—179）、張魯（？—216）等創始人首創，佈教範圍遍及巴蜀（四川省）、漢中（陝西西南部）等地區的宗教團體。早期的天師道是一種單純的民間宗教組織，它融和了四川的彝、苗等少數民族自古以來流傳下來的巫鬼道成分，主要使用符水、咒鬼術等法術爲人袪除災難，同時收取五斗米作爲替人治病的回報。據《三國志・魏書》卷八〈張魯傳〉及同傳所引《典略》【4】等文獻記載可知，早期天師道中有些頗得民心的內容。例如，在大眾中傳教的主旨有「皆教以誠信不欺詐」（見〈張魯傳〉）等主張。還倡導人們相互救濟，比如實行「又置義米肉，縣於義舍，行路者量腹取足」（《典略》）這樣的施善活動等。天師道所行的以防病袪災爲目的宗教活動，其結果是「民夷便樂之」（〈張魯傳〉），逐漸獲得了一般民眾的歡迎。早期天師道的宗教性質與內容相當樸素，神仙信仰色彩並不十分濃厚。《晉書》卷百二十〈李特載記〉記載：「漢末，張魯居漢中，以鬼道教百姓，賨人敬信巫覡，多往奉之。」所謂「賨人」，是指巴蜀地區的土著居民。【5】由此不難看出，漢末張魯的五斗米道中包含了相當多的四川彝、苗等少數民族自古以來流傳下來的巫鬼道的成分。早期天師道中不能說完全沒有神仙信仰思想，不過據其所尊奉的《老子想爾注》【6】可知，其教義爲：凡人若想成仙，只須「奉道誠，積善成功，集精成神」即可，與當時流行於中國東南地域的民間仙道學說，存在很大的差異。後者主張採用一些比較複雜的養生修煉之術，以達到成仙目的。不僅如此，早期天師道即使與後來葛洪的神仙思想相比，亦相差甚遠。葛洪對尊奉《老子想爾注》的「奉道誠，積善成功，集精成神」爲信條的張魯鬼道，表現出徹底的否定態度。【7】在葛洪看來，與其通過奉信鬼神而求成仙之路，不如依靠自身的養生修煉，或借助藥石效力以實現成仙。由此可見，在本質上早期的天師道與後來的魏晉仙道是根本不同的。總之，漢末早期的天師道比起魏晉時期的神仙思想來，其神仙信仰的色彩並不十分濃厚，其內容充其量不過是早期民間的鬼道巫術而已。

東漢時期，以三張爲代表的道教教團，自從張陵創始以來，大約經歷了七十年後，迎來了張魯時代，此時天師道的教團活動逐漸開始從四川一地發展到全國各地。一般認爲，天師道是中國最早的道教組織，張陵是其創始人。在中國東部沿海地域，帶有濃厚神仙色彩的學說及其鼓吹者早已存在，他們尊奉《太平經》，屬太平道前身的民間仙道系統。早在三張之前，他們就已經在山東琅邪及其周圍地區出現，後來被東漢的張角組織起來，以太平道的名義正式登場，並於中平元年（184）爆發了歷史上有名的「黃巾之亂」，領導者即張角。後來被以曹操（155－220）爲首的軍事集團鎮壓後，太平道的一些民間教團多數爲張魯天師道所吸收，此後便以規模較小教團或個體的形式繼續存在，依舊在民間傳播其仙道學說。張魯天師道對這些民間仙道的吸收，是使其從鬼道朝仙道蛻變的要因之一。進入魏晉時期，由於上層統治階層也開始接受神仙學說，原本只是民間仙道組織的活動於是變得活躍起來。天師道在形式上儘管繼續保持了其早期的組織形態及傳教方式，但是在實質上毋寧說是以古代東方仙道思想爲其教旨。後來，人們仍然沿用天師道或五斗米道的舊稱，也正是由於這個原因。（本論以下，凡未特別注明「早期天師道」者，均指後來發展起來的天師道）

陳寅恪〈天師道與濱海地域之關係〉一文中，曾就中國東南沿海地域出現的信奉神仙學說的民間道教組織與地域之關係，提出了極有啓發性的見解：

自戰國鄒衍傳大九州之說，至秦始皇，漢武帝時，方士迂怪之論，據太史公書所載（始皇本紀、封禪書、孟子荀卿列傳等），皆出於燕、齊之域。蓋濱海之地應早有海上交通，受外來之影響。以其不易證明，姑置不論。但神仙學說之起源及其道術之傳授，必與此濱海地域有連，則無可疑者。故漢末黃巾之亂亦不能與此區域無關係。

陳文提出天師道與東南沿海地域之間存在某種關係，具有獨到見解。但正如前述，陳氏所使用的「天師道」一語的概念比較籠統，未將內陸川蜀地域出現的張氏天師道與東部沿海地域出現的仙道加以區分，採用了學界傳統的泛稱，混同了存在於東西兩地域的兩種民間道教系統，均以之視爲天師道。【8】實際上，西部天師道與東部仙道似各有其源頭和特徵。尤其在早期，二者的淵

源流傳、內容特質的差異相當大。若不明確此問題的實質，就會影響對王羲之家世與道教關係的準確把握。以下就此問題略加檢討。

秦漢以來，早期的道派傳授系統，大致可分成如下四大類：

一類是學京房易的方士，主要從事讖緯、天官、風角、星算、遯甲、占卜、推步等方術活動。漢魏時期，其代表人物有：任文公、郭憲、高獲、謝夷吾、郭鳳、楊由、李南、樊英、唐檀、公沙穆、許曼、趙彥、韓說、楊厚、董扶、郭璞等。

二類是擅長養生、醫藥、金丹、神仙、長生等道術的方士。其代表人物是：唐虞、魯女生、王喬、郭玉、華佗、吳普、樊阿、冷壽光、徐登、趙炳、費長房、左慈、計子勳、上成公、甘始以及葛玄、鄭隱等。著名的道教學集大成者葛洪，就屬於這一系統。

三類是信奉《太平經》的太平道人物：甘忠可、夏賀長、帛和、于吉、李八百、宮崇、襄楷、張角等。

以上前三類主要分佈於中國東南地域，魏晉時期，此三類方士的活動相當活躍，觀《晉書》卷九十五〈藝術傳〉所載人物事跡，可知這些藝人和藝事其實都是方士與方術。

第四類為早期天師道，即張陵、張衡、張魯的所謂「三張」道教系統。這一系起源於西南部的四川地域，張魯時期開始進入中原。因為他們與第三類系統在使用祭祀、符水等道術為人治病袪災等方面上非常相近，因此後人常常將二者混為一談。為此有必要先看一看第三類，即早期太平道的大致情況。

早期太平道所尊奉的《太平經》，其基本主旨是「專以奉天地，順五行為本」。【9】它的淵源可以追溯到西漢時期，由那時方士的五行學說而衍生出來的長生思想，後來逐漸衍變為道教教義。其代表人物有于吉（或稱於吉、干吉）、宮崇、襄楷（以上三人生卒年均不詳）以及太平道的組織者、「黃巾之亂」的頭領張角（？—184）。太平道作為一個道教組織，主要以神仙信仰為其基本教義，它向人們宣傳即使是普通人，只要接受道士的指導，再經受某種程度的修煉，最終就可以成仙。其修煉方法乃是實施和實踐各種法術道術，例如養生之術、修煉之術、符圖籙齋、密傳經典等，品目繁多，極其複雜。應該承認，這一成仙的說教對一般民眾，尤其對於上層統治者以及士大夫貴族階層，都具有相當的誘惑力。那麼早期天師道與早期太平道之間究竟存在怎樣的關

係？或者說兩者之間的地域分佈和時間關係又當如何把握？

　　據《三國志・張魯傳》、《後漢書・劉焉傳》記載，張陵出身於沛國豐（江蘇省豐縣），漢順帝時（126—144）始遷蜀地。宮崇與張陵大致同時。據《後漢書・襄楷傳》可以略窺太平道之傳承關係：

　　延熹九年楷自家詣闕，上疏曰「臣前上琅邪宮崇受於吉神書，不合明德」，
　　復上書曰「前者宮崇所獻神書，專以奉天地順五行爲本，亦有興國廣嗣之
　　術。其文易曉，而順帝不行，故國胤不興」。初，順帝時，琅邪宮崇詣闕，
　　上其師于吉於曲陽泉水上所得神書百七十卷，皆縹白朱介青首朱目，號
　　《太平清領書》，其言以陰陽五行爲家……後張角頗有其書焉。

　　〈襄楷傳〉明確記載了尊奉《太平清領書》的太平道中人物的傳承脈絡。據此記載推測：若宮崇和張陵爲同時代人，而于吉乃宮崇之師，則其年代當早於張陵。然據《三國志・吳志》卷一〈孫策傳〉引《江表傳略》所載，知于吉至三國吳孫策（175—200）之時仍然在世，又稱建安五年（200）于吉被孫策所殺時，已年近百歲。但此記載是否可靠值得懷疑。【10】倘若《江表傳略》所載爲事實，從于吉一百歲向前逆推之，當生於漢和帝（89—105）之時。關於于吉生年，尚有各種說法，如有生於漢元帝時說（今本《神仙傳》卷十）、生於漢成帝時說（《混元聖紀》卷一引佚本《後漢書》）等等，不論依從何說，于吉比張陵的生活年代要早，似可以肯定。

　　從上述事跡可以推論，漢末張魯的五斗米道和張角的太平道，其始初皆各自接受巴蜀地區的彝、苗族的巫鬼道和五行學說的影響，並由此發展成爲各自的民間宗教組織。兩者在神仙信仰、長生、仙術以及組織形式、傳教方法方面又互相影響，以至於彼此之間具有不少共同點，因而給後人在認識上造成了一定的混亂。張魯五斗米道與張角太平道之異同，可從以下資料看出。《三國志・魏書》卷八〈張魯傳〉引《典略》記載如下：

　　熹平中，妖賊大起，三輔有駱曜。光和中，東方有張角，漢中有張脩（據
　　裴松之注，脩爲衡之誤）。駱曜教民緬匿法，角爲太平道，脩爲五斗米道。
　　太平道者，師持九節杖爲符祝，教病人叩頭思過，因以符水飲之，得病或

日淺而愈者，則云此人通道，其或不愈，則爲不通道。脩法略與同，加施
靜室，使病者處其中思過。又使人爲姦令祭酒，祭酒主以老子五千文，使
都習，號爲姦令。爲鬼吏，主爲病者請禱。請禱之法，諸病人姓名，說服
罪之意。作三通，其一上之天，著山上，其一埋之地，其一沈之水，謂之
三官手書。使病者家出米五斗以爲常，故號曰五斗米師。實無益於治病，
但爲淫妄，然小人昏愚，競共事之。後角被誅，脩亦亡。及魯在漢中，因
其民信行脩業，遂增飾之。教使作義舍，以米肉置其中以止行人，又教使
自隱，有小過者，當治道百步，則罪除。又依月令，春夏禁殺，又禁酒。
流移寄在其地者，不敢不奉。

據此可知，西部的張衡天師道與東部的張角太平道，是同時並行傳教的，
而且兩者的傳教內容和方式也非常相似。另外值得注意的是，張角、張衡死
後，張魯「增飾」了二張的舊教義，就是說他兼收並容了兩者之所長（五斗米
道的組織形式、傳教方法及太平道的神仙思想）。因此，後來張魯的天師道中
漸漸注入了神仙思想，終於形成了中國最大的道教組織。

經過張魯改造的天師道，雖說最早是民間宗教團體，但是教義中所含神仙
思想及神秘色彩不僅對普通人，即使對於上層統治者、士族階層，也極有吸引
力。因爲這個緣故，天師道在魏晉時期被普遍接受，並走進了入統治階層。

三國時代，魏國曹操、蜀國劉備（161－223）以及吳國孫權（182－252），
無不與天師道以及流行於東南部的民間仙道有關。曹操平定張角太平道「黃巾
之亂」後，對於處在西南巴蜀之地的張魯採取了懷柔政策。於是張魯歸順了北
方的曹魏政權，曹操給予張魯相當優厚的待遇，而且與之結親。【11】安撫了
漢中張魯之後，曹操還採取了「撥漢中民數萬戶以實長安及三輔」的行動
（《三國志》卷十五〈張既傳〉），即實施了大規模的移民政策。張魯部以及原來
漢中天師道信徒也因此被遷移到關中、洛陽、安陽等地。曹魏政權對張魯天師
道的懷柔政策（張魯至魏明帝時，仍受朝廷優遇），爲張魯天師道在北方的迅速
復興與發展，提供了有利條件和良好環境。由於天師道人口的大量流入中原，
太平道的殘餘以及當時各種小規模的民間仙道集團也逐漸被天師道吸收融和，
影響所及，整個北方地區幾乎皆被張魯宗教勢力所覆蓋。這樣一來，包含鬼
道、神仙道及太平道在內的張魯天師道，成爲了一個規模龐大的宗教混合體。

另一方面，擁有中國東南部的孫權也是仙道的信仰者，他與道士方士交往密切，尋求仙藥，營造道觀，其事《歷代崇道記》、《三國志‧吳志‧呂蒙（178－219）傳》等皆有記載。【12】

當時占據西蜀的劉備，對於投靠曹操的張魯天師道，在政治立場上是彼此對立的。不過自從張魯天師道離開四川後，當地又出現了一個規模不小的民間道教組織李家道，填補了張氏天師道留下的空白。劉備對李家道道士李意期十分信賴，據《神仙傳》卷四「李意期」條載：「劉玄德欲伐吳，報關羽之死。使迎意期，意期到，甚敬之……意期少言，人有所問，略不對答。蜀人有憂患往問之，凶吉自有常候，但占其顏色」，於此可見一斑。

由上可知，三國時期各政權的統治者皆與天師道、仙道以及各種民間道流有著很深的關係。入晉後，根深蒂固的道教勢力進一步擴大其影響力。此時的中國，已迎來了佛、道兩大宗教對峙並存的時代。在魏晉南北朝時期，天師道代表了各種仙道流派，他們不僅在全國各地、社會各階層擴展勢力，而且也滲透到士族權貴階層，甚至皇族王室之中。當時的許多士族和王室成員皆信奉天師道的神仙教義，紛紛與道士接交往來，很多人甚至成為天師道信徒。在這種社會風氣之下，天師道的某一部分逐漸演化為上流階層所供奉的一種特殊仙道。另方面，在下層社會中，也出現了形形色色的仙道流派，例如李家道、帛家道、于君道、清水道等，皆屬此類。當時，信奉某種特定道家經典的各種仙道流派，也陸續登場，其中最著名的是上清派和靈寶派。上清派信奉《上清大洞真經》和《黃庭經》；靈寶派信奉《靈寶五符文》和《靈寶無量度人上品妙經》。儘管這些道教流派的淵源、由來及其傳承關係錯綜複雜，其間有很多情況尚不太清楚，但大體上可以說，他們都是來自早期天師道、太平道或其他民間仙道流派。

與王羲之過從最密的道士許邁，正是與早期上清派關係最近的人物之一。因此考察王羲之與仙道之間的關係，就必須首先解明上清派的淵源及其歷史。

二　王羲之與仙道的關係及其背景

（一）　王氏與仙道的關係

《晉書‧王羲之傳附王凝之傳》載曰：「王氏世事張氏五斗米道，凝之彌

篤」，《世說新語・言語篇》七十一劉注引〈晉安帝紀〉載「凝之事五斗米道」。《晉書》所本，或即出自〈晉安帝紀〉。然《晉書》所稱「世事」不知其具體起止於何世代？（亦不知其所據。因爲〈晉安帝紀〉並無此語，唯稱王凝之奉「五斗米道」）已無從考察。正如上文所述，漢末三國時的天師道，在性質上與後來的天師道已有很大不同，王氏所「世事」者，應該屬後者，這是需要加以區分的。

〈晉安帝紀〉所載王凝之世事的「五斗米道」與三國張氏「五斗米道」名稱雖同而性質迥異。前者是雜糅包含了魏晉以來鬼道、神仙道、太平道等許多內容，經過整合而重新形成的一種上層士族所奉道教。在一般情況下，五斗米道或天師道只是一個泛稱，但在討論道教史中的具體問題時，必須明確區分與界定。按，中國早期道教史上有關晉代王室及士族所奉仙道，其形跡與內容並不十分清晰。流行於上層士族間的天師道，是相對於寒士階層的天師道而言的，雖亦名爲天師道或五斗米道，其中的神仙思想色彩已相當濃厚，其性質與三國張魯鬼道相去甚遠。若不做明確區分，有許多現象則無從解釋。比如孫恩率天師道教徒在浙東舉兵作亂，殺害了「世事五斗米道」的會稽內史王凝之。這一情況既反映出社會階層的衝突與矛盾，同時也反映出天師道內部存在著不同派別不同等級的對立。這一差異的存在，是由奉教者各自所處的社會地位所決定的。孫恩雖本爲北人而世居南方，屬於下層階級，加上其族人孫秀曾參與「八王之亂」，故後來孫氏一族一直不得志。其實東晉南下的北方士族，多有淪爲下層階級者，他們與王、謝大族所處的社會地位完全不同。《資治通鑒》卷一百二十四引宋文帝語稱：「時江東王、謝諸族方盛，北人晚渡者，朝廷悉以傖荒遇之」。雖同爲泛稱意義上天師道中人，當自有其差異。湯其領在其著《漢魏兩晉南北朝道教史研究》第三章第四節中，將晉代統治集團上層所奉之道教稱爲「世族道教」（按，在此「士族」與「世族」爲同一概念。爲統一名稱，在以下稱「士族道教」），以區別「民間道教」，這一界定很有必要。湯氏還歸納了晉代士族道教興起的原因如下：

（1）、皇帝崇奉道教、如哀帝司馬丕等；

（2）、士族世家信奉道教，如王羲之、王凝之等；士族道士，如葛洪、許邁等；

（3）、上清派的出現。此派係士族道教發展而成。

作者認爲，士族世家的道教與初期五斗米道的顯著區別在於：

（1）、崇拜葛洪的神仙道教，修道目的爲了長生不死；
（2）、世代相繼的宗法觀念較強，相互通婚；
（3）、理論完整、組織嚴密（同著第三章第四節）。

湯氏所作區別歸納及分析是有道理的。在考察王羲之與道教關係時，尤其應該考慮到這一點，不可混淆在時間、地域、信教者社會身分等之間的區別，一概稱之爲天師道（或五斗米道）。

如果推測《晉書》所言琅邪王氏世代所奉之道教的淵源，從地域來看，可能應屬除上述第四類以外的一、二、三類系統中的某類教派，或即西漢時期東部沿海地域具有濃厚神仙學說色彩的某些道教系統或其雜糅混合體。這些系統的淵源可以追溯到遙遠的西漢，而當此之時，位於西蜀張陵的五斗米道也許尚未形成。

以下再對王氏世代所奉之教試作考察。後文凡涉王羲之等東晉士族所奉之道，均略稱爲「仙道」。

歷史上，琅邪王氏與仙道之關係問題，陳寅恪已論之甚詳，不復贅說。以下以陳氏觀點及其所引用的節錄史料爲主線，間及筆者對某些問題的看法。《漢書》卷七十二記王羲之祖輩西漢王吉云：

王吉字子陽，琅邪皋虞人也。上疏言得失曰「吉意以爲夫婦，人倫之大綱，夭壽之萌也。世俗嫁娶太早，未知爲人父母之道而有子，是以教化不明，而民多夭。聘妻送女亡節，則貧人不及，故不舉子」。又漢家列侯尚公主，諸侯則國人承翁主，使男事女，夫拙於婦，逆陰陽之位，故多女亂云云。自（王）吉至（宮）崇，皆好車馬衣服，其自奉養極爲鮮明，而亡金銀錦繡之物。及遷徙去處，所載不過囊衣，不蓄積餘財。去位家居，亦布衣疏食。天下服其廉而怪其奢，故俗傳王陽能作黃金。（陳引）

值得注意的是，同爲琅邪人王吉與宮崇之間的關係。《後漢書》卷六十〈襄楷傳〉有如下記載：

> 順帝時，琅邪宮崇詣闕，上其師于吉於曲陽泉上水，所得神書百七十卷，號《太平清領書》……專以奉天地順五行爲本，亦有興國廣嗣之術。（陳引）

據陳氏上所節錄史料可證，宮崇與王吉皆擅長興國廣嗣之術。陳氏對此的觀點是：

> 案，《漢書》與王吉同傳人物有貢禹，禹亦琅邪人。其所言調和陰陽，興至太平，減少宮女，令兒七歲乃出口錢，其旨趣與王吉相似。後來之于吉《太平清領書》與興國廣嗣之言，實不能外此……《漢書》既載「俗云王陽能作黃金」，則王陽當時所處之環境中作黃金之觀念必已盛行，然後始能致茲傳說。故據此可以推見其時社會情況。

陳氏又將宮崇與張角聯繫在一起，論道：

> 《三國志·吳書》壹〈孫堅傳〉云「中平元年，黃巾賊帥張角起於魏郡，自稱黃天太平」。《魏書》捌〈張魯傳〉注引典略言「張角（《後漢書》陸伍〈劉焉傳〉注引典略作張脩）爲太平道」。而宮崇所上于吉神書又名《太平清領書》，今倫（趙王司馬倫）拜道士爲將軍，以太平爲號，戰陣則乞靈於巫鬼，其行事如此，非天師道之信徒而何？

另外，陳氏還引用了梁陶弘景《眞誥》卷十六〈闡幽微〉二「夫至廉者（《漢書·王吉本傳》所記清廉之事）不食非己之食，不衣非己之布帛。王陽（王吉）有似也。高士中亦多此例，而今乃舉王陽。當年淳德自然，非故爲皎潔者也。王陽先漢人也」的記述，將王羲之祖輩王吉當成仙道中仙人看待，並指出後來的天師道與東部地域神仙方術的淵源關係。陳：

天師道以王吉爲得仙，此實一確證，故吾人雖不敢謂琅邪王氏之祖宗在西
漢時既與後來之天師道直接有關，但地域風習影響於思想信仰者至深且
鉅。若王吉、貢禹、甘忠等者，可謂上承齊學有淵源。下啓天師之道術，
而後來王氏子孫之爲五斗米教徒，必其地域薰習，家世遺傳，由來已久。
此蓋依然讀史之人所未曾注意者也。

陳氏的考證明確了王吉與早期仙道的關係。王羲之故鄉位於中國東部琅
邪，該地以仙道發祥地而聞名，從東漢三國時代以來，其代表人物不斷湧現。
前面提到的于吉、宮崇、襄楷等著名人物，皆爲琅邪人。後世的神仙道教的道
士、信徒以及與之有關的人物，其中大多數爲琅邪籍。如西晉「八王之亂」中
心人物、趙王司馬倫主謀者孫秀，即爲琅邪人。東晉的孫恩之亂，頭目孫恩即
秀之族人，皆信奉天師道者。著名的道教人物葛洪也是琅邪人。葛洪《抱朴
子・自敘篇》云：「洪曩祖爲荆州刺史……（王）莽乃徙君於琅邪」、《太平
御覽》卷六百六十三引〈列仙傳〉亦載葛洪爲「琅邪人」。可見葛洪先世本與
王羲之是同鄉。至於葛洪的神仙道師、岳父鮑靚，據《太平御覽》卷六百六十
四引〈神仙傳〉記載：「鮑靚，字太玄，琅邪人。」王羲之喜隱逸服食、養性
釆藥，其所奉之道與葛洪學說頗有相近處，則王羲之父子所信之教或與葛洪仙
道同屬一個系統也未可知。從地域來看，葛洪仙道的傳承係統與王氏一樣，同
源出東部琅邪地域。據《歷代崇道記》記載可知，三國時代，葛洪的從祖父活
躍在江南的吳國，【13】與北方的張魯天師道並無關聯。看來中國東部的琅邪
地域，與神仙道派的淵源和緣份確是不淺。

王羲之的遠祖王吉居住於琅邪之地，很可能受到仙道前身五行方術的影
響，儘管現在還不清楚琅邪王氏早期人物與五行方士之間的關係始於何時，但
據上列資料可以認爲，早在王吉生活的西漢時代，這種關係就已經出現了。

王吉以後，有關王羲之祖父輩與仙道之關係，史傳未見記錄，但在道教經
典《眞誥》中卻有所披露。《眞誥》記王羲之叔父王廙爲「部鬼將軍」（《眞誥》
卷十六〈闡幽微〉二）。同卷王羲之條陶注云「逸少即王廙兄曠之子」，特意強
調了王羲之與王廙之間的叔侄關係。這表明王廙亦是仙道中人，在上清派道士
所虛擬的冥界中，他的地位也相當之高。《世說新語・言語篇》七十一注引
〈晉安帝紀〉，其有如下記載（括弧部分係據《晉書》本傳附王凝之傳補入）：

凝之事五斗米道。孫恩之攻會稽（僚佐請爲之輔，凝之不從，方入靖室請禱），凝之謂之民吏曰：「不須備防，吾已請大道，許遣鬼兵相助，賊自破矣」。既不設備，遂爲孫恩所害。

又《魏書》卷九十六〈僭晉司馬叡傳〉亦載其事，與上比較，頗見詳略：

會稽內史王凝之事五斗米道，（孫）恩之來也，弗先遣軍，乃稽顙於道室，跪而咒說，指麾空中，若有處分者。官屬勸其討恩，凝之曰：「我已請大道出兵，凡諸津要各有數萬人矣。」恩漸近，乃聽遣軍。比兵出，恩已至矣。戰敗，凝之奔走，再宿執之。

由此可見，第一、當時的士族已能獨自實施仙道法事，他們已有行仙道祈禱的場所（靖室、道室），【14】並且如所載「跪而咒說，指麾空中，若有處分者」那樣，親自操行法事。這種上流階層的神仙道教派別與民間教團（如孫恩）明顯不同，彼此不容水火，處於敵視狀態。這一現象的背後固然有其他社會政治等原因，然而因各自所奉教義不同，也應是導致對峙的原因之一。第二、《眞誥》披露了王羲之子孫三代皆與仙道有關連。王凝之所以自信「請大道」、「遣鬼兵相助」，或是因爲其所祈請者，即是其叔父「部鬼將軍」王廙所領之「鬼兵」也未可知。若然，在王凝之時，叔父王廙已被冥界封爲「部鬼將軍」而爲王氏家人祀奉。第三、據已知資料揭示，王羲之祖孫三代，皆奉仙道，並且還有自行儀式法事資格。

王羲之家族世代信奉仙道的情況，以史料記載無多，所知者大致如上。而王羲之本人與道教的關聯則頗有跡象可尋，現從其與道士的交往問題作爲切入點加以討論。由於這個問題所涉及到的人物關係較爲複雜，不明之處也不在少，故有必要先作一個大致歸納，以見其概貌。

考王羲之與道士交往，當以陶弘景《眞誥》最爲重要。據陳國符考證，《眞誥》二十卷中，從卷一到十八出自晉人，卷十九、二十則陶弘景的自撰（同氏著《道藏源流考》附錄一「眞誥」條）。《眞誥》是道教經典，其中關於仙道記載都帶有濃厚的神秘色彩，不足爲據。然此資料多出自晉人之手，其中也許包含了一些能反映當時史實的成份。特別是關於晉人生前事跡，當有所

據。比如，王羲之的卒年史書失載，即因《眞誥》陶注得證。【15】故《眞誥》作爲參考文獻的價值極高。（關於《眞誥》與王羲之研究之關係，第一章之二〈梁陶弘景《眞誥》〉中已有詳論，茲不重複）

（二）王羲之與道士的交往－王羲之與早期上清派人物關係的推論

王羲之與道士之的關係，從一些逸事傳說中得見其一二。如南朝宋虞龢〈論書表〉所載王羲之曾爲山陰道士書《道德經》各二章經換鵝（《法書要錄》卷二）等。又《太平御覽》六百六十六引《太平經》（按，《太平經》誤題。《三洞珠囊》所引作《道學傳》）曰：「王右軍病，請杜恭。恭謂弟子曰：『右軍病不差，何用吾？』十餘日果卒。」杜恭即《晉書》卷一百〈孫恩傳〉中之錢唐杜子恭。孫恩叔父孫泰師事杜子恭，孫恩也傳其祕術。杜子恭與東晉很多高官名士如桓溫、謝安都有往來，其弟子孫泰之侄孫恩殺會稽內史王凝之。不難想像，杜子恭與王羲之的關聯，一定也不簡單。可惜有關此人的具體情況不詳，【16】暫不涉及。

類似上面的記載還能找出一些，但多半材料零散，且多涉道家神鬼詭祕傳說色彩，是否爲事實尙難考索。但在這些資料中，比較齊備而且人物關係較爲明晰、相關線索亦多者，應屬早期上清派人物方面的有關記錄。也可以說，欲知王羲之與道士交往的詳情細節，首先應瞭解其與早期上清派人物之間的關係。

在南北朝時代，北朝的寇謙之（約365－448）改革了舊天師道，創立了新天師道。以後新天師道在北方固定下來。另一方面，大約經歷了半個世紀之後，以南方的江蘇句容附近的茅山爲中心，形成了仙道上清派。此係道教團體信奉《上清大洞眞經》、《黃庭經》，早期代表人物魏華存與丹陽許氏（許謐、許翽）等，皆世奉天師道，故從本質上說，神仙道上清派的前身實即源於魏晉天師道。上清派的特徵是以士大夫和知識分子爲主體的道教團體，在修煉術方面，從早期道教的法術，即符咒、煉丹術等轉而重視修煉人體的精、氣、神，是一個講求集醫學、仙道、巫術於一體的道教流派。王羲之生前所奉仙道，應與上清派早期相關人物有所關聯。

王羲之雖然生前並非只是一位信奉道教的信徒，但在他去世以後，卻被道教界封爲神祇。在南朝梁代，上清派茅山宗道士陶弘景所編《洞玄靈寶眞靈位

業圖》(《正統道藏》洞眞部譜錄類）中，已將王羲之正式命名爲一位神祇。《眞靈位業圖》是一部道教神譜，其中將七百名諸神靈眞仙分作若干等級，列爲七階，構成一個天上地下、等級有序、統屬分明的龐大道教神仙譜系，確定了道教諸神的正式的名分與地位，對後世道教影響至大。在此譜中，除了虛構人物以外，還有很多歷史實有的眞實人物。在該譜第七階中，收以豐都北陰大帝爲首的陰曹地獄諸鬼官共八十八名，王羲之即被排在此階。這裡有兩點值得注意：首先，此譜的名位之授予和排列並非全出於陶弘景的個人意志，而應有其道統上的根據由來。一般認爲，《眞靈位業圖》源於《眞誥》、《元始上眞衆仙記》、《元始高上玉檢大錄》等東晉南朝上清派道書，即根據早期上清派的記錄。其次，王羲之等爲鬼官而位處最末之第七階，可見他在上清派中原本地位並不高（此問題詳後文）。按，與《眞靈位業圖》一脈相承的是，陶弘景看待王羲之書法，也表現出明顯的尊鍾（繇）抑王（羲之）傾向，此從他與梁武帝論書諸啓的議論中可以見出。從陶弘景的尊卑揚抑態度可以推見，王羲之在上清派道家心目中的基本定位所在。

　　這實際上涉及一個重要問題，即王羲之與早期上清派代表人物之間究竟有何關係。在道教史上，有關早期上清派的基本輪廓並不十分清晰，而就早期研究資料而言，陶弘景《眞誥》最爲重要。

・許邁（300－348）

　　許邁出生於天師道世家丹陽許氏家族，【17】是與王羲之關係最深交往最密的方外友人，也與早期上清派關係極其密切。然而王羲之與許邁的交往記載，或許因其乃甚爲神秘的「世外之交」（《晉書》本傳所附〈許邁傳〉）之故，其事跡似乎並不爲外人所知，以至於《世說新語》以及劉注等中，亦不見關於許邁的任何記載。有關許邁傳記資料，除了《晉書》王羲之本傳所附〈許邁傳〉、《建康實錄》卷八「晉孝宗穆皇帝永和十一年」條等史籍以外，皆出於道教典籍。如《眞誥》卷二十〈眞胄世譜〉、《雲笈七籤》卷百六〈許邁眞人傳〉、《歷世眞仙體道通鑒》卷二十一等。我們從〈許邁傳〉附於《晉書》王羲之本傳後這一現象，亦可察見王、許之間生前非同尋常的關係。王羲之一生中密切交往的友人甚多，然《晉書》何必以〈許邁傳〉附諸王傳之後，若其子輩一樣同列於家族之間？推測其因大約有二：一是王、許之間往還甚密，關

係確實非同一般；二是《晉書》編者所見所據的資料原本即如此。《眞誥》卷十九〈翼眞檢〉中，陶弘景述《眞誥》原編者顧歡（約宋、齊間人）編輯體例云：

> 又先生（許邁）事跡，未近眞階，尚不宜預在此部。而顧（歡）遂載王右軍父子書傳，並於事爲非。今以安記第一，省除許傳，別充外書神仙之例。唯先生成仙之後與弟書一篇，留在下卷。

據此可知，在顧歡編《眞誥》中，「王右軍父子書傳」與「許傳」本來就有關聯，這說明宋、齊時的早期資料原本即是如此。總之，將王、許二人傳記置於一處的編排，應非《晉書》首創。從古老文獻的這種編排形式足見王、許之間不尋常的關係。現在節錄《晉書・許邁傳》的有關記載：

> 始羲之所與共遊者許邁。許邁字叔玄，名映……羲之造之（許邁），未嘗不彌日忘歸。相與爲世外之交。玄遺書羲之云：「自山陰南至臨安，多有金堂玉室，仙人芝草。左玄放（慈）之徒，漢末諸得道者皆在焉。」羲之自爲之傳，述靈異之跡甚多，不可詳記。玄自後莫測所終。好道者皆謂之羽化矣。

據此知王羲之曾爲許邁撰寫過傳記，其中還記述了不少許邁的「靈異之跡」。有一種說法認爲，《雲笈七籤》所收的〈許邁眞人傳〉實即王羲之所撰。【18】檢〈許邁眞人傳〉內容，雖然其中也確實記載了很多許邁的「靈異之跡」，但已涉及許邁五弟許謐七十二歲以後事，且謐之三子許翽亦被一並記入。因此，即使此傳中有王羲之舊文成份，但已非其原貌矣。又《新唐書・藝文志》著錄《王羲之許先生傳一卷》，可知王羲之所撰〈許邁傳〉於唐代時尙存，唐修《晉書・許邁傳》或許多少斟酌參考或引錄了其中一部分內容也未可知。

據《晉書・許邁傳》記載，王羲之曾造訪隱逸山林的許邁，而許亦遺書羲之，述靈異事，《晉書》還節錄了其中一段書翰文。此類文字還見於其他道教典籍，如《雲笈七籤》卷五十六所收《元氣論》中引《太清誥》部分內容，其中附一篇〈許遠遊與王羲之書〉，現引錄如下：

圖6-1〈許遠遊與王羲之書〉（《雲笈七籤》卷五十六所收〈元氣論〉引〈太清誥〉）

夫交梨火棗之者，是飛騰之藥也。君侯能剪除荊棘，去人我，泯是非，則二樹生君心中矣。亦能葉茂枝繁，開花結實，君若能得食一枝，可以運景萬里，此去則陰丹矣。但能養精神，調元氣，吞津液，液精內固，乃生榮華。喻樹根壯葉茂，開花結實，胞孕佳味，異殊常品。心中種種，乃形神也。陰陽乃日月雨澤，善風和露，潤沃溉灌也。氣運息調，榮枝葉也。性清心悅，開花也。固精留胎，結實也。津液流暢，佳味甜也。古仙誓重，傳付於口，今以翰墨宣授，宜付奇人矣。（《雲笈七籤》卷五十六）

據許邁所言，所謂「交梨火棗」乃「飛騰之藥」，即昇仙之法。然同書前此還引有一段《九皇上經》並附注，對「交梨火棗」有所解釋：

始青之下月與日，兩半同昇合成一。出彼玉池入金室，大如彈丸黃如橘。中有佳味甜如蜜，子能得之慎勿失。注云：交梨火棗生在人體中，其大如彈丸，其黃如橘，其味甚甜，其甜如蜜，不遠不近，在於心室。心室者，神之舍，氣之主，魂之魄。玉池者，口中舌上所出之液。液與神氣一合，謂兩半合一也。

按，葛洪於《抱朴子·內篇·微旨篇》中，引其師鄭隱口訣之前半部分文句，即與《九皇上經》及注之語詞大致相同。而〈微旨篇〉所論乃隱喻房中術，故有人認爲，此屬暗示房中術性質之文。鍾來因《釋〈許遠遊與王羲之書〉》一文認爲，許邁此信「重點在介紹上清派房中術的重大意義」，並做詳細闡釋。【19】按，許邁當時確以求嗣之術著名，以至簡文帝曾向他詢問方法。據《晉書》卷三十二〈孝武文李太后傳〉載：

> 時徐貴人生新安公主，以德美見寵。帝常冀之有娠，而彌年無子，會有道士許邁者，朝臣時望多稱其得道。帝從容問焉，答曰：「邁是好山水人，本無道術，斯事豈所能判！但殿下德厚慶深，宜隆奕世之緒，當從扈謙之言，以存廣接之道。」帝然之，更加採納。

按，求嗣之術多與房中術有關，簡文帝向許邁詢問求嗣之術，或即有此意在焉。又吉川忠夫〈許邁傳〉（前出）考《真誥》卷二〈運題像〉第二所錄「丑年」即興寧三年（365）乙丑歲八月七日夜，雲林右英王夫人授許長史（謐）誥文中，其中有與〈許遠遊與王羲之書〉此大致相同的文辭。問題是，若從王羲之卒於升平五年（361）說（陶弘景《真誥》卷十六〈闡微篇〉第二「王羲之」條注所記即爲此說），則興寧三年（365）王羲之已經去世多年，而許邁更是早已「莫測所終」十多年了。故吉川推測，若《元氣論》所引〈許遠遊與王羲之書〉爲事實，則此誥在雲林右英王夫人傳授給許謐之前，王羲之即已從許邁處得知（同前文）。書簡末云此類誥文一般都是「傳付於口」，此從雲林右英王夫人夜降密授許謐即可見一斑。許邁所以破例「以翰墨宣授」羲之，是認同他乃爲「奇人」之故。於此亦可見，道家誥文傳授之詭秘，史載許邁事跡極少，大抵與世外之交的神秘性有關。

考察王羲之與許邁的交往事跡，一般正史文獻不如道教典籍詳備，而其中尤以陶弘景《真誥》相關內容最多。《真誥》卷十六〈闡幽微〉二「王逸少有事繫禁中已五年，云事已散」條，陶注云：

> 即王右軍也。受時不欲呼楊君（羲）名，所以道其字耳。逸少即王虞兄曠之子，有風炁，善書。後爲會稽太守，永和十一去郡，告靈不復仕。先與

許先生（邁）周旋，頗亦慕道。至昇平五年辛酉歲亡，年五十九。今乙丑年，說云五年，則亡後被繫。被繫之事，檢迹未見其咎，恐以慼憾告靈爲譴耳。

同書卷二十〈翼眞檢〉二〈眞胄世譜〉，亦載有許邁傳記。與《晉書·王羲之傳》等其他許邁記錄一樣，其內容必涉及與王羲之的交往事。如：

先生名邁，字叔玄，小名映。清虛懷道，遐棲世外，故自改名遠遊。與王右軍父子周旋，子猷（徽之）乃修在三之敬。

在寥寥四十字的記錄中，還特別強調了許邁與王羲之的關係，且王羲之子王徽之曾對許邁「修在三（君、父、師）之敬」。「修在三之敬」爲神仙道教信徒弟子所行拜師之禮儀。梁沈約（441－513）《宋書》卷一百自序引《隆安故事》云「錢塘杜子恭有道術，東土豪家及京邑貴望並事之爲弟子，執在三之敬」。又《世說新語·傷逝篇》十六「王子猷、子敬俱病篤而子敬先亡」條注引《幽明錄》記載徽之求師欲以己之餘年代弟獻之命事，亦是天師道符水爲人治病之法。【20】是徽之亦爲道中人明矣。

關於《眞誥》中涉及王、許之關係問題的考察，可參閱吉川忠夫論文〈王羲之と許邁——または王羲之と《眞誥》〉（《書道研究》第八號所收）以及〈許邁傳〉（前出），茲不贅論。只是對於《眞誥》所謂「王逸少有事繫禁中已五年」（卷十六〈闡幽微〉二）這句「鬼話」，究竟應該如何理解？還有必要加以探討。按，此誥文之意，應理解爲：「王羲之因爲某事被收繫禁中，已有五年之久了。」那麼王羲之究竟在冥界犯了甚麼事，以至於要被「繫禁中」五年之久？對此應從王羲之與早期上清派人物的關係中尋找解答。

《眞誥》誥語所說的王羲之於冥界的狀況，簡直如同在接受懲罰。爲何如此？陶注列舉了如下疑似理由：「恐以慼憾告靈爲譴耳」。「告靈」指王羲之於永和十一年（355）於父母墓前告誓致仕事。吉川分析道：「像那這樣充滿反省自誡內容的〈告誓文〉，究竟其中有甚麼罪過可言呢？」（〈王羲之と許邁——または王羲之と《眞誥》〉）他認爲誓墓以決意辭官，此事於道家教義並不足以構成罪過而成爲「爲譴」的理由。既然此理由不能成立，那麼原因出在哪

裡？按，陶注「受時不欲呼楊君名，所以道其字」一語，據王玉池的解釋認為：「『受時』指楊羲接受魏夫人『眞誥』之時。『楊君』指楊羲。因羲之與楊羲有一『羲』字相同，有意諱避，就稱其字『逸少』。說明正文應係魏、楊原文無疑。」（王文〈《眞誥》、《顏氏家訓》、《南史》中的部分二王史料〉。王玉池著《二王書藝論稿》所收）當然，說楊羲接受魏夫人誥語，自然是不可信。因爲以二人年齡推算，實際上魏夫人生前不可能與楊羲（詳後說明）接觸，故此一條號稱是魏夫人的誥語，實即應出自楊羲。然而楊何以如此誣蔑王羲之？

根據吉川先生在〈許邁傳〉一文中的推測是：也許王家人向楊羲詢問了王羲之死後在冥界的狀況（「消息」），於是楊羲就作了緣何「有事繫禁中已五年」的答覆，因此記錄存世。亦即楊羲通過降靈儀式從苟中侯那裡得到了冥界消息，然後向死者家族轉達。《眞誥》卷十五〈闡幽微〉記載苟中侯所屬司命君，是掌管鬼官之神，而楊羲則是當時著名的降神道士（詳《眞誥》卷十七〈握眞輔〉第一陶注），主要工作就是迎來天仙降眞，由他作記錄以傳達神誥（《眞誥》一書即降眞記錄），楊羲以此聞名於當時。故當有死者家族來詢問死者狀況時，楊羲就向他們傳達冥界裡傳來的消息。王家葵先生則進一步指出問題的實質所在，他認爲：

1、楊羲趁機敲詐錢財，即索要脆信，（直到今天的巫婆神漢都這樣做）楊許也這樣做過（參見王家葵著《陶弘景叢考》P146－152）。降靈的目的與經濟有關，他們污蔑郗鑒恐怕也有這樣的原因。

2、對許邁的嫉妒和發洩對天師道的不滿（參見《陶弘景叢考》P145）。王羲之與許邁之密切朋友關係值得注意，而許謐對這位名頭比自己大、已經死去的哥哥，其實存在很多的不滿，心理學上的因素。楊許他們恨許邁，所以連帶討厭許邁的朋友王羲之，這是《眞誥》文本中能找到直接證據的。……（以上錄自王家葵與筆者來信）

王家葵的推測頗有見解，尤其是第一條原因極有可能，而且與吉川的看法不謀而合，二人的見解大抵可以詮釋此誥語的理由所在。

從上述可以看出，王羲之與江東早期上清派道士之關係確實不一般，故有必要就此問題繼續探討，這樣不但可以解釋王羲之被「繫」禁中原因（實際上此反映了他在上清派中的地位低下。上舉《眞靈位業圖》列王爲第七階鬼官，不是偶然的），而且也可以瞭解他與此派道士們之間的相關事跡。

早期上清派人物及其傳承關係，可以從其所尊奉的《上清大洞真經》的傳授路徑得知其一斑。陶弘景《真誥》卷十九〈真誥序錄〉記道：

> 伏尋上清真經出世之源，始於晉哀帝興寧二年太歲甲子。紫虛元君，上真司命，南嶽魏夫人（魏華存）下降，授弟子琅邪王司徒公府舍人楊某（羲），使作隸字寫出以傳護軍長史句容許某（謐），並其第三息上計掾某某（翽）。二許又更起寫，修行得道。

現在歸納其傳承人物關係，可爲按時間順序排列如下：

> 魏華存→楊羲→許穆（謐。兄邁，子翽）→許黃民→馬朗、馬罕→爰季真（東晉）陸修靜→孫遊岳→陶弘景（宋、梁）（此順序擦唐李渤《真系》）

在這個傳承關係表中，許謐這一條線索值得注意，因爲他就是許邁的胞弟。以下逐一考察這一傳承關係表中的早期上清派人物。

·魏華存（252－334）

在上清派內部流傳的〈南嶽魏夫人內傳〉中有其傳記，不過早已散逸，其中部分逸文散見於《太平御覽》卷六百七十八、《太平廣記》卷五百十八、《顧氏文房小說》中。唐顏真卿（707－785），於大曆三年（768）所撰〈晉紫虛元君領上真司命南嶽夫人魏夫人仙壇碑銘〉（即〈仙壇碑〉，《全唐文》卷三百四十所收）以及唐路敬淳〈大唐懷州河內縣木澗魏夫人祠碑銘並序〉（同卷二百五十九）中，對魏夫人的介紹比較全面，有的還引用了不少〈南嶽魏夫人內傳〉中的記述，根據這些資料可以瞭解大概情況。另外《茅山志》卷十、《仙苑編珠》卷中、《三洞群仙錄》卷五所引《仙鑑後集》卷三以及《清微仙譜》等道教文獻，也有部分相關的傳記。現歸納上述文獻記錄，簡單概述魏夫人事跡如下。

魏夫人【21】名華存，字賢安，山東任城人，晉司徒文康公魏舒之女。「少讀老、莊、春秋三傳、五經、百子，無不該覽，性樂神仙，味真慕道。少服胡麻散、伏苓丸，吐納氣液，攝生夷靜，親戚往來，一無關見。常欲別居閒

處，父母不許。年二十四強適太保掾南陽劉文幼彥，生二子：璞、遐」。據〈仙壇碑〉引〈魏夫人傳〉記載，魏夫人於太康九年（288）十二月十六日夜，太極真人等神仙降臨，授她《上清大洞真經》云。後來魏華存也成了仙人，被封爲紫虛元君，稱作南嶽魏夫人，通稱魏夫人。關於魏夫人二子劉璞、劉遐，亦可據〈壇碑銘〉所載得以確認其事。另據《顧氏文房小說》載劉璞遵母命向楊羲傳授道法。劉璞曾入庾亮和溫嶠（288－351）幕下任司馬，劉遐也任陶侃（257－332）的從事中郎將。【22】按，道教典籍中的許多內容都玄虛神秘，不能據以爲確證，但不能排除其中有一部分記載還是有其事實依據的，魏華存及其子之事即是。

東晉世家大族王氏，與庾、溫、陶三氏皆有很深的關係。王羲之本人就曾是庾亮幕下的參軍、長史，因此他可能也認識同在庾亮幕下任職的劉璞。至於其弟劉遐與王羲之的關係，則更是非同一般。《世說新語・品藻篇》八十七劉注引〈劉瑾集敘〉：「瑾，字仲璋，南陽人。祖遐，父暢。暢娶王羲之女，生瑾。」據此知王羲之唯一的女兒嫁給了劉遐之子劉暢，則羲之女爲魏夫人孫媳婦、羲之與劉遐爲親家關係明矣。這樣一來，無論從道教關係還是從親家關係來推測，王羲之和魏夫人相識的可能性極大。

若魏夫人生於西晉嘉平三年（252），卒於咸和九年（334）的記載可信，則她應大王羲之（303）五十一歲，大楊羲（330）七十八歲，也就是說魏與王相識尚有可能，而與楊則幾乎不可能。《顧氏文房小說》記劉璞遵母之命傳道於楊羲，又據《真誥》卷二十〈楊羲真人傳〉所載，【23】知其事在永和六年（350）楊羲年二十一歲之時，此時魏夫人已去世有年。從時間上看，魏夫人不太可能知道楊羲其人，更不用說命子傳經事。縱然有此事，也可能是劉璞自己所爲，與魏夫人之授命無關。魏夫人卒於咸和九年（334），時楊羲才四歲，而王羲之則已三十二歲。故從年齡來看，王羲之和魏夫人相識的可能性顯然要比楊羲大得多。《真誥》卷二十載：

> 又魏夫人小息還爲會稽時，攜夫人中箱法衣，並有經書自從供養。後仍留
> 山陰，於今尚在，未獲尋求之。

據此推知劉遐曾居住會稽。可見劉家與王家不但有親緣關係、而且還有地

域（會稽郡）之關連。若魏、王相識，則王所奉之道應與上清派淵源相近。上清派地處江南，信教者多屬吳士階層，王羲之等雖是來自北方的僑姓，但因長期生活於茲地，與之有所關涉是可以想像的。按，魏華存與王羲之皆屬信奉天師道的世家，而上清派實自天師道派生出來的一支，故魏、王二所奉之道的性質應相差不大。此外，前述關於傳自於魏夫人的《上清大洞眞經》的傳授路徑，據陶氏的記述可知《上清大洞眞經》中還包含《黃庭經》：

> 孔默崇信道教，爲晉安太守。罷職還至錢唐，聞有許郎先人得道經書俱存，乃往詣許。……許不獲已，始乃傳之。孔仍令晉安郡吏王興繕寫……輒復私繕一通，後得還東修學，始濟浙江，遇風淪漂，唯有《黃庭》一篇得存。

若此記錄可信的話，則《黃庭經》始出於晉哀帝興寧二年（364）甲子歲。

《黃庭經》是講述有關養生之術的道教典籍，有《黃帝內景經》、《黃帝外景經》（《正統道藏》洞眞部）兩種，均省稱之爲《黃庭經》。初唐已有王羲之曾書《黃庭外景經》「與山陰道士換鵝」說法，故又稱作《換鵝經》。據《晉書》本傳稱，王羲之換鵝之經爲《道德經》，而陶弘景《與梁武帝論書啓》（《法書要錄》卷二）提到王羲之寫《黃庭經》一事。唐李白《送賀賓客歸越》詩：「山陰道士如相問，應寫黃庭換白鵝」、褚遂良〈右軍書目〉、徐浩《古跡記》等，均有類似記述，看來似爲事實。但問題是，「寫黃庭經換鵝」一事與《黃庭經》的出現在時間不合。若《黃庭經》於哀帝興寧二年（364）現世，據王羲之卒於升平五年（361）說，則他早已去世多年，不可能見到《黃庭經》。清魯一同嘗疑「寫黃庭經換鵝」事，認爲王羲之所寫道經，應如《晉書》本傳所載《道德經》，也認爲王羲之在世時不可能見到《黃庭經》（魯一同《右軍年譜》）。然魯氏所得結論，乃是以《黃庭經》必出於興寧二年爲前提，故缺乏說服力。按，《黃庭經》亦爲葛洪一派所奉經典。葛洪卒於興寧元年（363），若《黃庭經》出於興寧二年，則葛洪亦無緣見之矣。其實《黃庭經》於西晉時期就早已現世，或者經魏夫人之手而傳世，但在時間上卻未必在興寧二年。魯說以此爲據，略嫌牽強。據虞萬里考證：《黃庭經外景經》在東漢似已形成，「晉初魏夫人以天師道祭酒身分得《黃庭經》，因職責關係，爲《外景》作傳。

由於傳對養生修煉的方法闡述得詳密完備，且傳人楊、許等在東晉道教中的影響力較大，故流傳更廣。因傳對人體中諸神及功能作了較詳細得描述，故稱爲《內景》或《黃庭內景經》」、「《外景經》至晚，在西元300年前後已有定本，並作爲魏末晉初的天師道道民的教科書。作爲其信徒的王羲之，得見此經並且能背誦、爲書寫，是完全可能的」。虞氏的意見可以合理解釋時間上的矛盾。關於這個問題，學界一般都認爲至少在魏晉之初已經出現。詳〈虞文〉，茲不贅論。【24】

　　王羲之若寫過《黃庭經》，則其文本有無可能直接來源於魏夫人的傳授？此事或可做如下推論：即魏夫人不僅內傳其子劉璞（璞再傳楊羲），也有可能外傳於王羲之。且不論王與劉遐關係至爲親近，即以寫經一事而言，王羲之、楊羲皆擅此道，而對於道家來說，他們都是傳抄經卷的最佳人選。《晉書》記載王羲之寫經與山陰道士換鵝的逸事，或即曲隱地反映了當時道家中人希望獲得王羲之寫經的事實。至於楊羲，則更不待言，他作爲經師，寫經是他的本職工作之一。所以王、楊二人書《黃庭經》一事，皆在情理之中。

　　與王羲之交往的道友中，許邁爲楊羲門人許謐之兄。王羲之與魏夫人長子劉璞同爲庾亮部下、與次子劉遐爲兒女親家。由此看來，地處江東這些的士族名士和隱逸道士，就如同一家眷屬，爲同一仙道集團中人，彼此認識且相互往來。故可以推測，王羲之亦如郗愔、許邁一樣，初由慕道而

圖6-2　傳東晉　王羲之《黃庭外景經》局部
宋拓本　天津藝術博物館藏

終成道中之人也。從後來的上清派的記錄看，王羲之、許邁在道中地位並不高，如同郗愔一樣，在道中人眼中（實際上即在楊羲、二許眼中），他們只不過屬於「猶未足以論至道」的「同學」（《眞誥》卷二、八「紫微夫人」論郗愔語）而已，因「事跡未近眞階」（《眞誥》卷十九〈翼眞檢〉第一陶弘景對許邁的評語）。後來的上清派記錄中，王羲之、許邁、郗愔等人之所以不如楊羲、二許地位高，是因爲後者專以降靈儀式以及其他道術爲業行道，得到社會的承認，贏得了道統上的權威地位。至於前者如許邁等，雖然也熱心慕道，但他們只管獨善其身的修道方式畢竟難「近眞階」；至於「未足以論至道」的郗愔、以及追求「坐而獲逸」以修道的王羲之，在後來的道統觀念來看，他們對於道教（上清派）的發展和普及並沒有做過多大貢獻，故最終被邊緣化乃至被「謫」（前出《眞誥》「王羲之」條陶注語）也是必然的。

　　總而言之，《眞誥》以楊、許手書內容爲主，其中不斷出現與王羲之及其周圍親友相關聯的消息，這一現象意味著東晉的皇族王室以及士族集團處在同一宗教活動圈內，而楊羲在其中扮演了一個十分重要的角色。

・楊羲（330─？）

　　楊羲的生平事蹟，陶弘景在《眞誥》卷二十中有所記述：

> 楊君名羲，成帝咸和五年庚寅歲九月生。本似是吳人，來居句容。眞降時猶有母及弟。君爲人潔白，美姿容，善言笑，工書畫。少好學，讀書該涉經史。性淵懿沈厚，幼有通靈之鑑。與先生（許邁）、長史（許謐）年並懸殊，而早結神明之交。長史薦之相王（後之簡文帝），用爲公府舍人。自從簡文登極後，不復見有跡出。

　　此條陶注云：「顧（歡）云是簡文帝師，或云博士。楊乃小簡文十歲，皆恐非實也」。另據《雲笈七籤》卷一百六〈楊羲眞人傳〉稱：

> 仕晉簡文帝爲舍人。朝隱唯要，人莫能識。少好道，服食能精思，遂能進靈接眞，屢降玄人。……簡文後師羲得道。

以上記載說明，儘管楊羲爲許謐之經師，但年齡卻比許邁、許謐以及簡文帝年輕很多，他少年時代即好道。《眞誥》卷十七陶注云：

> 先生（許邁）年乃大楊君（羲）三十歲，先生初入東山時，楊君始年十六，絕跡時年十九。如此明楊小便好道也。

可見楊羲年紀雖輕，道齡卻不短。《晉書》卷九〈簡文帝紀〉載，簡文帝從晉永昌元年（322）奉元帝詔以來，至咸安元年（371）即位爲止，似一直住在會稽。【25】楊羲從太和元年（366）簡文帝爲丞相時起，由許謐推薦爲簡文帝的公府舍人，一直到簡文帝於咸安元年（371）即位爲止的五年間，始終未離開過簡文帝的左右。由此看來，楊羲爲公府舍人時王羲之已謝世（從361年卒說），但這並不能說明此前兩人互不相識。王羲之於永和四年（348，楊羲十八歲）任會稽內史，永和九年（353，楊羲二十三歲）於會稽山陰蘭亭舉行曲水流觴宴會，永和十一年（355，楊羲二十五歲）稱病辭官，升平五年（361，楊羲三十一歲）去世，一直活動在以會稽爲中心的浙東地域。而楊羲主要活動地區也在吳、越一帶，並且公私方面皆得到許謐的有力幫助。眾所周知，王羲之與簡文帝也有極其密切的個人關係。實際上在簡文帝周圍，形成了一個以會稽爲中心，包括王羲之、謝安、孫綽以及許謐、楊羲在內的貴族名士集團。這個集團是一個錯綜複雜的關係網：有王羲之與許邁、簡文帝之間的關係，也有簡文帝與許邁、許謐和楊羲等人的關係，又有楊羲與許謐及魏夫人長子劉璞之間的傳道關係，更有王羲之與魏夫人次子劉璞之間的親家關係，根據這些關係推測：王羲之與楊羲之間不可能沒有任何關涉。

楊羲是早期道教中一位非常重要的人物，也是活躍於東晉士族階層的著名道士。他的交往範圍很廣，不僅與王羲之周圍的士族名士有交往，而且還直接與東晉政權的核心人物關係密切，他的宗教活動甚至對政局產生過影響。鍾來因曾就此問題做過一些有益的探索，值得參考。【26】

·許謐（305－376）

許邁之弟許謐，又名穆，字思玄。許謐對經師楊羲執弟子禮，是早期上清派最重要的人物之一，也是與王羲之有關聯的重要人物。上清派內有時稱他爲

許長史。《眞誥》卷二十〈翼眞檢〉二〈眞胄世譜〉中有許謐傳，其中一段記錄值得注意：

> 少知名，儒雅清素，博學有才章。簡文帝久垂俗表之顧，與時賢多所儔結。少仕郡主簿功曹史。王導、蔡謨、臨川辟從事，不赴……。

可知許謐與王羲之從叔父、權臣王導以及後之簡文帝等東晉執政階層人物都有關係。更重要的是，他還是王羲之密友許邁之弟，且其年齡亦與王羲之相仿，因而他與王羲之相識的可能性更大。據〈眞胄世譜〉所記許氏世系如下：

七世祖許敬（一說稱許肇）→六世祖許光→五世祖許闕→四世祖許休→三世祖許尙→二世祖許副。許副有八子：長子奮以下順序爲：炤、群、邁、謐、茂玄、確、靈寶。【27】

一般來看，史書及道教書籍皆載王羲之與許邁有關，卻無與其弟許謐有關的任何記錄。從常理來推測，王羲之應該也認識許謐。按，《書記》22帖云：

> 先生適書，亦小小不能佳，大都可耳。此書因謝常侍信還，令知問，可令謝長史，且消息。

按照《眞誥》的行文習慣與稱呼，「先生」當指許邁；「長史」則指許謐。王羲之帖中云「先生」者，應該指許邁（說見吉川忠夫〈王羲之と許邁──または羲之と《眞誥》〉一文。前出）。此帖先生、長史並出，或「可令謝長史」之「謝」非姓，當作動詞解。若然，則此「長史」則當指許謐，此爲彼此相識之一間接證據耶？錄出以待考。

許氏的大致情況如上。通過以上論述，我們得到如下印象：王羲之與上清派始祖人物魏夫人及其二子、楊羲、許謐等人之間的關係應當非同一般。

·葛氏與許氏的關聯

從與王羲之的關係上來考慮，許氏與葛氏之間的關係也應究明。上清派與葛洪之間的共通點在於皆奉《黃庭經》，因此二派之間，或應存在某些關聯。因爲，上清派與葛洪金丹派之間的關係，也直接牽涉到王羲之與葛洪的關係，

而此又爲研究王羲之道教信仰的重要問題之一。《晉書‧王羲之傳》所附〈許邁傳〉云：

> 時南海太守鮑靚隱跡潛遁，人莫知之。邁乃往候之，探其至要，父母尚
> 在，未忍違親。

許邁師事鮑靚之事亦見於《雲笈七籤》卷一百六〈許邁眞人傳〉：

> 初師鮑靚，受《中部之法》及《三皇天文》，一旦辭家，往而不返。

〈許邁傳〉云邁稱其所探「至要」者，即爲《中部之法》、《三皇天文》，
而據同書〈鮑靚眞人傳〉，則稱此二書乃鮑從其師左元放所受。又《眞誥》卷
十四〈稽神樞〉四「鮑靚」條云：

> 鮑靚因吾屬長史（許謐），鼠子（鮑靚小名）輩既爾可語郡守，令得反。映
> （許邁）亦屬吾，其家比衰，欲非可奈何，可寫存之。

此條記錄當爲楊羲之語，【28】反映了楊羲與鮑靚、許邁的關係。其下陶
注云：

> 鼠子恐是鮑靚小名。鮑爲南海郡，仍解化兒輩，未得歸都，所以屬之。鮑
> 即許先生之師也。

陶注明言鮑乃許邁之師，此與《晉書‧許邁傳》記述相符。因此可以說，
早期上清派許謐之兄許邁亦當與鮑靚的關係非同一般。

鮑靚乃葛洪之師。這就是說，許邁與葛洪乃同門師兄弟關係。另外據《眞
誥‧眞胄世譜》記許氏家世：

> （許）副第名朝、字楊先。勇猛以氣俠聞、歷爲襄陽、新野、南陽、潯陽太
> 守。後與甘卓謀討王敦，事覺卓死，朝自裁。年五十三。

同條陶注云：

　　還葬縣址大墓。妻葛悌女，抱朴妹也。

　　是知葛洪之妹，即為許邁叔父許朝之妻。又〈眞胄世譜〉「許黄民」條下陶注稱：「萬安是抱朴子第二兄孫也」，是知葛洪第二兄之孫葛萬安之女，即為許邁弟許謐之孫許黄民之妻。考慮到許、葛兩家互結婚姻之事實，就不難推知許邁與葛洪之間關係非同一般。再以王羲之與許邁之密切關係來看，則許邁又成為王羲之與葛洪二者之間的一個重要紐帶。若王、葛之間確有關涉的話，則葛洪的神仙學說可能直接影響王羲之。

　　王羲之是否受過葛洪神仙學說的影響？此問題於王羲之研究意義重大，是考察王羲之宗教思想內容的新課題，以下就此問題略作探討。

三　王羲之的隱逸思想及其他—與葛洪隱逸思想略作比較

　　王羲之與許邁有關，而許邁又與葛洪有關，故王羲之與葛洪也許亦有關。這個問題，迄今為止的相關研究中，似未有人論及。

　　葛洪，字稚川，琅邪人。他是中國道教史上極為重要的人物，被稱為道教學的集大成者。所著《抱朴子》內、外篇，與陶弘景《眞誥》並稱中國道學的兩大重要典籍。

　　《晉書》卷七十二〈葛洪傳〉稱其「為人木訥」，《抱朴子・外篇》自序亦云「洪之為人也……性鈍口訥」。有趣的是，《晉書・王羲之傳》亦稱「羲之幼訥於言」，這一點二人也頗為相近。

　　葛洪與王羲之的關係究竟如何？葛洪生於晉武帝太康四年（283），死於哀帝興寧元年（363），享年八十一。【29】王羲之享年五十九，若按升平五年（361）卒說則與葛洪幾乎同時，兩人大致為同時代人。只是葛洪在年齡上比王羲之年長許多。〈葛洪傳〉記載：

　　咸和初，司徒（王）導召補州主簿，轉司徒掾，遷咨議參軍。

晉咸和年（326－）初，葛洪任王導司徒掾（屬官、下役）即爲導之部下，他四十多歲時曾在建康（南京）居住過，此時的王羲之二十五六歲。葛洪既然爲王導部下，也許會知道王導從子羲之。按，此時的葛洪當已結婚，其妻即爲其師鮑靚女。當時葛洪的神仙學說應已經相當成熟，葛洪在認識鮑靚之前即已「好神仙導養之法」。〈葛洪傳〉記載：

> 從祖玄，吳時學道得仙，號「葛仙公」。以其煉丹秘術授弟子鄭隱。洪就隱學，悉得其法焉。後師事南海太守上黨鮑玄，玄亦內學，逆占將來，見洪深重之，以女妻洪。

據此可推測，葛洪對王導及其周圍人宣傳過神仙學說的可能似非完全沒有。咸和元年初期（326－）王羲之年當二十四五。鈴木虎雄〈王羲之生卒年代考〉（前出）繫王羲之爲會稽王友於咸和元年（326）。筆者以爲，雖具體時間尚未能確定，但此時王羲之應在秘書郎與會稽王友之間（詳《年譜》）。若爲前者，則當在京，與葛相識的可能性就存在；若爲後者，如王邸在其封國會稽境內的話，則此時王羲之已經居會稽，不知有無進京相見的可能。

〈葛洪傳〉稱「洪博聞深洽，江左絕倫」，可見葛洪在東晉朝野的知名度頗高，王羲之大概不會對其人一無所聞。據引《晉書・許邁傳》，許邁曾經常拜訪葛洪之師並妻父鮑靚，許邁在與王羲之書簡中寫道：

> 自山陰南至臨安，多有金堂玉室，仙人芝草。左元放（慈）之徒，漢末諸得道者皆在焉。

信中提到的左慈值得注意。據〈葛洪傳〉及《抱朴子・內篇》自序，知其神仙學說的師傳譜系大致分爲兩個系統，即家學與外學。現列示如下：

家學系統：左慈→葛玄→鄭隱→葛洪
外學系統：馬鳴生→陰長生→鮑靚→葛洪

從許邁與王羲之書可知，王羲之也十分仰慕三國時學者兼方士左慈，故對

於繼承左慈一系統學說的葛洪亦必敬重。據上還可知,許邁所奉之道,可能其中一部分與葛洪神仙學說屬同一系統。即王羲之通過許邁爲仲介,接受葛洪神仙學說,或者直接得到葛洪的傳授,這兩種可能性都不能排除。

另一個問題是:王羲之的道教思想與葛洪神仙學說有無共通之處?後者對前者究竟有怎樣的影響?

王羲之的道教信仰,如服食養性、遠遊采藥、神仙信仰等事跡,已爲史書文獻記載,應無疑問,而這些道教的修煉術正是葛洪《抱朴子‧內篇》一書的主要內容。即使在修道以外,比如思想意識、人生觀等方面,王羲之也與葛洪有許多相似之處,其中最突出的就表現在嚮往「逸民」與對老莊思想有所批判這兩方面,而這些也是《抱朴子‧外篇》的主要內容之一。

(一)王羲之的隱逸思想及其生活

隱逸是中國古代士人處世觀中的一個極爲重要理念,從隱逸二字可見其中含躲避、逃離和隱藏之義。這種思想來源古老,歷史非常悠久。早在西周初期,商朝遺民伯夷、叔齊不食周粟,隱居山中。他們成爲古代遺民隱士的楷模而廣爲人知。在《論語》、《孟子》、《莊子》等先秦典籍中,也有逸民、隱士的話題。《後漢書‧逸民傳》、《晉書‧隱逸傳》皆記載了歷史上隱士們各種各樣的事跡。

《史記‧老子傳》稱老子爲「隱君」,隱逸思想的根源應來自老莊的出世思想。極而言之,被歸之於道家的老莊哲學實際上就是一部隱逸的哲學。老莊隱逸哲學給後世道教及士大夫文人帶來了極爲深遠的影響。以「隱逸」思想爲研討主題的論著已經很多,所以在此僅就東晉時期士族名士的隱逸略作申述,以見王羲之等人隱逸思想的本質及其背景。

隱逸既是一種處世觀,也是一種生活方式。在中國古代傳統意義上的所謂隱逸,一般多指士大夫逃避國家權力的制約,隱身匿跡於山林湖海,過著一種自給自足的艱苦生活。這種古老的隱逸內涵,一直延續到西晉亦未發生太大改變。但晉人隱逸的動機明顯受到其時代背景和生存環境的影響。比如身處戰亂頻仍的中原地區,人們的隱逸多爲躲避亂世。但到了相對安定的東晉時代,士族大家出身的名士們主張「坐而獲逸」(〈與謝萬書〉),成爲隱逸中的一種主流意識。所謂「坐而獲逸」,即身處莊園之中,或雲遊山水之間,一邊享受優裕

的物質生活，一邊修仙問道。這種近於享受的隱逸，其主要特徵在於，不須違反人性，強迫隱逸者去過那種艱苦孤寂的生活。很顯然，這與傳統上的隱逸觀念大異其趣。在東晉名士的隱逸中，追求更加享受的人生成為隱逸的動機和目的。所以甚至還出現了為隱逸而隱逸的傾向，這種現象是伴隨著士族政治的逐步穩定化而產生的。因為門閥社會的構造，使得國家權力向士族社會中分散移行，士族社會形成了一個又一個相對獨立的、封鎖的勢力範圍。凡身為士族，均可享有與生俱來的社會地位和經濟權力。因此在士族名士們看來，仕途已顯得並不那麼重要，並非人生的全部內容，他們可以自由選擇自己喜歡的生活方式：或出仕或退處。所謂「出處同歸」一語，實在是當時士族人生觀的真實寫照。埋頭於隱遁的名士們一般都是一些心高自負之人，儘管不如出仕者榮達顯赫，但他們卻能夠從事自己喜愛的文學、藝術等活動，潛心探究人生的意義，鑽研宗教、哲學問題。他們置身明媚的自然山水之中，過著優遊自適的生活。在他們看來，難道還能有甚麼會比這樣的生活、這樣的人生更加完美、更具魅力、更有意義？這難道不是一種終極的完美人生？

在魏晉時代，老莊思想風靡，人們認為萬物的本源即為「無（自然）」，故而對通向自然的優遊閑適的隱逸生活極為嚮往。於此同時，仕途、政治以及吏治、事功等也就越發顯得俗不可耐，甚至遭到鄙視。當然，士族名士的隱逸之所以能如此蕭灑風流而無所顧慮牽掛，是因為他們身後存在一個龐大的聯結身分的社會基礎為後盾。倘若真因隱逸而致使自己和家族的生活陷入了困境，他們身後的無形社會關係，就會化為有形的利益援助，從而使困頓的隱者可隨時獲得幫助，必要時甚至還可以出仕或復職。更重要的是，隱逸者大抵皆有時譽高名，所以他們一般是不會陷入孤立無援之境的。

在此，我們以王羲之和葛洪為例，具體考察隱逸問題。這兩個人物很有代表性：前者是首唱「坐而獲逸」主張的代表者；後者是以仙道教理證實隱逸之主要性的鼓吹者。

魏晉時期，最忠實而且最能持之以恆持地遵守道學中古老的隱逸理念的人物就是葛洪，他用了一生近四分之三的歲月實踐隱逸。作為隱逸理念的主要倡導者，葛洪竭力向世人鼓吹隱逸思想。在《抱朴子‧外篇》中，他屢屢借「懷冰先生」、「逸民先生」、「居冷先生」之口，大力宣傳隱逸主張。在葛洪神仙學說中，隱逸與昇仙是緊密聯繫不可分割的。葛洪主張，山林隱逸是修道成仙

的唯一途徑（值得注意的是，葛洪這一主張與當時其他道教流派頗異其趣），
《抱朴子・內篇・明本篇》云：

> 山林之中非道也，而爲道者必入山林。誠欲遠彼腥羶，而即此清靜也。

在〈至理篇〉中，他描述了極具魅力的隱逸世界：

> 故山林養性之家，遺俗得意之徒，比崇高於贅疣，方萬物乎蟬翼，豈苟爲
> 大言，而強薄世事哉！誠其所見者了，故棄之如忘也。是以遐棲幽遁，韜
> 鱗掩藻，遏欲視之目，遣損明之色，杜思音之耳，遠亂聽之聲，滌除玄
> 覽，守雌抱一，專氣致柔，鎮以恬素，遣歡戚之邪情，外得失之榮辱。

在同篇（〈論仙篇〉）中他嚴厲批判了秦始皇、漢武帝等君王不願通過山林隱逸
的修煉，卻企望長生不死的求仙欲望：

> 仙法欲靜寂無爲，忘其形骸，而人君撞千石之鐘，伐雷霆之鼓。仙法欲止
> 絕腥臭，休糧清腸，而人君烹肥宰盾，屠割群生。秦皇十室之中，思亂者
> 九。漢武使天下嗷然，戶口減半……彼二主徒有好仙之名，無修仙之實。
> 不得長生，無所奇也……或得要道之訣，或值不群之師，而猶恨恨於老妻
> 弱子，眷眷於狐兔之丘，遲遲以臻殂落，日月不覺衰老，知長生之可得而
> 不能修，患流俗之臭鼠而不能委。何者，愛習之情卒難遣，而絕俗之志未
> 易果也。況彼二帝，四海之主，其所耽玩者，非一條也。其所親幸者，至
> 不少矣。正使之爲旬月之齋，數日閑居，猶將不能，況乎內棄婉孌之寵，
> 外捐赫奕之尊，口斷所欲，背榮華而獨往，求神仙於幽漠，豈所堪哉！

此外，《抱朴子・外篇》中還有不少談論隱逸的內容，茲不一一引述。在
葛洪看來，身居塵世，不通過世外隱逸之途徑，無論怎樣苦加修煉，也難以達
到成仙目的。葛洪認爲，遠離俗世、隱逸山林才是通向成仙之途的入口。由此
亦可見，隱逸思想在葛洪神仙學說中所占的重要地位。

再看王羲之。他在《逸民帖》中稱：「吾爲逸民之懷久矣」（此帖爲《十

七帖》中法帖，是王羲之尺牘中最可靠的書信資料之一）。通觀王羲之一生的言行事跡，其「逸民之懷」確實在心中醞釀已久。王羲之及其所結交的一大批名士都十分嚮往隱逸，都有共同的隱逸理想與願望。例如，謝安在出仕前就一直隱逸於浙東，其弟謝萬曾撰文專論隱逸。《世說新語・文學篇》九十一記載，謝萬作《八賢論》敘「四隱四顯」。八賢即指漁父、屈原、季主、賈誼、楚老、龔勝、孫登、嵇康。同條劉孝標注文稱謝萬之論「旨以處者爲優，出者爲劣。孫綽難之，以謂體玄識遠者，出處同歸」。對於隱逸與出世，謝萬主張「處優出劣」，此與王羲之想法非常接近。此外，王羲之的親友名士孫綽，嘗作《遂初賦》立志隱遁，爲人景仰。然其人卻食言而肥，出仕爲官。他的「出處同歸」論，無非是折衷協調之辭，其實質不過是爲其言行不一、自相矛盾的行爲所做的辯解而已。儘管如此，在「出」、「處」之間，孫綽本人的內心還是偏向於後者的。【30】

　　王羲之追求隱逸動機源於其根深蒂固的神仙信仰思想，在這一點上與葛洪學說如出一轍。但是王羲之一生的隱逸修道生活，只有短暫的七年（355－361。即從致仕後到去世爲止）光景而已，然詳察其一貫的言行，可謂隱逸思想始終伴隨他一生。

　　《晉書》本傳記載，王羲之「雅好服食養性，不樂在京師。初渡浙江，便有終焉之志，會稽有佳山水，名士多居之。」按，建武元年（317），王導率王氏一族隨晉元帝司馬睿渡江，次年司馬睿在建康即位，東晉王朝正式誕生。若從王羲之升平五年（361）卒說，當時他只有十五、六歲，應該生活在京都建康。本傳所謂「初渡浙江」者，應非指其永和七年出任會稽內史之時，若會稽王邸在封國境內的話（一說以爲王邸在京城建康），則此言或指其出任會稽王友時第一次前往浙江之時。按，王汝濤以爲王羲之是在咸和三年（328）或次年初出任會稽王友的（詳《年譜》「和三年」條）。若然，則此時的王羲之才二十六歲。就是說從那時起，他便已懷有嚮往隱逸的「終焉之志」了。

　　有一次王羲之與友人談話，批評他們看重和保全富貴生活的態度：

時劉惔爲丹陽尹，許詢嘗就惔宿。床帷新麗，飲食豐甘。詢曰：「若此保全，殊勝東山。」惔曰：「卿若知吉凶由人，吾安得保此？」羲之在座曰：「令巢、許遇稷、契，當無此言。」（《晉書》本傳）

據傳說，稷、契爲堯時賢臣。《世說新語・言語篇》六十九中也有同樣的記載。可知王羲之對古代的隱者巢父、許由非常憧憬仰慕，而葛洪在此方面亦與王羲之相同。《抱朴子・外篇・釋滯篇》云：

背聖主而山棲者，巢、許所以稱高也。

又云：

洪少有定志，決不出身。每覽巢、許、子州、北人、石户、二姜、兩袁、法眞、子龍之傳，嘗廢書前席，慕其爲人。

葛洪所謂「決不出身」者，乃決意不出仕爲官，此與王羲之晚年生活狀態基本一致。王羲之〈遺殷浩書〉（《晉書》本傳）中也流露了此一志向：

吾素無廊廟之志，直王丞相（導）時，果欲内吾，誓不許之……自兒娶女嫁，便懷尚子平之志，數與親知言之，非一日也。

「尚子平之志」是指東漢逸民尚長（或稱向長，字子平），他在子女結婚已畢、盡到家長責任義務之後，遂告別家人，與和同懷此志者一起遠遊名山，隱逸山林。王羲之確實經常與友人談及尚子平的逸民之志。他在《兒女帖》中吐露出欲效倣尚子平的動機：「吾有七兒一女，皆同生。結娶以畢，惟一小者，尚未婚耳。過此一婚，便得至彼。」王羲之在此明確表明了等盡到家長義務之後，便欲遠遊巴蜀的想法。葛洪在《抱朴子・外篇》中屢借逸民先生之口宣揚隱逸學說，這也與王羲之的「逸民之懷」相通。

然而王羲之的隱逸修道生活，是從他辭官以後才眞正開始的，僅是他短暫的晚年那一段歲月。據《晉書》本傳描述王羲之致仕後的隱逸生活狀況是「優遊無事」、「盡山水之遊，弋釣爲娛」、「修服食，采藥石，不遠千里。遍遊東中諸郡，窮諸名山，泛滄海」，又同書卷六十七〈郗愔傳〉也有相關記述：「與姊夫王羲之、高士許詢並有邁世之風，俱棲心絕穀、修黃老之術。」但是，效法尚子平告別家人遠遊的願望，王羲之始終並沒有實現。在此有必要探

討一下王羲之所謂的「尚子平之志」。

隱逸的動機源自仙道信仰，葛洪儘管極力強調隱逸的重要性，且「少有定志，決不出身」。然而他卻也有過一段仕宦的經歷。這是一種能夠客觀面對生活，理想暫時屈就現實的理智選擇，也是對家庭家族負責的態度。據葛洪自己所說，他在任官時就開始利用機會「登名山」，並且「服食養性，非有廢也」。（均見《抱朴子‧外篇‧自序》）在這一點上，王羲之也與他極為相似。王羲之雖然仰慕仙道世界，並且十分嚮往隱逸生活，但他並未失去作為一個常人應有的理智與情感。他認為自己作為家長，就應該承擔起對家庭以及子女的責任。通讀王羲之傳記資料以及他寄與子女的尺牘內容，不難察覺他對於家庭和子孫的慈愛之情。在這一點上，他比其友許邁要理智得多。許和與王羲之一樣，亦出身於士族家庭，父母健在時，他已屢訪葛洪之師鮑靚，但終因「父母尚存」而「未忍違親」（《晉書‧許邁傳》），沒有立刻離家出走。不過後來他終於還是「改名玄，字遠遊，與婦書告別……玄自後莫測所終，好道者皆謂之羽化矣」。（同上）許邁告別妻室兒女，踏上了求仙隱逸的不歸之途，從現實生活中消失得無影無蹤。極富情感和人性的王羲之也信仰仙道，但他沒有像許詢那樣為了求仙而拋棄家庭。

不難想像，王羲之也曾面臨選擇，隱逸求仙是他長期以來夢寐以求的理想，但若要捨棄他所熱愛的溫馨家庭與優裕富庶的貴族生活，如同許邁那樣選擇前者，無疑是十分殘酷和痛苦的。在兩者不可得兼的情況下，他選擇了後者，而又沒有完全放棄前者。這一理想與現實的矛盾衝突，當然不是王羲之一人所面臨的困惑，而是許多東晉士族面臨的共同問題。於是他們就需要尋找一種兩全其美的辦法，在不放棄優裕生活的前提下投身隱逸。這是一種怎樣的生活呢？王羲之在寄友人謝萬書中，對自己設計的理想隱逸生活，饒有興味地做了如下描繪：

> 古之辭世者，或被髮陽（佯）狂，或污身穢跡，可謂艱矣。今僕坐而獲逸，遂其宿心。其為慶幸，豈非天賜……頃東遊還，修植桑果，今盛敷榮。率諸子、抱弱孫，遊觀其間，有一味之甘，割而分之，以娛目前……比與安石，東遊山海，並行田視地，頤養閒暇，衣食之餘，欲與親知共歡讌……老夫志願，盡於此也。（《晉書》本傳。節錄書簡文）

王羲之對古人「汙身穢跡」的艱苦隱逸顯然不感興趣，他希望「坐而獲逸」。很明顯，王羲之對其所設計的兩全得兼之法頗爲得意，即不必忍受艱辛勞苦，卻可獲逸。當然「坐而獲逸」並非他的發明，實際上在當時的嚮往隱逸的士族中間，「坐而獲逸」早已成爲他們的一種生活方式。王羲之〈與謝萬書〉中所說的「比與安石，東遊山海，並行田視地，頤養閑暇」，正是王、謝隱逸生活的眞實描繪。至於王羲之隱逸生活的具體內容，由於史料缺乏，無從知曉，所以我們只能通過一種間接的推導方式加以論證。

王、謝等士族隱逸者的棲身之地，多爲其自家莊園。這種莊園是門閥士族時代政治、經濟特權與隱逸文化相結合的產物。關於莊園隱逸生活的具體情況，由於文獻記載甚少，只能通過當時的文學作品獲知一二。比如在石崇的〈金谷詩序〉、謝靈運的〈山居賦〉等中，均不同程度地道出一些消息。欲了解王羲之隱逸生活詳委，我們不妨取其上下親類、周圍友朋的情況作參照據以類推。

王羲之生平所交人士，關係最善者莫過於謝氏安、萬兄弟。王羲之在〈與謝萬書〉中暢談隱逸，其中提到與之同遊者即是謝安。謝安是著名的隱逸高士，《晉書·謝安傳》記載他「往臨安山中，坐石室，臨浚谷，悠然嘆曰：『此去伯夷何遠？』」、「寓居會稽，與王羲之及高陽許詢、桑門支遁遊處，出則漁弋山水，入則言詠屬文，無處世意」（同卷七十九），這些記載反映了王、謝志同道合的密切關係。王、謝兩家均爲東晉高門大族，以門當戶對而互結婚姻，故兩家的生活條件和環境應該是大致相近，而不應存在過於懸殊的差距。以謝氏隱逸生活狀態推測王羲之，應該說是合乎情理的。關於謝安、謝萬的具體生活情況，文獻中有零星的記錄。《晉書·謝安傳》稱：「雖放情丘壑，然每遊賞，必以妓女從」、「於土山營墅，樓館林竹甚盛，每攜中外子姪往來遊集，餚饌亦屢費百金，世頗以此譏焉，而安殊不以屑意。」至於謝萬，據《太平御覽》卷六百二十七引《晉中興書》稱其「聚斂無厭，取譏當世」，其富有程度可想而知。儘管時代略晚，但不妨舉出爲例。謝安之姪、東晉名將謝玄（343－388）解職歸田後所居的會稽宅墅，其裔孫謝靈運描繪爲「傍山帶江，盡幽居之美」（《宋書》卷六十七〈謝靈運傳〉）。至於山中別墅的規模氣勢，更是「北山二園，南山三苑」，而且「左江右湖，往渚還汀，面山備阜，東阻西傾」。這些都出自謝靈運所作〈山居賦〉中的描述，雖然其中不乏文學的誇張修飾成份，但山居氣勢規模之龐大與壯觀，恐怕不是虛構出來的。謝氏在〈山

居賦〉注文中還提到「五奧」，乃「疊濟道人、蔡氏、郗氏、謝氏、陳氏各有一奧，皆相犄角，並是奇地。」我們知道，謝靈運之母劉氏即王獻之的外甥女，估計王家在這方面也有建樹。謝注說郗氏在謝家山墅南面修建「精舍」，而郗氏是王羲之、王獻之妻家。需要指出的是，謝、郗諸氏的田園別墅創建，並非始於謝靈運這一代人，當與初渡浙東的南下北方高門大族王羲之、謝安一輩「行田視地」的「創業」功勞分不開。據王大良研究，東晉時期，王、謝二族在經濟上頗有差距，並不相同，他認爲陳郡謝氏的經濟實力要強於琅邪王氏。但這只是總體而論，具體到王羲之與謝安「行田視地利」等情況，王大良也認爲，此在「琅邪王氏中並非常態。」（見王著《中國古代家族與國家形態——以漢唐時期琅邪王氏爲主的研究》第十三章〈琅邪王氏經濟基礎與經濟構成〉）關於這一方面的專門研究，還可參閱王毅著《園林與中國文化》第二編第二章〈士大夫出處仕隱的矛盾與隱逸文化的發展〉中相關論述。

當然，我們不能因此便斷言王羲之家族的生活水準必定等同於謝氏，其居所必可與〈山居賦〉所描繪的會稽宅墅媲美。但是，如果以當時世家大族的整體水準推測，王家似乎不會與謝、郗諸氏相去甚遠。另一方，王、謝同居浙東，王羲之歸隱前任會稽內史，即當地最高行政長官。不僅如此，王羲之還以地方長官與名士領袖身分延招當地名士，舉辦了著名的蘭亭集會。這些都是推測王羲之的生活優裕程度不應遜於他人的間接依據。另一例證見於《初學記》卷二十一引裴啓《語林》：「王右軍爲會稽令，謝公（安）就乞牋紙，庫中唯有九萬枚，悉與之。桓宣武（溫）云：『逸少不節』。」【31】王羲之任會稽內史期間，慷慨地饋贈謝安大量的公庫紙張，關於此事的揮霍程度究竟有多大，可以藉桓溫所謂王羲之太不節制（節儉）的嘆息得知一二。對於書家王羲之，這事在後人看來也許屬於逸事趣談，無需責備，然而若以當時荒災儉約措施的施行、以及紙張昂貴程度來看，【32】我們對於桓溫嘆息的深意，或許會有新的理解。總之，王、謝之間的生活水準或容有一些差別，但總體來說，二者應該處在一個大致相同的水平線上。

然而優裕的隱逸生活是否合乎道家理念呢？我們看到，至少王羲之這種隱逸理念和方式與許邁根本不同，與葛洪所主張的隱逸也有一定區別。以仙道的立場來看，王羲之的隱逸顯然屬於一種不徹底的修道行爲，因而由此也招來後人的批判。梁元帝蕭繹曾經激烈批判王羲之這種隱逸行爲是：「隱不違親，貞

不絕俗，生不能養，死方肥遯。」（《金樓子》卷四）在蕭繹看來，王羲之的隱逸只不過是一種投機性質的修道行為。

王羲之與許邁的隱逸是根本不同的，而葛洪所主張的隱逸，應該說是介乎於王、許之間的一種較為易於實行的方式。對葛洪來說，他也有家庭，而且也曾經出仕做官，所以他對類似許邁那樣的拋棄家庭、訣別妻子的極端絕情的做法並不贊成。他認為：

> 若委棄妻子，獨處山澤，貌然斷絕人理，塊然與木石為鄰，不足為也。

雖然葛氏不認同許邁式的做法，但並不等於他就贊成王羲之的隱逸。他在批判秦始皇、漢武帝的好道行為時說：

> 或得要道之訣……而猶恨恨於老妻弱子，眷眷於狐兔之丘……愛習之情卒難遣，而絕俗之志未易果也。況彼二帝，四海之主，其所耽玩者，非一條也。其所親幸者，至不少矣。正使之為旬月之齋，數日閑居，猶將不能，況乎內棄婉孌之寵，外捐赫奕之尊，口斷所欲，背榮華而獨往，求神仙於幽漠，豈所堪哉！

王羲之雖非帝王，但其「坐而獲逸」的宗旨與葛洪所指批判的二帝多少相近，葛洪所譏諷的「內棄婉孌之寵，外捐赫奕之尊，口斷所欲，背榮華而獨往，求神仙於幽漠，豈所堪哉」也應適用於王羲之。葛與王在隱逸態度上，既有其對立的一面，也有其共通的另一面。出生於豪貴門閥的家庭環境、既富於情感也不乏理智的王羲之，雖然憧憬嚮往仙道世界，但他不會像許邁那樣，不顧一切地去追求那個既相信又無法確知的虛幻世界。

如前所述，儘管王羲之在晚年才實踐了隱逸之志，時間不長，但是隱遁、逸民思想卻伴隨了他的一生。在理想與現實發生矛盾衝突時，他也一定會感到十分苦惱，於是他需要尋求兩全其美之策。有「坐而獲逸」思想並不止於王羲之一個人，它反映出東晉時期相當一部分士族的隱逸觀及其隱逸生活的實態。

現在還不能斷定「坐而獲逸」是否為王羲之首創，但在東晉以前似未見有人提出。當然這種隱逸生活在王之前也許無人明言，但實際上卻已有人在實踐

了，如謝安出仕之前的隱逸生活方式，即是與「坐而獲逸」如出一轍。王羲之
辭官後，立刻與謝安合流，他們的隱逸生活，為「坐而獲逸」主張提供了切實
可行的實踐依據。隱逸的本質實屬求仙問道的宗教行為，但其中卻充滿了太多
的愉悅和享受因素，故對於這種隱逸，不得不讓人懷疑其究竟有多大的宗教誠
意？是否備有真正宗教意義上修行？蕭繹的「隱不違親，貞不絕俗；生不能
養，死方肥遯」之譏，正是針對於此。

（二）王羲之對仙道與玄理的態度和選擇

在熱衷求仙問道的葛洪、王羲之看來，老莊的玄理遠不如長生不死、修煉
成仙之道更有吸引力，因而他們對老莊玄理實際上並不十分感興趣。這種思想
葛洪在《抱朴子・內篇・釋滯》卷八中闡述得十分明確：

> 五千文雖出老子，然皆泛論較略耳。其中了不肯首尾全舉其事，有可承按
> 者也。但暗誦此經，而不得要道，直為徒勞耳，又況不及者乎？至於文
> 子、莊子、關令、尹喜之徒，其屬筆文，雖祖述黃老，憲章玄虛，但演其
> 大旨，永無至言。或復齊死生，謂無異以存活為徭役，以殂歿為休息，其
> 去神仙已千億里也，豈足耽玩哉！

在玄風熾煽、玄理大盛的有晉一代，王羲之對於老莊思想、尤其對莊子思
想並未全盤接受，有時甚至還有反感抵觸。例如王羲之對於殷浩、謝安等熱心
清談就並非十分贊成。王羲之在冶城對話中，指出清談「虛談廢物，浮文妨
要，恐非當今所宜」（見《世說新語・言語篇》七十及《晉書》本傳），這些都
能說明他對基於老莊玄理的清談所持的批判態度。王羲之反對清談的原因，可
以有各種各樣的解釋，比如政治主張、人生觀以及性格等等，但其中有一個因
素不容忽視，這就是老莊玄理中沒有他所嚮往的仙道和追求長生的內容。葛洪
也是如此，他說「昔者之著道書者多矣，莫不務廣浮巧之言」（《抱朴子・內
篇・對俗》卷二），認為文子、莊子、關令、尹喜之徒之文是「憲章玄虛」、
「永無至言」，「其去神仙已千億里也」，故「豈足耽玩哉」。王羲之有一則尺牘
（《書記》395帖），其中內容可與這種思想相互印證：

省示，知足下奉法轉倒，勝理極此。此故蕩滌塵垢，研遣智慮，可謂盡矣。無以復加，漆園比之，殊誕謾如下言也。吾所奉設，教意政同，但爲形跡小異耳。方欲儘心此事，所以重增辭世之篤。今雖形係於俗，誠心終日，常在於此，足下試觀其終。（《書記》395帖）

尙不詳此書簡寫給何人，但從「足下奉法」一語可以推斷，此信也許是他寄與同奉天師道的親友，或爲某道士，或爲郗家人。這裡所謂「漆園比之，殊誕謾如下言也」者，是在強調對方所奉之法，較莊子那些言辭要有意義得多。而「吾所奉設，教意政同，但爲形跡小異耳」者，也明確表明王羲之所奉之教、所行之道與老莊玄理有異。

王羲之的這種思想並不是孤立的，其言論也非偶發，它代表東晉南北朝時代一大部分尙仙慕道的士族們共同的世界觀。我們不妨借用〈蘭亭文〉爲例，對這一思想做進一步探討。雖然《蘭亭序》文章是否爲王羲之所作還值得懷疑，若《蘭亭序》確爲後人依託僞作，那麼也應該承認，至少在思想上「做」得還是非常像的，正如清末李文田所言：「此必隋唐間人知晉人喜述老莊而妄增之」（李文田《跋汪中舊藏定武蘭亭序》。前出），其中反映的思想情緒，確能代表王羲之那個時代的士族人生觀。《蘭亭序》中有「固知一死生爲虛誕、齊彭殤爲妄作」一語，此明顯是在抨擊莊子。《莊子‧大宗師》云：

夫大塊載我以形，勞我以生，逸我以老，息我以死……孰能以無爲首，以生爲脊，以死爲尻。孰知生死存亡之一體者，吾與之友矣。

又《莊子‧齊物論》：

天下莫大於秋毫之末而泰山爲小，莫壽於殤子而彭祖爲夭。天地與我並生，而萬物與我爲一。

從《蘭亭序》內容不難看出，作者明顯對莊子「一死生」、「齊彭殤」之論表示懷疑，斥之爲「虛誕」、「妄作」。那麼爲何會對莊子「齊彭殤」論表示不滿？其思想根源何在？這是因爲彭祖最終止不過一個長壽之人，即《蘭亭

序》所謂「終期於盡」之凡人而已，而不是嚮往仙道者理想中所追求的長生不死的仙人。葛洪也不同意莊子「一死生」、「齊彭殤」的思想，曾表達出與《蘭亭序》類似的態度。如前引之「或復齊死生，謂無異以存活爲徭役，以殂殁爲休息，其去神仙已千億里也」之論即是。他還在《抱朴子・內篇・對俗》卷三中進一步論道：

> 至於彭老猶是人也。非異類而壽獨長者……彭祖之言，爲付人情者也……若不服仙藥，並行好事，雖未便得仙，亦可無卒死之禍矣。吾更疑彭祖之輩，善功未足，故不能昇天耳。

不難看出，「未便得仙」、「不能昇天」是問題的關鍵，也是受到抵制的起因之一。此外葛洪還在《抱朴子・內篇・勤求》卷十四中，批判了當時人們的盲目崇莊之「齊死生」論：

> 生久爲視爲業，而莊周貴於搖尾塗中，不爲被網之龜，被繡之牛，餓而求粟於河侯，以此知其不能齊生死也。

據上述分析可知，以葛、王等爲代表的崇尙仙道者對待莊子思想中的某些觀點，見解和態度幾乎一致。就這點看來，即使《蘭亭序》文僞，也應該承認作僞者十分熟悉那個時代士族名士的思潮，尤其對於王羲之內心世界的把握，確實非常準確。事實上，雖然魏晉南北朝有不少人喜奉老莊，但表示懷疑甚至反對者亦大有人在。如北魏世代信奉天師道的崔浩（381－450）也是如此，《魏書》卷三十五〈崔浩傳〉載：

> 性不好老、莊之書，每讀不過數十行，輒棄去，曰：「此矯誣之說，不近人情，必非老子所作。老聃習禮，仲尼所師，豈設敗法之書，以亂先王之教。袁生所謂家人筐篋中物，不可揚於王庭也。」

崔浩斥老子之書爲「矯誣之說，不近人情」，然又不好直接反對老子，故以非老子之作爲藉口言之。又《世說新語・文學篇》十五載：

庾子嵩讀《莊子》，開卷一尺許便放去，曰：「了不異人意！」

在庾敳看來，《莊子》中沒有比自己見解高明的地方可言，從理論上懷疑其權威性。另外同書〈讒險篇〉二，還記袁悅讀老、莊、易之類的書，甚感痛苦云云。王坦之曾撰〈廢莊論〉，指出「莊生作而風俗頹」，這些傾向與王羲之的「虛談廢物，浮文妨要，恐非當今所宜」（前出）之見不謀而合。【33】

在魏晉士族名士中，確實存在對莊子某些思想的不滿、不恭、不敬之傾向，但絕非統統都加反對。莊子是一個既豐富又複雜的思想體系，對於王羲之等魏晉名士來說，其中有益的部分，特別是與仙道思想合緻的內容，他們還是積極吸收活用的。例如王羲之在〈告誓文〉中曾說：「每仰詠老氏周任之誡，常恐斯亡無日」（本傳）就是證明，此乃王羲之在其父母之墓前告誓之語，應當是發自於肺腑之言。誓畢，王羲之便決意退出官場，追求逸民之志，終生不仕。其實王羲之所憧憬嚮往的仙人般逍遙自在的生活，又何嘗不是受莊子思想之影響呢？《史記》卷六十三〈老子韓非列傳〉第三載莊子言：

> 千金，重利；卿相，尊位也。子獨不見郊祭之犧牛乎？養食之數歲，衣以文繡，以入大廟。當是之時，雖欲為孤豚，豈可得乎？子亟去，無污我。我寧遊戲污瀆之中自快，無為有國者所羈，終身不仕，以快吾志焉。

王羲之〈告誓文〉所言「周任之誡」即指莊子這一思想，然而構成莊子絕對自由理想論的核心即〈逍遙遊〉。〈逍遙遊〉主張追求絕對的自由，若個人的精神自由與現實社會發生矛盾衝突時，按照〈逍遙遊〉所示的解決辦法是：

> 乘天地之正，而御六氣之變，以遊無窮者，彼且惡乎待哉？

對於這種思想，王羲之不但不詆斥，反而極為讚賞，且身體力行。總之莊子的逍遙遊思想，即追求絕對的人生自由對於王羲之人生觀產生過很大的影響。《世說新語・文學篇》三十六記載了支遁與王羲之論〈逍遙遊〉事：

> （支遁）因論莊子〈逍遙遊〉。支作數千言，才藻新奇，花爛映發。王遂披

襟解帶，留連不能已。

《高僧傳》「支遁」條也有同樣的記載：

> 王羲之時在會稽，素聞遁名，未之信，謂人曰：「一往之氣，何足言。」
> 後遁既還剡，經由於郡，王故詣遁，觀其風力。既至，王謂遁曰：「〈逍遙
> 篇〉可得聞乎？」遁乃作數千言，標揭新理，才藻驚絕。王遂披衿解帶，
> 流連不能已。仍請往靈嘉寺，意存相近。【45】

據此可知王羲之確實獨鍾莊子的〈逍遙遊〉。總而言之，王羲之的思想成
份絕不是單一或一成不變的，它是綜合儒、道要素而形成的一個思想混合體。

在中國文化史上，王羲之是一位偉大的書法家；在東晉時代，他也是一位
頗具政治頭腦的、不同凡流的政府官僚，然而這些只不過是他生活的一個側
面。我們通過對王羲之與仙道、道士等關係的考察，還發現了王羲之生活的又
一個側面——王羲之的宗教思想與生活。關於此問題，余嘉錫的評論大致公
允。他在《世說新語箋疏·德行篇》三十九「王子敬病篤」條注疏中曾感慨地
論道：

> 以右軍之高明有識，不溺於老、莊之虛浮，而不免爲天師所惑。蓋其家世
> 及婦家郗氏皆通道，右軍又好服食養性，與道士許邁游，爲之作傳，述其
> 靈異之跡甚多。邁亦五斗米道，即眞誥所謂許先生者。右軍蓋深信學道可
> 以登仙也。然《眞誥·闡幽微》云：「王逸少有事繫禁中，已五年，云事
> 已散。」是右軍奉道，生不爲杜子恭所佑；死乃爲鬼所考。子獻、子敬，
> 疾終不愈，五斗米師符祝無靈，而凝之恃大道鬼兵，反爲孫恩所殺。奉道
> 之無益，昭然可見；而東晉士大夫不慕老、莊，則信五斗米道，雖逸少、
> 子敬猶不免，此儒學之衰，可爲太息。

王羲之信教無益己身，固不待言，如果說王氏父子因爲通道而帶來了一系
列的不幸，是他們人生中的一個悲劇的話，究其原委，誠如余氏所言「右軍蓋
深信學道可以登仙」而無他。另外，在具體討論王羲之的老莊思想與仙道理念

的衝突時，余氏的「東晉士大夫不慕老、莊，則信五斗米道」可謂一言中的，他看到了這兩種思想不僅有其並行不悖的一面，也有其相違相斥的另一面。

四　王羲之的周圍親友與道教

（一）郗氏與神仙道教

　　與琅邪王氏一族相同，東晉門閥郗氏一族亦與仙道有緣，其中尤以王羲之妻弟郗愔、郗曇最為熱衷。《晉書》卷六十七〈郗鑒傳〉：

> 郗鑒，字道微。高平金鄉人……二子……愔、曇。愔字方回，與姊夫王羲之高士許詢並有邁世之風，俱棲心絕穀，修黃老之術。子超，一字嘉賓。愔事天師道而超奉佛。曇字重熙，子恢，字道胤。

《世說新語·排調篇》五十一劉注引《晉中興書》：

> 郗愔及弟曇奉天師道。

同書〈術解篇〉十：

> 郗愔通道甚精勤。常患腹內惡，諸醫不可療。聞諳于法開有名，往迎之。既來，便脈云「君侯所患，正是精進太過所耳」。合一劑與之，一服即大下，去數段許紙如拳大，剖看乃先所服符也。

又《太平御覽》卷六十六引《太平經》：

> 郗愔心尚道法，密自遵行。

　　郗愔與仙道關係之深，不待多論。至於郗愔之父郗鑒是否與仙道有所關聯，因史書尚未見記載，不得而知。然據《真誥》卷十五〈闡幽微〉一載郗鑒名這一現象來看，他大約也難脫干係：

南門亭長今用周撫代郗鑒。

由此可知，郗鑒亦爲上清派道士虛擬的冥界中重要人物。此條陶注云：「郗鑒，字道微、高平人。即愔之父也」，又同書卷八〈甄命授〉四記：

　　小君説言郗鑒今在三官，爲劉季姜訟爭三德事。……郗回父無辜戮人數百口，取其財寶，殊考深重。

　　此條陶注介紹郗鑒「即愔之父也」，頗令人有些費解。以郗鑒在東晉的名聲地位、官職權勢，應決不低於其子郗愔。而陶注爲何要顛倒其父子順序敘之？這大概與「心尚道法，密自遵行」的郗愔在道教上清派中的地位有關，因而郗氏父子的事跡爲上清教派信徒記錄了下來。准王羲之於上清派虛擬的冥界中事可能與在世事跡有關之例，郗鑒及其家人也很有可能與早期上清派有某種淵源關係。田餘慶就《眞誥》記郗鑒「無辜戮人數百口，取其財寶」一事作如下分析：「郗鑒本人，殺人越貨之事亦在所不免。……不管怎樣，《眞誥》記郗鑒殺人越貨之事及其所作解釋，當有晉、宋史料或口碑爲參考，不是妄言，」（《政治》〈流民與流民帥〉一節）田氏認爲《眞誥》所記很可能爲史實。再看幾條《眞誥》相關記錄。同書卷二〈運像篇〉二：

　　欲以裴眞人本末示郗者可矣，其必克諧不善誘之心亦內彰也。裴亦何人哉！

同條陶注：「郗即愔也，小名方回。裴眞人本末即是清靈傳也。」同書〈運像篇〉三：

　　九月六日夕，夫人喻作示許長史並與同學。

同條陶注：「同學謂郗回也。」又同篇：

　　九月九日夕紫微夫人喻作因許示郗。

同條陶注：「郗猶是方回也。」同書卷八〈甄命授〉四：

八月十七日夜紫微王夫人授令因許長史示郗。

紫微夫人云……郗若得道，乃當爲太清監也。若能聞要道而勤者，當至此
格。若不專篤而守迷行外舍道法者則都失也。情不餘念者道乃來耳。郗回
猶未足以論至道耶……。

同條陶注：「此二人當是回之曾祖也，外書不顯。」以上所謂「仙語」，
皆爲紫微夫人（魏華存）傳授給楊羲和二許（許謐、許翩）的「誥語」，其中
稱郗愔爲「郗回」，顯示彼此之間的密切關係。更重要的是，據此還可知郗愔
乃是楊、許的「同學」，然與後者相比，都在修道方面仍存「猶未足以論至道」
的差距。另據「此二人當是回之曾祖也，外書不顯」之言可知，郗愔的曾祖父
似亦與仙道有關，郗氏家族世代信奉神仙道教的傳統於是可得窺見。正如陶注
所謂「外書不顯」，這些詭秘事跡確實不爲一般文獻所記載，反而倒是一些道
書、鬼神志怪之書可見其跡。【34】田餘慶亦以「《眞誥》卷十一、十二謂郗
鑒爲鬼官，《太平廣記》卷二十八還有郗鑒爲神仙之事」，並認爲「郗鑒爲道
教徒，本傳無徵，但郗愔佞道則是確事」。（同上）

《世說新語・術解篇》十記「郗愔通道甚精勤」，《眞誥》所錄紫微夫人
誥語「郗若得道，乃當爲太清監也。若能聞要道而勤者，當至此格」，其中不
難發現有某種關聯：即郗愔或是通過楊、許獲得紫微夫人誥語鼓勵之後，求道
變得更加熱衷執著了。

據以上分析，可以推測郗氏家族亦當世代奉道。郗氏父子的道教信仰與王
羲之家十分相似，而王家與郗家之關係又非同尋常。王羲之妻爲郗鑒之女郗
璿，王獻之妻亦爲郗曇之女郗道茂。這種婚姻關係究的締結意味著甚麼呢？僅
僅出於門閥士族彼此出於各自利益這一種目的？是否存在宗教因緣都是值得思
考的問題。

以上檢討了王、郗二氏奉道事實，其中間存著不少在非常相似之處，可歸
納爲以下幾點：

（1）、信奉仙道

（2）、親情紐帶、家族聯盟

（3）、擅長書法

（2）、（3）也許都與奉道不無關係（詳說見後）。總之，王羲之道友許邁
為上清派始祖許謐之兄、妻弟郗愔又為楊許「同學」，而王羲之又曾與此二人
長期同遊修行，這些都是王羲之與早期上清派有關的旁證。

（二）王、郗二家的家族聯盟與奉道

王、郗締結姻親，人們多注意士家大族的門戶利益與政治生態的考量，很
少由奉道世家的角度發明。故筆者在此略作推測。

一般來說，宗教組織的顯著特徵在其神秘性、團體性及延續性，後者集中
體現於家族的世代相傳上。相對於外部社會，傳道者希望通過具有親緣關係的
家族以增強和純化其成員的同一性。道教的神秘性在於除了有許多修煉養生之
術以外，還有繁瑣複雜的儀式，如畫符、籙、齋、醮等等，而這些道術一般不
向外人傳授。正因為如此，天師道世家對親緣關係尤其重視。天師道自從東漢
張陵創設以來，經歷了六十四代天師，至今仍然延續不衰，其原因大概就在於
此。了理解天師道的「家世相傳」特徵，或許對於考察、認識王、郗結姻的原
因有所幫助。

關於王羲之與郗家的婚姻關係，「東床坦腹」的有名逸事已廣為人知。郗
鑒何以選擇王羲之為婿？有很多推測，如郗鑒也許出於門戶利益和政治目的的
考慮，認為王、郗兩家有必要聯合。此理由固然可以成立，但問題是郗鑒若為
出於政治聯合目的而結親的話，所選的為何不是王導之子，而是王曠一支的王
羲之？按，王導一系與仙道有關的記載尚未見之，王凝之傳稱「王氏世事張氏
五斗米道」者，其所指範圍是涵蓋了琅邪王氏全族？抑或僅指王正一支（王正
→王曠（弟王廙）→王羲之→凝之等諸子）？皆不得而知。按，據王大良推
測，琅邪王氏只有王覽三子王會、四子王正兩支的後人名後帶「之」字，並多
有祖述道教的事實記載，認為其宗教信仰與王導、王敦等支之信仰佛教者略
異。（見王著《中國古代家族與國家形態──以漢唐時期琅邪王氏為主的研究》
第十二章〈琅邪王氏的思想信仰與文化傳統〉）如果是這樣的話，則同屬奉道
世家的郗氏選擇王羲之，其中含有宗教成份的動機似不能完全排除。無獨有

偶，王羲之末子獻之亦與郗家聯姻，此《晉書》、《世說新語》中均有記載。
《世說新語·德行篇》三十九：

> 王子敬病篤，道家上章應首過，問子敬「由來有何異同得失？」子敬云：
> 「不覺有餘事，唯憶與郗家離婚。」

同條劉注引《王氏譜》云：「獻之娶高平郗曇女，名道茂。後離婚。」
又，《太平御覽》卷一百五十二引《晉中興書》：「新安愍公主道福，簡文帝
第三女，徐淑媛所生。適桓濟，重適王獻之。」根據這些文獻記載可以明確以
下幾點：

（1）、王獻之的前妻是郗道茂，獻之離婚後與簡文帝三女道福結婚。
（2）、王獻之與司馬道福都是再婚。
（3）、王獻之臨終時舉行的儀式是天師道的儀式，他表示了與道茂離婚之
事的懺悔。

三點中的最後一點值得注意。所謂「道家上章應首過」的「上章」，這是
道家災厄救濟法之一種。按，「首過」是早期天師道的一種儀式。【35】據天
師道之規矩，王獻之與道茂離婚不同一般，或許違反了信徒必須遵守的親情紐
帶、家族聯盟的宗旨，為天師道的教規所不容。所以王獻之極為痛苦，臨終前
也放不下這件心事。此據《淳化閣帖》卷九收王獻之《奉對帖》可以看出：

> 雖奉對積年，可以為盡日之歡，常恐不盡觸額之暢。方欲與姊極當年之
> 足，以之偕老，豈謂乖別至此！諸懷悵塞實深，當復何由日夕見姊耶？俯
> 仰悲咽，實無已已，唯當絕氣耳。

《奉對帖》是王獻之寫給郗氏家人的書信，其中的「姊」當指道茂。【36】

（三）王羲之親近人物與神仙道教的關係

圖6-3 東晉　王獻之《奉對帖》(《淳化閣帖》卷九)

　　在與王羲之有密切關係的人物中，似乎有不少人與神仙道教有關，這也可從王羲之人生中的三件大事：結婚、出仕與交友中看出。除了前述王、郗兩家的婚姻及與道士許邁等人的交往外，還有他在仕途上交往的其他人士。

　　王羲之與其密友殷浩書云：「吾素自無廊廟志，直王丞相（導）時，果欲內吾，誓不許」，吐露了他原本出仕願望並不強烈。他的爲官經歷是：「征西將軍庾亮請爲參軍。累遷長史。亮臨薨上疏、稱羲之清貴有鑑裁。遷寧遠將軍江州刺史」(《晉書·王羲之傳》)，可見王羲之爲官的一要因是聽從了庾亮的勸告。那麼庾亮與王羲之的關係是否也有道教因素隱藏其中？尚未能斷言。但以下的資料值得注意。按，縱觀庾亮一生，似未見有與道教有關涉的文字記載，然於《眞誥》卷十六〈闡幽微〉二中，庾亮之名卻赫然可見，並且地位還相當之高：

庾元規（亮）爲北太帝中衛大將軍，取郭長翔爲長史，以華歆爲司馬。此
所謂軍公也。領鬼兵數千人。

已如前述，早期上清派始祖魏華存之長子劉璞，即曾任庾亮的司馬，也許
庾亮與魏夫人之間也存在某種關聯。

與王羲之交往最密的殷浩，在陶弘景《眞誥》卷十五〈闡幽微〉一中也可
以見到：

殷浩侍帝晨，與何晏對。
侍帝晨有八人……徐庶、龐德、爰愉、李廣、王嘉、何晏、解結、殷浩。

可見殷浩似亦爲道中之人。殷浩從子殷仲堪（？－399）信奉天師道，
《晉書》卷八十四〈殷仲堪傳〉有明確記載：

仲堪能清言，善屬文，每云三日不讀《道德論》，便覺舌本間強。其談理與
韓康伯齊名，士咸愛慕之。……父病積年，仲堪衣不解帶，躬學醫術，究
其精妙。執藥揮淚，遂眇一目。……仲堪少奉天師道，又精心事神，不吝
財賄，而急行仁義，嗇于周急，及（桓）玄來攻，猶勤請禱。

從記載殷仲堪「少奉天師道」，而且「躬學醫術，究其精妙」云云可以得
知，殷家通道非自殷仲堪始，極有可能世代信奉仙道。本來中國古代醫學就與
道家同源而相通，殷仲堪通醫學與道教信仰有關。《世說新語・解術篇》十一
云：

殷中軍（浩）妙解經脈……爲診脈處方，始服一劑湯便愈。

從殷浩和殷仲堪都精通醫學這一現象可見，其家學具有世代傳承性。又，
《世說新語・文學篇》六十二劉注引《殷氏譜》載「仲堪娶琅邪王臨之女，字
英彥」，則殷仲堪亦與琅邪王氏結姻。王臨之爲王羲之從兄弟王彪之（王羲之
叔父王彬第二子）子，亦屬王正一支。如果以上推測可以成立，則殷、王二家

亦屬道中的家族聯盟關係。

除殷浩以外，周撫也是與王羲之交往甚密的友人之一。王羲之著名的組帖《十七帖》中，大部分都是寫與周撫的。周撫之名亦見於《真誥》卷十五〈闡幽微〉一：

> 南門亭長今用周撫代郗鑒。

可知周撫也與道教有某種關聯。周撫字道和，郗鑒字道微，凡與王羲之關係密切的親友多以「道」、「之」、「元」（例如庾亮字元規）、「玄」（例如許邁字叔玄，後改名玄。許謐字思玄。鮑靚又稱鮑玄）為名字者，也許此乃奉道之徒喜用這些字樣來表示其宗教信仰，如陳寅恪所論（前出）。

五　早期道教與書法之關係

（一）道教與書法世家

通過上述天師道世家所具有的家世傳承性，不由得令人想到書法。陳寅恪在〈天師道與濱海地域之關係〉「天師道與書法之關係」有如下論述：

> 東西晉南北朝之天師道為家世相傳之宗教，其書法亦往往為家世相傳之藝術。如北魏之崔、盧，東晉之王、郗，是其最著之例。舊史所載奉道世家與善書世家二者之傅會，雖或為偶值之事，然藝術之發展多受宗教之影響。而宗教之傳播，亦多倚藝術為資用。治吾國佛教美術史者，類能言佛陀之宗教與建築雕塑繪畫等藝術之關係，獨於天師道與書法二者相互利用之史實，似尚未有注意者。

筆者認為，陳氏所指現象確實存在，但其文主旨不在書法，故點到為止。以下在陳文基礎上作一些補充，以揭示魏晉六朝書法與道教之間存在的某種「相互利用」之關係。

東晉王、郗二族中，以王氏善書家為多，特別是羲獻父子，此為周知的事實。如陳所言，北朝之崔、盧二氏，其亦有世代能書之事例。北朝後趙的崔、

盧二氏的世代均與天師道淵源甚深，而且二氏中擅書者亦頗著名。現節錄崔氏一族擅書資料如下，以資參考：

《魏書》卷二十四〈崔宏（玄伯）傳〉：

崔玄伯，清河東武城人也。名犯高祖廟諱，魏司空林六世孫也……玄伯自非朝廷文誥，四方書檄，初不染翰。故世無遺文。尤善草隸行押之書，爲世模楷。玄伯祖悅與范陽盧諶、並以博藝著名。湛法鍾繇，悅法衛瓘。而俱習索靖之草，皆得其妙。湛傳子偘，偘傳子邈。悅傳子潛，潛傳玄伯。世不替業。故魏初重崔、盧之書。又玄伯行押，特盡精巧，而不見遺跡。子浩，襲爵，別有傳。次子簡，字沖亮，一名覽，好學，少以善書知名……始玄伯父潛，爲兄渾謀手筆本草。延昌初，著作佐郎王遵業買書於市而遇得之。計諶至今將二百載，實其書跡，深藏密之。武定中，遵業子松年以遺黃門郎崔季舒，人多摹搨之。左光祿大夫姚元標，以工書知名於時，見潛書，謂爲過於己也。

《北史》卷二十一〈崔宏（玄伯）傳〉也有幾乎同樣的記載：

崔宏，字玄伯，清河東武城人，魏司空林六世孫也。……宏祖悅，與范陽盧諶並以博藝齊名。湛法鍾繇，悅法衛瓘。而俱習索靖之草，皆盡其妙。湛傳子偘，偘傳子邈。悅傳子潛，潛傳子宏，世不替業，故魏初重崔、盧之書。宏自非朝廷文誥，四方書檄，初不妄染，故世無遺文。尤善草隸，爲世模楷。行押特盡精巧，而不見遺跡。初宏父潛，爲兄渾等謀手筆本草。延昌初，著作佐郎王遵業，買書於市，遇得之。年將二百載，實其書跡，深藏密之。武定中，遵業子松年以遺黃門郎崔季舒，人多摹搨之。左光祿大夫姚元標，以工書知名於時，見潛書，以爲過於浩也。

《魏書》卷三十五〈崔浩傳〉：

崔浩，字伯淵，清河人也。白馬公玄伯之長子。少好文學，博覽經史，玄像陰陽，百家之言，無不關綜，研精義理，時人莫及。弱冠爲直郎。天興中，給事秘書，轉著作郎。太祖以其工書，常置左右。……浩既工書，人多託寫《急就章》。從少至老，初無憚勞。所書蓋以百數，必稱「馮代

疆」，以示不敢犯國，其謹也如此。浩書體勢及其先人，而巧妙不如也。世實其跡，多裁割綴連以爲模楷。

《北史》卷二十〈崔浩傳〉亦有幾乎同樣記載：

崔浩，字伯深。少好學，博覽經史，玄象陰陽，百家之言，無不該覽。研精義理，時人莫及。弱冠爲通直郎，稍遷著作郎。道武以其工書，常置左右。……浩既工書，人多託寫《急就章》。從少至老，初無憚勞。所書蓋以百數，必稱「馮代彊」，以示不敢犯國，其謹也如此。浩書體勢及其先人，而巧妙不如也。世實其跡，多裁割綴連以爲模楷。……浩弟簡，字仲亮，一名覽。少以善書知名。道武初，歷中書侍郎，爵五等侯，參著作事。

《北史‧崔浩傳附崔衡傳》：

崔衡字伯玉，少以孝行著稱。學崔浩書，頗亦類焉。天安元年，擢爲內秘書中散，班下詔命。及御所覽書，多其跡也。

《北史》卷八十二〈黎錦熙傳〉：

黎錦熙字季明。……季明少讀書，性彊記默識，而無應對之能。其從祖廣，太武時尚書郎。善古學，常從吏部尚書清河崔宏受字義，又從司徒崔浩學楷篆。自是家傳其法。季明亦傳習之，頗與許氏有異。

現將上列崔氏一族擅書者的傳承關係歸納如下：

崔悅→崔潛→崔宏→崔浩（浩弟崔簡）→（遠親）崔衡（崔寬長子）

崔悅任過北朝後趙官職，其子崔潛則仕前燕，而崔宏始仕後燕慕容氏，後於北魏道武帝、明元帝兩朝任過高官。其子崔浩、崔簡，也都在道武帝朝做過官。在崔氏家族中，崔浩無疑是其中最擅長書法的人物。至於盧氏一族擅書者記載，除上舉崔宏傳略有涉及之外，還有如下記錄：

《晉書》卷四十四〈盧欽傳〉：

（盧）諶建興末，遂琨投段匹磾。石季龍破遼西，復爲季龍所得。以中書侍郎，國子祭酒，侍中中書監。屬冉閔誅石氏。諶隨閔軍襲國，遇害，時年六十七。是年永和六年也。

《北史》卷三十〈盧玄傳〉：
曾祖諶，晉司空，劉琨從事中郎。祖偃，父邈，並仕慕容氏。偃爲營丘太守，邈爲范陽太守，皆以儒雅稱。……初，諶父志，法鍾繇書，子孫傳業，累世有能名。至邈以上，兼善草跡。伯源習家法。代京宮殿，多其所題。白馬公崔宏亦善書，世傳衛瓘體。魏初工書者，崔、盧二門。

《晉書》卷一百〈盧循傳〉：
盧循字於先，小名元龍，司空從事中郎諶之曾孫也。……善草隸弈棋之藝。

同傳附〈盧伯源傳〉：
盧伯源，小名陽鳥。……初，諶父志，法鍾繇書，子孫傳業，累世有能名。至邈以上，兼善草跡。伯源習家法。代京宮殿，多其所題。

《北史》卷三十〈盧玄傳〉：
昌衡（盧伯源孫、盧道虔子）字子均，小字龍子。沈靖有才識，風神澹雅，容止可法，博涉經史，工草行書。

現將有關盧氏一族擅長書者的傳承關係歸納如下：

盧志→盧諶→盧偃→盧邈→盧玄→盧循→盧伯源（諶六世孫）→盧昌衡（伯源孫）

據以上史料記載，盧諶與崔悅都曾仕後趙，而其子偃、孫邈也都曾仕前燕。另據《晉書・盧欽傳》記載，盧諶與崔悅的活躍時期正當東晉永和年前後，與王羲之大致同時。值得注意的是，上引文獻記載中頻出「世不替業」、「習家法」、「子孫傳業」、「家傳其法」等具有書法傳承特徵的關鍵語詞，亦

即如陳寅恪所指出，天師道與書法家有「家世相傳」的共通點，而當時書法世家幾乎同時又都信奉天師道。從這一現象來看，確實不能說這只是偶然的。

崔、盧二氏皆世代相傳之書法世家。盧氏中盧諶的曾孫盧循，是天師道著名的人物之一。東晉末期發生的天師道「孫、盧之亂」，盧循是的頭領之一，又是孫恩的妹夫，後來接替孫恩。關於盧循擅書並享盛名之事，除上舉《晉書·盧循傳》記載之外，亦見南朝宋虞龢〈論書表〉：

> 盧循素善尺牘，尤珍名法，西南豪士，咸慕其風，人無長幼，翕然尚之，
> 家贏金幣，競遠尋求。於是京師、三吳之跡，頗散四方。

上面這段記載很值得玩味：「西南豪士，咸慕其風，人無長幼，翕然尚之，家贏金幣，競遠尋求」這種狂熱，似乎不應僅從人們仰慕其書藝本身來解釋，尤其是「人無長幼」都來參與，疑此跡象似為宗教行為，不禁令人聯想到孫恩叔父孫泰的事跡：

> 泰傳其術（天師道秘術），然浮狡有小才，誑誘百姓，愚者敬之如神，皆竭
> 財產，進子女，以祈福慶。（《晉書》卷一百〈孫恩傳〉）

以孫泰與盧循事跡相比較，其中不難看出其共同點。或許可以推斷：也許當時百姓所追求的並非書跡藝術，可能就是天師道發行的「畫符」之類書跡。

（二）道教的畫符、寫經與書法

「畫符」是道教基本秘術之一，亦為道家世代相傳之術，其特徵與書法世家的「世不替業」頗為相近。當時的書法，並非僅僅是單純意義上的藝術作品，同時也是一種很神秘的東西，此可從一些王羲之傳說逸事中窺見一二。關於王羲之學書經歷，歷來有許多傳說，儘管有些並不可信，但在反映書法的秘傳性方面，應該說帶有當時的一些特殊痕跡。王氏一族善書，其書法傳授應也具有「世不替業」和密不外授的神秘性特徵。【37】然則擅書與道教「畫符」之間究竟有何關聯？

首先，畫符是道家法術，其歷史源遠流長。前引《後漢書》卷一百五〈劉

焉傳〉載，天師道創始者張陵「順帝時客蜀，學道鶴鳴山中，造作符書」云云，據此知自天師道創立伊始，就已經開始畫符了。另外位於東南沿海的民間仙道始祖于吉，也有用符水給人治病的記載。【38】後來的張衡、張角等人也都將符作爲道教的主要法術。神符的具體用法是，先將寫好的符浸於水中，然後讓信徒連同符水一起飲下。關於此事，前引《三國志·魏志·張魯傳》注引《典略》有詳細記載。【39】

另據《世說新語》記載，王羲之的妻弟郗愔就常飲符水、符書。【40】據前文引《後漢書·皇甫嵩傳》及《典略》，知符乃爲由主持法事的道士所畫，即所謂「手書」。在魏晉南北朝，畫符多由擅書之人爲之。葛洪在《抱朴子·內篇·遐覽卷》十九中，強調了書寫與畫符之間的重要關係：

> 鄭君言符出於老君，皆天文也。老君能通於神明，符皆神明所授。今人用之少驗者，由於出來歷久，傳寫之多誤故也。又信心不篤，施用之亦不行。又譬之於書字，則符誤者，不但無益，將能有害也。書字人知之，猶尚寫之多誤。故諺曰「書三寫，魚成魯，虛成虎」此之謂也。七與士，但以倨勾長短之間爲異耳。然今符上字不可讀，誤不可覺，故莫知其不定也。

可見畫符乃道中人士的一項特殊工作，非善書者難以勝任，而強調畫符重要性的葛洪本人，亦是善書之人。【41】因此，道士中多書家這一現象，當與畫符寫經不無關聯。陶弘景《眞誥》卷十九〈翼眞檢〉一〈眞誥敘錄〉云：

> 三君（楊羲、許謐、許翽）手跡，楊君書最工，不今不古，能大能細。大較雖祖效郗（愔）法，筆力規矩，並於二王（羲之、獻之），而名不顯者，當以地微，兼爲二王所抑故也。掾（許翽）書乃是學楊，而字體勁利，偏善寫經、畫符，與楊相似，鬱勃鋒勢，殆非人功所逮。長史（許謐）章草乃能而正書古拙，符又不巧，故不寫經也。

據上可知，三君楊羲、許謐、許翽皆擅書，而尤以楊羲爲最。許翽書學楊羲，得到楊書「字體勁利」眞傳，而於畫符尤近之。（明董其昌所刻《戲鴻堂

法帖》之首收有董氏臨楊羲《黃庭內庭經》，觀其筆勢，所謂「字體勁利」特徵確可見之，但是否真出楊羲楷書則不得而知。）另外，在道教看來，擅書的最直接意義就是能夠用來畫符寫經。比如，道士楊羲的尺牘中，就常常提到畫符之事，《真誥》卷十七〈握真輔〉一所收二通楊羲尺牘：

> 羲白，符書訖，有答教事脫，忘送適欲遣，承會得告。今封付，別當抄寫正本以呈也。昨日更委曲，再三讀之，故為名作，益以慨然。符待晴當畫之。別白。

同書卷二十〈翼真檢〉二有如下記載：

> 樓（惠明）、鍾（義山）間經亦互相通涉，雖各模符，殊多粗略。唯加意潤色，滑澤取好，了無復規矩鋒勢，寫經又多浮謬。至庚午歲（齊武帝永明八年）隱居（陶弘景）入東陽道，諸晚學者漸效為精。時人今知模二王法書，而永不悟模真經，經正起隱居手爾。亦不必皆須郭填，但一筆就畫，勢力殆不異真。至於符無大小，故宜皆應郭填也。

這些記事明確反映出道士大多擅長書法的事實，因而可推知書法與畫符之間存在著密切關聯，而且通過《真誥》二十卷中收錄楊、許寫的大量符文，也可以窺見當時畫符的盛況。

王、郗、崔、盧四家中善書者是否也曾畫過符？此於文獻記載雖不多見，但寫經之事卻多有之。如王羲之書《黃庭經》、《道德經》，則為有名的佳話逸事。又據《太平御覽》卷六十六所引記載，知王羲之妻弟郗愔，就曾寫過大量的《道教經》卷：

> 郗愔心尚道法，密自遵行。善隸書，與右軍相埒，手自起寫道經，將盈百卷，於今多有在者。

寫經與畫符，大都委任書家或善書者為之。前引《真誥》中亦說許長史「偏善寫經，畫符與楊（羲）相似」，則善於寫經者也能畫符。故而信奉神仙道

教的王、郗、崔、盧四家善書家，也許都應擅長畫符。現在王、郗、崔、盧四家的書法眞跡都已失傳，畫符更不必說。不過宋米芾當年曾記載過王獻之所畫之符及神咒。據米芾《畫史》（黃賓虹・鄧實編《美術叢書》第二冊所收）如下記載：

> 李公麟云：海州劉先生收王獻之畫符及神咒一卷，小字，五斗米道也。

是知王氏書家亦曾有擅於畫符之事實。按，道教之符，一般多爲草體一筆書，至今猶然。如前引《眞誥》卷二十〈翼眞檢〉二中陶隱居所謂「但一筆就畫，勢力殆不異眞」之畫法即是。唐張彥遠《歷代名畫記》卷二有如下記載：

> 昔張芝學崔瑗、杜度草書之法，因而襲之以成今草。書之體勢，一筆而成，氣脈通運，隔行不斷。唯王子敬明其深旨，故行首之字，往往繼其前行。世上謂之「一筆書」。

可見「一筆書」與道教畫符之關係，而王獻之尤擅此事。

以上就王、郗、崔、盧四家擅書者，與魏晉南北朝神仙道教的關聯作了推論。實際上此類現象也許並不限於王、郗、崔、盧四族。在整個魏晉南北朝，道中之人不乏書家，且書法技藝世代相傳。如南朝梁陶弘景即其典型之例。〈華陽隱居先生本起錄〉（《雲笈七籤》卷一百七）載：

> 隱居先生諱弘景，字通明，丹陽人也。……祖隆，好學，讀書善寫。……父諱貞寶，善稿隸書，家貧，以寫經爲業。一紙值價四十。……（弘景）善隸書，不類常式，別作一家，骨體勁媚。

陶氏祖、父、子三代都善書法，尤其是擅長「隸書」（魏晉時代所謂「隸書」即指眞書。此稱至唐初依然沿用。如唐修《晉書》王羲之本傳稱他「尤善隸書」，此「隸書」即指眞書）。那時適合於寫經的書體爲「隸書」，而寫經對於道教的傳播是非常重要的事情。上清派始祖楊羲亦擅書法。據《眞誥》卷二十〈楊羲傳〉載：

君（楊羲）爲人潔白，美姿容，善言笑，工書畫。

陶弘景對楊羲的書法極爲讚賞，《眞誥》中大部分「誥語」都是當時陶所親見的楊、許等的「手書」。如《眞誥》卷十七〈握眞輔〉陶注云：

右此前條並楊君所寫錄潘安仁關中記語也，用白牋紙，行書極好，當是聊爾抄其中事。

又如前引，〈眞誥敍錄〉陶語盛贊楊書：「三君（楊羲、許謐、許翽）手跡，楊君書最工，不古不今，能大能細。大較雖祖效郗（愔）法，筆力規矩，並於二王（羲之、獻之）」云云，亦可想見楊羲書法之妙也。楊羲書跡已不傳世，其面貌無從而知。但據唐竇臮評論其書法云（竇臮〈述書賦〉上。《法書要錄》卷五）：

邁世之風

564

楊眞人正行，兼淳熟而相成，方圓自我，結構遺名，如舟楫之不繫，混寵辱以驚。（原注：眞人諱羲，弘農人。今見行書帶名六行。）

楊羲之善書，且尤善寫經體小楷，據說《上清大洞眞經》就是經他之手抄寫下來的。前引〈眞誥敍錄〉記楊羲曾「使作隸字寫出《上清眞經》」、而許氏父子則「又更起寫」、「凡三君手書，今在世者經傳大小十餘篇多掾寫，眞授四十餘卷多楊書」云云。知楊羲和二許（許謐、許翽）不僅爲上清派始祖，且工書，並親自書寫上清典籍，是可見善書對道教之重要。楊、許手跡至宋代已經非常罕見，【42】如上已言及的明董其昌《戲鴻堂帖》卷首所載董臨楊羲《黃庭內景經》，是現今僅能藉以揣摹推測楊羲書法面貌的資料。

另外《眞誥》卷十九還記載了一條有關寫經、畫符與書家關係的資料：

魯國孔默崇通道，爲晉安太守，罷職還，至錢塘。聞有許郎先人得道，經書俱存，乃往詣許，許不與相見。孔膝行羈領，積有月旬月，兼獻奉殷勤，用情甚至。許不獲已，始乃傳之。孔仍令晉安郡吏王興善寫（原注：興善有心尚，又能書畫，故以委之）……山陰何道敬，志向專素，頗工書

圖6-4 明 董其昌《臨楊羲黃庭內景經》(《戲鴻堂法帖》卷一)

　　畫。少遊剡山，爲馬家所供侍。經書法事，皆以委之。見此符跡炳煥，累於世文。以元嘉十一年稍就模寫。

　　通觀這些書法、畫符、寫經諸記載皆與道教有關，也容易聯想到王羲之爲山陰道士寫《道德經》的逸事。

（三）書論的「自然」觀念與道教之關係

　　以上引述上清派始祖、道士楊羲的善書記載，其實還涉及到另一個與書法相關的問題，即書寫狀態與道教儀式之間的關係以及由此而產生的藝術觀等問題。

　　關於神仙道教上清派的研究，近現代的中外都學者都做了不少考察。其中西方一些學者對《眞誥》記錄上清派道士降靈受誥、接受神祇旨意的儀式，以及與書法之間的關係等，做過有益的探討，提出的一些見解也具有啟發意義。法國的安娜·塞德爾在其所著《西方道教研究史》一書中專設〈道教在中國文化中〉一章，對西方學者對道教與書法的相關研究作了詳細介紹。討論道教與

書法藝術的關係時，作者指出：「由於書法的精熟有賴於體腦的完全結合，以達到必要的經過訓練的自發境界，所以這種藝術尤其被認爲是道教的。」（同書P89）作者還引述了德國學者萊德羅斯（Ledderose Lothar），即雷德侯（Leidehou）氏的個案研究《六朝書法中的道教因素》中的觀點：「書法的那種『神秘的靈感』不但是一種美學的隱喻，還是對它在夢幻境界中的起源的一個證明；在那種境界中，上帝指導著書寫者手中的毛筆。道士認爲這樣寫出來的字只是天堂經卷的一個模糊的鈔本，由於太神秘而無法看到，而且在凡人看來也十分晦澀難懂。」（同上）

按，雷德侯的有關研究也引起日本學者的注意，如其〈楊羲書《黃庭內景經》董其昌跋〉論文就曾被介紹到日本，在此文中上述觀點也多有闡發。（同文附古原宏伸編《董其昌の書畫‧研究篇》中）

上清派道士在降靈受誥儀式中，是處於恍惚狀態之中匆匆地記錄下神旨的，這一書寫過程以及書寫效果，很可能對書法的藝術意識方面產生影響。關於上清派道士楊羲等降靈儀式的情形，王家葵在《陶弘景叢考》（已出）中，據《眞誥》有關記錄推測降靈儀式的現場情形爲：

（1）、「直接地口授筆錄」。

（2）、「眞靈所授之辭由附體者口述，爲有聲之音，旁觀者皆能聽到」。

（3）、「眞人降授之時，雖靈附於所降之人，但決不借用塵濁之人的肉手來書寫『三元八會』之書，『雲篆明光』之章」。

最後他總結：「作爲『眞靈』附體者楊羲，更多地是起『靈媒』（Psychic）的作用，在降靈的當時，他既要用語言簡單地敘述各位眞靈下降的情況，繼之以描摹諸眞的言談，同時以上眞的口氣回答與會者的問題，整個過程頗類似一台『獨角戲』，而《眞誥》正是這齣戲演出時的『現場記錄』，當然也包括若干戲後的追記。」（均出同書第三章〈《眞誥》叢考〉第一節〈諸眞降授考〉）由此可見，道士的「降靈（神）」書寫狀態以及在怎樣一種場中書寫。

谷口鐵雄在〈羊欣古來能書人名──六朝の書論〉（《東洋美術論考》所收）一文中認爲，降神儀式中的書寫狀態可能與書法藝術中的「自然」概念的誕生有關，此說值得注意。以下據谷口著書第四節〈天然と降靈〉中的有關論述內

容，分作幾點簡要介紹如下，以資參考。

1、「天然」概念的提出

羊欣評曰「張（芝）字形不及右軍（羲之），自然不如小王（獻之）」（虞龢〈論書表〉），提出了「字形」與「自然」這一對概念。前者意謂構想文字形態，後者為作者的精神狀態，這一對概念指出了精神與筆跡之間存在的某種關聯方式。王僧虔〈論書〉云：「宋文帝書，自云可比王子敬。時云天然勝羊欣，工夫次於欣。」其中「天然」與「自然」，「字形」與「工夫」意同，其概念當出自羊欣之發明。儘管「天然」（自然）與「字形」（工夫）等語的概念尚處在萌芽狀態時，在羊欣之前亦曾出現過，但作為一種正式確立起來的書評規準概念，則不能不說乃為羊欣獨創。

2、「天然」概念成立的思想背景

羊欣所說的「天然」概念是在何種思想背景下產生的呢？

《宋書》卷六十二〈羊欣傳〉記載：羊欣「素好黃老，常手自書章，有病不服藥，飲符水而已。兼善醫術，撰《藥方》十卷。」羊欣祖父羊權是道教信徒，故其「好黃老」當是家傳；所謂「書章」，即陶弘景《真誥》卷一所云「雲篆明光之章」，【43】乃道家特有的「章」書，亦即羊欣「有病不服藥，飲符水」的「神靈符書」之字。羊欣所撰醫書，據《隋書‧經籍志》著錄，羊欣有「羊中散藥方三十卷」并「羊中散雜湯丸散酒方一卷」。

羊欣出生於道教世家，推測他的道教信仰與「自然」概念之間，也許存在某種特殊關係。《真誥》卷首收錄〈萼綠華詩〉，此詩為自稱南山人的仙女萼綠華於升平三年（539）在羊欣祖父羊權處降靈時所贈，後羊權、楊羲談論此事時，由楊羲記錄保存下來。【44】之所以專述羊權與降靈之事，是因為降靈與書法之間或許存在某種特殊關係。

北宋沈括《夢溪筆談》卷二十一「異事」條云：

舊俗正月望夜迎廁神，謂之紫姑。亦不必正月，常時皆可召（略）。景祐中，太常博士王綸家因迎紫姑，有神降其閨女，自稱上帝後宮諸女，能文章，頗清麗，今謂之《女仙集》，行於世。其書有數體，甚有筆力，然皆非

世間篆隸。其名有藻牋篆、苗金篆十餘名。綰與先君（沈周）有舊，余與
其子弟遊，親見其筆蹟。

可知這些靈誥書跡，是道士在降靈時的無意識狀態下所書。在東晉時期的
降靈狀態中，也曾存在過這類特殊的書寫（《眞誥》所謂「八會之書」、「雲篆
明光之章」之類）。陶弘景《眞誥》卷十九〈眞誥敍錄〉記：

楊羲書中有草行多僞驒者，皆是授旨時書，既忽遽貴略，後更追憶前語，
隨後增損之也。有謹正好書者，是更復重起以示長史（許謐）耳。

這就是說在降靈接受靈旨時所書，是一種忽遽的行、草書。這些都是在脫
離正常意識的所謂降靈狀態下，無意識地、自動地書寫下來的。更值得注意的
是，陶弘景在此後評楊羲和二許三人的書法時評論道：

三君（楊羲、許謐、許翽）手跡，楊君書最工，不今不古，能大能細。

掾（翽）書乃是學楊，而字體勁利，偏善寫經、畫符，與楊相似，鬱勃鋒
勢，殆非人功所逮。

今觀三君跡，一字一畫，便望影懸了，自思非智藝所及，特天假此監，令
有以顯悟爾。

所謂「智藝」、「人功」所不及的、源自「天假」的自然書法，乃道教對
書法所持的特異觀念，此與羊欣的「天然」概念當有相同之處，而且主要與
行、草書體相關。

此外，在《眞誥》卷一所收述興寧三年（365）紫微王夫人於楊羲處降靈
條中，還有紫微王夫人和楊羲對談有關書法的內容。其中紫微王夫人述仙書始
末如下：

造文之既肇矣，乃是五色初萌、文章畫定之時。秀人民之交、別陰陽之
分，則有三元八會、群方飛天之書，又有八龍雲篆明光之章也。其後逮二

皇之世，演八會之文，爲龍鳳之章，拘省雲篆之跡，以爲順形梵書，分破二道壞眞，從易配別本支，乃爲六十四種之書也。……八會之書是書之至眞，建文章之祖也，雲篆明光是其根宗，所起有書而始也。今三元八會之書，皇上太極高眞清仙之所用也。雲篆明光之章，今所見神靈符書之字是也。爾乃見華季之世，生造亂眞，共作巧末趣徑下書，皆流尸濁文，淫僻之字，舍本效假，是囂穢死跡耳。夫眞仙之人，曷爲棄本領之文跡，手畫淫亂之下字耶？……且以靈筆眞手，初不敢下交於肉人，雖時當有得道之人而身未超世者，亦故不敢下手陳書墨，以顯示於字跡也。至乃符文神藻，所求所佩者，自復始來而作耳。所以爾者，世人固不能了其端緒，又使吾等不有隱諱耳。……

所論仙書與俗書不同，眞仙不能輕易與凡俗之人作文字書寫交往。又謂世俗之書乃「濁書」、「死跡」。但對於雖身爲世俗善書者，若能接受眞仙降靈，其書自會返其本源，獲知書之眞諦。總之，在降靈受誥的過程中，可以看出行、草書尤其是草書，在匆卒書寫的狀態下會產生一種自發性的節奏。正因爲書寫者是處在無意識的精神狀態下接受靈誥、超越「人功」而自發地書寫，所以這種書寫才是「天然」（自然）的。

筆者以爲，紫微王夫人與楊羲所論之書，與一般意義上的書法概念已有不同，是「道教的書寫」範疇中的「書法」概念。「道教的書寫」不是單純地書寫，它需要伴隨道教的特有儀式而進行，因而其「書法」概念本身，首先是依附於道家理念而存在的。

3、筆者的意見—實用書寫與「天然」

以上簡單介紹了谷口氏的觀點及其立論。他認爲「天然」（自然）概念誕生於道士在降靈儀式的書寫過程中。無論其說是否成立，其見解無疑很有啓發意義。當然，「天然」（自然）是古代道家哲學上的一個重要概念，在道家思想中，尙「無」即崇尙「自然」乃其核心思想之一。它可能後來被道士們用來解釋在道教儀式的書寫過程中所出現的奇妙現象，但其本源則與書寫並無直接關係。然而「天然」（自然）既然被羊欣、《眞誥》等道中之人以及道書作爲一種書法的概念提出，並且重視起來，則說明其中確實有道教因素存在。

關於書法理論與道家的「同自然」思想之關係，熊秉明在其著書《中國書法理論體系》〈自然派的書法理論〉一節中，有很好的論述。他認為，唐孫過庭《書譜序》所主張「同自然」之論，很能說明道家理想的書法：「這裡（筆者注：指《書譜序》）所謂『同自然之妙有』當然不是第二章（筆者注：指熊著）所謂以自然物比喻書法，而是把書法看作和自然物同為一層次的存在物」、「『同自然』有兩層意思，一是完成了的作品等同於大自然的事物；一是在創作過程中，作者任其性情之自然，不用心，不著意」（同上）。熊氏所說的後者，是指具體的書寫過程，這裡被強調的所謂「天然」、「自然」，顯然只是要求書寫時隨意放鬆、任其自然，而並無更多哲理上的深意。實際上，道士在降靈狀態時所書的字跡，也是（或只能是）這種隨意、自然的書寫。所以筆者認為，應用於書法上的道家的「自然」（或「天然」）概念，乃自有其抽象與具體、理論與實踐之區別的，二者不能簡單地等同。

這個問題其實還涉及到實用書寫與書法藝術的關係。道士降靈時的書寫，有如現代之速寫記錄，乃是任筆隨意、不計工拙的書寫行為。在某種匆匆草率的書寫狀態下，有時確實會收到一種看似全不經意、卻渾然天成的意外書寫效果，這大約是形成書藝中的「天然」（自然）觀念的靈感來源之一。在實用書寫中，借用道家「天然」（自然）語詞對書寫效果加以修飾與解說，這也許是出於道士欲神秘其書的需要。這樣一來，「天然」（自然）的書寫效果就被抽象化而同於道家哲學的「自然」觀了。「天然」的書寫效果，或許源於道士降靈等實用性書寫，但正因它是一種實用性的書寫，當然在技法的工拙上就會出現力有未逮、顧及不上等不盡如人意之處，因而對此就需要解釋，說明它雖看似不佳但畢竟還是不同凡響的。

一般來說，古人並不把書寫行為作藝術上與實用上之區別。在古人看來，出色的書寫者（書家），下筆必「動見規模」，所謂「翰不虛動，下必有由」被奉為作書的一種理想境界。但事實上這也僅僅只能是一種理想而已，因為這一要求即使是一流書家也很難做到，更何況在實用性較強、類似速寫記錄般的書寫狀態之下，書寫者有時根本無暇顧及工拙善否。很明顯，這種「自然」隨意之書，凡俗之人皆能為之。於是對此就需要限定闡釋權，甚至限定書寫者身分，否則便無法說得過去。所謂「天假」、「殆非人功所逮」、「非智藝所及」等等，其實只不過都是限制凡人、不使涉入的藉口而已。如紫微王夫人述「仙

書」比俗書如何如何高明云云，這說明了「天然」書的闡釋權本在道士那裡；又如「夫真仙之人，曷爲棄本領之文跡，手畫淫亂之下字耶」云云，說明了「天然」書法的書寫權也在道士手中。如果羊欣所主張的書藝「天然」觀與《真誥》主張一樣，屬道家出於各種目的而製造出來的一種飾辭語詞的話，那麼則有必要重新看待與評價其說。

六　名士逸事的現象及其背後

（一）人名含意中的宗教色彩

　　眾所周知，魏晉南北朝時避諱是非常嚴格的，然而不可思議的是，如王家不避「之」諱。另外還有更爲突出的例子：陶弘景卒，朝廷賜諡號「貞白」，然陶弘景父名「貞寶」（《雲笈七籤》一百七〈華陽隱居先生本起錄〉：「隱居先生諱弘景……父諱貞寶」）。朝廷對陶弘景家諱「貞」字並沒介意，而陶氏家人亦坦然受之而言，其原因何在？或許與天師道中本不必講究避諱之習、或者對某些有宗教色彩的、與教義有關的特定文字，如「道」、「玄」、「貞」等原本不須避諱？然而王家的「之」字，似應不合此意，不知何以不避。據陳寅恪〈崔浩與寇謙之〉（《金明館叢稿初編》所收）文，對王羲之父子名不諱「之」作如下推測：

> 蓋六朝天師道信徒之以「之」爲名者頗多，「之」字在其名中，乃代表其宗教信仰之意。如佛教徒之以「曇」、「法」爲名者相類。東漢及六朝人依公羊春秋譏二名之義，習用單名。故「之」字非特專之真名，可以不避諱，亦可省略。六朝禮法士族最重家諱，如琅邪王羲之、獻之父子，同以「之」爲名而不以爲嫌犯，是其顯著之例證也。

　　在陳氏看來，「之」亦如同「道」、「玄」、「貞」等字義，與宗教信仰有關。至於具體情況如何以及爲何如此，陳氏只是根據現象做推測，並未給予支持此說確實能夠成立的證據。筆者以爲，此說與定論尚存距離，有存疑待考的必要。但陳氏所論「之」字祖孫同名現象，以及非特專之真名、可不避諱亦可省略之說，是完全可以證實的。【45】以上關於魏晉以及王羲之家族避諱諸問

題，前面已有〔個案研究〕〈《蘭亭序》的攬字與六朝士族的避諱〉一文詳考請參照，茲不贅說。

在名字方面還有一個現象也值得注意，即取名的含意問題。如王羲之諸子中的王延期。（延期不是本名，或許是小名、小字），王羲之的尺牘中屢見王延期之名，【46】由此可以推知其為王羲之子，【47】延期似有仙道含意。同此名者，例如天師道寇謙之父名脩之，字延期。（《魏書》卷四十二〈寇讚傳〉）又《真誥》卷十六闡〈闡幽微〉二：

> 辛玄子自敘並詩。玄子字延期，隴西定谷人。漢明帝時諫議大夫上洛雲中趙國三郡太守辛隱之子。玄子少好道，尊奉法戒，至心苦行，日中菜食，錬形守精，不遷外物。州府辟聘，一無降就。遊山林，棄世風塵。志願憑子晉於緱岑，侶陵陽於步玄。故改名為玄子，而自字延期矣。

辛玄子在奉道的同時，即將其原名改為含有宗教信仰之意的名字。這種因宗教性覺醒而重新改名的例子，在道士中似乎很多。王羲之友人許邁也是其中一例。《晉書》卷八十〈許邁傳〉：

> 許邁字叔玄，一名映。……永和二年，移入臨安西山，登巖茹芝，眇爾自得有終焉之志。乃改名玄，字遠遊，與婦書告別。

這些事例似非偶然，二人的改名改字，或許是表明身分（入道）的一種標識也未可知。即如前所述，所改「玄」字具有道教象徵意義，而「遠」、「遊」、「延」、「期」等，在魏晉南北朝道士中常用如名、字。例如靈寶派第二代道士任延慶、徐靈期；第四代道士孫遊岳；陶弘景弟子陸敬遊、楊超遠，再傳弟子王遠志等，皆如是。蓋「道」、「玄」、「貞」、「元」諸字，如同道士法號一樣，很可能是道家世界的專有字詞。延期具體之義尚不詳，然僅就字義推測，乃表延長生命即長生之義，應與道家神仙崇拜思想有所關聯。

（二）愛鵝、好竹等逸事中的道教背景
1、愛鵝的逸事

陳寅恪在〈天師道與濱海地域之關係〉一文中，曾明確指出王羲之愛竹逸事背後的道教背景。基於陳氏觀點，以下略作補充論述。

《晉書》本傳載王羲之愛鵝逸事二則。

其一：

性愛鵝，會稽有孤居姥養一鵝，善鳴，求市未能得，遂攜親友命駕就觀。姥聞羲之將至，烹以待之，羲之歎惜彌日。

其二：

又山陰有一道士，養好鵝，羲之往觀焉，意甚悅，固求市之。道士云：「爲寫《道德經》，當舉群相贈耳。」羲之欣然寫畢，籠鵝而歸，甚以爲樂。其任率如此。

按，其一記載源自《世說新語》（《太平御覽》卷百一十九引《世說新語》逸文）；其二源自劉宋虞龢〈論書表〉，應當可信。陳寅恪認爲王羲之愛鵝並非出於高逸雅好之志，而應與道教信仰有關。現將陳氏所引資料列出（凡陳引皆予以標注）。

宋唐慎微《重修政和經史證類本草》卷十九、明李時珍《本草綱目》卷四十七〈禽部〉引梁陶弘景《名醫別錄》等，皆列鵝爲上品。唐孟詵《食療本草》就鵝之功能記載：「與服丹石人相宜。」《抱朴子·內篇》卷十一〈仙藥篇〉引《神農經》：「上藥令人身安命延，昇天神，遨遊上下，使役萬靈，體生毛羽，行廚立至。」《重修政和經史證類本草》卷一引《名醫別錄》：「上藥一百二十種。爲君、主養命以應天。無毒，多服久服不傷人。欲輕身益氣不老延年者、本上經。」（以上均陳引）

又，明李時珍（1518－1593）《本草綱目》卷四〈禽部〉「白鵝膏」條，主治項列出白鵝膏的效果亦有：「消癰腫，解丹石毒。」基於此，陳氏作如下推論：

依醫家言，鵝之爲物，有解五臟丹毒之功用，既於本草列爲上品，則其重視可知。醫家與道家古代原不可分。故山陰道士之養鵝，與右軍之好鵝，其旨趣實相契合，非右軍高逸，而道士鄙俗也。道士之請右軍書道經，及

右軍之爲之寫者，亦非道士僅爲愛好書法，及右軍喜此皭皭之群有合於執筆之姿勢也。實以道經非倩能書者不可，寫經又爲宗教上之功德，故此段故事適足表示道士與右軍二人之行事皆有天師道信仰之關係存乎其間也。此雖末節，然涉及宗教與藝術相互之影響，世人每不能得其眞諦，因並附論及之。《太平御覽》壹壹玖引《世說》云：「會稽有孤居老姥養一鵝，王逸少爲太守，既求市之，未得。乃逕觀之。姥聞二千石當來，即烹以待之，逸少既至，殊喪生意，歎息彌日。」寅恪案，《晉書》捌拾〈王羲之傳〉並載羲之爲道士寫經換鵝，及會稽孤姥烹鵝餉羲之兩事。而烹鵝事《御覽》雖言出於《世說》，然實不見於今傳《世說新語》中，必非指康王之書。且此姥既不欲售其所愛之鵝於太守，何得又因太守來看，而烹鵝相餉？意義前後相矛盾至於此極，必後人依倣寫經換鵝故事，僞撰此說，而不悟其詞旨之不可通也。故據《太平御覽》此條，殊不足以難吾所立之說。

邁世之風

574

陳氏上述，可以歸納爲兩個觀點。一是王羲之愛鵝並非出於高逸，亦與諸如效法鵝姿、頓悟執筆書勢之法等傳說無關，而與鵝具有解化丹毒之功效有所關聯；二是《世說新語》以及本傳所記的老姥烹鵝故事（上引「其一」），乃係後人附會而成。

陳氏的第一觀點很有說服力，例證也充分。或許誠如陳所推論的那樣，王羲之愛鵝，不當看成是個人的趣味雅好，此事很可能與道教的服用丹石有所關聯。然而但在涉及一些具體問題，比如是喂養還是食用（入藥）？陳氏沒有做交代，此問題實際與第二點相關。陳氏的第二個觀點認爲，王羲之雖需要鵝，但並非爲食用，故見老姥烹鵝，大失所望。因此陳氏斷定此老姥烹鵝之事，當爲後人附會而成。

筆者以爲，其實老姥烹鵝也許未必全出於附會，因爲喂養和食用二事並不矛盾。若用鵝入藥以解丹毒，則只能食用之，因此就需要喂養以備用。按，當時士族確有食用和喂養鵝的習慣。《世說新語·排調篇》五十七載符朗：

又善識味，會稽王道子爲設精饌記，問「關中之食，孰若於此？」朗曰：「皆好，唯鹽味小生」……又食鵝炙，知白黑之處，咸試而記之，無毫釐之

差。著《符子》數十篇，蓋老莊之流也。

　　是知在魏晉時期，鵝不但爲王族士人食用，而且「鵝炙」作爲一種「精饌」佳餚相當流行。又，《太平廣記》卷一百十六引《辯正論》載：

　　宋吳興太守琅邪王襲之，有學問……初爲晉省郎中，性喜賓客，於內省前
　　養一雙鵝，甚愛玩之。

　　此外《晉書》卷九十五〈嚴卿傳〉及《世說新語・忿狷篇》八，都分別記載了魏序及桓氏兄弟養鵝之事。【48】於是可見，當時士族不但食用鵝，而且還有喂養觀賞甚至愛玩鵝的習慣。因此傳說王羲之愛鵝逸事中，也許陳氏所推測的道教動機確實存在，但也不能完全排除爲了觀賞愛玩的可能。在逸事中，也許彼時彼刻的王羲之眞就是出於愛玩之心而苦心求鵝也未可知。
　　王羲之愛鵝，那麼究竟鵝的哪一方面招人喜歡呢？這是一個耐人尋味的問題。鵝之所以吸引人，應有其外觀與內面兩種因素使然。說起外表，傳說王羲之曾效法鵝姿、悟出執筆書勢之法等逸事，常爲人們津津樂道（如宋陳師道〔1053－1101〕《後山談叢》卷一、葉夢得〔1077－1148〕《石林避暑錄話》卷四以及清包世臣《藝舟雙楫》五等皆有此說），但這很顯然是出於後人的附會，其事之謬，陳氏已舉論之（同文），不復贅說。至於鵝之內面又當如何？其中是否存在致使王羲之鍾愛的原因？按照中古時代人的看法，認爲鵝之性格頗爲頑傲，【49】而王羲之亦生性簡傲（詳第七章之一〈傲之秉性與王羲之性格〉）。性情上的相通相近，或許也是其愛鵝的原由之一亦未可知。這只是一種假設，提出略供參考而已。

2、愛竹的逸事

　　除了王羲之愛鵝逸事之外，王徽之的「好竹」也是歷史上非常著名的美談。陳寅恪亦指出，王徽之好竹或與天師道有關。關於王徽之喜好竹子，事見《晉書》本傳，《世說新語・簡傲篇》二十四也有相似記載：

　　王子猷（徽之）嘗行過吳中，見一士大夫家極有好竹。主已知子猷當往，

灑掃施設，在廳坐相等。王肩輿徑造竹下，諷嘯良久。

同書〈任誕篇〉四十六：

> 王子猷嘗暫寄人空宅住，便令種竹。或問「暫住何煩爾？」王嘯詠良久，
> 直指竹曰「何可一日無此君」？

陳氏據《眞誥》卷八〈甄命授〉四記載，說明竹子這種植物對於天師道有
著非同尋常的意義：

> 我按九合內志文曰：竹者爲北機上精，受氣於玄軒之宿也。所以圓虛內
> 鮮，重陰含素。亦皆植根敷實，結繁眾多矣。公（簡文帝）試可種竹於內
> 田北宇之外，使美者遊其下焉。爾乃天感機神，大致繼嗣，孕既保全，誕
> 亦壽考。微著之興，常守利貞。此玄人之秘規，行之者甚驗。（陳引）

《眞誥》中還有一項重要記錄陳氏未引，同書卷十九〈眞誥敘錄〉云：

> 又按中候夫人告云：「令種竹比宇，以致繼嗣」。

據此記錄，知種植竹子對於「繼嗣」、「保孕」似乎有所裨益，即對孕婦
順利生產具有很大功效。道教此說或與以下的古老傳說有某種淵源關聯。《太
平御覽》卷九六二引《華陽國志》：

> 有竹王興於遯水。有一女浣於水濱，有三節大竹流入女足間，推之不去，
> 聞有兒聲，持歸，破竹得男，長養有武才，遂雄夷狄，氏竹爲姓。所破
> 竹，於野成林，今王祠竹林是也。

此男兒誕生竹中的傳說由來已久。現據《世說新語》記載：王徽之有一段
時期寄寓於無人之家時，必令四下種植竹子。他還曾經乘轎到一士人家的小竹
林中諷嘯。王徽之此舉從來都是作爲晉士風雅而被後人贊頌。蘇東坡所吟詠的

「可使食無肉，不可居無竹；無肉使人瘦，無竹使人俗」就是讚美這一風雅趣好的典型之例。然今以道家種種講究考之，此事也許不能單純地理解爲王徽之的趣味雅好，或與《眞誥》所言「可種竹於內田北宇之外，使美者遊其下焉」及「令種竹比宇，以致繼嗣」之意有所關聯。《眞誥》所記竹之爲物，道家是作爲吉祥物而加以重視的，人們相信常常接觸竹林就可獲得「壽考」、「利貞」特別是「保孕」、「繼嗣」的吉祥保佑，故有在家園周圍附近種竹的習慣。陳氏則乾脆認爲，王徽之的好竹與其道教信仰有關：

> 天師道對於竹之爲物，極稱賞其功用。琅邪王氏世奉天師道，故世傳王子
>
> 猷之好竹如是之甚。疑不僅高人逸致，或亦與宗教信仰有關。

前考王徽之似亦與早期上清派有關。如《眞誥》卷二十〈翼眞檢〉二〈眞胄世譜〉稱他嘗對許邁「修在三之敬」。可知他與其父王羲之，皆與上清派有所關聯。

筆者以爲，晉士所以愛竹，其原因可能不僅限於「壽考」、「利貞」或「保孕」、「繼嗣」原因，也許還與服食有關。因爲竹子亦有解毒效能，食竹可以解消和緩和中毒癥狀。《本草綱目》卷三十七「木部」竹條中，多次引用前人之說介紹竹子功能。如：「壓丹石毒，消痰，治熱狂煩悶」、「消毒」、除煩熱，解丹石煩熱渴」、「下心肺五臟熱毒」等。另外該書還提到竹葉對以下癥狀具有顯著療效：「時氣煩躁」、「丹石毒發」。可知竹子除具有解毒功效外，還能解消「熱狂煩悶」病狀，而伴隨服食出現的最典型、最常見的癥狀，正是如此。（均詳第七章之四〈「媚」之風韻與王羲之的書法〉）。

七 小結

王羲之與道教關係，是一個相對獨立的研究課題。本論只是根據現有史料記載和相關研究，做了嘗試性考察。需要說明的是，由於文獻及相關資料的匱乏，在以上的考察中難免有些推測成份。然以上考察的目的並不欲作定論，只是想將筆者察覺到的一些現象和問題以推測的形式提出來，權供學者參考。

注釋————

【1】《魯迅全集》第九卷《書信‧致許壽裳》。

【2】陳寅恪〈天師道與濱海地域之關係〉，《金明館叢稿初編》收入。

【3】陳寅恪〈天師道與濱海地域之關係〉一文確實存在泛稱道教或天師道的名稱問題。這在一般論述時並無妨，但在具體討論天師道的流變，尤其涉及到時間、地域、教義內容以及奉教階層等問題時，就容易引起誤解。故後之學者則多認為應作時間上的劃分，如李豐楙在其博士論文〈魏晉南北朝文士與道教之關係〉的緒論第三節〈漢末魏晉之道派及其名義〉中論及此事云：「近人陳寅恪氏嘗撰〈天師道與濱海地域之關係〉一文（原注略。下同），揭櫫『天師道』一詞泛稱初期道教諸派。此一文備受注目，至其拈取『天師道』之事，學者亦曾加辯難（注）。日本福井康順博士，撰述論文〈道教之基礎研究〉即先辯明道教名義，其首章論述漢末三國時期道教發展歷史，特標其題為『原始道教』，專論寇謙之以前教史也（注）。其後窪德忠擬以《道教之萌芽》易之，蓋『原始道教』所指涉，恐與淵源混淆，於意未安之故（注）……中國學者早期治道史者，標舉『道教』多屬泛稱……」，詳參李豐楙文。

【4】《三國志‧魏書》卷八〈張魯傳〉：「祖父陵客蜀，學道鵠鳴山中，造作道書以惑百姓，受道者出五斗米，故世號米賊。陵死，子衡行其道，衡死魯復行之……魯遂據漢中，以鬼道教民，自號師君，其來學道者，初皆名鬼卒，受本道已信，號祭酒，各領部眾，多者為治頭大祭酒，皆教以誠信不欺詐。有病自首其過，大都與黃巾相似。諸祭酒皆作義舍，如今之亭傳。又置義米肉，縣於義舍，行路者量腹取足，若過多，鬼道則病之。犯法者，三原，然後行刑。不置長史，皆以祭酒為治，民夷便樂之。雄據巴、漢垂三十年。」又〈張魯傳〉引《典略》文已經如文中所引。

【5】關於賨人之意，據《晉書》卷百十二李特載記中有如下說明：「秦並天下，以為黔中郡（巴蜀），薄賦斂之，口歲出錢四十。巴人呼賦為賨，因謂之為賨人焉。」

【6】早期天師道中不能說完全沒有神仙信仰思想，不過據其所尊奉的《老子想爾注》云：「奉道誡，積善成功，積精成神，神成天壽，以此為天寶矣。」似與有其不同。參閱饒宗頤《老子想爾注校證》。

【7】《抱朴子‧內篇‧道意篇》卷九：「余親見所識者數人，了不奉神明，一生不祈祭，身享遐年，名位巍巍，子孫蕃昌，且富且貴也。唯余亦無事於斯，唯四時祀先人而已……屢得藥石之力……益知鬼神之無能為也。」

【8】陳寅恪在〈天師道與濱海地域之關係〉中論云：「天師道起自東方，傳於吳會，似為

史實。」

【9】《後漢書》卷六十下〈襄楷傳〉：「前者宮崇所獻神書（《太平經》），專以奉天地，順五行爲本，亦有興國廣嗣之術，其文易曉，參同經典。」

【10】《三國志‧吳志》卷一〈孫策傳〉引《江東傳略》云：「時有道士琅邪于吉，先寓居東方，往來吳會，立精舍，燒香，讀道書，製作符水以治病，吳會人多事之。策嘗於郡城門樓上會諸將賓客，吉乃盛服，杖小函，漆畫之，名爲先人鈗，趨度門下，諸將賓客三分之二下樓拜迎，掌賓者禁呵不能止。」陳氏〈天師道與濱海地域之關係〉中在引上述史料之後論云：「案……〈江表傳〉所言與時代不合，雖未可盡信，而天師道起自東方，傳於吳會，似爲史實。」

【11】《三國志》卷八〈張魯傳〉：「太祖（曹操）入南鄭，甚嘉之，又以魯本有善意，遣使慰喻。魯盡將家出，於是太祖逆拜魯鎮南將軍，待以客禮，封閬中侯，邑萬戶。封魯五子及閻圃等皆爲列侯。爲子彭祖取魯女。」

【12】五代杜光庭《歷代崇道記》（《正統道藏‧洞玄部》十五）：「吳主孫權於天臺山造桐柏觀，命葛玄（葛洪從祖父）居之。於富春江造崇福觀，以奉死親也。建業造興國觀，茅山造景陽觀，都造觀三十九所，度道士八百人。」又據《三國志‧吳志‧呂蒙傳》稱孫權部下呂蒙死前，孫權曾「命道士於星辰下爲之請命」云云。（此處所謂「道士」者，應看成方士或更爲確切。）

【13】《歷代崇道記》：「吳主孫權於天臺山造桐柏觀，命葛玄（葛洪從祖父）居之。」

【14】關於「靖室」，可參考吉川忠夫論文〈「靜室」考〉。日本：《東方學報京都》五十九冊。

【15】《眞誥》卷十六〈闡幽微〉二注記王右軍：「至升平五年辛酉歲亡，年五十九。」

【16】關於錢唐杜氏研究，詳田餘慶《政治》〈道術與政治〉一節。

【17】關於許邁的研究，管見所及，以吉川忠夫〈許邁傳〉（同氏主編《六朝道教の研究》所收）一文最詳。又，關於天師道世家丹陽許氏考索，詳陳寅恪〈天師道與濱海地域之關係〉文中「丹陽許氏」條。

【18】胡適〈陶弘景的《眞誥》考〉一文，《胡適文集》第五冊所收。

【19】鍾來因在文中對「交梨火棗」做了兩種解釋：一是：「由男女雙修的房中術產生」，一是「單獨修煉，即清修的產物」。鍾氏認爲，後者也是隱喻修煉男女之術的。文收入同氏著《長生不死的探求──道經《眞誥》之謎》第五章《眞誥》的房中術）。

【20】《世說新語‧傷逝篇》十六「王子猷、子敬俱病篤而子敬先亡」條注引《幽明錄》

云：「泰元中，有一師從遠來，莫知所出。云：『人命應終，有生樂代者，則死者可生。若逼人求代，亦復不過少時。』人聞此，咸怪其虛誕。王子猷、子敬兄弟，特相和睦。子敬疾屬纊，子猷謂之曰：『吾才不如弟，位亦通塞，請以余年代弟。』師曰：『夫生代死者，以己年限有餘，得以足亡者耳。今賢弟命既應終，君侯算亦當盡，復何所代？』子猷先有背疾，子敬疾篤，恆禁來往。聞亡，便撫心悲惋，都不得一聲，背即潰裂。推師之言，信而有實。」

【21】據《太平御覽》卷六七八引〈南嶽魏夫人內傳〉載：「在世八十三，以晉成帝咸和九年（334）歲在甲午……化形」云云，據此知魏夫人應生於西晉嘉平三年（252）。

【22】《顧氏文房小說》：「值天下慌亂，夫人撫養內外，傍救貧乏，亦爲眞仙默示其兆。知中原將亂，攜二子渡江。璞爲庾亮司馬，又爲溫太眞司馬，後至安城太守。遐爲陶太尉侃從事中郎將。」又，在傳世法帖庾翼《故吏帖》（《淳化閣帖》卷三）中，亦提到劉遐：「故吏從事中郎庾翼、參軍事劉遐死罪白」云。

【23】《眞誥》卷二十〈楊羲眞人傳〉載：「楊以永和五年巳酉歲受中黃，制虎豹符；六年庚戌，又就魏夫人子劉璞受靈寶五符，時年二十一。」

【24】任繼愈主編《中國道教史》第四章P139注：「關於《黃庭》內、外經問世先後，有不同意見。王明〈黃庭經考〉一文認爲《內經》於魏晉之際先出，而《外經》晚出於東晉成帝時。國內及日本不少學者認爲《外經》於西晉時先出，而《內經》晚出，爲上清派所傳（參見麥谷邦夫〈黃庭內景經試論〉，載《東洋文化》62號）今按《大道家令誡》云：『〈妙眞〉自吾所作，《黃庭》三靈七言，皆訓諭本經，爲《道德》之光華。』是爲《黃庭外景經》，魏晉之際已出；而《內經》亦於西晉初魏夫人傳習，蓋二者均出於魏晉之際、天師道徒之手，而傳本不同也。」虞萬里著《榆枋齋學術論集》中收有〈黃庭經新證〉、〈王羲之與黃庭經〉的系列考證文章。

【25】《晉書》卷九〈簡文帝紀〉載，晉永昌元年（322）元帝降旨，簡文帝「封昱爲琅邪王，食會稽，宣城如舊」。另他還有如下的經歷：「故雖封琅邪而不去會稽之號。太和元年，進位丞相，錄尚書事。及廢帝廢……奉迎帝於會稽邸。咸安元年冬十一月己酉，即皇帝位。」然此「會稽邸」在京城還在會稽尚不能確知。

【26】詳鍾來因著《長生不死的探求——道經《眞誥》之謎》第四章〈《眞誥》記載的東晉中期政治上的重大事件〉諸節。

【27】諸橋徹次編《大漢和辭典》（日本：大修館書店，1955年版）卷十冊P414「許穆」條以許謐作許邁之子，誤，應該訂正。

【28】《眞誥》卷十四〈稽神樞〉四同條後有「右二條有楊書」一行，知爲楊羲語。

【29】關於葛洪的卒年，王明〈抱朴子內篇校釋〉附錄一〈抱朴子外篇自序〉注云：「復按《抱朴子・外篇》佚文云，昔太安二年，京邑始亂，余年二十一。以此上推，葛洪生於晉武帝太康四年（283）了無疑義。唯卒年之說不一。若謂八十一，當卒於東晉哀帝興寧元年（363），若謂六十一，當卒於東晉康帝建元元年（343）。但檢葛洪撰之神仙人傳云，平仲節於晉穆帝永和元年（345）五月一日去世。則葛洪之死、當在穆帝永和元年之後、康帝建元元年非其卒歲明矣。覈諸所載，當以八十一說爲可信。」本論從王明說。

【30】長谷川滋成《孫綽の研究》一書專門研究孫綽。其中〈「遂初の賦」で隱遁宣言〉及〈「出處同歸」處世哲學〉二節論及孫綽的隱遁思想，可以參考。

【31】《藝文類聚》卷五十八所引「庫中」作「檢校」。按，宋人蘇軾、黃庭堅對此記載頗有懷疑，以爲文獻傳抄有訛誤。

【32】關於兩晉南北朝紙貴，呂思勉《兩晉南北朝史》第二十二章〈晉南北朝學術〉中有詳考：「是時紙價尙貴，故王隱撰《晉書》，須庾亮供其紙筆乃得成；崔鴻撰《十六國春秋》，妄載進呈之表，亦謂家貧祿薄，至於紙盡，書寫所資，每不周接；左思賦三都，豪貴之家，競相傳寫，洛陽爲之紙貴；謝莊作殷淑儀哀策，都下傳寫，紙墨爲之貴；邢邵，每一文初出，京師爲之紙貴；齊高帝雖爲方伯，而居處甚貧，諸子學書無紙；武陵昭王曄，嘗以指畫空中及畫掌學書；江夏王鋒，母張氏，有容德，宋蒼梧王逼取之，又欲害鋒。高帝甚懼，不敢使居舊宅，匿於張氏。時年四歲，好學書，張家無紙札，乃倚井欄爲書，書滿則洗之，已復更書。又晨興不肯拂牕塵，而先畫塵上，學爲書字；王育少孤貧，爲人傭，牧羊。每過小學，必唏嘘流涕。時有暇，即折蒲學書；徐伯珍，少孤貧，無紙，常以箭若葉及地上學；陶弘景年四五歲，恆以荻爲筆，畫灰中書；鄭灼家貧，抄義疏以日繼夜，筆毫盡，每削用之；臧逢世欲讀《漢書》，苦假借不久，乃就姊夫劉緩乞丐客刺，書翰紙末，手寫一本。凡此皆可見當時筆紙之貴。故裴子野薦阮孝緒，稱其年十餘歲，隨父爲湘州行事，不書官紙，以成親之淸白；何曾，人以小紙爲書者，勅記室勿報，則史著之以爲驕奢矣；《南史・齊武帝諸子傳》：『晉安王子懋之子昭基，以二寸絹爲書，遺其故吏董僧慧。蓋由紙貴，故人習細書，猶漢光武之一札十行。』」

【33】王坦之出自山西太原王氏一系，乃王羲之政敵王述子。儘管王羲之非常輕視王述，但對其子坦之的才能，卻是另眼相看。《晉書・王羲之傳》載：「謂其諸子曰：吾不減懷祖（王述），而位遇懸邈，當由汝等不及坦之故邪！」從這一句埋怨子輩不爭氣的話裡，亦可察見。

【34】如晉陶淵明《搜神後記》卷三記:「太尉郗鑒,字道徽,鎮丹徒。曾出獵,時二月中,蕨始生。有一甲士,折食一莖,即覺心中淡淡(一作潭潭)欲吐。因歸,乃成心腹疼痛。經半年許,忽大吐,吐出一赤蛇,長尺余,尚活動搖。乃掛著屋簷前,汁稍稍出,蛇漸焦小。經一宿視之,乃是一莖蕨,猶昔之所食。病遂除差。」

【35】《後漢書》卷七十一〈皇甫嵩傳〉:「張角自稱大賢良師,奉事黃老道。蓄養弟子,跪拜首過……。」《三國志・魏書》卷八〈張魯傳〉注引《典略》:「太平道者,師持九節杖爲符祝,教病人叩頭思過……」(文中已引)云,據此可知「首過」爲太平道一種儀式。

關於王氏父子與道家的「上章」問題,劉濤在論《官奴帖》時述及。爲參考起見,現錄其說:「此帖(《官奴帖》)不是一封書簡,很像是道家的『上章』。上章乃消災度厄之法。所書如章表之儀,內容無非是陳明災病,請爲除厄。王氏是奉道世家,故有此舉。王獻之遇疾亦如此。……(引王憶與郗家離婚事,略)上章一般由他人書寫,問其有何得失,王獻之遇疾,是『家人爲上章』;玉潤病篤,是其祖父王羲之爲之上章,亦屬家人。這可能是東晉時的通例,後來則由專司此事的道士爲之了。」(《中國書法全集》第19卷,P407-8)

【36】宋黃伯思《東觀餘論》法帖誤下《奉對帖》條注:「當是與郗家帖也」,並且斷定其中「姊」即指郗道茂。

【37】例如《墨池編》(清刊本)卷二所收據王羲之撰〈書論四篇〉,其四記述王羲之的學書經歷云:「晉王羲之,曠之子也。七歲善書(一作學書),十二見前代筆說於其父枕中,竊而讀之。父曰:『爾何來吾所秘?』羲之笑而不答。母曰:『爾觀用筆法否?』父見其小,恐不能秘語,右軍拜曰:『今藉而用之,使待成人晚矣。』父遂與之。……三十七書《黃庭經》迄,空中有語:『卿書感我。』」同書還收有傳王羲之撰《天臺紫眞筆法》一篇,其中有借道教陰陽玄理論述書法之神秘性內容。另外《法書要錄》卷一收有一篇題作〈王羲之題衛夫人筆陣圖後〉之文,其文末云:「時年五十有三,或恐風燭奄及,聊遺教於子孫耳。可藏之,千金勿傳。」誠然,這些題爲王羲之撰的文獻基本上靠不住,後人假託的可能性極大。不過即便如此,也不排除其中或保存了當時一些事實成分也未可知。不論如何,王羲之祖孫三代確實擅書這一點確是事實,此由王氏後裔南齊王僧虔〈南齊王僧虔論書〉中亦可得以確認。

【38】《三國志・吳志》卷一〈孫策傳〉引《江表傳略》:「時有道士琅邪于吉,先居東方,往來吳會,立精舍,燒香,讀道書,製作符水以治病。」

【39】《後漢書》卷七十一〈皇甫嵩傳〉:「張角……符水呪說以療病」。《三國志・魏書》

卷八〈張魯傳〉引《典略》中有「太平道者……因以符水飲之」。（均前文中已引）

【40】《世說新語・術解篇》十二：「郗愔通道甚精勤。常患腹內惡，諸醫不可療。聞褚于法開有名，往迎之。既來，便脈云：『君侯所患，正是精進太過所耳。』合一劑與之，一服即大下，去數段許紙如拳大。剖看乃先所服符也。」

【41】宋米芾《海嶽名言》：「葛洪天臺之觀飛白，爲大字之冠，古今第一。」

【42】宋黃伯思《東觀餘論》下卷「跋崇寧所書真誥冊後」條云：「真誥所載楊許三君往返書牘，語存而跡逸，深可嗟嘆」。同卷「論書八篇示蘇顯道」之八云：「三君書跡今無復有，獨唐竇息述書賦著楊真人行書帶名六行。觀隱居之論，想見其清致也。惜哉今亦弗傳矣。」

【43】陶弘景《真誥》卷一〈運像篇〉第一云：「校而論之，（三元）八會之書，是書之至真，建文章之祖也。雲篆明光（之章），是其根宗所起，有書而始也。今三元八會之書，皇上、太極、高真、青仙之所用也。雲篆明光之章，今所見神靈符書之字是也。」

【44】據同條陶注：「尋此應是降羊權。權字道興，忱之少子，後爲晉簡文黃門郎。即欣祖，故欣亦修道服食也。此乃楊君所書者，當以其同姓，亦可楊權相問，因答其事疏說之耳。」

【45】如《南齊書》卷三十七、《南史》卷四十七〈胡諧之傳〉並載：「胡諧之，豫章南昌人也。祖廉之，治書侍御史，父翼之，州辟不就。」又《南史》卷六十二〈朱异傳〉：「朱异，吳郡錢塘人也。祖昭之，……叔父謙之，……謙之兄巽之，即异父也。」《梁書》卷三十八〈朱异傳〉：「朱异，吳郡錢塘人也，父巽。」可見「之」非真名，且在某些情況也可以省略。如朱异父巽之，天師道道士寇謙之，有時也被稱爲朱巽、寇謙，此即其證。王羲之兄王籍之、友王脩亦有同例。《晉書》卷六十九〈劉隗傳〉「世子文學王籍之居叔母喪而婚，隗奏之」，劉隗奏表收於《通典》卷六十，其中「王籍之」作「王籍」。又王脩（敬仁）亦作王脩之，《世說新語・賞譽篇》一二三注引《文字志》：「脩之少有秀令之稱」，即爲其證。

【46】「王延期」、「延期」名屢見王羲之尺牘。如《書記》58、78、176及《淳化閣帖》卷五《賢內妹帖》。

【47】中田勇次郎認爲，王延期即王羲之諸子中某人（《王羲之を中心とする法帖の研究》第七章〈王羲之の尺牘〉），又森野繁夫、佐藤利行《王羲之全書翰》及1996年增補改訂版五五六帖注，先謂王延之是王羲之遺腹子，後改爲王羲之兄王籍之子，皆無確證。故本文姑取中田勇次郎說。

【48】《晉書》卷九十五〈嚴卿傳〉：「（魏）序行半路，狗忽然作聲甚急，有如人打之者。比視，已死、吐黑血鬥餘。其夕，序塾上白鵝數頭無故自死，而序無恙。」又，《世說新語‧忿狷篇》八：「桓南郡小兒時，與諸從兄弟各養鵝共鬥。南郡鵝每不如，甚以爲忿。迺夜往鵝欄間，取諸兄弟鵝悉殺之。」

【49】《南齊書》卷五十二〈卞彬傳〉云：「彬又目禽獸云：『羊性淫而狠，豬性卑而率，鵝性頑而傲，狗性險而出』，皆指斥貴勢。」（《南史》亦有相似記錄）豈右軍之愛鵝，即由於茲耶？

第七章

王羲之散論

緒 言

　　通過對一些可以反映特定時代文化氣息的詞匯和用語，考察分析中國歷史上的某些文化現象，也許能更直接有效地把握那個時代文化的具體特徵。本章即希望運用這一研究方法，以「傲」、「簡」、「悲」、「媚」四個詞語爲切入點，將王羲之置於更爲寬泛的文化層面做若干考察，以期對魏晉士族文化的特質作初步性的探討。

一　「傲」之秉性與王羲之的性格

　　考察一個歷史人物，需要調查瞭解他具有怎樣的性格，研究王羲之同樣如此。王羲之具有怎樣的性格？回答這個問題，恐怕只能從歷代文獻中去尋找、歸納有關王羲之的言行事跡，並以此作爲評價的基本依據。

　　記載王羲之事跡的文獻中，有關問題已在上編王羲之研究資料各章節中詳述，於此不復再議。唯有兩點需要說明：一是資料的取捨，二是論述的重點。關於前者，歷來評論王羲之大抵頌揚讚美之辭居多，僅據這些資料很難觸摸和瞭解眞實的王羲之。故筆者認爲，資料應儘量擇取王羲之生前或去世後不久的時人評論以及相關記錄。比如《世說新語》及劉孝標注所引早期文獻，其中保存了不少王羲之被唐太宗「書聖」化以前的記錄，這些資料可信度較高，也最值得參考。至於後者，筆者以爲，王羲之性格形成的原因十分複雜，爲了明確主題，不作泛泛之論，故擬將考察重點置於王羲之的性格這一範圍之內，至於政治、思想、人生哲理等寬泛的議題，在此則不作論述。

（一）人物品評中的王羲之

　　1、《世說新語》及劉注所引文獻記載：

　　〈言語篇〉六十二劉注引《文字志》：「羲之少朗拔」；〈文學篇〉三十六：「王（羲之）本自有一往雋氣」；〈賞譽篇〉七十二：「逸少國舉」，「國舉拔萃」；同篇八十：「逸少清貴人也」；劉注引《文章志》：「羲之高爽有風氣，不類常流」；同篇一百：「右軍清鑑貴要」；劉注引〈晉安帝紀〉：「羲之風骨清舉」；〈品藻篇〉三十「（阮裕）風氣不及右軍」；同篇

四十七：「臨川（羲之）譽貴」；同篇八十五：「王孝伯問謝公……林公何如右軍？謝曰……右軍勝林公，林公在司州前亦貴徹」；〈容止篇〉三十：「時人目右軍……飄如遊雲，矯若驚龍」等等。

2、《晉書》王羲之本傳記載：
「辯贍，以骨鯁稱」；「清貴有鑑裁」；「少有美譽」。

3、《太平御覽》卷一百九十四引王隱《晉書》記載：
「王羲之幼有風操」。

4、《真誥》卷十五「王羲之」條陶弘景注：
「有風尒」

5、顏之推《顏氏家訓》卷七〈雜藝篇〉十九記載：
「王逸少風流才士，蕭散名人」。

　　從以上文獻所記載的評語來看，其中「清」和「貴」二字格外引人注目，這大概因為王羲之出身高門士族、貴為名門子弟，又信道教，有隱逸之志等緣故。至於其他各種評語，均屬含意較為抽象的形容語詞，亦無法據以考察具體問題。但其中有一處評語值得注意，這就是「風骨」、「骨鯁」之評，此評也許能反映出王羲之性格上的某些特徵。

（二）被稱為「骨鯁」的王羲之
　　作為東晉時期的歷史人物，王羲之是一位具有藝術才能的名士和書法家。所以後人特重其書藝，這只要看看那些廣為流傳的逸事皆與書法有關即可見之。至於王羲之究竟是怎樣一個人物，世人似乎不太關心，因而其事跡也很少傳世，後人知之者亦鮮。顏之推曾論王羲之：「舉世惟知其書，翻以能自蔽也」（《顏氏家訓》卷七〈雜藝篇〉十九），大約說的就是這種狀況。有關王羲之的人物事跡的記載雖然傳世不多，但還是可以據僅有的資料做若干考察與分析。
　　王羲之出身於東晉士族的第一門戶，是在貴族生活圈裡成長起來的士族名

士代表，以蕭散風流而爲世人所稱道。不須諱言，出身於特殊環境下的貴遊子弟，也容易養成驕人傲世的性格。這種性格，往好了說是傲氣，反之即是傲慢。本傳所稱的「骨鯁」，大約是指前者，而我們在此所欲討論的乃是後者。葛洪《抱朴子・外篇》「刺驕」所說的：「生於世貴之門，居乎熱烈之勢，率多不與驕期而驕自來矣，非夫超群之器，不辯於免盈溢之過也」云云，正指後者之弊。通觀現今所能看到的有關文獻記載，客觀來看，「傲」的特徵在王羲之身上還是表現得比較明顯的。在東晉諸名士中，王羲之還不能算葛氏所說的那種「超群之器」，不如說是一位傲氣十足之人。

　　《晉書》本傳記載王羲之「以骨鯁稱」，這一性格評價的根據可能來源下列文獻的記載。《世說新語・品藻篇》三十：「時人道阮思曠骨氣不及右軍」；同篇一百劉注引〈晉安帝紀〉評王羲之爲人：「風骨清舉」等。另外，王羲之本人似乎也很喜歡以「骨」字嘉許他人，如他評祖約爲人：「風領毛骨」（《世說新語・賞譽篇》八十八）；評陳泰爲人「壘塊有正骨」（同篇一百八）等。所謂「骨」應是指有骨氣，即指人物性格特徵而言。縱觀王羲之一生，他確實做過一些很有骨氣的事。因此，作爲王羲之性格一面，有骨氣的評價是能夠成立的。然而筆者認爲，以「骨鯁」作評者，或許本出於唐修《晉書》編修史臣的某種意圖也未可知，因爲在本傳之前似未見有「骨鯁」之評。或《晉書》編修者隱察唐太宗欲崇王之聖意，遂綜合前人「骨氣」、「風骨」之評，巧加變通地作「骨鯁」之評。這樣推測並非無據，因爲《晉書》本傳確有類似之現象。【1】按，「骨鯁」一語，據《說文解字》解釋：「鯁，食骨留咽中也」，清段玉裁注云：「韋曰：『骨所以鯁，刺人也。』忠言逆耳，如食骨在喉，故云骨鯁之臣。」骨鯁之臣見於《史記》、《漢書》，一般是用來稱讚敢於冒死直言規諫、視死如歸的忠義之士。按照傳統觀念，對「骨鯁之臣」的解釋應該是指敢於置身家性命於不顧，在皇帝或權臣高官面前忠言直諫、或面對敵人寧死不屈保持節操的忠貞勇士。比如其叔父王彬敢於王敦面前義正辭嚴，昌死直諫，險遭誅殺之事，則應稱「骨鯁」。而王羲之是否具有這等「骨鯁」之氣呢？儘管他也曾有過忠言直諫的事跡，如在與殷浩、會稽王、謝萬等人的信簡中，確有直陳對方弊害、忠言規勸的內容。但應該看到，忠言直諫畢竟有程度和性質上之不同。對於殷浩等人的勸諫，充其量不過是忠告而已，且被諫者皆爲親近友人，即便言詞痛切激烈，亦無須擔心會招來殺身之禍。那麼是不是說，王羲

之就不具有直言忠諫的秉性呢？當然不是。筆者以為，王羲之的直言忠諫，從本質上來說是其性格特徵的一種表露，其特徵就集中反映在一個「傲」字上。【2】

（三）王羲之性格中的傲慢

歷史學家呂思勉在《兩晉南北朝史》第十八章第二節〈門閥制度〉（已出）中論及晉南北朝士大夫風俗之惡時，歷數一些所謂名士的貴遊子弟之無禮無義，舉其惡德有四：一曰「居心忌刻」；二曰「交友勢利」；三曰「接物狂敖」；四曰「立身無禮且無行」。其中在論述前一、二點時，呂氏引以為主要例證者，正是王羲之與王徽之王獻之兄弟。呂氏所論雖言詞激烈，然於事實不悖。而其中之「狂敖」，即為諸惡德所自出。

《世說新語·容止篇》三十：「時人目右軍……飄如遊雲，矯若驚龍」一段記述，據清水凱夫對這句話的解釋是：「像遊雲那樣不為物所拘，既具有優遊不迫的風貌，內心卻有著像憤怒的蛟龍那樣的傲慢！」（清水凱夫論文〈唐修晉書の性質について（下）──王羲之傳を中心として〉。已出）筆者亦贊同此譯，即「矯若驚龍」包含傲慢的意思：「傲」（怒）。王羲之從幼年起，作為高門大族出身的子弟，從小就備受周圍的讚譽，有著與生俱來的「清貴」，實即一種居高臨下的優越感，因而也自然就會形成高傲的性格，亦即葛洪所謂「不與驕期而驕自來」者。蓋「貴」者性多居「傲」，在為人性格方面，有時表現為自尊自大、輕狂勢利、放誕無禮、自行其是，甚至於待人接物極端偏狹刻薄，這並非某一個人的性格，而是當時名士貴遊所共有的，雖賢達者如王羲之，亦難於免之。以下舉一些具體實例，《晉書·王羲之傳》：

> 時太尉郗鑒使門生求女婿於（王）導，導令就東廂遍觀子弟。門生歸，謂鑒曰：「王氏諸少並佳，然聞信至，咸自矜持，惟一人在東床袒腹食，獨若不聞」，鑒曰：「此正佳婿邪！」訪之，乃羲之也，遂以女妻之。

這是一段頗為後人做得津津樂道的「東床袒腹」逸事。不過仔細琢磨其情節，王羲之至少在禮儀上似乎並非那麼值得稱道，比如「在東床袒腹食，獨若不聞」這種待客態度，在常態下自應屬傲慢非禮，而王導諸子的「咸自矜

持」，才是理應待人接物的禮貌表現。《世說新語·規箴篇》二十：

> 王右軍與王敬仁，許玄度並善。二人亡後，右軍爲論議更克。孔巖諫之
> 曰：「明府昔與王許周旋有情，及逝沒之後，無愼終之好，民所不取！」
> 右軍甚愧。

同書〈文學篇〉三十六：

> 王逸少作會稽，初至，支道林在焉。孫興公謂王曰：「支道林拔新領異，
> 胸懷所及乃自佳，卿欲見不？」王本自有一往儁氣，殊自輕之。後孫與支
> 共載往王許，王都領域，不與交言。須臾支退，後正值王當行，車已在
> 門。支語王曰：「君未可去，貧道與君小語。」因論莊子逍遙遊，支作數
> 千言，才藻新奇，花爛映發。王遂披襟解帶，留連不能已。

同書〈賢媛篇〉二十五：

> 王右軍夫人謂二弟司空，中郎曰：「王家見二謝，傾筐倒庋，見汝輩來，
> 平平爾，汝可無煩復往。」

同書〈排調篇〉五十四：

> 簡文在殿上行，右軍與孫興公在後。右軍指簡文語孫曰：「此噉名客！」
> 簡文顧曰：「天下自有利齒兒！」

　　通過上舉一系列事跡不難看出王羲之性格的某些特徵：一直與王羲之關係
密切的友人剛去世未久，王羲之便議論亡友的不是，顯得襟懷較爲偏狹，宜乎
孔巖規之語重。王羲之與支道林的相識，實際上也是一次很不愉快的會面。王
在尚未與對方有任何接觸的情況下，內心便已「殊自輕之」，採取了「不與交
言」的傲慢態度。至於和簡文帝之間的那段諧笑戲談，【3】其放誕非禮程度
顯然超出常態。總之，此類行爲大概非「骨鯁」所能詮釋，而只能是其高傲性

格的一種表露。《十七帖》中的《逸民帖》云：

> 吾爲逸民之懷久矣，足下何以方復及此？似夢中語耶！

《逸民帖》是王羲之寄給友人的書簡。一般認爲，《十七帖》是王羲之書簡中最可靠的文獻資料，帖文爲王羲之自述語無疑。據清人包世臣考證，此帖乃寄郗愔。【4】愔爲王羲之妻弟，曾經「與姊夫王羲之、高士許詢並有邁世之風，俱棲心絕穀，修黃老之術」。（《晉書》卷六十七〈郗愔傳〉）二人是親戚加親友，關係確實不一般。包世臣以爲王羲之所以「措詞直率」，是因爲彼此爲至親，關係密切之故。然而有一個事實值得注意，即王羲之父子向來輕視郗家人，前引《世說新語‧賢媛篇》二十五記王夫人與郗氏兄弟的對話即可以清楚看出。不過，即使如此，斥對方之意見爲「夢中語」之言詞，於禮節上多少還是有些過分，至少在古人書翰尺牘中極其罕見。《世說新語‧汰侈篇》十二：

> 王右軍少時，在周侯末坐。割牛心噉之，於此改觀。

> （劉注）俗以牛心爲貴，故羲之先食之。

從這一段逸事可以看出，王羲之小時候就已經具有一種高傲不禮的性格。但《晉書》本傳在引用此記載時，卻略作微妙改動：

> 年十三，嘗謁周顗，顗察而異之。時重牛心炙，坐客未噉，顗先割噉羲之，於是始知名。

《世說》所記王羲之「割牛心噉之」一事，劉注明言是王羲之率先食之，而在本傳中卻變成了「顗先割噉羲之」。清水凱夫指出，這是唐修《晉書》編者有意圖地「把王羲之本來的性格完全改變」的一個證據。【5】按，《世說》列此事於「汰侈」門，知劉義慶用意原在於誡驕規傲，而本傳則反之。

通觀相關史料，有關王羲之性格的清高傲慢的記載尤其多，其中印象最深者，當爲與王述的不協之事。此事件在王羲之一生中極爲重要，是導致他最終

辭官的直接原因。不僅如此，王羲之在此過程中的種種言行，也成為了後世詬病其性格的主要話柄。【6】

　　王述（303－368）和王羲之是同齡人，字懷祖，又字藍田。其祖先是太原王氏的一支。有晉一代，王述與其祖王湛（249－295）、父王承及其子王坦之，祖孫世代均被稱為名士。據《晉書》卷七十五〈王述傳〉載：「（述）少孤，事母以孝聞。」王述由王導推薦出仕，本來他與王羲之的關係似非很差。王羲之寄友人書簡中有「懷祖可呼賀祭酒」（《書記》343帖）語，可見彼此之間曾經有所交往。然而最終又為何而導致了二人關係的惡化？其遠因大概就在於：「王述之少有名譽，與王羲之齊名，而王羲之甚輕之」（本傳）、「王右軍素輕藍田，藍田晚節論譽轉重，右軍尤不平」（《世說新語‧仇隙篇》五）。王述之名聲與王羲之不相上下，並博得世人敬服讚譽，於是王羲之對此「尤不平」，頗懷不滿，這也許就為後來二人關係的惡化埋下了伏筆。當時王羲之並不隱藏對王述的不屑，常公開在人面前嘲笑王述，而且有時竟然連同其父王承也一起嘲弄。【7】對於「以孝聞」的王述來說，儘管他性急暴躁，卻練就了驚人的忍耐工夫。【8】據現有資料看，他並未在其他場合反譏或輕蔑過王羲之。儘管如此，由於以下弔喪事件的發生，二人關係因此而徹底破裂，以至無可修復挽回，其結局終於導致了王羲之辭官引退。唐修《晉書》本傳記載此事如下：

　　　時驃騎將軍王述少有名譽，與義之齊名，而義之甚輕之，由是情好不協。述先為會稽，以母喪居郡境，義之代述，止一弔，遂不重詣。述每聞角聲，謂義之當候己，輒灑掃而待之。如此者累年，而義之竟不顧，述深以為恨。及述為揚州刺史，將就徵，周行郡界，而不過義之，臨發，一別而去。先是，義之常謂賓友曰：「懷祖正當作尚書耳，投老可得僕射。更求會稽，便自邈然。」及述蒙顯授，義之恥為之下，遣使詣朝廷，求分會稽為越州。行人失辭，大為時賢所笑。既而內懷愧歡，謂其諸子曰：「吾不減懷祖，而位遇懸邈，當由汝等不及坦之故邪！」述後檢察會稽郡，辯其刑政，主者疲於簡對。義之深恥之，遂稱病去郡，於父母墓前自誓曰：……

　　如前所述，《晉書》編修者大約為了迎合唐太宗的聖意，在採錄前朝的相

關史料時，對不利於王羲之聲譽的記載，可能作了有意圖的甄別取捨，甚至改動，而在這件事上其意圖表現得尤爲明顯。現錄出《世說新語‧仇隙篇》五及劉注所引《中興書》之記載，以資對比（下面劃線部份特別值得注意）：

王右軍素輕藍田（王述），<u>藍田晚節論譽轉重</u>，右軍尤不平。藍田於會稽丁艱，停山陰治喪。右軍代爲郡，<u>屢言出弔，連日不果。後詣門，自通，主人既哭，不前而去，以陵辱之。</u>於是彼此嫌隙大搆。後藍田臨揚州，右軍尚在郡，初得消息，遣一參軍詣朝廷，求分會稽爲越州，使人受意失旨，大爲時賢所笑。藍田密令從事數其郡諸不法，以先有隙，令自爲其宜。右軍遂稱疾去郡，<u>以憤慨致終。</u>

（劉注）《中興書》曰：「羲之與述志尚不同，而兩不相能。述爲會稽，艱居郡境，王羲之後爲郡，申慰而已，初不重詣，述深以爲恨。喪除，徵拜揚州，就徵，周行郡境，而不歷羲之。臨發，一別而去。羲之初語其友曰：『王懷祖免喪，正可當尚書，投老可得爲僕射，更望會稽，便自邈然。』述既顯授，又檢校會稽郡，求其得失，主者疲於課對。羲之恥慨，遂稱疾去郡，墓前自誓不復仕。朝廷以其誓苦，不復徵也。」

兩相比較，可見本傳記載應源於《世說》及《中興書》。最爲明顯的是：上引《世說》劃線的文字部分未被本傳引用，而這些內容卻十分重要。如記王羲之因此而「以憤慨致終」，若爲事實，則爲考察王羲之事跡及性格的重要參考。《世說》所記十分詳細，似非杜撰。《世說》既以之列「仇隙」門，可見此事確與二人互「仇」有關。從現有記載分析，二人不協的責任應該不在王述，造成王羲之辭官的結局亦屬咎由自取：即由於他對王述過分非禮，致使王述不得不採取報復措施。爲何這麼說呢？這是因爲「魏晉南北朝人多自放禮法之外，獨於喪制不敢馬虎」【9】。按，《顏氏家訓‧風操篇》六載：「江南凡遭重喪，若相知者，同在城邑，三日不弔則絕之。」這些均反映了南朝士族重喪禮的實況。在那個時代，士族對喪禮不分內外公私，皆極爲重視而不敢怠慢，這與其說是禮數，不如說是常識。但王羲之與王述同居會稽郡，不僅爲王述友人，更是代述爲會稽內史之繼任者，況且王羲之也必對所謂「三日不弔則

絕之」的習俗十分熟悉。然而卻對王述做出了「屢言出弔，連日不果」這樣非常失禮之事。儘管過了幾天王羲之才去弔問，卻採取了「不前而去」的做法以「陵辱」王述。對於「事母以孝聞」的王述，本應對此無法容忍，但他卻硬是忍了下來，不但沒有生氣，反而耐心等待王羲之的再度弔訪。結果事過多年，他也未等來王羲之的「重詣」。呂思勉曾評論王羲之云：「晉世名士，往往外若高曠，內實忌刻。……其熱中躁進，偏隘忌克，匹夫恥之。」呂氏之所以感發激烈如此，就是認為王羲之在此事上的表現實在不足稱道（呂著《兩晉南北朝史》第四章第四節）。

據文獻記載，王述服闋復出後被任命為揚州刺史，王羲之治下的會稽郡在揚州管轄之下。王羲之素來看不起王述，現在反而屈居其下，當然大為不滿。現狀令王羲之感到尷尬，他曾試圖改變現狀，要求朝廷將會稽郡從揚州治下分離出來，結果未能成功，反被時人所笑。後來王述又檢察會稽郡，有意刁難，羲之深以為恥，遂託病去郡，於父母墓前發下誓言不再為官。關於王羲之辭官原因，一般認為，可能是王羲之出於對當時政界的厭惡，早已萌發有去意，正好借機淡出官場，以償久已嚮往的隱逸宿願。筆者以為，其根本理由還是自尊心受到極大傷害。根據上述記載，王羲之與王述交惡之後，又恥於為其下，正是原因所在，否則王羲之就不會要求朝廷將會稽分為越州。可以設想，若朝廷接受請求，王羲之也就會繼續仕官而不言退矣。可見其心口之間，亦頗有所不一，其實這也並不奇怪。葛洪在《抱朴子·外篇》之「正郭」中，斥漢高士郭林宗「言行相伐，口稱靜退，心希榮利」，而呂思勉引以為晉世流弊之源而斥之（同書第四章第四節）。葛氏所舉「言行相伐」之弊，在晉世名士身上多可得以印證，當然絕非王羲之一人。其實在唐太宗聖化王羲之之前，為人所知的王羲之只是一位非常尊貴的名士和出色的書家而已，至於其他的如人品、作

圖7-1　梁元帝蕭繹《金樓子》卷四局部
（清鮑氏《知不足齋叢書》本）

爲等方面，並未獲得多少佳評。南朝梁元帝蕭繹在《金樓子》中就王述、王羲之交惡始末一事，作如下議論：

> 王懷祖之在會稽居喪，每聞角聲，即灑掃爲逸少之弔也。如此累年，逸少不至。及爲揚州稱逸少罪。逸少於墓所自誓，不復仕焉。余以爲懷祖爲得，逸少爲失也。懷祖地不賤乎逸少，頗有儒術，逸少直虛勝耳。才既不足，以爲高物，而長其狠傲。隱不違親，貞不絕俗，生不能養，死方肥遯，能書何足道也。若然，魏颸之善畫，綏明之善摹，皆可凌物者也。懷祖構怨，宜哉。

在蕭繹看來，此事的結局是王述爲得、羲之爲失，並對王羲之的「高物」、「狠傲」、「凌物」性格予以批判。「隱不違親，貞不絕俗」語出《後漢書》卷六十八〈郭符許列傳〉，爲范滂評郭林宗語。而蕭繹所謂「隱不違親」顯帶貶義，係指王羲之退官之後，雖嚮往山林神仙之道，欲隱逸卻又不願意捨棄優裕溫暖的家庭生活，徒具隱逸形式，就如同許邁出家隱逸前，曾因「父母尚存，未忍違親」（《晉書》本傳附邁傳）一樣。這就是說，對於一般人而言，眞正的隱逸是需要下很大決心才能做得到。以蕭梁家族爲例，蕭繹就曾目睹其父梁武帝蕭衍捨皇帝之尊，三次投身佛寺爲僧這種徹底的宗教實踐。而王羲之的隱逸如何呢？據王羲之〈與謝萬書〉稱：「古之辭世者或被髮陽狂，或污身穢跡，可謂艱矣。今僕坐而獲逸，遂其宿心，其爲慶幸。」所謂「坐而獲逸」，即不必採取艱辛的隱逸生活方式（詳第六章之三〈王羲之的隱逸思想及其他〉）。據此則對於蕭繹的評判就容易理解了。

附帶說一下，大約蕭氏對王羲之似乎並無好感。蕭繹與他的異母兄蕭統、蕭綱都是南北朝時期著名文學家。他們兄弟之間常就文學評論、作品鑒賞等問題交換意見。因而在文學見解上也應比較接近。蕭繹嘲笑王羲之「才既不足」，很可能是指王羲之的文學上的才能和造詣而言。若然，則昭明太子蕭統在《文選》中不收〈蘭亭序〉之謎，就可能出現另一種答案，即蕭氏兄弟並未看好王羲之的爲人以及文學才能。【10】

客觀地說，王述、王羲之不協之事，其主要責任在王羲之。正由於他的「狠傲」性格和極其強烈的自尊心以及並不寬宏的器量，才是造成辭官的主要原因。王羲之性格中確實存在一股名士的「傲」氣。關於王述、王羲之的不協

評論，除上舉的梁元帝以及呂思勉外，還有清尤侗（1617－1704。《艮齋雜說》卷二）、王昶（1725－1806。《春融堂集》卷三十二、《晚晴簃詩匯》卷三十六）等人，均有不同程度的批評。其實只要不把王羲之當做聖人看待，此事就比較容易理解，因爲使性子之事畢竟也是人之常情。然觀近來王羲之研究論著，對於此事很少涉及或全完視而不見，唯王汝濤〈對所謂王羲之三失的辨證〉一文（《王羲之及其家族考論》所收），對此事做了分析。王的出發點原在於維護王羲之的形象，故多辯解而乏證據，對王的一些說法，筆者亦難以贊同。比如他對本傳對《世說》、《中興書》所載內容的取捨，作了如下分析歸納：

第一、對於二人不合的遠因，《晉書》本傳云：「時驃騎將軍王述少有名譽，與羲之齊名，而羲之甚輕之，由是情好不協。」基本上用了〈仇隟篇〉的說法，認爲根源在於王羲之素來輕視王述。

第二、對於二人不合的近因，《晉書》云：「述……以母喪居郡境。羲之代述，止一弔遂不重詣。」而沒有用〈仇隟篇〉所寫的「主人既哭，不前而去，以凌辱之」的說法。其後還用了比劉孝標時代稍晚的梁元帝《金樓子》中的一段材料：「述每聞角聲，謂羲之當候己，輒灑掃而待之。如此者累年，而羲之竟不顧，述深以爲恨。」

第三、王述臨別時的動作，以及王羲之對王述行動的反應，用了《中興書》的原文。

第四、王羲之求分會稽爲越州及使人失指事，《中興書》中根本沒有，《晉書》用了〈仇隟篇〉的說法。

第五、王述派人找王羲之的麻煩，用了《中興書》的說法，也沒有用〈仇隟篇〉的結語「（右軍）以憤慨致終」。

王汝濤以上的歸納大致不誤，然他認爲《世說》「撰文者有明顯的傾向，褒王述，貶王羲之」，以爲其中於右軍不利的記述乃「無端造出的不實之辭」、主張「既不應爲王羲之護短，也不允許無端向他身上潑污水」（均見同文），然觀其文所辯，亦僅從王述爲人不佳等方面用力，以非王述而是羲之。倘若真的如此，亦屬間接證明，因爲王文並未能出示可以證實《世說》所記「無端」、「不實」以及「潑污水」之直接證據來，故其說難以成立。在此問題上，筆者仍贊同清水的《晉書》編者有意圖有偏向取捨史料的看法。

森野繁夫在〈王羲之についての二、三の疑問〉文中，談了他對此事件的困惑不解：「王羲之給人的印象是充滿愛心，很有人情味且具常識的人，他在中國人最看重的喪禮問題上（對王述）採取這樣的態度是完全不可思議的。」（《書道研究》第八號）他還對《晉書》、《世說新語》及劉注的記載之可靠性提出質疑，甚至還認為，就算這件事真的發生過，這也許是王羲之的雙重人格，或者是他幼年的「癲癇」病所導致的偶然結果。總之，在正常狀態下，王羲之是沒有理由做這種違反常識的事情。森野之說或許有其道理。但筆者以為，王羲之忽然作出如此反常的行動，原因應該是多方面的。或者與因長期服食所產生副作用，從而導致反常行為的出現有關？這種可能性似乎更大些。魯迅在〈魏晉風度及文章與藥及酒之關係〉中論道：「晉代的人們由於服食五石散的緣故，大抵都有很強的自好癖，傲慢且狂躁，動輒發怒」，或能為王羲之此反常之舉做一詮釋。

凡事物都有其兩面性，需要指出的是：正是因為王羲之具有這種高傲性格和氣質，才催生了作為一個藝術家所不可或缺的自負心，而這恰恰是促使王羲之在書法藝術方面發揮才能的原動力之一。王羲之書法方面的自負，可從其自〈論書〉（《法書要錄》卷一。《晉書‧王羲之傳》）中窺見端倪：

> 吾書比之鍾、張當抗行，或謂過之，張草猶當雁行。張精熟過人，臨池學書，池水盡墨。吾若耽之若此，未必謝之。後達解者，知其評之不虛。吾盡心精作亦久，尋諸舊書，惟鍾、張故為絕倫，其餘為是小佳，不足在意。去此二賢，僕書次之。

對於自己的書法之師衛夫人，他是這樣評說的（〈題衛夫人筆陣圖後〉，《法書要錄》卷一）：

> 始知學衛夫人書，徒費年月耳。遂改本師，仍於眾碑學習焉，遂成書耳。

像這樣富於挑戰性的言論，若不具有高傲的性格是說不出來的。從這個意義上講，「傲」並非一概都是貶義的、消極的東西。《世說新語》中所稱的「雋氣」、「骨氣」、「風骨」也可以理解為是一種「傲氣」。

王羲之性格中的「傲」並不僅僅限於他個人，子輩亦頗受其父的影響。如《世說新語·簡傲篇》十三載王徽之在桓溫府任司馬時傲慢不拘禮節事：

王子猷作桓車騎參軍。桓謂王曰：「卿在府久，比當相料理。」初不答，直高視，以手版拄頰云：「西山朝來，致有爽氣。」

同〈任誕篇〉六十四劉注引《中興書》，記載了當時王徽之的評價：

徽之卓犖不羈，欲爲傲達，放肆聲色頗過度。時人欽其才，穢其行也。

至於王羲之末子王獻之，也是在性格上最肖其父的。虞龢〈論書表〉（《法書要錄》卷二）：

謝安嘗問子敬：「君書何如右軍？」答云：「故當勝。」安云：「物論殊不爾。」子敬答曰：「世人那得知？」

《世說新語·方正篇》六十二：

太極殿始成，王子敬時爲謝公長史，謝送版使王題之。王有不平色，語信云：「可擲著門外！」

同書〈簡傲篇〉十五：

王子敬兄弟見郗公，躡屨問訊，甚修外生禮。及嘉賓死，皆著高屐，儀容輕慢。命坐，皆云「有事，不暇坐」。既去，郗公慨然曰：「使嘉賓不死，鼠輩敢爾。」

同篇十七：

王子敬自會稽經吳，聞顧辟疆有名園。先不識主人，徑往其家，值顧方集

賓友酬燕。而王遊歷既畢，指麾好惡，旁若無人。顧勃然不堪曰：「傲主人，非禮也。以貴驕人，非道也。失此二者，不足齒人，儉耳。」便驅其左右出門。王獨哉在輿上，回轉顧望，左右移時不至，然後令箸門外，怡然不顧。

在處世態度方面，王羲之諸子較其父有過之而無不及，在東晉屬於蕭散名人一類，甚至有過之而無不及，尤其體現在幾乎不通或根本不屑政事上，而這些其實並非王羲之所期待的。王羲之與王述交惡後，曾對諸子感嘆曰：「吾不減懷祖，而位遇懸邈，當由汝等不及坦之故邪！」（本傳）頗怨諸子不能與王述子王坦之比肩，隱含子輩未有成大器之憾。宜乎余嘉錫對王羲之二子徽、獻，有如下酷評（余嘉錫《世說新語箋疏・品藻篇》八十「王子猷、子敬兄弟共賞高士傳人及贊」條。已出）：

嘉錫案：二王平生，皆可於此見之。子敬賞井丹之高潔，故其為人峻整，不交非類（見〈恣狷篇〉注）。子猷愛長卿之慢世，故任誕不羈。《中興書》言其欲為傲達，放肆聲色頗過度。時人欽其才，穢其行（見〈任誕篇〉注）。豈非慢世之效歟？右軍嘗箴謝安之虛談廢務，浮文妨要，以為非宜（見〈言語篇〉）。又嘗誡謝萬之邁往不屑，勸其積小以致高大（見本傳）。而子猷為桓沖騎兵參軍，至不知身在何署，惟解道「西山朝來致有爽氣」耳（見〈簡傲篇〉）。以此為名士，真庾翼所謂「此輩宜束之高閣」者也。右軍欲教子孫以敦厚退讓，令舉策數馬，仿佛萬石之風（見本傳〈與謝萬書〉）。而子猷之輕薄如此，即子敬亦不免有驕慢之失，致為郗愔、顧辟疆所憤怒（見〈簡傲篇〉）。乃知自王、何清談，嵇、阮作達，終晉之世，成為風氣。雖名父不能化其子。而其習俗，往而不返。晉之所以為晉，亦可知矣。

晉世名士多具「傲」之性格，在當時的名士們看來，高傲狂狷並非不良稟性，即使有些「驕慢之失」，也被當作一種放誕風流的時尚被人稱道。王徽之傲達放肆，時人雖「穢其行」卻也還「欽其才」即是一證；《世說新語》特設「簡傲」門類以弘揚這類逸事，又其一證。蓋世風士風若斯，絕非王羲之及其

諸子所獨有也。

二 「簡」之風度與王羲之的氣質

在魏晉時期的人物評論中，無論文字還是口頭，「簡」字的使用頻率非常高，這一現象意味著甚麼呢？筆者以為，魏晉士族名士之間盛行尚簡風氣，「簡」不但是士族名士精神理念中的一個重要觀念，還是表達各種文藝形式以及日常生活言動的一種方式。更重要的是，內涵豐富的「魏晉風度」當中，「簡」是十分重要的內容之一。

本論將重點考察尚簡現象，並以東晉士族名士的代表人物王羲之為考察對象且著重從其文章（主要為日常尺牘文）、書法（主要為草書）兩個方面闡述士族名士與「簡」之間的相互聯繫。【11】

（一）關於魏晉名士的尚簡問題

尚「簡」風氣在魏晉士族名士間十分流行，而我們需要探討並予以回答的首要問題是，這種現象以何種形式出現、其產生根源何在？

眾所周知，魏晉實行所謂「九品中正」制度實行之初，「區別人物」主要是「以才品人」。【12】後來這種制度漸漸向貴族化方向發展，結果是以門第出身為選人的標準，在晉朝終於淪為門閥士族壟斷政治的工具，形成「上品無寒門，下品無士族」的局面。【13】於是士族間重視輿論宣傳的「競爭」，相互推許標榜，亦不乏排調仇隙，更有任誕簡傲者。

當時盛行評品人物的才德品行、學識風度，得到世人高度評價的士族子弟，不但可以順利步入仕途，而且可以躋身於當時的名士之列。於是士族子弟的言動、舉止、品行、風度等等，必然引起社會的高度注目，他們的言行事跡也就作為名士的逸聞趣事、佳話美談而被人們傳頌和記錄了下來。這一現象反映了名士風度是如何深刻地影響社會風氣的事實。南朝宋劉義慶撰《世說新語》以及梁劉孝標注，就是這一背景下的產物。特別是劉注，徵引廣博，計漢魏兩晉時期各種史籍雜著四百餘種，其中記錄了很多名士的言行舉動、生活逸事，是研究魏晉士族名士的重要資料。

當時的人物評論風氣之盛，從《世說新語》的篇名亦可看出。例如「德

行」、「言語」、「方正」、「雅量」、「識鑒」、「賞譽」、「品藻」、「容止」、
「捷悟」、「豪爽」、「簡傲」、「任誕」之類，皆可視爲品藻士族名士的言行事
跡的關鍵詞。如果說這類語匯反映了當時的社會風氣，尤其是名士們的思想品
性、道德情操以及時尙趣好之一端的話，那麼反過來也可以藉此以窺見當時士
人的精神風度、理念價值及社會風氣。用於人物評論的語言十分發達，種類繁
多，它與魏晉時期文學作品一樣，十分豐富華麗，具有很強的修飾色彩。例
如：清淳、高韻、爽朗、清貴、精出、神檢、弘方、通達、清舉、淵靖、純
素、韶潤、溫潤、恬和、清逸、曠達等等，不勝枚舉。在這些語匯當中，「簡」
字在那個時代的使用率極高。筆者遍檢《世說新語》及劉注所引各種文獻，兼
及《晉書》、《北史》、《南史》、《宋書》、《顏氏家訓》等，從中收集了不少
有關「簡」字的用例，製成「簡」字用例一覽表（簡稱「表」），以見當時尙簡
風氣之確爲事實。

〈「簡」字用例一覽表〉

書　名	與簡相關的記載內容
1《晉諸公贊》	（王）戎字濬沖，琅邪人，太保祥宗族也。文皇帝輔政鍾會薦之曰「裴楷清通，王戎簡要」。
2《世說新語》	褚季野（裒）語孫安國（盛）云「北人學問淵綜廣博」，孫答「南人學問清通簡要」。
3《世說新語》	文帝問其人於鍾會，會曰「裴楷清通，王戎簡要，皆其選也」。
4《晉書·王導傳》	導簡素寡欲，倉無儲穀，衣不重帛。
5《續晉陽秋》	許詢字玄度，高陽人。長風而情簡素。
6《邵薈別傳》	（王）邵字敬倫，丞相導第五子。清貴簡素，研味玄頤。
7《王舒傳》	（王）舒字處明，琅邪人。祖覽，知名。父會，御史。舒器業簡素有文武幹。
8《南史·劉義慶傳》	性簡素寡欲。
9《晉書·宗室傳》	論高密風鑑清遠，簡素寡欲。
10《晉陽秋》	謝鯤字幼輿，陳郡人。鯤性通簡，好老、易。善音樂，以琴書爲業。
11《江左名士傳》	（謝）鯤通簡有識，不修威儀。

12	《晉陽秋》	褚裒字季野，河南陽翟人。裒少有**簡貴**之風，沖默之稱。
13	《晉後略》	（劉）漢少以清識爲名，故時人許以才智之名，以**簡貴**稱。
14	《晉陽秋》	（王）述體道清粹，**簡貴**靜正，怡然自足，不交非類。
15	《世說新語》	王丞相辟王藍田爲掾，庾公問丞相「藍田何似」？王曰「眞獨**簡貴**不減父祖，然曠澹處故當不如也」。
16	《世說新語》	王子敦與羊綏善，綏清淳**簡貴**。
17	《晉書》	簡文帝紀帝以沖虛**簡貴**，歷宰三世。
18	《竹林七賢論》	（山）濤爲人常**簡默**。
19	《晉書》	郗愔傳在郡優遊，頗稱**簡默**。
20	《晉陽秋》	（鄧）攸字伯道，平陽襄陵人。性情甚平**簡**。
21	《山公啓事》	詔選秘書丞，濤薦曰「（嵇）紹平**簡**溫敏，有文思」。
22	《晉諸公贊》	（王）玄少希慕**簡曠**。
23	《世說新語》	謝幼輿（鯤）曰「友人王眉子清通**簡暢**，嵇延祖弘雅邵長，董仲道卓落有致度」。
24	《郗鑒別傳》	曇字重熙，鑒少子。性韻方質，和正**沈簡**。
25	《世說新語》	劉（眞長）便作二百許語，辭難**簡切**。
26	《晉陽秋》	（褚）裒**簡穆**，有器識。
27	〈晉安帝紀〉	（江）敳字仲凱，濟陽人。敳歷位內外，**簡退**著稱。
28	《世說新語》	簡文云「淵源（殷浩）語不超詣**簡至**，然經綸思尋處，故有局陳」。
29	《晉陽秋》	樂廣善以約言厭人心，與樂君言，覺其**簡至**，吾等皆煩也。
30	《世說新語》	司馬文王問武陔「陳玄伯何如其父司空」，陔曰「通雅博暢，能以天下聲教爲己任者，不如也。明**練簡至**，立功立事，過之」。
31	《世說新語》	王恭有**清辭簡旨**，能敍說而讀書少。
32	《晉書‧張協傳》	在郡**清簡**寡欲。
33	《晉書‧李胤傳》	政尙**清簡**。
34	《晉書‧阮籍傳》	使內外相望，法令**清簡**。
35	《晉書‧謝尙傳》	爲政**清簡**。
36	《魏志》	陳思王（曹植）字子建，文帝同母弟也。性**簡易**，不治威儀。
37	《魏志》	（王粲）依劉表，以貌寢通侻。注云「通侻者，**簡易**也」。

38	《王中郎傳》	（王）坦字文度，太原晉陽人。祖東海太守丞，清淡平遠。父述貞貴簡正。
39	《中興書》	（王）述清貴簡正，少所推屈，唯以性急爲累。
40	《世說新語》	王大將軍（敦）與元皇表曰「（王）舒風蓋簡正，允作雅人」。
41	《名士傳》	（阮）修性簡任。
42	《後漢書·李膺傳》	膺性簡亢，無所交接。
43	《蜀志·簡雍傳》	性簡傲跌宕。
44	《北史·崔瞻傳》	性簡傲，以才地自矜，所寫周旋皆一時名望。
45	《世說新語》	設「簡傲」篇。
46	《晉書·元帝紀》	帝性簡儉沖素。
47	《魏志·邴原傳》	張閣以簡質聞。
48	《南史·宋文帝紀》	惟以簡靜爲心。
49	《北史·韋世康傳》	世康爲政簡靜。
50	徐廣《歷紀》	（王）導阿衡三世，經綸夷險，政務寬恕，事從簡易。
51	《宋書·武帝紀》	性尤簡易，常著連齒木屐。
52	《文心雕龍》	自晉來用字，率從簡易，時並習易，人誰取難？
53	《北史·陽休之傳》	休之簡率，不樂繁職。
54	《晉書·王泰傳》	任性簡率。
55	《晉書·王諶傳》	沖素簡淡，器量隤然。
56	《北史·李栗傳》	性簡慢矜寵，不率禮度。
57	《安法師傳》	竺法汰者，體氣弘簡，道情冥到。
58	《高坐別傳》	和尚胡名尸黎密，西域人。性高簡，不學晉語。
59	《南史·謝弘微傳》	弘微與琅邪王慧，王球並以簡淡稱。
60	《宋明帝文章志》	（王）胡之性簡，好達玄言也。
61	《世說新語》	劉注按（王）述雖簡，而性不寬裕。
62	《王濛別傳》	（王）濛性和暢，能清言，談道貴理中，簡而有會。
63	《鄧粲晉紀》	（王）敦性簡脫，口不言財，其存尚如此。
64	《世說新語》	時人道阮思曠骨氣不及右軍，簡秀不如眞長，韶潤不如仲祖，思致不如淵源，而兼有諸人之美。
65	晉何劭〈贈張華詩〉	處有能存無，鎮俗在簡約。
66	《世說新語》	高坐道人不作漢語，或問此意，簡文曰「以簡應對之煩」。

在表中輯錄之例中，由「簡」字構成的複合詞可以分為兩類，一類見詞頭：簡要、簡貴、高簡、簡素、簡正、簡易、簡約、簡切、簡退、簡默、簡曠、簡暢、簡穆、簡至、簡秀、簡脫、簡任、簡亢、簡傲、簡檢、簡靜、簡率、簡淡、簡慢；一類見詞尾或詞中：平簡、通簡、弘簡、沈簡、性簡、清簡、清辭簡旨、簡而有會等等，數量之多，使用之頻繁，足見魏晉南北朝士人是如何熱衷於「簡」字。（按，《南史》作者雖已是唐人，然其所引用文獻當多源於南朝史料，應存晉人語詞之餘緒）

表中1、2、3、15、21、23、28、29、30、40、64、66諸例，可知「簡」字不但見於文獻，且亦存於時人的口語之中，是品評人物的會話語彙之一，應該說這是一個特殊的語言現象。那麼「簡」背後究竟隱藏著怎樣的歷史文化內涵？其本質究竟如何？

從表中來看，可知尚簡現象較集中於某一個時代。以此現象求諸上古秦漢以及唐宋或以後各個時代，雖不能說全無，但相對來說確實比較少見，故應該說這是魏晉時期獨有的現象。魏晉時期出現的尚簡現象並非偶然，它是在這樣一個特殊的門閥士族歷史背景下誕生的，作為一種理念，不但在語言文章、行為作風等諸方面上多有反映，而且還作為一種名士的風度，被許多士族們所追求和崇尚。

從表中例語可知，「簡」大致是作為形容詞運用的。在語義上，它與略、省、約、少等字相近，主要表示簡單、簡便、簡潔、簡易之意，是相對於煩、多、繁瑣、複雜等詞而言的反義詞，【14】此應是「簡」字的基本含意。【15】那麼，為甚麼魏晉士人如此喜歡使用「簡」字？

此可溯自魏晉盛行的玄學思潮。眾所周知，魏晉學術在繼承漢代黃老之學的基礎上又進而發展成為玄學，即老、莊、周易之學。晉「竹林七賢」之一阮籍（210－263）作《通老》、《通易》、《達莊》三論，世稱為「三玄」。當時士族間盛行「清談」之風也是以老、莊、易為根據的。關於「簡」之於玄談的重要性，通過表中2、6、10、23、28、29、31、60、66等用例可見一斑。而且據此還發現，大多數被「簡」稱評的魏晉名士，幾乎都與玄學清談有關。

《世說新語・文學篇》二十九「宣武集諸名勝講《易》」條劉注引鄭玄序易云：「易之為名也，一言函三義。簡易一也，變易二也，不易三也。」劉注釋解其義曰：「此言其簡易法則也。」即是說語言雖然簡潔，但意義可以完全

圖7-2 南京西善橋南朝墓磚畫 拓片 80×240公分

上圖：竹林七賢和榮啓期（拓片）。他們祖述老莊、清談玄理、寄情藥酒、追求曠達，是魏晉名士
的代表人物，或者說是魏晉風度的代名詞。下圖：王戎局部（拓片）。魏晉名士大率尚「簡」，「簡」
也是一種談吐意境。磚畫中琅邪王戎（234─305），手持如意，儀態自如，這或許就是一種「談姿」
吧。鍾會曾贊「王戎簡要」！然而事實上他卻是「七賢」中最俗的一人。

傳達出來，這是當時人對於《易》之基本精神的理解。魏晉名士十分尊崇這種精神，清談時也以能否臻此境界作為衡量談吐水平高下的標誌。再舉一個清談例子。《世說新語・文學篇》十二劉注引〈晉諸公贊〉載：「侍中樂廣，吏部郎劉漢亦體道而言約。（中略）後進之徒，皆希慕簡曠。」同書〈文學篇〉十六：「樂廣辭約而旨達。」同篇五十三：「頃之長史諸賢來清言，客主有不通處，張（憑）乃遙於末坐判之，言約旨遠，足暢彼我之懷，一座皆驚。」可知名士們清談時，對於處處流露「簡」之境界的重視與傾慕。明人已注意到此現象，謂《世說新語》所載晉人語「清微簡遠，居然玄勝」、「簡約玄淡，爾雅有韻」。【16】今人王瑤論晉人：「言語特別注重簡約，要能片言析理。……可知談論時須出口成章，即成文彩。所以晉人文筆也多天成的雋語，重在自然，文字長於析理，都是受到清談的影響。」（見同氏著《中古文學史論》〈玄學與清談〉一章）王瑤認為，「簡」是伴隨清談出現的。從以上諸例看，筆者以為，「簡」產生於玄學思想而影響作用於清談。實際上，晉人尚簡風氣並不僅限於清談，他們的處世態度，治學態度，政務庶務以及日常生活等各個方面，都可以看到這種影響。【17】以下分述「簡」在這些方面的影響。

1、處世態度

西晉時期，「天下多故，名士少有全者」，「竹林七賢」之一阮籍為了避免不虞之禍，「口不臧否人物」。《晉書・王羲之傳》記載了這樣一件事：王獻之嘗與二兄徽之、操之拜訪謝安，二兄多言俗事，獻之寒溫而已。既出，坐客問謝安王氏兄弟優劣，安曰：「小者佳。」客問其故，安曰：「吉人之辭寡，以其少言，故知之。」亦見《世說新語・品藻篇》七十四。謝安是當時名士勝流，他斷定王獻之「佳」是以「少言」為標準的，而「少言」是一種「簡默」的處世態度。顏之推《顏氏家訓》卷五有〈省事篇〉，他訓誡子孫「無多言，多言多敗。無多事，多事多患」。不難看出，當時士人主張慎言是為了省事，減少麻煩，甚至可以避災免禍，這是一種尚簡的處世哲學。

2、治學態度

表中2錄文曰：「北人學問淵綜廣博，南人學問清通簡要。」（此所謂南北，乃以大河分界而言，非指長江南北）。河南士人在讀書治學領域，並不追

求博學，此現象在當時比較普遍。如《世說新語‧文學篇》十三：「諸葛玄少年不肯學問，始與王夷甫談，便已超詣。王歎曰：『卿天才卓出，若復小加研尋，一無所愧。』玄後看莊老，更與王語，便足相抗衡。」表中31：「王恭有清辭簡旨，能敘說而讀書少。」此項記載說明，在諸葛玄看來，讀書只要讀一讀莊老書即便足矣。《世說新語‧任誕篇》五十三記當時名士王恭名言：「名士不須奇才，但使常得無事，痛飲酒，熟讀〈離騷〉，便可稱名士。」王恭是清談名家高手，他不主張名士多讀書，宜簡省讀書量。因為名士若為博學而終日忙於苦讀、埋頭研究，這顯然與「常得無事」之狀態不相合諧，故最簡便易行的辦法自然就是擇要而讀，大致瞭解要領便足夠了。東晉的陶淵明（365－427）所言：「好讀書，不求甚解。每有會意，便欣然忘食。」（《五柳先生傳》）看來並非虛言，它反映出一種時風與趣尚。類似文字亦見《世說新語‧賞譽篇》二十九劉注引虞預《晉書》，稱阮瞻「讀書不甚研求，而識其要」。同書〈品藻篇〉三十注引《晉中興書》記當時名士阮裕的見解：「裕以人不須廣學，正應以禮讓為先，故終日頹然，無所修綜，而物自宗之。」再看表62：「談道貴理中，簡而有會。」這些記載均貫穿了一種避繁趨簡的讀書態度，反映當時特別是在南方士族名士間盛行的讀書治學不重博學、但求掌握要領、輕視深入細致研究的尚簡風氣。須要指出的是，魏晉文學代表人物的陶淵明的作品中突出反映出了這種「簡約」的精神。【18】

　　治學態度上的尚簡風氣，除了上述因素外，還有一點值得注意，那就是尚簡這種學風的形成原因較為複雜。從學術發展史來看，學風趨向簡約實際上是對漢代以來煩瑣的章句之學的一次反動。質言之，晉代的玄學從廣義上講，又何嘗不是漢代經學發展到極致的一種反彈呢？

　　3、吏事政務

　　尚簡風氣在吏事政務方面也有所反映。《世說新語‧政事篇》十四載：「丞相（王導）嘗夏月至石頭看庾公。公正料事，丞相曰：『暑，可小簡之。』」又同篇十五注引徐廣《歷記》曰：「導阿衡三世，經綸夷險，政務寬恕，事從簡易，故垂遺愛之譽也。」王導輔佐元帝鼎定東晉基業，即在「政務寬恕，事從簡易」，此是情勢使然。表中33「政尚清簡」、34「法令清簡」、35「為政清簡」等，皆如王導於政務從簡之事例。而表中53「修之簡率，不樂繁職」，雖

是以「簡」自高，實爲懶惰。《梁書》卷五十文學列傳記載清談名士謝幾卿「性通脫，會意便行，不拘朝憲」，則是以「簡」害「政」了。

出仕的名士既貴玄談放誕，自然也就無心綜事；一味省繁就簡，流弊必至，以至於皆貴尙放誕而懶於事事，以爲傲達而放肆聲色，如此士風，其弊頗爲後人詬病不齒。【19】

4、日常生活

生活方面，尙簡的事例無處不見。即使在魏晉士族最爲重視的日常性禮儀方面，也出現了盡量簡省的主張。葛洪《抱朴子・外篇》特設「省煩」篇，專論減省儉約禮制。按，士族名士在生活上散漫懶惰，故對於日常性的繁瑣禮儀，也不得不盡量簡化。嵇康自稱「縱逸來久，情意傲散，簡與禮相背，懶與慢相成」（〈與山巨源絕交書〉），或即道出何以趨簡的緣由。士族名士的尙簡厭繁，還反映在日常性的撰文書寫方面，其中尺牘文書的簡省，就最能體現這一特徵（下文詳述）。

士族名士間的尙簡風氣，不但在思想上以某種理念出現，這種意識甚至還反映於人名字號中。《世說新語・排調篇》六十三劉注：「思道，王禎之小字也。老子明道，禎之字思道，故曰顧名思義。」顏之推嘗謂：「古者名以正體，字以表德」（《顏氏家訓》卷二〈風操〉第六），據此可知，當時人非常在意其名字之含意。如劉簡字仲約，名與字都表明了簡約的意思；「竹林七賢」之一的山濤，史稱其「爲人常簡默」（表中18），其子取名山簡。又史稱「簡貴靜正」（表中14）的王述，死後朝廷所贈諡號爲「簡」（《晉書》卷七十五〈王述傳〉）。謝安喜好清談，尤講究語言上的精煉簡潔，平素將《易》所謂「吉人之辭寡，躁人之辭多」（《世說・品藻篇》七十四）之語，尊奉爲至理名言。在討論清談領軍人物、素以「沖虛簡貴」（表中46）著稱的簡文帝諡號時，謝安論道：「一德不懈曰簡，道德博聞曰文。《易》簡而天下之理得。……宜尊號曰文宗，諡曰簡文。」（《世說・文學篇》八十七注引劉謙之《晉記》）

以上事實證明，「簡」在當時作爲一種人們崇尙的理念，曾於士族名士之間相當流行。瞭解這一事實很重要，至少它回答了本文開頭提出疑問：當時人們在對人物進行評價時，爲何如此喜歡使用「簡」字。上表中所列舉諸多實例顯示，「簡」字往往並不是單獨被使用的，它常常與其他不同的字詞組合起

來，從而又繁衍出許多更爲複雜的概念，因而各個詞組在含意上並不完全相同、相通。然而萬變不離其宗，無論這些「簡」詞組結構如何變化，「簡」的基本意義並不會發生根本改變。比如簡要、簡率、簡散、簡曠、簡淡、簡脫、簡質、沈簡、簡素等詞組，在含意上彼此都相差不大，只不過是在「簡」的本義上略作發揮而已。清嚴復曾作如下解釋：「簡要者，知禮法之本而所行者簡。二者皆老莊之道。所重性情而汰落儀節，此其所由爲簡要也歟。」（見徐震堮《世說新語校箋》本所附）誠正如嚴復所論，事實上魏晉時期的名士不拘形跡、不爲禮法所束縛的自在風格，一直是後人樂於稱道的一種高雅風度。學者在研究魏晉風度這一論題時，多能舉出影響、左右此風氣形成的各種各樣的思想風潮等來作解釋。然而筆者以爲，在形成魏晉風度的各種因素中，如果無視「簡」的存在，則不能說這種解釋是完整的。

當然，「簡」的範疇比較寬泛，比如魏晉名士的高傲與「簡」的關係也值得關注。眾所周知，清高、通脫是魏晉名士性格上共通的一個特徵，這只須從《世說新語》特設「簡傲」篇名、並廣採名士的與「簡傲」相關的言行事跡即可看出。如表中所舉簡亢、高簡、簡任、簡慢等用例，觀其事跡言行，無不與禮教相違，都是一些帶有傲慢之意的典型詞語。

以上，對於魏晉南北朝時期的名士尙簡現象作了初步探討，至於名士與「簡」的關係，借用表中40所記載「（王）舒風概簡正，允作雅人」來說明的話，則對於當時士族來說，能夠具備「簡」的精神風尙，自然也就會被世人視爲「雅人」了。這或者也應是成爲名士的一項條件。

（二）王羲之的文章、書法與「簡」之關係

在晉人尙簡這一時代性背景被初步確認之後，接下來我們就可以據以討論一些具體的現象。反之要論證魏晉士族名士與「簡」之關係，除了文獻記載以外還必須出示具體事例。筆者認爲，以王羲之作爲考察對象最爲合適。這是因爲，首先，王羲之既是貴族名門子弟，也是集東晉名士特徵於一身的代表性人物；其次，王羲之有許多尺牘、書法傳世，爲考察「簡」的性質特徵提供一些直觀而具體的實物資料，便於考察。

魏晉的文章、書法是否尙簡？筆者以爲，這一現象不但存在，而且還反映在當時的文藝創作與理論之中，成爲一個相當重要的命題。在魏晉多種多樣的

文藝形式與文藝主張中,「簡」既是一個理念,同時也是一種表達方式。前者已由上文引述,不難明瞭,至於後者,需要略作引申。

中古文論家劉勰總結:「自晉來用字,率從簡易」(表中52),他在《文心雕龍》中還主張「簡言以達旨」(徵聖篇)、「物色雖繁,而析辭尚簡」(物色篇)。此「簡」可以解釋為「言不盡意」(序志篇),既是文學的一種表現形式,也是文主「隱秀」(隱秀篇)說在文學理論上的體現。劉勰釋「隱秀」云:「隱也者,文外之重旨者也;秀也者,篇中之獨拔者也。隱以復意為工,秀以卓絕為巧。」(隱秀篇)今人周振甫解釋曰:「隱就是含蓄、有餘味、耐咀嚼。秀就是突出、像鶴立雞群,是一篇中的警句。隱秀就是修辭學裡的婉曲和精警格。」(同氏著《文心雕龍今譯》)【20】文章的表達須要含蓄、有餘味,要品嚼言外之意、講究言簡意該,總之可以歸納為,立意須是簡約,手法須以簡馭繁,這在其他相關的諸文藝領域裡也是相通的,並不僅限於文章。如在音樂方面,又何嘗不如此。阮籍《樂論》論道:「乾坤簡易,故雅樂不煩」,即其例證。筆者以為,書法中的尚簡趣向則更具有代表性。

前人論晉人書法,多以「韻」字來概括。明董其昌論道:「晉人書取韻,唐人書取法,宋人書取意。」(《容臺別集》卷四)此說已基本被普遍認可,成為中國書法理論史上的不刊之論。書法上的所謂「韻」亦指含蓄。筆者的理解是,韻者蘊也,即蘊藉。即須是留得住,有十分而只露七八分,不能一瀉靡遺。魏晉人清談的形式,其實就很在意語境的蘊藉,這些例子在《世說》中很多,不煩詳舉。所謂「韻」者,要求凡事留有餘地,留出可供想像的空間,它與「言不盡意」、「意在言外」或「隱」等,在意境上彼此相通。為了在書法中追求「韻」的境界,就需要借助於尚簡的理念以及其形式來體現和表述。

王羲之的文章、書法是否尚簡?由於傳世資料缺乏,這個問題不易回答,但我們也不妨借助於合理的推測加以考察。

王羲之為東晉琅邪門閥士族大家王氏子弟,他生活在這樣一個家庭環境中,為當時的蕭散名士。從他所處的時代背景與生活環境來看,接受當時貴族間流行的時尚、思想應是極其自然的。此外,還有一個現象值得注意:根據上表可知,在當時被人們以「簡」稱許的人物當中,士族名士占絕大多數,而與王羲之有關者尤多。這些人物與王羲之的關係,或為祖、父兄弟之輩,或在親友之間。例如王戎、王導、王敦、王邵、王舒、王述、王胡之、王恭、許詢、

郗曇、郗愔等，皆屬此類。王羲之和他們生活在同樣的士族環境之中，其氣質、人生觀、思想等自當與之相通或相似。從傳世不多的一些王羲之自撰文獻來看，他本人對「簡」似乎比較讚賞。如《晉書》本傳所收王羲之〈與謝安書〉云：「思簡而易從，便足以保守成業」，正是這一意識的表露。另外他在一帖中也說過：「丹陽意簡而理通」（《書記》314帖）的話，這與表中62「簡而有會」、10「通簡」之用例十分接近。但王羲之與「簡」之關聯，並非僅限於這些只言片語之中，而更多反映在他實際書寫的尺牘文、書方面。

1、王羲之尺牘文與「簡」之關係

王羲之日常尺牘與「簡」之關係問題，應屬於文章風格的研究範疇。關於尚簡對魏晉南北朝文學理論以及文風的影響，今人張松輝、范子燁二氏均在各自的論著中做了有益的探討，可以參考（分別見張松輝著《漢魏六朝道教與文學》第五章第三節〈道教與尚簡文風〉、范子燁著《中古文人生活研究》第三章第三節〈尚「簡」審美觀念與中古文學理論的關係〉一節。均前出）。張氏認為，尚簡學風在以下兩個方面直接作用於當時文學創作和文學理論：一是要求文學作品短小精煉、通俗簡易；二是（作文）講求言外之意。但我們必須指出，尚簡現象雖然存在，但在文風上絕非全盤尚簡。客觀地說，尚簡的影響力也是有限的，或者說它並非主流。比如觀六朝駢儷文，其中競浮華爭綺麗的文風，就絲毫體現不出「簡」的意味。實際上，當時能真正反映出受尚簡風氣影響者，並非是這些傳統意義上的所謂正式文章，而是日常性和實用性較強的那些非主流性文種，如日常書簡、便條等。因為凡事越備有日常性，就越能反映出日常的真實。這也是人們能從王羲之法帖中感受簡約文風存在的緣由所在。筆者以王羲之尺牘文為例，討論其與「簡」之關係，著眼點即在於此。

梁周興嗣《千字文》對尺牘文的特徵做如下概括：「箋牒簡要，顧答審詳。」王羲之等晉人尺牘不易判讀，是眾所周知的事實。究其原委，除了草書釋讀等因素外，主要還是其文過於簡要約略。北宋歐陽修論云（《集古錄跋尾》卷四）：

> 余嘗喜覽魏晉以來筆墨遺蹟，而想前人之高致也。所謂法帖者，其事率皆弔哀候病，敍睽離，通訊問，施於家人朋友之間，不過數行而已。蓋其初

非用意，而逸筆餘興，淋漓揮灑，或妍或醜，百態橫生，披卷發函，燦然在目，使驟見驚絕，徐而視之，其意態如無窮盡，使後世得之，以為奇觀，而想見其為人也。

　　歐陽修之論揭示了魏晉尺牘文尚簡的本質。因為簡略，故尺牘篇幅多短小精煉，有些甚至只是寥寥數語的短製。反之亦可以說，這類日常性尺牘文極備簡約特徵。那麼晉人日常的家居書簡文為何過於簡？錢鍾書在其著《管錐編》（第三冊P1108—1109）中，曾有如下分析：

王羲之雜帖。按六朝法帖，有煞費解處。此等太半為今日所謂便條、字條。當時受者必到眼即了，後世讀之，卻常苦思而尚未通。（中略）家庭瑣事，戚友碎語，隨手信筆，約略潦草，而受者了然。顧竊疑受者而外，舍至親密契，即當時人亦未都能理會。此無他，匹似一家眷屬，或共事僚友，群居閑話，無須滿字足句，即已心領意宣。初非隱語術語，而外人猝聞，每不識所謂。蓋親友交談，亦如同道同業之上下議論，自成「語言天地」（the universe of discourse，das Symbolfeld，suppositio）（中略）彼此同處語言天地間，多可勿言而喻，舉一反三。

　　錢氏從尺牘的日常性與收受人之間的關係，分析了尺牘何以文簡的原因，很有說服力。但需要說明的是，六朝人的尺牘，除了便條、字條比較「約略潦草」外，人們對於正式的尺牘文章還是非常看重的。【21】此事頗關尺牘書法，容留後議。大約王羲之等士族在書寫一通日常問候性的尺牘時，確實曾有心刻意追求「無須滿字足句」之效果，這種「舍至親密契」即鮮有人能理會的特殊文風，其結果必然會釀造和形成士族名士之間獨有的「語言天地」。觀《書記》所錄法帖釋文及《淳化閣帖》等晉人法帖，可以感覺出在用語出省略方法上，都足以體現「語言天地」這一特徵，使人覺得這些尺牘法帖彷彿出於一人之手，即如錢氏所謂「匹似一家眷屬」，他們似乎完全處在同一個言語環境之中。我們通過觀賞晉人法帖書跡還可以發現，它們彼此間具有如此驚人的近似性，以至於若不看署名，就難以判斷書者為誰。再加上晉人多用洗練簡略的草書體書寫，這樣在判讀上就難上加難，給人的感覺彷彿是書者存心造難，

故意不讓局外人知曉其書簡內容一樣。而在這些「匹似一家眷屬」的尺牘文風中有一個共通處，這就是尺牘書式和用語的極端簡略化現象。例如在王羲之尺牘書式中，尺牘的恆式起首、正文、結尾三段的分界線常常被省略，各段越位套語往往兼意性強，簡略而極富變化。由於王羲之尺牘用語多有省略現象，故在解讀時往往須補足其所略之語方可讀通。如「適得……書」句，略「得」而成「適……書」；「遲面一一」可省略爲「遲一一」、「面一一」。又如「知問」一語亦多見於王帖，「知問」指接受到對方的問候，從來信得知對方的問候之意，實即「得書知問」的最爲常見的省略式。然而在結尾句中，此二字常與各種詞語結合使用，且變化很大。如作「遲知問」，意指等待對方來信，但在一般場合下卻往往意爲讓對方知道這邊的消息。實際上「知問」即「令知問」之意，有時其語意程度更加輕緩，如作「力知問」、「力知問不具」、「力遣知問」、「尋知問」、「尋復知問」、「還知問」、「轉復知問」、「故知問示」等即是。或還可更簡略作「故問示」、「故示」等。須知這類特殊的表現法，求諸先秦兩漢及唐宋以降的尺牘幾乎找不同類例子，而且即使於魏晉民間或普通人書簡中，亦不多見。【22】通過文體書式以及用語習慣等方面考察王羲之等士族尺牘，可以發現其所獨有的簡潔、洗練之特徵，說明在魏晉士族之間的知問短信中，確實存在這種獨特的「語言天地」。

中田勇次郎在總結王羲之尺牘書式時，列舉《書記》296帖「十二日告李氏甥。得六日書爲□。吾劣劣。力不一一，羲之白（書）」等短簡，從書式形式上論證了其原本即完整如此，並非殘缺所致。其特徵爲簡潔隨意，不拘格式（《王羲之を中心とする法帖の研究》第七章〈王羲之の尺牘〉）。以下從《書記》及法帖中錄出若干尺牘文實例，並與當時民間書簡文作比較，以見其簡潔約略風格。

- 羲之頓首，君可不？語差也，耿耿！力之問。王羲之頓首。
- 羲之白，一日殊不敘闊懷，得書，知足下咳劇，甚耿耿，護之冀以散。
 力不一一，王羲之白。
- 羲之頓首白，雨無已不兒猶小差。力不一一。王羲之頓首。
- 七月十五日羲之白，秋日感懷深，得五日告甚慰。晚熱盛，君比可不？
 遲復後問，僕平平。力及不一一。王羲之白。

- 二十三日義之報,一日得書,皆在記書所不得有,反轉熱,卿各佳否? 定何可得來,遲面不一一。義之報。

- 十一月七日義之報,近因闞子卿書,想行至。三字注。霜寒,弟可不? 項日了不得食,至為虛劣。力及數字。義之報。

- 義之白,不復面,有勞得示,足下佳為慰。吾卻又睡甚勿勿。力不具。 王義之白。

- 義之白,不審尊體比復何如?遲復奉告。義之中冷無賴,尋復白。義之 白。

- 六月十九日義之白,使還得八日書,知不佳,爾何耿耿。僕日弊而得此 熱,勿勿解白耳。力遣不具。王義之白。

- 六月三日義之白……徂暑,此歲已半載,概深可。得二十七日書,知足 下安。項耿耿愁增患耶!善消息。吾至勿勿,常恐一下不可過,不一 一。王義之白。

再來比較一下與王義之大約同時代的普通人的書信「超濟」殘紙:

> 超濟白,超等在遠,弟妹及兒女在家,不能自偕,乃有衣食之乏,今啟家 伯南州,彼典計王黑,許取五百斛穀給足食用,願約敕黑使時付輿,伏想 薦恤,垂念。當不須多白。超濟白。

僅從超濟書信來看,無論尺牘書式還是用語,與王義之尺牘風格略異其 趣,且陳述方式繁雜瑣碎,與王義之尺牘的「簡」語境相距甚遠,反映出二者 所居處的文化、生活環境以及精神境界上的相異性。王義之等尺牘中所表現出 來「簡」的特徵,概括起來就是以下三個方面:形式的簡短;用語的簡約;表 意的簡要。

2、王義之的書法與「簡」之關係

漢字書法發展的歷史,其實就是文字由繁到簡的變化過程。漢蔡邕《隸書 勢》云「鳥跡之變,乃惟左隸,觸彼繁文,崇茲簡易」。(唐張懷瓘《書斷》 引。《法書要錄》卷七)趙壹〈非草書〉亦謂:「故為隸草,趣急速耳。示簡

易之旨。」（同書卷一）皆明確指出書法本質即在於「簡」。唐虞世南〈書旨述〉評論王羲之等晉人的書法時說：「逮乎王廙、王洽、逸少、子敬，剖析前古，無所不工。八體六文，必揆其理。俯於眾美，會茲簡易。」（《法書要錄》卷三）主張「簡易」之中包含書法之美的最根本的要素。另外，張懷瓘《書斷·中》，對歷代書法家逐一評論之後，明確強調了「簡」在書法藝術上的極端重要性。【23】

寫字水平本有優、劣之別，書法自然亦不例外。書法雖是寫字，但並不等同於寫字，作為文人藝術，它與詩

圖7－3 西域樓蘭出土晉人書信「超濟」殘紙

文、繪畫、琴棋一樣，本有格調高低之分。被文化背景相同的文人書家公認為高水平的書法，則可以昇華至於「道」的境界，因而書法也稱書道。清劉熙載論傳統藝術與「道」的關係云：「藝者，道之行也。（中略）蓋得其大意，則小欠無傷（中略），抑聞之《大戴禮》曰：『通道必簡。』概之云者，知為簡而已。」（劉熙載著《藝概》序）這段論議可以說就是中國傳統的藝術論之一。

王羲之生活的東晉時代，正是文字的書體由章草向今草發展變革的過渡期。當是時，士族名士之間湧現出許多優秀的書法家及善書者。在文字書寫從實用階段向藝術領域過渡的演進過程中，知識階層的參與往往起舉足輕重的作用，他們在書法藝術形式的界定和完成方面上所作的貢獻不容忽視。書寫只有置諸文人生活環境之中，才有可能發展衍變成為一門藝術，因為從根本上說，書寫藝術就是誕生於書齋中的一種文人藝術。從客觀上看，當時的貴族知識分

子們生逢書法藝術的變革期，無論其自覺與否，皆不同程度地投入到書法變革的潮流中；從主觀條件看，魏晉士族本來即身處貴族文化圈內，他們是距離詩文、繪畫、音樂、琴棋諸藝術領域最近的一批人。更何況作為貴族的修養或教養，擅長這些藝事本是分內之事。在書法變革時期，貴族知識階層自覺地、有意識地對書法藝術進行改造，並在其中添加進新的具有貴族文化特色的元素，自然也是順理成章之事。

　　貴族文化與平民文化的不同之處在於實用性的稀薄，因而這一類技藝多為有閑階層所為。書法之所以能成為一門藝術，其主要原因便在於她作為一種高雅的技藝而被貴族的知識階層人士所品鑑把玩。從這個意義上講，以王羲之為代表的魏晉南北朝貴族書法，確實具有高雅的、不同於凡俗的神秘之感。所以，代表中國傳統書法藝術最高水準、最權威地位的魏晉書法藝術，實際上就是帶有一種與生俱來的高雅貴族之氣，而王羲之則是集此之大成者，這大約應該是客觀事實。王羲之正因為參與書法的改革並取得了極大成功，所以才有資格被人尊為書聖。

　　王羲之是怎樣參與書法改革？內容又如何？據〈書議〉記載：「（王）獻之嘗白其父云……古之章草、未能宏逸，會窮偽略之理，極草蹤之致，不若藁行之間，於往法故殊。大人宜改體。」從此可見，王羲之父子對於書法改革所表現出的積極態度和參與意識。所謂「合窮偽略之理」就是對於書體的大膽簡化。【24】另外，《書斷》還有如下記載：「張芝草聖，皇象八絕，並是章草，西晉悉然。逮乎東晉，王羲之與從弟洽變為今草，韻媚婉轉，大行於世，章草幾絕矣。」經王羲之改革的草書，即今草書，還保持了獨特的簡潔特徵。據《晉書》本傳記載：「時議者以為羲之草、隸（筆者注：即楷書），江左中朝，莫有及者。」這種經過王羲之改革的楷、行、草書後來逐漸在貴族之間廣泛流行開來，為貴族士人所尊崇。由於王羲之所創造的書法不但簡潔便利，而且美觀實用，雅俗共賞，因而成為中國書法的經典，為歷代學習的楷模。

　　以下，以王羲之著名法帖的二帖為例，就其書法上的簡略特徵略作解說。從《積雪凝寒帖》草書（書跡見書後所附《十七帖》圖版），可以看出王羲之書跡在整體上的簡約性，毫無多餘筆畫，字字之間，給人以一種躍動約略之感。例如「足下問耳」四字，則寫在僅能容納三個字的空間之內，卻絲毫無勉強窘迫之感。這種簡約性極強的表現技巧，在王羲之諸法帖中屢見不鮮。

再以唐搨摹本《得示帖》爲例（參見書首圖3《得示帖》）

得示，知足下猶未佳，耿耿！吾亦劣劣。明日乃行，不欲觸霧故也，遲
散。王羲之頓首。

　　《得示帖》中的「知足」兩字，只用寥寥數點表示，「王羲之頓首」五字
寫法，如不細看，則只能看出「王羲頓」三字，但若順著作者的書寫節奏及書
勢走向細細玩味，就又可清晰地讀出「王羲之頓首」五字來。王羲之草法的最
大特徵就是具有巧妙利用空間的高超技法，而其巧妙多寓於簡約之中。簡約不
但是王羲之草書主要特徵，也是其主要的表現手法之一。
　　以上示例說明，王羲之草書中的簡略化的傾向十分顯著，這也是他的草書
藝術中極爲重要的特徵之一。因爲尚「簡」的主旨在於避免繁瑣，因而藝術上
的自由、率意、淡逸、玄遠等韻味，便可以得到最大限度的發揮。如上所述，
前人所謂晉人書法尚韻，這個「韻」字，實際上也可以理解爲尚「簡」風氣在
書法藝術中的一種間接反映。
　　我們欣賞王羲之的尺牘文、書時，常常能感受到，在尺牘、書法（主要指
多用於尺牘的草書體）兩者之間，存在著一種極爲強烈而鮮明的和諧統一。試
想，倘若尺牘以篆、隸或楷書爲之，則這種和諧統一感便立刻消失，興味索
然。那麼造就出這一內在的和諧統一關係的原因何在？我們說在王羲之尺牘與
草書之間，包含了簡潔約略的要素在內，即尺牘文字的簡約和草書技法的簡
略。這是構成二者和諧統一的基本要素。宋蘇軾曾以「簡遠」二字評晉人書
法，【25】實爲卓見。
　　如果對王羲之尺牘書、文中所體現出來的「簡」加以概括的話，借用唐張
彥遠評語最爲適合，即：「文則數言乃成其意，書則一字已見其心。可謂簡易
之道。」（同氏《文字論》，《法書要錄》卷四）錢鍾書在《管錐編》（第三冊
P1109）中，對王羲之尺牘與草書有過如下妙喻：

故諸帖十九爲草書，乃字體中之簡筆速寫（calligraphic short hand）；而其
詞句省縮簡削，又正文體中之簡筆速寫（verbal short hand）耳。

錢氏的「簡筆速寫」之說極具創見，法帖的文、書均統一在「簡筆」這一特徵裡。長期以來，人們苦於王羲之等晉人法帖文、書的不易解讀，因而有人把原因推在文字脫闕不全上，【26】不去深入探求尺牘的本質特徵。錢氏所提出的「簡筆速寫」之說，明確概括了王羲之等晉人法帖的本質性特徵所在。

宗白華在〈論《世說新語》和晉人的美〉一文中，極贊魏晉人「傾向簡約玄澹，超然絕俗的哲學的美，晉人的書法是這美底最具體的表現」。又謂晉人「文筆的簡玄澹尤能傳神」。（同氏著《藝境》所收）筆者願借此評語以結束本題的討論。

三 「悲」之情緒與王羲之的文章

在今本〈蘭亭序〉文中，有一段表現悲觀情緒的文字。即從「夫人之相與」至「悲夫」一段，凡百六十七字。此為《世說新語‧企羨篇》三劉注引王羲之〈臨河敍〉中所無，遂成為〈蘭亭序〉眞偽爭論的一個焦點。由於這一段文字相當悲觀，與〈臨河敍〉和蘭亭會參加者所作的蘭亭詩相比，在情緒基調上顯得不相和諧，因此有人推測此乃為後人附加。因為〈蘭亭序〉中有這樣一段涉嫌「悲」的文字，早在宋代就有人作為《文選》不收錄的理由提出來了（詳前「蘭亭問題研究」部分的有關論述）。近代主張此觀點者為郭沫若，他在〈由王謝墓誌的出土論到蘭亭序的眞偽〉一文（《蘭亭論辨》上編）中，將此段文字作為證明〈蘭亭序〉為偽作的證據之一。郭文發表以後，贊同郭氏觀點的論文相繼出現。眾所周知，最先提出〈蘭亭序〉中「部分偽作」說者，是清末李文田。李據〈蘭亭序〉書體、與〈金谷詩序〉體例比較以及《世說新語》劉孝標注引文方法等三點加以論證。【27】郭論則又在李說基礎上，增加了這一悲觀情緒說（以下簡稱「悲觀說」），並據以證明〈蘭亭序〉在內容方面也很不自然，懷疑為後人所添加的偽文。

關於《蘭亭序》的眞偽問題，前編「蘭亭問題研究」已有專門討論，此不贅論。需要說明的是：筆者在此只是欲借〈蘭亭序〉中的訴悲現象，作為考察現象的切入點，意在探究自後漢至魏晉以來，中國文學史上客觀存在的訴悲現象及其本質，兼證郭氏的「悲觀說」之不能成立。由於郭論已經超出《蘭亭序》眞偽範疇，牽涉到王羲之性格評價以及魏晉文學特質等重大問題，因此需要予

以論辨之。爲了便於參考，茲將郭氏文中有關悲觀論的部分節錄如下：

> 至於〈蘭亭序〉所增添的「夫人之相與」以下一大段，一百六十七字，實
> 在是大有問題。王羲之是和他的朋友子侄等於三月三日遊春，大家高高興
> 興地在飲酒賦詩。……一點也沒有悲觀的氣息。……就這兩首詩（筆者
> 按：即王羲之蘭亭詩。）看來，絲毫也看不出有悲觀的氣氛，……即使説
> 樂極可以生悲，詩與文也可以不必一致，但〈蘭亭序〉卻悲得太沒有道
> 理。既沒有新亭對泣諸君子的「山河之異」之感，更不適合乎王羲之的性
> 格。……王羲之的性格是相當倔強的，《晉書》本傳説他「以骨鯁稱」。他
> 是以憂國憂民的志士自居的。……王羲之的性格就是這樣倔強自負，他決
> 不至於像傳世〈蘭亭序〉中所説的那樣，爲了「修短隨化，終期於盡」而
> 「悲夫」、「痛哉」起來。

　　在郭氏看來，王羲之等人在蘭亭盛會這樣一個歡快時刻，怎麼會突然悲傷
起來了呢？這是不可思議的事情，而且認爲王羲之的性格，亦應與「悲哀」情
緒無緣。郭氏此説存在明顯的主觀片面性。誠然，欲探討〈蘭亭序〉文中所表
達的悲觀思想，必須結合當時的哲學、思想、宗教、生活等各個方面的歷史背
景，作綜合性的考察，這樣才能得到比較客觀的結論，但本論不擬在這些方面
展開討論。這是因爲：

　　1、關於哲學、思想、宗教、生活等方面，迄今爲止已有很多相關研究論
述問世，既然無新的見解，則沒有贅論之必要。

　　2、就文學方面而言，與〈蘭亭序〉相關的研究成果不可謂不多，但大部
分僅限於一些固定論題的討論，如〈蘭亭序〉爲何未被《文選》收錄等，而對
於〈蘭亭序〉文章本身，尤其是「悲哀」情緒問題，則很少見有專門的討論。
有鑑於此，本文專從文學史的角度，就此問題予以論證。

（一）漢魏兩晉南北朝文學中的「悲哀」情緒

　　〈蘭亭序〉不僅是一篇曲水宴會的文字記錄或詩文集序，也是一篇文學作
品。據《世説新語》載「王右軍得人以〈蘭亭集序〉方〈金谷詩序〉，又以己

敵石崇，甚有欣色」（〈企羨篇〉三），可知王羲之是把它當文學作品看待的，故聞有人拿它與〈金谷詩序〉比，喜悅不已。既然〈蘭亭序〉屬文學作品，那麼就應該將其置諸漢魏晉南北朝文學中，探討其中的「悲哀」情緒。首先，我們簡單考察一下古代文學作品中的傾訴「悲哀」現象。

在中國古代文學中，以「悲哀」爲主旋律的早期作品應屬《楚辭》。屈原（約前340－約前277）遭到貶謫，在〈離騷〉等作品中寄託了他對楚國命運的憂慮、傾訴了自身遭遇的悲嘆。正如他詠嘆的「長太息以掩泣兮，哀民生之多艱」那樣，「悲哀」之情貫穿於整個作品之中。屈原除了〈離騷〉外，在其他的作品中，也頻繁出現嘆悲吟哀的詞句，如《遠遊》的：「意荒忽而流蕩兮，心愁悽而增悲」之類等，悲哀之情無處不有。任何時代都有屈原這樣人生遭遇的人物，而屈原將哀恨之情以文學的形式加以傾吐。漢代司馬遷（前145－前約87）基於自己的不幸遭遇，有感於屈原的命運，發出了「屈原放逐，乃賦〈離騷〉」（〈報任少卿書〉）的感嘆。這些對後世士大夫文人的人生觀及其文學作品均產生了巨大而深遠的影響。

如果說屈原的「悲哀」還有不少令人積極向上的悲壯色彩的話，那麼到了宋玉時，其氣魄明顯減弱。宋玉作品中寄託的那種憂愁感傷之情，發自個人生活感受，與現實社會關聯不大。如「言中惻之淒愴兮，長太息而增欷」、「悲哉秋之爲氣也」（《楚辭・九辨》）等。儘管如此，其中「悲哀」的主旋律並未發生變化。總之，《楚辭》較之於上古的民間文學《詩經》等，「悲哀」的傾向十分顯著，以至於最終發展成爲後世士大夫文人文學中的一支主流，對中國文學發生了深遠影響。唐柳冕在〈與徐給事論文書〉中說：「自屈宋以降，爲文者本於哀艷，務於恢誕，亡於比興，失古義矣」（《唐文粹》卷八十三），誠爲的論。屈、宋這種吟詠個人感傷細膩的「悲哀」之作，從此以後就成爲中國士大夫文人文學作品的一個永恆主題。

西漢時期，儘管偶爾也出現一些諸如像漢高祖劉邦（前256－前195）〈大風歌〉那種氣勢雄壯的作品，但是不久之後，就被武帝劉徹（前156－前87）〈秋風歌〉的「歡樂極兮哀情多，少壯幾時兮奈老何」之類感哀情懷所替代，並且占據了主導地位。縱觀兩漢詞賦及〈樂府〉，抒發感哀情懷者，比比皆是。

漢末至魏晉時期，文學作品表達「悲哀」情感十分盛行，「悲哀」就像一曲不變的詠嘆調，不斷地被人們歌賦吟詠。那麼，這種現象的產生以及持續不

衰的背景和原因何在呢？

1、伴隨著生死問題而盛行的悲哀情緒

〈蘭亭序〉中有「悲哀」情感不足爲怪，因爲在當時的文學作品中，議論「生死」問題的文字很常見，不是一個孤立現象，它與漢末魏晉時期的哲學、宗教以及思想密切相關。在那個時代，「生死」問題是一個非常切實的人生課題，所以特別爲人們所關心和議論。而對於文人來說，這又正好是一個文學上的新命題，故很自然地把它反映在文學作品之中。關於〈蘭亭序〉所發的「古人云，死生亦大矣，豈不痛哉」那一番議論，我們說不論是否出自假託，其所流露出來的情緒，與當時的文學、思想界的氛圍十分相符。漢末以來，文學內容多與「生死」問題掛鉤，以至兩者結下了不解之緣。以下來看一些具有代表性的文學作品：

> 《文選》所收〈古詩十九首〉中有：
> 四時更變化，歲暮一何速。（〈古詩十九首〉〔引文內，下略〕之十二）
> 人生寄一世，奄忽若飆塵。（之四）
> 人生天地間，忽如遠行客。（之三）
> 人生非金石，豈能長壽考。（之十一）
> 所遇無故物，焉得不速老。（之十一）
> 人生忽如寄，壽無金石固。（之十三）

從上不難看出，作品中引人注目的就是對生與死的感嘆，充滿了悲觀色彩。三國時代著名的建安文學代表人物的作品中，也同樣如此。例如：

> 曹丕（187－226）的〈善哉行〉詩中云：
> 人生如寄，多憂何爲。

> 曹植（192－232）的〈送應氏〉詩中云：
> 天地終無極，人命若朝霜。

同〈贈白馬王彪〉詩中云：

人生處一世，去若朝露晞。自顧非金石，咄嗟令人悲。

孔融（153－208）〈雜詩〉云：

人生有何常，但悲年歲暮。

王粲（177－217）的詩也有：

絲桐感人情，爲我發悲音。羈旅無終極，憂思壯難任。

按，南朝梁鍾嶸《詩品》曾謂「晉太尉劉琨，晉中郎劉湛詩，源出於王粲。善爲悽戾之詞，自有清拔之氣」，說王粲的作品直接影響晉人。即使性格慷慨達觀的一世英傑曹操，亦在〈短歌行〉中詠嘆道：

對酒當歌，人生幾何？譬如朝露，去日苦多。慨當以慷，憂思難忘。何以
解憂，唯有杜康。……明明如月，何時可掇？憂從中來，不可斷絕。

詩中感嘆人生若朝露，去日苦多之類的悲情，與上舉作品相比，其旨趣並無不同。這些作品的內容一般都涉及諸如人生無常，生命短促，人是何等脆弱之類的議論，它反映了那個時代人們對生死問題的重視。「悲哀」之情是魏晉時期文學中的一個重要主題。南朝文學理論家劉勰以「辭不離於哀思」（《文心雕龍》卷二〈樂府〉第七）歸納曹操〈苦寒行〉和曹丕〈燕歌行〉等詩的特點，是很有見地的。

晉代詩文中議論「生死」的風氣更熾，悲觀色彩也愈加濃厚，以至於凡爲文字必陳悲訴哀。試舉幾例如下：

阮籍〈詠懷〉詩云：

朝爲媚少年，夕莫成醜老。人生若塵露，天道邈攸攸。

陸機〈長歌行〉：

茲物苟難停，吾壽安得延。

同〈門有車馬行〉：
　天道信崇替，人生安得長。慷慨惟平生，俯仰獨悲傷。

劉琨〈重贈盧諶〉詩：
　時哉不我與，去乎若浮雲。

謝安〈與士遁書〉：
　人生如寄，頃風流得意之事，怠爲都盡。

郭璞（276－324）〈遊仙詩〉：
　借問蜉蝣輩，寧如龜鶴年

陶淵明〈飲酒二十首〉：
　宇宙一何悠，人生少至百。

　　類似例子舉不勝舉。魏晉是佛、道兩大宗教並行大盛的時代，宗教的因素無疑對「生死」問題的討論起到了極爲強大的促進作用，因而再度喚起了士人對人生永恆主題的強烈關注，並以各種方式感嘆生命的短暫，表達對死亡的恐懼。爲了排遣煩惱和恐懼，文人士大夫飲酒、服藥以致佯狂以逃避現實，也通過文學作品抒發悲傷情緒，尋求慰籍。在漢末魏晉時期的詩文中，悲、哀、傷、痛的情感流露隨處可見。在這種風氣的影響之下，有些作者賦詩作文，即使未感悲哀，也要強說悲哀，照例敷衍，訴悲言哀，如同時調。其實文學作品不論古今，在任何時代都有喜、怒、哀、樂，故「悲哀」本來就是必不可少的一個要素。但是，若無真情、無悲無痛而故作呻吟之狀，則是矯揉造作。漢魏兩晉的多數作品追求所謂「以悲爲樂」、「垂涕爲貴」（詳下文）的表現效果，是中國文學史上的奇特現象。那麼文學中的尚悲情結又是如何產生的呢？

　　2、古代音樂中尚悲的奇異現象
　　文學中的尚悲似起於漢代，但最早始於音樂鑑賞，後來逐漸影響並作用於文學作品。以下錄幾則漢晉時期的相關資料：

《禮記》樂記「絲聲樂」條鄭玄注：

　哀，怨也。謂聲音之體婉妙，故哀怨也。

王充（27—約97）《論衡·超奇篇》：

　飾面者皆欲爲好，而運目者稀。文音者皆欲爲悲，而驚耳者寡。

張衡（78－139）〈南都賦〉：

　彈箏吹笙，更爲新聲。寡婦悲吟，鯤雞哀鳴，坐者悽欷，蕩魂傷精。

王褒〈洞簫賦〉：

　故知音者樂而悲之，不知音者怪而偉之。

〈古詩十九首〉：

　上有絃歌聲，音響一何悲。

繁欽（？－218）〈與魏文帝牋〉：

　車子年十四始喉轉引聲，與笳同音。……詠北狄之遐征，秦胡馬之長思。
　悽入肝脾，哀感頑艷。……同坐仰嘆。觀者俯聽。莫不玄泣隕涕，悲懷慷慨。

蔡邕〈琴賦〉：

　哀聲即發，秘弄乃開。……一彈三歎，悽有餘哀。……哀人塞耳以惆悵，
　轅馬躑足以悲鳴。

潘安〈笙賦〉：

　夫其悽戾辛酸，嚶嚶關關，若離鴻之引子也。

嵇康〈琴賦〉：

　賦其聲音，即以悲哀爲主，美其感化，即以垂涕爲貴。

阮籍〈樂論〉：

漢桓帝聞楚琴、悽愴傷心、倚扆而悲。慷慨長息曰：「善哉，爲聲如此而足矣」。順帝上恭陵，過樊衢，聞鳴鳥而悲，泣下橫流曰：「善哉鳥聲」，使左右吟之，曰：「使聲若是，豈不樂哉！」夫是謂以悲爲樂者也。……今則流涕感動，噓欷傷氣，寒暑不適，庶物不遐，雖出絲竹，宜謂之哀。奈何俯仰嘆息，以此稱樂乎？

從上諸例可見，漢魏時期，「悲哀爲主」、「垂涕爲貴」的悲哀怨苦之音的出現，似與當時的音樂鑒賞有關。

3、古代酒宴上悲哀情緒產生的淵源

〈蘭亭序〉是曲水宴會賦詩的詩集序。古代在舉行宴會的時候，演奏音樂是必不可少的。〈蘭亭序〉文中的「雖無絲竹管弦之盛」就表達了某種遺憾之意。（此語亦見於〈臨河敘〉，應爲王羲之原文無疑。）一般來說，在宴會上演奏甚麼音樂，即是禮儀制度的要求，也是宴會的主辦人、與會者的審美觀念、鑑賞趣好的直接或間接反映。

《後漢書·五行志》引《風俗通義》：
京師賓婚佳會，皆作〈魁欑〉（一種喪樂），酒酣之後，續以挽歌。

同書〈周舉傳〉：
陽嘉（漢順帝年號）六年三月上巳日，大將軍梁商大會賓客，讌於洛水。酣飲極歡，及酒闌唱罷，繼以〈薤露〉（一種輓歌），坐中聞者皆爲掩涕。

此爲脩禊事而宴衆，宴會中出現的興盡悲來的氣氛，與蘭亭宴會的所述情形亦有些相似。曹植〈正會詩〉中描述了皇帝群臣百官爲慶祝元旦而舉行宴會的盛況，其中有：

初歲元祚，吉日惟良。乃爲嘉會，讌此高堂。尊卑列序，曲而有章。衣裳鮮潔，黼黻玄黃。……笙磬既設，箏瑟具張。悲歌屬響，咀嚼清商。……歡笑盡娛，樂哉未央。

〈七啓〉五：
　　長裙隨風，悲歌入雲。

　　觀上諸例可知，悲哀情緒之於宴會是何等重要，與會者將他們在宴會現場感受到的悲哀，如實地反映於詩文當中，也是十分自然的。由此可見，文學作品的確受到音樂的影響。〈蘭亭序〉這類文章所流露出的悲哀情緒，很可能是受到古代宴會習俗之影響。

　　4、東漢魏晉時期正統文學中的「悲哀」主題
　　伴隨著「生死」議論而出現的悲哀及其「以悲為樂」（詳下文）的奇異審美心態，當然不僅限於音樂和宴會，在正統文學中也屢屢出現。也就是說，若我們認為此乃偶然現象、僅限於特定的詩文、音樂、宴會之中的話，那麼對於當時正統文學中也存在著訴「悲」道「哀」的事實，就難於詮釋了。現試舉若干漢魏晉南北朝正統文學中所見例：

　　〈古詩十九首〉：
　　白楊多悲風，蕭蕭愁殺人。

　　曹操〈苦寒行〉：
　　樹木何蕭瑟，北風聲正悲。悲彼東山詩，悠悠使我哀。

　　曹植〈高臺多悲風〉、〈野田黃雀行〉、〈七哀〉：
　　高臺多悲風。
　　高樹多悲風。
　　上有愁思婦，悲嘆有餘哀。

　　繁欽〈定情詩〉：
　　望君不能坐，悲苦愁我心。

　　以上詩歌作品都與音樂、宴會無關。文學家左思之妹左芬，也曾經從晉武

帝「受詔作愁思之文」（《晉書‧左芬傳》卷三一），成〈離思賦〉，中有：

> 懷愁戚之多感兮，患涕淚之自零。長含哀而抱戚兮，仰蒼天而泣血。援筆
> 舒情，涕淚增零，訴斯詩兮。

離愁之文，充滿了痛傷涕的氣氛。這種尚悲的風氣，即便尊為皇帝，也不
免受到時風之影響。再拾數例如下：

陸機〈嘆逝賦〉云：
> 步寒林以悽惻，玩春翹而有思。

陸雲〈別賦〉云：
> 悲人生之有終兮，何天造而罔極。

江淹（444－505），〈別賦〉云：
> 是以行子腸斷，百感悽惻。

鮑照〈擬行路難〉云：
> 西家思婦見悲婉，零淚沾衣撫心嘆。

同〈傷逝賦〉云：
> 寒來暑往而不窮，哀極樂反而有終。

謝靈運〈長歌行〉云：
> 覽物起悲緒，顧己識憂端。

同〈南樓中望所遲客〉云：
> 即事怨睽攜，感物方悽戚。

這方面的例子還可以舉出很多，值得注意的是這些作品內容都與音樂、宴

會並沒有關涉。

另一方面，在當時的文論中，有關「悲哀」的議論也相當盛行。西晉著名文學家陸機、陸雲兄弟常常討論文學理論問題，陸雲寄兄陸機的一部分書簡至今尚存，其中還包含對陸機作品的意見看法。例如對〈贈武昌太守夏少明〉一詩，陸雲提出了如下看法：「達少明詩亦未爲妙。省之如不悲苦，無惻然傷心言。」（《陸士龍文集》卷八）陸機在〈文賦〉中也說過，自己那些「和而不悲」或「雖悲而不雅」之作，未能淋漓盡致地表達出悲哀情緒，都不能算好作品。降及南北朝，相關議論漸多，如南朝宋王微〈與從弟僧綽書〉稱：「文辭不怨思抑揚，則流淡無味」，「文好古，貴能連類可悲」（《全宋文》卷十九、《宋書·王微傳》）。梁元帝曾論：「吟詠風謠，留連哀思者謂之文。」（《金樓子·立言篇》）顏延之（384－456）《庭誥》評李陵詩曰：「至其善寫，有足悲者。」庾信〈哀江南賦序〉云：「不無危苦之辭，惟以悲哀爲主。」《梁書·柳惲傳》載：「文甚哀麗，少工篇什，王融見而嗟賞。」這些有關文學主張的議論都一致強調了「悲哀」這一主題在文學作品中的重要性。總而言之，出現這類文論並非偶然，它反映了當時文學作品中的一些傾向和追求。

另外在當時的文學體裁中，還存在一種非純文學體裁的「哀辭」，此現象也值得注意。「哀辭」雖古已有之，但在門閥士族日益重視喪禮的魏晉時期，它作爲一種實用性文體十分盛行。據《太平御覽》五十六引晉代摯虞《文章流別論》的解釋：「哀辭者，誄諛之流也。崔瑗、蘇順、馬援等爲之。率以施於童殤夭折，不以壽終者。……哀辭之體，以哀痛爲主，緣以嘆息之辭。」《文心雕龍》卷三「哀悼」對此有更加具體的說明：「原夫哀辭，大體情主於痛傷，而辭窮乎愛情。……必使情往會悲，文來引泣，乃其貴耳。」哀辭的流行，對其他文種的影響是隨處可見。比如王羲之等東晉士族們的日常尺牘，其中出現大量的弔喪帖，即是其例。弔喪告哀尺牘多在文字內容的表達上力求做到「以悲哀爲主，緣以嘆息之辭」，達到「必使情往會悲，文來引泣」的效果，以至於形成了一套特殊的格式及其特定用語。從文章體裁上說，尺牘並非「哀辭」，但可以從中看到「哀辭」的影響。

5、從文學作品角度考察〈蘭亭序〉的「悲哀」情緒

無論〈蘭亭序〉是否爲王羲之撰，在上述歷史的文化背景中，〈蘭亭序〉

出現那種傾訴「悲哀」情緒，實在是再正常不過了。甚至還可以說，如果〈蘭亭序〉中沒有道悲訴哀，反而會顯得不自然。需要指出的是，在文人雅集的飲宴上，所賦詩文一無例外，均與「悲哀」有緣。比如當時曾被人拿來與〈蘭亭集序〉作比較的石崇〈金谷詩序〉，其中也照例出現了：

　　感性命之不永，懼凋落之無期。

　　參與蘭亭集會的名士孫綽，繼《蘭亭序》而作後序〈三月三日蘭亭詩序〉，其中亦有：

　　樂與時去，悲亦系之。往復推移，新故相換。今日之跡，明復陳矣。

　　人們常道「沒有不散的盛筵」，這句話揭示了盛筵之中，興悲常相伴隨、互為表裡的辨證關係。因而在文人雅聚的盛宴上所賦詩文，幾乎未有不言悲者。盛筵言悲訴哀之風氣，即使到了唐宋時期也沒有衰落。例如：

唐李白（701－762）〈春夜宴桃李園序〉：
　　浮生若夢，為歡幾何？

王勃（650－675）〈滕王閣序〉：
　　嗚呼！勝地不常，盛宴難再。蘭亭已矣，梓澤丘墟。⋯⋯興盡悲來，識盈虛之有數。

杜甫（712－770）〈觀公孫大娘弟子舞劍器歌〉：
　　玳筵急管曲復終，樂極哀來月東出。

宋蘇軾〈前赤壁賦〉：
　　於是飲酒樂甚，扣舷而歌之。⋯⋯客有吹洞簫者⋯⋯其聲嗚嗚然，如怨如慕，如泣如訴⋯⋯哀吾生之須臾，羨長江之無窮。

唐宋詩人道哀訴悲的理由與其前代如出一轍，並無二致。清周篔（1623－1687）在〈褚標遺詩序〉中論道：「嘗怪古人當歡宴之日，而悲感淒切，常溢言外。其登臨山水，俯仰古今，反復流連，有不勝其哀者。如羊叔子，王右軍之流，爲不少矣。」（清余霖編《采山堂遺文》卷上）那麼，爲甚麼雅集宴飲的詩文中容易流露出「悲哀」情感呢？除上述諸因素以外，正如郭沫若所說的那樣，「樂極可以生悲」即是原因之一。

6、「樂極生悲」的淵源考察

「樂極生悲」是古代思想史中重要的辯證觀念之一，由來已久，對文學思想也產生了深遠影響。如《全上古三代文》卷二周武王〈殤銘〉即有「樂極則悲」語。《禮記》之檀弓下「人喜則斯陶」一節、《樂記》之「樂極則憂」一節、《曲禮》之「樂不可極」一節、《孔子閑居》之「樂之所生，哀亦至焉」一節等等，都涉及到樂與悲之關係。稍後則有《莊子》「知北遊」云：

　　山林歟，皋壤歟，使我欣欣然歟。樂未畢也，哀又繼之。

《淮南子》「原道訓」云：
　　陳酒行觴，夜以繼日……此其爲樂也。……罷酒撤宴，而心忽然若有所喪，悵然若有所亡也。……樂作而喜，曲終而悲。悲喜轉而相生。

至魏晉南北朝，葛洪《抱朴子・內篇》「暢玄」論云：
　　然樂極則哀集，至盈必有虧。故曲終則嘆發，宴罷則心悲也。

陶淵明〈閑情賦〉云：
　　悲樂極兮哀來。

據此知士大夫文人心目中的「悲哀」情感，本是極易遇境生情地被觸發出來的，尤其在雅聚歡宴的場合，就更容易使他們「樂極生悲」。此類實例多不勝舉，今僅舉王羲之寄友人書簡一例（《書記》322），以見其所抒發的歡宴之後的心境：

甲夜羲之頓首：向遂大醉，乃不憶與足下別時，至家乃解，尋憶乖離，其
爲嘆恨，言何能喻？聚散人理之常，亦復何云？⋯⋯

　　蓋聚散離合，固然令人嘆恨，但識得聚散爲人生之常，亦當略得慰籍。所
以這種情緒出現在〈蘭亭序〉中，應說是合乎情理。清馮登府嘗論：「古人值
悅懌之時，未嘗不念嘉會之難得，既喜而後悲。如羊叔子、王逸少之流，蓋慨
乎其言之也。」（馮登府「重葺舫落成文燕記」條。《石經閣文集》），具體分析
王等「樂極而悲」之原因。〈蘭亭序〉中有「向之所欣，俯仰之間，已爲陳跡」
諸語，表達的正是所謂「未嘗不念嘉會之難得」之心境。以下再舉相關數例。

天師道始祖、東漢張道陵嘗曰（《歷世眞仙體道通鑑》卷十八）：
　夫人情亦無極，聚極則散去，樂極則悲來，豈可逃也。

王羲之的親友、東晉名臣謝安亦曾嘆道（〈與道士遁書〉）：
　人生如寄，頃風流得意之事，殆爲都盡。

《魏書·高允傳》引〈徵士頌〉云：
　同徵之人，凋殞殆盡。在者數子，然復分張。往昔之欣，變爲悲戚。

《梁書·明山賓傳》引〈昭明太子與殷芸令〉文：
　追憶談緒，皆爲悲端，往矣如何。

　　上舉諸例所表達的均爲同樣一種心境，即樂極生悲、興盡悲來乃人之常
情。需要指出的是，魏晉士人的好言悲哀現象，不僅因爲當時人情感細膩，文
藝的自覺，關鍵還是人生已成爲文學的主題。這一主題的確立，反映了人們對
生命與人生意義的思考，而這樣的思考得益玄學的興起，我們可以在當時的歷
史環境、社會動亂、名士多難中找到其根源所在。
　　綜上所論，再來看郭沫若所主張的：「〈蘭亭序〉卻悲的太沒有道理。」
我們不得不說，這一說法並不符合當時的實際情況。

（二）王羲之尺牘文中訴悲道哀現象

　　以上就將〈蘭亭序〉文中流露出來的悲觀情緒，置於文學史背景下做了考察，以下繼續討論王羲之的文章（主要是尺牘文）中出現的悲哀現象。郭氏在論辨〈蘭亭序〉眞僞時提出一個重要觀點，即王羲之性格樂觀論。他說：「王羲之的性格就是這樣倔強自負，他決不至於像傳世〈蘭亭序〉中說的那樣，爲了『修短隨化，終期於盡』而『悲夫』『痛哉』起來。」王羲之的性格果眞如此嗎？筆者以爲，郭氏所下結論並未得到證實，故有必要加以檢討。

　　王羲之流傳下來的文章爲數極少，不過卻有數量可觀的尺牘法帖保存下來。這些書簡文是王羲之研究資料中可信度最高的一批自撰文獻。王羲之尺牘中大部分都充滿了悲痛哀愁之言。杉村邦彥在〈王羲之の生涯と書について〉一文中（同氏著《書苑彷徨》第二集），論及王羲之尺牘時曾作如下感想：

> 讀王羲之的尺牘，首先給人的第一感覺就是：王羲之是一位情感豐富的人。比如其中「痛」、「傷」、「哀」、「酸」等表現內心痛苦、哀傷的詞語頻頻出現，更有像「感懷」、「憂懷」、「憂慮」、「憂念」、「憂悴」、「憂懸」、「悒憂」、「悲慨」、「惆悵」、「懸心」、「懸情」、「懸悒」、「慰情」、「慰意」、「情感」、「情慮」等與「心」相連的文字尤其之多。而且像「臨紙咽塞」、「臨紙感哽」、「臨紙摧哽」、「臨紙多嘆」等體現作者在書信時悲痛欲哭的充滿感情的語詞，也俯拾即是。這些文字都是其情感豐富性格的最明顯最有力的證明。

　　王羲之尺牘中悲痛、哀愁頻繁出現的原因很多，這既有尺牘性質的一面，如弔喪告哀尺牘，其內容受喪禮及相應的告哀尺牘之性質決定；又有個人性格原因的另一面。關於性格問題，也可以具體分爲與生俱來及後天形成兩種情況，後者或與王羲之長期服食所產生的副作用有關，比如生理上的病痛反應等等。在王羲之尺牘中還有一個現象：充滿哀愁的表述文字與歲月季節變化推移相關。現選擇《書記》所收相關釋文節錄如下：

　　128　八月二十四日羲之頓首。□竟，增哀感，奈何奈何。……

147 九月二十五日羲之頓首。便陟冬日，時速感嘆，兼哀傷切，不能自
　　勝，奈何。……

189 六月十六日羲之頓首。秋節垂至，痛悼傷惻，兼情切割，奈何奈何。
　　……

196 二十九日羲之報。月終，哀摧傷切，奈何奈何。……

214 初月一日羲之白。忽然改年，新故之際，致嘆至深。……

241 十二月二十四日羲之報。歲盡感嘆。……

295 十九日羲之頓首。明二旬，頓增感切，奈何奈何。……

351 初月二日羲之頓首。忽然此年，感遠兼傷，情痛切心，奈何奈何。…

353 初月一日羲之報。忽然改年，感思兼傷，不能自勝，奈何奈何。……

359 十月十五日羲之頓首。月半，哀傷切心，奈何奈何，不可忍居。……

380 十二月二十二日羲之白。節近，感嘆情深……

　　中田勇次郎在《王羲之を中心とする法帖の研究》中，對此現象提出如下
看法，現撮其大要摘譯如下：

　　尺牘起首語之後，繼以時節變化之感懷，而且情多哀傷。這一現象在王羲
　　之尺牘文中較爲多見，從內容上看像是在表達時節的問候，但實際上卻更
　　像是寄託了作者發自內心的哀愁。究其原委，或許與王羲之尺牘多爲慰病
　　弔喪內容有關，然也未必能一概而論。對於這一現象，似應作更深層的解
　　釋：即它反映出那個時代貴族們對於時節變化所具有的一種特殊的感受
　　性，更進一步說，應是魏晉時代人所共有的性情特徵之一。

　　筆者在前編的王羲之尺牘研究專文的討論中，針對中田上述看法，提出了
不同意見。就目前研究來看，可以用以解釋這一現象所產生的原因有二：一即
如中田氏說，反映了那個時代貴族對於時節變化特有的一種感受性；二是王羲
之尺牘中頻頻悲嘆訴哀，還應考慮到與所謂「經節」有關，如與大小祥及禫除
等祀。大凡言及祀時將近、到來或剛過，必綴以哀嘆之辭（詳筆者〈王羲之尺
牘研究〉中相關章節）。總之，無論出於何種原因，王羲之尺牘文字情多悲
哀，進而言之，在王羲之性格的某一方面，應有其多愁善感、易於悲哀的一

面，而常常通過其尺牘文章流露出來，這應該是不爭的事實。那麼王羲之的內心爲何會如此「悲哀」？也許出於以下原因：

（1）與王羲之雅好服食有關。長期的服食的結果，會對人的性格和身體肯定會產生各種各樣的副作用，使人感覺到身體疲勞、情緒悲觀，即服食乃導致人的身體及其情緒、性格出現上述症狀的原因之一。王羲之尺牘中除了大量表述悲痛、哀愁內容之外，諸如「委頓」之類語詞也頻頻出現。如「患散乃委頓」（《書記》189帖。下同）、「乃成委頓」（88帖）、「乃爾委頓」（443帖）、「便成委頓，今日猶當小勝，不知能轉佳不？」（《淳化閣帖》卷五）等等皆是。這些均反映了伴隨著服食而出現的一種中毒症狀。總之，生理上的痛苦，往往是使人的情緒感情乃至性格陷於低落悲觀的重要原因之一。《晉書》卷五十一〈皇甫謐（251－282）傳〉記載其服食症狀：「初服寒食散，而性與之忤，每委頓不倫，常悲恚。」此與王羲之稱「委頓」而言「悲」同屬一種狀態，所以人的情緒就會變得「常悲恚」。

（2）說到底，悲戚之情係於「生死」問題。士族貴族們由季節的推移變化而感受到歲月流逝之速，非常敏感地聯想到生命的短暫、死亡之日近，於是感極而悲，一種充滿哀愁無奈的情緒油然而生，很自然地通過各種形式而流露出來。陸機〈文賦〉云「遵四時以歎逝」、鮑照〈傷逝賦〉云「寒來暑往而不窮，哀極樂反而有終」等，無不是感極而悲的心境寫照。

〈蘭亭序〉亦不例外。〈蘭亭序〉的主題乃是圍繞時人最關心的「生死」問題而展開議論的，所謂「死生亦大矣」、「知一死生爲虛誕」等，即其中心思想。與尺牘的感季節推移、感歲月流逝而悲不期而同的是，《蘭亭序》也因爲「修短隨化，終期於盡」而「悲夫」、「痛哉」。明末清初文學批評家金聖嘆（1608－1661）曾經賦詩：

三春卻是暮秋天，逸少臨文寫現前。上巳若還如印板，至今何不永和年？
逸少臨文總是愁，暮春寫的似清秋。少年太子無傷感，卻把奇文一筆勾。
【28】

「逸少臨文總是愁」，也是對王羲之文章特徵的最準確、最適合的概括與評定。

四 「媚」之風韻與王羲之的書法

筆者所以關注「媚」，是因為發現唐人曾用「媚」以及與「媚」字相近的語詞譏評王羲之書法而引起思考的，不言自明「媚」在古典文藝理論中又是一個十分重要的概念。以下就此現象以及所帶來的問題，略述筆者之看法。【29】

（一）關於唐人對王羲之書法的批評

王羲之是歷史上獲得最高讚譽的書法家，他的書法成就在其生前就為世人所公認。南朝以來，人們評價王羲之的書法藝術，幾乎都是讚美之辭，最為著名的評語是：「如龍跳天門，虎臥鳳閣」（〈梁武帝書評〉。《墨池編》卷二）、「飄若浮雲，矯若驚龍」（《晉書》王羲之本傳）、「如謝家子弟、縱復不端正者、爽爽有一種風氣。」（梁袁昂〈古今書評〉。《法書要錄》卷二）然而這些讚美之詞往往好為比喻，而意指抽象。宋米芾曾謂：「歷觀前賢論書，徵引迂遠，比況奇巧，如『龍跳天門，虎臥鳳閣。』是何等語？或遣辭求工，去法愈遠，無益學者。」（《海嶽名言》第一則）米老此說完全可以理解，因為這些讚語除卻其文學作品的修辭文藻之功用，對於書法作品的具體鑒賞與研究，幾乎沒有任何實際意義和參考價值。降及唐初，唐太宗李世民對王羲之書法的贊揚賞譽達到了極致，曾親自為《晉書‧王羲之傳》撰寫傳贊。至於其內容，當然也與前代一樣，照例是以文學作品的修辭詞藻代替藝術批評，如「觀其點曳之工，裁成之妙，煙霏露結，狀若斷而還連；鳳翥龍蟠，勢如斜而反直」云云，讀之令人難明其奧義所在，不得不作米芾之感慨。但有一點是十分明確的，那就是通篇充滿了贊譽推崇之意。

對於王羲之書法，人們習慣於禮贊，就如同習慣於禮節一樣，禮多不嫌。但對於頌揚，卻很少有人注意是否贊得適當。其實欲批判某人某事，要比頌揚困難得多。因為批判須具備敢於面對與人論辯的膽識與勇氣，說到底，這是需要出示證據的，而禮贊則未必然。筆者以為，在如何評價王羲之書法藝術問題上，我們與其把注意力放在這些極盡贊譽而不知所云的文字，還不如去尋找一些有實實在在內容的批評意見更有實際意義。

王羲之書法藝術水準雖然很高，但也決非唐太宗所說的那樣，已臻「盡善

盡美」（同上「傳贊」）之境而無可挑剔。既然是藝術，那麼就必然會存在因人而異的審美差異，因而鑒賞評價的結果，也就不可能統一在「盡善盡美」的定位上。如何評價王羲之的書法藝術？在沒有一件王書之真跡傳世的今天，做此評價無疑是十分困難的。在這種情況下，我們只能使用以下兩類資料作為評價的依據：一是歷代傳世的王書複製品，包含各種臨摹搨本、刻本等，通過這些複製品推測原作的大致面貌；一是根據見過大量王羲之書跡的古人評論作為間接的參考。前者屬法帖鑒賞學，暫且不論，這裡主要討論後者。

自從唐太宗確立了王羲之的「書聖」地位以來，世人對王羲之的書法評論，可以說幾乎是清一色的歌頌讚美，很少見到批評性的意見。儘管如此，我們在唐人那裡還是聽到了不同的聲音。

李白首唱：
　　王逸少、張伯英、古來幾許浪得名！（〈草書歌行〉）

韓愈（768－824）也說：
　　羲之俗書趁姿媚。（〈石鼓歌〉）

如果說李白、韓愈等人的看法屬於文學者流的泛泛之說的話，那麼唐代著名書法理論家張懷瓘在論及王羲之書法時，則給出了專家的評論意見：

　　逸少則格律非高，工夫又少，雖圓豐妍美，乃乏神氣，無戈戟銛銳可畏，無物象生動可奇，是以劣於諸子。……逸少草有女郎材，無丈夫氣，不足貴也。（〈書議〉）
　　若真行妍美，粉黛無施，則逸少第一。（《書斷》）

在大詩人李白看來，這位書聖不過浪得其名耳。其實看不上王羲之草書的人，並不止於李白，張懷瓘亦有同感，他以為王書中有「圓豐妍美」、「粉黛無施」的女郎氣，故不足論。張懷瓘的王羲之草書「有女郎材」之喻，或許是讓文學家韓愈感覺到「姿媚」的緣由所在。結合三人的意見，我們可以看出：王羲之書法給他們的感覺是「姿媚」、「韻媚宛轉」、「圓豐妍美」、「粉黛無

施」，「女郎材」有餘而「戈戟銛銳」、「物象生動」的「丈夫氣」不足。或許大唐時代所崇尚的雄強剛陽之美，在大名鼎鼎的書聖王羲之書跡中感覺不出來，故他們評以「俗書」、論以「不足貴」。綜合李、韓、張三人之評可以發現，讓他們感到不足貴的焦點都集中在「媚」氣「媚」態上。以下就唐人所譏之「媚」因略作考察。

唐太宗在御撰王羲之傳贊中，對王羲之書法作如下評定：

> 詳察古今，研精篆素，盡善盡美，其惟王逸少乎？……心摹手追，此人而已。……（蕭）子雲近出，擅名江表，然僅得成書，無丈夫之氣。……（王羲之書法）玩之不覺為倦，覽之莫識其端，心慕手追，此人而已。其餘區區之類，何足論哉！

在這段評論中值得注意的是：在唐太宗看來，名顯一時的蕭子雲書法之所以不及王羲之，最主要的原因竟是「無丈夫之氣」。換言之，王羲之書法得到太宗肯定，乃因王書是有「丈夫之氣」而後可。那麼韓愈、張懷瓘評王「俗書」、「不足貴」，不也恰好正是因為其「姿媚」、「無丈夫氣」嗎？此事讓人看到唐人在對王書在鑒賞審美上的差異。在唐代，太宗既已明確欽定了王羲之書法最善最美，餘者皆因「無丈夫氣」而「何足論哉」。然而卻有人敢於站出來，逆聖意而言「逸少草有女郎材，無丈夫氣，不足貴也。」唐太宗極其愛慕崇拜王羲之書法，嘗御撰王羲之傳贊稱他「盡善盡美」、「獨此一人」，於是「書聖」因此鼎定，後唐太宗雖然作古，然江山依舊姓李。但就在大唐王朝，居然就是有人敢於觸逆鱗，堅持自己的藝術觀點，這是需要相當勇氣的。

唐人猶能見到王羲之書法真跡，李白、韓愈和張懷瓘等人應該更有機會。特別是張懷瓘，曾任職翰林院供奉，自稱遍覽內府所藏王羲之書法真跡，「真書不滿十紙，行書數十紙，草書數百紙，共有二百一十八卷」（《書議》）。所以我們不妨參考借鑑他們的意見。

（二）南朝書論中的尚「媚」傾向

需要指出的是，「媚」固然可作通常意義上的理解，但還須要注意到其特

定含意，即需要考察其在書法批評中所含的具體而特殊的語意。據唐竇臮〈語例字格〉的解釋是：「意居形外爲媚」（《法書要錄》卷六）。「意居形外」可以理解爲某種形態的外在表現，它相對於意寓形內而言，從書法意義上講，「媚」應指一種姿態。然而通過以上所述，應當注意到兩個問題：一，「媚」於唐代已趨向於貶抑意味，即以之評書亦不例外。韓愈視王羲之書爲「姿媚」即其例。然而唐以前又當如何？二，「媚」在唐時，其義無論廣狹，皆與今日相差不遠：大抵用在形容女性儀態。若用在男性，則其用意明顯含有譏嘲其人有脂粉氣。張懷瓘以「有女郎材，無丈夫氣」對舉而言，即含此意。又如張懷瓘還在論及王羲之與從弟王洽變章草爲今草的特點時，評價爲：「韻媚宛轉」、在論及褚遂良書時則評價是：「（褚）長則祖述右軍，眞書甚得其媚趣，若瑤臺青鎖，窅映春林；美人嬋娟，不勝羅綺；增華綽約，歐、虞謝之。」（均《書斷》）這說明張懷瓘不止一次說王書「媚」，可見這是他的一貫看法。今天我們猶有機會得見褚遂良書法面貌，說褚書確如張所評那樣如「美人嬋娟，不勝羅綺」，大概不會有人不贊同的。在張懷瓘眼中，褚書就是最能繼承「右軍」之「媚趣」書法的代表。

總之，唐人譏以「姿媚」、「圓豐妍美」、「有女郎材，無丈夫氣」，顯然是指王書有脂粉氣，嫌其過於陰柔而無陽剛之氣。但如果我們把「媚」的審美觀置於魏晉南北朝時的文藝理論中，就會發現一個十分有趣的現象，即它並不含唐人所用的貶義成份。在魏晉南北朝時人看來，書法中有些「媚」態未必不好，他們似乎更喜歡這種「媚」態之美。例如：

晉陽泉〈草書賦〉：
其佈施媚，如明珠之離陸。（宋朱長文《墨池編》）

《世說新語・品藻篇》七五劉注引宋明帝《文章志》：
（王）獻之善隸書，變右軍法爲今體。字畫秀媚，妙絕時倫，與父俱得名。

南朝宋羊欣《采古來能書人名》：
王獻之，晉中書令，善隸稿，骨勢不及父而媚趣過之。

虞龢〈論書表〉：

獻之始學父書，正體乃不相似。至於絕筆章草，殊相擬類，筆跡流澤，宛
轉妍<u>媚</u>，乃欲過之。

齊王僧虔〈論書〉：

郗超草書，亞於二王，緊<u>媚</u>過其父，骨力不及。謝綜書，其舅云：「緊潔
生起，實爲得賞。」至不重羊欣，欣亦憚之。書法有力，恨少<u>媚</u>好。
《辱告》並五紙，舉體精雋靈奧，執玩反復，不能釋手。雖太傅之<u>婉媚</u>玩
<u>好</u>，領軍之靜遫答緒，方之蔑如也。

《梁武帝與陶隱居論書啓》陶啓：

前奉神筆三紙，並今爲五。非但字字注目，乃畫畫抽心，日覺<u>勁媚</u>，轉不
可說。以儷昔歲、不復相類。正此即爲楷式，何復多尋鍾、王。

梁武帝答書：

《太師箴》小復方<u>媚</u>。

又答：

純骨無<u>媚</u>，純肉無力。

庾元威〈論書〉：

余見學阮研書者，不得其骨力<u>婉媚</u>，唯學驚拳委盡。

陳釋智永〈題右軍樂毅論後〉引陶隱居語：

陶隱居云……《大雅吟》、《樂毅論》、《太師箴》等，筆力鮮<u>媚</u>，紙墨精
新。（以上均見《法書要錄》）

《雲笈七籤》卷一百七梁代陶弘景從子陶翊撰〈華陽陶隱居先生本起緣〉
記陶弘景書法：

善隸書不類常式，別作一家，骨體<u>勁媚</u>。

據上引相關文獻可知，以「媚」字構成的詞組，如：「秀媚」、「媚趣」、「緊媚」、「媚好」、「妍媚」、「勁媚」、「婉媚」、「鮮媚」等等，幾乎都是被當作贊美評語而用於論書法的，但唐以後的書法評論文獻中，卻幾乎見不到這類用法。反之，唐人的以「媚」爲貶義之用例，於晉朝南朝也很少見。這說明，古今圍繞一「媚」字，因時代不同而在人們的審美意識上出現了差異。爲了說明這一現象，有必要回顧一下傳統的書論歷史。

也許有人會說，書法評論只不過是諸文藝評論中的某一分野，它是否具有人文意義？能否涵蓋魏晉南朝的其他文藝理論？筆者的回答是肯定的。眾所周知，中國早期的文藝批評，如書論、畫論、文論、詩論等，都是伴隨著人物品評而出現的副產物。漢魏至南朝期間，人物品評十分盛行，蔚然成風。《世說新語》一書，實即一部品藻人物的集大成之作。品評風氣所被，遍及文藝領域的詩、文、畫、書以及音樂等各個方面。比如詩畫方面有：梁鍾嶸《詩品》、齊謝赫《古畫品錄》等等。就書法一端而言，東晉王羲之、宋之羊欣、虞龢、齊之王僧虔、梁之武帝、陶弘景、庾肩吾、袁昂等人，均作有書評。

在當時，品評人物和評論書法，二者有時甚至並無明顯區別，論書實即論人。中國傳統的「書如其人」的觀點起源應相當早，或即與魏晉時期盛行的品藻文化直接有關。這種觀點體現了傳統書藝的本質所在，點明了書與人之間的某種內在關係。蘇東坡在《書唐氏六家書後》中論道：「古之論書者兼論其生平，苟非其人，雖工不貴也。」（《東坡題跋》）「苟非其人，雖工不貴」一語道破了人書關係之玄機：即評論某人書藝水準高下，不能僅觀其藝，還須看人品道德，此亦爲衡量一個人的藝術水準高低的尺度之一。例如，歷史上的蔡京、趙孟頫（1254－1322）、張瑞圖（1570－1641）、王鐸（1592－1652）等大書法家，他們在書法藝術上造詣都非常卓越傑出，因爲他們在人格節義上有污點或缺陷，被斥爲「奸臣」、「貳臣」，所以後人並不看重他們的書法，甚至斥爲「媚氣」、「邪道」之書。這種以傳統道德觀念爲基點的書品論實際上就是人品論，因而所謂書評，與其說是評價某人之書法，倒還不如說是評價某人的品德。唐史臣修《晉書》王羲之本傳，將《世說新語》所載品評人物的「飄如遊雲，矯若驚龍」之語引作評書之語，這恐怕不是出於疏忽或偶誤，或是本於傳

統的人藝合一的觀念。

在唐代的書法評論中，凡與「媚」相關評語，已幾乎看不到其中含有多少讚美的意味了。張懷瓘評書論藝的標準是：「風神骨氣者居上，妍美功用者居下。」（〈書議〉）所以書法作品中的「妍」姿「媚」態是被置於嘲弄與諷刺之列的。唐代以後，「媚」字於書法評論的語詞中之地位每況愈下，成為了一個地地道道的貶義詞。此類例證多不勝舉，如明人評趙孟頫書法即為顯例。趙孟頫為宋皇室嫡裔，最得王羲之書法真髓，但因出仕蒙元，故有人品之虧。僅以馬宗霍《書林藻鑑》卷十所輯明人評語中略拾一二，即見當時名公對趙書的普遍看法。徐渭（1521－1593）譏曰：「世好趙書，<u>女取其媚</u>。」焦竑（1541－1620）評云：「世徒見公一種<u>趁姿媚書</u>。」祝允明（1460－1526）云：「（趙）書韓公山石，襟宇跌蕩，情度濃至，脫去平常<u>姿媚百倍</u>。」項穆抨擊：「<u>妍媚纖柔</u>，殊乏大節不奪之氣」等等，諸如此類，不勝枚舉。從中可見，諸人多不屑趙之人品，而且抨擊的焦點主要集中於「媚」以及與此相關的「姿」、「女」、「妍」、「纖柔」之間。很明顯，跳蕩於這些評語之中的「媚」字極具貶抑色彩，與魏晉南朝書評中之「媚」迥異，非讚美之詞甚明。

那麼「媚」態之書，為何會在魏晉南朝時期被人們看好呢？

（三）書論中崇尚女性美背景的考察

在魏晉南北朝時代，「媚」字大抵屬於褒義語詞，隋、唐以降，次第變遷而漸成貶義，於今其義仍未大變。一般來說，一種審美觀念之產生，恆受社會風氣文化思潮之影響。晉、唐於「媚」之審美懸殊如此，乃兩者之社會性質根本不同所致。蓋病態社會產生病態文化，而魏晉南朝士族名士所尚的「媚」態審美，亦為其社會文化之部分表露。在此我們不妨以「媚」作為切入點，進行觀察分析，以尋找這一種審美意識所產生的根源所在。

筆者在此提出一個問題：在當時的士族貴族看來，藝術之美究竟何在？他們所追求的究竟是一種甚麼樣的美？當然，這個問題的內涵較為複雜，不可一概而論，但其中至少有一現象不容忽視，這就是崇尚女性之美傾向。在當時的書論中，這一意識常常以比喻的形式表現出來，尤其值得注意的是，此現象在魏晉南朝之前之後的各個時代卻並不多見。現輯出那個時代的相關書論評述如下，以見一斑：

傳〈魏鍾繇筆法〉：

繇善三色書，然最妙八分也。……去若鳴鳳之遊雲，來若遊女之入花。

西晉衛恆〈四體書勢〉：

或縱筆婀娜，若流蘇懸羽，靡靡綿綿。

傳東晉王羲之〈筆勢論〉：

或一點失所，若美女無一目。

傳東晉王羲之〈書論四篇〉：

或如壯士利劍，或似婦人纖麗。

梁代袁昂〈古今書評〉：

羊欣書如大家婢為夫人，雖處其位，而舉止羞澀，終不似真。

蕭子雲書如上林春花。

衛恆書如插花美女，舞笑鏡台。

薄紹之書字勢礎傖，如舞女低腰，仙人嘯樹。

（以上均見《墨池編》）

需要說明的是，以上例舉的資料中，有一部分文獻或有假託可能，不一定必出於原作者所撰，但基本可以認為，這些文獻至少應出於隋唐以前，屬於廣義上的早期書論範疇。從這些書評比喻中可以察知當時人書法審美意識的某些側面：即有崇尚女性美之傾向，並且還占據了相當重要的地位。而唐代以降，這類意識幾近絕跡。唐代的書法之美，是像歐陽詢書法那種如武庫戈戟，森然逼人之美，或如顏真卿「荊卿按劍，樊噲擁盾，金剛瞋目，力士揮拳」（佚名《唐人書評》）、「鋒絕劍摧，驚飛逸勢」（唐呂總《續書評》）那樣的陽剛雄壯之美，與前代崇尚「媚」明顯形成了巨大的反差。在唐朝雄放博大的社會背景之下，「姿媚」自然被視為「俗書」、「有女郎材，無丈夫氣」的書法自然「不足論」。也就是說，「有女郎材」的書法或許不失為一種美，但這種審美觀念無法滿足唐人的精神需要。故在唐代，這種審美意識開始漸漸失去了其市

場，不再受到人們的歡迎。

（四）女性之美的審美意識與服食之關係

在唐人看來，王羲之書法存在「女郎材」式的「媚」態，而檢諸魏晉南朝書法評論，其中也確實存在一種崇尚女性之美的傾向，而且相當流行。近來已有學者注意到以王羲之為代表的魏晉人書法崇尚女性妍美之現象。如莊希祖在〈魏晉南北朝名家書法概論〉（已出）一文中就曾論道：「王羲之的書作筆畫，確實是珠圓玉潤，流利勁淨，結體也妍麗秀美，姿致橫生，有一種女性的妍美。這一點又與魏晉人的崇尚有關。」至於崇尚「媚」的「女性之美」為何會產生於魏晉南北朝那個時代、那種社會？為何普遍受到士族階層的歡迎？這種思潮和意識從何而來？是否僅限於書藝？莊文未就此問題展開討論。為了探究其產生的歷史背景及淵源所在，筆者以為，崇尚女性之美的意識的產生，當與魏晉南北朝的士族盛行服食以及仙人崇拜密切相關。

眾所周知，魏晉南北朝的士族之間流行服食風氣，以王羲之為代表的士族名士酷嗜服食，而且身體力行。《晉書》王羲之本傳記載的「羲之雅好服食養性」、「與道士許邁共修服食，採藥石不遠千里」事跡廣為人知。關於魏晉人服食，自魯迅的著名講演文〈魏晉風度及文章與藥及酒之關係〉（《魯迅全集·而已集》）問世以來，已有許多相關論述陸續問世。其中余嘉錫的論文〈寒食散考〉（《余嘉錫文史論集》所收）允推精深，其所引史料最為詳備。在考察服食與文化、文學及思想之關係方面，當推王瑤《中古文學史論》一書，其中〈文人與藥〉一章，指出了士族名士服食養性目的之一，還在於追求「美容」效果，為的是使其身體的外觀變得更加優美。王瑤引以為論據的文獻記載大致如下：

《魏志·曹爽傳》注引《魏略》：
（何）晏性自喜，動靜粉白不去手，行步顧影。

《宋書·五行志》一：
魏尚書何晏好服婦人之服。

《世說新語·容止篇》：
何平叔美姿儀，面至白。

同篇：
裴令公有雋容儀，脫冠冕，粗服亂頭皆好，時人以爲玉人。
王右軍見杜弘治，嘆曰：「面如凝脂，眼如點漆，此神仙中人」。
時人目王右軍「飄如遊雲，矯若驚龍」。
王夷甫容貌整麗，妙於談玄，恆捉白玉麈尾，與手都無分別。
潘安仁，夏侯湛並有美容，喜同行。時人謂之「連璧」。

《晉書·王衍傳》：
盛才美貌，明悟若神。

《南史·謝晦傳》：
晦美風姿，善言笑。眉目分明，鬢髮如墨。

《魏志·王粲傳》注引《魏略》：
（曹）植因呼常從取水自澡，傅粉。

《顏氏家訓·勉學篇》：
梁朝全盛之時，貴遊子弟……無不熏衣剃面，傅粉施朱。

除王瑤所引外，還有不少相關記載，現追加引錄如下：

《晉書》卷四十二〈王濬傳〉：
濬博涉墳典，美姿貌。

同書卷七十二〈庾亮傳〉：
亮美姿容，善談論，性好莊老。

同書卷七十七〈謝安傳〉記謝安之子謝琰：

　弱冠，以貞幹稱，美風姿。

梁劉義慶《幽明錄》（魯迅《古小說鉤沈》所收）：

　（社郎）須臾便至，年少，容貌美淨。

南朝宋劉敬叔《異苑》卷八（《津逮秘書》本）：

　始見一丈夫，容質妍淨，著赤衣。

《魏書》卷二十四〈崔伯玄傳〉：

　（崔）道固美形容，善舉止。

同書卷三十五〈崔浩傳〉：

　（崔）瞻字彥通。潔白，善容止，神采嶷然。

類似記載多不勝舉，而且這種風氣的波及面之廣，非僅限於世俗，其於方外亦不例外。例如：

《佛本行集經》記述佛僧形體相貌：

　有一馬王名鳩屍，形貌端正，身體白淨，猶如珂雪，又若白銀，如淨滿
　月，如君陀花。

與王羲之同時的上清派道士楊羲，據說其相貌也是潔白如玉。陶弘景《眞誥》卷二十記載：

　君（楊羲）爲人潔白，美姿容，善言笑，工書畫。

可見即便是僧侶、道士亦不能免俗。王瑤對此現象的出現做了如下分析：「在魏晉，其風直至南朝，一個名士是要他長得像個美貌的女子才會被人稱讚的。一般士族們也以此相高，所以有許多別的時代不會有，甚至認爲相當可怪的故事流傳著；病態的女性美是最美的儀容。……社會的風氣既已如此，貌美

健談，即可爲人所稱讚，因之雍容而至顯位，自然大家也都注重於容貌的妍麗了。……男子傅粉施朱，都是在崇拜男子的病態女性美底風氣下產生的。這種化妝的辦法一定很多，其目的無非是想要把姿容弄得很美麗，像個小白臉，像個美貌女人一樣地好看。……這些都可以說明當時人是多麼崇拜一個男子的女性美，和多麼有意地去追求這種女性美。」

此外，王瑤在其著〈文人與藥〉一章中，就男子美容現象的出現與服食的關係，作了以下論述：「服藥後是有現實效力的，那就是他的面色比較紅潤了，精神刺激得比較健旺了，這都可以視爲『長壽』的一種象徵。至少就眼前

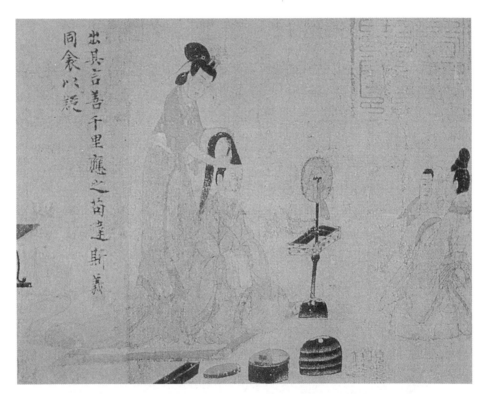

圖7－4　傳東晉　顧愷之（約344－405）《畫女史箴圖卷》「修容飾性」局部　唐摹本　絹本
　　　　24.8×348.2公分　大英博物館藏

看到顧愷之筆下所描繪的臨鏡化妝的晉代貴族女性，不禁讓人聯想起喜好「美姿容」的當時名士王濛「覽鏡自照」而孤芳自賞的情景來。是的，「美姿容」在魏晉名士間非常盛行，而非僅是女子的專利。王瑤說這一現象：「都是在崇拜男子的病態女性美底風氣下產生的，這種化妝的辦法一定很多，其目的無非是想要把姿容弄得很美麗，像個小白臉，像個美貌女人一樣地好看……。」

的現象看起來，是更青春，更健康了。所以何平叔說『服五石散非唯治病，亦覺神明開朗』。而這個目前所獲得的效果，正是一個『美姿容』的必要條件。如果爲了追求貌美容妍，可以『傅粉施朱』，可以『熏衣剃面』的話，那麼即使單純地爲了顏色紅潤，神明開朗，在那樣熱烈地追求『美』的風氣下，爲甚麼還會想不到『服藥』呢！……所以即使單純地爲了『美姿容』，也非吃藥不可了。」王瑤這一段議論明確說明，士族名士所喜好追求的「美」，是陰柔嫵媚的女性美，不過他們追求此「美」的目的決不是出於想要變成女性的那種病態或變態的心理，也不是因過度思慕女性而出現的男性的生理要求使然，實際上乃是源自神仙崇拜思想。士族名士渴望長壽，甚至希望「長生不死」，然而一個人能否成爲神仙，在他活著的時候大概無法檢驗，但至少在外表上要與神仙的姿態相彷彿，要具備望若仙人的儀表，這是士族名士們所仰慕追求的，而服食就是能達到此目的的手段之一。所以服食就成爲一種時尚，在士族名士之間盛行起來。

那麼，神仙的姿態儀表到底是個甚麼樣子呢？《莊子・逍遙遊篇》中所描述的仙人姿態是：

> 肌膚若冰雪，綽約若處子。不食五穀，吸風飲露，乘雲氣，御飛龍，而遊乎四海之外。其神凝，使物不疵癘而年穀熟。

魏曹植名篇〈洛神賦〉描繪的仙人儀表爲：

> 翩若驚鴻，婉若遊龍。

其實神仙本不存在，古人的描述不過是想像中的神仙。依照《莊子・逍遙遊》的描繪，神仙與凡人的最大區別是具備「乘雲氣，御飛龍」的動態。《世說新語・容止篇》三十有「時人目王右軍，飄如浮雲，矯若驚龍」的記述，應該是當時人所看到的名士王羲之飄飄然欲仙儀態的一種摹寫。神仙「不食五穀」，凡人當然做不到。但是神仙「肌膚若冰雪，綽約若處子」的姿容之美卻是可以模仿的。從曹植所描繪的洛神形象，加上晉顧愷之繪畫對其更加具體形象化的摹寫，使我們不難看出，魏晉人所想像的仙人形象，應該具有身體修

圖7－5　東晉　顧愷之《洛神賦圖》中的「女神」局部 宋摹本 絹本 27.1×572.8公分
北京故宮博物院藏

長，手足纖細，容顏美麗，肌膚潔白，頭髮烏黑等的外表儀態。總之，當時神仙
的模型是以女性體態之美為原型而想像創造出來的。不過，男性若想要在外表
上看起來顯得很像仙人，就必須先像美女。為此首先就必須美容顏，其辦法之
一就是服食，儘管服食的目的，並非全在於此。由於長期的服食，在他們的心
理、生理等方面出現了微妙的變化，其中最明顯的特徵就是更加女性化了。【30】

　　具有士族道教色彩的上清派經典《真誥》就是一面鮮明的鏡子，它最能反
映當時士族們的宗教審美心理。《真誥》中所記神祇原型多為仙女之神，此現
象尤其值得注意。其實《真誥》降靈（神）儀式中所描繪的女神的形象風采，
實即道士楊羲、二許等人自己心目中所想像的仙神豐姿儀態。例如，楊羲曾對
仙女下凡時的容態儀表，作了如下逼真動人的描述：

　　紫微王夫人見降。又與一女神俱來。神女著雲錦襠，上丹下青，文彩光
　　鮮。腰中有綠繡帶，帶繫十餘小鈴，鈴青色、黃色更相參差，左帶玉佩，
　　佩亦如世間佩，但幾小耳。衣服儵儵有光，照朗室內，如日中映視雲母形

形也。雲髮鬓鬢，整頓絕倫，作髻乃在頂中，又垂餘髮至腰許。指金環，白珠約臂。視之年可十三、四許。左右又有兩侍女：其一侍女著朱衣，帶青章囊，手中又持一錦囊，囊長一尺二寸許，以盛書，書當有十許卷也。以白玉檢檢囊口，見刻檢上字云：玉清神虎內眞紫元丹章；其一侍女著青衣，捧白箱，以絳帶束絡之。白箱似像牙箱形也。二侍女年可堪十七、八許，整飾非常。女神及侍者顏容瑩朗，鮮徹如玉，五香馥芬，如燒香嬰氣者也。（《眞誥》卷一）

這種女性體形的仙人豐姿儀態，可以說是東晉士族心目中普遍認可的一種典型。王羲之與早期上清派道士的關係原本密切（前章已述），他們其實是有著相同的信仰和審美上的價值觀取向。此種審美風氣，其影響是深遠的。比如《顏氏家訓》卷三〈勉學篇〉，記梁代貴遊子弟時興的外觀派頭是：

熏衣剃面，傅粉施朱，駕長簷車，跟高齒屐，坐棋子方褥，憑斑絲隱囊，列器玩於左右，從容出入，望若神仙。

貴遊子弟的這種「從容出入，望若神仙」的審美，無不與魏晉盛行的仙人崇拜風氣有著清晰的淵源關係。

仙人崇拜的風氣所帶來的影響，波及了貴族名士生活的各個層面，當然於書法也有所反映。這一點可以從當時的人物評論與書評的關聯上看出。如上所述，魏晉南朝書評中，「媚」氣橫溢，表現女性之美的語詞被廣泛使用，而「仙」、「神」、「道」或與之相近的語詞也頻頻出現。例如，梁庾元威〈論書〉中就提到當時曾頗爲流行的雜體中有「仙人篆」、「仙人隸」等。另外，梁庾肩吾〈書品論〉中如此形容書法：

雲氣時飄五色，仙人還作兩童。
若探妙惻深，盡形得勢。煙花落紙，將動風采，帶字欲飛。疑神化之所爲，非人世之所學。
陶隱居仙才翰彩，狀於山谷。

又梁袁昂〈古今書評〉：

> 王儀同書如晉安帝，非不處尊位，而都無神明。
> 曹喜書如經論道人，言不可絕。
> 蔡邕書骨氣洞達，爽爽有神。
> 張伯英書如漢武帝愛道，憑虛欲仙。
> 薄紹之書字勢蹉傖，如舞女低腰，仙人嘯樹。

　　書評中頻出的以「媚」、「女」、「仙」等做比喻的現象並非偶然，若將之聯繫起來思考則可以看出，這實際上是仙人崇拜思想影響書法品評的一種間接曲折的隱晦反映。這些現象的出現，也可以說是當時歷史背景下的必然產物。

（五）服食與書法藝術關係的推論

　　考察王羲之以及整個魏晉南北朝時期書法中存在的尚「媚」現象，必須檢證士族名士服食崇仙及其相關問題。晉世士族名士普遍服五石散，而王羲之嗜之尤甚。此事除本傳記載以外，王羲之傳世的尺牘文中也多有所見。例如《十七帖》中《服食帖》云：「吾服食久，猶爲劣劣」；又《五色石膏散帖》：「服足下五色石膏散，身輕行動如飛也」等（《王右軍集》卷二。明張溥《漢魏六朝百三家集》），都反映了他日常性服食生活的一些狀況。服食是道家養身修煉法之一，屬宗教行爲。「王氏世事張氏五斗米道」（《晉書·王羲之傳》），故奉教修煉、崇仙求長生不老等活動，乃王羲之生活中的一項重要內容。《晉書》卷六十七〈郗愔傳〉記載：「與姊夫王羲之，高士許詢並有邁世之風，俱棲心絕穀，修黃老之術」，也是王羲之等人宗教生活的寫照。王羲之的崇仙言論行爲，亦多見記載。《世說新語·容止篇》二十六云：「王右軍見杜弘治，嘆曰：『面如凝脂，眼如點漆，此神仙中人！』」同書〈賞譽篇〉八十八也記載王右軍：「嘆林公：『器朗神儁。』」王羲之這些只言片語，應是其崇尚仙道情結的一種流露。大概王羲之以「神仙中人」、「神儁」評人的審美觀念，即源於服食修道生活及崇尚「美姿容」的仙人崇拜意識。

　　正如王羲之曾極力讚賞其他名士具有「面如凝脂，眼如點漆」的姿容一樣，此乃其追求「美姿容」的一種心境表露。說起「美姿容」，還會讓人想起

王羲之的愛鵝逸事。陳寅恪在〈天師道與濱海地域之關係〉一文中曾引證古醫文獻，指出逸事背後可能隱藏以鵝入藥解丹毒的事實。陳云：「依醫家言，鵝之爲物，有解五臟丹毒之功用，既於本草爲上品，則其重視可知。醫家與道家古代原不可分，故山陰道士養鵝，與右軍之好鵝，其旨趣契合，非右軍高邁而道士鄙俗也。」（同文第八節〈天師道與書法之關係〉）循陳氏之論，筆者以爲，鵝之爲用非但可解丹毒，亦可「美姿容」，或此亦爲右軍所愛之又一理由耶？據明李時珍《本草綱目》卷四十七「鵝」條中引據古醫文獻，記「白鵝膏」之效能爲：「潤皮膚，可合面脂。塗面，急令人悅白。脣瀋手足皸裂，消癰腫，解丹石毒」，可見白鵝膏兼有「美姿容」和解藥毒的作用。

王羲之書法藝術給唐人留下了「姿媚」、「圓豐妍美」、「有女郎材」的印象。其原因以及背景等，已作以上推測分析。但任何事物產生，都有其極爲複雜的原因，不能做單一化的解釋。就書法藝術的趣味好尚的形成而言，既有社會風氣，人文思潮等因素的影響，亦有個人氣質性格等因素的作用。比如在童蒙期間的書法學習過程中，授受者之間的關係不能說完全沒有影響。唐人感覺王羲之書法之中有柔媚氣息，或與他的書法啓蒙之師衛夫人有關？除去技法等一般性學習內容外，老師的書法審美意識、趣向、好尚對學生產生一些直接間接影響也不是不可能。衛夫人（272－349）名鑠，字茂猗，俗稱衛夫人。爲河東安邑望族，世代書法世家，其從祖衛顗、從伯衛瓘、從兄衛恆皆爲著名書家。然衛夫人的書法面貌究竟如何，因其書跡無傳不得而知。據《唐人評書》（《書苑菁華》卷五）對衛夫人書法的描繪是：「如插花舞女，低昂美容。又如美人登臺，仙娥弄影，紅蓮映水，碧藻浮霞。」當然這些都是文學語言的比況描述，其書法的具體形態如何還是無法得知。不過我們根據古人的語境意識的描繪，大致還是可以捕捉其意象所指的。比如《唐人評書》以「舞女」、「美容」、「美人」、「仙娥」等語詞作比喻，不難推知衛夫人寫的大約是一種具有柔媚之美的書法。

「姿媚」、「圓豐妍美」的韻態在王羲之書法中的反映，並不是甚麼不可思議之事。此乃那個時代那一部分人所追求的東西。物換星移，時過境遷，歷史進入鼎盛的大唐時代。這個時代與魏晉南朝門閥士族社會相比，在各個方面都發生了翻天覆地的變化，其中也包含著人們審美意識的變化。韓愈、張懷瓘正處在這一時代之中，不論他們有意識還是無意識，譏刺王羲之書法中的「媚」

氣也在意料之中。我們不妨這樣看待這一現象，即這是個人審美趣尚與時代審美風氣的一種綜合反映。

　　對於王羲之書法藝術的成就，歷來有各種各樣的評價，讚美之辭終歸居於強勢，而異議、反論之言卻微乎其微。本文借助於韓愈、張懷瓘等人之的批評意見，揭示晉唐之間書法審美上的差異，並由此拈出發生於魏晉南北朝時代貴族名士生活文化中的一些事實。

注釋──

【1】如《世說新語‧容止篇》三十載：「時人目右軍……飄如遊雲，矯若驚龍」，而在《晉書》本傳則成「論者稱其筆勢以爲飄若浮雲，矯若驚龍」，巧妙地把《世說》本來評人之言變成評書之語。此爲了迎合唐太宗尊王羲之爲「書聖」的旨趣，故換作評書之語。關於《晉書》本傳有意修改之事，詳第一章之二〈唐修《晉書》王羲之本傳〉相關檢討部分。

【2】劉濤就此問題的看法是：在東晉，是高門士族集團與司馬氏共治天下，幾乎未見大臣直言勸諫而遭殺害者，此點與西晉頗不同。故以有無殺身遇害之虞的後果作爲衡量「骨鯁」的標準，也許過高，不合東晉實情。蓋東晉之時，「骨鯁」之意要在不顧情面地直言。故《晉書》所記王羲之與諸人書簡，均可見右軍之骨鯁。即使辭官之舉，也是骨鯁性格的反映。此等骨鯁，在本人在他人，皆與「傲」有關。（摘自劉濤給筆者的通信）按，評定王羲之爲「骨鯁」是後人（唐人修《晉書》時）所爲，其評價應是基於傳統的歷史觀而做出的通觀古今的總結，而非限定於東晉的實情。

【3】余嘉錫《世說新語箋疏‧排調篇》同條「箋疏」考「噉名客」爲王羲之對孫綽而言，「噉名」爲「噉石」之訛。是故事之眞實性尚有疑問，在此只作參考而不作論據使用。

【4】清包世臣《十七帖疏證》釋云：「『復及此，似夢中語』。想右軍去官時，有書留之也。此帖當與方回（郗愔），方回既姻親，又同志，故措詞直率。」

【5】《世說新語‧容止篇》載時人評右軍「飄如遊雲，矯若驚龍」語，在《晉書》本傳中則變成了王羲之的書法評語。清水氏對此事作如下看法：「如果《世說新語》所說的『像遊雲那樣不爲物所拘，既具有優遊不迫的風貌，內心卻有著像憤怒的蛟龍那樣的傲慢』表現的是王羲之性格的話，那麼《晉書》的這個修改如同對《世說新語‧汰侈篇》的修改一樣，把王羲之本來的性格完全改變。」（清水凱夫〈唐修晉書の性質について（下）──王

義之傳を中心として〉一文）按，《世說新語》以「飄如遊雲，矯若驚龍」列入〈容止篇〉，正如篇名之意所揭示的那樣，其性質必然與所記載人物的容止及內心的描寫密切相關，因而清水氏的「內心卻有著像憤怒的蛟龍般的傲慢表現的是王羲之性格」的這個解釋，應該可以成立。

【6】呂思勉《兩晉南北朝史》第十八章第二節〈門閥制度〉歷數貴游名士惡德之一「居心忌刻」者，即舉王羲之與王述不和事例為證。

【7】《世說新語‧忿狷篇》二：「王藍田性急，嘗食雞子，以箸刺之，不得，便大怒，舉以擲地。雞子於地圓轉未止，仍下地以屐齒碾之，又不得。瞋甚，復於地取內口中，破即吐之。右軍聞而大笑曰『使安期有此性，猶當無一毫可論，況藍田邪！』劉注：「安期，述父也。」

【8】《晉書》卷七十五〈王述傳〉稱其「既躋重位，每以柔克為用」。《世說新語‧忿狷篇》五載：「謝無奕性粗彊，以事不相得，自王數王藍田，肆言極罵。王正色面壁，不敢動。半日謝去，良久，轉頭問左右小吏曰：『去未？』答云：『已去。』然後復坐。時人嘆其性急而能有所容。」

【9】見陳戍國著《魏晉南北朝禮制研究》第二章〈兩晉禮儀〉（P151）。

【10】拙文〈蘭亭序はなぜ〈文選〉に採錄されなかったか〉（《東アジア研究》第三十二號）曾做過嘗試性討論。

【11】筆者曾於1996年在日本立命館大學第十八回史學研究大會上，發表了題為《魏晉名士における簡と王羲之》的研究報告，次年整理成〈魏晉名士における簡の考察〉日語論文發表（《立命館史學》十八號）。在當時有關「簡」方面的論述尚不多見，所見唯有高志真夫〈簡貴についての覺え書き〉一文（《支那學研究》第35號）。近來陸續見到有關魏晉尚簡的論述，可見魏晉尚簡現象已漸被學者注意並開始研究。中國方面相關論著有張松輝著《漢魏六朝道教與文學》中第五章第三節〈道教與尚簡文風〉、范子燁著《中古文人生活研究》第三章第三節〈「簡」：一種審美觀念〉。以上三文，對拙論均有參考價值。須要說明的是，這些論文與拙文主旨頗異其趣。以高志文而論：1、其並非以「簡」作為探討對象，而只是選取「簡貴」這一詞組，亦即「簡」的一部分內容作為論點加以論述。由於這種片面的理解，則無法解釋其他眾多的帶「簡」字詞匯用例，如簡要、簡素、簡正、簡約、簡切、簡退、簡默、簡曠、簡暢、簡穆、簡至、簡秀、簡脫、簡傲、簡靜、簡率、簡淡、簡慢等，因而也就無法把握其現象之本質。因作者著眼點限於片面，故對魏晉時期的尚簡現象未能全面把握與解釋。2、高文檢討陶淵明「簡貴」時，將魏晉名士間普遍存在的風氣看

成是僅限於陶淵明個人的個別現象，在把握問題的本質上存在明顯偏差。3、高文對「簡貴」一語有較合理的解釋，這對於理解「簡」意方面具有參考價值。近來所見張文論簡之主旨乃置於道教與文學，而范文則主要將「簡」界定在審美一端而加以考察，儘管所論頗多闡發創獲，然終嫌過於拘於局部的討論，未能對「簡」在總體上做更加全面的把握。另外范文亦有高志文之弊，不以「簡」做問題對象，而舉「清」與「簡」並論，使得「簡」意之範疇局限在「清簡」一語之內，影響了對尚「簡」現象之本質的理解與把握。

【12】《通典‧歷代志》卷十四：「延康元年吏部尚書陳群，以天朝選用，不盡人才。乃立九品官人之法，州郡皆置中正，以定其選。擇州郡之賢有識鑑者，區別人物，第其高下。」又《宋書‧恩倖傳序》卷九十四沈約語：「自魏至晉，莫之能改，州都郡正，以才品人。」

【13】《新唐書》卷一百九十九〈柳沖傳〉：「魏氏立九品，置中正，尊世冑，卑寒士，權貴右姓。其州大中正，主簿，郡中正，功曹，皆取著姓士族爲之。以定門冑，品藻人物。」

【14】《易》繫辭下「德行恆以知阻」條，疏曰「言坤之德行，恆爲簡靜，不有煩亂」。張衡《東京賦》「簡珠玉」條，注曰「簡，猶略也」。晉阮稽《樂論》「乾坤易簡，故雅樂不煩」。陸機〈弔魏文帝文〉「信簡禮而薄葬」。表中53「休之簡率，不樂繁職」。

【15】當然，「簡」在上述這些基本義之外，還有其他特殊的意思。例如還有驕慢、無禮等意。如《尚書》舜典「剛而無虐，簡而無傲」、孔傳曰「剛失入虐，簡失入傲。教之以防其失」。《呂覽》驕态「自驕則簡士」、注曰「簡，傲也」。《孟子》離婁下「是簡驩也」、疏曰：「簡、略不禮也。」參見表中41、42、43、56、58。《世說》特設「簡傲」篇名，即爲此意之一注腳。此外，「簡」還有大、賤等意，不過這些都不是常見的用法，本文未將其納入考察的範圍。

【16】《世說新語》附明劉應登、袁褧〈世說新語序目〉中論云：「雖典雅不如《左氏》、《國語》，馳騖不如諸《國策》，而清微簡遠，居然玄勝（劉應登語）。嘗考載記所述晉人話語，簡約玄淡，爾雅有韻。世言江左善清談，今閱《新語》，信乎其言之也。」

【17】高志眞夫的〈簡貴についての覺え書き〉論文，從個人交際、社會生活、家庭生活、意志的表現四個方面，論證了「簡貴」精神的普遍存在。實際上從廣義上看，即是「簡」的精神存在。

【18】袁行霈〈陶淵明與魏晉風流〉一文論道：「簡約玄淡，不滯於物。這八個字不僅可以概括陶淵明的風流，即人生的藝術，也可以概括陶淵明詩歌的藝術。其人生藝術與詩歌藝術是統一的。所謂『簡約』，是指其語言的精粹程度，他使詩的語言獲得了亟高的啓示性，以少少許勝多多許。」

【19】《梁書》卷三十七載：「陳吏部尙書姚察曰：魏正始及晉之中朝，時俗尙於玄虛，貴爲放誕，尙書丞郎以上，簿領文案，不復經懷，皆成於令史。逮乎江左，此道彌扇，惟卞壼以臺閣之務，頗欲綜理，阮孚誚之曰：『卿常無閒暇，不乃勞乎？』宋世王敬弘身居端右，未嘗省牒，風流相尙，其流遂遠。望白署空，是稱淸貴；恪勤匪懈，終滯鄙俗。是使朝經廢於上，職事隳於下。小人道長，抑此之由。嗚呼！傷風敗俗，曾莫之悟。永嘉不競，戎馬生郊，宜其然矣。何國禮之識治，見譏薄俗，惜哉！」

【20】又據王運熙《魏晉南北朝文學批評史》釋曰：「隱秀是指文辭表現的含蓄有滋味和包含警策語句，使作品具有『餘味曲包』『驚心動魄』的藝術魅力。」

【21】按，古人極重尺牘，絕不苟且。《後漢書‧蔡邕傳》：「相見無期，唯是書疏可以當面。」《三國志‧魏志‧管寧傳》：「尺牘之跡，動見模楷。」梁庾元威〈論書〉：「王延之有言，勿欺數行尺牘，即表三種人身。」（《法書要錄》卷二）《顏氏家訓》卷七〈雜藝篇〉載：「江南諺云：『尺牘書疏，千里面目也。』」另外唐張懷瓘〈書議〉亦有「四海尺牘，千里相聞，蹟乃含情，言唯敍事。披封不覺欣然獨笑，雖則不面，其若面焉」之說（《法書要錄》卷四）。

【22】據羅振玉、王國維編著《流沙墜簡》以及日本書道教育會議編《スウェン‧ヘディン樓蘭發現殘紙‧木簡》。據是知晉人的一般書信，少見類似王羲之等法帖那種特殊用語及表現方法。

【23】唐張懷瓘《書斷》：「案行書者，後漢穎川劉德昇所書也，即正書之小僞。務從簡易（中略）張芝草書得易簡流速之㑃。（中略）草法簡略省繁錄微。」同書引崔瑗《草書勢》云：「章草之法，蓋又簡略。」（《法書要錄》卷七）

【24】按，《書斷》又有「案行書者，後漢穎川劉德昇所作也，即正書之小僞，務從簡易」，此「僞」字用意當同於王獻之所云者。沈尹默〈二王書法管窺見〉解釋「僞略」乃「僞謂不拘六書規範，略謂省併點畫屈折」（《沈尹默論書叢稿》所收）亦近此意。

【25】《東坡題跋》卷四「書唐氏六家書後」條云「（張旭）作書簡遠，如晉宋間人」。

【26】范祥雍校點本《法書要錄》簡介：「尺牘常被牟利之人翦割拼湊，以求高價。所以原跡有些在當時已無法讀通」云，實際情況並非皆如此。據現今考查結果，凡存世的王羲之尺牘法帖釋文文獻，多數爲全帙，不全闕脫者並不是很多。

【27】參見本書第四章之二〈關於〈蘭亭序〉的文章〉。

【28】明末淸初金聖嘆「上巳日天暢晴甚，覺蘭亭天朗氣淸句，爲右軍入化之筆，昭明忽然出手，豈謂年年有印板上巳耶？詩以記之」詩。淸劉獻廷編選《況吟樓詩選》所收。

【29】迄今為止，從傳統書論的角度專門討論「媚」的論述並不多見，僅管見所知，對「媚」論之較詳者有周汝昌論文〈說「遒媚」——古典書法美學問題之〉一（收周著《書法藝術問答》）但〈周文〉主要以「遒」對「媚」而並論，意在證明「遒」與「媚」在書法美學上的辨證關係，因而在〈周文〉中，「媚」的概念就被限定在「遒媚」一詞範疇之內，影響了對「媚」之內涵與本質的全面理解和把握。此外，筆者對「媚」義的理解和解釋也與〈周文〉略有不同，欲知其詳，可參見〈周文〉，茲不一一介紹。

另外，莊希祖論文〈魏晉南北朝名家書法概論〉（《中國書法全集》第20卷所收）中設〈媚好——妍麗美〉一節，也發現了王羲之書法中存在的「一種女性的妍美」，並認為與魏晉人的崇尚有關，但遺憾的是未能就此問題進一步展開討論，也未能究明形成此種風尚的原因所在。又莊文與〈周文〉一樣，將「媚」局限於「媚好」一語之內，使得對妍麗之美的理解受到限制。

此外，叢文俊亦有文釋「媚」（見同氏論文〈傳統書法評論術語考釋〉中「釋『媚』、『妍』」條。收《叢文俊書法研究文集》）。叢氏所界定的含意為：「這個媚字是書法形式上的唯美主義傾向的代名詞，而不是『嫵媚』、更不是骨力等內在的東西」，叢氏對「媚」概念的理解比較狹窄，只是孤立地將其界定在古代書論評語範疇加以考察，而忽視了社會人文意識本與文藝思想密切相關這一點。此外在詞義的把握上也很籠統，未作具體的時代區分，因而就無從瞭解「媚」字因時代之不同而發生含意上的微妙變化——看不到魏晉與唐宋時期「媚」詞義的不同，故暫不論。

【30】當然，在一種現象成為社會風氣時，有時也會帶來一些預想不到的結果。所謂「男寵」的出現即其一例。據《晉書》卷二十四〈五行志〉載：「晉惠、懷之世，京、洛有兼男女體，亦能兩用人道，而性尤淫。案此亂氣之所生也。自咸寧、太康之後，男寵大興，甚於女色，士大夫莫不尚之，天下皆相倣效，或有至夫婦離絕，怨曠妒忌者。故男女氣亂，而妖形作也。」由此帶來的「男女氣亂，而妖形作」的變態社會現象，大概應與男士女性化風氣有關。

附　錄

【附一】 王羲之年譜

本譜主要參考以下幾種年譜：

日本：鈴木虎雄〈王羲之生卒年代考〉（《日本學士院紀要》二十卷一號，1962年。略稱「鈴木譜」）、中田勇次郎《王羲之年譜》（中田著《王羲之》所收。略稱「中田譜」）

中國：麥華三編《王羲之年譜》（油印本。略稱「麥譜」）、李長路、王玉池編《王羲之王獻之年表與東晉大事記》（略稱《大事記》）以及王汝濤《王氏家族王羲之、王獻之生平大事表》（王著《王羲之及其家族考論》收入。略稱《大事表》）等。援引史料主要爲《晉書》卷八十〈王羲之傳〉、《世說新語》和《資治通鑑》（譜中分別以「本傳」、《世說》和《通鑑》略稱之）

本譜中凡有關王羲之的記載事項盡可能記入，無直接關係者，原則上不予列入。凡須要補充說明之處以按語、注釋形式略述，對一些重要的不同觀點以及相關資料均予引述，以供參考。遇到須要詳細敘述考證問題，凡在本書中已有所論述者，皆示明其所在章節，一般不在譜中展開。

・西晉惠帝太安二年（303）癸亥　　　　　　　　　　　　　一歲

王羲之生。出生地可能爲徐州琅邪國臨沂縣都鄉南仁里。

本傳：「王羲之，字逸少，司徒導之從子也，祖正，尚書郎。父曠，淮南太守。元帝之過江也，曠首創其議。」

《世說・賞譽篇》五十五劉注引《王氏譜》云：「羲之是敦從父兄子。」按，王導（276－339）與敦同年生，故王導應爲羲之從叔父。

・永興元年（304）甲子　　　　　　　　　　　　　　　　　二歲

・永興二年（305）乙丑　　　　　　　　　　　　　　　　　三歲

・永興元年（306）丙子　　　　　　　　　　　　　　　　　四歲

・西晉懷帝永嘉元年（307）丁卯　　　　　　　　　　　　　五歲

清魯一同《右軍年譜》以此年爲王羲之生年。

· 永嘉二年（308）戊辰　　　　　　　　　　　　　　六歲

· 永嘉三年（309）己巳　　　　　　　　　　　　　　七歲
　　父淮南內史王曠率軍與劉聰戰於太行長平之間，大敗。此後遂銷跡於
　　史載，疑當時已戰死或捕後遇害。王羲之幼年失父後，由母、兄鞠
　　養。
　　傳王羲之七歲習書。（關於此事詳後「建興二年」條。）

· 永嘉四年（310）庚午　　　　　　　　　　　　　　八歲

· 永嘉五年（311）辛未　　　　　　　　　　　　　　九歲

· 永嘉六年（312）壬申　　　　　　　　　　　　　　十歲
　　《世說·假譎篇》七載王羲之在王敦處聞敦密謀反叛事，佯熟睡躲過
　　殺身之過云。此乃王允之事，誤混於王羲之。【1】

· 西晉愍帝建興元年（313）癸酉　　　　　　　　　　十一歲

· 建興二年（314）甲戌　　　　　　　　　　　　　　十二歲
　　傳王羲之十二歲竊讀其父藏前代《筆說》，父遂授之云。不足信。【2】

· 建興三年（315）乙亥　　　　　　　　　　　　　　十三歲
　　《世說》、《晉書》本傳並載王羲之十三歲見周顗事，周識其才而讚
　　賞，由是知名。【3】
　　又，鈴木譜以《晉書》、《世說》諸書載郗鑒擇婿，以女璿嫁羲之事
　　置於本年，中田譜亦從之。按，提親擇婿或許有之，結婚似嫌過早。
　　【4】然而他們二人究竟何時結婚？王汝濤〈王羲之幾個家族親屬小考〉
　　文，據《太平御覽》卷三百七十一引作「郗太尉在京日」澄清了「太

傳」爲「太尉」、「京口」爲「京日」之訛，證實了諸《世說》本均誤。王又考太寧二年（324）八月王敦敗亡時，郗鑒仍在京，因定是年前後羲之結婚。暫從此說。此外王瑞功亦有專文討論，其結論是：王羲之成婚應在三二二年八、九月間。亦爲一說，【5】可以參考。又，郗鑒擇婿提親事，「魯譜」定在三二二年，「麥譜」、《大事表》置於三二三年。

· 建興四年（316）丙子　　　　　　　　　　　　十四歲

· 東晉建武元年（317）丁丑　　　　　　　　　　十五歲
　　是年琅邪王司馬睿於建康（今南京）稱晉王，此年始中國歷史正式進
　　入東晉時代。

· 東晉大興元年（318）戊寅　　　　　　　　　　十六歲
　　王羲之年十六從叔父王廙學書畫，應爲事實。【6】

· 大興二年（319）己卯　　　　　　　　　　　　十七歲

· 大興三年（320）庚辰　　　　　　　　　　　　十八歲

· 大興四年（321）辛巳　　　　　　　　　　　　十九歲

· 東晉永昌元年（322）壬午　　　　　　　　　　二十歲
　　書畫先生、叔父王廙卒。

· 東晉太寧元年（323）癸未　　　　　　　　　　二十一歲

· 太寧二年（324）甲申　　　　　　　　　　　　二十二歲
　　王羲之與郗璿成婚可能就在本年。（見前「建興三年」條）
　　從叔父王敦卒。

《晉書》本傳：「起家秘書郎。」

清包世臣認為本年王羲之任秘書郎。鈴木譜等從包氏說。王汝濤《大事表》以為非是，理由是此時王羲之尚無官。【7】

・太寧三年（325）乙酉　　　　　　　　　　　　　　　　　二十三歲

・東晉成帝咸和元年（326）丙戌　　　　　　　　　　　　二十四歲

《世說・品藻篇》四十七：「王脩齡問王長史：『我家臨川（王羲之）何如卿家宛陵？』」後劉注引《中興書》：「羲之自會稽王友，改授臨川太守。」而《晉書》本傳失記此事，故《晉書斠注》卷八十〈王羲之傳〉注云：「《寰宇記》一百十荀伯子《臨川記》云，王羲之嘗為臨川刺史……按，右軍未為臨川內史，此荀氏之誤。」按，《臨川記》所記是而《晉書斠注》非也。

劉宋虞龢〈論書表〉：「羲之所書紫紙，多是臨川時跡，既不足觀，亦無取焉。」（《法書要錄》卷二）梁陶弘景《真誥》卷十五〈闡幽微〉一「韋導」條下注：「韋導字公藝。吳人，即韋昭之孫也。博學有文才，善書。仕晉成、穆之世。為尚書左民部郎，中書黃門侍郎。代王逸少為臨川郡守，以母憂亡，年六十四歲。」是知王曾任臨川刺史。鈴木譜以本年簡文帝為會稽王，因斷定：「羲之為會稽王友，當在咸和元年。」按，據《晉書》卷八〈簡文帝紀〉，簡文帝從咸和元年（326）七歲時被封為會稽王以後，至永和元年（345）仍保留會稽王號。因此，在簡文帝剛任會稽王時，王羲之未必會立即在同年即被任命為王友，在稍後的時間出任的可能性尚不能排除。關於王羲之任臨川太守的具體時期問題，詳「咸和九年」條。

・咸和二年（327）丁亥　　　　　　　　　　　　　　　　二十五歲

・咸和三年（328）戊子　　　　　　　　　　　　　　　　二十六歲

王汝濤《大事表》：「任會稽王友疑在此年或下年初。」

・咸和四年（329）己丑　　　　　　　　　　　　　　二十七歲

　　《大事表》：「王羲之任臨川太守，疑在此年。」（詳「咸和九年」
　　條）

・咸和五年（330）庚寅　　　　　　　　　　　　　　二十八歲

・咸和六年（331）辛卯　　　　　　　　　　　　　　二十九歲

　　《大事表》：「推斷羲之母及胞兄籍之，均於此年先後死去，故辭官
　　守喪二年餘。靈柩埋於臨川，有一帖云：『墳墓在臨川，行欲改就吳
　　中（會稽）』可以爲證。」

　　按，王羲之有迎建安亡兄靈柩三帖（《書記》107、407帖以及《淳化
　　閣帖》卷二誤混入鍾繇名下的《長風帖》。前二帖《淳化閣帖》亦收
　　刻），中有「慈顏幽絕垂卅年」、「計慈顏幽翳垂卅年」、「靈柩幽隔
　　卅年」等語，所言爲一事，均訴與兄死別三十年事。自本年後推三十
　　年，爲升平五年（361）。若從王說，此二帖可定爲羲之最晚年之書
　　跡，而清人姚鼐則以爲羲之五十一歲時書。【8】

・咸和七年（332）壬辰　　　　　　　　　　　　　　三十歲

・咸和八年（333）癸巳　　　　　　　　　　　　　　三十一歲

　　羲之答庾亮章草書時（魯譜繫於本年），即應在所謂「書初不勝庾翼」
　　的年輕時期。

・咸和九年（334）甲午　　　　　　　　　　　　　　三十二歲

　　王羲之本年任庾亮參軍。

　　《晉書》本傳：「征西將軍庾亮請爲參軍，累遷長史。」同書卷七十
　　三〈庾亮傳〉：「陶侃薨，遷亮都督江、荊、豫、益、梁、雍六州諸
　　軍事，領江、荊、豫三州刺史，進號征西將軍，開府儀同三司，假
　　節。亮固讓開府，乃鎮武昌。」

　　《晉書》卷七〈成帝紀〉「咸和九年六月」條：「太尉長沙公陶侃薨。

……加平西將軍庾亮都督江、荊、豫、益、梁、雍六州諸軍事。」

劉宋虞龢〈論書表〉：「羲之所書紫紙，多是臨川時跡，既不足觀，亦無取焉。」

按，王羲之從秘書郎至會稽王友，後改授臨川太守，此應無問題，惟任臨川太守的時期不詳。魯一同據《世說》（見上「咸和元年」條引）有人並稱宛陵（王述）、臨川（羲之），考王述爲宛陵在本年，即咸和九年，因而推測羲之亦應在此時爲臨川。【9】

鈴木譜不同意此說，認爲：「羲之爲庾亮參軍長史，在本年。蓋自臨川而入者，其爲臨川太守，疑在數年前矣。」然未能出示證據。王汝濤據《晉書・庾懌傳》等史料，考懌爲繼王羲之出補臨川太守時間不會過晚，而得出王羲之任臨川太守的時間大約在平蘇峻之後不久的三二九年至三三〇年之間或三三〇年初的結論。王的考證乃以庾懌後繼王羲之爲前提，然據《眞誥》陶注，知實際上代羲之者非庾懌而是韋導。今暫存疑，錄出備考。【10】

・東晉咸康元年（335）乙未　　　　　　　　　　三十三歲

傳羊欣《筆陣圖》云王羲之「三十三書《蘭亭序》」，謬。【11】

・咸康二年（336）丙申　　　　　　　　　　　　三十四歲

・咸康三年（337）丁酉　　　　　　　　　　　　三十五歲

・咸康四年（338）戊戌　　　　　　　　　　　　三十六歲

・咸康五年（339）己亥　　　　　　　　　　　　三十七歲

七月，從叔父王導卒。

八月，妻父郗鑒卒。

《世說・言語篇》七十：「王右軍與謝太傅共登冶城，謝悠然遠想，有高世之志。王謂謝曰：『夏禹勤王，手足胼胝；文王旰食，日不暇給。今四郊多壘，宜人人自效；而虛談費務，浮文妨要，恐非當今所

宜。』謝答曰：『秦任商鞅，二世而亡，豈清言致患邪？』」

按，關於王羲之冶城對話之時間和人物等，均有疑問，尚無定論。
【12】

鈴木、中田二譜此事繫於本年，《大事表》繫於永和二年。

・咸康六年（340）己亥　　　　　　　　　　　　　三十八歲

正月，上司庾亮卒。

本傳：「起家祕書郎，征西將軍庾亮請爲參軍，累遷長史。亮臨薨，
　　上疏稱羲之清貴有鑑裁。遷寧遠將軍、江州刺史。羲之既少有美譽，
　　朝廷公卿皆愛其才器，頻召爲侍中、吏部尚書，皆不就。復授護軍將
　　軍，又推遷不拜。」

《書記》398帖當書於本年：「庾雖篤疾，謂必得治力，豈圖凶問奄
　　至，痛惋情深，痛惋情深。半年之中，禍毒至此，尋念相摧，不能已
　　已，況弟情何可任？遮等荼毒備盡，當何可忍視？言之酸悲，奈何奈
　　何？可懷君懷。」

按，除王汝濤外，諸譜皆以羲之於本年遷寧遠將軍、江州刺史。

李長路認爲，從咸康六年（340）至永和元年（345）五年間，王羲之
對朝廷所召授之官職「皆不就」、「推遷不拜」故，因而成爲「推遷
未拜」官，在江州待命改官，並未正式上任。直至永和元年羲之四十
二歲（應爲四十三歲），始拜江州刺史，遷太守。（李長路、王玉池
編《大事記》李序）。

王瑞功據《通鑑》咸康八年（342）正月條有王允之正任江州刺史之
記載，【13】推定王羲之江州刺史的期間不長，任期在三四〇至三四
一年之間，亦即認爲王允之乃繼羲之的後任江州刺史。（見〈王羲之生
平事跡三考〉，山東臨沂王羲之研究會編《王羲之研究》所收）

王汝濤認爲，王羲之任江州刺史的時間不在咸康六年，並認爲王允之
非王羲之的後任而是相反。結論是：「王羲之任江州刺史的時間應該
是咸康八年（342）七月至當年十二月，他繼王允之刺江州，又被褚
裒代替，時間雖然很短，然出任與被代都是有原因的。」並列舉四點
爲之詳證。（詳王文〈王羲之任臨川太守江州刺史時間考〉）

田餘慶認爲：「由王羲之代王允之出刺江州是不可能的。王允之奉調在此年（咸康六年）八月，死在此年十月，在此以後，王羲之代王允之爲江州刺史，是可能的。」（田著《政治》〈永和政局與永和人物〉）此外清人姚鼐於此亦有一說。姚鼐懷疑王羲之並無江州刺史任事，此乃《晉書》將其子凝之事誤置於其父。姚云：「按，康、穆之世，江州最爲重任，庾冰兄弟居之，皆帶都督。逸少雖賢，豈早畀爲方伯？且其志辭重任，後乃勉處會稽，若江州則任重於會稽矣。吾疑此亦傳之誤耳。始爲江州，後處會稽者，逸少子凝之則然，豈逸少亦然哉。當孝武太元之時，無意中原，江州刺史蓋不帶都督矣，故以授凝之耳。」（《惜抱軒法帖題跋二》）按當時江州位置十分重要（參見田著《政治》〈庾、王江州之爭〉），姚疑不無道理，唯史籍多處載羲之江州刺史事，事或有之，但也應是臨時過渡人物。爲參考起見，先錄王汝濤據《晉書》列出可以考知的當時先後任江州刺史的人名與任期時間如下：

　庾亮：咸和九年（334）～咸康六年（340）正月，卒任。

　王允之：？～咸康八年（342）二月後（一說八月解任）。

　褚裒：咸康八年（342）十二月～建元元年（343）十月，解任。

　庾冰：建元元年（343）十月～建元二年（344）十一月卒。

　謝尚：建元二年（344）十一月被任命，未赴任隨即復轉豫州刺史。

　庾翼：建元二年（344）十一月～永和元年（345）七月，卒任。

又，徐寧、桓雲刺江州事見於各傳，唯不載時間。據此，清萬斯同《東晉方鎭年表》繫王羲之、徐寧刺江州於永和元、二年。秦錫圭《補晉方鎭表》繫王羲之、徐寧刺江州於咸康六、七年、繫桓雲於永和元年，皆以徐寧後接王任。按，王羲之可暫不論，餘皆非是也。據《晉書》卷七十四〈桓彝傳附徐寧傳〉：「左將軍、江州刺史，卒官。」再據《宋書》卷四十三〈徐羨之傳〉「祖寧，尙書吏部郎，江州刺史，未拜卒」，故徐可以排除。至桓刺江州，爲時已晚矣，田餘慶考證爲江州時間「又不得早於永和十二年」庶幾近之。秦錫圭繫永和元年者，誤。故桓亦可以排除不論。

另據《通鑑》卷九十八《晉紀》二十「永和四年」條，中有王羲之爲

「前江州刺史」記載，是知其刺江州時間至少不會超過永和四年以
後。此事尚俟再考。

・咸康七年（341）辛丑　　　　　　　　　　　　　　三十九歲

・咸康八年（342）壬寅　　　　　　　　　　　　　　四十歲

・東晉康帝建元元年（343）癸卯　　　　　　　　　　四十一歲

・建元二年（344）甲辰　　　　　　　　　　　　　　四十二歲
　王獻之生。【14】

・東晉穆帝永和元年（345）乙巳　　　　　　　　　　四十三歲

・永和二年（346）丙午　　　　　　　　　　　　　　四十四歲
　《晉書》卷八〈穆帝紀〉永和二年：「三月丙子，以前司徒左長史殷
　浩爲建武將軍，揚州刺史。」
　本傳：「復授護軍將軍，又推遷不拜。揚州刺史殷浩素雅重之，勸使
　應命，乃遺羲之書曰：……。羲之遂報書曰：『吾素自無廊廟志，直
　王丞相時果欲內吾，誓不許之，手跡猶存，由來尚矣，不於足下參政
　而方進退。自兒娶女嫁，便懷尚子平之志，數與親知言之，非一日
　也。若蒙驅使，關隴、巴蜀皆所不辭。吾雖無專對之能，直謹守時
　命，宣國家威德，固當不同於凡使，必令遠近咸知朝廷留心於無外，
　此所益殊不同居護軍也。漢末使太傅馬日磾慰撫關東，若不以吾輕
　微，無所爲疑，宜及初冬以行，吾惟恭以待命。』羲之既拜護軍，又
　苦求宣城郡，不許，乃以爲右軍將軍、會稽內史。」
　鈴木譜：「據此，羲之爲護軍將軍，又任右軍將軍、會稽內史，蓋在
　本年。」
　按，殷浩任揚州刺史確在本年，但王羲之應殷浩之勸請，就任護軍將
　軍，右軍將軍、會稽內史事必在同年之證據不足。據《晉書》卷七十

七〈殷浩傳〉，知殷浩曾兩度被任命爲揚州刺史。第一次在本年，然浩卻「會遭父憂，去職」。兩年之後復起，才第二次「復爲建武將軍、揚州刺史，遂參綜朝權」。若服喪期爲二年，則「服闋」應在永和四年（348）。據《通鑑》卷九十八《晉紀》二十「永和四年」條：「浩以征北長史荀羨、前江州刺史王羲之夙有令名，擢羨爲吳國內史、羲之爲護軍將軍，以爲羽翼。」知殷浩在永和四年復出後，方擢王羲之爲護軍將軍。宋桑世昌《蘭亭考》卷八引李兼說亦認同此說：「按，《通鑑》云永和四年，殷浩以江州刺史王羲之爲護軍將軍；八年，王羲之遺殷浩書諫北伐；十年，以前會稽太守王述爲揚州刺史。」今從《通鑑》。至於王羲之苦求宣城未許事，還應該更靠後一些。

魯譜、王汝濤《大事表》皆置王羲之任會稽內史於永和七年（351），是。詳「永和年」條。

・永和三年（347）丁未　　　　　　　　　　　　　　四十五歲

・永和四年（347）戊申　　　　　　　　　　　　　　四十六歲

任護軍將軍，後遷右軍將軍、會稽內史。（說見前「永和二年」條）又，《晉書斠注》引清姚鼐說，以爲《晉書》本傳作「右軍將軍」誤：「姚鼐《惜抱軒筆記》曰：『王羲之是王右軍，而本傳誤作右軍將軍，致王方慶進右軍帖所題銜亦襲其誤，而《樂毅論》後僞褚跋之誤，又不足論矣。』」按，姚鼐說非是。關於「右軍將軍」與「右將軍」，史書文獻常混稱之，故後人遂不能知其詳。關於這一方面的問題，張金虎《魏晉南北朝禁衛武官制度研究》一書於此有詳考。張氏以爲「將前、後、左、右軍將軍與前、後、左、右將軍相混，在今本《晉書》及唐宋人著述中頗爲常見」，並舉證王羲之等諸例，結論認爲《晉書》王羲之傳之作「右軍將軍」是正確的。（參見同著上冊。P259—260）又近年出土的王羲之孫女婿南朝《謝球墓誌》亦云：「球妻琅琊王德光，祖羲之，右軍將軍，會稽內史……」【15】亦可證明。

本傳：「時殷浩與桓溫不協，羲之以國家之安在於內外和，因以與浩書以戒之，浩不從。」

《晉書》卷七十七〈殷浩傳〉：「王羲之密說浩、羨，令與桓溫和同，不宜內構嫌隙，浩不從。」

《通鑑》卷九十八《晉紀》二十永和四年：「羲之以爲內外協和然後國家可安，勸浩不宜與溫構隙，浩不從。」

按，關於王羲之就殷浩、桓溫不協事書勸浩的時間，魯譜、鈴木譜、中田譜均置於永和二年。因《晉書》於此事記載不詳，暫從《通鑑》置於本年（見前「永和二年」條）。

殷浩、桓溫均爲當時權臣，也都是王羲之的友人。羲之認爲，若二人不和勢必對國家安寧爲帶來不利，因而爲調解二人關係盡了極大努力。當時王有〈與浩書〉，本傳未載，殷浩傳云「王羲之密說浩」，故王汝濤《大事表》推測「未言致書事，或僅口頭相勸」。按，筆者以爲其書信雖已不傳，但〈與浩書〉還是存在過的。《北堂書鈔》卷百三十二所引「下官乃令畫廉、藺於屏風」當即此「與浩書」之佚文。王羲之以廉頗、藺相如將相應和取譬殷、桓之關係，當爲此時此事而發，可見用心之苦。〈與浩書〉書於本年。

本年許邁絕跡（卒？）。（詳後「永和十一年」條）

· 永和五年（348）己酉　　　　　　　　　　　　四十七歲

少年師事的書法先生衛夫人（鑠）卒。【16】

清包世臣《十七帖疏證》考《十七帖》中之《諸從帖》、《計與足下別帖》書於本年。

或謂王羲之《姨母帖》中的姨母即衛鑠。【17】若然，則《姨母帖》當書於本年，而其帖之書風也應是考察王羲之四十餘歲時書法風格之一重要參考。

· 永和六年（350）　　　　　　　　　　　　　　四十八歲

《晉書》卷七十七〈殷浩傳〉：「及石季龍死（永和五年四月），胡中大亂，朝過欲逐蕩平關河，於是以浩爲中軍將軍、假節、都督揚、

豫、徐、兗、青五州軍事。浩既受命，以中原爲己任，上疏北征許洛。將發，墜馬，時咸惡之。既而以淮南太守陳逵、兗州刺史蔡裔爲前鋒，安西將軍謝尚、北中郎將荀羨爲督統，開江西田千餘頃，以爲軍儲。……（姚）襄反，浩懼，棄輜重退保譙城，器械軍儲皆爲襄所掠，士卒多亡叛。浩遣劉啓、王彬之擊襄於山桑，併爲襄所殺。」

《晉書》卷八〈穆帝紀〉永和六年：「加中軍將軍殷浩督揚、豫、徐、兗、青五州軍事，假節。」

本傳：「及浩將北伐，羲之以爲必敗，以書止之，言甚切至。浩遂行果爲姚襄所敗。」

按，本年殷浩進入北伐最後階段，正式開始在永和八年（352）三月左右。故王羲之「言甚切至」阻勸殷浩北伐的書簡，應寫於永和八年三月以前的北伐前夕。

· 永和七年（351）辛亥　　　　　　　　　　　　四十九歲

魯譜以本年王羲之遷會稽內史。王汝濤《大事表》「永和七年（351）」條謂：「會稽內史王述以喪母，去職守喪。王羲之爲右軍將軍，會稽內史。」又據虞龢〈論書表〉：「羲之爲會稽，子敬七、八歲。」王獻之生於建元二年（344），以此推算，則羲之任會稽內史應在永和七年左右，大致與魯、王考合，今從其說。

· 永和八年（352）壬子　　　　　　　　　　　　五十歲

殷浩即將全面開始北伐，在本年九月始已有前哨戰，皆不利。此時王羲之曾書諫之。

《晉書》卷八〈穆帝紀〉永和八年：「三月，使北中郎荀羨鎮淮陰。苻健別帥侵順陽，太守薛珍擊破之。夏四月，冉閔爲慕容儁所滅。儁僭帝號於中山，稱燕。安西將軍謝尚帥姚襄與張遇戰於許昌之誠橋，王師敗績。……九月，冉智爲其將馬願所執，降於慕容恪。中軍將軍殷浩帥衆北伐，次泗口，遣河南太守戴施據石門，滎陽太守劉遂戍倉垣。」

《通鑑》卷九十九《晉紀》二十一「永和八年」條載：「浩上疏請北

出許、洛，詔許之。以安西將軍謝尚、北中郎將荀羨爲督統，進屯壽春。謝尚不能撫尉張遇，遇怒，據許昌叛，使其將上官恩據洛陽，樂弘攻督護戴施於倉垣，浩軍不能進。三月，命荀羨鎮淮陰，尋加監青州諸軍事，又領兗州刺史，鎮下邳。……謝尚、姚襄共攻張遇於許昌。秦主健遣丞相東海王雄、衛大將軍平昌王菁略地關東，帥步騎二萬救之。丁亥，戰於潁水之誡橋，尚等大敗，死者萬五千人。……殷浩之北伐也，中（右）軍將軍王羲之以書止之，不聽。既而無功，復謀再舉，羲之遺浩書曰：『今以區區江左，天下寒心，固已久矣。力爭武功，非所當作。……此愚智所不解也。』又與會稽王昱箋曰：『爲人臣者誰不願尊其主比靈斯前世！況遇難得之運哉！……願殿下暫廢虛遠之懷，以救倒懸之急，可謂以亡爲存，轉禍爲福也。』不從。」

本傳：「及浩將北伐，羲之以爲必敗，以書止之，言甚切至。浩遂行果爲姚襄所敗。復圖再舉，又遺浩書曰：『知安西敗喪，公私愴怛，不能須臾去懷……。』……又與會稽王箋陳浩不宜北伐，並論時事曰：『古人恥其君不爲堯舜，北面之道……。』」

按，據《晉書・穆帝紀》、《通鑑》記載，知殷浩是從本年九月始，正式率師北伐、謝尚、姚襄敗於張遇亦在本年。可以察知，王羲之書諫北伐二通（即本傳引〈遺殷浩書〉、〈與會稽王箋〉二書），也應作於本年九月左右。然據本傳將之置於殷浩被姚襄所敗後復圖再舉之時。據《通鑑》此處的記載作：「既而無功，復謀再舉，羲之遺浩書曰，」未言姚襄，《通鑑》記載是正確的。因爲姚其實於本年還是殷、謝部下，尚未反逆。據《晉書》卷八〈穆帝紀〉永和九年記載「冬十月，中軍將軍殷浩進次山桑，使平北將軍姚襄爲前鋒，襄叛，反擊浩，浩棄輜重，退保譙城」云，知姚反在次年十月。〈遺殷浩書〉言：「知安西（謝尚）敗喪，公私愴怛，不能須臾去懷」，明顯是指謝尚部下姚襄敗於張遇之事，故知彼時姚尚未反，本傳誤記。（關於此事，詳第一章〈唐修《晉書》王羲之本傳〉中相關考論）

關於殷浩北伐、王羲之書諫事，在《右軍書記》所收的一些王帖中亦有所反映，如74、126帖即是，此二帖當繫於本年。【18】

- 永和九年（353）癸丑　　　　　　　　　　　　　五十一歲

 永和九年三月三日，會稽太守王羲之會同友朋四十餘人，於會稽之蘭亭舉辦了曲水流觴之宴，作〈蘭亭集序〉。

 北伐正式展開。（詳本書第五章〈王羲之生涯事跡考述〉中相關考論）

 按，本年爲殷浩北伐最爲關鍵的一年，《書記》45帖（即《孔彭祖帖》）中言及殷、姚事。魯譜誤引，中田譜亦沿此誤。【19】

- 永和十年（354）甲寅　　　　　　　　　　　　　五十二歲

 殷浩北伐失利，被廢爲庶人。王羲之亦以因與王述不協而決意退官。

- 永和十一年（355）乙卯　　　　　　　　　　　　五十三歲

 王羲之因與王述不協，稱病退官，於父母墓前自誓再不出仕，撰〈誓墓文〉。【20】按，王羲之與王述不和事件，《世說·仇隙篇》三十六以及本傳皆有記載，王羲之即因此決意退出官界。

 《眞誥》卷十六「王羲之」條下陶注稱王羲之：「永和十一年去郡告靈，不復仕。先與許先生（邁）周旋，頗亦慕道。」

 《書記》99帖亦言及「告誡先靈」事。【21】此與陶注所云「告靈」當爲一事，即誓墓，則99帖撰於本年明矣。中田譜以此帖置本年，是。

 按，在這一段記述文字上，《眞誥》於本傳雖然大致相同，但值得注意的是，《眞誥》多出一「先」字，即指明是在去官之前與許邁「周旋」的。本傳以王羲之去官後尚與許邁遊，誤。其實許邁於永和四年（348）已經絕跡矣。關於此問題，詳第一章〈唐修《晉書》王羲之本傳〉。

 包世臣認爲《十七帖》中《逸民帖》寫於本年。【22】

- 永和十二年（356）丙辰　　　　　　　　　　　　五十四歲

 魯譜：「是歲三月，姚襄入於許昌，以桓溫爲征討大都督以討之。溫及襄戰於伊水，大敗之。襄走平陽，使毛穆之等鎮洛陽。十月，慕容

恪攻斷龜於廣固，荀羨救之。有《羌賊帖》、《九月帖》、《破羌帖》、《伏想清和帖》、《還鎮帖》、《官舍帖》、《中夏感懷帖》、《運民帖》。」

又，據西川寧考證《喪亂帖》即書於本年，且以「先墓」地點在琅邪史實考證【23】。麥譜亦然，學界一般皆同意此說。王玉池則認爲「先墓」在洛陽，撰寫時間爲永和七年的可能性極大。【24】

· **東晉穆帝升平元年（357）丁巳**　　　　　　　　**五十五歲**

魯譜：「十二月，以太常王彪之爲尚書左僕射。有『旦夕都邑動靜』帖。」

· **升平二年（358）戊午**　　　　　　　　　　　　**五十六歲**

本年有〈誡謝萬書〉、〈與桓溫書〉，書誡謝萬、並勸桓溫愼用謝萬。

《晉書》卷八〈穆帝紀〉升平二年：「秋八月，安西將軍謝奕卒。壬申，以吳興太守謝萬爲西中郎將、持節、監司豫冀並四州諸軍事、豫州刺史。以散騎常侍郗曇爲北中郎將、持節，都督徐、兗、青、冀、幽五州諸軍事、徐兗二州刺史，鎮下邳。」

本傳：「萬後爲豫州都督，又遺萬書誡之曰：『以君邁往不屑之韻，而俯同群辟，誠難爲意也。然所謂通識，正自當隨事行藏，乃爲遠耳。願君每與士之下者同，則盡善矣。食不二味，居不重席，此復何有，而古人以爲美談。濟否所由。實在積小以致高大，君其存之。』萬不能用，果敗。」

《通鑑》卷一百《晉紀》二十二「穆帝升平二年」載：「秋，八月，豫州刺史謝奕卒。壬申，以吳興太守謝萬爲西中郎將，監司、豫、冀、併四州諸軍事、豫州刺史。……王羲之與桓溫箋曰：『謝萬才流經通，使之處廊廟，固是後來之秀。今以之俯順荒餘，近是違才易務矣。』又遺萬書曰：『以君邁往不屑之韻，而俯同群辟，誠難爲意也。然所謂通識，正當隨事行藏耳。願君每與士卒之下者同甘苦，則盡善矣。』萬不能用。」

‧升平三年（359）己未　　　　　　　　　　　　　五十七歲

　　王獻之十六歲（詳「建元二年」條），勸其父書法改體。

　　張懷瓘〈書估〉：「子敬年十五、六時，常白父逸少云：『古之章
　　草，未能宏逸，頗異諸體。今窮偽略之理，極草縱之致，不若藁行之
　　間，於往法固殊，大人宜改體。』」

‧升平四年（360）庚申　　　　　　　　　　　　　五十八歲

　　有《兒女帖》、《七十帖》。

　　鈴木譜：「帖，垂耳順，五十八歲五十九歲並可稱之。但帖（《十七
　　帖》）第十九（《七十帖》）第二十（《兒女帖》）若出同年，則其作當
　　在升平四年，羲之四十八歲也。何故？第二十帖言『小者尚未婚』是
　　在獻之議婚前，郗曇卒在升平五年正月，正月曇必疾，羲之不宜與臥
　　疾之人相共議婚矣。以常理推之，議婚至遲亦在曇卒前年。是以二帖
　　繫本年。」關於此問題，詳參〔個案研究〕〈官奴考〉。

‧升平五年（361）辛酉　　　　　　　　　　　　　五十九歲

　　王羲之卒。

　　本傳：「年五十九卒，贈金紫光祿大夫。諸子遵父先旨，固讓不
　　受。」

　　《真誥》卷十六「王羲之」條下陶注：「至升平五年辛酉歲亡，年五
　　十九。」

　　張懷瓘《書斷》：「王羲之升平五年卒，年五十九。」

注釋──

【1】《世說新語‧假譎篇》七載：「王右軍年減十歲時，大將軍（王敦）甚愛之，恆置帳中
眠。大將軍嘗先出，右軍猶未起。須臾，錢鳳入，屏人論事，都忘右軍在帳中，便言逆節
之謀。右軍覺，既聞所論，知無活理，乃剔吐污頭面被褥，詐熟眠。敦論事造半，方憶右
軍未起，相與大驚曰：『不得不除之！』及開帳，乃見吐唾從橫，信其實熟眠，於是得
全。於時稱其有智。」劉注云：「按諸書皆云王允之事，而此言羲之，疑謬。」余嘉錫

《世說新語箋疏》同條云：

> 《御覽》四百三十二引《晉中興書》曰：「王允之字淵猷，年在總角，從伯敦深智之。嘗夜飲，允之辭醉先眠。時敦將謀作逆，因允之醉別床臥，夜中與錢鳳計議。允之已醒，悉聞其語，恐或疑，便於眠處大吐，衣面並汙。鳳既出，敦果照視，見其眠吐中，以爲大醉，不復疑之。」嘉錫案：今《晉書》允之傳略同，且曰：「時父舒始拜廷尉，允之求還定省，敦許之。至都，以敦、鳳謀議事白舒。舒即與（王）導俱啓明帝。」其非右軍事審矣。《世說》之謬，殆無可疑。

又《通鑑》卷九十二《晉紀》「明帝太寧元年」條記載亦與《晉書》等同，《世說新語》此誤，可以定論。

【2】《太平廣記》卷二百七《羊欣筆陣圖》有如下記載：「晉王羲之，字逸少，曠子也。七歲善書。十二見前代《筆說》於父枕中，竊而讀之。父曰：『爾何來竊吾所秘？』羲之笑而不答。母曰：『爾看用筆法。』父見其小，恐不能秘之，語羲之曰：『待爾成人，吾授也。』羲之拜請：『今而用之。使待成人，恐蔽兒之幼令也。』父喜，遂與之。不盈期月，書便大進。衛夫人見，語太常王策曰：『此兒必見用筆訣，近見其書，便有老成之智。』流涕曰：『此子必蔽吾名。』晉帝時，祭北郊文，更祝板，工人消之，筆入三分。三十三書《蘭亭序》，三十七書《黃庭經》。書迄，空中有語：『卿書感我，而況人乎？吾是天臺丈人。』自言眞勝鍾繇。羲之書多不一體。」云云按，上引述王羲之幼年學書逸事文，實爲後人僞託，不足信。理由如下：

一、與之大致相同者亦見於題唐韋續《墨藪》中，題作〈王逸少筆勢傳〉；又《墨池編》卷二收此，題作王羲之撰〈論書四篇〉（其四）中，宋陳思《書苑菁華》卷十八亦收之，題作〈王羲之筆勢傳〉，又《事類賦》卷十五亦有此，題作《世說》等等，由此可見此文來路不明，且語涉荒誕，內容離奇。《墨池編》編者朱長文亦未信之，同書卷二《論書四篇》後附朱跋曰：「晉史不云羲之著書言筆法，此數篇蓋後之學者所述也。今並存於編，以俟詳擇。」清包世臣《藝舟雙楫》卷六論孫過庭《書譜》引傳王羲之文之謬云：「二說者（指《書譜》引王羲之逸事）不知所自出，大約俗傳，非事實。」對這些僞託之王文，今人有專做考辨者。如張天弓論文〈王羲之書學論著考辨〉（收《全國第四屆書學討論會論文集》），論證傳世九篇王羲之論書文章皆係僞託，可以參考。從文獻角度看，此類逸事傳說多荒謬無稽，此難以信徵者一也。

二、《通鑑》卷八載：「懷帝永嘉三年夏，太傅越遣淮南內史王曠、將軍施融、曹超等，將兵拒（劉）聰等。曠濟河，欲長驅而前。融曰：『彼乘險間出，我雖有數萬之眾，猶是一軍獨受敵也。且當阻水為固以量形勢，然後圖之。』曠大怒曰：『君欲阻眾耶？』……曠等於太行於聰遇，戰於長平之間。曠兵大敗，融、超皆死。」又《晉書》卷五〈孝懷帝紀〉亦有相同記載。自此戰役以後，所有有關王曠事跡從此不見史書文獻中之記載，其名亦逐漸消失。由是可以推知，王曠大約在此戰役中戰死或為劉聰所殺。又據王羲之晉永和十一年所寫〈誓墓文〉中：「羲之不天，夙遭閔凶，不蒙過庭之訓，母兄鞠養，得漸庶幾，」可知其幼年失父確為事實。若王曠在本年劉聰戰遇害，則羲之其時年正七歲，是〈論書〉所云「七歲善書」或者有之，而「十二」歲竊父藏前代筆說而讀之事，則是不可能的。從史實角度檢證，此難以信徵者二也。

【3】《世說新語‧汰侈篇》十二：「王右軍少時，在周侯末坐，割牛心噉之，於是改觀。」劉注：「俗以牛心為貴，故羲之食之。」又有《晉書》本傳：「羲之幼訥於言，人未之奇。年十三，嘗謁周顗，顗察而異之。時重牛心炙，坐客未啖，顗先割啖羲之，於是始知名。」此事《世說》、《晉書》並記，雖文字略有出入，然其事當為事實。王羲之十三歲時，其才能為周顗所賞識，廣為後世傳頌，然周雖善右軍，或恐不僅因為其才，當與王、周二家本為姻戚事有關。按，周顗弟周嵩有二女均適王氏，而其中一女即為王羲之兄嫂。據《通典》卷六十載劉隗上表彈劾王籍文，知王羲之兄王籍之妻為周嵩女。王羲之有一系列問嫂弔周嫂帖（《書記》78、177等），亦可證。又《晉書》卷六十一〈周嵩傳〉稱嵩乃「王應嫂父」，王應為王敦兄王含子，敦無子嗣，以兄子王應為嗣。含有二子，長子王瑜，次子王應，瑜娶周嵩女。可見周、王二氏聯姻之關係之深。瞭解這一層關係十分重要。蓋晉士人彼此相互標榜，並及子弟，實存相互賞拔之意，此事多關利益，絕非僅為風氣時尚耳。即此周顗賞識右軍之例，或可見其一斑。

又《晉書》本傳有「陳留阮裕有重名，為敦主簿。敦嘗謂羲之曰：『汝是吾家佳子弟，當不減阮主簿。』裕亦目羲之與王承、王悅為王氏三少」記載。鈴木氏考證阮裕於建興三年阮裕為王敦主簿，故此記載置於本年。

【4】從結婚年齡考慮，以本年十三歲王羲之結婚，或即使是提親，似皆嫌過早。此事比照其子王獻之婚齡，即可推知其可能性不大。因為若從鈴木說，則王羲之父子二者的結婚年齡會過於懸殊，因而不得不令人產生懷疑。王獻之生於晉建元二年（344），王羲之五十九歲卒，若依升平五年（361）卒說，則獻之已十七、八歲。筆者考證，王羲之生前獻之尚未結婚，（見〔個案研究〕〈官奴考〉）除非王羲之升平五年卒說不可信，然而鈴木、中田二

氏皆從此說，則無法化解王氏父子婚齡差異懸殊的疑問。

【5】王汝濤〈王羲之幾個家族親屬小考〉文，據《太平御覽》卷三七一作「郗太尉在京日」，澄清了「太傅」爲「太尉」、「京口」爲「京日」之訛，證實了諸《世說》本均誤。王又考太寧二年（324）八月王敦敗亡時，郗鑒仍在京，因定是年前後羲之結婚。近是，姑從其說。此外王瑞功亦有專文討論，其結論是：王羲之成婚應在三二二年八、九月間，亦爲一說，可以參考。又，郗鑒擇婿提親事，魯譜定在三二二年，麥譜、《大事表》置於三二三年。詳王汝濤文收《王羲之及其家族考論》；王瑞功文〈王羲之生平事跡三考〉中〈與郗璿結婚時間考〉一節。收山東臨沂王羲之研究會編《王羲之研究》。

【6】梁陶弘景《眞誥》卷十六「王羲之」條下注稱王羲之：「逸少，即王廙兄曠之子，有風炁，善書。後爲會稽太守。」敘述王羲之不言王導而言王廙，不知是否與書法之傳授有關。

唐張彥遠《歷代名畫記》卷五「王廙」條記載王廙言：「余兄子羲之，始年十六，學藝之外，書畫過目便能，就余請書畫法。余畫孔子十弟子圖以正勵之。」又記載「王羲之字少逸，廙從子也。書既爲古今之冠冕，丹青亦妙。有雜獸圖、臨鏡自寫眞圖、扇上畫小人物傳於前代。」按，王羲之從叔父王廙學書畫事，多見於史籍記載，應爲事實。南齊王僧虔〈論書〉云：「王平南廙是右軍叔，自過江東，右軍之前，惟廙爲最。畫爲晉明帝師，書爲右軍法。」（《法書要錄》卷一）、梁庾肩吾〈書品論〉：「王廙爲右軍之師。」（同書卷二），又從《世說・言語篇》六十二劉注引《文字志》記載：「羲之少朗拔，爲叔父廙所賞」語中，亦可見二人書法之緣，這些都可證明。

【7】包世臣《十七帖疏證》「積雪寒凝帖」條考云：「右軍爲王敦從子，最承器賞……太寧二年，敦爲逆，（周）撫率二千人從。敦敗，撫逃往西陽蠻中。是十月，詔原敦黨，周撫自歸闕下。時右軍爲秘書郎，同在都。」王汝濤以爲非是，《大事表》：「或謂王羲之起秘書郎當在此年，非。王敦亂平後，有人承王導意汙王彬、王籍之爲敦黨，欲免其官（未提及羲之，知羲之尚無官職）。明帝識破其計，未允。」

【8】《書記》107帖：「四月五日羲之報，建安靈柩至，慈蔭幽絕垂卅年，永惟崩慕，痛貫五內，永酷奈何，無由言告，臨紙摧哽，羲之報。」407帖：「兄靈柩垂至，永惟崩慕，痛貫心膂，痛當奈何！計慈顏幽翳垂十三年（此或有作「十三」者，誤。從朱本及《淳化閣帖》書跡），而吾匆匆，不知堪臨，始終不發，言哽絕！當復奈何？吾頃至劣劣，比加下……。」《淳化閣帖》卷二題鍾繇《長風帖》：「得長風書，靈柩幽隔三十年，心想平昔，痛慕崩絕，豈可居處。抽裂不能自勝。謝書已具日安厝，即其情事長畢，奈何！松等隤慟，

哀情頓泄，亦難可言。郗還未卜，聊示，友中郎相憂不去，心感遠懷，近增傷惋。每見范母子哀號，使人情悲。」

清人姚鼐《惜抱軒法帖題跋二》「兄靈柩垂至帖」條則認為，王羲之兄籍之因王敦敗亡而遭謫徙建安，旋卒，時羲之二十二。因謫徙之人不獲歸葬，故云隔絕三十年，推算書帖時間為五十一歲。王未見姚說，故錄之備考。

【9】魯譜云：「按逸少為秘書郎，不知在何年。羲之自會稽王友，改授臨川太守，按此當在為秘書郎之後，征西參軍之前，史不具。《世說》：王脩齡問王長史：『我家臨川（王羲之）何如君家宛陵？』宛陵謂王述也。按述傳：『康帝為驃騎將軍，召輔功曹，出為宛陵令。』再按康帝紀『咸和九年拜散騎常侍，加驃騎將軍』，正庾亮鎮武昌之歲，想羲之為臨川，亦在其時也。」

【10】王汝濤在《大事表》及〈王羲之任臨川太守江州刺史時間考〉（均收《王羲之及其家族考論》）中均有詳說。王據《晉書》卷四十三〈庾亮附庾懌傳〉有「以討蘇峻功，封廣饒男，出補臨川太守」及《通鑑》「咸康四年（339）三月」條：「庾亮……表其弟臨川太守庾懌……梁州刺史」記載，推知庾懌出補臨川太守的時間應在平蘇峻之亂後（329年以後），即便未立即出補，但再晚也不至於晚在四、五年以後才到任。王認為庾懌係出補王羲之的臨川之缺，羲之於本年（334）或稍後時間參庾亮軍，因而庾懌也只能隨其後補臨川缺。所以王的結論是，王羲之任臨川太守的時間約在平蘇峻之後不久的三二九年至三三〇年之間，或三三〇年初。《大事表》：「故推斷羲之守臨川在此年，且為時不長，即丁母艱去職，由庾懌代之。」據梁陶弘景《真誥》卷十五〈闡幽微〉一「韋導」條下注：「韋導字公藝。吳人，即韋昭之孫也。博學有文才，善書。仕晉成、穆之世。為尚書左民部郎，中書黃門侍郎。代王逸少為臨川郡守，以母憂亡，年六十四歲。」是知代者非庾懌。

【11】「永嘉六年」條注引《太平廣記》卷二百七《羊欣筆陣圖》云：「三十三書《蘭亭序》，三十七書《黃庭經》。書迄，空中有語：『卿書感我，而況人乎？吾是天臺丈人。』自言真勝鍾繇。羲之書多不一體。」云云。已如前論，此文實為後人偽託。按，王羲之三十三歲尚未任會稽太守，故此於事實難合，實不足信。清人錢大昕據此記錄定王羲之生卒年，失考。關於此事，王汝濤〈王羲之生於321年證誤〉（收《王羲之及其家族考論》書中，前出。）一文有詳論。

【12】《晉書》卷七十九〈謝安傳〉亦有相同記載，唯以登冶城事置謝安出仕以後。清人姚鼐《惜抱軒筆記》五「晉書·謝安傳」條辯之曰：「《晉書·謝安傳》載安登石遠想，羲之規之。按，逸少誓墓之後，未嘗更入都，而安之仕進在逸少去官後。安在官而有遠想遺事

之過，逸少安得規之？此事出於《世說》，則《世說》之妄也。唐時執筆者蓋乏學識，故其取捨皆謬。」魯譜亦認爲王、謝對話不應在羲之去官以後：「是年七月王導卒，八月郗鑒卒。以庾冰爲揚州刺史……冰辟謝安下郡縣，敦逼赴召，月餘告歸。謝安傳：嘗與羲之共登冶城，悠然遐想，有高世之志。……按，史載此於安爲尙書僕射後，時羲之已歿，故當在此年也。」余嘉錫《世說新語箋疏》同條引程炎震云：「王、謝冶城之語，晉書載於安石執政時，誠誤。《晉略列傳》二十七〈謝安傳〉，作『咸康中，庾冰強致之。會羲之亦爲庾亮長史，入都，共登冶城』云云。其自注曰：『安執政，羲之已歿。』遞推上年，惟是時二人共在京師。考庾冰爲揚州，傳不記其年。據本紀，當是咸康五年，王導薨後。其明年正月一日，庾亮亦薨。如周說，則王、謝相遇必於是年矣。然是年安石方二十歲，傳云弱冠詣王濛，爲所賞。中經司徒府辟，又除佐著作郎。恐庾冰強致，非當年事。右軍長安石十七歲，方佐劇府，鞅掌不遑。下都遊憩，事或有之，無緣對未經事任之少年而責以自效也。吾意是永和二三年間右軍爲護軍時事。安石雖累避徵辟，而其兄仁祖方鎮歷陽，容有下都之事，且年事既長，不能無意於當世，故右軍有此言耳。過此以往，則右軍入東，不至京師矣。」

按，程據《晉略列傳》考定王謝冶城對話事在咸康五年，應不誤，唯以彼時謝安尙年少，疑羲之規之者爲謝尙。然《世說》、《晉書》本傳、〈謝安傳〉、《晉略》等均記爲謝安事，不似人名偶誤互混。其詳不得而知，待考。

【13】《通鑑》卷九十七「咸康八年（342）正月」條：「荊豫州刺史庾懌以酒饟江州刺史王允之，允之覺其毒，飲犬，犬斃，密奏之。帝曰：『大舅已亂天下，小舅復欲爾邪！』二月，懌飲鴆而卒。」

【14】《世說・傷逝篇》十六劉注：「獻之以泰元十三年（388）卒，年四十五。」《書斷》：「子敬爲中書令，太康十一年（386）卒於官，年四十三。」《東觀餘論》：「案，獻之以晉孝武帝太元十一年，年四十三歲卒。」《書斷》太元誤作太康。按，據上知王獻之卒年有太元十一年（享年四十三）和十三年（享年四十五）兩說，但無論從何說以逆推，其生年皆在本年。

【15】見南京市博物館、雨花臺文化局報告〈南京司家山東晉、南朝謝氏家族墓〉一文引拓片及釋文。《文物》2000年第七期。

【16】《書斷》卷中：「衛夫人名鑠，字茂猗。廷尉展之女、弟恆之從女、汝陰太守李矩之妻也。隸書尤善，規矩鍾公……右軍少常師之。永和五年卒，年七十八。」

【17】見王玉池〈衛夫人爲王羲之姨母考〉一文。（王著《二王書藝論稿》所收）文中推測

衛夫人可能就是《姨母帖》中王羲之的姨母。

【18】《右軍書記》74帖：「恐殷侯必行，義望雖宜爾」、同126帖：「昨得殷侯答書，今寫示君，承無怒意，既而意謂速思順從，或有怨理，大小宜盤桓。或至嫌也，想復深思」云云，從此二書可見，殷浩對羲之的書諫是曾「嫌」、「怒」的。

【19】《書記》45帖，即《孔彭祖帖》云：「得彭祖十七日具問爲慰。言裏經還蠡，是反善之誠也，於殷必得速還，無道路之憂，此者尚懸悒。得其去月書，省之悲慨也。」魯譜雖置《孔彭祖帖》於本年，然其所引卻非是《孔彭祖帖》，而是《書記》274帖：「殷廢責事，便行也，令人嘆悵無已。」魯繼其後論曰：「蓋浩廢後，致孔嘆吾謀不用，卒至顚蹶。」今檢此帖，惟十數字耳，未見有與「孔彭祖」關聯之證據，遂知魯將45帖與274帖誤混。中田譜亦沿此誤，謂：「孔彭祖帖記殷浩廢爲庶人事。」考殷浩於永和十年（354）二月因北伐失敗被廢爲庶人，故45帖（《孔彭祖帖》）應書於本年，而274帖則應書於次年的永和十年。

【20】本傳記王述居喪復出後，對王羲之頗有刁難：「（王）述後檢察會稽郡，辯其刑政，主者疲於簡對。羲之深恥之，遂稱病去郡，於父母墓前自誓曰：『維永和十一年三月癸卯朔，九日辛亥，小子羲之敢告二尊之靈。羲之不天，夙遭閔凶，不蒙過庭之訓。母兄鞠育，得漸庶幾，遂因人乏，蒙國寵榮。進無忠孝之節，退違推賢之義，每仰詠老氏、周任之誡，常恐死亡無日，憂及宗祀，豈在微身而已！是用寤寐永歎，若墜深谷。止足之分，定之於今。謹以今月吉辰肆筵設席，稽顙歸誠，告誓先靈。自今之後，敢渝此心，貪冒苟進，是有無尊之心而不子也。子而不子，天地所不覆載，名教所不得容。信誓之誠，有如皦日。』」

【21】《書記》99帖：「羊參軍還，朝論長見敦恕，其爲慶慰，無物以喻。今又告誠先靈，以文示足下，感懷慟心。」

【22】《逸民帖》云：「吾前東，粗足作佳觀。吾爲逸民之懷久矣，足下何以方復及此？似夢中語耶！無緣面談爲歎，書何能悉？」包世臣《十七帖疏證》：「會稽在金陵東，南朝時所謂東郡、東土、東中皆斥會稽。云『吾前』，是辭內史後語。」

【23】西川寧〈《喪亂帖》年代考〉。收《西川寧著作集》第四卷。

【24】王玉池〈王羲之《喪亂帖》之「先墓」地點及書寫時間考〉一文。收《二王書藝論稿》。

【附二】 唐褚遂良《晉右軍王羲之書目》帖目表（略稱《褚目》）

說明：表格內（ ）前的文字原誤，（ ）內的是校正文字，今列出。

帖目號	卷數	帖文起首句、行款與注	互見之書目、臨摹本、刻帖
正書	5卷	共四十帖	
1	1	樂毅論 四十四行 書付官奴	刻帖本
2	2	黃庭經 六十行 與山陰道士	刻帖本
3	3	東方朔贊 三十行 書與王脩	刻帖本
4	4	周公東征 十一行	
5		年月日朔小字（子）十四行 自誓文	刻帖本
6		尚想黃綺 七行	
7		墓田丙舍 五行	刻帖本
8	5	羲之死罪前因李叔夷 四行	
9		瑯邪臨沂 三行	
10		羲之頓首頓首一日相省 四行	
11		行三一之法 四行	
12		尚書宣示孫權所求 八行	刻帖本
13		臣言瑯琊新廟 四行	
14		晉侯侈 六行	
行書	58卷	共三百六十帖	
15	1	永和九年 二十八行蘭亭序	諸摹、刻帖本
16		纏利害 二十二行	
17	2	爰有猗人 九行	
18		庚新婦 五行	《淳化閣帖》
19		九月二十三日羲之八日書 八行	
20		十一月七日羲之報知少釁 五行	
21		十二月六日羲之報一昨因暨主簿書 六行	
22	3	臣羲之言伏惟皇太后 七行	
23		臣羲之言嚴寒不審 四行	

24		臣羲之言伏惟陛下 五行	
25		雨涼佳得書 五行	
26		問庶子哀摧 四行	
27	4	七月二十五日羲之頓首期晚生不育 六行	
28		五月二十四日羲之頓首二旬哀悼 五行	
29		羲之報曹妹 五行	
30		羲之頓首違遠亡嫂積年 八行	
31		昨殊不散 三行	
32		殷中軍忽奄哭之 三行	
33	5	羲之死罪亡兄靈柩 七行	《淳化閣帖》
34		七（五）月七日羲之頓首頓首昨便斬	
		草亡嫂尚停此 十行	
35		期小女四歲暴疾不救 五行	《寶晉齋法帖》
36		秋中諸感切懷 五行	
37	6	羲之白不審尊體比復如何 五行	《奉橘帖》作「何如」
38		得示慰吾頻以服散 三行	
39		二十三日發至長安 八行	
40		羲之死罪不審何定尚扶持 四行	
41		適遠告承如常 五行	
	7	羲之頓首舅夭歿 四行	
42		羲之頓首奄承弔亡遘難 五行	
43		羲之頓首君眼目 五行	
44		六月十五日羲之頓首大行皇帝崩 四行	
45		大行皇帝 五行	
46		月半增感傷奈何 四行	
47	8	謝新婦春日感傷 七行	

48		羲之死罪無亦永往 七行	
49		謝范新婦得富春還疏 十行	《絳帖》
50		向書至也須君至射堂 四行	
51	9	五月二十七日州民王羲之死罪比夏交 十七行	
52		羲之死罪荀葛各一國佐命之宗 十七行	
53		君須復以何散懷 七行	
54	10	七月十三日告離得兄弟 五行	
55		延明（期）官奴小女 七行	
56		不圖禍痛乃將至此 二行	
57		日月如馳嫂棄皆（背）再周 五行	《淳化閣帖》
58		近遣書想即至 二行	
59		比書慰也汝不可 六行	
60	11	羲之頓首快雪時晴 六行	《快雪時晴帖》
61		未復知問晴快即轉勝 七行	
62		去血有損不堪耿 三行	
63		月行復半痛傷兼摧 三行	
64	12	六月十七日告循紀（絕） 四行	
65		柳苑比問 五行	
66		賊已摧退 二行	
67		月行復旬感傷 七行	
68		有哀慘 七行	
69		送此鯉魚 二行	《淳化閣帖》
70		諸婦小兒輩 三行	
71	13	遍熱既冬一旦盛農 五行	
72		知齡家祖可悲慰 九行	
73		山下多日不復意問 十行	
74		晚復毒熱想足下 八行	《淳化閣帖》
75	14	都下二十六日書云中郎 五行	
76		近絕不得新婦諸叔問 十行	

【附二】 唐褚遂良《晉右軍王羲之書目》帖目表（略稱《褚目》）

77		九月十七日羲之報且因孔侍中 八行	《孔侍中帖》
78		日逼近羸劣 六行	
79	15	想小大皆佳 十行	
80		謝新婦賢從弟 八行	
81		隔日不知問一旬哀傷 七行	
82	16	省書知定疑來 二十六行	
83		痛惜敬和寢息在心 九行	
84		群從彫落將盡 十行	
85	17	報恒何如 七行 有一帖云羲之報恒何如	
86		二月二日汝歸母 二行	《寶晉齋法帖》
87		雖問和篤疾 十行	
88		此粗平安 六行	《奉橘帖》
89	18	二十二日羲之報近得書 五行	《淳化閣帖》
90		毒熱癀斲未甚耿耿 五行	
91		足下可不吾眼少力（劣） 四行	
92		再昔來熱如小有覺 十行	
93	19	官奴小女 十行	《寶晉齋法帖》 十一行
94		六（一）月二十五日 四行	
95		大熱得告 五行	
96		汝中冷褚侯遂至薨 二行	
97	20	過此燥雞肉 四行	
98		去龍牙復下 七行	
99		向欲力視汝 五行	
100		姊告慰馳情 五行	
101		晚來復何如 三行	
102		兄安厝情事長畢 五行	
103	21	十九日羲之頓首明二旬增感 七行	
104		十月十五日羲之頓首月半哀傷 八行	
105		得示知足下猶未佳 四行	
106		羲之頓首卿佳不家中猶爾 八行	

107	22	安西復問 二十六行	
108		忽然夏中 九行	
109	23	得阿遮書 七行	
110		二十五日告期 六行	
111		二十日告姜 三行	
112		知慶等 三行	
113		二十七日告姜氏母子 五行	《寶晉齋法帖》
114		得書知卿 四行	
115	24	初月一日羲之報忽然改年 六行	
116		卿各何以先贏 四行	
117		此上下不可耳出外 六行	
118		六日告姜復雨始晴 五行	
119		書未去得疏爲慰 五行	
120	25	行復二旬傷悼情深 五行	
121		羲之死罪難信非賤 五行	
122		九月二十五日羲之頓首便涉冬 六行	
123		夫人遂善平康也 三行	《淳化閣帖》
124		羲之頓首節至遠感 五行	
125		過一旬尋念傷悼 四行	
126		五月九日羲之頓首頓首雖未敘 五行	
127	26	敬祖足下如常慰之 五行	
128		羲之頓首頓首從兄雖篤疾 五行	
129		轉熱想足下耳 七行	
130		王逸少頓首晚佳也 七行	
131	27	八月十七日羲之報 五行	
132		三十日告姜 五行	
133		二十二日告姜 五行	
134		三十日羲之頓首報	
135		信還之夜下 七行	
136	28	曹丁妹 七行	

137		未審大周嫂 七行	
138		劫事當速 五行	
139	29	二十九日告仲宗 五行	
140		十四日告劉氏女 六行	
141		人理之故 四行	
142		十一月二十六日羲之報 五行	
143	30	羲之愛報 七行	
144		伏想嫂安和 九行	《淳化閣帖》
145		得書知汝問 九行	
146	31	十一月十三日羲之頓首 六行	
147		三月十九日羲之頓首未（末）春哀痛	
		羲之自想上下悉佳 五行	
148		八月十五日具疏羲之再拜 六行	
149	32	羲之頓首月半感慕抽切 五行	
150		改月感慕抽痛當奈何 六行	
151		昨歡宴可謂意 五行	
152		向得信知足下瘥 五行	
153	33	張博士定何日去 四行	
154		八月二十六日告仲宗 十行	
155		雨無復解足下可耳 五行	
156		六月羲之報至節哀感 四行	
157		初月一日告姜忽此年 四行	
158	34	極有眷（春）意 四行	
159		九月十八日羲之報近問 七行	
160		司州葬道（送）六行	
161	35	十四日告期明年月半 十三行	
162		十三日羲之報月向半 四行	
163		承上下不和反側 六行	
164	36	過一旬痛哀兼至 八行	
165		昨暮遣書值足下以行 七行	

166		諸哀毒兼至終日切心 七行	
167		乃復送轡勞汝 四行	
168	37	得示爲慰之吾迎不快 五行	
169		九月二十五日義之報禍出不圖 六行	
170		陰寒足下各可不 八行	
171		五月二日告胡母甥幸 六行	
172		夏中節除感遠兼傷 四行	
173	38	四月五日義之報 五行	《淳化閣帖》
174		七日告期痛念玄度 十行	
175		妹轉佳慶不乃啼不 三行	
176		知敬婢猶未佳懸心 二行	
177		治墓下皆以集也 三行	
178	39	三月十三日義之頓首頓首過二旬哀悼 六行	
179		義之頓首頓首想想多盛念一旦感歎益哀窮 十行	
180		十一月十八日義之頓首頓首冬月感歎兼傷 六行	
181	40	十月二十二日義之頓首頓首賢從隕遊（逝） 四行	
182		想家悉佳 九行	
183		吾未得便得效 四行	
184		吏轉輒與寬休 六行	
185	41	二月州民王義之死罪 六行	
186		向書至也得示承尊夫人轉平和 七行	
187		五月十日義之報夏中感遠 六行	
188		時見賢子君家平 三行	
189		前郡內及兄子家比有 五行	
190	42	四月二日義之頓首初月感懷 七行	
190		得示慰之足下克致 六行	

192		羲之白服見仲熊 七行	
193		知汝故爾欲食 三行	
194	43	紙一千 五行	
195		僧逐佳也 三行	
196		脯五夾 七行	
197		羲之死罪不當有桂 四行	
198	44	不知遠妹定何當至 八行	
199		從兄弟一旦哀窮 四行	
200		昨遣書今日至也 四行	
201	45	知足下得吾書 四行	
202		前比遣書 七行	
203		想應妹普平安 七行	
204		臘逐佳也懸念 八行	
205		比承至也得二書 四行	
206	46	得二日書具足下問 四行	
207		足下在蕪湖 九行	
208		不圖哀禍頻仍 五行	
209	47	道祖重能刑（行）也 二行	
210		□（十）月二十日羲之頓首節近歲終 六行	
211		節除諸感兼哀 四行	
212		四月二十日羲之頓首二旬期等小祥 五行	《汝帖》
213		新歲月感傷 四行	
214	48	羲之頓首一旦公除 四行	
215		羲之頓首從弟子 四行	《絳帖》
216		歲盡諸感 五行	
217	49	四月九日羲之頓首臘日 七行	
218		得二謝書司州喪 六行	
219		二月六日羲之報昨書悉 四行	
220		上下如常不 五行	

221		承都開清和 五行	
222	50	二月二十五日義之頓首一日有書 九行	
223		事情無所不至惟有長歎 五行	
224		雨後無已不審體中各何如 九行	
225		如（知）賢弟並毀頓 三行	
226	51	義之頓首頓首何圖禍痛 五行	
227		絲白張白騎遂自猜疑 七行	疑臨鍾絲
228		晴便寒想轉勝 七行	
229		六月十九日義之報仲熊夭折 三行	
230		仲熊雖篤疾豈圖奄忽 四行	
231	52	汝母子比佳不 六行	
232		十八日義之頓首 四行	
233		敬祖雖久疾謂其年少 八行	
234		五月二十七日義之報 五行	
235		六月十一日義之敬問得旦書 三行	《汝帖》
236		吾賢之常事耳 四行	
237	53	閏二月二十五日義之白 四行	
238		向書想至 四行	
239		八月十四日告父大 四行	
240		許玄度昨宿 四行	
241		七月六日義之頓首 五行	
242		省告猶示 三行	
243		修年雖篤 七行	
244	54	六月十六日義之頓首 八行	
245		義之死罪告多 十一行	
246		二十九日義之頓首 九行	
247		九月二十八日義之頓首 七行	
248		義之頓首昨 六行	
249	55	前使還有書猥 九行	

250		羲之頓首二孫女 四行	《寶晉齋法帖》
251		四日羲之頓首昨感寒 五行	
252		八月二十五羲之頓首 五行	
253		得書爲慰汝轉平復 六行	
254	56	周氏上下翻佳 六行	
255		卞玉等便以去十月禪 四行	
256		卿女母子粗平安 八行	
257		十一月十三日羲之頓首追傷切割 六行	《東書堂帖》
258	57	羲之頓首尋念痛惋 八行	
259		長風一日哀窮 五行	
260		得信知問 五行	
261		敬祖雖久疾 四行	
262		初月五日羲之頓首忽然此年 六行	
263	58	省別具懷 五行	
264		阿康少壯 四行	
265		范中書奄至此 三行	
266		妹復小進退 五行	
267		羲之頓首昨暮兒疏 十二行	

【附三】 唐張彥遠《右軍書記》帖目表（略稱《書記》）

帖目號	帖文起首句	互見之書目、臨摹本、刻帖及重出帖
1	十七日先書，郗司馬未去……	《十七帖》
2	吾前東，粗足作佳觀……	《十七帖》
3	瞻近無緣省告，但有悲嘆……	《十七帖》
4	龍保等平安也……	《十七帖》
5	知足下行至吳，念違離不可居……	《十七帖》
6	計與足下別廿六年，於今雖時書問……	《十七帖》
7	省足下別疏，具彼土山川諸奇……	《十七帖》
8	諸從並數有問，粗平安……	《十七帖》
9	得足下旃罽、胡桃、藥二種……	《十七帖》
10	云譙周有孫，高尚不出……	《十七帖》
11	天鼠膏治耳聾，有驗不……	《十七帖》
12	朱處仁今所在……	《十七帖》
13	省別具足下小大問……	《十七帖》
14	旦夕都邑，動靜清和……	《十七帖》
15	知有漢時講堂在……	《十七帖》
16	往在都見諸尊顯……	《十七帖》
17	青李來禽櫻桃……	《十七帖》
18	彼所須此藥草……	《十七帖》
19	虞安吉者，昔與共事……	《十七帖》
20	吾有七兒一女，皆同生…… 已上十七帖也	《十七帖》
21	玄度先乃可耳……	
22	先生適書，亦小小不能佳……	《淳化閣帖》
23	數親問叔穆嘉賓……	
24	知道長不孤，得散力疾重……	
25	婦安和，婦故羸羸……	
26	君昨示，欲見穆生敘讚……	
27	從事經過崔、阮諸人……	
28	適太常、司州、領軍諸人二十五、六日書…	《淳化閣帖》
29	司州供給寥落，去無期也……	《淳化閣帖》

30	適州將十五日告……	
31	六月十九日羲之白……	203重出
32	一見尚書書，一二日遣書以具……	255重出
33	遠近清和、士人平安……	《寶晉齋法帖》、《澄清堂帖》
34	江生佳、須大活以始見之……	《玉煙堂帖》
35	汝宜速下，不可稽留……	
36	近因得鄉里人書……	《淳化閣帖》
37	姊適復二告，安和，都故病篤……	
38	與殷侯彼此格卿取……	
39	卒喜慰氣滿……	
40	知足下哀感不佳，耿耿……	
41	在我而已……	《寶晉齋法帖》、《澄清堂帖》
42	產婦兒……	
43	得袁二謝書，具爲慰……	《淳化閣帖》
44	知庚丹陽差，數深深致心致心……	《寶晉齋法帖》、《澄清堂帖》
45	得孔彭祖十七日具問爲慰……	
46	上流近問不竟何兒日即路……	
47	明或就卿圍某邑散……	
48	江表付還　此四字一行	
49	得書知足下問……	
50	比信尋知足下有書可道……	
51	野大皆當以至……	
52	足下小大佳也……	《淳化閣帖》
53	謝二侯　此三字又一行	《淳化閣帖》
54	山下多日不得復意問……	褚目73
55	**羲之頓首向又慘慘**……　此二帖帶行	
56	七日告期，痛念玄度……	褚目174
57	汝當須過出殯還，恒有悲惻……	
58	王延期省　此四字一行	
59	妹轉佳慶不及啼不……	褚目175
60	昨即得丹陽水上書……	
61	去冬遣使……	

62	念足下窮思兼至……	
63	吾何當還 此四字一行	
64	汝尙小，愁思兼至……	
65	十一月十三日告……	
66	想大小皆佳，丹陽頃極佳也……	
67	吾去日盡，欲留女過……	
68	去多臨臨安事……	
69	六日昨書信未得……	
70	丹陽且送，吾體氣極佳丹陽……	
71	若可得耳……	
72	十四日諸問……	
73	遂當發詔……	
74	昨送諸書……	238重出
75	安復後問不，想必停君……當面止，似爲一帖	
76	各間意必欲省安西……	
77	未復知問……	
78	日月如馳……	褚目57、《淳化閣帖》
79	延期官奴小女……此有兩帖，語小異	褚目55
80	敬親今在剡……	
81	穰穰不知已得 一行短書	
82	行近遣書，想即至……	褚目58
83	七月十三日告郗陽兄弟……	褚目54
84	諸葛丟者君識不？……	
85	人理不可得都絕……	
86	十五日羲之報，近甚倉卒……	
87	會稽亦復與選論卿否……	
88	上下安也，和緒過見之，欣然，敬豫乃成委頓……	《淳化閣帖》
89	知阮生轉佳，甚慰……	
90	足下差否？甚耿耿……	
91	冷過，足下夜得眠不？祇差也……	

92	遂無雨候，使人歎……	
93	得書，知足下患癬……	
94	此賢懷所禮也，面一一…… （謝二侯）	53重出
95	五月十四日羲之近反至也……	
96	適萬石去月五日書爲慰……此注三行短	
97	因緣示致問……	
98	伯熊上下安和爲慰……	
99	羊參軍還朝論長見敦恕……	
100	又以表書示卿，政當亦不	
101	痛念玄度，立如志……	褚目174
102	服食故不可……	
103	袁彭祖何日過江？想安穩耳……	
104	此叚（段、改）不見足下乃甚久……	
105	得申近不問 此五字一行	
106	謝侯 此二字一行	
107	四月五日羲之報，建安靈柩至…… 此一帖 眞草書	褚目173、《淳化閣帖》
108	十一月十八日羲之頓首頓首… 此一帖行書	褚目215、《絳帖》
109	二蔡過葬來居此…… 此一帖草書	
110	九月十八日羲之頓首……此一帖行書	
111	十月十一日羲之敬問，得旦書，知佳爲慰 …… 行草	褚目235、《汝帖》
112	二十七日告姜，汝母子佳不？力不一一耶 告 此一帖草書 （羲之頓首，念足下哀禍頻仍）	181重出、褚目113、 《寶晉齋法帖》
113	羲之頓首，二孫女夭殤…… 眞行	褚目250
114	廿八日羲之白，得昨告…… 草書	《絳帖》
115	庾新婦入門未幾…… 此一帖行書	《淳化閣帖》
116	君服前賢弟逝沒…… 此一帖行書	
117	雪候既不已…… 此一帖行書	《淳化閣帖》
118	書末云…… 行書	

119	上下可耳…… 此一帖行書	
120	今付吳興酢二器 眞行	
121	一日不暫展……	
122	適都使還……	
123	得征西近書，委悉爲慰……	
124	舍內佳不……	
125	義興何似……	
126	昨得殷侯答書……	370重出
127	復征許也 此四字一行	233重出
128	八月二十四日義之頓首　闕　竟增哀感……	
129	此雨足何耳……	
130	知諸患，耿耿……	
131	時行皆遍，事輕耳……	
132	道祖廗下，乃危篤……	
133	賊勢可見……	
134	諸人十二日書……	
135	復委篤，恐無興理……	
136	君頃以何永日……	
137	桓公以江州還臺……	
138	源書以發，吾欲路次見之……	
139	官舍佳也……	
140	近書及至也……	
141	謝侯數不在歎 此一行至底皆缺	
142	前知足下欲居此……	
143	得都近問，清和爲慰……	
144	君學書有意，今相與艸書一卷……	
145	小大佳不，可，得司馬問，懸情……	
146	見此當何言……	
147	想彼人士平安……	
148	源遂差不……	
149	君大小佳不……	
150	不得司馬近問，懸情……	

151	此鄙問無恙，諸從皆佳……	
152	溫公在此……	
153	武妹小大佳也 闕一字	
154	知郡荒…… 闕一字	
155	數得桓公問，疾轉佳也……	
156	君大小佳不……	
157	賓如人往，不堪致，心憶之，不忘懷之……	244重出
158	妹不快，憂勞，餘平安……	
159	未得安西問……	
160	與安石俱佳……	
161	想清和，士人皆佳……	
162	懷足下，可謂禮之……	
163	所欲論事，今付	
164	今與馮公論何產……	
165	臣羲之言，寒嚴，不審聖體御膳何如…… 召表皇太后一	褚目23
166	臣羲之言，伏惟陛下天縱聖哲，德齊二儀… 自哲以下則注	褚目24
167	應期承運，踐登大祚……	
168	劉氏平安也……	
169	今付北方脯二夾……	
170	司馬雖篤疾久……	
171	雨寒，卿各佳不……	397重出
172	想官舍無恙……	
173	九月三日羲之報，敬倫遮諸人……	《寶晉齋法帖》
174	九月二十五日羲之頓首，便涉多日……	褚目55
175	旦極寒，得示……	《淳化閣帖》
176	延期官奴小女……	褚目55
177	六月二十七日羲之報，周嫂棄背……	
178	頓首頓首，亡嫂居長，情所鍾……	
179	君頃復以何散懷……	褚目53

180	六日告姜，復內始晴快情……	褚目118
181	二十七日告姜……	397重出、褚目113
182	前使還有書，哀猥不能敘懷……	褚目249
183	十二月六日義之報，一昨因暨主簿不悉…	褚目21
184	義之死罪，前得雲子諸人書……	
185	七月五日義之頓首，昨便斷艸葬送……	褚目34
186	七月十六日義之報，凶禍累仍，周嫂棄背…	
187	二十三日發至長安……	褚目39
188	隔以久……	
189	六月十六日義之頓首，秋節垂至……	褚目244
190	歌章輒付卿……	
191	義之死罪，去冬……	
192	六月十一日義之報，道護不救疾……	僞《絳帖》
193	追尋傷悼……	《淳化閣帖》
194	向遣書，想夜至……	374、369部分重出
195	宿息想足下安書……	
196	二十九日義之報，月終，哀摧傷切，奈何奈何……	
197	九月二十八日義之頓首頓首，昨者書想至……	褚目247
198	義之白，不復面有勞……	
199	十一月五日義之報……	
200	兄弟上下遠至此，慰不可言……	
201	桓公不得敘情，不可居處……	
202	彥仁數問也，修載暨來，忻慰……	
203	六月十九日義之白，使還，得八日書……	31重出
204	十二月一日義之白，昨得還書……	
205	想明日可謝諸子……	
206	十四日義之白，近反不悉……	
207	義之頓首，何覬知意至……	
208	長高當暫還耶……	

【附三】唐張彥遠《右軍書記》帖目表（略稱《書記》）

209	范公書如此……	
210	一日多恨，知足下散動，耿耿……	
211	司馬疾篤，不果西，憂之……	
212	知比得丹陽書，甚慰……	傳藤原行成臨本《得丹陽帖》
213	比日尋省卿文集……	
214	初月一日羲之白，忽然改年，新故之際…	
215	旦書至也……	《鼎帖》
216	三日先疏……	
217	鎮軍昨至，尙未見也……	
218	上下近問，慰馳情……	
219	復數橘子……	
220	知書，有去縣奔去，誠意義官至也……	
221	兄子發……	
222	適欲遣書，會得足下示……	
223	十九日羲之報，近書反至也……	
224	省足下前後書……	
225	十一月七日羲之報，近因數卿書，想行至……	
226	二十三日羲之報，一日得書……	
227	知須果裁，便可遣取……	
228	近書至也，得十八日書爲慰……	393重出
229	尊夫人向來復何如……	
230	想諸舍人，小大皆佳……	
231	篤不喜見客……	
232	君遠在此……	
233	云殷生得快罔大事，數謝生書……	
234	寂不得都問，知卿云……	
235	信使甚數而無還者……	
236	羲之白，霧氣，足下各何如……	
237	冀行面遣知問，王羲之白	
238	昨道諸書今示卿，相見之……	74重出

239	晴快，足下各佳不……	
240	足下晚可耳……	
241	十二月二十四日義之報……	
242	藥湯諸人佳也……	
243	吾至今目欲不復見字……	
244	見君小大佳不……	
245	賓諸人佳不……	157重出
246	妹不快憂勞平安……	158重出
247	初月十二日義之累書至……	
248	昨近有書至此故不多也……	
249	知尙書中郎差爲慰……	
250	此言不可乏……	
251	直遣軍使者可各差十五人耶……	
252	足下知消息……	
253	方回遂舉爲侍中……	
254	論亦不能佳……	
255	見尙書一日遣信以具……	32重出、《東書堂帖》
256	官舍佳也，節氣不適，可憂……	
257	民以頃情事，不可不勤思……	
258	知足下數祖伯諸人問，助慰……	
259	省告一一，足下此舉由來吾所具……	
260	吾涉多節，便覺風動，日日增甚至……	
261	七月十五日義之白，秋日感懷深……	
262	知君患隱，何以及爾，是爲疲之極也……	
263	鄙故匆匆……	
264	此信過，不得熙書，想其書一一也……	
265	阿刁近來到卞……	
266	得書知足下且欲顧，何以不進耶……	
267	不得君家書，疏多往來，皆平安耳……	
268	七月二十一日義之白，昨十七日告爲慰…	
269	近復因還信，書至也……	
270	得九日問……	

271	來月必欲就到家……	
272	得都九日問，無他……	
273	得豫章書爲慰……	
274	殷廢責事便行也，令人歎恨無已……	
275	安石定目絕，令人悵然……	
276	得司州書，轉佳，此慶慰可言……	
277	昨暮得無奕、阿萬此月二日書……	
278	未復宏道……	
279	曚風膠今年似晚……	
280	得反又護示……	
281	羲之頓首，賢女殯斂永畢……	
282	賢室何如？何可爲心……	
283	得謝范六日書爲慰……	
284	斷酒事終不見許……	
285	知數致苦言……	
286	問董祥，吾亦問之……	
287	周公東征……　此四字眞，後闕	褚目4
288	羲之死罪，荀葛各一國佐命宗臣……	褚目52
289	信所懷願告……　此一帖眞行	
290	足下行穰久……	《寶晉齋法帖》、《澄清堂帖》
291	足下各可不……	
292	羲之死罪，近因周參軍……	
293	墳墓在臨川……	
294	此三頃田樂吳舊耳……	
295	十九日羲之頓首頓首，明二旬，增感切，奈何奈何……	褚目103
296	十二日告李氏甥……　行書	
297	羲之死罪，復蒙殊遇……	
298	群從彫落將盡……	褚目84
299	羲之死罪，累白想至，雨快，想比安和…	
300	皆以具示復自耳……	
301	餘皆平安也……	

302	及以令弟食後來……	
303	增運白米……　　當何已下闕	
304	吾復五六日至東縣，還復至問……	
305	想官舍佳……	
306	小大佳也……	
307	亦得業書爲慰……	
308	適阮兒書……	
309	貴奴差不……	
310	蚶二斛屬二斛……	
311	所欲示之……　　一行	
312	若治風教可弘……	
313	上方寬博多通，資生有十倍之覺……	
314	諸暨始寧……	
315	古之辭世者……	
316	想大小皆佳，知賓猶伏爾，耿耿……	《淳化閣帖》
317	大都夏多自可可……	《二王帖》
318	大婚定芳勢道也……	
319	先生頃可耳……	
320	行政五十日……	
321	古之御世者……	
322	甲夜羲之頓首……	
323	足下識先日之言信信具……　　此一行似闕	
324	前得君書即有反，想至也……	
325	知諸賢往，數見范生……	
326	知須米，告求常如雲……	
327	今有教勑付米可送之	
328	數上下問如常……	
329	不得東陽問……	
330	畢力果思……	
331	頃猶小差……	
332	鄙疾進退憂之甚深……	
333	足下所欲餘姚地……	

334	此雨過……	
335	比見敬祖小大可耳……	
336	尚書中郎諸人皆佳……	
337	吾頃胸中惡……	
338	永和九年，歲在癸丑……纏利害未若任所遇……	褚目15
339	十一月四日右將軍會稽內史瑯琊王羲之敢致書……此是郗論婚書，書跡似夫人……	
340	良深路滯久矣……	
341	知以智之所無，奈何……	
342	吾湖孰縣須水田……	
343	親往為慰……	
344	足下欲同至上虞……	
345	吾為卿任此聲者……	
346	小大皆佳也……	
347	下近欲麻紙適成……	
348	省書知定疑來……	褚目82
349	若來大小祥……	
350	此乃為汝求宅……	
351	初月二日羲之頓首，忽然此年，感遠兼傷……	褚目82、《淳化閣帖》
352	思率府朝得書……	
353	初月一日羲之報，忽然改年，感思兼傷…	褚目115
354	卿各何罪似先贏……	褚目116
355	此上下可耳…	褚目117
356	袁妹當來……	
357	期小女四歲，暴疾不救……	褚目35、《寶晉齋法帖》
358	知靜婢猶未佳，懸心……	褚目176
359	十月十五日羲之頓首，月半，哀傷切心，奈何奈何……	褚目104
360	謝范新婦得 闕 富春還諸……	褚目49、《絳帖》
361	羲之死罪，伏想朝廷清和……	《東書堂帖》
362	羲之白，乖違積年……	

363	再昔來熱如小有覺……	褚目92
364	五月二十七日州民王羲之死罪死罪，比夏復便牟……	褚目51
365	寒，伏想安和，小大悉佳，奉展乃具	
366	羲之死罪，見子卿具一一，荒民惠懷 塗一字 最要也……	
367	想元道弘廣平安，道充當得還不……	
368	羲之頓首，涼，君可不……	
369	阮信止於界上耳……	
370	昨得殷侯答書……	126重出
371	驗同罪 一行	
372	十二月十日羲之白，近復追付期，想先後 三字注 皆至……	
373	知尋遣家書，遲具問	
374	向遣書，想夜至，得書知足下問……	194重出
375	行當是防民流逸，不以為利耶……	
376	君欲船輒敕給所須告之	
377	得君戲詠，承念至此年，乃未見……	
378	太保思一散……	
379	恐有簿書之煩……	「鄉里人以下」藤原行成臨本
380	十二月二十二日羲之白，節近，感嘆情深……	
381	十四日疏，昨信未即取遣…… 褚映	
382	農敬親同日至數日耳…… 懷充	
383	知弟不果行，吾不佳，面近也 玠	
384	適書至也，知足下明還，行復剋面，王羲之白	
385	小大佳也，賢兄如猶當小佳…… 僧權	
386	近所示欲依上虞別上申……	
387	知足下以界內有此事……	《東書堂帖》
388	羲之頓首白，雨無已……	

389	省告攝功曹······　普通三年三月，徐僧權一十五紙。天寶十載三月二十八日安定胡英裝，朝議郎檢校尚書金部員外郎徐浩。	
390	與殷侯物示當爾，不可不卿定之，勿疑 下字注	
391	李母猶小小不和，馳情······	
392	卿大小佳　四字別行縫。有僧權字。	
393	近書至也，得十八日書爲慰······　縫上僧權字不全。開元十五年跋尾，其折處非本卷翰印楷處	228重出
394	足下當爲遠慮，不可計日　前僧權	
395	省示，知足下奉法······　懷充、褚映	
396	適都十五日問······　褚映	《淳化閣帖》
397	雨寒，卿各佳　一字注　不······　君清（倩）	171重出
398	庾雖篤疾······	
399	此公立德······	
400	足下各可耳······	
401	范公及阮公······	
402	羲之死罪，累白至也······	
403	遣令使白，恐不時至耳······	
404	奉黄柑二百······	《淳化閣帖》
405	云停雲子······　前僧權	
406	月十三日羲之頓首，追傷切割······	褚目257、《東書堂帖》
407	兄靈柩垂至······	褚目33、《淳化閣帖》
408	羲之頓首，想創轉差······　長使劉信	
409	三月十三日羲之頓首，近反亦至······	
410	書雖備至······　僧權、徐浩	
411	羲之白，一日殊不敍闊懷······	
412	知德孝故平平······	
413	忽然夏中，感懷冷冷······	褚目108
414	書成，得十一日疏，甚慰······	
415	知汝表出······　滉後有四行字，是韓晉公章草批。	
416	九家眞慰，鸞開鶴瑞，集客登秦望書······	

417	孔侍郎著作……	
418	王逸少字頓首，謝七日登秦望可俱行當 早也……　僧權闕字	
419	諸患者復何如？懸心。比疏已具，不復一一……	
420	桓安西觀自代蜀五	
421	書勿勿，未得遣信……	
422	兒故未至，不知何父，知足下念……	
423	適書至也……　徐僧權、徐浩	
424	六月三日羲之白，徂暑此歲已半載，慨深……	
425	賊以還……	
426	旦奉祠感思悲慟……	
427	重熙去具今子日……	
428	王逸少頓首敬謝，各可不……	
429	想曹參軍疾者已往，必能同來……	
430	得告慰爲妹下斷以爲至慶……	
431	見弘遠二書，皆以遠也，動散即佳，爲慰……	
432	足下晚各何似……	
433	足下各復何似，恒灼灼，故問，王羲之白……	
434	足下似有董仲舒開閉陰陽法……	
435	曹庾王六君別　六字別行，僧權	
436	羲之頓首，君可不……	
437	上下無恙，從妹佳也……	
438	隔久何日能來……　六字別行	
439	曹參軍……　三字別行。珍、哲、弟，僧權。 開元五年，闕，十五日倍戎副尉張善慶裝云云。	
440	累書想至，君比各可不……	
441	知玄度在彼，善悉也，無由見之，此何 可言……	
442	今與王會稽丘山陰書……　縫上僧權	
443	知劉公差，甚慰甚慰……　已上右軍書語， 都計四百六十五帖。	

附：大令書語		
1	得諸慰意……	
2	未復東近動靜，馳情……	
3	如省　此二字行，僧權。	
4	二十三日獻之問……	
5	向聞遊諸縣作，今退念時事…… 縫上起居郎臣褚遂良、姜珍	
6	五月十二日獻之白，節過，感懷深至……	
7	知祖希佳，為慰……	
8	思想轉思……	
9	適得元直二十三日疏……	
10	信明還東……	
11	慰之，吾故沈頓，思見之……	
12	獻之白，兄靜息應佳……又一行屈猶存須見 出欲。	《淳化閣帖》
13	獻之白，奉承問，近雪寒……縫上紹宗， 點處各闕一字。	
14	獻之白，承姊故常惡……	
15	育等可不，轉思見之……鍾紹京、僧權。	
16	忽動小行多，晝夜十三四起……	
17	知汝決欲求下，是至願……	《汝帖》題作王凝之
18	吾當託桓江州助汝……	《淳化閣帖》

【附四】 書中引用主要著述文獻目錄

說明：本引用著述目錄，按照在本書依次出現的順序列出。範圍僅限於專業性較強的著述文獻，對於常見的一般性文獻、類書，如二十四史、《資治通鑑》、《通典》、《藝文類聚》、《太平御覽》等以及其他古典文學作品、詩詞等等，恕不一一列出。此外，對於參閱著述，只要未在書中直接引用或言及者，亦不出列。

陳寅恪　〈天師道與濱海地域之關係〉（論文）。《陳寅恪著金明館叢稿初編》所收。上海古籍出版社，1980年。

范祥雍　《法書要錄》。人民美術出版社校點本，1984年。

洪丕謨　《法書要錄》。上海書畫出版社校點本，1984年。

祁小春　〈關於王羲之尺牘法帖校勘整理的方法問題──兼評《法書要錄》兩種版本〉（論文）。《北京高校圖書館學刊》1997年第二期。

（日）中田勇次郎　《王羲之を中心とする法帖の研究》。日本：二玄社，1961年。

（日）中田勇次郎　《王羲之》。日本：講談社，1974年。

（日）森野繁夫、　《王羲之全書翰》。日本：白帝社，1987年。
　　佐藤利行

劉濤　《中國書法全集》第19卷「三國兩晉南北朝‧王羲之王獻之之二」作品考釋。榮寶齋，1991年

上海書畫出版社　《王羲之王獻之全集》。上海書畫出版社，1994年

劉茂辰　《王羲之王獻之全集箋證》。山東文藝出版社，1999年

劉秋增、王汝濤　《王羲之誌》。山東人民出版社，2001年。

周一良　《周一良集》。遼寧教育出版社，1998年。

〔宋〕黃伯思　《東觀餘論》。中華書局影印《宋本東觀餘論》，1988年。

〔清〕姚鼐　《惜抱軒全集》。民國間上海會文堂書局石印本。

〔清〕魯一同　《右軍年譜》。黃賓虹‧鄧實編《美術叢書》第三冊所收，江蘇古籍出版社，1986年。

（日）宇野雪村　《王羲之書跡大系》。日本：東京美術，1981年。

〔清〕王鳴盛　《十七史商榷》。臺北：大化書局《十七史商榷》校點本，1977年。

〔清〕趙翼　《二十二史札記》。王樹民《二十二史札記校證》（訂補本），中華書局，1984年。

（日）興膳宏　　　　《中國散文選——世界文學大系七二》。日本：築摩書房，1965年。

（日）杉村邦彥　　　〈晉書王羲之傳譯注〉。《書論》第十六、二十三、二十八號連載。日本：書論 研
究會發行，1980年、1984年、1992年。

（日）高畑常信　　　《藝舟雙楫》。日本：木耳社，1982年。

（日）清水凱夫　　　〈唐修晉書の性質について（下）——王羲之傳を中心として〉（論文）。日本：
《學林》第二十四號，立命館大學中國藝文研究會發行，1996年。

周一良　　　　　　〈王氏三少〉（論文）。《周一良集》第二卷所收。

（日）岸本整潮　　　〈王氏三少考〉（論文）。《書論》雜誌第十五號，1979年。

王汝濤著　　　　　《王羲之及其家族考論》。中國文史出版社，2003年。

王汝濤　　　　　　〈王羲之任臨川太守江州刺史時間考〉（論文）。王汝濤著《王羲之及其家族考論》
所收。

余嘉錫著　　　　　《世說新語箋疏》。中華書局，1983年。

〔唐〕李延壽　　　　《南史》。中華書局校點本，1975年。

余紹宋　　　　　　《書畫書錄解題》。浙江人民出版社，1982年。

范子燁　　　　　　《《世說新語》研究》。黑龍江教育出版社，1998年。

楊勇　　　　　　　〈《世說新語》「書名」、「卷帙」、「版本」考〉。（論文）臺灣：《東方文化》第
八卷第二期，1970年。

（日）松岡榮志　　　《世說新語》原名重考〉（論文）。《思想戰線》，1989年第5期。

周本淳　　　　　　〈《世說新語》原名考略〉（論文）。《中華文史論叢》1980年第3輯。

寧稼雨　　　　　　〈《世說新語》書名與類目釋義〉。《文獻》2000年7月第3期。

〔梁〕陶弘景　　　　《眞誥》。明正統道藏太玄部所收。民國間上海涵芬樓影印本第637－640冊，1924
年－1946年。此外胡道靜《道藏要籍選刊》第四冊亦收之。上海古籍出版社，
1989年。

王玉池　　　　　　《二王書藝論稿》。文化藝術出版社，2001年。

王玉池　　　　　　〈《眞誥》《顏氏家訓》《南史》中的二王史料〉（論文）。《二王書藝論稿》所收。

張榮慶　　　　　　〈王羲之升平五年卒說獻疑——與王玉池先生商榷〉（論文）。《書法研究》1991年
第4期所收。

王玉池　　　　　　〈就王羲之卒年等問題答張榮慶先生〉。（論文）《書法研究》1991年第4期所收。
上海書畫出版社。

胡適　　　　　　　《胡適文集》。北京大學出版社，1998年。

殷誠安	〈貞白先生本清白──試論胡適〈陶弘景的《眞誥》考〉及《眞誥》與〈四十二章經〉的關係〉（論文）。《中國道教》總69期所收。2002年3月。
鍾來因	《長生不死的探求──道經《眞誥》之謎》。文匯出版社，1992年。
（日）石井昌子	《眞誥》。日本：明德出版社，1991年。
（日）吉川忠夫	《王羲之──六朝貴族の世界》。日本：清水書院，1972年。
（日）吉川忠夫	〈王羲之と許邁──または王羲之と《眞誥》〉。（論文）《書道研究》第八號所收，1988年。日本：美術新聞社。
〔宋〕黃庭堅	《山谷題跋》。明毛晉《津逮秘書》本。
王家葵	《陶弘景叢考》。齊魯書社，2003年。
趙益	〈《眞誥》的源流與文本〉（論文）。《文獻》，2000年7月第3期。
（日）石井昌子	《道教學の研究──陶弘景を中心に》。日本：國書刊行會，1980年。
（日）吉川忠夫等	〈眞誥譯注稿〉。分別連載於《東方學報京都》，第六十冊以降。日本：東方文化研究所發行
（日）麥谷邦夫	《眞誥索引》。日本：京都大學人文科學研究所，1991年。
（日）吉川忠夫	《六朝道教の研究》。日本：春秋社，1998年。
〔宋〕張君房	《雲笈七籤》。中華書局校點本，2003年。
陳國符	《道藏源流考》。中華書局，1949年。
姜亮夫	《歷代名人年里碑傳總表》。臺灣：商務印書館，1965年。
郭沫若	〈由王謝墓誌的出土論到蘭亭序的眞僞〉（論文）。《蘭亭論辨》上編所收，文物出版社，1973年。
楊家駱	《藝術叢編》。臺灣：世界書局，1975年。
〔宋〕朱長文	《墨池編》。明隆慶年間薛晨刊六卷本、明萬曆年間李時成刊六卷本、清雍正年間朱長文二十二世後裔朱之勵刊二十卷，本，附《印典》八卷。
〔清〕王澍	《淳化秘閣法帖考正》。清乾隆年間沈宗騫校刊本。上海涵芬樓影印壽縣孫氏小墨妙亭藏原刊本。
王國維	〈簡牘檢署考〉（論文）。《王國維遺書》第九冊所收。上海古籍出版社，1983年。
勞榦	〈漢代的「史書」與「尺牘」〉（論文）。《大陸雜誌》第二十一卷第一二期合刊所收。臺灣：大陸雜誌社，1960年。
（日）中田勇次郎	〈尺牘の藝術性〉（論文）。《中田勇次郎著作集》第一卷所收。日本：二玄社，1984年。

〔日〕西川寧	〈西域出土晉代墨蹟の書道史的研究〉。《西川寧著作集》第四卷所收。日本：二玄社，1991年。
林京海	〈讀《顏氏家訓》論魏晉六朝書法的特徵〉（論文）。《中國書法全集·魏晉南北朝名家》第20卷。榮寶齋，1997年。
叢文俊	〈文獻所見魏晉士大夫書法風尚之真實狀態的考證〉（論文）。《叢文俊書法研究文集》所收。中國文聯出版社，1999年。
祁小春	〈再議官奴說〉（論文）。《書法叢刊》2003年第四期，文物出版社。
劉濤、祁小春	〈晉人尺牘傳遞時間的討論〉（筆談）。《書法報》2004年6月21日，第25期，總第1016期。
〔宋〕董逌	《廣川書跋》。《叢書集成初編》本，上海商務印書館，1939年。
余嘉錫	〈寒食散考〉（論文）。《余嘉錫文史論集》所收。岳麓出版社，1997年。
錢鍾書	《管錐編》。中華書局，1979年。
〔東漢〕許慎	《說文解字》，中華書局，1963年。
〔清〕姚鼐	《月儀帖》（跋）。《月儀帖三種》後附姚鼐跋文書影。日本：二玄社《書跡名品叢刊》本。1970年。
劉濤	〈「史書」與「八體六書」〉（論文）。《書法研究》2003年第4期。
許同莘	《公牘學史》。商務印書館，1947年。
劉師培	《中國中古文學史論文雜記》。人民文學出版社校點本，1984年。
〔宋〕歐陽修	〈與陳員外書〉。《歐陽永叔集》八《居士外傳》卷十六所收，商務印書館刊《國學基本叢書》本。
趙樹功	《中國尺牘文學》。河北人民出版社，1999年。
〔日〕福井佳夫	〈六朝書簡文小考〉（論文）。古田敬一、福井佳夫編《中國文章論·六朝麗指》所收。日本：汲古書院，1990年。
〔清〕曾國藩	《經史百家雜鈔》序例。《曾文正公（國藩）全集》所收。臺灣：沈雲龍主編《近代中國史料叢刊續集第一輯》本，文海出版社，1974年。
〔梁〕劉勰	《文心雕龍》。楊明照等校注《增訂文心雕龍校注》本，中華書局，2000年。
吳麗娛	《唐禮摭遺——中古書儀研究》。商務印書館，2002年。
〔日〕丸山裕美子	〈書儀の受容について——正倉院文書にみる「書儀の世界」〉（論文）。《正倉院文書研究4》所收。正倉院文書研究會。日本：吉川弘文館，1996年。
〔日〕原田直枝	〈《真誥》所收書簡をめぐって〉（論文）。吉川忠夫主編《六朝道教の研究》所收。

周一良	〈書儀源流考〉（論文）。《歷史研究》1990年第5期所收。
姜伯勤	〈唐禮與敦煌發現的書儀──〈大唐開元禮〉與開元時期的書儀〉（論文）。姜伯勤 著《敦煌藝術宗教與禮樂文明》所收。中國社會科學院出版社，1996年。
王重民	《敦煌古籍敘錄》。商務印書館，1958年。
周一良	〈敦煌寫本書儀考（之二）〉（論文）。《敦煌土魯番文獻研究論集》第四輯所收。 北京大學出版社、1987年。
（日）那波利貞	〈《元和新定書儀》と杜有晉の編する〈吉凶書儀〉とに就いて〉（論文）。日本： 《史林》四五ノ一所收。1962年。
（日）山田英雄	〈書儀について〉（論文）。森克己博士還曆紀念會編《對外關係と社會經濟── 森克己博士還曆紀念文集》所收。日本：塙書房，1968年。
（日）那波利貞	《唐代社會文化史研究》。日本：創元社，1974年。
趙和平	《敦煌寫本書儀研究》。臺灣：新文豐出版公司，1993年。
周一良、趙和平	《唐五代書儀研究》。中國社會科學院出版社，1995年。
趙和平	《敦煌表狀箋啓書儀輯校》。江蘇古籍出版社，1997年。
商務印書館	《敦煌遺書總目索引》。商務印書館，1962年。
史睿	〈敦煌吉凶書儀與東晉南朝禮俗〉（論文）。郝春文主編《敦煌文獻論集》所收。 遼寧人民出版社，2001年。
周一良	〈敦煌寫本書儀考〉（論文）。周一良、趙和平著《唐五代書儀研究》所收。
趙和平	〈敦煌寫本書儀略論〉（論文）。周一良、趙和平著《唐五代書儀研究》所收。
〔宋〕陸游	《老學庵筆記》。中華書局《唐宋史料筆記》校點本，1979年。
〔宋〕張淏	《雲谷雜記》。嚴一萍編《百部叢書集成》本。臺灣：藝文印書館，1968年。
〔宋〕周密	《齊東野語》。中華書局《唐宋史料筆記叢刊》本，1983年。
（日）川口久雄	《三訂平安朝日本漢文學史の研究》。日本：明治書院，1988年。
（日）內藤湖南	《內藤湖南全集》。日本：筑摩書房，1997年。
（日）福井康順	〈正倉院御物杜家立成考〉（論文）。日本：《東方學》第十七號所收。1958年。
（日）日本文化 交流史研究會所	《杜家立成雜書要略注釋と研究》。日本：翰林書房，1994年。
（日）西林昭一	《月儀三種》（解題）。日本：二玄社刊《書跡名品叢刊》本。1970年。
王汝濤	〈《月儀書》與《蘭亭序》〉（論文）。王汝濤著《王羲之及其家族考論》所收。
〔清〕沈垚	《與張淵甫》。沈垚著《落颿樓文集》卷八所收。民國間吳興劉氏嘉業堂刊《吳興

<div align="right">叢書》本收。</div>

蘇紹興	《兩晉南朝的士族》。臺灣：聯經出版事業公司，1987年。
（日）西川寧	〈王羲之前期〉（論文）。《書道全集》第三卷所收。日本：河出書房，1954年。
南京市博物館・ 雨華台文物局	〈南京司家山東晉謝氏家族墓〉（報告）。《文物》2000年第7期。
韓玉濤	〈王羲之《喪亂帖》考評〉（論文）。劉正成主編《中國書法全集》第18卷所收。榮寶齋出版社，1991年。
（日）上田早苗	〈王羲之の知問——その樣式をめぐって——〉（論文）。《東洋藝林論叢——中田勇次郎先生頌壽記念論集》所收。日本：平凡社，1985年。
徐先堯	《二王尺牘與日本書紀所載國書之研究》。臺灣：藝軒圖書出版社，2003年增訂本。
徐先堯	〈二王尺牘之特徵，二王尺牘與日本書紀所載國書〉（論文）。《國立臺灣大學歷史學系學報》第三、五期連載。中華民國六十五年（1976年）。
侯燦爛、楊代欣	《樓蘭漢文簡紙文書集成》。天地出版社，1999年。
（日）日本書道 　　　教育會議	《スウェン・ヘティン樓蘭發現殘紙・木簡》日本：日本書道教育會議發行，1988年。
（日）伊藤伸	〈〈ヘティン文書〉の書道史的價值〉（論文）。《書道研究》1988年第10期。日本：美術新聞社發行。
〔宋〕司馬光	《溫公書儀》。嚴一萍編《百部叢書集成》影印清張海鵬《學津討源》本。臺灣：藝文印書館，1964年。
〔元〕劉應李	《新編事文類聚翰墨全書》。明正統年間翠巖精舍刊本。
朱惠良	〈宋代冊頁中之尺牘書法〉（論文）。《宋代書畫冊頁名品特展》所收。臺灣：國立故宮博物院，1995年。
蔡鏡浩	〈魏晉南北朝私詞語考釋方法論——《魏晉南北朝詞語匯釋》編撰瑣議〉（論文）。《辭書研究》1989年第六期所收。
（日）宇野雪村	《王羲之書跡大系》解題篇、研究篇。日本：東京美術，1984年。
（日）杉村邦彥	〈王羲之の尺牘を問う〉（論文）。杉村邦彥著《墨林談叢》所收。日本：柳原書店，1998年。
羅振玉、王國維	《流沙墜簡》。中華書局，1993年。
王小莘、郭小春	〈王羲之父子書帖中的魏晉習俗語詞〉（論文）。《廣西大學學報》（哲學社會科學

	版）第22卷第2期所收。2000年4月。
啓功	〈晉代人書信中的句逗〉（論文）。啓功著《啓功書法論叢》所收。文物出版社，2003年。
〔宋〕魏泰	《東軒筆錄》。中華書局《唐宋史料筆記》校點本，1983年。
王利器	《顏氏家訓集解》。中華書局刊《新編諸子集成》本，1993年。
郭在貽	〈六朝俗語詞雜考〉（論文）。郭在貽著《訓詁叢稿》。上海古籍出版社，1985年。後王雲路、方一新編《中古漢語研究》亦收。商務印書館，2000年。
〔宋〕王著	《淳化閣帖》。啓功、王靖憲主編《中國法帖全集》第1集。湖北美術出版社，2002年。
姜伯勤	《敦煌社會文書學導論》。臺灣：新文豐出版公司，1992年。
榮新江	〈敦煌本〈書儀鏡〉爲安西書儀考〉（論文）。《潘石禪先生九秩華誕敦煌學特刊》所收。臺灣：文津出版社，1996年。
陳靜	〈「別紙」考釋〉。《敦煌學輯刊》1999年第一期（總第35期）所收。
紀紅	〈「蘭亭論辨」是怎樣的「筆墨官司」？〉。《書屋》2001年第1期刊載。湖南教育出版社。
穆欣	〈關於《蘭亭序》眞僞的筆戰〉。《文匯讀書周報》1994年12月3日刊載。
鄭重	〈回眸「蘭亭論辨」〉。《文匯報》1998年11月26日刊載。
毛萬寶	〈蘭亭論辨研究〉（論文）。《書法導報》1991年10月9日，11月13日，1992年1月29日，4月1日，7月8日，10月21日，12月23日連續刊載。
〔南朝宋〕劉義慶	《世說新語》（〔梁〕劉峻注）。 徐震堮著《世說新語校箋》，中華書局刊《中國古典文學基本叢書》本，1984年。 余嘉錫著《世說新語箋證》，上海古籍出版社，1993年。 目加田誠著《世說新語》，日本：明治書院刊《新釋漢文大系》（76）本，1975年。 宋刊《世說新語》殘本，日本前田育德會所藏。
〔北魏〕酈道元	《水經注》。中華書局《叢書集成初編》本，1991年。
〔清〕孫星衍	《續古文苑》。臺灣：商務印書館《國學基本叢書》本，1968年。
于碩（郭沫若）	〈東吳已有「莫」字〉（論文）。《文物》1965年第11期所收。後《蘭亭論辨》上編、《郭沫若全集》歷史編第三卷等亦收入，人民出版社，1984年。
〔清〕吳士鑑、劉承幹	《晉書斠注》。臺灣：臺北二十五史編刊館影印本，1956年。

〔宋〕陳思　　　《書苑菁華》。北京圖書館藏宋刊本。

〔明〕王世貞　　《古今法書苑》。明末王乾昌校刊本。

〔宋〕桑世昌　　《蘭亭考》。上海商務印書館《叢書集成初編》本，1936年。

〔宋〕俞松　　　《蘭亭續考》。上海商務印書館《叢書集成初編》本，1936年。

〔唐〕劉餗　　　《隋唐嘉話》。中華書局《唐宋史料筆記叢刊》校點本，1979年。

〔唐〕牛肅　　　《紀聞》。《太平廣記》卷二百八。

卞孝萱　　　　〈《紀聞》作者牛肅考〉（論文）。《江海學刊》1962年7期所收。

〔宋〕趙彥衛　　《雲麓漫鈔》。中華書局《唐宋史料筆記》校點本，1996年。

〔宋〕曾宏父　　《石刻鋪敘》。清鮑氏《知不足齋叢書》本。上海商務印書館《叢書集成初編》
　　　　　　　　本，1939年。

〔宋〕宋錢易　　《南部新書》。中華書局《唐宋史料筆記》校點本，2002年。

〔清〕永瑢等　　《四庫全書總目提要》。臺灣：臺灣商務印書館《國學基本叢書》本，1968年

〔宋〕施宿　　　《嘉泰會稽志》。臺灣：中國地方誌研究會刊行《宋元地方誌叢書》影印本，1978
　　　　　　　　年。

莊嚴　　　　　〈唐閻立本繪蕭翼賺蘭亭圖卷跋──古畫專論之一〉（論文）。臺灣：《大陸雜誌》
　　　　　　　　第十五卷第九期所收。1957年11月15日。

史樹青　　　　〈從《蕭翼賺蘭亭圖》談到《蘭亭序》〉。《文物》1965年第12期所收，後收入《蘭
　　　　　　　　亭論辨》上篇。

啓功　　　　　〈《蘭亭帖》考〉（論文）。啓功著《啓功叢稿》所收，中華書局，1981年。

張德鈞　　　　〈《蘭亭序》依託說的補充論辨〉（論文）。《學術月刊》總第107期所收，1965年
　　　　　　　　11月。

朱關田　　　　〈《蘭亭序》在唐代的影響〉（論文）。華人德、白謙慎主編《蘭亭論集》所收，蘇
　　　　　　　　州大學出版社，2000年。

〔宋〕歐陽修　　《集古錄跋尾》。《蘭亭考》卷六引。

徐復觀　　　　〈蘭亭爭論的檢討〉（論文）。原載《中國藝術精神》，春風文藝出版社，1987年。
　　　　　　　　後收入華人德、白謙慎主編《蘭亭論集》。

徐邦達　　　　《古書畫偽訛考辨》。江蘇古籍出版社，1984年。

（日）萩信雄　　〈文獻から見た蘭亭序の流轉〉（論文）。《墨》雜誌2001年第148號「王羲之蘭亭
　　　　　　　　序」特輯所收。日本：藝術新聞社發行。

〔宋〕贊寧　　　《宋高僧傳》。中華書局校點木，1987年。

〔宋〕米芾　　　　《寶章待訪錄》。黃賓虹、鄧實編《美術叢書》第一冊所收。

陳垣　　　　　　《史諱舉例》。科學出版社，1958年。

胡適　　　　　　《胡適學術文集・語言文字研究》。姜義華主編。中華書局，1993年。

陳寅恪　　　　　〈崔浩與寇謙之〉（論文）。陳寅恪著《金明館叢稿初編》所收。上海古籍出版社，
　　　　　　　　1980年。

逍遙天　　　　　《中國人名的研究》。香港：檳城教育出版公司，1970年。

沈定庵、張秀銚　〈謁王羲之墓〉（論文）。《書法》雜誌1983年第一期所收。

王汝濤　　　　　〈古永欣寺在紹興考〉（論文）。王汝濤著《王羲之及其家族考論》所收。

王玉池　　　　　〈王羲之生卒年代問題〉（論文）。王玉池著《王羲之》〈附錄一〉所收。紫禁城出
　　　　　　　　版社，1991年。

王汝濤　　　　　〈隋唐琅邪王氏考〉（論文）。王汝濤著《王羲之及其家族考論》所收。已出。

李長路　　　　　〈王羲之七代孫智永祖先世系初探〉（論文）。《二十世紀書法研究叢書・考識辯
　　　　　　　　異篇》所收。上海書畫出版社，2000年。

臺靜農　　　　　〈智永禪師的書學及其對於後世的影響〉（論文）。臺靜農著《靜農文集》所收。臺
　　　　　　　　灣：聯經出版事業公司，1989年。

水賚佑　　　　　〈宋代《蘭亭序》之研究〉（論文）。華人德、白謙慎編《蘭亭論集》所收。

于碩（郭沫若）　〈蘭亭並非鐵案〉（論文）。《文物》1965年第10期所收。後《蘭亭論辨》上編亦
　　　　　　　　收。

〔日〕塚田康信　〈《蘭亭記》の研究〉（論文）。《福岡教育大學紀要》第三十二號所收。日本：福
　　　　　　　　岡教育大學，1983年。

馬靜　　　　　　〈《蘭亭記》讀後記〉（論文）。山東臨沂王羲之研究會編《王羲之研究》所收。山東
　　　　　　　　文藝出版社，1990年。

許莊叔　　　　　〈《蘭亭》後案〉（論文）。華人德、白謙慎編《蘭亭論集》所收。

叢文俊　　　　　〈關於魏晉書法史料的性質與學術意義的再認識〉（論文）。華人德、白謙慎編《蘭
　　　　　　　　亭論集》所收。

〔宋〕馬令　　　《南唐書》。《四部叢刊續編》影印明刊本。1984年上海書店據商務印書館1934年
　　　　　　　　版重印本。

錢鍾書　　　　　《宋詩選注》。人民文學出版社，1989年。

〔清〕李文田　　《跋汪中舊藏定武蘭亭》（跋）。郭沫若〈由王謝墓誌的出土論到蘭亭序的真偽〉
　　　　　　　　文引。載《蘭亭論辨》上編。

〔清〕阮元　　　《晉永和泰元磚字拓本跋》（跋）。《揅經室集》下・三集卷一所收。中華書局校
　　　　　　　　點本，1993年。

〔清〕阮元　　　《毘陵呂氏古磚文字拓本跋》（跋）。《揅經室續集》卷三所收。商務印書館《叢
　　　　　　　　書集成初編》本，1935年。

〔清〕阮元　　　《永和右軍磚》（跋）。清人甘熙《白下瑣言》卷三第四十六錄。宗白華《論《蘭
　　　　　　　　亭序》的兩封信》過錄。《蘭亭論辨》上編所收。

〔清〕包世臣　　《藝舟雙楫》。《安吳四種》卷十二所收。沈雲龍編《近代史料叢刊》本。臺灣：
　　　　　　　　文海出版社，1968年。

郭沫若　　　　　〈新疆新出土的晉人寫本《三國志》殘卷〉（論文）。《蘭亭論辨》上編所收。

〔清〕趙之謙　　《章安雜說》。趙氏手稿本藏北京圖書館。

〔宋〕吳淑　　　《事類賦注》。中華書局，1989年。

高二適　　　　　〈《蘭亭序》的眞偽駁議〉（論文）。《光明日報》1965年7月23日刊載，後收《蘭
　　　　　　　　亭論辨》下篇。

郭沫若　　　　　〈〈駁議〉的商榷〉（論文）。《文物》1965年第9期所收，後收《蘭亭論辨》上篇。

商承祚　　　　　〈論東晉的書法風格並及《蘭亭序》〉（論文）。《中山大學學報》哲學・社會科學
　　　　　　　　版所收。1966年第一期。後收《蘭亭論辨》下篇。

周紹良　　　　　〈從老莊思想論《蘭亭序》之眞偽〉（論文）。《中國社會科學》，1980年第4期所
　　　　　　　　收。後收《紹良叢稿》，齊魯書社，1984年。

逯欽立　　　　　〈《蘭亭序》是王羲之作的，不是王羲之寫的〉（論文）。逯欽立著《漢魏六朝文學
　　　　　　　　論集》所收。陝西人民出版社，1984年。

〔清〕嚴可均　　《上三代秦漢三國六朝文》。中華書局，1958年

黃君實　　　　　〈王羲之《蘭亭序》眞偽辨〉（論文）。香港：《崇基學報》第五卷所收，1965年
　　　　　　　　第一期。

唐風　　　　　　〈關於《蘭亭序》的眞偽問題〉（論文）。《文匯報》19658月19日刊載。

周汝昌　　　　　〈蘭亭綜考〉（論文）。周汝昌著《當代學者自選文庫：周汝昌卷》所收。安徽教
　　　　　　　　育出版社，1999年。

周傳儒　　　　　〈論《蘭亭序》眞實性兼及書法發展方向問題〉（論文）。《中國社會科學》1981
　　　　　　　　年第一期所收。

李長路　　　　　〈略論王羲之的思想與書風——「蘭亭論辨」之續〉（論文）。《書法家》雜誌1986
　　　　　　　　年第1期。

〔日〕西川寧　　　〈張金界奴本について〉（論文）。昭和蘭亭紀念會編，《昭和蘭亭紀念展圖錄》
　　　　　　　　　所收。日本：二玄社，1973年。

〔日〕吉川幸次郎　〈蘭亭序をめぐって〉（論文）。日本書藝院編，《昭和癸丑蘭亭展圖錄》所收。
　　　　　　　　　日本：二玄社，1973年。

郭沫若　　　　　　〈《蘭亭序》與老莊思想〉（論文）。《文物》，1965年第9期刊載。後收《蘭亭論辨》
　　　　　　　　　上編。

〔梁〕蕭統　　　　《文選》。中華書局，1995年。

〔晉〕葛洪　　　　《抱朴子內外篇》。上海商務印書館《叢書集成初編》本，1936年。王明校釋《抱
　　　　　　　　　朴子內篇校釋》增訂，中華書局《新編諸子集成》本，1985年。王利器校注
　　　　　　　　　《抱朴子外篇校箋》本。中華書局，1997年。

祁小春　　　　　　〈蘭亭序攬字考〉（論文）。《書論》第三十一號。日本：書論研究會發行。1999
　　　　　　　　　年。

祁小春　　　　　　《王羲之論考》。日本：東方出版，2001年。

祁小春　　　　　　〈關於《蘭亭序》眞僞的兩個新疑問〉（論文）。華人德、白謙愼主編《蘭亭論
　　　　　　　　　集》。

于碩（郭沫若）　　〈東吳已有「暮」字〉。《文物》第11期，1965年。後收入《蘭亭論辨》上編、
　　　　　　　　　《郭沫若全集》歷史編第三卷。

周傳儒　　　　　　〈論《蘭亭序》的眞實性兼及書法發展方向問題〉（論文）。《中國社會科學》1981
　　　　　　　　　年第1期。

〔清〕周廣業　　　《經史避名彙考》。北京圖書館出版社，1999年。

〔日〕市河米菴　　《米菴墨談》。中田勇次郎校注《米菴墨談》。日本：平凡社，1984年。

〔清〕趙翼　　　　《陔餘叢考》。臺灣：新文豐出版社，1975年。

陳寅恪　　　　　　〈崔浩與寇謙之〉（論文）。《陳寅恪著金明館叢稿初編》所收。

田餘慶　　　　　　《東晉門閥政治》。北京大學出版社，1989年。

〔宋〕王得臣　　　《麈史》。臺北：新興書局《筆記小說大觀》本，1975年。

〔唐〕韋續　　　　《墨藪》。上海商務印書館，《叢書集成初編》本。1936年。

張天弓　　　　　　〈王羲之書學論著考辨〉（論文）。《全國第四屆書學討論會論文集》收入。重慶
　　　　　　　　　出版社，1993年。

〔清〕趙吉士　　　《寄園寄所寄》。清康熙間刻本。

〔日〕幸田露伴　　《蘭亭文字》。幸田露伴著《露伴全集》第九集所收。岩波書店，1951年。

張安治等	《中國美術全集‧繪畫篇1》〈原始社會至南北朝繪畫〉。人民美術出版社，1986年。
（日）源川進	〈擴蘭亭字原考〉（論文）。《二松舍大學論集》所收。二松舍大學，1983年。
虞萬里	《先秦諱禮析論》（論文）。《文史》第四十九輯所收。後虞萬里著《榆枋齋學術論集》收入。江蘇古籍出版社，2001年。
〔宋〕王楙	《野客叢書》。中華書局《學術筆記叢刊》點校本，1987年。
江彥昆	《歷代避諱字匯典》。中州古籍出版社，1997年。
〔清〕黃本驥	《避諱錄》。清黃本驥輯《三長物齋叢書》本。
李德清	《中國歷史地名避諱考》。華東師範大學出版社，2002年。
〔晉〕干寶	《晉紀》。清湯球輯《眾家編年體晉史》所收。喬治忠校注本，天津古籍出版社，1989年。
陳登原	《國史舊聞》。臺灣：大通書局，1971年。
〔北周〕庾信	《庾子山集注》。清倪璠注、許逸民校點。中華書局《中國古典文學基本叢書》本，1980年。
〔清〕王念孫	《讀書雜誌》。江蘇古籍出版社，2000年。
周一良	〈兩晉南朝的清議〉（論文）。周一良著《周一良集》第一卷收入。
〔清〕沈垚	《落颿樓文集》。上海商務印書館《叢書集成初編》本，1936年。
蘇紹興	〈兩晉南朝琅邪王氏之經學〉（論文）。蘇紹興著《兩晉南朝的士族》所收。
徐邦達	〈王羲之卒年歲舊說的評議〉（論文）。《歷代書畫家傳記考辨》所收。上海人民美術出版社，1983年。
麥華三	《王羲之年譜》。油印本，承王玉池先生惠贈復印件。
潘德熙	《王羲之年譜》。《書法》雜誌，1982年第一期。
李長路、王玉池	《王羲之王獻之年表與東晉大事記》。重慶出版社，1992年。
王汝濤	《王氏家族王羲之、王獻之生平大事表》。王汝濤著《王羲之及其家族考論》所收。
王玉池	〈王羲之的生卒年代可以確定〉（論文）。王玉池著《二王書藝論稿》收入。
（日）鈴木虎雄	〈王羲之生卒年代考〉（論文）。日本：《日本學士院紀要》二十卷一號，1962年。
（日）中田勇次郎	《王羲之年譜》。中田勇次郎著《王羲之》收入。
（日）福永光司	〈王羲之の思想と生活〉（論文）。日本：《愛知學藝大學研究報告》1960年第9期。

（日）杉村邦彥　　　〈王羲之の生涯と書について〉（論文）。杉村邦彥著《書苑彷徨》第二集收入，

日本：二玄社，1986年。

潘岳　　　　　　　《王羲之與王獻之》。上海書畫出版社，1992年。

翁同文　　　　　　〈畫人生卒年考〉（論文）臺灣：《故宮季刊》第四卷第二期。

（日）外山軍治　　〈王羲之とその周邊〉（論文）。神田喜一郎等監修《書道全集》第4卷。日本：平

凡社，1954年。

（日）伏見沖敬　　《王羲之年譜》。收入《王羲之書跡大系・研究篇》，日本：東京美術，1984年。

六橋　　　　　　　〈王羲之生卒年辨〉（論文）。《書法研究》，1983年第一期所收。

王汝濤　　　　　　〈王羲之生於西元321年說證誤〉（論文）。王汝濤著《王羲之及其家族考論》所收。

李長路　　　　　　〈王羲之七代孫智永祖先世系初探〉（論文）。《二十世紀書法研究叢書──考識

辯異篇》所收。

王大良　　　　　　《中國古代家族與國家形態──以漢唐時期琅邪王氏爲主的研究》。甘肅人民出

版社，1999年。

毛漢光　　　　　　〈中古大氏族之個案研究──琅邪王氏〉（論文）。毛漢光著《中國中古社會史論》

所收。臺灣：聯經出版事業公司，1988年。

王汝濤　　　　　　〈魏晉琅邪王氏家族研究〉（論文）。王汝濤著《王羲之及其家族考論》所收。

〔清〕王國棟　　　《王氏宗譜》。北京圖書館所藏鈔本。

王汝濤　　　　　　〈千七百年未解之謎〉（論文）。王汝濤著《王羲之及其家族考論》所收。

王汝濤　　　　　　〈王氏家族王羲之王獻之生平大事年表〉（論文）。王汝濤著《王羲之及其家族考

論》所收。

王瑞功　　　　　　〈王羲之生平事跡三考〉（論文）。山東臨沂王羲之研究會編《王羲之研究》收入。

王汝濤　　　　　　《翰墨書聖王羲之世家》。吉林人民出版社，1997年。

南京市博物館・　　〈南京司家山東晉、南朝謝氏家族墓〉（報告）。《文物》2000年第七期所收。

雨華區文化館

牛致功　　　　　　《唐代碑石與文字研究》。三秦出版社，2002年。

王汝濤　　　　　　〈王羲之幾個家屬小傳〉（論文）。王汝濤著《王羲之及其家族考論》所收。

陳寅恪　　　　　　〈述東晉王導之功業〉（論文）。陳寅恪著《金明館叢稿初編》所收。

呂思勉　　　　　　《兩晉南北朝史》。上海古籍出版社，1983年。

唐長孺　　　　　　《魏晉南北朝隋唐史三論》。武漢大學出版社，1992年。

〔清〕包世臣　　　《十七帖疏證》。《安吳四種》卷十三《藝舟雙楫》卷六中所收。又，民國十六年

（1927）上海商務印書館石印《十七帖疏證》手稿本。《書論》第28號特集「王羲之と十七帖」口絵釋文。日本：書論研究會，1992年。

劉濤　　　　　〈庾翼的書法及其位望〉（論文）。《書法研究》1999年第1期所收。

劉濤　　　　　〈庾翼《故吏帖》考辨〉（論文）。《書法叢刊》1999年第1期所收。文物出版社。

〔清〕周家祿　《晉書校勘記》。上海商務印書館《叢書集成初編》本所收。1935年。

朱傑勤　　　　《王羲之評傳》。香港：太平書局，1963年。

郭廉夫　　　　《王羲之評傳》。南京大學出版社，1996年。

王瑞功　　　　〈王羲之政治生涯述評〉（論文）。山東臨沂王羲之研究會編《王羲之研究》收入。

牛兆英　　　　〈論王羲之的政治思想〉（論文）。山東臨沂王羲之研究會編《王羲之研究》收入。

汲廣運　　　　〈王羲之行政管理思想述論〉（論文）。王汝濤主編《王羲之書法與琅邪王氏研究》所收。紅旗出版社，2004年。

王仲犖　　　　《魏晉南北朝史》。上海人民出版社，1979年。

〔清〕王夫之　《讀通鑑論》。中華書局，1975年。

陳寅恪　　　　《陳寅恪魏晉南北朝史講演錄》。黃山書社，1987年。

〔清〕李慈銘　《越縵堂讀書記》。上海書店，2000年。

袁六橋　　　　〈王羲之的晚年行蹤〉（論文）。山東臨沂王羲之研究會編《王羲之研究》收入。

張忠進　　　　〈王羲之在古剡金庭遺跡考〉（論文）。山東臨沂王羲之研究會編《王羲之研究》收入。

王似鋒　　　　〈王羲之任職吳興太守二考〉（論文）。《王羲之研究論文集》所收。浙江美術學院出版社，1993年。

王汝濤　　　　〈古永欣寺在紹興考〉（論文）。王汝濤著《王羲之及其家族考論》所收。

俞劍華　　　　《中國美術家人名詞典》。上海人民美術出版社，1981年。

梁披云　　　　《中國書法大詞典》。香港：書譜出版社‧廣東人民出版社，1984年。

周本淳　　　　〈「官奴」非王獻之小字〉（論文）。《中華文史論叢》1980年第一期所收。

任平　　　　　〈「官奴」辨〉（論文）。《書法研究》1988年第4期。

虞萬里　　　　〈「官奴」考辨〉（論文）。《溫州師專學報》1991年第1期所收，後收入虞萬里著《榆枋齋學術論集》。

祁小春　　　　〈王獻之即「官奴」說質疑〉（論文）。《東アジア研究》第29號所收。日本：大阪經濟法科大學アジア研究所發行。2000年。

王國維　　　　〈史籀篇證序〉（論文）。《觀堂集林》卷五所收。中華書局，1959年。

〔宋〕許開　　　《二王帖》附〈二王帖評釋〉。清嘉慶二十六年（道光元年，1821）摹刻本。

〔宋〕曹之格　　《寶晉齋法帖》。啓功、王靖憲士編《中國法帖全集》第11集。

王元軍　　　　《六朝書法與文化》。上海書畫出版社，2002年。

〔宋〕佚名　　　《宣和書譜》。上海書畫出版社校點本，1984年。

〔唐〕柳宗元　　《柳河東集》。南宋絰堂刻本

〔清〕姜宸英　　《題官奴小女玉潤帖後跋》。姜宸英著《湛園題跋》所收。清咸豐年間蔣光煦刊
　　　　　　　　《涉聞梓舊》本。上海商務印書館《叢書集成初編》影印本。

〔清〕姜宸英　　《臨王帖題後》跋。姜宸英著《湛園集》。臺灣：商務印書館影印故宮博物院文淵
　　　　　　　　閣《四庫全書》本，1973年。

〔清〕田雯　　　《龍涼帖》（跋）。清田雯著《古歡堂集》卷四十三所收。文淵閣《四庫全書》本。

余紹宋　　　　《書畫書錄解題》。浙江人民出版社，1982年。

〔清〕姚鼐　　　《惜抱軒法帖題跋》。姚鼐著《惜抱軒全集》所收。上海會文堂書局本。

王玉池　　　　〈王羲之與道教和《蘭亭序》文章問題〉（論文）。王玉池著《二王書藝論稿》所
　　　　　　　　收。

〔清〕王晫、張潮　《檀几叢書》。清康熙三十四年（1695）刊本。

（日）津田鳳卿　〈新訂十七帖說鈴〉（論文）。日本：談書會，1914。西川寧編《日本書論集成》
　　　　　　　　第二卷所收。日本：汲古書院，1978年。

（日）藤原楚水　《十七帖注釋》。《名碑法帖通釋》所收。日本：清雅堂，1949年。

（日）藤原有仁　《十七帖》（解題）。《王羲之書跡大系》所收。

（日）中田勇次郎　《十七帖》（論文）。《中田勇次郎著作集》第二卷所收。

（日）福原啓郎　〈王羲之の《十七帖》について〉（論文）。《書論》第二十八號「特集王羲之と
　　　　　　　　十七帖」所收。

應成一　　　　〈《十七帖》文義釋〉。《書法研究》總第七輯所收。1982年。

劉濤　　　　　《作品考釋》（解題）。《中國書法全集· 王羲之王獻之》第19卷所收。

王玉池　　　　〈王羲之《十七帖》譯注〉。王玉池著《二王書藝論稿》所收。

〔宋〕沈括　　　《夢溪筆談》。上海書店《歷代筆記叢刊》本，2003年。

〔唐〕許嵩　　　《建康實錄》。中華書局校點本，1986年。

陳松長　　　　〈二王雜帖語詞散釋〉。《古漢語研究》1991年第1期所收。

劉濤　　　　　〈《中郎女帖》（解題）〉。《中國書法全集· 王羲之王獻之》第19卷所收。

劉濤　　　　　〈王羲之《中郎女帖》考辨〉（論文）。《書法叢刊》2005年第3期。

（日）森野繁夫　　《王羲之傳》。日本：白帝社，1991年。

劉廣生　　　　　《中國古代郵驛史》。人民郵電出版社，1986年。

李豐楙　　　　　〈魏晉南北朝文士與道教之關係〉（論文）臺灣：國立政治大學中國文學研究所，

　　　　　　　　1978年。同大學社會科學資料中心複印本）

饒宗頤　　　　　《老子想爾注校證》。上海古籍出版社，1991年。

〔五代〕杜光庭　《歷代崇道記》。《正統道藏》洞玄部十五。

湯其領　　　　　《漢魏兩晉南北朝道教史研究》。河南大學出版社，1994年。

（日）吉川忠夫　〈「靜室」考〉（論文）。《東方學報京都》五十九冊所收。日本：京都大學人文科

　　　　　　　　學研究所，1987年。

（日）吉川忠夫　〈許邁傳〉（論文）。吉川忠夫主編《六朝道教の研究》所收。

胡適　　　　　　〈陶弘景的《眞誥》考〉（論文）。胡適著《胡適文集》第五冊所收。北京大學出

　　　　　　　　版社，1998年。

〔明〕顧元慶　　《顧氏文房小說》。上海商務印書館影印明嘉靖中顧氏夷白齋刊本。1925年。

任繼愈　　　　　《中國道教史》。上海人民出版社，1990年。

虞萬里　　　　　〈黃庭經新證〉（論文）。虞萬里著《榆枋齋學術論集》所收。

虞萬里　　　　　〈王羲之與黃庭經〉（論文）。虞萬里著《榆枋齋學術論集》所收。

（日）諸橋徹次　《大漢和辭典》。日本：大修館書店，1955年。

（日）長谷川滋成《孫綽の研究》。日本：汲古書院，1999年。

王毅　　　　　　《園林與中國文化》。上海人民出版社，1991年。

〔梁〕蕭繹　　　《金樓子》。清鮑氏《知不足齋叢書》本以及中華書局《叢書集成初編》本，1985

　　　　　　　　年。

〔晉〕陶淵明　　《搜神後記》。上海商務印書館《叢書集成初編》本，1936年。

劉濤　　　　　　〈《官奴帖》（解題）〉。《中國書法全集‧王羲之王獻之》第19卷所收。

〔宋〕米芾　　　《海嶽名言》。上海商務印書館《叢書集成初編》本，1936年。

（法）安娜‧塞德爾《西方道教研究史》。蔣見元、劉凌譯，上海古籍出版社，2000年。

（日）古原宏伸　《董其昌の書畫》。日本：二玄社，1981年。

（日）谷口鐵雄　《羊欣古來能書人名──六朝の書論》。《東洋美術論考》所收。日本：中央公論

　　　　　　　　美術出版社，1994年。

（法）熊秉明　　《中國書法理論體系》。香港：商務印書館香港分館，1984年。

陳戌國　　　　　《魏晉南北朝禮制研究》。湖南教育出版社，1995年。

祁小春	〈蘭亭序はなぜ〈文選〉に採録されなかっだか〉（論文）。《東アジア研究》第三十二號所收。日本：大阪經濟法科大學アジア研究所發行，2001年。
（日）森野繁夫	〈王羲之についての二、三の疑問〉（論文）。《書道研究》第八號所收。
祁小春	〈魏晉名士における簡の考察〉（論文）。《立命館史學》十八號所收。日本：立命館史學會發行，1997年。
（日）高志眞夫	〈簡貴についての覺え書き〉（論文）。《支那學研究》第35號所收。日本：廣島支那學會，1970年。
張松輝	《漢魏六朝道教與文學》。湖南師範大學出版社，1996年。
范子燁	《中古文人生活研究》。山東教育出版社，2001年。
王瑤	《中古文學史論》。北京大學出版社，1986年。
袁行霈	〈陶淵明與魏晉風流〉（論文）。《魏晉南北朝文學與思想學術研討會論文集》所收。臺灣：文史哲出版社，1981年。
周振甫	《文心雕龍今譯》。中華書局，1986年。
王運熙	《魏晉南北朝文學批評史》。上海古籍出版社，1989年。
〔清〕劉熙載	《藝概》。上海古籍出版社，1978年。
〔宋〕蘇軾	《東坡題跋》。上海商務印書館《叢書集成初編》本，1936年。
宗白華	〈論《世說新語》和晉人的美〉（論文）。宗白華著《藝境》所收。北京大學出版社，2000年。
〔清〕劉獻廷	《沈吟樓詩選》。上海古籍出版社，1980年。
周汝昌	〈說「遒媚」——古典書法美學問題之一〉（論文）。周汝昌著《書法藝術問答》所收。香港：中華書局，1980年。
莊希祖	〈魏晉南北朝名家書法概論〉（論文）。《中國書法全集・魏晉南北朝名家》第20卷。
叢文俊	〈傳統書法評論術語考釋〉（論文）。叢文俊著《叢文俊書法研究文集》所收。
馬宗霍	《書林藻鑑》。文物出版社，1984年。
張金虎	《魏晉南北朝禁衛武官制度研究》。中華書局，2004年。
（日）西川寧	〈《喪亂帖》年代考〉（論文）。《西川寧著作集》第四卷所收。日本：二玄社，1991年。
張小豔	〈敦煌書儀誤校示例〉（論文）《文史》2005年第二輯所收。2005年。
沈尹默	《沈尹默論書叢稿》。香港三聯書店、廣東嶺南美術出版社，1982年。

《御物聚成》。日本：朝日新聞社，1978年。

《中國美術全集》。人民美術出版社，1986年。

《王羲之尺牘集》。《中國法書選》本，日本：二玄社，1990年。

《王羲之尺牘集》（中國書法ガイド）。日本：二玄社，1990年。

《唐鈔本・世說新書》。《書跡名品叢刊》第176回配本，日本：二玄社，1972年。

《月儀帖三種》。《書跡名品叢刊》第150回配本，日本：二玄社，1970年。

《正倉院寶物》。日本：朝日新聞社，1986年。

《法藏敦煌西域文獻》。上海古籍出版社，2002年。

《淳化閣帖》。北京古籍出版社，1991年。

《中國書法名跡》。每日新聞社，日本：1979年。

《宋代書畫冊頁名品特展》。臺灣：國立故宮博物院，1995年。

《中國書跡大觀第》。日本：講談社，1986年。

《故宮藏畫大系》。臺灣：國立故宮博物院，1995年。

《眞草千字文》。《中國法書選》本，日本：二玄社，1990年。

《蘭亭序〈五種〉》。《中國法書選》本，日本：二玄社，1990年。

《六朝藝術》，姚遷、古兵編。文物出版社，1981年。

《魏晉唐小楷集》。《中國法書選》本，日本：二玄社，1990年。

《中國美術全集・繪畫編》。人民美術出版社，1986年。

《十七帖〈二種〉》。《中國法書選》本，日本：二玄社，1990年。

【附五】《十七帖》（三井氏聽冰閣舊藏本）

1 《郗司馬帖》
2 《逸民帖》
3 《龍保帖》
4 《絲布衣帖》
5 《積雪凝寒帖》
6 《服食帖》
7 《知足下帖》
8 《瞻近帖》
9 《天鼠膏帖》
10 《朱處仁帖》

11 《七十帖》
12 《邛竹杖帖》
13 《蜀都帖》
14 《鹽井帖》
15 《省別帖》
16 《都邑帖》
17 《嚴君平帖》
18 《胡母帖》
19 《兒女帖》
20 《譙周帖》

21 《漢時帖》
22 《諸從帖》
23 《成都城池帖》
24 《旃罽帖》
25 《藥草帖》
26 《來禽帖》
27 《胡桃帖》
28 《清晏帖》
29 《虞安吉帖》

3 《龍保帖》

2 《逸民帖》

1 《郗司馬帖》

8《瞻近帖》　　　7《知足下帖》　　　6《服食帖》

11《七十帖》

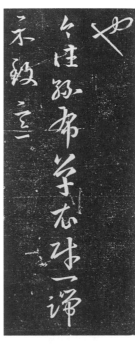

5《積雪凝寒帖》　　4《絲布衣帖》

10《朱處仁帖》　　9《天鼠膏帖》

15《省別帖》　　14《鹽井帖》

19《兒女帖》　　　　　18《胡母帖》　　　17《嚴君平帖》

13《蜀都帖》

12《邛竹杖帖》

16《都邑帖》

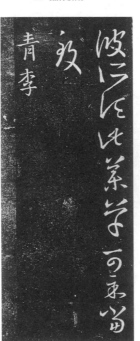

22《諸從帖》

26《來禽帖》　　25《藥草帖》

21《漢時帖》

20《譙周帖》

24《旃罽帖》

23《成都城池帖》

28《清晏帖》

27《胡桃帖》

29《虞安吉帖》

國家圖書館出版品預行編目（CIP）資料

邁世之風：有關王羲之資料與人物的綜合研究 /
祁小春著. --三版. --臺北市：石頭，
2013. 10
　面：　公分
ISBN 978-986-6660-25-2（平裝）

1.(晉)王羲之　2.傳記

782.832　　　　　　　　　　　102009655